Stadtbilder

STADT BILDER

Berlin
in der Malerei
vom
17. Jahrhundert
bis
zur Gegenwart

750
JAHRE
BERLIN
1987

Nicolaische Verlags-
buchhandlung

BERLIN
MUSEUM

Verlag Willmuth
Arenhövel

Stadtbilder
Berlin in der Malerei vom 17. Jahrhundert bis zur Gegenwart

Ausstellung im
Berlin Museum
Lindenstraße 14, 1000 Berlin 61
19. September bis 1. November 1987
Täglich von 11–18 Uhr
Montag geschlossen

Dominik Bartmann, Sabine Beneke,
Thomas Föhl, Jutta Kindel, Christa
Schreiber, Christiane Schütz,
Karl-Robert Schütze

Layout:
Wieland Schütz

Umschlag und Plakat:
Atelier Blaumeiser/Bürki

Fotografie: Jörg P. Anders, Hans-
Joachim Bartsch, Hermann Kiessling
und andere

Satz: MEDIAtrend
Lithos: O. R. T. Kirchner + Graser
GmbH
Druck: Ruksaldruck
Buchbinder: Heinz Stein

alle Berlin

© 1987 by
Berlin Museum
Verlag Willmuth Arenhövel
und
Nicolaische Verlagsbuchhandlung
Beuermann GmbH, Berlin

II. verbesserte Auflage 1987

Alle Rechte vorbehalten
ISBN 3–87584–212–X

Ausstellung und Katalog

Konzept:
Rolf Bothe

Organisation und Durchführung:
Carola Jüllig, Thomas Wellmann

Wissenschaftliche Bearbeitung:
Dominik Bartmann, Rolf Bothe,
Sybille Gramlich, Renate Grisebach,
Reinhold Heller (Chicago),
Carola Jüllig, Christa Schreiber,
Thomas Wellmann, Kurt Winkler

Verwaltung:
Jutta Arend, Dagmar Seydell

Sekretariat:
Conchita Bensch, Roswitha Jünemann,
Helga Lange

Ausstellungsgestaltung:
Klaus Strunk

Restaurierung:
Dorothee Beckmann-Buczynski

Transport:
Bergemann & Co. Speditionsgesell-
schaft, Hasenkamp Internationale
Transporte

Versicherung:
Hanseatische Assekuranz-Vermittlungs-
Aktiengesellschaft

Die Autoren danken für Hilfe und
Beratung:
Helmut Börsch-Supan, Ursula Cos-
mann, John Czaplicka, Thomas Föhl,
Lux Feininger, Lucius Grisebach, Frank
und Luke Herrmann, Hans-Werner
Klünner, John C. Kornblum, Joachim
Krause, Ulrich Luckhardt, Kurt Mark-
wardt, Richard Morphet, Ingeborg
Preuß, Raab-Galerie, Jürgen Reiche,
Eberhard Roters, Bernd Schulz (Galerie
Pels-Leusden), Christine Waidenschla-
ger, Krista Weedman, Liselotte Wiesin-
ger, Irmgard Wirth, Peter Wutzler

Förderung und Beratung

Arbeitskreis des Vereins der Freunde
und
Förderer des Berlin Museums:
Hans-Wilhelm Bartmann, Dieter Beuer-
mann, Jürgen Bielski, Peter Blum,
Lothar Collberg, Werner Gegenbauer,
Ulrich Hentschel, Udo Lange, Anne-
dore Müller-Hofstede, Jutta Osterhof,
Klaus Pommerenke, Hans-Joachim
Pysall, Hans-Georg Rackow, Erich F.
Reuter, Ruprecht Röver, Jochen
Sievers, Gisela Upmeier, Stephan
Waetzoldt.

Einhundert zusätzliche Farbabbildun-
gen des Katalogs verdanken wir dem
Arbeitskreis der Freunde und Förderer
des Berlin Museums und den nachste-
hend aufgeführten Firmen:
Gerhard Albrecht GmbH, Berlin; Alli-
anz Versicherungs AG; Bergmann Elek-
trizitäts-Werke AG, Berlin; Berliner
Kindl Brauerei AG, Berlin; BOTAG,
Bodentreuhand- und Verwaltungs AG,
Berlin; Destination Berlin; Diessner
GmbH & Co. KG, Lack- und Farben-
fabrik, Berlin; Gegenbauer & Co. KG,
Berlin; David Goldberg, Herstellung
und Großhandel von exclusivem
Schmuck, Berlin; Grundkreditbank
e.G., Volksbank, Berlin; Günther
GmbH & Co. KG, Berlin; Krone AG,
Berlin; Klaus Pommerenke Malereibe-
trieb, Berlin; Dr. Upmeier, Wohnungs-
bau, Berlin; VAUBEKA, Brenn- und
Baustoff GmbH, Berlin.

Die Umschlaggestaltung erfolgte unter
Verwendung der Bilder »Brücke-Stadt«
von Moriz Melzer (Kat. 170) und »Bran-
denburger Tor mit der Nordseite des
Pariser Platzes« von Eduard Gaertner
(1846; Schweinfurt, Sammlung Georg
Schäfer).

Inhalt

6

Leihgeber

Schloß Adolphseck bei Fulda: Kurhessische Hausstiftung.

Amsterdam: Rijksmuseum, Rijksprentenkabinet.

Berlin: Ago-Galerie; Axel-Springer-Verlag AG; Behala (Berliner Hafen- und Lagerhaus-Betrieb); Berliner Bank AG; Berlinische Galerie; Berufsverband Bildender Künstler; Bröhan-Museum; Kristian Ebner von Eschenbach; Herta Fiedler; Irmgard und Waltraud Fischer; Fridolin Frenzel; G. L. Gabriel; Galerie Bodo Niemann; Galerie Nierendorf; Galerie Zellermayer; Galerie am Moritzplatz; Galerie am Savignyplatz; Erhard Gross; Abuzer Güler; Wilhelm Götz-Knothe; Gerhard R. Hauptmann; Hortense von Heppe; Hotel Berlin; Industrie- und Handelskammer zu Berlin; Prof. Hans Jaenisch; Elsa Janssen; Kunstamt Charlottenburg; Prof. Rudolf Kügler; Landesamt für Zentrale Soziale Aufgaben – Künstlerförderung; Landesarchiv Berlin; Prof. Dietmar Lemcke; Helmut Metzner; Helmut Middendorf; Gero Neumann; Prof. Peter Pohl; Rainer Pretzell; SKH Dr. Louis Ferdinand Prinz von Preußen; Barbara Quandt; Luise Rösler; Sammlung Axel Springer; Sammlung B; Sammlung Harr; Sammlung Karl-Heinz Bröhan; Sammlung Rohloff; Jürgen Seidel; Senat von Berlin, Senatskanzlei; Wolf Jobst Siedler; Sparkasse der Stadt Berlin; Staatliche Museen Preußischer Kulturbesitz: Gemäldegalerie, Kunstgewerbemuseum, Kupferstichkabinett, Nationalgalerie; Verwaltung der Staatlichen Schlösser und Gärten, Schloß Charlottenburg; Hans Stein; Monika Suhr und Eva Maertin; Werner Töffling; Carsta Zellermayer.

Bonn: Bundespräsidialamt; Rheinisches Landesmuseum.

Bremen: Kunsthalle Bremen.

Darmstadt: Hessisches Landesmuseum Darmstadt.

Düsseldorf: Kunstmuseum Düsseldorf.

Essen: Museum der Stadt Essen – Museum Folkwang.

Frankfurt am Main: Bundespostmuseum; Deutsche Bank AG.

Gräfelfing: Prof. Carl-Heinz Kliemann.

Hamburg: Titus Felixmüller; Hamburger Kunsthalle.

Hannover: Braunschweig-Hannoversche Hypothekenbank; Niedersächsisches Landesmuseum; Sprengel Museum.

Heidelberg: Kurpfälzisches Museum der Stadt Heidelberg.

Kassel: Staatliche Kunstsammlungen Neue Galerie.

Köln: Museum Ludwig.

Leicester: Leicester Art Gallery.

Los Angeles: County Museum of Art.

Lugano: Sammlung Thyssen-Bornemisza.

Mannheim: Städtische Kunsthalle Mannheim.

Meckenheim: Frank und Ursula Alscher.

Milwaukee: Mr. und Mrs. Marvin L. Fishman; Milwaukee Art Museum.

Mönchengladbach: Städtisches Museum Abteiberg Mönchengladbach.

München: Bayerische Staatsgemäldesammlung; Galerie Joseph Hierling.

New York: The Museum of Modern Art.

Nürnberg: Germanisches Nationalmuseum Nürnberg.

Pretzfeld: Curt Herrmann Erben.

Ratingen: Detlef Raffel.

Regensburg: Ostdeutsche Galerie Regensburg.

Schleswig: Schleswig-Holsteinisches Landesmuseum.

Schweinfurt: Sammlung Georg Schäfer.

Singen: Stadt Singen (Hohentwiel), Stadtverwaltung.

Stuttgart: Galerie der Stadt Stuttgart; Staatsgalerie Stuttgart.

Wien: Dr. Horst Ehmsen; Museum Moderner Kunst, Leihgabe Sammlung Ludwig, Aachen.

Wuppertal: Von-der-Heydt-Museum der Stadt Wuppertal.

Zürich: W. Feilchenfeldt.

Sowie ungenannter Privatbesitz.

Benutzerhinweise und allgemeine Abkürzungen

Die Maße sind – wenn nicht anders bezeichnet – in cm angegeben, Höhe steht vor Breite.

Abb.	Abbildung
Anm.	Anmerkung
Aufl.	Auflage
Bd., Bde.	Band, Bände
bzw.	beziehungsweise
ca.	circa
ders.	derselbe
dies.	dieselbe
Diss.	Dissertation
etc.	et cetera
f.	folgende (Singular)
fec.	fecit
ff.	folgende (Plural)
FU	Freie Universität
Hg.	Herausgeber
hg.	herausgegeben
Inv.	Inventar, Inventarnummer
Kat.	Katalog, Katalognummer
KPM	Königliche Porzellan-Manufaktur
l.	links
Lit.	Literatur
Lwd	Leinwand
M.	Mitte
NF	Neue Folge
Nr.	Nummer
o.	oben
o. J.	ohne Jahr
Öl/Lwd	Öl auf Leinwand
o. O.	ohne Ort
pinx.	pinxit
PK	Preußischer Kulturbesitz
r.	rechts
S.	Seite
s.	siehe
Slg.	Sammlung
SMPK	Staatliche Museen Preußischer Kulturbesitz
Sp.	Spalte
SSG	Verwaltung der Staatlichen Schlösser und Gärten, Schloß Charlottenburg
T.	Taler
Taf.	Tafel
TU	Technische Universität
u.	unten
vgl.	vergleiche
z. B.	zum Beispiel
zit.	zitiert

Vorwort

Mit dieser Ausstellung wird erstmals der Versuch unternommen, die Geschichte der Berliner Stadtansichten in der Malerei von ihren Anfängen bis heute auszubreiten und wissenschaftlich zu erschließen. Druckgraphische Blätter und Zeichnungen wurden nur dann einbezogen, wenn ihre Darstellung bewußt repräsentativ aufgefaßt war. Eine Ausnahme bildete zudem das 17. und 18. Jahrhundert, da für diesen Zeitraum kaum Gemälde vorlagen, während kolorierte Radierungen, wie die Ansichten Rosenbergs, eine wichtige Rolle spielten.

Aus über 4000 erfaßten Titeln wurden knapp 300 Bilder ausgewählt, die zum Teil noch nie gezeigt worden sind oder als verschollen galten. Von besonderer Bedeutung sind hier die beiden monumentalen Gemälde von Carl Gropius, über deren Verbleib seit ihrer Entstehung 1826 nichts bekannt war. Sie dürften für die gesamte Stadtdarstellung in der Malerei des Berliner Biedermeier eine überragende Wirkung gehabt haben. Andere, wohlbekannte Werke, wie die der Expressionisten, sind zwar zuvor unter verschiedenen thematischen Aspekten gesehen worden, wurden aber noch nie im Gesamtzusammenhang gezeigt und sind auch bisher nicht in Verbindung mit der künstlerischen und historischen Entwicklung Berlins untersucht worden.

Der Katalog ist chronologisch in sieben Abteilungen gegliedert, innerhalb der Abteilungen selbst gelten jedoch teilweise andere Kriterien, da hier eine strikte Chronologie inhaltliche Aussagen verunklärt und eher zur Verwirrung beigetragen hätte. In der Regel wird die Gliederung von den historischen Gegebenheiten bestimmt. So entstanden die Bilder des Biedermeier innerhalb von knapp dreißig Jahren; sie sind stilistisch sehr homogen und ihre charakteristischen Merkmale liegen in der Motivwahl. Von daher war eine thematische Anordnung besonders anschaulich. Die expressionistischen Stadtbilder wiederum umfassen dreißig Werke von nur acht Künstlern und entstanden in einem sehr kurzen Zeitraum. Hier bot sich eine alphabetische Reihenfolge an, um die Werke der einzelnen Künstler im Zusammenhang zu zeigen. Die Gemälde der zwanziger Jahre umfassen ebenfalls einen nur kurzen Zeitraum, enthalten jedoch zahlreiche Künstler und sehr verschiedene Stilrichtungen, so daß hier eine Anordnung nach den einzelnen Kunstströmungen vorgenommen wurde. Im übrigen sind alle Katalognummern über die Künstlerbiographien aufzufinden.

Den Höhepunkten wie den Durchschnittsleistungen der Berliner Malerschule entsprechend, weisen nicht alle ausgestellten Bilder einen gleich hohen Qualitätsstandard auf. Es wäre jedoch einer Geschichtsfälschung gleichgekommen, bestimmte Perioden, von denen keine überregionale künstlerische Ausstrahlung ausging, zu ignorieren. So sind auch Werke berücksichtigt worden, deren Dokumentationswert zum einen unübersehbar ist, während auf der anderen Seite durchschnittliche konservative Bilder des ausgehenden 19. Jahrhunderts die Notwendigkeit und die Leistung der Berliner Sezessionsbewegungen augenfällig machen. Im Katalog wird im Anschluß an die einführenden Texte, die den sieben Abteilungen vorangestellt sind, jedes Bild ausführlich kommentiert. Hier konnten vor allem aus einer genauen Bestimmung der Topographie zum Teil neue Erkenntnisse gewonnen werden. Das gilt nicht nur für Veduten, sondern ebenso für Bilder Adolph Menzels wie auch für Werke der Moderne, bei denen eine exakte Lokalisierung der Darstellung bislang nicht vorgenommen wurde.

Eine Straffung ergab sich durch die Beschränkung auf das Gebiet innerhalb der Stadtgrenzen der jeweiligen Epochen, daher entfielen Darstellungen von Gärten, Parks und Seen innerhalb und am Rande der Stadt weitgehend. So wurde beispielsweise auf Max Liebermanns Wannseebilder oder Max Slevogts Gartendarstellungen aus Kladow ebenso verzichtet wie auf Lovis Co-

rinths »Fahnen am Neuen See«, obwohl der Tiergarten heute mitten in der
Stadt liegt.

Bis zum 19. Jahrhundert weist die Berliner Stadtdarstellung in weiten Teilen
den Charakter einer Vedute auf; das heißt Gesamtansichten, Straßen oder
Plätze wurden ohne kritische Absicht als repräsentatives Stadtporträt gemalt.
Wie in ganz Europa wandelten sich mit dem Entstehen der Großstädte Funk-
tion und Thematik der Stadtansichten, und auch in Berlin hat das Stadtbild
spätestens seit den Sezessionsbewegungen nichts mehr mit der Vedute ge-
mein. Die kritische Auseinandersetzung mit der Großstadt, vor allem die
Rolle des Menschen in der Metropole, beherrscht seit Beginn des 20. Jahr-
hunderts die Berliner Malerei, so daß Überschneidungen mit der Ausstellung
»Ich und die Stadt«, die von der Berlinischen Galerie veranstaltet wird, un-
ausweichlich waren und eine gemeinsame Abstimmung verlangten. Stellt die
Berlinische Galerie die Rolle des Individuums in den Vordergrund, so zeigt
das Berlin Museum in erster Linie die Komplexität des Stadtorganismus, der
dem einzelnen Menschen und der Menge den entsprechenden Platz zuweist.
Aus diesen Überlegungen ergab sich, daß beispielsweise Ernst Ludwig
Kirchners großformatige Figurenbilder in der Berlinischen Galerie ausge-
stellt werden, während sein »Brandenburger Tor« oder George Grosz' »Me-
tropolis« im Berlin Museum zu sehen sind. Den Kollegen Eberhard Roters
und Bernhard Schulz gilt für die gute Zusammenarbeit, den gelegentlichen
Verzicht auf bestimmte Bilder wie auch für die engagierte Hilfe bei der »Be-
schaffung« einzelner Werke mein herzlicher Dank. Die Kooperation zwi-
schen beiden Museen hätte nicht besser sein können.

Allen voran danken wir den privaten und öffentlichen Leihgebern, die für ei-
nige Wochen auf ihre Kunstwerke verzichten.
Unser Dank gilt allen nachstehend genannten Privatpersonen, Firmen und
Institutionen, die das Berlin Museum in letzter Zeit so großzügig unterstützt
haben, daß im Zusammenhang mit der 750-Jahr-Feier eine Reihe von wichti-
gen Kunstwerken erworben werden konnte. Unser ganz besonderer Dank
gilt der Stiftung Deutsche Klassenlotterie Berlin, dem Ministerpräsidenten
von Nordrhein-Westfalen, Herrn Dr. Johannes Rau, sowie Herrn Staatsse-
kretär Dr. Klaus Leister und Frank Däberitz. Ferner danken wir insbeson-
dere der Dr. Otto und Ilse Augustin Stiftung, der Allianz Versicherungs AG
und der Deutschen Shell AG Hamburg.

Sponsoren:
Allianz Versicherungs AG; Dr. Otto und Ilse Augustin Stiftung, Berlin;
Becker und Harms, Berliner Montan OHG; Bergmann Elektrizitäts-Werke
AG, Berlin; Berliner Film-Theater Knapp & Co.; Deutsche Shell AG, Ham-
burg; Deutsche Texaco AG, Hamburg; Klaus Groenke, Berlin; Grundkredit-
bank AG, Berlin; Philipp Holzmann AG, Berlin; Karoline Müller, Ladenga-
lerie, Berlin; Nixdorf Computer AG, Paderborn; Land Nordrhein-Westfalen;
Dr. Alexander Peter, Schweiz; Eva Poll, Berlin; Siemens AG, Berlin; Spar-
kasse der Stadt Berlin (West); Stadt Wien; Stiftung Deutsche Klassenlotterie
Berlin; Manfred Thamke, Berlin; VARTA Batterie AG, Berlin; Verein der
Freunde und Förderer des Berlin Museums e. V.

Allen beteiligten Kollegen und Mitarbeitern gilt für die kräftezehrende Ar-
beit der letzten Monate mein ganz persönlicher Dank.

Rolf Bothe

»Das Auge schweift über das Weichbild der Stadt«[1] Ansichten Berlins in Graphik und Malerei bis zu den Napoleonischen Kriegen

Thomas Wellmann

Kat.1

Das älteste erhaltene Gemälde, das Berlin abbildet, entstand am Ende des Dreißigjährigen Krieges; Maler, Auftraggeber und Entstehungsjahr sind ungewiß. Lange Zeit wurde das Bild Johann Ruysche zugeschrieben, doch wird neuerdings nur noch angenommen, daß der Künstler ein niederländischer Maler war, den Kurfürst Friedrich Wilhelm an seinen Hof gezogen hatte. Ähnlich sind die Nachrichten über die meisten frühen Stadtansichten Berlins beschaffen: Oft fehlen die einfachsten, grundlegenden Informationen über ihre Geschichte, und erst nach 1780 sind ergiebigere Nachrichten erhalten; kurze Zeit danach bedingten die europäischen Wirren, welche die Französische Revolution auslöste, daß eine lange Pause in der Entwicklung der Berliner Stadtansichten einsetzte. Der erste Abschnitt der Geschichte der Berliner Stadtansichten ist von jener spärlichen Überlieferung geprägt. Er umfaßt die Zeit von den ältesten erhaltenen Darstellungen Berlins[2] bis zu den preußischen Reformgesetzen, insbesondere bis zur Städteordnung von 1808; diese Gesetze waren in die französischen Revolutionskriege eingebettet und beeinflußten die räumliche Entwicklung Berlins erheblich. Dabei ist das Jahr 1815 zunächst nur ein Hilfsmittel, um die Geschichte Berlins für eine Zeit genau zu gliedern, in der die Kriege mit dem revolutionären Frankreich viele Kräfte banden und die Entwicklung Berlins auf allen Gebieten behinderten[3]. Ausschlaggebend ist letztlich, daß diese kriegerischen, von 1792 bis 1815 dauernden Anstrengungen fast alle malerischen Arbeiten an Berliner Stadtansichten für drei Jahrzehnte unterbrachen.

Bei einem Überblick über die so eingegrenzten 180 Jahre Berliner Geschichte ist zu erkennen, daß die Künstler, die die Stadt darstellen, sowohl deren stadträumliche Entfaltung verarbeiteten, als auch die Kunstpolitik der einzelnen Landesherren berücksichtigten.

Zwei städtebauliche Maßnahmen veränderten Berlin in der Zeit zwischen 1630 und 1808 wesentlich: Zwischen 1657 und 1683 wurde die Stadt zur Festung umgebaut und der Wasserstand der Spree nach Jahrhunderten erstmals wieder wesentlich verändert. Diese Maßnahmen zogen wichtige Bauarbeiten in allen Bereichen und damit lebensräumliche Änderungen nach sich; allerdings verhinderte die Festung nicht, daß die Bebauung erweitert wurde, und so blieb die bauliche Entwicklung Berlins nicht eng begrenzt. Zweiter städtebaulicher Einschnitt war die Erweiterung des eingefriedeten Stadtgebiets in den Jahren 1734–36, zumal daraufhin die Festungsanlagen geschleift wurden, was bis 1755 weitgehend abgeschlossen war. Damit war in Berlin – anders als in anderen europäischen Festungsstädten – diese innerstädtische Grenze frühzeitig beseitigt, was zwiespältige und wesentliche Folgen hatte. Sowohl die neu angelegten Festungsbauwerke als auch Stadterweiterungen und Veränderungen, die mit der Schleifung der Wälle und Gräben verbunden waren, sind in Bildern überliefert.

Wie alle künstlerischen Arbeiten, die in der Mark Brandenburg angefertigt wurden, hing die Entwicklung der Berliner Stadtansichten wesentlich von landesherrlichen Aufträgen ab; dabei belegen zwei kunstpolitische Umschwünge, die preußische Könige nach ihrem Regierungsantritt einleiteten, den überragenden Einfluß, den der jeweils regierende König, der ja auch größter Unternehmer in der Mark Brandenburg war, auf die Künste ausübte: Friedrich Wilhelm I. kürzte sofort nach seinem Regierungsantritt 1713 alle Mittel einschneidend, die unter Friedrich I. für die Künste aus dem königlichen Haushalt ausgegeben worden waren und stockte die Mittel für Gemälde erst gegen Ende seiner Regierung wieder auf. Friedrich II. wiederum war zwar kunstsinnig, hielt sich aber möglichst nicht in Berlin, sondern in Potsdam auf, nachdem er 1745–47 Schloß Sanssouci hatte bauen lassen; damit verlagerte er einen wesentlichen Teil aller künstlerischen Aufträge, die in Berlin vergeben worden waren, nach Potsdam. Während seiner Herrschaft

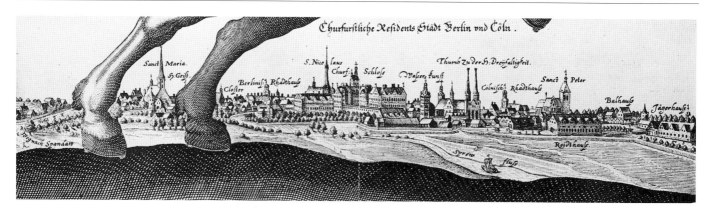

verringerten sich außerdem ab 1756 infolge des Siebenjährigen Krieges die Mittel, die für Kunstwerke ausgegeben wurden. Nach dem Krieg ließ Friedrich II. Berlin aber verstärkt zur Stadt des Gewerbes ausbauen und bevorzugte Potsdam als Residenz; während beide Städte Garnisonstädte blieben, entstand dabei in Potsdam naturgemäß ein bedeutender Kunstbetrieb.
Ein Überblick über die Berliner Stadtansichten, die zwischen 1630 und 1808 entstanden, ist allerdings nicht nach diesen städtebaulichen und kunstpolitischen Voraussetzungen zu gliedern, weil nur sehr wenige Bilder aus der Zeit vor dem Siebenjährigen Krieg erhalten sind.

Abb. 1 Albrecht Christian Kalle, Georg Wilhelm Kurfürst von Brandenburg mit der kurfürstlichen Residenzstadt Berlin und Cölln, um 1635 (Ausschnitt); Kupferstich; verschollen.

1630–1756
Stadtansichten von der Zeit des Dreißigjährigen Krieges bis zum Siebenjährigen Krieg

Alle Kenntnisse über Stadtansichten Berlins, die vor 1815 gemalt wurden, sind sehr lückenhaft. Alle Aussagen darüber, welche Stätten und Gebiete auf Einzel- und Gesamtansichten vermittelt wurden, gelten also unter dem Vorbehalt, daß nur wenige Bilder erhalten und darüberhinaus von einigen nur die Titel bekannt sind[4]. Entsprechend enthalten alle Aussagen, wofür und wie Stadtansichten Berlins gemalt wurden, immer die Einschränkung, daß sie nur für die wenigen erhaltenen Bilder gelten.

Überlieferung gemalter Stadtansichten aus der Zeit vor 1756

Mit diesem Vorbehalt gilt für die gesamte Zeitspanne, daß einige der wichtigsten städtischen Anlagen nicht gemalt wurden; zu nennen sind vor allem: Mühlendamm, Kammerschleuse im Spreegraben, Charité, Invalidenhaus, Gendarmenmarkt, Tierarzneischule oder gar (königliche) Holzplätze und Mühlen am Landwehrgraben. Kein Auftraggeber oder Künstler maß diesen Anlagen solche Bedeutung zu, daß er ihnen ein Gemälde gewidmet hätte. Angesichts der wenigen überlieferten Gemälde ist zu beachten, daß die Auftragslage in der Mark Brandenburg für Stadtansichten nur im 17. Jahrhundert günstig war: Seit dem 16. Jahrhundert versuchten Wissenschaftler und Künstler in West-Europa, die gesamte Umwelt aufgrund wissenschaftlicher Erkenntnisse zu beherrschen. In den Niederlanden hatten solche Bemühungen zu immer genaueren Beobachtungen geführt, was auch für das dort nachweisbare Interesse an Abbildungen der alltäglichen Dinge gilt; in diesem Zusammenhang entstanden dort neuartige Stadtansichten. Nach 1640 hatte Kurfürst Friedrich Wilhelm versucht, niederländische Erkenntnisse und Verfahren für die kulturelle Entwicklung in der Mark Brandenburg nutzbar zu machen[5]. Hintergrund dieses Rückgriffs war, daß Friedrich Wilhelm in den Niederlanden erzogen worden war, eine Niederländerin geheiratet hatte und

wegen seiner dortigen Erblande Kleve und Mark oft am Niederrhein weilte. In diesem Zusammenhang vergab er Aufträge, die Städte und Landschaften seines Herrschaftsgebiets aufzunehmen und in Karten sowie Gemälden und Zeichnungen darzustellen.

Dagegen wurden im 18. Jahrhundert nicht nur die Absatzmöglichkeiten für Stadtansichten, sondern auch die Voraussetzungen für die Erhaltung und Sammlung älterer Ansichten ungünstig, wobei sich zwei Umstände auswirkten: Die niederländischen Künstler, die im 17. Jahrhundert in die Mark Brandenburg gekommen waren, hatten nur mittelmäßige Landschafts- und Stadtansichten gemalt im Vergleich mit entsprechenden niederländischen Gemälden dieser Zeit. Außerdem wurde die landesherrliche Familie unter Friedrich I. und dann nochmals unter Friedrich II. zunehmend von der französischen und italienischen Kunst beeinflußt.[6] Demgemäß förderten sie Landschaftsdarstellungen nur in Historienbildern, die ihre herrschaftlichen Ansprüche legitimieren sollten, und bevorzugten ansonsten Ideallandschaften; Darstellungen des tatsächlichen Lebens achteten sie dagegen, wie die erhaltenen Sammlungsverzeichnisse und Bilder zeigen, gering.[7] Soweit märkische Adlige überhaupt Maler beauftragten, waren auch sie wahrscheinlich an Stadtansichten kaum interessiert; vermutlich war dafür ausschlaggebend, daß nicht die Städte, sondern das Land und die Landwirtschaft der eigentliche Lebensbereich des brandenburgischen Adels – auch des Hofadels – waren. Dementsprechend hatten Königliche Familie[8] und Adlige wahrscheinlich die Stadtansichten des 17. Jahrhunderts nicht pfleglich behandelt und neue Stadtansichten kaum bestellt.

Darüber hinaus ist die Überlieferung durch einen Brand zusätzlich gestört: Die Akademie der Künste und Wissenschaften war seit ihrer Gründung 1696 im vorderen Obergeschoß des Marstalls an der Straße Unter den Linden eingerichtet; als 1743 die Ställe in diesem Gebäude Feuer fingen, verbrannten auch die Gemälde in der Sammlung der Akademie der Künste.[9]

Angesichts dieser Voraussetzungen sind in der gesamten Zeit für fürstliche, adlige und bürgerliche Auftraggeber die Beziehungen zwischen Gemälden und Graphiken zu beachten, zumal die Druckgraphik seit dem 16. Jahrhundert auch für die Verbreitung gemalter Stadtansichten genutzt wurde. Entsprechend werden mangels Gemälden auch einige Drucke ausgestellt.

1630–1756
Berlins Stadtansichten – hauptsächlich höfische Auftragswerke

Für jeden Überblick über die Berliner Malerei nach 1630 sind die tiefgreifenden Veränderungen zu berücksichtigen, die der Verlauf des Dreißigjährigen Krieges in der Mark Brandenburg einleitete; denn unter den neuen Verhältnissen hingen die Arbeits- und Lebensbedingungen der hier tätigen Künstler zumindest wirtschaftlich davon ab, wer in welchem Umfang nach dem Krieg Kunstwerke, besonders aber Gemälde, bestellen und bezahlen konnte.

Die gesamte brandenburgische Geschichte vom Dreißigjährigen Krieg bis zum Siebenjährigen Krieg war dadurch geprägt, daß die Mark nach dem großen Krieg entvölkert, teilweise verwüstet und entsprechend verarmt war; auch der Wohlstand der Berliner hatte empfindlich gelitten[10]. Unter diesen Voraussetzungen richtete Kurfürst Friedrich Wilhelm, der 1640 die Regierung übernommen hatte, alle Kräfte darauf, die zerrütteten Verhältnisse zu nutzen und erreichte in zähen Auseinandersetzungen mit dem märkischen Adel, daß er zum tatsächlichen Landesherrn wurde. Danach verfügte er aufgrund eigener Betriebe, die im Berliner Gebiet vom Mühlenhof aus verwaltet wurden, und aufgrund von Steuereinnahmen über die weitaus größten wirtschaftlichen Möglichkeiten; entsprechend sorgte er nicht nur für die Beseiti-

gung der Kriegsschäden in der Mark Brandenburg, sondern förderte auch die wirtschaftlich-kulturelle Entwicklung dieses Gebiets.

Angesichts der gestörten kunstgeschichtlichen Überlieferung[11] ist nur zu erkennen, daß unter diesen gesellschaftlichen Verhältnissen großartig angelegte Stadtansichten Berlins lediglich in kurfürstlichem Besitz das 18. Jahrhundert überdauerten. Dagegen ist nicht abzusehen, ob nicht auch Berliner Bürger Ansichten ihrer Stadt zeichnen oder malen ließen.

Außerdem sind sowohl im landesherrlichen wie im bürgerlichen Auftrag graphische Abbildungen Berlins entstanden, die oft mit gemalten – jetzt verschollenen – Ansichten zusammenhingen.

1630–1756
Gezeichnete Stadtansichten Berlins

Seit dem 16. Jahrhundert waren Stiche nach Gemälden weit verbreitet. Spezialisten, die von der Eignung und Qualität ihrer gemalten Vorbilder abhingen, fertigten solche Reproduktionsgraphik, wobei in Berlin bis 1756 Porträts besonders wichtig waren. Hier war der Hofkünstler Georg Friedrich Schmidt hervorragendster, auch international anerkannter Stecher, der allerdings nur wenige Stadtansichten Berlins hinterließ[12]. Ungefähr ab 1740 arbeiteten er und einige andere Stecher auch unabhängig von gemalten Vorla-

Abb. 2 Johann Gregor Memhardt, »Grundriß der Beÿden Churf: Residentz Stätte Berlin und Cölln an der Spree«, 1652; Kupferstich; Berlin, Berlin Museum.

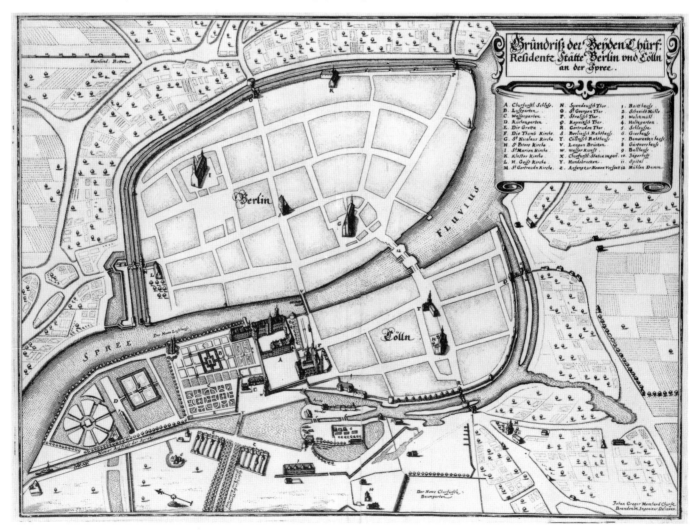

gen, wobei sie sich von höfischen Bildmustern und Themen lösten. Anscheinend entwickelte sich hier für diese Kunstwerke ein erster bürgerlicher Markt[13].

Berliner Stadtansichten waren innerhalb dieser Entwicklung ganz vereinzelt seit dem 16. Jahrhundert im Zusammenhang mit auffälligen Ereignissen gedruckt worden.[14] Aber erst seit etwa 1630 begannen einheimische[15] und auswärtige Künstler, gedruckte Ansichten Berlins zu verbreiten, denen oftmals Zeichnungen reisender Spezialisten zugrunde lagen[16]; anfangs beruhten diese Blätter meist auf kurfürstlichen Aufträgen[17].

Abb. 1

Für den landesherrlichen Bedarf stach Albrecht C. Kalle um 1635 ein Bildnis Kurfürst Georg Wilhelms, das im Hintergrund die älteste erhaltene Gesamtansicht Berlins darstellt. Diesem Stich folgten im landesherrlichen Auftrag weitere Ansichten Berlins, im Hintergrund anderer Darstellungen. Wichtige Beispiele sind eine weitere Gesamtansicht, die Kalle um 1675 als Titelblatt eines botanischen Fachbuchs stach[18], und Constantin Friedrich Blesendorfs Gesamtansicht Berlins, die 1696 in einem Verzeichnis der Kunst-Sammlung des Kurfürsten Friedrich III. veröffentlicht wurde.

Abb. 5

Die frühesten druckgraphischen Stadtansichten Berlins, die ein Verleger vertrieb, erschienen 1652 noch mit kurfürstlicher Unterstützung im Frankfurter Verlag Matthäus Merian: eine Gesamtansicht und ein Stadtplan mit ausgewählten, perspektivisch eingezeichneten Anlagen.

Abb. 2

Erst 1691 setzte der Augsburger Verleger Stridbeck dazu an, eine Folge mit Ansichten Berlins zu verbreiten; die zwanzig Handzeichnungen, die Johann Stridbeck d. J. an verschiedenen Stätten Berlins aufnahm, wurden aber nicht auf Druckplatten übertragen[19]. Erst der Amsterdamer Verleger und Zeichner Petrus Schenk veröffentlichte um 1700 neben einigen Einzelblättern[20] eine Folge Berliner Ansichten, die er mit Ansichten aus der Mark Brandenburg verband[21]. Eine andere Gesamtansicht erschien 1717 im Augsburger Verlag Jeremias Wolff, wozu die in Berlin ansässige Malerin Anna Maria Werner eine Zeichnung geliefert hatte, die der Berliner Georg Paul Busch in Kupfer gestochen hatte. In verschiedenen Verlagen benutzten Stecher diese Ansicht Berlins bis 1760 immer wieder für aktualisierte Neuauflagen. Solche Blätter kennzeichnen ein weit verbreitetes Verfahren, bei dem entweder die alten Druckplatten überarbeitet oder die Drucke nachgestochen wurden. All diesen Arbeiten lagen also keine neuen Aufnahmen Berlins zugrunde.

Kat. 5

Erst als 1714 die höfischen Aufträge zurückgingen, wurden auch in Berlin Verleger-Künstler tätig, die Stadtansichten vertrieben[22]. Die erste Ansicht Berlins, die in Berlin unabhängig von der landesherrlichen Hofdruckerei verlegt wurde, war eine Ansicht der Neuen Friedrichstraße mit alter Garnisonkirche und Heilig-Geist-Kapelle nach der Explosion eines Pulverturms, die Johann David Schleuen d. Ä. nach 1720 veröffentlichte; später setzte er den Erfolg dieses Ereignisbildes mit einem Stich fort, der den Bereich um die Petrikirche nach Blitzschlag und Brand 1730 darstellte.[23] Darüber hinaus erschienen seit etwa 1725 in Berliner Verlagen Gesamtansichten Berlins, die manchmal mit Stadtplänen verbunden waren; dabei waren in einige dieser Stadtpläne entweder ausgewählte Bauten eingezeichnet[24], oder die Pläne waren als perspektivische Gesamtansichten ausgebildet[25].

Abb. 2
Kat. 4

Als Friedrich II. nach 1740 seine Hofhaltung weitgehend nach Potsdam verlagert hatte und dort künstlerische Aufträge vergab, gewannen Stadtansichten, die für Berliner Verlage gezeichnet wurden, größere Bedeutung. Erhalten sind hauptsächlich aktualisierte Gesamtabbildungen, die Berlin vornehmlich von Westen zeigen; im Zusammenhang mit einer Neuvermessung der Stadt entstand allerdings auch eine vorzügliche Ansicht, die von Süden aufgenommen worden war[26]. Daneben wurden Darstellungen landesherrlicher Bauten im Bereich des Schlosses sowie des Friedrichwerders, der Dorotheen-

Abb. 3

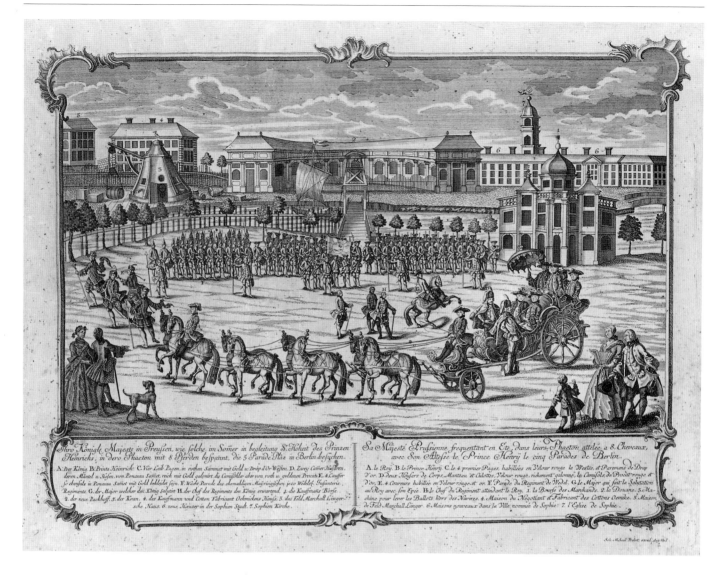

stadt und der Friedrichstadt veröffentlich. Zuletzt bildeten Johann Georg Kat. 12
Fünck und Johann David Schleuen d. Ä. die frühen Bauten Friedrichs II. ab,
die Schleuen in eine umfangreiche Folge wichtiger Bauten Berlins, Potsdams
und anderer brandenburgischer Städte eingliederte[27].

Die wenigen überlieferten Ansichten Berlins, die zwischen 1630 und 1756
aufgrund städtischer oder bürgerlicher Aufträge gezeichnet wurden, sind
zwar wichtige Quellen für einzelne Probleme der Stadtgeschichte, haben aber
fast ausnahmslos geringe Abbildqualität und vermitteln insofern kein Bild
der Stadt. Stattdessen zeigen sie begrenzte Einsichten in die Breite Straße (um
1670), in die Spandauer Straße nahe dem Berliner Rathaus (um 1690) und den
Cöllnischen Fischmarkt (1702).[28]

Der Zweck, für den alle diese Ansichten gezeichnet wurden, ist selten genau
festzustellen: Die im kurfürstlichen Auftrag angefertigten Einzelblätter die-
nen sicherlich der landesherrlichen Repräsentation und wurden wahrschein- Abb. 1; vgl. Kat. 4 und Abb. 4
lich verschenkt. Die entsprechenden Buchillustrationen dienten vermutlich Abb. 5
sowohl der Bildung als auch dem Schmuck.[29]

Demgegenüber zielten die verlegten graphischen Blätter, denen kein Auftrag
vom Hofe zugrundelag, sicher auf geographische Bildung und vielleicht auf
Reise-Erinnerungen sowie auf Kunstsammler, sicherlich auch auf bürgerliche

Abb. 3 Johann Michael Probst, Sommer-
parade im Lustgarten, um 1750; Kupferstich;
Berlin, Berlin Museum.

Kunden in Berlin; grundsätzlich waren sie aber für weit gestreute Käufer be-
stimmt und Ergebnis eines überregionalen Kunstmarktes.

Stadtansichten bürgerlicher Auftraggeber wurden für verschiedenste
Zwecke gezeichnet, die aus den Merkmalen der Darstellungen zu erschließen
sind: Ansichten einzelner Stätten sind in Bauaufnahmen (Aufrisse), Ereignis-
bildern und Bildnissen erhalten.

1630–1756
Entwicklung am landesherrlichen Hof

In der Zeit nach 1648, als Kurfürst Friedrich Wilhelm im wohlverstandenen
Eigeninteresse in den Wiederaufbau der Mark Brandenburg investierte, be-
günstige er naturgemäß jene Zweige der bildenden Künste, die solchen Auf-
gaben dienen konnten. Der Kurfürst zog überwiegend Baumeister in seinen
Dienst[30], während er repräsentative Malereien weniger förderte. In diesem
Rahmen berief er vorwiegend ausländische Künstler und leitete damit eine

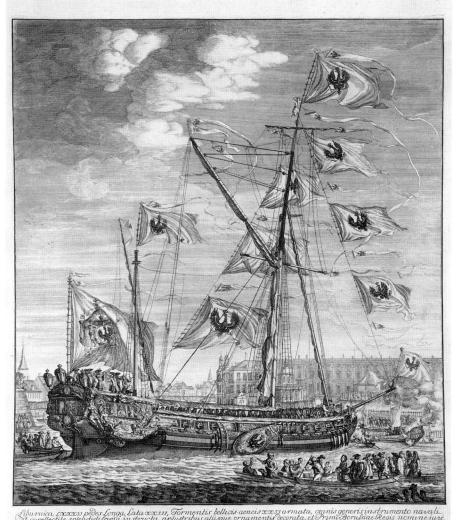

Abb. 4 Michiel Maddersteg / J.G. Wolffgang,
Die königliche Lustjacht »Liburnica« auf der
Spree nahe dem Schloß, um 1705; Kupferstich;
Berlin, Berlin Museum.

Abb. 5 Samuel Blesendorf, Berlin von Südwesten, 1696; Kupferstich; Berlin, Berlin Museum.

Berufungsstrategie ein, die seine Nachfolger bis 1756 beibehielten und die die gesamte Entwicklung der Berliner Kunst kennzeichnet. Dabei bevorzugte er Niederländer, weshalb brandenburgische Anlagen, Gebäude und Kunstwerke seiner Regierungszeit niederländische Gestaltungsmerkmale aufweisen. Gleichzeitig finanzierte er einheimischen wie auswärtigen Künstlern, die in seinen Dienst getreten waren, auch Studienreisen nach Italien und Frankreich, wodurch auch andersartige Einflüsse wirksam wurden.[31] Der niederländische Einfluß ging außerdem dadurch zurück, daß nach dem 1685 erlassenen Edikt von Potsdam französische Glaubensflüchtlinge nach Berlin einwanderten.

Innerhalb der Malerei überwogen Bildnisse und Stilleben. Die bekannten, bis 1688 entstandenen Berliner Stadtansichten sind wahrscheinlich hauptsächlich im Zusammenhang mit der Landesaufnahme nach dem Dreißigjährigen Krieg gemalt worden. Dabei herrschte das niederländische Darstellungsmuster vor, das in einigen Arbeiten kartographische Einflüsse aufweist[32]; dadurch entstanden Übergänge zwischen Stadtplan und Stadtansicht, die allerdings sowohl in den Niederlanden als auch in Italien schon früher ausgebildet waren[33].

Abb. 2 und Kat. 4

Anscheinend wurden die niederländischen Darstellungen gezielt für die Verhältnisse in der Mark Brandenburg ausgewertet und umgewandelt: In den bürgerlich geprägten Niederlanden waren bis 1630 zunächst innerstädtische Stadtansichten gemalt worden, die hauptsächlich das bürgerliche Leben schilderten. Danach hatten sich einige Maler angesichts eines weit entwickelten, aber angespannten Kunstmarktes auf Stadtansichten spezialisiert[34], mit denen offenbar hauptsächlich städtische Anlagen, nicht aber deren Nutzungen überliefert werden sollten; so entstanden ausgesprochene Architekturbilder. In den wenigen überlieferten Berliner Ansichten ist die Stadt ohne städtisches Treiben aufgenommen.

Der Nachfolger Kurfürst Friedrich Wilhelms, Kurfürst Friedrich III., der sich 1701 als Friedrich I. zum König in Preußen krönen ließ, überschätzte wahrscheinlich die geleisteten Aufbauarbeiten; jedenfalls erschöpfte er zugunsten rauschender Feste und prächtiger, oft durchaus nutzvoller Bauten das landesherrliche Vermögen. Für solche Unternehmungen, mit denen der neue Herrscher die absolutistische Regierungsweise sowie die prachtvolle Hofhaltung des französischen Königs Ludwig XIV. nachzuahmen suchte, wurden viele auswärtige Künstler und vor allem Franzosen an den Hof gezogen, die hier eine französische Gemeinde vorfanden. Ihr wichtigster Vertreter war der Maler Antoine Pesne, der 1710 Hofmaler wurde und bis zu seinem Tode 1757 für die Berliner Kunst schulbildend wirkte.

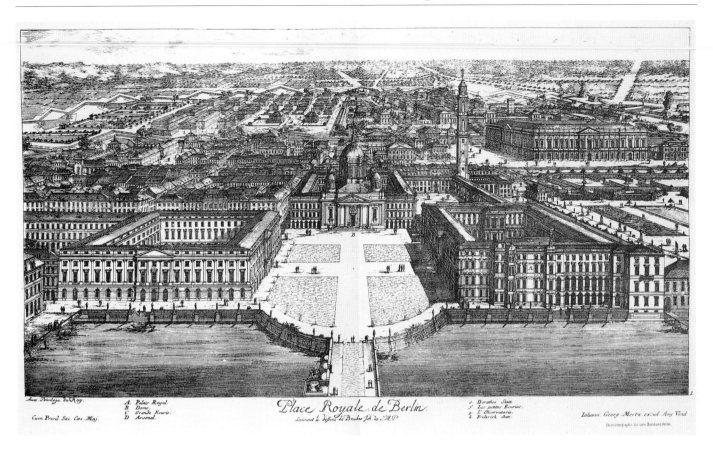

Abb. 6 Johann Baptiste Broebes, »Place Royale de Berlin«, um 1705; Radierung; Berlin, Berlin Museum.

Unter diesen Voraussetzungen blühten die Künste kurzfristig auf; dabei wurde für die Geschichte der Berliner Stadtansichten zweierlei prägend: Im Zusammenhang mit den umfangreichen Bauvorhaben Friedrichs I. bestand hauptsächlich Bedarf, diese Bauten auszustatten. Dazu wurden anscheinend keine Staffelei-, sondern Wandbilder eingesetzt, und Friedrich I. bevorzugte dabei Gemälde, die seine politischen, auch auf die Unterwerfung der brandenburgischen Städte gerichteten Ansprüche veranschaulichten. Solche Bilder stellten demgemäß keinesfalls die bürgerlich geprägten Städte dar[35], sondern sind der legitimierenden, mythologischen oder dichterischen Historienmalerei zuzurechnen. Außerdem versuchte er bereits als Kurfürst, die Leistungsfähigkeit der Künstler, die für seinen Hof tätig waren, auch organisatorisch zu gewährleisten. Nach Anregungen des Niederländers Augustin Terwesten, der Frankreich und Italien bereist hatte, förderte Friedrich Pläne, eine Akademie zu gründen[36]; 1696 unterzeichnete er die Gründungsurkunde für eine Kunst-Akademie, in der die Künste und Wissenschaften weiterentwickelt werden sollten[37]. Nach dem Vorbild der französischen Akademie in Paris war nicht beabsichtigt, eine Maler- und Bildhauer-Schule einzurichten; vielmehr war geplant, eine Kunst-Universität zu gründen, an der Lehrer wie Schüler miteinander die Geheimnisse der Künste studieren sollten[38].

Bemerkenswert war in diesem Zusammenhang die Stellung der sogenannten Prospektmalerei. Dieses Teilgebiet der Malerei umfaßte sowohl Stadtansichten wie Ansichten von Bauten[39]. Sie war im Lehrprogramm der Akademie eng mit der Darstellenden Geometrie verbunden, also jedenfalls als exakt abbildende und weniger als freigestaltende Kunst bezeichnet.[40] Das Programm der akademischen Ausbildung zielte also im Bereich der Prospektmalerei anscheinend darauf, Künstler so auszubilden, daß sie auch genaue Bestandsaufnahmen der Städte und Bauten oder anschauliche Planungsunterlagen liefern

konnten. Jedenfalls aber wurden überzeugende Darstellungen der sichtbaren Wirklichkeit gefördert, was nur bedingt auch auf zutreffende Schilderungen zielte.

Allerdings sind nur wenige Ansichten Berlins bekannt, die von solchen akademischen Lehren beeinflußt sein könnten. Zudem waren einige dieser Ansichten nur als Hintergrund für Bilder gemalt, die landesherrliche Bildnisse oder Unternehmungen vermittelten.[41] Doch sind Auswirkungen jener Bestrebungen, die in den akademischen Satzungen festgeschrieben worden waren, durchaus zu beobachten: Abraham Jansz Begeyn zeichnete um 1690 noch zwei Ansichten Berlins nach niederländischem Muster im Zusammenhang mit der Landesaufnahme[42]; naheliegender-, aber nicht selbstverständlicherweise benutzte auch der niederländische Schiffsbau-Ingenieur und Marine-Maler Michiel Maddersteg noch die heimatlichen Muster in den nicht erhaltenen Gemälden, die er erst nach 1700 im Auftrag des brandenburgisch-preußischen Königs malte. Dagegen zeigten Constantin Blesendorf, Jan de Abb. 4
Bodt und Jean Baptiste Broebes um 1700 in einigen Arbeiten zumindest die Möglichkeiten, Bestand und Entwurf zentralperspektivisch so darzustellen, daß die jeweiligen Planungen nicht ohne weiteres erkennbar sind[43]. Vielmehr sind die nur geplanten, oft überhaupt nicht ausgeführten Anlagen erst vom Bestand zu trennen, wenn diese Darstellungen mühsam mit anderen Bild- und Schriftquellen verglichen werden.[44] Ein eindeutig klassizistisch-formaler Ansatz ist in diesen Bildern allerdings nur an den jeweils eingearbeiteten axialsymmetrischen Entwürfen erkennbar.[45] Dieses Merkmal teilen sie mit Abb. 6
vielen andernorts entstandenen Entwurfszeichnungen der Barockzeit.

Solche Bilder kennzeichnen im Bereich der Stadtdarstellung eine Möglichkeit bildnerischen Schaffens, nicht nur Dinge, sondern auch Gedanken zu vermitteln. Das akademisch gelehrte Mittel dafür war, perspektivische Konstruktionsverfahren in den Dienst städtebaulicher Entwürfe zu stellen.

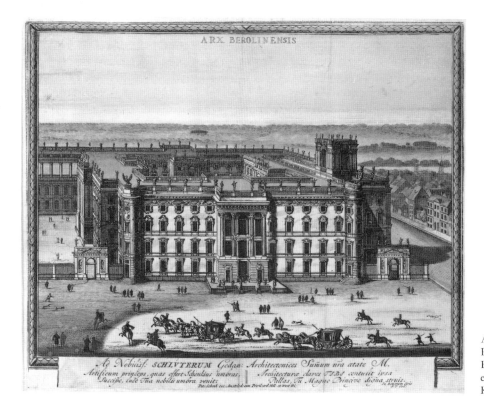

Abb. 7 Constantin Friedrich Blesendorf / P. Schenk, »Arx Berolinensis«, 1696 (das Berliner Schloß; Ansicht gemäß den vermutlich ersten Umbau-Entwürfen Andreas Schlüters); Kupferstich; Berlin, Berlin Museum.

Die vor 1714 entstandenen Stadtansichten Berlins weisen verschiedene Abbildungstypen auf, wobei zunächst zwischen Gesamtansichten und Ansichten einzelner Anlagen sowie zwischen tatsächlichen und fiktiv erhöhten Standpunkten zu unterscheiden ist. Die Überblickdarstellungen von fiktiven Standpunkten bilden die erstaunlichsten Leistungen und veranschaulichen

Kat. 4 wichtige städtebauliche Zusammenhänge[46]. Fast alle Luftschau-Ansichten Berlins zeigen landesherrliche Bauvorhaben und hängen insofern mit der kartographischen Landesaufnahme zusammen, als Vermessungen des Stadtgebiets Voraussetzung solcher fiktiver Ansichten waren[47]; bemerkenswerterweise veranschaulichen alle erhaltenen Luftansichten Berlins, die Entwürfe perspektivisch darstellen, auch Planungen, die nie verwirklicht wurden[48].

Kat. 6 In Darstellungen mit tatsächlichem oder fiktiv hohem Blickpunkt sind meistens linearperspektivische Brüche zwischen Vordergrund und Hintergrund zu beobachten. Dabei wurden Menschen von fiktiv hohen Blickpunkten aperspektivisch – also weder raummaßstäblich noch in Aufsicht – gezeigt; Johann Bernhard Schultz stellte Reiter in Seitensicht dar, und Samuel Blesendorf zeigte ohne Anlaß scheuende beziehungsweise levadierende Pferde. Gegenüber solchen offensichtlichen Versatzstücken in Luftschau-Ansichten wurden Menschen von tatsächlichen Standpunkten aus perspektivisch und in glaubwürdigen Beziehungen und Handlungen dargestellt. Der unbekannte

Kat. 1 Künstler, der Berlin um 1645 zusammen mit dem kurfürstlichen Schloß aufnahm, verzichtete allerdings in seinem von niedrigem Standpunkt aus gemalten Bild darauf, überhaupt Menschen darzustellen; damit vermied er Überschneidungen mit den aufgenommenen Bauten. Dieses Merkmal ist ein Anzeichen dafür, daß seine Darstellung Berlins wahrscheinlich nur ein Nebenergebnis der Aufgabe gewesen ist, die Bauten des Schloßgebietes abzubil-

Abb. 8 den. Eine völlig andere Auffassung vermittelt die Gesamtaufnahme, die Schenk um 1700 zeichnete.

Angesichts der wenigen erhaltenen Gemälde ist schwer zu entscheiden, ob die damals in Berlin tätigen Künstler die Ferne bläulich verblaßt gemalt und als luftperspektivische Stadtansichten angelegt hatten. Es ist aber auch nicht auszuschließen, daß sie räumliche Tiefe in ihren Stadtansichten nicht nur linear-, sondern auch luftperspektivisch dargestellt hatten[49].

Als Friedrich Wilhelm I. 1713 an die Regierung kam, war das landesherrliche Vermögen fast erschöpft; deshalb baute der junge König zunächst den höfischen Aufwand einschneidend ab. Auch die Mittel für aufwendige Kunstwerke wurden wesentlich eingeschränkt, wobei Friedrich Wilhelm I. wieder Staffeleigemälde in der niederländischen Art des 17. Jahrhunderts bevorzugte und fast ausschließlich Bildnisse anforderte. An diesem Umschwung war erstmals die überragende Einwirkung der jeweiligen Landesherren und die geringe Verwurzelung der bildenden Künste bei Adel und Patriziat erkennbar. Erst seit etwa 1730 sind zusammen mit repräsentativ-absolutistischen Königsbildnissen aufwendige Gemälde Berlins nachweisbar, die Friedrich Wilhelm I. möglicherweise unter Einfluß des sächsischen Königs August II. (des Starken) bestellte, der 1728 Berlin besucht hatte.[50]

Einige Stadtansichten der Zeit von 1713 bis 1740 hingen wiederum mit königlichen Bauvorhaben zusammen und zeigen Planungen. Am bekanntesten ist Dismar Dägens verschollenes Gemälde, das einen Überblick über die geplante Erweiterung der Friedrichstadt vorstellte und mit einer Ansicht der

Abb. 9 Festung verbunden war. Daneben sind auch Zeichnungen erhalten, die eben-
Kat. 6–9 falls dazu dienten, künftige Zustände zu veranschaulichen.

In höfischem Auftrag schlossen also an Arbeiten aus der Regierungszeit Friedrichs I. auch während der Regierung Friedrich Wilhelms I. Stadtansichten an, in denen die älteren Darstellungstypen weiter benutzt und entwickelt wurden. Das Verfahren, auch einzelne Stätten von erhöhten, meist fiktiven

Standpunkten darzustellen, ist auffällig häufig vertreten; solche Darstellungen hingen aber nicht nur mit Planungen zusammen, denn auch Schleuen benutzte für seine Ereignisbilder hohe, fiktive Standpunkte. Daneben sind sowohl von tatsächlichen wie von fiktiven Standpunkten dargestellte Gesamtansichten erhalten.

Insgesamt sind also Berliner Stadtansichten nachweisbar, mit denen bildende Künstler nicht nur Bestandsaufnahmen, sondern bildliche Entwürfe lieferten, um künftige Zustände aufzuzeigen und so die fälligen Entscheidungen besser vorzubereiten. Dieses Tätigkeitsfeld, in dem der Übergang zum Bauentwurf fließend ist, bekam zwar keine große Bedeutung, ist aber seitdem bis in die Gegenwart immer wieder nachweisbar.

In den Bildern einzelner, mit hohem Blickpunkt dargestellter Stätten, die Dismar Dägen, C.H. Horst und Johann David Schleuen erarbeiteten, sind durchweg linearperspektivische Brüche zwischen Vorder- und Hintergrund zu beobachten. Horst verzichtete dabei auch auf luftperspektivische Abbildungen, möglicherweise um darstellenswerte Einzelheiten im Hintergrund klarer zu zeichnen. Er setzte auch gegenläufige Schatten ein. Mit diesem wirklichkeitsfern dargestellten Tageslicht beabsichtigte er wahrscheinlich, Bereiche hervorzuheben, die sonst mit Schatten verunklärt worden wären; jedenfalls hob er mit diesem Verfahren Einzelheiten hervor.

Auch der Regierungsantritt Friedrichs II. belegt den überragenden Einfluß, den der jeweilige König, der weiterhin größter Unternehmer des Landes war, auf die künstlerische Entwicklung in der Mark hatte. Friedrich II. zog nämlich wieder französische oder französisch geschulte Künstler nach Berlin und führte, indem er das Rokoko begünstigte, einen erneuten künstlerischen Umbruch herbei. Einige Künstler, die vorher geflohen waren, kehrten aus Frankreich zurück, und der König ermöglichte anderen, jungen Künstlern Studienaufenthalte in Paris, während er Antoine Pesne wieder freie Hand ließ. Die Berliner Akademie der Künste unterstützte Friedrich II. nicht im

Kat. 4 und 5

Kat. 4 und 7
Abb. 68

Kat. 7 und 9

Kat. 7

Kat. 7

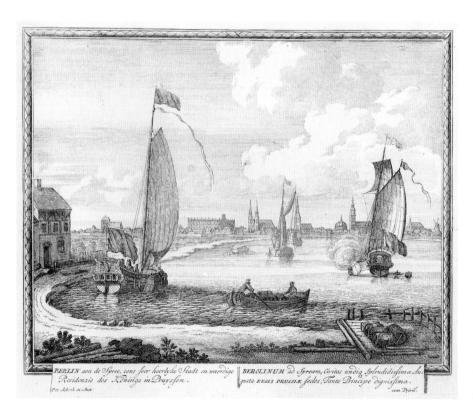

Abb. 8 Petrus Schenk, »BERLIN aen de Spree, eene seer heerlyke Stadt...«, um 1700; Radierung; Berlin, Berlin Museum.

gleichen Maße, obwohl es nach dem Brand, der 1743 mit dem Marstall die Bestände der Akademie verheert hatte, den Wiederaufbau des Gebäudes und die Neuausstattung der Akademie großzügig gefördert hatte[51]; ausschlaggebend war dabei Friedrichs II. damalige Vorliebe für das Rokoko. Sowohl Wenzeslaus von Knobelsdorff wie Antoine Pesne oder Georg Friedrich Schmidt hielten von den eher verwissenschaftlichten, teils deutschen, teils französischen Akademikern fern[52]. Allerdings beendeten die Schlesischen Kriege, die Friedrich II. sich und seinen Untertanen aufbürdete, schon bald seine unbeschwerte, dem Rokoko zugewandte künstlerische Auffassung[53]; da der König außerdem bisweilen nachhaltig, aber dilettantisch in die Entwurfsarbeiten seiner bevorzugten Künstler eingriff, zerfiel diese Künstlergruppe.

Für die Entwicklung der Stadtansichten von Berlin wurde unter diesen Umständen entscheidend, daß Friedrich II. seine großen Bauvorhaben nicht in Berlin, sondern in Potsdam verwirklichen ließ. Die damit verbundenen Aufträge, diese Anlagen in Gemälden zu dokumentieren, führten folglich bis 1770 zu vielen Potsdamer Stadtansichten; aus der Zeit zwischen 1740 und 1756 sind dagegen keine Gemälde in königlichen Sammlungen überliefert, die Ansichten Berlins darstellen[54]. Demgegenüber gewannen Stadtansichten, die für Berliner Verlage gezeichnet wurden, größere Bedeutung.

1756–1808
Entwicklung eines Berliner Kunstmarktes für Gemälde

Bereits während der Schlesischen Kriege wandelte sich das Friderizianische Rokoko. Die nach Potsdam verlagerte höfisch ausgerichtete Malerei bevorzugte immer mehr etwas spröde wirkende, der Antike zugewandte Darstellungen, denen nüchterne Beobachtungen zugrunde lagen. Weiterhin lehnte Friedrich II. deutsche Künstler ab und begünstigte ihre französischen Berufsgenossen, während er sich zunehmend italienischen Vorbildern zuwandte[55]. Unter diesen Voraussetzungen arbeiteten in Potsdam aufgrund königlicher Aufträge zwei Spezialisten für Stadtansichten, welche die Potsdamer Bauten und Anlagen Friedrich II. aufnahmen und malerisch darstellten: Karl Christian Wilhelm Baron und Johann Friedrich Meyer.[56]

Demgegenüber verkümmerte in Berlin die Akademie der Künste immer mehr[57], zumal Friedrich II. 1775 den Flamen Jean Pierre Antoine Tassaert als Hofbildhauer einstellte und dessen Werkstatt zur bildhauerischen Ausbildungsstätte bestimmte, was sie auch bis 1786 blieb[58].

Etwa gleichzeitig sind neben den königlichen Sammlungen und der Akademie einige bürgerliche, kaum aber adlige Kunstsammlungen nachweisbar (59); in einigen dieser Sammlungen waren Ansichten anderer Städte wie Landschaften vorhanden und für die Berliner Maler wahrscheinlich zugänglich. In der Sammlung Streit waren vier Venezianische Stadtansichten Antonio Canals, genannt Canaletto[60], und sieben weitere Ansichten in dessen Art[61]. Die Sammlung Krüger enthielt zwei Architekturbilder Marco Riccis.[62] In der Sammlung Meil wurde neben vielen bäuerlichen und gewerblichen Darstellungen[63] sowie Landschaften niederländischer Künstler des 17. Jahrhunderts ein Architekturbild Alessandro Saluccis aufbewahrt[64]. Schließlich war Jacob Philipp Hackert in der Sammlung Nelker mit einigen seiner frühen Landschaftsgemälde vertreten. Wenige nachweisbare Kunsthändler belegen, daß in Berlin ein Kunstmarkt entwickelt wurde, als Potsdam königliche Hauptresidenz geworden war, als die Berliner Akademie verkümmerte und als bürgerliche Sammlungen entstanden. Die meisten Händler vertrieben Druckgraphiken[65], während der Kaufmann Johann Ernst Gotzkowsky Gemälde anbot[66] und Daniel Broschwitz, der sein Haus an der Langen Brücke hatte, Gemälde nicht nur sammelte, sondern auch verkaufte[67].

1756–1808
Gemalte und gedruckte Fassungen der Ansichten Berlins erweitern den Markt für Stadtansichten

Nach 1756 begannen auch in Berlin einige Künstler, ihre Aufnahmen der Stadt nicht nur als Gemälde oder als einfache Drucke, sondern auch als kolorierte oder übermalte Drucke anzubieten. Mit dem Verfahren, Drucke mit deckenden Wasserfarben zu übermalen, erarbeiteten sie Stadtansichten, die sie offenbar als gemäldeartige, weniger arbeitsintensive Wiederholungen verkauften. Jede dieser Arbeiten war fast ein Unikat, aber wesentlich billiger als ein Ölgemälde, dessen Vorzeichnung einzeln angelegt werden mußte[68]. Zweifellos ermöglichte das Verfahren, Stadtansichten in verschieden arbeitsintensiven Wiederholungen bis hin zu echten Repliken[69] herzustellen, den Bedarf unterschiedlich kaufkräftiger Kunden zu befriedigen; damit erweiterten die Künstler ihren Käuferkreis erheblich und verbesserten ihre wirtschaftlichen Grundlagen. Unter diesen Bedingungen fanden einige in Berlin ansässige Maler für Stadtansichten immerhin genügend Absatzmöglichkeiten. Herausragende Bedeutung hatte hier eine sächsische Familie, deren ältestes Mitglied Carl Friedrich Fechhelm kurz vor Beginn des Siebenjährigen Krieges 1754 zusammen mit seinem Lehrer Guiseppe Galli Bibiena aus Dresden nach Berlin gekommen war. Fechhelm hatte in Dresden die frühen Gemälde Bellottos kennengelernt und brachte diese Kenntnisse der weit entwickkelten Venezianischen Schule sowohl als Maler wie als Lehrer seiner Brüder ein, die er in die Stadt gezogen hatte; außerdem bildete er Johann Georg Rosenberg aus. Allerdings waren die Fechhelms nicht auf Stadtansichten spezialisiert, sondern beherrschten vor allem die Perspektive und waren deshalb auch auf anderen Gebieten der Malerei tätig: Carl Friedrich Fechhelm malte anfangs Bühnenbilder, erhielt dann nach jahrelanger Arbeit an Raumdekorationen viele Aufträge, Innenräume mit perspektivischen Ansichten, mit Architekturbildern sowie mit Landschaften zu schmücken[70]; daneben malte er Staffeleibilder mit Stadtansichten und Landschaften[71]. Sein Bruder Carl Traugott Fechhelm galt als Architektur-, Landschafts- und Theatermaler[72]. Sein Bruder Georg Friedrich Fechhelm malte sogar nur Landschaften und Schmuckwerk. Sein Sohn Johann Friedrich Fechhelm hinterließ Stadt- und Landschaftsbilder sowie Raumdekorationen[73]. Erst Johann Georg Rosenberg spezialisierte sich insofern auf Stadtansichten, als sie einen wesentlichen Teil seines Werkes ausmachten, das ansonsten hauptsächlich aus Bildnissen bestand[74].

Die Fechhelms und Rosenberg malten sowohl Gesamtansichten als auch Ansichten einzelner Stätten, so daß Rosenberg schließlich eine ganze Folge solcher Teilansichten anbot. Möglicherweise stellten sie sich mit solchen Serien auf den Umstand ein, daß Berlin um 1780 so weitläufig ausgebaut war, daß nur noch kleinteilige Gesamtdarstellungen möglich waren; denn zweifellos ermöglichten serielle Aufnahmen einzelner Stätten, Gesamtaufnahmen mit vielfältigen Einblicken zu ergänzen oder durch solche Serien zu ersetzen[75].

Am ehesten ist der vermutete Zusammenhang aus Rosenbergs Werk zu erschließen. Mit einer Folge von vier Gesamtaufnahmen, von denen drei nur in Radierungen überliefert sind, und einer Folge von zwanzig kolorierten Radierungen versuchte Rosenberg offenbar, eine Vorstellung Berlins aus Gesamtansichten und Einzeldarstellungen zu entwickeln. Er malte die Gesamtansichten von vier besonders geeigneten Übersichtspunkten, nämlich von zwei Kuppen der Weinberge nördlich Berlins, von den Rollbergen im Südosten und vom Weinberg an der Straße nach Tempelhof. Diese Gesamtaufnahmen ergänzte er mit Bildern einzelner Stätten: Dazu stellte er neben den Königlichen Bauten im Bereich des Schlosses und des Zeughauses fast alle

Vgl. Kat. 18

Abb. 9 Dismar Dägen, Vogelschaubild der
Friedrichstadt mit Rondell und Halleschem Tor
in Berlin, um 1735; Berlin, Märkisches Museum
(verschollen).

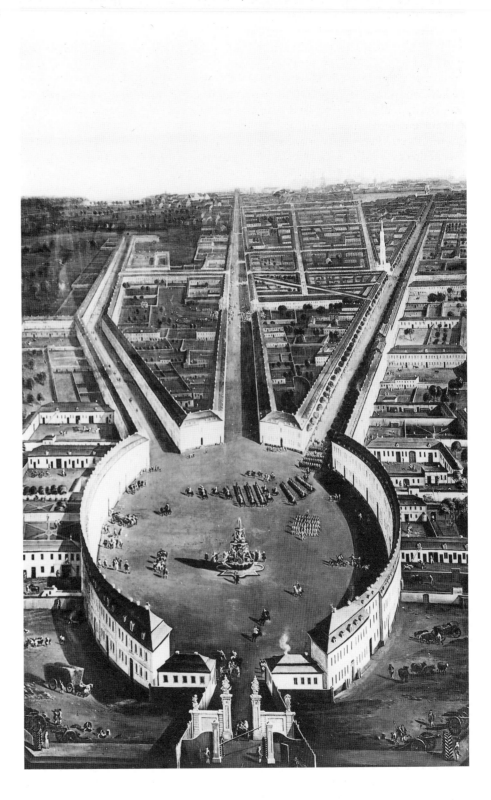

Marktplätze im Festungsgebiet einschließlich der Fischerbrücke dar. Außerhalb der Wälle verzichtete er dagegen weitgehend auf entsprechende Aufnahmen und zeigte einige Ansichten aus der Friedrichstadt, wobei er allerdings die großen Plätze an der Stadtmauer aussparte[76].

Während Rosenbergs Stadtansichten zwar nicht aus allen, wohl aber aus vielen Teilen Berlins stammten, waren die Aufnahmen der damals tätigen Fechhelms mehr auf königliche Anlagen beschränkt: Neben nicht erhaltenen Gesamtansichten[77] malten sie hauptsächlich Stadtansichten, die den Bereich am Stadtschloß und am Zeughaus schildern; doch sind Gemälde der Fechhelms bekannt, die bürgerlich geprägte Bereiche darstellen[78].

Abb. 11

Alle übrigen nach 1756 entstandenen Berliner Stadtansichten sind im Werk des jeweiligen Malers eindeutige Ausnahmen. Bernhard Rode, der früh in Frankreich gewesen und 1786 Direktor der Akademie geworden war, malte fast ausschließlich historische Darstellungen und Bildnisse; daneben stehen das Gemälde, in dem er den Brand des Mühlendamms mit der Kurfürstenbrücke 1759 darstellte, und die Zeichnung des Friedrich-Hospitals um 1750 völlig vereinzelt. Dagegen sind die Tiergartenbilder, die Jacob Philipp Hakkert um 1760 malte, viel eher als Vorläufer zu seinen späteren italienischen Landschaften, denn als Stadtansichten Berlins zu deuten[79].

In den letzten Regierungsjahren Friedrich II. versuchte Freiherr Friedrich Anton von Heinitz, seit 1777 Minister für Bergwerks- und Hüttenwesen, die Arbeit an der Akademie der Künste mit wirtschaftspolitischer Absicht neu zu beleben[80], wobei er besonders auf Porzellan verwies. Ausschlaggebend war die Überlegung, daß der Absatz der einheimischen Erzeugnisse steigen werde, wenn sie schöner und geschmackvoller gestaltet würden.[81] Die Akademie wurde daraufhin neu organisiert, wobei die meisten Regelungen allerdings erst während der Regierung Friedrich Wilhelms II. getroffen wurden, der dann allerdings englische Einflüsse verstärkte und die Porträtmalerei mit Aufträgen förderte.[82]

In Ausstellungen sah man ein Mittel, die besten jeweils vorliegenden Arbeiten der Fachwelt wie der Öffentlichkeit als Muster bekannt zu machen. In der ersten, 1786 ausgerichteten, wurden folgerichtig auch Vorbilder in einer Abteilung mit älteren Kunstwerken gezeigt, aber anscheinend keine frühen Berliner Stadtansichten[83]. Dagegen stellte Johann Georg Rosenberg in einer Abteilung mit zeitgenössischen Bildern sechs Ölgemälde aus, die Ansichten Berlins wiedergaben.[84] Ob die Ausstellungen schon anfangs Verkaufs-Ausstellungen waren, ist nicht festzustellen: Sicher ist nur, daß in den Katalogen fast nie Preise angegeben waren; aufgrund verschiedener Hinweise ist in den späteren Katalogen zu erkennen, daß die Akademie-Ausstellungen ab 1808 auch dem Verkauf dienten[85]. Die Berliner bildenden Künstler begannen sich also aufgrund der neu geregelten Akademie-Arbeit auch insofern von höfischen Aufträgen zu lösen, als der Berliner Kunstmarkt mit jährlich oder alle zwei Jahre veranstalteten Muster- wie Waren-Messen höher organisiert worden war.

Bezeichnenderweise ließ Friedrich Wilhelm II. 1788 in diesem Zusammenhang einen Wettbewerb ausschreiben und setzte je einen Preis für das jeweils beste Bild der anerkannten Bildgattungen aus. Dieses Preisausschreiben ist auch aufschlußreich, weil die Preise, die ein herausragender Auftraggeber und Käufer benannte, den Rang andeuten, den Stadtansichten damals hatten: Danach waren Geschichtsbilder am höchsten eingestuft, wobei der König Bilder zur brandenburgischen Geschichte besonders bedachte; Landschaftsbilder, Stadtansichten, Blumen- oder Tierbilder und schließlich Bildnisse folgten. Das beste Bild zur brandenburgischen Geschichte wurde etwa fünfmal höher angesetzt als das beste Bildnis, während die beste Stadtansicht mit etwa der Hälfte des höchsten Preises bedacht wurde[86].

Ab 1792 hemmten die Kriege gegen das revolutionäre Frankreich die weitere kulturelle Entwicklung. Besonders in den letzten Jahren, als noch Friedrich Wilhelm II. regierte, und in den ersten zwanzig Regierungsjahren Friedrich Wilhelms III. waren künstlerische Entwicklungen materiell nicht begünstigt, und der Berliner Markt für gemalte Stadtansichten verfiel.

Dennoch leiteten um 1800 erste Panoramen Berlins eine neue, darstellungstechnisch höchst schwierige Entwicklung der Gesamtansichten ein.[87] Die Verbreitung solcher Rundbilder war auch mit einer neuen Strategie verbunden, da die Künstler ihre Bilder nicht mehr verkauften, sondern sich nur deren Besichtigung bezahlen ließen. Das Verfahren war zwar schon mit dem Guckkasten vorbereitet, doch zielte es bei Panoramen eindeutig auf sehr große Besucherzahlen.

Aus dieser Zeit sind nur vier Gemälde Franz Ludwig Catels sowie sechs farbige Blätter Wilhelm Barths nachweisbar.[88] Demgegenüber steht das vielzählige Werk radierter, kleinformatiger Ansichten Friedrich August Calaus. Calau und seine Konkurrenten oder Nachfolger deckten für drei Jahrzehnte hauptsächlich die Nachfrage nach Berliner Stadtansichten, als für die kostspieligere Aufgabe, Stadtansichten in Öl zu malen, infolge der Kriege gegen das revolutionäre Frankreich weder Auftraggeber noch Käufer vorhanden waren.

1756–1808
Die Kunst der Berliner Stadtansichten

Für die Entwicklung der Berliner Stadtansichten ist wichtig, daß bei Beginn des Siebenjährigen Krieges in einem Gemälde Carl Friedrich Fechhelms erstmals der Einfluß der italienischen Schule in der Stadt zu beobachten ist. In Mitteleuropa hatte ihn besonders Bellotto verbreitet, der im Auftrag des sächsischen Königs August III. seit 1747 Ansichten Dresdens malte und radierte. In Berlin zeichneten währenddessen Fünck, Probst und Schleuen ihre Ansichten wenig beeinflußt von der internationalen Entwicklung; Fünck benutzte für beide Radierungen, die er nach 1740 vom Platz am Opernhaus ätzte, noch die für Kupferstiche entwickelte Linienführung, während Bellotto schon weitestgehend die zeichnerisch leichte Strichführung eingesetzt hatte, die die Radiertechnik ermöglicht. Fechhelm führte diese Möglichkeit wenige Jahre später auch vor.[89]

An den Stadtansichten der Zeit zwischen dem Siebenjährigen Krieg und den Napoleonischen Kriegen ist leicht zu beobachten, daß die Berliner Künstler Ansichten Berlins nicht so abbildeten, wie die Gegenstände in ihrem Blickfeld zu sehen waren. Zwei Merkmale fallen besonders auf: Erstens sind in Rosenbergs Radierungen gegenläufige Beleuchtungen eingesetzt. Zweitens sind sowohl in Rosenbergs Arbeiten wie in den Gemälden der Fechhelms perspektivische Brüche angelegt. Der Sachverhalt ist umso beachtlicher, als Perspektive ein verbindliches Fach jeder akademischen Ausbildung war[90] und Johann Georg Rosenberg sogar zwei Jahre Perspektive an der Berliner Akademie lehrte[91]. Da viele europäische Künstler in gleichzeitigen Stadtansichten ähnliche Merkmale ausbildeten, obwohl sie die camera obscura als optisches Hilfsmittel für ihre zeichnerischen Aufnahmen benutzten, ist zu vermuten, daß diese Merkmale absichtlich eingesetzt wurden, damit bestimmte Sachverhalte abzubilden waren: Sicherlich setzte Rosenberg das Tageslicht in einigen Bildern uneinheitlich ein, um Menschen in Schattenbereichen hervorzuheben. Vielleicht zeichnete er gegenläufige Schatten, um sowohl tageszeitliche Stimmungen zu vermitteln als auch räumliche Verhältnisse zu klären. In seinen Bildern der Oberspree ließ er Wolken und Dunst im morgendlichen Gegenlicht aufleuchten, zeichnete aber mittäglich steile Schatten und stellte in beschatteten Bereichen Gegenstände beleuchtet dar.

Abb. 10

Vgl. Kat. 26 und 29
Vgl. Kat. 27

Vgl. Kat. 25

Wahrscheinlich dienten auch die perspektivischen Brüche, die oft im Vordergrund an zu klein gezeichneten Menschen und Gebäuden zu beobachten sind, dem Zweck, den eigentlichen Gegenstand der Aufnahme möglichst unbeeinträchtigt von Personen und Dingen des Vordergrundes abzubilden. Das naheliegende Verfahren, den Vordergrund einfach frei zu lassen, hatte den Nachteil, daß die entsprechenden Bilder wenig vom städtichen Leben vermittelten; dagegen zeigten Bilder, die bei ebenerdigem Standpunkt handelnde Personen in linearperspektivisch zutreffender Größe abbildeten, zu wenig von der städtischen Umgebung. Auffällig sind solche perspektivischen Brüche jedenfalls bei einigen Ansichten der Straße Unter den Linden, die trotz niedrigen Blickpunkts nicht von Personen überschnitten werden. In diesem Zusammenhang ist auch die Standpunktwahl der Fechhelms und Rosenbergs zu beachten: Fast alle Bilder wirken zunächst so, als wären sie aus der Höhe etwa des ersten Obergeschosses aufgenommen, wofür die freie Sicht über die im Vordergrund dargestellten Menschen verantwortlich ist; an den Fluchtlinien gemessen, sind aber etwa gleichviele Bilder sowohl mit ebenerdigem wie mit erhöhtem Standpunkt bekannt[92].

Da die Fechhelms und Rosenberg wahrscheinlich absichtlich auf einheitliche Perspektive und Beleuchtung verzichteten, setzten sie mit ihren Stadtansichten ein uraltes Darstellungsverfahren vergleichsweise unauffällig ein[93]: Was sie an Stätten Berlins für darstellenswert hielten, brachten sie dadurch ins Bild, daß sie solche zwar erfahrbaren, nicht aber gleichzeitig sichtbaren Sachverhalte zusammenstellten, also ihre Bilder ein wenig aperspektivisch komponierten; auch darin ähnelten sie ihrem großen Vorläufer Bellotto[94].

Ein wesentliches Merkmal, das die nach 1756 entstandenen Stadtansichten Berlins von den früheren Ansichten unterscheidet, ist das Verhältnis von Menschen und Stadtraum. Die Menschen wurden nämlich zunehmend glaubwürdig und raumbezogen geschildert, das heißt, sie waren nicht mehr wie Versatzstücke in die städtische Umgebung gestellt. Eine solche Entwicklung ist auch im Werk eines Künstlers zu beobachten, nämlich in Rosenbergs – im Laufe von fünfzehn Jahren erarbeiteter – Folge radierter Stadtansichten. In diesem Werk sind Ansichten mit städtischem Treiben im Vordergrund und reine Architekturdarstellungen enthalten.[95] Allerdings schilderte Rosenberg keine Handlungen, aus denen die Nutzung der jeweils abgebildeten Anlagen oder Gebäude zu erschließen wäre; das ist überhaupt nur im Werk zweier Fechhelms ansatzweise erkennbar: Johann Friedrich kennzeichnete in seinem Gemälde des Neuen Markts die Stadtwache mit einer Wachablösung, und Carl Traugott verdeutlichte den Zweck des ehemaligen Lustgartens bildlich mit exerzierenden Soldaten.[96]

Vgl. Abb. 11

Vgl. Kat. 31

Die Darstellungen Rosenbergs vermitteln auch in bürgerlichen Bereichen viele Einzelheiten des täglichen Lebens. Dazu gehören Kleidung, Straßenpumpen, Baukonstruktionen, Dachdeckungen, Dachrinnen und anderes.

Die Wechselbeziehungen zwischen den verschiedenen Bildtechniken, in denen Berliner Stadtansichten nach dem Siebenjährigen Krieg angeboten wurden, ermöglichen auch aufschlußreiche Einsichten in die unterschiedlichen Darstellungsweisen, die für Gemälde und druckgraphische Blätter eingesetzt wurden.

Offensichtlich vermitteln Maler auf ähnlich großen Bildflächen mehr Einzelheiten über den dargestellten Stadtraum als die Stecher und Radierer. Ein objektiver Grund dafür war, daß ein Gegenstand auf einer kleinen Fläche leichter form- und maßgerecht abzubilden ist, wenn diese Fläche mit Farbe zu bedecken, nicht aber zu umreißen ist. Daneben war die Absicht, weniger teuer zu arbeiten, wahrscheinlich oft eine mehr subjektive Randbedingung, die aufwendige graphische Feinstarbeiten nicht begünstigte.

Vgl. Kat. 20 und 32

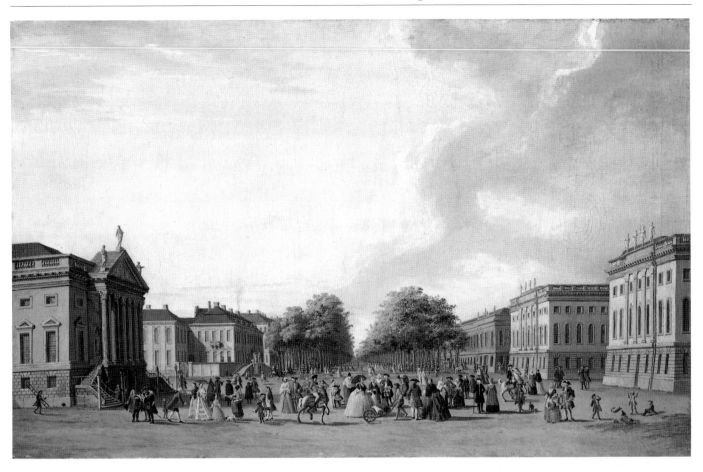

Abb. 10 Carl Friedrich Fechhelm, Der Platz am Opernhaus und die Straße Unter den Linden, 1756; Potsdam, Staatliche Schlösser und Gärten Potsdam-Sanssouci.

Vgl. Kat. 19, 31 und 32

In Ölgemälden waren darüber hinaus offenkundig reichere Farbigkeit und feinere Farbverläufe als auf Drucken zu erzielen, die mit deckenden Wasserfarben überarbeitet wurden; ihre Farbigkeit war auch feiner, als es bei Drukken sinnvoll war, die mit lasierenden Wasserfarben koloriert wurden. Entsprechend erzielten die Künster mit Ölgemälden am ehesten atmosphärische Wirkungen. Deshalb vermitteln damals gemalte Ansichten mehr über Witterung und Jahreszeit als die übrigen Stadtansichten; außerdem veranschaulichen sie mit luftperspektivisch eingesetzten Farben die dargestellten Entfernungen besser als die gleichzeitigen graphischen Blätter. Auch hier waren objektive Gründe und subjektive Absichten wirksam: Erstens entfallen bei der Deckfarbenmalerei die Möglichkeiten, atmosphärische Wirkungen mit mehreren durchscheinenden, also lasierend übereinander aufgetragenen Farbschichten zu erzielen; außerdem sind Farbverläufe ungleich schwerer als bei lasierend und naß in naß vermalten Farben zu erreichen, weil Deckfarben sämig angerührt sind und demgemäß dazu neigen, schlierig zu verlaufen. Zweitens schloß die Absicht, nicht teuer zu arbeiten, aufwendig verfeinerte Malereien in deckenden oder lasierenden Wasserfarben aus; vielmehr entsprachen dieser Absicht schnell und deshalb eintönig eingefärbte Flächen.
So waren um 1800 beachtliche viele, heute teils verschollene Gemälde vorhanden, von denen vielfältige, in verschiedenen Techniken angelegte Nachbildungen angeboten wurden.

Die meisten Stadtansichten, die zwischen Dreißigjährigem und Siebenjährigem Krieg in Berlin entstanden, waren landesherrliche Auftragsarbeiten und bildeten hauptsächlich fürstliche Anlagen im Bereich des Schlosses sowie des

Friedrichwerders, der Dorotheenstadt und der Friedrichstadt ab. Die frühen
Gesamtaufnahmen Berlins hingen wahrscheinlich mit einer Bestandsauf-
nahme der Mark zusammen und wurden sicher im Zusammenhang mit kar-
tographischen Aufnahmen erarbeitet. Erhalten sind vornehmlich Ansichten
von Westen, wobei die druckgraphischen Arbeiten auf wenige tatsächliche
Aufnahmen zurückzuführen sind. Daneben haben sich aus der Zeit Kurfürst
Friedrich Wilhelms und der Könige Friedrich I. und Friedrich Wilhelm I.
Stadtansichten erhalten, die wahrscheinlich als Planungsunterlagen dienten.
Für graphische Stadtansichten Berlins waren auch Verlage wichtig, wobei bis
1720 Gesamtansichten und landesherrliche Anlagen bevorzugt abgebildet
wurden. Erste Serien zeichneten Stridbeck und Schenk.

Während aus der Zeit vor 1756 nur wenige zeichnerische Darstellungen be-
kannt sind, die städtisch-bürgerliche Anlagen zeigen, lassen sich aus der Zeit
ab 1770 auch aufwendige Darstellungen solcher Bauten nachweisen. Als
Friedrich II. die königliche Residenz nach Potsdam verlegt hatte und in Ber-
lin ein bürgerlicher Kunstmarkt entstand, zeichneten, malten und stachen ei-
nige Künstler Stadtansichten nicht nur der prächtigen königlichen Anlagen,
sondern auch der stadtbürgerlich geprägten Gegenden Berlins.

In diesem Zusammenhang ist auch zu verstehen, daß die Berliner Künstler
Stadtansichten in verschieden kostspieligen Techniken erarbeiteten. Damit
boten sie ihren unterschiedlich kaufkräftigen Kunden verschieden teuere
Stadtansichten an. Erhalten sind neben Handzeichnungen fast alle Abstufun-
gen von einfachen Radierungen über kolorierte oder übermalte Drucke bis zu
Ölgemälden. Erst als einige Berliner Künstler ihre Leistungsfähigkeit auf die
stadtbürgerlichen Kunst- und Preisvorstellungen abgestimmt hatten, sind
Berliner Stadtansichten nachweisbar, die das alltägliche städtische Leben be-
tonten.

Die weitaus meisten Stadtansichten hinterließen die Mitglieder der sächsi-
schen, um 1755 zugewanderten Künstlerfamilie Fechhelm und Johann Ge-
org Rosenberg. Als Vermittler der venezianischen Schule wurde Carl Fried-
rich Fechhelm besonders wichtig, der sowohl seine Brüder wie seinen Sohn
und Johann Georg Rosenberg ausbildete.

Die damaligen Berliner Maler arbeiteten also unter ähnlichen gesellschaft-
lichen Verhältnissen wie die niederländischen Maler ab 1600, aber unter
künstlerischem Einfluß der venezianischen Stadt- und Architekturmaler des
18. Jahrhunderts. Aus diesem Zusammenhang ist wahrscheinlich auch zu er-
klären, warum Rosenberg Stätten der alten stadtbürgerlichen Gebiete gegen-
über der Friedrichstadt bevorzugte und gleichberechtigt neben dem Schloß
und den westlich anschließenden königlichen Anlagen behandelte.

In ihren Ansichten bildeten diese Künstler die städtischen Anlagen zwar ver-
gleichsweise lagegenau im überzeugend dargestellten Stadtraum ab. Sie setz-
ten dabei allerdings oft gegenläufige Schatten und unauffällig gebrochene
Perspektiven ein. Diese gewissermaßen unnatürlichen Darstellungen waren
jedoch wahrscheinlich beabsichtigt, da sie den perspektivisch geschulten
Künstlern ermöglichten, bestimmte Bauten hervorzuheben und Einzelheiten
zu betonen.

Im Zusammenhang mit den Napoleonischen Kriegen brach die Entwicklung
jedoch ab, so daß nach 1800 für einige Jahre fast ausschließlich gedruckte
Stadtansichten Berlins überliefert sind. Allerdings wurden damals die ersten
Panoramen in Berlin eingerichtet, für die ganz neue darstellungstechnische
und wirtschaftliche Probleme zu lösen waren. Die entsprechenden Erfah-
rungen beeinflußten jene Künstler, die nach den Napoleonischen Kriegen in
Berlin Stadtansichten malten.

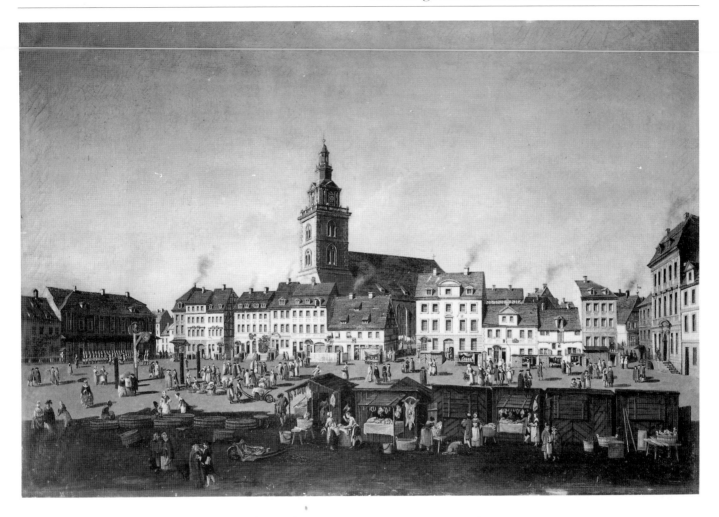

Abb. 11 Johann Friedrich Fechhelm, Ansicht des Neuen Marktes mit der Marienkirche in Berlin, um 1780; Potsdam, Staatliche Schlösser und Gärten Potsdam-Sanssouci.

Anmerkungen

[1] Tableau de Berlin à la fin du dix-huitième siècle, Berlin 1801, zit. nach : Glatzer, S. 272: *»Ich setze einen Leser voraus, der [...] reizvolle Aussichtspunkte liebt – und lade ihn ein, an einem frischen, angenehmen Morgen durch das Bernauer Tor die Stadt zu verlassen und dann ein paar hundert Schritt links hinanzusteigen bis zur Höhe des benachbarten Hügels. Ein Ausblick erwartet ihn, der den Weg nicht bedauern läßt. Das Auge schweift über das Weichbild der Stadt, die sich vor ihm ausbreitet [...]«.* Der unbekannte Verfasser, der den Prenzlauer Berg und dessen Windmühlen meinte, schildert dann den Ausblick auf Berlin, wo damals ungefähr 150.000 Menschen lebten, und auf dessen landwirtschaftlich genutzte Flächen im Tal wie auf der fruchtbaren Hochfläche. – Vgl. Kat. 36.

[2] Frühere Abbildungen, die Berliner Anlagen darstellen, sind die 1510 entstandenen Holzschnitte zum Berliner Judenpogrom desselben Jahres und zwei Kupferstiche mit Schloßansichten, die anläßlich der Kindtaufe des Markgrafen Sigismund 1593 erschienen (die Holzschnitte abgebildet in: Schneider, S. 69, Abb. 72–74). – Vgl. E. Hühns, Der Sumarius von 1510, in: H. J. Beeskow, H. Hampe, E. Hühns (Hg.), Das Märkische Museum und seine Sammlungen, Berlin 1974 (Festgabe zum 100-jährigen Bestehen des kulturhistorischen Museums der Hauptstadt der Deutschen Demokratischen Republik im Jahre 1974), S. 38 f. – Die Schloßansichten von 1593 sind erläutert und abgebildet in: I. Preuß, Philipp Uffenbach (1566–1636), Ringrennen und Feuerwerk vor dem Schloß zu Cölln an der Spree 1592, in: Berlinische Notizen, 5, 1984, S. 12–16.

[3] In allen Einleitungen zu den Katalogen der Akademie-Ausstellungen wurde auf diese kriegerischen Auseinandersetzungen hingewiesen und vermerkt, daß nur

die älteren – also nur die nicht eingezogenen – Künstler weiter arbeiten konnten.

4 Einen Überblick über die Gemälde mit Berliner Stadtansichten ermöglicht
anhand von Artikeln über einzelne Künstler: Berckenhagen, Malerei – vgl.
Begeyn; Calau; Chodowiecki (Nr. 2, 29, 36, 43); Dägen; Fechhelm, C.T.;
Fechhelm, J.F.; Fechhelm, C.F.; Glume; Hackert, J.P; Harper (Nr. 49). Von J.G.
Rosenberg sind außer einem erhaltenen Gemälde, das eine Gesamtansicht Berlins
zeigt (Kat. 37), in den Katalogen der Akademie-Ausstellungen der Jahre 1786,
1787 und 1793 acht verschollene Gemälde mit Berliner Stadtansichten vermerkt;
in den Katalogen der Jahre 1793 bis 1795 und 1799 sind außerdem noch eine
Ansicht Berlins und fünf Ansichten aus der Umgebung der Stadt angeführt, die
mit Wasserfarben gemalt waren.

5 G. Galland, Hohenzollern und Oranien, Neue Beiträge zur Geschichte der
niederländischen Beziehungen im 17. und 18. Jahrhundert, Straßburg 1911
(Studien zur deutschen Kunstgeschichte, Bd. 144), S. 1–40, 77–91, 192–234.

6 R. Borrmann, Übersicht über die Geschichte der Kunst in Berlin vom XIII. bis
zum Ende des XVIII. Jahrhunderts, in: Borrmann, S. 101–138, besonders
S. 114.

7 M. Oesterreich, Beschreibung der königlichen Bildergallerie und des Kabinetts
in Sans-Souci, 2. Aufl., Potsdam 1770. Dieses Verzeichnis enthält nur ein
Gemälde alltäglichen Inhalts, nämlich eine Bauerngesellschaft des Niederländers
D. Teniers (Nr. 116). – Nicolai, Beschreibung S. 867–910, 1008–15, 1139–48,
1208–20 und 1234–45; Nicolai verweist auf über 900 Gemälde in den
Schloßräumen; darunter waren zwar außer einigen Landschaften und manchen
Bauernstücken »sechs Gegenden von Venedig von Canaletto« (S. 873), einige
Seehäfen (S. 888, Nr. 114; S. 891, Nr. 294; S. 898–99, Nr. 546, 550–51, 559–62),
wenige Architektur-Darstellungen (S. 888, Nr. 129; S. 891–92, Nr. 310, 327, 338,
368) und vier Belagerungen (S. 874; 878; 893, Nr. 398, 404), doch keine
Ansichten Berlins oder anderer Städte. Ähnlich waren derartige Bilder in
Potsdam vertreten, wo allerdings einige italienische Stadtansichten (S. 1216,
1240, 1245) sowie Potsdamer Ansichten (S. 1220) in den Sammlungen Friedrichs
II. nachweisbar sind. – Holst erwähnt in seiner umfangreichen Darstellung nur
drei Bilder, die – möglicherweise – städtische Anlagen zeigten: zwei Marktszenen
und die Plünderung einer Stadt (Holst., S. 13, 15). – Vgl. auch P.O. Rave, Aus
der Frühzeit Berliner Sammlertums 1670–1870. Ein Beitrag zur
Kulturgeschichte, in: Der Bär, 8, 1959, S. 7–32; Börsch-Supan, Kunst, S. 54 f.,
103; R. Michaelis, Die Auftraggeber und die Funktionen, in: Kat. Ereignisbild,
S. 22–25.

8 Grundsätzlich war wirksam, daß die landesherrlichen Gemälde-Sammlungen –
ähnlich wie Plan- und Kartensammlungen – zeitweise nur nebenamtlich betreut
wurden.

9 Müller, Akademie, S. 121.

10 Nicolai, Beschreibung, S. 214, 218, aufgrund der Totenregister. – P. Clauswitz,
Zur Geschichte Berlins., in: Borrmann, S. 1–98, besonders S. 57: nach
Schoßregister von 1654 lebten damals 6.197 steuerpflichtige Bürger, also kaum
mehr als 10.000 Menschen in Berlin.

11 Völlig unerforscht ist, ob Bilder bürgerlicher Auftraggeber aus der Zeit von 1640
bis 1763 in öffentliche Sammlungen gelangten.

12 Ansichten zu Hildner/Schmettau, Plan de la ville de Berlin, 1748 (Clauswitz,
Nr. 32). – Platz am Zeughaus (Kiewitz, Nr. 1168) – Dorf Pankow, 1773 (Nagler,
Bd. 17, S. 321, Nr. 216).

13 H. Schulze Altcappenberg, Graphik, in: Ziechmann, S. 178 f., 181–84.

14 Wie Anm. 2.

15 Matthias Czwiczeck, seit 1628 Hofmaler, war sogar auf »perspektivische
Malereyen« spezialisiert (Nicolai, Nachricht, S. 37).

16 Reisende Zeichner, die nach Berlin kamen, waren um 1640 C. Merian, um 1690 J.
Stridbeck d. Ä., um 1700 P. Schenk und um 1730 F.B. Werner.

17 Der Stich A.C. Kalles mit dem Reiterbildnis des Kurfürsten Georg Wilhelm, der
Berlin um 1635 von Westen darstellte (Abb. 1), war eine kurfürstliche
Auftragsarbeit. Der Verlag Merian arbeitete um 1650 zumindest mit
kurfürstlicher Unterstützung (Kat. 1). Auch der Stich Schultzes von 1688 (Kat. 4)

erschien im kurfürstlichen Auftrag; für dessen geringe Verbreitung innerhalb Berlins ist aufschlußreich, daß Nicolai schon 1779 vermerkte, der Plan sei äußerst selten (Nachricht, S. 42).

[18] Das Titelblatt zu T. Pancovius' 1673 erschienener Schrift »Herbarium oder Kräuter- und Gewächsbuch« ist abgebildet in: Schneider, S. 133, Abb. 161.

[19] Zu Stridbeck: W. Erman (Hg.), Berlin anno 1690. Zwanzig Ansichten aus Johann Stridbeck's des Jüngeren Skizzenbuch. Nach den in der Königl. Bibliothek zu Berlin aufbewahrten Originalen, Berlin 1881; die Blätter sind am besten reproduziert in: W. Löschburg (Hg.), Die Stadt Berlin im Jahre 1690 gezeichnet von Johann Stridbeck dem Jüngeren, Kommentar von W. Löschburg, Leipzig-Stuttgart-Berlin-Köln-Mainz 1981.

[20] Auf einem Einzelblatt vermittelte er unter einer Reproduktion der Luftschau-Ansicht von Schultz von 1688 (Kat. Nr. 4) eine bisher nicht sicher benennbare Gesamtansicht einer Stadt, die vielleicht Berlin zeigt. Das Blatt ist abgebildet in: Wirth, Berlin, S. 20 f.

[21] P. Schenk, Conspectus Berolini et Cliviae ..., Amsterdam 1700/01. – Die Veröffentlichung besteht aus acht oder neun Ansichten, unter denen wiederum – wenn auch in anderem Format – die fragwürdige Gesamtansicht Berlins ist.

[22] H. Schulze Altcappenberg (wie Anm. 13), S. 178 f.

[23] Die Blätter sind abgebildet in: Glatzer, Abb. 31 f. – J. D. Schleuen d. Ä. wurde 1711 geboren und starb 1771 (Kat. Ereignisbild, S. 115, 120); vgl. wegen des Todesjahres: E. Consentius, Alt-Berlin anno 1740, 2. Aufl., Berlin 1911, S. 266–68. Das Blatt, das die verwüstete Neue Friedrichstraße darstellt, ist sicher nicht 1720, sondern später entstanden – etwa nach dem Erfolg mit dem zweiten Ereignisbild; ob Schleuen dieses Blatt unmittelbar nach dem Brand im Bereich der Petrikirche anfertigte, ist nicht ohne weiteres abzusehen.

[24] Vgl. Schulz, S. 109–25. – Möglicherweise schon früher, jedenfalls aber nach 1700 erarbeitete Johann Friedrich Walther stadtplanartige Luftschau-Darstellungen des Bereichs am Heilig-Geist-Spital und veröffentlichte eine im Druck; sie sind abgebildet in: R. Bauer, E. Hühns u. a., Berlin, 800 Jahre Geschichte in Wort und Bild, Berlin 1980, S. 73, und Wendland, S. 4.

[25] Auf anderen Blättern von J. D. Schleuen waren zu Gesamtansichten umgewandelte Pläne zentral angeordnet. Die im Umfeld beigegebenen Gebäude-Ansichten waren jedoch offenkundig Hauptwerke (vgl. Schulz, S. 130, 134, 136).

[26] Hildner/Schmidt, Prospect der Stadt Berlin, 1748 (Randabbildung zu: Hildner/Schmettau, Plan de la Ville de Berlin, 1748). Die wegen ihres ungewöhnlichen Querformats schwer abzubildende Ansicht ist gut reproduziert in: Schulz, S. 138. Allerdings ist das dort abgebildete Blatt später koloriert worden, wobei im Plan fast alle Gärten irrtümlicherweise rot gefärbt wurden.

[27] Anonymus, Abwicklung Breite Straße, um 1675; abgebildet in: Verein für die Geschichte Berlins (Hg.), Vermischte Schriften im Anschlusse an die Berlinische Chronik und an das Urkundenbuch, 2. Bd., Berlin 1888, Taf. 12. – Anonymus, Bildnis des Ratsherrn Johann Schönbrunn in der Spandauer Straße, um 1690 (?), Druckgraphik; abgebildet in: O. Schwebel, Aus Alt-Berlin., Stille Ecken und Winkel der Reichshauptstadt in kulturhistorischen Schilderungen, Berlin 1891, S. 173, Abb. 113. – Anonymus, Aufriß Cöllnischer Fischmarkt, 1702, Handzeichnung; abgebildet in: W. Volk, Historische Straßen und Plätze heute. Berlin, Hauptstadt der DDR, 5. Aufl., Berlin 1977, S. 166. – In diesen Zusammenhang gehören auch Walthers Luftschau-Ansichten von der Gegend am Spandauer Tor (vgl. Anm. 24). – Außerdem sind wahrscheinlich einige Blätter aus den Klebealben L. L. Müllers (Berlin, Kupferstichkabinett, SMPK) Überreste bürgerlichen Kunstverständnisses; die Alben sind aber außerordentlich schwer interpretierbar, weil Müllers Arbeitsweise noch nicht geklärt ist (vgl. K. Brockerhoff, Die Ausstellung »Berliner Bauten« im Kupferstichkabinett. Leopold Ludwig Müllers Bilderchronik des alten Berlin., in: Nachrichtenblatt des Vereins für die Geschichte Berlins, 1, 1931, S. 22 f.).

[28] Vgl. zu Johann David Schleuen d. Ä. die 1786 bei Nicolai verlegte Folge »Verschiedene Prospekte und Vorstellungen von Berlin, Potsdam, Schwet ...« (Nicolai, Beschreibung, Verlags-Verzeichnis hinter dem Inhaltsverzeichnis); sie

bestand aus mindestens 68 Ansichten, die in der Werkstatt der Stecherfamilie Schleuen größtenteils erheblich früher entstanden waren und enthält demnach auch Arbeiten von Schleuen d. Ä..

[29] Wie Anm. 17.

[30] Schiedlausky, S. 5.

[31] Nicolai, Nachricht, S. 42 (J.E. Blesendorf), S. 43 (P. de Chieze), S. 50 (R. van Langevelt), S. 60 (J. J. Rollos), S. 61 (G. Romandon) und S. 67 f. (N. Willing). – Vgl. Wiesinger, S. 80 (Zitat aus Reglement).

[32] Ähnlich: LaVigne, Plan geometral de Berlin ..., 1785, ehemals Schloß Monbijou, Kriegsverlust. LaVigne zeichnete auf dem handgezeichneten, 131 x 246 cm messenden Plan innerhalb der Festung nur Schiffe, außerhalb des Festungsgebiets aber auch Gebäude und Bäume perspektivisch ein; außerdem gab er dem Plan eine axionometrisch gezeichnete Ansicht des Schlosses bei. – Vgl. E. Friedlaender, Beiträge zur Geschichte der Landesaufnahme in Brandenburg-Preußen unter dem Großen Kurfürsten und Friedrich III./I., in: Hohenzollern-Jahrbuch, 4, 1900, S. 336–59, besonders S. 336–39, Abb. 248.

[33] F.-D. Jacob, Historische Stadtansichten. Entwicklungsgeschichtliche und quellenkundliche Momente, Leipzig 1982, passim. – S. Alpers, Kunst als Beschreibung. Holländische Malerei des 17. Jahrhundert, Köln 1985, S. 213–86.

[34] Selbst die repräsentativen Landschaftsdarstellungen jener acht Teppiche, die nach seinen und Langevelts Entwürfen um 1695 über die Belagerungskriege Kurfürst Friedrich Wilhelms gewebt worden waren, vermitteln Landschaften und deren Städte noch nach älterem niederländischen Muster (teilweise abgebildet in: Berckenhagen, Malerei, Abb. 181 f., 184, und Börsch-Supan, Kunst, S. 73, Nr. 43).

[35] Auf Staffeleibildern und Zeichnungen bestenfalls landesherrliche Anlagen, die überdies veranschaulichen, daß und wie die fürstlichen Ansprüche durchgesetzt wurden (Abb. 6, 5). – Außerdem: Jan de Bodt, Ansicht zu einer geplanten Schloßerweiterung, um 1706, Handzeichnung, ehemals Schloß Monbijou (abgebildet in: Peschken/Klünner, S. 58); vgl. dazu G. Heinrich, Geschichte Preußens, Staat und Dynastie, Frankfurt am Main-Berlin-Wien 1984, S. 118 f., der die Maßnahmen schildert, ohne das Ziel zu benennen.

[36] Schon 1695 war auf Betreiben des Ministers Danckelmann der Schweizer Maler Josef Werner zum Direktor einer in Berlin anzulegenden Maler- und Bildhauer-Akademie berufen worden. Anscheinend war beabsichtigt, junge einheimische Künstler aufgrund einer normativ-klassizistischen Kunsttheorie systematisch auszubilden, doch wurde dieses Ziel bis zum Regierungsantritt Friedrich Wilhelms I. nicht erreicht und dann zunächst aufgegeben (Müller, Akademie, S. 3–5; H. Seeger, S. XIII, 5–10).

[37] Wiesinger, S. 80 in Verbindung mit Nr. 137. – Vgl. Müller, Akademie, S. 5–8, 19–25, 30–39, 44, 62–68.

[38] Wiesinger, S. 80 in Verbindung mit Nr. 137. – Vgl. Müller, Akademie, S. 6.

[39] Theaterdekorationen waren in Berlin bis 1740 anscheinend unbedeutend.

[40] Müller, Akademie, S. 71–73, vgl. zum Rang der Lehrfächer S. 45, zum Lehrprogramm und dessen mathematischem Anteil S. 22. – Für alle Fächer wurde betont, daß der bloße Augenschein nicht ausreiche und mit dem Wissen über die Gegenstände zu ergänzen sei, die dargestellt werden sollten – Börsch-Supan, Kunst, S. 55, in Verbindung mit S. G. Gericke, Kurtzer Begriff der Theoretischen Mahler-Kunst [...], Berlin 1699, in : Wiesinger, Nr. 131; vgl. ebenda Nr. 135. Neben der Wissenschaftlichkeit der Ausbildung sind immer wieder Ansätze nachweisbar, die mehr auf schöne Künste zielten: eine frühe Anregung stammt von 1695 (Seeger, S. 5); auch Kronprinz Friedrich (II.) befürwortete 1737 eine weniger mathematisierte Entfaltung der Künste (ebenda S. XV). Dennoch galten 1838 noch immer Perspektive und Anatomie zusammen mit Zeichnen nach Antiken und nach lebenden Figuren als Voraussetzungen für Komposition (ebenda S. 67).

[41] Vgl. Michiel Maddersteg, Lustschiffe König Friedrichs I. auf der Spree vor Köpenick, um 1703, ehemals Schloß Monbijou (abgebildet in: Hohenzollern-Jahrbuch, 3, 1899, S. 164). – Abraham Jansz Begeyn, Zeichnungen der Belagerungen Stettins und Stralsunds, um 1690 (abgebildet in:

Berckenhagen, Malerei, Abb. 178–80, Text Sp. 7). – Constantin Friedrich Blesendorf, Triumphbogen zur Trauerfeier für Kurfürst Friedrich Wilhelm, 1688 (abgebildet in: Berckenhagen, Malerei, Abb. 94). – Vgl. Albrecht Christian Kalle, Kurfürst Friedrich Wilhelm, um 1655 (abgebildet in: Peschken/Klünner, S. 46).

42 An Begeyns beiden Zeichnungen ist in diesem Zusammenhang beachtenswert, daß beide Stadtansichten nicht perspektivisch, sondern als Aufrisse angelegt sind – ein Auftrag Friedrichs III. von 1695–96, Ansichten anderer Städte aufzunehmen (Nicolai, Nachricht, S. 70; vgl. Börsch-Supan, Kunst, S. 74, Nr. 44). Die Zeichnungen sind veröffentlicht in: Berckenhagen, Malerei, Abb. 81 f.; eine Zinkätzung ist abgedruckt in: Vermischte Schriften (wie Anm. 27), Nr. 14.

43 Maddersteg mischte die Realitätsgrade ähnlich, da sein Köpenicker Bild auch einen Schiffs-Entwurf vorstellte (H. Bohrdt, Lustjachten der Hohenzollern, in: Hohenzollern-Jahrbuch, 3, 1899, S. 164).

44 Vgl. E. Schulz, Die Vogelperspektive von Broebes. Ein unterbewertetes Dokument der Stadtbaugeschichte Berlins, in: Mitteilungen des Vereins für die Geschichte Berlins, 82, 1986, S. 378–87.

45 Vgl. außerdem in Anm. 34 die Angaben zum Entwurf de Bodts.

46 Übersichten von fiktiven Standpunkten wurden nicht nur für die ganze Stadt, sondern auch für Teilgebiete angefertigt: Wassergarten im westlichen Lustgarten, um 1657, in: J. S. Elßholtz, Hortus Berolinensis, 1657 (Berlin, Staatsbibliothek, PK); die Zeichnung ist abgebildet in: Wendland, S. 25, Abb. 19. – Lustgarten, 1666, Kupferstich, in: J. S. Elßholtz, Vom Gartenbau…, 1666; abgebildet in: Geyer, Abb. 153. – Lustgarten, 1672, Kupferstich, in: J. S. Elßholtz, Vom Gartenbau…, 2. Aufl., 1672, Titelblatt; abgebildet in: Schneider, S. 132, Abb. 159.

47 Wie stark die Abhängigkeit war, ist daran zu erkennen, daß auch Schultz die Cöllner Lappstraße (später Petristraße) nicht abbildete; er benutzte also einen Plan vom Typ, der auch Memhardts 1652 veröffentlichtem Stadtplan zugrunde gelegen hatte, in dem diese Gasse ebenfalls nicht verzeichnet ist.

48 Für solche Ansichten wurden sowohl reine Schrägprojektionen (Schultz) als auch Mischungen aus Schräg- und Senkrecht-Projektionen (Memhardt, LaVigne) eingesetzt; die Schrägprojektionen wurden durchweg zentralperspektivisch angelegt. Nicht verwirklicht wurden die Planungen, die in Blesendorfs Ansichten des Lustgartens, Broebes Ansichten der Friedrichstadt und des Schloßgebiets sowie in de Bodts Zeichnung der Breiten Straße überliefert sind.

49 Vgl. die Kopien nach einem verschollenen Gemälde Begeyns, das das Berliner Schloß um 1690 darstellte und sich ehemals in Schloß Tamsel befand. Die Kopien befinden sich im Märkischen Museum, Berlin (Ost), und in den Staatlichen Schlössern und Gärten, Potsdam-Sanssouci. Eine Kopie ist abgebildet in: Schneider, S. 79, Abb. 89. – Vgl. Kat. 3).

50 Glatzer, S. 131. – Börsch-Supan, Kunst, 103; Kat. Kunst in Berlin, S. 116, Nr. C31 (Abb. S. 91).

51 Müller, Akademie, S. 104 f. (zu Pesne) und 121–24 (Auswirkungen des Brandes). – Seeger, S. XVI f.

52 Seeger, S. 17–19. – Pevsner, S. 126.

53 G. Eckardt, Die beiden königlichen Bildergalerien und die Berliner Akademie der Künste, in: Betthausen, S. 138–64. – Vgl. Börsch-Supan, Kunst, S. 118 f.

54 Vgl. Oesterreich.

55 Wie Anm. 53.

56 Kat. Friedrich II. und die Kunst, Ausstellung zum 200. Todestag, Neues Palais, Potsdam-Sanssouci 1986, S. 228–34. – Vgl. H.-J. Giersberg, A. Schendel, Potsdamer Veduten. Stadt und Landschaftsansichten vom 17. bis 20. Jahrhundert, Potsdam-Sanssouci 1981, S. 67 (Abb. 100) und 82 (Abb. 136).

57 Müller, Akademie, S. 90–103 und 121–35. – Seeger, S. 22–33.

58 Ebenda, S. 110. – Vgl. Pevsner, S. 126; danach bezeichnete Friedrich II. die Werkstatt als »mon academie«.

59 Nicolai, Beschreibung, S. 833–49.

60 Ebenda, S. 833 (dort irrtümlich als Bellotto, genannt Canaletto).

61 Ebenda (Kirchen und Schulen).

62 Ebenda, S. 841.

[63] Ebenda, S. 842 f.

[64] Ebenda, S. 844.

[65] Ebenda, S. 484 f.

[66] Holst, S. 7.

[67] Nicolai, Beschreibung, S. 834.

[68] Untersuchungen über Arbeitsorganisation und Preise, die mit dieser
 Entwicklung verbunden waren, liegen nicht vor – die Probleme sind umrissen in:
 Kat. Barth, S. 5.

[69] Zu Hackerts Repliken vgl. B. Lohse, Jakob Philipp Hackert. Leben und Anfang
 seiner Kunst, Emstetten 1936, Verzeichnis der Frühwerke im Anhang.

[70] Nicolai, Nachricht, S. 140. – Berckenhagen, Malerei, Abb. 317–26.

[71] Berckenhagen, Malerei, Sp. 79 f. – Bekannt sind etwa 35 Stadtansichten, davon
 vier mit Berliner Motiven, sowie etwa fünfzehn Landschaften und ein
 Bühnenbild.

[72] Ebenda, Sp. 77 f. – Eigentlich: Christian Traugott; bekannt sind zwölf Berliner
 Stadtansichten, vier Landschaften und viele Bilder, die weitere Themen
 darstellen.

[73] Berckenhagen, Malerei, Sp. 77–81. – Bekannt sind sechs Stadtansichten, davon
 vier Berliner Aufnahmen, sowie viele Landschaften und zwei Darstellungen
 sonstiger Themen.

[74] C. F. Foerster, Rosenberg, in: ThB. Bd. 29, 1935, S. 15. – Vgl. zu den gedruckten
 Stadtansichten: Kiewitz, S. 73–75 (Nr. 1043–63d); vgl. zu den einschlägigen
 Handzeichnungen: Kat. Kunst in Berlin, S. 167 f. (Nr. D 118 f.) und 177–79 (Nr.
 D 120–23).

[75] Rosenberg zeichnete mindestens vier und malte wenigstens zwei
 Gesamtansichten Berlins (vgl. Kat. 35–39 und Akademie-Katalog I, 1768, Nr.
 91 f.); auch von den Fechhelms sind mindestens zwei Gesamtaufnahmen
 nachweisbar (vgl. Anm. 77).

[76] Rosenberg stellte den Ochsenmarkt, den späteren Alexanderplatz, nicht dar,
 während er den Hackeschen Markt in das Bild der Spandauer Brücke genauso
 beiläufig einbezog wie er Teile des Gendarmenmarkts im Bild der eingestürzten
 Deutschen Kirche und Teile des Wilhelmplatzes im Bild des Johanniter-Palais
 zeigte; mit dieser Einschränkung vermittelte Rosenberg also keine Marktstätte
 der Friedrichstadt und uneingeschränkt keinen der Plätze an der Zollmauer. Von
 den alten städtischen Kirchen fehlen Aufnahmen der Georgenkirche (am
 Ochsenmarkt), der Heilig-Geist-Kapelle und der Nikolaikirche (am
 Molkenmarkt).

[77] »Herr Fechhelm, Prospektmahler. 212.213. Zwey Prospekte von Berlin.«
 (Akademie-Katalog I., 1786, S. 31). – Johann Friedrich Fechhelm, Berlin vom
 Tempelhofer Berg, um 1780 (Berckenhagen, Malerei, Sp. 79, Nr. 5; abgebildet in:
 F. A. Kuntze, Das Alte Berlin, Berlin-Leipzig 1937, S. 9, Abb. 2).

[78] Von Carl Traugott Fechhelm sind folgende Gemälde bekannt, die bürgerliche
 Bereiche darstellten: Bankhaus Schickler, um 1780, verschollen (abgebildet in:
 Lenz/Unholtz, nach S. 148). – Blick von der Waisenbrücke spreeaufwärts, 1784,
 ehemals Märkisches Museum (abgebildet in: Berckenhagen, Malerei, Abb. 278). –
 Ansicht der Waisenbrücke, um 1780, Supraporte in Schloß Ludwigslust. –
 Ansicht des Spittelmarkts, um 1780, Supraporte in Schloß Ludwigslust.

[79] Kat. 15. – Vgl. W. Krönig, Jacob Philipp Hackert (1737–1807). Ein Werk und
 Lebensbild, in: Kat. Heroismus und Idylle, S. 11–17.

[80] Müller, Akademie, S. 154 f., vgl. S. 137–52; Seeger, S. 27. – Vergeblicher
 Reform-Antrag Lesuers schon 1765.

[81] Müller, Akademie, S. 155. – Seeger, S. 42–43. – G. Eckhardt (wie Anm. 53),
 S. 143 f. – Beachtlich waren dabei die Anstrengungen, die Daniel Chodowiecki
 und Johann Christoph Frisch auf sich nahmen, um die Akademie
 wiederzubeleben.

[82] Müller, Akademie, S. 155–58 (Urheberrecht für Mitglieder der Akademie),
 158–62 und 167–70. – Börsch-Supan, Kunst, S. 173. – R. Michaelis (wie Anm.
 7), S. 27 (kurz zum Urheberrecht).

[83] H. Börsch-Supan, Die Anfänge der Berliner akademischen Kunstausstellungen,
 in: Der Bär, 14, 1965, S. 228–30.

84 Akademie-Katalog I, 1786, Nr. 87–92.

85 Noch 1802 wurde in der Einleitung zum Katalog betont, daß die Kunst nicht nach Brot gehen dürfe, und entsprechend wurde das Mäzenatentum Friedrich Wilhelms III. gerühmt (ebenda, S. XXXIII f.). 1808 wurde am Ende der Einleitung des Katalogs erstmals ausgedruckt, daß die Wohnungen der beteiligten Künstler beim Hausmeister der Akademie zu erfragen waren; seit 1826 lag dort eine Preisliste aus. Ab 1832 waren alle Titel verkäuflicher Bilder mit einem Kreuz gekennzeichnet.

86 Müller, Akademie, S. 175 f. – Börsch-Supan (wie Anm. 83), S. 238; das jeweils beste Bild sollte folgendermaßen prämiiert werden: 1. Historienmalerei mit Brandenburgischem Gegenstand (500–600 Taler); 2. Historienmalerei mit sonstigen Gegenständen (400–500 T.); 3. Landschaftsmalerei (300–400 T.); 4. Perspektivische Vedutenmalerei; (»theatralisches oder perspektivisches Stück«) (200–300 T.); 5. Blumen- und Tiermalerei (150–200 T.); 6. Porträtmalerei in Öl, Pastell oder Miniatur (100–150 T.). Diese Wertung entsprach sowohl früheren wie späteren akademischen Rangordnungen und ging erst am Ende des 19. Jahrhunderts unter; vgl. dazu beispielsweise: E. Mai, Kunsttheorie und Landschaftsmalerei. Von der Theorie der Kunst zur Ästhetik des Naturgefühls, in: Kat. Heroismus und Idylle, S. 41–52. Die Preisentwicklung für Gemälde und Druckgraphiken im Vergleich mit Lebenshaltungskosten wurde bisher nicht untersucht; bestenfalls liegen vereinzelte Angaben in nominalen Geldwerten vor; vgl. für Berlin: Nicolai, Beschreibung, Verlags-Verzeichnis hinter dem Inhaltsverzeichnis. Vgl. zu den realen Werten: Ziechmann.

87 Erhalten blieb ein Teilentwurf, den Tielker um 1805 für ein Panorama entwickelte; das Blatt ist abgebildet in: Märkisches Museum, Bericht über die Erwerbungen des Jahres 1928, Berlin 1929 (Neue Erwerbungen des Märkischen Museums 3), S. 37, Abb. 15.

88 Kat. Barth, S. 9–11 (Nr. 4–9).

89 Vgl. die Radierung C. F. Fechhelms, die die Anlagen des Schlosses Monbijou um 1761 von Westen zeigt, ehem. Schloß Monbijou; sie ist abgebildet in: H. Ludwig (Hg.), Erlebnis Berlin, 300 Jahre Berlin im Spiegel seiner Kunst, Berlin 1960, S. 23. – Einen Überblick zur Entwicklung der italienischen Stadt- und Landschafts-Radierungen ermöglicht: Kat. Vedute, architektonisches Capriccio und Landschaft in der venezianischen Graphik des 18. Jahrhunderts, bearb. von P. Dreyer, Ausstellung Kupferstichkabinett SMPK, Berlin 1985.

90 Wie Anm. 39.

91 Seeger, S. 84, vgl. S. 22.

92 Die damaligen Bilder stellten die Stadt also sowohl «aus der Sicht des Spaziergängers» (Börsch-Supan, Kunst, S. 160, Nr. 115) wie aus der Sicht des (bürgerlichen) Fensterkiekers dar.

93 Allgemein: E. Gombrich, Kunst und Illusion. Zur Psychologie der bildlichen Darstellung, 6. Aufl., Stuttgart-Zürich 1978, S. 83–113.

94 Vgl. zu Bellottos kompositorisch abgewandelten Ansichten: H. A. Fritzsche, Bernardo Belloto gen. Canaletto, Burg bei Magdeburg 1936, S. 103; H. und S. Kozakiewicz, Bernardo Belloto, Bd. 1, Berlin 1972, S. 59 f., in Verbindung mit S. 91, 107 f., 118 f., 172.

95 Vgl. die Ansicht des Cöllnischen Fischmarkts (Kat. 26) mit der Hedwigs-Kirche, die 1777 datiert ist; das Blatt ist abgebildet in: Rave, Nr. 17.

96 Bemerkenswert ist der diesbezügliche Unterschied auch in gleichen Darstellungen, wie Kat. 31 im Vergleich mit einer Radierung Rosenbergs (abgebildet in: Rave, Nr. 12) belegt. In Fechhelms Gemälde veranschaulichen die exerzierenden Soldaten den Zweck des weiten Platzes, während Rosenbergs Radierung diese Information nicht vermittelt; allerdings ist nicht auszuschließen, daß Rosenberg auf diese Angaben verzichtete, weil sie sehr klein und deshalb schwer zu radieren gewesen wären.

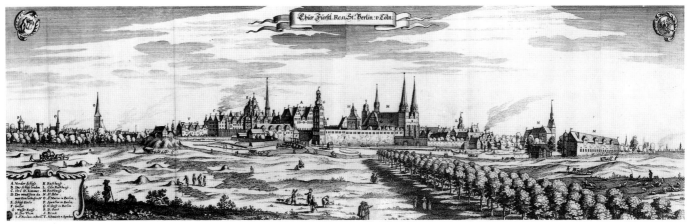

Kat. 1

1 Caspar Merian (1627–86) Chur-Fürstl[iche] Resi[denz]-St[adt]-Berlin v[nd] Cölln, um 1646/51

Radierung; 22,3 × 70,1 (aus zwei Blättern); bez. u. l.: »Casp. Merian fec.«, aus: Martin Zeiller, Topographia Electoratus Brandenburgici, Frankfurt am Main 1652.
Berlin, Berlin Museum.

Im Vordergrund ist der westliche Teil der Cöllner Feldmark abgebildet, die von einem Weg (später Platz am Zeughaus und Straße Unter den Linden) in den Tiergarten geteilt und beiderseits dieses Weges größtenteils in kurfürstlichem Besitz war. Dahinter sind Anlagen im Bereich des verzweigten Cöllner Stadtgrabens verzeichnet, unter denen das kurfürstliche Reithaus mit seinem Treppenturm und vier Dachhäusern am auffälligsten ist. Das Schloßgebiet ist jenseits des Stadtgrabens dargestellt, und erst dahinter sind Bauten Berlins und Cöllns zu erkennen.
Die Radierung wird üblicherweise vor das Jahr datiert, in dem Zeillers Topographie erschien. Die Zeit, in der Merian Berlin aufnahm, ist aber anhand der dargestellten Anlagen früher anzusetzen, wenn auch nur bedingt zu bestimmen. Erster Anhaltspunkt ist das alte Gehölz, das östlich des Gießhauses und nördlich des Cöllner Grabens bis zum ersten Spreebogen reichte (siehe Legenden-Buchstabe K: Der Gart); dieser eingezäunte »Gart«, der die Berliner Stadtmauer längs der Spree verdeckte, war der Rest eines 1457 erstmals erwähnten bestockten Gebiets. Dieses Gehege wurde wahrscheinlich 1646 abgeholzt. 1647 war nicht nur der alte Lustgarten neu be-

pflanzt worden (vor T: Alt-Münze); vielmehr war in diesem Jahr auch ein Wasser – und Küchengarten auf dem tiefer und nördlich gelegenen Gelände angelegt und dem Lustgarten in der Art angegliedert worden, die in Memhardts Plan vorgestellt ist (Abb.2).Dazu hatte man das Gebiet entwässert, wozu wiederum der alte Ausfluß des Spreegrabens aufgegeben und ein neuer geschaffen worden war, der weitgehend im heutigen – westlichen – Spreekanal erhalten ist. Der Stich bildet also einen Zustand vor 1647 ab, als die Linden größtenteils noch geplant und der alte Holz-Garten noch nicht durch einen Garten im heutigen Sinne ersetzt war.
Anstelle eines 1643 noch nachweisbaren kleinen Wohnhauses zwischen Hundebrücke und Lustgartenmauer ist ein auffälliger, mit vier Dachhäusern ausgestatteter Bau neben dem Pförtnerhaus nahe der Hunde-Brücke zu sehen, der vielleicht als eine Erweiterung des Wohnhauses zu betrachten ist, das dem Oberjägermeister Hertefeld 1643 mit der Erlaubnis zugewiesen worden war, das Haus wesentlich zu erweitern. Die Darstellung zeigt demnach einen Zustand Berlins zwischen 1643 und 1646. Demgegenüber bildet der Stich aber am Weg in den westlich gelegenen Tiergarten Bäume ab, die frühestens 1647 gepflanzt waren (vgl. Kat. 2). Diese Baumreihen stellen also wahrscheinlich eine angekündigte Maßnahme dar, die der Stecher möglicherweise nach einer Notiz des aus Berlin abgereisten Zeichners nachtrug. Entsprechend zeichnete er die Bäume zwar sechsreihig, aber schematisch und zu groß gewachsen; außerdem richtete er die neue Straße nicht auf die Hundebrücke aus.

Im Vorwort führte der Verleger Caspar Merian aus, daß er – genau wie vorher sein Vater Matthäus – mit dieser Topographie den erdkundlichen Interessen aller Standespersonen (also des Adels und der Kleriker) dienen wollte. Dem entspricht die Kennzeichnung einzelner Anlagen mit Buchstaben, die auf einer Schmucktafel erläutert sind.
Auch die Merkmale des Darstellungsverfahrens entsprechen jener Zielsetzung. Indem der Zeichner die Stadt von einem Wall im Bereich der heutigen Dorotheenstadt – also von erhöhtem Standpunkt – aufnahm, gewann er eine leichte Aufsicht auf die Feldmark. Die Wahl dieses Standpunktes ermöglichte dreierlei: Sie erleichterte eine Gesamtschau einschließlich größerer Bereiche der städtischen Feldmark. Außerdem gestattete sie, Einzelheiten der Geländegliederung im Vorfeld der städtischen Bebauung abzubilden. Schließlich ermöglichte sie, die baukünstlerisch eindrucksvollen kurfürstlichen Anlagen groß herauszustellen und als vergleichsweise großflächige kompositionelle Elemente zu nutzen.
Wie sehr der Zeichner an den Anlagen westlich des Schlosses interessiert war, ist daraus zu schließen, daß er sie in einer fiktiven Aufsicht abbildete, die an seinem Standpunkt nicht gegeben war; damit arbeitete er einen perspektivischen Bruch zwischen vorstädtischer Ebene und städtischen Bauten ein, der zu beachten ist, wenn die ostwestlichen Entfernungen aus der Radierung erschlossen werden.
Diesseits des Umgehungsweges und nördlich der Linden ist das Vorwerk der Kurfürstin Dorothea abgebildet, südlich der Linden das Cöllner Sommerfeld, hinter dem am Horizont das Gertraudten-

Tor und eingezäunte vorstädtische Grundstücke und Gebäude längs der Landstraße nach Teltow (Lindenstraße) zu erkennen sind.

Im Bereich des Spreegrabens und seiner Verzweigungen lag das Schloßgebiet: Diesseits des Spreegrabens waren das Reithaus und – jenseits des Wegs in den Tiergarten – das umwallte Gießhaus zu sehen, das dort aus einem kleinen Graben leicht mit Wasser zu versorgen war und wegen der Feuergefahr, die mit der Gießerei verbunden war, gehörig von Schloß und Stadt entfernt lag. Auf den Inseln des Grabens standen Beamtenhäuser an der Schleuse, die als Kammerschleuse ausgebildet war und von der im mittleren Wasserarm wahrscheinlich das untere Tor abgebildet ist (vgl. Kat. 4). Jenseits des Holz-Gartens ist das Gebiet um die Marienkirche zu erkennen, aus dem die Türme der Sakralbauten und der Wehranlagen aufragen. Von den Bauten des Schloßgebiets fast verdeckt, tritt der Bereich um die Nikolaikirche kaum in Erscheinung. Zwischen Gießhaus und

Abb. 12 Johann Gregor Memhardt, Grundriß, 1652 (Ausschnitt Schloßgebiet); Berlin, Berlin Museum (zu Kat. 1).

Apothekenflügel sind nur der Turm des Berliner Rathauses und der Dachreiter der Franziskanerkirche im Grauen Kloster zu sehen (die am Münzturm mit K gekennzeichnete Lageangabe für das Rathaus ist irrig); über dem Spreeflügel des Schlosses ragt der Turmhelm der Nikolaikirche auf. Dagegen ist Cölln hinter den Bauten an der Schleuse und südlich des Doms vergleichsweise aufschlußreich dargestellt; hinter dem Domhof stehen Adelshäuser an der Brüderstraße, die nur vom Turm des Cöllner Rathauses überragt werden. Einen Eindruck vom Verhältnis zwischen Bürgerhäusern und Kirchen vermittelt der Bau der Petrikirche, der sich mächtig gegen den Himmel erhebt. Daneben verdeckt das Reithaus die Cöllner Anlagen zwischen dieser Kirche und dem Gertraudten-Tor genauso wie das alte Kurfürstliche Ballhaus, das am Ufer des Cöllner Stadtgrabens stand und für Ballspiele diente.

Lit.: Nicolas, S. 32–35. – Bekiers, S. 31 f. – Zu Fragen des Bewuchses und der Anlage des Küchengartens: Wendland, S. 15–17, 19–24, 60. – Zum Haus an der Hundebrücke: Bekiers, S. 32; Geyer, S. 46, 63. – Zum Ballhaus: J. Märker, Zur Geschichte des Berliner kurfürstlichen Ballhauses, in: Leibeserziehung, Monatsschrift für Wissenschaft und Unterricht, 15, 1966, S. 17–25. – Zur Schleuse: H. Michaelson, Das Haus Unterwasserstraße Nr. 5 in Geschichte und Kunst. Zugleich ein Beitrag zur Entstehung des Friedrichswerders, in: Erforschtes und Erlebtes aus dem alten Berlin, Festschrift zum 50jährigen Jubiläum des Vereins für die Geschichte Berlins, Berlin 1917 (Schriften des Vereins für die Geschichte Berlins, 50), S. 555–85. S. 560–70; Faden, S. 263 f.; Bekiers, S. 26 f.

2 Unbekannter Künstler
Das Berliner Schloß und seine Umgebung zur Zeit des Kurfürsten Friedrich Wilhelm, 1646

Kopie um 1930
Öl/Lwd; 194 × 390.
Berlin, Berlin Museum, Inv. GEM 69/17.

Für das älteste erhaltene Gemälde Berlins, dessen Original sich in Potsdam befindet (Staatliche Schlösser und Gärten Potsdam-Sanssouci, Inv. GK I 2880), nahm ein unbekannter Künstler das Schloßgebiet von einem Standpunkt auf, den er nördlich der Straße Unter den Linden auf einem Vorwerk ungefähr dort gewählt hatte, wo heute die Sackgasse »Am Festungsgraben« nahe der Humboldt-Universität endet. Er arbeitete also erheblich dichter am Schloß als Merian und sah die Anlagen deshalb mehr von Norden; dabei war er aber von der Straße in den Tiergarten nicht weiter entfernt als Merian. Während das Gießhaus deshalb in beiden Darstellungen links neben dem Apothekenflügel des Schlosses abgebildet ist, erscheinen die jungen Linden an der Landstraße auf seinem Bild rechts des Schlosses, obwohl sie auf diesem Bild lagerichtig geschildert sind; das Reithaus ist nicht abgebildet.

Offensichtlich hatte der Maler keinen erhöhten Standpunkt gesucht, sondern wahrscheinlich im Sitzen gezeichnet, da im Vordergrund einige der bei Merian angedeutet Bodenwellen sogar den Hügel verdecken, auf dem das Gießhaus stand.

Dieser Sachverhalt ist deswegen bemerkenswert, weil so ein Bild entstand, das nach niederländischem Muster einen niedrigen Horizont hatte, vor dem sich die fürstlichen Bauten umso gewaltiger abhoben, zumal sie überhöht dargestellt sind.

Seit jeher lösten zwei inhaltliche Merkmale der Darstellung Verwirrung aus: Erstens ist die Berliner Stadtmauer jenseits des Hauptarms der Spree abgebildet und zweitens ist das kurfürstliche Lusthaus nicht dort im Lustgarten dargestellt, wo es 1650 nach Plänen Johann Gregor Memhardts erbaut wurde. Beides vermerkte schon Paul Seidel, der das Gemälde 1910 veröffentlichte; während er die Lage des Lusthauses noch für erklärbar hielt, war ihm unerklärlich, weshalb die mittelalterlichen Wehranlagen

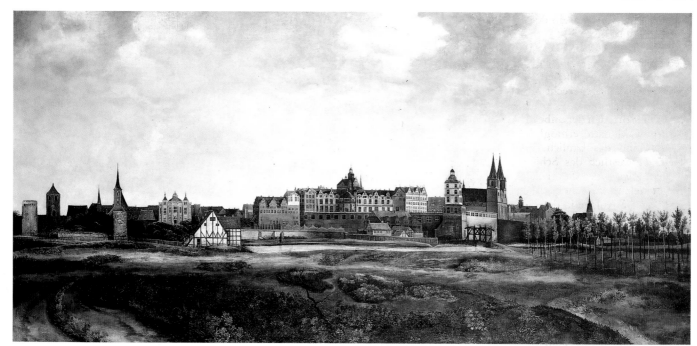

Kat. 2

vor dem Lustgarten zu sehen waren. Albert Geyer schloß sich dieser Auffassung an und verwarf das Bild deshalb; er bemängelte zusätzlich, daß die Schloßbauten nicht zuverlässig geschildert worden waren, was Seidel noch entgangen war. Beide Verfasser meinten also, daß die Baumkronen jenseits der Stadtmauer zum Bestand des Lustgartens gehörten; diese Deutung ist jedoch irrig und wurde nur möglich, weil Seidel und Geyer für ihre räumliche Deutung den tiefen Blickpunkt des Malers vernachlässigten und deshalb die Geschichte des Lustgartens nicht ernsthaft prüften.

Berücksichtigt man nähmlich, daß der alte Lustgarten (in Kat. 1 [K: Der Gart]) 1646 abgeholzt worden war und daß das Gelände tief lag, dann wird deutlich, daß der unbekannte Künstler dieses Gebiet von seinem Blickpunkt nicht sah; vielmehr verdeckte die Bodenwelle im Vordergrund das Lustgarten-Gelände genauso wie den Hügel, auf dem das Gießhaus stand, und wie die Senke, in der Memhardt um 1650 den neuen Ausfluß der Spree anlegte. Entsprechend war aber über den abgeholzten Lustgarten hinweg jenseits der Spree die Berliner Stadtmauer zu sehen.

Für die Datierung des Gemäldes ist in diesem Zusammenhang folgendes wichtig: Die Bäume an der Straße zum äußeren Tiergarten sind jung, und der Weg,

den sie säumen, ist uneben. Da 1646 die ersten Linden und Nußbäume gepflanzt worden waren und da Kurfürst Friedrich Wilhelm im selben Jahr befahl, den Weg in den Tiergarten einebnen zu lassen, nahm der unbekannte Maler das Gebiet höchstwahrscheinlich 1646 auf. Diese Annahme ist aber nicht ohne weiteres damit zu vereinbaren, daß das Lusthaus abgebildet ist. Seidel deutete zwar an, daß der Bau nachträglich gemalt worden sein könnte, allerdings sei dabei der Standpunkt, von dem das Schloßgebiet ursprünglich aufgenommen worden war, vernachlässigt und das Lusthaus lagefalsch eingetragen worden. Deswegen sind auch die Planungen für das Lusthaus einzubeziehen.

Im Februar 1647 schlug ein Ratgeber des Kurfürsten vor, das alte Ballhaus abzureißen und mit den Steinen das Lusthaus zu erbauen, um keine Zeit für das Brennen neuer Steine zu verlieren; anhand einer undatierten Planskizze errechnete Geyer, daß ein Standort vorgesehen war, der etwa dreißig Meter südlich des tatsächlich erbauten Lusthauses lag. Das Gebäude war also damals schon geplant, ohne daß der Standort schon festgelegt gewesen wäre. Nachdem der Cöllner Stadtgraben, des südlich des 1650 erbauten Lusthauses in die Spree mündete, nach 1649 verlegt worden war, ließ Friedrich Wilhelm das Lusthaus im Nor

Abb. 13 Christoph Friedrich Schmidt, Plan eines Teilgebiets nordwestlich des Schlosses, 1643; Umzeichnung nach einer Zeichnung (ehemals Geheimes Staatsarchiv Berlin; nach Geyer, Abb. 73; zu Kat. 2).

den des Lustgartens, aber zwischen dem Schloß und den geplanten Wassergärten erbauen; da 1646 noch nicht geplant war, den alten Stadtgraben zu verlegen, sah man wahrscheinlich auch anfangs nicht

vor, das Gebäude jenseits des Grabens zu errichten. Folglich ist nicht nur möglich, daß das dargestellte Lusthaus nach 1650 lagefalsch nachgetragen wurde, sondern auch nicht auszuschließen, daß ein geplanter Bau lagegerecht eingearbeitet worden war.

Der Standort, den der unbekannte Maler 1646 gewählt hatte, ermöglichte ihm, das Schloß und das baulich differenzierte Gelände westlich des Schlosses darzustellen. Zwar wies Geyer nach, daß der Maler viele Einzelheiten falsch abbildete, doch ist die Anlage in den Grundzügen durchaus zutreffend und eindrucksvoll dargestellt: Gut zu erkennen sind die hochgeschlossenen Nebengebäude des Schlosses, die den Vorhof am Stadtgraben und einen Haupthof wehrhaft einfriedeten, der an der Spree von den älteren Bauten des 16. Jahrhunderts begrenzt wurde; unmittelbar an der Spree überragen die Verdachungen des Kapellenturms die übrigen Bauten. Der auffällige Eckturm, der an der Hundebrücke stand, war aus einem spätmittelalterlichen Wachtturm entwickelt worden und enthielt seit etwa 1575 ein Wasserhebewerk sowie einen Wasserbehälter, der ein Leitungsnetz speiste; mit dieser sogenannten Wasserkunst wurde das Schloß mit Wasser versorgt.

Aufgrund der Standortwahl ist von den städtischen Bauten in Berlin wenig und in Cölln fast nichts abgebildet. Selbst in dem Bereich, wo der Stadtgraben südwestlich des Schlosses für die Wasserkunst, eine kurfürstliche Schleuse und zwei kurfürstliche Mühlen verzweigt worden war, ist nur zu erkennen, daß dort eine idyllisch anmutende Bautengruppe entstanden war. Alles deutet also darauf, daß Kurfürst Friedrich Wilhelm ein Bild des Schlosses bestellt und der unbekannte Maler einen entsprechenden Standpunkt bezogen hatte.

Lit.: Seidel, Ansichten, S. 247. – Kat. Edikt, Nr. 79. – Zur Darstellung des Schlosses, zum Lusthaus und zur Wasserkunst: Geyer, S. 47, 61, 17 und 48. – Zum Lustgarten und zur Einebnung der Straße Unter den Linden: Wendland, S. 21 f., 60.

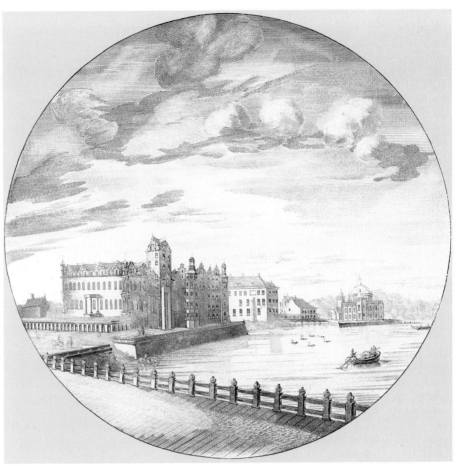

Kat. 3

3 Johann Teyler
(1648 – nach 1698/99)
Das kurfürstliche Schloß an der Spree, um 1683

Farbiger Kupferstich; 19,6 (Durchmesser).
Amsterdam, Rijksmuseum, Rijksprentenkabinet.

Der Stich, der mehrfarbig von einer Platte gedruckt wurde, stellt im Vordergrund die Lange Brücke und dahinter das Schloßgebiet in Cölln dar (heute Rathaus-Brücke und Palast der Republik). Dort sind neben dem eigentlichen Schloß am Spreeufer ein Erweiterungsbau, der quer zum Ufer stand, und ein Nebengebäude sowie dahinter ein Gewächshaus zu erkennen. Jenseits des Spreegrabens ist das kurfürstliche Lusthaus dargestellt, hinter dem das erste Bollwerk der kurfürstlichen Festungswerke sichtbar wird. Die Ansicht ist nicht von einem Standpunkt gezeichnet, sondern einige der von verschiedenen Stellen aufgenommenen Bauten sind zugunsten einer genauen Bauzeichnung lagefalsch angeordnet; insbesondere ist das Lusthaus völlig irreführend eingezeichnet (vgl. Kat. 2).

Weder die Lange Brücke noch das Schloß gehörten zu den Gründungsanlagen Berlins. Anfangs hatte die Doppelstadt nur einen Spreeübergang, den Mühlendamm, wo gleichzeitig markgräfliche Mühlen betrieben wurden; dort hatten die Landesherren einen Mühlenhof eingerichtet. Am Mühlendamm liefen die Fernstraßen zusammen, die im Spreetal angelegt worden waren, und eine führte im Zuge der heutigen Spandauer Straße und der Rathausstraße durch das Bernauer Tor über Bernau nach Oderberg. Am Bernauer Tor hatten die Askanischen Markgrafen im 13. Jahrhundert einen Hof angelegt, in dem sie während ihrer Aufenthalte in Berlin wohnten und wo ihre Gefolgsleute die Fernstraße beherrschten.

Schon kurz nach 1300 hatten die Städter in das alte Gefüge eingegriffen. Damals verlängerten Cöllner und Berliner die

Oderberger Straße mittels einer Brücke über die Spree und deren feuchte Uferstreifen bis nach Cölln, wodurch besonders die Breite Straße völlig neu genutzt werden konnte; die Brücke wurde Neue Brücke oder Lange Brücke genannt, weil sie etwa 200 m überwand. Die Bürgerschaft hatte damit eine Möglichkeit geschaffen, den Mühlendamm zu umgehen, und tatsächlich scheint die neue Brücke den Nordsüd-Verkehr auf sich gezogen und den Mühlendamm entwertet zu haben, denn der alte Damm wurde danach so stark bebaut, daß ihn Fuhrwerke nicht mehr überqueren konnten.

Im 15. Jahrhundert wurden diese Verhältnisse erneut wesentlich verändert: Zwischen 1432 und 1448 hatten sich beide Bürgerschaften untereinander und mit dem Kurfürsten Friedrich II. aus dem Haus Hohenzollern auf Auseinandersetzungen eingelassen, in denen sie unterlagen.

Am Ende des Streits, des sogenannten Berliner Unwillens, zwang der Kurfürst die Cöllner 1448, die nördliche Cöllner Stadtmauer nebst Stadtgraben aufzugeben und ihm dort einen Bauplatz für ein wehrhaftes Schloß abzutreten. Damit hatte der Landesherr seinen gelegentlichen Wohnsitz am Bernauer Tor in eine ständige Hofhaltung umgewandelt. Gleichzeitig hatte er ihn vom Oderberger Tor westwärts an eine Stelle verlagert, die einige Vorteile bot. Dort konnte er nämlich mit Hilfe seiner Gefolgsleute die Spree, die Lange Brücke sowie ein Wehr im Cöllner Stadtgraben beherrschen, das heißt, den Wasserstand der Spree nach Belieben senken. Außerdem bot dort ein Feuchtgebiet natürlichen Schutz gegen äußere Feinde. Dabei hatten die Kurfürsten den Standortwechsel auch genutzt, um das Gebiet des alten markgräflichen Hofes unter ihren Gefolgsleuten aufzuteilen, so daß sie danach drei wichtige Berliner Bereiche kontrollierten: den Mühlendamm, das Tor an der Oderberger Straße und die Lange Brücke. Darüber hinaus lag der natürliche, weil freie Entwicklungsraum für neue landesherrliche Bauten nunmehr westlich und nordwestlich Cöllns.

Als Kurfürst Joachim I. den Landfrieden um 1630 weitgehend gesichert hatte, waren auch die Berliner soweit befriedet und an der Hofhaltung wirtschaftlich interessiert, daß Kurfürst Joachim II. 1538 die sächsischen Baumeister Konrad Krebs und Caspar Theiß beauftragten

konnte, die um 1450 errichtete wehrhafte Anlage durch ein prächtiges Schloß zu ersetzen. Aufgrund ihrer Entwürfe erbauten sächsische Handwerker eine Vier-Flügel-Anlage im Stil der nordeuropäischen Renaissance, wobei ein neuer Vorhof bis fast an den Spreegraben vorgeschoben und der Spreegraben etwas nordwärts verlegt wurde, so daß Platz für Nebenanlagen geschaffen war; an der Spree blieben nur wenige ältere Bauteile erhalten.

Der Schloßbau, den die folgenden Kurfürsten immer wieder hatten umbauen und erweitern lassen, kennzeichnete – als Teyler seinen Stich anfertigte – vor allem, daß die spätmittelalterlichen Stadtstaaten Berlin und Cölln seit der Mitte des 15. Jahrhunderts zur Residenzstadt eines Landesfürsten in einem Flächenstaat geworden waren.

Die abgebildeten Anlagen ermöglichen, die undatierte Darstellung zeitlich einzuordnen: Der Erweiterungsbau für die Gemächer des Kurfürsten wurde 1679–81 errichtet; 1682 hatte man einen alten Wehrturm abgetragen, der von der Cöllner Stadtmauer am Schloßplatz übrig geblieben war; ab 1685 ließ Kurfürst Friedrich Wilhelm zwischen seiner und der Kurfürstin Wohnung einen Verbindungsbau beginnen. Da zwar der Erweiterungsbau, nicht aber der Verbindungsbau und der Wehrturm dargestellt sind, bildete Teyler einen Zustand nach 1682 und vor 1685 ab.

Der Stich Teylers ist demnach eine der frühesten Abbildungen, auf denen die Wasserseite des Schlosses dargestellt ist. Besonders beachtenswert sind die verschachtelten älteren Bauten am Spreeufer zwischen den Bauten Kurfürst Joachims II.: Gut zu erkennen ist der spätmittelalterliche Kapellenturm, der im Bereich der hohen Fenster eine spätgotische Schloßkapelle enthielt, zu der das Apsistürmchen gehörte; die Verdachungen des Turms waren mehrmals geändert worden. Daneben erhob sich das Haus der Herzogin (1585–90), das mit zwei Erkertürmen ausgestattet war. Zwischen diesen Bauten ist ein im Kern mittelalterlicher Turm abgebildet, der wegen seines kupfergedeckten Kegeldaches »Grüner Hut« hieß. Außerdem ist eine alte Pferdeschwemme gezeigt, die wahrscheinlich während der Festungsbauzeit mit Quadersteinen gefaßt worden war (vgl. Kat. 20).

Lit.: L. Wiesinger, Drei unbekannte Ansichten des kurfürstlichen Schlosses aus dem 17. Jahrhundert, in: Schlösser Gärten Berlin, Festschrift für Martin Sperlich zum 60. Geburtstag 1979, Tübingen 1979, S. 35–51, besonders 40 f. und Anm. 20. – Zum Schloß: Geyer; Peschken/Klünner.

4 Johann Bernhard Schultz (nachweisbar um 1685 – gest. 1695) Residentia Electoralis Brandenburgica [...], 1688

Kupferstich; 47 × 139 (von drei Platten); bez. in der Titelvignette o. l.: »Joh: Bernhardus Schultz«.
Berlin, Landesarchiv Berlin, Inv. Acc. 43, Nr. 5.

Der Kupferstich vermittelt von einem fiktiven, südwestlich Berlins angenommenen Standpunkt einen Überblick über Berlin und einen Teil der städtischen Feldmark. Er stellt die Stadt dar, nachdem sie auf Befehl Kurfürst Friedrich Wilhelms zwischen 1658 bis 1683 zur Festung umgebaut worden war. Innerhalb der Festungswerke sind diesseits der Spree die Bauten Cöllns dargestellt sowie zwischen dem Cöllner Stadtgraben und den neuen Wällen die Anlagen Friedrichswerders im Westen und Neu-Cöllns-am-Wasser im Süden abgebildet; jenseits der Spree ist Berlins Bebauung zu sehen.

Schultz' Darstellung erreichte wegen ihrer Abmessungen eine Vielfalt, die ganz ungewöhnliche Einblicke in den Zustand der Festung ermöglicht. Trotz mancher Fehler und einiger in der Darstellungsabsicht begründeter Einbußen ist sie vor allem die einzige Bildquelle, die einen zeitgenössischen Überblick vermittelt, der Berlin, Cölln und Friedrichswerder innerhalb der Festungswälle und die Dorotheenstadt innerhalb des Hornwerks darstellt, bevor auf Cöllner Seite die Friedrichstadt und auf Berliner Seite Vorstädte angelegt wurden. In diesem Rahmen vermittelt sie über die Entwicklung des Berliner Gebiets in den Grundzügen dreierlei durchaus zutreffend: Erstens bildet sie ausschnitthaft ab, wie die vier Städte um 1690 in der Landschaft eingebunden waren; zweitens informiert sie darüber, wie Berlin und Cölln, die bis 1657 noch von mittelalterlichen Anlagen geprägt gewesen waren, damals im Zuge des fürstlichen Festungsbaus durch Wassersenkungen, Er-

weiterungen der Bebauung und entsprechende innerstädtische Veränderungen umgestaltet wurden; drittens zeigt sie die Art, wie das städtische Gebiet bebaut war.

Von Schultz' Schauplan sind zwei Fassungen bekannt, die anscheinend in zwei Auflagen vertrieben wurden; die zweite Fassung weicht dadurch vom ersten Zustand der Platte ab, daß in der Dorotheenstadt der kurfürstliche Marstall unvollständig und das Haus Weiler vollständig nachgetragen sind.

Wie aus folgenden Umständen abzuleiten ist, verfertigte Schultz seinen Kupferstich, damit die Festung als kurfürstliche Glanzleistung Friedrich Wilhelms bekannt gemacht werden konnte: Der weitschweifige Titel weist aus, daß das Werk nach einem Auftrag Friedrich Wilhelms entstand und mit Genehmigung Friedrichs III. erschien; entsprechend wurde es mit ungewöhnlichem Aufwand von drei Platten gedruckt. Zweitens wählte Schultz eine Schrägaufsicht, mit der er die kurfürstlichen Anlagen – neue Städte wie Festungswerke und Gebäude – im Vordergrund darstellen und also besonders leicht zur Geltung bringen konnte. Drittens stattete er die Ansicht nicht nur mit reichem Schmuckwerk aus, sondern bezeichnete die abgebildete Städtegruppe als kurfürstliche Residenz und stellte alles unter dem Brandenburgischen Adler und dem kurfürstlichen Wappen dar. Viertens erklärte Schultz in einer Beischrift, die Festungswerke, die unter Kurfürst Friedrich Wilhelm geschaffen worden waren, seinen dauerhafter als die Bauten, die unter Kaiser Augustus in Rom errichtet worden waren. Fünftens bildete Schultz keine kriegstechnischen Einzelheiten ab, weshalb eine militärtechnische Informationsabsicht auszuschließen ist. Statt dessen ist anzunehmen, daß die dargestellten Festungswerke abschreckend wirken sollten, ohne belagerungstaktisch verwertbare Informationen zu vermitteln.

Schultz veranschaulichte weitgehend die landschaftliche Einbindung, innere Umgestaltung und Bebauungsart der Festungsstadt Berlin. Er hatte seine Darstellung gemäß der Absicht aufgebaut, Festung und andere Anlagen des Kurfürsten Friedrich Wilhelm als gewaltige und unvergängliche Leistungen herauszustellen; damit hatte er aber zwei grundsätzliche Fehlinformationen angelegt, deren eine unvermeidlich war. Schultz

zeichnete nämlich die Festungswerke übermäßig groß ein, was besonders im Vordergrund auffällt und vermeidbar gewesen wäre. Außerdem entwarf er zielgemäß eine Ansicht von Südwesten, wodurch er die kurfürstlichen Anlagen in und vor Cölln ausführlich abbilden konnte. Aufgrund der zentralperspektivischen Verkürzung mußte er dafür mehr als bei einem kavalierperspektivischen Verfahren auf Berliner Seite viele Einzelheiten ausklammern, was vor allem für Überschneidungen gilt, die sich im Bereich der Kirchen besonders stark auswirken. Außerdem setzte er für fluchtende Straßenzüge oft verunklärende Schraffuren ein und verringerte die Zahl der nachweisbaren Gebäude oder ließ an den darstellungstechnisch schwierigsten Stellen ganze Gebäudegruppen beziehungsweise Straßen aus. So vermittelte er einerseits erstaunliche Einzelheiten über Friedrichswerder und Cölln, andererseits aber kürzelhaft vereinfachte Zeichnungen der Berliner Bebauung.

Neben den Einzelheiten, die Schultz trotz maßstäblich und perspektivisch bedingter bildnerischer Schwierigkeiten hervorragend abbildete, und neben solchermaßen bedingten Informationsverlusten sind allerdings auch Mängel zu vermerken, die nicht darstellungstechnisch zu erklären sind. Einige beruhen darauf, daß Schultz geplante, aber nicht verwirklichte Zustände zeichnete. So wurde vor allem die Neue Auslage nie mit einer befestigten Uferlinie abgegrenzt und eingedämmt; außerdem wurde dieses Gebiet erst später und dann mit einem Grabensystem entwässert. Auch wurde der Neue Ausfluß, der nach Plänen Memhardts angelegt worden war, nie zugeschüttet und dementsprechend die Nordspitze des Cöllner Werders nicht mit der Neuen Auslage verbunden. Ähnlich stellte Schultz auch Gebäude dar, die nur geplant waren: beispielsweise das Joachimsthalsche Gymnasium, das wahrscheinlich erst 1690 an der Heilig-Geist-Straße entstand. Demgegenüber wurde die Bibliothek, die zwischen Schloß und Lusthaus längs der Spree eingezeichnet ist, sogar nur angefangen; deshalb bestand zwischen Spree und Lustgarten bis 1747, als der neue Dom erbaut wurde, nur ein notdürftig abgedeckter Bogengang, dessen letzte Reste erst 1885 zugunsten der Kaiser-Wilhelm-Brücke beseitigt wurden. Darüber hinaus arbeitete Schultz in sei-

nen Schauplan Fehler ein. In seiner Darstellung fehlen in Cölln die Lappstraße und der Durchgang zwischen Fischerstraße und Spree sowie in Berlin Krögel und Kalandsgasse. Auch sind weder die beiden Judenhöfe noch die Gebäudegruppe östlich der Nikolaikirche noch die Panke dargestellt; schließlich bildet Schultz das Franziskanerkloster zu Berlin unzutreffend ab.

Demgegenüber ist immer wieder zu betonen, daß Schultz' Luftschau einzigartige Einblicke in den Berliner Lebensraum um 1685 ermöglicht. Vor allem ist aufgrund des fiktiven Standpunkts, den Schultz gewählt hat, vorzüglich zu erkennen, daß es den Planern um Memhardt nicht gelungen war, in dem vorgefundenen stadtlandschaftlichen Gefüge militärische Erwägungen und verkehrstechnische Anforderungen zu vereinbaren. Militärtechnisch war es nämlich notwendig, die Festung verteidigungsgerecht in die Landschaft einzupassen. Dabei war zweierlei zwingend: Die Spree war mit Bollwerken zu decken, und diese Bollwerke mußten in Abständen so aufgereiht werden, daß sowohl eine möglichst kurze, also kreisähnliche Verteidigungslinie wie gegenseitiger Flankenschutz gewährleistet waren. Offenbar erfüllten die Planer diese Bedingungen zulasten des Fernverkehrs, wobei der Landverkehr stärker als der Flußverkehr behindert wurde.

Zu Lande wurden nämlich die alten Handelsstraßen empfindlich beeinträchtigt. Die nordsüdliche Fernstraße wurde am Gertraudten-Tor zugunsten eines Bollwerks unterbrochen und statt dessen eine neue Straße über das Gelände südwestlich Cöllns geschlagen; sie verband das ländliche Wegenetz durch ein Festungstor und über die Jungfernbrücke sowie durch Neumanns- und Spreegasse mit der Breiten Straße, von wo die beiden Spreeübergänge zu erreichen waren. Tor und Straße wurde nach dem Zielort der Handelsstraße – Leipzig – benannt. Später wurde diese Straße, die wie die beiden Cöllner Gassen viel zu breit dargestellt ist, Alte Leipziger Straße genannt, um sie von der Leipziger Straße der Friedrichstadt zu unterscheiden. Ähnlich wurde die alte ostwestliche Handelsstraße am Spandauer Tor unterbrochen, doch war diese Trennung weniger störend, da sie keine innerstädtischen Umwege, sondern nur Umwege am Rande der Festung erforderte. Demge-

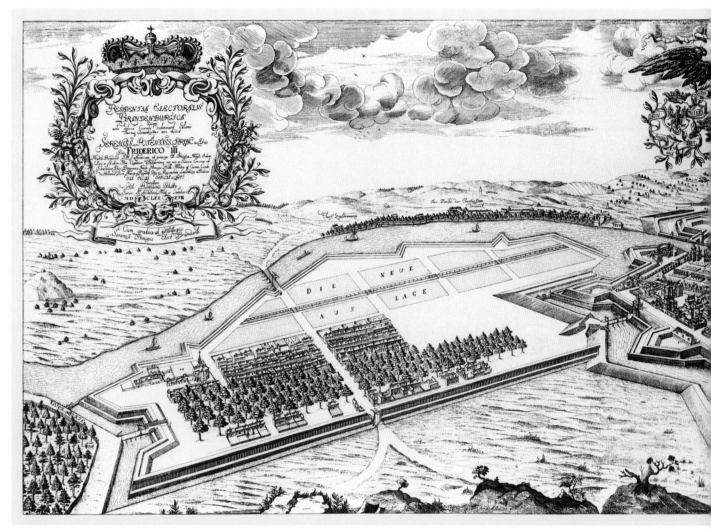

Kat. 4

genüber waren die Störungen am Köpenicker und am Stralauer Tor noch geringer.

Die Flußschiffahrt litt infolge des Festungsbaus für mehr als 150 Jahre unter dem Nachteil, daß der wenige Jahre vorher ausgehobene Neue Ausfluß zugunsten des Festungswalls abgeschnürt worden war; danach mußten die Schiffer, die sich durch Berlin schleusen ließen, aus dem älteren Spreegraben scharf in einen neu angelegten Graben einbiegen und an der Innenseite des Walls zur Spree fahren, wo sie ihren Kurs wiederum scharf ändern mußten.

Dagegen waren militärische Erwägungen für die Planung der Dorotheenstadt offenbar nicht ausschlaggebend. Auf neu gewichtete Planungsziele verweist schon die Tatsache, daß noch während der Bauarbeiten an der Festung in deren westli-

chem Vorfeld eine Handwerker-Siedlung angelegt wurde. Anscheinend waren Steuereinnahmen, die Kurfürstin Dorothea aus dieser Siedlung erwartete, wichtiger als wehrtechnische Erwägungen. Darüber kann auch nicht hinwegtäuschen, daß in der Dorotheenstadt ein Schußfeld ausgespart blieb, das Schultz überdies zu breit darstellte. Zusätzlich ist an den Befestigungen der neuen Siedlung zu erkennen, daß verkehrstechnische und ästhetische Anforderungen maßgebend waren. Das Hornwerk und der lange Wall, die ab 1681 aufgeschüttet und mit Palisaden ausgestattet worden waren, hatte J. E. Blesendorf, nach dessen Plänen gearbeitet wurde, zusammen mit der Bebauung genau auf die Straße Unter den Linden sowie auf den Damm zur neuen Spreebrücke am Weidendamm, also auf die beiden ländlichen

Hauptwege dieses Bereichs abgestimmt; entsprechend war eine schwer zu verteidigende, weil ohne südlichen Flankenschutz angelegte Siedlung entstanden, die allerdings weder den Verkehr zwischen Schloß und Tiergarten noch den nordsüdlichen Verkehr behinderte, der Cölln umging.

Naturgemäß vermittelt der Kupferstich wenig, wie stark der Festungsbau Berliner und Cöllner aus dem Gebiet dicht vor den mittelalterlichen Wehranlagen verdrängt hatte. Überhaupt sind die bürgerlichen Anlagen dieses Bereichs, der langsam bebaut worden war, nachdem die Kurfürsten im 16. Jahrhundert den Landfrieden gesichert hatten, fast nur in Schriftquellen überliefert, die aus dem entsprechenden Entschädigungsverfahren stammen. In den Schauplänen veranschaulicht allein die Darstellung des Ger-

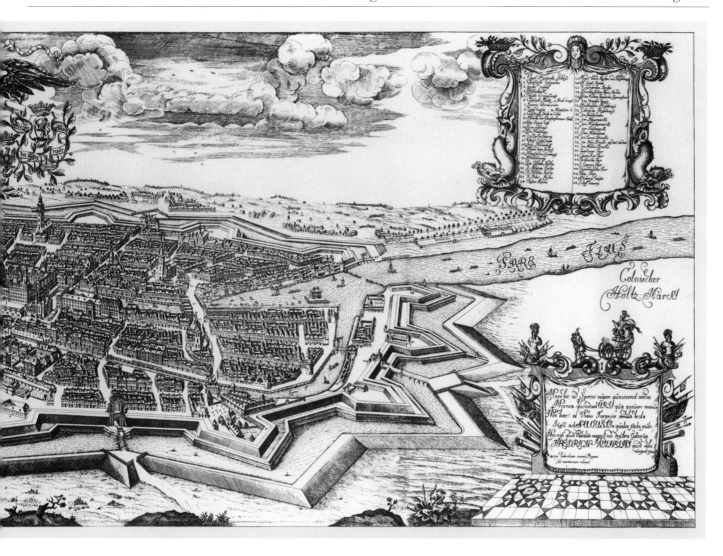

traudten-Hospitals in Bollwerk 4 jene Verdrängung, da ein Vergleich mit Memhardts Plan verdeutlicht, daß dieses Hospital nebst Kirche ein Rest vorstädtischer Bebauung war (Abb. 2). Gleichzeitig ist zu erkennen, wie diese Anlage innerhalb der Wälle von Gärten wie Landstraßen und damit von Entwicklungsmöglichkeiten abgeschnitten worden war.

Schultz nutzte seinen fiktiven hohen Standpunkt nicht, um landwirtschaftliche Nutzungen abzubilden. Erstaunlicherweise verzichtete er auf fast alle Informationen über die Cöllner Feldmark, deren Darstellung er auf dem gegebenen Format zugunsten des Schmuckwerks im Bereich des Himmels wie im Bereich des Cöllner Sommerfeld unterdrückte und sogar im Zwickel zwischen Dorotheenstadt und Friedrichswerder kaum andeutete. Nachweislich war dieser Be-

reich aber vielfältig durch Gärten, Wiesen und Äcker genutzt. Darüber hinaus verzichtete er auch darauf, die Hochfläche des Barnim wenigstens anzudeuten; vielmehr stellte er dessen Rand in Seitensicht dar.

So ist auf der Cöllner Feldmark im Vordergrund nur der Anfang der beim Festungsbau verlegten südwestlichen Landstraßen dargestellt, von dem kurz danach der Weg über Schöneberg nach Potsdam und die Fernstraße über Teltow nach Leipzig (Lindenstraße) abzweigten; beide Straßen gingen ursprünglich vom Gertraudten-Tor aus. Nördlich des Schöneberger Weges lag die alte Cöllner Allmende, die bis zum Tiergarten reichte und an den Landwehrgraben grenzte und schon weitgehend in kurfürstlichem Besitz war; südlich davon lag das Cöllner Sommerfeld, das von Lindenstraße und

Landwehrgraben begrenzt war. Außerdem sind südöstlich Cöllns am Köpenikker Festungstor die Fernstraße nach Cottbus und Dresden (Dresdner Straße) sowie ein Rest des mittelalterlichen Rundwegs angedeutet, der als Alte Jakobstraße erhalten ist; kurz danach zweigte von der Fernstraße ein Weg nach Köpenick ab (Schäfergasse; heute Annenstraße), der die feuchten Spreewiesen umging. Der hochwassergefährdete Weg längs der Spree, der am Cöllner Holzmarkt vorbei führte, ist nicht dargestellt (Köpenicker Straße). Schultz verzichtete auch völlig darauf, die Bebauung abzubilden, die vor dem Gertraudten-Tor und vor dem Köpenicker Tor unberührt geblieben war; statt dessen deckte er das Gebiet teilweise mit Schmuckwerk und einem Spruch auf Friedrich Wilhelm ab.

Ansonsten leidet die Darstellung der landschaftlichen Zusammenhänge darunter, daß Schultz im Hintergrund – also auf Berliner Seite – unvollständig und unbeholfen gezeichnet hatte. So sind beispielsweise die frühesten Bauten der Spandauer Vorstadt im Bereich der Dragonerstraße (über Bollwerk 11) nicht dargestellt, weil Schultz an dieser Stelle den mittleren Schmucktitel einarbeitete, und so ist beispielsweise die Düne anstelle des heutigen Humboldthafens, auf der Wein gezogen wurde, am linken Bildrand wie ein Felsen dargestellt.

Immerhin sind aber – abgesehen von den mittels Beischrift oder Kennzahlen benannten Anlagen – von links nach rechts einige Anlagen ungefähr verzeichnet, die die damalige Nutzung der Berliner Feldmark kennzeichneten:

am Weg zwischen neuer Spree-Brücke und nicht dargestellter Spandauer Landstraße (Oranienburger Straße) die Gebäude eines Vorwerks der Kurfürstin Dorothea, die schon 1690 für das Französische Hospital umgenutzt wurden;

über dem Vorwerk der Kurfürstin Dorothea an der Spree ein turmartiges Belvedere auf dem Weinberg Portz (Konsistorialrat), der im 19. Jahrhundert als Weinberg Wollank bekannt wurde und gegenwärtig mit der Zions-Kirche bebaut ist;

über Bollwerk 10 drei bürgerliche Gartenhäuser nördlich der späteren Memhardtstraße mit Gärten und Äckern;

über dem Georgen-Tor westlich der Landstraße nach Bernau am späteren Alexanderplatz zwei Schäfereien, und zwar an der Landstraße nach Prenzlau (Prenzlauer Straße) die Schäferei Zorn (Arzt) und an der Landstraße nach Bernau (erweiterter Alexanderplatz) die Schäferei der Kurfürstin Dorothea, weiter nördlich an dieser Landstraße Haus und Platz der Berliner Schützengilde, östlich der Landstraße das Georgen-Hospital und dessen Kirche sowie seit 1672 Hospital und Waisenhaus der Kurfürstin Dorothea, anschließend Bürgerhäuser nördlich der Landsberger Straße (seit 1682);

rechts über Bollwerk 9 die Gebäude der Berliner Ratsschäferei (östlich der Alexanderstraße), an die nordwärts bis zur – dort nicht erkennbaren – Landsberger Straße ein ehemaliger Ackergarten anschloß, der 1687 in Bauland umgewandelt worden war;

über Bollwerk 8 mehrere Gartenhäuser, zu denen teils sehr große Gärten gehörten – an der Oberspree der Lustgarten Meinders (Kurfürstlicher Rat) und der Lustgarten Raule (Kurfürstlicher Admiral) auf ehemaligem Ackerland, das bis ins 17. Jahrhundert jährlich verlost worden war;

außerdem über Bollwerk 8 am Horizont die Berliner Richtstätte »Rabenstein« auf dem Rande des Barnims (Leninallee nahe Leninplatz; der Berliner Galgen, der im Tal auf der Düne der späteren, kriegszerstörten Markuskirche stand, ist nicht dargestellt); daneben: Türme der Kirchen in den Dörfern Hohenschönhausen, Marzahn und Lichtenberg.

Innerhalb der Festung ist aufgrund des fiktiven Standpunkts deutlich zu erkennen, wie man die Senkung des Wasserstandes für den Festungsbau ausgenutzt hatte, um die Naßgebiete südwestlich Cöllns in die Festung einzubeziehen. Die Burgstraße am Berliner Spreeufer war auf voller Länge ausgebaut und als Uferstraße an die neuen Verhältnisse angepaßt. Ähnlich waren in Cölln die Straßen An der Friedrichsgracht und An der Schleuse entwickelt. Sie waren über den neuen Mühlengraben hinweg mit der Kleinen Jungfernbrücke verbunden worden und säumten zusammen mit den Häusern an der Schloßfreiheit den frisch eingeschalten Cöllner Stadtgraben. Als die Dammühlen dem neuen Wasserstand angepaßt werden mußten, war der Mühlendamm so umgebaut worden, daß er erstens wieder für den Wagenverkehr nutzbar war und zweitens den Brückenkopf für einen stegartig auf der Spree eingerichteten Fischmarkt bildete. Diese Anlage, die den Mühlendamm mit rückwärtigen Grundstücken der Fischerstraße verband, hieß später »Fischerbrücke«. In der Nachbarschaft wurde die kleine Spreeinsel, die infolge der Wassersenkung entstanden war, schon nicht mehr als Bleiche, sondern als Zuchthaus genutzt, in dem die derart abgesonderten Insassen für das kurfürstliche Amt Mühlenhof spinnen mußten; diese Spinnerei war eine der ersten Manufakturen im Berliner Raum. Am anderen Ende der Cöllner Insel war der alte Stadtgraben nordwärts verlegt und dementsprechend der kurfürstliche Lustgarten ausgedehnt worden; allerdings stellt Schultz in diesem Bereich geplante und tatsächliche Zustände gemischt dar.

Deutlich ist auch zu erkennen, daß das Gelände, das Kurfürst Friedrich Wilhelm westlich in die Festung einbezogen hatte, umgestaltet worden war, damit dieses schmale, einem Kreisabschnitt ähnelnde Gebiet überhaupt städtebaulich nutzbar war: Nördlich der Schleuse hatte man ein Hafenbecken angelegt. Dagegen war der äußere Teil des Cöllner Stadtgrabens zugeschüttet worden, wonach das Gebiet nordwestlich des alten Gertrauden-Tors besser zu bebauen und mit einem Uferstraßenzug zu erschließen war: oberhalb des Schleusenbeckens hieß er Oberwasserstraße und ansonsten Unterwasserstraße. Auch Mühlengerinne und Mühlenteich westlich des Stadtgrabens waren zugeschüttet, womit man das Gebiet zwischen kurfürstlichem Jägerhof und kurfürstlichem Holzgarten als Bauland erschlossen hatte. Die alten Wassermühlen aber, die wegen des neuen Wasserstandes baufällig geworden waren, hatte Kurfürst Friedrich Wilhelm an die Schloßfreiheit verlegen lassen. Dort wurden sie mit dem Wasser jenes alten, nun kanalisierten Wasserarms getrieben, der früher mit einem Wehr gesperrt gewesen war und aus dem ein Gerinne die Wasserkunst im kurfürstlichen Schloß gespeist hatte.

Deutlich ist auch der Gebietsstreifen südöstlich Cöllns abgebildet, der in die Festung einbezogen worden war und Neu-Cölln-am-Wasser hieß. Die wichtigste Anlage dieses Bereichs war der äußerst ertragreiche kurfürstliche Salzhof, für den man einen Teil des alten äußeren Stadtgrabens erhalten hatte, so daß die Salzspeicher auf einer Insel lagen.

In begrenztem Umfang informiert die Darstellung auch über die Bebauung innerhalb der Festung. So ist zu erkennen, wie einzelne Bauten gestaltet waren und wie das Gelände innerhalb der Straßenrandbebauung genutzt war. Vor allem sind Dachformen und Gebäudebreiten einschließlich der Fensterachsen erkennbar; die Abbildung liefert demnach über die Berliner Bauweise um 1688 folgende Informationen: Die mittelalterliche Bauweise, bei der man die Traufen benachbarter Häuser zueinander gekehrt und die Giebel zur Straße gerichtet hatte, war weitgehend von einer Bauweise abgelöst, bei der die Traufen der Straße zugewandt und für benachbarte Häuser gemeinsame oder aneinandergebaute Giebelwände errichtet wurden. Diese Entwicklung war nicht nur in den Neubaugebieten Dorotheenstadt, Friedrichswerder und Neu-Cölln-am-Wasser sowie

an den neuen Uferstraßen zu beobachten: vielmehr sind auch in den früher bebauten Gebieten meist traufständige Häuser abgebildet. Dieser Sachverhalt trifft überdies für kleine und große Häuser zu, weshalb nicht anzunehmen ist, daß diese Bauweise einen modischen, von reichen Bauherrn eingeleiteten Wandel kennzeichnete. Die meisten Eckgebäude waren mit Steilgiebeln ausgestattet, während nur wenige bürgerliche Bauten abgewalmte oder noch schwierigere Dachformen aufwiesen; beispielsweise hatte das Haus Scharden an der Gertraudten-Brücke Walme, einen umlaufenden First hatte das Haus Memhardt an der Hundebrücke, während gerundete Dächer nur an Gemeinschaftsbauten zu beobachten sind. Die allermeisten Gebäude hatten nur ein Obergeschoß, das oft durch ein Dachhäuschen ergänzt war. Nur Häuser reicher Bewohner waren dreigeschossig erbaut und mit vier Obergeschossen war nur ein Teil des kurfürstlichen Schlosses ausgestattet.

Aufgrund der angeführten baulichen Merkmale ist abzusehen und anhand von Schriftquellen abzusichern, daß wohlhabende und einflußreiche Einwohner bestimmte Bereiche des Baulandes bevorzugten, während arme Bewohner in unwirtliche Gebiete abgedrängt waren: In Berlin waren stattliche Häuser vorwiegend in den Nahbereichen der beiden Märkte und des alten markgräflichen Hofes am Georgen-Tor sowie beiderseits des Straßenzuges zwischen diesem Tor und Langer Brücke errichtet worden. Besonders zu nennen sind älteste Straßen, nämlich die Spandauer Straße, die Straße Hoher Steinweg und die Klosterstraße, an denen jeweils zwischen Neuem Markt und Reezengasse (Parochialstraße) prächtige Bauten standen. In Cölln standen stattliche Häuser hauptsächlich an Breiter Straße und Brüderstraße sowie eingestreut an der Südseite der Gertraudtenstraße und längs dem Stadtgraben zwischen Hundebrücke und Gertraudten-Brücke. Ärmliche Häuser, sogenannte Buden, waren in Berlin wie in Cölln hauptsächlich an Gassen errichtet; in Berlin waren sie außerdem längs der mittelalterlichen Stadtmauer sowie nördlich des Neuen Marktes, an der Nikolaikirche, am Stralauer Tor und an der Südseite der Stralauer Straße eingerichtet worden. Demgegenüber lagen in Friedrichswerder stattlichste Häuser dicht neben ganz kleinen Häusern in einer Straße, wobei allerdings ein Gefälle zwischen Kurstraße und den Straßen am Wall zu beobachten war.

Insgesamt ist erkennbar, daß die Budenbewohner in Berlin-Cölln sowohl in die grundwassernahen, vielfach schlecht besonnten Randgebiete an Spree und alter Stadtmauer sowie in jene Bereiche verwiesen worden waren, die auf dem Hinterland mittelalterlicher Grundstücke mit Gassen erschlossen worden waren; weiter ist zu sehen, daß stattlichste Häuser sowohl im Bereich der Märkte wie an der Klosterstraße auf Grundstücken erbaut worden waren, die rückwärtig an Budenzeilen grenzten. Demnach entsprach der wirtschaftlich-gesellschaftlichen Gliederung der Berliner Bevölkerung um 1690 keine räumliche Verteilung, die ein gleichmäßiges bauliches Gefälle von den Siedlungskernen zu den Rändern der Bebauung ergeben hätte. Statt dessen war für die räumliche Verteilung der Einwohner die Gliederung des Geländes maßgeblich, dessen Kuppen nicht zentral lagen, dafür aber Häuser und Straßen vor Hochwasser schützten und unterkellerte Bauten ermöglichten. Nur im Bereich des kurfürstlichen Schlosses, das erst seit 1448 außerhalb des günstigen Baulandes errichtet worden war, waren an der Langen Brücke und seit 1658 in Friedrichswerder stattliche Anlagen in ehemals unwirtlichen Bereichen erbaut worden.

Über solche baulichen Merkmale hinaus stellte Schultz zwar einige wichtige Gebäude so genau dar, daß seine Abbildungen mit größerformatigen zeitgenössischen Aufnahmen oder sogar mit Abbildungen des 19. Jahrhunderts weitgehend übereinstimmen; herausragendes bürgerliches Beispiel waren die Häuser Nr. 57–60 an der Friedrichsgracht. Doch sind die meisten seiner Häuser kürzelhaft vereinfacht oder falsch dargestellt, was beispielsweise für folgende Bauten nachweisbar ist: Häuser in der Spandauer Straße gegenüber dem Heilig-Geist-Spital; Häuser Nr. 9 und 12 in der Straße An der Schleuse; das heute noch bestehende Haus Ribbeck in der Breiten Straße neben dem Marstall. Ähnlich stellte Schultz zwar einige innerstädtische Grünanlagen dar, doch bildete er nur zwei der nachweisbaren Hausgärten ab.

Der Kupferstich ist noch aus einem anderen Grund eine der wichtigsten Bildquellen zur Geschichte Berlins: Er veranschaulicht auch, wie stark seit der kartographischen Aufnahme, die Memhardts Darstellung zugrunde gelegen hatte, wirksam geworden war, daß Berlin und Cölln seit 1448 landesherrliche Städte waren. Hervorragende Beispiele dafür, wie dieser gesellschaftliche Wandel seit 1652 auch städtebaulich ausgeprägt worden war, sind erstens die vielen Wirtschafts- und Vergnügungsbauten im Bereich Friedrichswerder und Neu-Cölln-am-Wasser, zweitens die Festungswerke, drittens die kurfürstlichen Gründungen Friedrichswerder und Dorotheenstadt sowie viertens die vielen Anlagen der Kurfürstin Dorothea in der Berliner Feldmark; denn das Haus Hohenzollern hatte mit all diesen Veränderungen ältere bürgerliche Nutzungsrechte abgebaut oder abgelöst. Das gilt vor allem für die vorstädtischen Anlagen und das Wegesystem, die wegen der kurfürstlichen Befestigungsabsichten beseitigt oder verstümmelt worden waren; es trifft aber auch für Äcker und Wiesen zu, wo die Kurfürsten und ihre Gefolgsleute große Grundstücke aus dem älteren gemeinwirtschaftlichen Nutzungsgefüge ausgegliedert hatten.

Lit.: Jahn, Berlin. – Börsch-Supan, Kunst, S. 55 f. (Nr. 32). – Schulz, S. 35–41. – Kat. Barock in Deutschland, Residenzen, Ausstellung Kunstbibliothek, SMPK, Berlin 1966 S. 71 (Nr. 94). – Zur Festung: Holtze, S. 41–75; H. Schierer, Die Befestigung Berlins zu Zeit des Großen Kurfürsten, Berlin 1939 (Schriften des Vereins für die Geschichte Berlins, 57); J. Schultze, Der Ausbau Berlins zur Festung und die Aufnahme der ersten ständigen Garnison. 1658–1665; in: Der Bär, 1, 1951, S. 140–62.

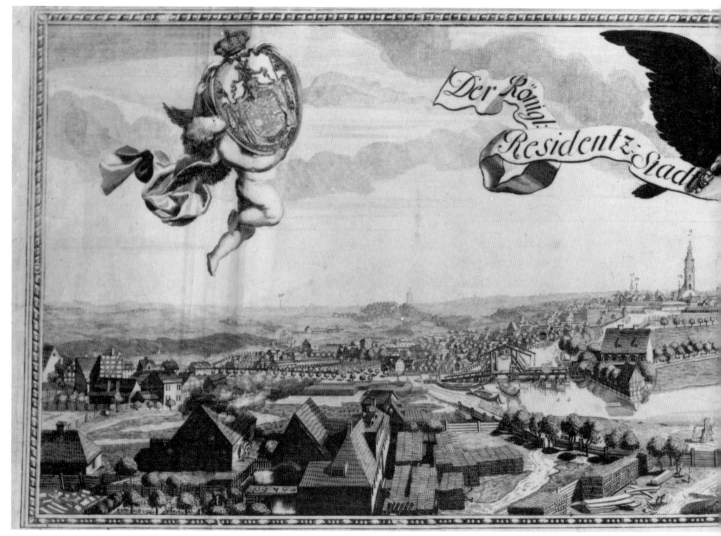

Kat. 5

**5 Georg Paul Busch (gest. 1756)
nach Anna Maria Werner (1688–1753)
Der Königl[ichen] Residentz-Stadt
Berlin Nördliche Seite, 1717**
Kupferstich; 28 × 82; bez. u. l.: »Anna
Maria Werner delineavit«, u. M.: »Georg
Paul Busch sculpsit et excud: Berolino«.
Berlin, Berlin Museum.

Der Kupferstich stellt Berlin von einem
fiktiv hohen, westlich der Panke gelege-
nen Standpunkt nahe dem heutigen
Schiffbauerdamm dar. Dort überquerte
eine Brücke (heute Weidendamm-
Brücke) die Spree und verband die Do-
rotheenstadt mit dem Oranienburger
Tor am Ende der Spandauer Vorstadt
(heute Friedrichstraße). Hinter den Häu-
sern am Weidendamm ist links die ge-
samte Spandauer Vorstadt zu erkennen,
in der Mitte das Feuchtgebiet zwischen

Spree und Dorotheenstadt und rechts
jenseits des Spreebogens der westliche
Teil der Dorotheenstadt und der an-
schließende Tiergarten. Am Horizont
erheben sich hinter der Spandauer Vor-
stadt die Hänge des Barnims, während
hinter der Dorotheenstadt die Türme
Berlins aufragen und weiter rechts einige
Anlagen der Friedrichstadt zu sehen
sind.
Die Ansicht ist davon geprägt, daß sie ei-
nen Winkel von etwa 180 Grad ein-
schließt. Deshalb hatte die Zeichnerin
Schwierigkeiten, den Verlauf des nahe
gelegenen Weges (heute Friedrichstraße)
darzustellen, der die Spree kreuzte. Denn
im Bereich der Weidendamm-Brücke
verlief der Weg parallel zur Bildebene,
fluchtete aber kräftig, wenn die Zeichne-
rin sich nach rechts oder links wandte; sie
hätte die gerade Straße also eigentlich so

nach beiden Seiten gebogen darstellen
müssen, wie das von Froschlinsen-Auf-
nahmen bekannt ist. Da sie den Weg aber
nördlich der Spree fast gerade und an-
sonsten abschnittsweise gerade zeich-
nete, mußte sie die restlichen Anlagen la-
gefalsch zeigen, was beispielsweise für
den Marstall an der Straße Unter den
Linden gilt, der schiefwinklig zur späte-
ren Friedrichstraße zu stehen scheint.
Den fiktiv hohen Blickpunkt nahm
Anna Maria Werner wenige Meter west-
lich der Panke nahe dem heutigen Schiff-
bauerdamm an; die Werften, nach denen
die seit 1704 bestehende Uferstraße ihren
Namen erhielt, legten mehrere Schiff-
bauer aber erst 1738 mit ausdrücklicher
Genehmigung Friedrich Wilhelms I. an;
vorher diente das Ufer als Treidelweg,
und entsprechend zeigt der Stich, daß die
königliche Lustjacht vom Ufer zu den

Schlössern in Charlottenburg oder Niederschönhausen gezogen wurde. Die Windmühle am Ufer gehörte zu einem Sägewerk, war also eine Schneidemühle, die seit 1698 betrieben wurde; das Anwesen war mit zwei Aufschwemmen für das verflößte Holz und mit einem Wohnhaus ausgestattet. Jenseits der benachbarten Anwesen, wo anscheinend eine Kalkscheune stand, ist ein kleines Feuchtgebiet zu erkennen, das die Panke mit einen Nebenarm einschloß. Nahe der Weidendamm-Brücke werden Ziegelsteine verladen, die offenbar nicht in der Ziegelscheune jenseits der Friedrichstraße, sondern auf dem Platz einer Ziegelei zwischengelagert waren.

Hinter den Häusern am Weidendamm ist links die gesamte Spandauer Vorstadt angedeutet. An der Friedrichstraße ist zwar der Friedhof nördlich der Kirchhof-straße (heute Johannisstraße) abgebildet, doch ist die Gegend – da die Zeichnerin die Straße nicht fluchten ließ – insgesamt so verzeichnet, daß der Bereich am Oranienburger Tor nicht zuverlässig auszuwerten ist. Weder ist der Lindenmarkt noch die 1716 neu abgesteckte Oranienburger Straße auszumachen, an der schon 1702 die Gänsepfühle (bei Schloß Monbijou) trockengelegt und etwa 1705–15 der Posthof, dessen Nachfolgebau von 1856 noch steht, ausgebaut worden waren. Dagegen ist die 1712 noch ohne Turm errichtete Sophienkirche an ihrem Steildach zu erkennen, das hinter der Zugbrücke am Weidendamm aufragte.

In der Bildmitte ist das Feuchtgebiet zwischen Spree und Dorotheenstadt abgebildet, wo der Neue Ausfluß Memhardts und hinter den Festungswällen das Schloßgebiet zu erkennen sind. Auf dem Ravelin, das die Künstlerin hinter Schloß Monbijou sah, bildet sie eine Windmühle ab, die dort erst 1717 errichtet worden war. Rechts zeigt die Zeichnerin jenseits des Spreebogens den westlichen Teil der Dorotheenstadt und den anschließenden Tiergarten, der damals noch bis zur heutigen Schadowstraße reichte und das Gelände bedeckte, wo heute das Brandenburger Tor steht. Am Horizont erheben sich hinter der Spandauer Vorstadt die Hänge des Barnims, während hinter der Dorotheenstadt die Türme Berlins aufragen und weiter rechts hinter einigen Anlagen der Friedrichstadt die Hänge des Teltows zu sehen sind; dort deutet A. M. Werner sogar die Häuserreihen an, die an der Straße nach Tempelhof am Fuße der beiden Weinberge stehen, von denen einer später als Kreuzberg bekannt wird.

Die Entwicklung der Friedrichstraße war von der Dorotheenstadt ausgegangen. Nach Plänen Joachim Ernst Blesendorfs war die neue Stadt nämlich 1670 zusätzlich mit einer Straße an das Umland angebunden worden, die die Linden-Allee rechtwinklig kreuzte, so daß Blesendorf die übrigen Straßen der Dorotheenstadt an diesem Kreuz ausrichten konnte. In den nördlich gelegenen Wiesen war sie als weidenbestandener Damm ausgebildet worden und führte über eine neue Spree-Brücke zu den älteren Wegen jenseits der Spree; in der neuen Stadt erreichte sie das Wegenetz der Cöllner Feldmark durch ein Tor im Wall. Die Straße ermöglichte erstmals, das Schloß von den nordwestlichen Landstraßen ohne Umweg durch die Altstadt zu erreichen. Sie hieß in den Wiesen Weidendamm und bildete später den ältesten Teil der Friedrichstraße, während der Name der Brücke, die bald Weidendamm-Brücke genannt wurde, auf eine um 1910 an derselben Stelle über die Spree geschlagene Brücke überging. Wahrscheinlich seit 1689 führte die Straße schnurgerade in die damals angelegte Friedrichstadt, wo sie allerdings an der Mauerstraße endete; um 1700 hatte man die älteren Feldwege am nördlichen Ufer durch eine Straße ersetzt, welche die älteren Anlagen ebenfalls schnurgerade verlängerte.

Der Stich verdeutlicht, daß das eigentliche Berliner Festungsgebiet seit 1683 fast völlig mit neuen Siedlungen umbaut worden war, die etwa dreimal so groß wie die Festung waren. Nur andeutungsweise ist dagegen zu erkennen, daß die nördlichen Neubaugebiete 1704 mit Palisaden eingefriedet worden waren, während die entsprechenden Anlagen am Landwehrgraben nicht abgebildet sind. Offenkundig war das Ziel Steuerhinterziehungen und Fahnenflucht zu verhindern. In diesem Zusammenhang war die Mühle auf dem Ravelin am Spandauer Tor nicht nur ein auffälliges Zeugnis dafür, daß man damals jede Erhöhung im Tal nutzte, um die Kraft des Windes auszunutzen; vielmehr belegte auch diese wertvolle technische Anlage, daß die Festungswerke ihren Verteidigungszweck verloren hatten. Die Gesamtansicht der Anna Maria Werner läßt erkennen, daß der Gedanke, auch größere Städte seien mit Festungswerken erfolgversprechend zu schützen, für Berlin schon aufgegeben war, wäh-

rend die Festungswerke noch gepflegt wurden.

Lit.: K. Lindner, Randansichten auf Berliner Stadtplänen des 18. Jahrhunderts; in: Lüneburger Beiträge zur Vedutenforschung, 1983, S. 158–60. – Zu den Mühlen: Herzberg/Riesenberg, S. 140–42 und 146 in Verbindung mit 142f. – Zum Schiffbauerdamm, zur Oranienburger Straße, zum Posthof: Nicolai, Beschreibung, S. 38–40, 44 f.

6 C. H. Horst
(nachweisbar 1726 – um 1760)
Die Jerusalemer Kirche an der Lindenstraße, vor 1727
Aquarellierte Federzeichnung; 41,3 × 59,7; bez. u. M.: »Dessiné par Horst«
Berlin, Berlin Museum.

Das Blatt stammt aus einer Reihe von insgesamt zwölf Aquarellen, Tusch- und Federzeichnungen, innerhalb derer es zusammen mit drei gleichartigen Arbeiten (Kat. 7–9) eine Gruppe bildet. Diese vier Blätter stellen vier Gegenden Berlins dar, in denen Friedrich Wilhelm I. bauen ließ; nur die vorliegende Darstellung ist bezeichnet, so daß Horst als Urheber der anderen drei Blätter nur zu erschließen ist.

Kat. 6

Abgebildet ist die Jerusalemer Kirche, die ab 1726 bis 1730 auf dem Zwickel zwischen Lindenstraße und Jerusalemer Straße anstelle einer älteren Kapelle erbaut wurde. Diese Kapelle war um 1480 an der Landstraße nach Teltow auf freiem Feld errichtet worden. Während der Einblick in die Jerusalemer Straße beschränkt ist, zeichnete Horst einen Ausblick durch die Lindenstraße, der über das Festungswerk am Spittelmarkt bis zur Marienkirche jenseits der Spree reichte. Innerhalb der Festung ist nur die Spittelkirche im abgebildeten Bollwerk sicher zu erkennen.

Ein Vergleich mit Abbildungen der Kirche, den zwischen 1730 und 1750 entstandenen Stadtplänen sowie Abbildungen der Gegend zeigt, daß Horst Kirche und Umgebung anders darstellte, als sie tatsächlich gestaltet wurden. Er zeichnete den Bau zwar annähernd lagerichtig mit der Mittelachse parallel zur Jerusalemer Straße. Doch bildete er über dem kreuzförmigen Andachtsraum eine Verdachung ab, die an der Kirche nicht nachzuweisen war: Erstens ist die dargestellte Kirche in der Längsrichtung mit einem Pyramidendach gezeichnet, zweitens hätte ihr nach Horsts Bild die in unserem Klima nützlicherweise abgeflachte Dachfläche gefehlt, die mittels der sogenannten Aufschieblinge im Traufbereich erzielt wurde und die an der Jerusalemer

Kirche vorhanden war. Darüberhinaus zeichnete Horst eine geschlossene Straßenrandbebauung, die auf der Ostseite der Lindenstraße noch 1750 nicht bestand und die später auch an keiner Stelle der Straße das Gleichmaß erreichte, das die Zeichnung vorstellt; noch um 1750 war die Bebauung der Lindenstraße nämlich auf der Seite zum Köpenicker Feld mit Gärten und Vorhöfen aufgelokkert, und nur an zwei Stellen waren Häuser der abgebildeten Art erbaut worden: Südlich der Hasenheger Straße, deren Mündung gegenüber der Jerusalemer Straße angedeutet ist und die heute Feilnerstraße heißt, stand eine Kaserne nebst Ställen, und etwa 300 m weiter südlich hatte Friedrich Wilhelm I. 1734–35 nach Plänen Gerlachs das Collegienhaus erbauen lassen, in dem unter anderem die Kollegien des Kammergerichts Recht sprachen und in dem heute das Berlin Museum eingerichtet ist.

In der Lindenstraße kennzeichnen Schatten die Straßenmündungen, während in der Jerusalemer Straße zugunsten der ungestörten Darstellung nichts schattiert ist. Dagegen ist nicht ohne weiteres zu klären, ob Horst die Lindenbäume, die schon 1691 die dargestellte Höhe hatten, klein zeichnete, um die geplanten Gebäude darstellen zu können, oder weil man plante, die alten Linden mit kleinwüchsigen Bäumen zu ersetzen.

Insgesamt liegt also eine Projektion vor, für die Horst einen erhöhten Blickpunkt annahm. Wenn er dabei auch die etwa 300 m lange Strecke bis zum Bollwerk zu lang darstellte, so gibt die Zeichnung doch das Verhältnis Festung-Vorstädte und damit die Weite wieder.

Horst veranschaulicht mit der hoch aufragenden Kirche inmitten einförmig gereihter Bauten eine weit verbreitete, angesichts der vielfältigen städtebaulichen Probleme erstaunlich schlichte Neigung absolutistischer Herrscher, ihre Herrschaftsbereiche nach geometrischem Grundmuster zu gestalten (vgl. Idealstadtmodelle seit Dürer). Darüber hinaus verdeutlicht das Blatt ähnlich wie Horsts Zeichnung des Rondells (Kat. 8), daß solche Vorstellungen nicht durchzusetzen waren und daß die Gliederung der Friedrichstadt nicht selbstverständlich, sondern Ergebnis verschiedener Ansätze war.

Lit.: Wirth, Ansichten, S. 17 f. – Zur Lindenstraße: Wendland, S. 108.

Kat. 7

7 C. H. Horst
(nachweisbar 1726 – um 1760)
Blick über den Platz am Zeughaus auf das Schloß, vor 1732
Aquarellierte Federzeichnung;
36,4 × 63,2.
Berlin, Berlin Museum.

Das Blatt gehört mit Kat. 6, 8–9 zu einer Gruppe (vgl. Kat. 6). In zarten Farben sind das Zeughaus, ihm gegenüber das Kronprinzenpalais und das Haus Memhardt am Spreegraben dargestellt, weiter südlich die Dächer im Bereich um die Werderschen Mühlen. Dahinter ist die hölzerne Hundebrücke zu sehen, die Friedrichswerder und Cöllner Schloßbezirk über diesen Kanal hinweg verband. Horst stellte Schloß und Umgebung sehr sorgfältig dar, so daß jenseits des Kanals die Häuser an der Schloßfreiheit, dahinter Schloß und Dom sowie nördlich des Schlosses der ehemalige Lustgarten zu erkennen sind, den der Apothekenflügel des Schlosses gegen die Spree teilweise abriegelte. Jenseits der Spree sind an der Burgstraße das Joachimsthalsche Gymnasium, an der Spandauer Straße der Dachreiter der nördlich gelegenen Heiliggeistkapelle und der alles überragende Turm der Marienkirche sichtbar.

Anlaß der Darstellung ist wahrscheinlich gewesen, daß Friedrich Wilhelm I. 1732 das letzte Grundstück innerhalb der Festung gegenüber dem Zeughaus seinem ältesten Sohn, dem späteren Friedrich

II., schenkte; die dort gelegenen Gebäude wurden daraufhin nach Plänen Gerlachs bis zum Mai 1733 umgebaut und erweitert, wobei ein Seitengebäude neben dem Haus Memhardt einbezogen wurde. Der gewählte fiktive Blickpunkt betont aber nicht das umgestaltete Palais, sondern den Ansatz zur symmetrischen Straßengestaltung und ermöglicht einen Überblick bis nach Berlin, wodurch unterschiedliche Dachformen und Dachdeckungen mit Schiefer und Ziegeln gut zu erkennen sind.

Die Datierung der Zeichnung hängt davon ab, ob das Kronprinzenpalais als Entwurf oder als ausgeführter Bau dargestellt ist. Eine Ansicht Johann David Schleuens aus der Zeit um 1740 und spätere Aufnahmen stellen den westlichen Seitenflügel erheblich anders dar; sie bil-

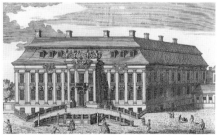

Abb. 14 Johann David Schleuen, Kronprinzliches Palais, um 1740; Radierung; Berlin, Berlin Museum (zu Kat. 7).

den das Palais nämlich mit einigen Blendfenstern und anders verteilten Schornsteinen ab. Demgegenüber zeichnete Horst die Fassade an der Straße Unter den Linden genau so, wie sie erbaut wurde; er bildete sogar den kleinen Rücksprung ab, den Gerlach zwischen dem älteren Seitenflügel ausgebildet hatte, als das Nebengebäude einbezogen wurde. Also liegt eine Entwurfszeichnung vor, die die Gestaltung der Hauptfassaden schon zeigt und die städtebauliche Wirkung des geplanten Umbaus veranschaulichen sollte. Horst zeichnete das Blatt demnach kurz vor der Bauausführung 1732.

Lit.: Wirth, Ansichten, S. 15f. – Zum Kronprinzenpalais: Borrmann, S. 312–15; Herz, Barock, S. 30f.; Reuther, Barock, S. 127. – Zum Haus Memhardt: Borrmann, S. 342f.

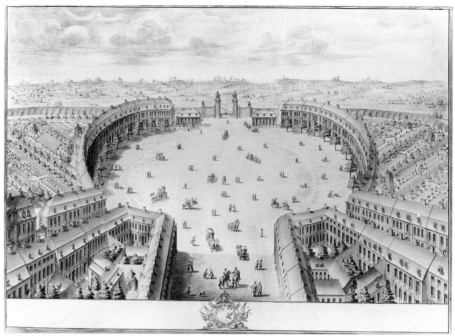

Kat. 8

8 C. H. Horst
(nachweisbar 1726 – um 1760)
Das Rondell (später Belle-Alliance-Platz, heute Mehringplatz), vor 1735
Aquarellierte Federzeichnung;
39,6 × 60,7.
Berlin, Berlin Museum.

Das Blatt gehört mit Kat. 6–7, 9 zu einer Gruppe (vgl. Kat. 6). Horst zeigt auf diesem Blatt das Gebiet, wo Landwehrgraben und Lindenstraße zusammenliefen, aus einer fiktiven Überschau von Norden, so daß über einen Platz hinweg das Gelände bis zum Teltowrand angedeutet ist. Ein Vergleich mit den ausgeführten Anlagen in diesem Bereich ergibt, daß Horst eine Planung veranschaulichte. Dargestellt ist nämlich anstelle des Rondells eine Platzanlage, in die die von Norden zusammengeführten Straßen symmetrisch einmünden. Zwar wurden die östlich mündende Lindenstraße und die mittlere Friedrichstraße tatsächlich im dargestellten Verhältnis mit dem Platz verbunden; sie wären auch nicht zu verlegen gewesen, weil die Friedrichstraße offensichtlich als Sichtachse zwischen Oranienburger Tor und Halleschem Tor verlängert wurde und weil die Lindenstraße wegen der dortigen Eigentumsverhältnisse schon verfestigt war. Die westliche Einmündung wurde demgegenüber weiter entfernt und offensichtlich asymmetrisch zur Friedrichstraße angelegt. Die Wilhelmstraße hätte den

Platz nur berührt, wäre sie nicht auf den letzten Metern ostwärts eingebogen worden.
In diesem Zusammenhang ist nicht zu erkennen, ob die Zollmauer, die Horst so darstellte, wie sie später nachweisbar ist, schon bestand oder gemäß den Planungen, die das Blatt veranschaulicht, erst noch ausgeführt wurde. Zutreffend sind nämlich nicht nur das Tor und der Aufbau der Mauer gezeigt – ein materialsparender Verbund aus gekuppelten Pfeilern und dünnen Schildmauern –, vielmehr ist auch ihr Verlauf zutreffend dargestellt, der erheblich von dem Wall abwich, den Friedrich I. hatte errichten lassen. Zugunsten des runden Platzes wurde nämlich 1734 der Landwehrgraben im Bereich der damaligen Steinernen Brücke am Halleschen Tor westwärts abgebogen und wenige Meter danach entlang der Stadtmauer wieder in den alten Graben eingeleitet. Der auf diese Weise für das bebaute Gebiet gewonnene Bereich des alten Grabens wurde zugeschüttet, so daß das Rondell angelegt werden konnte.
Die Absichten, die mit der Anlage des Platzes verfolgt wurden, sind nur zu erschließen. Sicher verfolgte man mehrere Zwecke, denn der Platz diente zunächst als Markt und Exerzierplatz, wobei ästhetische, an der Piazza del Popolo in Rom gewonnene Vorstellungen sowie Rücksichten auf die Grundstücksgrößen

und die schwierigen, von Tümpeln durchsetzten Geländeverhältnisse die Gestaltung beeinflußten.
Das Blatt verdeutlicht vorzüglich, daß die symmetrisch angelegten städtebaulichen Vorstellungen nicht durchzusetzen waren: entsprechend vermittelt es auch, daß die tatsächliche Gliederung der Friedrichstadt nicht selbstverständlich, sondern Ergebnis verschiedener, gegeneinander abgewogener Ansätze war.

Lit.: Wirth, Ansichten, S. 18f. – Zur Erweiterung der Friedrichstadt: Goralczyk, S. 89–93. – Zum Rondell: Wendland, S. 109.

9 C. H. Horst
(nachweisbar 1726 – um 1760)
Der Wilhelmplatz, vor 1736
Aquarellierte Federzeichnung;
38 × 63,4.
Berlin, Berlin Museum.

Das Blatt gehört mit Kat. 6–8 zu einer Gruppe (vgl. Kat. 6). Die Zeichnung vermittelt von einem fiktiv hohen Blickpunkt in der westlichen, 1734–36 eingefriedeten Friedrichstadt einen Überblick über den damals angelegten Wilhelmplatz und die dort um 1735 erbauten Adelspalais; hinter dem Platz sind das Gebiet an der Straße Unter den Linden und noch weiter nördlich die Verda-

chung und der Dachreiter der Doro-
theenstädtischen Kirche dargestellt.
Während in den neu erschlossenen Ge-
bieten südlich der alten Friedrichstadt
und in deren östlichen Bereichen ver-
mehrt Gewerbetreibende angesiedelt
wurden, behielt Friedrich Wilhelm I. die
westliche Friedrichstadt weitgehend
dem Adel vor, der dort große Grund-
stücke erhielt und sie – oft auf könig-
lichen Druck oder Befehl – mit Palais be-
baute. Dementsprechend bildet Horst
am Wilhelmplatz fast nur Bauten adliger
Bauherren ab.
Links ist nördlich eines kunstvoll gestal-
teten Nebengebäudes an der Wilhelm-
straße auf dem Grundstück 78 das Palais
des Freiherrn von Marschall (später: Pa-
lais Voß) mit je einer offenen Toreinfahrt
zu beiden Seiten dargestellt. Den Ent-
wurf lieferte Gerlach, und 1735–36
wurde der Bau errichtet; 1872 riß man
das Palais zugunsten der Voßstraße ab.
Weiter nördlich zeigt Horst auf dem
Grundstück Wilhelmstraße 76 das Palais
Schulenburg, das einen Ehrenhof an der
Straße einschloß (seit 1796 Palais Radzi-
will). Das Palais wurde wahrscheinlich
nach Entwürfen Richters 1736–39 er-
baut; ab 1878 diente es nach wesentlichen
Umbauten als Palais der Reichskanzler.
An der Nordseite des Platzes stellte
Horst das Palais dar, das nach Entwürfen
eines nicht genannten Baumeisters für
den Truchseß zu Waldburg 1735 begon-
nen und nach dessen Tode 1738–42 für
den Markgrafen Karl von Schwedt fer-

tiggestellt wurde. Da der Markgraf Her-
renmeister des Johanniter-Ordens war,
nannte man das Palais auch Johanniter-
oder Ordens-Palais.
An der Ostseite bildet Horst im Norden
zunächst ein Gebäude ab, das bis 1739
Johann Christian Meyer besaß. Südlich
davon, wo sich ein Verbindungsplatz zur
Mauerstraße öffnete, stellt er ein Palais
dar, das um 1740 der Hofbildhauer Jo-
hann Georg Glume bewohnte; 1856–57
wurde an seiner Stelle das Palais Behr-
Negendank erbaut.
In der westlichen Friedrichstadt war der
Wilhelmplatz also offensichtlich ein be-
sonderer, mit insgesamt sieben Palais
ausgezeichneter Bereich. An diesem
Schwerpunkt adliger Bauten bildete le-
diglich das Gebäude der Königlichen
Gold- und Silber-Manufaktur eine be-
achtenswerte Ausnahme, dessen Seiten-
flügel neben dem Palais Marschall abge-
bildet ist. Eine private Manufaktur für
Drähte aus Edelmetallen war vorher an
der Stralauer Straße eingerichtet gewe-
sen. Für das neue Unternehmen wurden
die Anlagen 1735–37 auf dem Grund-
stück Wilhelmstraße 79 an der Westseite
des Wilhelmplatzes erbaut, wozu Ger-
lach 1735 den Entwurf vorgelegt hatte.
In der neuen Manufaktur stellten Draht-
zieher Metallfäden für Stoffe her. Das
Gebäude enthielt zwar Produktions-
räume für die Roh- und Feindrähte sowie
Lager- und Verkaufsräume für die außer
Haus hergestellten Waren, war aber äu-
ßerlich wie ein Palais gestaltet. Ähnlich

wie das Collegienhaus an der Linden-
straße in der östlichen Friedrichstadt war
die Gold- und Silber-Manufaktur am
Wilhelmplatz im Westen eine Ausnahme.
Inmitten der adligen Anwesen, aber nahe
der alten Friedrichstadt lag sie dort aller-
dings für Kunden wie Arbeiter recht ver-
kehrsgünstig; die Drahtzieher ließen sich
deshalb sogar in der nahen Kochstraße
ihr Zunfthaus erbauen.
Alle dargestellten Palais wurden nicht so
erbaut, wie Horst sie darstellte; am auf-
fälligsten zeigt sich dieser Sachverhalt
am Ordens-Palais: Der Mittelbau des
Gebäudes wurde nämlich nicht mit einer
einfachen Treppe nebst geschweiften
Rampen, sondern mit einer fünfläufigen
Treppe erschlossen; erst 1796 ließ der
neue Herrenmeister Prinz Ferdinand an-
stelle der alten Freitreppe an der Haupt-
front eine Rampe anlegen. Außerdem
war der Mittelrisalit mit einer gewölbe-
ähnlichen Dachausfaltung gedeckt, die
dann auch jemand in Horsts Zeichnung
mit zwei flüchtigen Strichen angedeutet
hat. Schließlich wurde statt einer Mauer
mit mittlerer Einfahrt östlich des Haupt-
gebäudes nur eine Einfahrt erbaut, die an
ein Nebengebäude des Hauses Meyer an-
grenzte.
Horst stellte die Bauten am Wilhelm-
platz, wo die letzten Palais im Zweiten
Weltkrieg vernichtet wurden, also nach
Entwürfen dar, die bis 1735 entstanden
waren; dabei könnten die beiden leichten
Striche auf seinem Schaubild sogar eine
Spur später Planungsarbeiten sein.

Kat. 9

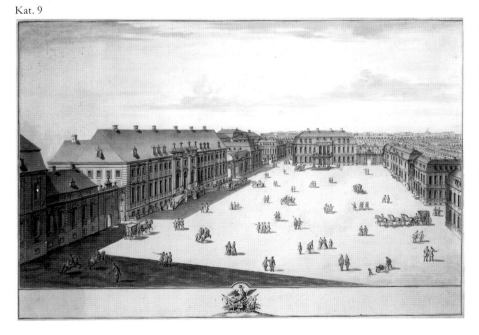

Abb. 15 Johann David Schleuen, Das
Ordenspalais des Prinzen Ferdinand, nach 1762;
Radierung; Berlin, Berlin Museum (zu Kat. 9).

Lit.: Wirth, Ansichten, S. 16 f. – Zur
Baupolitik Friedrich Wilhelms I.:
Consentius, Alt-Berlin, S. 27 f., 38–40.
– Zur städtebaulichen Funktion des
Wilhelmplatzes: Sievers, Bauten, 1954,
S. 249 f.; Goralczyk, S. 85 und passim
(irreführend, weil er eine kurfürstliche
Verfügung von 1700 mißdeutete, die
tatsächlich den Gendarmenmarkt
betrifft [vgl. Holtze, S. 80, Anm. 5]). –
Zum Palais Marschall: Herz, Barock,
S. 104–06; Sievers, Bauten, 1954, S.
239–41. – Zum Palais Schulenburg:
Sievers, Bauten, 1954, S. 228–32, Abb.
202, 204 f. – Zum Ordens-Palais:
Borrmann, S. 310 f., Sievers, Bauten,
1942, S. 169–172. – Zur Gold- und
Silber-Manufaktur: Herz, Barock, S.
35–39. – Zum Haus Meyer: Sievers,
Bauten, 1942, S. 178 f.

**10 Johann Friedrich Walther
(nachweisbar 1728–64) und
Georg Paul Busch (gest. 1756)
Plan und Prospect der Königl[ich].
Preußischen u[nd] Chur Branden-
burg[ischen]. Haupt- u[nd].
Residentzstadt Berlin […], 1738**
Kupferstich; 119 × 157; bez. auf dem
Plan u. M. r.: »Johann Friedrich Walther
delineavit Berolini 1737. George Paul
Busch sculpsit Berolini 1738.«.
Berlin, Berlin Museum.

Diese Darstellung Berlins – von vier
Platten gedruckt – besteht aus einer Luft-
schau der Stadt – über einem gesüdeten
Stadtplan entwickelt – sowie aus einer
Stadtansicht von Westen und Ansichten
ausgewählter Bauwerke, die als Seiten-
risse abgebildet sind. Deutlich ist das Fe-
stungsgebiet mit der Dorotheenstadt zu
erkennen und dementsprechend sind die
seit 1683 neu bebauten Gebiete ebenfalls
leicht auszumachen. Oberhalb der Straße
Unter den Linden, also südwestlich der
Festung, war ab 1689 die Friedrichstadt
angelegt worden, die mit kleinen Stra-
ßenblöcken bis zur gebogenen Mauer-
straße reichte. Nördlich der Spree waren
zwischen 1692 und 1699 drei Berliner
Vorstädte abgesteckt worden, so daß die
Bebauung den Barnim-Rand erreichte;
1705 waren sie mit Palisaden eingefrie-
det worden. Schließlich hatte Friedrich
Wilhelm I. 1734–36 westlich und süd-
lich der Dorotheenstadt und der Fried-
richstadt neue Straßen und Plätze abstek-
ken lassen; das so erschlossene Neubau-

gebiet und große Teile des Köpenicker
Feldes wurden gleichzeitig mit einer
Mauer vom Umland getrennt. Die Ge-
wässer außerhalb der eingefriedeten Flä-
chen sind auffällig lagefalsch eingetra-
gen.
Diese Darstellung ist ein relativ später
Versuch, jene Mischform aus Schrift,
Stadtgrundriß, Luftschau-Bild und
Stadt- sowie Gebäudeansichten druck-
graphisch herzustellen und zu vertrei-
ben. Solche Blätter boten Informationen
über eine Stadt vom Gesamtüberblick
bis zur vergleichsweise genauen Wieder-
gabe ausgewählter Stätten an. Solche Ar-
beiten setzten voraus, daß sich der Be-
trachter aufgrund dieser verschieden ab-
strakten Angaben eine Vorstellung des
jeweiligen Ortes zusammensetzte. Sie
waren schon im 15. Jahrhundert entwik-
kelt worden und hatten in Berlin in La
Vignes 1685 gemaltem Plan einen groß-
artigen Vorläufer, der aber die Informa-
tionen über die Stadt weniger vielfältig
bot. Walthers verlegerischer Versuch war
anscheinend erfolgreich, da seine Dar-
stellung noch jahrzehntelang immer wie-
der aktualisiert wurde.
Walther benutzte für seine Luftschau den
Stadtplan, den Dusableau 1737 veröf-
fentlicht hatte, mit dessen lagefalsch ver-
zeichneten Gewässern und Straßen, was
vor allem die Schleifen der Unterspree,
die Panke und den Schönhauser Graben
sowie den Oberlauf des Landwehrgra-
bens und die Dresdener Straße betrifft.
Abgesehen von Einzelheiten berichtigte
Walther in der südlichen Friedrichstadt
die Angaben über Behrenstraße, Koch-
straße und Zimmerstraße, die alle bis zur
Wilhelmstraße reichten; außerdem nä-
herte er am Rondell den nur geplanten,
im Stadtplan aber noch verzeichneten
Verlauf der Wilhelmstraße zaghaft deren
tatsächlicher Führung an.
Als Gesamtansicht verwertete Walther
einen aktualisierten Stich, dem die 1717
entstandene Zeichnung der Anna Maria
Werner zugrunde lag (vgl. Kat. 5); nach-
getragen sind beispielsweise die seit 1717
erbauten Kirchtürme und besonders der
Turm der Sophienkirche in der Span-
dauer Vorstadt sowie die neuen Straßen
in der erweiterten Dorotheenstadt.
Seit Schultz 1688 seine zentralperspek-
tivische Darstellung Berlins erarbeitet
hatte (vgl. Kat. 4), war das eingefriedete
Gebiet ungefähr versechsfacht und das
bebaute Gelände etwa vervierfacht wor-
den. Um 1735 war daher ein anderes dar-

stellungstechnisches Problem als 1688 zu
lösen, weil die Überschneidungen in zen-
tralperspektivischen Abbildungen mit
der Entfernung vom Blickpunkt zuneh-
men und den Hintergrund völlig verun-
klären. Walther entwickelte seine räum-
liche Darstellung wahrscheinlich deshalb
unmittelbar aus dem Stadtplan Dusa-
bleaus, ohne den Plan perspektivisch ver-
kürzt oder gar mit einem Flucht-
punkt abzubilden. Dementsprechend
zeichnete er auch die Gebäude ohne
Fluchtpunkte und vermied derart die
starken Überschneidungen, die eine zen-
tralperspektivische Abbildung beson-
ders im Hintergrund ergeben hätte; nur
Palisaden und Stadtmauer scheinen per-
spektivisch verkleinert gezeichnet zu
sein. Die so gewonnenen axionometri-
schen Darstellungen einzelner Bauten
oder Straßenblöcke sind allerdings nicht
zuverlässig, wie allein die beigegebenen
Randzeichnungen belegen. Statt dessen
lassen sie am ehesten die Art der Bebau-
ung erkennen, so daß nur die Zahl der
Geschosse abzusehen und zu erkennen
ist, daß in den Häuserblöcken Neben-
bauten genutzt wurden. In diesem Sinne
veranschaulicht die Darstellung Wal-
thers dennoch erheblich mehr über die
Stadt als der ihm zugrundegelegte Stadt-
plan Dusableaus.
Seit 1689 hatte Kurfüst Friedrich III.
eine neue kurfürstliche Stadt, die Fried-
richstadt, auf einem wesentlichen Teil
der Cöllner Feldmark, der im Zwickel
zwischen den Festungswerken bei Fried-
richswerder und dem Hornwerk der Do-
rotheenstadt lag, noch festungsgerecht
planen und abstecken lassen. Vorgesehen
waren Festungswerke, die die neue Stadt
einfrieden sollten und die zu diesem
Zweck an das Hornwerk der Dorotheen-
stadt angeschlossen hätten; einerseits
hätten sie die Dorotheenstadt im Spree-
bogen gegen Norden abgeschirmt und
andererseits die Bebauung im Zuge der
heutigen Mauerstraße geschützt und öst-
lich der Lindenstraße im Bogen an Boll-
werk 6 angeschlossen. Damit wären
nicht nur die notdürftigen Festungs-
werke der Dorotheenstadt verteidi-
gungsgerecht ersetzt worden, sondern
die Festung wäre – wie das tatsächlich
bebaute Gebiet der Friedrichstadt – bis
an die schützenden Feuchtgebiete nörd-
lich des Landwehrgrabens erweitert
worden.
Für die Friedrichstadt hatte der kurfürst-
liche Baumeister Arnold Nering ein

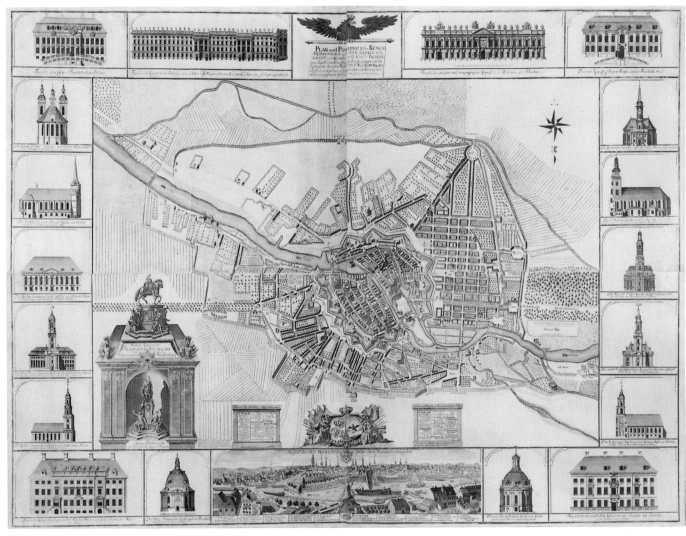

Kat. 10

rechtwinkliges Straßennetz entworfen, das die Straßen der Dorotheenstadt südwärts verlängerte. Dabei verband allerdings nur ein Tor im langen Wall des Hornwerks beide Gebiete, so daß nur der alte Weidendamm bis an die Mauerstraße verlängert worden und in diesem Bereich ein Straßenzug entstanden war, der ab 1706 Friedrichstraße genannt wurde. Die Querstraßen hatte Nering in gleichmäßigen Abständen fast unabhängig von den Cöllner Festungswerken abstecken lassen. Die Päne, die Friedrichstadt mit Festungswerken zu umgeben, bestimmten zwar ihre runde Grenze, wurden aber 1705 zugunsten einfacher, mit Palisaden bewehrter Wälle an der Mauerstraße und am Landwehrgraben aufgegeben. Daraufhin nutzte man den Umstand, daß eine jener Querstraßen vom Leipziger Festungstor leicht zu erreichen war, und legte an ihrem Ende in der Einfriedung das alte Potsdamer Tor an, wodurch die Landstraße über Schöneberg nach Potsdam zugänglich wurde. Anders als anfangs geplant wurde am Marktplatz kein Rathaus errichtet, statt dessen ließ Friedrich um 1700 eine deutsche und eine französische Kirche erbauen; 1786 hatte der Platz neben anderen Benennungen den Namen Gendarmenmarkt, da dort zwischen 1735 und 1776 für das Regiment »Gens d'armes« Kasernen und Ställe bestanden. Das Straßennetz der alten Friedrichstadt grenzte auffällig kleine oder schmale Bauflächen ein, die davon zeugen, daß dieses Gebiet nicht für Ackerbürger geplant war, die Nebengebäude benötigt hätten; statt dessen war anscheinend ein Wohngebiet angelegt worden, das auch Platz für kleine Handwerks– und Handelsbetriebe bot. Die Trennung von Wohnung und Arbeitsplatz begann in Berlin prägend zu werden.

Anders als auf Cöllner Seite, wo man die Friedrichstadt zusammen mit der Dorotheenstadt als Festung geplant hatte, waren für jene drei Vorstädte keine Festungswerke geplant, die zwischen 1692 und 1699 auf Berliner Wiesenland bis zum Barnimrand abgesteckt wurden. Vielmehr hatte Kurfürst Friedrich III. auf Berliner Seite die alten Bollwerke mit neuen Flankenwinkeln umbauen und die Wälle mit Ravelins schützen lassen. Währenddessen waren die Straßen der Königsstadt ab 1692, und die der Spandauer Vorstadt nach Plänen des Generals Barfuß ab 1699 zwischen den alten Landstraßen eingepaßt worden; die Bebauung wurde bis 1705 an den Barnim-Rand vorgeschoben und wie auf Cöllner

Seite mit Palisaden abgegrenzt. Diese Maßnahmen unterstützte Friedrich III. 1692 mit Befehlen, denenzufolge die Viehmäster ihre Stallungen und Scheunen in das Gebiet nördlich des Festungsgebiets zu verlegen hatten.

In der Spandauer Vorstadt unmittelbar an der Grenze zur Königsstadt war im Zuge der Umwidmungen, mit denen die Scheunen aus dem Festungsgebiet verbannt worden waren, ein Gelände mit fünf parallel angelegten Gassen entstanden, zwischen denen Durchfahrtscheunen dicht beieinander aufgereiht worden waren; diese Wege nannte man Scheunengassen und zählte sie. Demgegenüber wurden auf Cöllner Seite weniger Scheunen benötigt, weshalb sie dort an nur einer Gasse aufgereiht wurden, die den Anfang der Lindenstraße mit der Alten Jakobstraße verband; sie hieß ebenfalls Scheunengasse.

Insgesamt kennzeichneten die Maßnahmen auf Berliner Seite zweierlei: Der Landesherr hatte damals die Festungsfunktion Berlins noch nicht aufgegeben und war folglich bereit, die vorstädtische Berliner Bebauung notfalls preiszugeben, wenn nicht sogar zugunsten eines freien Schußfeldes schleifen zu lassen.

Das Straßensystem der Königsstadt ist offenkundig nicht nach ästhetischen Kriterien angelegt, sondern von der anspruchslosen, noch dazu gefährdeten Nutzung zwischen den alten Landstraßen und Grundstücksgrenzen geprägt, die keine aufwendigen Gemeindebauten vorsah; die Baublöcke waren teils klein, teils sehr groß, wobei die ausgedehnten, schiefwinkligen Blöcke wildwüchsige Bebauungen begünstigten. Entsprechend wurde oft übersehen, daß auch dieses Gebiet absolutistisch geplant und gegliedert worden war. Ähnlich waren die Verhältnisse in der Spandauer Vorstadt und in der Stralauer Vorstadt.

Auf Anordnung Friedrich Wilhelms I. plante vermutlich Gerlach seit 1728, die Bebauung auf Cöllner Seite neu einzufrieden und neues Bauland zu erschließen. Ab 1734 bis 1736 wurden dann westlich der Dorotheenstadt und südwestlich der Friedrichstadt einige Straßen verlängert, eine neue Straße vom Landwehrgraben zur Straße Unter den Linden geführt und fünf neue Plätze abgesteckt. Die so erschlossenen Gebiete wurden zwischen Spree und Landwehrgraben mit einer Mauer eingefaßt; östlich der Landstraße nach Teltow, der

Lindenstraße, wurde diese Mauer nicht mehr wie die alten Palisaden am Landwehrgraben entlang gezogen. Statt dessen wurde sie ostwärts quer über die Cöllner Feldmark bis zur Spree fortgesetzt, wo sie die Palisaden der Berliner Seite erreichte, die östlich der Königsstraße schon 1716 verlegt worden waren; entsprechend lagen die Oberschleuse des Grabens und die dort betriebenen Wassermühlen nun außerhalb der Stadtmauer. Auffälligerweise waren nur wenige Straßen der alten Friedrichstadt verlängert worden, so daß die neuen Straßenabschnitte zumeist sehr große Flächen eingrenzten; dabei waren die neuen Straßenzüge schnurgerade und drei der neuen Plätze lagen unmittelbar an der neuen Mauer. Weniger auffällig ist, daß der Landwehrgraben die Lindenstraße vor der Erweiterung etwa hundert Meter weiter nördlich geschnitten hatte und also verlegt worden war.

Über die Absichten, die Friedrich Wilhelm I. dabei verfolgte, ist wenig, und über die Erwägungen, mit denen diese Absichten umgesetzt wurden, nichts bekannt. Sicher ist zunächst, daß Friedrich Wilhelm I. zwischen 1713 und 1733 die Verfassung seines Staats umwandelte, damit er sein stehendes Heer vermehren und nicht nur kurzfristig versorgen, sondern auch langfristig − also ohne die wirtschaftlichen Grundlagen der ländlichen und städtischen Bevölkerung zu zerstören − unterhalten konnte. Sicher ist auch, daß der König die Erträge der gewerblichen Wirtschaft steigern, deshalb die städtische Bevölkerung vermehren und dazu auch die Bebauung der Friedrichstadt erweitern wollte. Sicher ist außerdem, daß verschiedene Entwürfe für dieses Vorhaben vorgelegen haben. Wahrscheinlich beabsichtigte der König außerdem, das innerstädtische Gebiet kürzer als mit den Palisaden am Landwehrgraben gegen das Umland abzugrenzen, damit Fahnen− und Landesflucht leichter zu verhindern waren. Nicht auszuschließen ist, daß er dabei militärisch genutztes Weideland einbezogen wissen wollte, da er damals auch seine berittenen Truppen aus den Dörfern in die Städte verlegte, um die Bauern zu entlasten, die vorher Weiden und Korn gestellt hatten.

Da Friedrich Wilhelm I. die aufwendigen Erdarbeiten in Kauf genommen hatte, mit denen der Landwehrgraben zu verlegen war, hatte er anscheinend gro-

ßen Wert auf den runden Platz am Ende der drei dort zusammenlaufenden Straßen gelegt. Ein Platz, der wie die beiden anderen Torplätze wegen der absehbaren Staus am Stadttor sinnvoll war, hätte aber auch weiter nördlich seinen verkehrstechnischen Zweck erfüllt. Deshalb wird schon seit langem vermutet, daß dieser Platz einem italienischen Vorbild, nämlich der Piazza del Popolo in Rom, nachgebildet worden sei. Ein solcher Platz wäre allerdings auch am Schnittpunkt der Lindenstraße und der Markgrafenstraße möglich gewesen, wenn man die Friedrichstraße dorthin verschwenkt hätte. Erst die Annahme, Friedrich Wilhelm I. habe zusätzlich Wert darauf gelegt, daß die Spreebrücke am Weidendamm geradlinig mit der Brücke über den Landwehrgraben verbunden werde, erklärt den Aufwand schlüssig, zumal dann die Pfuhle südlich der Mauerstraße vergleichsweise leicht zu meiden waren, wenn dort keine Straßen angelegt wurden. Die alten westlichen Landstraßen beiderseits der Spree erhielten so eine neue, kürzestmögliche Verbindung, die Friedrichstraße. Und die Plätze hinter dem neuen Tor verschönerten, als sie nach und nach einheitlich bebaut waren, die südwestlichen Grenzen des bebauten Gebiets, was Reisende beeindruckte und völlig anders als auf Berliner Seite war.

Die Merkmale der erweiterten Friedrichstadt deuten also auf Planungen, in denen ästhetische Ansprüche und verkehrstechnische Erwägungen mit Rücksichten auf den Baugrund verbunden worden waren.

In den neuen Baugebieten ließ Friedrich Wilhelm I. einige Bauten errichten, um die stadtfernen Gegenden zu beleben: An der Landstraße nach Tempelhof wurde 1733−35 für das Kammergericht, dem Friedrich I. ein Haus an der Brüderstraße zugewiesen hatte, und für andere königliche Gerichte sowie für einige Behörden nach Plänen Gerlachs ein Kollegienhaus an der Stelle erbaut, wo die damals verlängerte Markgrafenstraße einmündete; heute befindet sich das Berlin Museum in diesem Gebäude, das nach schweren Kriegsschäden für diesen Zweck umgebaut wurde. 1735−37 wurde außerdem an der Westseite des Wilhelmplatzes ein Gebäude für die Königliche Gold− und Silbermanufaktur erbaut, für die Gerlach schon 1735 den Entwurf vorgelegt hatte (vgl. Kat. 9).

Da die Festungswerke völlig überflüssig waren, als die neue Zollmauer bestand, wurden erst die südlichen Festungswälle und dann die Wälle auf der Berliner Seite abschnittsweise geschleift, so daß sie um 1755 fast verschwunden waren. In diesem Zusammenhang wurden zwischen 1737 und 1749 einfache Brücken über die Festungsgräben geschlagen, ohne daß dabei allerdings die alten Landstraßen wieder an die Innenstadt angebunden worden wären.

Der Schauplan und die aktualisierte Gesamtansicht der Anna Maria Werner (Kat. 5) kennzeichnen, daß der Gedanke, auch größere Städte seien mit Festungswerken erfolgversprechend zu schützen, für Berlin schon aufgegeben war. Der städtebaulich wesentliche Anhaltspunkt für diese Entwicklung ist in Walthers Luftschau gut erkennbar: Entgegen den ursprünglichen Planungen war die Friedrichstadt nicht mehr befestigt, sondern das gesamte bebaute Gebiet Berlins teils mit Palisaden, teils mit einer Zollmauer gegen das Umland abgegrenzt worden; geringere Anzeichen waren die Windmühle auf den Festungswerken. Damit war in Berlin der Zustand erreicht, aufgrund dessen die Werke abgetragen wurden.

Die offenkundig kürzelhaften Abbildungen in der Luftschau sind zusammen mit dem hohen Preis, den Walthers Stich hatte, ein bemerkenswerter Hinweis auf die Funktion, die solche Stadtdarstellungen hatten: Schon ein kleinerer Nachstich Schleuens kostete acht Groschen, was mehr als der Tageslohn eines Maurergesellen war, und Walthers Stich wird wahrscheinlich einige Taler gekostet haben. Daraus ist aber zu schließen, daß die Darstellung dem Informationsbedarf über Berlin recht gut entsprach und daß die Käufer die verschieden genauen Abbildungen gern in Kauf nahmen.

Walthers Kupferstich ist also ein groß angelegter Versuch, einen eindrucksvollen Überblick über das eingefriedete Gebiet Berlins anzubieten, das seit 1688 mehr als versechsfacht worden war. Offenkundig war damit nicht der Anspruch verbunden, mehr als eine ungefähre Vorstellung der Bebauung zu vermitteln; die genaueren Rand-Abbildungen verdeutlichen vielmehr, daß der Zeichner erwartet hatte, der Beschauer werde sich seine Vorstellung Berlins aus den verschieden abstrakten Darstellungen zusammenstellen.

Lit.: Schulz, S. 109–17. Vgl. zum Darstellungsproblem: R. H. Richter, Vogelschau von Schwedt und Monplaisir, 1741, Kupferstich, in: Clemens Alexander Wimmer, Sichtachsen des Barock in Berlin und seiner Umgebung. Zeugnisse fürstlicher Weltanschauung, Kunst und Jägerlust, Berlin 1985 (Berliner Hefte, 2), S. 14f. – Zur alten Friedrichstadt: Schiedlausky, S. 118–20; vgl. Nicolai, Beschreibung, S. 181f.; Schinz, Berlin, S. 76–79; Goralczyk, S. 85–87. – Zum Gendarmenmarkt: Berlin und seine Bauten 1877, S. 243; P. Goralczyk, Der Gendarmenmarkt, der heutige Platz der Akademie in der Baugeschichte Berlins, Halle 1983 (Diss.). – Zu den geplanten Festungswerken: Holtze, S. 77–81; vgl. Schinz, Berlin, S. 76–81. – Zu den Palisaden: vgl. Holtze, S. 81, Anm. 1 und 83, besonders Anm. 8; Schinz, Berlin, S. 80. – Zu den Berliner Vorstädten mit Scheunenviertel: Schinz, Berlin, S. 79f.; vgl. Nicolai, Beschreibung, S. 54f., 146. – Zum Landwehrgraben an der Oberschleuse: Herzberg/Rieseberg, S. 96f. – Zur Planung der erweiterten Friedrichstadt: Goralczyk, S. 89–93. – Zur langsamen Bebauung: Consentius, Alt-Berlin, S. 23–40; Nicolai, Beschreibung, S. 29, Anm. – Zum Preis des Nachstichs: Consentius, Alt-Berlin, S. 266. – Zu den Löhnen: Ziechmann, Preise, S. 640.

11 Dismar Dägen
(nachweisbar um 1730–1751)
Schloß Monbijou mit der Sophienkirche im Hintergrund, vor 1739
Öl/Lwd; 74 × 117.
Berlin, SSG, Inv. GK I 2882.

Das Gemälde zeigt eine königliche Bootsfahrt auf der Spree am Park des Schlosses Monbijou, der bis zur Oranienburger Straße reichte und von dem das Schloß den größeren Teil verdeckte; über dem östlichen Seitenflügel ist der Turm der Sophienkirche sichtbar. Dägen entwickelte die Ansicht reizvoll gegensätzlich mit einem erdig gebrochenen, vorwiegend in Grün und Braun geschilderten Vordergrund und dem lichten, blau, grauviolett und lachsfarben aufgebauten Hintergrund.

Park und Schloß Monbijou waren um 1705 auf dem Gelände desselben kurfürstlichen Vorwerks entstanden, auf

dem schon 1674 die Dorotheenstadt gegründet worden war. Den Teil des Vorwerks, der nördlich der Spree lag, besaßen die Kurfürstinnen spätestens seit dem ausgehenden 16. Jahrhundert. Nach umfangreichen Ankäufen im 17. Jahrhundert gehörte der Kurfürstin Dorothea 1670 das gesamte Gebiet zwischen Weidendamm (heute Friedrichstraße) und Festungsgraben bis zur Oranienburger Straße. Kurfürstin Sophie Charlotte, die sich seit 1695 Schloß Lietzenburg (heute Schloß Charlottenburg) baute, ließ schon 1791 auf dem östlichen Teil Baugrundstücke abstecken und verkaufen, während sie den westlichen Teil bis 1698 veräußerte; nur das mittlere Gelände blieb als Vorwerk mit einem Lustgarten erhalten. Nach dem Tode dieser Kurfürstin erwarb Minister Graf von Wartenberg das Grundstück und ließ nach einem Entwurf von Eosander Frhr. Göthe ein Sommerschlößchen bauen. Nachdem Friedrich I. den einflußreichen Grafen 1710 entlassen hatte, schenkte er die Anlagen der Kronprinzessin Sophie Dorothea, die 1726 ein westlich gelegenes Grundstück erwarb, um danach beiderseits des Schlößchens einen Seitenflügel und – wegen des schlechten Baugrunds – weiter nördlich einen dritten Flügel erbauen zu lassen. Das Gemälde zeigt das Schlößchen Wartenbergs genauso gut wie die beiden Seitenflügel Sophie Charlottes, vom dritten Flügel jedoch nur die ersten drei Fenster, nicht aber ein Treppentürmchen zwischen beiden Anbauten.

Städtebaulich war diese Entwicklung insofern wichtig, als Schloß und Park schon früh verhinderten, daß – ähnlich wie an der Oberspree – beiderseits des Flusses ein durchgehendes Gewerbegebiet von den Festungsgräben bis nach Moabit entstand; danach sorgten die königlichen Behörden dafür, daß sogar in der Nachbarschaft dieser innerstädtischen Grünanlage keine Betriebe angelegt wurden, die die Schloßbewohner belästigen konnten. Das Schloß wurde im Zweiten Weltkrieg schwer beschädigt, bis 1960 abgetragen und das Gelände daraufhin zu einem städtischen Park mit einem Bad umgestaltet.

Für die Datierung des Bildes, zu dem ein Gegenstück die westlichen Anlagen des Schlosses darstellt, ist dreierlei auszuwerten: erstens ist der 1734 fertiggestellte Turm der Sophienkirche abgebildet, zweitens ist im großen, mittleren

Boot Friedrich Wilhelm I., der 1740 starb, an seiner blauen Uniform zu erkennen, und drittens fehlt noch der östliche Erweiterungsbau, den Friedrich II. kurz nach seinem Regierungsantritt bis 1742 für seine Mutter errichten ließ. Da Friedrich Wilhelm I. wegen seiner schweren Krankheit seit 1739 alle unnötigen Bewegungen mied, wird das Gemälde zwischen 1734 und 1739 entstanden sein.

Lit.: Börsch-Supan, Kunst, S. 112f. (Nr. 75). – Zu Schloß Monbijou: Borrmann, S. 314–17; P. Seidel, Das Königliche Schloß Monbijou in Berlin bis zum Tode Friedrichs des Großen; in: Hohenzollern-Jahrbuch, 7, 1903, S. 178–96.

12 Johann Georg Fünck (1721–57) Ansicht des Opernhauses zu Berlin, 1743

Radierung; 39,2 × 59,2; bez. u. r.: »Dessinées et gravées par J. G. Fünck. Architecte à Augsbourg«.
Berlin, Berlin Museum.
(Plans de La Sale de L'Opera, batie par le Baron de Knobelsdorff [...], 1743, Blatt ohne Numerierung)

Die Radierung zeigt das ehemalige Schußfeld der Festung in der Dorotheenstadt im Jahr 1743: Im Vordergrund ist das östliche Ende der Straße Unter den Linden dargestellt, wo sich eine höfische Gesellschaft versammelt hat. Nördlich der Straße sind die Baustelle des Palais Prinz Heinrich (heute Humboldt-Universität) und dahinter das Zeughaus nebst Kanonierwache sichtbar. Auf der anderen Straßenseite ist eine Ecke des Palais Bredow zu erkennen, wo sich der spätere Kaiser Wilhelm I. 1834–36 ein neues Palais bauen ließ (heute Institutsgebäude der Universität, sog. Altes Palais); dahinter erstreckt sich der Opernplatz, wo 1743 am Festungsgraben das königliche Opernhaus eröffnet worden war. Weiter östlich sind beiderseits des Opernhauses Anlagen des Friedrichswerder und Cöllns zu sehen.

1740 hatte Georg Wenzeslaus von Knobelsdorff Friedrich II. den Entwurf für einen neuen Schloßbezirk vorgelegt, den der König an der Straße Unter den Linden nahe der Altstadt und dem alten Schloß plante. Der Entwurf betraf den Teil der Dorotheenstadt, der zwischen Festungswerken und Charlottenstraße lag, und setzte voraus, daß dort alle älteren Bauten, also auch die Gebäude des Marstalls und der Akademie, abgerissen würden. Knobelsdorff schlug vor, nördlich der Hauptstraße ein Schloß zu erbauen, dessen Mittelachse auf die Markgrafenstraße ausgerichtet sein sollte und dessen Hauptbau sich über etwa 350 m erstreckt hätte; südlich der Straße Unter den Linden wäre ein Platz entstanden, den das Opernhaus und ein neues Akademie-Gebäude flankiert hätten; das Opernhaus sollte das alte, 1700 eingeweihte Hoftheater im Marstall an der Breiten Straße ersetzen. Der Entwurf wurde allerdings nicht verwirklicht.

Mit diesen Planungen leitete Friedrich II. jedoch eine wichtige Umgestaltung der Dorotheenstadt ein, da er 1740, bevor er seine Absicht verwarf, die Bollwerke 2 und 3 völlig abtragen und den Festungsgraben begradigen ließ, um das nötige Baugelände zu gewinnen; außerdem beauftragte er Knobelsdorff, das Opernhaus vorab an der geplanten Stelle zu erbauen, an dessen Entwurf der Architekt schon vor 1740 gearbeitet hatte. 1742 wurde der Bau, für den Fünck die Bauarbeiten geleitet hatte, mit Grauns Oper »Caesar und Cleopatra« eröffnet, aber erst 1743 fertiggestellt. Das Gebäude, das das erste aus dem Verband eines fürstlichen Hofes gelöste Opernhaus war, diente nicht nur als Theater, sondern auch als baulicher Rahmen für höfische Maskenbälle. Demgemäß prägte eine dreigliedrige Raumfolge aus einem Empfangs- und Festsaal, einem hufeisenförmigen Zuschauersaal und dem Bühnenhaus die Raumfolge von der Straße Unter den Linden bis zur Behrenstraße; die verschiedenen Nutzungen und Räume waren an den Fassaden nicht zu erkennen.

Mit den Baumaßnahmen, die Friedrich

Kat. 12

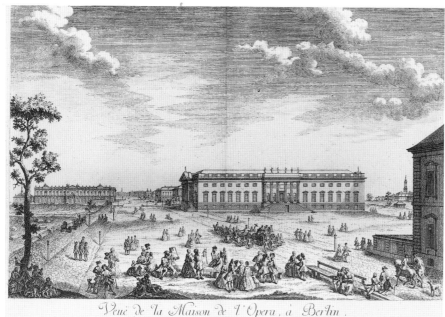

Abb. 16 Johann Georg Rosenberg, Opernhaus und Umgebung, 1773; Radierung; Berlin, Berlin Museum (zu Kat. 12).

II. in den unbebauten Bereichen der Dorotheenstadt eingeleitet hatte, nutzte er nicht nur zielstrebig die verbliebenen schloßnahen Freiflächen; er setzte auch nicht nur die Politik seiner beiden Vorgänger fort, ältere Einrichtungen aus dem Schloßgebiet zu verlagern, als er 1748–66 ein Palais für seinen Bruder und 1774–84 eine Bibliothek erbauen ließ, vielmehr verhinderte er in diesem Bereich vor allem jene wildwüchsige Bebauung, die in den übrigen Bereichen der alten Festungswerke einsetzte, als sie geschleift wurden. Der Glanz des sogenannten Friedrich-Forums, das am Opernplatz bis 1784 entstand, veranschaulichte die städtebaulichen Möglichkeiten, wie man das Gebiet der nutzlos gewordenen Festungswerke hätte umgestalten können. Insofern verdeutlichten die Anlagen am Opernplatz gleichzeitig die schweren städtebaulichen Versäumnisse Friedrichs II., da sie eine wesentliche Voraussetzung für jene übel verwinkelten Wohn- und Arbeitstätten waren, die danach an den übrigen Festungsgräben entstanden.

Die Radierung vermittelt sogar etwas von dieser Entwicklung, da Fünck das Gelände südlich des Opernhauses und dahinter das Grundstück der Hausvogtei an der Jägerstraße darstellte, hinter dessen Gebäude der neue, 1739 fertiggestellte Turm der Gertraudtenkirche auf dem Spittelmarkt aufragte. Zwar zeichnete Fünck am Festungsgraben längs der Oberwallstraße eine riesige Mauer und davor ein Wachthaus, die beide bestenfalls geplant waren, doch ist zu erkennen, daß das Gelände hinter dem Opernplatz wüst liegen blieb, da Friedrich II. seine Pläne für die Dorotheenstadt zunächst nicht mehr verfolgte. Statt dessen blieben die Reste des Bollwerks 2 hinter dem Opernhaus innerhalb des versumpften Grabens liegen, über dessen Gestank sich die Anrainer beschwerten, bis das Gelände 1747 bereinigt und der Grundstein für die Hedwigskirche gelegt wurde.

Ähnlich wie bei der Gegend um die Hausvogtei löste sich Fünck bei Darstellung der entfernten Gebiete weitgehend von den vorhandenen Anlagen. Im Zuge der Straße Unter den Linden stellte er und zwar zwischen Festungsgraben und Spreegraben das Gewächshaus im Garten Coccejis sowie dahinter das Haus des Groß-Kanzlers und das Kronprinzen-Palais erstaunlich gut dar; noch weiter östlich, also in Cölln, zeichnete Fünck

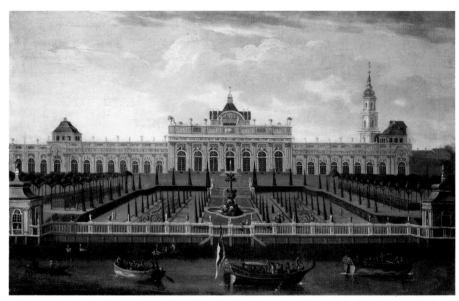

Kat. 11

den Schloßbezirk aber recht frei, so daß beispielsweise der Apothekenflügel des Schlosses nicht abgebildet ist.

Nördlich des Zeughauses zeichnete er das Gießhaus durchaus zutreffend, das 1701 in Bollwerk 1 nach Entwürfen Nerings anstelle der alten Anlage erbaut worden war; dagegen bildete er dort, wo er nur das Dach der Garnisonkirche in Berlin sehen konnte, einen zierlich gestalteten Turm ab, den Philipp Gerlach entworfen haben könnte, der aber nicht existierte.

Die Darstellung weist auch andere Fiktionen auf: Fünck zeichnete Schatten, die nach allen Seiten fallen, und am Opernhaus ist die südliche Ecke beschattet, ohne daß dort ein schattenspendendes Gebäude gestanden hätte; das Verfahren ist vergleichsweise unauffällig und diente anscheinend dazu, die größeren dargestellten Flächen leicht zu gliedern. Außerdem ist der Blickpunkt etwa 5 m über der Straße angenommen, wobei Fünck die Aufsicht auf die Höflinge, die sich teils im Sonnenschein, teils im Schatten an den Bänken im mittleren Bereich der Straße versammelt haben, überzeugend darstellt; dazu deutet er aber trotz der ebenen Straße an, daß man über den Rand eines Abhangs hinab sähe, und setzte so ein gängiges, allgemein verständliches Bildmuster ein.

Lit.: Zur Gertraudtenkirche: Borrmann, S. 182 f. – Zu den Plänen für einen neuen Schloßbezirk: Giersberg, Friedrich II., S. 243–51. – Zur

Hedwigskirche: Eggeling, Antikenrezeption, S. 115–18 (Nr. 172–74); Giersberg, Friedrich II., S. 235–37, 253–84, 296–303. – Zum Festungsgraben: Holtze, S. 94.

13 Johann David Schleuen d. Ä. (1711–71)
Prospect des Grossen Friedrichs-Hospitals und Wäysen-Hauses zu Berlin, um 1749
Radierung; 19,6 × 30,8; bez. u. r.: »I. D. Schleuen exc. Berolin.«.
Berlin, Berlin Museum.

Mittelpunkt der Ansicht ist das Friedrichs-Hospital am Ende der Stralauer Straße nahe dem Stralauer Festungstor. Schleuen stellt dieses umfangreiche Gebäude von der Berliner Seite aus so dar, daß er die Verhältnisse auf dem ehemaligen Festungsgelände beiderseits der Oberspree andeutet; darüberhinaus vermittelt er für die Cöllner Seite einen schmalen, aber tiefen Einblick über das Köpenicker Feld bis zum Rand des Teltow.

Das Friedrichs-Hospital war zwischen der Stralauer Straße und der Spree an der Stelle erbaut worden, wo die Berliner im Mittelalter ihren Stadthof am Stralauer Tor für die städtischen Gerätschaften, Fuhrwerke und ähnliches eingerichtet hatten. Friedrich III. (I.) hatte diese Anlage beseitigen und seit 1698 in mehreren Bauabschnitten ein Waisen-, Irren- und Arbeitshaus errichten lassen, wofür Mar-

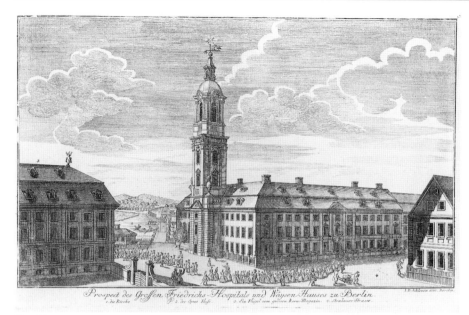

Kat. 13

Abb. 17 Johann Georg Wolffgang, Großes Friedrichs-Hospital und dessen neuer Turm, zwischen 1727 und 1748; Kupferstich; nach Schiedlausky, Abb. 43 (zu Kat. 13).

tin Grünberg die Entwürfe geliefert hatte. 1702 waren der Flügel an der Stralauer Straße und der westliche Flügel eingeweiht worden. Die Bauarbeiten für die restlichen Teile der quadratischen Anlage, die einen Innenhof einschloß, waren aber wegen Baustoffmangels immer wieder verzögert worden, obwohl für den Neubau die mittelalterlichen Wehrbauten, die am Stralauer Festungstor noch bestanden hatten, nach und nach abgerissen worden waren. Nach dem Tode Grünbergs leitete Philipp Gerlach seit 1707 die ausstehenden Arbeiten und änderte die Baupläne; die Unterschiede zwischen beiden Entwürfen sind auf Schleuens Radierung leicht zu erkennen. Der Flügel gegenüber den – nicht sichtbaren – Festungswerken wurde erst 1727 während der Regierung König Friedrich Wilhelms I. fertig; in diesem Flügel, der mit einem etwa sechzig Meter hohen Turm ausgezeichnet war, war an der Spreeseite ein Kirchensaal eingerichtet, erkennbar an den hohen, rund gewölbten Fenstern.

Auf der anderen Seite der Stralauer Straße ist ein Eckhaus zu erkennen, das viel zu groß abgebildet ist. Das kleine Gebäude war mit einem Vorgarten ausgestattet und lag auf einem der kleinen Grundstücke, die zwischen der 20 m westlich einmündenden Kleinen Stralauer Gasse (heute Waisenstraße) und jener Straße abgesteckt waren, die die Berliner Festungswerke begleitete; diese Straße wurde später nach Friedrich II.

Neue Friedrichstraße genannt und ist in dem Abschnitt, den Schleuen darstellte, als Littenstraße erhalten.

Gegenüber diesen beiden Gebäuden hatte König Friedrich I. 1709 den ersten militärischen Getreidespeicher erbauen lassen, das sogenannte Provianthaus. Dieses außerordentlich wichtige Gebäude lag in einem Bollwerk der Festungswerke, überragte dessen Wälle allerdings um einige Meter. Die rechtwinklig um einen Vorhof angelegte dreiflügelige Anlage bezeugte also, daß in Berlin seit der Regierung Friedrich Wilhelms dauernd Soldaten stationiert waren, deren Verpflegung gesichert werden mußte; sie verdeutlichte gleichzeitig, daß die Festungswälle schon um 1710 nicht mehr als Schutz gegen feindlichen Beschuß dienten.

Beide königlichen Bauten machten zusammen mit dem Eckhaus sinnfällig, daß Friedrich I. selbst bei Bauten, die einem alltäglichen Zweck dienten, darauf achtete, daß seine Residenzstadt kunstgerecht ausgestaltet wurde. Denn die barocken, wenn auch schlichten Schmuckformen an allen drei Gebäuden vereinheitlichten das Straßenbild und verwiesen keinesfalls darauf, daß hinter den Fassaden ein Speicher, ein Arbeitshaus oder ein sehr kleines Grundstück zu finden waren; damit verwirklichte der König auch in Berlin ästhetische Vorstellungen, die im übrigen Europa für fürstliche Bauten benutzt wurden.

Hinter dem Magazin sind am Spreeufer

ein Wachhaus und jenseits der Spree sowie der Landstraße nach Köpenick die Cöllner Ratsschäferei abgebildet.

Der Zeichner hat seinen Standpunkt im Nordflügel des Proviantmagazins gewählt und dort im dritten Obergeschoß unmittelbar am rückwärtigen Flügel gearbeitet. Damit hatte er erreicht, daß er das Hospital aus größerer Entfernung so aufnehmen konnte, daß er keine der beiden Fassaden stark verkürzt zeichnen mußte; außerdem erleichterte ihm der hohe Blickpunkt auch, die räumlichen Verhältnisse zu verdeutlichen und dennoch den festlichen Umzug darzustellen, der anscheinend vom Waisenhaus zum Stralauer Tor stattfand.

Der Blick über das Spreetal, der auf diese Weise festgehalten ist, ermöglicht, das Blatt genauer zu datieren: Jenseits der Spree ist nämlich das Bollwerk, das dort auf den ursprünglich sumpfigen Wiesen zusammen mit einer Windmühle und einem Lazarett angelegt worden war, schon wieder abgetragen; das Gelände ist eingeebnet, doch ist die erste Berliner Zuckersiederei nicht zu erkennen, die der Kaufmann Splittgerber erbauen ließ, nachdem ihm Friedrich II. das Gelände des Bollwerks 1748 dafür geschenkt hatte. Die Mühle wurde 1748 auf den Prenzlauer Berg versetzt und das Lazarett 1750 abgerissen; währenddessen ließ Splittgerber an der Zuckersiederei bauen, doch war das Gebäude im Dezember 1749 noch nicht fertig.

Da Schleuen eine ältere Druckplatte Jo-

hann Georg Wolffgangs überarbeitet
hatte, die noch die Anlagen der Zeit vor
1748 vermittelte, entstand seine Radie-
rung sicher nach 1748 und ist wahr-
scheinlich vor 1751 geätzt worden.
Entscheidend ist, daß Johann Bernhard
Rode das Bollwerk noch unversehrt
aquarellierte und dabei die schon voll
ausgebaute Zuckersiederei zeichnete
(Kat. 14). Die Wälle waren also trotz kö-
niglichen Befehls vom Dezember 1748
nicht im folgenden Jahr, sondern erst ab-
getragen worden, als die Siederei schon
unter Dach war. Die Bauarbeiten müssen
folglich vor dem Abriß des Lazaretts be-
endet gewesen sein, also 1750. Demnach
radierte Schleuen seine Ergänzungen
wahrscheinlich 1749, als bekannt gewor-
den war, daß das Bollwerk geschleift
würde und als Splittgerber schon bauen
ließ.

Lit.: Zum Friedrichs-Hospital:
Schiedlausky, S. 131–35. – Zum
Provianthaus: Nicolai, Beschreibung, S.
24, 289, vgl. 251, 428. – Zum Lazarett:
Holtze, S. 84. – Zur Zuckersiederei:
Vertrag zwischen David Splittgerber
und Johann Jacob Schickler vom 27.
November 1749, in: Lenz/Unholtz,
Anhang, S. 12, Anm.; vgl. Nicolai,
Beschreibung, S. 135.

**14 Christian Bernhard Rode
(1725–97)
Blick über die Spree hinweg auf die
Türme des Rathauses, der Parochial-
kirche und des Waisenhauses in
Berlin, um 1750**
Aquarellierte Bleistift– und Rötelzeich-
nung; 25,2 × 40,1; bez. u. r.: »B. Rode«.
Nürnberg, Germanisches Nationalmu-
seum Nürnberg, Inv. Hz 4166 K 580a.

Das Blatt zeigt die Gegend an der Ober-
spree beim Stralauer Tor. Hinter Garten-
anlagen ist links die Zuckersiederei
Splittgerber diesseits des Flusses und am
anderen Ufer nahe dem Stralauer Fe-
stungstor das Friedrichs-Hospital abge-
bildet (vgl. Kat. 13). Rode aquarellierte
auf den Wällen des Bollwerks im Morast
und blickte auf zwei Dächer, die zu Ge-
bäuden im Bollwerk gehörten. So
konnte er hinter dem Hospital den
Turmhelm und das Dach der Parochial-
kirche sowie den Dachreiter des Franzis-
kaner-Klosters aufnehmen, die beide an
der Klosterstraße aufragten; außerdem

Kat. 14

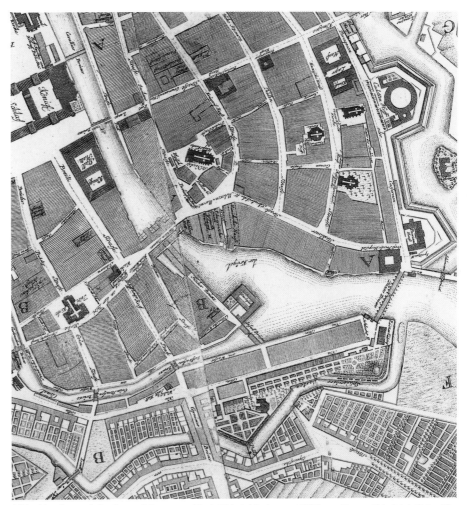

Abb. 18 Samuel Graf von Schmettau (Hg.), Friedrich August Hildner, Georg Friedrich Schmidt,
Plan de la Ville de Berlin, 1748 (Ausschnitt); Kupferstich; Berlin, Berlin Museum (zu Kat. 14).

erfaßte er an diesem Standpunkt den Turm der Marienkirche, die hinter der Siederei zu erkennen ist.

1748 hatte Friedrich II. den Kaufmann Splittgerber gedrängt, eine Zuckersiederei einzurichten; gleichzeitig hatte er angeboten, für den Neubau das Bollwerk im Morast an der Oberspree schleifen zu lassen und das frei werdende Gelände den benachbarten Gärten Splittgerbers kostenlos zuzuschlagen. Da Zucker damals, als der einheimische Rübenzucker gerade entdeckt war, noch eine seltene und teure Ware war, gehörte der Vorschlag in die Reihe der Maßnahmen, mit denen Friedrich II. die Herstellung von Luxusgütern begünstigte; mit der Gründung der Fasanerie, und mit den Zuschüssen für die Mühle, die feinstes Mehl ausmahlte, erleichterte er, daß auf der königlichen Tafel kostbarste Speisen auf-

getischt werden konnten. Darüberhinaus hing das Ansinnen damit zusammen, daß die alte Zuckersiederei, die Kurfürst Friedrich Wilhelm 1678 an der Friedrichsgracht mitbegründet hatte, schon vor 1700 aufgegeben worden war.

Splittgerber, der das Angebot nicht auszuschlagen wagte, begann daraufhin 1749 mit den Bauarbeiten die wahrscheinlich 1750 beendet wurden.

So wie Rode die Kirchtürme über der Siederei beziehungsweise über dem Hospital zeichnete, waren sie nur von dem Teil des Bollwerks zu sehen, der den Anfang des Festungsgrabens begleitete; Rode stand also zwischen der Spree und der Stelle des Walls, wo bis 1748 eine Windmühle gestanden hatte. Das bedeutete zunächst, daß die Zuckersiederei erbaut worden war, bevor man das Bollwerk abtrug, das auf einem Stich Johann

Georg Wolffgangs zusammen mit der Mühle von der anderen Spreeseite aus dem königlichen Proviantmagazin abgebildet ist. Diese Annahme ist nur dann mit den gleichzeitigen Stadtplänen zu vereinbaren, wenn zusätzlich angenommen wird, daß in diesen Plänen, die alle auf die Vermessungen Hildners zurückgehen, weder die Zuckersiederei im Bollwerk noch die Reste des Bollwerks lagegerecht eingetragen sind. Diese zusätzliche Annahme bestätigen nicht nur die späteren Neuvermessungen der Stadt; vielmehr belegt auch die Darstellung Wolffgangs, daß man aus dem Kornmagazin vorbei am Hospital und über die Spreebrücke genau auf die Windmühle sehen konnte, was nach den Angaben im Stadtplan Hildners aber nicht möglich gewesen wäre.

Kat. 15

Vue de la Ruë dte la Mauer=Straße.
ainsi que de l'Eglise Bohémienne prise du Coté de l'Eglise de la Sainte Trinité.
Dedieé à Son Excellence Monsieur le Comte de Zinzendorf et de Pottendorf, Envoyé Extraordinaire a la Cour Royale de Prusse de S.A.E. de Saxe
par son tres humble Serviteur Jean Morino & Compagnie.

Kat. 16

Die angeschnittenen Dächer gehörten wahrscheinlich zu den Gebäuden eines Lazaretts, das vor 1738 anstelle jenes Teils des Bollwerks angelegt worden war, das das Spree-Ufer begleitet hatte (vgl. Kat. 13).

Da das Lazarett 1750 abgerissen und das Bollwerk sicherlich vor 1752 geschleift wurde, zeichnete Rode wahrscheinlich kurz vor diesen Arbeiten das beschwingt und leicht aquarellierte Blatt.

Lit.: Vgl. Kat. 13.

Premiere promenade de Berlin
La place des Tentes au Parc.

Abb. 19 Daniel Chodowiecki, Die Zelte im Berliner Thiergarten, 1772; Radierung; Berlin, Berlin Museum (zu Kat. 15).

**15 Jacob Philipp Hackert
(1737–1807)
Die Zelte im Tiergarten, 1760**
Öl/Lwd; 46 × 60; (Abb. S. 60).
Berlin, S. K. H. Dr. Louis Ferdinand,
Prinz von Preußen.

Das Gemälde zeigt das Gelände an der heutigen Kongreßhalle (1957–58) von einem Standpunkt nahe der Stelle, wo die John-Foster-Dulles-Allee vom Spree-Ufer abbiegt. Seit etwa 1720 bestand dort dicht an einem seeartig erweiterten toten Arm der Spree ein runder Platz, von dem sieben Wege in den Tiergarten ausstrahlten und dessen Mitte ein Standbild der Jagdgöttin Diana zierte; am Rand des baumgesäumten Platzes bildete Hackert eines der Schankzelte ab, denen die Gegend ihren Namen verdankt. Jenseits der Spree und ufernaher Feuchtwiesen war das Gelände der königlichen Pulvermühlen, wo seit 1870 die Anlagen des Lehrter Güterbahnhofs stehen.
Schon unter Friedrich I. war der Tiergarten zwar noch ein eingehegtes fürstliches Jagdgebiet, doch waren zumindest die Straßen öffentlich zugänglich; unter Friedrich II., der nicht jagte, wurde der Tiergarten nach Plänen Wenzeslaus von Knobelsdorffs seit 1742 zu einem Park umgewandelt, der allgemein zugänglich war und den viele erholungsuchende Berliner und Auswärtige besuchten; anscheinend wurde der abgebildete Rundplatz an der Spree schnell zum beliebten Versammlungsplatz.
Deshalb bewarben sich 1745 zwei hugenottische Gastwirte um die Erlaubnis, an dieser Stelle des Tiergartens Schankstätten einzurichten, obwohl der umgestaltete Park besonders geschützt war; Friedrich II. stimmte dem Gesuch mit der Auflage zu, daß nur im Sommer und nur in Zelten ausgeschenkt würde, wobei die Zelte im Winter abzubauen waren. So wurden zunächst nur zwei Zelt-Wirtschaften betrieben, doch kam während des Siebenjährigen Krieges ein drittes Zelt hinzu; diese Wirtschaften zogen auch Gäste an, die vorher bis nach Charlottenburg gezogen waren, um in ländlicher Umgebung einzukehren.
1767 erwirkte der dritte Wirt die Erlaubnis, statt seines Zeltes eine Bretterhütte erbauen und bewohnen zu dürfen. Damit begann die Bebauung des schmalen Gebiets, auf dem nach 1820 auch Wohnhäuser errichtet wurden. Gaststätten und Wohnbauten, die im 19. und 20. Jahrhundert erneuert worden waren, fielen 1943 zwei Bombenangriffen zum Opfer; ab 1954 wurde das Gebiet enttrümmert, 1957–58 die Kongreßhalle erbaut und das restliche Gelände gärtnerisch gestaltet.
Hackerts Gemälde zeigt den »Zirkel« oder »Kurfürsten-Platz«, wie der Rundplatz genannt wurde, zu einer Zeit, als möglicherweise nur die beiden ersten Zelt-Wirtschaften bestanden. Der Künstler blickte von der Westseite des Platzes auf den ufernahen Waldstreifen, der eine der sieben Straßen, die auf dem Platz zusammenliefen, von den anderen Waldstreifen trennte. Vor diesem Waldstück hatte einer der Wirte nicht nur sein Zelt, sondern ein Holzgerüst aufgebaut, das mit abgeschlagenen Zweigen gedeckt war; in dieser Laube standen Tische und Bänke für die Gäste bereit. Während nicht zu erkennen ist, daß der Platz mit doppelreihig gepflanzten Ulmen und Eichen umgeben war, bildete Hackert einen Zaun, der das Gelände gegen die Spree abgrenzte, und einige der gestutzen Sträucher ab, die Knobelsdorff vor die Bäume hatte pflanzen lassen. Das Gemälde vermittelt wenig von dem bunten Treiben, von dem die Wirte lebten; anscheinend zeichnete Hackert das Gebiet morgens und vermied mit dem Kunstgriff zweier Blickpunkte fast völlig, daß die wenigen dargestellten Menschen die Lauben und Zelte verdeckten: Offenbar strebte er hauptsächlich an, die Anlagen abzubilden, und vernachlässigte deshalb, daß der Platz ein vorstädtischer Treffpunkt für Adlige wie für Bürger war. So entstand ein milde gestimmtes Landschaftsbild, das eigentlich nichts von den etwa 100.000 Menschen in der nahen Großstadt vermittelt.

Lit.: B. Lohse, Jakob Philipp Hackert. Leben und Anfänge seiner Kunst, Emsdetten 1936 (Phil. Diss.), Nr. 7. – Kat. Berlin durch die Blume oder Kraut und Rüben. Gartenkunst in Berlin-Brandenburg, hg. von Marie-Louise Plessen, Ausstellung in der Orangerie des Schlosses Charlottenburg, Berlin 1985, Nr. 249. – Vgl. P. Torge, Rings um die alten Mauern Berlins. Historische Spaziergänge durch die Vororte der Reichshauptstadt, Berlin 1939, S. 14, Tafel II. – Zum Tiergarten: W. Gundlach, Geschichte der Stadt Charlottenburg, 1. Bd., Berlin 1905, S. 87–90; Wendland, S. 118–27. – Zu den Zelten: Hans E. Pappenheim, In den Zelten – durch die Zelten, in: Jahrbuch für brandenburgische Landesgeschichte, 14, 1963, S. 110–33; Wendland, S. 127 f.

**16 Johann Georg Rosenberg
(1739–1808)
Ansicht der Straße, genannt die Mauerstraße, sowie der Böhmischen Kirche, aufgenommen von der Seite der Dreifaltigkeitskirche, 1776**
Radierung, koloriert; 39,5 × 66,7; bez. u.l.: »dessinée et gravée par J. Rosenberg à Berlin« (Abb. S. 61).
Berlin, Kupferstichkabinett, SMPK.

Die Radierung zeigt die Mauerstraße in der alten Friedrichstadt, die ursprünglich dem Festungswall folgen sollte, der für dieses seit 1689 bebaute Gebiet geplant war. Rosenberg zeichnete nördlich der Kreuzung, die die Straße mit der Kronenstraße bildete, und sah nach Südosten. Links ist das Wachthaus der neuen Hauptwache auf der Friedrichstadt abgebildet. Je zwei hohe dreigeschossige Häuser beiderseits der Straße kennzeichnen die Kreuzung mit der Leipziger Straße. Weiter südlich ist an der Mündung der Krausenstraße die Bethlehemskirche (= Böhmische Kirche) zu erkennen (vgl. Kat. 17).
Rosenberg radierte zwei Ansichten der Mauerstraße; dazu hatte er die Straße 1776 zweimal gezeichnet, und wahrscheinlich radierte er die Platten noch im selben Jahr. Weshalb er den städtebaulich merkwürdigen Straßenzug doppelt aufnahm, ist unbekannt.
Seit 1689 hatte Kurfürst Friedrich III. auf der Cöllner Feldmark südwestlich der alten Festung, die 1685 fertig geworden war, eine neue Stadt entwerfen, abstecken und bebauen lassen; anfangs war geplant, das betroffene Gebiet mit Festungswerken einzufrieden. Die gekrümmte Mauerstraße, die neben den geraden und meist rechtwinklig angeordneten Straßen der alten Friedrichstadt auffällt, beruht auf dieser nur ansatzweise verwirklichten Absicht: Der Verlauf der neuen Festungswälle war nämlich noch abgesteckt worden, und man hatte auch schon Gräben ausgehoben und Wälle aufgeschüttet, bevor Fried-

rich III., der unterdessen als Friedrich I. König in Preußen geworden war, den Plan aufgab. Statt dessen hatte er auf weit vorgeschobener Linie, die auf Cöllner Seite dem Landwehrgraben folgte, Palisaden errichten lassen. Die neuen Erdwerke an der Friedrichstadt blieben aber bis 1734 erhalten, bestimmten den Verlauf der Mauerstraße und waren nur mit drei Toren unterbrochen. Eines dieser Tore hat sich an der Stelle befunden, wo 1776 (wie heute) die Leipziger Straße die Mauerstraße kreuzte.

Die Namen des Tores und des Straßenzuges bezeugen, daß der Festungsbau die Fernwege nachhaltig gestört hatte: Die heutige Leipziger Straße hatte zwischen Spittelmarkt und Festungsgraben »An der Spital-Brücke« geheißen, von dort bis zur Mauerstraße war sie »Leipziger Straße« und ab 1734 war die neue Strecke zwischen Mauerstraße und dem Oktogon »Potsdamer Straße« genannt worden, wobei das Tor in der neuen Zollmauer ebenfalls den Namen »Potsdamer Tor« erhalten hatte.

Auffälligerweise waren in der Mauerstraße keine Bäume gepflanzt worden, was auch alle anderen neuen Straßen der Friedrichstadt kennzeichnete. Man hatte diese Straßen also insofern noch in spätmittelalterlicher Art angelegt, wenn auch breiter und schnurgerade. Zweifellos war dieses Verfahren noch angemessen, da noch viele Hausgärten bestanden und da vor allem noch kurze Wege in Wald und Flur führten.

Das Wachthaus an der Kronenstraße war eins von 34 Gebäuden, die der militärischen Überwachung der Stadt dienten; von diesen Standorten zogen nächtliche Streifen durch Berlin. Daneben bestand noch eine städtische Wache, die jeden Abend 52 bewaffnete Nachtwächter ausschickte. Jedes Gebäude war einem der dreizehn in Berlin kasernierten Regimenter zugeordnet. Die Wache an der Kronenstraße besetzten im täglichen Wechsel Soldaten des Regiments Herzog Friedrich und des Regiments Möllendorf. Nicolai urteilte über dieses System, die öffentliche Sicherheit sei so vollkommen gewesen, wie man es in einer so großen und volkreichen Stadt kaum vermuten sollte; anscheinend übersah er aber, daß trotz dieses Aufwandes, der zudem die bürgerlichen Freiheiten erheblich einschränkte, in den ärmlichen Berliner Vorstädten schwere Angriffe auf Gut und Leben stattfanden.

In der ersten Hälfte des 19. Jahrhunderts wurde das Gebäude, das wegen seines weit vorragendes Mansardendachs auffiel, zu einer Feuerwache umgewandelt. Die vier hohen dreigeschossigen Häuser, die an der Kreuzung der Leipziger Straße mit der Mauerstraße standen, waren wahrscheinlich jene vier Häuser, die Friedrich II. 1783 zwischen den beiden Kirchen nach Plänen Georg Christian Ungers erbauen ließ. Rosenberg verzeichnete an diesen Bauten sogar, daß die Fassaden mit ihren aufwendigen Traufgesimsen vorgeblendet waren, und vermerkte auch, wie das Regenwasser aus der verkleideten Traufe vom Dach geleitet wurde. Anders als die Häuser am Molkenmarkt oder am Cöllnischen Fischmarkt hatten die meisten der abgebildeten Häuser aber keine Regenrinnen. Die Bethlehemskirche stellte Rosenberg vergleichsweise unauffällig dar, da sie von seinem Standpunkt kaum über die Dächer der Häuser an der Leipziger Straße ragte. Friedrich Wilhelm I. hatte die Kirche 1735 für die reformierte Böhmische Gemeinde gestiftet, und Wilhelm Dieterichs hatte gemäß den protestantischen Ansprüchen eine Predigtkirche entworfen; 1737 war der kleine, mit vier Kreuzarmen errichtete Zentralbau eingeweiht worden. Deutlich ist zu erkennen, daß der Bau nicht auf die Mauerstraße ausgerichtet war; weniger deutlich stellte Rosenberg dar, daß die Kreuzarme auf das rechtwinklige Straßennetz der Friedrichstadt bezogen waren (vgl. Kat. 17).

Zusammen mit der anderen Radierung veranschaulicht das Blatt nicht nur die bauliche Gestaltung einer Berliner Gegend, aus der ansonsten keine früheren oder gleichzeitigen bildlichen Darstellungen überliefert sind. Aufgrund vieler Einzelheiten wie Gossen, Ladebäumen, Laderampen und ausgehängten Berufsmarken verdeutlicht die Zeichnung vielmehr auch, wie die dort wohnenden Berliner den Straßenraum nutzten, und überliefert so einiges über die damaligen Lebensumstände im kleinbürgerlichen Randbereich Berlins.

Lit.: Rave, Rosenberg, Nr. 19. – Zur Datierung: Kat. Kunst in Berlin, S. 178, Nr.D123.3. – Zur Mauerstraße: Holtze, S. 80 f.; Schinz, Berlin, S. 78, Text zu Abb. 39, S. 79. – Zur Bethlehemskirche: Giersberg, Friedrich II., S. 300–02. – Zu den Immediatbauten: Nicolai, Beschreibung, S. LXII, Anm. 198 nebst Nachtrag. – Zum Wachthaus: ebenda, S. 198, 375–82, 400–02, 404; vgl. Consentius, Alt-Berlin, S. 9 f., 31 f.

17 Johann Georg Rosenberg (1739–1808)
Ansicht eines Teils der Mauerstraße mit der Dreifaltigkeitskirche, 1776
Radierung, koloriert; 41,6 × 69,3; bez. u.l.: »Peint et gravé par J. Rosenberg«. Berlin, Berlin Museum.

1776 zeichnete Rosenberg die Mauerstraße zweimal. Die Radierung, mit der

Kat. 17

er die Dreifaltigkeitskirche darstellte, zeigt die gekrümmte Straße von Südosten, die ursprünglich dem Festungswall folgen sollte, der für die seit 1689 abgesteckte Friedrichstadt geplant war. Vorn rechts ist ein Kreuzarm der Bethlehemskirche zu erkennen, hinter der die Krausenstraße mündete. Die Kreuzung mit der Leipziger Straße kennzeichnen die vier hohen, dreigeschossigen Häuser, die beiderseits der Mauerstraße standen. Weiter nördlich ist die Dreifaltigkeits-Kirche sichtbar (vgl. Kat. 16).

Die Bethlehemskirche, deren westlichen Kreuzarm Rosenberg im Vordergrund beherrschend abbildete, wurde von der lutherischen wie von der reformierten böhmischen Gemeinde benutzt. Im Oktober 1735 hatte Friedrich Wilhelm I. beschlossen, am sogenannten Hammelmarkt für die böhmischen Spinner und Weber, die seit 1734 beiderseits der Wilhelmstraße nahe dem Rondell angesiedelt wurden, eine Kirche erbauen zu lassen. Friedrich Wilhelm Dieterichs hatte daraufhin eine runde, um vier Kreuzarme erweiterte Predigtkirche entworfen und Emporen vorgesehen; diese Gliederung ist am abgebildeten Kreuzarm zu erkennen. Der Grundstein wurde noch im selben Jahr gelegt, und 1737 weihte man die Kirche ein.

Friedrich Wilhelm I. stiftete 1737 die Dreifaltigkeitskirche, die für die lutherische und die reformierte Gemeinde bestimmt war, die der König damals zwischen der neuen Stadtmauer, der Leipziger Straße und der Behrenstraße gründete. Titus Favres und Christian August Naumann entwarfen eine runde, mit kurzen Querarmen ausgestattete Predigtkirche, die aber anders als die Bethlehemskirche unter ein kuppelartiges Dach gebracht wurde. Im selben Jahr legte man den Grundstein, doch zogen sich die Bauarbeiten, die Naumann leitete, bis 1739 hin, obwohl der König den Bau sehr begünstigte und den Gemeinden 1738 ein Grundstück an der Kreuzung der Taubenstraße mit der Kanonierstraße schenkte, auf dem die Häuser für die beiden Prediger und den Küster erbaut wurden.

Die beiden Zentralbauten schlossen an die Parochialkirche insofern an, als alle drei Bauten der protestantischen Forderung entsprachen, der Prediger müsse gut zu sehen und zu hören sein; anders als die Kirche an der Klosterstraße (vgl. Kat. 29) erhielten sie aber keinen Glok-

kenturm. Dennoch waren sie anfangs städtebauliche Schwerpunkte der Friedrichstadt. Besonders die Dreifaltigkeitskirche, die größer war als die Bethlehemskirche, überragte alle umliegenden Bauten; insbesondere blieben auch die Palais am Wilhelmplatz untergeordnet, dessen Lage der Ziethen-Platz andeutet, der auf Rosenbergs Radierung hinter der Dreifaltigkeitskirche zu erkennen ist und der die Mauerstraße mit jenem Platz verband. Erst als Friedrich II. um 1785 die überkuppelten Türme an die Kirchen auf dem Gendarmenmarkt anbauen ließ, verloren sie ihre überragende Bedeutung.

Beide Kirchen wurden im zweiten Weltkrieg zerbombt und 1963 beseitigt.

Besser als auf dem anderen Blatt Rosenbergs mit der Mauerstraße ist auch hier zu erkennen, daß die Mauerstraße von kleinen ein- oder zweigeschossigen Häusern geprägt war; die höheren Häuser an der Leipziger Straße dienten in der kleinbürgerlichen Straße eigentlich nur dazu, die Leipziger Straße aufzuwerten. In der Mauerstraße wirkte deren ehemalige Randlage also nicht nur dadurch nach, daß die Straße gekrümmt war; wie ähnliche Bauten in vielen andern Städten, so bezeugten jene Berliner Kleinhäuser noch um 1775, daß die Mauerstraße einst am Rande der Bebauung gelegen hatte.

Dieses Blatt vermittelt ähnlich wie die zweite Radierung Einzelheiten über das Leben in der Friedrichstadt. Außer der Pflastergliederung, der Gosse, den Fässern für Löschwasser (vgl. Kat. 29) und den Putzschäden an der Bethlehemskirche ist an einem Haus sehr schön zu erkennen, daß in Berlin Fachwerkbauten mit gemauerten Fassaden verblendet wurden; sogar der Aufschiebling ist abgebildet, der gewährleistete, daß die Dachdeckung vom Dachsparren bis an die Traufe reichte.

Weitere Einzelheiten zeigen, wie stark Rosenberg die zwei Blätter aufeinander abgestimmt hatte. Bei beiden zeigt er vor einem Haus nördlich der Leipziger Straße einen Kalkhaufen und dahinter das vorkragende Dach der Wache an der Kronenstraße.

Lit.: Rave, Rosenberg, Nr. 18. – Zur Datierung: Kat. Kunst in Berlin, S. 178, Nr. D123.2. – Zur Mauerstraße: vgl. Kat. 16. – Zur Dreifaltigkeits- und zur Bethlehemskirche: Giersberg, Friedrich II., S. 300–02; Berlin-Archiv Bd. 2, Nr. 03049.

18 Johann Georg Rosenberg (1739–1808) und C.F.H. Niegelsohn (Lebensdaten unbekannt)
Ansicht des Hackeschen Markts, aufgenommen von der Oranienburger Straße mit der Spandauer Brücke und der Marienkirche, 1780
Radierung, koloriert; 39,5 × 66,7; bez. u.l.: »dessiné et gravé à Berlin par Jean Rosenberg, en 1780«; bez. u.r. für das Kolorit: »CFH. Niegelsohn Pinxit«.
Berlin, Berlin Museum.

Für diese Ansicht hatte Rosenberg einen Standpunkt auf dem Hackeschen Markt bezogen, wo links, also von Norden, die Rosenthaler Straße mündete und unmittelbar hinter ihm die Oranienburger Straße in den Platz überging. Der Marktplatz verengte sich stadteinwärts bis zur Brücke über den Festungsgraben, wo der Straßenzug nach Südosten schwenkte und als Straße An der Spandauer Brücke in die Neue Friedrichstraße mündete; die gleichnamige heutige Straße am Bahnhof Marx-Engels-Platz (vgl. Kat. 21) kreuzt zwar die Stadtbahn noch an derselben Stelle, ist aber ansonsten erheblich verlegt. Jenseits der Häuser an der Neuen Friedrichstraße zeigt Rosenberg die Marienkirche.

Der Markt trug den Namen des Festungskommandanten Graf von Haacke, dem Friedrich II. 1751 befohlen hatte, in dieser Gegend das ehemalige Schußfeld der Festung neu zu gliedern. Haacke löste die Aufgabe im abgebildeten Bereich dadurch, daß er die Oranienburger Straße bis zum Ravelin am ehemaligen Spandauer Festungstor verlängern ließ, ohne daß dabei allerdings eine durchgehende Fluchtlinie für die Bebauung entstanden wäre. So war das verschattete Gebäude rechts um einige Meter gegen die Häuser der Oranienburger Straße versetzt, und die besonnte Häuserreihe gegenüber war überhaupt nicht auf jene Straße ausgerichtet. Auf diese Weise entstand an der Wegscheide zwischen Oranienburger und Rosenthaler Straße ein unregelmäßiger Platz, der als Markt genutzt wurde. Da in diesem Bereich gleichzeitig die Festungswerke geschleift wurden, ließ Haacke den Festungsgraben zur Hälfte füllen, um den Festungsschutt möglichst wenig bewegen lassen zu müssen. An einer Seite des Ravelins ließ er den Graben sogar zuschütten, so daß man dort keine Brücke erbauen mußte, sondern den neuen Marktplatz

trichterförmig auf die Brücke über den Festungsgraben führen konnte; der Knick in der Straße kennzeichnete die Mitte des abgetragenen Ravelins. Wie das gesamte Gebiet am Berliner Festungsgraben war also auch der Bereich am Hackeschen Markt dadurch geprägt, daß man ältere Straßenzüge und das System der Festungsgräben ohne großen Aufwand aufeinander abstimmte; Ergebnis war ein verwirrend verwinkeltes Straßengeflecht.

Um 1775 hatte sich Friedrich II. dem Bereich, der auf diese Weise kunstlos gegliedert worden war, erneut zugewandt und bis 1785 sieben oder acht dreigeschossige Häuser bauen lassen, die die Einmündungen der Großen Präsidentenstraße, der Oranienburger und der Rosenthaler Straße zieren sollten.

Rosenberg hatte seinen Standpunkt angesichts der meist dreigeschossigen Häuser am Markt so gewählt, daß seine Abbildung wenig von den Unregelmäßigkeiten der Gegend zeigt. Vielmehr erwecken die einander gegenüberliegenden Häuserreihen sogar den Anschein, als bestünde ein rechtwinkliges Straßennetz. Einige dieser Häuser sind wahrscheinlich die königlichen Immediatbauten; das fünfgeschossige Haus Klein war allerdings ein Privatbau.

An der Südseite des Hackeschen Markts ist die Esplanade zu erkennen, die sich zwischen der Commandantenstraße und dem Festungsgraben bis zur Kleinen Präsidentenstraße erstreckte. Davor waren 1780 noch die Verkaufsstände des Kraut- und Fischmarkts aufgebaut. Wenige Jahre später wurde der abgebildete Teil der Esplanade aufgegeben und auf der dreieckigen Grundfläche ein Häuserblock erbaut, der den Marktplatz an dieser Stelle auf Straßenbreite einengte. An der Stelle, wo auf Rosenbergs Radierung ein Dach aus dem Grünzug am Festungsgraben aufragt, ließ Friedrich II. den Graben zugunsten einer Zwirn-Mühle, der sogenannten Moulinier-Fabrik, nochmals einengen, die dann 1785–86 erbaut wurde.

Die Gegend an der Spandauer Brücke radierte Rosenberg 1780–81 zweimal aus entgegengesetzter Richtung (vgl. Kat. 21). Er knüpfte damit an ein Darstellungsverfahren an, das er schon für die Mauerstraße benutzt hatte und das Johann Philipp Hackert in Berlin eingeführt hatte. Für jedes Blatt hatte er seinen Standpunkt so gewählt, daß er am Ende

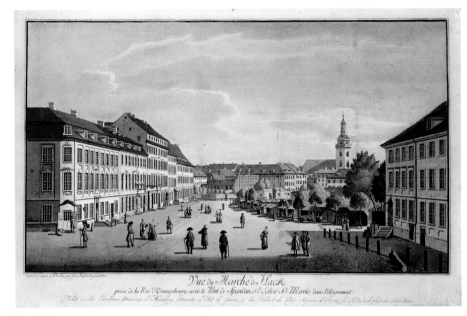

Kat. 18

der jeweiligen Straßenflucht – auf dem Gegenstück mit einem Kunstgriff – einen Kirchturm darstellen konnte.

Lit.: Rave, Rosenberg, Nr. 5. – Börsch-Supan, Kunst S. 160 (Nr.115). – Zum Hackeschen Markt: Nicolai, Beschreibung, S. 41; Holtze, S. 99–101; vgl. Schinz, Berlin, S. 107 f. – Zum Ravelin und zur Esplanade: Holtze, S. 99–101. – Zu den Immediatbauten: Nicolai, Beschreibung, S. LXII, Anm. (sieben Häuser ohne Jahresangabe), S. 41 (acht Häuser, 1785). –

**19 Johann Georg Rosenberg
(1739–1808)
Straße vom Schloß zur Dorotheenstadt mit dem Zeughaus, dem Palais des Königlichen Prinzen, dem des Prinzen Heinrich, dem Opernhaus usw., 1780**
Radierung, koloriert; 39,2 × 66; bez.: »dessiné et gravé par J. Rosenberg à Berlin 1780«.
Berlin, Kupferstichkabinett, SMPK.

Die Radierung zeigt den Platz am Zeughaus, den Opernplatz (heute Bebelplatz) und die Straße Unter den Linden, die Rosenberg von der Hundebrücke am Cöllner Stadtgraben aufnahm (heute Marx-Engels-Brücke), links das Kronprinzen-Palais und jenseits des Festungsgrabens das Opernhaus, rechts das Zeughaus und dessen Wachhaus am Festungsgraben,

dahinter Seitenflügel und Hof des Palais des Prinzen Heinrich (heute Humboldt-Universität). Dahinter erstreckt sich die Straße Unter den Linden bis zum Tiergarten, deren Bäume den Marstall mit der Akademie verdecken.

Das Schloßgebiet in Cölln war bis 1695 mit seinen vielen wirtschaftlichen und militärischen Nebenbauten immer noch ein weitgehend eigenständiger Bereich am Rande der bürgerlichen Stadt gewesen. Schon früh scheint Friedrich I. beabsichtigt zu haben, diese Einrichtungen aus dem Schloß zu verlagern; Planungen für ein Zeughaus und die Entscheidung des Kurfürsten Friedrich Wilhelm, einen neuen Marstall an der Straße Unter den Linden erbauen zu lassen, hingen mit diesen Plänen möglicherweise zusammen. Spätestens 1695 waren die Pläne Friedrichs, das Schloß zu einem Palast umbauen zu lassen, und die Entwürfe für ein Zeughaus soweit gediehen, daß dessen Grundstein anstelle des Hauses Weiler auf dem Friedrichswerder gelegt werden konnte (vgl. Kat. 4).

Die Entwürfe beruhten auf Arbeiten des französischen Architekten Jean François Blondel. Die Bauarbeiten am Zeughaus, das zwischen 1695 und 1706 unter Dach gebracht und danach langwierig ausgebaut wurde, leitete zunächst Nering, ihm folgten Grünberg, Schlüter und schließlich de Bodt. Das prächtige, keineswegs militärisch wirkende Gebäude wurde neben Bollwerk 1 erbaut und lag damit zweckgerecht neben der kurfürstlichen

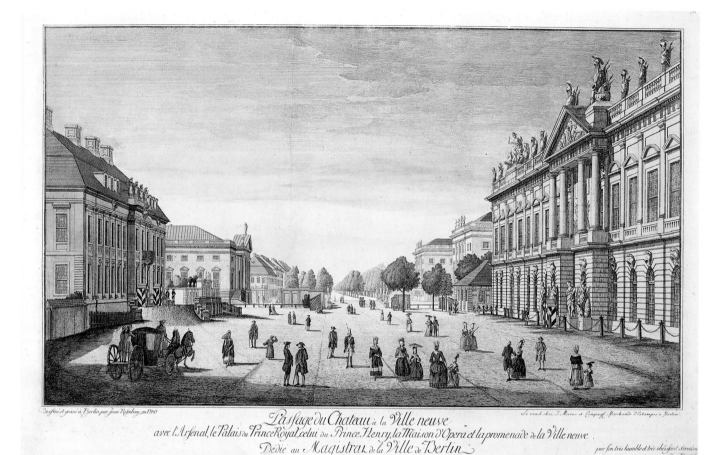

La Passage du Chateau à la Ville neuve
avec l'Arsenal, le Palais du Prince Royal, celui du Prince Henry, la Maison d'Opera et la promenade de la Ville neuve
Dediè au Magistrat de la Ville de Berlin

Kat. 19

Gießerei, die 1701 nach Plänen Schlüters erweitert wurde.

Außer dem Zeughaus erhielten zwar Münze, Hofgericht und Kammergericht eigene, teils neue Gebäude, aber zunächst wurde nur noch die 1696 gegründete Akademie der Künste an der Straße Unter den Linden eingerichtet, wo sie über den Ställen des Marstalls Räume erhielt.

Der so vorbereitete und begleitete Umbau des Schlosses (vgl. Kat. 20) war anscheinend in das Vorhaben eingebettet, Berlin zu einer prachtvollen Residenz auszugestalten und mit der Entscheidung Friedrichs verbunden, die westlichen Neubaugebiete nicht mehr mit Festungswerken zu schützen; beides erforderte oder ermöglichte Veränderungen der bisherigen Bebauung.

Das Blatt zeigt auch, wie die Entwürfe für das Forum Fridericianum, die Knobelsdorff 1740 vorgelegt hatte, auf dem ehemaligen Schußfeld nördlich der Straße in den Tiergarten umgesetzt wor-

den waren (vgl. Kat. 12): Um 1747 hatte Friedrich II. für seinen Bruder, den Prinzen Heinrich, anstelle des anfangs geplanten Schlosses ein Palais entwerfen lassen, wofür allerdings nur noch der Freiraum zwischen Akademie und begradigtem Festungsgraben vorgesehen war; zwischen der Straße Unter den Linden und dem Palais war anfangs ein etwa hundert Meter tiefer Platz geplant. 1748–53 brachte man das Gebäude aber unmittelbar an die Straße unter Dach, wofür wahrscheinlich der schlechte Baugrund ausschlaggebend war. Südlich der Straße war die ältere Bebauung gegenüber der Oper zunächst bestehen geblieben, da sich der König unterdessen vor allem Potsdam ausbauen ließ.

Auch als Friedrich II. ab 1774 statt des ursprünglich vorgesehenen Akademie-Gebäudes eine Bibliothek erbauen ließ (vgl. Kat. 34), blieben die älteren Häuser an der Straße Unter den Linden erhalten, da der Neubau nur auf dem Hinterland des Palais Bredow errichtet wurde; die-

ses Palais und eine Mauer, die einen Vorplatz an der Bibliothek einfriedete, sind auf der Radierung jenseits des Opernplatzes abgebildet. Das Palais stand anstelle des Hauses, das sich Generalmajor Christian Weiler 1688 am Eingang der Dorotheenstadt hatte erbauen lassen (vgl. Kat. 4). Seit 1693 war das Anwesen Eigentum der Familie des Markgrafen Philipp Wilhelm von Schwedt, der das Haus umbauen ließ; kurz nach 1750 erhielt das sogenannte Markgräfliche Palais nach Entwürfen Chr. Ludwig Hildebrandts die Gestalt, die Rosenberg andeutet, wobei auf dem Hinterland Nebenbauten und eine Orangerie erbaut wurden. Danach erwarb der Domherr von Bredow das Palais. Im 19. Jahrhundert ließ Friedrich Wilhelm III. das Palais nach Entwürfen Schinkels für die Familie des Prinzen Wilhelm umbauen, der 1861 als Wilhelm I. preußischer König wurde und das Palais weiterhin bewohnte; das Gebäude war seither als Altes Palais bekannt.

Schließlich waren über den nördlichen Straßenbäumen einige Dächer jener viergeschossigen Häuser zu sehen, die Friedrich II. 1730–33 auf königliche Kosten an der Straße hatte bauen lassen; nach Entwürfen, die meist von Georg Christian Unger stammten, entstanden damals hinter dreiunddreißig Fassaden vierundvierzig Häuser auf ebensovielen Grundstücken.

Rosenbergs Blatt zeigt also den Kernbereich des königlichen Interessengebiets westlich des Schlosses und läßt ahnen, wie dieses Gelände unter den Nachfolgern des Kurfürsten Friedrich Wilhelm, der dort Festungswerke und deren Schußfeld angelegt hatte, wieder umgestaltet worden war, seit Friedrich I. das Schloß zu einem Palast umgebaut hatte. Das volle Ausmaß dieser Umgestaltung ist allerdings nicht zu erkennen: Rosenberg konnte auf seinem Standpunkt den Hauptteil des Opernplatzes nicht einsehen, wo die Hedwigskirche südlich des Opernhauses und die königliche Bibliothek die abgebildeten Bauten gewichtig ergänzten. Auch sah er den Marstall an der Straße Unter den Linden nicht, der westlich des Palais Prinz Heinrich zwischen Charlottenstraße und Friedrichstraße stand und von den Linden verdeckt war.

Lit.: Reuther, Barock, S. 128 f. – Zum Zeughaus: D. Joseph, Zur Baugeschichte des königlichen Zeughauses, Berlin 1910. – Ladendorf,

S. 33–37. – Schiedlausky, S. 84–88. – Zum Palais des Prinzen Heinrich: K. D. Gandert, Vom Prinzenpalais zur Humboldt-Universität, Berlin 1985, S. 17–33. – Zum Palais Bredow: Borrmann, S. 323 f.; Sievers, Bauten, 1955, S. 9 f., 31–34. – Zu den Immediatbauten an der Straße Unter den Linden: Borrmann, S. 128, 420.

20 Johann Georg Rosenberg (1739–1808)
Ansicht des Schlosses von Morgen mit einem Teil der Langen Brücke und dem Reiterstandbild des Großen Kurfürsten, 1781
Radierung, koloriert; 39 × 64,2; bez. u.l.: »dessiné et gravé par J. Rosenberg à Berlin«.
Berlin, Kupferstichkabinett, SMPK.

Das Blatt, dessen Farbigkeit die abgebildeten steinernen Anlagen an der Spree bestimmen, zeigt eine Ansicht des königlichen Schlosses und der Kurfürsten-Brücke, in die Rosenberg nur die 1698 bis 1716 neu ausgebauten Teile des Schlosses aufnahm. Auf der Brücke ist das 1703 aufgestellte Denkmal des Kurfürsten Friedrich Wilhelm sichtbar, während dahinter das Schloß die Tiefe des Schloßplatzes kennzeichnet; links das Haus Schloßplatz 17, das in der Radierung ein farbliches und – perspektivisch bedingt – formales Gegengewicht zum mächtig ausgedehnten Schloß bildet.

Wie viele städtebauliche Maßnahmen, die Friedrich I. innerhalb der Festung ausführen ließ, so war auch der Entschluß, die Lange Brücke durch eine steinerne Anlage zu ersetzen, eine Folge davon, daß für den Festungsbau der Wasserstand der Spree gesenkt worden war. Mit dieser Senkung war zwar in Friedrichswerder und Neu-Cölln-am-Wasser neues Bauland gewonnen worden, doch waren auch alle alten hölzernen Wasserbauten wie die Schleuse, der Mühlendamm und alle Wassermühlen nachteilig betroffen worden: Erstens mußten sie auf den niedrigeren normalen Wasserstand umgestellt werden und zweitens waren hölzerne Bauteile, die unter Wasser weitgehend vor Zersetzung geschützt gewesen waren, in den besonders gefährdeten, für Luft und Wasser gleichermaßen zugänglichen Bereich geraten. In diesem Zusammenhang ließ der Kurfürst 1692 die Lange Brücke, die während des Festungsbaus mehrmals ausgebessert worden war, nach Plänen Nerings aus Sandstein neu erbauen; 1703 stellte Andreas Schlüter auf der neuen Brücke das Reiterbildnis Kurfürst Friedrich Wilhelms auf, das nach seinem Entwurf gegossen worden war, und seither hieß sie Kurfürsten-Brücke.

Das Schloß wurde im Zuge eines weitreichenden Planes ausgebaut, bei dem einige Einrichtungen, für die vorher Schloßräume bestanden hatten, westlich des Schloßgebiets eigene Gebäude erhielten.

Die bekannteste Einrichtung, die in diesem Zusammenhang ein eigenes Gebäude erhielt, war das kurfürstliche Waffenlager im Schloß, für das ab 1695 in Friedrichswerder das Zeughaus nördlich der Straße in den äußeren Tiergarten erbaut wurde (vgl. Kat. 21). Außerdem erhielten auch die Münze, das Hofgericht und das Kammergericht eigene, teils neue Gebäude; 1698 wurden das Kammergericht, 1701 die Münze und etwa gleichzeitig das Hofgericht, die sogenannte Hausvogtei, aus dem Schloß verlegt. Damit waren wichtige Voraussetzungen geschaffen, das Schloß für den neuen Zweck umzubauen. Demgegenüber wurde die 1696 gegründete Akademie der Künste gleich außerhalb des Schlosses im Marstall an der Straße Unter den Linden eingerichtet, während dem 1700 eröffneten Hoftheater im Marstall an der Breiten Straße Räume zugewiesen wurden.

Kat. 20

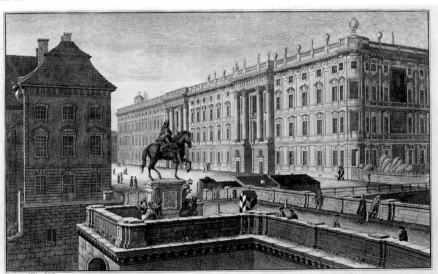

Vue du Château du côté du Levant, avec une partie du grand pont et la Statue Equestre de Guillaume le Grand.
Dédiée à Son Altesse Serenissime Monseigneur le Duc Ferdinand de Brunsvic et Lunebourg

Ab 1698 wurde das Schloß zunächst nach Entwürfen Andreas Schlüters und dann ab 1706 nach Plänen von Eosander Freiherr Göthe umgebaut.

Für Schlüters Entwurfsarbeiten hatte Friedrich vorgegeben, nur den Schloßhof mit drei neuen Flügeln zu umbauen, so daß die alten Bauten an der Spree erhalten blieben, aber stilistisch angepaßt worden wären; außerdem hatte Schlüter anstelle der alten Wasserkunst einen neuen Münzturm zu erbauen. Während die Bauarbeiten am Schloßhof zügig verliefen, war der Baugrund am Vorhof so schwierig, daß sich Schlüters großartige Entwürfe eines Münzturms als unausführbar erwiesen. Schlüter mußte daraufhin die Bauleitung abtreten und Eosander wurde leitender Architekt. Unter seiner Leitung wurde auch der Vorhof umbaut und schließlich umschlossen die neuen viergeschossigen Flügel zwei Höfe und reichten bis an die Schloßfreiheit, wo wegen des schlechten Baugrunds am Spreegraben umfangreiche und zeitraubende Gründungsarbeiten angefallen waren. Dagegen blieben die alten Anlagen an der Spree weitgehend unverändert.

Schlüter hatte für die neuen Anlagen einen eigentümlichen Stil entwickelt und dazu seine Kenntnisse italienischer und französischer Barockpaläste ausgewertet. Eosander wandelte diesen Stil naturgemäß nur wenig ab, als er die Flügel für den zweiten Schloßhof entwarf; 1713 hatte Friedrich Wilhelm I. Eosander entlassen und Martin Heinrich Böhme, einen Schüler Schlüters, damit beauftragt, die fehlenden Teile des Südflügels mit Portal II an den Bau Schlüters anzufügen. So wies das Schloß neben Portal I, wo Schlüters Südflügel nach fünf Fensterachsen mit einem Erkerturm in den Westflügel übergegangen wäre, auch keine auffälligen Unterschiede zu den späteren Anbauten auf. Dagegen war während der Bauarbeiten um 1705 anscheinend zeitweise unklar gewesen, ob die neue Anlage auf die alte Georgenstraße, auf die Breite Straße oder nach Westen ausgerichtet werden sollte. Endlich wurde der Bau westwärts ausgerichtet, als Eosander im Flügel an der Schloßfreiheit ein Portal (Portal III) über der Mittelachse anlegte und plante, darüber eine hoch aufragende Kuppel zu errichten; damit schloß er unauffällig an die ältere Planung Schlüters an, der am Lustgarten ein Portal (Portal V) auf die Straße Unter den Linden ausgerichtet hatte.

Rosenberg nahm die Kurfürsten-Brücke und das Schloß aus dem ersten Obergeschoß des Hauses »Alte Post« an der Burgstraße auf (vgl. Kat. 32). So gewann er eine leichte Aufsicht auf den Mittelteil sowie auf den zum Schloßplatz abfallenden Teil der Brücke und konnte das Schloß so abbilden, daß nur das Standbild des Kurfürsten Friedrich Wilhelm die Ansicht überschnitt. Derart zeigte er Denkmal und Schloß in der Beziehung, die die Baumaßnahmen Friedrichs I. betonten. Gleichzeitig konnte er noch einen weiteren Bau andeuten, den dieser König hatte errichten lassen: Hinter dem Schloß sind nämlich Teile jener einheitlich gestalteten Gebäudegruppe zu erkennen, die nach einem 1700 erarbeiteten Entwurf de Bodts an der Straße An der Stechbahn errichtet worden waren; diese Häuser hatten in den Obergeschossen Mietwohnungen und waren im Erdgeschoß mit Kaufhallen ausgestattet, die wahrscheinlich Verkaufsräume ersetzten, die nach 1688 am Vorhof des Schlosses bestanden hatten.

Rosenberg hatte also von einem sorgfältig ausgewählten Standpunkt eine spannungsvolle, bedeutsame und zugleich möglichst weitreichende Ansicht des Schloßplatzes gezeichnet.

Lit.: Reuther, Barock, S. 118 f. – Zur Erweiterung des Schlosses: A. Geyer, Das »neue Schloß« Friedrichs I., in: Hohenzollern-Jahrbuch, 7, 1903, S. 249–69. – Ladendorf, S. 67–73, 42–46, 90–92. – G. Peschken, Von der kurfürstlichen Residenz zum Königsschloß, in: Peschken/Klünner, S. 20–69. – Zur Ausrichtung des Schlosses und zum Portal V: G. Peschken, Die städtebauliche Einordnung des Berliner Schlosses zur Zeit des preußischen Absolutismus unter dem großen Kurfürsten und König Friedrich I., in: Gedenkschrift Ernst Gall, München 1965, S. 345–70, 359–66. – Zum Zeughaus: vgl. Kat. 19. – Zu den Häusern An der Stechbahn: Borrmann, S. 408, Anm. 1.

21 Johann Georg Rosenberg (1739–1808)
Ansicht des Hackeschen Markts, der Spandauer Brücke und der Sophienkirche im Hintergrund, aufgenommen von der Neuen Friedrichstraße, 1781
Radierung, koloriert; 39,8 × 65,5; bez. u.l.: »dessiné et gravé par J. Rosenberg à Berlin 1781«
Berlin, Kupferstichkabinett, SMPK.

Rosenberg zeichnete die Ansicht der Straße An der Spandauer Brücke aus einem Obergeschoß des Hauses Neue Friedrichstraße Nr. 65. Jenseits des Festungsgrabens sah er das östliche Ende des Hackeschen Markts, der sich bis zur Einmündung der Oranienburger Straße und der Rosenthaler Straße trichterförmig weitete. Hinter den Häusern am Hackeschen Markt stellte er die Sophienkirche dar, deren Turm die Spandauer Vorstadt kennzeichnete.

Das Gebiet am Berliner Festungsgraben, das die Radierung zeigt, wurde während der Regierung Friedrichs II. umgestaltet. Bis 1750 bestanden dort das Spandauer Festungstor, der Festungsgraben in voller Breite, ein Ravelin und das Schußfeld. Wall und Festungstor, die 1750 abgetragen wurden, nahmen den Bereich ein, wo 1781 diesseits des Grabens dreigeschossige Häuser standen; das nördliche Eckhaus an der Neuen Friedrichstraße war anscheinend ein Gasthof. Etwa gleichzeitig erhielt General von Haacke den Auftrag, das Gelände der Festungswerke und das ehemalige Schußfeld der Festung neu zu gliedern. Er ließ den westlichen Graben am Ravelin zuschütten, sparte so eine Brücke und legte zwischen Graben und der Wegscheide, an der sich Oranienburger und Rosenthaler Straße trennten, einen Marktplatz an, so daß beide Landstraßen dort mündeten (vgl. Kat. 18); die meist dreigeschossigen, später erbauten Häuser, die jenseits des Grabens abgebildet sind, standen an der Ostseite des trichterförmigen Platzes. Wahrscheinlich wurde auch der eigentliche Festungsgraben mit dem Erdreich der Wälle eingeengt; jedenfalls war er um 1780 zur Hälfte zugeschüttet und mit der hölzernen Spandauer Brücke vergleichsweise eng überspannt.

Vier Jahre später ließ Friedrich II. den baumbestandenen Graben zugunsten des Gerinnes einer Zwirn-Mühle, der sogenannten Moulinier-Fabrik, nochmals

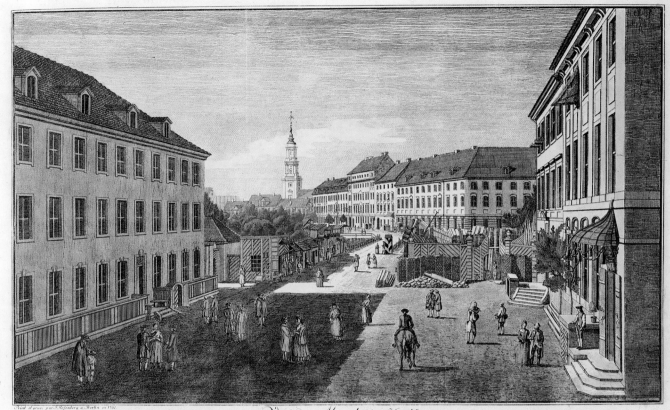

Vuë du Marché de Hack,
du Pont de Spandau de l'Eglise Sophie dans l'eloignement prise du Côté de la nouvelle Ruë de Frederic.

Kat. 21

einengen, die alte Brücke durch eine steinerne Brücke nach einem Entwurf Georg Christian Ungers erbauen und feste Verkaufsbuden auf dem zugeschütteten Grabengelände errichten.

Der eingefriedete Platz, der bis zum Graben die Straße einengte, diente sicherlich nicht dazu, die Bauarbeiten des Jahres 1784 vorzubereiten, wie Rave vermutete; wahrscheinlich war an dieser Stelle ein Lagerplatz für Baustoffe eingerichtet. Jedenfalls war das Gelände auch 1804 noch eingefriedet, wie auf dem Stadtplan Selters zu erkennen ist.

Die Sophienkirche, die Rosenberg hinter dem Marktplatz zeigt – anscheinend etwas südwärts versetzt –, ist eine Saalkirche mit der Kanzel an einer Breitseite; Der Turm steht an der Westseite des Saalbaus. Die Kirche hing eng mit der Siedlungspolitik Friedrichs I. zusammen. Nachdem die nördlichen Berliner Vorstädte 1699 abgesteckt worden waren, reichte die kleine Georgenkirche an der

Landstraße nach Bernau, die einzige Kirche nördlich der Festung, für die vorstädtische Bevölkerung bald nicht mehr aus. Seit 1704 plante die Bürgerschaft der Spandauer Vorstadt, für dieses Gebiet eine Kirche bauen zu lassen; aber erst als Königin Sophie Luise die Baukosten vorschoß und 1712 sogar stiftete, gediehen die Bauarbeiten soweit, daß die Kirche im November desselben Jahres benutzt werden konnte. Diese Saalkirche bestand zunächst dreißig Jahre ohne Turm (vgl. Kat. 5). Seit 1732 ließ Friedrich Wilhelm I. dann einen fast siebzig Meter hohen Turm anbauen. Der Entwurf stammt von Johann Friedrich Jacob Grael, der ihn nach seiner Dresdner Studienreise des Jahres 1731 zeichnete, wo er den Sächsischen Baumeister Daniel Pöppelmann getroffen und dessen Kunst schätzen gelernt hatte. 1734 wurde der Turm vollendet. Anders als die meisten Türme, die Friedrich Wilhelm I. erbauen ließ, war er völlig aus

Haustein errichtet; er überdauerte deshalb und wurde anders als der steinerne Turm der Parochialkirche auch im Zweiten Weltkrieg nur unerheblich beschädigt. Die Kirche hat also den einzigen barocken Turm Berlins, und die Radierung Rosenbergs zeigt den Turmunterbau noch mit der steinernen Brüstung, die später durch gußeiserne Gitter ersetzt wurde. Der Turm wurde erstmals 1796 ausgebessert und seitdem mehrmals restauriert.

Das Blatt ist zusammen mit seinem Gegenstück ein erstes bildliches Zeugnis, das um 1780 einen Einblick in das Gewerbegebiet im Norden des alten Berlins ermöglicht, wo schon um 1500 Wassermühlen gearbeitet hatten.

Lit.: Rave, Rosenberg, Nr. 6. – Zum Festungsgraben und zu den Buden am Spandauer Tor: Holtze, S. 98 f. – Zum Hackeschen Markt: vgl. Kat. 18. – Zur Sophienkirche: Herz, Barock, S. 86–88.

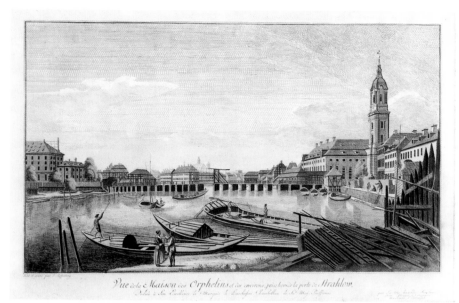

Vue Ecke e Maison des Orphelins et les environs prise vers la porte de Strahlow.

Kat. 22

**22 Johann Georg Rosenberg
(1739–1808)
Ansicht des Waisenhauses und der
Umgebung, aufgenommen vom
Stralauer Tor, vor 1783**
Radierung, koloriert; 40,8 × 68,6; bez.
u.l. »Peint et gravé par J. Rosenberg«.
Berlin, Berlin Museum.

Die Ansicht zeigt den Bereich beiderseits
der Oberspree zwischen der Mündung
der Festungsgräben und dem Mühlen-
damm. Links ist die Zuckersiederei
Splittgerber und rechts das Friedrichs-
Hospital abgebildet; hinter der Blocks-
Brücke sind die Bauten der ehemaligen
Textil-Manufaktur Wegely zu erkennen,
die der Dachreiter der Petrikirche über-
ragt.
Rosenberg hatte dazu seinen Standpunkt
am Berliner Ufer der Spree auf einem
Uferstreifen gewählt, der wenige Meter
oberhalb des Berliner Festungsgrabens
am Stralauer Tor in die Spree ragte und
eine Aufschwemme war. Dort lagen die
Holzplätze und Gewerbegebiete beider-
seits der Oberspree hinter ihm und blie-
ben ausgespart; rechts ist am Spree-Ufer
eine alte Bewehrung zu sehen, die den
Zugang zum Festungsgraben sperrte,
dahinter die Straße An der Stralauer
Brücke. Links ist am anderen Ufer zu-
nächst das östliche Ende Neu-Cöllns-am-
Wasser mit der Zuckersiederei sichtbar;
vor der Siederei lag das Cöllner Schlacht-
haus, das als Fachwerkbau teilweise auf
Pfählen über der Spree stand.

Beide Gebiete waren mit der Blocks-
Brücke verbunden, die nach dem Wai-
senhaus im ehemaligen Friedrichs-Hos-
pital auch Waisenhaus-Brücke hieß. Jen-
seits der Brücke leuchten links der Spree
hinter einigen Bauten Neu-Cöllns-am-
Wasser die Gebäude der »Insel« weiß auf
und kennzeichnen den Cöllner Spreegra-
ben. Daneben ist die Bebauung der
Fischer-Brücke zu erkennen, während
über den Dächern Cöllns Dachreiter und
Turmstumpf der Petrikirche zu sehen
sind. Weiter nordöstlich nahe dem Müh-
lendamm, den Rosenberg an seinem
Standpunkt wegen der Bebauung am
Berliner Spreeufer nicht sehen konnte,
ragt der Turmstumpf des Cöllner Rat-
hauses auf. Rechts der Spree steht jen-
seits der Brücke das Waisenhaus; sein
Turm ragte damals noch etwa fünfzig
Meter auf. Hinter den längs der Spree ge-
legenen Wirtschaftsgebäuden des Wai-
senhauses sind einige Hintergebäude der
Grundstücke bis zur Padden Gasse abge-
bildet; der langgestreckte, weit über den
Fluß gebaute und mit einem Walmdach
geschlossene Bau war das Berliner
Schlachthaus.
Die Schlachthäuser waren nicht mehr die
mittelalterlichen Anlagen. Das Cöllner
Schlachthaus war sogar verlegt worden,
denn es hatte ursprünglich gegenüber
der Berliner Anlage ungefähr dort ge-
standen, wo der Cöllner Stadtgraben
nahe der Manufaktur Wegely von der
Spree abzweigte. Die mittelalterlichen
Anlagen waren abgetragen worden, als

zugunsten der Festungswerke der Was-
serstand der Spree gesenkt wurde. Wäh-
rend die Berliner ihr Schlachthaus 1661
an alter Stelle neu erbauten, war der so-
genannte Wursthof auf Cöllner Seite zu-
nächst aufgegeben worden. Das Berliner
Schlachthaus wurde 1727 nochmals er-
neuert und das Cöllner Schlachthaus
1750 an der abgebildeten Stelle errichtet.

Lit.: Reuther, Barock, S. 116 f. – Zu den
Schlachthäusern: Nicolai, Beschreibung,
S. 135, Nachtrag; E. Fidicin,
Historisch-diplomatische Beiträge zur
Geschichte der Stadt Berlin, 5 Bde.,
Berlin 1837–42, S. 5, 217, 219, 221,
331–32; F. Meyer, Altberlinische
Stätten, in: Brandenburgia, 6, 1897–98,
S. 27–43a, S. 28. – Zur Zuckersiederei
und zum Waisenhaus: vgl. Kat. 13.

**23 Carl Traugott Fechhelm
(1748–1819)
Ansicht des Lustgartens mit
Zeughaus-Ecke, Dom und
Berliner Schloß, 1783**
Öl/Lwd; 57 × 95; bez. u.r.: »C.T.
Fechhelm. Berlin –83«.
Berlin, SSG, Inv. GK I 11724.

Das Gemälde bildet den Platz am Zeug-
haus und dahinter den ehemaligen Lust-
garten ab, der 1714 zum Paradeplatz um-
gewandelt worden war. Links stellt
Fechhelm die östliche Ecke des Zeug-
hauses dar, während er jenseits des
Spreegrabens rechts den Lustgarten-Flü-
gel des Schlosses andeutet, der die Tiefe
des Platzes kennzeichnet. Den östlichen
Rand des Platzes riegelte der Apotheken-
flügel des Schlosses gegen die Spree ab.
Daneben standen seit 1747 die Dom-
Kirche und seit etwa 1720 das königliche
Waschhaus dicht an der Spree. Jenseits
des Flusses ragt der Turm der Marienkir-
che am Neuen Markt auf.
Der dargestellte Ort ist heute wesentlich
verändert. Nur das Zeughaus und die
Marienkirche stehen noch, die Kirche hat
seit 1790 einen anderen Turmhelm.
Die Brücke, die den Spreegraben über-
querte, war nicht mehr die alte Hunde-
Brücke, an der sich seit dem 16. Jahrhun-
dert die Jäger mit ihren Hunden vor den
kurfürstlichen Jagden im äußeren Tier-
garten versammelt hatten; vielmehr war
an ihrer Stelle, wo die königlichen Jag-
den weiterhin begannen, 1738 eine höl-
zerne Zugbrücke neu erbaut worden,

deren Zugvorrichtung mit Gegengewichten ausgestattet war. Diese zweite Hundebrücke ließ Friedrich Wilhelm III. 1821–24 nach Entwürfen Schinkels durch eine steinerne Klappbrücke ersetzen; sie wurde um 1900 zu einer festen Brücke umgebaut, nachdem der alte Mühlendamm 1888–90 durch einen Neubau mit einer Schleuse in der Spree ersetzt worden und der Fluß auf diese Weise schiffbar gemacht worden war.

Der Apothekenflügel diente ursprünglich für Versuche des Kurfürsten Johann Georg, Gold herstellen zu lassen; das Gebäude war 1585 nach Entwürfen erbaut worden, die der sächsische Maurermeister Peter Kummer vom Dresdner Hof überbracht und die der kurfürstliche Baumeister Rochus Guerini Graf zu Lynar überarbeitet hatte. Die Entwürfe beruhten anscheinend auf den Anforderungen des kurfürstlichen Hof-Apothekers und Alchimisten Michael Aschenbrenner, wobei Aschenbrenner Vorstellungen des Dresdner Hof-Alchimisten auswertete. Der zweigeschossige Neubau wurde trotz eindringlichen Anratens Lynars, der aber über den Zweck des neuen Gebäudes nicht voll informiert

war, nicht in das Schloß einbezogen, sondern längs der Spree eigenständig im Lustgarten angeordnet. Dafür war wohl ausschlaggebend, daß die metallurgischen Versuche geheim bleiben sollten und nicht ungefährlich waren. Das gewölbte Gebäude enthielt im Erdgeschoß die kurfürstliche Münze, die über ein Wasserrad in der Spree verfügte, während im Obergeschoß ein chemisches Laboratorium eingerichtet war. Der Kurfürst konnte seine Wohnung durch einen Treppenturm verlassen und das Hofapotheken-Gebäude nach wenigen Schritten durch dessen seitlich vorgelagertes Treppenhaus betreten. Erst der nächste Kurfürst, Joachim Friedrich, ließ den Bau 1598 mit dem Schloß verbinden und Kurfürst Friedrich Wilhelm richtete 1661 im Obergeschoß die Hofbibliothek, die öffentlich zugänglich war, und im Erdgeschoß die Hofdruckerei ein.

Der eigenartige Bau fiel 1885 teilweise dem großstädtischen Verkehr zum Opfer. Seit der Mitte des 19. Jahrhunderts war immer wieder beklagt worden, daß für den gesamten Verkehr zwischen den nördlichen Teilen Berlins und der Friedrichstadt nur drei leistungsfähige Brük-

ken genutzt werden konnten. Um 1880 entschloß man sich, die Spandauer Vorstadt im Zuge der Gassen, die westlich der Marienkirche durch das alte Berlin führten, mit der Straße Unter den Linden zu verbinden. Zu diesem Zweck wurde der Apothekenflügel 1885 bis zum zweiten Dachhaus gekürzt, damit die Kaiser-Wilhelm-Straße, die die Berliner Gassen ersetzte, über die gleichnamige Brücke am Schloß vorbei an die Straße Unter den Linden angeschlossen werden konnte (heute heißen beide Anlagen nach Karl Liebknecht). Noch nachhaltiger wirkte sich der Zweite Weltkrieg aus, in dem das Schloß schwer beschädigt wurde; daraufhin beschloß man in der DDR, das ruinierte Gebäude abzutragen und den erweiterten Lustgarten für Aufmärsche zu nutzen. Ab 1973 wurde anstelle des Schlosses einschließlich des verkürzten Apothekenflügels der Palast der Republik erbaut.

Mit dem nördlichen Teil des Apothekenflügels war auch der benachbarte Rest des Bibliotheksbaus abgetragen worden, der zu den letzten Bauvorhaben Kurfürst Friedrich Wilhelms gehörte. Nachdem 1685 das neue Pomeranzenhaus in Boll-

Kat. 23

werk 1 erbaut worden war, hatte der Kurfürst geplant, nördlich des Apothekenflügels anstelle des alten Pomeranzenhauses eine Bibliothek längs der Spree errichten zu lassen, und Nering hatte den Bau 1687 begonnen (vgl. Kat. 4). Der Bau war nach dem Tode des Fürsten nicht über das Erdgeschoß hinaus gediehen und um 1690 mit einem Notdach gedeckt worden. Fechhelms Gemälde zeigt am Apothekenflügel und nördlich des Doms Reste dieses Gebäudes, das bis dicht an das Lusthaus reichte; der Rest am Lusthaus war unter Friedrich Wilhelm I. als königliches Waschhaus ausgebaut worden.

Der Dom am Rande des Lustgartens wurde 1747–50 nach Entwürfen Johann Boumanns erbaut. Gleichzeitig riß man die alte landesherrliche Dom-Kirche jenseits des Schlosses ab, die seit 1536 in der Kloster-Kirche der Dominikaner an der Cöllner Brüderstraße eingerichtet war; die alte Kirche genügte diesem Zweck nicht mehr, seit das Schloß um 1700 umgebaut worden war, und war baufällig geworden. Die Wahl des Standorts nordwestlich des Schlosses belegt ähnlich wie die anderen Berliner Bauten Friedrichs II., daß auch dieser König dazu beitrug, den Schwerpunkt der königlichen Bauten von der alten Bürgerstadt weg zu verlegen.

Für den neuen Dom wurden einige der Bogenhallen abgerissen, die von dem unvollendeten Bibliotheksbau übrig waren. Als Friedrich Wilhelm IV. plante, den alten Dom im Lustgarten durch einen Neubau zu ersetzen, ließ er 1845 das Spreeufer schon vorsorglich umgestalten, wobei auch die letzten Reste des Bibliotheksbaus beseitigt wurden; die Planungen verliefen ansonsten ergebnislos.

Die Heiligegeist-Kapelle gehörte zu dem gleichnamigen Hospital am Spandauer Tor. Die Anlagen stammten aus der Gründungszeit Berlins und waren im anfangs noch unbebauten Gebiet nördlich der Oderberger Straße (heute Rathausstraße), aber innerhalb der Stadtmauer an der Landstraße nach Spandau errichtet worden. Das Anwesen, dessen älteste erhaltene Erwähnung aus dem Jahre 1272 stammt, lag also ursprünglich getrennt von den restlichen Häusern der Stadt an der Unterspree, wo der Fluß das ummauerte Stadtgebiet schon wieder verließ. Fechhelm malte den Turm, der 1476 erneuert worden war. Die Hospital-Gebäude wurden 1825 durch neue

Armenhäuser ersetzt, während die Kapelle erhalten blieb; 1905–06 wurde die ganze Anlage zugunsten der Handelshochschule aufgegeben und die Kapelle in den Neubau einbezogen (heute Mensa der Wirtschaftswissenschaftlichen Sektion der Humboldt-Universität).

Durch einen Vergleich mit einem Gemälde Fechhelms von 1788 im Märkischen Museum mit einer Radierung Rosenbergs von 1780, die dem Gemälde von 1783 beide sehr ähneln, ist zu ersehen, daß diese Künstler eng zusammen arbeiteten.

Darüber hinaus wird aber deutlich, daß sie sowohl die Farbigkeit und die Beleuchtung als auch die Größenverhältnisse der abgebildeten Gebäude, Gegenstände und Menschen soweit abwandelten, daß die Bilder nicht nur unterschiedliche Witterungen, Tageszeiten und Entfernungen vermitteln; vielmehr belegen diese kleinen Unterschiede, die nicht auf genauerer Beobachtung, sondern auf willkürlicher Abwandlung beruhen, daß Rosenberg wie Fechhelm komponierten, um bestimmte Ziele zu erreichen.

Lit.: vgl. Reuther, Barock, S. 117 f. – Zur Hunde-Brücke: Nicolai, Beschreibung, S. 162; Schinkel-Lebenswerk II, S. 63. – Zum Hofapotheken-Gebäude: Geyer, S. 38–40 (überholt die Darstellung in: Nicolai, Beschreibung). – Zum Bibliotheksbau im Lustgarten: ebenda, S. 59–61. – Zum königlichen Waschhaus: ebenda, S. 61 (überholt die Darstellung in: Nicolai, Beschreibung, S. 72, Anm.). – Zum Dom im Lustgarten: Klingenburg, S. 2–6. – Zur Heiligegeist-Kapelle: Borrmann, S. 177 f.; Müller, Edelmann, S. 138–43.

24 Johann Georg Rosenberg (1739–1808)
Ansicht des Spittelmarkts und der kleinen Gertraudtenkirche, 1783
Radierung, koloriert; 39 × 64,6; bez. u.l.: »dessiné et gravé à Berlin par Jean Rosenberg«.
Berlin, Berlin Museum.

Die Radierung Rosenbergs zeigt den Platz an der Gertraudtenkirche und das vormittägliche Markttreiben von der Platzseite, die am Cöllner Stadtgraben lag. Links mündet die Wallstraße, die längs des Stadtgrabens durch Neu-

Cölln-am-Wasser führte, und rechts zweigt am Ende der Verkaufsstände die Niederwallstraße nach Friedrichswerder ab; den Verlauf beider Straßen hatten die Festungswerke des 17. Jahrhunderts bestimmt. Westlich der Kirche, wo das Gertraudten-Hospital zu erkennen ist, führte dagegen die Straße An der Spital-Brücke über den Festungsgraben zur Leipziger Straße. Der Platz wurde im 19. Jahrhundert wesentlich verändert und seine Bebauung im Zweiten Weltkrieg zerstört; ab 1969 bezog man das Gelände in den neuen Straßenzug Grunerstraße–Leipziger Straße ein. Reste der alten Anlagen sind erhalten.

Die Gertraudtenkirche wurde 1405 zusammen mit einem Anwesen gegründet, das möglicherweise zunächst für unverheiratete adlige Frauen gestiftet war; die Anlagen, die an der Fernstraße über Teltow nach Leipzig lagen (heute Lindenstraße), nutzte man jedenfalls bald darauf als Hospital. Cölln erhielt damals erstmals ein Hospital, wofür man die typische Lage vor der Stadtmauer an einer Landstraße wählte; vorher hatten wahrscheinlich allein die Dominikaner im Kloster an der Brüderstraße Kranke gepflegt. Dagegen hatten in Berlin schon früh zwei Hospitäler im Bereich der Stadtmauer bestanden, nämlich das Heilig-Geist-Hospital innerhalb der Stadtmauer am Spandauer Tor und das Georgen-Hospital vor dem Bernauer Tor, die beide schon vor 1272 eingerichtet worden waren.

1574 waren auch die Cöllner Beghinen, die vorher ein Haus in der Brüderstraße gehabt hatten, in das Hospital gezogen. Als im Dreißigjährigen Krieg schwedische Truppen Berlin bedrohten, ließ der Stadtkommandant 1641 das Hospital zusammen mit der Teltower Vorstadt niederbrennen, um dem Feind vor den Mauern keine Deckung zu lassen. 1646 ließ die Witwe des kurfürstlichen Oberförsters Anselm Freitag das Hospital jedoch wieder aufbauen, und 1648 wurde der Kirchhof mit einer Mauer eingefriedet, bevor Kurfürst Friedrich Wilhelm das vorstädtische Gelände ab 1657 in die Festungswerke einbezog. Er ließ Kirche wie Hospital mit den Wällen eines Bollwerks umgeben und am Stadtgraben kurfürstliche Salzhäuser erbauen.

Diese Maßnahme unterbrach nicht nur die alte Landstraße, sondern löste das Gelände weitgehend aus dem städtischen Leben. Gleichzeitig prägten Wälle, Salz-

häuser und Kirchhof die Platzgestalt so-
weit, daß sie später nur noch geringfügig
verändert wurde. 1739 wurden die alten
Gebäude des Hospitals abgetragen; der
neue Hospital-Bau wurde westlich der
Kirche nicht mehr an der alten Stelle,
sondern in der Flucht mit der Leipziger
Straße erbaut, die im selben Jahr über
eine Brücke mit dem Spittelmarkt ver-
bunden wurde. Noch vor 1740 wurden
auch die alten Salzhäuser an der Wall-
straße abgerissen, so daß der Platz die
Form erhielt, die Rosenberg abbildet:
Links öffnet sich die Mündung der Wall-
straße trichterförmig, nachdem die Salz-
häuser abgetragen waren, wobei das
Eckhaus Wallstraße 1 das große Haus
Spittelmarkt 12 verdeckt; dieses Haus
stand genauso wie auf der gegenüber lie-
genden Seite die Häuser zwischen Nie-
derwallstraße und Leipziger Straße in
der Flucht, die jene Wälle vorgegeben
hatten, die die Kehle des Bollwerks ge-
bildet hatten. Dagegen waren die Fluch-
ten beider Wälle, die die Face des Boll-
werks gebildet hatten, zugunsten einer
geraden Verbindung mit der Leipziger
Straße aufgegeben worden, so daß hinter
der Kirche keine winklige Häuserfront
entstanden war.

Die Kirche, die die Radierung zeigt, ist
der Nachfolgebau des spätmittelalter-
lichen, mehrfach umgebauten gotischen
Kirchleins, das im 18. Jahrhundert
ebenso wie das Hospital baufällig gewor-
den war. 1739 genehmigte Friedrich
Wilhelm I. einen Neubau, für den Wil-
helm Dieterichs den Entwurf erarbeitet
hatte und den Titus Favres leitete; zu-
mindest der Turm wurde im selben Jahr
fertig.

Unübersehbar stellt Rosenberg auf dem
abwechslungsreich kolorierten Blatt
Fuhrwerke, Gerätschaften, Waren und
Verkaufsstände besonders vielfältig und
platzgreifend dar; im Rahmen seiner Ab-
bildungsfolge zeigt er mit dieser Arbeit
den städtischen Platz weniger als Archi-
tektur denn als Lebensraum.

Lit.: Rave, Rosenberg, Nr. 9. – Zur
Gertraudtenkirche und zum Hospital:
Borrmann, S. 182 f.; Nicolai,
Beschreibung, S. 139; Fidicin, S. 173
(mit irrtümlichen Jahreszahlen). – Zum
Spittelmarkt: Holtze, S. 74, Anm. 1, S.
84, 88,; Erman, Berlin, S. 24 (Nr.16).

Vue du Marché de l'Hôpital et de la petite Eglise Ste Gertrude

Kat. 24

Abb. 20 Johann Stridbeck d. J., Das Hospital vor dem Gertraudten-Tor zu Cölln, 1691; Tuschpinsel
über Feder; Deutsche Staatsbibliothek Berlin (Ost) (zu Kat. 24).

**25 Johann Georg Rosenberg
(1739–1808)
Ansicht bis zur Waisenbrücke,
aufgenommen von der Fischer-
brücke, 1785**
Radierung, koloriert; 38 × 64,2; bez.
u.r.: »dessiné et gravé par J. Rosenberg
1785.«.
Berlin, Berlin Museum.

Die Radierung zeigt eine Ansicht der
Spree unmittelbar oberhalb des Mühlen-
damms bis hin zur Blocks-Brücke am
Stralauer Tor. Links Nebengebäude des
Mühlenhofs und rechts Bauten an der
Wasserseite der Fischerbrücke. Die
Brücke war 1683 rechtwinklig vom Müh-
lendamm zum Cöllner Ufer geschlagen
worden und diente als Zugang zum Fisch-
markt, der den Markt vor dem Rathaus er-
gänzte und auf der Spree stattfand.
Rosenberg nahm das Gebiet beiderseits
der Oberspree zwischen Mühlendamm
und Waisenbrücke wahrscheinlich aus

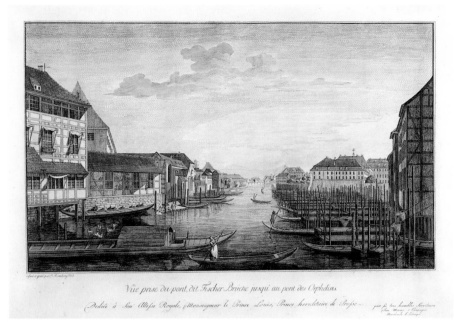

Vüe prise du pont, dit Fischer-Brücke jusqu' au pont des Orphelins.

(Dedié à Son' Altesse Royale, yMonseigneur le Prince Louis, Prince heréditaire de Prusse – par ses tres humbles Serviteurs Jean Morino & Compagnie, Marchands à Leipzig)

Kat. 25

dem Obergeschoß der Bauten auf, die den Mühlendamm säumten. Links sind die rückwärtigen Gebäude des Mühlenhofs und hinter diesen mit Steilgiebel ausgestattete Speicher auf den Grundstücken Molkenmarkt 1–3 abgebildet, die später zur Stadtvoigtei gezogen wurden. Die Mündung der Krögelgasse liegt vor den ersten, am Baumbestand erkennbaren Gärten; dahinter gibt Rosenberg noch das Berliner Schlachthaus wieder, das mit einem langgestreckten Walmdach gedeckt und auf Pfählen über die Spree gebaut war. Rechts ist die äußere Bebauung der Fischerbrücke in starker Verkürzung angedeutet, die die Aussicht auf die gleichnamige Uferstraße verdeckt; hinter diesen Bauten sind die Anlagen auf der ehemaligen Insel sichtbar, die um 1660 aus der Spree aufgetaucht war, als man zugunsten der Festungswerke den Wasserstand gesenkt hatte. Wie Rosenbergs Radierung zeigt, war die Spree im Bereich zwischen Fischerbrücke und »Insel« mit Anlegestellen der Cöllner Fischer belegt, die zwischen Pfählen schwammen und also dem wechselnden Wasserstand folgten; sie waren mit Fischkästen ausgestattet, so daß man dort ohne weiteres lebende Fische verkaufen konnte. Hinter diesen zu Cölln gehörenden Anlagen stellt Rosenberg jenseits des Cöllner Spreegrabens das nordöstliche Ende Neu-Cöllns-am-Wasser dar, wo die erste Zuckersiederei mit dem riesigen Walmdach auffällt.

Lit.: Rave, Rosenberg, Nr. 2. – Zur Fischerbrücke: vgl. Kat. 4. – Zum Mühlenhof: vgl. Kat. 32. – Zur Zuckersiederei: vgl. Kat. 13.

26 Johann Georg Rosenberg (1739–1808)
Ansicht des Fischmarkts zu Cölln mit der Petrikirche, 1785
Radierung, koloriert; 38,8 × 62,6; bez. u.l.: »dessiné et gravé par J. Rosenberg à Berlin 1785«.
Berlin, Kupferstichkabinett, SMPK.

Die Radierung zeigt eine Ansicht des Marktes aus der Nachbarschaft des Mühlendamms. Rosenberg bildet das Cöllnische Rathaus, vor dem gerade Markt gehalten wird, und seitlich davon die Gertraudtenstraße ab, an der damals noch die Petrikirche stand; der Blick reicht fast bis zum Cöllner Stadtgraben.
Anscheinend nahm Rosenberg den Cöllnischen Fischmarkt aus dem ersten Obergeschoß des Hauses auf, das an der Ecke zwischen Fischerstraße und Südende des Mühlendamms stand und als Nummer 12 des Marktplatzes zählte; so konnte er den Platz überblicken und weit in die Gertraudtenstraße sehen. Die beiden Häuser links stehen zwischen Fischerstraße und Roßstraße, deren Mündung am Rathaus das Haus Nummer 4 verdeckt; die fünf Häuser rechts stehen

zwischen einem Gang an der Spree und der Breiten Straße. Jenseits der Breiten Straße liegt an der südwestlichen Schmalseite des Platzes das Cöllner Rathaus, neben dem die Gertraudtenstraße mündet; an dieser Straße sind zunächst ein Baublock und dahinter die Petrikirche sowie ganz hinten die Mündung der Grünstraße und die Häuser vor der Gertraudtenbrücke abgebildet. Insgesamt vermittelt die Darstellung keine Spur des ursprünglich hügeligen Geländes, das offenbar im Zusammenhang mit der Pflasterung in Richtung Mühlendamm aufgeschüttet und eingeebnet worden war.
Das Blatt gehört zu den Arbeiten Rosenbergs, in denen er eine einheitliche Perspektive benutzte und städtisches Leben fast gleichgewichtig mit Bauten darstellte; der vielfältig beobachtete, in Beischlägen, Buden und Ständen betriebene Markt, den Rosenberg in den Vordergrund zog, belegt diesen Ansatz.
Drei der fünf Häuser auf der Nordseite sehen noch so aus wie 1701.
Ein Cöllner Rathaus bestand lange vor 1432 wahrscheinlich an der Stelle, die Rosenberg abbildet; sicherlich stand das Rathaus um 1600 schon am Südende des Cöllner Markts, als es mehrmals umgebaut wurde. Den abgebildeten Bau entwarf Martin Grünberg im Zusammenhang mit den Plänen Friedrichs I., Berlin samt seinen Vorstädten, Cölln, Dorotheenstadt, Friedrichswerder, Friedrichstadt und Neu-Cölln-am-Wasser unter einer Stadtverwaltung zusammenzufassen. Während ein neuer Magistrat die vier alten Magistrate 1709 ablöste, wurde der Grundstein für das Rathaus dieser neuen Gemeinde 1710 gelegt, die Bauarbeiten dauerten bis über das Jahr 1716 und wurden – wie der Turm zeigte – nicht planmäßig abgeschlossen. Kurz nach Ende der Bauarbeiten entzog Friedrich Wilhelm I. dem Neubau den Zweck, als die neue Stadtverwaltung auf seinen Befehl im Berliner Rathaus tätig wurde.
Die Höhengliederung des Neubaus entsprach der ursprünglich vorgesehenen, nur ansatzweise verwirklichten Nutzung: Hinter dem niedrigen Erdgeschoß wurde der Stadtkeller eingerichtet. Im Geschoß darüber zog an der Gertraudtenstraße eine Gastwirtschaft ein, während an der Breiten Straße eine Militärwache eingerichtet wurde, die dort bis 1848 verblieb. Im hohen zweiten Obergeschoß, das für Magistrat und Kämme-

rei geplant gewesen war, richtete man 1730 zunächst das Cöllner Gymnasium ein, nachdem ein Blitz den neuen Turm der Petrikirche getroffen hatte, wodurch auch deren Nachbarschaft mit dem Schulhaus zerstört worden war; ab 1767 war die Cöllner Schule im Rathaus untergebracht.

Die Petrikirche stammte aus dem 12. Jahrhundert und ist mittelbar in der ältesten erhaltenen Urkunde erwähnt, die von Cölln zeugt: 1237 wurde nämlich in einem Vertrag der damalige Probst zu Cölln als Zeuge benannt. Seitdem war die Kirche mehrmals umgebaut worden, und der Turm war Ende des 17. Jahrhunderts so baufällig, daß ein Neubau geplant wurde. Aber erst Friedrich Wilhelm I. veranlaßte, daß das Kirchenschiff ab 1717 innen umgebaut, der alte Kirchhof aufgegeben und wahrscheinlich ab 1726 der alte Turm abgetragen und bis 1730 ein neuer hoher Turm errichtet wurde; bei diesen Arbeiten wetteiferten mehrere Baumeister des Königs. Kaum war die Stange auf dem Turmhelm versetzt, da schlug im Mai 1730 mehrmals der Blitz ein; der noch eingerüstete Turm brannte ab, stürzte ein und zerstörte das Kirchenschiff sowie 44 Häuser, wobei ein Brand ausbrach, der den Bereich um die Kirche verheerte. Friedrich Wilhelm I. bewilligte daraufhin 30.000 Taler für einen Neubau, der einen sehr hohen Turm erhalten sollte und bei dessen Planungen die Baumeister Grael und Gerlach erneut miteinander wetteiferten. Der König bevorzugte Graels Entwurf, der einen neuen Turm in der Flucht der Brüderstraße vorsah. Nach schwierigen Gründungsarbeiten, die ins Grundwasser vorstießen, wurde das Kirchenschiff 1733 geweiht; dagegen dauerten die Arbeiten am Turm an, woraufhin der ungeduldige König den Bau Gerlach übertrug, unter dessen Leitung der Turm bis zum August 1734 die Höhe von etwa achtzig Metern erreichte. Ende des Monats stürzte der Turm jedoch ein. Nach ausführlichen Untersuchungen über das Verschulden stellte der König nochmals rund 70.000 Taler bereit und beauftragte den Kriegsrat Stolze und erneut Gerlach, die Kirche zu erneuern. Das Schiff einschließlich des abgebildeten Dachreiters wurde 1735 fertig; im Winter 1736 hatte Gerlach einen neuen Turm entworfen und im Winter 1737 vergab Friedrich Wilhelm I. die Bauleitung an Titus Favre. Wegen knapper Mittel schleppten sich die Arbeiten

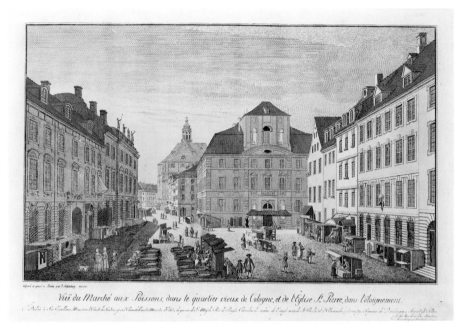

Kat. 26

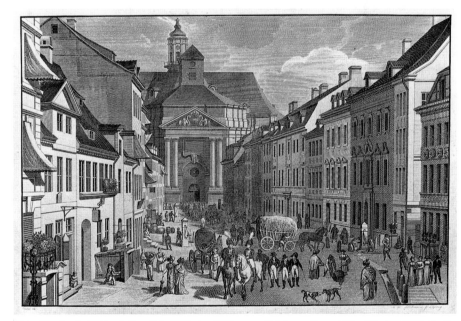

Abb. 21 Ludwig Catel, Gottlieb Wilhelm Hüllmann, Brüderstraße und Petrikirche, 1808; Radierung; Berlin, Kupferstichkabinett, SMPK (zu Kat. 26).

bis zum Tode des Königs hin; Friedrich II. unterstützte das Bauvorhaben nicht, weshalb die Arbeiten einschliefen, und so wurde der Turmstumpf mit einem Notdach geschlossen.

Die eine Notverdachung blieb bis zum Brand der Petrikirche 1809 erhalten und die andere wurde erst 1899 mit dem Rat-

haus beseitigt; so waren beide Bauten jahrzehntelang weithin sichtbare Zeugnisse dafür, wie sehr in Preußen Kunst- und Kulturpolitik von den Interessen des jeweils regierenden Königs abhingen; Friedrich Wilhelm I. hatte die aufwendigen Unternehmen seines Vaters Friedrich I. abgebrochen und Friedrich II.

brach wiederum die kostspieligen Kirchenbauten seines Vaters ab, um Mittel für andere Bauten frei zu halten.

Lit.: Reuther, Barock, S. 117. – Zum Rathaus: Schiedlausky, S. 138–51. – Zu Gemeinschaftseinrichtungen wie Fleischscharren, Kaufhaus, Stadtwaage etc. im Bereich des Rathauses: Borrmann S. 368; Schiedlausky, S. 139 f., 145, Abb. 43, 45. – Zu Cöllnischer Fischmarkt Nr. 4 (Haus Derflinger, 1786 Haus Westphal): Borrmann, S. 407 f. – Zu Cöllnischer Fischmarkt Nr. 12: (im Erdgeschoß eine Garküche) vgl. Kat. 4; Jahn, Berlin, S. 24; Brost/Demps, S. 86, Abb. oben.

27 Johann Georg Rosenberg (1739–1808)
Ansicht des Neuen Markts und der Marienkirche im Berliner Viertel, 1785
Radierung, koloriert; 38,3 × 63,3; bez. u.l.: »dessiné et gravé par J. Rosenberg, 1785.«
Berlin, Berlin Museum.

Rosenberg zeichnete den Neuen Markt aus dem ersten Obergeschoß eines Hauses an der Bischofsstraße. Vor sich sah er auf die Verkaufsstände der Fleischer, sogenannte Fleisch-Scharren. Links erblickte er Häuser, die während der vorangegangenen Jahrhunderte nach und nach auf dem Marktplatz erbaut worden waren; der Häuserblock grenzte andererseits an die Spandauer Straße. Auch die Häuser, die rechts standen, waren erst nach und nach um die Marienkirche gebaut worden und hatten zusammen mit anderen Häusern den Friedhof der Marienkirche immer mehr eingeengt, deren Turm alles überragte; dieser Häuserblock grenzte an die Klosterstraße. Jenseits des Platzes sah Rosenberg auf einige uralte Anwesen an der Papenstraße. Außer der Marienkirche wurden alle abgebildeten Bauten um 1890 abgerissen; nach schweren Kriegszerstörungen wurde auch die Bischofsstraße aufgegeben, die parallel zur Rathausstraße ungefähr dort verlief, wo heute der 1969 vollendete Fernsehturm steht.
Die Radierung stellt nicht nur einen Schwerpunkt des bürgerlichen Lebens in Berlin dar, sondern bildet auch einen der ältesten Bereiche der Stadt so ab, wie er 1785 ausgebildet war. Die Marienkirche

war nämlich die zweite Stadtkirche Berlins und wurde wahrscheinlich um 1240 auf der dritten Talsanddüne in einem Bereich gegründet, der innerhalb des eingefriedeten Berliner Stadtgebiets zunächst fast unbebaut geblieben war.
Die älteste Stadtkirche Berlins war die Nikolaikirche, die am Molkenmarkt, der auch Alter Markt hieß, ebenfalls auf einer Düne oberhalb des Mühlendamms erbaut worden war; auf einer anderen Düne war der markgräfliche Hof an der Fernstraße angelegt worden, die über Bernau nach Oderberg führte. Auch auf Cöllner Seite hatten die Siedler eine Düne genutzt, um auf hochwassersicheren Standorten die Petrikirche und die ersten Häuser zu errichten. Zwischen beiden Siedlungen war der Mühlendamm sicherlich eines der ältesten Bauwerke, weil er den Grundwasserstand und die Uferlinie der Spree bestimmte, von denen viele Bauten abhingen.
Als sich die neuen Siedlungen als lebensfähig erwiesen hatten, begannen die Berliner, das Gebiet nordwestlich der Straße nach Oderberg zu bebauen, wo bis dahin wahrscheinlich nur das Heilig-Geist-Hospital an der Landstraße nach Spandau stand. Dazu steckten sie unter anderem einen Marktplatz seitlich dieser Straße ab, der anfangs die neue Marienkirche einbezog. Schon vor 1400 errichteten die Berliner Krämer auf dem Markt unmittelbar an der Spandauer Straße eine Kaufhalle, die Kramhaus genannt

wurde. In der folgenden Zeit bauten sich dort auch Handwerker und Kaufleute an, und bis 1785 war ein Häuserblock mit etwa zwanzig Häusern entstanden, in den von der Spandauer Straße sogar eine alte Gasse führte. Auch auf der Seite der Marienkirche waren immer mehr Häuser erbaut worden, wozu wahrscheinlich Grundstücke abgeteilt worden waren, die man ursprünglich für die Stände der Händler vorbehalten hatte. Für einige dieser Häuser waren später auf dem Kirchhof Hintergebäude errichtet worden, die ihrerseits verselbständigt worden waren und zu denen ein Küsterhaus, eine Badstube und das Haus des Totengräbers und Hundefängers gehörten; dabei blieb der Kirchhof durch schmale Gassen zugänglich, die auf der Radierung nicht zu erkennen sind. Auf diese Weise war die ursprüngliche Marktfläche mit Gebäuden etwa auf ein Drittel verkleinert worden, und die Anwohner hatten an ihren Häusern Läden eingerichtet. Von der Marienkirche, die nach dem Stadtbrand des Jahres 1380 erneuert werden mußte, ist nur der Turm abgebildet, der seit etwa 1415 westlich des Langhauses erbaut worden war; die Aufbauten über den beiden steinernen Turmgeschossen waren nach einem Brand, den ein Blitz verursacht hatte, 1663–66 aus Holz errichtet worden, wozu ein Entwurf Matthias Smids gedient hatte.
Jenseits des verbliebenen Marktplatzes, von dessen ursprünglicher Hanglage

Kat. 27

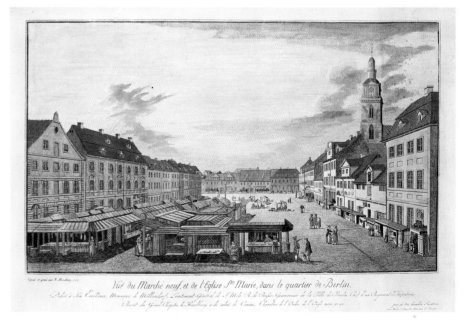

Vüe du Marché neuf, et de l'Eglise Ste Marie, dans le quartier de Berlin.

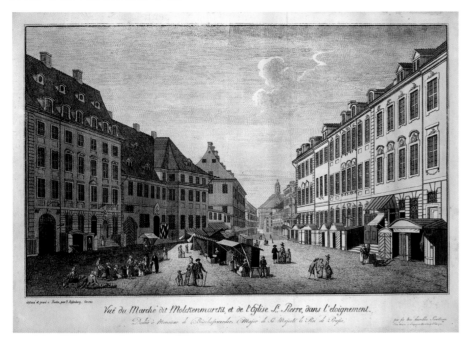

Vuë du Marché dit Molckenmarckt, et de l'Église St. Pierre, dans l'eloignement.

Kat. 28

nach wiederholten Aufschüttungen und Pflasterungen um 1785 nichts mehr zu erkennen war, sind an der Papenstraße drei breit gelagerte Häuser zu erkennen: Das Haus Papenstraße 8 nahe dem Kirchhof lag an der Ecke zur Rosenstraße. Das Anwesen, das sich mit Hof und Garten sowie mit fünf Hausbuden an der Rosenstraße bis zur Heidereuthergasse erstreckte, hatten die Bischöfe von Havelberg bis zur Reformation genutzt; danach hatten es die Kurfürsten lange an Gefolgsleute verliehen, bis der Berliner Magistrat das Haus 1725 auf Anweisung Friedrich Wilhelms I. ankaufte und als Stadthaus und Stadtwache nutzte; der König beabsichtigte aber, auch eine militärische Wache dort einzurichten, und forderte von Philipp Gerlach einen Entwurf. Da der Magistrat die Baukosten nicht aufbringen konnte, ließ der König das Gebäude schließlich 1728 aus der königlichen Kasse errichten; das zweigeschossige Haus erhielt für das Erdgeschoß ein säulengestütztes Vordach.

Das Haus daneben, Papenstraße 9, gehörte 1688 Adolph Vildthudt, der damals Rentmeister der märkischen Landstände war.

Das Haus Papenstraße 10 schließlich war das Haus der Predigerwitwen der Marien- und der Nikolaikirche; Rosenberg zeichnete das Gebäude, bevor es 1785 auf Kosten des Königs erneuert wurde.

Über die Dächer der Häuser an der Pa-

penstraße ragt knapp das Dach der Synagoge auf, die 1712–14 innerhalb des Häuserblocks nach einem Entwurf Michael Kemmeters erbaut worden war; sie war von der Gegenseite über das Grundstück Heidereuthergasse 4 zugänglich.

Die gesamte Papenstraße, die von der Klosterstraße bis zur Spandauer Straße reichte, sowie die Häuser am Kirchhof der Marienkirche und die Häuser südwestlich des Marktplatzes wurden ab 1878 abgerissen, als man die Kaiser-Wilhelm-Straße anlegte und so die nördlichen Stadtteile Berlins mit der Straße Unter den Linden verband.

Lit.: Rave, Rosenberg, Nr. 4. – Zur Erweiterung der Bebauung und zum Markt: Kaeber, Siedlung, S. 39 f.; W. Schich, Das mittelalterliche Berlin (1237–1411), in: W. Ribbe (Hg.), Geschichte Berlins, Bd. 1, München 1987, S. 137–248; vgl. E. Müller-Mertens, Untersuchungen zur Geschichte der brandenburgischen Städte im Mittelalter (I). Zur Entstehung der brandenburgischen Städte, in: Wissenschaftliche Zeitschrift der Humboldt-Universität zu Berlin, Gesellschafts- und sprachwissenschaftliche Reihe, 5, 1955–56, S. 191–221. – Zur Marienkirche: Müller, Edelmann, S. 125; W. Gottschalk, Altberliner Kirchen in historischen Ansichten,

Würzburg 1985, S. 166–68, Tafel 31–43. – Zum Kramhaus: Fidicin, Berlin, S. 63 (hier irrtümlich einmal als Kaufhaus bezeichnet), 66. – Zur Papenstraße und zur Stadtwache: ebenda, S. 66; Herz, Barock, S. 28–30.

28 Johann Georg Rosenberg (1739–1808)
Ansicht des Molkenmarkts und der Petrikirche in der Ferne, 1785
Radierung, koloriert; 40,4 × 63,4; bez. u.r.: »dessiné et gravé à Berlin par J. Rosenberg. En 1785«.
Berlin, Berlin Museum.

Rosenberg bildete den ältesten Berliner Marktplatz von Nordosten ab, so daß er den Mühlendamm und in Cölln die Petrikirche aufnehmen konnte. Die Gebäude links leiteten zur Stralauer Straße und standen auf Grundstücken, die rückwärtig an die Oberspree grenzten. Die Häuser rechts fluchteten in Richtung Spandauer Straße und waren zwischen Nikolaikirche und Molkenmarkt am Rande kleiner Grundstücke erbaut und mit einigen Gassen erschlossen worden; die Poststraße, an deren Einmündung das Palais Ephraim zu sehen ist, trennte diese Baublöcke von der Unterspree. Die Zeichnung Rosenbergs ist die einzige Darstellung des Molkenmarkts vor 1808, da auch Stridbeck diese Stätte nicht aufgenommen hatte.

Während die Bauten an der Südseite des Molkenmarkts und die ersten Gebäude am Mühlendamm auf großen Grundstücken standen, waren die Häuser westlich des Platzes unter völlig anderen Bedingungen erbaut: Sie standen auf kleinen Grundstücken, die schon im Mittelalter von der ursprünglichen Marktfläche zwischen Nikolaikirche und Mühlendamm abgetrennt worden waren, als die anfangs beweglichen Verkaufsstände in Buden umgewandelt worden waren; dieser Vorgang, der für viele Städte nachzuweisen ist, läßt sich für Berlin aus den Abgaben erschließen, die die Grundeigner an die Stadtgemeinde abzuführen hatten: Ursprüngliche, mit Ackerrechten und oft mit Braurecht ausgestattete Grundstücke, waren mit dem »Wörde«-Zins belegt, wogegen für später abgestellte Grundstücke »Buden«-Zins zu zahlen war. Die so entstandenen Kleinhäuser und verwinkelte Gassen wie Plätze rings um die Nikolaikirche, von

denen Rosenberg die Vorderhäuser Molkenmarkt 9–13 einbezog, waren also anders, als immer wieder behauptet wird, keine Zeugnisse der Gründungszeit Berlins; die urtümlich eng wirkende Bebauung entstand statt dessen, als innerhalb der Ringmauer wenig Platz für zusätzliche Wohnungen bestand und als die Bedeutung des Alten Marktes wie der städtischen Ackerwirtschaft zurückgegangen war.

Dagegen waren die Grundstücke auf der Seite der Oberspree wirtschaftlich bedeutend. Das große Haus mit dem Steilgiebel gehört zum Mühlenhof, wo seit dem Mittelalter die landesherrliche Hofhaltung bewirtschaftet wurde. Das große Gebäude davor stand auf dem Grundstück Molkenmarkt 1 und gehörte seit 1776 zur General-Tabaks-Administration; seine Besitzer waren seit dem 16. Jahrhundert kurfürstliche Gefolgsleute. Seit 1643 wurde es mit dem letzten Grundstück des Mühlendamms (Nr. 33) zusammen bewirtschaftet, dessen niedrige Bauten an den Mühlenhof grenzten; seit 1791 gehörten beide Grundstücke zur Berliner Polizeiverwaltung, die auf dem Gelände an der Spree ein Gefängnis, die Stadtvoigtei, einrichtete. Auf dem Grundstück Molkenmarkt 3 stand das Palais Schwerin, das um 1705 erbaut worden war und von dem Rosenberg nur die Ecke abbildet.

Rosenberg verunklärte die Unterschiede der Bauten am Molkenmarkt teils willkürlich, teils wegen seines Standpunktes, den er offenkundig gewählt hatte, um den Blick über den Mühlendamm nach Cölln zu zeigen. Aufgrund dieses Standpunktes überschnitt nämlich das Haus Molkenmarkt 13 die Mündung der Bollengasse und die Buden zwischen dieser Gasse und der Poststraße so stark, daß Rosenberg diese Anlagen unterdrückte; außerdem zeichnete er die westliche dreigeschossige Randbebauung zu hoch. Beides verunklärt nicht nur Ort und Höhe des Palais Ephraim, sondern bewirkt vor allem, daß die Häuser zwischen Eiergasse und Bollengasse mit den Bauten auf der Südseite ranggleich zu sein scheinen.

Die zweigeschossige Bebauung des Mühlendamms, der keine Brücke, sondern eine Staustufe mit Mühlengerinnen war, wurde nach dem Brand 1759 errichtet; wie die Zeichnung verdeutlicht, konnte man die Spree auf dem Damm kaum bemerken.

Jenseits des Mühlendamms ist zunächst das Eckhaus Cöllnischer Fischmarkt 1 am Mühlendamm zu erkennen. Das Cöllner Rathaus (vgl. Kat. 26) ist nicht dargestellt, sondern nur das Eckhaus Gertraudtenstraße 2 hinter dem Rathaus. Dahinter ist die Petrikirche mit der Notverdachung sichtbar, die nach dem Turmeinsturz um 1740 über ihrem Turmstumpf errichtet worden war.

Lit.: Rave, Rosenberg, Nr 7. – Zu den Häusern an der Nikolaikirche: Kaeber, Siedlung, S. 34–37. – Zur Höhe der Häuser: Fotopanorama A. Meydenbauers von 1868, in: Geist/Kürvers II, S. 75–93. – Zum Mühlenhof und Mühlendamm.; F. Holtze, Das Amt Mühlenhof bis 1600, in: Schriften des Vereins für die Geschichte Berlins, 30, 1893, S. 19–39; Herzberg/Rieseberg, S. 250–68. – Zum Gebäude Molkenmarkt 1 und 3: Borrmann, 359 f.

29 Johann Georg Rosenberg (1739–1808)
Ansicht eines Teils der Klosterstraße mit dem Turm der Parochialkirche, um 1785
Radierung, koloriert; 43,5 × 69,3; bez. u.l.: »dessiné gravé par Jean Rosenberg«.
Berlin, Berlin Museum.

Rosenberg stellt den südlichen Abschnitt der Klosterstraße von der Stralauer Straße aus dar, so daß er am Ende des Einblicks in die gebogene Straße den Turm der Parochialkirche aus den fluchtenden Häuserreihen aufragen lassen kann; die Wahl des Standpunkts bedingte auch, daß weder das Kloster der Franziskaner, dem die Straße den Namen verdankte, noch die benachbarten Anlagen des ehemaligen markgräflichen Hofes mit dem »Lagerhaus« nahe der Königsstraße abgebildet sind.

Von seinem Standpunkt aus zeichnete Rosenberg den bürgerlich geprägten Bereich der Klosterstraße nahe der Stralauer Straße, der als gute Gegend galt. Dennoch ist über die abgebildeten Häuser fast nichts bekannt; nur die beiden Bürgerhäuser südlich der Kirche und das weiter nördlich gelegene Palais Podewils sind nicht völlig vergessen.

Die Häuser zeigen typische, in Berlins grundwassernahen Bereichen oft ausge-

bildete Anlagen: In die Halbkeller führen Kellerhälse, welche auf die Straße hinaus gebaut sind, während man das entsprechend hoch gelegene Erdgeschoß über steinerne Treppen erreicht. Der Hof ist durch eine seitliche Tordurchfahrt erschlossen, aus der die Treppe zu den Obergeschossen abzweigt. Die Radierung vermittelt auch einen Eindruck von der damaligen Wasserversorgung, da Rosenberg auch zwei Straßenbrunnen an der Stralauer Straße abbildet; auf der beschatteten Westseite der Straße steht neben der Pumpe ein Löschwasser-Faß auf Kufen, das mit einem Deckel abgedeckt sein mußte.

Schon während des 19. Jahrhunderts wurden einige Bauten, die Rosenberg links abbildet, spätestens 1902 die verbliebenen Häuser zusammen mit denen der Stralauer Straße, der Jüdenstraße und der Parochialstraße (ehemals Kronengasse) zugunsten des Stadthauses abgetragen. Dieses städtische Verwaltungsgebäude wurde 1902–11 errichtet und ergänzte das 1861–69 für etwa 800.000 Berliner erbaute Rathaus an der Spandauer Straße, das um 1900 für knapp zwei Millionen Einwohner nicht mehr ausreichte; heute benutzt der Ministerrat der DDR das Gebäude. Die rechts abgebildeten Häuser wurden bis 1910 abgerissen und durch höhere Neubauten ersetzt; anstelle der Bürgerhäuser an der Parochialkirche erbaute man 1904–06 ein Kaufhaus, ein Denkmal der Berliner Jugendstil-Baukunst. Die Parochialkirche, auf die die Gestaltung des Blattes zielte, ist erhalten und als Zeugnis sowohl für die Glaubenstoleranz des Hauses Hohenzollern wie des Berliner Bauwesens um 1700 bemerkenswert:
1539–41 hatte Kurfürst Joachim II. die Mark Brandenburg zum lutherischen Glauben geführt und die Güter der katholischen Kirche eingezogen. Kurfürst Johann Sigismund war 1613 zum reformierten, von der Lehre Calvins geprägten Glauben übergetreten, ohne daß ihm die lutherisch eingestellten Adligen und Bürger gefolgt wären. Nach einem Aufruhr im Jahre 1615 hatte sich in Berlin unter dem Zwang der Verhältnisse eine religiöse Duldsamkeit entwickelt, die nach 1648 unter anderem den Zuzug ausländischer Glaubensflüchtlinge begünstigte. Um 1690 bekannten sich die meisten Bürger Berlins zur Lutherischen Kirche, während die meisten Angehörigen des kurfürstlichen Hofes zur refor-

mierten Kirche gehörten. Die erste re
formierte Gemeinde bildete sich 1687 in
der Dorotheenstadt, und erst 1695
schloß sich eine solche Gemeinde in Ber-
lin zusammen.
Einige Berliner Glaubensgenossen er-
suchten Kurfürst Friedrich I. schon 1694,
er möge einwilligen, daß sie für ihre Kir-
che ein Grundstück zwischen der Berliner
Stadtmauer und der Klosterstraße kauf-
ten, das ein sogenanntes Burglehen war;
das Gelände war also seit dem Mittelalter
landesherrliches Eigentum und seit 1602
nachweislich verliehen. Der Kurfürst wil-
ligte ein, und so verkaufte der Geheime
Kammerdiener Kunckel von Löwen-
stein, der das Lehen 1681 erhalten hatte,
das Grundstück noch 1694; außerdem er-
warb die neue Gemeinde noch zwei Nach-
bargrundstücke.
Arnold Nering erhielt den Auftrag, die
Kirche zu entwerfen, und legte Pläne für
eine vierpassige Saalkirche vor, die über
der Vierung einen Turm und an der Klo-
sterstraße einen Vorraum erhalten sollte.
Der Entwurf wurde verkleinert ausge-
führt, doch starb Nering schon 1695;
daraufhin leitete Martin Grünberg die
Arbeiten und führte sie bis zur Wölbung,
als der Bau durch die Leichtfertigkeit des
ausführenden Maurermeisters 1698 teil-
weise einstürzte. Grünberg erarbeitete
daraufhin einen Entwurf, demzufolge
der Turm nicht mehr über der Vierung,
sondern auf eigenen Fundamenten an-
stelle des Vorsaals zu erbauen war; dieser
Turm hätte das Dach des Saals nur einige
Meter überragt. Der Entwurf wurde den
weiteren Arbeiten zugrunde gelegt und
1703 konnte die Gemeinde den Saal in
Gegenwart des königlichen Hofstaats
einweihen, ohne daß sich der Turm über
die Traufe des Saalbaus erhoben hätte;
1707 starb Grünberg. Erst Friedrich
Wilhelm I. wandte sich dem geplanten
Turm wieder zu, weil er sich der Mei-
nung des englischen Königs Georg I. an-
geschlossen hatte, hohe Türme zeichne-
ten eine Stadt aus, und weil er das Glok-
kenspiel, das für den nicht ausgeführten
Münzturm am Schlosse bestimmt gewe-
sen war, der Kirche zugedacht hatte.
Daraufhin entwarf Jan de Bodt einen
dreigeschossigen Turm mit einer hohen
und spitzen Verdachung; Philipp Ger-
lach leitete 1713–15 danach die Vollen-
dung des Turms. Auf Rosenbergs Radie-
rung ist der Turm gut zu erkennen, wäh-
rend das mehrfach abgewalmte Dach
über dem Kirchensaal fast verdeckt ist.

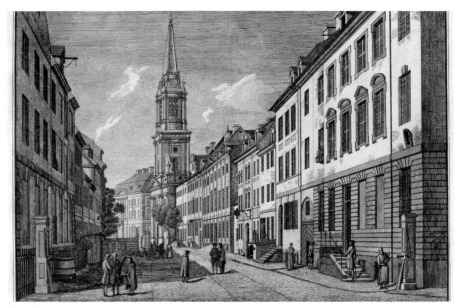

Kat. 29

Das nördlich der Kirche abgebildete Pa-
lais Podewils war 1701–04 für den kur-
fürstlichen Hofrat Caspar Rademacher
nach einem Entwurf de Bodts erbaut und
dabei ein Haus des 16. Jahrhunderts ver-
drängt worden, von dem allerdings Teile
im Neubau aufgingen. 1732 hatte Staats-
minister von Podewils das Palais erwor-
ben; um 1780 war es bürgerliches Eigen-
tum. 1874 erwarb die Stadt das Gebäude
und nutzte es bis 1881 für das Märkische
Museum. 1945 brannte es aus und wurde
1952–53 als Jugend-Clubhaus ausge-
baut (Haus der jungen Talente).
Bemerkenswerterweise hatte Rosenberg
seinen Standpunkt so gewählt, daß er
weder das Gymnasium Zum Grauen
Kloster auf dem Gelände des ehemaligen
Franziskaner-Klosters noch das könig-
liche Lagerhaus sah, welches das Haupt-
gebäude des mittelalterlichen markgräf-
lichen Hofs an der Straße nach Oderberg
gewesen war; während er also Bauten aus
der Zeit nach 1700 groß ins Bild setzte,
verzichtete er darauf, jene Zeugnisse der
mittelalterlichen Berliner Verhältnisse
auch nur klein im Hintergrund abzubil-
den. Das Blatt ist ein hervorragendes
Beispiel dafür, wie Rosenberg auf ein-
heitliche Beleuchtung verzichtete, um
die abgebildeten Bauten räumlich er-
scheinen zu lassen und um Einzelheiten
zu verdeutlichen.

Lit.: Reuther, Barock, S. 115. – Zur
Klosterstraße: Fidicin, Berlin, S. 68–74.

– Zur Parochialkirche: ebenda, S. 74 f.;
Herz, Barock, S. 69–72 (überholt);
Schiedlausky, S. 41–56. – Zum Palais
Podewils: Borrmann, S. 341; Waltraud
Volk, Straßen- und Häuserverzeichnis,
in: Albert Gut, Das Berliner Wohnhaus
des 17. und 18. Jahrhunderts, Neu
aufgelegt von Waltraud Volk, Berlin
1984, S. 266–68.

**30 Johann Georg Rosenberg
(1739–1808)
Ansicht und Durchblick am Palais
des Prinzen Ferdinand von Preußen
mit einem Teil des Hauses Graf
Schulenburg, um 1785**
Radierung, nachträglich koloriert von
Udo Herbig; 43,7 × 59,9; bez. u.l.: »des-
siné et gravé par Jean Rosenberg«, u.r.
mit dem Zeichen Herbigs.
Berlin, Berlin Museum.

Das Blatt zeigt die nördliche Seite des
Wilhelmplatzes, die das sogenannte Or-
denspalais einnahm, das damals dem
Prinzen Ferdinand von Preußen gehörte;
Rosenberg hatte aus dem stadteinwärts
gelegenen Haus Meyer (vgl. Kat. 9) ge-
zeichnet. Entsprechend bildet er an der
Wilhelmstraße das Nebengebäude des
Palais Schulenburg ab, und im Vorhof
dieses Anwesens ist der Mittelrisalit des
Hauptgebäudes zu erkennen.
Die Ansicht ist in Rosenbergs Blättern
insofern vereinzelt, als der Künstler sehr

dicht am Gegenstand seiner Darstellung, dem Ordenspalais, arbeitete. Er setzte den Bau daher zwar groß, aber überschnitten und perspektivisch stark verkürzt sowie in ausgeprägter Untersicht ins Bild; die Abbildung der Bauten wirkt daher eher beiläufig, so als habe Rosenberg eigentlich beabsichtigt, eine mittägliche Stimmung am baumgesäumten Wilhelmplatz einzufangen.

Dennoch war der Bildausschnitt sorgfältig gewählt: Rosenberg vermied nicht nur, den eigentlichen Platz abzubilden, dessen Pflaster Friedrich II. 1749 bis auf Fahrbahnen vor den umliegenden Häusern hatte entfernen lassen, damit die Reiterei der Regimenter Möllendorff und Herzog Friedrich hier paradieren konnte; der Sandplatz war dazu mit hölzernen Geländern und doppelt gepflanzten Linden eingefaßt worden. Rosenberg verzichtete auch darauf, die Standbilder der Generäle von Schwerin und von Seydlitz abzubilden, die 1771 und 1778 an den Ecken vorm Ordenspalais aufgestellt worden waren. Friedrich August Calau dagegen bezog auf einem Blatt, das er vor 1794 vom selben Standort aus zeichnete, das Denkmal für General von Seydlitz ein und stellte zwei Spaziergänger dar, von denen einer auf das Standbild wies; der Mann, der auf Rosenbergs Radierung seiner Begleiterin einen nicht abgebildeten Gegenstand zeigt, könnte ebenfalls dieses Denkmal betrachtet haben.

Rosenberg hat also den militärisch genutzten Teil des Wilhelmplatzes und sogar das nahe Denkmal eines der Generäle des Siebenjährigen Krieges ausgespart. Dadurch verwies er den Betrachter nicht nur mit dem Titel, sondern auch anschaulich eindeutig auf das Ordenspalais und auf seine perspektivische Kunst, die ihm ermöglichte, das lange Gebäude aus spitzem Winkel abzubilden.

Die Bauarbeiten für das sogenannte Ordenspalais, das Graf Truchseß zu Waldburg als Stadtpalais nutzen wollte, waren 1737 begonnen worden; die Entwürfe lieferte ein unbekannter Baumeister. Als der Graf noch im selben Jahr starb, bewog Friedrich Wilhelm I. seinen Vetter, den Markgrafen Karl von Schwedt, das unvollendete Gebäude zu erwerben und für den Johanniter-Orden auszubauen, dessen Herrenmeister der Markgraf war; nach einigem Sträuben fügte sich das Ordenskapitel dem königlichen Wunsch. Unter der Leitung des Ordens- und Hof-

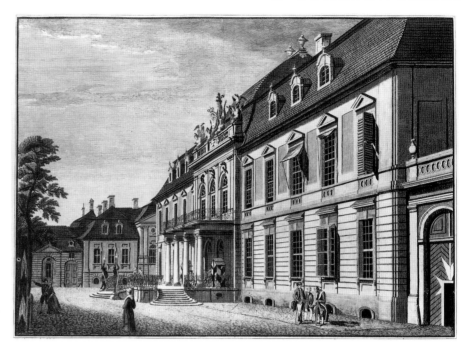

Kat. 30

rats Albrecht Christian Richter wurde das Palais spätestens 1742 vollendet. Nach dem Tode des Markgrafen wurde Prinz Ferdinand, der jüngste Bruder Friedrichs II., 1762 Herrenmeister des Ordens und damit Hausherr des Palais. Er ließ 1796 statt der dreiläufigen Treppe, die vom Wilhelmplatz in das Gebäude führte, eine Rampe anlegen.

1810 erwarb der preußische Staat das Palais, das danach für Prinzen des Hauses Hohenzollern bereitgestellt wurde. Für den Prinzen Karl baute man das Palais nach Entwürfen Karl Friedrich Schinkels wesentlich um, wobei das Mansardendach durch einfaches, verhältnismäßig flaches Satteldach ersetzt wurde. Nach 1933 zog das Reichspropagandaministerium unter Goebbels in das Palais. Im Zweiten Weltkrieg wurde der Bau zerstört.

Die Radierung Rosenbergs ist eine der wenigen Ansichten und die einzige großformatige Abbildung, die das Palais vor den Umbauten des späten 18. und des frühen 19. Jahrhunderts zeigt. Sie bezeugt außerdem die perspektivische Darstellungskraft Rosenbergs und war nicht nur in seinem Werk vereinzelt; denn in Berlin entstanden zunächst keine ähnlich komponierten Ansichten.

Lit.: Reuther, Barock, S. 126. – Zum Ordenspalais: Borrmann, S. 310 f.;

Sievers, Bauten, 1954 S. 169–74. – Zum Palais Schulenburg: Sievers, Bauten, 1954, S. 229–31, Abb. 204–05. – Zum Wilhelmplatz: Wendland, S. 89. – Zu den Standbildern: Nicolai, Beschreibung, S. 193 f. – Zur Zeichnung Calaus: Kiewitz, S. 17, Nr. 273; das Blatt ist abgebildet in: M. Arendt und P. Torge, Berlin Einst und Jetzt, Berlin 1934, S. 113, Abb. 34a.

31 Carl Traugott Fechhelm (1748–1819)
Ansicht des Lustgartens mit Lusthaus, Dom, Berliner Schloß und Zeughaus, um 1785
Öl/Lwd; 56 × 99.
Berlin, SSG, Inv. GK I 11722.

Fechhelm malte das Gebiet des ehemaligen Lustgartens von einer Stelle der heutigen Bodestraße nahe dem Alten Museum aus. So stellt er vorn den Vorplatz des Neuen Packhofs, dahinter den Spreegraben und jenseits des Grabens links die Alte Börse und den Alten Dom dar; rechts zeigt er das Zeughaus sowie dazwischen einen Paradeplatz anstelle des alten Lustgartens. Jenseits des Platzes schildert er das königliche Schloß und die Uferbäume am Spreegraben; daneben bildet er Häuser der Cöllner Schloßfreiheit und des Friedrichswerder

ab, hinter denen der Turm des dortigen Rathauses aufragt.

Das Gemälde entstand in der späten Regierungszeit Friedrichs II., als Potsdam königliche Hauptresidenz war. Das Gebiet des ehemaligen Lustgartens war 1714 auf Befehl Friedrich Wilhelms I. aus einem blühenden Schmuck- und Nutzgarten in einen Paradeplatz umgewandelt worden. Ursprünglich lag das Gebiet außerhalb der Stadtmauern Cöllns und war versumpft. Im 15. Jahrhundert mußten die Städter das Gelände einschließlich eines Teils ihrer Stadtmauer an den Kurfürsten abtreten, der dort ein festes Schloß erbauen ließ und statt seines mittelalterlichen Stadthauses bewohnte. Seitdem wurde das Gelände Zug um Zug langsam entwässert; die entscheidenden Arbeiten führte man im 16. Jahrhundert durch, als wegen des damaligen Festungsbaus der Wasserstand gesenkt, Erde aufgeschüttet und ein prachtvoller Garten angelegt wurde. In diesem Zusammenhang wurden 1650 ein Lusthaus und 1685 ein Pomeranzenhaus erbaut, die später umgewidmet wurden: Seit 1738 hatten einige Bildhauer im Erdgeschoß des Lusthauses eine Werkstatt eingerichtet, und die Berliner Kaufleute nutzten das Oberge-

schoß als Börse; das Gewächshaus diente seit 1749 als Packhof, also als königliche Zollstätte. Um 1700 hatte Friedrich I. das alte Zeughaus im Schloß aufgegeben und am nordwestlichen Rand der Festung wurde weitab von der feuergefährdeten Altstadt das Zeughaus errichtet, das Fechhelm abbildet; etwa gleichzeitig wurde das Schloß erweitert und dabei westwärts auf die Straße Unter den Linden ausgerichtet, wo die preußischen Könige danach immer mehr Bauten errichten ließen. Folgerichtig erhielt auch der Dom einen Standort auf dieser Seite des Schlosses, als 1747 der baufällig gewordene alte Dom jenseits des Schlosses abgerissen worden war.

Fechhelm entwickelte von seinem Standpunkt eine Ansicht dieses vielfältig genutzten Gebiets, die die Anlagen des Handels und Verkehrs sowie das Hauptkirchengebäude der Brandenburgischen Landeskirche betonte, die er kunstvoll überschnitten abbildet; dazu deutet er das dortige Arbeitsleben mit Menschen und Geräten an, wobei allerdings die Menschen zu klein gerieten. Dahinter und also erheblich kleiner zeigt er die beiden militärisch geprägten Anlagen, wobei er den Zweck des Platzes mit einer Parade veranschaulicht. Erst dahinter

sind das königliche Schloß und die kleineren bürgerlichen Bauten des anschließenden Friedrichswerder sichtbar.

Nur teilweise bildet Fechhelm die Umbauten am Schloß ab, die Friedrich Wilhelm I. 1717 hatte durchführen lassen, um in den Flügeln an der Hundebrücke seine Wohnung so einzurichten, daß er den Paradeplatz schnell erreichen konnte. Dazu waren die Wohnräume in das Portal IV ausgedehnt worden, von dem nur noch eine niedrige Durchfahrt erhalten blieb, deren Höhe auch den Fußboden des so gewonnenen Saals bestimmte; um Stufen innerhalb der Wohnung zu vermeiden, hatte der König dabei alle Fußböden 80 cm über den Kellergewölben neu verlegen und die Fenster entsprechend verändern lassen: Sie erhielten neue, höher gelegene Brüstungen und wurden dafür bis an das Gurtgesims des ersten Obergeschosses erweitert. Außerdem ließ Friedrich Wilhelm I. in der zweiten Fensterachse an der Brücke eine Tür durchbrechen, um schnell auf den Paradeplatz gelangen zu können. Den Vorplatz der neuen Wohnung schützte ein Staketenzaun.

Insgesamt stellte der Maler die Bedeutung der wirtschaftenden Einwohner Berlins klar in den Vordergrund und

Kat. 31

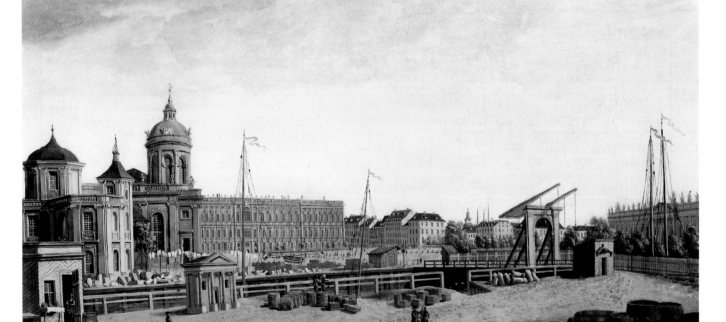

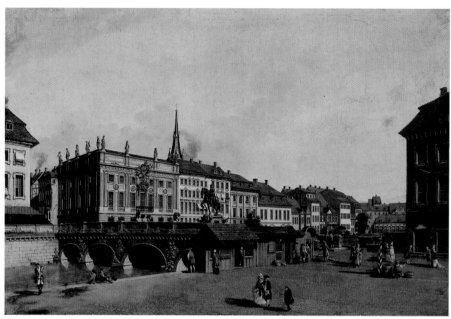

Kat. 32

rückte den kirchlichen, noch mehr aber den königlichen Einfluß auf die Entwicklung der Stadt in den Hintergrund. Dabei ist allerdings nicht zu übersehen, daß Fechhelm die Macht des preußischen Königshauses keineswegs leugnet; vielmehr führte er jedem Kundigen mit dem scheinbar zwecklos weiten, tatsächlich aber militärisch genutzten Platz eindringlich vor Augen, daß dieser Einfluß allgegenwärtig war. Insofern vermittelt die Ansicht des Lustgarten-Gebiets erstaunlich viel über die damaligen Berliner Verhältnisse.

Das Gemälde hängt eng mit einer Radierung zusammen, die Rosenberg 1777 auf den Markt brachte. Ob die Ansicht Fechhelms, die dieselbe Baustelle jenseits des Grabens abbildet, tatsächlich erst etwa zehn Jahre später entstanden ist, muß genauso offen bleiben wie die Möglichkeit, daß Fechhelm im Vordergrund keine Neubauten, sondern frei erfundene Gebäude darstellt. Ungewiß ist auch, ob die abgebildeten Steinblöcke für die Bildhauer-Werkstatt bestimmt waren, die 1780 aufgegeben wurde, und noch weniger ist geklärt, ob der Hofbildhauer Tassaert, der 1780 ein neues Haus am Königstor bezogen hatte, solche wertvollen Steine jahrelang an der alten Stelle gelassen und der Witterung ausgesetzt hätte.

Lit.: Börsch-Supan, Kunst, S. 160–62, Nr. 116. – Zum Lustgarten: Wendland, S. 15–45. – Zum Schloß: vgl. Kat. 20.

32 Johann Friedrich Fechhelm (1746–94)
Die Lange Brücke in Berlin, um 1785
Öl/Lwd; 77,5 × 110.
Berlin, SSG, Inv. GK I 9246.

Gezeigt ist das Gebiet beiderseits der Spree östlich des Schlosses: Unmittelbar vorm Schloß bestand anstelle der alten Schwemme ein Kai, der in den Schloßplatz überging; dahinter sind das Haus Am Schloßplatz 1 und die Spree mit der Langen Brücke sichtbar. Spreeaufwärts erkennt man die Verkaufshallen auf dem Mühlendamm, hinter denen die Bauten des Mühlenhofs aufragen. Jenseits der Spree zeigt Fechhelm die Häuser der Burgstraße, hinter denen der eine Turmhelm der Nikolaikirche aufragt, und vermittelt einen Einblick in die Königsstraße.

Fechhelm stellt den Bereich an der Langen Brücke so dar, wie er aus einer Wohnung im Schloß wahrzunehmen war, die Friedrich II. während seiner Aufenthalte in Berlin benutzte. Dabei wählte er einen Ausschnitt, der ihm ermöglichte, die beiden ältesten Spreeübergänge sowie deren angrenzende Bebauung gemäß ihrer Bedeutung für das städtische Leben in der unmittelbaren Umgebung des Schlosses darzustellen: Groß, aber angeschnitten erscheinen die rahmenden Eckhäuser am Schloßplatz und an der Burgstraße. Weniger hoch, aber vergleichsweise groß ist die gewölbte Lange

Brücke abgebildet, die für den Wagenverkehr zum Schloß wichtig und vom Schloß aus zu beherrschen war. Einen ähnlichen Stellenwert hat die Alte Post an der verkehrsreichen Königsstraße. Schließlich sind der Mühlendamm und einige Gebäude des Mühlenhofs im Hintergrund am Nordufer der Spree nur klein dargestellt; der Damm bildete als Stauanlage mit neun Mühlen weiterhin für verschiedene Gewerbe die Energiequelle sowie aufgrund des Mühlenrechts eine Einnahmequelle des Landesherren; außerdem vermittelte er den gewerblichen Verkehr zwischen Berlin und Cölln.

Für die Deutung, wie Fechhelm die Berliner Verhältnisse verstand und mit welchen Absichten er sein Bild malte, ist entscheidend, daß er die Wirtschafts-Anlagen am Mühlendamm nicht mittels einer gering veränderten Blickrichtung aussparte.

Die »Alte Post« war 1701/02–04 für Graf von Wartenberg, der unter anderem Generalpostmeister war, an der Spreeseite des Grundstücks Poststraße 1 errichtet worden, das der kurbrandenburgischen Post gehörte und dessen Bebauung an der Königsstraße teilweise sichtbar war; dort hatte vorher das Haus des Bürgermeisters und Kurfürstlichen Rats Schardius gestanden. Wegen der geringen Abmessungen des Bauplatzes war der Neubau nicht als Palais, sondern mit der Absicht errichtet, die Umgebung des Schlosses zu zieren. Wartenberg, der jedenfalls weiter im Schloß wohnte, nutzte das Gebäude anscheinend nur für kleine Feste. 1712 wurde es Dienstgebäude der obersten Postverwaltung, die vorher im Schloß untergebracht gewesen war, und Wohnung der Generalpostmeister.

Der Künstler malte die Gegend mit fast einheitlich dargestelltem Licht. Die Sonne scheint fast genau in Richtung der Königsstraße, also ungefähr von Südwesten, und hebt die Böschungen der Brückengewölbe sowie das dort angebrachte Schmuckwerk deutlich hervor; wie Rosenberg zeigt Fechhelm übrigens, daß der Sockelbereich der Brüstungen an der Flußseite verunkrautet war. Nur an den Fensterlaibungen durchbrach Fechhelm die natürliche Beleuchtung, so daß auch die beschatteten Fassaden stärker gegliedert erscheinen.

Im Vordergrund standen damals Verkaufs-Buden anstelle der alten Schwemme, die beseitigt worden war,

als Friedrich I. um 1700 das Schloß hatte umbauen lassen; in diesem Zusammenhang war die alte Uferbefestigung zum Kai ausgebaut worden. Am Kai jenseits des Schloßplatzes ist eine Durchfahrt zum Marstall an der Breiten Straße zu erkennen; sie erschloß dessen Spreeflügel. In diesem Bereich stellt Fechhelm vor der Langen Brücke ein buntes nachmittägliches Treiben dar, wobei es anscheinend recht ungezwungen zuging, wie der pissende Mann und die Angler belegen; der zwergenhaft gewachsene Spaziergänger ist wahrscheinlich ein Abbild des Philosophen Moses Mendelssohn.

Lit.: Börsch-Supan, Kunst, S. 162 f., Nr. 117. – Zur »Alten Post«: Ladendorf, S. 48–50. – Zur Wohnung Friedrichs II. im Schloß: Seidel, Ansichten, S. 251.

33 J. A. E. Niegelssohn
(?–1807 Kloster Zinna)
Ansicht des Platzes vor dem Berliner Schloß, 1788
Wasserfarben auf Papier; 67 × 100; bez. u. l.: »J. A. E. Niegelssohn inv. et Pinx K. Zinna. 1788«.
Kurhessische Hausstiftung, Museum Schloß Fasanerie bei Fulda, Inv. 1 H 654.

Die Ansicht schildert eine Zusammenkunft königlicher Kavallerie-Offiziere, die auf dem Platz vor dem Schloß ihren Einfluß demonstrieren. Rechts malte Niegelssohn einen fiktiven Einblick in die Breite Straße, wo der königliche Marstall teilweise abgebildet ist. An den Häusern des Schloßplatzes vorbei reicht der Blick über die Spree entlang der Königsstraße (heute Rathausstraße) fast bis zur Jüdenstraße; an der Kreuzung mit der Spandauer Straße ragt der Turm des alten Berliner Rathauses etwa dort auf, wo sich heute die Westecke des »Roten Rathauses« erhebt.
Niegelssohn malte das große Deckfarbenblatt wahrscheinlich anläßlich einer Versammlung, zu der Offiziere der preußischen Armee in Berlin zusammen gekommen waren. Je einer der dargestellten Offiziere gehörte zu einem der preußischen Kavallerie-Regimenter; der Aufzug der Offiziere vermittelt ansonsten wenig bekannte Einzelheiten über die militärische Kleidung.
Dem Bild liegt wahrscheinlich eine Zeichnung Carl Wilhelm Rosenbergs vom Januar 1787 zugrunde, die auch

Carl Traugott Fechhelm für ein Gemälde und Johann Georg Rosenberg für eine Radierung auswerteten. Obwohl Niegelssohn mit deckenden Farben arbeitete, übermalte er also nicht den Druck Rosenbergs, sondern fertigte für den unbekannten Auftraggeber ein größeres und teureres Deckfarbenblatt mit eigener Vorzeichnung aus.
Niegelssohn nutzte die zusätzliche Gestaltungsfreiheit wahrscheinlich im Interesse seines Auftraggebers und erweiterte den Bildausschnitt so, daß fast die gesamte Schloßfront am Schloßplatz und drei Fensterachsen des königlichen Marstalls an der Breiten Straße sichtbar sind. Er bildet aber nicht die Häuser ab, die gegenüber dem Schloß zwischen Breiten Straße und Brüderstraße lagen und den Marstall verdeckten. Die Ansicht des Schloßplatzes, die auf diese Weise entstand, kennzeichnet zumindest das gesellschaftliche Selbstverständnis des unbekannten Auftraggebers: Die Offiziere der königlichen Reiterei demonstrierten vor dem Hauptbau der preußischen Könige in unmittelbarer Nachbarschaft der königlichen Ställe, daß sie voller Standesbewußtsein dem Ruf nach Berlin gefolgt waren, um für des Königs und ihre Macht einzutreten; die bürgerliche Stadt war dabei nur der Versammlungsort, über den man verfügte und der ansonsten im Hintergrund blieb.
Trotz der Zugeständnisse an das Standesbewußtsein der Kavallerie-Offiziere blieb Zweck der Darstellung, den Ort zu schildern, an dem dieses Bewußtsein

vorgetragen worden war; dementsprechend sind die bürgerlichen Bauten am Schloßplatz und an der Burgstraße jenseits der Spree sorgfältig abgebildet. Am Schloßplatz sind die vier viergeschossigen Häuser zu erkennen, die Friedrich II. 1769 auf königliche Kosten erbauen ließ, um den Platz zu verschönern; ein älteres dreigeschossiges Haus an der Spree war zurückgesetzt und deshalb nicht sichtbar.
Insgesamt ist das Gemälde also eine frühe Berliner Stadtansicht, die Bauten im Vordergrund ausspart, ohne Entwurf zu sein. Der Maler stellte offenkundig mit einer bestimmten Absicht ganze Anlagen nicht dar und überspielte diesen Sachverhalt dadurch, daß er ansonsten eindrucksvoll Einzelheiten abbildet; das Blatt ist aber nicht nur ein frühes Beispiel aus einer Reihe illusionistischer Berliner Stadtansichten. Vielmehr ist es auch ein Ergebnis jenes Hangs Friedrichs II., der Welt nach dem Siebenjährigen Krieg ein starkes und wohlhabendes Preußen vorzutäuschen; in Berlin hatte diese Neigung unter anderem dazu geführt, daß Fachwerk oder Mauerwerk mit Putz verblendet wurde, der Formen der Haustein-Baukunst nachahmte: Die Häuser, die Niegelssohn am Schloßplatz abbildete, weisen dieses Blendwerk ausgiebig auf.

Lit.: Zum Schloß: vgl. Kat. 20. – Zum Berliner Rathaus: vgl. Kat. 86. – Zur Offiziers-Versammlung: Hans Bleckwenn, Unter dem Preußen-Adler,

Kat. 33

München 1978, S. 222 f. (dort irrtümlich: an der Oper, vgl. Kat. 34. – Zu den Immediatbauten am Schloßplatz: Nicolai, Beschreibung, S. LXIII, Anm.; Borrmann, S. 418 f. (sechs Häuser).

34 J. A. E. Niegelssohn (?–1807 Kloster Zinna) Ansicht der Königlichen Oper, Berlin, um 1790

Wasserfarben auf Papier; 66,8 × 100; bez. u. l.: »J. A. E. Niegelssohn inv. et Pinx«.
Kurhessische Hausstiftung, Museum Schloß Fasanerie bei Fulda, Inv. 1 H 655.

Das Blatt stellt den Opernplatz (heute Bebel-Platz) südlich der Straße Unter den Linden dar. Links ist das Opernhaus abgebildet, das 1741–43 erbaut wurde, während rechts die königliche Bibliothek zu erkennen ist, die 1775–80/88 anstelle der Orangerie des Palais Bredow errichtet wurde (heute Institutsgebäude der Universität); im Hintergrund sind einige Gebäude an der Behrenstraße abgebildet, wobei die Hedwigskirche auffällt, die 1747–55 und 1771–73 hinter dem Opernhaus errichtet wurde. Die Bauten sind in der Art überhöht dargestellt, die auf früheren Berliner und Potsdamer Ansichten zu beobachten ist.
Anlaß der Ansicht war anscheinend eine Versammlung preußischer Kavallerie-Offiziere, die sich 1788 vor dem Opern-

hause darstellen ließen. Das Blatt vermittelt auf eigentümliche Weise, wie der großzügig angelegte Plan Friedrichs II., ein neues, mit Bauten für Kunst und Wissenschaften verbundenes Stadtschloß errichten zu lassen, seit 1740 umgesetzt worden war.
Niegelssohn stellte den Opernplatz so dar, als hätte er ihn aus dem ersten Obergeschoß des Palais Prinz Heinrich gesehen; tatsächlich liegt aber eine zentralperspektivische Konstruktion vor, in der das vermeintlich wissenschaftlich erarbeitete Bild des Platzes durch die sichtbare Wirklichkeit kaum berichtigt ist. Dabei ist zu beachten, daß die beiden spätestens seit 1785 weithin sichtbaren Kuppeln der Deutschen und der Französischen Kirche auf dem Gendarmen-Markt abgebildet sind. Trotz der unverholenen perspektivischen Konstruktion und trotz der Bildunterschrift, derzufolge Niegelssohn das Bild erfand, veranschaulicht das große Deckfarbenblatt also nicht etwa eine Planung, wie der Opernplatz mit der ab 1775 erbauten königlichen Bibliothek ausgesehen hätte.
Hinter dem Opernhaus hatte Friedrich II. ab 1746 eine katholische Kirche und gegenüber dem Opernhaus seit 1775 das erste eigenständige königliche Bibliotheksgebäude in Berlin errichten lassen; allerdings wurde bis 1840 nur das Obergeschoß als Bibliothek genutzt, während das Erdgeschoß als Speicher teils für Militärkleidung, teils für die Bühnenbilder des Opernhauses diente.

Schon seit 1743 beabsichtigte Friedrich II., eine große Kirche für die angewachsene katholische Gemeinde Berlins erbauen zu lassen. Hintergrund für die weiteren Planungen war, daß der König 1745 im Zweiten Schlesischen Krieg Schlesien seinem Staatsgebiet einverleibt hatte, das vorher österreichisches Gebiet gewesen war; danach versuchte er, den unbotmäßigen katholischen Adel Schlesiens mit einigen Zugeständnissen zu befrieden, weshalb die neue Kirche auch der schlesischen Schutzheiligen Hedwig geweiht wurde.
Friedrich II. hatte angeregt, die Hedwigkirche auf dem Gelände des 1740 geschleiften Bollwerks 2 nach dem Muster des Pantheons in Rom zu erbauen. Der antike Tempel wurde insofern maßgebend, als der König daran dachte, in seiner Hauptstadt nach dem Vorbild der alten Römer eine Kirche zu stiften, die allen Religionen gewidmet sein sollte und wo die einzelnen Glaubensgemeinschaften in den Wandkapellen des Rundbaus ihre Gottesdienste abhalten könnten; der Bau war also mehr als Inbegriff des römischen Pantheismus denn als bauliches Muster vorbildlich. In diesem Rahmen entwarf Knobelsdorff einen überkuppelten Zentralbau, der dem Pantheon nur allgemein ähnelte und für den die beiden Kuppelkirchen an der Mauerstraße zudem Berliner Vorläufer waren. Zweifellos war die Kirche auf dem Bauplatz hinter dem Opernhaus, wo sie zwischen Festungsgraben und den Häusern an der Behrenstraße eingezwängt lag, nur ein Anhängsel des Opernplatzes, wobei die Kirche sinnfällig machte, in welchem Maße Friedrich II. die großartigen Planungen für das Forum Fridericianum zurückgestellt hatte.
Dreißig Jahre später wandte sich Friedrich II. nochmals dem Platz an der Oper zu und erwarb das Hinterland am Palais Bredow, um dort und an der Behrenstraße eine Bibliothek erbauen zu lassen. Anfangs war beabsichtigt, in dem neuen Gebäude nur die Bücher zu erfassen, die Friedrich II. ankaufte.
Für diesen Zweck wurde auf Wunsch des Königs ein unausgeführter, vor 1724 entstandener Entwurf zugrunde gelegt, den Joseph Emanuel Fischer von Erlach für den Michaeler-Trakt der Wiener Hofburg entwickelt hatte. Christian Georg Unger überarbeitete diese Vorlage in Einzelheiten, so daß die gebogene Fassade nicht wesentlich verändert wurde;

Kat. 34

Kat. 35

dagegen wurde das Gebäude nicht vier-
geschossig, sondern nur zweigeschossig
angelegt. Erst als Friedrich Wilhelm III.
1790 alle Bestände vereinigen und 1789
dafür Galerien in die Säle des Oberge-
schosses einbauen ließ, wurde die innere
Gliederung der Fassadengestaltung an-
genähert.

Das Bibliotheksgebäude war insofern
durchaus modern, als die Büchersäle von
den Benutzersälen getrennt waren und
auch der Bücherbestand nicht mehr in ei-
nem Raum untergebracht war. Die Bin-
nengliederung wies also weg von den äl-
teren, einräumigen Bibliotheken hin zu
den mehrräumigen Gebäuden, die er-
möglichten, größere Bestände wohl ge-
ordnet zu verwahren und sie dennoch
vielen Lesern zugänglich zu machen.
Jenseits des Platzes stellte Niegelssohn
an der Behrenstraße das zweigeschos-
sige, mit einem Mansardendach ge-
schlossene und hinter der Bibliothek teil-
weise verdeckte Haus Bonin dar, das um
1780 erbaut worden war und das Rosen-
berg schon 1782 gezeichnet hatte. Das
höhere Haus daneben auf dem Grund-
stück Behrenstraße 38 war das von Nico-

lai erwähnte, mit königlicher Unterstüt-
zung 1782–83 errichtete Haus am
Opernplatz und hatte anfangs nur neun
Fensterachsen; schon bald baute man auf
dem Nachbargrundstück in der Art an,
die Niegelssohns Blatt zeigt, so daß das
Gebäude ans Haus Bonin anschloß. 1887
wurden diese Grundstücke mit einem
Gebäude für die Dresdner Bank bebaut
und um 1890 wurde auch das Haus Bo-
nin zugunsten eines Erweiterungsbaus
der Bank abgerissen.

Lit.: Zur Datierung: H. Dollinger,
Preußen. Eine Kulturgeschichte in
Bildern und Dokumenten, München
1980, S. 135. – Zum Forum
Fridericianum und zum Opernhaus: vgl.
Kat. 12. – Zur Hedwigskirche:
Eggeling, Antikenrezeption, S. 113–15,
Nr. 170f. – Zur Bibliothek:
W. Ruddigkeit, Bauten und Entwürfe
für die Königliche und Staatsbibliothek
in Berlin, in: Kat. 325 Jahre
Staatsbibliothek in Berlin. Das Haus
und seine Leute, Ausstellung
Staatsbibliothek Preußischer
Kulturbesitz, Berlin, Wiesbaden 1986,

S. 15–35, vgl. S. 86–90. – Zur
Behrenstraße 38: Nicolai, Beschreibung,
S. LXII. – Zur Markgrafenstraße 43 /
Behrenstraße 35 (Haus Bonin):
Borrmann, S. 221 (mit der Angabe, das
Haus sei 1787 erbaut worden). – Zum
Palais Bredow: vgl. Kat. 19.

35 Johann Georg Rosenberg (1739–1808)
Ansicht Berlins, aufgenommen vom Voigtland am Rosenthaler Tor, um 1785

Radierung, koloriert; 26,8 × 43,6; bez.
u. l.: »dessiné par J. Rosenberg«.
Berlin, Berlin Museum.

Das Blatt zeigt eine Ansicht Berlins von
Norden. Rosenberg zeichnete in der Ge-
gend, wo die Brunnenstraße am Voigt-
land vorbei aus dem Urstromtal in einem
kleinen Seitental auf den Barnim führte.
Am unteren Bildrand ist ein Weg zu se-
hen, der von der Brunnenstraße zu einer
Mühle auf dem Barnim-Rand führte. Am
linken Bildrand ist der baumbestandene
Weg zu erkennen, der einen Weinberg

mit dem Rosenthaler Tor verband (heute Weinbergstraße); das Tor ist allerdings von Häusern und Bäumen verdeckt, die im Zwickel zwischen diesem Weg und der Brunnenstraße standen. Am Horizont überragen die Türme links der Marienkirche, in der Mitte der Sophienkirche und rechts der beiden Kirchen auf dem Gendarmenmarkt alle übrigen Bauten.

Die mehrfarbig kolorierte Radierung ist eine der wenigen großformatigen Ansichten Berlins, in denen die ärmlichen nördlichen Gebiete Berlins dargestellt wurden. Rosenberg wählte seinen Bildausschnitt so, daß vom Voigtland die östlichen Häuserzeilen an der Brunnenstraße und die mittleren Häuserzeilen an der Ackerstraße sowie die dazwischen gelegenen Hausgärten leicht zu erkennen sind. Das Voigtland war eine Handwerkersiedlung, die Friedrich II. 1752 unmittelbar vor den Palisaden zwischen Rosenthaler und Hamburger Tor hatte gründen lassen, um sächsische und voigtländische Bauhandwerker, die im Sommer in Berlin arbeiteten, für das Berliner Baugewerbe seßhaft zu machen. Die Siedlung bestand nur aus vier Häuserzeilen an drei Straßen und wurde im Norden von einem Feldweg (heute Invalidenstraße) begrenzt, der auf die Brunnenstraße stieß; Rosenberg zeigt den bis heute erhaltenen Richtungswechsel der Straße.

Jenseits des Voigtlands ist die Bebauung der Spandauer Vorstadt nur noch andeutungsweise abgebildet, doch ist rechts vor der Sophienkirche der Armenfriedhof an der Hospitalstraße (heute Auguststraße) auszumachen.

Die Brunnenstraße war um 1785 größtenteils einseitig bebaut. Nur an ihrem südlichen Ende hatte man schon auf beiden Seiten Bauten errichtet. Am Ende der traufständigen Häuserreihe ist ein drei- oder viergeschossiges Haus mit zwei Flügeln zu erkennen, das dem Kaufmann Streithorst gehörte; davor vermerkte Rosenberg das langgestreckte Walmdach der Herberge für Betteljuden. Ansonsten verunklärt er in diesem Bereich den Straßenverlauf soweit, daß nicht genau abzusehen ist, hinter welchen Bauten das Rosenthaler Tor lag; vermutlich stand noch nicht das neue, 1786 erbaute Tor. Die Palisaden, die Berlin in diesem Bereich seit 1705 abgrenzten, sind entweder gar nicht oder nur an einem kleinen Durchblick am Ende der Brunnenstraße abgebildet.

Unter den Bauten der entfernten Stadtteile sind einige Anlagen sicher zu erkennen: am linken Bildrand der Turmhelm der Parochialkirche, der Dachreiter des ehemaligen Franziskaner-Klosters und das Notdach auf dem Turm des Friedrichs-Hospitals. Daneben ragt die Marienkirche mit ihrem Turmhelm von 1663–66 auf, und daneben sind das Türmchen des Rathauses sowie der Turmhelm der Nikolaikirche abgebildet. Weiter rechts sind das Dach der Garnisonkirche, der Dachreiter der Petrikirche und der des Marstalls an der Breiten Straße sichtbar. Hinter dem Dach der Sophienkirche, die in der Spandauer Vorstadt hoch aufragte, ist die Kuppel des Doms im Lustgarten zu erkennen; beide verdecken den Turm der Spittelkirche. Rechts davon ragt der notdürftig gedeckte Turm der Jerusalemer Kirche aus der Friedrichstadt empor. Weiter rechts ist zunächst die Hedwigskirche abgebildet. Nahe dem rechten Bildrand hebt sich in der Dorotheenstadt hinter den Artillerie-Kasernen am Kupfergraben die Sternwarte im Nordflügel der Akademie nur wenig vom Himmel ab. Links hinter der Sternwarte ragen in der Friedrichstadt die hohen Türme der beiden Kirchen auf dem Gendarmenmarkt und die Kuppel der Bethlehemskirche auf; rechts der Sternwarte ist die Kuppel der näher gelegenen Dreifaltigkeitskirche zu erkennen.

Während Rosenberg die Häuser des Voigtlandes von einem Standpunkt am Hang aufnahm, der östlich der Brunnenstraße lag, zeichnete er die fernen innerstädtischen Bauten so, als hätte er weiter westlich dort auf der Brunnenstraße gestanden, wo heute die Anklamer Straße kreuzt; allerdings führt der Versuch, diesen Standpunkt zu bestimmen, zu keinem eindeutigen Ergebnis. Rosenberg zeichnete die Bauten am Horizont also nicht lagegenau.

Lit.: Anzelewsky, Ansichten, S. 57–60; Kat. Barth, Nr. 7. – Zum Voigtland: Geist/Kürvers I, S. 42–44, 84. – Zur Herberge der Betteljuden: Nicolai, Beschreibung, S. 695; L. L. Müller, Ansicht vom Rosenthaler Tor in die Stadt, Aquarell mit Legende, 1807 (Kupferstichkabinett, SMPK), abgebildet in: Berlin Archiv Bd. 3, Nr. B 03072.

36 Johann Georg Rosenberg (1739–1808)
Ansicht Berlins, aufgenommen vom Mühlenberg nahe dem Prenzlauer Tor, um 1785

Radierung, koloriert; 26 × 43; bez. u. l.: »dessiné par J. Rosenberg«.
Berlin, Berlin Museum.

Rosenberg hat Berlin für dieses Blatt von Nordosten aufgenommen und zeigt den Mühlenplatz auf dem Prenzlauer Berg vor der städtischen Bebauung im Tal; dort hatte Friedrich II. 1748–51 acht Mühlen und ein Anwesen für den Mühlenmeister errichten lassen, wobei die Mühlen von den Festungswerken umgesetzt wurden. Indem Rosenberg die Mühlen in seine Darstellung einbezog und Berlin nicht vom Hang des Prenzlauer Bergs zeichnete, machte er sinnfällig, daß Windkraft damals noch eine der wichtigsten Energiequellen der Stadt war.

Die Mühlen mahlten Korn und standen dort, wo heute mehrere Brauereien zwischen Prenzlauer Allee und Straßburger Straße die Tiefkeller nutzen, die in den Barnim-Rand getrieben worden waren, nachdem man die Windmühlen ungefähr zwischen 1840 und 1880 abgerissen hatte. Sie waren auf einem ehemaligen Weinberg zwar in der Nachbarschaft, aber oberhalb des Berliner Scheunengebiets errichtet worden; deshalb waren sie einerseits schwer zugänglich, zumal im Tal die Stadtmauer verlief, hatten aber andererseits besseren Wind als die Mühlen im Tal. Ursprünglich waren sie für Fuhrwerke nur auf einem Umweg über die Landstraße am Prenzlauer Tor zu erreichen; diesen Weg bildet Rosenberg vorne links ab. Später wurde ein zweiter Weg im Zuge der heutigen Straßburger Straße bis an die Stadtmauer gelegt, der auf der Radierung vor der rechten Mühle verläuft und außerhalb des Bildes ins Tal schwenkte.

Im Tal sind links zunächst die Palisaden zu sehen, doch verdeckt sie größtenteils der Mühlenplatz, da sie nur etwa 150 Meter vor dem Steilhang des Barnim verliefen und der Mühlenplatz ungefähr zwanzig Meter über dem Tal lag. Die viergeschossigen Gebäude hinter der Müllerei waren wahrscheinlich die Kasernen an der Langen Scheunengasse, in deren Bereich auch einige – fensterlose – Speichergebäude zu erkennen sind.

Von den Bauten in den entfernteren

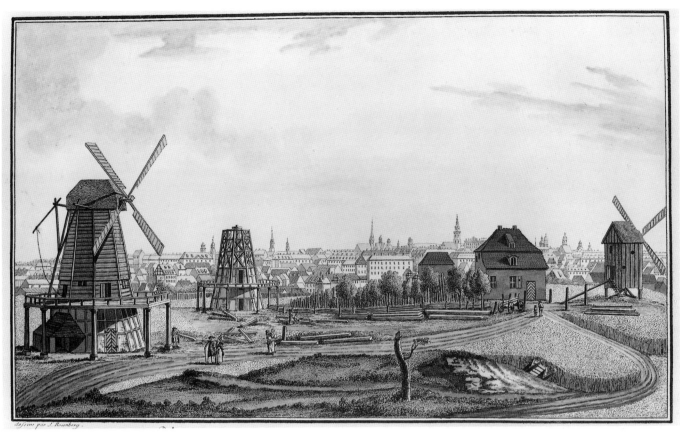

Kat. 36

Abb. 22 L. Gerber, Plan des Gebiets am Prenz-
lauer Berg, 1817; Umzeichnung nach Herzberg/
Rieseberg, S. 161 (zu Kat. 36).

Stadtteilen lassen sich nur wenige sicher
identifizieren. Links neben der im Bau
befindlichen Mühle ist die neue Geor-
genkirche zu sehen, die 1779–80 für das
übervölkerte Kirchspiel erbaut worden
war; dahinter erhebt sich der Turm des
Friedrichs-Hospitals. Rechts von der
Mühle sind Querhaus und Turm der Pa-
rochialkirche sowie daneben der Dachrei-
ter der Klosterkirche sichtbar. In der
Bildmitte sind die Nikolaikirche, die Pet-
rikirche, der Turm der Jerusalemer Kir-
che und das Türmchen des Rathauses
dicht beieinander abgebildet. Links ne-
ben dem Haus des Mühlenmeisters sind
Marienkirche und Teile des Schlosses zu
sehen, rechts daneben der Dachreiter der
Heiligegeist-Kapelle und – falsch über-
schnitten – die Kuppel der Domkirche
im Lustgarten sowie die Kirchen in der
fernen Friedrichstadt.

Lit.: Anzelewsky, Ansichten, S. 57–60.
– Zum Windmühlenberg:
Herzberg/Rieseberg, S. 152–160.

37 Johann Georg Rosenberg (1739–1808)
Berlin von den Rollbergen zu sehen, 1786

Öl/Lwd; 57 × 83,3; bez. u. r.:
»J. Rosenberg pinxit 1786«.
Berlin, Gemäldegalerie, SMPK, Inv.
3/56.

Das Gemälde stellt Berlin und die Ge-
gend südöstlich der Stadt dar, wie sie
von den Rixdorfer Rollbergen zu sehen
waren; der Künstler stand dort, wo heute
die Herrmannstraße vom Teltow ins Tal
fällt. Im Vordergrund ist die mehrspu-
rige Landstraße dargestellt, die Berlin
mit Dresden verband und die am Hang
tief in das wellige Gelände einschnitt.
Zwischen den Gebäuden Berlins und
den Rollbergen erstreckten sich weite,
landwirtschaftlich genutzte Flächen,
durch welche die Landstraße auf einem
Damm (heute Kottbusser Damm) bis
zum Landwehrgraben und danach eben-
erdig zur Stadtmauer führte; innerhalb
der Mauer erreichte sie über das wenig
bebaute Köpenicker Feld dann die ersten
Häuser Berlins.

Anders als spätere Maler hatte Rosenberg seinen Standpunkt so gewählt, daß er die Landstraße und das Gelände, in das sie eingeschnitten worden war, groß ins Bild setzen konnte; auf diese Weise bildet er allerdings wenig vom Gelände am Fuß des Teltow-Hangs ab. Statt dessen schildert Rosenberg das Wegesystem in der schwierigen Hügellandschaft ausführlich, so als wollte er die Mühsal des damaligen Straßenverkehrs veranschaulichen; die Landstraße hat mehrere Fahrspuren, in denen eine Kutsche und ein Fuhrwerk zu Tal rollen. Rechts befindet sich ein Mühlenweg, und dort, wo die Nachmittagssonne in den Hohlweg fällt, zweigt wahrscheinlich ein Weg in die benachbarte Lehmgrube ab.

Wo die Landstraße im Einschnitt etwas nach Osten schwenkt, sind über dem Teltow-Rand die Dächer des Rollkruges zu sehen, der auch Dammkrug genannt wurde. Der Krug stand dort, wo die hochwassersichere Straße vom Halleschen Tor im Zuge der heutigen Blücher-straße und der heutigen Straße Hasenheide, die damals noch mitten durch dieses Gehege führte, die Landstraße nach Sachsen kreuzte und anschließend dicht am Hang des Teltows weiter nach Rixdorf führte. Der Gasthof war 1737 aus einem 1733 erbauten Wohnhaus in eine Bierschänke umgewandelt worden, war also keine Poststation, zumal die Postkutschen wenige Kilometer vor Berlin in der ansonsten unbesiedelten Stelle sicherlich nur ausnahmsweise hielten.

Jenseits der Lehmgrube ist die Hasenheide zu erkennen, die 1678 als kurfürstliches Hasengehege aus der Tempelhofer Feldmark ausgegrenzt worden war; 1693 erweiterte Kurfürst Friedrich III. das Gehege bis an den Landwehrgraben nahe der Lindenstraße, woraus ein Streit zwischen Tempelhofern und Berlinern um die betroffenen Weiderechte entstand. In den folgenden Jahrzehnten war das Gehege zugunsten militärischer Übungen wieder verkleinert worden, so daß es um 1785 nur noch bis zum heutigen Südstern reichte. 1811 richtete Friedrich Ludwig Jahn in dieser Heide den ersten Turnplatz in Deutschland ein. Am Ostrand der Hasenheide, aber noch innerhalb des Gehölzes, stand die Ziegelei Braun beiderseits der Straße, welche dort durch die Heide zum Rollkrug führte; ihre Dächer sind hinter dem Rand des Teltows zu sehen. Seit etwa 1765 hatte der Ziegelmeister die benachbarte Lehmgrube ausgebeutet, doch wurde das Anwesen seit etwa 1790 als Gastwirtschaft betrieben und genauso wie der ältere Krug von Berlinern besucht.

Am Rande der Hasenheide ist ein weiterer Weg zu erkennen (heute Urbanstraße), der entlang der Hütung der Berliner Schlächter-Innung über die Dammstraße an den Teltow-Rand führte, wo er mit dem Weg aus der Hasenheide zusammenlief. Die Hütung war eine überschwemmungsgefährdete Wiese und reichte bis an den Landwehrgraben; die Berliner Schlächter mästeten damals noch selber, und die Wiese hieß Schläch-

Kat. 37

terhütung oder Urban. Bis zum Rixdorfer Damm kennzeichnete die Straße am Urban die Grenze zwischen Cölln und Tempelhof.

Der Landwehrgraben ist westlich des Rixdorfer Damms an der Baumreihe zu erkennen, die auf den Wiesen stand; er schlängelte sich dort durch das Tal. Östlich des Damms war er seit 1705 begradigt, wovon noch ein Torarm zeugte, der aber genauso wie der neue Lauf nicht zu erkennen ist. Der Damm überquerte den Graben an der Stelle, wo eine Baumgruppe den Luschischen Garten und Schanzen kennzeichnet, die 1757 gegen österreichische und russische Truppen aufgeworfen worden waren.

Von der städtischen Bebauung, die viel weiter von Rosenbergs Standort entfernt lag als auf seinen nördlichen Stadtansichten, sind einige Bauten sicher zu benennen. Ganz links ist die Kuppel der Bethlehemskirche in der Mauerstraße abgebildet, daneben die der Dreifaltigkeitskirche. Weiter rechts ragt der Turm der Jerusalemer Kirche an der Lindenstraße auf, der seit 1747 ein Notdach trug; daneben sind die Türme der Deutschen und der Französischen Kirche zu sehen, die Friedrich II. 1780–85 neben den beiden älteren Kirchen hatte erbauen lassen und die den Dachreiter der Dorotheenstädtischen Kirche verdecken. Weiter rechts sind das Akademie-Gebäude, die Kuppel der Hedwigskirche und der Dachreiter der alten Friedrichswerderschen Kirche zu sehen, die unter Friedrich I. 1701 im alten kurfürstlichen Reithaus eingerichtet worden war; daneben ist das Türmchen der Gertraudtenkirche auf dem Spittelmarkt zu erkennen. In der Bildmitte zeigt Rosenberg die Petrikirche und dahinter das Schloß; davor ist wahrscheinlich die Sebastianskirche in der Köpenicker Vorstadt abgebildet, weiter rechts die Sophienkirche in der Spandauer Vorstadt, die Nikolaikirche am Molkenmarkt und die Marienkirche. Noch weiter im Nordosten stellt Rosenberg dicht beieinander die Parochialkirche und den Dachreiter der Klosterkirche dar, vor denen sich seit 1782 der notgedeckte Turm des Friedrichs-Hospitals erhob; er ist etwas weiter rechts zu erkennen. Neben dem Turm der Georgenkirche in der Königsvorstadt sind die Mühlen auf dem Prenzlauer Berg zu sehen. Schließlich malte Rosenberg am rechten Bildrand zwei auffällig große, rechtwinklig zueinander geordnete Ge-

Kat. 38

bäude, die innerhalb der Stadtmauer an der Köpenicker Straße im Bereich des magistratseigenen Holzmarktes standen; möglicherweise waren es Speicher der Schlesischen Salzschiffahrt.

Das Bild ist das einzige bekannte Gemälde Rosenbergs, das Berlin darstellt und das erhalten ist. Der Maler veranschaulichte von seinem Standpunkt die landschaftliche Gliederung insoweit, daß die Tallage der Stadt weitgehend zu erkennen ist. Außerdem zeigt er beeindruckend, daß die bebauten Gebiete der Stadt um 1790 immer noch auf das Tal beschränkt waren, wo noch weite weidewirtschaftliche Flächen innerhalb und außerhalb der Stadtmauer genutzt wurden. Vergegenwärtigt man sich aber, daß damals etwa 150.000 Menschen (etwa 200 Menschen je Hektar) die Stadt bevölkerten, so ist auch zu sehen, daß das Bild wenig von den Berliner Verhältnissen veranschaulicht. Rosenberg bildet weniger die Stadt Berlin ab und stellt mehr eine wohl geordnete Landschaft dar, in der sich Menschen noch beschaulich, wenn auch nicht mühelos bewegen konnten; insofern ist das Gemälde wahrscheinlich auch von der gleichzeitigen Theorie der »malerischen« Landschaftsmalerei beeinflußt.

Lit.: Kat. Barth, Nr. 6; Anzelewsky, Ansichten, S. 57. – Zum Rollkrug: J. Schultze, Rixdorf-Neukölln. Die geschichtliche Entwicklung eines Berliner Bezirks, Herausgegeben aus Anlaß des 600jährigen Jubiläums […] 1960, Berlin 1960, S. 81 f. – Zur Ziegelei Braun: ebenda, S. 95, vgl. 67, 83. – Zur Hasenheide: Wendland, S. 202f., 206. – Zum Urban: Clauswitz, Entwicklung, S. 86 f. – Zum Luschischen Garten: Fidicin, Berlin, S. 187.

38 Friedrich Wilhelm Schaub (nachweisbar 1776–88) Der Upstall unterhalb der Tempelhofer Berge, um 1780
Öl/Holz; 25 × 30.
Berlin, Berlin Museum, Inv. GEM 11.

Mit einer gewissen künstlerischen Freiheit stellt Schaub auf seinem kleinen Gemälde die Gegend südlich des Halleschen Tors dar, die um 1790 noch landwirtschaftlich genutzt war und zur Feldmark des Dorfes Tempelhof gehörte. Schaub stand ungefähr auf dem Hintergelände des heutigen Finanzamts am Mehringdamm und blickte von Süden hinüber zum Paß zwischen den Tempelhofer Bergen am Teltowrand (heute Mehring-

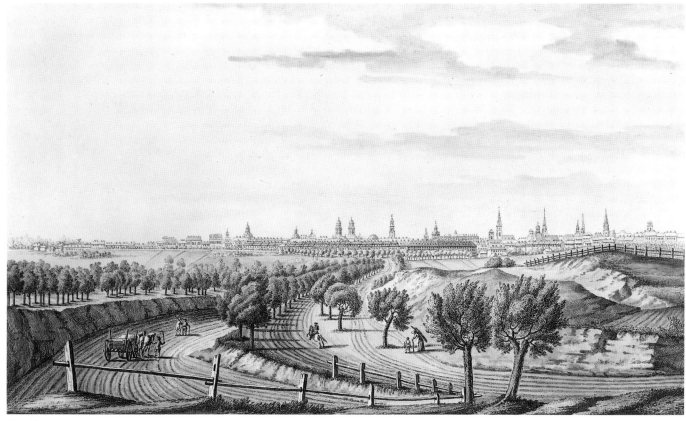

Kat. 39

damm). Über dem Paß ist die Dorfkirche in Tempelhof zu sehen. Die Kuppe rechts war damals noch ein Weinberg und wurde nach der Errichtung des mit dem Eisernen Kreuz bekrönten Denkmals für die Befreiungskriege von 1813–15 Kreuzberg genannt.

Ein Upstall war eine Koppel, auf der die Hirten nachts die Weidetiere zusammentrieben. Schaub stand wahrscheinlich an einem Weg, der vom Halleschen Tor durchs Tal nach Schöneberg führte: Links ist die Einfriedung der Kattun-Bleiche zu sehen, die sich vom Landwehrgraben längs der Landstraße nach Tempelhof erstreckte, und dahinter senkte sich das Gelände zu einem Teich, der auch als Tränke für den Upstall diente; für die Koppel, zu der auch das Gehölz gehörte, war diesseits der Landstraße fast das gesamte Gelände bis zum Teltowrand beansprucht.

Unterhalb des Hangs sind die Dächer einiger Häuser zu sehen, die jenseits der Straße von Ackersleuten bewohnt wurden. Daneben liegt der Dustere Keller, wie die älteste urkundlich erwähnte Lehmgrube Berlins genannt wurde, die ein märkischer Ritter 1290 dem Franzis-

kaner-Kloster in Berlin geschenkt hatte, und die um 1790 von einer benachbarten Ziegelei genutzt wurde. Oberhalb dieser Anlagen stand die abgebildete Mühle, zu der auch ein besonderer Weg führte; sie mahlte seit 1770 für die Tempelhofer Bauern, wurde aber 1838 abgerissen, als eine Brauerei den Standort übernahm. Der Weg, auf dem unterhalb des Weinbergs drei Menschen den Hang hinauf steigen, führte nach Schöneberg; der Baum rechts verdeckt die Aussicht auf eine andere Ziegelei nebst Lehmgrube, die dort am Hang lag.

Schaub veranschaulicht mit seinem Bild die unmittelbare, landwirtschaftlich geprägte Umgebung der Großstadt Berlin, in der um 1790 etwa 150.000 Menschen lebten; sein insgesamt großzügiges, wenn auch in manchen Einzelheiten kleinteilig gemaltes Bild ist an den frühen Gemälden Hackerts ausgerichtet, ohne dessen höfisch geprägte Ansichten aufzugreifen; statt dessen spiegelt es die zeitgenössische Theorie, wie Landschaften »malerisch« aufzunehmen seien.

Lit.: Wirth, Berlin, S. 22. – Zur Gegend vor dem Halleschen Tor: Nicolai,

Beschreibung, S. 207 f.; Fidicin, Berlin, S. 187–89. – Zur Bockwindmühle: H. J. Rieseberg, Mühlen in Berlin, Berlin 1983, S. 78 f.

39 Johann Georg Rosenberg (1739–1808)
Ansicht Berlins mit dem Halleschen Tor, aufgenommen am Tempelhofer Berg, um 1785
Radierung, koloriert; 26,7 × 43,8; bez. u. l.: »J. Rosenberg«.
Berlin, Berlin Museum.

Die Radierung vermittelt eine Ansicht Berlins von Südwesten; Rosenberg hatte seinen Standort am Paß zwischen den Tempelhofer Bergen gewählt, wo die Landstraße von Tempelhof ins Tal (heute Mehringdamm) führt, die Berlin am Halleschen Tor erreichte. Dort ist die südliche Friedrichstadt mit einer großen, 1767 erbauten Kaserne, die fast alle Häuser am Rondell verdeckt, wiedergegeben. Daneben sind einerseits Häuser an der Wilhelmstraße und andererseits an der Lindenstraße zu erkennen. Östlich der Lindenstraße erstreckte sich das Kö-

penicker Feld (später Luisenstadt, heute Kreuzberg). Am Horizont sind links der Leipziger Platz und rechts der notgedeckte Turm des Friedrichs-Hospitals abgebildet.

Ähnlich wie für seine anderen Gesamtansichten hatte Rosenberg nicht auf dem Hang des Teltows, sondern schon auf der Hochfläche gestanden, so daß die Hanggliederung den Vordergrund der Darstellung bestimmte.

Rosenberg zeigt die Stelle im Paß zwischen dem heutigen Kreuzberg und dem ehemaligen Kanonenberg (heute Straße Am Tempelhofer Berg), wo ein jüngerer Weg nach Teltow von der alten Landstraße abzweigte, die über Tempelhof ins westliche Sachsen führte; an der Wegscheide war ein Sporn entstanden, den der Zeichner als Standort gewählt hatte: So bietet die Radierung nicht nur einen Überblick über die doppelbahnige und mehrspurige Straße sowie über die Gliederung der beiden Kuppen, wo rechts der Zaun zu erkennen ist, der die Ziegelei am Dusteren Keller einfriedete (vgl. Kat. 38); sie vermittelt vielmehr auch, wie scharf man die Landstraße in den natürlichen Paß zusätzlich eingeschnitten hatte, um die Steigung zu mindern.

Das Gelände des Upstalls, das Schaub malte (vgl. Kat. 38), ist wahrscheinlich von den Bäumen am Hang des Kreuzbergs verdeckt; eine Baumgruppe markiert ungefähr Schaubs Standort auf den Wiesen westlich der Landstraße am Halleschen Tor.

Am Halleschen Tor verdeckt eine Bodenwelle die vorstädtischen Anlagen, zu denen östlich der Landstraße der Friedhof der Jerusalemer Kirche und am Landwehrgraben königliche Holzplätze gehörten; das wenige Meter östlich gelegene Grundstück des Johannistischs, wo eine Windmühle stand, und die Straße, die zu den Rollbergen führte, sind vom Kanonenberg verdeckt. Westlich der Straße ist der neue, um 1735 bestimmte Verlauf des Landwehrgrabens an der Baumreihe zu erkennen, die dort der Zollmauer etwa hundert Meter folgte, bevor der Graben wieder in seinem alten Bett nach Westen floß. Ebenfalls westlich der Straße stand seit 1767 am Tor die viergeschossige Kaserne des Regiments Möllendorff, die anstelle der Stadtmauer errichtet worden war, weshalb die Mauer diesseits des Grabens versetzt worden war und der Graben einen Nebenarm erhalten hatte.

Jenseits des Grabens erstreckt sich die Stadtmauer bis zum Leipziger Platz, wo einige vorstädtische Häuser an der Straße abgebildet sind, die über Schöneberg nach Potsdam führte; auf dem Gelände zwischen Graben und Mauer wurden nach 1838 die Endbahnhöfe der Potsdamer und der Anhalter Bahn angelegt. Am Potsdamer Tor war die Stadtmauer nach Norden verschwenkt und verlief in Richtung Brandenburger Tor, das 1788–91 durch den klassizistischen Neubau nach Entwürfen Carl Gotthard Langhans ersetzt wurde.

Am Horizont sind einige Bauten zuverlässig zu erkennen. Links bildet Rosenberg die Windmühle auf einer Talsandkuppe nördlich des Invalidenhauses ab (heute Scharnhorststraße). Weiter rechts erheben sich in der westlichen Friedrichstadt einige Palais: an der Leipziger Straße das Palais Happe von 1737 und daneben das Haus, das seit 1761 die Porzellan-Manufaktur beherbergte, an der Wilhelmstraße das 1735–39 errichtete Palais Vernezobre. Daneben erheben sich das Türmchen der Dorotheenstädtischen Kirche und die Kuppeln der Dreifaltigkeitskirche und der Bethlehemskirche. Da sie erheblich niedriger war als die andere Kirche an der Mauerstraße, erscheint die Kuppel der Dreifaltigkeitskirche höher, obwohl sie weiter von Rosenbergs Standpunkt entfernt lag. Zwischen der Böhmischen Kirche und den Kuppeltürmen der beiden Kirchen auf dem Gendarmenmarkt ist die Sternwarte des Akademie-Gebäudes an der Straße Unter den Linden mit dem optischen Telegrafen zu erkennen. Weiter östlich sind die Kuppel der Hedwigskirche und der Turm der Sophienkirche in der Spandauer Vorstadt sichtbar. Hinter der Kaserne am Halleschen Tor ragen der Dachreiter der alten Friedrichswerderschen Kirche, der Dom im Lustgarten und das Schloß auf. Neben der Kaserne sind an der Lindenstraße der seit 1782 notgedeckte Turm der Jerusalemer Kirche und dicht daneben, aber am Neuen Markt in Berlin der Turm der Marienkirche zu sehen. Weiter östlich bildet Rosenberg hintereinander die Dächer der Petrikirche und der Nikolaikirche ab, wobei das Notdach auf dem Turmstumpf der Petrikirche zu erkennen ist. Daneben deutet er willkürlich die Türme der Klosterkirche und der Georgenkirche an, während er weiter östlich Turm und Dach der Parochialkirche einzeichnet. Ganz rechts ist

der Turm des Friedrichs-Hospitals zu erkennen.

Ähnlich wie mit seinem Gemälde, das Berlin von den Rollbergen zeigt (vgl. Kat. 37), veranschaulicht Rosenberg in diesem Stich, das Berlin um 1790 noch von weiten Wiesen und kleinen Gehölzen umgeben war. Ein Vergleich mit den Gesamtansichten, die Rosenberg vom gegenüber liegenden Barnimrand aufgenommen hatte (vgl. Kat. 35f.), verdeutlicht darüberhinaus, daß die Stadt ähnlich wie die Spree nicht inmitten des Tals lag. Während die Bebauung am Barnim schon eine natürliche Grenze erreicht hatte, waren die Wiesen südlich des Halleschen Tores zwar hochwassergefährdet, aber weniger siedlungsfeindlich; allerdings lagen sie nicht in der städtischen Gemarkung. In der Radierung verunklärte Rosenberg diese Zusammenhänge, da er anders als in Gemälde und Radierung der Rollberge den Barnimrand nicht abbildete.

Lit.: Anzelewsky, Ansichten, S. 57–60.

**40 Friedrich Wilhelm Schaub
(nachweisbar 1776–88)
Die Spree zwischen Unterbaum und
Bellevue, vor 1785**
Öl/Holz; 25 × 30.
Berlin, Berlin Museum, Inv. GEM 10.

Schaub stellt die Gegend westlich des heutigen Humboldthafens dar, wo später, um 1870, zunächst der Lehrter Güterbahnhof erbaut und um 1880 neben dem Bahnhof die Stadtbahn angelegt wurde. Diesseits der Spree sind ein königlicher Holzplatz und Feuchtwiesen zu erkennen. Hinter der Flußschleife ist eine Meierei an der Stelle abgebildet, wo 1785 Schloß Bellevue erbaut wurde. Jenseits der Spree prägen die Anlagen der königlichen Pulvermühlen die Landschaft.

Schaub bildet die verschiedenen Anlagen und den Fluß nicht lagegetreu ab, sondern gestaltet eine stimmungsvolle Flußlandschaft mit arbeitenden Menschen; besonders weicht die Darstellung mit der Flußschleife hinter der Meierei vom Verlauf der Spree ab. Allerdings ist die Gegend an den Pulverspeichern eindeutig zu erkennen, die mit Wällen abgeschirmt und seit 1778–79 mit Blitzableitern ausgestattet waren. Wahrscheinlich verarbeitete Schaub für die jenseits der Spree

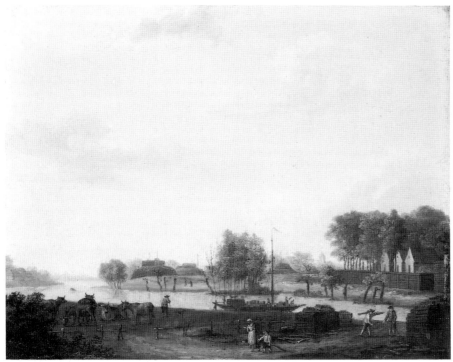

Kat. 40

dargestellten Häuschen eine Ansicht, die auf den eingezäunten, mit Baumreihen umgebenen Mühlenplatz einige Nebengebäude und das Gelände am Feldweg bis nach Moabit gezeigt hatte.

Auf diesem Gelände westlich des Schönhauser Grabens und des Fenngrabens hatte Friedrich Wilhelm I. 1717 an der Unterspree Pulvermühlen anlegen und mit einer Köhlerei, einem Wachthaus und zwei Häusern für Pulverwagen ausstatten lassen. Wegen der Explosionsgefahr wurde das Schießpulver anfangs in einer Stampfmühle gemahlen, doch schon bald stellte der niederländische Mühlenmeister van Zeen den Betrieb auf Pferdemühlen um. Bis 1783 wurde die Mühle nach und nach auf acht Häuser mit je zwei Mahlgängen erweitert und ab 1734 legte man fünf abseits gelegene Pulverspeicher an.

Offenkundig bot der Standort einige Vorteile: Er lag fernab der städtischen Bebauung, so daß die Pulvermühlen und Speicher weder von städtischen Bränden bedroht waren, noch die städtische Bebauung mit Explosionsunglücken bedrohten; außerdem waren die Anlagen leicht zu bewachen. Dennoch lagen die Gebäude recht verkehrsgünstig, da die Spree vorbei floß und die Landstraße nach Spandau nahe war. Darüberhinaus

verdeutlicht die Standortentscheidung, daß Friedrich Wilhelm I. sein Land nicht mehr mit Festungen, sondern hauptsächlich mit Truppen schützte.

Die Pulvermühlen waren nicht nur wichtige militärwirtschaftliche Anlagen abseits der Stadtmauer. Vielmehr war die Tatsache, daß das Mühlengelände zwischen 1717 und 1829 für militärische Zwecke genutzt wurde, eine wichtige Voraussetzung dafür, daß in Moabit eine große Freifläche genutzt werden konnte; nördlich des spree- und eisenbahnabhängigen Moabiter Industriestreifens liegen nämlich auffälligerweise in einem bis 1945 ansonsten weitgehend mit Mietskasernen überbauten Gebiet ein Park und eine Sportstätte. Sie gingen aus einem Exerzierplatz hervor, der auf dem Gelände der Pulvermühlen um 1850 angelegt worden war: Nachdem die Pulvermühlen im 19. Jahrhundert nach Spandau verlegt worden waren, überließ der Staat die Flächen nicht wie so oft privaten Bauherren; vielmehr erarbeiteten Schinkel und Lenné seit 1839 einen Bebauungsplan für das Gebiet beiderseits der Spree, der nördlich der Straße Alt Moabit ein Mustergefängnis, Kasernen sowie einen Exerzierplatz vorsah; während man die Entwürfe für das Straßennetz zugunsten der Bahnhöfe für die

Hamburger und die Lehrter Bahn aufgab, wurden diese Anlagen seit 1853 erbaut.

Auf dem damaligen Exerzierplatz liegen heute das Poststadion (um 1925 erbaut) und der Fritz-Schloß-Park, für den nach 1945 eine Million Kubikmeter Trümmerschutt aufgeschüttet und bepflanzt wurden.

Die Meierei im Tiergarten war ebenfalls aus einer Gründung Friedrich Wilhelms I. hervorgegangen. 1717 hatte der König dort eine Maulbeer-Plantage einrichten lassen, die 1730 zur Meierei umgewidmet wurde. Danach wechselte das Anwesen mehrmals den Eigentümer; unter anderem richtete ein Erwerber 1764 eine Lederfabrik ein und erbaute dafür an der Spree jenes Gebäude, das Schaub abbildet. 1784 erwarb Prinz Ferdinand von Preußen das Anwesen und ließ sich 1785 Schloß Bellevue erbauen, wobei das Fabrikgebäude in die neue dreiflügelige Anlage einbezogen wurde. Die Anlage und der dazu gehörige Park sind erhalten (vgl. Kat 41).

Das kleine Gemälde ist wegen der Blitzableiter nach 1778 und wegen des Schloßbaus vor 1785 entstanden. Schaub veranschaulicht also um 1780 ein Gebiet an der Unterspree, in dem die militärwirtschaftlichen Anlagen am nördlichen Spreeufer idyllisch dargestellt sind, während das Gewerbegebiet am südlichen Spreeufer betont ist.

Lit.: Wirth, Berlin, S. 22. (Erwähnung). – Zur Pulvermühle: Nicolai, Beschreibung, S. 57f. – Zum Bereich des Schlosses Bellevue: Wendland, S. 160–63. – Zum gesamten Gebiet: Pitz, Hofmann, Tomisch, S. 81–92.

**41 Carl Benjamin Schwarz
(1757–1823)
Schloß Bellevue, 1787**
Radierung, koloriert; 22 × 34,9; bez. u. l.: »C. B. Schwarz 1787.«; aus: Topographie Pittoresque des Etats Prussiens, 1787, 1. Heft, Taf. II.
Berlin, Berlin Museum.

Das zart kolorierte Blatt stellt die abendlich beleuchtete Spreelandschaft westlich der Zelte dar (heute an der Kongreßhalle), wo Schloß Bellevue vor den Bäumen des Schloßparks hell aufleuchtet. Schwarz vermittelt sehr schön, daß die Spree in diesem Bereich sowohl für Lust-

fahrten wie für den Frachtverkehr genutzt wurde.

Schloß und Park Bellevue liegen im nordwestlichen Teil des Tiergartens auf einem Gelände, das Friedrich I. um 1710 an französische Gärtner vergeben hatte; sie hatten ihre Heimat wegen ihres Glaubens verlassen und sollten im Tiergarten Maulbeerbäume für die Seidenraupenzucht ziehen. Da der Boden jedoch zu sandig war, schlugen diese Versuche ähnlich wie nördlich der Spree in Moabit fehl, obwohl Friedrich Wilhelm I. sie 1717 nochmals begünstigt und das Gelände im Tiergarten an einen Pächter vergeben hatte. Danach wechselte das Anwesen mehrfach die Eigentümer.

1743 oder 1746 erwarb Georg Wenzeslaus von Knobelsdorff, der erste Baumeister Friedrichs II., das Gelände und erbaute sich dort ein Wohnhaus, woraufhin das Anwesen als Meierei bezeichnet wurde. 1764 errichtete ein anderer Eigentümer längs der Spree ein Gebäude für die Herstellung feiner Leder, das ein späterer Eigner zum Wohnhaus umbauen ließ (vgl. Kat. 40). 1784 erwarb Prinz August Ferdinand von Preußen, jüngster Bruder Friedrichs II., das Anwesen und ließ 1785 das Schloß als Sommerwohnsitz erbauen, wobei das ältere Wohnhaus an der Spree einbezogen wurde. 1786–90 wurde der Park angelegt, wozu der Prinz noch Wiesen und Äcker erwarb.

Die Entwürfe für die Schloßanlage erarbeitete Michael Philipp Daniel Boumann, ein Sohn Johann Boumanns. Er hatte zu berücksichtigen, daß das alte Wohnhaus an der Spree, die ehemalige Lederfabrik, auf Wunsch des Prinzen zu erhalten war; so wurde eine dreiflügelige Anlage erbaut, deren Hof annähernd auf die Allee ausgerichtet war, die vom Oktogon (heute Leipziger Platz) nordwestwärts durch den Tiergarten bis zur Landstraße zwischen Berlin und Charlottenburg führte und die man damals bis zum neuen Schloß verlängerte (Bellevue-Allee; jüngerer Teil aufgegeben). Während die Empfangsseite des neuen Hauptgebäudes also der Stadt zugewandt war, hatte der Bauherr eine Gartenseite gewonnen, die nicht dem Fluß zugewandt, sondern auf das Gelände längs der Spree gerichtet war. Den neuen Schloßbau und das alte, anscheinend neu verdachte Wohnhaus (vgl. Kat. 40) bildet Schwarz gut erkennbar ab: das Hauptgebäude, das ursprünglich nur

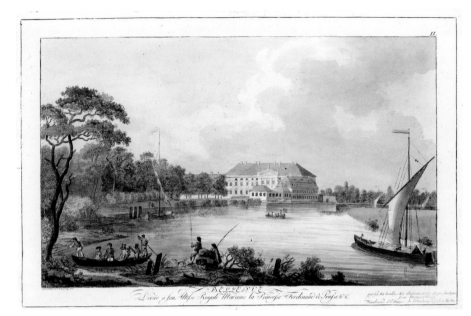

Kat. 41

Abb. 23 »Geometrischer Plan des Koeniglichen Thiergartens vor Berlin«, 1767 (Ausschnitt); Radierung; Berlin, Berlin Museum (zu Kat. 41).

knapp mit den Nebenbauten verbunden war, hatte Boumann mit klassizistischen Formen auffällig aufwendiger als die Nebenbauten gestaltet und so auch formal herausgestellt.

Das alte Wohnhaus wurde schon vor 1810 aufgestockt; die restlichen Gebäude dagegen blieben bis 1938 äußerlich fast unverändert. Damals baute man das Schloß bis 1939 zum Gästehaus des Reiches aus, wozu am südlich gelegenen, auf Schwarz' Radierung nicht abgebildeten Damenflügel neue Gebäude errichtet wurden. Im Zweiten Weltkrieg zerstörten Bomben das Hauptgebäude; 1955–59 wurde die Anlage als Berliner Wohnsitz des Bundespräsidenten wiederhergestellt und 1987 nochmals für zusätzliche Gäste ausgebaut.

Obwohl die Radierung auf feiner Naturbeobachtung beruht, ist die dargestellte Landschaft, die wie im abendlichen Streiflicht aufleuchtet und die ein zart rosa überflogener Himmel überspannt, doch künstlerisch überformt. Das Blatt ist ein vortreffliches Beispiel dafür, daß Zeichner und Aquarellist die tatsächlichen Verhältnisse mit bekannten Darstellungs- und Sehmustern überspielten: Da der Schloßhof nach Südosten gerichtet ist, war die vorgestellte Abendstimmung an dieser Stelle nur mit einem gänzlich verschatteten Schloß möglich; auch Wellen und Spiegelungen im Wasser sind mehr bewährte Muster als gesehene Abbildungen des befahrenen Spreewassers. Und die rote Fahne am weiter abwärts fahrenden Lustboot ist angesichts der ansonsten nach Süden weisenden Wimpel wie eine Aufforderung, dem kunstvollen Schein der Darstellung nachzuspüren.

Lit.: Zum Schloß Bellevue: Bauwerke und Kunstdenkmäler, 1, S. 114–17.

Königliches Spree-Athen Berlin im Biedermeier

Sybille Gramlich

»Wenn, unter den Residenzen Europa's, Berlin als eine von denen genannt wird, welche, wie durch die Macht eines Zaubers, im Laufe weniger Jahre, durch eine Reihe der herrlichsten Denkmäler der Baukunst, sich einen der ersten Plätze unter den schönsten Städten des Welttheils erworben, – so hat Preussen diesen Ruhm nur der glorreichen Regierung Ew. KÖNIGL. MAJESTÄT zu danken.«[1]

In der ersten Hälfte des 19. Jahrhunderts hatten gerade in Berlin die politischen und wirtschaftlichen Veränderungen, die nach den Befreiungskriegen in Deutschland eintraten, deutliche Auswirkungen auf die Entwicklung der Stadt. Preußen war bereits im ausgehenden 18. Jahrhundert an den militärischen Operationen gegen das revolutionäre Frankreich beteiligt gewesen und hatte das linke Rheinufer gegen die Vorstöße der französischen Armee verteidigt. 1806, nach der verlorenen Doppelschlacht von Jena und Auerstedt, zogen napoleonische Truppen in Berlin ein und besetzten ein Jahr lang die Stadt. Nach den Befreiungskriegen 1813/1815 und den anschließenden Verhandlungen des Wiener Kongresses erhielt Preußen unter anderem die Rheinlande und Westfalen als territorialen Gewinn und erreichte damit seine bis dahin größte Ausdehnung . Preußen war zur einflußreichsten politischen Kraft in einem aus kleinen Fürstentümern gebildeten Deutschen Reich geworden. Dank dem im Wiener Kongreß erlangten Ruhrgebiet mit seinen großen Erz- und Kohlevorkommen stand Preußen bald an der Spitze der Industrialisierung in Deutschland. Sie wurde mit Nachdruck und staatlichen Subventionen vorangetrieben, um gegen die auf diesem Gebiet weit überlegenen Engländer konkurrenzfähig zu werden. Mit der nach 1830 einsetzenden politischen und wirtschaftlichen Konsolidierung begann auch der zügige Ausbau Berlins. Der Anspruch, führende Haupt- und Residenzstadt im deutschen Reichsverband zu sein, wurde durch die verschiedenen stadtplanerischen Maßnahmen und die Neubauten von Karl Friedrich Schinkel im Stadtbild deutlich ablesbar.

Das Interesse der Berliner Malerei an der Darstellung der preußischen Hauptstadt war in diesem Zeitraum nicht gleichmäßig stark ausgeprägt. Schon vor 1800 war die malerische Stadtaufnahme, die im 18. Jahrhundert in den Residenzen Deutschlands ihren Höhepunkt erreicht hatte, zurückgegangen. Bis 1825/30 hielten vorwiegend Zeichner und Stecher das Aussehen Berlins in zahlreichen Serien und Einzelblättern fest. Erst spät begannen sich auch einzelne Maler wieder für die Stadt zu interessieren. Bis 1825 hatten nur wenige Gemälde Architektur wiedergegeben. Nach 1825 nahm die Zahl der gemalten Berlin-Veduten rasch zu. Doch finden sich diese Ansichten nicht gleichmäßig über das Werk derjenigen Maler verteilt, die sich zu dieser Zeit in Berlin überwiegend mit Veduten auseinandersetzten. Die meisten Ansichten von Berlin stammen von nur vier Künstlern, die ihre Bilder auch in unterschiedlichen Formaten und über größere Zeiträume hinweg als Wiederholungen anboten. Eduard Gaertner war die herausragende Persönlichkeit dieses Kreises. Sein großes malerisches Können und die Wahl ungewöhnlicher Bildausschnitte haben dazu geführt, daß seine Ansichten in der neueren Kunstgeschichte zum Inbegriff biedermeierlicher Malerei in Berlin geworden sind. Gaertner und der weniger bekannte Wilhelm Brücke wählten zwischen 1830 und 1850 das offizielle Berlin und die auf »allerhöchsten Befehl« errichteten Neubauten immer wieder als Motive für ihre Bilder. Nicht ganz so viele Ansichten schufen Johann Heinrich Hintze und Friedrich Wilhelm Klose. Auch ihre Bilder zeichnen sich durch eine, Gaertners Ansichten vergleichbare, nüchterne Auffassung in der Darstellung und Ähnlichkeit der Motive aus. Auch wenn sich nicht in allen Fällen bestimmen läßt, welche Überlegungen die Maler bei der Auswahl der Motive ihrer Berliner Stadtansichten leiteten, so kann man doch feststellen, daß nur in den wenigsten Fällen das malerische

Aussehen eines Baues oder einer Straße den Ausschlag für die Motivwahl gab. Den Schwerpunkt der Ansichten bilden die Hauptorte der Residenz, an denen durch Staatsbauten wie das Schloß, das königliche Palais, die Oper oder die Univerät das Berlin der preußischen Könige gegenwärtig war. Aber auch Neubauten, die auf Veranlassung des Königs errichtet worden waren, fanden das Interesse der Maler. Die zahlreichen Reisebriefe und Berlin-Führer der Zeit zeigen eine den Gemälden und der Graphik vergleichbare Tendenz in der Wahrnehmung der Stadtgestalt Berlins. Bereits Madame de Staël schrieb über die preußische Hauptstadt, die sie 1804 besucht hatte: »*Berlin ist eine große Stadt mit breiten, geraden Straßen und von regelmäßiger Bauart. Da sie größtenteils neu gebaut ist, so finden sich wenige Spuren älterer Zeiten. Unter den modernen Gebäuden erheben sich keine gotischen Monumente, und das Neue wird in diesem neugebildeten Lande auf keinerlei Weise durch Altes unterbrochen und eingezwängt.*«[2] Dieses Urteil über Berlin war weder ganz neu, noch entsprach es ganz den Tatsachen, doch setzte es sich als geläufige Formel der Berlin-Beschreibungen der folgenden Jahre durch. In den Zentren der ehemaligen Schwesterstädte Berlin und Cölln hatten sich durchaus zahlreiche Bauten aus dem Mittelalter und den folgenden Epochen erhalten, doch wurden diese Teile Berlins von den Reisenden wie von den Berliner Malern kaum wahrgenommen, und auch die beginnende Bauforschung und die Denkmalpflege übergingen die erhaltenen Zeugnisse zumeist. Nicht zuletzt trug der rasche Aufstieg Preußens zur führenden politischen Kraft in Deutschland dazu bei, daß eine umfangreiche Bautätigkeit die Gestalt der Stadt veränderte und charakteristisch prägte. Die Metapher von der Architektur Berlins als Spiegelbild des politischen Aufstiegs Preußens bestimmte nachhaltig die Sicht der Stadt in der ersten Hälfte des 19. Jahrhunderts: »*Man sieht es, das Ansehen, die Größe und Schönheit Berlins beruhen nicht auf vielen Jahrhunderten; nicht das Mittelalter hat an dieser Stadt mitgebaut; sie ist schnell, wie auf einen Zauberschlag, zu Dem erhoben, was sie jetzt ist. Es gibt keine Stadt in Europa, die so plötzlich zu Ansehen und Pracht gelangte, wie Berlin; [...] Berlin ist ein steinernes Epos der preußischen Heldenzeit, und die paar Jahrhunderte, die zur Herrlichkeit desselben mithalfen, glänzen von Ruhm, Treue und Patriotismus.*«[3]

Der Teil der bereits im 17. Jahrhundert angelegten Prachtstraße Unter den Linden, der sich vom Opernplatz zur Schloßbrücke erstreckte, bildete das wichtigste Thema der Berliner Ansichten im Biedermeier. Dieser Teil wurde, wie zeitgenössische Beschreibungen und Stadtpläne zeigen, als eigenständige Platzanlage gesehen, die den »Linden« in Richtung auf das Berliner Schloß vorgelegt war: »*Der Platz vom Ausgange der Linden-Promenade bis zum Königl. Schlosse ist, sowohl wegen seiner ausserordentlichen Grösse, als auch besonders wegen der vielen ihn umgebenden grossartigen Gebäude, jedenfalls der bedeutendste in Berlin, und ohne Zweifel auch einer der schönsten in Europa.*«[4] Die eigentliche Straßenbenennung »Unter den Linden« erfolgte erst mit der Allee, die von sechs Reihen von Linden gebildet wurde – seit 1820 waren sie auf vier reduziert worden – und zwar etwa auf der Höhe der königlichen Akademie der Künste. Das entspricht auch dem heutigen Beginn der Allee. Den »Linden« war zum Berliner Schloß hin der Opernplatz vorgelegt, eine Planung Friedrichs II. Hier standen das 1741–43 nach Plänen von Wenzeslaus von Knobelsdorff ausgeführte Opernhaus, die 1747–73 erbaute katholische Hedwigskirche und die nach Plänen des Wiener Architekten Fischer von Erlach unter der Bauleitung von Friedrich Boumann und Georg Christian Unger errichtete Bibliothek. Im Norden schloß das ehemalige Stadtpalais des Prinzen Heinrich, das Boumann 1748–66 ausgeführt hatte, den Platz ab. Seit ihrer Gründung, 1810, war hier die Universität untergebracht. Dem Platz am Opernhaus schloß sich der Platz am Zeughaus unmittelbar an. Beide Anlagen trennte bis zu seiner Überbauung, 1816, der ehemalige Festungsgraben, der zwischen Oper und Prinzes-

sinnenpalais und auf der gegenüberliegenden Seite zwischen Zeughaus und der Universität den Platz durchschnitt und die Zufahrt zum Schloß störend unterbrach, denn der Festungsgraben konnte nur auf einer schmalen Brücke überquert werden. Die Einengung der Zufahrt, die vom Brandenburger Tor über die »Linden« zum Lustgarten und dem Berliner Schloß führte, empfand Friedrich Wilhelm III. schon bald nach seinem Regierungsantritt 1797 als störend. Den älteren Plan zur Umgestaltung des Bereichs in eine repräsentative Platzanlage nahm der König aber erst nach 1815 wieder auf und betrieb nun die Neugestaltung mit besonderem Nachdruck, handelte es sich doch darum, eine dem königlichen Wohnsitz angemessene Umgebung zu schaffen. Der König bewohnte seit seiner Kronprinzenzeit das 1687 von Nering erbaute Kronprinzenpalais, und auch nach seinem Regierungsantritt war er dort geblieben und nicht in das Schloß gezogen. Seither hieß das Palais bis über den Tod Friedrich Wilhelms III., 1840, hinaus königliches Palais.

Mit der Überbauung des ehemaligen Festungsgrabens im Zuge der Errichtung der Königswache – oder Neuen Wache – nach Plänen Schinkels entstand ein weiträumiger Platz, der seine geschlossene Raumwirkung wesentlich durch die umstehenden Bauten erhielt. Schinkel hatte das alte, unscheinbare Wachhaus, das auf das Zeughaus ausgerichtet war, durch einen repräsentativen Neubau ersetzt, dessen Portikus zum königlichen Palais zeigte. Schinkel sah bereits 1816 rechts und links der Neuen Wache die Standbilder der Feldherren Scharnhorst und Bülow vor, die 1822 aufgestellt wurden. Die Neue Wache erhielt dadurch eine doppelte Funktion. Sie war einerseits Wache des königlichen Wohnsitzes, zugleich war sie ein wichtiger Bestandteil einer denkmalhaft konzipierten Platzanlage, die an die Befreiungskriege erinnern sollte. Sie setzte sich aus der Wache mit den Denkmälern der beiden Feldherren und dem danebenstehenden Zeughaus zusammen, in dem die Trophäen der Befreiungskriege ausgestellt waren. Gegenüber stand das Palais des Königs, des obersten preußischen Heerführers und die Kommandantur, das Dienstgebäude des Befehlshabers der Berliner Garnison. Als Abschluß des Bereiches hatte Schinkel Skulpturen vorgesehen, welche die Postamente der 1821–24 erbauten Schloßbrücke bekrönen sollten. Sie wurden erst lange nach seinem Tod 1853–57 aufgestellt und zeigen in allegorischen Gruppen den Lebenslauf eines jungen Kriegers von seiner Erziehung durch Pallas Athene bis zum Tod in der Schlacht. Die Idee der Anlage fand große Zustimmung, und ihre Planung war bereits vor der Vollendung allgemein bekannt.

Vgl. Kat. 54, 60

So erkennt man auf vielen Gemälden, die den Platz vor 1850 festhalten, im Hintergrund die Figuren der Schloßbrücke auf ihren Postamenten. Ihr homogenes Aussehen erhielt die Platzanlage aber vor allem durch die Architektur.

Alle Bauten, das königliche Palais, das Prinzessinnenpalais, die Oper und die Universität, waren einem klassischen Formenkanon verpflichtet und damit dem Klassizismus der Neuen Wache verwandt. Der einheitliche Charakter des großzügigen Platzes fand die Bewunderung der Reisenden und der Bewohner Berlins gleichermaßen: »*Wer sich erst noch vor wenigen Jahren in der Hauptstadt befand, wird den großen Platz vor dem Opernhause kaum mehr erkennen; so wie er jetzt gestaltet, hat vielleicht keine Stadt in Europa einen ähnlichen aufzuweisen: eine baufällige alte Brücke, das elende Wachhaus und anderes Winkelwerk sind weggeräumt, ein ekelhafter Kanal überwölbt, und ein weiter herrlicher Cyclus, von lauter Prachtgebäuden umfangen, stellt sich dem Auge des staunenden Fremden dar.*«[5] Es ist daher verständlich, wenn diese Anlage zum vorrangigen Thema der Berliner Stadtansichten wurde.

Das Augenmerk der Künstler galt besonders dem Bereich um das Palais des Königs und der gegenüberstehenden Neuen Wache. Wilhelm Brücke fertigte

Vgl. Kat. 60

1828 seine erste Ansicht der Königswache und des Zeughauses an. Das Ge-

mälde ist von einem erhöhten Ort aufgenommen und besitzt einen panoramenhaft weit angelegten Bildausschnitt, der die gesamte Anlage und damit auch Schinkels Vorstellung eines »Denkmalortes« deutlich werden läßt. Ein Jahr später zeigte Eduard Gaertner in einem Aquarell die Neue Wache in einer Seitenansicht und den Blick auf die Oper. Er wiederholte das Motiv 1833 als Ölbild. Eine Ansicht desselben Baues mit einem Blick auf das königliche Palais malte Gaertner 1849 und wiederholte es 1853. Schon einige Jahre zuvor hatte Wilhelm Brücke eine Ansicht von einem ähnlichen Standort aus gemalt und auf der akademischen Kunstausstellung in Berlin gezeigt. Brücke ergänzte dieses Bild durch ein Pendant, das den Blick auf die Wache vom Opernplatz aus zeigt. Von den meisten Gemälden haben sich Wiederholungen erhalten oder sind durch die ältere Literatur bekannt. Zumeist fertigten die Künstler sie selbst an. Die Ansichten wurden auch in andere Techniken übertragen, ins Aquarell und in die Druckgraphik. Die Maler reagierten damit auf das lebhafte Interesse der Berliner wie der Reisenden an Darstellungen der Umgebung des königlichen Palais.

Abb. 38
Vgl. Kat. 58

Vgl. Kat. 56

Vgl. Kat. 55

Vgl. Kat. 54

Im Gegensatz zu den vielen Bildern, die den Platz am Zeughaus und den Teil des Opernhauses zeigen, der in der Verlängerung der »Linden« lag, wurde der zwischen Oper, Hedwigskirche und Bibliothek liegende Abschnitt des Opernplatzes von der Architekturmalerei des 19. Jahrhunderts übergangen. Die ablehnende Haltung der Zeit gegenüber den barocken Bauformen der Bibliothek ließ sie als wenig darstellenswert erscheinen. Auch die Straße Unter den Linden vom Beginn der Bepflanzung auf der Höhe der Akademie der Künste bis zum Pariser Platz wurde von den Malern kaum beachtet, obwohl hier der Korso der eleganten Welt Berlins lag. Es ist erstaunlich, daß die Straße, an der sich die teuersten Geschäfte, die besten Konditoreien und Gasthöfe, die Gesandtschaften und die Stadtwohnungen des Adels befanden, so wenig Anklang bei den Malern fand. Lediglich zwei Bilder haben sich erhalten. Das eine, 1843 von Wilhelm Brücke, zeigt die Ankunft des Königs von Hannover vor seinem Stadtpalais Unter den Linden. Die Aufmerksamkeit des Künstlers galt hier allerdings dem Ereignis der Ankunft und weniger der Schilderung der »Linden«. Im selben Jahr hat auch Eduard Gaertner die Ansicht eines der führenden Hotels von Berlin angefertigt, des Unter den Linden gelegenen »Hotel de Petersbourg«. Dabei ging es ihm um die Darstellung des Hauses und seiner Umgebung und erst in zweiter Linie um die Schilderung des Lebens in dieser Straße.

Vgl. Kat. 49

Vgl. Kat. 50

Es gibt in dieser Zeit kaum Ansichten, in denen ein konzentrierter Eindruck von der bürgerlichen Stadt, den Wohn- und Arbeitsquartieren, vermittelt wird. Der Schwerpunkt der Architekturmaler liegt deutlich auf der Darstellung des königlichen Berlin. Daher bildete das Berliner Schloß, im Zentrum der Stadt, auf der cöllnischen Insel gelegen, das andere wichtige Motiv der biedermeierlichen Ansichten. Der mächtige Bau, der im Lauf der Jahrhunderte immer wieder umgebaut und erweitert worden war, besaß im 19. Jahrhundert ein Erscheinungsbild, das im wesentlichen auf die Planungen des Architekten Andreas Schlüter zurückging. Schon unter der Regierung Friedrichs II. war es nur noch zeitweilig Sitz des preußischen Königs gewesen, da dieser Potsdam als Aufenthaltsort bevorzugt hatte. Auch Friedrich Wilhelm III. bezog das Berliner Schloß nach seinem Regierungsantritt nicht. Dennoch bezeugte der Bau auch weiterhin die Bedeutung der preußischen Monarchie, da das königliche Palais in den Augen der Zeitgenossen ein viel zu unscheinbares Gebäude war, um als repräsentativer Sitz des Königs gelten zu können. Das *»kleine und ganz trivial gebaute Kronprinzenpalais«*[6] verwunderte einen Reisenden 1817[6], und Heinrich Heine bemerkte, es sei das *»schlichteste und unbedeutendste«* aller Gebäude seiner Umgebung.[7] Auch im »Spiker« wird die Diskrepanz zwischen dem Äußeren des Baues und seiner Funktion angespro-

chen: »*Die einfache, durch keinen in die Augen fallenden, architektonischen Schmuck ausgezeichnete, Wohnung des BEHERRSCHERS VON PREUSSEN trägt noch itzt, wo sie der Aufenthaltsort eines Monarchen geworden ist, den Charakter des vornehmen Privathauses[…]*«[8] Der ungleich repräsentativere Bau des Schlosses fand daher neben dem Platz am Zeughaus die meiste Beachtung bei den Berliner Architekturmalern. Auffallend ist auch hier, daß bestimmte Standorte deutlich bevorzugt wurden. So fand die zum Lustgarten ausgerichtete Front des Schlosses, auf welche die »Linden« hinleiteten, kaum Beachtung, obwohl sie durch ihre stadträumliche Umgebung im 19. Jahrhundert als Hauptfassade ausgewiesen wurde. Lediglich Johann Heinrich Hintze zeigt sie in einem Gemälde, einem Blick auf den Lustgarten und das 1830 eröffnete Museum.

Vgl. Kat. 65

Das Anliegen des Malers war es, die geplante Umgestaltung des Platzes durch Schinkel und den Gartenarchitekten Peter Joseph Lenné festzuhalten. Ihnen verdankte Berlin seinen ersten innerstädtischen Park, der an die Stelle eines weiten Platzes trat. Hintze betonte daher auch den Teil des Bildes, der die geplante Anlage zeigt, indem er diesen Teil im Sonnenlicht darstellte. Die Schloßfront, die den rechten Bildrand begrenzt, liegt dagegen im Schatten und tritt dadurch optisch zurück. Die Fassade, die nach Süden zum Schloßplatz zeigte, bildete dagegen ein häufig verwendetes Bildmotiv, ebenso wie die zur Spree weisende östliche Schloßfront. Die Gründe für den Vorrang dieser beiden Seiten gegenüber der Westfassade an der Schloßfreiheit und der zum Lustgarten gelegenen Nordseite waren unterschiedlich.

Die Fassade am Schloßplatz hatte man nahezu unverändert nach den Entwürfen von Andreas Schlüter ausgeführt. Schlüter war der überragende Architekt des Barock in Norddeutschland, und sein Werk wurde auch zu Beginn des 19. Jahrhunderts geschätzt, obwohl man der Baukunst dieser Epoche sonst eher reserviert gegenüberstand. Berlin verdankte Schlüter die umfassendsten Planungen zum Umbau des Schlosses zu einem geschlossenen Äußeren. Nachdem Eosander von Göthe Schlüter 1706 beim Schloßbau abgelöst hatte, wurde die ursprünglich vorgesehene Konzeption verändert und nur die zum Schloßplatz weisende Front erhielt eine Fassade nach Schlüterschem Entwurf. »*Die prachtvolle, reich und symmetrisch verzierte, südliche Façade des Schlosses ist Schlüter's Meisterwerk, und ganz, und ohne durch irgend einen Zusatz fremder Hand verändert oder verstellt worden zu seyn, nach seiner Angabe und seinem Plan erbaut. Daher auch der grossartige Eindruck, den dieser Theil des Schlosses hervorbringt, aus welchem Gesichtspunkte man ihn auch betrachten mag, namentlich aber von der sogenannten langen Brücke[…]*«[9]

Der Standort, den der »Spiker« zur Ansicht des Schlosses vorschlug, wurde auch von den zeitgenössischen Malern bevorzugt. Zahlreiche Gemälde und graphische Blätter zeigen seit dem ausgehenden 18. Jahrhundert bis zur Mitte des 19. Jahrhunderts die Südfassade von der gegenüber dem Schloß an der Spree gelegenen Burgstraße aus. Auf dem verbreiterten mittleren Bogen der Langen Brücke war 1703 das Bronzestandbild des Kurfürsten Friedrich Wilhelm (der Große Kurfürst) nach einem Modell Schlüters aufgestellt worden. Nach der Meinung des 19. Jahrhunderts hatte unter seiner Regierung der ununterbrochene Aufstieg Preußens begonnen, dessen einstweiliger Höhepunkt die Regierung Friedrich Wilhelms III. darstellte. Dieser hatte auf dem Wiener Kongreß, 1815, das Territorium des preußischen Staates noch einmal entscheidend vergrößern können und dadurch die politische Vormachtstellung Preußens im Deutschen Reich ausgebaut. Neben der Fassade von Schlüter, die zahlreiche Gemälde der Zeit zeigen, wurde auch der zur Spree gelegene Ostflügel von den Architekturmalern mehrfach wiedergegeben. Sein

Vgl. Kat. 68–71

Aussehen stand völlig im Gegensatz zu der klar gegliederten Front von Andreas Schlüter, denn hier hatte es keine weiteren Umbauten gegeben. Die Ostseite des Berliner Schlosses bestand aus einem Konglomerat verschiede-

ner Bauteile, die im Lauf der Zeit aneinandergefügt worden waren. Es war eine vielgestaltige Fassade, die durch Ecktürme, Giebel und Erker viel malerischer wirkte als die übrigen Seiten des Baues. Sie erinnerte noch an die Anfänge des Schlosses, das zuerst kurfürstlicher Wohnsitz gewesen war.

Mit dem zunehmenden Interesse an der eigenen nationalen Geschichte in der Folge der napoleonischen Besetzung Deutschlands gewannen auch die Baudenkmäler des Mittelalters und der Renaissance eine Bedeutung, die sie vorher nicht besessen hatten. Man verstand sie als Zeugnisse einer glorreichen Vergangenheit, die nach dem Sieg über Frankreich wiederbelebt werden sollte. In diesem Zusammenhang richtete sich der Blick auf die Spreefront des Berliner Schlosses. In Gaertners 1842 von der Spree aus gemalten Ansicht der Langen Brücke mit dem Reiterdenkmal des Großen Kurfürsten werden stimmungsvolle Assoziationen an die Geschichte des Schlosses geweckt – trotz aller Betonung auch kleinster Details, die auf biedermeierliche Lebensgewohnheiten hinweisen, wie etwa die Wäscherin oder die Fischer. Das Schloß, die Lange Brücke und der Fluß liegen im abendlichen Schatten, der den Vordergrund des Bildes verdunkelt. Den Kontrast dazu bildet der leuchtend gefärbte Himmel. Durch diesen Gegensatz werden die Umrisse der Giebel, der Brücke, und der Reiter wie bei einem Scherenschnitt scharf herausgearbeitet und beim ersten Hinsehen scheint der Kurfürst auf dem Denkmalsockel einen Zug von Rittern über die Brücke zum Schloß zu leiten. Das Denkmal im Bildzentrum überschneidet die Spree-Fassade des Schlosses, deren pittoreske Giebellinie den »romantischen« Charakter des Bildes unterstreicht. Auch Maximilian Roch hat in seiner Ansicht die Ostfassade und die Lange Brücke festgehalten. In seinem Gemälde kontrastiert das geschäftige Leben auf der Brücke mit der dunkel aufragenden Schloßfront. Wie in dem Bild von Roch, aber auch in anderen Gemälden der Zeit deutlich wird, war die Lange Brücke nicht nur als Bauwerk und Standort des Kurfürstendenkmals wichtig, sie bildete noch im 19. Jahrhundert neben dem Mühlendamm die einzige befahrbare Verbindung der alten Stadtteile Berlin und Cölln.

Vgl. Kat. 84

Vgl. Kat. 71

Abb. 24 Eduard Gaertner, Blick von der Jannowitzbrücke in die Brückenstraße, 1836; Öl/Lwd; ehemals Berlin, Märkisches Museum, Kriegsverlust.

Die Lange Brücke stand in der Fortsetzung der Königstraße, an der sich das Berliner Rathaus befand, wo seit 1709 die gemeinsame Verwaltung aller ehemals eigenständigen Stadtteile untergebracht war. Die Königstraße gehörte neben den »Linden« und der Leipziger Straße zu den belebtesten Geschäftszentren der Residenz. Diesen Straßen, in denen sich der Handel und ein wichtiger Teil des täglichen Geschäftslebens der Hauptstadt abspielte, brachten die Berliner Architekturmaler ebensowenig Interesse entgegen wie den Märkten und Plätzen, auf denen diese stattfanden. Auch die Kirchen, im 19. Jahrhundert noch Wahrzeichen jeder Stadt, blieben unbeachtet. Das weitgehende Desinteresse der Maler am Aussehen der Handelsstadt und den bürgerlichen Wohngebieten ist erstaunlich, weil es gerade in Berlin für diese Motive ein berühmtes Vorbild gab, die graphische Folge von Johann Georg Rosenberg aus dem Ende des 18. Jahrhunderts. Die Blätter Rosenbergs beeinflußten die Berliner Ansichtengraphik des 19. Jahrhunderts, die bestimmte Motive mit leichten Abwandlungen immer wieder aufnahm. Hierzu zählte *Vgl. Kat. 20* beispielsweise der Blick über die Lange Brücke zum Schloß. In der Malerei übernahmen dagegen nur wenige Künstler in ihren Bildern Formulierungen, die auf Blätter Rosenbergs zurückgingen. Gaertner malte 1836 eine Ansicht, *Vgl. Kat. 85* die von der Jannowitzbrücke zur Waisenbrücke führt. Sie besitzt einen ähnlichen Bildausschnitt wie eine Radierung Rosenbergs, die dieser von einem *Vgl. Kat. 22* ähnlichen Standort aufgenommen hatte. Doch sind solche Wiederaufnahmen älterer Motive in den Berliner Stadtansichten des 19. Jahrhunderts Einzelfälle geblieben. Die von Gaertner 1831 gemalte Ansicht der Parochialstraße und die der Brüderstraße, ein Bild aus dem Jahr 1863, bleiben thematische Ausnahmen unter den biedermeierlichen Stadtbildern Berlins.[10] Auch wenn die Gemälde durch ihre kleinstädtisch anmutende Szenerie populär geworden sind, darf das nicht darüber hinwegtäuschen, daß ihre Popularität ein Ergebnis der neueren Kunstgeschichte und der Berlin-Literatur ist und nicht der zeitgenössischen Wertschätzung entspricht. Es handelt sich hier weder um typische Motive der Berliner Architekturmalerei, noch stießen die Bilder beim zeitgenössischen Publikum auf größeres Interesse. Sie sind Ausnahmen, wie der heute verschollene »Blick von der Jannowitzbrücke in die Brücken- *Abb. 24* straße«, von Gaertner 1836 gemalt.[11] Im Gegensatz zu den Ansichten des Platzes am Zeughaus und des Opernplatzes wurden solche Motive in der Regel nicht wiederholt.

Verschiedene Bilder, die auf den ersten Blick dem Gesagten zu widersprechen scheinen, weil auch sie Ausschnitte aus Straßen abseits der repräsentativen Plätze und Bauten zeigen, weisen bei näherer Betrachtung eindeutige Beziehungen zu den preußischen Königen, zu Friedrich Wilhelm III. und Friedrich Wilhelm IV. auf. Es handelt sich um Darstellungen von Bauten oder Umbauten für Institutionen, die auf königlichen Befehl entstanden. So hielt Gaertner beispielsweise 1850 das Kriegsministerium, das nach Plänen August Stülers *Abb. 25* 1845–46 durch einen Umbau entstanden war, in einem Gemälde fest.[12] Doch blieben solche Bilder in Gaertners Werk Einzelfälle. Anders verhält es sich bei dem Maler Friedrich Wilhelm Klose, von dem heute kein Gemälde des offiziellen Berlin bekannt ist. Dagegen bildete die Aufnahme der auf »allerhöchsten Befehl« entstehenden Bauten sein bevorzugtes Thema. Er malte die Bau- *Vgl. Kat. 78* akademie und ihre Umgebung im Jahr der Fertigstellung 1836. Das Lehrgebäude, zur Ausbildung junger Architekten eingerichtet, war nach Plänen Schinkels entstanden. Auch die alte Sternwarte, die Klose um 1835 im Gemälde und in verschiedenen Aquarellen festhielt, hatte erst kurze Zeit vorher eine neue Funktion erhalten. Auf ihrem Dach wurde die erste Station einer optischen Telegraphenverbindung ins Rheinland eingerichtet. Eine weitere, *Vgl. Kat. 89* für die Bedürfnisse der wachsenden Stadt besonders wichtige Baumaßnahme des Königs, zog die Anordnung nach sich, den Packhof zu verlegen. Die neue

Abb. 25 Eduard Gaertner, Das Kriegsmini-
sterium in der Leipziger Straße, 1850; Öl/Lwd;
ehemals Berlin, Märkisches Museum, Kriegs-
verlust.

Anlage entstand am westlichen Ende der köllnischen Insel, dort, wo heute die
Museumsbauten stehen. Auf dem freigewordenen Grundstück des alten
Packhofs errichtete Schinkel die Bauakademie. Der neuen Anlage des Pack-
hofs hat Klose zwei Bilder gewidmet. 1833 malte er eine Ansicht, die dem
Packhof am linken Bildrand die Wohnbebauung rechts im Bild gegenüber-
stellte, ein ähnliches Bildschema, wie es seine Ansicht der Bauakademie auf- Vgl. Kat. 75
weist. Das zweite, später ausgeführte Gemälde, zeigt den neu ausgehobenen
Stichkanal, der zwischen der Spree und dem Kupfergraben den dritten schiff-
baren Zugang zum Gelände des Packhofs bildete und auf das Salzmagazin zu-
führte. Es ist ein ungewöhnlich modern wirkendes Bild durch seinen weitge- Vgl. Kat. 76
henden Verzicht auf belebende Staffage und die strenge Trennung der
gelblichen Farbigkeit der Bauten in der unteren Bildhälfte gegen den blauen
Himmel, der die obere Hälfte der Ansicht einnimmt.
Dem regen Interesse an königlichen Bauunternehmungen stehen nur wenige
Gemälde gegenüber, die Neubauten bürgerlicher Bauherren zeigen, obwohl
auch sie das Aussehen Berlins nachhaltig prägten. Die erhaltenen Ansichten
wurden in der Regel im Auftrag der Besitzer angefertigt und sind daher zu-
meist in Privatbesitz geblieben. Die ursprüngliche Zahl dieser Bilder ist kaum
verläßlich festzustellen. Auch fehlen persönliche Aufzeichnungen der Maler,
die Auskunft über den Umfang solcher Privataufträge geben könnten. Der
kontinuierliche wirtschaftliche Aufschwung, der 1830 einsetzte, führte zu ei-
ner Reihe tiefgreifender Veränderungen in Berlin. Im Norden, vor dem Ora-
nienburger Tor, entwickelte sich ein Industriequartier, in dem sich die wich-
tigsten eisenverarbeitenden Betriebe der Stadt ansiedelten. Im Berliner
Volksmund hieß die Gegend »Feuerland«. Außerdem entstanden nacheinan-
der die Kopfbahnhöfe der verschiedenen Eisenbahnstrecken am Stadtrand.
Von den einschneidenden Veränderungen an der Peripherie Berlins gibt nur
ein Gemälde von Eduard Biermann Auskunft. Er fertigte 1847 im Auftrag Vgl. Kat. 74
des Fabrikanten August Borsig eine Ansicht von dessen Fabrik an, die in der
Chausseestraße am Oranienburger Tor lag. Biermann brachte in dem ver-
gleichsweise großen Gemälde den Stolz des Fabrikanten auf sein florierendes
Unternehmen anschaulich zum Ausdruck. Die einzelnen Fertigungs- und
Verwaltungsgebäude und der aufgeräumte Hof liegen im hellen Sonnen-
schein. Die dunklen Rauchwolken, die aus den Schornsteinen qualmen, lie-

fern den eindrucksvollen Beweis für die Leistungsfähigkeit des Unternehmens, ebenso wie die kräftigen Pferde, die mit äußerster Anstrengung eine fertiggestellte Lokomotive über das Werksgelände ziehen. Die neuen Bahnhöfe, die nicht weniger das anbrechende technische Zeitalter ankündigten, wurden dagegen nicht für besonders darstellungswürdig gehalten.

Vgl. Kat. 82 Ein anderes Wirtschaftsgebäude, das in der Nähe des Stadtzentrums lag, zeigt Gaertners Ansicht des sogenannten Aktienspeichers. Zu diesem Bild kennen wir keinen bestimmten Auftrag. Nahe der Herkules- oder Simsonbrücke hatte die 1835 gegründete »Speicher-Actiengesellschaft« in den beiden folgenden Jahren Speicher und daran anschließende Geschäftshäuser und Wohnräume errichtet. Die Anlage befand sich gegenüber dem Packhof auf der anderen Seite der Spree. Mit einer 1842 vollendeten Fassung des Gemäldes beschickte Gaertner die Berliner Kunstausstellung desselben Jahres, und vermutlich rechnete er mit dem Verkauf der Ansicht an die Aktiengesellschaft, da das Unternehmen blühte.

Vgl. Kat. 47 Ein Neubau an einer anderen Stelle der preußischen Hauptstadt steht im Mittelpunkt eines Bildes, das »*die neuen Häuser auf dem ehemaligen Kemperschen Grundstück im Thiergarten bey Berlin*« zeigt. Sie wurden, wie die zeitgenössische Beschriftung auf der Rückseite des Bildes mitteilt, »*entworfen und ausgeführt von Ludwig Schultz Ratszimmermeister 1838*«. Der Maler der Ansicht ist unbekannt. Der Ratszimmermeister gehörte zu den Unternehmern, die in dem neuerschlossenen Bauterrain zwischen dem Brandenburger Tor und dem Leipziger Platz vor den Mauern der Stadt villenähnliche Mietshäuser errichteten und mit deren Verkauf große Gewinne erzielten. Hier wohnte das wohlhabende Berlin. Eine andere Ansicht, die ebenfalls vom Bauherren bestellt worden war, zeigt die zum Tiergarten ausgerichtete Bebauung neben dem Brandenburger Tor. Theodor Rabe hat die 1844/45 von August Stüler für Vgl. Kat. 48 den Hofzimmermeister Sommer errichteten Wohnhäuser um 1850 gemalt.

Neben Auftragsarbeiten und Ansichten, von denen sich der Künstler aufgrund des Themas einen bestimmten Käuferkreis versprach, wurden Ansichten in einigen Fällen auch als Geschenk überreicht. Zumeist stellen sie dann die Wohnung oder den Arbeitsplatz des Beschenkten dar. Ein frühes Beispiel sind die beiden Ansichten des Landhauses der Familie Gabain, die von Carl Vgl. Kat. 44f. Gropius und Karl Friedrich Schinkel stammen. Ein Geschenk unter Künstlern ist das kleine Bild, das den Garten und das Ateliergebäude des Berliner Vgl. Kat. 90 Akademiedirektors und Hofbildhauers Johann Gottfried Schadow zeigt. In vielen Fällen finden sich solche Ansichten auch in Familienalben, dort wurden sie als Aquarelle oder als Deckfarbenblätter ausgeführt. Ein künstlerisch herausragendes Beispiel stellen die beiden Aquarelle der Burgstraße und der Vgl. Kat. 83, 92 Wilhelmstraße von Carl Graeb dar. In der Burgstraße befand sich die Wohnung von Heinrich und Gabriele von Bülow, der die Blätter gehörten. In der Wilhelmstraße war Heinrich von Bülow im Auswärtigen Amt tätig. Alle bisher erwähnten Bilder waren entweder für einen Auftraggeber entworfen worden, oder sie sollten leicht verkäuflich sein. Sie zeigen deshalb den einzelnen Bau, die Straße oder den jeweiligen Platz von einer möglichst repräsentativen Seite.

Anders verhält es sich bei den wenigen Gemälden, welche die Künstler für sich selbst anfertigten. Es sind meist Ansichten aus ihrer Wohnung, dem Atelier, der Umgebung des Wohnorts. Sie geben einen Einblick in Stadtteile oder in Höfe, die dieselben Maler außerhalb des privaten Rahmens kaum als Bildmotive wählten, weil sie in einer Zeit, in der die Wertmaßstäbe der Kunstakademien weitgehende Gültigkeit besaßen, als nicht darstellenswert beurteilt wurden. Gerade deshalb besitzen die erhaltenen oder bekannten Bilder noch heute einen unmittelbaren Reiz. Sie vermitteln wie kaum eine der »offiziellen« Ansichten dem Betrachter das Gefühl, einen unverstellten Blick in die

Vergangenheit zu erhalten. Nicht zuletzt deshalb sind Menzels frühe Ansichten in der Kunstgeschichte seit dem Beginn des 20. Jahrhunderts Gegenstand der Diskussion. Menzel selbst hat sie zu Lebzeiten nicht außerhalb des privaten Rahmens gezeigt. Die kleinen, unprätentiösen Gemälde der älteren Künstlergeneration sind demgegenüber kaum bekannt, und sie bleiben zumeist ungenannt, wenn es um die Frage nach den Vorläufern für Menzels Bilder geht. Johann Erdmann Hummels Blick aus der Wohnung seines Bruders in der Marienstraße zeigt die Höfe und Holzplätze, die von hier aus in Richtung Schiffbauerdamm lagen.[13] Hummel schildert das alltägliche Berlin, seine Betriebsamkeit und – in den Augen des heutigen Betrachters – die Idylle abseits der Geschäftsstraßen und der Residenz. Ein Gewerbegebiet mit niedrigen Baracken, Lagerplätzen und Bretterzäunen stellte Eduard Gaertner auf der bereits erwähnten Ansicht von der Jannowitzbrücke in die Brückenstraße vor.[14] Beide Gemälde, die heute verschollen sind, entstanden bereits in der Mitte der dreißiger Jahre, also zehn Jahre vor Menzels berühmten Ansichten »Bauplatz mit Weiden« oder »Hinterhaus und Hof«. Sie belegen eindrucksvoll, daß sich nicht erst Menzel für das Aussehen der Wohngebiete am Rand der Stadt interessierte. Der Überblick über die Motive, die in der ersten Hälfte des 19. Jahrhunderts für die Darstellung Berlins bevorzugt wurden, zeigt also neben der vorrangigen Behandlung der Residenzstadt die ungewöhnliche Neigung, auch Wirtschaftsbauten zu berücksichtigen. In nahezu allen Bildern tritt Berlin als moderne Stadt in Erscheinung. Die winklige Kleinstadt Spitzwegscher Prägung findet sich dagegen nicht.

Abb. 26

Abb. 24

Vgl. Kat. 93

Im Vergleich mit den Themen der Malerei anderer Kunstzentren Deutschlands fällt auf, daß in Berlin weitgehend Ansichten fehlen, die Bauten aus der Zeit des Mittelalters darstellen. In den alten Zentren der ehemaligen Doppelstadt Berlin-Kölln hatten sich zwar Sakral- und Profanbauten aus dem Spätmittelalter erhalten, die aber ebensowenig wie die Straßen dieser Stadtteile Gegenstand der Berliner Ansichten waren. Dies ist umso erstaunlicher, als gerade in der ersten Hälfte des 19. Jahrhunderts die Architektur des Mittelalters zur bevorzugten Thematik der Maler geworden war, die sich auf die Wiedergabe von Bauten und Ansichten spezialisiert hatten. In den Ausstellungskritiken der Zeit wurden sie als Architekturmaler bezeichnet. Die Architekturmalerei meinte im 19. Jahrhundert nicht so sehr eine bestimmte Bildform, etwa die Wiedergabe eines Gebäudes im Gemälde, sondern wurde als Gattungsbezeichnung für alle Bilder verwendet, auf denen Bauten, Straßen und Plätze die zentralen Bildgegenstände waren, das heißt die Architekturmalerei umfaßte im 19. Jahrhundert auch die Vedute. Die Architekturmalerei führte zu Beginn des Jahrhunderts in Deutschland das ältere Interesse an der Vedute, der gemalten Stadtansicht, weiter. Unter dem Eindruck der Besetzung des Landes durch das napoleonische Heer suchten Künstler, Literaten und Philosophen nach einer Kulturäußerung, die nicht von den ästhetischen Überlegungen der Antike beeinflußt war, sondern ihren Ursprung in der nationalen Kulturgeschichte hatte. In der Kunst des Mittelalters und besonders in der Epoche des Spätmittelalters glaubte man das gesuchte Vorbild gefunden zu haben. Auch wenn sich die im ersten Jahrzehnt des 19. Jahrhunderts angestellten Überlegungen zu diesem Thema schon bald in unterschiedliche Diskussionsstränge verzweigten, galt das Mittelalter und seine gebauten Zeugnisse auch weiter als Träger sehr unterschiedlicher Gefühle, Hoffnungen, Ideale und als Legitimation verschiedenster politischer Vorstellungen. Die Märchen und Sagensammlungen des 19. Jahrhunderts, die Bilder Moritz von Schwinds, aber auch die Entdeckung der mittelhochdeutschen Heldenepen, die Überlegungen zur Denkmalpflege, wie sie klassizistische Architekten (zum Beispiel Schinkel, Weinbrenner oder Moller) anstellten, sind bezeichnend für das sehr unterschiedliche Interesse an der Vergangenheit. So

Abb. 26 Johann Erdmann Hummel, Blick von der Marienstraße auf den Schiffbauerdamm, 1835; Öl/Lwd; ehemals Berlin, Märkisches Museum, Kriegsverlust.

wurde die Darstellung von Bauten des Mittelalters, wurden die großen Dome, die erhaltenen Rathäuser der Freien Reichs- und Hansestädte, die Burgruinen über die Mitte des Jahrhunderts hinaus zum bevorzugten Thema der Architekturmalerei.

Das traf auch für die Berliner Malerei zu, deren Geschichte allerdings wenig untersucht ist. Viele Architekturmaler, die in Berlin oder nach einer Ausbildung in Berlin zumeist italienische und deutsche Bauten des Mittelalters im Bild festhielten, sind heute kaum noch bekannt. Das hat dazu geführt, daß die gut publizierten Ansichten der preußischen Hauptstadt, wie sie Gaertner, Brücke und andere malten, von der neueren Kunstgeschichte zum Inbegriff der Berliner Architekturmalerei erklärt wurden. Seit der Aufwertung dieser Ansichten durch die Forschung hat sich die Meinung durchgesetzt, die Berliner Stadtansichten seien auch im 19. Jahrhundert von den Zeitgenossen hoch geschätzt worden. Das war jedoch keineswegs der Fall. Das Berliner Publikum und die in Berlin ansässigen Sammler »moderner« Malerei schätzten vielmehr die stimmungsvollen Ansichten mittelalterlicher Bauten und antiker Ruinen von Carl Georg Hasenpflug, Carl Beckmann, Eduard Biermann oder Carl Graeb und nicht die vergleichsweise nüchternen Berliner Stadtbilder. Die Gemälde antiker Ruinen, Schlösser, Burgen und historisch bedeutender Kirchen des Mittelalters wurden gerühmt und galten als beispielhafte

Architekturmalerei, weil hier mehr als nur ein genaues Abbild des Motivs geliefert wurde. Solche Bilder sprachen die Gefühle des Betrachters an, riefen Emotionen und Nachdenklichkeit hervor und besaßen damit die entscheidenden Merkmale, die die wahre Kunst in den Augen der Zeitgenossen von einer »nur« künstlerisch fehlerfreien Wiedergabe trennte.

Auch Eduard Gaertner, Johann Heinrich Hintze, Friedrich Wilhelm Klose und Wilhelm Brücke folgten in denjenigen Bildern, die Bauten außerhalb Berlins zeigen, den für die Architekturmalerei verbindlichen Themenvorstellungen. Die Kritiken und die alle zwei Jahre in Berlin stattfindenden akademischen Kunstausstellungen machen deutlich, daß die Zahl der Ansichten aus dem allgemein vorbildlichen Motivkreis weitaus größer war, als die der ausgestellten Berliner Ansichten.[15] Umso bemerkenswerter ist es, daß die mittelalterlichen Bauten Berlins nahezu keine Rolle in den Stadtansichten spielten. Die geringe Zahl von Gemälden, auf denen ältere Berliner Architektur dargestellt wurde, erklärt sich aus ihrer zeitgenössischen Bewertung. Erst um die Mitte des Jahrhunderts wurden die Bauten beachtet, die nicht zu den Hauptwerken mittelalterlicher Baukunst gehörten und deren historische Bedeutung in ihrem Stellenwert für die Stadtgeschichte lag. Berlin hatte zudem keine Gebäude, die gleichberechtigt neben den Bauten des regierenden Königshauses stehen konnten. Die beiden Ansichten der Marien- und der Nikolaikirche, die Johann Heinrich Hintze 1828 auf der Akademieausstellung zeigte, sind die einzigen Gemälde der ältesten Stadtkirchen Berlins.[16] Noch in dem gewählten Bildausschnitt betonte der Maler ihre Schlichtheit. Dasselbe gilt für die Ansicht der ehemaligen Klosterkirche der Franziskaner, die Heinrich Krigar 1832 von der Klosterstraße aus aufnahm. Mit ihrem bescheidenen Holztürmchen, das die Fassade bekrönte, wirkt sie wie die Kirche einer märkischen Provinzstadt, ein Eindruck, den der Heuwagen im Vordergrund unterstreicht. Daß man ihr Äußeres wenig attraktiv fand, belegen die 1838–45 durchgeführten Restaurierungen, die in die Bausubstanz der Westseite eingriffen und sie durch Flankentürme und ein steinernes Giebeltürmchen »aufwerteten«. Neben den Kirchen stammten auch Teile des Berliner Rathauses aus dem Spätmittelalter. Doch waren sie durch Umbauten und Erweiterungen der folgenden Zeiten verunstaltet und kaum noch zu erkennen. Nur das 1840 von Wilhelm Brücke angefertigte Gemälde zeigt das älteste der Berliner Rathäuser. Das Bild sollte eine zu dieser Zeit nicht mehr bestehende bauliche Situation dokumentieren, denn seit dem Abriß des Turmstumpfes im selben Jahr war ein vollständiger Umbau des Gebäudes vorhersehbar. *»Man hat in den neuern Zeiten die Nothwendigkeit eines Umbaues des Eckgebäudes des Rathauses um so dringender gefühlt, als das bedeutende Vorspringen desselben an der Ecke jener beiden Strassen, und die Verengerung der Königsstraße auf einem Punkte, der zu den belebtesten in der Residenz gehört, ein wirklicher Übelstand ist. [...] So wie der ältere Theil des Gebäudes itzt dasteht, kann man ihn wohl als keine grosse Zierde unserer, täglich sich mehr verschönernden, Residenz betrachten; [...]«.*[17]

Kaum sonst findet sich in Deutschland in der ersten Hälfte des 19. Jahrhunderts ein vergleichbares Engagement für die Darstellung von Stadtansichten und einzelnen Bauten und zugleich ein ähnlich hohes künstlerisches Niveau, wie es die Berliner Bilder auszeichnet. Lediglich in München existierte mit dem Kreis von Künstlern um den einflußreichen Maler Domenico Quaglio ein weiteres Zentrum der Architekturmalerei. Bei der Wahl ihrer Motive bevorzugten die bayerischen Künstler jedoch historische Bauten und Stadtviertel, die durch die Architektur vergangener Epochen geprägt waren. So finden sich in München im Unterschied zu Berlin kaum Ansichten der großangelegten westlichen Stadterweiterungen, die ebenfalls in der ersten Hälfte des 19. Jahrhunderts in Angriff genommen wurden. Auch hier hatten bedeutende Architekten die Neubauten entworfen, unter ihnen Leo von Klenze und Karl

Vgl. Kat. 87

Vgl. Kat. 86

von Fischer. Die Architekturmaler, die in Deutschland nach 1820 kontinuier-
lich an Bedeutung gewannen – die meisten Künstler dieses Fachs waren in
Berlin und in München ausgebildet worden –, suchten sich ihre Motive über-
wiegend im Bereich der mittelalterlichen Architektur. Erst allmählich kamen
andere Motive hinzu, die Baukunst des Mittelalters blieb jedoch in der ersten
Jahrhunderthälfte das wichtigste Thema. Demgegenüber wurden Stadtan-
sichten, die wie die Berliner Bilder vor allem gerade, regelmäßige Anlagen
zeigten, von der zeitgenössischen Kritik als wenig interessant bewertet. Die
Ansichten des biedermeierlichen Berlin bilden also in der Architekturmalerei
des 19. Jahrhunderts die Ausnahme. Nicht nur, daß sie die moderne aufstre-
bende Stadt zeigen, sie lassen die wenigen Bauten des Mittelalters, die Berlin
aufweisen konnte, meist unberücksichtigt, obwohl diese das eigentlich wich-
tige Thema der Malereigattung darstellten. Aber auch im jeweiligen Gesamt-
werk der Künstler, die sich vielfach mit der Aufnahme Berlins befaßten, bil-
den die Ansichten, die die »verbindlichen« Motive der Architekturmalerei
zeigen, zusammen mit reinen Landschaften den größeren Teil der Arbeiten.
Andere Berliner Architekturmaler, Zeitgenossen Gaertners wie Hasenpflug,
Biermann, Beckmann und Carl Graeb schufen fast keine Berliner Ansichten
und orientierten sich am allgemein verbindlichen Themenkatalog.
Dies ist von der Forschung bei der Untersuchung der Berliner Architektur-
malerei bisher kaum berücksichtigt worden. Es fehlt daher auch die genauere
Untersuchung der Ursachen, die in Berlin – und nur hier – nach 1825/30 zu ei-
ner derart ausgeprägten Beschäftigung weniger Maler mit der preußischen
Hauptstadt führten, weil die Sonderstellung dieser Bildgruppe innerhalb der
Kunst des 19. Jahrhunderts nicht erkannt wurde.[18] Alle Maler, die sich etwa
1825/30 für das Aussehen Berlins zu interessieren begannen, hatten erst nach
den Befreiungskriegen mit ihrer künstlerischen Laufbahn angefangen und
konnten in Berlin kaum auf eine kontinuierliche Entwicklung der Veduten-
malerei aufbauen. Diejenigen, die sich im 18. Jahrhundert in Potsdam und
Berlin der Vedutenmalerei gewidmet hatten – etwa die einzelnen Mitglieder
der Malerfamilie Fechhelm, Johann Georg Rosenberg oder Johann Friedrich
Meyer – waren nur bis zur Jahrhundertwende tätig gewesen.
In den folgenden Jahrzehnten blieb das Thema in der Berliner Malerei voll-
kommen unbeachtet, so daß die junge Malergeneration um 1830 einen Neu-
anfang unternahm, der sich durch die eigenständige Verarbeitung traditionel-
ler Bildformeln der Vedutenmalerei auszeichnete und auf Vorbilder aus
anderen künstlerischen Techniken zurückgriff. Die entscheidenden Hinweise
auf die künstlerischen Voraussetzungen für die Berliner Stadtansichten lie-
fern die Nachrichten über den Werdegang der einzelnen Maler. Fast keiner
der um 1800 geborenen Künstler besuchte die Akademie. Die Mehrheit be-
saß eine praktische Ausbildung entweder als Lehrling in der KPM, der Kö-
niglichen Porzellan-Manufaktur, oder im Atelier des Dekorationsmalers Carl
Gropius. In einigen Fällen arbeiteten einzelne Architekturmaler auch in bei-
den Institutionen, bevor sie sich selbständig machten. Etwa seit 1810 begann
die KPM damit, einen Teil ihrer Porzellane mit Ansichten aus Berlin und
Potsdam zu dekorieren. Sie folgte damit dem Vorbild englischer Steingutfa-
briken und den Porzellanmanufakturen in Wien und Petersburg. Zwar be-
gann die Berliner Manufaktur erst relativ spät, Porzellane mit Veduten zu ver-
sehen, doch in den folgenden Jahrzehnten bis zur Jahrhundertmitte über-
nahm die KPM auf diesem Gebiet die führende Rolle; keine andere Manufak-
tur stellte Ansichten-Porzellane in ähnlich hoher Auflage und vergleichbarer
Qualität her. Der eigentliche Aufschwung vollzog sich nach den Befreiungs-
kriegen, als Friedrich Wilhelm III. seine Manufaktur mit der Anfertigung
vielteiliger Service und prachtvoller Vasen beauftragte, die er an verdiente
Feldherren und an Fürsten verschenkte, denen der preußische Staat ver-

pflichtet war. Die hierfür gefertigten Stücke mußten den höchsten Anforderungen genügen, denn sie dienten nicht zuletzt auch dazu, die Leistungsfähigkeit der Berliner Manufaktur unter Beweis zu stellen und die Verdienste des Königs als Bauherr hervorzuheben.

Unter diesen Porzellanen finden sich außerordentlich viele, die Ansichten aus Berlin und Potsdam tragen. Aus dem erhaltenen Kontobuch des Königs für den Zeitraum von 1818–1850, also bis in die Regierungszeit seines Sohnes, lassen sich die Anzahl der bestellten Stücke und die gewählten Ansichten erschließen.[19] Danach wurden etwa 1.500 Porzellane mit einer oder mehreren Veduten bestellt, worunter sich 540 Berlin-Ansichten befanden. Diese Vorliebe des Königs war in Berlin allgemein bekannt. Auf den Kunstausstellungen der Berliner Akademie stellte auch die KPM ihre Erzeugnisse aus, und die Tageszeitungen und Journale berichteten über die königlichen Porzellangeschenke und Kunstankäufe. Daß die Neigungen Friedrich Wilhelms III. bald zur allgemeinen Mode in Berlin wurden, hat vielerlei Gründe. Porzellane waren seit ihrer Erfindung beliebte Sammelobjekte, die allein durch ihr kostbares Material einen Wert darstellten.

Das allgemeine Interesse an Stadtbildern hing vornehmlich mit der ansteigenden Reisetätigkeit zusammen. Der König selbst wurde von großen Teilen des gutsituierten Bürgertums bewundert. Sein bescheidenes Auftreten ohne Pomp und Glanz bemerkte schon Heine, der ihn als »einfach und bürgerlich« charakterisierte.[20] Friedrich Wilhelm III. galt nach Beendigung der Freiheitskriege als vorbildlicher Monarch ohne Standesdünkel. Dadurch wurde er in einem ganz anderen Maße, als es sonst in dieser Zeit der Fall war, auch in Fragen des Geschmacks zum Vorbild vieler Berliner. Der König kam nicht nur durch sein Auftreten und die Wahl des kleinen, ehemals kronprinzlichen Palais als Wohnung dem Empfinden der vermögenden Berliner entgegen. Auch die Verständnislosigkeit, mit der er den Kompositionen der Historienmalerei begegnete, teilte er mit vielen kunstinteressierten Bürgern. Friedrich Wilhelm III. bevorzugte die Landschafts- und Porträtmalerei, und er stellte aus diesem Grund hohe Anforderungen an die Ausführung der Porzellan-Ansichten der KPM. Sie standen durch ihre intensive Farbigkeit und künstlerische Qualität den zeitgenössischen Gemälden in nichts nach. Mit einem gemalten Rahmen versehen und auf diese Weise gegen die übrige Dekoration des Porzellans abgehoben, besaßen sie auch auf den Vasen, Tassen und Tellern einen betont bildmäßigen Charakter. Zur Ausbildung der Berliner Architekturmalerei trug die KPM in verschiedener Hinsicht bei. Gerade für die bei der Manufaktur beschäftigten Maler war das ansteigende Interesse des Publikums an Berliner Stadtansichten unschwer abzulesen. Gaertner und Hintze hatten in der KPM bereits eine gründliche Unterweisung im perspektivischen Zeichnen erhalten, wie aus zwei Zeichnungen Gaertners hervorgeht, die laut Beschriftung im dortigen Unterricht entstanden waren.[21] Hier war also eine wichtige Grundlage für ihre spätere Tätigkeit gelegt worden. Daß sich Gaertner und Hintze nach ihrem Austritt aus der Manufaktur der Architekturmalerei zuwandten, ist nach ihren Erfahrungen, die sie dort sammeln konnten, verständlich. Das steigende Interesse an Stadtansichten hatten sie hier verfolgen können, vor allem aber hatten sie das besondere Engagement, das Friedrich Wilhelm III. dem Thema entgegenbrachte, feststellen können.[22] 1821 verließen sowohl Eduard Gaertner als auch Johann Heinrich Hintze die KPM. Während Gaertner in das Atelier des Theaterdekorateurs Carl Gropius eintrat, bereiste Hintze Deutschland und die damals berühmten Alpengegenden. Zwischen 1821 und 1824 fertigte er im Auftrag des Großherzogs von Mecklenburg-Schwerin Landschafts- und Architekturbilder an. Erst 1830 kehrte Hintze nach Berlin zurück, um sich hier endgültig niederzulassen.[23]

Die mit Veduten dekorierten Porzellane der KPM gehören dem Grenzbereich zwischen Kunst und Kunsthandwerk an. Ähnliches galt für die Gattung des Panoramas, das schon kurz nach seiner Erfindung international große Beachtung fand. Die Panoramen bildeten gerade in Berlin einen weiteren Anstoß für die Malerei. Nach verschiedenen Panoramen, die durchreisende Künstler zeitweilig in Berlin ausgestellt hatten, fertigte der Maskenfabrikant Wilhelm Gropius zusammen mit Karl Friedrich Schinkel seit 1807 Panoramen und sogenannte »optisch-perspektivische« Schaubilder an. Letztere waren ähnlich wie Panoramen gestaltet, ohne jedoch einen Rundblick zu bieten. Die Schaustellungen fanden um die Weihnachtszeit statt, in der auch die Berliner Konditoreien das Publikum durch nachgestellte Szenen aus Zuckerfiguren erfreuten. Die Schaubilder, vor denen mechanisch bewegte Figürchen agierten, wurden mit Musikbegleitung vorgeführt. Wie Berichte aus der Tagespresse zeigen, waren die Veranstaltungen außerordentlich erfolgreich, und auch Friedrich Wilhelm III. besuchte die Vorstellungen zusammen mit der Königin Luise.[24] Bis 1816 malte Schinkel solche Schaubilder für Gropius, an deren Herstellung auch dessen Sohn, der spätere Theatermaler Carl Gropius, beteiligt war. In den folgenden Jahren blieb der Kontakt zu Schinkel bestehen, da Carl Gropius, seit 1820 königlicher Theaterinspektor, die Bühnenbildentwürfe Schinkels in seinem Atelier umsetzte, in dem auch die älteren Panoramenentwürfe aufbewahrt wurden. Der Widerhall, den die Panorama-Malerei hatte, veranlaßte Carl Gropius zusammen mit seinen Brüdern Ferdinand und George, dem Verleger, ein festes Diorama-Gebäude zu errichten, das 1827 eröffnet wurde. Vorbild war das berühmte Pariser Diorama von Daguerre und Bouton, das seit 1822 bestand. Außer dem Raum, in dem Panoramen und die durchscheinenden Dioramen gezeigt wurden, befand sich auch eine Kunsthandlung und die auf Berolinensien spezialisierte Buchhandlung in dem aufwendig ausgestatteten Gebäude. An dieser Unternehmung zeigte sich der König interessiert, denn er stellte den Bauplatz zur Verfügung.[25]

Auf Gropius' Einfluß auf die Berliner Landschafts- und Architekturmalerei wurde schon von seinen Zeitgenossen hingewiesen. Die jungen Künstler lernten hier die illusionistische Wirkung der verschiedenen linearperspektivischen Konstruktionen kennen, deren Betonung in den Landschafts- und Architekturbilder ein wichtiges Merkmal der Berliner Kunst wurde. Friedrich Wilhelm Klose, Eduard Gaertner und Carl Georg Hasenpflug, Carl Blechen und andere waren in dem Atelier tätig. Bisher weiß man wenig über den Einfluß, den die einzelnen Mitglieder der Familie Gropius auf die jungen Künstler ausgeübt haben und in welchem Maße sie diese zur Auseinandersetzung mit dem Thema der Berliner Stadtansichten anregten.

Es existieren keine Unterlagen, die über Umfang und Anteil der Tätigkeit der späteren Architekturmaler im Atelier von Gropius Aufschluß geben. Auffällig in den Bildern der Maler ist aber ihr perspektivischer Bildaufbau. Sie erinnern durch die deutliche Betonung des Standorts, der sich nahezu auf Straßenniveau befindet, stark an Panoramen. Dort wurde darauf geachtet, daß der jeweilige Standort möglichst realistisch war, um so die erwünschte Illusion erzielen zu können. Mit der Betonung des zumeist niedrig gelegenen und nahsichtig angelegten Standorts unterscheiden sich die Berliner Architekturbilder von den außerhalb Berlins angefertigten Gemälden dieses Fachs. Ein anschauliches Beispiel für die enge künstlerische Verwandtschaft der Berliner Stadtansichten mit den Panoramen und den Dioramen bilden die beiden Ansichten von Gaertner und Wilhelm Brücke, die von einem ähnlichen Standpunkt aus den Blick von der Neuen Wache über den Platz am Zeughaus auf das königliche Palais zeigen. Beide Ansichten machen auf den Betrachter, der den alltäglichen Umgang mit Film und Fotografie gewöhnt ist, den verblüffenden Eindruck einer fotografischen Farbaufnahme. Verschiedene

Vgl. Kat. 55 f.

Merkmale, die in der Mehrzahl der Berliner Ansichten wiederkehren, erge-
ben den Effekt, der außerhalb der Berliner Kunst in der zeitgenössischen Ma-
lerei zwar ansatzweise festzustellen, aber weniger ausgeprägt ist. Einen ent-
scheidenden Faktor bildet der verhältnismäßig tiefe Standort, von dem die
Bilder aufgenommen wurden. Die damit erreichte weitgehende Übereinstim-
mung mit der Blickhöhe eines Passanten an gleicher Stelle sollte dem Betrach-
ter ein möglichst realitätsgetreues Bild des dargestellten Ortes vermitteln.
Und auch die kompositionelle Anlage der Gemälde hatte entscheidenden An-
teil am Zustandekommen der angestrebten Wirkung. Die Architektur im
Vordergrund ist zumeist vom Bildrand überschnitten und überragt, weil sie
nahe an den Vordergrund gestellt ist, deutlich die vielfach überschnittenen
Gebäude, die tiefer im Bildraum stehen. Im Vergleich mit der venezianischen
Vedute des 18. Jahrhunderts ist die Bildtiefe der Berliner Bilder in der Regel
gering und der Vordergrund betont nahsichtig angelegt, so daß der Betrach-
ter in einen begrenzten Stadtraum einbezogen ist. Die auffallenden Über-
schneidungen setzen zugleich ein Gegengewicht zu der betonten Begrenzung
insofern, als sie den Betrachter zum Vervollständigen der überschnittenen
Fassaden auffordern und damit zum imaginären Weiterverfolgen des Stra-
ßen- oder Platzverlaufs. Unterstützt wird eine solche Bildauffassung durch
die Staffagefiguren, die zu weit mehr als nur zur Belebung der Straße dienen.
Durch die genaue Schilderung gewinnen die Dargestellten individuelle
Züge. Bewegungen und Gesten scheinen wie auf einer Fotografie in einem
einzigen, zufälligen Augenblick festgehalten zu sein.
Die Berliner Maler bemühten sich offensichtlich um eine möglichst wirklich-
keitsgetreue Darstellung des Straßenlebens, dessen Vielfalt in ihren Bildern
liebevolle Aufmerksamkeit zuteil wurde. In besonderem Maße gilt dies für
das Bild von Wilhelm Brücke, das mit seiner Fülle an Passanten der zeitgenös-
sischen Genremalerei nahesteht. Gaertner weckt dagegen durch die ge-
schickte Verteilung der Personen auf seinem Gemälde den Eindruck, er zeige
einen realistischen Querschnitt des täglichen Lebens auf dem Platz. Wilhelm
Brücke führt verschiedene Personen vor, die fliegende Händlerin, den
Dienstmann, den Fischer, das Dienstmädchen und viele andere, die in den
Schwänken und Theaterstücken Adolf Glassbrenners zu den vielgeliebten Fi-
guren des Berliner Theaters gehörten. Aber auch bei Brücke erstarren sie
nicht zu leicht karikierten Typen, wie dies etwa in den Genrebildern Theodor
Hosemanns der Fall ist. Nicht nur in den Ansichten dieser beiden Maler fällt
die Betonung der Staffage auf. Es ist ein Zug, der in einem großen Teil der
Berliner Stadtansichten wiederkehrt. In der hier ausgeprägten Form existiert
er nicht in anderen Kunstzentren Deutschlands dieser Zeit. Sogar Porträts
prominenter Berliner finden sich in den Bildern wieder. Eduard Gaertner hat
auf dem Panorama, das er 1834 vom Dach der Friedrich-Werderschen Kirche
aufnahm, seine Familie, Alexander von Humboldt und sich selbst darge-
stellt.[26] Johann Erdmann Hummel porträtierte in dem Gemälde der proviso-
risch aufgestellten Granitschale im Lustgarten den Baurat Cantian, der die
Schale hatte schleifen lassen.[27] Karl Friedrich Schinkel und Carl Gropius ha-
ben sich selbst in der von ihnen angefertigten Ansicht des Landhauses der Fa-
milie Gabain gemalt. Die Reihe der Porträts und Selbstbildnisse in den Berli-
ner Architekturbildern des Biedermeier ließe sich weiter verlängern.
Neben der Bildanlage mit ihrer vergleichsweise tiefen Blickhöhe und der ge-
nauen Schilderung des Straßenlebens unterstreicht die malerische Behand-
lung der dargestellten Bauten und Straßen den »fotografischen« Eindruck.
Die Berliner Maler arbeiteten mit einer Technik, bei der der endgültige Farb-
wert erst durch das Übereinanderlegen hauchdünner Farbschichten erreicht
wurde, mit Lasuren. Sie lassen den einzelnen Pinselstrich nicht mehr erken-
nen. Die so entstehende Bildoberfläche wirkt damit im Gegensatz zum pasto-

Abb. 27 Johann Erdmann Hummel,
Die Granitschale im Berliner Lustgarten, 1831;
Öl/Lwd; Berlin, Nationalgalerie, SMPK.

sen Farbauftrag vollkommen eben. Mit der Wahl der Maltechnik korrespondiert die Betonung großer, ruhiger Farbflächen, die im Gegensatz zu der aufgelösten Farbwirkung der venezianischen Malerei steht. Die Einteilung des Bildes in große Licht- und Schattenzonen verstärkt in den Berliner Bildern die illusionistische Erscheinung. Die Betonung unterschiedlicher Wandflächen, ihrer Gliederung durch Gesimse, Türen und Fenster erfolgt durch dunkle Linien, die wie mit einer Feder gezogen wirken. Mit derselben Genauigkeit, mit der die Künstler das Leben auf der Straße beobachteten, schilderten sie den Steinschnitt der Bauten, den Verlauf der Pflasterung und die überall klebenden Anschlagzettel.

Alle genannten Merkmale sind auch Kennzeichen der gleichzeitigen Panorama-Malerei, deren vorrangiges Anliegen in der möglichst realitätsnahen Schilderung des Motivs bestand. Der hier gewünschte Effekt galt in der zeitgenössischen Kunstkritik dagegen als Zeichen unzureichend idealisierter Bildgestaltung. Die Kunstkritik verlangte von der Malerei, »*sich von jener allerdings nothwendigen realen Basis aus zu einer eigentlich poetischen Wirkung zu erheben.*«[28] In ihren Berliner Stadtansichten verzichteten die Künstler weitgehend auf die geforderte poetische Wirkung zugunsten einer möglichst realitätsgetreuen Schilderung und mißachteten damit eine grundlegende Forderung an die Malerei. Allerdings scheint es so, als habe Friedrich Wilhelm III. die Bilder gerade wegen ihrer Nähe zur Realität geschätzt, denn er erwarb nicht nur ungewöhnlich viele Ansichten, er liebte auch die Illusion des Panoramas. Der König war der wichtigste Käufer der Berliner Ansichten, deshalb darf der Einfluß, den er durch seinen Geschmack auf die Architekturmaler in Berlin

Vgl. Kat. 72 f.

ausübte, nicht unterschätzt werden. Er erwarb das 1834 von Gaertner vom Dach der Friedrich-Werderschen Kirche gemalte Panorama und bewies damit einmal mehr sein Interesse an einer ausgeprägt illusionistischen Bildwirkung, die in diesem Fall durch die Hängung unterstrichen wurde. Gaertner bezog das Dach der Kirche als strukturierendes Element in das Winkelpanorama ein. Die Betonung des Standorts bestimmte die Aufteilung der beiden sich gegenüberhängenden, angewinkelten Bildflächen, die jeweils in ein schmaleres Mittelstück und in zwei breitere Seitenteile untergliedert sind. die so entstandene Lösung erforderte die Gegenüberhängung beider Teile in geringem Abstand, wie sie heute im Schinkel-Pavillon des Charlottenburger Schlosses in Berlin zu sehen ist.

Der Einfluß der Familie Gropius auf die Berliner Architekturmalerei war nicht allein auf die Vermittlung perspektivischer Kenntnisse in der Dekorationsmalerei oder bei der Anfertigung von Panoramen und auf die Förderung begabter Künstler beschränkt. Mit ihrem Interesse am kulturellen Geschehen Berlins haben sie Entscheidendes zur Wiederentdeckung der Stadt als Bildthema beigetragen. Gaertner wie auch Hintze war bereits aus ihrer Tätigkeit bei der KPM die Neigung des Königs für Stadtansichten geläufig. Durch die Kontakte, die Carl Gropius zum Hof besaß, erhielt Gaertner vermutlich seine ersten Aufträge. Die Brüder Carl und George Gropius befaßten sich aber auch selbst mit dem Thema Berliner Ansichten. Außer dem kleinen

Vgl. Kat. 44

Bild vom Landhaus Gabain, das Carl Gropius 1820 als Geschenk für seine Tante angefertigt hatte, waren der Forschung bislang keine Berliner Stadtansichten dieses Künstlers bekannt. Doch hat Carl Gropius bereits 1826 in je ei-

Vgl. Kat. 53, 69

nem Gemälde das Berliner Schloß und die Neue Wache mit dem gegenüberliegenden königlichen Palais festgehalten. Beide Bilder gehörten zu dem aus fünf Gemälden bestehenden Hochzeitsgeschenk, das der Berliner Magistrat der Prinzessin Louise, einer Tochter Friedrich Wilhelms III., anläßlich ihrer Vermählung mit Friedrich Prinz der Niederlande 1826 überreichte. Die Ansichten, die in der zeitgenössischen Literatur nur 1826 im Zusammenhang mit der prinzlichen Hochzeit genannt und beschrieben werden, waren schnell

vergessen.[29] Sie fehlen in den späteren Erwähnungen der Gemälde von Carl Gropius, so daß sie auch der Kunstgeschichte nicht bekannt waren.[30] In der Ansicht über die Lange Brücke auf das Berliner Schloß lehnte sich Gropius an die bereits erwähnte Radierung von Rosenberg an, ohne sie jedoch zu kopieren. Für das Gemälde »Platz beym Palast Sr. Majestät des Königs« wählte er dagegen einen Standort, den die jüngeren Maler Wilhelm Brücke 1841 und Eduard Gaertner 1849 in ihren Bildern leicht verändert wiederaufnehmen sollten. 1832/33 verarbeitete Gaertner die künstlerische Anregung des Gropius'schen Bildes bereits für die Vorlagezeichnung, nach der Varral den Stahlstich im »Spiker« anfertigte. Die beiden 1826, also vor dem eigentlichen Aufschwung der Berliner Stadtansichten, entstandenen Gemälde weisen mit ihren künstlerischen Merkmalen auf die Bilder der jüngeren Maler hin. Sie besitzen die klaren betonten Umrißlinien in der Schilderung der Architektur, die Detailfreude bei der Wiedergabe von Mauerwerk und Straßenpflasterung, die aufmerksame Beschreibung des Lebens auf der Straße und den niedrigen Standort der Ansichten.

Vgl. Kat. 20

Vgl. Kat. 55 f.

Den Bildern von Gropius war das Interesse der Berliner Architekturmaler sicher, handelte es sich hier doch um offizielle Geschenke der Stadt Berlin. Gropius' Schüler Friedrich Wilhelm Klose und Carl Hasenpflug kannten sie vermutlich. Daß auch dem 1826 in Paris weilenden Gaertner die Ansichten oder zumindest vorbereitende Zeichnungen bekannt waren, ist wahrscheinlich, denn er war Gropius freundschaftlich verbunden. In welchem Maße die Bilder die Entscheidung dieser jungen Maler beeinflußten, sich intensiver mit der Darstellung Berlins zu befassen, ist schwer zu beurteilen. Indes belegen sie, daß auch Carl Gropius, der die jungen Maler in vieler Hinsicht förderte und unterstützte, diesem Thema ebenso wie auch sein Bruder George Beachtung schenkte und dadurch Anregungen vermittelte. Seit 1832 arbeitete George Gropius an der Herausgabe des ersten illustrierten Berliner Architekturführers, einem ungewöhnlich aufwendigen Unternehmen. »Berlin und seine Umgebungen im neunzehnten Jahrhundert...«, kurz »Spiker« genannt, stellte die wichtigsten historischen und modernen Bauten in Berlin und Potsdam vor. Außergewöhnlich waren die ausführlichen Kommentare, die genaue Angaben zur Baugeschichte und Nutzung der Gebäude lieferten. Solche Publikationen waren in der Regel der antiken oder historisch bedeutenden Architektur des Mittelalters vorbehalten geblieben. Der Architekturführer einer Stadt stellte eine neue Aufgabe dar. In der Übertragung verschiedener, bereits vom König erworbener Gemälde in illustrierende Stahlstiche und mit der Wahl von Architekturmalern, die statt der üblichen Zeichner weitere Vorlagen zu den Abbildungen liefern sollten, wird der außergewöhnliche Anspruch der Veröffentlichung deutlich. Daß ein solches kostenintensives Unternehmen als gewinnbringend beurteilt werden konnte, spiegelt das große Interesse, das in Berlin vor allem der zeitgenössischen Architektur entgegengebracht wurde. Die Stahlstiche besaßen weit mehr als die bis dahin geläufige Massengraphik einen ausgeprägt bildhaften Charakter und waren verhältnismäßig preiswert herzustellen. Damit waren sie der Konkurrenz billiger Massenware überlegen. Zugleich förderten sie die jungen Maler, die Vorlagen geliefert hatten, indem sie deren Werke bekannt machten.

Bislang ungeklärt ist der Einfluß des zeitgenössischen Berliner Baugeschehens auf die Architekturmalerei in Berlin. Im Unterschied zur Entwicklung dieses Fachs in München, wo Einflüsse der niederländischen und italienischen Kunst prägend waren, beherrschte die Architektur einen wesentlichen Teil des künstlerischen Geschehens in der preußischen Hauptstadt. Die Zeichnungen und Gemälde der Berliner Architekturmaler weisen in ihrer perspektivischen Anlage große Verwandtschaft mit den Entwurfszeichnungen der zeitgenössischen Berliner Architekten auf. Schinkel scheint hier

durch seine, sich zeitweilig überschneidende Tätigkeit als Maler und Architekt wichtige Anregungen vermittelt zu haben, nicht zuletzt durch seine Zusammenarbeit mit Carl Gropius im Bereich der Bühnendekoration.

Die Berliner Architekturmaler fanden, als sie sich um 1830 selbständig machten, eine günstige Ausgangssituation vor, denn in Berlin fehlten namhafte Historienmaler, seitdem Wilhelm Schadow 1826 Direktor der Düsseldorfer Akademie geworden war. Die sogenannte Gattungsmalerei – die Landschafts- und Architekturmalerei, die Porträt-, die Genre-, die Tier- und Blumenmalerei – konnte sich daher ungehinderter entfalten als in anderen Kunstzentren. Ihre Motive trafen den Geschmack der vielen privaten Käufer besser als die Bildthemen der Historienmaler, die der Geschichte oder Literatur entlehnt waren.

Der Kreis derjenigen, die Gemälde erwarben, änderte sich um 1825/30 mit der Konsolidierung der politischen und wirtschaftlichen Lage in Deutschland. Das Ölbild löste allmählich den Kupferstich über dem Sofa ab und wurde zum Symbol bürgerlichen Wohlstands. Da die neuen Interessenten zumeist über wenig Erfahrung in der Beurteilung von Malerei verfügten, werteten sie die Qualität der Gemälde häufig im Vergleich von Darstellung und Realität, was sich bei der Gattungsmalerei am leichtesten bewerkstelligen ließ. Außerdem bevorzugte man gefühl- oder humorvolle Motive, deren Sinn auf den ersten Blick erkennbar war. Der expandierende Kunstmarkt, unterstützt durch die Aktivitäten der allerorts gegründeten Kunstvereine, hatte zur Folge, daß immer mehr Maler versuchten, hier ihr Auskommen zu finden. Die Konkurrenz der vielen spezialisierten Gattungsmaler, die alle ohne feste Anstellung vom Verkauf ihrer Bilder lebten, war daher so groß wie nie zuvor. Die Maler Gaertner, Brücke, Klose und Hintze bemühten sich deshalb, mit der Wahl ihrer Bildthemen gezielt auf die Wünsche des Königs einzugehen, in der Hoffnung, einen regelmäßigen Käufer zu finden. Er erwarb auch einen großen Teil der ihm angebotenen Architekturbilder. Die finanziellen Schwierigkeiten, in welche die Maler nach dem Tod des Königs 1840 gerieten, weisen darauf hin, in welchem Maße sie von seinen Ankäufen lebten. Ein Blick in die Kataloge der akademischen Kunstausstellungen in Berlin läßt nach 1840 eine deutliche Veränderung der ausgestellten Bildthemen dieser Künstler erkennen. Eduard Gaertner unternahm verschiedene Reisen und schuf zunehmend Landschaftsbilder und Gemälde mittelalterlicher Bauten. Wilhelm Brücke malte nun vorwiegend italienische Motive und auch Johann Heinrich Hintze verarbeitete in seinen Bildern stärker die Eindrücke seiner zahlreichen Reisen. Einen weiteren Hinweis auf die gezielte Ausrichtung der Berliner Stadtansichten auf den Geschmack Friedrich Wilhelms III. kann man den Sammlungen zeitgenössischer Gemälde in Berlin entnehmen. Abgesehen von einer Ausnahme in der Sammlung Wagener, enthalten sie keine Berliner Ansichten. Wer außer dem König Stadtansichten von Berlin erwarb, ist nur schwer festzustellen. Persönliche Aufzeichnungen der wichtigsten Architekturmaler haben sich, mit Ausnahme von vier Schreibkalendern Eduard Gaertners, nicht erhalten, und auch diese sind bisher nicht umfassend ausgewertet worden.[31]

Die beträchtliche Zahl von Ankäufen durch die Kunstvereine ist kaum systematisch zu erfassen, da sie nur vereinzelt in den zeitgenössischen Kunstzeitschriften erwähnt werden.

Die Stadtansichten des Biedermeier haben ihre Anregungen zu einem großen Teil aus den Grenzbereichen zwischen bildender und angewandter Kunst bezogen, aus der Porzellanmalerei, dem Panorama, der Dekorationsmalerei und der Ansichtengraphik. Die Wirkung der Berliner Bilder Gaertners oder Hintzes zeigte sich bezeichnenderweise auch nicht in der Malerei, sondern in den Ansichtenporzellanen der KPM. Seit etwa 1830 läßt sich hier das Bemü-

hen erkennen, mit der Malerei zu konkurrieren, denn die Porzellan-Manufaktur übertrug zunehmend auch gemalte Berliner Ansichten auf ihre Vasen. Die Vorlagen der beiden Ansichten vom Eosander-Hof und vom Schlüter-Hof des Berliner Schlosses, mit denen eine zwischen 1832 und 1837 angefertigte Amphoren-Vase der KPM dekoriert ist, sind zwei Gemälde von Eduard Gaertner, die, 1830 und 1831 gemalt, von Friedrich Wilhelm III. erworben worden waren.[32] Daneben spielten auch die Stahlstiche aus dem »Spiker« als Vorlagen eine wichtige Rolle, beispielsweise für die Lithophanien, aus einer durchscheinenden Porzellanmasse geformte Lichtschirme.[33] Offensichtlich war die Konkurrenz der KPM mit der Malerei bei der Anfertigung von Porzellanbildern. Um den Porzellanmalern hierfür, aber auch für die repräsentativen Vasen der Manufaktur geeignete Vorlagen zur Verfügung stellen zu können, ging die KPM dazu über, in der Manufaktur eigene Gemäldevorlagen anfertigen zu lassen. Carl Daniel Freydanck schuf zwischen 1838 und 1848 im Auftrag der KPM über 100 Gemälde, Ansichten preußischer Bauten und Schlösser.[34] Seine Bilder, die nahezu einheitliche Maße besitzen, sind gerade bei der Darstellung von Berliner Bauten den Stadtbildern der Berliner Architekturmaler stilistisch eng verwandt, wie die Ansicht der Friedrich-Werderschen Kirche und das danach angefertigte Porzellanbild, aber auch die Porzellanansicht der Berliner Münze belegen.[35]

Das Interesse an den Berliner Stadtbildern war nicht von Dauer. Mit dem Tod Friedrich Wilhelms III. verloren die Künstler ihren wichtigsten Gönner. Es gab aber auch andere Gründe für den allmählichen Rückgang, denn in der Landschaftsmalerei, zu der die Architekturmalerei zählte, vollzog sich um 1835/40 ein durchgreifender Wandel. Bei den Ansichten der preußischen Hauptstadt, die sich durch eine gleichbleibende malerische Auffassung auszeichneten und eine gleichmäßige, große Flächen betonende Lichtführung

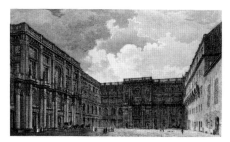

Abb. 30 Eduard Gaertner, Varral, Der Schlüterhof des Berliner Schlosses, 1832/40; Stahlstich; Berlin, Berlin Museum.

Abb. 32
Abb. 33
Abb. 34

Abb. 28 Eduard Gaertner, Der Schlüterhof des Berliner Schlosses, 1830; Öl/Lwd; Potsdam, Staatliche Schlösser und Gärten Potsdam-Sanssouci.

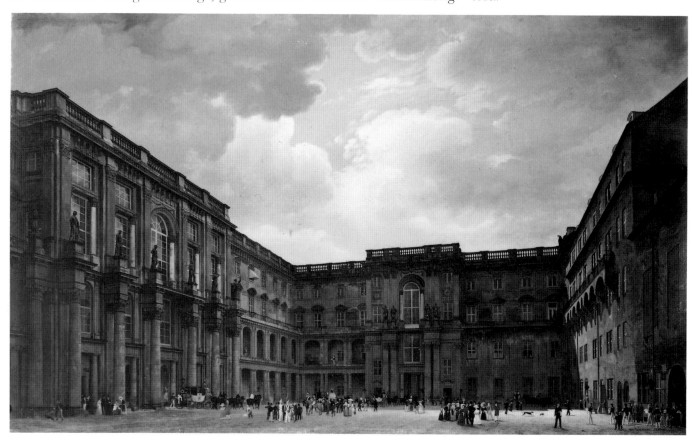

Abb. 29 Königliche Porzellan-Manufaktur Berlin, Amphore mit Ansicht des Schlüterhofes, 1832–37; Berlin, Berlin Museum.

Abb. 31 Königliche Porzellan-Manufaktur Berlin, Lithophanie mit Ansicht des Schlüterhofes, 1832–36; Bisquit-Porzellan; Berlin, Berlin Museum.

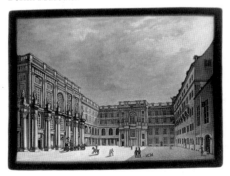

aufwiesen, machte sich um 1840 ein Wandel bemerkbar. Er betraf vor allem die Behandlung des Lichts, das nun häufig zur effektvollen Beleuchtung des Bildraums eingesetzt wurde. In der Düsseldorfer Akademie, aber auch in Berlin, begannen einzelne Maler, nach neuen Ausdrucksmitteln zu suchen. Carl Blechen hatte sich auf seiner Italien-Reise 1828/29 in zahlreichen Skizzen mit der Wirkung des gleißenden Lichts des Südens auseinandergesetzt. Die aus der Spannung von Licht und Schatten aufgebauten Bilder Blechens standen im Gegensatz zu der bis dahin in Berlin vorherrschenden Malerei. Seit 1831 unterrichtete Blechen das Landschaftsfach an der Berliner Akademie. Sein Einfluß zeigt sich im Werk Wilhelm Schirmers, der seit 1835 an der Akademie tätig war, bevor er 1840 den Lehrstuhl Blechens übernahm. In seiner kleinen Ansicht vom Garten Gottfried Schadows fällt die Betonung der Lichtreflexe auf den Blättern der Bäume und Sträucher auf. Durch den Gegensatz von ruhigen Wandflächen und dem flirrenden Licht des Gartens entstand eine malerische Spannung, welche die Bilder der Maler um Eduard Gaertner nicht besitzen.

Einen anderen Weg gingen die Landschaftsmaler der Düsseldorfer Akademie. Mit der Zugehörigkeit der Rheinlande zu Preußen war auch die dortige Akademie dem zuständigen Ministerium in Berlin unterstellt. 1826 wurde der Sohn des Berliner Akademiedirektors Johann Gottfried Schadow, Wilhelm Schadow, Leiter der Unterrichtsanstalt in Düsseldorf. Ihm folgte nahezu der gesamte talentierte Malernachwuchs, so daß die Düsseldorfer Akademie bald eine führende Rolle unter den Kunstschulen Deutschlands behauptete. Die Berliner Akademie zeichnete sich dagegen nur auf dem Gebiet der Skulptur aus und vernachlässigte die Malerausbildung. Die Werke der in Düsseldorf beheimateten Künstler wurden regelmäßig und in großer Zahl auf den Kunstausstellungen der Berliner Akademie gezeigt. Ihnen galt die uneingeschränkte Aufmerksamkeit der Kritik. Seit etwa 1835 setzte die in Düsseldorf geführte Diskussion um Bildthemen und Malweisen auch für die Berliner Malerei Maßstäbe. In der Landschaftsmalerei zeigten die Gemälde Wilhelm Schirmers – er war nicht mit dem gleichnamigen Berliner Maler verwandt – und seiner Schüler eine neue Bildauffassung. Schirmers Gemälde waren trotz ihres Realismus in der Schilderung von Einzelheiten überwiegend ideale, komponierte Landschaftsdarstellungen. Sein künstlerisches Ziel lag in dem Bemühen, die charakteristische Eigenart der jeweiligen Landschaft durch die ihr eigentümliche Lichtführung und Farbgebung herauszuarbeiten. Damit formulierte er ein idealtypisches Verständnis der Landschaftsmalerei, das dennoch an der genauen Naturbeobachtung orientiert war. Schirmers Gemälde wurden als Vorbilder einer neuen Landschaftsmalerei gefeiert, und seine Schüler verbreiteten seine Vorstellungen und entwickelten sie weiter. Die Berliner Stadtansichten waren für eine solche Auffassung denkbar ungeeignet. Die »fotografische« Genauigkeit, mit der die Maler ihre Bilder ausführten, entfaltete nur dann ihre volle Wirkung, wenn der Bildraum gleichmäßig beleuchtet wurde, deshalb zeigen viele Ansichten die Stadt im sommerlichen Sonnenlicht. In Verbindung mit der klassizistischen Architektur, die auf den meisten Bildern bestimmend ist, weckten sie damit bei den Zeitgenossen Erinnerungen an das klassische Land der Kunst, an Italien. Der Versuch, durch eine effektvolle Ausleuchtung des dargestellten Stadtraums der jeweiligen Ansicht Spannung zu verleihen und ihre Wirkung zu steigern, endete nicht selten mit einer Theatralik, die dem Bildgegenstand völlig unangemessen war.

Die Ansicht der Schloßbrücke, die Eduard Gaertner 1861 malte, zeigt den Konflikt besonders deutlich. Der Betrachter blickt vom Zeughaus über die Schloßbrücke im Mittelgrund des Bildes auf das Schloß, die Häuser der Schloßfreiheit und die Bauakademie. Über die Brücke bewegt sich ein nicht

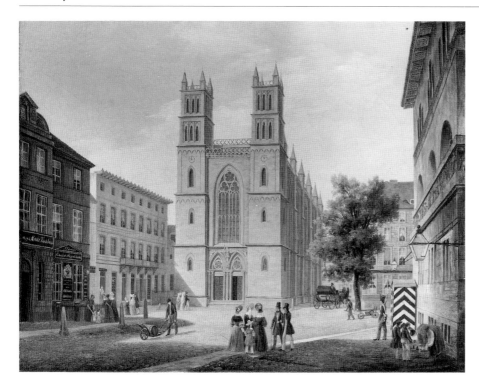

Abb. 32 Carl Daniel Freydanck, Die Werder-
sche Kirche in Berlin, 1838; Öl/Lwd; Berlin,
KPM-Archiv, Schloß Charlottenburg.

näher bestimmbarer Festzug, und an verschiedenen Stellen erkennt man die
englische Nationalflagge im Bild. Doch ist das Ereignis nicht zu bestimmen,
und auch Gaertner zeigte das Gemälde 1862 auf der akademischen Kunstausstellung lediglich unter dem Titel »Ansicht der Schloßbrücke«. Dies deutet
darauf hin, daß möglicherweise auch kein bestimmtes Ereignis dargestellt
werden sollte, denn dessen Nennung im Titel war sonst üblich. Sollte jedoch
kein erkennbares Ereignis gemeint sein, geht die Dramatik des Bildes ins
Leere. Die Gewitterstimmung des Gemäldes steht zudem im Widerspruch
zur Schilderung des Berliner Alltagslebens im Vordergrund. Möglicherweise
wählte Gaertner die bemerkenswerte Lichtführung, weil er in dem Gemälde
die Funktion der Brücke sinnfällig machen wollte, denn die Schloßbrücke
war ein wesentlicher Bestandteil der Inszenierungen königlicher Festlichkeiten. Schon ein Zeitgenosse bemängelte die innere Unstimmigkeit der Ansicht: »*Namentlich fällt auf, daß bei einem solchen orkandrohenden Himmel, dessen
Gewitterwolken geradezu schwarz sind, die Leute sorglos spazieren gehen, als ob kein
Wölkchen an Himmel wäre.*«[36] Ähnliche Schwierigkeiten, Motiv und wirkungsvolle Beleuchtung in den Berliner Stadtansichten in Einklang zu bringen, zeigen sich um die Jahrhundertmitte in vielen Bildern.

Daneben entstanden aber auch weiterhin Ansichten, die die Klarheit der früheren Gemälde bewahrten. Besonders deutlich zeigt sich der Wandel in der
malerischen Auffassung der Stadtansichten bei einem Vergleich der Ansicht
des Berlinischen Rathauses von Wilhelm Brücke aus dem Jahr 1840 mit dem
Gemälde von Carl Graeb.[37] 1867 stellte dieser den Bau von einer ähnlichen
Stelle aus dar und berücksichtigte dabei ebenfalls den nicht mehr vorhandenen Turmstumpf. Graebs Ansicht entstand im Auftrag des Berliner Magistrats, der bereits 1861 den Grundstein für einen wesentlich größeren Rathausneubau gelegt hatte. Das alte Rathaus wurde erst abgerissen, als die Bauarbeiten bis an seinen Standort vorgedrungen waren. Der mittelalterliche Kern des
alten Baues machte den Abriß zu einem umstrittenen Vorhaben, da man gerade erst begonnen hatte, das historische Berlin zu entdecken und vor einem
allzu schnellen Abbruch zu bewahren. Der Auftrag zu einer Aufnahme des

Vgl. Kat. 62

Vgl. Kat. 86
Abb. 35

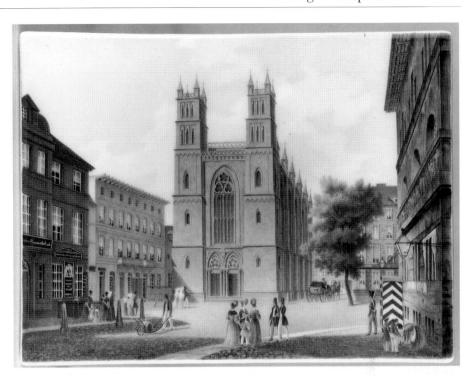

Abb. 33 Carl Daniel Freydanck, Die Werdersche Kirche in Berlin, 1839; Porzellanbild, KPM, 1839; Berlin, Kunstgewerbemuseum, SMPK.

Abb. 34 Carl Daniel Freydanck, Die Münze in Berlin, 1839; Porzellanbild, KPM, 1839; Berlin, Kunstgewerbemuseum, SMPK.

Außenbaues, aber auch der Innenräume, war daher eine Konzession des Magistrats an den Denkmalschutz, und man vergab den Auftrag an keinen geringeren als Carl Graeb, den führenden Architekturmaler der Stadt.[38] Sein Bild zeigt durch die Unterschiede, die es gegenüber der Ansicht Wilhelm Brückes aufweist, beispielhaft die Veränderungen, welche die Architekturmalerei seit der Mitte des Jahrhunderts vollzogen hatte. Brücke stellte das Rathaus inmitten einer belebten und sauberen Geschäftsstraße dar. Die hellen Fassaden, von der Sonne beschienen, vermitteln das Bild eines beschaulichen, etwas kleinstädtisch wirkenden Lebens. Vollkommen anders wird die gleiche Gegend von Graeb gesehen. Grau- und Brauntöne beherrschen das Bild, ein verhangener Himmel liegt über der fleckigen, abblätternden Fassade des alten Rathauses, dessen Nachbarschaft trostlose Häuserwände bilden. In Graebs Gemälde spiegelt sich die Sicht der jüngeren Künstlergeneration, die die Architekturmaler des Biedermeier nach 1850 abzulösen begann. Sie interessierten sich kaum für das alltägliche Aussehen der Städte, und auch Graebs Ansicht vom alten Berlinischen Rathaus bildet eine Ausnahme in seinem Werk. Entstanden war es, weil an ihn der Auftrag ergangen war. Die Darstellung italienischer Architektur, mittelalterlicher Kirchen und Burgen bildeten seine eigentlichen Themen. Sein künstlerisches Ziel war die Wiedergabe seiner genauen Beobachtung von Lichtwirkungen und verschiedenen Beleuchtungsmomenten auf Mauern, Wänden und in Innenräumen. Graeb, der als Theatermaler begonnen hatte, wußte sie ebenswo effektvoll ins Bild zu setzen, wie es ihm gelang, den Reiz des sommerlichen Parks von Sanssouci in zahlreichen Aquarellen meisterhaft einzufangen.

Außerhalb Berlins, in München, Düsseldorf und Karlsruhe, begannen Architekturmaler – ihre Namen sind heute fast vergessen und nur vereinzelt finden sich ihre Bilder in den Depots der Museen oder im Kunsthandel –, möglichst getreu dem Vorbild der niederländischen Kunst des 17. Jahrhunderts Städte und Dörfer zu malen. Diese Bilder entsprachen in ihrem Bemühen, sich so eng wie möglich an die historischen Vorbilder anzulehnen, der gleichzeitigen Tendenz des Historismus in der Architektur. Die genau beobachteten Stadt-

Abb. 35 Carl Graeb, Das alte Rathaus, 1867;
Öl/Lwd; Berlin (Ost), Märkisches Museum.

ansichten, wie sie vor allem in Berlin die Architekturmaler Eduard Gaertner,
Wilhelm Brücke, Johann Heinrich Hintze und Friedrich Wilhelm Klose in
den dreißiger und vierziger Jahren zur Blüte gebracht hatten, waren nicht
mehr gefragt, denn sie waren dem Geschmack des Königs verpflichtet gewe-
sen. So ist es wenig überraschend, daß sich das Interesse dieser Maler nach
dem Tod des Monarchen allmählich wieder dem allgemein für die Architek-
turmalerei verbindlichen Motivkreis der italienischen und mittelalterlichen
Themen zuwandte und Berliner Ansichten nach der Jahrhundertmitte nur
noch vereinzelt entstanden. Die Künstler, die in zahlreichen Bildern das bie-
dermeierliche Berlin, seine Straßen, Plätze und Bauten festgehalten hatten
und damit der Nachwelt das – nicht ganz der Realität entsprechende – Bild ei-
ner sonnenhellen, geräumigen Stadt hinterließen, waren gegen Ende ihres
Lebens fast vergessen. Als die meisten von ihnen nach 1870 betagt starben,
hatte bereits die Gründerzeit und mit ihr das Bedürfnis nach prunkvollen Fas-
saden und dunklen Wohnungen das Biedermeier, seine sparsame Dekoration
und seine Vorliebe für helle, lichte Farben abgelöst. Erst zu Beginn unseres
Jahrhunderts hat die Kunstgeschichte die biedermeierlichen Ansichten von
Berlin wiederentdeckt und gerade wegen ihrer prosaischen Sicht der Stadt ge-
schätzt, derentwegen sie von der zeitgenössischen Kritik häufig übergangen
worden waren.

Anmerkungen
[1] Spiker (aus der vorangestellten Widmung an Friedrich Wilhelm III.).
[2] Zit. nach: Kat. Berlin zwischen1789 und 1848, Facetten einer Epoche,
 Ausstellung Akademie der Künste, Berlin 1981 (Akademie-Kataloge 132),
 S. 178.
[3] E. Beuermann, Vertraute Briefe über Preußens Hauptstadt, 2. Aufl., Stuttgart
 1841, S. 5.
[4] G. Gropius, Chronik der Königlichen Haupt- und Residenzstadt Berlin für das
 Jahr 1837, Berlin 1840, S. 99.
[5] A. von Schaden, Berlins Licht- und Schattenseiten, Dessau 1822, S. 50.

6 P. D. Atterbom, Reisebilder aus dem romantischen Deutschland, Stuttgart 1970, S. 54.

7 Zit. nach: Märkischer Dichtergarten, Und grüß mich nicht Unter den Linden, Heine in Berlin, Gedichte und Prosa, hg. von G. Wolf, Frankfurt am Main 1981, S. 129.

8 Spiker, S. 31.

9 Spiker, S. 41.

10 Eduard Gaertner, Die Parochialstraße (1831) und Die Brüderstraße (1863); beide: Berlin, Nationalgalerie, SMPK.

11 Eduard Gaertner, Blick von der Jannowitzbrücke in die Brückenstraße, 1836; verschollen (ehemals Berlin, Märkisches Museum). Das Gemälde wird in der Literatur unter der falschen topographischen Angabe »Blick von der Jannowitzbrücke in die Alexanderstraße« geführt.

12 Eduard Gaertner, Das Kriegsministerium in der Leipziger Straße, 1850; verschollen (ehemals Berlin, Märkisches Museum).

13 Johann Erdmann Hummel, Blick von der Marienstraße in Richtung Schiffbauer Damm, 1835; verschollen (ehemals Berlin, Märkisches Museum).

14 Siehe Anm. 11.

15 Akademie-Kataloge I–III.

16 Johann Heinrich Hintze, Die Nikolaikirche in Berlin, um 1828; Berlin (Ost), Märkisches Museum. – Johann Heinrich Hintze, Der Neue Markt mit der Marienkirche, um 1828; Potsdam, Staatliche Schlösser und Gärten Potsdam-Sanssouci.

17 Spiker, S. 90.

18 Diese Untersuchung ist das Thema meiner Dissertation, die im kommenden Jahr abgeschlossen sein wird.

19 Auszüge aus dem Kontobuch, das sich heute im »KPM«-Archiv befindet, sind abgedruckt in: W. und I. Baer, ... auf Allerhöchsten Befehl..., Königsgeschenke aus der Königlichen Porzellan-Manufaktur, Berlin 1983 (Veröffentlichung aus dem KPM-Archiv der Staatlichen Porzellan-Manufaktur Berlin [KPM], I), S. 80–89.

20 Märkischer Dichtergarten (wie Anm. 7).

21 Eduard Gaertner, Zeichensaal der KPM, 1816; Berlin(Ost), Sammlung der Zeichnungen in der Nationalgalerie, Staatliche Museen zu Berlin. Das Blatt trägt die Bezeichnung: »Das 6te Perspectivische Studium. den 21sten Februar 1816.«.– Eduard Gaertner, Hof der KPM, 1818; Berlin (Ost), Märkisches Museum. Das Blatt ist bezeichnet: »Nach der Natur gezeichnet von E. Gärtner. Juli 1818.«.– Literatur: Wirth, Gaertner, Nr. 125, S. 239, Abb. 1 und Nr. 127, S. 240, Abb. 2.

22 Hinzu kamen wirtschaftliche Schwierigkeiten, die nach 1820 zu Entlassungen bei der KPM führten, denn die Steuer- und Zollgesetze aus dem Jahr 1818 hatten die Monopolstellung der Manufaktur in Preußen aufgehoben.

23 Genaue biographische Angaben über Hintze finden sich bei: R. Sedlmaier, Johann Heinrich Hintzes erste Maler-Reise in die Alpen 1825, in: Festschrift Eberhard Hanfstaengl zum 75. Geburtstag, München 1961, S. 127–134.

24 M. Zadow, Karl Friedrich Schinkel, Berlin 1980, S. 54.

25 Spiker, S. 47.

26 Eduard Gaertner, Blick vom Dach der Friedrich-Werderschen Kirche, 1843; Berlin, SSG.

27 Johann Erdmann Hummel, Die Granitschale im Lustgarten, 1831; Berlin, Nationalgalerie, SMPK.

28 Kunstblatt, 28, 1847, S. 7.

29 Die Hochzeit hatte im Mai 1825 stattgefunden, die Geschenke wurden offenbar später überreicht, denn das Kunstblatt berichtete erst im folgenden Jahr darüber (Kunstblatt, 7, 1826, S. 244).

30 Auf die Bilder stieß ich erst bei der Auswertung zeitgenössischer Kunstzeitschriften.

31 Es handelt sich um die Schreibkalender der Jahre 1834, 1836, 1838 und 1842. Sie befinden sich in Berlin (Ost), Sammlung der Zeichnungen in der Nationalgalerie, Staatliche Museen zu Berlin.

32 Eduard Gaertner, Der Schlüter-Hof des Berliner Schlosses (1830) und Der

Eosander-Hof des Berliner Schlosses (1831); beide: Potsdam, Staatliche Schlösser und Gärten Potsdam-Sanssouci.

[33] Berlin, Berlin Museum.

[34] Kat. Carl Daniel Freydanck 1811–1887. Ein Vedutenmaler der Königlichen Porzellan-Manufaktur Berlin KPM, bearb. von I. und W. Baer, H. Börsch-Supan, M. Hoff, hg. von der Verwaltung der Staatlichen Schlösser und Gärten Berlin und der Staatlichen Porzellan-Manufaktur Berlin (KPM), Ausstellung Schloß Charlottenburg, Berlin 1987.

[35] Carl Daniel Freydanck, Ansicht der Friedrich-Werderschen Kirche (1838); Berlin, »KPM«-Archiv, Schloß Charlottenburg. – Nach Vorlagen Freydancks gemalte Porzellanbilder der KPM: Ansicht der Friedrich-Werderschen Kirche, (1839) und Ansicht der Münze (1839); beide: Berlin, Kunstgewerbemuseum, SMPK.

[36] Dioskuren, 6, 1861, S. 312.

[37] Carl Graeb, Das alte Berlinische Rathaus (1867); Berlin (Ost), Märkisches Museum.

[38] Kat. Carl Graeb 1816–1884. Bestandskatalog Staatliche Schlösser und Gärten Potsdam-Sanssouci, bearb. von S. Harksen, hg. von der Generaldirektion der Staatlichen Schlösser und Gärten Potsdam-Sanssouci, Potsdam-Sanssouci 1986.

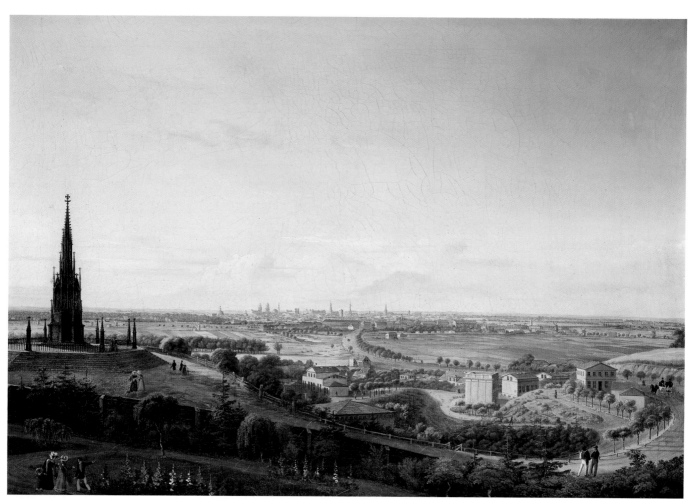

Kat. 42

**42 Johann Heinrich Hintze
(1800–1861)
Blick vom Kreuzberg auf Berlin, 1829**
Öl/Lwd; 48 × 66; bez. u. l.: »H. Hintze
1829«.
Berlin, SSG, Inv. GK I 4388.

Hintze hat in seinem Gemälde – einer der
wenigen Darstellungen, die im 19. Jahr-
hundert einen Überblick über die Stadt
bieten – ein damals beliebtes Ausflugsge-
biet des frühen 19. Jahrhunderts festge-
halten. Das Bild wurde offensichtlich di-
rekt an den preußischen Hof, an Fried-
rich Wilhelm III., verkauft, denn Hintze
hat es nicht auf der Kunstausstellung der
Akademie im folgenden Jahr gezeigt.
Dargestellt ist ein auf königliche Veran-
lassung errichteter Bau, das Kreuzberg-
denkmal. Es wurde nach Entwürfen
Schinkels 1818–1821 ausgeführt und
sollte als Nationaldenkmal an die Befrei-

ungskriege erinnern. Schinkel entwarf
das Monument in Anlehnung an Formen
der gotischen Architektur, jedoch sah er
seine Ausführung nicht in Stein, sondern
in Gußeisen vor. Eisen war seit dem Ap-
pell, Gold gegen Eisen zur Finanzierung
des Krieges gegen Napoleon einzutau-
schen, ein mit patriotischen Gefühlen
verbundenes Material. Das Kreuzberg-
denkmal steht auf einer Erhebung, dem
Tempelhofer Berg, der nach der Einwei-
hung auf Wunsch des Königs in »Kreuz-
berg« umbenannt wurde. Der Sockel,
eine breite Treppenanlage, wurde 1878
erhöht. Das Denkmal selbst hat einen
kreuzförmigen Grundriß. Auf einer
zweireihig übereinandergestellten Zone,
die Inschriften mit den Namen und Da-
ten der siegreichen Schlachten trägt, ste-
hen in Nischen Figuren, welche die
Kampfstätten symbolisieren. Ein eiser-
nes Kreuz, nach dem ebenfalls von

Schinkel entworfenen Orden für alle
Dienstgrade des preußischen Heeres, be-
krönt das Denkmal. Die Umgebung des
Denkmals entwickelte sich schnell zum
beliebten Ausflugsgebiet, das über die
Ausfallstraße nach Tempelhof, etwa der
Straßenführung des heutigen Mehring-
damms entsprechend, leicht zu erreichen
war. Die Häuser, die am Hang des
Kreuzbergs zu erkennen sind, wurden
als Restaurationsbetriebe geführt. Le-
diglich der kleine kubische Bau, dessen
Dach hinter der zum Denkmal anstei-
genden Straße zu sehen ist, diente als
Wärterhäuschen. Hier wohnte ein Inva-
lide, der mit der Aufsicht am Denkmal
betraut war. Im Vordergrund, durch ei-
nen Zaun gegen das übrige Gelände ab-
gegrenzt, zeigt Hintze einen Teil des
Gartens, der zum Tivoli, dem größten
Vergnügungslokal der Gegend, gehörte.
In der Ferne erblickt man die Silhouette

Kat. 43

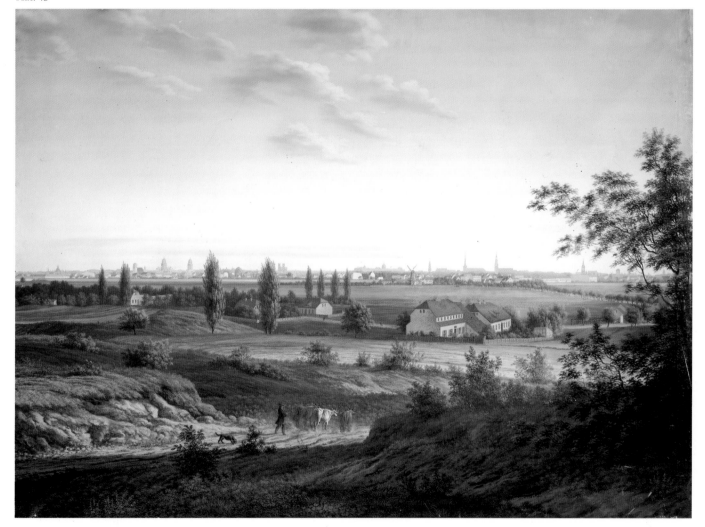

Berlins. Zwischen Stadtrand und dem Anstieg des Höhenzuges der Tempelhofer Berge liegen bewirtschaftete Felder, aber am Stadtrand sind schon die ersten hohen Wohnbauten und Fabrikanlagen zu sehen, die Vorboten einer raschen Expansion der preußischen Hauptstadt in den folgenden Jahrzehnten.

Hintze hat das Licht des frühen Abends für sein Bild gewählt, eine Tageszeit, zu der sich die Lokale am Kreuzberg allmählich zu füllen begannen. Die Wahl des Standorts betont in gleicher Weise die exponierte Lage des Kreuzbergdenkmals wie den Ausflugscharakter der unmittelbaren Umgebung.

Lit.: Kat. Berliner Biedermeier,1967, S. 50, Nr. 36. – Kat. Berliner Biedermeier,1973, S. 50, Nr. 4. – Börsch-Supan, Kunst, S. 268 f., Nr. 205. – Zur Geschichte des Kreuzbergs: Die Tempelhofer Berge nebst ihrer höchsten Erhebung dem Kreuzberge anno 1286–1986, hg. vom Geschichtskreis im Wasserturm auf dem Tempelhofer Berg, Berlin 1986. – Zur Geschichte des Kreuzbergdenkmals: M. Nungesser, Das Denkmal auf dem Kreuzberg von Karl Friedrich Schinkel, Ausstellung Bezirksamt Kreuzberg von Berlin, Berlin 1987.

43 Wilhelm Barth (1779–1852)
Blick auf Berlin von den Rollbergen, 1834

Deckfarben auf Papier; 87 × 117; bez. u. r.: »W. Barth 1834«.
Berlin, Berlin Museum, Dauerleihgabe des Senators für Bau- und Wohnungswesen.

Der Blick von einem hochgelegenen Standort auf die Stadt gehört zu den ältesten Formen der Stadtaufnahme in der Malerei. Im 19. Jahrhundert verlor diese Darstellungsweise an Bedeutung, abgelöst durch die Ansichten einzelner Bauten, Straßen und Plätze aus dem Stadtinnern. In der Berliner Malerei aus der Zeit des Biedermeier zeigt außer Barth nur noch Johann Heinrich Hintze eine Ansicht auf die Stadt (vgl. Kat. 42).
Das repräsentative Format, die differenzierte Farbgebung und die künstlerische Qualität zeigen Barths virtuosen Umgang mit einer Maltechnik, die überwiegend zum Kolorieren von Kupferstichen und für Kopien angewendet wurde. Als

gleichberechtigte künstlerische Alternative zu den Ölfarben, wie sie im Werk dieses Malers vielfach vorkommt, war die Deckfarbenmalerei im 19. Jahrhundert ungewöhnlich. Im 18. Jahrhundert fand sie dagegen überall dort Verwendung, wo Bilder dekorativ und preiswert sein sollten, was besonders für das Fach der Landschaftsmalerei zutraf.
Barth hatte seine künstlerische Ausbildung als Porzellanmaler im Landschaftsfach bei der KPM erhalten. Sein gesamtes Werk, Architektur- und Landschaftsbilder, weisen Barth als einen Künstler aus, der formal der Malerei des 18. Jahrhunderts verbunden war.
Bereits 1805 hatte er zwei Deckfarbenblätter an den König verkauft, die Ansichten auf Berlin zeigten. Beiden hatten Radierungen von Johann Georg Rosenberg zur Vorlage gedient, einmal dessen Ansicht vom Voigtland auf Berlin, zum anderen die Ansicht von den Rollbergen (vgl. Kat. 35 f.). In seinem 1834 gemalten Blick auf Berlin verändert Barth den Standort gegenüber dem Blatt von 1805, indem er der Straße, die aus Dresden kommend von Süden in die Stadt führte, weit weniger Bildraum zumaß. Sein Standort liegt nun am Hang des Teltow, einer Hochfläche, die im Süden Berlins nahe an das Spreetal heranreicht, um in sanften Hängen dorthin abzufallen.
Über diese im Gegensatz zur geläufigen Vorstellung von Berlin unvermutet liebliche Landschaft wird der Blick des Betrachters auf die Silhouette der Stadt gelenkt. In der Ferne liegend schließt sie das Bild zum Horizont hin ab, und nur die Türme der Berliner Kirchen überragen ihre ebene Horizontlinie.
In der Bildmitte sieht man vereinzelt niedrige Höfe liegen. Es waren Sommerhäuser und kleinere Gastwirtschaften, denn nahe vor den Toren der Stadt gelegen, war diese Gegend ein beliebtes Erholungsgebiet der Berliner. Das stattliche Anwesen in der rechten Bildhälfte, das aus zwei Häusern und einem dazwischenliegenden Schuppen besteht, hieß Damm- oder Rollkrug und diente als Gaststätte vor der Stadt. Die Allee, die rechts im Bild zur Mitte hin auf die Stadt zuläuft, bildete die Fortführung des Weges im Vordergrund; sie hieß Richards-, Rixdorfer- oder Cottbusser Damm.
Auf einem modernen Stadtplan entspricht der Standort Barths etwa der Kreuzung von Flughafenstraße / Hermannstraße.

Lit.: Kat. Barth, S. 10. – I. Preuß, Wilhelm Barth. Berlin von den Rollbergen gesehen, in: Berlinische Notizen, 1981 (Festgabe für Irmgard Wirth), S. 112–114.

44 Carl W. Gropius (1793–1870)
Ansicht des Landhauses der Familie Gabain, 1820

Öl auf Papier auf Leinwand; 29 × 46; bez. u. l: »Carl Gropius«.
Heidelberg, Kurpfälzisches Museum der Stadt Heidelberg (Leihgabe der Quincke-Stiftung), Inv. L 308/9.

Carl Gropius nahm 1820 die Ansicht des Landhauses auf, das die Familie des Seidenfabrikanten George Abraham Gabain in Charlottenburg, Am Kirchplatz, besaß. Das Grundstück erstreckte sich zwischen dem Platz, auf dem die heutige, 1823–26 von Schinkel umgebaute Luisenkirche steht, und der Berliner Straße, der heutigen Otto-Suhr-Allee. Das Gemälde ist, wie auch Schinkels Idealansicht aus demselben Jahr, als Geschenk für die Gattin Caroline Henriette Auguste Gabain angefertigt worden. Die beiden Künstler standen in engen freundschaftlichen und verwandtschaftlichen Beziehungen zu den Gabains. Frau Gabain war eine Tante von Carl Gropius, die Schwester seines Vaters, der zusammen mit Schinkel zwischen 1808 und 1815 dessen vielbewunderte Panoramen ausgestellt hatte. Schinkel bewohnte 1805–1809 als Mieter das Berliner Haus der Gabains, darüberhinaus verbanden ihn mit dem Seidenfabrikanten geschäftliche Beziehungen. Zusammen mit Carl Gropius hatte Schinkel Panoramen erstellt, und Gropius führte, seit er 1820 königlicher Theaterinspektor geworden war, eine Reihe von Bühnenbildentwürfen Schinkels aus.
Gropius zeigt das Landhaus, das die Gabains – wie viele begüterte Berliner Familien – in den nahegelegenen Vororten als Sommerwohnsitz besaßen. Charlottenburg wurde wegen des dort gelegenen Schlosses, das auch die königliche Familie zeitweise bezog, hochgeschätzt. Etwas weniger Ansehen besaß Schöneberg, wo der Berliner Mittelstand den Sommer verlebte. Ganz im Gegensatz zu dem eleganten Neubau, den Schinkel in seiner stimmungsvollen Ansicht wiedergibt, war das bestehende Anwesen ein bescheidener Bau mit ländlichem Cha-

rakter. Vor dem eingeschossigen Haus, das im Giebel zwei Mansarden aufweist, stehen einige Bäume, und ein etwas baufälliger Zaun grenzt das Grundstück gegen die Straße ab. Hier balanciert eine junge Frau einen Korb auf dem Kopf und dirigiert die vor ihr laufenden Hunde, die einen Milchwagen ziehen. Im Vordergrund hat sich Gropius selbst ins Bild gesetzt, in Rückenansicht, damit beschäftigt, das Landhaus zu zeichnen. Diese frühe Ansicht besitzt alle Merkmale der späteren Berliner Architekturmalerei, sogar die klare Farbigkeit und die nüchterne Schilderung der Umgebung zeichnen sie aus. Aus dem Atelier von Carl Gropius stammten die meisten der späteren Maler, die diesem Fach Bedeutung verschaffen sollten. Das Gemälde des Landhauses der Familie Gabain ist eines der wenigen erhaltenen Bilder von Carl Gropius, und es zeigt, in welchem Maße er nicht nur als Förderer junger Maler, sondern auch stilistisch von Einfluß auf die Architekturmaler in Berlin war.

Lit.: Schinkel-Lebenswerk III, S. 203–06. – Kat. Schinkel, S. 257 f., Nr. 197.

Kat. 44

45 Karl Friedrich Schinkel (1781–1841)
Ansicht des geplanten Neubaus für das Landhaus Gabain, 1820
Öl auf Papier auf Leinwand; 29 × 46. Heidelberg, Kurpfälzisches Museum der Stadt Heidelberg (Leihgabe der Quincke-Stiftung), Inv. L 308/8.

Schinkel, dessen Karriere als Architekt um 1820 seine frühe Beschäftigung mit der Malerei abzulösen begann, zeigt auf seinem Gemälde die Idealansicht des Landhauses, das er für die befreundete Familie des Berliner Seidenfabrikanten Gabain anstelle des bestehenden Hauses errichten wollte (Kat. 44). Zur Ausführung kam es indes nicht, weil sich Gabain stattdessen zum Kauf der Villa Mölter entschloß, die nahe bei Berlin im Tiergarten 1799 von Friedrich Gilly gebaut worden war.
Schinkels Neigung zu romantischen Bildthemen findet auch in diesem Gemälde seinen Niederschlag, er zeigt das Landhaus inmitten von dichten Bäumen und von den letzten Strahlen der untergehenden Sonne beschienen. Schinkel

hatte den Neubau höher als das Straßenniveau geplant und daher eine Aufschüttung des Baugeländes, wie aus dem Bild ersichtlich, zu einer Terrasse vorgesehen. Vor dem Zaun auf der Gartenmauer ausruhend, stellte er sich selbst in der traditionellen Pose des Nachdenkens dar. In seiner linken Hand hält Schinkel die aufgerollte Zeichnung, auf der man zwei Grundrisse des geplanten Anwesens erkennen kann.
Auch in dieser 1820 gemalten Ansicht

sind bereits alle Merkmale der einige Jahre später einsetzenden Architekturmalerei vorhanden. Nur durch seine stimmungsvolle Lichtführung unterscheidet sich das Bild von den Berliner Stadtbildern des Biedermeier, so daß nach dem bislang ungeklärten Einfluß Schinkels gefragt werden sollte.

Lit.: Schinkel-Lebenswerk III, S. 203–06. – Kat. Schinkel, S. 257, Nr. 196.

Kat. 45

46 Eduard Gaertner (1801–77)
Die Berliner Straße in Charlotten-
burg, 1869
Öl/Lwd; 34 × 58; bez. u. r.: »E. Gaert-
ner 1869.«.
Berlin, Bezirksamt Charlottenburg von
Berlin (Charlottenburger Kunstbesitz).

Das Gemälde gehört zu den spätesten
Bildern Gaertners, der hier die wichtig-
ste Verbindungsstraße zwischen Berlin
und Charlottenburg darstellte. Die Berli-
ner Straße, die heutige Otto-Suhr-Allee,
war die kürzeste Verkehrsverbindung
zwischen der Hauptstadt und dem nahe-
gelegenen Charlottenburg, wo die wohl-
habenden Berliner die Sommermonate
bevorzugt verbrachten. Man konnte
dort Zimmer mieten oder besaß mehr
oder minder elegante Sommerhäuser.
Das Charlottenburger Schloß und damit
die Nähe eines der königlichen Sommer-
aufenthalte, machten den Ort attraktiv,
ebenso wie der gepflegte Schloßgarten,
der öffentlich zugänglich war. Vor dem
Brandenburger Tor fuhren die Kutschen
und Pferdeomnibusse ab, die regelmäßig
zwischen beiden Orten verkehrten, sie
benötigten für den Weg etwa eine

Stunde. An der Berliner Straße lagen,
dem Erholungscharakter des Orts ent-
sprechend, Kaffeegärten, deren Lauben
und Umzäunungen auf Gaertners Bild
rechts und links der Straße zu sehen sind.
Die beliebtesten waren das Muskowsche
und das Morellische Kaffeehaus sowie
das Türkische Zelt, dessen Eingangs-
schild man in der Bildmitte erkennen
kann. Gaertner hat mit der Ansicht eines
seiner stimmungsvollsten Bilder ge-
schaffen. Er wählte den anbrechenden
Abend, um die mit alten Bäumen bestan-
dene Straße wirkungsvoll ins Bild zu set-
zen. Das Gemälde lebt von dem farbli-
chen Gegensatz des noch von der
Abendsonne beleuchteten Himmels und
der bereits abenddunklen baumbestan-
denen Straße, die die gesamte Breite des
Bildes im Vordergrund einnimmt, um
dann schnurgerade in die Bildtiefe zu
führen. An ihrem Ende erkennt man
noch schwach die Umrisse des Charlot-
tenburger Schlosses. Mit einer Feinheit,
die das große malerische Können Gaert-
ners unter Beweis stellt, nuanciert er die
dunkle Farbgebung bei Weg und Pfüt-
zen, Gartenmauern aus Backstein, den
Stämmen und Kronen der Alleebäume,

indem er eine in feinste Brauntöne abge-
stufte Palette zur Anwendung bringt.
Einzig das Blau des Himmels setzt hier
einen Kontrast, der belebt und das Bild
zum Leuchten zu bringen scheint.
Hier zeigt Gaertner, daß er die Forde-
rung nach stimmungsvollen Bildern, die
seit der Mitte des Jahrhunderts in der
Landschaftsmalerei immer wichtiger
wurde, durchaus überzeugend zu erfül-
len wußte. Allerdings ist es kein Bild, in
dem die Architektur dominiert, sondern
eher ein Landschaftsgemälde.
Obwohl gerade die Betonung der Bild-
stimmung Gaertner zunehmend Schwie-
rigkeiten bereitete, wie die 1861 gemalte
Ansicht der Schloßbrücke (Kat. 62) be-
legt, gelang ihm im vorliegenden Ge-
mälde eine souveräne Darstellung.

Lit.: Wirth, Gaertner, S. 239, Nr. 117. –
Zur Berliner Straße: L. Rellstab, Berlin
und seine nächsten Umgebungen in
malerischen Originalansichten.
Historisch-topographisch beschrieben,
Darmstadt 1852, S. 105; R. Springer,
Berlin. Ein Führer durch die Stadt und
ihre Umgebungen, Leipzig 1861, S. 385.

Kat. 46

Kat. 47

47 Unbekannter Künstler
Die neuen Häuser auf dem ehemali-
gen Kemperschen Grundstück im
Thiergarten, um 1838
Öl/Lwd; 68 × 154.
Berlin, Ebner von Eschenbach, Kunst-
handel

Die Ansicht zeigt drei der fünf Häuser,
die der Ratszimmermeister Johann Lud-
wig Schultz zusammen mit dem Maurer-
meister Carl Ludwig Schüttler zwischen
1836 und 1838 als Mietshäuser im Tier-
garten errichtete. Der Name »Kemper-
sches Grundstück« erinnerte an den Vor-
besitzer des Geländes, der dort einen
florierenden Restaurationsbetrieb einge-
richtet hatte. Dieses Unternehmen be-
fand sich, vom Standort des Malers aus
gesehen, am anderen hinteren Ende des
Grundstücks. Es war ebenfalls 1836 an
Schüttler und Schultz veräußert worden,
die die Wirtschaft samt dem zugehörigen
Kaffeegarten 1838 an den Gastwirt Carl
Günther verkauften.
Auf der Ansicht sieht man links den L-
förmigen dreigeschossigen Bau Belle-
vuestraße 11 A und das danebenliegende
kleinere Gebäude Bellevuestraße 11.
Von ihnen durch einen Weg getrennt, der
die Tiefe des Grundstücks erschloß und
zu der Gastwirtschaft führte, steht das
Haus Tiergartenstraße 1. Dahinter kann
man ein weiteres Gebäude erkennen,
dessen Vorderfront zur Stichstraße hin
ausgerichtet ist. Es hatte ein Pendant auf

der anderen Seite dieser Straße, die seit
1839 den Namen »Kemper Hof« trug
und 1858 in Victoriastraße umbenannt
wurde. Die Tiergartenstraße führt am
südlichen Rand des Tiergartens entlang.
Von ihr zweigte die Bellevuestraße ab,
die zum Potsdamer Tor führte. Die Fas-
saden der Häuser auf dem Bild waren
also dem Tiergarten zugewandt, der
schon im ausgehenden 18. Jahrhundert
von Landhäusern gesäumt war. Der Be-
völkerungszuwachs der expandierenden
Hauptstadt machte innerhalb der Zoll-
mauer eine immer engere Bebauung not-
wendig und ließ das Villengebiet am
Rand des Tiergartens zu einer begehrten
Wohngegend werden. Mit der Erarbei-
tung eines Bebauungsplans 1829 er-
folgte die zügige Erschließung der
Grundstücke, wobei die Bauspekulation
ihre ersten Blüten trieb. Die Grund-
stücke wechselten nicht selten ihre Besit-
zer, und bestehende Häuser wurden ab-
gerissen, erweitert oder umgebaut. Dies
traf auch für die abgebildeten Wohnhäu-
ser zu.
Das Gebäude Bellevuestraße 11 A, links
im Bild, wurde 1836 errichtet. Es blieb
bis 1842 im Besitz von Schüttler und
Schultz, ebenso das danebenliegende,
1837 aufgestockte Landhaus. Der drei-
geschossige Bau von Tiergartenstraße 1,
rechts im Bild, wurde erst 1844 verkauft.
Die dahinterliegenden kleineren Häuser
veräußerten Schüttler und Schultz un-
mittelbar nach ihrer Fertigstellung, auch

sie waren als Mietshäuser konzipiert.
Das Haus hinter den Gebäuden Belle-
vuestraße 11 A und 11 erwarb 1838 der
Hofschauspieler Eduard Philipp Dev-
rient. Das gegenüberliegende, das hinter
dem Haus Tiergartenstraße 1 noch teil-
weise zu sehen ist, kaufte der Bankier
Christian Traugott Ludwig Wentzel im
selben Jahr.
Die Ansicht ist unsigniert, auf dem Keil-
rahmen nennt eine alte Bezeichnung den
Ratszimmermeister Schultz als Bauherrn
der Anlage und gibt als Errichtungsjahr
der Häuser 1838 an. Daß der zweite Un-
ternehmer, der mit Schultz zusammen
auch noch andere Bauaktivitäten in die-
ser Gegend entfaltete, hier nicht erwähnt
wurde, läßt auf Schultz als den alleinigen
Auftraggeber des Bildes schließen. Wie
1850 der Hofzimmermeister Sommer
seine Wohnhäuser neben dem Branden-
burger Tor von Theodor Rabe in einem
Bild festhalten ließ (Kat. 48), ist auch das
vorliegende Gemälde ein Dokument flo-
rierenden Unternehmertums. Insofern
kann man es durchaus mit der 1847 von
Carl Eduard Biermann gemalten Fabrik-
anlage Borsigs (Kat. 74) vergleichen.
Die Ansicht vermittelt die Befriedigung
des Bauherrn, in dieser Gegend so ge-
schmackvolle und gut verkäufliche bzw.
vermietbare landhausähnliche Gebäude
errichtet zu haben. Im Vordergrund un-
terstreicht die Wiedergabe des regen Le-
bens auf den Straßen des neuen Wohn-
viertels diesen Eindruck. Elegant geklei-

Kat. 48

dete Damen und Herren überwiegen im Straßenbild, einige Dienstboten, Reiter auf edlen Pferden und Kutschen vervollständigen das Bild. Die Straßenarbeiter rechts im Vordergrund veranschaulichen die Bemühungen um die Erhaltung eines gleichbleibend guten Straßenzustands.
Der Maler der um 1838 vollendeten Ansicht ist nicht bekannt. Er war aber in Berlin ausgebildet, wie die Detailfreudigkeit und die helle auf Lichteffekte verzichtende Farbigkeit zeigen. Die Unsicherheiten in der perspektivischen Anlage des Bildes und die ein wenig unbeholfen wirkenden Staffagefiguren lassen einen der zahlreichen, kaum bekannten Genremaler als Urheber vermuten, die nicht selten auch Auftragsarbeiten ausführten und nicht in erster Linie auf die Darstellung von Architektur spezialisiert waren.

Lit.: Zur Bebauung im Tiergarten und zum Kemper Hof: H. Schmidt, Das Tiergartenviertel. Baugeschichte eines Villenviertels, Teil 1: 1790–1870, Berlin 1981 (Bauwerke und Kunstdenkmäler von Berlin, Beiheft 4, hg. vom Senator für Bau- und Wohnungswesen – Landeskonservator) Abb. 89.

48 Theodor Rabe (1822–90)
Ansicht der Sommerschen Häuser zu Berlin, um 1850
Öl/Lwd; 63,5 × 131; bez. u. r.: »Rabe«. Schweinfurt, Slg. Georg Schäfer, Inv. 4255.

Bisher bestanden über die Person des Malers wie über die Datierung der Ansicht Unklarheiten. Heinrich Bauer schrieb das Bild 1967 in dem Katalog »Der frühe Realismus« dem Maler Johannes Rabe zu, von dem einige Berliner Stadtbilder bekannt sind. Bauer datierte es auf die Zeit um 1867, da die Zollmauer, die auf dem Bild fehlt, in diesem Jahr bereits abgerissen war, der Umbau des Brandenburger Tors, das Rabe auf seinem Gemälde im ursprünglichen Zustand zeigt, jedoch erst 1868 folgte. 1850 stellte der Maler Theodor Rabe unter Nr. 545 die »Ansicht der Sommerschen Häuser zu Berlin« in der Berliner Akademie aus. Das Bild befand sich »Im Besitz des Herrn Stadtrath Sommer«. Hierbei handelt es sich zweifellos um das Bild der Sammlung Schäfer. Das Gemälde zeigt das Brandenburger Tor und die seitlich anschließende Bebauung mit Wohnhäusern, die an der Grenze der Stadt zum Tiergarten standen.
Das Brandenburger Tor war 1789–91 nach Plänen von Carl Gotthard Langhans errichtet worden und der erste Bau,

bei dem sich ein Berliner Architekt an einem Vorbild aus der antiken griechischen Baukunst orientierte. 1794 erfolgte die Aufstellung der Quadriga nach einem Entwurf des Bildhauers Johann Gottfried Schadow auf dem Tor. Die bestehende Zollmauer aus dem 18. Jahrhundert legte man erst 1866–68 nieder. 1868 wurden die geschlossenen Außenflügel des Tors, wie sie das Gemälde Rabes zeigt, durch offene Säulenstellungen ersetzt, um den zunehmenden Verkehr ungehindert passieren zu lassen. Die mittlere Tordurchfahrt war den Kutschen des Hofs vorbehalten. Rechts und links an das Tor schlossen Wohnhäuser an, nach Entwürfen des Architekten Friedrich Stüler erbaut. Die beiden unmittelbar an das Tor heranreichenden Häuser besaßen ein einheitliches Äußeres. Das rechte wird in Rabes Ansicht vom Bildrand überschnitten. Die Wohnhäuser links neben dem Tor entlang der Casernenstraße hatte Stüler im Auftrag des Hofzimmermeisters und späteren Stadtrats Sommer errichtet, der die zugehörigen Grundstücke 1842 erworben hatte. Die bis dahin bestehende Bebauung, die gleichfalls eine einheitlich gestaltete Front zum Pariser Platz hin zeigte, ließ Sommer 1844 umbauen. Neben den direkt an den Platz anliegenden Grundstücken gehörten auch die gleichfalls von Stüler errichteten Wohnhäuser an der Casernenstraße, der

späteren Sommerstraße, zum Besitz des Stadtrats. Nur das Eckhaus zur Dorotheenstraße hatte einen anderen Besitzer, und Rabe stellte es von einem Baum überschnitten dar. Der Maler wohnte Pariser Platz Nr. 6a, in einem der Sommerschen Häuser. Da die Ansicht 1850 ausgestellt wurde, ist anzunehmen, daß sie kurz vorher fertiggestellt war. Die alte Zollmauer, die vor den Häusern entlang lief, hat Rabe in seiner Ansicht entgegen seiner sonstigen Detailtreue weggelassen, um die Neubauten unverstellt zeigen zu können.

Rabes Bild stellt ein Stadtgebiet vor, das sonst von Malerei und Graphik kaum behandelt wurde. Der etwas einfallslose Bildaufbau, der den Straßenverlauf im mittleren Bilddrittel fast parallel zum unteren Bildrand anlegt, das schematisch behandelte Aussehen der Bäume und Unsicherheiten im perspektivischen Bildaufbau – ablesbar am Mißverhältnis der Staffagefiguren zu Bäumen, Architektur und der Tiefe des Bildraums – weisen Rabe als einen mittelmäßigen Künstler aus. Die klare Farbgebung und die exakt betonten Umrisse und Binnenzeichnungen der dargestellten Bauten zeigen Rabes künstlerische Nähe zur Berliner Architekturmalerei der Generation von Eduard Gaertner, Wilhelm Brücke und anderen.

Lit.: Akademie-Katalog II, 1850, Nr. 545. – Kat. Der frühe Realismus in Deutschland 1800–1850. Gemälde und Zeichnungen aus der Sammlung Georg Schäfer, Schweinfurt, Ausstellung Germanisches Nationalmuseum, Nürnberg 1967, S. 103 f. – Zu den Mietshäusern: J. Kohte, Wohnhäuser von kunstgeschichtlichem Werte in Berlin und Vororten, in: Kat. Berlin im Abriß. Beispiel Potsdamer Platz, Ausstellung Berlinische Galerie, Berlin 1981, S. 243–97.

49 Wilhelm Brücke (1800–74)
Ankunft des Königs von Hannover
vor seinem Berliner Palais, 1843
Öl/Lwd; 30,8 × 43,5; bez. u. r.:
»W. Brücke 1843«.
Berlin, SSG, Inv. GK I 11709.

Wilhelm Brücke hat 1843 von dem Gemälde zwei in Aufbau und Staffage übereinstimmende Fassungen gemalt, die sich nur durch ihre unterschiedliche Größe unterscheiden. Das größere Bild erwarb der König von Hannover, Ernst August. Es befindet sich noch heute im Besitz seiner Nachkommen. Die kleinere Replik wurde von Friedrich Wilhelm IV. angekauft, der Ernst August freundschaftlich verbunden war. Mit dem 1840 verstorbenen Friedrich Wilhelm III. war er verschwägert, denn Ernst August hatte 1815 Friederike von Mecklenburg-Strelitz, die Schwester der Königin Luise, geehelicht. Ernst August, Herzog von Cumberland, wurde erst 1837 König von Hannover, der preußischen Armee gehörte er als General an. Bis zum Tod seiner Gemahlin 1841 weilte er häufig in Berlin. Sein Stadtpalais, das sich Unter den Linden 4 befand, war 1734–37 erbaut worden, 1835 kam es in den Besitz der Herzogin von Cumberland. 1849 verkaufte Ernst August das Palais an den preußischen Staat, der es dem »Ministerium der geistlichen Unterrichts- und Medicinal-Angelegenheiten« als Dienstgebäude zur Verfügung stellte.

Brückes Gemälde steht thematisch auf der Grenze zwischen Architektur- und Ereignisbild. Die Darstellung wichtiger tagespolitischer Ereignisse wurde in Berlin seit den Paradebildern Franz Krügers besonders geschätzt, er hatte die Paraden zum Anlaß genommen, die Berliner Gesellschaft zu porträtieren und zugleich den wichtigsten Platz der preußischen Hauptstadt darzustellen.

Brücke zeichnet das Bild der Straße Unter den Linden nur beiläufig. Sein eigentliches Thema ist die Ankunft des Königs von Hannover vor dessen Berliner Stadtpalais. Dieses Ereignis, die vorfahrende, sechsspännige Kutsche und das zur Parade angetretene 2. Garde-Regiment, bestimmen den Vordergrund des Bildes. Die genaue Schilderung der zufällig anwesenden Passanten – wie sie fast alle Berliner Stadtbilder Brückes auszeichnet – vermittelt dem Betrachter zugleich einen Ausschnitt aus dem Berliner Alltag. Der Aufbau der Ansicht ist vom Künstler genau durchdacht, und es gelingt ihm, ein thematisches Gleichgewicht zwischen dem Ereignis der Ankunft und der Darstellung des Palais zu finden. Während das untere Bilddrittel dem Ereignis vorbehalten bleibt, wird der Blick des Betrachters in der Bildmitte auf die Architektur gelenkt. Um den Bau gegen die Nachbarhäuser abzuheben, legt Brücke die Komposition so an, daß die Kronen der Linden die Nachbargebäude verdecken und nur die Front des Palais freibleibt und dadurch betont wird.

Brücke hat keine der Fassungen dieser Ansicht ausgestellt; das Thema legt nahe, daß sie gemalt wurden, um sie gezielt dem preußischen König und dem König von Hannover anzubieten.

Lit.: Kat. der zum Ressort der Königlichen Verwaltungs-Kommission

Kat. 49

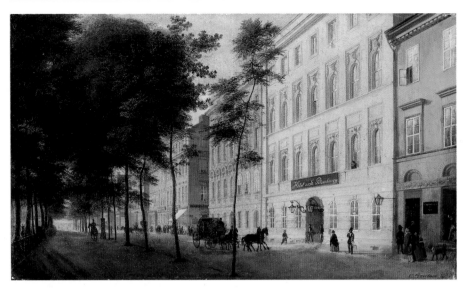

Kat. 50

gehörigen Sammlungen von Gemälden,
Skulpturen und Alterthümern im
Provinzial-Museumsgebäude an der
Prinzenstraße Nr. 4 zu Hannover,
Hannover 1891, S. 230, Nr. 37. – Kat.
Berliner Biedermeier, 1973, S. 40, Nr. 4.
– Berlin-Archiv, Bd. 5, Nr. B 04086.

50 Eduard Gaertner (1801–77)
Das Hôtel de St. Petersbourg Unter
den Linden, 1843
Öl/Lwd; 29,5 × 49; bez. u. r.:
»E. Gaertner 1843«.
Privatbesitz.

Die Straße Unter den Linden war seit
den Baumaßnahmen Friedrichs II. die
eleganteste Adresse der preußischen Re-
sidenz, denn der König ließ dort mehrere
Häuserfronten zusammenfassen und zu
palastähnlichen Fassaden umgestalten.
Sie zeichnete sich auch im 19. Jahrhun-
dert durch die Exklusivität der Ge-
schäfte, die besten Hotels, führende
Gasthöfe und Cafés vor allen anderen
Geschäftsstraßen Berlins aus. Doch fand
dieser Teil der Linden, der sich zwischen
dem Brandenburger Tor und dem
Opernplatz erstreckte, kaum das Inter-
esse der Maler. Gaertners Gemälde ist
neben Brückes Ansicht der Ankunft des
Königs von Hannover vor seinem Berli-
ner Palais (Kat. 49) eine große Aus-
nahme. Gaertner zeigt, vom Branden-
burger Tor her gesehen, einen Teil der
rechten Straßenseite der Linden. Die
linke Hälfte des Bildes nimmt der in
Richtung auf den Opernplatz verlau-
fende Reitweg ein. Er und sein Pendant
auf der linken Straßenseite begleiteten
den breiten, abgeschrankten Fußgänger-
bereich in der Mitte der Allee. Neben
dem Reitweg verlief die gepflasterte
Straße für den Fuhrverkehr. Die Bau-
flucht der Häuser, die von den Alleebäu-
men überschnitten werden, bestimmt die
rechte Bildhälfte. Lediglich das Hôtel de
St. Petersbourg ist nahezu unverdeckt
gezeigt. 1771 war der Bau im Zuge der
Planungen Friedrichs II. errichtet wor-
den und hatte erst Gasthof zum Golde-
nen Hirsch geheißen. Er war, neben dem
gegenüberliegenden Hôtel de Rôme und
dem Hôtel de Brandenbourg am Gen-
darmenmarkt, einer der nobelsten Gast-
höfe in der Residenz. Der Bildausschnitt,
der nur diesen Bau in seiner ganzen Fas-
sadenbreite zeigt, läßt vermuten, daß es
sich hier um einen Auftrag der Besitzer
handelt. Doch läßt sich die Provenienz
des Bildes nicht zurückverfolgen. Rechts
neben dem Hotel erkennt man zwei Fen-
sterachsen der 1800 erbauten Weinhand-
lung der Brüder Habel. Das sich links bis
zur Charlottenstraße erstreckende Eck-
haus beherbergte Meinhardts Hotel, ei-
nen weiteren Gasthof.
Gaertner verstand es, durch die Wahl sei-
nes Standorts die hellen Häuserfassaden
wirkungsvoll mit dem üppigen Grün der
Linden zu einer kontrastreichen Kompo-
sition zusammenzufügen. Im Unter-
schied zu dem im selben Jahr ausgeführ-
ten Gemälde der Singakademie verzich-
tete er hier jedoch auf starke Licht-Schat-
tenwirkungen, sondern wählte ein
gleichmäßiges Licht, um die Kleinteilig-
keit der Ansicht, hervorgerufen durch
die Vielzahl der Fassaden und die Tiefe
der Bildanlage, ausgewogen zur Geltung
zu bringen. Die in die Tiefe des Bild-
raums verlaufende Häuserfront wird
durch die Baumstämme der Lindenallee
unterbrochen und rhythmisiert. Es öff-
nen sich reizvolle Durchblicke, und zu-
gleich wird die Länge der Straße veran-
schaulicht. Der Bau des Hôtels de St.
Petersbourg hält den Blick des Betrach-
ters im Vordergrund des Bildes fest, zu
dem die Tiefe der Allee ein Gegenge-
wicht schafft.
In der durchdachten Variation von Vor-
dergrund und Bildtiefe, von hellen Fas-
saden und dem dunklen Grün der Baum-
kronen und den sich perspektivisch ver-
kürzenden Durchblicken behauptet sich
Gaertner als der führende Künstler unter
den Malern, die sich mit der Gestalt Ber-
lins in der Zeit des Biedermeier auseinan-
dersetzten.

Lit.: Wirth, Gaertner, S. 234, Nr. 6a. –
Zum Hôtel de St. Petersbourg:
Borrmann, S. 420.

51 Wilhelm Brücke (1800–1874)
Ansicht auf das Denkmal Friedrichs
des Großen nebst Umgebung, 1855
Öl/Lwd; 75,5 × 98; bez. u. l.: »W.
Brücke 1855«.
Berlin, Berlin Museum, Inv. GEM 81/1.

1852, ein Jahr nach der Einweihung des
Reiterdenkmals Friedrich des Großen,
hat Brücke aus aktuellem Anlaß eine An-
sicht des Denkmals auf der akademi-
schen Kunstausstellung gezeigt. Das be-
scheidene, auf Karton gemalte Bild
wurde von Friedrich Wilhelm IV. für
seine Aquarellsammlung angekauft.
Brücke hat das Motiv drei Jahre später
wiederholt. Der Opernplatz, den er auf
seiner Ansicht der Neuen Wache 1842
noch gepflastert wiedergegeben hatte,
war 1845/46 nach Plänen Peter Joseph
Lennés bepflanzt worden.
Das üppige Grün bildet nun den farbli-
chen Kontrast zu den sandfarbenen Bau-
ten. Links vom Bildrand überschnitten,
zeigt Brücke das 1834–37 von Carl Fer-
dinand Langhans für den Prinzen Wil-
helm umgestaltete. Auf der gegenüber-
liegenden Seite steht der Westflügel der
Universität, die 1748–66 ursprünglich
als Stadtpalais für den Prinzen Heinrich
errichtet wurde. Neben ihr erkennt man

das Gebäude der Akademie, die Friedrich Rabe 1820 umgebaut hatte. Vor der Akademie erhebt sich auf hohem Postament das Reiterdenkmal Friedrichs des Großen, das schon im 18. Jahrhundert projektiert worden war; die Ausführung erfolgte aber erst 1840 nach Entwürfen von Christian Daniel Rauch, die Einweihung 1851. Brücke hat seinen Standort so gewählt, daß die Figur des reitenden Friedrich die Dachhöhe des Akademiegebäudes überragt und damit trotz ihrer im Verhältnis zu den umstehenden Bauten geringen Größe ausreichend hervorgehoben ist.

Im Unterschied zu der farbigen Ausgeglichenheit früherer Ansichten zeigt dieses Gemälde mit seinem Gegensatz von dunklem Grün der Vegetation und der im unteren Teil verschatteten, im oberen Abschnitt desto kräftiger leuchtenden Fassade des Palais Wilhelm bereits den Einfluß einer Landschaftsmalerei, die sich zunehmend mit dem Phänomen des Lichts auseinandersetzte.

Lit.: Akademiekatalog Berlin, 1852, Nr. 79. – Wendland, S. 68. – R. Bothe, Wilhelm Brücke. Ansicht Unter den Linden mit dem Denkmal Friedrichs des Großen, in: Berlinische Notizen, 1981 (Festgabe für Irmgard Wirth), S. 118.

52 Wilhelm Brücke (1800–74)
Ansicht von den Linden auf das
Kgl. Schloß zu Berlin, 1838
Öl/Lwd; 82 × 134.
Berlin, S. K. H. Dr. Louis Ferdinand
Prinz von Preußen, Inv. GK 819.

Auch von dieser Ansicht hat Brücke verschiedene Fassungen angefertigt, die im Bildaufbau und in der Staffage miteinander übereinstimmen. 1838 hat er das Gemälde ausgestellt, das Friedrich Wilhelm III. erwarb, und das sich heute auf der Burg Hohenzollern befindet. In der Literatur ist dieses Gemälde verschiedentlich mit falschen Angaben versehen worden. Auf der Jahrhundertausstellung 1906 wird es noch mit der Bezeichnung »W. Brücke 1838« angegeben, die sich damals am unteren rechten Bildrand befunden hat. Sie ist im heutigen Zustand des Gemäldes nicht mehr vorhanden. In dem Überblick über die ehemaligen Bestände biedermeierlicher Malerei im Besitz des preußischen Königshauses, der 1973 in Potsdam erschien, findet sich das

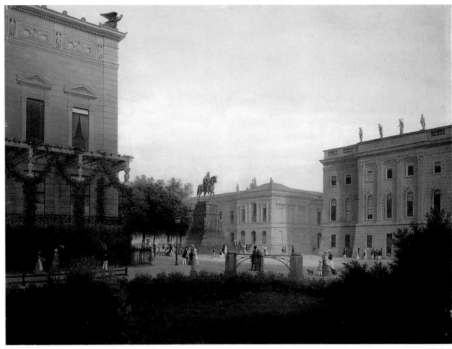

Kat. 51

Gemälde im Anhang auf S. 40, Nr. 7 mit abweichenden Maßangaben, die offensichtlich verlesen wurden. Der Katalog der Ausstellung »Preußen – Versuch einer Bilanz« gibt dasselbe Bild mit zu großen Maßen an, da hier der Rahmen mitgemessen wurde, außerdem wurde die Ansicht aus unerfindlichen Gründen in das Jahr 1839 datiert.

Eine kleinere Replik des Motivs fertigte Brücke im selben Jahr an und wiederholte sie ein Jahr später. Die Ansicht in der Sammlung Schäfer, Schweinfurt,

trägt die Bezeichnung »W. Brücke den 22ten April 1839.« Sie war vermutlich auf der akademischen Ausstellung desselben Jahres in Berlin zu sehen. Das Bild ist – wie die gleichfalls 1838 und 1839 ausgestellte »Ansicht auf den Dom nebst Umgebung in Berlin« (Kat. 61) – eines der künstlerisch schwächeren Werke von Wilhelm Brücke. Die noch heute bekannten Wiederholungen zeigen aber, daß das Motiv populär war. Brücke gibt den Blick vom Ende der Straße Unter den Linden über den Opernplatz und

Kat. 52

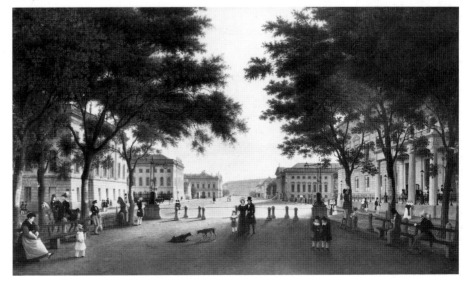

den Platz am Zeughaus zum Berliner Schloß wieder. Der Maler hat seine Ansicht von der Mitte der Straße aufgenommen, so daß das Bild eine auffallend symmetrische Anlage besitzt. Im Kontrast zu der belebten schattigen Lindenpromenade im Vordergrund stellt er die ineinander übergehenden Platzanlagen fast menschenleer dar. Um so deutlicher tritt die Abfolge der dort stehenden königlichen Bauten ins Auge. Rechts, von den Bäumen der Promenade verdeckt, liegt das 1834–37 von Carl Ferdinand Langhans umgebaute Palais Wilhelm, deutlich erkennt man auch das Königliche Opernhaus, das Georg Wenzeslaus von Knobelsdorff 1741–43 erbaute. Vor den dunklen Bäumen des Gartens des Prinzessinnenpalais hebt sich das von Rauch geschaffene, 1826 aufgestellte Blücher-Denkmal ab. Dann ist erst wieder der querliegende Bau des Berliner Schlosses zu erkennen. Auf der linken Straßenseite liegen die beiden Seitenflügel der Universität, die 1748–66 als Stadtpalais für den Prinzen Heinrich errichtet worden war. Daran anschließend steht die nach einem Entwurf von Karl Friedrich Schinkel 1817/18 errichtete Neue Wache,

während das Zeughaus, der älteste der königlichen Prachtbauten, dahinter in die Platzanlage hineinragt. Brücke schildert die beiden Plätze mit ihren repräsentativen Bauten nahezu unbelebt in der Absicht, die Architektur zu betonen.

Lit.: Akademie-Katalog II, 1838, Nr. 88. – Kat. Jahrhundertausstellung, Bd. 2, S. 58, Nr. 191. – Kat. Preußen – Versuch einer Bilanz, Ausstellung der Berliner Festspiele GmbH, Martin Gropius-Bau, Berlin 1981, Nr. 18/1.

53 Carl Gropius (1793–1870)
Platz beym Palast Sr. Majestät des Königs, 1826
Öl/Lwd; 104 × 158,5.
Privatbesitz.

1826 findet sich im wöchentlich erscheinenden Kunstblatt eine Beschreibung der Ansicht. Sie war (wie Kat. 69 und drei weitere Gemälde) ein Geschenk des Magistrats von Berlin an Prinzessin Louise anläßlich ihrer Hochzeit mit Friedrich Prinz der Niederlande: »*Der Standpunkt ist an der Ecke des Universitätsgebäudes, ne-*

ben der neuen Wache genommen, welche links im Bilde mit den marmornen Bildsäulen der Generale v. Bülow und v. Scharnhorst zuerst sichtbar wird. Neben denselben erblickt man das Zeughaus, in der Mitte die neuerbaute Schloßbrücke und das Königl. Schloß, über letztern der Thurm der Nikolaikirche und die Kuppel der zum Schloß gehörenden Wasserkunst. Von der rechten Seite des Bildes aus stellt sich zunächst dar: der Anbau zum Palast Sr. Majestät des Königs, dann der Palast selbst, das Commandantenhaus, und endlich reihen einige Bürgerhäuser jenseits der Schloßbrücke sich dem Königl. Schlosse an.« Die Beschreibung sollte dem interessierten Leser der Kunstzeitschrift das Gemälde anschaulich vor Augen zu führen, denn es handelte sich um ein Präsent, mit dem die Stadt Berlin zugleich auf die großartigen Leistungen ihrer Künstler hinwies. Neben Gropius waren Karl Friedrich Schinkel und die Historienmaler Wilhelm Wach und Carl Wilhelm Kolbe beauftragt worden. Die beiden, bis vor kurzem als verschollen geltenden Ansichten von Gropius zeigen anders als die drei übrigen Gemälde mit historischen und religiösen Themen die beiden wichtigsten Bauten des preußischen Königshau-

Kat. 53

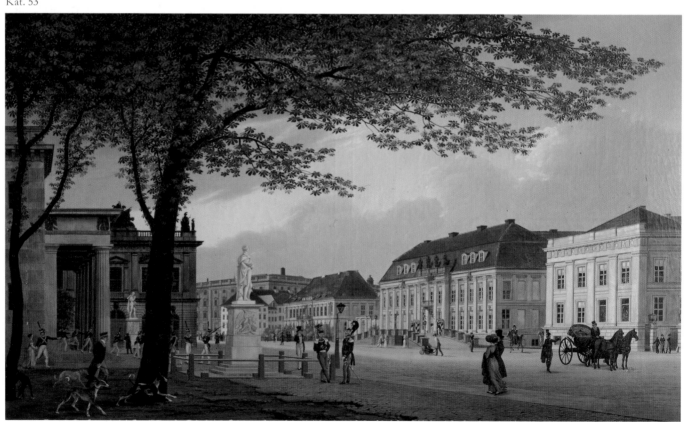

ses, das königliche Schloß und, in dieser Ansicht, das Kronprinzenpalais, in dem Friedrich Wilhelm III., der Vater Prinzessin Louises, residierte. Beide Ansichten zogen, da sie Teil des städtischen Hochzeitsgeschenks waren, eine größere Aufmerksamkeit des kunstinteressierten Publikums auf sich als andere zeitgenössische Stadtansichten im 19. Jahrhundert, die meist nicht über die Besprechungen in regionalen Zeitungen hinaus bekannt wurden und auch dort nur kurze Erwähnung fanden. Die hier vorliegenden ausführlichen Bildbeschreibungen bieten einen seltenen Anhaltspunkt dafür, wie der zeitgenössische Betrachter eine solche Ansicht wahrnahm, und was er auf dem Gemälde für wesentlich hielt. Auffallend ist die gleichmäßige Erwähnung aller im Bild aufgenommenen Bauten, gleichgültig ob sie vollständig wiedergegeben oder teilweise überschnitten sind, sich groß im Vordergrund oder klein in der Ferne befinden. Komposition, Farbgebung und Beleuchtung, also die künstlerischen Aspekte des Gemäldes, treten in dieser zeitgenössischen Erwähnung hinter der Schilderung der dargestellten topographischen Situation zurück, dagegen wird die akribisch genaue und umfassende Aufnahme des dargestellten Ortes durch Gropius herausgestellt. Die präzise Wiedergabe war im frühen 19. Jahrhundert dann für die Beurteilung einer Ansicht maßgeblich, wenn der geschilderte Stadtraum nicht durch die damals hochgeschätzte gotische Architektur geprägt wurde. Solche Architekturbilder zog man allein aufgrund ihres Themas der Aufnahme neuerer Stadtanlagen vor.

Die Berliner Maler, deren zahlreiche seit etwa 1830 entstehende Ansichten der preußischen Hauptstadt eine Ausnahme von den thematischen Gepflogenheiten der Architekturmalerei des 19. Jahrhunderts darstellen, standen in Kontakt mit Carl Gropius, als er die beiden Ansichten anfertigte. Eduard Gaertner, Friedrich Wilhelm Klose und Carl Hasenpflug waren zu dieser Zeit Schüler im Theaterdekorationsatelier von Gropius. Auf diese Künstler, die alle im Begriff standen, selbständig künstlerisch zu arbeiten, haben beide Ansichten, besonders aber die vorliegende Bildformulierung, als Vorbild gewirkt und sie zur künstlerischen Auseinandersetzung mit der neuen Stadt ermuntert.

In dem Bildaufbau, dem niedrigen

Kat. 54

Standort des Malers und der Betonung der linearen Bildelemente, des Fugenschnitts der Mauern, der geraden Linien der Gesimse und der harten Umrisse der Bauten weist das Bild von Gropius entscheidende Merkmale der späteren Berliner Stadtansichten auf. Die Lichtführung mit der deutlichen Unterscheidung in Licht- und Schattenzonen – die Bauten links im Bild liegen ebenso wie der Vordergrund im Schatten, die Palais der Königlichen Familie werden dagegen von der Sonne beschienen – folgen noch einem älteren Kompositionsschema, wie es etwa Bernado Bellotto für seine Veduten bevorzugte. Bei Gropius dient die Verteilung der unterschiedlichen Beleuchtung zugleich der Betonung des königlichen Palais und des Prinzessinnenpalais, den herausragenden Gebäuden in seiner Ansicht. Der große Baum im Vordergrund erinnert mit seiner breiten, bildübergreifenden Krone noch an den in der Landschaftsmalerei des 18. und frühen 19. Jahrhunderts so beliebten »Kulissenbaum«. Dem gewandelten Geschmack seiner Zeit folgend, kennzeichnet ihn Gropius durch die präzise Wiedergabe der einzelnen Blätter. Es ist eine Kastanie, in Anspielung auf das sogenannte Kastanienwäldchen, das auf dem unbebauten Grundstück neben und hinter der Neuen Wache Schinkels angepflanzt war. Die Passanten, die das Gemälde bis zum Vordergrund beleben und ihren vielfältigen Beschäftigungen nachgehen, sind detailgetreu erfaßt und die-

nen nicht mehr ausschließlich der Belebung des dargestellten Straßenraums, sondern werden ebenso sorgfältig wie die Architektur behandelt und damit zum gleichberechtigten Bestandteil des künstlerischen Gesamteindrucks. Die malerische Qualität dieser Ansicht, die sich in der Anlage der Komposition, der wirkungsvollen Beleuchtung, in der präzisen und dabei keinesfalls pedantischen Wiedergabe der geschilderten Bauten und Personen ausdrückt, macht es verständlich, daß Gropius auf die jüngeren Berliner Architekturmaler einen nachhaltigen Einfluß ausüben konnte.

Gaertner hat in seiner Zeichnung für einen Stahlstich im »Spiker« etwa 1832/33 die Ansicht von Gropius variiert, 1849 nahm er das Thema in einem Gemälde auf (Kat. 56), und auch Wilhelm Brücke, der zwar nicht dem direkten Schülerkreis von Gropius angehörte, 1826 jedoch an der Berliner Akademie zum Landschafts- und Architekturmaler ausgebildet wurde, griff die frühe Bildidee von Gropius 1841 verändert auf (Kat. 52).

Lit.: Kunstblatt, 7, 1826, S. 244.

54 Wilhelm Brücke (1800–74)
Ansicht auf das Zeughaus zu Berlin, 1842
Öl/Lwd; 70,7 × 106; bez. u. l.:
»W. Brücke. 1842«.
Hannover, Niedersächsisches Landesmuseum, Inv. PNM 483.

Kat. 55

Auch diese Ansicht hat sich in verschiedenen Fassungen erhalten. 1842 zeigte Brücke unter der Nr. 100 eine »Ansicht auf das Zeughaus zu Berlin« in der Kunstausstellung der Berliner Akademie. Im folgenden Jahr schickte er ein Bild »Ansicht auf das Zeughaus und die Neue Wache in Berlin« auf die 11. Kunstausstellung des Kunstvereins Hannover. Friedrich Wilhelm IV. erwarb eine Fassung, die »W. Brücke. 1842.« bezeichnet ist. Sie ist wesentlich kleiner als das im selben Jahr entstandene Gemälde, das der König Ernst August von Hannover im folgenden Jahr im dortigen Kunstverein kaufte. Es befindet sich seit 1925 in der Niedersächsischen Landesgalerie. Beide Ansichten stimmen auch in der Anlage der Staffagefiguren überein. Eine unvollendete Wiederholung des Motivs besitzt das Berlin Museum. Brücke hat sie vermutlich im selben Zeitraum wie die beiden anderen Fassungen begonnen, aber aus unbekannten Gründen nicht zu Ende geführt, so daß die Unterzeichnung noch an einigen Stellen durch die dünn aufgetragenen Farbschichten durchscheint. Erst in den siebziger Jahren des 19. Jahrhunderts ist dieses Bild von einem anderen, wesentlich schwächeren Maler überarbeitet und teilweise verändert worden. Vermutlich geschah dies erst nach Brückes Tod 1874. Brückes Ansicht zeigt die seinerzeit wichtigste Platzanlage Berlins, den Platz am Zeughaus. Der Standort des Künst-

lers befindet sich auf dem Opernplatz. Das königliche Opernhaus – 1741–43 nach Plänen von Knobelsdorffs errichtet – ist am rechten Bildrand zu sehen, den es begrenzt. Auf der gegenüberliegenden Platzseite sieht man am linken Bildrand den östlichen Flügel des Universitätsgebäudes. 1748–66 als Stadtpalais für den Bruder Friedrichs II., den Prinzen Heinrich, errichtet, besaß es einen U-förmigen Grundriß und öffnete sich mit einem Ehrenhof zum Opernplatz. Daneben steht die von Schinkel 1817/18 erbaute Neue Wache oder Königswache, die von den Marmorstandbildern der Generäle Bülow und Scharnhorst flankiert wird. Sie waren nach Vorstellungen von Schinkel dem führenden Berliner Bildhauer, Christian Daniel Rauch, ausgeführt und 1822 aufgestellt worden. Dahinter erstreckt sich der mächtige Bau des Zeughauses aus dem Ende des 17. Jahrhunderts. Vor dem querliegenden Bau der Schloßapotheke, der jenseits des Kupfergrabens zwischen Zeughaus und Oper im Hintergrund zu sehen ist, stehen auf hohen Postamenten die Marmorgruppen, die nach dem Entwurf von Karl Friedrich Schinkel die Schloßbrücke bekrönen sollten. Daß Wilhelm Brücke den Skulpturenschmuck, der erst zwischen 1853 und 1857 aufgestellt werden sollte, ins Bild aufnimmt, ist charakteristisch für das Bemühen der Berliner Architekturmaler, den neuesten oder erst im Projekt befindlichen Stand wichtiger Pla-

nungen zu berücksichtigen, um der Ansicht auch in den folgenden Jahren Aktualität zu sichern. 1842 hatten erste Arbeiten an den Skulpturen begonnen. Geplant waren sie allerdings schon lange, sie gingen auf Entwürfe zurück, die Schinkel 1823 in Heft 3 der »Sammlung Architektonischer Entwürfe« publiziert hatte, weshalb das ungefähre Erscheinungsbild der einzelnen Gruppen lange vor ihrer Aufstellung bekannt war.

Mit ihrer fein abgestimmten Farbigkeit und der ausgewogenen Komposition gehört die Ansicht zu den künstlerisch besten Bildern in Brückes recht unterschiedlichem Werk.

Lit.: Kat. Berliner Biedermeier, 1973, S. 8, Nr. 5. – Kat. der Gemälde des 19. und 20. Jahrhunderts in der Niedersächsischen Landesgalerie, bearb. von L. Schreiner, München 1973 (Kataloge der Niedersächsischen Landesgalerie Hannover, Bd. III), S. 52 f., Nr. 95. – S. Gramlich, Wilhelm Brücke (1800–1874). Ein ungewöhnliches Zeugnis der Berliner Architekturmalerei, in: Berlinische Notizen, 4, 1984, S. 27–30.

55 Wilhelm Brücke (1800–74)
Ansicht auf das Palais Sr. Majestät des Hochseligen Königs zu Berlin, 1841
Öl/Lwd; 80 × 116; bez. u. l.: »W. Brücke 1841«.
Hannover, Niedersächsisches Landesmuseum, Inv. PNM 484.

Der König von Hannover, Ernst August, erwarb das 1841 gemalte Bild. Es ist die Replik einer Ansicht, die Brücke 1840 in Berlin ausstellte. Letztere ist vermutlich identisch mit einem heute verschollenen Gemälde, das sich im Winterpalast in Petersburg befand und 1906 in Berlin anläßlich der Retrospektive deutscher Kunst unter dem Titel »Parade vor dem Palais Kaiser Friedrich« ausgestellt wurde. 1854 hat Brücke noch einmal auf den Bildentwurf zurückgegriffen. Er stellte in der Akademie unter der Nr. 88 eine »Ansicht auf das Palais des Königs in Berlin« aus. Diese Fassung befindet sich heute im Schloß Charlottenburg in Berlin. Alle drei Gemälde waren annähernd gleich groß, und nur die spätere Wiederaufnahme zeigt eine abweichende Staffage. 1856/57 wurde das Palais von Heinrich Strack umgebaut und erhielt

eine stark veränderte Fassade. Im Krieg zerstört, wurde es in der Gestalt, die ihm Strack verliehen hatte, 1969 an alter Stelle wiederaufgebaut. Der bevorstehende Umbau scheint Brücke 1854 dazu bewogen zu haben, den Bau noch einmal in seinem alten Zustand festzuhalten.

Die Ansicht zeigt die unmittelbare Umgebung des königlichen Palais. Brücke hat seinen Standort an der Westseite der Neuen Wache gewählt. Mit der Anordnung und der Zahl der Personen vermittelt Brücke dem Betrachter den Eindruck, er habe diesen Ort gewählt, um abseits des geschäftigen Treibens das Leben auf dem Platz in Ruhe beobachten zu können. Der Bildaufbau, die Verteilung von Architektur und Staffage, zielt auf die Zufälligkeit des Blicks ab, denn es gibt kein offensichtliches Hauptmotiv, wie dies in der Architekturmalerei zumeist der Fall ist. Dadurch erzielt Brücke die illusionistische Wirkung seiner Ansicht, die er in diesem Gemälde besonders überzeugend formuliert hat.

Im Vordergrund dominiert, vom linken Bildrand überschnitten, der Bau der 1817/18 von Schinkel errichteten Neuen Wache. Der Baum mit seiner weit ausladenden Krone stellt auf der rechten Seite das Gleichgewicht im Bildaufbau her. Der dazwischenliegende Straßenraum bildet eine erste Bildebene, in der die genaue Schilderung der Passanten Brückes Anliegen ist. Wie zufällig begegnen sich hier Personen aus verschiedenen Berufen und Ständen und bieten einen Querschnitt durch die wichtigsten Vertreter des Berliner Volkslebens, wie sie in der zeitgenössischen Literatur immer wieder geschildert wurden. Links betritt ein Fischer mit seiner Frau den Platz, er hat ein volles Netz über der Schulter, sie trägt einen flachen Käscher in der Hand. Dahinter steht eine Gruppe von Soldaten, in ein Gespräch mit zwei Offizieren vertieft. Ein kleines Blumenmädchen versucht, zwei jungen Stutzern ein Sträußchen zu verkaufen, ohne daß sie bemerkt würde. Der Hund der beiden ist dagegen außerordentlich an dem Pudel interessiert, den ein Knabe in Begleitung seiner Eltern an der Leine führt. Unter dem Baum hat sich eine Händlerin niedergelassen, die Obst, Brote und Limonade verkauft. Sie unterhält sich mit einem wartenden Dienstmann. Dienstmädchen und Kinderfrauen, Damen der besseren Gesellschaft, alle sind sie unterwegs. Hinter der Wache und den beschäftigten

Passanten treten die übrigen Bauten optisch zurück. Vom Zeughaus erkennt man nur eine Fensterachse, dahinter, bereits jenseits des Kupfergrabens, erblickt man das Berliner Schloß und die Häuser, die an der Schloßfreiheit stehen. Auf der gegenüberliegenden Platzseite bildet das Gebäude der Kommandantur den Abschluß des Platzes zum Kupfergraben. Daneben erhebt sich das Königliche Palais, das 1732 von Philipp Gerlach als Kronprinzliches Palais erbaut worden ist. Von dem 1822 enthüllten Denkmal des Generals von Bülow wird der schmale Bau verdeckt, den Heinrich Gentz 1811 dem Prinzessinnenpalais zum Platz hin vorgesetzt hatte. Dem Bildtitel der akademischen Kunstausstellung in Berlin ist zu entnehmen, daß der entscheidende Bau in der Ansicht das Königliche Palais war. Obwohl es auf den ersten Blick wenig hervorgehoben im Hintergrund steht, hat Brücke die Komposition so geordnet, daß dieser Bau in der Mitte des Bildraums in einer leichten Schrägansicht, aber unüberschnitten zu sehen ist. Den Bildraum zwischen Baum und linkem Bildrand hat Brücke ein zweites Mal akzentuiert. In seiner Mitte erhebt sich die Bronzestatue des Generals Blücher, die Christian Daniel Rauch geschaffen hatte. Sie war vier Jahre nach den Denkmälern der Generäle Gneisenau und Blücher, die rechts und links die Königswache flankierten, neben dem Garten des Prinzessinenpalais diesen gegenüber aufgestellt worden.

Brücke wählte für die vorliegende Ansicht vom Königlichen Palais einen Bildausschnitt, der charakteristisch für die Darstellung des monarchischen Berlin in den Architekturbildern dieser Zeit war. Sein Interesse galt weniger der Wiedergabe des einzelnen Baus, sondern der Verdeutlichung seiner stadträumlichen Umgebung, die er durch die gezielte Auswahl der Staffage als städtischen Mittelpunkt und als Regierungszentrum vorstellte.

Alle drei Fassungen des Motivs entstanden nach dem Tod Friedrich Wilhelms III., der am 7. 6. 1840 verstorben war. Brücke wie auch die anderen Berliner Architekturmaler fühlten sich diesem König durch sein erklärtes Interesse an ihren Bildern in besonderem Maße verbunden. Daher sollte die Ansicht als Ehrung an den Verstorbenen verstanden werden, zu dessen Verdiensten es zählte,

die Umgestaltung des Platzes am Zeughaus zu seiner vielerorts bewunderten Erscheinung initiiert zu haben.

Lit.: Kat. Jahrhundertausstellung, Bd. 2, S. 58, Nr. 190. – Kat. Berliner Biedermeier, 1973, S. 40, Nr. 3. – Kat. der Gemälde des 19. und 20. Jahrhunderts in der Niedersächsischen Landesgalerie, bearb. von L. Schreiner, München 1973 (Kataloge der Niedersächsischen Landesgalerie Hannover, Bd. III), S. 53f., Nr. 96.

56 Eduard Gaertner (1801–77)
Blick von der Neuen Wache auf das Königliche Palais und die Schloßkuppel, 1849
Öl/Lwd; 58 × 118; bez. u. l.:
»E. Gaertner 1849«.
Hamburg, Hamburger Kunsthalle, Inv. 1326.

Für die Ansicht, die Gaertner 1853 noch einmal mit veränderter Staffage und mit anderer Lichtführung gemalt hat, konnte er auf eine ältere Vorlage zurückgreifen. Um 1833 hatte er für den ersten illustrierten Architekturführer Berlins, »Berlin und seine Umgebungen...«, eine Vorlage zu dem Stahlstich geliefert, der das königliche Palais von der gegenüberliegenden Seite des Platzes zeigt. Im Unterschied zu diesem Stahlstich veränderte er seinen Standort, den er weiter von dem Denkmal des Generals von Bülow entfernte und in Richtung auf den Bau der Neuen Wache verschob. Dadurch wurde die Anlage seines Gemäldes gegenüber dem Stahlstich ausgewogener. Das Denkmal überschneidet und überragt nicht mehr das Zeughaus, und der Giebel der Neuen Wache, der auf dem Stich verzogen zu sein scheint, ist bei dem nun gewählten Standort nicht mehr zu sehen. Bei der neuerlichen Aufnahme des Motivs galt Gaertners Augenmerk außer dem königlichen Palais der 1845/49 fertiggestellten Schloßkuppel und ihrer Wirkung im Stadtbild. Er ordnete durch die Wahl seines Standorts die Komposition so, daß das Gebälk der säulengetragenen Vorhalle von Schinkels Neuer Wache auf der gleichen Höhe mit der abschließenden Balustrade des Zeughauses liegt, und auch das Blücherdenkmal, das etwa die Bildmitte bezeichnet, besitzt diese Höhe. Es überragt das

Schloß und die Bauten auf der rechten Bildseite. Unterhalb der Schloßkuppel erkennt man den Amtssitz des Befehlshabers der Berliner Garnison, die Kommandantur. Der Bau stammte aus dem 17. Jahrhundert und war mehrmals umgebaut worden. Als einziger der am Platz am Zeughaus stehenden Bauten besaß er – für Berlin gänzlich unüblich – einen üppig angelegten Vorgarten. Daneben steht das königliche Palais, das Friedrich Wilhelm III. bis zu seinem Tod 1840 bewohnt hatte. Das Palais war durch einen im Bild nicht sichtbaren Übergang mit dem Prinzessinnenpalais verbunden, dessen zum Platz ausgerichteter Vorbau 1811 von Heinrich Gentz als Teil einer nicht verwirklichten größeren Planung erbaut worden war. Im Unterschied zu Brückes 1841 von einer ähnlichen Stelle aufgenommenen Ansicht, die mit ihrer Fülle von Personen dem Straßenleben großen Wert beilegt, wirkt Gaertners Gemälde ausgeglichener. Die Anordnung der Passanten ist weniger genrehaft und eher eine Beschreibung des tatsächlichen Verkehrs. Gaertner arbeitete mit härteren Lichtkontrasten als Brücke, weshalb er die genau erfaßte Architektur und ihre Details schärfer herausarbeiten konnte. Ansichten wie diese, die – vergleicht man sie etwa mit den ironisch interpretierten kleinstädtischen Idyllen Spitzwegs – betont nüchtern wirken und

dennoch von großem malerischen Können zeugen, haben das Interesse der Kunstgeschichte an der Berliner Architekturmalerei begründet.

Das Gemälde der Hamburger Kunsthalle befand sich ehemals in Privatbesitz, 1853 wurde die gemalte Wiederholung vom preußischen Hof erworben. Es entstand drei Jahre vor dem Umbau des königlichen Palais durch Heinrich Strack. Mit dieser neu gestalteten Fassade ist das Palais nach schweren Kriegszerstörungen 1969 wieder aufgebaut worden.

Lit.: Spiker, Abb. zwischen S. 30 und 31. – Kat. der Meister des 19. Jahrhunderts in der Hamburger Kunsthalle, bearb. von E. M. Krafft und C.-W. Schümann, Hamburg 1969, S. 76. – Wirth, Gaertner, S. 236, Nr. 80, 84.

57 Eduard Gaertner (1801–77)
Ansicht der Singakademie, 1843
Öl/Lwd; 29 × 33; bez. u. r.: »E. Gaertner 1843«.
Privatbesitz.

Das Bild ist eines der wenigen von Gaertner, in dessen Mittelpunkt nur ein einziges Gebäude steht. Gerade dieser Künstler hat sich in besonderem Maße darum bemüht, auch die Umgebung in seine Darstellungen einzubeziehen und

dadurch den Standort näher zu charakterisieren. Die Singakademie, das heutige Maxim-Gorki-Theater, war 1825–27 nach Entwürfen des Architekten Carl Theodor Ottmer errichtet worden. Ihren Standort hatte der König bestimmt. Die Singakademie lag hinter der von Schinkel errichteten Neuen Wache direkt am Festungsgraben, der hier wieder unüberbaut floß. Den Kanal und das anschließende Wäldchen, das zum botanischen Garten der Universität gehörte, zeigt Gaertner im linken Drittel des Bildes. Der Vorderfront der Singakademie war eine kleine bepflanzte Anlage vorgelegt, die sich zwischen dem Festungsgraben und der Seitenfront des Finanzministeriums erstreckte, die Rückseite des Baus ging auf die Dorotheenstraße hinaus. Das Gebäude stand also auf einem außerordentlich beengten Terrain, dafür aber im Zentrum der Residenz, in unmittelbarer Nachbarschaft zu Regierungsgebäuden, Ministerien und den königlichen Kultureinrichtungen, der Oper, der Bibliothek, der Akademie und der Universität. Dies war insofern ungewöhnlich, als es sich bei der Singakademie um eine bürgerliche Einrichtung handelte.
1792 von Karl Friedrich Fasch gegründet, wurde sie von seinem Schüler Karl Friedrich Zelter 1800–32 geleitet, dessen Nachfolge Rungenhagen antrat. Man pflegte in der Vereinigung von Laiensän-

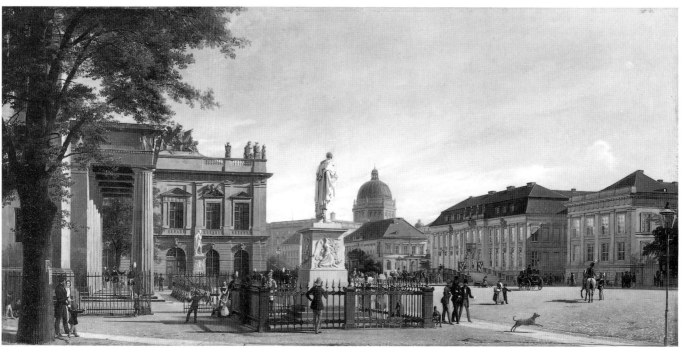

gern und -instrumentalisten vor allem ältere deutsche und italienische Kirchenmusik. Der Bau diente als Konzertsaal, wurde aber auch als Kongreß- oder Vorlesungsraum zur Verfügung gestellt.

Die vorliegende Ansicht ist das einzige heute bekannte Gemälde des Baus. Gaertner hat sie 1843 vollendet, aber nicht auf der im folgenden Jahr stattfindenden Kunstausstellung der Akademie gezeigt. Ein direkter Auftrag für das Bild ist nicht bekannt. 1850, so besagt die Widmungsinschrift, überreichte »ihrem verdienten Vorsteher Geheimen Justitz-Rath Hellwig die Singakademie am 20ten Mai 1850« das Gemälde zum 50jährigen Mitgliedsjubiläum. Carl Hellwig (1779–1862) war zwischen 1828 und 1859 Vorsteher der Singakademie gewesen. Ob die Ansicht Gaertners seit ihrer Fertigstellung bereits im Besitz der Singakademie oder eines ihrer Mitglieder gewesen war oder ob sie so lange in Gaertners Besitz zum Verkauf verblieben war, ist nicht bekannt. Doch ist es im Vergleich zu den Gepflogenheiten dieser Zeit bemerkenswert, daß es sich bei dem Geschenk um ein älteres, nicht extra zu diesem Zweck angefertigtes Gemälde handelte, was vermuten läßt, daß die Ansicht bereits in der Singakademie oder bei einem Mitglied vorhanden war.

Gaertner hat dem in den einfachen Formen des Klassizismus errichteten Bau durch die geschickte Wahl der Beleuchtung ein überaus malerisches Moment abgewonnen. Durch die tiefstehende Abendsonne werfen die Bäume jenseits des ehemaligen Festungsgrabens ihre Schatten auf die Fassade der Singakademie und schaffen eine abwechslungsreiche Folge heller und dunkler Partien. Die Bäume liegen bereits im Dunkel, lediglich auf ihren obersten Astenden fängt sich noch in vereinzelten Streifen die Sonne. Der bei hellem Tageslicht blaßgelbe Putz des Baus erhält in dem alle Farben intensivierenden Licht eine warme ockerfarbene Tönung, und die schräg einfallende Beleuchtung läßt die architektonische Gliederung plastisch hervortreten. Leicht aus der Mitte des Bildes versetzt, ist die Singakademie vom dunklen Braungrün der Bäume und Rabatten gerahmt, und auch der abendlich blaue Himmel trägt ein übriges zur Hervorhebung des Baus bei. Nicht immer ist es Gaertner so einfühlsam gelungen, durch eine kontrastierende Lichtführung die Stimmung zu erzeugen, die

Kat. 57

dem dargestellten Gegenstand angemessen scheint. Er hat sich besonders in seinen Bildern aus der Zeit nach 1840 zunehmend mit diesem Aspekt auseinandergesetzt, dem sich wandelnden Geschmack seiner Zeit folgend.

Lit.: Wirth, Gaertner, S. 234, Nr. 61. – Zu Bau und Verein der Singakademie: Spiker, S. 69–71; M. Blumner, Geschichte der Singakademie zu Berlin, Berlin 1891, S. 125, 161; W. Bollert (Hg.), Die Singakademie zu Berlin. Festschrift zum 175jährigen Bestehen, Berlin 1966, S. 135.

58 Unbekannter Künstler nach Eduard Gaertner
Blick von der Neuen Wache auf das Opernhaus, um 1830
Öl/Metall; 34 × 44,5; bez. auf der Rückseite: »L K«.
Berlin, Privatbesitz.

Das Gemälde, das bisher als eigenhändiges Werk Gaertners angesehen wurde, zeigt die Neue Wache, im Vordergrund das von Christian Daniel Rauch geschaffene Standbild Scharnhorsts und am linken Bildrand das königliche Opernhaus.

Zwischen dem Denkmal und der Wache führt der Blick am Standbild Bülows vorbei zum Anfang der Straße Unter den Linden im Bildhintergrund, der durch die Bepflanzung mit Lindenbäumen gekennzeichnet ist. Im Vordergrund, am Denkmal und am Wachgebäude stehen Gruppen von Soldaten, einzelne Passanten überqueren den Platz.

Im Vergleich mit anderen Berliner Ansichten Gaertners fallen die unpräzise Wiedergabe der Bauten, das fehlende Berücksichtigen ihrer architektonischen Details, die gleichförmige Behandlung des Pflasters und die Unsicherheit in der perspektivischen Anlage des Bildes auf. Dennoch ist das Gemälde bislang unwidersprochen als Werk Gaertners, des künstlerisch überlegenen Malers biedermeierlicher Stadtansichten von Berlin, in Anspruch genommen worden. Für die vorliegende mittelmäßige Malweise findet sich kein weiteres Beispiel in Gaertners Werk. Das eingeritzte Monogramm ist bisher nicht bemerkt worden. Die äußerst mäßige Qualität spricht ebenso für einen anderen Autor, wie die Unsicherheiten in der Behandlung der Perspektive, die einem Routinier – wie es Gaertner war – nicht unterlaufen wären. So ist das Paar im Vordergrund im Verhältnis

zur übrigen Staffage erheblich zu klein angelegt.

Es handelt sich bei der vorliegenden Ansicht um eine zeitgenössische Kopie nach einem Aquarell von Eduard Gaertner, 1829 angefertigt, das auch einer Ansicht auf einer Prunkvase zur Vorlage diente, die die KPM um 1835 herstellte. Beides, Vase und Aquarell, stimmen einschließlich der Wahl der Staffage miteinander überein.

Der Kopist hat sich wahrscheinlich an dem Aquarell, möglicherweise auch an einem heute verschollenen Gemälde orientiert. Mit dem Aquarell stimmt die vorliegende Fassung weitgehend überein, sogar die Staffage hat der unbekannte Künstler oder die Künstlerin weitestgehend übernommen. Am gravierendsten ist die Veränderung im Bildausschnitt. Während auf dem Aquarell die Umzäunung des Scharnhorstdenkmals sowohl die seitliche Begrenzung wie auch den unteren Bildabschluß markiert, ist die Kopie nach rechts und nach unten weitergeführt. Die Konsequenz war eine ungleichgewichtige räumliche Komposition, deren linke Bildhälfte im Vergleich zu der Bildmitte und seiner rechten Seite ebenso leer wirkt wie die untere. Das perspektivisch zu kleine Paar, die beiden im Verhältnis dazu zu

großen Schulkinder und die Hunde können hier kein Gleichgewicht zu der Passantengruppe vor dem Wachgebäude herstellen. Was sich im Aquarell Gaertners als ein komprimierter Zusammenschluß von Architektur und Staffage darstellt, wo beide Teile ihren gleichberechtigten Platz im Bild behaupten, zerfällt in der Kopie durch die Erweiterung des Bildausschnitts. Doch ist sie trotz unübersehbarer künstlerischer Schwächen ein bemerkenswertes Dokument der lokalen Wertschätzung dieser Ansichten, wie sie der zeitgenössischen Kunstkritik kaum zu entnehmen ist.

Gaertner hat das Motiv 1833 noch einmal wiederholt. Das Ölbild befindet sich heute in der Nationalgalerie in Berlin (West). Die Beleuchtung ist hier anders angelegt, den wichtigsten Unterschied bildet die erheblich reduzierte Staffage, die zeigt, daß Gaertner nun in erster Linie die Bauten und den Platz charakterisierte.

Lit.: Wirth, Gaertner, S. 230, Nr. 25. – Zu Aquarell und Vase: Kat. Eduard Gaertner, bearb. von U. Cosmann, Ausstellung Märkisches Museum und Staatliche Schlösser und Gärten Potsdam-Sanssouci 1977, S. 37, Nr. 32, S. 56, Nr. 214.

59 Eduard Gaertner (1801–77)
Blick auf das Opernhaus und die
Straße Unter den Linden, 1845
Öl/Lwd; 42 × 78; bez. u. r.: »Eduard Gaertner fec. 1845«.
Privatbesitz.

In dem Gemälde hat Gaertner das königliche Opernhaus, das Georg Wenzeslaus von Knobelsdorff 1741–1743 auf Befehl Friedrichs II. errichtet hatte, besonders betont. Die Seitenfront des Baus nimmt die linke Bildhälfte ein, und der Portikus ist fast in die Bildmitte gerückt.

In der Nacht vom 18. zum 19. August 1843 brannte die Oper bis auf die Außenmauern vollständig aus. Bereits im folgenden Jahr wurde ihre Wiederherstellung unter der Bauleitung von Carl Ferdinand Langhans in Angriff genommen. Dabei bemühte man sich, der Oper ihr ursprüngliches Erscheinungsbild wiederzugeben. Lediglich die schmalen, kaum über die Fassade hervortretenden Risalite in der Mitte der Längsseiten wurden deutlich weiter herausgezogen, um dahinter Vorräume und Aufgänge einzurichten. Bereits im Dezember 1844 fand die feierliche Wiedereröffnung der Oper statt. Im Sommer des folgenden Jahres hat Gaertner den wiedererstandenen Bau im Bild festgehalten. Er wählte

Kat. 58

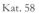

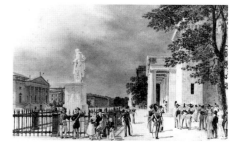

Abb. 38 Eduard Gaertner, Blick von der Neuen Wache zum Opernplatz, 1829; Aquarell; Berlin (Ost), Märkisches Museum (zu Kat. 58).

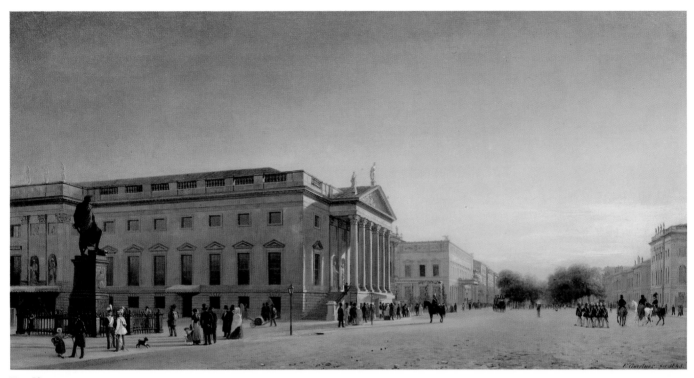

Kat. 59

seinen Standort auf der ehemals durch den Festungsgraben markierten Grenze zwischen dem Opernplatz und dem Platz am Zeughaus, die seit der Überbauung des Grabens zusammengefaßt waren. Gaertner konnte auf diese Weise alle wichtigen Fassadengliederungen des königlichen Opernhauses ins Bild bringen, den hoheitsvollen Säulenportikus an der dem Platz zugewandten Schmalseite, die lange, zurückhaltend gegliederte Seitenfront und den nach dem Wiederaufbau vorgezogenen Mittelrisalit. Das Bronzestandbild des Generals von Blücher, das – 1826 von Rauch geschaffen – vor dem Garten des Prinzessinnenpalais Aufstellung gefunden hatte, überschneidet auf dem Bild die Oper und akzentuiert den einfarbigen Baukörper. In der rechten Bildhälfte schildert Gaertner die Umgebung des Baus. Den Vordergrund nimmt der Opernplatz ein, dessen Weite durch den Verzicht auf belebende Staffage in der Platzmitte noch unterstrichen wird. Vor allem auf den Gehsteigen hat er die unterschiedlichen Passanten ins Bild gebracht. Die Ansicht schließt mit dem Blick auf die Lindenallee ab, die den Beginn der Straße Unter den Linden bezeichnet und ihr den Namen verlieh. Links der »Linden«, von der Oper teil-

weise überschnitten, steht das adlerbekrönte Palais Wilhelm. In dem 1834–37 ebenfalls nach Plänen von Langhans errichteten Stadtpalais lag die Wohnung des späteren Königs und Kaisers Wilhelm I. Am rechten Bildrand erkennt man die Unter den Linden befindliche Akademie der Künste und die Vorderfront des westlichen Seitenflügels der Universität.

Für seine Ansicht hat Gaertner die fortgeschrittenen Abendstunden eines Sommertags gewählt. Durch das warme Licht der tiefstehenden Sonne erhält das Gemälde eine gelbrötliche Farbigkeit, die im starken Kontrast zu den fast kalten Farbtönen und dem klar begrenzenden Mittagslicht steht, wie es Gaertner in seinen Bildern vor 1840 einsetzte. Dagegen ist die vorliegende stimmungsvolle Schilderung in der Farbwahl und den langen Schatten, die zur reizvollen Akzentuierung der Architektur beitragen, dem 1843 vollendeten Bild der Singakademie eng verwandt (Kat. 57). Die Malweise der Ansicht des Opernhauses erinnert dagegen in der skizzenhaften Art, in der Gaertner architektonische Details, wie Fugenschnitt, Fensterrahmungen, Wandgliederungen, andeutet, in der schematischen Darstellung der Pflaste-

rung des Platzes und den lediglich angedeuteten Gesichtern der Passanten an die 1835 fertiggestellte Teilansicht des Panoramas vom Dach der Friedrich-Werderschen Kirche (Kat. 73).

Lit.: Zur Oper: Borrmann, S. 355–59.

**60 Wilhelm Brücke (1800–74)
Eine Ansicht vom Zeughause mit der Neuen Wache, und einem Theil des Schlosses zu Berlin, 1828**
Öl/Lwd; 68 × 142; bez. u. r.: »W[unleserlich] Brücke. 1828.«.
Berlin, S. K. H. Dr. Louis Ferdinand Prinz von Preußen, Inv. GK I 4371.

Das großformatige Gemälde ist Brückes erstes Berliner Stadtbild, er zeigte es 1828 auf der akademischen Kunstausstellung. Anders als seine späten Ansichten wählte der Künstler einen Bildaufbau, bei dem die dargestellten Bauten auseinandergerückt und dadurch jeder für sich gut sichtbar werden. Wie die Gruppen der Staffagefiguren wirkt auch die Architektur isoliert im Bild. Dem Aufbau fehlt dadurch eine innere Zusammenbindung. Die starken Überschneidungen, die die Berliner Stadtbilder des

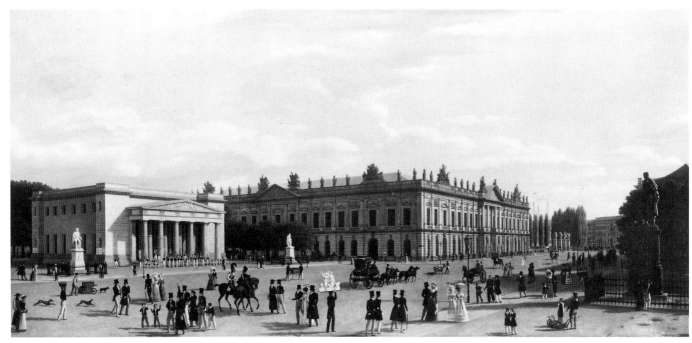

Kat. 60

frühen 19. Jahrhunderts üblicherweise auszeichnen und einen bestimmenden Anteil an ihrer illusionistischen Wirkung haben, hat Brücke hier bewußt vermieden. Er zeigt im Gegenteil die möglichst umfassende Ansichtigkeit der Bauten. In seinem eigenen Werk hat diese Bildauffassung, die sich an Veduten des 18. Jahrhunderts anlehnt, keine Nachfolge gefunden.

Brücke stellt den Platz am Zeughaus nach seiner Umgestaltung durch die Baumaßnahmen Friedrich Wilhelms III. dar. Der König befaßte sich bereits nach seiner Thronbesteigung, 1797, mit einer Umgestaltung der Umgebung des königlichen Palais. Die Kriegswirren der napoleonischen Ära forderten indes andere Entscheidungen. 1815/16 kamen die Überlegungen wieder in Gang, und unter dem Eindruck der Befreiungskriege sollte die Umgestaltung zugleich unter dem Gesichtspunkt erfolgen, einen Ort des Ehrengedächtnisses für die Gefallenen und Helden der Freiheitskriege zu schaffen. Als wichtigster Bau entstand an der Stelle eines bescheidenen Wachhäuschens die Neue Wache, die nicht nur die Funktion ihres Vorgängerbaus erfüllte, sondern zugleich als Monument an die militärische Tradition Preußens erinnern sollte. Der König als oberster Kriegsherr nahm als Bauherr auf die Wahl des Standorts und Gestalt des Baus persönlich Einfluß, statt es der zuständi-

gen Militärbauverwaltung zu überlassen. Er bestimmte den Architekten Karl Friedrich Schinkel zu dieser Aufgabe. Dieser bezog bereits in einem ersten Bebauungsplan 1816 das gesamte Gebiet vom Ende der Lindenbepflanzung bis zur geplanten Schloßbrücke in seine Überlegung ein. Entsprechend dem königlichen Wunsch errichtete Schinkel 1817/18 die Neue Wache gegenüber dem königlichen Palais. Mit der Gliederung des Gebälks und dem Giebelschmuck der Vorhalle betonte Schinkel den denkmalhaften Charakter des Gebäudes. Das Gebälk schmücken Viktorien, für das Giebelfeld war eine allegorische Kampfdarstellung vorgesehen, die allerdings erst 1846 angebracht wurde. Die Marmorstatuen der Generäle Bülow und Gneisenau, 1822 aufgestellt, schuf der Hofbildhauer Christian Daniel Rauch. Von ihm stammte auch das Bronzedenkmal des Generals Blücher, das vier Jahre später auf der anderen Platzseite enthüllt wurde. Den Abschluß der denkmalartigen Anlage bildete die Schloßbrücke, die Schinkel statt der schmucklosen Hundebrücke 1821–24 erbaute. Er sah vor, die Brücke durch acht Marmorgruppen zu bekrönen, die den Lebensweg des jungen Kriegers, seine Erziehung durch Pallas Athene bis zu seinem Heldentod, verkörperten. Die Figuren wurden erst 1853–57 fertiggestellt.

Wilhelm Brücke betont in seiner Ansicht

die von Schinkel beabsichtigte Denkmalhaftigkeit des Ortes, indem er seinen Bildausschnitt derart begrenzt, daß nur die Denkmäler und militärischen Bauten das Gemälde bestimmen. Rechts neben der Neuen Wache erhebt sich der im 17. Jahrhundert begonnene Bau des Zeughauses. Der Gipsfigurenverkäufer im Vordergrund trägt deutlich erkennbar die Figuren einer geflügelten Viktoria und einer Athene auf seinem Tablett. Mit der Schilderung des bewegten Lebens verweist Brücke auf die zentrale Bedeutung des Ortes, der der wichtigste Platz der preußischen Hauptstadt geworden war.

Die Abweichungen der Ansicht gegenüber dem tatsächlichen Bauzustand, etwa die aufgestellten Figuren der Schloßbrücke oder das zu dieser Zeit nicht ausgeführte Relief im Giebelfeld der Neuen Wache, sind charakteristisch für die Berliner Architekturmalerei und ihr Bemühen, die Wirkung erst geplanter Baumaßnahmen auf die umliegende Gegend zu zeigen, wenn mit einer Durchführung dieser Baumaßnahmen zu rechnen war.

Lit.: Akademie-Katalog II, 1828, Nr. 127. – Kat. Jahrhundertausstellung, Bd. 2, S. 59, Nr. 192. – Schinkel-Lebenswerk, III, S. 140, 142–71. – Kat. Berliner Biedermeier, 1973, S. 8, Nr. 40. – Zur Schloßbrückengruppe: P. Bloch/ W. Grzimek, Das klassische Berlin. Die

Berliner Bildhauerschule im neunzehnten Jahrhundert, Frankfurt am Main – Berlin – Wien 1978, S. 196.

61 Wilhelm Brücke (1800–74)
Ansicht auf den Dom nebst
Umgebung in Berlin, um 1835
Öl/Lwd; 24 × 40,4.
Essen, Museum Folkwang, Inv. G 17.

Brücke hat das Motiv mehrfach wiederholt. Unter der Nr. 88 stellte er die Ansicht 1838 in der Berliner Akademie aus. Möglicherweise ist dieses Bild mit der Fassung im Museum Folkwang identisch. Im folgenden Jahr zeigte er unter den Nrn. 99 und 100 »Zwei Ansichten von Berlin«. Eine ist die Wiederholung des vorliegenden Gemäldes. Friedrich Wilhelm III. erwarb sie. Heute wird das kleine Gemälde in Potsdam-Sanssouci aufbewahrt. Eine weitere 1840 gemalte Replik befindet sich in Berliner Privatbesitz. 1870 wiederholte Brücke das Motiv ein letztes Mal. Der Titel, unter dem es auf der akademischen Kunstausstellung gezeigt wurde, benennt den Anlaß der neuerlichen Wiederholung: »Ansicht auf den Dom mit dem Denkmal Friedrich Wilhelms III. ...«. Das Denkmal, das im Titel aufgeführt wird, ist auf dem Bild – es befindet sich im Schloß Charlottenburg – allerdings kaum zu erkennen. In der Ferne steht es verschwindend klein vor dem Dom. Diese späte Fassung zeigt gegenüber den frühen Bildern eine unveränderte Malweise, die 1870 reichlich veraltet erscheinen mußte.
Nicht nur hier, auch in den früheren Fassungen der Ansicht, treten die künstlerischen Schwächen Brückes zutage. Bereits der Bildaufbau war nicht neu. Brücke wählte einen ähnlichen Standort wie C. T. Fechhelm (Kat. 23) und wie Rosenberg 1780 für eine seiner großformatigen Radierungen. Brücke veränderte diese Vorlage, indem er etwas weiter in der Niederlagstraße Aufstellung nahm. Dadurch konnte er die rechte Bildseite mit der Gebäudeecke der Kommandantur abschließen, während auf der linken Seite – wie schon bei Rosenberg – drei Achsen des Zeughauses zu sehen sind. Um ein Gegengewicht hierzu auf der anderen Seite der Ansicht zu erhalten, betonte er die Bäume und Sträucher im Garten der Kommandantur, die in gleicher Höhe mit der Balustrade des Zeughauses die Ansicht nach oben abschlie-

ßen. Der Straßenraum des Platzes, der hier auf die Schloßbrücke überleitet, nimmt den Vordergrund ein und wird durch Spaziergänger betont. Erst dann fällt der Blick auf den Lustgarten, der von Altem Museum und Dom begrenzt wird. Beide Bauten schließen das Bild zum Horizont ab, ihre Farbigkeit ist durch die Entfernung zum Vordergrund blaß. Gegenüber der Radierung Rosenbergs besitzt das Bild Brückes ein eigenartiges kompositorisches Ungleichgewicht. Gegen die kräftige Betonung des Vordergrundes kann sich die zurückhaltende Bildmitte nicht durchsetzen. Obwohl das Interesse des Malers laut Titel dem Dom und seiner Umgebung galt, wird der Blick auf den Lustgarten und die angrenzenden Bauten durch die Segel der Boote auf dem Kupfergraben verstellt. Es war kein besonders glücklicher Einfall, mit Hilfe der Segel den Betrachter auf die Existenz des tieferliegenden Kupfergrabens hinzuweisen, der Schloß und Lustgarten vom Platz am Zeughaus und den »Linden« trennte. Neben den Unstimmigkeiten im Bildaufbau und in der farblichen Gewichtung zeigt die Fassade eine grobe malerische Behandlung, wie sie sonst auf den Gemälden Brückes nicht zu finden ist. Dies wie die mehrfache Wiederaufnahme des Motivs in relativ kurzer Zeit und auch die unveränderte Staffage auf allen Fassungen sprechen dafür, daß sich Brücke hier in erster Linie am Kaufinteresse des Publikums orientiert hat.

Kat. 61

Lit.: Kat. Berliner Straßen. Malerei und Graphik aus zwei Jahrhunderten in Berliner Besitz, Ausstellung Berliner Bauwochen in der Kongreßhalle, Berlin 1964, Nr. 20 (hier fälschlich auf 1838 datiert). – Kat. der Gemälde des 19. Jahrhunderts, Museum Folkwang Essen, bearb. von J. Held, Essen 1971, S. 19, Nr. 17. – Kat. Berliner Biedermeier, 1973, S. 8, Nr. 4.

62 Eduard Gaertner (1801–77)
Ansicht der Schloßbrücke, 1861
Öl/Lwd; 90 × 124,5; bez. u. r.:
»E. Gaertner. 1861.«.
Berlin, SSG, Inv. GK I 285.

Dieses Gemälde aus Gaertners Spätwerk ist, was sein genaues Bildthema betrifft, umstritten. Es zeigt einen Blick vom Zeughaus über die Schloßbrücke zur Schloßfreiheit, dem dahinterliegenden Schloß und der gegenüberstehenden Bauakademie. Über die Brücke bewegt sich ein Festzug, vom Schloß kommend, doch ist er zu weit vom Standort des Malers entfernt, um das zentrale Thema des Gemäldes bilden zu können. Auch die zahlreichen Passanten im Vordergrund der Ansicht nehmen kaum Notiz von dem Ereignis. Das Bild entstand 1860. Gaertner hat auf den beiden aufeinanderfolgenden Kunstausstellungen der Berliner Akademie in den Jahren 1860 und 1862 jeweils eine Ansicht der Schloßbrücke gezeigt. Das 1862 ausgestellte

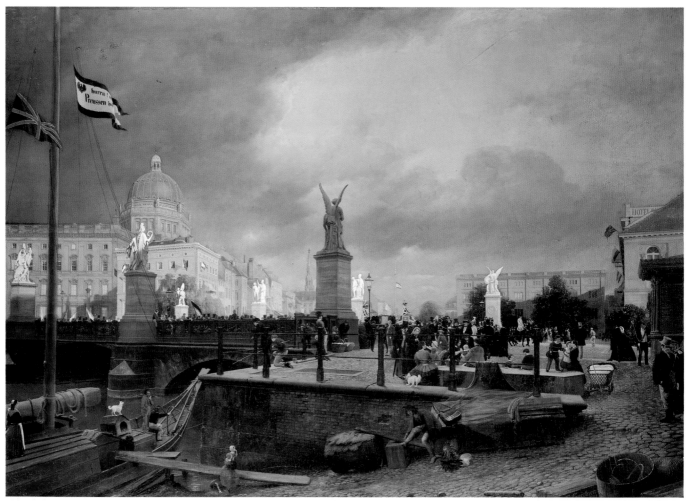

Kat. 62

Gemälde erwarb Wilhelm I., wie es ein Bericht über die Ausstellung in der Berliner Kunstzeitschrift Dioskuren vermerkt. Es war die hier gezeigte, bereits ein Jahr vorher fertiggestellte Ansicht. Dem Titel zufolge, war sie eine weitere Fassung des 1860 ausgestellten, heute nicht mehr bekannten Gemäldes.

Im Unterschied zu seinen frühen Ansichten hat Gaertner eine betont effektvolle Beleuchtung gewählt, die starken Lichtkontraste eines gewittrigen Zwielichts. Die ungewöhnliche Beleuchtung, der Festzug auf der Schloßbrücke und die Beflaggung an mehreren Stellen mit der englischen Nationalflagge und den preußischen Farben hat zu der Vermutung geführt, es handle sich um die Darstellung eines bestimmten Ereignisses. In der Literatur finden sich verschiedene Benennungen: »Einzug nach der Hochzeit des Kronprinzen Friedrich Wilhelm mit der englischen Prinzessin Victoria«, »Besuch

der englischen Königin«, »Einzug Wilhelms I. in Berlin nach seiner Krönung in Königsberg«. Dem entgegen steht der einfache Titel »Ansicht der Schloßbrücke«, unter dem die beiden Fassungen des Gemäldes auf den akademischen Kunstausstellungen gezeigt wurden, und unter dem die zweite, 1861 datierte Variante im selben Jahr im Kunstverein hing. Da die Bezeichnungen zumeist von den Künstlern bestimmt wurden, kann man davon ausgehen, daß sie auch in diesem Fall auf Gaertners Angaben beruhen. Gaertner benannte für gewöhnlich Ereignisse auf seinen Bildern, wie es auch andere Maler taten, um dadurch die Aufmerksamkeit auch der Käufer zu gewinnen, die sich nicht vorrangig für Ansichten interessierten. Daß er den beiden Fassungen des Bildes wiederholt einen Titel gab, der nur den dargestellten Ort bezeichnete, spricht dafür, daß Gaertner kein bestimmtes Ereignis meinte.

Die Hochzeit des Kronprinzen hatte bereits 1858 stattgefunden und kann für das drei Jahre später gemalte Bild ausgeschlossen werden, da auch Gaertner um Aktualität bemüht war. 1861 fand auch kein wichtiger englischer Besuch statt. Ebenso scheitert die jüngst im Berlin-Archiv vorgeschlagene Deutung der »Rückkehr Wilhelms I. nach seiner Krönung«. Nicht nur die englische Nationalfahne ist in diesem Zusammenhang unerklärlich, auch das Datum dieses Ereignisses steht dem im Wege, denn eine Besprechung des Bildes anläßlich seiner Ausstellung im Kunstverein fand in den Dioskuren am 9. September statt, die Rückkehr erst am 22. Oktober. Zusätzlich kompliziert wird die Frage nach dem Anlaß des Festzugs durch eine Übermalung. Ursprünglich zog sich ein Regenbogen in der rechten oberen Bildhälfte über den Himmel. Im schräg auf das Gemälde fallenden Licht ist er gut zu erken-

nen (H. Börsch-Supan machte mich auf diese Übermalung freundlicherweise aufmerksam). Gaertner hat ihn offensichtlich erst nachträglich übermalt.

Möglicherweise ist diese Ansicht die Wiederaufnahme eines älteren Bildmotivs. Darauf deuten die englischen Nationalfahne ebenso hin wie der Regenbogen, der von einem traditionellen Künstler – der Gaertner zweifellos war – nicht ohne eine symbolische Bedeutung verwendet wurde. Während eine solche nicht überlieferte Fassung noch auf ein konkretes Ereignis Bezug nahm, etwa die Hochzeit des Kronprinzen oder die Geburt des Thronfolgers, so bemühte sich Gaertner, zumindest 1861 das Motiv allgemeiner zu formulieren. Eine Wiederaufnahme älterer Ansichten mit veränderter Staffage entsprach durchaus der gängigen Praxis. In diesem allgemeineren Sinne stand nun das Anliegen im Vordergrund, die Funktion der Brücke zu verdeutlichen, sie als aufwendig gestalteten Übergang zu zeigen, der die Verbindung zwischen dem Schloß und den königlichen Bauten des Platzes am Zeughaus herstellte und wichtiger Bestandteil monarchischer Präsentation war.

Dennoch bleibt die Ansicht künstlerisch unbefriedigend. Ihre aufgeregte Gewitterstimmung steht in keinem Verhältnis zu der geschilderten klaren Architektur, und auch die Passanten im Vordergrund, auf deren Schilderung Gaertner größte Sorgfalt verwandte, scheinen von den dunklen Wolken keine Notiz zu nehmen. Ebensowenig nehmen sie Anteil an dem Festzug, der gerade die Schloßbrücke überquert.

Die Vorliebe der sogenannten Gründerzeit für dunkle Farben und oberflächliche, aber unübersehbare Effekte spricht aus diesem Bild, einem wenig gelungenen Gemälde aus der Spätzeit des Malers. Er war bereits von einer jüngeren Künstlergeneration verdrängt worden und malte nur noch wenige Stadtbilder. Allmählich begannen die Landschaften, einen breiteren Raum in seinem Werk einzunehmen. In der 1869 vollendeten Ansicht der Berliner Straße in Charlottenburg (Kat. 46) zeigt sich, daß Gaertner sein feines Gespür für die Wirkung von Lichtführung und Farben durchaus nicht verloren hatte. Doch spricht für die künstlerische Unsicherheit in den letzten zwei Jahrzehnten seines Lebens, daß er in dieser späten künstlerischen Phase im-

mer wieder auf die gleichmäßige Lichtführung seiner frühen Ansichten zurückgriff, die wenig zufriedenstellende Farbwahl und Beleuchtung dieses Bildes aber auch in anderen Gemälden anzutreffen ist. Die veränderten Anforderungen des Publikums an Thema und Ausführung von Architekturbildern waren Gaertner wenig vertraut.

Lit.: Akademiekatalog Berlin, 1860, Nr. 288; 1862, Nr. 198. – Dioskuren, 7, 1862, S. 388. – Berlin-Archiv, Bd. 4, Nr. B 04027.

63 Johann Heinrich Hintze (1800–61)
Das königliche Museum in Berlin, von der Schloßfreiheit aus gesehen, um 1832
Öl/Lwd; 30,9 × 47; bez. u. l.: »H. Hintze«.
Berlin, Berlin Museum, Inv. GEM 86/15.

Hintze zeigte das Gemälde 1832 auf der akademischen Kunstausstellung in Berlin, wo es unter der Nummer 1260 im zweiten Nachtrag angegeben wurde. Man kann daraus schließen, daß das Bild, da es nachgereicht wurde, erst kurz zuvor fertiggestellt worden war.

Im Zentrum des Bildes steht das 1830 fertiggestellte Museum, das nach Plänen Schinkels errichtet worden war. Vor dem Bau erstreckt sich der Lustgarten, dessen

Umgestaltung durch Schinkel und Peter Joseph Lenné in jenem Jahr zum Abschluß gelangte. Es war der erste innerstädtische Park Berlins, der an die Stelle einer baumumstandenen Rasenfläche getreten war. Einige Jahre zuvor hatte sich Hintze schon einmal in einem wesentlich größeren Gemälde mit dieser Umgestaltung auseinandergesetzt (Kat. 65; näheres zur Geschichte der Anlage Kat. 64). Die vorliegende Ansicht besitzt demgegenüber ein bescheidenes Format.

Hintze wählte für seine Ansicht einen ungewöhnlichen Bildausschnitt, indem er am linken Rand die Häuser der Schloßfreiheit ins Bild einbezog, das rechts von seinem Standpunkt befindliche Berliner Schloß jedoch nicht berücksichtigte. Dadurch erhielt die Umgebung des Schlosses eine völlig überraschende Perspektive. Ohne Bezug auf das Wahrzeichen preußischer Monarchie – das Schloß –, zu dem der Lustgarten von alters her gehörte, stellt sich der Platz und seine Umgebung als das Zentrum einer modernen Handelsstadt dar, die sich durch großzügige Bauweise, Geschmack und Kultur auszeichnet. Auf bequemen Trottoirs, die zudem, wie auch die Straßen, gepflastert sind, flanieren die Passanten. Der Straßenraum, der das untere Bildviertel füllt, ist von einer Weiträumigkeit, die es trotz der vorüberfahrenden Kutschen erlaubt, daß sich zwei Herren gefahrlos ins Gespräch vertiefen. Daß einer von ihnen eine Zeichenmappe unter dem Arm trägt, ist im

Kat. 63

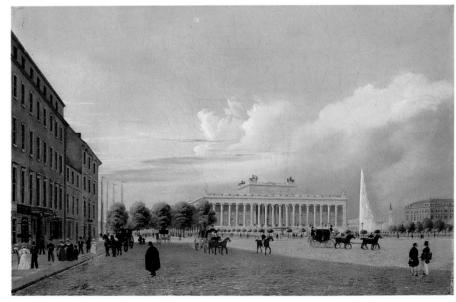

weitesten Sinne als Selbstporträt zu verstehen, wie sie auf Berliner Bildern der Zeit häufig zu finden sind (Kat. 45). Der Geschäftigkeit der Passanten im Vordergrund sind die Parkanlage und das Museum entgegengesetzt, die, von der Sonne beschienen, zum Verweilen einladen. Das Gebäude der Börse, 1801–05 von Becherer errichtet, schließt den Blick zum rechten Bildrand ab. Mit diesem Abschluß betont Hintze noch einmal den Hinweis auf die Bedeutung des Handels für die Stadt.

Durch die Vorliebe des Künstlers für klar begrenzte Flächen wirkt die Ansicht im Vergleich mit anderen Berliner Bildern der Zeit außerordentlich spröde. Ein blauer Himmel kontrastiert mit den Beige- und Brauntönen der Architektur und der Straße, und auch das Grün der Bäume und der Anlage kann den scharfen Kontrast nur wenig mildern. Scharfe, exakt gezogene Linien – wie der Schattenverlauf auf dem Pflaster, die Häuserwände, Giebellinien und sogar der Strahl der Fontäne – zeigen, in welchem Maße Hintze das zeichnerische Element in seinen Gemälden betont. In seinem Werk ist diese nüchterne Farbgebung und die Härte der Linien fast überbetont, was ihm zuweilen die zeitgenössische Kunstkritik vorgeworfen hat.

Lit.: Akademie-Katalog II, 1832, Nr. 1260.

Kat. 64

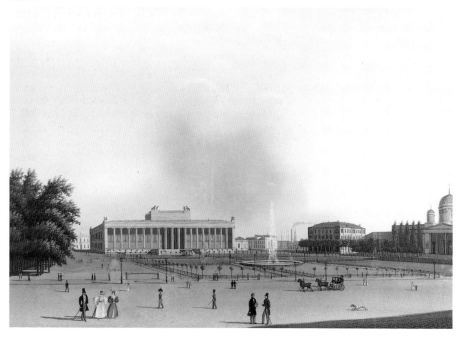

64 Wilhelm Barth (1779–1852) Blick auf den Lustgarten und das Museum, um 1834

Deckfarben auf Papier; 40,6 × 57,3.
Berlin, Berlin Museum.

Barth zeigt in seinem undatierten Deckfarbenblatt die gerade fertiggestellte Anlage des Lustgartens mit seinen angrenzenden Bauten. Zum Kupfergraben ist der Lustgarten durch eine Baumallee begrenzt, die man am linken Bildrand sieht. Ein breiter Weg führt auf das zur Anlage des Packhofes gehörende Hauptsteuergebäude zu, das hinter dem Museum zu erkennen ist. Es war 1832 fertiggestellt worden und lag, wie der gesamte Packhof, an der Stelle der heutigen Museumsinsel.

Bereits in seinem Bebauungsplan von 1817 hatte sich Schinkel mit dem nördlichen Bereich der Spreeinsel befaßt, dessen Bebauung stets ein städteplanerisches Provisorium im Zentrum Berlins geblieben war. Im Zusammenhang mit den Planungen zum Bau eines öffentlichen Museums und der Umgestaltung des Lustgartens, 1828, wurde auch die Bebauung des dahinterliegenden Geländes mit einer ausgedehnten Packhofanlage beschlossen, die gleichfalls nach Plänen Schinkels errichtet wurde. Der Lustgarten, den Kurfürst Friedrich Wilhelm im 17. Jahrhundert hatte anlegen lassen, war bereits von Friedrich Wilhelm I. ge-

pflastert worden, um ihn als Exerzierplatz nutzen zu können. Erst Friedrich Wilhelm III. bemühte sich wieder um den öden Platz. Er ließ Rasen ansäen und ihn mit Pappeln umstellen, dann wurde die Anlage mit Gittern abgeschrankt, denn das Betreten des Platzes war strengstens verboten. Nach den Befreiungskriegen konnte an einen gezielten Ausbau des Lustgartens gedacht werden. Der Umgestaltung des Geländes gingen wichtige Baumaßnahmen voraus: 1820–22 hatte Schinkel das Innere und Äußere des Domes, der 1747–50 von Johann Boumann d. Ä. erbaut worden war, umgestaltet; 1823 erfolgte die Planung des Museums durch Schinkel und im Zuge dieser Planung wurde auch eine neue Anlage des Lustgartens vorgeschlagen. Als der Außenbau des Museums 1828 fertiggestellt war, arbeitete Schinkel die ersten genauen Entwürfe für den Lustgarten aus. Sie sahen einen Brunnen mit hoher Fontäne an der Kreuzung der Mittelachsen von Dom und Museum vor, der als »point de vue« bereits vom Brandenburger Tor her erkennbar sein sollte. Schinkel beabsichtigte die Einfassung der Rasenkanten mit Buchsbaumhecken und niedrigen, gußeisernen Gittern. Zusätzlich sollten im Sommer Orangenbäumchen und Kugelakazien aufgestellt werden. Außerdem sah er das Umpflanzen der bislang den Lustgarten umstehenden Pappeln an die Seiten des Domes vor. Darüberhinaus wollte Schinkel die verschiedenartigen Bauten an der Ostseite des Platzes mit weiteren Bäumen kaschieren, um ein einheitliches Aussehen des Lustgartens zu erreichen. 1829 wurde dieser Vorschlag in wesentlichen Teilen verwirklicht. Man versetzte die Pappeln und pflanzte Ahornbäume als östliche Platzbegrenzung. Die gußeisernen Gitter wurden erst 1830 montiert, und im folgenden Jahr setzte man die vorgesehenen Kugelahornbäume an die Rasenkanten; auf die Orangenbäume wurde verzichtet, ebenso wurden die Buchsbaumhecken und eine Bepflanzung mit Stauden nicht bewilligt. 1830 fand die Eröffnung des Museums statt, aus diesem Anlaß nahm man die Fontäne in Betrieb. Allerdings wurde sie noch nicht mittels einer Dampfmaschine in Bewegung gesetzt, sondern ein Reservoir auf dem Dach des Museums, in das vier Personen Wasser pumpen mußten, sorgte für den notwendigen Druck. Das geplante Maschinenhaus war erst 1832

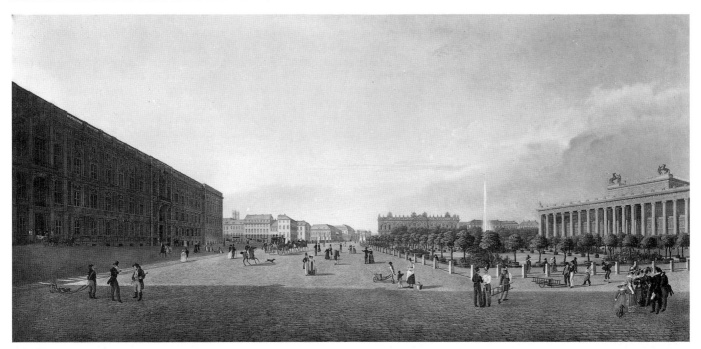

Kat. 65

fertiggestellt. Es erhielt einen Schornstein in Form eines Obelisken, um das Aussehen der Umgebung nicht zu sehr zu stören. Die Dampfmaschine erwies sich als problematisch und konnte erst 1834 nach der Beseitigung diverser Produktionsmängel in Betrieb genommen werden. Auch die Granitschale, die aus einem ungewöhnlich großen Findling aus der Umgebung von Freienwalde geschliffen worden war, fand erst 1831 ihre provisorische Aufstellung, 1834 erfolgte ihre Einweihung. Rechts hinter dem Museum sieht man noch zwei Achsen des 1685 errichteten Pomeranzenhauses, das wie das nebenstehende Gebäude als Packhof diente. Zwischen diesem Bau und dem dunklen Komplex der 1801–05 von Friedrich Becherer errichteten Börse liegt das kleine Maschinenhaus mit seinem Schornstein, der auf der Ansicht in einer merkwürdigen Konkurrenz mit dem Turm der Sophienkirche steht. Von den Bäumen weitgehend verdeckt, erhebt sich zwischen Börse und Dom das niedrige, unscheinbare königliche Waschhaus. Der Dom schließt das Blatt zum rechten Bildrand ab.

Die undatierte Ansicht ist etwa 1834 entstanden, da die Granitschale bereits ihre endgültige Aufstellung gefunden hat, andererseits aber die Bepflanzung mit einigen wenigen Stauden, wie sie in bescheidenem Maße 1835 ausgeführt wur-

de, noch nicht wiedergibt. Das Blatt ist im Vergleich mit der 1834 angefertigten Ansicht von den Rollbergen künstlerisch auffallend schwach. Die Architektur ist mit hartem Strich und undifferenzierter Farbgebung schematisch wiedergegeben. Auch die Bäume sind summarisch dargestellt. Eine erstarrte Farbabfolge beschreibt die Baumkronen, und ähnlich verkürzt wird mit hellen Farbtupfern das Pflaster bezeichnet. Die Personen stehen vereinzelt im Bildraum; in gewisser Weise korrespondiert dies mit der auseinandergezogenen Anlage der Gebäude. Die perspektivische Verkürzung des Bildraums ist übertrieben angegeben, was besonders an den Staffagefiguren auffällt. Auch hier bringt sich der Künstler, wie beispielsweise Johann Heinrich Hintze in seiner Ansicht des Lustgartens, mit einer Zeichenmappe unter dem Arm selbst ins Bild (Kat. 63). Die gesamte Anlage der Ansicht zeigt in ihrem vergleichsweise hohen Standpunkt, von dem sie aufgenommen wurde, den schematischen Abkürzungen und dem auseinandergezogenen Bildaufbau deutlich die starke Anlehnung an die Kunst des 18. Jahrhunderts. Als ausführender Künstler kommt daher Wilhelm Barth in Betracht, in dessen Werk diese Merkmale immer wiederkehren, und auch die Maltechnik – Deckfarben – findet sich bei ihm besonders häufig. Dar-

über hinaus zeichnen sich Barths Ansichten bis in seine Spätzeit durch starke Qualitätsschwankungen aus.

Lit.: Zur Planung des Lustgartens: Schinkel-Lebenswerk, II, S. 106–23; Wendland, S. 15–53.

65 Johann Heinrich Hintze (1800–61)
Ansicht des neuen Lustgartens beim königlichen Schloß in Berlin, 1829
Öl/Lwd; 64,5 × 134,3; bez. auf der Rückseite auf Klebezettel: »H. Hintze 1829.«. Berlin, SSG, Inv. GK I 4398.

Die Ansicht trägt auf der Rückseite eine zeitgenössische Beschriftung, die aller Wahrscheinlichkeit nach von Hintze selbst stammt. Sie besagt, daß das Gemälde 1829 entstand. Das Erwerbungsjournal des Königs verzeichnet den Ankauf des Gemäldes unter der Nr. 123 zwischen 1828 und 1830. Diese Angaben zur Entstehungszeit machen das Gemälde problematisch, denn es zeigt in verschiedenen Details bauliche Situationen, die erst später fertiggestellt werden sollten.
Vor der Schloßapotheke stehend, nimmt Hintze den Lustgarten und die Bauten des Berliner Schlosses sowie das Museum auf. Vor ihm erstreckt sich ein wei-

ter, gepflasterter Straßenraum über die Schloßbrücke hinweg bis zu den Bauten des Platzes am Zeughaus. Die linke Seite des Bildes, das ein ungewöhnlich breites Querformat hat, begrenzt die Architektur des Schlosses. Hinter dem Schloß erkennt man die Häuser an der Schloßfreiheit. In der Ferne werden sie von den beiden Türmen der Friedrich-Werderschen Kirche überragt, die sich 1829 noch im Bau befand, doch waren in diesem Jahr bereits die äußeren Gerüste entfernt worden. Neben den Häusern an der Schloßfreiheit kann man auf der Schloßbrücke die Marmorfiguren erkennen, die Schinkel an dieser Stelle vorgesehen hatte, die jedoch erst zwischen 1853 und 1857 aufgestellt wurden. Dieser Vorgriff Hintzes hat im Falle der Schloßbrückenfiguren Tradition, wie verschiedene andere Stadtbilder des Biedermeier zeigen. In der Verlängerung der Schloßbrücke liegen am Platz am Zeughaus die Kommandantur, das königliche Palais und die königliche Oper. Auf der gegenüberliegenden Seite schließt das Zeughaus, von der Uferbepflanzung des Kupfergrabens teilweise verdeckt, das Gemälde zum Hintergrund hin ab. Am rechten Bildrand, dem Schloß gegenüber, sieht man das Museum, dessen Außenbau 1829 bereits vollendet war. Im folgenden Jahr sollte es feierlich eröffnet werden. Vor dem Museum, die Hälfte des gesamten Platzes einnehmend, erstreckt sich auf dem Bild die Anlage des Lustgartens. In seiner Mitte steigt eine hohe Fontäne auf. Entgegen der Angabe, die Ansicht sei »nach der Natur gemalt«, hat Hintze den tatsächlichen Zustand von Lustgarten und Museum dahingehend verändert, daß er als abgeschlossenen Zustand zeigt, was 1829 noch im Werden begriffen war.

So war das Museum zwar weitgehend vollendet, aber die Fresken an der Wand hinter den Säulen der Vorhalle waren nur im Entwurf vorhanden, ihre Ausführung sollte erst nach Schinkels Tod erfolgen. Doch lag 1829 ihre Verteilung auf der Wand bereits fest, denn die vorgesehene Aufstellung der von Baurat Cantian für das Innere des Museums gefertigten Granitschale war nun vor dem Bau vorgesehen. Um ihre Wirkung entfalten zu können, brauchte sie nach dem Urteil Schinkels einen dunklen Hintergrund und nicht die helle Wandfarbe des Museums. Daher beschloß man 1829, die für die spätere Malerei vorgesehenen Fehler

vorläufig durch einen dunklen Anstrich zu kennzeichnen. Die Rossebändiger, die Schinkel in Anlehnung an die beiden antiken Dioskuren auf dem römischen Kapitol gestaltet hatte, waren 1829 auf dem Dach des Museums aufgestellt worden. Die einschneidensten Veränderungen gegenüber dem tatsächlichen Zustand nimmt Hintze im Bereich der Anlage des Lustgartens vor (zur Chronologie vgl. Kat. 64). Die Fontäne in der Mitte des Platzes war 1829 noch nicht fertiggestellt und sollte erst zur Einweihung des Museums im folgenden Jahr für kurze Zeit in Betrieb genommen werden. Die großzügige Bepflanzung der Rasenkanten mit Stauden und das Aufstellen von Orangenbäumchen war weder 1829 unternommen worden noch sollte es in den nächsten Jahren geschehen, dazu schränkte der König die finanziellen Mittel zu stark ein. In dem kommentierten Plan Schinkels zur Bepflanzung des Lustgartens aus dem Jahre 1828 waren solche Angaben jedoch in Vorschlag gebracht worden. Es ist daher wahrscheinlich, daß Hintze diesen Vorschlag kannte, als er 1829 seine Ansicht anfertigte. Die Verbindungen der Architekturmaler zu Schinkel und anderen Architekten wurde in dieser Zeit vor allem durch die verschiedenen Mitglieder der Familie Gropius gefördert, und es ist möglich, daß auch Hintze sein Wissen über die Planungen Schinkels aus diesem Kreis erhalten hat. Merkwürdig ist der Vermerk auf der Rückseite des Bildes, es sei »nach der Natur gemalt«, was ganz offensichtlich nicht den Tatsachen entsprach. Interpretiert man die Angabe dahin, Hintze habe die bildräumliche Disposition nach der Natur angefertigt, um überzeugend die Wirkung der projektierten Lustgartenanlage vor Augen führen zu können, so zeigt sich an dieser Ansicht besonders deutlich, daß sie im Hinblick auf das Kaufinteresse des Königs konzipiert wurde. Daß hier Friedrich Wilhelm III. als Käufer angesprochen war, geht auch aus weiteren Indizien hervor: Er war derjenige, auf dessen Veranlassung die tiefgreifenden Baumaßnahmen Berlins seit den Befreiungskriegen durchgeführt wurden, und er interessierte sich für die bildliche Darstellung dieser Veränderungen. Der Lustgarten vor dem Berliner Schloß lag an zentraler Stelle in der Stadt, so daß seiner Umgestaltung ein besonderes Gewicht zukam. Durch das – im Verhältnis zu anderen

Ansichten Hintzes – große Format zeichnet sich das Gemälde als gezielt repräsentativ gestaltet aus und weist auf einen geplanten Verkauf an den Hof. Da es 1829 fertiggestellt war, konnte Hintze es nicht für eine öffentliche Kunstausstellung gemalt haben, denn die Ausstellung in der Akademie fand nur alle zwei Jahre, die nächste 1830, statt. Bei einem Thema, dessen Gegenstand sich gerade nachhaltig veränderte, hätte Hintze auf das folgende Jahr gewartet, um den bestehenden Zustand so genau wie möglich festhalten zu können. Daher ist das Bild viel eher mit dem Ziel gemalt worden, dem König die vorteilhafte Wirkung seiner baulichen Maßnahmen vor Augen zu führen. Es wurde auch tatsächlich von Friedrich Wilhelm III. erworben.

Hintze hat sein Gemälde darauf angelegt, die stadträumliche Wirkung der neuen Anlage hervorzuheben. Das Museum und der Lustgarten liegen dementsprechend in hellem Sonnenlicht, wogegen der geschlossene Baukörper des Schlosses in den Schatten zurücktritt. Der städtebauliche Gewinn, den Berlin aus den Planungen im Bereich des Lustgartens zog, wird in der Wahl des Standortes besonders deutlich zum Ausdruck gebracht, denn er schließt den Blick in Richtung auf die Straße Unter den Linden ein.

Quellen: Merseburg, Zentrales Staatsarchiv, Dienststelle Merseburg, 2.2.12. Oberhofmarschallamt Nr. 2779, Gemäldegalerie. Kunstsachen erworben in der Zeit 1826–1843, Nr. 123.

66 Maximilian Roch
(1793–nach 1862)
Das Portal No. 4 des königl. Schlosses zu Berlin, um 1838
Öl/Lwd; 62 × 52.
Berlin, SSG, Inv. GK I 4376.

Roch malte um 1838 einen Durchblick durch das Portal IV des Berliner Schlosses und stellte das Bild 1838 in der Akademie aus. Er nahm damit ein Thema auf, das Eduard Gaertner bereits 1831 und 1832 behandelt hatte, als er die Portale III und V darstellte. Das Gemälde mit dem letzteren zeigte Gaertner auf der Kunstausstellung der Berliner Akademie 1832. Beide Ansichten wurden, wie auch das Gemälde Rochs, durch Friedrich Wilhelm III. erworben. In einer Gaert-

ner sehr ähnlichen Malweise läßt Roch den Betrachter durch die zum Lustgarten gelegene Durchfahrt blicken. Durch den leicht nach links aus der Mitte des Portals verschobenen Standort ist es dem Maler möglich, einen Teil der inneren Säulenstellung des Portals zu zeigen. Hinter der Durchfahrt lag der Eosanderhof, der auch als äußerer Schloßhof bezeichnet wurde. Auf der gegenüberliegenden Seite befand sich in einer Achse mit dem Portal IV das Portal II, das auf den Schloßplatz führte. In der Ferne erkennt man die an der Breiten Straße stehenden Häuser. Die ausgeprägte künstlerische und thematische Ähnlichkeit des Gemäldes mit den beiden Ansichten Gaertners hat in der 1978 erschienenen Monographie dieses Malers dazu geführt, daß Rochs Ansicht als ein Werk Gaertners in Anspruch genommen wurde. Doch belegen die Inventare eindeutig die Identität der Ansicht mit dem 1838 in der Akademie ausgestellten Bild von Maximilian Roch.

Der Durchblick durch das Schloßportal besitzt alle Merkmale der Berliner Architekturmalerei. Das Bild zeichnet sich durch die gleichmäßige Lichtführung ebenso aus wie durch präzise und detailgetreue Wiedergabe des Gesehenen. Roch beschreibt die Durchfahrt als einen Teil des öffentlichen Straßenraums. Anschlagzettel an den Säulen kündigen Konzerte und Theateraufführungen an, und verschiedene Passanten durchqueren Portal und Hof oder stehen – vom Wagenverkehr ungestört – im Portal und unterhalten sich. Durch diese Beschreibung belebt Roch das sonst trockene Motiv und zeichnete ein Bild der biedermeierlichen Überschaubarkeit des städtischen Lebensraums.

Lit.: Akademie-Katalog II, 1838, Nr. 647. – Kat. Jahrhundertausstellung, Bd. 2, S. 460, Nr. 1436. – Kat. Berliner Biedermeier, 1973, S. 64, Nr. 2. – Wirth, Gaertner, S. 230, Nr. 22.

**67 Friedrich Wilhelm Klose
(1804 – um 1874)
Blick von der Stechbahn auf das
Schloß, 1837**
Öl/Lwd; 28 × 39; bez. u. l.:
»F. W. Klose«.
Berlin, SSG, Inv. GK I 4012.

Die Ansicht ist als Pendant zu der Aufnahme des Schlosses von der langen

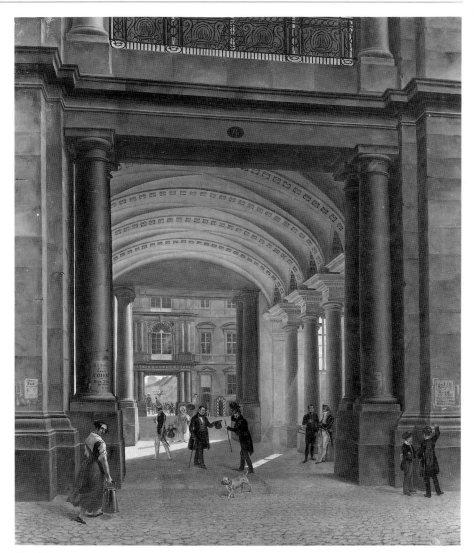

Kat. 66

Brücke aus angefertigt worden (Kat. 68). Klose hat hier einen für Malerei und Graphik der Zeit ungewöhnlichen Standpunkt gewählt. Der Künstler zeigt dieselbe Seite des Schlosses wie auf dem Gegenstück, während er dort die zur Spree gelegene Ostfassade im Bild hatte, fällt hier der Blick außerdem auf die zur Schloßfreiheit ausgerichtete Westseite. Eosander Freiherr Göthe hatte 1715 den mächtigen Portalbau an dieser Stelle vollendet, der die imposanteste Portalanlage des Schlosses darstellte, die in der Malerei des 18. und 19. Jahrhunderts aber kaum Beachtung fand. Die schmale, das Bild auf der linken Seite abschließende, einheitlich gestaltete Häuserfront gehörte zu der sogenannten Stechbahn, die zwischen der Schloßfreiheit und der Brüderstraße lag. Sie bildete den westli-

chen Abschluß des Schloßplatzes. Ihr Name erinnerte an einen Turnierplatz, der im 16. Jahrhundert in ihrer Nähe angelegt worden war und an den sich hölzerne Buden angeschlossen hatten. Diese Ladenzeile, später aus Stein, riß man ab und 1702 führte de... dt die geschlossene Häuserfront auf, die in ihren oberen Stockwerken Wohnungen, im Erdgeschoß hinter einer offenen Bogenlaube Geschäfte enthielt; »man findet unter derselben die Buchhandlung des Herrn Mittler und die Musikalienhandlung des Herrn Lischke. Die feine Welt wählt unter den Putz-, Mode-, Kunst- und Industrie-Waaren des Herrn Quittel, – der Gastronom schlürft mit großem Wohlbehagen die Original-Chocolade in dem weitbekannten Etablissement des Herrn Josty & Comp. – Der Geschäftsn ann sucht die Wechselladen der Her-

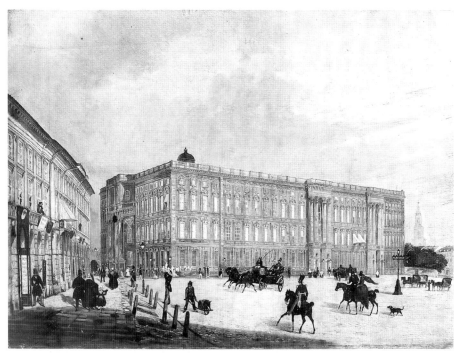

Kat. 67

Lit.: Kat. Berliner Biedermeier, 1973, S. 54, Nr. 3. – Zur Stechbahn: Spiker, S. 25f.

68 Friedrich Wilhelm Klose (1804–um 1874)
Blick über die Lange Brücke auf das Schloß, 1837

Öl/Lwd; 28,5 × 38,4; bez. u. l.: »F. W. Klose.«
Berlin, SSG, Inv. GK I 4011.

Klose hat die Ansicht zusammen mit einem weiteren Gemälde, das dieselbe Fassade des Schlosses von der Stechbahn aus zeigt (Kat. 67), Friedrich Wilhelm III. am 13. September 1837 als Pendants zum Kauf angeboten, wie aus der Akte der an den König gerichteten Schreiben Kloses zu entnehmen ist. Klose bildet das Schloß von einem Standort ab, der in der Berliner Malerei und Graphik seit dem 18. Jahrhundert geläufig war. Über die verkehrsreiche Lange Brücke mit dem Reiterdenkmal des Großen Kurfürsten schaut der Betrachter zum Schloß auf der anderen Spreeseite. Während die an der Spree liegende Fassade aus Bauten verschiedener Zeiten zusammengewachsen war, hatte Andreas Schlüter die zum Schloßplatz weisende Front einheitlich gestaltet. Zwei durch monumentale Säulenstellungen gegliederte Portale akzentuieren eine durchgängig aufgebaute Reihung von Fensterachsen und verleihen so dem Bau die Würde und Geschlossenheit, die seiner Stellung als Residenz der preußischen Könige angemessen war. Dieser zum Schloßplatz und auf das alte Stadtzentrum Köllns ausgerichtete Flügel bildete bis zu den Umgestaltungen des Platzes am Zeughaus, der Schloßbrücke und des Lustgartens die Hauptfassade des Schlosses.

In der Plankammer in Potsdam befindet sich ein Aquarell des Malers Johann Heinrich Hintze, das vom gleichen Standort aufgenommen wurde und etwa gleichzeitig entstanden ist. Auch der Maler J. R. Martin fertigte 1845 eine ähnliche Ansicht vom Schloß an (Kat. 70).

ren Jaquier und Securius auf, – die Hoffnung führt Hunderte in Herrn Matzdorff's vielbenutztes Lotterie Comptoir, – der Militair findet Gegenstände seiner Bekleidung in dem Waarenlager des Herrn Bock, ...«
Klose legte in dieser Ansicht, vergleicht man sie mit seinen anderen Stadtbildern, besonderen Nachdruck auf die Schilderung des Verkehrs und die Passanten auf dem Schloßplatz und dem abgegrenzten Trottoir. Dennoch wirkt das Bild ein wenig steif, und das Schloß verliert durch seine isolierte Lage und den entfernten Standort des Malers, der gleichzeitig aber die nahe Häuserzeile der Stechbahn ins Bild bringt, seine Monumentalität.

Lit.: Kat. Berliner Biedermeier, 1973, S. 54, Nr. 2.

Quellen: Merseburg, Zentrales Staatsarchiv, Dienststelle Merseburg, 2.2.1. Geheimes Zivilkabinett Nr. 19654, Friedrich Wilhelm Klose, Blatt 43.

Kat. 68

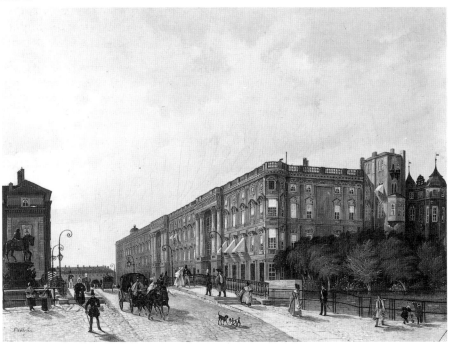

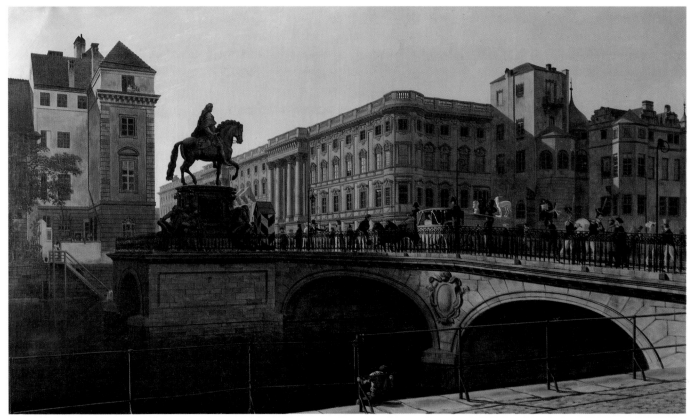

Kat. 69

69 Carl Gropius (1793–1870)
Das königliche Schloß in Berlin, 1826
Öl/Lwd; 104 × 158,5.
Privatbesitz.

»Die Aussicht ist am Fuße des ehemaligen Postgebäudes, an der Ecke der Königsstraße genommen. Im Vordergrunde zeigt sich die Langebrücke mit der in Erz gegossenen Statue des großen Churfürsten. Hinter derselben links ein Bürgerhaus, dann die nach der Breitenstraße belegene Schlütersche Hauptfaçade des Königl. Schlosses, rechts ein Theil des alten, in früheren Jahrhunderten erbauten Schlosses, der Burgstraße gegenüber.« Wie auch sein Pendant (Kat. 53), war das Bild Teil eines Geschenks der Stadt Berlin an die Prinzessin Louise, einer Tochter Friedrich Wilhelms III., die 1825 siebzehnjährig heiratete. Für seine Ansicht des Berliner Schlosses wählte Gropius einen ähnlichen Standpunkt wie ihn bereits Rosenberg im 18. Jahrhundert verwendet hatte (Kat. 20). Im Unterschied zu dessen Radierung zeigt Gropius im Vordergrund noch einen Teil des Straßenverlaufs der Burgstraße und betonte damit seinen Standort, von dem er die Ansicht angefertigt hatte. Gropius erzielte eine per-spektivische Anordnung der dargestellten Bauten, bei der das Denkmal des Großen Kurfürsten die bekrönende Balustrade des Schlosses überragt und sich dadurch gegenüber dem massigen Baukörper des Schlosses, dem Gebäude am linken Bildrand und der Langen Brücke durchsetzen kann. Die gewählte Beleuchtung der Ansicht unterstreicht die Bedeutung des Reiterdenkmals, das sich dunkel gegen die abendlich besonnten Fassaden und den hellen Himmel abhebt. Die Lichtführung mit ihren ausgeprägten Hell/Dunkel-Kontrasten ist noch von der barocken Vedutenmalerei, etwa den Gemälden Bernardo Bellottos, beeinflußt, doch ist die Ansicht in allen ihren anderen Merkmalen ein charakteristisches und frühes Zeugnis der Berliner Architekturmalerei, die nach 1830 ihren Aufschwung erleben sollte. Die Betonung des niedrigen Standorts, von dem aus die Aufnahme erfolgte, die genaue, fast pedantische Berücksichtigung von Pflasterung, Steinschnitt und Verputz der Bauten sowie der von Fußgängern und Fahrzeugen belebte öffentliche Straßenraum finden sich in den Ansichten von Gaertner, Hasenpflug und Klose, Gropius' Schülern, wieder, aber auch bei anderen diesem Kreis nahestehenden Künstlern wie Biermann, Brücke oder Hintze. Das Gemälde vermittelt die Ausgeglichenheit eines zur Ruhe kommenden, betriebsamen Tages. Anders als Gaertner, der in seiner Ansicht des Schlosses, die er 1842 von der Spree aus anfertigte (Kat. 84), eine ähnliche Tageszeit wählte und damit eine »romantische« Gesamtstimmung erzielte, will das vorliegende Bild von Carl Gropius »nur« eine Zustandsschilderung sein.

Lit.: Kunstblatt, 7, 1826, S. 244.

70 J. R. Martin
(Lebensdaten unbekannt)
Blick über die Lange Brücke zum
Schloß, 1845
Öl/Lwd; 37 × 47; bez. u. r. und u. l.:
»J. R. Martin 1845«.
Privatbesitz.

Die Ansicht des kaum bekannten Malers zeigt eine geläufige Bildformulierung. Im Vergleich mit dem Gemälde Friedrich Wilhelm Kloses (Kat. 68) wirkt es weni-

ger präzise gemalt, ohne auf der anderen Seite die atmosphärische Stimmung zu besitzen, die beispielsweise Schwendys Blick vom Mühlengraben zur Schloßkuppel (Kat. 79) auszeichnet. Bei einigen Figuren sind noch deutlich Spuren einer ersten Anordnung zu erkennen. Ihre endgültige, leicht veränderte Fassung wurde darübergesetzt. Es bestimmen weniger dünne, übereinandergesetzte Farbschichten den malerischen Eindruck des Bildes. Martin verwendete seine Farben mit einer vergleichsweise gut erkennbaren Pinselführung, so daß sich die einzelnen Farben deutlich nebeneinander unterscheiden lassen. Diese Malweise war der Berliner Kunst bis in die Mitte der vierziger Jahre, abgesehen von wenigen Ausnahmen, eher fremd, weshalb man davon ausgehen kann, daß der ansonsten unbekannte Maler J. R. Martin seine Ausbildung außerhalb Berlins erhalten hatte. Durch das Gewicht, das er auf die Schilderung der Passanten legte, die die dargestellten Bauten vielfach deutlich überschneiden, verschob Martin den Akzent der Ansicht vom Architekturbild hin zur genrehaften Schilderung des Straßenlebens.

71 Maximilian Roch
(1792–nach 1862)
Das königliche Schloß zu Berlin, um 1830

Öl/Lwd; 65 × 102.
Berlin, S. K. H. Dr. Louis Ferdinand Prinz von Preußen, Inv. GK I 4381.

Roch hat zwischen etwa 1830 und 1842 vier Fassungen dieser Ansicht gemalt. Zwei Bilder erwarb das preußische Königshaus. Um 1831 kaufte es das vorliegende Gemälde an und 1834 eine leicht veränderte Wiederholung, die Roch in Berlin auf der akademischen Kunstausstellung gezeigt hatte. Der leicht veränderte Standort des Malers gegenüber der früheren Ansicht ermöglichte es ihm, auf dem 1834 fertiggestellten Gemälde einen breiteren Ausschnitt der zum Schloßplatz gelegenen, südlichen Fassade zu zeigen. Im Unterschied zu der ersten Ansicht ist auf allen späteren Wiederaufnahmen des Motivs das hier überschnittene Portal I zu sehen. Das 1840 ausgestellte Gemälde ist nicht bekannt, es dürfte mit Abweichungen in der Staffage eine Wiederholung der Fassung von 1834 gewesen sein. Dasselbe gilt auch für das heute

im Märkischen Museum aufbewahrte Bild aus dem Jahr 1842, das vom Verein der Kunstfreunde im preußischen Staate erworben und an ein Mitglied verlost wurde, wie eine zeitgenössische Zeitschrift vermerkt.
Roch hat das Bild mit einem vergleichsweise hoch gelegenen, idealen Standort angelegt. Im Unterschied zu den Bildern von Friedrich Wilhelm Klose (Kat. 68) und J. R. Martin (Kat. 70) erfaßt er vor allem die an der Spree gelegene Fassade des Schlosses und die daran längs dem Ufer anschließenden Bauten. Von der zum Schloßplatz weisenden Front Schlüters, der zumeist das Augenmerk der Künstler galt, sind dagegen nur wenige Fensterachsen zu erkennen, und das Portal I ist überschnitten. Die späteren Fassungen, die vom einem leicht veränderten Standpunkt aufgenommen worden sind, zeigen alle dieses Portal. Offensichtlich hat Roch den ersten Bildentwurf korrigiert. Indem er das Portal I der Schlüterschen Fassade einbezog, konnte er alle wichtigen Architekturglieder zeigen, aus denen sich der Gesamteindruck des Baus auf seiner Südseite zusammensetzte. Die vielen Abbildungen gerade dieser Fassade belegen, daß ihr ein besonderer Stellenwert in der Baugeschichte Berlins zukam.
In der ersten Fassung der Ansicht liegt der Akzent noch deutlicher als in den

späteren Bildern auf der ältesten Seite des monumentalen Baus, der zur Spree hin gelegenen Ostfassade. Roch beschreibt, wie schon Gaertner in seiner 1842 vom Wasser aus gemalten Ansicht (Kat. 84) diese Seite in engem Zusammenhang mit der Langen Brücke, die, den Mittelgrund beherrschend, die Spree überspannt. Die schräg von Westen einfallende Nachmittagssonne betont den massiven Brückenbau durch die Abwechslung besonnter und verschatteter Partien. Der verbreiterte mittlere Bogen, Standort des Reiterdenkmals des Großen Kurfürsten, wird eindrucksvoll hervorgehoben, wie auch die Kartusche, die als plastischer Schmuck im Zwickel der danebenstehenden kleineren Brücköffnungen angebracht ist. Der Blick führt über die Brücke zum Schloß und dessen Front entlang bis weit in den Hintergrund, wo die Spree hinter der Neuen Friedrichsbrücke nach Westen biegt und einige am rechten Ufer stehende Bauten das Bild abschließen.
An der Spreeseite des Schlosses war seine lange Baugeschichte ablesbar, die aneinandergefügten Bauteile schlossen sich hier zu einer vielgestaltigen Fassade zusammen. Sie zeigte nicht das nach einem übergreifenden Entwurf gestaltete Bild der anderen Seiten. Die Fassadenplanung Schlüters reichte hier nur bis unmittelbar an die mittelalterlichen Kapel-

Kat. 70

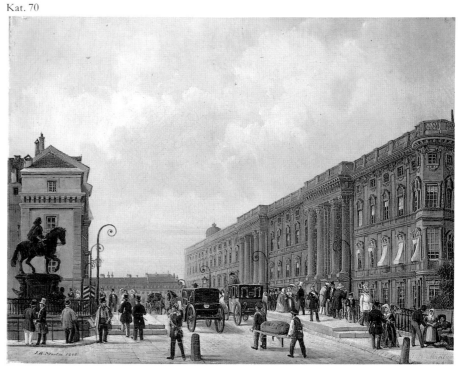

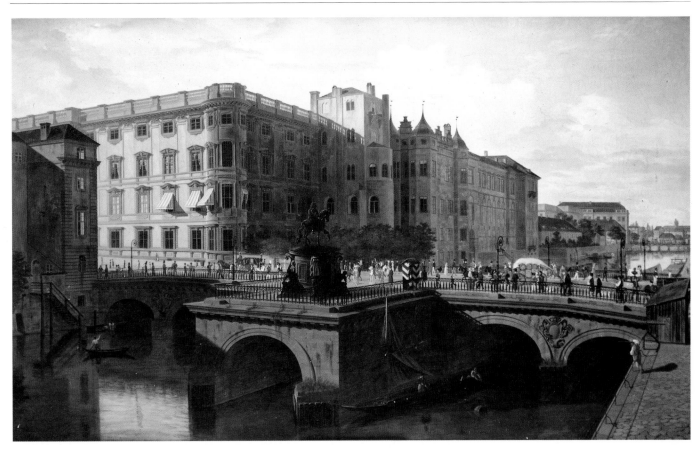

Kat. 71

lenturm heran und brach dort ab. An-
schließend erkennt man das gegen Ende
des 16. Jahrhunderts gebaute soge-
nannte Haus der Herzogin. Dieses Ge-
bäude mit seinen polygonen Ecktürmen
hatte der Kurfürst Johann Georg für
seine verwitwete Schwester Elisabeth-
Magdalena errichten lassen. Der fol-
gende, dreigeschossige Bau mit seinen
großen Fenstern verband ursprünglich
als offene Galerie das Haus der Herzogin
mit der Südfassade des Schlosses, deren
Stirnseite als vorspringender Gebäude-
teil zu erkennen ist. Im Anschluß an das
Schloß stand ein niedriges Gebäude, das
zum Apothekengebäude gehörte und
vor diesem zur Spree hin lag. Es wird
vom flachen Dach des Doms überragt,
dahinter steht die 1801–1805 von Beche-
rer erbaute Börse. Auf dieser Höhe über-
quert eine zweite Brücke, die 1822/23 als
gußeiserne Konstruktion errichtete
Neue Friedrichsbrücke, die Spree. Sie
war, wie die Lange Brücke, auch für Kut-
schen und Lastfahrzeuge befahrbar.
Das Gemälde besitzt eine für die bieder-
meierlichen Stadtansichten Berlins unge-
wöhnliche Tiefe, die zusammen mit der

kontrastreichen, einzelne Bauten beto-
nenden Lichtführung stärker als andere
Berliner Stadtbilder dieser Zeit an die ve-
nezianische Vedutenmalerei des 18. Jahr-
hunderts erinnert.

Lit.: Akademie-Katalog II, 1834, Nr.
644; 1840, Nr. 658. – Allgemeines
Organ für die Interessen des
Kunsthandels, Berlin, 2, 1842, S. 82. –
Kat. Berliner Biedermeier, 1873, S. 64,
Nr. 3–4. – Börsch-Supan, Kunst, S.
269 f., Nr. 206. – Zum Berliner Schloß:
Borrmann, S. 258–301.

72 Eduard Gaertner (1801–77)
Panorama von Berlin, aufgenommen
von der Friedrich-Werderschen
Kirche, um 1832
Zweiteilig
Öl/Lwd; je 74 × 279.
Berlin, Berlin Museum, Inv. GEM
79/12–13.

Das Rundbild steht am Beginn einer län-
geren Beschäftigung Gaertners mit der
Verwendbarkeit des Panoramas für das

vergleichsweise kleine Format eines Ge-
mäldes. Das unvollendete, zweiteilige
Ölbild, das er 1832 ausführte, zeigt eine
erste Annäherung an das Problem. Die
beiden Teile, die wegen ihrer Länge auf
aneinandergenähte Leinwände gemalt
wurden, sind 1832 entstanden, wie sich
aus der Bauplanung der Bauakademie er-
schließen läßt. An der entsprechenden
Stelle fehlt bereits die ursprünglich an
dieser Stelle stehende Anlage des alten
Packhofs, der Bauplatz der nachfolgend
hier errichteten Bauakademie zeigt noch
keine Spuren des Baubeginns.
Gaertner hat sein Rundbild noch ohne
das in alle späteren Fassungen einbezo-
gene Dach der Werderschen Kirche an-
gelegt. Er gab den Standpunkt nicht an,
von dem aus er die Ansicht aufgenom-
men hatte. Der Betrachter wird unmittel-
bar mit dem Einblick in die umliegenden
Höfe konfrontiert und erst dann gleitet
der Blick über die Dächer im Vorder-
grund zu den bedeutenderen Bauten der
Residenz. Unmittelbar im Vordergrund
erkennt man auf einem Teil den weiten
Platz vor der Kirche und die dort ste-
hende königliche Münze. Etwas entfernt

Kat. 72 (Norden)

überragen die beiden Türme der Französischen und der Deutschen Kirche am Gendarmenmarkt das Häusermeer. Zwischen ihnen erkennt man das Schauspielhaus. Die Rotunde der katholischen Hedwigskirche mit der kleineren Kuppel der Sakristei schließt sich, in Richtung auf den Betrachter, an. Vor ihr öffnet sich ein Teil des Opernplatzes mit den Bauten der königlichen Bibliothek und des Opernhauses. Der andere Teil des Rundgemäldes zeigt am linken Bildrand den schmalen, langgestreckten Bau des Prinzessinnenpalais, den U-förmigen Hof und die Rückfront des Kronprinzen–, damals königlichen Palais, dem das Zeughaus gegenübersteht. Anschließend, in etwas weiterer Distanz, gewinnt man einen Überblick über den Lustgarten und die ihn säumenden Bauten des Museums und des Doms. Die Bürgerhäuser an der Schloßfreiheit werden von den oberen Geschossen des Berliner Schlosses überragt. Rechts daneben in der Ferne kann man noch gut zwei Kirchtürme unterscheiden. Einer gehört zur mittelalterlichen Nikolaikirche, der andere zum barocken Bau der Palochialkirche. Von dort aus überblickt der Betrachter die bereits weiträumige Bebauung Berlins mit kleineren Bürgerhäusern.

Um die hier aufgenommene Rundsicht zeigen zu können, mußte Gaertner eine große Zahl von Skizzen anfertigen und die auf diese Weise gewonnenen Teilansichten zu einem einheitlichen perspektivischen System zusammenfügen. Daß er bei einer ersten topographischen Aufnahme die einzelnen Teilskizzen von verschiedenen Standorten aufnehmen mußte, um vor allem auch die unmittelbar an die Kirche anschließenden Bauten berücksichtigen zu können, veranschaulicht ein Blick auf das 1834 ausgeführte Panorama, das das Dach der Kirche ins Bild einbezieht (Kat. 73). Der als Winkelpanorama 1834 fertiggestellte Rundblick, der sich heute im Schinkel-Pavillon des Charlottenburger Schlosses in Berlin befindet, besitzt den gleichen perspektivischen Aufbau wie das zweiteilige Gemälde im Berlin Museum. Die Abfolge der Bauten und ihre Entfernungen zueinander, die sich bei einem veränderten Standort gegeneinander verschoben hätten, ist die gleiche geblieben. Die Gebäude aber, die direkt an die Friedrichswerdersche Kirche anschließen, werden nun vom Kirchendach verdeckt. Die Anfertigung des zweiteiligen Bildes erforderte also einen größeren Aufwand an vorbereitender Aufnahme und einen aufwendigeren Umrechnungsprozeß als die späteren Fassungen. Allein der ungleich größere Aufwand bei der Übertragung, den das unvollendete Rundbild im Berlin Museum erforderte, spricht dagegen, hierin lediglich eine Skizze oder Vorstudie für das 1834 fertiggestellte Winkelpanorama zu sehen. Es stellt vielmehr einen ersten Versuch dar, die Form des Panoramas auf das Format eines Gemäldes zu übertragen. Die dabei entstandenen Schwierigkeiten sind offensichtlich. Ein Problem lag in dem gewählten Format, das eine Hängung als Rundbild allein deshalb unmöglich machte, weil sich der Betrachter über oder unter dem Bild hätte hindurchbewegen müssen, um in seine Mitte zu gelangen, wo er dann festgestellt hätte, daß der enge Radius ihm nicht den notwendigen Abstand zur Betrachtung ermöglichte. Eine getrennte Hängung der beiden Teile würde den beabsichtigten Effekt der Rundsicht zerstören. Eine andere, wenig glückliche Lösung stellte die unmittelbar bis an den Rand des Panoramas führende Bebauung dar, die den Blick auf sich zog und durch die genaue Schilderung wenig interessanter Hinterhöfe vom eigentlichen Thema, der weitläufigen Stadt und ihren markanten Bauten, ablenkte. Die hier entstandenen Unzulänglichkeiten mögen den Grund geliefert haben, weshalb Gaertner diesen Bildentwurf unvollendet einstweilen liegen ließ. 1834 nahm er ihn mit einer wesentlichen Veränderung wieder vor. Das Kirchendach erhielt einen wichtigen Platz, Gaertner verdeutlichte seinen Standort. Die neue Bildkonzeption besaß gegenüber dem ersten Versuch entscheidende Vorteile. Das Dach mit seiner von Türmchen unterbrochenen Brüstung gliederte nun zwei Bildteile, deren Mitte durch den polygonalen Chor bzw. durch die Turmfront gebildet wurde. Dies zog auch eine neue Verteilung des dargestellten Bildraums auf die beiden Teile nach sich. Die schma-

Kat. 72 (Süden)

Kat. 73

len, langen Bildstreifen konnten zudem an der Stelle der Brüstungstürmchen, die auch in der Blickfolge eine Zäsur setzen, untergliedert werden. Das beherrschende Zinkdach vermittelte nun eine starke optische Kontinuität, die die beiden Teile verklammerte, so daß die Wirkung des Panoramas auch dann nicht mehr beeinträchtigt war, wenn die Teilgemälde an den gegenüberliegenden Ecken eines Kabinetts Aufhängung fanden. Die Seiten konnten bei dieser Art der Anbringung gegenüber dem schmaleren Mittelteil um 45° nach vorn geklappt werden, was den beabsichtigten Rundblick verstärkte. Damit war das Dilemma zwischen intendierter illusionistischer Wirkung und praktikabler Hängung gelöst worden, das die erste Fassung von 1832 noch besaß. Und auch der ablenkende Blick in die Höfe der umgebenden Wohnhäuser konnte bei dieser Lösung verhindert werden, weil sie vom Dach verdeckt wurden. Die wichtigen Bauten der Residenz rückten so unmittelbar an das Dach heran. Außerdem hatte Gaertner nun die Gelegenheit, das

Dach als einen beliebigen Ausflugsort Berlins zu charakterisieren, sich, seine Familie und andere Personen zu porträtieren. Von diesem Winkelpanorama, das Friedrich Wilhelm III. erwarb, fertigte Gaertner im folgenden Jahr eine zweite, leicht veränderte Fassung an, die er 1836 auf der akademischen Kunstausstellung zum Kauf anbot. Da sich kein Käufer fand, nahm Gaertner das zweite Panorama 1837 auf seine Reise nach Petersburg mit, wo ihm die Möglichkeit eines Ankaufs in Aussicht gestellt worden war. Es wurde dort von der Zarin erworben, die eine Tochter Friedrich Wilhelms III. war. Die Feststellung, es handele sich bei beiden Panoramen um Auftragsarbeiten Gaertners, die I. Wirth in der neuesten Monographie des Malers äußert, ist falsch, wie bereits K. Brockerhoff in seinem 1933 erschienenen Aufsatz nachweisen konnte.

Gaertner hat sich zwischen 1832 und 1834 aus eigenem Interesse mit dem Problem der Übertragung des großformatigen Zylinderpanoramas, das heißt des aufrecht stehenden Rundbildes, in das

wesentlich kleinere Gemäldeformat beschäftigt. Das unvollendete zweiteilige Bild im Berlin Museum stellt in diesem Zusammenhang einen ersten Lösungsversuch dar, der aufgegeben wurde, weil er sich als ästhetisch unbefriedigend und als nicht überzeugend aufstellbar erwies. Erst in der 1834 angefertigten Fassung, die heute im Schinkel-Pavillon des Charlottenburger Schlosses in Berlin hängt, hat Gaertner die Lösung seiner Schwierigkeiten mit der Einfügung des Daches gefunden. Doch waren, wie die Wiederholung dieses Winkelpanoramas belegt, die Verkaufschancen für eine solche Bildform ungünstig, weil sie die räumlichen Möglichkeiten sowohl der Stadtpalais wie auch der gehobenen bürgerlichen Haushalte überstieg. Gaertner hat diese Bildform nicht wieder aufgegriffen.

Lit.: K. Brockerhoff, Eduard Gaertners Panoramen von Berlin, in: Berlinische Blätter für Geschichte und Heimatkunde, 1, Nr. 2, 1933, S. 13–18. – Wirth, Gaertner, S. 33–38, 230 f., Nr. 27–30. – Börsch-Supan, Kunst, Nr. 202.

73 Eduard Gaertner (1801– 77)
**Blick vom Dach der Friedrichwer-
derschen Kirche auf das Friedrichs-
forum, 1835**
Öl/Lwd; 93,5 × 147; bez. u. r.:
»E. Gaertner 1835«.
Ratingen, Detlef Raffel.

Die Ansicht zeigt einen Ausschnitt aus
dem Panorama, das Gaertner 1834 fer-
tiggestellt hatte. Auch hier hat der
Künstler – wie auf dem vollständigen
Rundblick des Winkelpanoramas und
der danach angefertigten Replik, die die
Zarin erwarb und deren Fragmente
heute im Schloß Pawlowsk bei Lenin-
grad aufbewahrt werden – das zinkge-
deckte Kirchendach in die Ansicht einbe-
zogen. Sie ist im selben Jahr wie die zwei
Jahre später nach Rußland verkaufte
Wiederholung entstanden. Von den bei-
den vollständigen Panoramen weicht das
Gemälde nicht nur ab, weil es einen Aus-
schnitt zeigt, es ist auch weitergeführt als
die entsprechenden Seitenteile der bei-
den Winkelpanoramen. Sie zeigen einen
Ausschnitt, der mit der Hedwigskirche
beginnt und bis zu dem Brüstungstürm-
chen reicht, das auf der vorliegenden
Teilansicht als im Bau befindlich wieder-
gegeben ist. Während Gaertner auf dem
Teilstück die Bildfläche bis zum nächsten
Türmchen erweitert, gehört der hier an-
gefügte Bildbereich in den Winkelpano-
ramen bereits dem schmaleren Mittel-
stück an. Auch die Staffage weicht den
Panoramen gegenüber ab. Nicht die
schaulustigen Ausflügler, sondern der
Baubetrieb beherrscht den Vordergrund.
Dort liegen Bohlen und eine Seilwinde.
Ein Maurer, der mit der Fertigstellung
eines Turmes befaßt war, hat sich zu ei-
ner Mahlzeit niedergelassen.
Das Gemälde weicht aber auch in seiner
malerischen Behandlung von den beiden
vollständigen Winkelpanoramen ab, in-
dem es weitaus skizzenhafter angelegt
ist. Im Unterschied zu dem präzise und
detailgenau ausgeführten Dach und der
Brüstung im Vordergrund des Bildes
sind die Hausfassaden und die Dächer
der umliegenden Bauten nur flüchtig an-
gedeutet. Der einzelne Pinselstrich ist
noch zu erkennen, und an einigen Stellen
scheint die dunkel angelegte Vorzeich-
nung unter dem Farbauftrag durch. Das
Gemälde ist darin dem zweiteiligen Pan-
orama im Berlin Museum stilistisch nä-
her verwandt.
Das Interesse, das Gaertners Winkelpan-

orama schon 1834 auslöste, spiegelt sich
auch in dem Wunsch, Ausschnitte daraus
im Gemälde zu wiederholen. Solche Teil-
stücke wie das hier vorliegende konnten
in der üblichen Weise aufgehängt werden
und besaßen dennoch die Faszination ei-
nes Rundblicks. Neben dem hier gezeig-
ten Bild hat Gaertner in seinem Schreib-
kalender am 18. 10. 1834 auch eine An-
frage Peter Beuths, dem Begründer des
Gewerbeinstituts, der Vorgängerinstitu-
tion der technischen Hochschulen, ver-
merkt. Beuth erkundigte sich bei dem
Maler, ob und für welchen Preis er bereit
sei, ein Teilstück zu wiederholen, das von
der Petrikirche bis zum Zeughaus reiche.
Beuth wollte dieses Bild für den »Verein
zur Beförderung des Gewerbefleißes in
Preußen« erwerben. Ob es zu einem Auf-
trag gekommen ist, ist nicht bekannt.

Lit.: Siehe Kat. 72.

**74 Carl Eduard Biermann
(1803–92)**
**Borsig's Maschinenbau-Anstalt zu
Berlin, 1847**
Öl/Lwd; 110 × 116,5; bez. u. l.:
»E. Biermann 1847«.
Berlin, Berlin Museum, Dauerleihgabe
Archiv der A. Borsigschen Vermögens-
verwaltung in Berlin.

Das Gemälde entstand im Auftrag Au-
gust Borsigs anläßlich des zehnjährigen
Bestehens seines Unternehmens. Die Ei-
sengießerei und Maschinenbauanstalt
war 1847 nach einem beispiellosen Auf-
schwung das führende Unternehmen sei-
ner Art in Berlin. Es lag in der Chaus-
seestraße am Oranienburger Tor, wo sich
das Zentrum der eisenverarbeitenden In-
dustrie befand.
Biermann galt im Urteil der zeitgenössi-
schen Kunstkritik als der führende Berli-
ner Architekturmaler. Seine Bilder zeig-
ten bevorzugt Landschaften und mittel-
alterliche Architektur in unzugänglichen
Gebirgsgegenden. Die dramatische In-
szenierung der Motive erfolgte durch die
Wahl des Standorts und einer Beleuch-
tung, die das Licht nur an wenigen Stel-
len durch den wolkenverhangenen Him-
mel durchbrechen ließ. Berliner Stadtbil-
der gehörten nicht in das Werk Bier-
manns, daher stellt die Ansicht der Bor-
sigschen Fabrik eine Ausnahme dar.
Schon seine für diese Gattung unge-
wöhnliche Größe hebt es unter den übli-

chen Berliner Stadtbildern hervor. Be-
reits im Format des Gemäldes und der
Wahl des ausführenden Künstlers doku-
mentiert sich der Stolz des Gründers auf
sein Lebenswerk. Dem Gemälde war der
Auftrag für zwei Aquarelle vorausge-
gangen, die den kometengleichen Auf-
stieg des Unternehmens augenfällig ma-
chen sollten. Ein Aquarell beschreibt den
Ausgangspunkt der Anlage, die Gieß-
halle in der Chausseestraße, noch in dem
Zustand von 1837. Zur Rekonstruktion
verwendete Biermann Bauzeichnungen
aus dieser Zeit. Als Pendant fertigte der
Künstler ein weiteres, heute verscholle-
nes Aquarell an, das den Zustand zehn
Jahre später zeigte. Es ist mit dem Ölbild
nahezu identisch. Das Gemälde wurde
im folgenden Jahr, 1848, auf der akade-
mischen Kunstausstellung in Berlin ge-
zeigt und fand als Lithographie schnell
Verbreitung.
Ein raffinierter Bildaufbau bestimmt die
Ansicht. Biermann weicht an verschie-
denen Stellen von der genauen topographi-
schen Aufnahme ab, um alle Funktionen,
die wichtige Bestandteile eines solchen
Unternehmens waren, ins Bild bringen
zu können. In das Zentrum stellte er den
Komplex der Produktionsanlagen. Bier-
mann wählte seinen Standort so, daß er
dem charakteristischen Bau der Anlage,
dem Wasser- und Uhrenturm, den ruß-
geschwärzten Schornstein des Gießhau-
ses, aus dem schwarze Rauchwolken her-
ausquellen, als kompositorisches Gegen-
gewicht zuordnen konnte. Daß hier auf
den Schöpfungsakt angespielt wurde, in-
dem die Elemente Wasser und Feuer in
Gestalt der beiden Türme betont wer-
den, war durchaus keine Blasphemie, es
entsprach vielmehr der Euphorie, mit
der mancher Zeitgenosse die Errungen-
schaften des anbrechenden technischen
Zeitalters begrüßte. »... und wie der
*Dampf sich mächtig in den Kesseln drehte, hob
sich auch unsere Brust bei dem Gedanken: Wir
alle sind berufen, Menschen zu sein, und jeder
Mensch kann mit Gott eine Welt aus sich
selbst erschaffen.«*
Die zweckmäßige und zugleich an-
spruchsvolle Architektur, das helle Son-
nenlicht, die kräftigen Zugpferde, die
eine fertiggestellte Lokomotive über den
aufgeräumten Hof ziehen, und die dun-
klen Wolken aus den Schornsteinen
schließen sich in Biermanns Gemälde zu
einer Apotheose bürgerlichen Unterneh-
mergeistes zusammen. Wie ein Befehls-
stand wird die Terrasse im Vordergrund

ins Bild gesetzt, die unschwer als Teil des Borsigschen Wohnhauses zu lesen ist. Sie ist der wichtigste Eingriff in die Topographie des Fabrikgeländes, denn das Haus stand an einem anderen Ort, in Moabit. Biermann baute die Terrasse an dieser Stelle ins Bild ein, wie er auch das gegenüberliegende Gebäude mit der hochgezogenen Markise als »Comptoir« bezeichnete, obwohl es als Remise und zur Lagerung von Baumaterialien diente. Mit seiner ausgeklügelten Komposition, die zeigt, daß es sich hier um ein Atelierbild handelt, hat sich ein einzigartiges Zeugnis Berliner Architekturmalerei erhalten. Es gibt zugleich Aufschluß über das erwachende Selbstbewußtsein einer neuen Gesellschaftsschicht, der Großfabrikanten.

Lit.:Akademie-Katalog II, 1848, Nr. 103. – Berlin-Archiv, Bd. 4, Nr. B 04050. – D. Vorsteher, Borsig. Eisengießerei und Maschinenbauanstalt zu Berlin, Berlin 1983 (Industriekultur. Schriften zur Sozial– und Kulturgeschichte des Industriezeitalters,

hrg. von Tilmann Buddensieg). – Zur Industrie in Moabit: Kat. Von der Residenzstadt zur Industriemonopole, Ausstellung Technische Universität Berlin 1981, Bd. 1, S. 235 f.

75 Friedrich Wilhelm Klose (1804 – um 1874)
Der neue Packhof am Kupfergraben, 1835
Öl/Lwd; 30,5 × 39,5; bez. u. r.: »F. W. Klose 1835«.
Privatbesitz.

Klose hat 1835 zwei Ansichten angefertigt, die Teile des weitläufigen, gerade fertiggestellten Packhofgeländes zeigen. Während Friedrich Wilhelm III. eine Ansicht erwarb (Kat. 76), gelangte eine andere in Privatbesitz. Das vorliegende Motiv hat Klose sehr viel später noch einmal aufgegriffen. Die Wiederholung befindet sich im Märkischen Museum. Dieses Gemälde trägt auf seiner Rückseite einen Klebezettel mit der alten Be-

schriftung »Das Königliche Schloß vom Mehlhaus aus gesehen.« Es ist 1860 oder etwas früher entstanden, denn unter diesem Titel hat Klose 1860 eine Ansicht auf der akademischen Kunstausstellung gezeigt, bei der es sich wahrscheinlich um das Gemälde im Märkischen Museum handelt. Die Packhofanlagen waren vor der städtebaulichen Neuorganisation durch Karl Friedrich Schinkel über verschiedene Stellen der Stadt verteilt. Das 1685 erbaute Pomeranzenhaus, das im Zuge der Errichtung der Nationalgalerie abgerissen wurde, hatte man seit dem 18. Jahrhundert als Packhof genutzt; am Kupfergraben, gegenüber den Häusern der Schloßfreiheit, befand sich die ältere Anlage. Nach ihrem Abbruch entstand auf dem Grundstück die Bauakademie. Schinkel schlug daher vor, an der nordwestlichen Spitze der köllnischen Insel – dem Gebiet der heutigen Museumsinsel – einen neuen, großangelegten Packhof zu bauen, zumal dort bereits Speicheranlagen standen und nur wenige Wohnhäuser mit Wiesengrund-

Kat. 74

Kat. 75

Kat. 76

stücken erworben werden mußten. Der Kupfergraben wurde als Anlegestelle erweitert und ausgebaggert. Schon 1826 hatte man an der Spitze der Insel das Mehlhaus, den Getreidespeicher der Bäckerinnung, aufgeführt. An der Stelle des heutigen Pergamonmuseums ent-

stand das 1832 fertiggestellte Lagergebäude von Schinkel, dessen an das Wasser gebaute Front links im Bild steht. Es schlossen sich ein Stapelplatz, ein Waagehaus und zwei Krane an, die die niedrige Reihe der Warenschuppen unterbrachen. Dann folgten an der Stelle des heute als

Ruine erhaltenen Neuen Museums der Komplex der Verwaltungsgebäude, die sich aus zwei kubischen Bauten zusammensetzten, verbunden durch einen zurückgesetzten Flügel. In ihren Räumen waren verschiedene Finanzbehörden und das Haupt-Stempelmagazin untergebracht, das Stempel für den Amtsgebrauch und Spielkarten herstellte. Die Bauten waren 1834 fertiggestellt. *»Diese Anlage, eben so wichtig für den Handel und Verkehr der Hauptstadt, wie als Verschönerung derselben«,* hat Klose in seinem Gemälde festgehalten, und ähnlich der Ansicht der Bauakademie (Kat. 78), stellte er der neuen Anlage die ältere Bebauung entgegen, um die vorteilhafte Wirkung der Neubauten zu betonen. Im Hintergrund erkennt man den querliegenden Bau des Berliner Schlosses. In Kloses Ansicht ist die harte, wie gezeichnet wirkende Linienführung – ein wichtiges Merkmal der Berliner Malerei – besonders ausgeprägt. Dies und die klare Beleuchtung, durch die jedes Detail der Wandflächen und die Spiegelung im Wasser fast überdeutlich herausgehoben werden, bilden den Reiz des Gemäldes, das die dargestellte Gegend dem Betrachter anschaulich vor Augen führt.

Lit.: Akademiekatalog Berlin, 1860, Nr. 500. – Zum Packhof:
Schinkel-Lebenswerk, III, S. 107–24. – Spiker, S.24.

76 Friedrich Wilhelm Klose
(1804–um 1874)
Das Salzmagazin in Berlin, 1835
Öl/Lwd; 30,8 × 39,3; bez. u. r.:
»F. W. Klose 1835.«.
Berlin, SSG, Inv. GK I 3711.

»Im Herbst 1833 wurde noch ein Bassin an der anderen Seite des Packhofplatzes ausgegraben, auch die Fundamente zu neuen Gebäuden wurden gelegt, um das schnellere Ausschiffen der Waaren zu fördern; auch wird daselbst im Jahre 1834 ein Magazin für die Lagerung von Salz erbaut, wozu jetzt alles eingeleitet ist.« Die Situation, die Schinkel in der Einleitung des 21. Hefts seiner Sammlung Architektonischer Entwürfe, 1834, erläuterte, hat Klose im folgenden Jahr im Bild festgehalten. Am rechten Bildrand erkennt man die dem Kupfergraben gegenüberliegende Seite des Niederlaggebäudes, im Vordergrund den neuausgehobenen Stichkanal, in dessen voll-

Kat. 77

kommen ruhiger Wasserfläche sich die
Bauten des 1835 fertiggestellten Salzma-
gazins spiegeln. Den quer den Stichkanal
abschließenden Bau überragt das Dach
des Museums, das an den krönenden
Gruppen der Rossebändiger zu identifi-
zieren ist. Die Ansicht zeigt eine für die
Berliner Stadtbilder ungewöhnliche
Konzentration auf die Architektur
selbst, da hier die Staffagefiguren völlig
in den Hintergrund gedrängt wurden.
Damit wird der Blick des Betrachters auf
die neuen Bauten und deren Umgebung
gelenkt. In dieser Ausrichtung der Dar-
stellung auf die Architektur selbst steht
die Ansicht den architektonischen Ent-
würfen der Zeit näher als der Malerei,
denn auch ihr Ziel war die bildliche Ver-
anschaulichung der stadträumlichen
Wirkung des projektierten Baus. Die Ve-
dute dagegen war traditionell bestrebt,
die Atmosphäre und Stimmung der
Stadt in den Vordergrund zu stellen.
Friedrich Wilhelm III. erwarb das Ge-
mälde, von dem Klose unter der Nr. 413
auf der akademischen Kunstausstellung
1838 eine Wiederholung in Aquarellfar-
ben zeigte. Während das Gemälde auch
in alten Inventaren unter dem Titel »Der
neue Packhof in Berlin« geführt wird,

bezeichnet der Ausstellungskatalog den
Bildgegenstand präziser als »Salzmaga-
zin«. Daß es sich trotz der verschiedenen
Bezeichnungen um dasselbe Motiv han-
delt, geht aus dem Bildgegenstand selbst
hervor, denn das Salzmagazin ist der Bau
im Zentrum des Bildes.

Lit.: Akademie-Katalog II, 1838, Nr.
413. – Schinkel-Lebenswerk, III, S. 120.
– Kat. Berliner Biedermeier, 1973, S.
54, Nr. 1. – Berlin-Archiv, Bd. 1, Nr. B
04025. – Börsch-Supan, Kunst, S. 267 f.,
Nr. 204.

77 Eduard Gaertner (1801–77)
Ansicht der Rückfront der Häuser an
der Schloßfreiheit, 1855
Öl/Lwd; 57 × 96; bez. u. l.: »E. Gaert-
ner 1855«, u. r.: »E. Gaertner«.
Privatbesitz.

Gaertner hat die Ansicht 1855 in zwei na-
hezu gleichen Fassungen gemalt. Auf der
kleineren Fassung fehlt der Herr, der
sich, einen Hund an der Leine führend,
an das Geländer der Uferbefestigung des
Schleusengrabens lehnt. Sie befindet sich
als Dauerleihgabe in der Neuen Galerie

der Staatlichen Kunstsammlungen in
Kassel.
Die Ansicht ist von der Unterwasser-
straße an der Ecke zur Schloßbrücke auf-
genommen. Vom Vordergrund verläuft
die Straße rechts in den Hintergrund des
Bildes, und hier kann man hinter Baum-
kronen noch einen kleinen Teil der 1836
fertiggestellten Bauakademie erkennen.
Der linke Abschluß wird durch die nur
knapp ins Bild genommene Reihe der
Schloßbrückenfiguren bestimmt, deren
vorderste, »Nike richtet den verwunde-
ten Krieger auf«, auffallend betont ist.
Sie stammt von dem Bildhauer Ludwig
Wichmann. Die Marmorfiguren waren
1851 – 1855 bis auf eine Gruppe aufge-
stellt worden. Auf der anderen Seite des
Schleusengrabens erkennt man über den
Dächern der Häuser die Brüstung des
Berliner Schlosses. Die 1845/49 von Au-
gust Friedrich Stüler über dem Eosan-
derportal errichtete Schloßkuppel setzt
einen weiteren Akzent im Bild. Davor
erstreckt sich die Rückseite der Häuser an
der Schloßfreiheit, die bis an das Wasser
herangebaut waren. Sie wurden 1892 –
1895 abgerissen, als Wilhelm II. dort das
National-Denkmal für seinen Großva-
ter, Wilhelm I., aufstellen ließ. Leopold

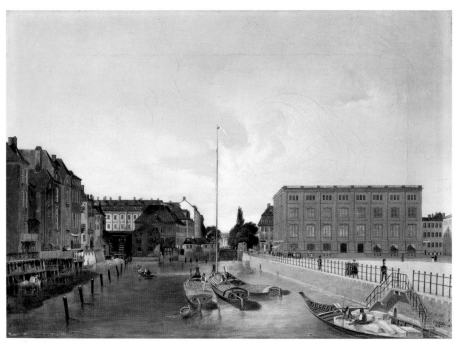

Kat. 78

Freiherr von Zedlitz charakterisierte 1834 die Gegend: »*so nennt man den Theil des Schloßplatzes,* [der ...] *durch eine Reihe hoher und schöner Häuser gebildet wird, in denen sich mehrere prachtvoll assortirte Gold– und Silberläden und andere Waarenmagazine der verschiedensten Art befinden.*« Gaertner zeigt merkwürdigerweise die Rückseite, deren kleinteilige Bauanordnung zwar reizvoll, aber nicht repräsentativ ist. Quer zum Schleusengraben liegen die im 17. Jahrhundert errichteten Werderschen Mühlen, dahinter als querstehende Zeile die Häuser an der Stechbahn und etwas weiter erkennt man den spitzen Turm des 1852 fertiggestellten Neubaus der Petrikirche. Neben der Mühle, zur Unterwasserstraße gelegen, regulierte eine Schleuse den Übergang des Schleusengrabens in die schmale Friedrichsgracht, die wieder in die Spree einmündete. Das Motiv des Bildes ist merkwürdig unklar. Sonst läßt sich bei fast allen Bildern Gaertners und anderer Berliner Stadtmaler der Zeit ermitteln, mit welcher Absicht oder für welchen Käuferkreis die Ansichten gemalt wurden. Dies ist hier nicht möglich. 1855 angefertigt, wurde es nicht auf der Kunstausstellung der Akademie gezeigt, und auch die zahlreichen Berliner Kunstzeitschriften erwähnen es nicht. Es ist im Vergleich mit anderen Gemälden des Künstlers auffällig groß, besitzt aber kein Motiv, das ein besonderes Kaufinteresse erwarten ließ.

Ob es sich um ein Auftragsbild handelt, wie I. Wirth vermutet, die den Herrn mit Hund als Auftraggeber in Erwägung zieht, ist anhand der Ansicht nicht zu belegen, da keines der Häuser so betont ist, als daß es eindeutig mit einem Auftraggeber zu verbinden wäre.

Auch sonst erweist sich der Bildaufbau als problematisch, da die große Marmorgruppe Wichmanns das Gleichgewicht der Darstellung stört, aber auch keinen Aufschluß über die Gestalt der Schloßbrücke zu geben vermag. Daß der malerische Reiz der Häuser Gaertner zu dem Bild angeregt hat, ist unwahrscheinlich, denn es handelte sich schließlich nur um die Rückseite einer Häuserzeile. Auch waren die Häuser nicht alt genug, um das Interesse eines Architekturmalers auf sich zu ziehen. Die Malweise mit ihrer klaren, übersichtlichen Farbgebung spricht dagegen, daß Gaertner sie um ihrer malerischen Wirkung willen malte. Trotz aller Unklarheiten in der Frage seiner zeitgenössischen Wirkung, ist das Bild eine der schönsten Stadtansichten Berlins aus der Zeit des ausgehenden Biedermeier und zeigt eine kaum bekannte Seite der Stadt, die sich unmittelbar an das monarchische Zentrum Berlins anschloß.

Lit.: Wirth, Gaertner, S. 237, Nr. 87–88. – Zur Schloßfreiheit: L. Freiherr von Zedlitz, Neuestes

Conversations-Handbuch für Berlin und Potsdam zum täglichen Gebrauch der Einheimischen und Fremden aller Stände, Berlin 1834, S. 706 f.

78 Friedrich Wilhelm Klose
(1804 – um 1874)
Die neue Bauschule von der Schloß-
brücke aus gesehen, 1836
Öl/Lwd; 42,5 × 55; bez. u. r.:
»F. W. Klose 1836«.
Berlin, SSG, Inv. GK I 9051.

Klose stellte die Ansicht, die in der rechten Bildhälfte die im selben Jahr fertiggestellte Bauakademie zeigt, 1836 in der königlichen Akademie der Künste aus, wo sie Friedrich Wilhelm III. erwarb. Der Titel »Blick von der Schloßbrücke auf die Werderschen Mühlen«, unter dem das Bild heute gezeigt wird, ist eine spätere Benennung. Sie hat in dem 1973 in Potsdam erschienenen Katalog dazu geführt, unter dem hier verwendeten zeitgenössischen Titel und dem späteren Titel zwei Bilder aufzuführen und das eine davon als früh verschollen zu bezeichnen, da man seinen späteren Verbleib nicht nachweisen konnte. In dem Erwerbungsverzeichnis der königlichen Gemäldegalerie ist unter der Nr. 365 vermerkt, daß im Jahre 1836 nur eine, nämlich die vorliegende Ansicht der Bauakademie von Klose für das königliche Palais erworben wurde.

Die Bauakademie war bereits 1799 als eigenständiges Institut zur Ausbildung junger Architekten aus der Akademie der Künste herausgelöst worden. Mit dem Bau, der 1832–36 nach Plänen von Karl Friedrich Schinkel ausgeführt wurde, erhielt sie ein eigenes Lehrgebäude. Der Bau erhob sich auf dem Gelände des alten Packhofs, der 1832 eine neue Anlage am Ort der heutigen Museumsinsel erhalten hatte (Kat. 75). Die Errichtung des Lehrgebäudes bedeutete eine wesentliche stadträumliche Verbesserung, denn nun erhob sich unweit vom Schloß und dem Platz am Zeughaus ein weiterer repräsentativer Bau anstelle der alten baufälligen Wirtschaftsanlage. Die Bauakademie setzte neue architektonische Maßstäbe durch die Verwendung von sichtbarem Ziegelwerk und dekorativen Schmuckziegeln an einem öffentlichen Bau zu Beginn des 19. Jahrhunderts. Zwar hatte es eine Tradition der Backsteinarchitektur im norddeutschen

Raum gegeben, sie war aber im Laufe des 16. Jahrhunderts abgebrochen.
Auf der linken Bildhälfte zeigt Klose die Rückfronten der an der Schloßfreiheit gelegenen Häuser, die Gaertner 1855 im Bild festgehalten hat (Kat. 77). Am Ende des Schleusengrabens erkennt man, links an diese Häuser anschließend, die sogenannten Werderschen Mühlen, die von einem Zweigkanal der Friedrichsgracht, dem Mühlengraben gespeist wurden. Hinter der Schleuse änderte der Schleusengraben, dort wo er mit dem Mühlengraben zusammenfloß, seinen Namen und hieß Friedrichsgracht. Hinter den niedrigen Mühlenbauten ist die gleichmäßig gegliederte Fassade der Häuser zu erkennen, die zu dem größeren Komplex der sogenannten Häuser an der Stechbahn gehörten.
Obwohl der zeitgenössische Titel den Neubau der Bauakademie als den entscheidenden Bildgegenstand benennt, hat Klose ihn nicht ins Zentrum des Gemäldes gestellt, sondern in die rechte Bildhälfte gerückt. Klose interessierte bei seiner Darstellung vor allem die Wirkung des Baus in seiner stadträumlichen Umgebung. Durch die Wahl des Bildausschnitts konfrontierte er den kubischen Baukörper der »neuen Bauschule« mit der kleinteiligen Uferbebauung, wie sie die linke Seite des Gemäldes zeigt. Wie ein sauberer Trennungsstrich markiert der Mast eines ankernden Kahns die Bildmitte und unterstreicht damit den Gegensatz von gewachsener Bebauung und der einzeln stehenden Gestalt des Neubaus. Auch in dieser Ansicht zeigt sich Kloses ausgeprägte Neigung zu klaren Farbflächen und gleichmäßiger Ausleuchtung des Motivs.

Lit.: Akademie-Katalog II, 1836, Nr. 469. – Schinkel-Lebenswerk III, S. 40. – Kat. Berliner Biedermeier, 1973, S. 54, Nr. 3.

Quellen: Merseburg, Zentrales Staatsarchiv, Dienststelle Merseburg, 2.2.12. Oberhofmarschallamt Nr. 2779, Gemäldegalerie. Kunstsachen erworben in der Zeit 1826–1843, Nr. 365.

79 Albert Schwendy (1820–1902) Blick über den Mühlengraben auf die Schloßkuppel, 1849
Öl/Lwd; 63,4 × 53,2; bez. u. l.: »A. Schwendy. 1849«.
Berlin, Berlin Museum, Inv. GEM 87/2.

Schwendy hat das Motiv mehrfach gemalt. Drei Fassungen haben sich erhalten, eine aus königlichem Besitz im Schloß Charlottenburg in Berlin, eine weitere in Privatbesitz und die dritte, hier gezeigte, im Berlin Museum. Eine vierte, 1850 entstandene Ansicht ist verschollen, aber als Farbabbildung in Velhagen & Klasings Monatsheften (47, 1932, S. 72) abgedruckt. Auch im Katalog des Berliner Künstlervereins ist sie, wenn auch mit einer falschen Datierung, aufgeführt. In der Plankammer der Staatlichen Schlösser und Gärten Potsdam-Sanssouci hat sich ein Aquarell Friedrich Wilhelm Kloses erhalten, das nahezu die gleiche Situation zeigt. Es gehört zum ehemaligen Bestand der Schloßbibliothek (Abb. 37).
Der Blick führt den Verlauf des Mühlengrabens entlang. Das Gewirr der Häuserfronten und Giebel wird von der Schloßkuppel überragt, deren Bau nach den Plänen August Stülers und Albert Schadows 1845/46 begonnen worden war. Die Arbeiten am Außenbau waren fast vollendet, als 1848 die Revolution ausbrach. Die Weiterführung des Baus in dieser politisch unruhigen Zeit hatte programmatischen Charakter. Der Innenausbau zur Schloßkapelle dauerte erheblich länger, und erst am 24. Mai 1853 fand die Einweihung statt. Die Kuppel setzte einen neuen unübersehbaren Akzent im Stadtbild Berlins. Ihre zeitgenössische Bedeutung läßt sich an den zahlreichen Ansichten ablesen, die bereits während ihrer Fertigstellung angefertigt wurden, um ihre Wirkung in den verschiedensten Richtungen zu zeigen. Auch für die Entstehung des vorliegenden Bildes und die schnelle Folge der weiteren Fassungen war die Schloßkuppel ausschlaggebend, denn die Gegend des Mühlengrabens hatte bis dahin als wenig darstellenswert gegolten.
So hat Klose die verwinkelten Häuser vereinfacht wiedergegeben und – wie an den Ansichten Schwendys und der etwa zwanzig Jahre jüngeren Fotografie abzulesen ist – die Kuppel zu hoch und zu schlank gezeigt, um ihre Bedeutung hervorzuheben.

Im Zusammenhang mit dem Baugeschehen stieß das Motiv des Mühlengrabens auf großes Interesse. Er war ein Teil des regulierten Spreearms, an dessen Zusammenfluß mit dem Schleusengraben ein Wehr der Werderschen Mühlen lag. Vor der Teilung in zwei parallel geführte Wasserläufe hießen die beiden Stränge Friedrichsgracht, nach ihrem Zusammenfluß, etwa von der Höhe der Schloßbrücke an, führten sie die Bezeichnung Kupfergraben. Schwendy hat seine Ansicht vom Wasser oder von einem der vor den Häusern liegenden Waschstege aus aufgenommen, um den Verlauf des Grabens und seine Bebauung zeigen zu können. Im Gegensatz zu der frühen Ansicht eines Hofs am Mühlengraben, wie sie Ludwig Deppe etwa 1820 von einem Grundstück in der Brüderstraße aus aufgenommen hatte (Kat. 80), fand das Gemälde Schwendys großen Anklang beim Publikum. In den knapp dreißig Jahren, die zwischen der Ansicht Deppes und dem Gemälde Schwendys lagen, hatte sich der Geschmack des Publikums geändert, und die Attraktion des monumentalen Kuppelbaus war hinzu gekommen. Aber man begann allmählich auch, den verwinkelten, stark bebauten und sicherlich durch den Kanal zeitweilig übel riechenden Ecken Berlins »romantische« Züge abzugewinnen. Im Unterschied zu Kloses Aquarell, das in Berliner Manier klare Umrisse zeigt und sich durch eine fast graphische Linearität auszeichnet, ist es Schwendys Ziel, die Stimmung der Gegend wiederzugeben. Der vom erwärmten Wasser aufgestiegene Dunst liegt wie ein Schleier über dem Bild, mildert die Kanten und Ecken, verhüllt bröckelnden Putz. Die Häuser auf der linken Uferseite werden noch vom nachmittäglichen Licht erhellt. Die linke Seite und der Mühlengraben selbst liegen bereits im Schatten. Wäscherinnen auf einem Waschsteg, aufgehängte Wäschestücke, heruntergelassene Markisen und der Angler im Boot im Vordergrund vervollständigen das Bild einer kleinstädtischen Idylle, die Spitzwegs Bildern näher steht als den klaren Ansichten Gaertners. Doch fehlt die feine Ironie, die die Bilder des Münchners auszeichnen. Dennoch wird in diesem Gemälde die Münchner Schulung Schwendys deutlich, wie auch an der monochromen Palette und der malerisch eingesetzten Beleuchtung ablesbar. Es ist nicht mehr das gleichmäßig helle Licht der Ansichten der dreißiger

Jahre. Das Licht ist durch Schattenzonen unterbrochen und setzt deutlich Akzente. Bei der Farbwahl bevorzugt der Maler Braun– und Ockertöne.

Ein Vergleich der zwischen 1848 und 1850 entstandenen Ansichten untereinander erweist, daß es Schwendy nicht in erster Linie um die exakte Wiedergabe der baulichen Situation ging, sondern um die Schilderung einer stimmungsvollen Idylle inmitten der expandierenden Großstadt. Einzelne Hauswände werden einmal als verputzt und einmal als Sichtfachwerk gezeigt, und die Zahl der Fensterachsen desselben Gebäudes kann variieren. Auch haben die Schornsteine je nach Ansicht eine unterschiedliche Gestalt, auch die Zahl der aus den Höfen zum Kanal gewachsenen Bäume ist un-

terschiedlich angegeben. Auffällig sind die Differenzen in der Höhenangabe, um die die Schloßkuppel die Häuser überragt. Sie sind nicht aus dem von Ansicht zu Ansicht leicht verschobenen Standort des Malers zu erklären. Dazu sind die Abweichungen zu gering, sie sind viel eher das Ergebnis einer – nach Anfertigung der Skizzen – im Atelier getroffenen Entscheidung. Hierfür spricht auch, daß die Abweichungen in der Wiedergabe der Bauten im Vordergrund der einzelnen Fassungen beträchtlich sind.

Etwa zwanzig Jahre später bestand die Bebauung, wie sie Schwendy und Klose in ihren Ansichten um 1850 schilderten, noch fast unverändert. Um 1870 hat der Hoffotograf Albert Schwartz, ein aufmerksamer Chronist der durch Abriß be-

drohten alten Bauten Berlins, die Situation noch einmal festgehalten. Für seine Aufnahme wählte er wieder einen Standort, der den früheren Ansichten verwandt war, aber höher lag (Abb. 36).

Lit.: Kat. Hundert Jahre Berliner Kunst im Schaffen des Vereins Berliner Künstler, Ausstellung Verein Berliner Künstler, Berlin 1929, Nr. 1315. – Zur Schloßkuppel und ihren verschiedenen Ansichten: B. Krieger, Berlin im Wandel der Zeiten. Eine Wanderung vom Schloß nach Charlottenburg durch drei Jahrhunderte, Berlin 1932. – Peschken/Klünner, S. 493–95.

Abb. 36 Albert Schwartz, Der Mühlengraben, um 1870; Foto (zu Kat. 79).

Abb. 37 Friedrich Wilhelm Klose, Der Mühlengraben, um 1860; Aquarell, Potsdam, Staatliche Schlösser und Gärten Potsdam-Sanssouci, Plankammer (zu Kat. 79).

80 Ludwig Deppe
(Lebensdaten unbekannt)
Hintere Ansicht der der Schleuse
gegenüberstehenden Häuser, von
einem Hofe in der Brüderstraße
gesehen, 1820
Öl/Lwd; 45,5 × 56.
Berlin, SSG, Inv. GK I 7891.

Deppe stellte sein Gemälde in der Abteilung »Dilettanten« auf der Kunstausstellung von 1820 aus, das heißt, daß er einem bürgerlichen Beruf nachging und sich nur nebenbei der Malerei widmete. Die Anlage des Bildes mit seiner vielgestaltigen Fassaden– und Dachlandschaft und die akkurate malerische Ausführung verraten den geübten Umgang mit der Ölmalerei und die genaue Kenntnis der

perspektivischen Bildkonstruktion, so daß man versucht ist, die Angabe »Dilettant« in Zweifel zu ziehen. Aber nicht nur die künstlerische Qualität ist in diesem Fall bemerkenswert, auch die Wahl des Bildthemas ist ungewöhnlich. Weder in Berlin noch außerhalb findet sich in der Architekturmalerei bis 1820 eine ähnliche Darstellung. Das Pittoreske des Motivs, das der heutige Betrachter in der kleinteiligen Gliederung des Fachwerks und der verschachtelten Anlage der Bauten sieht, wurde damals so nicht wahrgenommen. Zwar lobte ein zeitgenössischer Rezensent die Qualität der Ausführung, bemerkte aber zur Motivwahl: *»..., daß man aber den Fleiß, der hier auf schiefes Gebälk eines Hinterhauses, auf Gänge, die mit Wäsche behangen sind, und der*

gleichen, mehr auf eine schöne Aussicht gewendet wünscht, ist Niemand zu verdenken.« Noch forderte der allgemeine Geschmack von Bildern, daß sie in erster Linie geeignet sein müßten, das Publikum zu erbauen, zu bilden oder zu belehren. Die Schönheit dessen, was in der Gründerzeit dann wehmütig als »Alt-Berlin« bezeichnet wurde, sahen die Betrachter um 1820 nicht. In nüchterner Einschätzung wußten sie um die bescheidenen Wohnverhältnisse hinter den »malerischen« Fassaden. Mit dem Erwerb dieser Ansicht bekundete Friedrich Wilhelm III. einmal mehr sein ausgeprägtes Interesse an realitätsgetreuen Ansichten. Deppe war nur das eine Mal, 1820, auf der Kunstausstellung der Berliner Akademie vertreten. Er zeigte drei Gemälde, *»Studien nach der Natur in Öl gemalt«*: das hier ausgestellte, und zwei heute unbekannte Bilder.
In einer Akte der preußischen Hofverwaltung hat sich die Quittung zum Ankauf der Ansicht erhalten. Hier gibt Deppe seinen Beruf mit *»Geheimer Secretair Sr. Königl. Hoheit des Prinzen August von Preußen«* an. Unter dieser Berufsbezeichnung wird er im »Handbuch über den Königlich-Preußischen Hof und Staat« von 1821 bis 1855 geführt und ergänzend als »Chatoul-Rendant« bezeichnet. 1828 wurde Ludwig Deppe Mitglied im Verein der Kunstfreunde im Preußischen Staate, dem auch die führenden Künstler und Architekten angehörten. Deppe war 1820 in den Hofdienst eingetreten, denn das Handbuch benennt 1820 noch jemand anderen auf diesem Posten. Erst 1827 findet er sich jedoch unter eigener Adresse im Berliner Adreßbuch. Er wohnte in der Wilhelmstraße 65, im Palais des Prinzen August. Möglicherweise lebte er davor bei seiner Familie und wurde deshalb nicht eigens im Adreßbuch aufgeführt. Eine Kaufmannswitwe gleichen Namens bewohnte das Haus Brüderstraße Nr. 2, dessen Hof auf die »hintere Ansicht der der Schleuse gegenüberstehenden Häuser« zeigte. Es ist also wahrscheinlich zutreffend, wenn man in dieser Witwe seine Mutter vermutet und davon ausgeht, daß Deppe bis zu seinem Umzug in die Wilhelmstraße in der Brüderstraße gewohnt hat und in der Ansicht den Blick aus dem rückwärtigen Teil der Wohnung festhielt. Das taten in Berlin auch andere Maler, wie der Blick aus einem Haus in der Marienstraße von Hummel belegt

Kat. 79

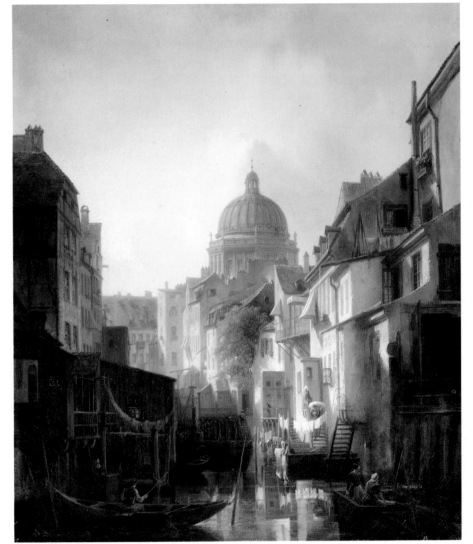

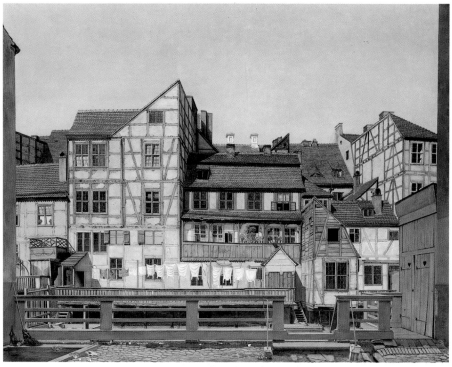

Kat. 80

(Abb. 26). Ungewöhnlich bleibt aller-
dings – neben dem frühen Datum der
Entstehung –, daß Deppe sein Bild auf
der akademischen Kunstausstellung zum
Kauf anbot und nicht selbst behielt. Das
Gemälde zeigt in seiner klaren Farbge-
bung, der wie gezeichnet wirkenden Be-
tonung der Umrisse und in dem niedri-
gen Standpunkt von dem es aufgenom-
men wurde, bereits alle wesentlichen
Merkmale der nach 1825/30 florierenden
Berliner Architekturmalerei.

Lit.: Akademie-Katalog I, 1820, Nr.
216. – Literarisches Wochenblatt,
30.12.1820. – Kat. Die Stadt, Nr. 62. –
Börsch-Supan, Kunst, S. 270f., Nr. 207.

81 Eduard Gaertner (1801–77)
Blick vom Dach der Ravenéschen Ei-
senhandlung auf die Friedrichs-
gracht, um 1834
Öl/Lwd; 25,5 × 44,5.
Privatbesitz.

Die Ansicht galt bis vor kurzem als das
Werk eines unbekannten Malers und war
keinem der Berliner Architekturmaler
des 19. Jahrhunderts zugeordnet. In ei-
nem Gutachten für den Besitzer, das mit
I. Wirth freundlicherweise zur Verfü-
gung stellte, hat sie das Gemälde dem

Werk von Eduard Gaertner zugeordnet.
Da Vorzeichnungen oder andere zeitge-
nössische Hinweise, die auf die Autor-
schaft eines der bekannten Berliner Ar-
chitekturmaler verweisen, nicht bekannt
sind, stützt sich die Zuschreibung auf die
bemerkenswerte künstlerische Qualität
der Ansicht, die in der ungewöhnlichen
Wahl des Standorts am auffälligsten zum
Ausdruck kommt. Durch das beherr-
schende Zinkdach im Vordergrund des
Gemäldes wurde ein traditioneller
Bilderaufbau umgangen, eine überra-
schend unkonventionelle Formulierung.
An diese Beobachtung schließt sich ein
weiteres Argument an, das die Gutachte-
rin für die Einordnung des Bildes in das
Werk Eduard Gaertners heranzieht. Es
ist das Motiv des Zinkdachs, das Gaert-
ner 1834 in seinem Panorama vom Dach
der Friedrich-Werderschen Kirche als
strukturierendes Element einsetzte (Kat.
73). Auch hier erzielte er eine ähnlich
verblüffende Bildwirkung. Das Fehlen
jeglicher Staffage auf der vorliegenden
Ansicht und die Tatsache, daß sie weder
signiert noch datiert ist, spricht nach An-
sicht I. Wirths für den Studiencharakter
des Gemäldes. Sie schlägt vor, hierin ein
»Probebild« Gaertners für Louis Ravené
zu sehen, das die Grundlage für den Auf-
trag eines aus Einzelgemälden zusam-
mengesetzten panoramaähnlichen Rund-

blickes darstellen sollte, der – aus wel-
chen Gründen auch immer – nicht zu-
standegekommen ist. Sie datiert das Ge-
mälde in die Mitte des 19. Jahrhunderts,
da Louis Ravené damals seine berühmte
Gemäldegalerie zeitgenössischer Malerei
in dem Haus aufzubauen begann, von
dessen Dach das Gemälde angefertigt
wurde. Über ein helles, offensichtlich
erst unlängst fertiggestelltes Zinkdach –
es zeigt noch keine Verschmutzungen
oder Verfärbungen durch die Einwir-
kungen von Wetter und Jahreszeiten –,
das den gesamten Bildvordergrund be-
herrscht, gleitet der Blick hinüber zu den
rechts und links entlang der Friedrichs-
gracht stehenden Häusern. Der durch
hohe Stützmauern kanalisierte Spreearm
biegt in seinem weiteren Verlauf nach
rechts ein. Am rechten Ufer stehen Bür-
gerhäuser, ihnen gegenüber befand sich
die Eisenwarenhandlung von Louis Ra-
vené, von deren Dach aus die Ansicht
aufgenommen wurde. Hinter dem Han-
delshaus steht ein großer Baum. Verfolgt
man den Verlauf der Wallstraße, deren
Häuserflucht den linken Bildrand be-
grenzt, weiter in die Bildtiefe, so zeigt
hier ein querstehendes, von der Sonne
beschienenes Haus an, daß sich die
Straße an dieser Stelle zum Spittelmarkt
öffnete. Louis Ravené hatte 1833 seine
Eisenhandlung von der Stralauerstraße
28/29 in die Wallstraße 92/93 verlegt. Es
handelte sich um ein bis zur Grünstraße
reichendes Eckgrundstück. Das Gelände
war für die Geschäfte Ravenés in beson-
derem Maße geeignet, denn hier hatte
seit 1780 das königliche Haupteisenkon-
tor, eine dem königlichen Oberbergamt
unterstellte Behörde, seinen Sitz gehabt.
Es war im Zuge der Fertigstellung der
neuen Packhofanlagen, die Schinkel an
die Nordwestspitze der cöllnischen Insel
gelegt hatte, übergesiedelt. An seinem
ehemaligen Standort in der Wallstraße
hatte das Kontor über große Lagerkapa-
zitäten und Abladevorrichtungen für Ei-
sen, Bleche und Steinkohle verfügt, die
auch Ravené für sein Geschäft benötigte.
Offensichtlich wurde das bestehende Ge-
bäude, das aus dem 18. Jahrhundert
stammte, von seinem neuen Besitzer
grundlegend umgebaut. Das Zinkdach
scheint neu gedeckt zu sein. Die glatten,
schmucklosen, mit einer Putzquaderung
versehenen Wände gehören zu einem
Neubau oder einem Umbau. Dach und
Mauern zeigen keinerlei Einwirkungen
von Wetter und Regen. Im Conversa-

tions-Handbuch des Freiherrn von Zedlitz findet sich unter dem Stichwort »Eisengießereien« ein Hinweis auf den sehr grundlegenden Umbau des älteren Gebäudes, denn er erwähnt, daß Ravené hier eine gußeiserne Haupttreppe habe einbauen lassen, die den von Schinkel entworfenen Treppen in den Stadtpalästen der Prinzen Carl und Albrecht ähnlich sei. Der Umbau muß etwa ein Jahr nach dem Erwerb des Grundstückes abgeschlossen gewesen sein, denn in diesem Jahr, 1834, erschien das Conversations-Handbuch. In dem Haus Wallstraße 92/93 waren nicht nur die Geschäftsräume, sondern auch die Privaträume Ravenés untergebracht, die seit der Jahrhundertmitte auch eine ansehnliche Gemäldegalerie beherbergten. Mir scheint das vorliegende Gemälde im Zusammenhang mit dem Umzug und der aufwendigen Umgestaltung der Eisenhandlung Ravenés entstanden zu sein, d. h. um 1834 und nicht erst mit der Einrichtung der Gemäldegalerie in der Mitte des Jahrhunderts, wie es I. Wirth in ihrem Gutachten vorschlägt. Für eine frühere Datierung spricht einerseits der wiedergegebene Bauzustand, der auf einen kürzlich erst abgeschlossenen Bau schließen läßt. Neben dem Aussehen des

Handlungshauses verweist auch die malerische Gestaltung der Ansicht auf eine Datierung in die dreißiger Jahre des 19. Jahrhunderts, denn das Bild zeichnet sich durch eine sehr gleichmäßige Lichtführung aus und ist lediglich in eine große Licht- und eine Schattenzone unterschieden. Auf ein effektvolles Spiel unterschiedlicher Beleuchtungsmomente, wie es die Ansichten nach 1840 zeigen, beispielsweise Gaertners Ansicht der Singakademie aus dem Jahr 1843 (Kat. 57) oder Gaertners 1849 gemalter Blick von der Neuen Wache zum königlichen Palais (Kat 56) wurde verzichtet. Das hochsommerliche Licht, das in dieser Ansicht durch die vorherrschende Palette warmer Farbtöne hervorgehoben wird, war vor allem zwischen 1830 und 1840 das charakteristische Merkmal der Berliner Stadtbilder. Gegen eine späte Datierung des Bildes, die für I. Wirth aus der mutmaßlichen Aufstellung in der Gemäldegalerie Ravenés resultiert, spricht vor allem aber das Sammlungsprogramm von Louis Ravené, der neben Genre- und Historienbildern vor allem stimmungsvolle Landschaften und die wirkungsvoll inszenierten Ansichten mittelalterlicher Architektur sammelte. Die unprätentiöse Wiedergabe eines ar-

chitektonisch wenig ausgezeichneten Stadtteils wäre in der thematisch einheitlich angelegten Sammlung ein Fremdkörper gewesen.
I. Wirth hat in ihrem kurzgefaßten unveröffentlichten Gutachten die wesentlichen Kriterien umrissen, auf die sich ihre Zuschreibung der Ansicht zum Werk Gaertners stützt, wobei sie auf eine stilistische Analyse zur Untermauerung ihrer Ansicht verzichtete. Eine ausführliche Darlegung der Zuschreibungsargumente im Rahmen ihrer Forschungen über Leben und Werk Gaertners steht aus und ist von der Autorin vorgesehen.

Lit.: Zu Ravené: F. Weinitz, Berliner Maler in der Ravenéschen Bildergalerie, in: Mitteilungen des Vereins für die Geschichte Berlins, 1917, S. 282–89; K. Beck, Familiengeschichte Ravené, in: Mitteilungen des Vereins für die Geschichte Berlins, 1985, S. 310–12. – Zum Bau des Haupteisenkontors: Nicolai, Beschreibung, S. 462 f.; L. Freiherr von Zedlitz, Neuestes Conversations-Handbuch für Berlin und Potsdam zum täglichen Gebrauch der Einheimischen und Fremden aller Stände, Berlin 1834, S. 169.

Kat. 81

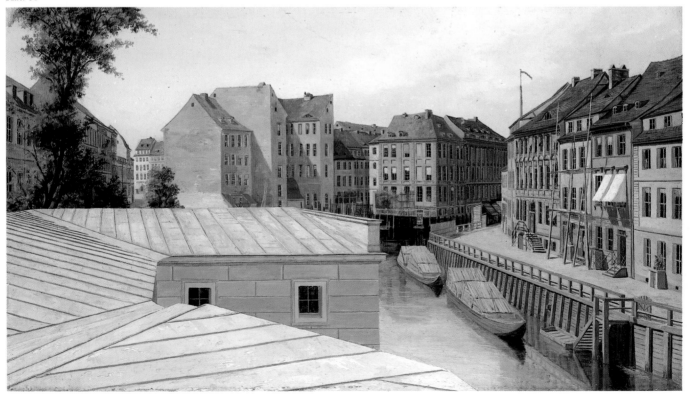

82 Eduard Gaertner (1801–77)
Gegend bei der Simsonbrücke mit
dem daranstoßenden Gebäude der
Kaufmannschaft, um 1846
Öl/Lwd; 42,5 × 59; bez. o. l.: »E. G.«.
Berlin, SSG, Inv. GK I 3492.

Die Simsonbrücke wurde in jüngerer
Zeit meist als Herkulesbrücke bezeich-
net, und unter dem Titel »Ansicht der
Herkulesbrücke und des Aktienspei-
chers« ist das Gemälde in den letzten
Jahrzehnten wiederholt ausgestellt wor-
den. 1836 zeigte Gaertner zum ersten
Mal eine Ansicht der Brücke. Sie war von
der neuen Promenade aus aufgenom-
men. Die Neue Promenade ist auf dem
vorliegenden Bild hinter der Simson-
brücke zu sehen. Vermutlich fertigte
Gaertner die Ansicht 1836 an, um den al-
ten Zustand des Terrains festzuhalten,
das im folgenden Jahr bebaut wurde.
Der Verein der Kunstfreunde im preußi-
schen Staat erwarb das Bild, das seither
verschollen ist. 1842 stellte Gaertner er-
neut eine Ansicht aus, die die Simson-
brücke zeigte. Es handelte sich um eine
kleinere, im Gesamteindruck hellere und
weniger durchgearbeitete Fassung des
Bildes im Schloß Charlottenburg. Auch
dieses Gemälde erwarb der Verein der
Kunstfreunde, und es fiel bei der Verlo-
sung im folgenden Jahr an die Königin.
Es wird heute in Sanssouci aufbewahrt.
Das Gemälde im Schloß Charlottenburg

kam, laut Erwerbungsjournal, 1846 in
den Besitz Friedrich Wilhelms IV. Die
Gründe, die zum Kauf dieser zweiten
Fassung durch den preußischen König
führten, der sonst wenig Interesse an
Berliner Stadtbildern zeigte, sind nicht
bekannt.
Gaertner stellte das Wohn– und Verwal-
tungsgebäude der Gesellschaft in das
Zentrum des Bildes. Die Speicher-Ak-
tien-Gesellschaft war 1835 gegründet
worden mit dem Ziel, dem wachsenden
Handel den dringend benötigten Spei-
cherplatz zur Verfügung zu stellen. Ge-
genüber dem Gelände des königlichen
Packhofs, dort, wo der ehemalige Fe-
stungsgraben von der Spree abzweigte,
lag ein unbebautes, für Gewerbebauten
vorgesehenes Gelände, das die Gesell-
schaft erwarb. Das Gelände war für den
Speicherbau günstig, da die Verbreite-
rung der Spree an dieser Stelle den Lade-
betrieb ermöglichte, ohne die Schiffahrt
zu beeinträchtigen. Die Anlage bestand
aus zwei Komplexen, die in einer zeitge-
nössischen Chronik folgendermaßen ge-
schrieben werden: »*Auf dem zunächst an
der Straße und dem Festungsgraben belegenen
Theile sind dreistöckige Wohngebäude von über
200 Fuß Frontlänge, mit dazugehörigen Flü-
gel-, Wirtschafts- und Stallgebäuden errichtet,
die einen abgesonderten Hof umschließend, eine
für sich bestehende Anlage bilden und jeder un-
mittelbaren Berührung der Speicher-Gebäude
liegen. In diesen Wohngebäuden befinden sich*

*gegenwärtig zehn vollständig grössere und klei-
nere Wohnungen, von welchen die meisten schon
vor ihrer Vollendung vermiethet waren. Ausser-
dem sind vier an der Straße belegene Localitä-
ten zum Detail-Handel vermiethet, und wie
wir hören, werden die verschiedenartigen Ge-
schäfte mit besten Erfolgen betrieben. Der an-
dere und bei weitem grössere Theil des Grund-
stücks [...] verblieb der Anlage der Speicher-
Gebäude mit dem dazu gehörigen Hofraum.
[...] Nach dem Beispiele der neuesten Anla-
gen der Art in England wurden die Speicher,
ohne vorliegende Quais, unmittelbar an den
schiffbaren Strom gelegt, so dass Güter aus den
zu löschenden Kähnen unmittelbar in die La-
gerräume der verschiedenen Etagen hinaufge-
wunden werden können.*«
Der Architekt der Anlage, deren Bau
1836/37 begonnen wurde, war Friedrich
Wilhelm Langerhans. Rechts neben dem
Wohn– und Verwaltungsgebäude er-
kennt man die Simsonbrücke, die Carl
Gotthard Langhans 1787/88 errichtet
hatte. Der Skulpturenschmuck, der der
Brücke den Namen gab, stammte von
Gottfried Schadow und Conrad Boy.
Hinter der Brücke lagen ein kleiner Park
und die sogenannte Neue Promenade.
Am Ufer, rechts im Bild, verlief die
kleine Präsidentenstraße, die auch auf
der anderen Seite des Festungsgrabens
weitergeführt war. Die florierenden Ge-
schäfte der Speicher-Aktien-Gesellschaft
haben Gaertner vermutlich dazu ange-
regt, die Ansicht zu malen, in der Hoff-
nung, hier einen interessierten Abneh-
merkreis zu finden.
1879 wurde der Festungsgraben zuge-
schüttet und auf seinem Verlauf die
S-Bahn durch die Stadt geführt, der Ab-
riß der Speicheranlagen erfolgte 1884.

Lit.: Akademie-Katalog II, 1836, Nr.
218; 1842, Nr. 228. – Museum, Blätter
für bildende Kunst, 5, 1837, Heft 3, S.
23. – Allgemeines Organ für die
Interessen des Kunsthandels, 4, 1844, S.
79. – Kat. Berliner Biedermeier, 1967,
Nr. 23. – Kat. Berliner Biedermeier,
1973, S. 12, Nr. 18; S. 43, Nr. 9. –
Wirth, Gaertner, S. 234, Nr. 62 (dort
mit falscher Bezeichnung: E. Gaertner
fec. 1844), S. 235, Nr. 68. –
Berlin-Archiv, Bd. 5, Nr. B 04087. –
Zum Aktienspeicher: Chronik der
Königl. Haupt– und Residenzstadt
Berlin für das Jahr 1837, Berlin 1840, S.
209–13.

Kat. 82

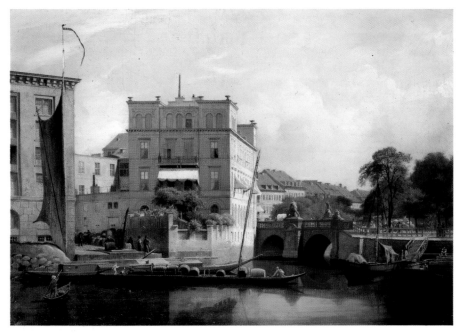

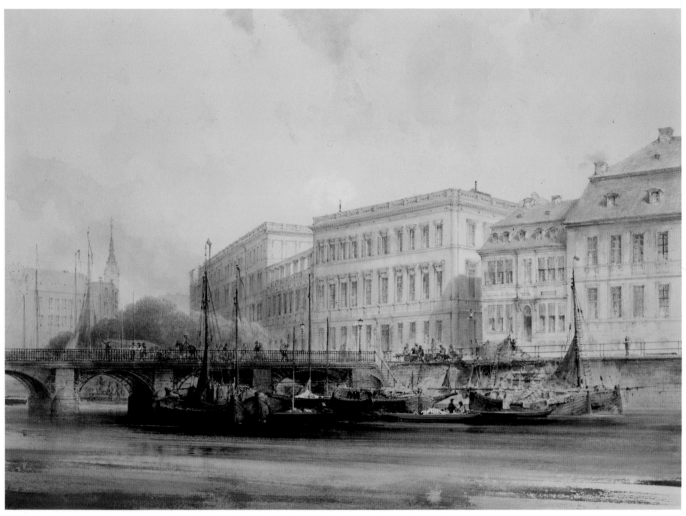

Kat. 83

83 Carl Graeb (1816–1884)
Die Spree an der Burgstraße und die
Neue Friedrichsbrücke, um 1850
Aquarell und Deckfarben; 25,3 × 34,1;
bez. u. l.: »C. Graeb«.
Berlin, Berlin Museum, Verein der
Freunde und Förderer des Berlin
Museums.

Wie die Ansicht der Wilhelmstraße (Kat.
92) ist das vorliegende Aquarell als Ge-
dächtnisbild an Heinrich von Bülow ent-
standen. Er und seine Gattin, Gabriele
von Bülow, bewohnten seit seinem Aus-
scheiden aus dem Auswärtigen Amt,
1845, das gerade fertiggestellte Haus
Burgstraße 27, das etwa in der Bildmitte
zu sehen ist. Graeb hat die Ansicht vom
gegenüberliegenden Spreeufer aufge-
nommen. Sein Standort lag neben dem
Berliner Dom auf der Höhe des Schin-
kelschen Museumsbaus. Vor ihm fließt

die Spree, auf der Lastkähne ankern. Die
1822/23 anstelle eines älteren Übergangs
errichtete Neue Friedrichsbrücke – heute
steht dort der 1892/93 erbaute, 1982
nach teilweiser Kriegszerstörung wie-
deraufgebaute Nachfolgebau – führte
zur Neuen Friedrichstraße, die Graeb in
seiner Ansicht zu schmal wiedergibt.
Hinter der Brücke, am linken Bildrand,
erkennt man die Bauten der Speicher-
Aktien-Gesellschaft (Kat. 82) und den
Turm der Sophienkirche. Hier zweigte
der 1879 zugeschüttete Festungsgraben
in nordöstlicher Richtung von der Spree
ab. Auf der gegenüberliegenden Burg-
straße liegt am rechten Bildrand Haus
Nr. 26, das Palais Itzig, daneben steht ein
bescheidener Bau an der Ecke der Neuen
Friedrichstraße. Das gegenüberliegende,
dreigeschossige Wohnhaus (Burgstraße
Nr. 28) wurde, wie auch die beiden an-
schließenden, 1844 von Friedrich Hitzig

errichtet. Von der alten Bebauung ist,
wie auch an der Wilhelmstraße, heute
nichts mehr erhalten.
Auf dieser Ansicht wird der Unterschied
zur Malerei der um 1800 geborenen Ber-
liner Künstler augenfällig. Graeb wählte
eine monochrome Farbigkeit, in der die
Braunabstufungen nur durch ein schilfi-
ges Grün aufgelockert werden. Nicht
mehr die penibel genaue Aufnahme des
dargestellten Stadtraums und der ver-
wendeten Baumaterialien ist das vorran-
gige künstlerische Anliegen. Graeb be-
müht sich um eine stimmungsvolle Schil-
derung des Viertels, das von dem Neben-
einander neuer, eleganter Wohnhäuser
und älterer Bebauung ebenso stark ge-
prägt wird wie von dem Schiffsverkehr
auf der Spree.

Lit.: Berlin-Archiv, Bd. 5, Nr. B 04098.
– J. Kern, Architekturlandschaften.

Kat. 84

Dem Berliner Maler Carl Graeb (1816 bis 1884), in: Kunst und Antiquitäten, 1986, Heft 4, S. 67.

84 Eduard Gaertner (1801–77)
Ansicht der Langen Brücke hieselbst, vom Wasser aus gesehen, 1842
Öl/Lwd; 38,6 × 63,1; bez. u. l.: »E. Gaertner 1842.«.
Stuttgart, Staatsgalerie Stuttgart, Inv. 3234.

Neben der 1836 von der Jannowitzbrücke aus aufgenommenen Ansicht (Kat. 85) zählt dieses Bild zu den stimmungsvollsten in Gaertners Werk. Doch während ersteres eine gewisse Nüchternheit bewahrt, hervorgerufen durch die Gegend, die von den an der Spree liegenden Industrie– und Handelsbauten geprägt wurde, hat Gaertner in seiner Ansicht der Langen Brücke die romantischen Züge betont, die Berlin entfalten konnte, und die von den Malern und Schriftstellern kaum wahrgenommen wurden.
Gaertner hat das Bild aus einem Boot von der Spree aus aufgenommen. Rechts von einer hohen Schalungsmauer gestützt, liegt die Burgstraße, deren Häuser von der abendlichen Sonne noch beleuchtet sind. Links liegen die zum Fluß gewandten Rückseiten des Marstalls und eines zum Schloßplatz hin ausgerichteten Wohn– und Geschäftshauses. Den Mittelpunkt der Ansicht bildet die Lange Brücke, im Unterschied zu den meisten Berliner Brücken ein massiver Steinbau, der in fünf Bögen die Spree überspannt. Auf ihrer Mitte war 1703 das bronzene Reiterstandbild Friedrich Wilhelms, des Großen Kurfürsten, aufgestellt worden, das sich heute im Ehrenhof des Schlosses Charlottenburg befindet. Jenseits der Brücke erstreckte sich der vielgestaltige Komplex des Berliner Schlosses. Gaertner legt das Bild so an, daß die linke Bildhälfte und der Vordergrund im Schatten liegen, wogegen das Abendlicht die Umrisse der Giebellinie des Schlosses, die Reiter auf der Brücke und die beiden rechten Brückenbogen scharf herausmodelliert. Mit der vertikalen Anordnung der Giebel der ältesten erhaltenen Schloßbauten, des Denkmals und den beiden Schwänen im Wasser, betont Gaertner die romantischen Momente der Darstellung. Auch der Reiterzug im Gegenlicht zielt darauf ab, Assoziationen an mittelalterliche Ritter zu wecken, ein Thema, das in der Malerei und Literatur dieser Zeit einen hohen Stellenwert besaß. Trotz dieses assoziativen Untertons vermerkt Gaertner mit aller Genauigkeit die Beschaffenheit von Wandoberflächen und gibt Details, wie die Ladenschilder, sorgfältig wieder. In diesem Bild zeigt er in überzeugender Formulierung, daß auch das Berlin des Biedermeier romantische Stadträume besaß.

Lit.: Akademie-Katalog II, 1842, Nr. 227. – Wirth, Gaertner, S. 234, Nr. 58. – Kat. Malerei und Plastik des 19. Jahrhunderts. Staatsgalerie Stuttgart, bearb. von C. v. Holst, Stuttgart 1982, S. 85.

Kat. 85

85 Eduard Gaertner (1801–77)
Prospekt von der Jannowitzbrücke
aus gesehen, 1836
Öl/Lwd; 39 × 63; bez. u. r.: »E. Gaert-
ner 1836.«
Berlin, Privatbesitz.

Gaertner hat 1836 verschiedene Male die
Jannowitzbrücke und ihre Umgebung
im Bild festgehalten. Er wohnte in ihrer
Nähe in der Alexanderstraße, zuerst in
Haus Nr. 19, ab 1836 in Nr. 22. Auf der
akademischen Kunstausstellung zeigte
er 1836 zwei nicht näher bezeichnete An-
sichten, die von der Jannowitzbrücke
aus gemalt waren. Eine Ansicht erwarb
der Kunstverein Pommern in Stettin. Er
verloste eine »Ansicht der Spree von der
Jannowitzbrücke« an den »Conditor
Ponz«. Vermutlich ist damit das erhal-
tene Gemälde gemeint. Eine andere,
ebenfalls 1836 von der Jannowitzbrücke
aus angefertigte Ansicht besaß das Mär-
kische Museum. Sie zeigte einen Blick
von der Brücke in die Brückenstraße und
ist heute verschollen. Im selben Jahr
malte Gaertner auch zwei Bilder, die den
Hof und das Haus zeigen, in dem er

wohnte. Sie entstanden im Auftrag des
Hausbesitzers.
Wie bei dem 1842 angefertigten Ge-
mälde, das die Lange Brücke und das da-
hinterliegende Schloß zeigt (Kat. 84),
handelt es sich auch hier um ein unge-
wöhnlich stimmungsvolles Bild. Das
Abendlicht einer anbrechenden Som-
mernacht beherrscht das Gemälde, nur
wenige Farben leuchten aus dem vor-
herrschenden Gesamtton des Bildes her-
aus. Es ist eines der seltenen Berliner
Stadtbilder, die den Rand der Stadt, ihre
bürgerlichen, von Handel und Industrie
geprägten Gebiete zeigen. Ohne be-
stimmten Auftrag entstanden, ist es eins
der wenigen Bilder, die ein sehr »priva-
tes« Berlin zeigen. Im »Spiker« findet
sich eine anschauliche Beschreibung der
dargestellten Gegend, die deshalb auch
das Gemälde Gaertners beschreibt, weil
sie sich auf einen Stahlstich bezieht, für
den derselbe Künstler die Vorlage ge-
schaffen hatte: »*Die Spree* [...] *bietet so-
wohl in der Hauptstadt, als ausser dersel-
ben, mehrere malerische Punkte dar.* [...] *Auf dem
vorliegenden Bilde sehen wir die Wasserfläche,
welche, innerhalb der Stadt,* [...] *ziemlich be-*

engt ist, [...] *in einer bedeutenden Breite er-
scheint, und zu dem Betriebe mannichfacher
Gewerbe, zur Schifferei, Fischerei, usw., An-
lass giebt.* [...] *Im Mittelgrunde des Bildes
sieht man die Bade-Schiffe und Badehäuser, so
wie die zu den Lustfahrten nach Stralau und
Treptow dienenden Gondeln, wie denn über-
haupt, im Sommer, dieser Theil des Flusses
ein Bild der regsten Lebhaftigkeit und Beweg-
lichkeit darbietet.*«
Gaertner nahm die Ansicht von der Jan-
nowitzbrücke auf. Die Brücke war nach
dem Berliner Kaufmann benannt, der zu
ihrem Bau eine Aktiengesellschaft ge-
gründet hatte. Bis zur Übernahme durch
den Staat, 1840, wurde für die Überque-
rung Brückenzoll erhoben. Der Blick
führt spreeabwärts in Richtung auf das
Zentrum Berlins. Am Ufer liegt ein Bag-
ger im Fluß, dahinter tragen Männer
Wolle und Stoffe aus einer Färberei zum
Wasser. Das hohe Haus beherbergte das
sogenannte neue Friedrichs-Hospital,
das Friedrich Wilhelm III. zur Aufnahme
bedürftiger Personen gestiftet hatte. Als
nächste Brücke erkennt man die zu Be-
ginn des 18. Jahrhunderts erbaute höl-
zerne Waisenbrücke. Hinter ihr liegt an

Kat. 86

der Spitze der Insel die Anlage des Insel-
speichers, der 1827 von einer Aktienge-
sellschaft eingerichtet wurde, um das im-
mer dringlicher werdende Problem des
zu geringen Speicherplatzes in der rasch
wachsenden Hauptstadt zu beheben. Er-
baut wurde der Inselspeicher von Lan-
gerhans, der auch für den »Aktienspei-
cher« verantwortlich zeichnete (Kat. 82).
Der dunkle Gebäudekomplex auf dem
rechten Ufer, an dessen Stirnseite ein
Turm angefügt ist, war das Friedrichs-
Waisenhaus. Nach ihm hatte die Waisen-
brücke ihren Namen erhalten. Es war
eine Stiftung Friedrichs I., errichtet zu
Beginn des 18. Jahrhunderts. Am Ufer
erkennt man zahlreiche Badeschiffe in
der Spree, und neben ihnen den Anle-
geplatz der Ausflugsgondeln, an dem be-
reits Spaziergänger und Kutschen auf die
Rückkehrenden warten, die mit dem
Boot in der Mitte des Flusses die Anlege-
stelle ansteuern. Rechts unten zeigt
Gaertner zwei mit Ziegeln und Bauholz
beladene Kähne.

Lit.: Spiker, S. 10–12. –
Akademie-Katalog II, 1836, Nr. 219f. –
Museum, Blätter für bildende Kunst, 5,

1837, Heft 2, S. 333. – W. Stengel, Neue
Erwerbungen des Märkischen Mu-
seums. Bericht über die Erwerbungen
des Jahres 1929, Berlin 1930, S. 14. –
Wirth, Gaertner, S. 231f., Nr. 33,
34–37. – I. Wirth, Neues von Eduard
Gaertner. Nachtrag zum Werkverzeich-
nis des Künstlers, in: Kunst und Antiqui-
täten, 1985, Heft 5, S. 61f.

86 Wilhelm Brücke (1800–74)
**Ansicht auf den ehemaligen
berlinischen Rathausthurm, 1840**
Öl/Lwd; 48,5 × 55; bez. u. r.:
»W. Brücke 1840«.
Berlin, Berlin Museum, Inv. GEM 75/3.

Wilhelm Brücke zeigt in seinem Ge-
mälde den Vorgängerbau des 1861–69
von Hermann Waesemann an derselben
Stelle errichteten Rathauses. Das berlini-
sche Rathaus an der Kreuzung von Kö-
nigs– und Spandauerstraße war kein re-
präsentativer Bau, sondern ein Konglo-
merat unterschiedlicher Gebäudeteile,
die im Laufe von Jahrhunderten anein-

andergefügt worden waren. Man sah
dem Bau seine wechselvolle Geschichte
an. Seine ältesten Teile, die mittelalter-
liche Gerichtslaube und die darüberlie-
gende Ratsstube waren geschlossen und
verputzt worden, und sie hatten einen
Renaissancegiebel erhalten; lediglich die
heraustretenden Strebepfeiler gaben den
älteren Bau zu erkennen. Der Rathaus-
turm war im 14. Jahrhundert angebaut
worden. Der angrenzende Nordflügel
stammte aus der Zeit des Mittelalters.
1819 wurde das oberste Geschoß des
Turmes abgerissen, da es sich als baufäl-
lig erwiesen hatte, 1840 erfolgte dann
der Abriß des verbliebenen Turm-
stumpfs.
Brücke malte die Ansicht, um das Ausse-
hen des Turms im Bild festzuhalten. Er
legte die Komposition dabei in einer für
sein Werk typischen Weise an. Rechts
und links schließen die Ecken zweier
Häuser das Bild ab, wobei die eine Ecke
nur knapp gezeigt wird. Der Turm des
Rathauses wird als Hauptmotiv in die
Bildmitte genommen. Der tiefe Stand-
punkt des Malers rückt die im Vorder-
grund liegende Königsstraße in den
Blickpunkt. Genau beschreibt Brücke
ihre unterschiedliche Pflasterung mit
Granitplatten auf den Fußwegen, der
Kopfsteinpflasterung und den Abfluß-
rinnen neben den Gehwegen. Und auch
hier bemüht sich Brücke, ein anschau-
liches Bild der Einwohner Berlins und
ihrer Tätigkeiten zu liefern. Vor den Ge-
schäften im Erdgeschoß der Wohnhäuser
haben Händlerinnen ihre Stände aufge-
baut und verkaufen Obst und Töpferwa-
ren. Am Straßenrand unterhalten sich
Dienstleute. Sie warten auf Kundschaft,
während in der Mitte der Straße ein an-
derer schwerbeladen Koffer schleppt.
Bürgerinnen beim Einkauf und Kinder
sind auf der Straße. Ein kleines Mädchen
füttert einen wohlerzogenen verwöhn-
ten Pudel; am Bildrand liegen die ärme-
ren Artgenossen, die vor einen Milchwa-
gen gespannt sind.
Die Straße liegt in gleichmäßig hellem
Sonnenlicht, und das Gemälde strahlt die
biedermeierliche Beschaulichkeit aus, de-
ren Tage – 1840 – bereits gezählt waren.

Lit.: H.-W. Klünner, Wilhelm Brücke.
Das alte Rathaus in der Spandauer
Straße, 1840, in: Berlinische Notizen,
1981 (Festgabe für Irmgard Wirth), S.
115f. – Zum Rathaus: Borrmann, S.
364–67.

87 Heinrich Krigar (1806–38)
Ansicht der Klosterkirche zu Berlin,
1832
Öl/Lwd; 51,5 × 47; bez. u. r.:
»H. K. pinx«.
Privatbesitz.

Krigar stellte die Ansicht 1832 in den
Räumen der Berliner Akademie aus. Sie
wurde vom Verein der Kunstfreunde im
Preußischen Staate erworben und im fol-
genden Jahr an *»Herrn Disponenten Her-
zog«* verlost. Es ist das einzige Gemälde,
in dem sich Krigar mit der Gattung des
Architekturbildes auseinandersetzte.
Die Klosterkirche war um 1300 als Or-
denskirche der Franziskaner erbaut wor-
den. Die genauen Baudaten sind nicht
bekannt. Sie lag am Rand der mittelalter-
lichen Stadt an der Stadtmauer, von der
sich dort bis heute noch ein Teil erhalten
hat. An das Grundstück des Klosters
grenzte das sogenannte Hohe Haus, die
mittelalterliche Residenz an. Die Klo-
sterkirche diente auch als fürstliche
Grablege. Sie war, wie viele märkische
Sakralbauten, aus Backstein errichtet,
wobei der Verzicht auf die Vermauerung
von Feldsteinen, wie dies noch im West-
werk der Nikolaikirche zu sehen ist, eine
Neuheit darstellte. Während der Refor-
mation wurde das Kloster aufgelöst, die
Kirche verlor ihre einstige Bedeutung,
und die angrenzenden Klostergebäude
wurden einer wechselnden Nutzung zu-
geführt. Auf Betreiben der Stadt richtete
man 1574 in ihren Räumen das berlini-
sche Gymnasium ein, das auch den Bei-
namen »Zum Grauen Kloster« erhielt
und zur führenden Unterrichtsanstalt
aufstieg. Die Klosterkirche verfiel indes.
1677 brachte man an der Westseite einen
Treppenturm aus Fachwerk an, auf der
Ansicht verdeckt durch einen Baum.
Eine erste Instandsetzung erfolgte nach
einem Brand 1719, 1826 wurde das höl-
zerne Glockentürmchen auf den Giebel
gestellt. In die Gestalt der Westfassade
griff die 1842–44 durchgeführte Restau-
rierung massiv ein. Das Maßwerkfenster
wurde vergrößert, dem Bau wurden
zwei Flankentürme angefügt, und das
hölzerne Türmchen wurde durch einen
steinernen Turm ersetzt. Diese Eingriffe
wurden zu Beginn unseres Jahrhunderts
wieder rückgängig gemacht. Die Kirche
ist, nach schweren Kriegsbeschädigun-
gen, heute nur noch als Ruine erhalten.
Die Berliner Architekturmaler haben
zwar mehrfach das Innere der Kirche in

Ansichten festgehalten, ihr Äußeres
wurde jedoch nicht für darstellenswert
gehalten. Krigar hat das einzige Ge-
mälde dieser Art geschaffen. Die Klo-
sterkirche wurde wie die anderen Berli-
ner Bauten des Mittelalters von der Berli-
ner Architekturmalerei übergangen,
auch die Forschung der Zeit beschäftigte
sich kaum mit ihr, denn im Vergleich mit
den gerade erst »wiederentdeckten«
Kathedralen am Rhein waren diese Bau-
ten zu schmucklos, um das Interesse auf
sich zu ziehen. Auch Krigar betonte in
seiner Ansicht den kleinstädtischen, fast
ländlichen Charakter durch den Stroh-
wagen im Vordergrund. Die Laterne – es
handelt sich hier um eine der frühen Ber-
liner Gaslaternen – und die Straßenarbei-
ter zeigen, daß die Kirche in Berlin steht.
Die ausgewogene Farbgebung und die
Detailgenauigkeit der Ansicht verweisen
auf die Berliner Schulung Krigars. Mit

seinem verhältnismäßig hoch liegenden
Standort und dem nahezu frontalen,
nicht überschnittenen Blick auf die Kir-
che wählte Krigar einen traditionellen
Darstellungstypus, der weniger die
stadträumliche Lage als vielmehr das
Aussehen der Klosterkirche zeigen will.
Die Betonung, die Krigar auf die vom
Sonnenlicht hervorgerufenen Lichtre-
flexe legt, zeigen den Einfluß Carl Ble-
chens, der 1831–39 an der Berliner Aka-
demie lehrte.

Lit.: Akademie-Katalog II, 1832, Nr.
386. – Berlin-Archiv, Bd. 5, Nr. B
04063. – Zur Klosterkirche: Borrmann,
S. 188–203.

Quellen: Merseburg, Zentrales
Staatsarchiv, Dienststelle Merseburg,
2.2.1., Nr. 19927, Verein der
Kunstfreunde im Preußischen Staate
1825–1897, Blatt 80.

Kat. 87

88 Wilhelm Brücke (1800–74)
Der Hofeingang der Kadettenanstalt,
1841
Öl/Lwd; 34,5 × 39,5; bez. u. l.:
»W. Brücke. 1841«.
Berlin, SSG, Inv. GK I 11732.

Brücke hatte sich schon einmal mit dem
in der Neuen Friedrichstraße gelegenen
Kadettenhaus beschäftigt. 1828 malte er
eine Ansicht vom Spielplatz und dem
Lehrgebäude dieser Anstalt. Das vorlie-
gende Bild besitzt einen ungleich intime-
ren Charakter als die übrigen Berliner
Stadtbilder Brückes. Gezeigt werden das
Hoftor und die offene Laube neben dem
Eingang der Anstalt. Die höhergele-
gene, überdachte Laube mit einem Fen-
ster zur Straße ist, wie die anschließende
Hofwand, mit Blumentöpfen gesäumt,
deren Bepflanzung – Oleander und an-
dere Topfpflanzen – in üppiger Blüte ste-
hen. Zwei zahme Störche bevölkern den
Hof, den gerade ein Kadett grüßend be-
tritt. In der Laube, auf deren Brüstung
ein Vogelkäfig steht, haben sich zwei Da-
men zum Kaffeebesuch am gedeckten
Tisch niedergelassen. Ein Baum breitet
seine lichtdurchflutete Blätterkrone über
der sonntäglichen Idylle aus.
Es ist eines der atmosphärischsten Bilder
des Malers. Im Rahmen der klaren Far-
bigkeit, wie sie seine Stadtbilder aus-
zeichnet, legt Brücke hier die Betonung
auf die Beobachtung und Wiedergabe
von unterschiedlichen Lichtwerten. Das
Motiv bot sich mit seiner Vielzahl von
Blüten und Blättern dazu besser an als
eine Straßenansicht. Der Vergleich mit
der Ansicht des Schadowschen Gartens,
wie ihn Wilhelm Schirmer 1838 malte
(Kat. 90), läßt die tiefgreifenden Unter-
schiede in der malerischen Auffassung
der beiden Künstler deutlich hervortre-
ten.

Lit.: Kat. Berliner Biedermeier, 1973, S.
40, Nr. 8.

89 Friedrich Wilhelm Klose
(1804–um 1874)
Blick aus der Dorotheenstraße auf
die Alte Sternwarte, um 1835
Öl/Lwd; 31 × 24; bez. u. r.:
»F. W. Klose«.
Berlin, SSG, Inv. GK I 9140.

Die Ansicht der alten Sternwarte hat der
Maler mehrfach als Aquarell wiederholt.

Klose besaß ein ausgeprägtes Interesse
an Nutzbauten und malte weniger als an-
dere Berliner Maler seiner Zeit das reprä-
sentative Berlin.
Neben dem Ölbild, das sich heute im
Schloß Charlottenburg befindet, besitzt
die Plankammer der Staatlichen Schlös-
ser und Gärten in Potsdam-Sanssouci ein
Aquarell des Motivs. Im Berlin Museum
hat sich ein weiteres, in Privatbesitz ein
drittes erhalten. Alle vier Fassungen wei-
chen nur unwesentlich voneinander ab.
Klose wiederholte seine Ölbilder häufig
als Aquarelle. Sie waren preiswert und so
fanden auch Ansichten von technisch
oder architektonisch bemerkenswerten
Bauten Käufer, die weniger an dekorati-
ven Bildern interessiert waren als an der
dargestellten Architektur.
Von einem deutlich über dem Straßenni-
veau befindlichen Standort zeigt Klose
das astronomische Observatorium, auf
dessen Dach der Aufbau eines optischen
Telegraphen zu erkennen ist. Der Bau

war der Mittelpavillon des Nordflügels
des 1690 nach Plänen Nerings aufgeführ-
ten Marstalls. Vier Bautrakte umschlos-
sen einen rechteckigen Hof. Der umge-
baute Südflügel an der Straße Unter den
Linden beherbergte seit 1695 die Akade-
mie der Künste, der nördliche Trakt
wurde 1700 nach ihrer Gründung der
Akademie der Wissenschaften überwie-
sen. Für sie baute Grünberg 1710 die
Sternwarte auf den Mittelpavillon. Der
optische Telegraph auf dem Dach bildete
die erste Station einer Verbindung von
Berlin nach Koblenz und Köln; 1832
nahm die Anlage ihren Betrieb auf. Der
dreiachsige Bau, auf den die Dorotheen-
straße im Bild zuläuft, gehörte zum west-
lichen Flügel des ehemaligen Marstalls,
der in seiner gesamten Länge abgebro-
chen und 1829–31 nach Plänen Schin-
kels zur Unterbringung der dritten
Schwadron des Regiments Garde du
Corps neu errichtet worden war. Der
Eckpavillon diente als Wachgebäude.

Kat. 88

Kat. 89

Auch der »Spiker« zeigt den Bau von einem ähnlichen Standort. Die Vorlage hierzu stammte von Salzenberg, der Klose damit zu dem Motiv angeregt hat, der auch an der Publikation beteiligt war. Die Übernahme einer als vorbildlich bekannten Vorlage von der Graphik in die Malerei und umgekehrt war gerade bei den Stadtansichten ein beliebtes Verfahren, zumal das Urheberrecht kaum eine Rolle spielte.

An die Stelle des ehemaligen Marstalls trat 1903–14 die von Ernst von Ihne erbaute Preußische, heute Deutsche Staatsbibliothek.

Lit.: Kat. Berliner Biedermeier, 1973, S. 54, Nr. 5; S. 19, Nr. 38. – Zur Sternwarte: Spiker, S. 86 f.

90 August Wilhelm Schirmer (1802–66)
Die Gartenseite des Wohnhauses Schadow, 1838
Öl/Lwd; bez. u. r.: »AWS« (ligiert). Berlin, Berlin Museum, Inv. GEM 84/1.

Schirmer hat das kleine Bild als Geschenk für den Besitzer des Hauses, den Hofbildhauer und Akademiedirektor

Johann Gottfried Schadow, gemalt. Die Ansicht zeigt, wie schon ein Porzellanteller, den Eduard Gaertner 1834 anläßlich des 70. Geburtstages von Schadow bemalt hatte, den Garten und das Atelier des in der Dorotheenstadt gelegenen Hauses. Es befand sich in der Kleinen Wallstraße Nr. 10/11. Schadow benutzte das Atelier in späten Jahren als Arbeitszimmer, wo er seine Publikationen verfaßte. Schirmer zeigt das Atelier mit seinen Sprossenfenstern, die Laube, Schadows Lieblingsplatz im Garten und das Wandgemälde, das er an der nackten Wand zum Nebenhaus hatte anbringen lassen. Der Maler brachte damit alle Plätze ins Bild, die der Hausherr bevorzugte, und behandelte damit ein beliebtes Thema der Malerei des Biedermeier: den umschlossenen privaten Garten.

Hier wird eine vollkommen andere malerische Auffassung vertreten als in den übrigen Berliner Stadtbildern der Zeit. Die flimmernde Luft des heißen Sommertages und das gleißende Licht bestimmen den Charakter des Bildes weit mehr als die detailgenaue Wiedergabe der einzelnen Gegenstände. Schirmer stand künstlerisch einer Strömung in der Malerei nahe, die in den folgenden Jahrzehnten an Bedeutung gewinnen und die klaren, exakten Stadtbilder verdrängen sollte. Zugleich wird in diesem Bild in der unterschiedlichen malerischen Behandlung von Wandflächen und Vegetation deutlich, daß die atmosphärische Wiedergabe des flimmernden Lichts an die Durchlässigkeit und die Bewegung von Vegetation, beispielsweise Laub, gebunden waren. An den Wandflächen etwas ähnliches sichtbar zu machen, wie es den Impressionisten durch die Auflösung einfarbiger Flächen gelang, war den Malern dieser Generation noch nicht möglich. Die Architekturmalerei, soweit sie an reinen Stadtbildern festhielt, mußte an den nach 1840 erhobenen künstlerischen Forderungen langsam scheitern.

Lit.: Wendland, S. 72 (hier irrtümlich auf 1835 datiert). – M. Peschken, August Wilhelm Schirmer (1802–1866). Die Gartenseite des Schadowhauses, in: Berlinische Notizen, 5, 1984, S. 24–26. – Zum Teller: Kat. »…und abends in Verein«. Johann Gottfried Schadow und der Berlinische Künstler-Verein 1814–1840, Ausstellung Berlin Museum, Berlin 1983, Nr. 188.

Kat. 90

**91 Carl Georg Adolf Hasenpflug
(1802–58)
Perspectivische Ansicht des neuen
Schauspielhauses und der beiden
Thürme, um 1822**
Öl/Lwd; 83 × 130; bez. u. r.:
»C. Hasenpflug«.
Privatbesitz.

Hasenpflug hat seine Ansicht 1822 auf
der Kunstausstellung in Berlin gezeigt.
Zu diesem Zeitpunkt war er seit zwei
Jahren im Atelier des Theaterdekora-
tionsmalers und Hoftheaterinspektors
Carl Gropius beschäftigt, der auch für
die Dekorationen des Schauspielhauses
zuständig war. Hasenpflug bemühte sich
um eine möglichst umfassende Wieder-
gabe der großen Platzanlage und ihrer

Bauten. Seine Gestalt hatte der Platz
weitgehend durch die Baumaßnahmen
Friedrich II. erhalten. Er beauftragte
1774 Johann Boumann d. Ä. mit dem
Bau eines Komödienhauses zwischen
den bescheidenen, 1701–1708 errichte-
ten Kirchen der französischen und der
deutschen Gemeinde. Die Randbebau-
ung des Platzes wurde 1777 durch drei-
stöckige Häuser vereinheitlicht, die teil-
weise palastähnliche Fassaden erhielten.
Mit dem Auftrag des Königs 1780 an
Gontard, den bescheidenen Kirchen je-
weils gleichgestaltete Turmbauten vor-
zulegen, erhielt der Gendarmenmarkt
seine charakteristische Gestalt. 1785 wa-
ren die Bauten fertiggestellt, und der Be-
griff »Dom« setzte sich langsam im allge-
meinen Sprachgebrauch durch. Diese

Bezeichnung, die bis heute verwendet
wird, ist völlig irreführend, denn keine
der beiden Kirchen ist ein Bischofssitz,
und zudem waren es die Turmbauten, die
zu der Benennung der Kirchen als Dom
geführt hatte. Diese Türme besaßen je-
doch keinerlei liturgische Funktion. Sie
waren lediglich aufwendige städtebau-
liche Akzente. Der Theaterbau Bou-
manns erwies sich in technischer Hin-
sicht schon wenige Jahre später als unzu-
reichend, und 1800–1802 ersetzte ihn
Carl Gotthard Langhans durch einen
Neubau, nun als Nationaltheater, in dem
deutschsprachige Stücke gespielt wur-
den. Bereits 1817 brannte dieser Bau ab.
1818–21 erstand an seiner Stelle ein
Neubau nach Entwürfen Schinkels, der
bis heute, wenn auch im Inneren umge-
staltet, erhalten ist. Die architektonisch
unbefriedigende Verbindung der be-
scheidenden und uneinheitlichen Bauten
der deutschen und der französischen Kir-
che mit ihren Türmen sollte nach Pla-
nungen Schinkels gleichfalls geändert
werden. Er sah vor, die bestehenden Kir-
chen durch einheitliche Langhäuser zu
ersetzen, deren Fassadengliederung sich
aus der Verneunfachung der Fensterach-
sen der Turmbauten zusammensetzen
sollte. Dieser Vorschlag wurde nie ver-
wirklicht, noch hat ihn Schinkel je publi-
ziert. Im Beuth-Schinkel-Museum be-
fanden sich aber Entwurfszeichnungen
zu dem Projekt.
Hasenpflug hat in seiner Ansicht die
städtebauliche Planung Schinkels illu-
striert. Links im Bild der sogenannte
Deutsche Dom, hier erkennt man durch
die schräg zum Platzverlauf angelegte
Bildkomposition statt des bestehenden
Kirchenbaus das Langhaus, wie es Schin-
kel vorgesehen hatte. Das Gemälde ist
also keine Wiedergabe des bestehenden
Zustands, sondern die bildliche Veran-
schaulichung der Wirkung des beabsich-
tigten Umbaus. Vorraussetzung für Ha-
senpflugs Ansicht war die Kenntnis der
Schinkelschen Pläne, die er, da sie unver-
öffentlicht waren, nur durch den persön-
lichen Kontakt einsehen konnte. Das Ge-
mälde ist daher einer der wenigen Nach-
weise einer direkten Verbindung zwi-
schen Schinkel und den Architekurma-
lern in Berlin.
Hasenpflugs Gemälde bildet eine Aus-
nahme, denn der Gendarmenmarkt
wurde, abgesehen von graphischen Blät-
tern und kleinformatigen Aquarellen,
auf den Stadtansichten des biedermeier-

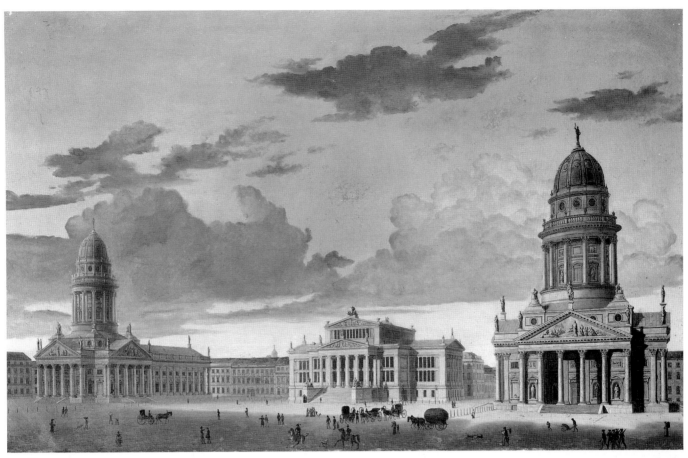

Kat. 91

lichen Berlins nicht festgehalten. Der Grund lag in der Architektur der beiden Kuppeltürme, die dem strengen Klassizismus zu Beginn des Jahrhunderts zu wenig am Vorbild der antiken Architektur orientiert schienen. Ein Zeitgenosse formulierte seinen Eindruck des Platzes: *»Mir gegenüber auf der weitgestreckten Fläche lag eine Kirche, welche vermutlich ein Meisterstück des architektonischen Geschmacks Friedrichs des Großen ist, aber trotzdem aussieht, als ob sie vom Zuckerbäcker gebaut worden wäre.«*
Die Ablehnung der friderizianischen Architektur führte dazu, daß der Platz am Zeughaus den Gendarmenmarkt als wichtigste innerstädtische Anlage abzulösen begann.
Hasenpflug hat in seinem Bild eine ideale bauliche Situation dargestellt, auch in perspektivischer Anlage und Farbgebung des Gemäldes bildet das Gemälde einen Sonderfall in der Berliner Architekturmalerei des 19. Jahrhunderts. Die fast monochrome Farbigkeit, bei der vor allem Blautöne verwendet wurden, erin-

nert, wie auch der lang auseinandergezogene Aufbau des Bildes, an Berliner und Potsdamer Ansichten des 18. Jahrhunderts. Auch der hochgelegene Standort und die Vereinzelung der Staffagefiguren haben hier ihr Vorbild. Hasenpflug hat in keinem späteren Bild die Malweise oder den Bildaufbau noch einmal aufgenommen, seine Ansichten waren alle der Berliner Malerei, wie sie zu Beginn der dreißiger Jahre ausgeprägt worden war, verpflichtet. Diese innerhalb der Gruppe der Berliner Stadtbilder des Biedermeier sehr frühe Ansicht macht die künstlerische Entwicklung deutlich, die die Berliner Malerei in wenigen Jahren zwischen 1822 und 1825 vollzog.
Lit.: Akademie-Katalog I, 1822, Nr. 429. – Zum Gendarmenmarkt: P. D. Atterbom, Reisebilder aus dem romantischen Deutschland, Stuttgart 1970, S. 47; A. Freiherr von Wolzogen, Aus Schinkels Nachlaß, Bd. 4. Katalog des künstlerischen Nachlasses von Carl Friedrich Schinkel im Beuth-Schinkel-Museum in Berlin,

Berlin 1864, S. 79–83, 138; A. Bekiers, Schauspielhaus und Gendarmenmarkt. Zur Geschichte eines Architekturensembles, in: Kat. Karl Friedrich Schinkel. Werke und Wirkungen, Ausstellung Arbeitskreis Schinkel 200 beim Senator für Bau- und Wohnungswesen im Martin Gropius-Bau, Berlin 1981, S. 159–76.

92 Carl Graeb (1816–84)
Das Ministerium des Auswärtigen in der Wilhelmstraße, um 1850
Aquarell und Deckfarben auf Papier; 25,5 × 33,7.
Berlin, Berlin Museum, Verein der Freunde und Förderer des Berlin Museums.

Dieses Aquarell ist, wie auch Kat. 83, einem Album entnommen, das außerdem verschiedene Ansichten des Tegeler Schlosses der Familie Humboldt enthielt. Das Album stammt aus dem Besitz von Gabriele von Humboldt. Sie war mit

Heinrich von Bülow verheiratet, der bis 1845 preußischer Minister des Auswärtigen gewesen war. Nach seinem Tod, 1846, sind die Blätter vermutlich als Erinnerung an den Verstorbenen entstanden, da eines der Aquarelle den Friedhof im Park des Schlosses Tegel zeigt.

Von der abendlichen Sonne beleuchtet, sieht man auf der gegenüberliegenden Straßenseite den Amtssitz des Verstorbenen. Das Auswärtige Amt in der Wilhelmstraße 76 war in einem ehemaligen Stadtpalais untergebracht. Nach seiner Errichtung 1736 hatte es mehrfach den Besitzer gewechselt. 1805 war es innen und außen im klassizistischen Stil umgebaut worden, 1819 hatte es der preußische Staat erworben. Das Palais blieb der Amtssitz des Ministers des Auswärtigen bis zum Jahre 1877, als Otto von Bismarck das in Richtung Wilhelmplatz anschließende Palais Radziwill bezog, das bis zu seinem Abbruch als Reichskanzlerpalais diente. Um die Jahrhundertwende begann die Wilhelmstraße durch die Verlegung weiterer Ministerien, zum politischen Zentrum Preußens zu werden. Nach der Gründung des Deutschen Reiches wurden hier die wichtigsten politischen Entscheidungen getroffen.

Graeb löste souverän die undankbare Aufgabe, dieser künstlerisch wenig ansprechenden Gegend malerischen Reiz abzugewinnen. Die gleichförmige und gleichfarbige Straßenansicht belebte er nicht mit Hilfe einer Fülle von Passanten, wie es in den Bildern von Wilhelm Brücke und Eduard Gaertner so häufig der Fall ist. Graeb zeigt hier die meisterhafte Anwendung der Aquarelltechnik. Seine lockere und fließende Malweise verleiht den Fassaden eine gewisse Leichtigkeit. Einzelne Höhungen mit Deckweiß setzen Farbakzente, und ein nur an einigen Partien aufgelegter, leicht glänzender Überzug intensiviert dort die Farbwirkung. Dabei wählte Graeb eine Farbigkeit, in der Brauntöne dominieren. Die dunkel verschattete linke Bildseite ist gegen die Fassaden der gegenüberliegenden Häuser gesetzt, deren helle Obergeschosse über einer dunklen Sockelzone einen wirkungsvollen Kontrast bilden.

Lit.: Berlin-Archiv, Bd. 5, Nr. B 04097. – J. Kern, Architekturlandschaften. Dem Berliner Maler Carl Graeb (1816 bis 1884), in: Kunst und Antiquitäten, 1986, Heft 4, S. 67. – Zur Wilhelmstraße 76: Schicksale deutscher Baudenkmale im zweiten Weltkrieg. Eine Dokumentation der Schäden und Totalverluste auf dem Gebiet der Deutschen Demokratischen Republik, Bd. 1, Berlin 1980, S. 32.

Kat. 92

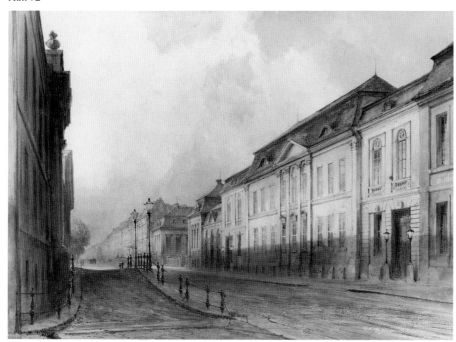

Stadtbilder zwischen Menzel und Liebermann Von der Reichsgründungsepoche zur wilhelminischen Großstadt

Rolf Bothe

In der zweiten Hälfte des 19. Jahrhunderts spielte das Thema Stadtansichten bis in die achtziger Jahre in der deutschen Malerei eher eine untergeordnete Rolle. Hatte die Berliner Malerei in der Biedermeierzeit auf dem Gebiet der Stadtdarstellung bedeutende Leistungen erbracht, so verlor sie bereits in den Jahren kurz vor der 48er Revolution zunehmend an Bedeutung. Nach 1871 vermochte die Hauptstadtfunktion keinerlei Impulse für eine Weiterentwicklung der Malerei zu geben, vielmehr sank das Niveau auf fast allen Gebieten der bildenden Kunst. Erst durch den Einfluß der französischen Malerei, insbesondere des Impressionismus, erhielt die Berliner Kunst, die zu diesem Zeitpunkt weit hinter München zurückstand, entscheidende Anregungen. Um 1900 war Berlin schließlich zur führenden deutschen Kunstmetropole aufgestiegen. In dieser Entwicklung spielte auch die Darstellung der Großstadt eine große Rolle. Lesser Ury und Franz Skarbina waren zehn Jahre vor Gründung der »Berliner Secession« die wichtigsten Maler der Großstadt, deren künstlerische Auffassung sich wegen ihrer Anlehnung an den Impressionismus nur schwer gegen das konservative Berlin durchzusetzen vermochte. Eine Ausnahme innerhalb des Niedergangs der Berliner Kunst bildete Adolph Menzel, der bereits in den vierziger Jahren die Stadt als Bildthema entdeckte und stilistisch einen völlig neuen Weg einschlug, allerdings seine Bilder nur als Studien wertete und sie im Atelier behielt.

Adolph Menzels Stadtbilder

Bereits im Frühwerk Menzels zeigt sich in der Thematik seiner Bilder ein frappierender Variationsreichtum, und innerhalb des Gesamtwerkes gibt es besonders in den Arbeiten der Frühzeit erstaunlich viele Stadtbildstudien sowie eine Reihe von Interieurdarstellungen, die durch den Blick aus dem Fenster mit einer Stadtansicht verbunden sind.

Die frühen Bilder wurden erst um 1900 beziehungsweise nach Menzels Tod bekannt und sind dann von der kunstgeschichtlichen Forschung im Zuge der allgemeinen Impressionismus-Verehrung zum Teil überbewertet und gegen das spätere Werk Menzels ausgespielt worden.[1] Trotz der berechtigten Kritik an dieser Überbewertung darf die Bedeutung der frühen Bilder Menzels für die Typologie der Stadtdarstellungen nicht unterschätzt werden, zu deutlich ist die gänzlich neue Auffassung der Stadt. Der Bruch mit der Tradition vollzieht sich nicht nur in einer vor-impressionistischen Malweise, sondern auch in der Bildwahl und deren Vielfalt. Dabei darf Menzel nicht mit dem gängigen Topos des kühlen Realisten belegt werden, der teilnahmslos alles zeichnet und malt, was er sieht. Vielmehr zeigen seine Bilder sehr deutlich das unverhohlene Interesse an der sich entwickelnden Stadt. Menzel, der im Laufe seines langen Lebens in Berlin achtmal umzog und fast immer am Rand der sich nach Südwesten ausdehnenden Stadt wohnte, hat die Bautätigkeit Berlins in zahlreichen Skizzen und Gemälden festgehalten. Das Bild »Bauplatz mit Weiden« enthält zwar alle Merkmale eines Landschaftsbildes, aber doch mit dem deutlichen Hinweis auf eine Baustelle in wüster Umgebung am Rande der expandierenden Stadt. Das im gleichen Jahr, 1846, entstandene Bild »Blick auf den Anhalter Bahnhof im Mondschein« ist in erster Linie eine Auseinandersetzung mit der Darstellung des Lichtes in der Nacht, bezeugt aber mit der Wahl des Bildgegenstandes zugleich die Anerkennung des neuen Themas, allerdings nicht in der Verherrlichung von Erfindungen und Techniken. Vielmehr ist das neue Zeitalter der Eisenbahn im Bild des Bahnhofs mit seinen Schuppen, Gleisen und abgestellten Waggons bereits in die Realität des städtischen Alltags eingebunden.

Die Bilder sind oft besprochen worden, wichtiger ist es, in dem hier behandelten Zusammenhang auf gleichzeitige Werke so bedeutender Berliner Archi-

Abb. 39

tekturmaler wie Eduard Gaertner oder Wilhelm Brücke hinzuweisen, die in den vierziger Jahren des 19. Jahrhunderts auf dem Höhepunkt ihrer Schaffenskraft standen. Themen wie die obengenannten oder andere Bilder Menzels aus der gleichen Zeit, wie »Hinterhaus und Hof« oder der »Blick auf Hinterhäuser«, finden im Werk der wichtigsten Berliner Architekturmaler wenig Entsprechung. Die Stadtbilder der ersten Hälfte des Jahrhunderts besaßen eine andere thematische Ausrichtung. Hier wurden vor allem das repräsentative Berlin gezeigt und die im königlichen Auftrag entstehenden Neubauten im Bild festgehalten. Gelegentlich nur entstanden als Auftragsarbeiten Ansichten von Privathäusern oder Wirtschaftsanlagen. Vereinzelt und von der Kunstgeschichte wenig beachtet, finden sich aber auch bei diesen Malern des »offiziellen« Berlins Gemälde, in denen sie die Umgebung ihrer Wohnung schildern. In Ansätzen bereiten Maler wie Hummel und Gaertner Menzels Ansichten vor. Der unmittelbare Lebensbereich rückt in das Blickfeld der Künstler. Bei den älteren Malern steht jedoch die detailgetreue Wiedergabe des einzelnen Gegenstandes innerhalb einer unveränderlichen städtischen Situation im Brennpunkt der Bemühungen. Erst Menzel wird zum kritischen Beobachter der Veränderungen in und am Rande der Stadt. Seine Darstellungen beinhalten grundsätzlich alltägliche Bildausschnitte und die unterschiedlichsten Themen.

In der zeitgenössischen Kunstkritik hätten Menzels frühe Stadtbilder, selbst wenn sie bekannt gewesen wären, sowohl in der Malweise wie in der Thematik kaum eine positive Beurteilung erfahren. Bewundert wurden fast ausschließlich seine historischen Bilder der friderizianischen Epoche. 1866 schrieb Max Schasler in den »Dioskuren« in bezug auf die Akademieausstellung mit deutlich abfälligem Unterton, Menzels Bilder seien »*mit einer ungemeinen Routine hingeworfen (fast hätten wir uns einer anderen Ausdrucksweise bedient), sodann machen sie vorwiegend einen so subjektiv-capriciösen Eindruck, daß man daran wohl die specifische ›Genialität‹ des Künstlers bewundern, sonst aber (objektiv) gar kein Interesse daran finden kann.*«[2]

1875 verschärft sich in den »Dioskuren« Max Schaslers Kritik vor allem wegen der Bildthematik, jedoch wiederum ohne konkret zu werden. Menzel behandle in der Auswahl seiner Bildthemen zu sehr die »*trivialgemeine Seite der menschlichen Existenz*« und mißbrauche seine »*technische Virtuosität*«, um Themen, die als »*vulgär*« bezeichnet werden, einen »*Nimbus*« zu verleihen.[3] Es ist die Entstehungszeit des Eisenwalzwerks, das 1875 vollendet worden war. Insgesamt kann diese Kritik fast wörtlich auf Menzels Bild »Maurer auf dem Bau« angewandt werden, das im gleichen Jahr entstanden war und 1877 auf der Herbstausstellung der Akademie gezeigt wurde.[4] Im Sinne der akademischen Malerei war es »virtuos« gemalt, die unheroische Darstellung der Arbeiter paßte jedoch ebensowenig in den Kanon der akademischen Kunst wie etwa Liebermanns gleichzeitig entstandenes Bild der »Arbeiter im Rübenfeld«. Stadtbilder mit aktuellem Bezug zum Alltag waren weder in der Architekturmalerei noch im Genre einzuordnen, zumal nach der Mitte des Jahrhunderts zunehmend darüber diskutiert wurde, welche Stellung der Architekturmalerei eigentlich zukäme. Vor allem aber ist zu berücksichtigen, daß Menzels frühe Bilder der nachfolgenden Generation nicht bekannt waren, daß Menzel selbst seinen realistischen Studien der vierziger Jahre nicht die Bedeutung beimaß, die ihnen nach seinem Tod vom Malern und Kunsthistorikern zuerkannt wurde. »*Es vermag nicht darüber hinwegzutäuschen, daß seit der gescheiterten Revolution von 1848/49 der Zeitgeist überall in deutschen Landen solchem Realismus entgegenwirkte: Für ein halbes Jahrhundert wurden die malerisch so sprühenden Studien Menzels im Atelier abgestellt*«, andere Maler, wie Wasmann, verleugneten ihr »*plainairistisches Frühwerk [...] Die Malerei der Gründerzeit fiel in zunehmendem Maße einem ›idealistischen Naturalismus‹ anheim.*«[5] Menzels Bilder

Abb. 39 Adolph Menzel, Der Anhalter Bahnhof im Mondschein, 1846; Öl/Lwd; Winterthur, Sammlung Reinhart.

spielen innerhalb dieser Überlegungen kaum noch eine Rolle, und es ist aus der Sicht einer konservativen Kritik nur konsequent, wenn Max Schasler 1871 trotz einer positiven Würdigung von Menzels »Abreise Wilhelms I. aus Berlin« lakonisch feststellt, »*die ganze Richtung*« könne nicht als eine »*hochste-hende*« bezeichnet werden.[6]

Die neue Metropole zwischen Altstadtromantik und Großstadtinteresse

Nach den Befreiungskriegen war die Darstellung mittelalterlicher Bauten zum bestimmenden Thema der Architekturmalerei geworden. Die detail-lierte Schilderung der einzelnen Bauten machte um die Mitte des Jahrhun-derts der effektvoll beleuchteten Teilansicht Platz. Die Staffagefiguren erhiel-ten einen größeren Stellenwert, ihre Funktion war es, die vom Maler beabsichtigte Gesamtstimmung des Bildes dem Betrachter augenfällig zu ma-chen. Die Kritik an der Architekturmalerei verschärfte sich nach 1860, als sich die stimmungsvolle und auf oberflächliche Beleuchtungseffekte zielende Darstellung von Bauten immer stärker auf die Wiederholung einmal erarbei-teter Bildformulierungen und einschlägiger Motive konzentrierte. Die nüch-terne Wiedergabe von Straßen und Plätzen einer weitgehend regelmäßig ge-bauten Stadt stellte in den Augen der Kunstkritik noch viel weniger einen Gegenstand malerischen Interesses dar. Gleichzeitig wurde das Aufkommen der Fotografie als Konkurrenz diskutiert, allerdings sei sie kaum in der Lage, »*Stimmungen*« (!) zu erzeugen.[7] Umgekehrt könne in der Malerei eine »*pitto-reske Wirkung*« nur auf Kosten der »*architektonischen Korrektheit*« erreicht wer-den.[8]
Ebensowenig vermochten Alltagsdarstellungen Menzels eine Anerkennung zu finden. Auch nach 1870 forderte die Kritik von den Erzeugnissen der Ma-lerei, daß sie erbauen und belehren sollten. Nicht die Konkurrenz der Foto-grafie oder die Einschränkung auf die »architektonische Korrektheit«, son-dern die verweigerte Anerkennung des neuartigen Themas »Großstadt«

Abb. 40 Friedrich Kaiser, Bau der Grenadier-straße, um 1875; Öl/Lwd; Berlin (Ost), Märkisches Museum.

Abb. 41 Max Klinger, Eine Mutter (aus dem
Opus »Dramen«), 1882; Radierung; Berlin,
Kupferstichkabinett, SMPK.

Abb. 40

lähmte die Architekturmalerei der Gründerzeitepoche. Friedrich Kaisers um
1875 entstandenes Gemälde »Bau der Grenadierstraße« bildete eine Aus-
nahme, es stellt höchstens ein pathetisches Ereignisbild dar und vermag
künstlerisch kaum zu überzeugen.

In der Literatur wurde die wachsende Großstadt im Gegensatz zur Malerei
schon in der ersten Hälfte des 19. Jahrhunderts kritisch gewürdigt, Berlin be-
reits 1846 von Adolf Glaßbrenner als *modernes Babylon* bezeichnet.[9] Die ne-

gativen sozialen Auswirkungen der industriellen Massenzivilisation wurden in den achtziger Jahren zum Kernpunkt eines literarischen Naturalismus, dessen Hauptthema die Stadt Berlin war. Auch in der Großstadtlyrik war der kritische Blick auf die Auswüchse der Stadt gerichtet, auf Massenelend und Wohnungsnot, Kriminalität und Entfremdung in der »Steinwüste«.[10]

In der bildenden Kunst blieb die kritische Auseinandersetzung mit der Stadt vorrangig auf die Gebrauchsgraphik beschränkt. In Reisebeschreibungen, vor allem aber in den illustrierten Zeitschriften, fanden sensationsbezogene, künstlerisch jedoch bescheidene Darstellungen zum Leben in der Großstadt eine breite Leserschaft.[11] In der Malerei, die in Berlin in den siebziger und achtziger Jahren, mit Ausnahme Menzels, auf einem erschreckend niedrigen Niveau stand, war die Großstadtthematik als Motivkomplex praktisch ausgeschlossen und hätte zudem kaum eine Käuferschicht gefunden. Dennoch setzten sich vereinzelt bedeutende Künstler mit dem Thema auseinander, wenn auch wiederum nur in der graphischen Darstellung. 1882/83 befaßte sich der junge Max Klinger, der seit 1881 in Berlin lebte, in einer Serie von Radierungen mit den sozialen Auswüchsen der Großstadt.[12] Die Serie trägt den Titel »Dramen«, einzelne Bildunterschriften unterrichten den Betrachter genau über die Thematik, obwohl die Darstellungen auch ohne Unterschriften deutlich zu verstehen sind.[13] Auf einer der Radierungen mit dem Thema »Mutter« erkennt man Berliner Hinterhäuser mit Durchblicken auf enge Abb. 41
Höfe. Auf einem Balkon im oberen Stockwerk dringt der betrunkene und arbeitslose Ehemann prügelnd auf Frau und Kind ein. Nachbarinnen halten ihn zurück. Weitere Bilder schildern, wie die Frau mit ihrem Kind aus Verzweiflung den Tod in der Spree sucht. Als Anregung dienten Klinger Unterlagen einer Berliner Schwurgerichtsverhandlung vom Sommer 1881. Eine andere Radierung trägt den Titel »Ein Mord« und zeigt eine Straßenszene an der Abb. 42
Jannowitzbrücke. Im Staßengewühl erkennt man Bierwagen und Kutschen, Neugierige, die sich um einen Erstochenen scharen, während ein Polizist den Mörder überwältigt. Im Vordergrund beobachtet eine Frau teilnahmslos das Treiben. Von der Berliner Kunst-Kritik wurden Klingers Radierungen trotz Anerkennung ihrer technischen Virtuosität als »Trivialitäten« und »ausschweifende Phantastik« abqualifiziert.[14] In der Berliner Malerei wurden derartige Themen ausgespart. Die Problematik der entstehenden Großstadt war zwar bewußt geworden, die Maler jedoch flüchteten sich in die Darstellung einer den Bedürfnissen der Großstadt geopferten Altstadt.

1871 war Berlin Hauptstadt und damit politisches und wirtschaftliches Zentrum des neuen Deutschen Reiches geworden. Im schroffen Gegensatz zur industriellen und technischen Entwicklung förderte jedoch die gleichzeitig einsetzende nationale Rückbesinnung eine Kunstauffassung, in der malerische Winkel als vermeintliche Zeugen einer geschichtsträchtigen Vergangenheit galten. Mit dem Historismus erfuhren auch die gewachsene alte Stadt und ihre Geschichte eine zumindest intellektuelle Aufwertung. In Berlin gründete 1865 eine Anzahl von Bürgern, an ihrer Spitze der Oberbürgermeister Seydel, den Verein für die Geschichte Berlins.

Das neu aufkommende Interesse an der städtischen Vergangenheit und der daraus häufig entstehende Konflikt mit den Realitäten der Berliner Bauwirtschaft zeigte sich beispielhaft am Bau des 1861-1870 errichteten neuen Rathauses. 1865 entzündete sich unter lebhafter Beteiligung des gerade gegründeten Vereins für die Geschichte Berlins ein heftiger Streit um die Erhaltung eines Teils des alten Rathauses, nämlich der mittelalterlichen Gerichtslaube als »eines ehrwürdigen Denkmals unserer städtischen Geschichte«.[15] Teile des Rathauses und die Gerichtslaube standen noch bis zur Fertigstellung des von der alten Straßenführung leicht zurückversetzten Neubaus. 1867 erhielt der Maler Carl Graeb den Auftrag, das alte Rathaus im Bild festzuhalten. 1871 folgte

Abb. 42 Max Klinger, Ein Mord ist geschehen (aus dem Opus »Dramen«), 1882; Radierung; Berlin, Kupferstichkabinett, SMPK.

der endgültige Abriß, nur die Gerichtslaube wurde in veränderter Form im Park von Babelsberg wieder aufgebaut. Der Auftrag an Carl Graeb verlief parallel zu einer Entwicklung, die in den achtziger Jahren den Anlaß zur Entstehung zahlreicher Stadtansichten geben sollte. 1881 schrieb der Kunstkritiker A. Rosenberg: »[...] *als die Ereignisse von 1866, 1870 und 71 die Umgestaltung einer Stadt, welche plötzlich die Seele eines großen politischen Organismus geworden war, gebieterisch forderten, da ergoß sich der nivellierende Strom, der alle Ecken, [...] mögen sie noch so malerisch sein, abschleift, so unaufhaltsam über die alte Metropole der Mark, daß alles in seinem Strudel mit fortgerissen wurde.*«[16]

Ähnlich wie der Fotograf Albert Schwartz widmeten sich Maler wie Paul Andorff und vor allem Julius Jacob der Altstadt. Zu den »malerischen Ecken«, die vom Abriß bedroht waren, gehörten die Häuser am Mühlengraben. 1880 hielt Albert Fischer-Cörlin einige dieser Häuser in einem Bild fest, das weniger durch seine künstlerische Aussage als durch die formale Anordnung von Interesse ist. Drei idyllische Ansichten wurden zu einem Triptychon zusammengeschlossen, so daß die Darstellung fast zu einem Altarbild verklärt wird. Das Bild ist symptomatisch für die gesamte Situation; der Kunsthistoriker Hans Mackowsky schrieb aus der Erinnerung: »*Man schwärmte für das Alte und duldete seelenruhig, daß die Spitzhacke die Zeugen der Alten Zeit, einen nach dem anderen forträumte aus dem Bild der Stadt.*«[17]

Kat. 98

In zahllosen Aufsätzen, Zeitschriften und Berlin-Beschreibungen wird das rasante Wachstum der aufstrebenden Metropole gefeiert.[18] »*Das Alte stürzt, es ändert sich die Zeit, und neues Leben blüht aus den Ruinen*«, zitierte A. Bohm 1882 aus Friedrich Schillers »Wilhelm Tell« als Titelüberschrift für einen Artikel zum Abriß alter Berliner Häuser.[19]

Zum einen spricht aus solchen Äußerungen der Stolz auf die schnell wachsende Metropole, zum anderen haftet dem zum Slogan umgeformten Zitat aber auch das Parvenühafte der jungen Weltstadt an, die sich ständig ihrer eigenen Geschichte entledigte. In einem fortschrittsgläubigen, aber politisch konservativen Klima und einer im kulturellen Bereich sentimentalen Rückwendung auf die Geschichte beschäftigten sich die Maler nicht mit der modernen Großstadt, sondern entdeckten und ästhetisierten das historische Berlin. In den Katalogen der Akademie-Ausstellungen wurden immer häufiger Bilder mit Altstadtmotiven aufgeführt, darunter auch Titel wie »Alt-Berlins Kehrseite« oder »Abbruch«.[20] 1886 fand im Rathaus eine Ausstellung von »Ansichten aus dem alten Berlin« statt, die etwa 1000 Objekte umfaßte, größtenteils Zeichnungen und Graphiken, aber auch 150 Fotografien von Albert Schwartz und zahlreiche Gemälde, darunter eine »Ansicht der Königskolonnaden« aus dem Märkischen Museum, die wahrscheinlich von Eduard Gaertner stammt. Die Vossische Zeitung kommentierte in einem ausführlichen Bericht, »*wie glücklich der Gedanke war, das, was noch vorhanden ist und von Tag zu Tag mehr spurlos zu verschwinden droht, im Bilde zu bewahren*«[21]

Julius Jacob hatte über mehrere Jahre eine Aquarellserie von 70 Ansichten aus der Berliner Innenstadt angefertigt, die 1887 auf der Akademie-Ausstellung als eigener »Cyclus« vorgestellt wurde.[22] Es entstand allmählich das Bild von »Alt-Berlin«. Schon 1875 hatte Jacob ein Gemälde mit Blick über die Spree auf Burgstraße und Schloß mit der Bezeichnung »Alt-Berlin« versehen. Weitere Bilder mit dem gleichen Titel folgten. Julius Jacobs Bilder stehen nur selten der akademischen Malerei der Berliner Schule nahe, und er vermied es auch, die Altstadt im Sinne eines Fischer-Cörlin sentimental zu verklären. Seine frühen Italienbilder aus den siebziger Jahren wirken gelegentlich wie eine Weiterentwicklung Carl Blechens, und in den späteren Landschaftsdarstellungen ist eine Vorliebe für die ›Schule von Barbizon‹ deutlich zu erkennen. Gelegentlich geriet er in seiner pastosen Malweise auch unter den Einfluß Max Liebermanns, zu dem er offenbar freundschaftliche Beziehungen

Kat. 100

Abb. 43 Julius Jacob, An der Fischerbrücke, 1884; Aquarell; Berlin, Berlin Museum.

Abb. 44 Julius Jacob, Die alte Münze, 1885; Aquarell; Berlin (Ost), Nationalgalerie, Staatliche Museen zu Berlin.

S. 116, Abb. 35

Abb. 44

Kat. 108 f.

unterhielt, obwohl ihn Liebermann in seinen Schriften nie erwähnte.[23] Seine Nähe zu einem gemäßigten Impressionismus brachte Jacob prompt den Angriff des konservativen Adolf Rosenberg ein: »*Am weitesten in dieser nüchternen, fast trivialen Auffassung der Natur geht Julius Jacob, dessen Ölgemälde bisweilen fast an die rohe Behandlung der französischen Impressionisten streifen. Dagegen hat er in einem Cyklus von Aquarellen ›Alt-Berlin‹, welcher eine Reihe von Gebäuden, Straßenpartieen [...] usw. wiedergibt, die zum Theil der Baulust oder der nothwendig gewordenen Umgestaltung der Stadt zum Opfer gefallen sind, ein feineres malerisches Gefühl [...] gezeigt*«[24]. Rosenbergs Bemerkungen sind aufschlußreich und unterstreichen die seit der Gründerzeit zu beobachtende Entwicklung. In gleichem Maße wie das historische Zentrum der prosperierenden Großstadt weichen mußte, entdeckten traditionelle Künstler die »*malerische Altstadt*«. Im Gegensatz zur Epoche zu Beginn des 19. Jahrhunderts wurde jedoch nicht das vaterländische Ideal einer geschichtsträchtigen mittelalterlichen Vergangenheit heraufbeschworen, um sie in ihren architektonischen Zeugnissen zu verherrlichen, wie es in Friedrich Gillys Zeichnungen zur Marienburg oder Karl Friedrich Schinkels Idealdarstellungen mittelalterlicher Dome der Fall war. Die mittelalterlichen Kirchen Berlins, die in der ersten Hälfte des 19. Jahrhunderts wenigstens vereinzelt das Interesse der Künstler gefunden hatten, wurden nach 1850 nicht mehr gemalt, obwohl sie die wichtigsten Zeugnisse des alten Berlin darstellten. Das Interesse der Maler galt der historischen Stadtgestalt als Gesamtorganismus vom Mittelalter bis weit ins 19. Jahrhundert, sofern er als gebauter Lebensraum gefährdet war. Die Kirchen waren nicht gefährdet. Carl Graeb hatte das Berliner Rathaus kurz vor seinem Abbruch gemalt. Von Julius Jacob existiert eine 1885 datierte Ansicht der von Heinrich Gentz 1799-1800 erbauten Münze; 1886 mußten die Münze und das benachbarte barocke Fürstenhaus an der Kurstraße dem Neubau eines Kaufhauses weichen. In diesem Zusammenhang entstand 1887 ein Gemälde Paul Andorffs mit der Darstellung der Kurstraße und des Fürstenhauses. 1892 malte Albert Kiekebusch von der Schleusenbrücke aus das Stadtschloß und den Schloßplatz. Im Vordergrund des Bildes aber steht das erst 1876 erbaute Restaurant Helms, das bereits 1893 wie die gesamte Schloßfreiheit zugunsten des National-Denkmals für Kaiser Wilhelm I. abgerissen wurde.

Die Maler wurden zu Bewahrern der Geschichte und nur bedingt zu Chronisten ihrer Zeit. Dabei schien auch bei den Künstlern die zweifelhafte Erkenntnis vorzuherrschen, daß die Vergangenheit dem Fortschritt und der Leistungsfähigkeit der Hauptstadt, nicht selten auch dem Repräsentationsbedürfnis geopfert werden müßte. Julius Jacob sprach »vom Dreck dieser alten ungesunden Ecken, die sein Malerauge dennoch entzückten«.[25]

Eine kritische oder gar anklagende Darstellung der Bautätigkeit und partiellen Zerstörung der Altstadt gibt es nicht. Die sich verändernde Stadt war nur selten Thema eines Bildes.

Bedingt durch das Anwachsen Berlins als Industrie- und Handelsstadt gewannen unter anderem Stadtansichten an Bedeutung, die entweder von Fabrikbesitzern und Kaufleuten in Auftrag gegeben wurden oder diese zumindest als interessierte Abnehmer auswiesen. Fast immer sind es Ansichten an der Spree, teilweise auch panoramaähnliche Veduten, auf denen rauchende Schornsteine, Fabrikgebäude, Lagerhäuser und Lastkähne beredtes Zeugnis vom Gewerbefleiß der Anwohner ablegen, die durch ihre Tätigkeit das Wachstum Berlins förderten und die Stadt, an deren Veränderung sie selbst teilnahmen, im Bild festhalten ließen. Zu den Malern, von denen sich derartige Bilder erhalten haben, gehören neben Julius Jacob noch Rudolf Dammeier und Paul Andorff. Künstlerisch stehen sie der traditionellen akademischen Malerei näher als der sich um 1890 formierenden Moderne, wie sie zum

Abb. 45 Georg Schöbel, Mühlendamm und Fischerbrücke, 1890; Deckfarben; Privatbesitz.

Beispiel die Gruppe der »XI« mit Liebermann und Skarbina verkörperte, obgleich Julius Jacob noch zu den fortschrittlicheren Malern seiner Zeit gehörte. Die Künstler hatten *»die Geschehnisse und das gewaltige Leben um sich her, in das hineinzugreifen nichts im Wege läge - wenn nur die Talente nicht so selten sein wollten. Das Niveau des Durchschnitts ist nirgends so niedrig als in der Berliner Schule«*, schrieb 1887 der Kunstkritiker H. Helferich.[26]

Kat. 104f.

Das »gewaltige Leben« hatte Julius Jacob, den auch Helferich als eines der »seltenen Talente« akzeptierte, gelegentlich in Auftragsarbeiten zu schildern versucht wie in zwei großformatigen Darstellungen des städtischen Treibens am Potsdamer Bahnhof und an der Jannowitzbrücke. Daß Bilder Jacobs nach Einschätzung Adolf Rosenbergs *»fast die rohe Behandlung der französischen Impressionisten streifen«*, ist aus heutiger Sicht kaum verständlich, zeigt aber die Berührungsängste der Zeitgenossen mit künstlerischen Neuerungen. Thematisch und malerisch wurde Jacob auch von Rosenberg einem Naturalismus zugeordnet, der ein wirklichkeitsgetreues und ungeschminktes Bild der Stadt zeigte, wobei jede Form der Malerei, die sich einem alltäglichen Thema ohne idealistische Überhöhung widmete und formal von der detailbesessenen akademischen Malerei fotografisch genauer Darstellungen abwich, sehr schnell in die verdächtige Nähe von »Naturalismus« und »Impressionismus« geriet. Nach den Diskussionen um die realistische Malerei Courbets, der seine Kunst als Gegenpol zum »Idealismus« der Akademien empfand, erfuhr der Begriff

Abb. 46 Albert Schwartz, Mühlendamm und Fischerbrücke, 1890; Foto; Berlin (Ost), Märkisches Museum.

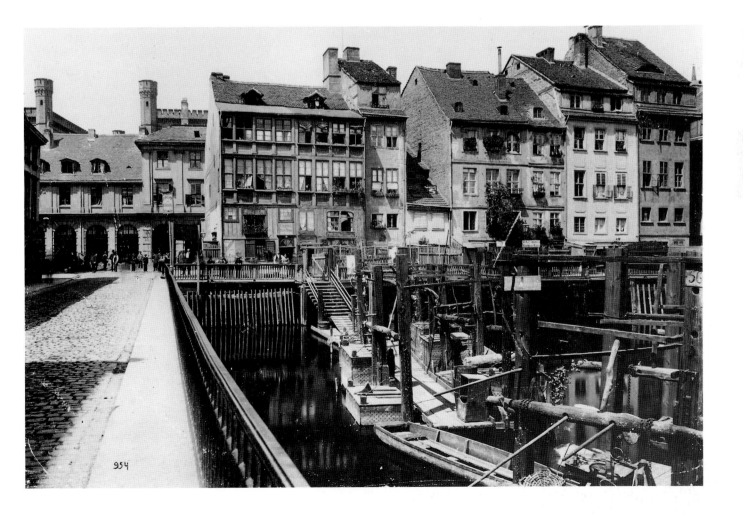

des »Realismus« durch Courbet bereits frühzeitig eine sinnvolle inhaltliche
Definition. Mit dem gleichzeitigen Aufblühen des literarischen Naturalismus
in Frankreich durch Emile Zola und gegen Ende der achtziger Jahre in Berlin
durch Gerhart Hauptmann wurden die Begriffe »Realismus«, »Naturalismus«
und gelegentlich auch »Impressionismus« von den Zeitgenossen häufig syno-
nym benutzt und damit bereits der Grundstein zu einer unsauberen Begriffs-
bestimmung in der Kunstgeschichte gelegt.[27] Wichtig ist jedoch, daß die Ma-
ler und Schriftsteller des »Realismus« und des »Naturalismus« in ihrer Zeit die
Wirklichkeit ungeschminkt zeigen wollten.

Julius Jacob empfand sich nicht als Gegner der akademischen Malerei wie
Courbet, aber er verehrte die Malerei der Schule von Barbizon. Seine Darstel-
lungen zeigen keinerlei Kritik an den herrschenden Zuständen wie Balu-
scheks sozialkritische realistische Malerei, aber seine Bilder sind dennoch weit
entfernt vom »naturhaften Idealismus« der akademischen Kunst im Gefolge
Anton von Werners.[28]

Verstehen wir heute »Realismus« als kritisch anklagende Kunst, so müssen
Jacobs Gemälde als naturalistische Darstellungen gesehen werden, in denen
die Stadt wirklichkeitsnah, ohne Verklärung, aber auch ohne inhaltliche Kri-
tik gezeigt wird. Unreflektiert bleibt in den Bildern der achtziger Jahre bei
Malern wie Jacob, Andorff oder Kiekebusch die Rolle des Menschen in der Kat. 100–105, 107–109
Darstellung der Großstadt. Meistens sind es Staffagefiguren mit genrehaften
Anklängen, die zum Beispiel den konservativen Bildern Paul Andorffs Züge
eines gemütvollen Naturalismus verleihen. Dagegen zeigen die Bilder Julius
Jacobs in ihrer ungeschminkten Schilderung eine gemäßigt fortschrittliche
Auffassung, die sich deutlich von zeitgenössischen Malern wie Carl Saltz-
mann, Fritz Gehrke oder Georg Schoebel abhebt, deren Berlin-Darstellun-
gen einem pathetischen Naturalismus verpflichtet sind und bereits dem
Kitsch bedenklich nahe stehen. Das allgemeine Kunstverständnis des Berli-
ner Publikums und der konservativen Vertreter aus den Reihen der Akademie
und des Vereins Berliner Künstler spiegelt am ehesten Fritz Gehrkes dramati- Kat. 110
sche Schilderung der 1893 erfolgten Sprengung des Berliner Domes. Im glei-
chen Jahr wurde das Gemälde auf der Großen Berliner Kunst-Ausstellung
gezeigt. Die Jury schien es besonders zu schätzen, da es im Katalog immerhin
eine Abbildung erhielt. Neben den Ereignisbildern waren es weiterhin die
malerischen Ansichten des alten Berlin, die von der akademischen Malerei ge-
pflegt wurden. Von Georg Schoebel hat sich ein Blatt erhalten, das die Häuser Abb. 45
an der Fischerbrücke kurz vor ihrem Abriß 1892/93 wiedergibt. Der Darstel-
lung liegt offenkundig eine zeitgenössische Fotografie zugrunde, die in der
Wahl des Bildausschnitts, in der Anlage der Schatten und sogar in der Deko- Abb. 46
ration der Gardinen exakte Übereinstimmungen aufweist. Die einer Theater-
inszenierung ähnliche Figurenstaffage mit dem Netze flickenden Fischer und
dem Kleiderhändler im Vordergrund suggeriert zusammen mit den zum Un-
tergang verdammten Häusern eine heile Welt, wie sie im wilhelminischen
Berlin kaum noch zu finden war. Je weltstädtischer und moderner die Stadt
wurde, desto höher schätzte das Publikum offenbar Bilder, die statt der Be-
gegnung mit der Gegenwart idyllische Refugien propagierten und damit in-
mitten der sich verändernden Großstadt eine Art Flucht in die Vergangenheit
beinhalteten.

Typisch für eine derartige Auffassung sind beispielsweise Darstellungen aus
den Elendsvierteln der Stadt, in denen die dort herrschende Armut und das
Elend der Bevölkerung in eine gemütvolle Idylle umgedeutet wurden. Mi-
chael Adams Gemälde »Im Krögel« aus dem Jahre 1901 wirkt in Malweise Kat. 111
und Thematik wie eine holländische Genreszene Pieter de Hoochs aus dem
17. Jahrhundert und steht in strengem Gegensatz zu den gleichzeitigen scho-
nungslos kritischen Fotografien seiner Zeitgenossen Heinrich Zille und Wal-

demar Titzenthaler. 1893 hatte (wie 1886) im Roten Rathaus eine Ausstellung mit Berliner Ansichten stattgefunden, die den durchschnittlichen Geschmack des Publikums offenbar genauso traf, wie sie den Zorn eines liberalen Rezensenten herausforderte: »[das Publikum] *hüpft vor Vergnügen, dort die Stralauerstraße, hier die Fischerbrücke, dort den Bahnhof Friedrichstraße, hier die Passage nach den Linden zu schauen - frisch nach der Natur. Aber liegt denn die Natur in Häusern und Toiletten. [...] Was die meisten können, ist nur Abmalen, kein Malen, ist nur Tuschen, kein Kolorismus. Unglaubliche Dinge bekommt man da zu sehen, ganze Reihen von Impotenz.*« Der Verfasser bedauert, daß Skarbina kaum, Lesser Ury und selbst Julius Jacob überhaupt nicht vertreten seien.[29]

Bedenkt man, daß seit 1890 durch den Einfluß des belgischen und französischen Realismus und der Impressionisten Berliner Maler wie Franz Skarbina, Lesser Ury oder Hans Baluschek das facettenreiche Bild der modernen Großstadt zum Thema ihrer Bilder erhoben hatten, so wird der Anachronismus der traditionellen Malerei mehr als deutlich. Während in Berlin unter dem Eindruck des Impressionismus die Auseinandersetzung mit der Akademie heranreifte und mit der Gründung der »Secession« die Reichshauptstadt allmählich zum Zentrum der modernen Kunst aufstieg, vermochte die akademische Malerei in den Augen des Adels und der Mehrheit des Bürgertums ihren Platz zu behaupten, unterstützt von einer wohlwollenden Presse, die nicht müde wurde, gegen die Erneuerer der Kunst zu polemisieren, unterstützt von einem Monarchen, der befürchtete, die Kunst werde im ›Rinnstein‹ landen.

Der Beginn der modernen Kunst in Deutschland und damit auch die eigentliche Entdeckung der Großstadt durch die Künstler fällt fast genau mit dem Regierungsantritt Wilhelms II. zusammen.

Der Einfluß der Impressionisten, die »Berliner Secession« und ihre Ausstrahlung

Die Abwendung von der akademischen Malerei hatte thematisch und malerisch schon in der ersten Hälfte des 19. Jahrhunderts eingesetzt und in England mit Künstlern wie John Constable und William Turner weit auseinanderliegende Positionen erreicht.

Die realistische Malerei Courbets beeinflußte in den siebziger Jahren die jungen deutschen Maler wie Leibl und Liebermann. 1869 fand in München eine internationale Kunstausstellung statt, zu der auch Monet ein Bild einsandte und auf der Courbet einen eigenen Ausstellungsraum erhielt.

Der Beginn der Freilichtmalerei setzte in der Schule von Barbizon, einem Ort in der Nähe von Fontainebleau bei Paris, ein. Maler wie Corot, Daubigny und Millet distanzierten sich von der heroisierenden Romantik und entdeckten in einfachen ländlichen Darstellungen die Natur, die »paysage intime«. Max Liebermann, der sich 1873-78 größtenteils in Paris und Holland aufhielt, hatte 1874 auf dem Pariser Salon sein Bild der »Gänserupferinnen« ausgestellt und anschließend Barbizon besucht.[30] Auch Julius Jacob zeigte sich von der Landschaftsschule von Barbizon beeindruckt.[31]

Die öffentliche Erregung, die Lesser Urys Stadtbilder, aber auch die Arbeiten Franz Skarbinas um 1890 in Berlin hervorriefen, wird nur dann verständlich, wenn die ungewöhnlichen Neuerungen von Naturalismus, »Hellmalerei« und Impressionismus an einigen Punkten ihrer Entwicklungsgeschichte erläutert werden.

Die Malerei der Impressionisten zielte auf die direkte Erfassung des Gegenstandes in der Natur, sei es in der Landschaft oder im Boudoir und führte damit notwendigerweise zum erbitterten Widerstand gegen die Arbeit im Atelier und das sorgfältige Komponieren eines Bildes mit der gleichwertigen

Erfassung und Darstellung sämtlicher Einzelheiten. Wollte man Licht, Tempo und Bewegung im Bild festhalten, so mußte entsprechend dem flüchtigen Eindruck des Auges, das in der Natur nicht alle Gegenstände zugleich und gleich scharf erfassen kann, die lineare Form und das Konturieren der Gegenstände, wie es die Akademien lehrten, aufgegeben werden, Die damit verbundene flüchtige Malweise, das Aufgeben der braunen Untermalung und das Weglassen des dunklen Firnis zum Erreichen des sogenannten »Galerietons« stießen allgemein auf Unverständnis. Zusätzlich mußte die Geringschätzung von Detaildarstellungen zugunsten einer lichterfüllten Gesamtwirkung, die Bevorzugung heller, unvermischter Farben und die Anwendung farbiger Schatten bei der traditionellen Kunstkritik Ablehnung hervorrufen und den Vorwurf schlampiger Malerei und eines künstlerischen Dilettantismus provozieren.

Bedenkt man, daß die Ausstellungen der Impressionisten, die zwischen 1874 und 1886 in Paris meist in privaten Wohnungen stattfanden, in der französischen Presse eine vernichtende Kritik erfuhren, so ist es verständlich, daß ihre Malerei in den späten siebziger und in den achtziger Jahren in Deutschland gänzlich unbekannt blieb beziehungsweise ungesehen abgelehnt wurde.

Inhaltlich bedeutete die Malerei der Impressionisten eine direkte Hinwendung zur Natur und zur Darstellung des Menschen in der Landschaft. Abgesehen von den Caféhaus-Szenen, bildete das Thema Großstadt auch im französischen Impressionismus eher ein untergeordnetes Gebiet. Das Malen nach der N a t u r mußte zwangsläufig aus dem Atelier in die Landschaft führen, nicht aber auf die Straßen der Großstadt, wo zudem das Malen an der Staffelei von zahlreichen Faktoren, wie Verkehr, Publikum etc., behindert worden wäre. Es ist bezeichnend, daß die meisten späten Straßenbilder der Impressionisten vom Fenster aus gemalt wurden. Die meisten der Impressionisten lebten außerdem auf dem Lande, auch Monet, obwohl er eine Reihe von Stadtbildern aus Rouen, Paris und London malte. Dennoch überlagert in seinen Bildern die Darstellung von Lichtverhältnissen und atmosphärischen Phänomenen die getreue Objektwiedergabe von Architektur und Menschen; es sind die Brücke über die Themse, Londons Silhouette am Wasser, bunte Fahnen und blühende Bäume auf Plätzen, und in den Bahnhofsbildern der Gare St. Lazare sind Rauch, Dampf und Licht die Ausdrucksträger. Obwohl von fast allen impressionistischen Malern einzelne Stadtbilder entstanden, verlief die Entwicklungsgeschichte von Barbizon bis zum Neoimpressionismus eher antistädtisch.

Wieviel stärker die französischen Impressionisten mit ihrer farbigen, die Konturen und Details verachtenden Darstellungen gegenüber den deutschen Malern des aufkommenden Realismus kritisiert wurden, zeigt ein Bericht von Arthur Bagnières in der Kunst-Chronik über den Pariser Salon von 1882, wo auch Max Liebermann ausstellte, der wegen seiner Themenwahl aus der Welt der Arbeit und wegen seiner tonigen Malweise in Deutschland zehn Jahre lang als »Maler des Schmutzes« beschimpft worden war. Bagnières übt eine vernichtende Kritik an den Impressionisten, während Liebermann ein positives Urteil erfährt, wenn auch mit einem nationalistischen Seitenhieb auf seine Herkunft: »*Der Berliner Liebermann dachte klugerweise, daß Ansichten aus Holland uns angenehmer sein werden als Reminiscenzen an seine eigene Heimat. Sein ›Waisenhaus in Amsterdam‹ ist ein reizendes, wirkungsvolles Bild*«.[32]

Im Oktober 1883 fand in Berlin, das zu diesem Zeitpunkt als Kunststadt noch weit hinter München zurückstand, die erste Ausstellung französischer Impressionisten in Deutschland statt. Der junge Kunsthändler Fritz Gurlitt zeigte in seiner Galerie in der Behrenstraße eine Reihe von impressionistischen Bilder aus dem Besitz des kunstbegeisterten Ehepaares Carl und Felice Bernstein, die 1882 nach einem mehrjährigen Parisaufenthalt nach Berlin zu-

rückgekehrt waren. Der Pariser Kunsthändler Durand-Ruel hatte weitere 23 Bilder französischer Impressionisten hinzugefügt.[33] Die Berliner Presse berichtete in einhelliger Ablehnung: *»Eine Sammlung von Gemälden französischer Impressionisten ist durch den Kunsthändler Fritz Gurlitt in seinem Salon in Berlin (Behrenstraße 29) zur Schau gestellt worden. Wir finden in derselben nicht nur das Haupt der Schule, den jüngst verstorbenen Manet mit einem Bilde vertreten, welches die lebensgroßen Figuren eine Dame und ihres Kindes auf dem Pont de l'Europe darstellt, sondern auch andere Figurenmaler, wie Renoir, Degas und Berthe Morisot, sowie die Landschaftsmaler Claude Monet, E. Boudin, Sisley und Pissarro. Die beiden letzteren scheinen uns die bedeutendsten zu sein, vielleicht weil sie unseren Empfindungen am nächsten stehen und bei aller Flüchtigkeit der Durchführung eine gewisse Kraft der Stimmung nicht verleugnen, freilich keine poetische, sondern die brutale Kraft der Wahrheit, welche den Impressionisten das letzte und einzige Ziel des Strebens ist. [...] Claude Monet ist der roheste von allen, welcher seine Landschaften mit breiten groben Pinselstrichen ohne jeden Übergang ebenso empfindungslos aufmauert wie Eduard Manet seine Figuren, in deren Bekleidung ein schmutziges Blau stets eine Hauptrolle spielt.«*[34]

Menzel hatte die Sammlung schon 1882 kennengelernt und die Bilder der Impressionisten als »Schmiererei« abgetan.[35] Liebermann wurde um 1885 in die Gesellschaft der Bernsteins eingeführt.[36]

Obwohl eine Reihe von Malern und Liebhabern moderner Kunst im Kreis der Familie Bernstein verkehrte, blieb die Sammlung nur von mäßigem Einfluß auf die Berliner Kunst. Moderne und insbesondere französische Malerei ließen sich in Berlin nur zögernd und gegen stärksten Widerstand in der Öffentlichkeit bekannt machen. 1888 nahmen anscheinend auch die Kulturinstitutionen gegenüber den neuen Strömungen eine feindselige Haltung ein. Die Jury der Akademie-Ausstellung ließ weder »En-plein-air-Malerei« noch »Naturalismus« zu.[37] Gleichzeitig verstärkten sich die antifranzösischen Tendenzen. Anläßlich der hundertsten Wiederkehr der französischen Revolution hatte Frankreich zu einer Weltausstellung nach Paris eingeladen. Für Deutschland war Liebermann beauftragt worden, eine unabhängige Kunstabteilung einzurichten. Die preußische Regierung verbot jedoch allen Künstlern die Teilnahme, sofern sie Beamte waren. Adolph Menzel gehörte zu den wenigen Repräsentanten des preußischen Staates, die dennoch ihre Bilder einreichten. Insgesamt beteiligten sich etwa vierzig deutsche Künstler der jüngeren Generation.[38] Von Berliner Seite waren es neben Max Liebermann unter anderen Franz Skarbina und der junge Lesser Ury, die etwa zu gleicher Zeit die Stadt Berlin als Thema für ihre Malerei entdeckten und dabei stärker als andere Künstler von Frankreich beeinflußt wurden.

Wegen der häufig sehr ähnlichen Bildtitel im Werk Urys sowie zahlreicher Verluste und der deshalb oft irritierenden oder falschen Angaben in der Literatur soll auf Urys frühe Stadtbilder etwas ausführlicher eingegangen werden. Lesser Ury war nach kurzer Ausbildung in Düsseldorf 1879 nach Brüssel gekommen, wo er ein Jahr im Atelier von J. F. Portaels arbeitete. 1880 ging Ury nach Paris zu Jean Lefèvre, wo er mit Unterbrechungen bis 1882 blieb. Aus dieser Zeit stammen die ersten Blumenstilleben, die Pariser Café-Interieurs und vereinzelt Straßenbilder.[39] 1882-84 hielt er sich häufig in dem belgischen Dorf Volluvet auf, wo er vor allem sehr farbintensive Landschaften malte. 1883 bewarb er sich in Berlin an der Hochschule der Künste, wurde aber abgelehnt. Daß Ury sich 1885 um eine Aufnahme bemüht habe und von Anton von Werner mit der oft zitierten Antwort *»Ich gebe nichts auf Farbe«* abgelehnt worden sei, gehört offenbar in den Bereich des Anekdotischen.[40] 1886 ging er nach München, lernte Uhde und Liebermann kennen, mit dem er sich später entzweite, und ließ sich 1887 endgültig in Berlin nieder. Stilistisch wurde Ury von der belgischen wie von der französischen Malerei be-

einflußt. Die flämischen Landschaftsbilder mit ihren sozialen Themen und der Darstellung von Bäuerinnen und Feldarbeitern geben Bemühungen wieder, wie sie auch Liebermann in seinen frühen Holland-Bildern verfolgte. Urys Landschaften zeigen aber schon in seinem Frühwerk eine größere Auflösung der Einzelformen sowie eine stärkere Farbigkeit, und einige der Stilleben sind ohne die Kenntnis der Blumenbilder von Fantin-Latour oder Manet kaum denkbar. Die mondänen Frauengestalten in den Berliner Caféhausszenen und die Straßenbilder lassen vermuten, daß Ury während seines Aufenthaltes in Paris von Arbeiten des in Paris lebenden Italieners Guiseppe de Nittis wichtige Anregungen erhielt.[41]

Seit der Rückkehr nach Berlin schuf Lesser Ury 1888/89 mit seinen Straßenbildern eine Bildgattung, die erstmals in Deutschland die moderne Großstadt zum Thema hatte. Zwar hatten schon vorher deutsche Maler gelegentlich moderne Großstädte dargestellt, wie Menzels Pariser Wochentag von 1869 und Wilhelm Trübners bedeutendes London-Bild von 1884 beweisen, deutsche Großstädte hatten dagegen nicht das Interesse der Maler gefunden. Gegenstand der frühen Berlin-Darstellungen Urys waren die Straßen und Plätze westlich der alten Innenstadt, Unter den Linden und Friedrichstraße, Potsdamer Platz und Leipziger Straße sowie zahlreiche Cafés, wie Bauer oder Josty. Im Zentrum dieser Bilder steht jeweils der Mensch in seinem Lebensraum Großstadt. Dabei wird die Stadt zu verschiedenen Tages- und Jahreszeiten wiedergegeben, im Winter wie im Sommer, im Regen, bei Nacht oder an einem nebligen Herbsttag. Die von den unterschiedlichsten Lichtverhältnissen geprägten Darstellungen wiederum werden durch die charakteristischen Merkmale einer technisierten modernen Stadt gesteigert. Straßenlaternen, Scheinwerfer von Pferdebahnen und Kutschen, der Dampf der Eisenbahn und die Lichtreklame unterstreichen die besondere Stimmung, in der sich das Großstadtleben abspielt. Cornelius Gurlitt schrieb zu Urys Stadtbildern bereits 1890: *»Das war das Berlin der Pflastertreter, jener Schimmer von Gas und Elektrizität, jenes schnelle Erkennen und schnellere Vergessen der Vorbeiziehenden*

Abb. 47

Kat. 112–14

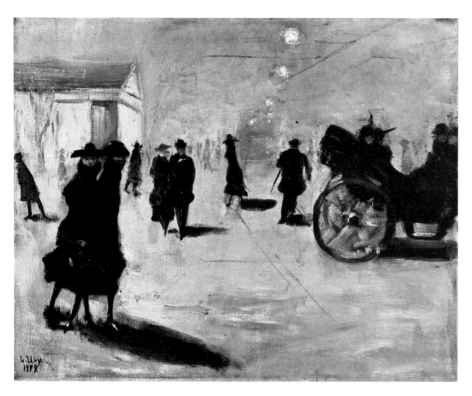

Abb. 47 Lesser Ury, Potsdamer-Platz, 1889; Öl/Lwd; verschollen.

Abb. 48 Lesser Ury, Nachtimpression, 1914;
Öl/Lwd; verschollen.

- die Großstadt mit ihrem nervösen Reiz, ihrer Hast, ihrem rasch pochenden Leben.«[42]
Die Gebäude sind in Urys Gemälden meist nur schemenhaft angedeutet, bleiben - selbst wenn sie zu identifizieren sind - Topoi der anonymen Stadt, in der die Menschen umhergetrieben werden. Ury entdeckte als einer der ersten deutschen Maler das hektische Leben auf der Straße, fast gleichzeitig mit den naturalistischen Dichtern, in deren Lyrik Berlin eine herausragende Rolle spielt.[43] Ury ist jedoch im Gegensatz zu Hans Baluschek, der nur wenige Jahre später seine kritischen Vorstadtbilder malte, nicht der anklagende Künstler, der die Menschenfeindlichkeit der Stadt anprangert. Ury zeichnet sozusagen das Stimmungsbild der Stadt mit ihrer hektischen Betriebsamkeit, in die der Betrachter gelegentlich mit einbezogen wird, wenn - wie von einem Fotografen entdeckt - anonyme Passanten, die über die Straße eilen, den Betrachter abrupt anstarren oder ihm scheinbar aus dem Bild entgegenkommen. Daß Ury vorrangig Abend- und Nachtstimmungen wiedergibt, zeigt nicht nur sein Interesse am illuminaristischen Reiz künstlicher Beleuchtung, sondern gibt auch das Lebensgefühl der am Abend erwachenden Großstadt wieder. Die zum Ausdruck gebrachte Stimmung, die Auflösung der Binnenformen und die ausgefeilte effektvolle Farbigkeit dokumentieren, daß Ury die Ergebnisse der Impressionisten noch vor Liebermann, der Gründung der »XI« und der »Berliner Secession« aufgriff und, vor allem in seinen Nachtbildern, auch weiterentwickelte.

Im Vergleich mit den Impressionisten und den modernen deutschen Malern, wie Leibl, Uhde und Liebermann, wird verständlich, warum Lesser Ury mit seinen Straßenbildern in einem kräftigen Farbauftrag und einer ungewohnten Lichtführung um 1890 in Berlin einen Sturm der Entrüstung hervorrief. 1888 hatte Fritz Gurlitt erstmals eine Ausstellung der sogenannten »Hellmaler« veranstaltet, an der unter anderen Uhde, Liebermann und Skarbina teilnahmen. Im darauffolgenden Jahr beteiligte sich Lesser Ury an der zweiten Ausstellung der »Hellmaler« mit einer seiner Plein-air-Landschaften aus dem flämischen Dorf Volluvet.[44] Urys Debüt wurde jedoch in der Presse kaum wahrgenommen.

Die in der Literatur immer wieder genannte skandalumwitterte Ausstellung bei Gurlitt, in der Ury mit zahlreichen Werken für Aufsehen sorgte, fand 1889/90 statt. Es war die dritte Ausstellung der »Hellmaler«, an der diesmal auch Leibl und Hans Thoma teilnahmen.[45] Ury stellte ungefähr zwölf Bilder mit Cafhausszenen und Straßendarstellungen aus. *»Der Maler Ury, welcher hier gegen ein Dutzend seiner Bilder ausgestellt hat, wird bei den meisten Besuchern den Widerspruch noch lebhafter herausfordern als Liebermann und seine übrigen Genossen. Urys Bilder stellen zum größten Zeil Berliner Straßenszenen dar. Doch mit sichtlicher Vorliebe hat der Künstler in diesen Gemälden die uns ungewohntesten Beleuchtungen gewählt, so zum Beispiel eine Abendröte, deren flammende Lichter sich in dem von Regen naß gewordenen Fahrdamm widerspiegeln oder die Laternenbeleuchtung bei demselben hellglitzernden nassen Straßenpflaster.«*[46]

Die meisten dieser Bilder lassen sich relativ genau bestimmen.[47] Zwei der hier ausgestellten Gemälde waren mit ziemlicher Sicherheit im Januar 1890 bei Gurlitt zu sehen, »Unter den Linden, nach dem Regen« und die »Leipziger Straße bei Nacht«. Cornelius Gurlitt berichtete bereits im Februarheft der »Gegenwart« von seinem Besuch in der Ausstellung: *»Verrückt, hörte ich neben mir sagen. Eine Reihe von schwarzen Klexen auf einer mit dem Spachtel aufgetragenen Fläche. [...] Und daneben eine Reihe von weißen Klexen auf einem vorwiegend schwarzen Farbenragout. Das sind zwei Bilder, von denen das eine die Linden, das andere die Leipziger Straße zu Berlin darstellen soll. [...] Was soll aus der deutschen Kunst noch werden, wenn solche Schmierereien in ihrem heiligen Bereiche geduldet werden!«*[48] Gurlitt schloß seinen Bericht mit einer Schilderung der abendlichen »Linden« nach dem Regen und der nächtlichen Leipziger Straße, die wie eine Bildbe-

<div style="text-align: right">Kat. 113
Kat. 114</div>

schreibung von Lesser Urys Gemälden wirkt: *»Um mich zu zerstreuen von der starken Zumutung an das Wohlwollen des Kritikers, ging ich von der Behrenstraße ein wenig durch die Stadt. Es war Abend geworden. Das Wetter der letzten Tage brauche ich nicht erst zu beschreiben. Ein grauer Himmel; ein gewaltiger Regenguß war eben niedergegangen. Die Straße triefte. Da, als ich in die Linden einbog, offenbarte sich mir ein seltsames Bild. Der noch helle weiße Himmel war nur in einem Streifen zwischen den hohen Häusern und den kahlen Baumreihen zu sehen. Heller aber, glänzend funkelnd wie weißglühendes Metall lag die Straße vor mir, deren feuchte Flächen alles Licht des Himmels aufzufangen und auf das geblendete Auge zurückzuwerfen schien. Wagen auf Wagen rollte daher. Die glänzenden Decken der Coupés bildeten eine unruhig bewegte Schlangenlinie gegen das Brandenburger Tor zu, dessen mächtige Masse bleigrau sich gegen den Himmel abhob. Ebenso färbten feuchte Luft und der sinkende Tag die Häuserreihen, an denen sich nur die milchweißen Bälle der elektrischen Lampen abzeichneten.«* [49] Die Berliner Kunstkritik jedoch zeigte sich empört, und selbst in der aufgeschlossenen Zeitschrift »Das Atelier« hieß es 1891: *»Pleinairismus und Impressionismus sind die Gährungserzeuger, welche uns [...] ›die neue Kunst‹ bringen sollen. [...] Ich behaupte, daß der Impressionismus [...] so recht die Kunst für Kurzsichtige ist. [...] Die Liebermann und Ury sind also weniger Maler als Leute, die die Gesetze der Optik, auf Farben angewendet, in bewunderungswürdiger konsequenter Weise zu benutzen wissen.«* [50] Im Zusammenhang mit der Ausstellung bei Gurlitt äußerte sich offenbar Adolph Menzel positiv über Ury. Anläßlich der ersten Einzelausstellung mit Werken Urys, die 1893 veranstaltet wurde, erinnerte Adolf Rosenberg, einer der schärfsten Kritiker Urys, noch einmal an die Ausstellung im Jahre 1890: *»Als Lesser Ury vor vier oder fünf Jahren in Berlin mit Straßenbildern antrat, die so roh zusammengeschmiert waren, dass man nur schwarze, rote und gelbe Flecken unterscheiden konnte, soll Menzel zu seinen Bewunderern gehört und Großes von der Zukunft des jungen Mannes [...] erwartet haben.«* [51] Eine kurze Begegnung Urys mit Menzel verlief jedoch allem Anschein nach unerfreulich. [52]

Kat. 113

Urys farbintensive, vom Impressionismus geprägte Malweise, seine monumentalen und formal nicht immer glücklich bewältigten Darstellungen zur biblischen Geschichte und seine in der zeitgenössischen Literatur immer wieder als schwierig bezeichnete Persönlichkeit ließen ihn ständig ins Kreuzfeuer der Kritik geraten, die allerdings auch durch seine emphatischen Bewunderer häufig herausgefordert wurde. In den neunziger Jahren spielen Berliner Straßenbilder im Werk Urys eine untergeordnete Rolle.

Zur gleichen Zeit zog der Berliner Maler Franz Skarbina durch seine Stadtbilder aus Paris und Berlin die Aufmerksamkeit der Öffentlichkeit auf sich. Während jedoch Ury vorrangig wegen seiner Malerei angegriffen wurde, geriet der als Maler bereits anerkannte Skarbina nicht nur wegen seiner Hinwendung zur Plein-air-Malerei in die Schlagzeilen der wilhelminischen Presse, sondern auch wegen seiner kulturpolitischen Aktivitäten.

Skarbina war an der Berliner Akademie ausgebildet worden, seit 1882 war er dort als Lehrer für anatomisches Zeichnen tätig und lehrte außerdem an der Unterrichtsanstalt des Kunstgewerbemuseums. Er begann seine künstlerische Laufbahn Anfang der siebziger Jahre mit genrehaften Darstellungen aus dem Berliner Straßenleben, die in ihrem Realismus und der zeichnerischen Durchbildung an Menzel erinnern, den Skarbina Zeit seines Lebens bewunderte. [53] Aber auch süßliche Genredarstellungen im Rokokostil gehören zum Frühwerk Skarbinas. [54] Von entscheidendem Einfluß auf sein künstlerisches Schaffen wurde ein längerer Aufenthalt in Frankreich und Belgien in den Jahren 1884-86. Unter dem Eindruck der Impressionisten, wie Caillebotte und Guiseppe de Nittis, schuf Skarbina Straßenszenen aus Paris, die ihn als kultivierten Interpreten der Großstadt ausweisen und von einem sensiblen Kolorismus zeugen. [55] Nach Berlin zurückgekehrt, erhielt er 1888 eine Professur an

der Akademie. Ein Jahr später beteiligte er sich trotz des Verbots der preußischen Regierung an der Pariser Weltausstellung. Es spricht für Skarbina, daß er im konservativen und allen künstlerischen Neuerungen ablehnend gegenüberstehenden Berlin nach dem Erreichen einer gesicherten akademischen Laufbahn dennoch, zusammen mit Liebermann und Leistikow, zu den Mitbegründern der »XI« gehörte, die sich 1892 als »freie Vereinigung zur Veranstaltung von künstlerischen Ausstellungen« formierte.[56] *»Wer zur Fahne eines Künstlerclubs wie demjenigen der Elf schwört, der weiß, daß er die große Mehrzahl der einflußreichen Würdenträger der Akademie, der kommunalen und staatlichen Kunstveranstaltungen von vornherein gegen sich hat.«*, schrieb der Kunstkritiker Georg Voß in der »National-Zeitung«.[57] 1893 sah sich Skarbina infolge der Munch-Affäre gezwungen, seine Professur niederzulegen.

Gerade in der Zeit, als sich Skarbina mit dem offiziellen Berlin anlegte und seine Karriere aufs Spiel setzte, entstanden seine eindrucksvollsten Arbeiten. In den bis 1897 jährlich veranstalteten Ausstellungen der »XI« zeigte er neben den von seinen Zeitgenossen geschätzten Frauendarstellungen vor allem seine Pariser und Berliner Stadtbilder, in denen nicht nur das gesellschaftliche Leben, die flanierenden Damen, sondern auch das Alltagsbild der Stadt und die Welt der Arbeit gleichberechtigte Bildthemen darstellten.

Die Kritik reagierte irritiert. Rosenberg, der Skarbina in den achtziger Jahren für seine historisierenden Genreszenen größtes Lob gespendet hatte, fühlte sich anläßlich Skarbinas Wandel verunsichert. In seiner Besprechung der ersten Ausstellung der »XI« prophezeite er der Gruppe ihr baldiges »Fiasko«, gab sich aber in der Beurteilung Skarbinas zurückhaltend: *»Am bescheidensten tritt noch F. Skarbina auf, der bei solchen Gelegenheiten nicht zu fehlen pflegte.«*[58] Im darauffolgenden Jahr wurde aber auch Skarbina von Rosenberg nicht mehr geschont: *»Am bedauerlichsten ist es, daß Franz Skarbina seine ursprüngliche Kraft, den Reichtum und die Fülle seiner Beobachtungen immer mehr in Experimenten verzettelt, die alle auf dasselbe hinauslaufen, die verzwicktesten Beleuchtungsprobleme zu allen Tages-, Nacht- und Jahreszeiten zu lösen.«*[59]

In den Berliner Zeitschriften, die sich für die moderne Kunst einsetzten, wurde Skarbina übereinstimmend, zusammen mit Liebermann und L. v. Hofmann, als einer der Träger der »XI« bezeichnet.[60] Besonders seine Straßenbilder erhielten ungeteilten Beifall und wurden gegen konservative Kritik in Schutz genommen. *»Hoffentlich gestattet man ihm wenigstens, den Kampf des künstlichen Lichts mit dem Nachtdunkel, die Wirkung der Straßenlaternen, Pferdebahnlichter usw. im Nachtleben der Großstadt darzustellen.«*[61] Anläßlich der ersten Ausstellung der »XI« wurden wiederum Skarbinas Straßenbilder besonders hervorgehoben. *»Das abendliche Straßenbild bei Laternenschein und bei winterlichem Nebel versteht er mit feinstem Gefühl und der von den Parisern erlernten Delikatesse wiederzugeben.«*[62] Im darauffolgenden Jahr wird Skarbina als *»Reporter und Poet der Großstadt«* bezeichnet, dem es gelinge, Berlin *»so wahr und doch mit so eigentümlich pikantem Reiz zu malen«*.[63] Die »Kunst für Alle« widmete ihm 1897 einen längeren Artikel mit mehreren Abbildungen. *»Ihm ist es gelungen, in seinen Werken die beiden großen Einflüsse zu verschmelzen, welche für sein Schaffen grundlegend wurden - Menzelsche zeichnerische Charakteristik und modernen Kolorismus und Impressionismus. [...] Was den Stoff seiner Werke anbetrifft, [...] so hat Skarbina uns den Beweis geliefert, wie ein großer Künstler auch unserem als unmalerisch verrufenen Berlin neue Seiten abgewinnen kann.«*[64]

Die Kritiken in der konservativen Presse richteten sich weniger gegen die subtil gemalten Straßenbilder als gegen Skarbinas Darstellungen aus dem tristen Arbeitsalltag in der Großstadt. Während das noch in Paris entstandene Gemälde eines Lumpensammlers in einem Treppenhaus den Beifall der französischen Akademie fand, trug es Skarbina in Deutschland den Vorwurf *»eines sozialistischen Malers«* ein.[65]

Kat. 117

Abb. 49

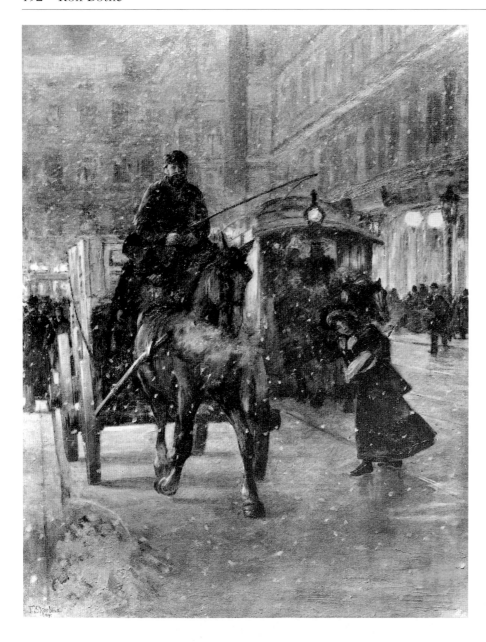

Abb. 49 Franz Skarbina, Winterliches Berlin,
1897; Öl/Lwd; verschollen.

Ein ebenso malerisches wie in der kritischen Anteilnahme überzeugendes
Werk bildet das Pastell »Gleisanlagen im Norden Berlins«, das in der maleri-
schen Auffassung ganz dem Impressionismus verpflichtet ist, während es in
der inhaltlichen Aussagekraft den realistischen Bildern Hans Baluscheks na-
hesteht. Auf diese und ähnliche Bilder dürften sich auch die Äußerungen von
Cornelius Gurlitt beziehen, wenn er Franz Skarbina erwähnt, *»der den Deut-
schen zuerst mit der Faust unter die Nase fuhr, indem er den armen Mann lebensgroß in
vollem Helllicht malte«*.[66] Skarbinas Verdienst war es, daß er Themen aufgriff,
die sonst nicht als bildwürdig galten, allerdings bestand sein Interesse mehr
am malerischen Reiz, den ihm die Großstadt bot, als an der kritischen Bewäl-
tigung des Themas, und bereits um die Jahrhundertwende malte er wieder
Bilder mit konventionellen Themen und traditionellen Darstellungen der
Berliner Innenstadt.
Zu einer realistischen und bewußt gesellschaftskritischen Malerei bekannte
sich schon in den neunziger Jahren der junge Hans Baluschek. Seine Themen,

Kat. 118

Abb. 50

Abb. 51

Kat. 120

die er konsequent über Jahrzehnte beibehielt, behandeln das Leben der proletarisierten Gesellschaft vor den Toren der Großstadt und am Rande der Existenz.[67] Baluscheks Schilderungen der Arbeiter und ihrer Familien stehen in der Nachfolge von Max Klingers sozialkritischen Radierungen der achtziger Jahre. Im Unterschied zu Klinger schuf er jedoch großformatige Gemälde und formulierte damit einen Anspruch, der im bürgerlichen Berlin von Anfang an auf massive Kritik stoßen mußte: *»Er hat sich die Schilderung der kleinen Leute und armen Gegenden Berlins zur Aufgabe gestellt, und man muß ihm zugeben, daß er Ton und Stimmung dieser Kreise richtig trifft. [...] Stofflich sind aber solche Bilder eher Geschmackssache«*, schrieb 1896 ein Kritiker in der liberalen Zeitschrift »Das Atelier« anläßlich einer Ausstellung Baluscheks in der Galerie Gurlitt.[68] In seinen Bildern, vor allem den Eisenbahndarstellungen, ist Baluschek jedoch nicht immer der topographisch genaue Schilderer, wie es bisher den Anschein hatte.[69] Aus oberflächlich betrachtet exakten Einzeldarstellungen setzte Baluschek in einigen seiner Bilder verschiedene Bauten und andere Objekte zu einem charakteristischen Berlin-Bild zusammen, das zwar keine fotografische Genauigkeit aufweist und nicht einmal Detailtreue beansprucht, aber in der Gesamtdarstellung eine allgemeingültige und realistische Wiedergabe der Stadt liefert. Durch Maler wie Max Liebermann, Franz Skarbina, den Landschaftsmaler Walter Leistikow, Lesser Ury und den Realisten Hans Baluschek war Berlin trotz der reaktionären wilhelminischen Kulturpolitik zur führenden deutschen Kunstmetropole aufgestiegen.

Als 1898 die »Berliner Secession« entstand, waren alle damals als modern geltenden Kunstrichtungen in Berlin vertreten.[70] Die »Secession« und ihre Ausstellungen förderten kaum neue malerische Entwicklungen, sondern schufen eher eine Plattform zur Sicherung der erreichten Positionen. Es war das erklärte Ziel der »Secession«, alle thematischen und malerischen Richtungen zuzulassen. Die Darstellung der Stadt spielte dabei grundsätzlich keine größere Rolle als alle anderen Bildthemen. Die Maler, die sich mit dem Thema Stadt auseinandersetzten, folgten grundsätzlich dem von den französischen Impressionisten vorgegebenen Weg. Die Impressionisten waren von Manet

Abb. 50 Hans Baluschek, Neue Häuser, 1895; Kreide, Aquarell; Berlin (Ost), Märkisches Museum.

Abb. 51 Hans Baluschek, Ein Verbrechen ist geschehen, 1894; Öl/Lwd; Berlin, Bröhan-Museum.

bis Cézanne im Berlin der Jahrhundertwende ausreichend bekannt und seit 1900 auf fast allen Ausstellungen der »Secession« vertreten. Wie bei den französischen Malern wurde die Stadt vor allem als Stimmungsträger neuartiger Bildthemen gesehen. Nicht die Monotonie, die Hektik und Entfremdung des Menschen, die Anonymität und Aggressivität der Großstadt, sondern die über alle negativen Erscheinungen hinauswirkende Schönheit der Stadt, die im Zusammenwirken mit der Natur zustandekommt, war das Ziel der vom Impressionismus geprägten Maler.

Abb. 52 Oskar Moll, Verschneiter Bahn-
damm, um 1907; Öl/Lwd; verschollen.

Ulrich Hübner schuf in Anlehnung an Monet neben seinen Potsdamer An-
sichten am Wasser einige reizvolle Stadtbilder, wie die Friedrichstraße an ei-
nem Winterabend oder unter Dampfwolken verschwindende Eisenbahnzü-
ge. Gerade der Reiz schneebedeckter Straßen führte zu zahlreichen Winter-
bildern, wie Oskar Molls und Hans Baluschecks winterliche Stadtlandschaften
an den Berliner Bahnlinien.

Ein Maler, der vielleicht am nachhaltigsten und durch persönliche Beziehun-
gen vom französischen Impressionismus beeinflußt wurde, war Curt Herr-
mann. In seinen kunsttheoretischen Schriften bekannte er sich ausführlich
zum Pointillismus und zur Malerei van Goghs.[71]
1898 gehörte er zu den Gründungsmitgliedern der »Berliner Secession« und
zu ihrem Vorstand.[72] Im gleichen Jahr wurden in Berlin durch eine von Harry
Graf Kessler organisierte Ausstellung erstmals die französischen Pointillisten
bekannt, von deren Malerei Herrmann stark geprägt wurde. 1902 besuchte er
Paul Signac in Paris, 1903 übertrug seine Frau Signacs Streitschrift »D'Eu-
gène Delacroix au Neoimpressionisme« in die deutsche Sprache.[73] Herrmann
überwand die strenge Farbtheorie des Pointillismus verhältnismäßig schnell,
behielt aber seine farbintensive Malweise bei.

Curt Herrmann lebte nur im Winter in Berlin und schuf hier zwischen 1908
und 1911 eine Gruppe von Stadtbildern aus dem winterlichen Berlin. Aus sei-
ner Wohnung am Rande des Berliner Tiergartens malte er eine Serie von we-
nigstens fünf Ansichten einer Villenanlage in der Rauchstraße, in denen er
sich mit den unterschiedlichen Lichtverhältnissen auseinandersetzte.

Herrmanns Kunstauffassung, die er in mehreren Schriften niederlegte, war
fast ausschließlich auf die malerische und ästhetische Wirkung sowie die Be-
handlung des Lichtes angelegt, die er in seinen Stadtbildern nicht nur in den
Villen am Tiergarten zum Ausdruck brachte, sondern auch auf die Darstel-
lung großstädtischer Verkehrsanlagen, Baustellen, Straßen und Brücken aus-
dehnte.[74]

Die moderne Großstadt war thematisch, vor allem aber malerisch anerkannt,
und August Endells 1908 erschienene Schrift »Die Schönheit der großen
Stadt«, in der er sich insbesondere mit Berlin beschäftigte, unterstreicht nur
noch eine bereits vorhandene Strömung, die ästhetische Anerkennung der
Großstadt. Das Buch liest sich wie eine Anleitung zum Malen impressionisti-
scher Stadtbilder, und ausdrücklich beruft sich Endell auf die »modernen
Franzosen«. Kapitelüberschriften wie die »Stadt als Natur« oder »Schleier der
Nacht«, glorifizieren die Stadt als Teil einer urbanisierten Landschaft, im har-
monischen Einklang von Natur, Technik und Zivilisation. Selbst in der Mo-
notonie einförmiger Straßen erkannte er in Verbindung mit der Natur die
Schönheit der Stadt: *»Und doch auch hier, in diesem greulichen Steinhaufen lebt
Schönheit. Auch hier ist Natur, ist Landschaft. Das wechselnde Wetter, die Sonne, der
Regen, der Nebel formen aus dem hoffnungslos Häßlichen seltsame Schönheit.«*[75]
Einzig der junge und noch gänzlich unbekannte Franz Heckendorf, der schon
1909 als Zwanzigjähriger in der »Secession« zwei »Straßenbilder« ausstellte,
läßt in seinen Stadtdarstellungen eine andere Auffassung erkennen. Seine
Themen, karge Vorstadtlandschaften, Baustellen und eine zerwühlte Land-
schaft an der Peripherie Berlins, signalisieren gerade »das hoffnungslos Häß-
liche« der sich in die Landschaft hineinfressenden Großstadt. Eine betont
kräftige, bisweilen sogar helle und aggressive Farbgebung, in Verbindung
mit einer dynamischen Pinselführung, verhindert jede Ästhetisierung. Hek-
kendorf stellte sich damit gegen die Auffassung der am Impressionismus fest-
haltenden führenden Vertreter der »Secession«, die am Thema der Stadt kaum
Interesse zeigten und in den wenigen Berlin-Darstellungen gänzlich abwei-
chende Ziele verfolgten.

Kat. 125–128

Vgl. S. 244

Kat. 129, 149

Von Max Slevogt kennen wir zwar die Gartenbilder aus Neu-Kladow, weit
außerhalb Berlins, die Stadt selbst gab ihm jedoch nur zweimal Anlaß zum
Malen. In beiden Fällen bildet das Thema die Prachtstraße Unter den Linden, Kat. 131
die - anläßlich des fünfundzwanzigjährigen Regierungsjubiläums des Kaisers
- festlich geschmückt war. Slevogt malte weniger ein Stadtbild als das wo-
gende Grün der Bäume und die bunt flatternden Fahnen. Ähnlich verhielt es
sich später mit Corinth. Liebermann, der Jahrzehnte am Brandenburger Tor
wohnte und aus seinem Atelier über Berlin blickte, malte stattdessen sein
Haus am Wannsee, den Garten und die ihn umgebende Havellandschaft. Das Kat. 134
einzige Berlin betreffende Gemälde entstand erst 1916 und zeigt die baumbe-
standene Königgrätzer Straße (heute Stresemannstraße) im abendlichen La-
ternenschimmer.

Maler wie Leo v. König kündigen bereits das Ende einer Entwicklung an, die
in den neunziger Jahren mit Ury und Skarbina begonnen hatte und um 1910
die ersten Anzeichen des Niedergangs erkennen ließ.

Max Beckmann und der junge Ludwig Meidner, aber auch Maler wie Franz
Heckendorf und Willy Jaeckel leiteten um 1911 eine in Thematik wie maleri-
scher Auffassung gänzlich neue Sicht der Großstadt ein, die noch vor Aus-
bruch des Ersten Weltkriegs in den Werken der Expressionisten ihren Höhe-
punkt fand.

Anmerkungen

[1] J. Meier-Graefe, Der junge Menzel. Ein Problem der Kunstökonomie
 Deutschlands, München 1906; H. von Tschudi, Aus Menzels jungen Jahren,
 Berlin 1906. – Auch K. Scheffler, der 1915 zu einem ausgewogenen Urteil
 gelangte, entging der Polarisierung nicht, wenn er die frühen Bilder Menzels
 bewunderte, dagegen spätere Stadtbilder als »Anekdotenimpressionismus«
 bezeichnete (Scheffler, S. 120–26, 180). – Neuere Lit.: Wirth, Menzel; Kat.
 Adolph Menzel. Gemälde, Zeichnungen, Ausstellung Nationalgalerie, Staatliche
 Museen zu Berlin, Berlin (Ost) 1986; Kat. Adolph Menzel, Zeichnungen,
 Druckgraphik und illustrierte Bücher, Ein Bestandskatalog der Nationalgalerie,
 des Kupferstichkabinetts und der Kunstbibliothek, SMPK, Berlin 1984.
[2] Dioskuren, 11, 1866, Nr. 47, S. 378. – 1866 waren neben dem Krönungsbild
 noch sechs weitere Arbeiten Menzels ausgestellt (vgl. Akademiekatalog Berlin
 1866, Nr. 461–67). Meistens handelte es sich um Gouachen, darunter die
 »Rüstkammerphantasien« (Tschudi, Nr. 541–54), »Straßenleben in der
 Weihnachtszeit« (Tschudi, Nr. 556) und »Kanalleben« (Tschudi, Nr. 560 [?]).
[3] Dioskuren, 20, 1875, Nr. 19f., S. 141–45.
[4] Kunstchronik, 13, 1877/78, Sp. 103.
[5] Lankheit, S. 26.
[6] Dioskuren, 16, 1871, Nr. 29, S. 230.
[7] Dioskuren, 11, 1866, Nr. 47, S. 377.
[8] Dioskuren, 20, 1875, Nr. 20, S. 149.
[9] A. Glasbrenner, Berliner Volksleben, 1. Teil, Berlin 1846, S. 46; B. Heßlein,
 Berliner Pickwickier. Fahrten und Abenteuer Berliner Junggesellen bei ihren
 Kreuz- und Querzügen durch das moderne Babylon, Berlin 1854, S. 49. – Im
 weiteren vgl. K. Riha, Die Beschreibung der großen Stadt, Bad Homburg –
 Berlin – Zürich 1970, insbesondere S. 39–86.
[10] Vgl. W. Rothe, Deutsche Großstadtlyrik vom Naturalismus bis zur Gegenwart,
 Stuttgart 1981.
[11] Zur Thematik vgl. C. Wolf, Das Berliner Leben. Dargestellt in der Druckgraphik
 1871–1914, Magisterarbeit TU Berlin, 1984 (Ms.).
[12] H. W. Singer, Max Klingers Radierungen, Stiche und Steindrucke, Berlin 1909,
 S. 54–61, Nr. 147–56. – Zu Klingers ›Dramen‹ vgl. ferner: B. Growe,
 »Beobachten aber nichts mithun« (Materialien zum Opus ›Dramen‹), in: Kat.
 Max Klinger, Ausstellung Kunsthalle Bielefeld 1976, S. 13–28, insbesondere
 S. 20.

[13] In der Darstellung »Eine Mutter« lauten die Unterschriften: *»Eine Familie durch den (Börsen-) Krach verarmt. Der Mann Säufer geworden, misshandelt Frau und Kind. Sie vollständig verzweifelt, springt mit dem Kind ins Wasser...«* Zit. nach: Singer (wie Anm. 12), S. 57.

[14] Kunstchronik, 19, 1884, S. 367 f.

[15] Zur Geschichte des Rathauses vgl. C. Schreiber, Das Berlinische Rathaus, in: Das Rathaus im Kaiserreich, hg. von E. Mai, J. Paul und S. Waetzoldt, Berlin 1982 (Kunst, Kultur und Politik im Deutschen Kaiserreich. Schriften eines Projekt-Kreises der Fritz-Thyssen-Stiftung, Bd. 4), S. 91–149.

[16] A. Rosenberg, Aus dem alten Berlin, in: Zeitschrift für bildende Kunst, 16, 1881, S. 45.

[17] H. Mackowsky, Im alten Berlin, Berlin 1923, S. 15.

[18] E. Friedel, Die deutsche Kaiserstadt, Berlin 1882; J. Bodenberg, Bilder aus dem Berliner Leben, Berlin 1887.

[19] O. Bohm, in: Der Bär, 21, 1882, S. 286. Das Zitat entstammt: Friedrich Schiller, Wilhelm Tell, IV, 2.

[20] Akademiekataloge:
1880: Nr. 14–16 (P. Andorff: Wallstraße, Alt-Berlin, Marktszene); Nr. 172 (Fischer-Cörlin: Alt-Berlin); Nr. 295 (C. Hochhaus: Vom Berliner Schleusengraben).
1883: Nr. 7–9 (P. Andorff: Wochenmarkt, Vorstadt, Gendarmenmarkt); Nr. 115 (R. Dammeier: Motiv aus Alt-Berlin); Nr. 276 (J. Jacob: Alt-Berlin).
1884: Nr. 15–16 (P. Andorff: An der Schleuse, Abbruch); Nr. 566 (H. Richter-Lefensdorf: Alt-Berlins Kehrseite – Motiv von der Fischerbrücke).
1887: Nr. 7 (P. Andorff: Neuer Markt); Nr. 140, (R. Dammeier: Fischerbrücke); Nr. 322 (O. Günther-Naumburg: An der Schloßbrücke); Nr. 824, H. Sietze; Alt-Berlin).
1888: Nr. 7 (P. Andorff: Erinnerung an Alt-Berlin); Nr. 414 (A. Kodatis: Alt-Berlin, Blick von Neu-Kölln a. W. über die Spree).

[21] Vossische Zeitung, 21. 2. 1886, 3. Beilage, S. 7.

[22] Akademiekatalog 1887, S. 249, Nr. 1303: *»Bilder aus ›Alt-Berlin‹. Cyclus (Eigenthum der Königlichen National-Galerie).«* Die Blätter befinden sich heute, von einigen Kriegsverlusten abgesehen, in Berlin (Ost), Nationalgalerie, Staatliche Museen zu Berlin.

[23] Vgl. Kat. Julius Jacob.

[24] A. Rosenberg, Geschichte der Malerei, Bd. 3, Berlin 1889, S. 254.

[25] Kat. Julius Jacob, S. 10.

[26] Helferich, S. 50.

[27] Lankheit, S. 27–29. – In einem Bericht über Franz Skarbina heißt es, er gehöre zu *»jener modernen Strömung, welche man als Pleinairismus, Realismus und Impressionismus zu bezeichnen pflegt, welche im Grunde nichts anderes ist als der Gegensatz zu den abgestandenen Kostümfiguren einer sogenannten Historienmalerei und den gemütssüßlichen [...] Genrebildern [...]«* (Zeitschrift für bildende Kunst, NF 3, 1892, S. 54).

[28] Die Begriffsbezeichung folgt G. Schmidts Definition (Naturalismus und Realismus. Ein Beitrag zur kunstgeschichtlichen Begriffsbildung) in: Festschrift für Martin Heidegger zum 70. Geburtstag, Pfullingen 1959, S. 264 ff; Wiederabdruck in: G. Schmidt, Umgang mit Kunst. Ausgewählte Schriften 1940–1963, hg. von A. Moppert-Schmidt, Olten, Freiburg i. B. 1966, S. 27–36. – Zu der von Schmidt definierten Begriffspolarität von Idealismus und Realismus vgl. auch J. A. Schmoll gen. Eisenwerth, Naturalismus und Realismus. Versuch zur Formulierung verbindlicher Begriffe, in: Städel-Jahrbuch, NF 5, 1975, S. 247–66.

[29] Der Kunstwart, 7, 1893/94, S. 219 f.

[30] Kat. Liebermann, S. 16 ff., 119; vgl. dort auch Kat. Nr. 15 f.

[31] Kat. Julius Jacob. – Zur Schule von Barbizon vgl.: Kat. De School van Barbizon. Franse meesters van de 19de eeuw, Ausstellung Gent – Den Haag – Paris 1985/1986.

[32] Kunstchronik, 17, 1882, Sp. 353, 376 f.

[33] Teeuwisse, S. 98–108.

[34] Kunstchronik, 19, 1884, Sp. 12.

[35] Teeuwisse, S. 103; vgl. außerdem Max Liebermann über Degas (in: Pan, 1896) und »Meine Erinnerungen an die Familie Bernstein« (in: Carl und Felice Bernstein, Erinnerungen ihrer Freude, Berlin 1908), zit. nach: M. Liebermann, Die Phantasie in der Malerei, Schriften und Reden, Berlin 1983, S. 61 f. und 89 f.

[36] Teeuwisse, S. 104; vgl. ferner P. Krieger, Max Liebermanns Impressionistensammlung und ihre Bedeutung für sein Werk, in: Kat. Liebermann. S. 60–71.

[37] Kunstchronik, 23, 1887/88, Sp. 650: »*Während im vorigen Jahre die En-plein-air-Malerei und ihr Geschwisterkind, der Naturalismus, der Ausstellung ihren hervorragendsten Charakterzug gaben, ist erstere in diesem Jahre gar nicht, ihr plebejischer Vetter nur sehr maßvoll aufgetreten.*«

[38] Teeuwisse, S. 152–154.

[39] Zeitungsleserin im Café, 1882 (vgl. Kat. Ury 1932, Nr. 1), Pariser Straße im Nebel, um 1882 (vgl. Kat. Ury, Berlin 1961, Nr. 3).

[40] Die Behauptung hängt mit einem Bericht Oscar Bies aus dem Jahre 1895 zusammen, in dem er Ury mit Anton von Werner vergleicht und den mächtigen Akademiedirektor als Konturenzeichner attackiert, der nichts von Farbe verstehe. Bie behauptete, von Werner habe Ury persönlich geprüft: »*Damals fiel sein Wort, welches so populär wurde und so richtig war: ich gebe nichts auf Farbe!*« (O. Bie über Lesser Ury, in: Der Kunstwart 8, 1894/95, S. 344–345). In einem Antwortschreiben zitierte Anton von Werner das Protokoll des Lehrerkollegiums vom 22. 11. 1883, wonach Lesser Ury sich am 26. 10. 1883 beworben hatte und nach einem vierwöchigen Probeaufenthalt abgewiesen wurde. Von Werner war in der fraglichen Zeit länger als einen Monat wegen eines Todesfalls in der Familie nicht in der Hochschule. Außerdem sei die Prüfung von 'Aspiranten' nicht seine Aufgabe, Lesser Ury habe er nie gesehen. Ferdinand Avenarius, der Herausgeber des Kunstwart, bedauerte es, falls ein Irrtum vorläge und räumte O. Bie eine Erklärung ein. Die Briefe erschienen unter der Rubrik »Sprechsaal. In Sachen: Lesser Ury«, in: Der Kunstwart, 8, 1894/95, S. 382. Oscar Bie geht auf die Kontroverse nicht mehr ein.

[41] M. Pittaluga, E. Piceni, Guiseppe de Nittis, Mailand 1963, passim, insbesondere Nr. 401, 504, 512, 521. – De Nittis (1846–84) stieß schon sehr früh zum Kreis der Impressionisten und war an der ersten Ausstellung 1874 beteiligt. Stadtbilder aus Paris und London fanden wegen ihrer größeren Detailtreue und ihrer dekorativen Eleganz beim Publikum schneller Anerkennung als die Bilder seiner französischen Freunde. 1878 erhielt de Nittis sehr zum Ärger von Manet das rote Band der Ehrenlegion. Auch der zeitgenössischen Berliner Kunstkritik war de Nittis als Künstler bekannt, der »*die Stadt Paris als malerisches Objekt*« kultivierte. Vgl. Helferich, S. 51 (hier in Verbindung mit Franz Skarbina und Julius Jacob). Außerdem befanden sich in Berlin Arbeiten von de Nittis im Besitz der kunstbegeisterten Familie Bernstein, zu der zahlreiche Künstler Kontakte hatten (vgl. Teeuwisse, S. 100).

[42] C. Gurlitt, in: Die Gegenwart, 37, Februar 1890, zit. nach: Donath, S. 18 f.

[43] Vgl. W. Rothe (wie Anm. 10), S. 41–72, insbesondere die Gedichte von Arno Holz und Julius Hart.

[44] Teeuwisse, S. 120 f.

[45] Teeuwisse, S. 122–25.

[46] National-Zeitung, 5. 2. 1890,, zit. nach Teeuwisse, S. 125.

[47] Aus den Jahren 1888–89 können wenigstens 19 Bilder nachgewiesen werden, von denen elf Arbeiten Straßenbilder darstellen.
 1. Bahnhof Friedrichstraße, Kat. 112.
 2. Unter den Linden, Kat. 113.
 3. Leipziger Platz, Kat. 114 (kleinere Fassung bei Donath, Abb. 43; Kat. Ury 1931, Nr. 11, Abb. S. 17), Verbleib unbekannt.
 4. Oberwallstraße, 1888, Öl/Lwd., 22 × 15 (Kat. Ury, Berlin 1961, Nr. 6), Besitz Berliner Bank.
 5. Café Josty 1888, Öl/Lwd. (Donath, Abb. 41), Verbleib unbekannt.
 6. Café Bauer, 1888, Pastell (Donath, Abb. 42), Verbleib unbekannt.

7. Café Bauer, 1888, Öl/Lwd., 71 × 49 (ähnliche Fassung wie Nr. 6; Auktionskatalog Nr. 534, Leo Spik, Berlin 1985, ... 381, Farbtaf. 5).

8. Caféhaus mit rotem Sofa, 1888, Öl/Lwd., 29 × 41, (Kat. Ury 1951, S. 15, Nr. 5, ohne Abb.).

9. Café unter den Linden, 1889, Öl/Lwd., 59 × 49. (Donath, Farbabb. 12; Kat. Ury 1951, S. 15, Nr. 7). Zu dem Bild entstand 1923 eine seitenvertauschte Radierung (vgl. Kat. Ury 1981, Nr. 85, Abb. S. 50).

10. Café Westminster, 1889, Pastell, 81 × 71, (Donath, Abb. 44; Kat. Ury 1951, S. 17, Nr. 30).

11. Dame im Café, 1889 (Donath, Abb. 13), Verbleib unbekannt.

12. Herr im Cafe, um 1889, Öl/Lwd., 71 × 51, (Kat. Ury, Berlin 1961, Nr. 13). 1986 im Besitz der Galerie Pels-Leusden, Berlin.

13. Dame und Herr unter den Linden, 1889, Öl/Lwd., 105 × 60, (Donath, Abb. 11; Kat. Ury 1931, Nr. 18; Kat. Ury 1951, S. 15, Nr. 8, Abb. S. 10; Kat. Ury, Berlin 1961, Nr. 7, Farbabb. Titelbild).

14. Berlin bei Nacht (Pferdedroschke in der Leipziger Straße), 1889, Öl/Lwd. (Donath, Abb. 45; weitere Fassung Kat. Ury 1931, Nr. 17; die dort angegebenen Maße von 50 × 35 setzen ein anderes Maß voraus als das sehr schmale Bild bei Donath), Verbleib unbekannt.

15. Berlin bei Nacht, 1889, Pastell, 49 × 35 (Variante von Nr. 13, 14; Auktionskatalog Nr. 534, Leo Spik, Berlin 1985, Kat. Nr. 382, Farbabb., Titelbild).

16. Nachtbeleuchtung, 1889, Pastell (Donath, Abb. 10).

17. Roter Boulevard, 1889, Öl/Lwd., 87 × 53 (Kat. Ury, Tel Aviv 1961, Nr. 9, ohne Abb.).

18. Potsdamer Platz, 1889, Öl/Lwd. (Donath, Abb. 9, Farbabb.), Verbleib unbekannt.

19. Potsdamer Platz, 1889, Öl/Lwd., 43,5 × 54, (Kat. Ury, Berlin 1961, Nr. 9, Farbabb.).

[48] C. Gurlitt, Von den Kunstausstellungen L. Ury und H. Thoma, in: Die Gegenwart, 37, Februar 1890, S. 125–126.

[49] Ebenda, außerdem zit. bei Donath, S. 17 f.

[50] Das Atelier, l, 1891, Nr. 18, S. 2.

[51] Kunstchronik, NF 4, 1893, Sp. 377 f.

[52] »Menzel sah Ende der achtziger Jahre Urys erste Bilder und sagte, unter sehr wohlwollender Bewertung, zu Fritz Gurlitt (der mir die Geschichte selbst erzählt hat), er würde den Maler ganz gern kennenlernen, Gurlitt möge den Ury zu ihm schicken. Der junge Mensch, stolz, das Lob eines Menzel geerntet zu haben, [...] eilt in die Sigismundstrasse. Der Alte aber empfängt den jungen zwischen Thür und Angel, und macht ihn auf die kläglichste Art herunter; [...] Ohne zu Worte gekommen zu sein, rannte Ury die Treppe hinab und rettete sich ins Freie.« (J. Elias, Lesser Ury, in: Kunst und Künstler, 15, 1917, S. 139). Adolph Donath, der verdienstvolle Biograph Urys, versucht das Zusammentreffen mit Menzel ins Positive umzudeuten (vgl. Donath, S. 20).

[53] Dioskuren, 17, 1872, S. 319, 337; Zeitschrift für bildende Kunst, 8, 1873, S. 125, 153; R. Muther, Geschichte der Malerei im XIX. Jahrhundert, Bd. 3, München 1894, S. 424–25; Kat. F. Skarbina.

[54] A. Rosenberg, Die akademische Kunstausstellung in Berlin, in: Zeitschrift für bildende Kunst, 18, 1883, S. 403, Abb. S. 405 (»Intime Causerie«).

[55] Eine hervorragende zeitgenössische Würdigung erhielt Skarbina in einem Aufsatz von Georg Voß unter dem Titel »Ein Berliner Realist«, in dem Voß vor allem Skarbinas Pariser Darstellungen abbildet; vgl. Die Kunst für Alle, 3, 1887/88, S. 168–70, Abb. S. 165–71. Der Zusammenhang mit den Frauengestalten im Werk von de Nittis ist unübersehbar, aber auch in den Kompositionen und in der malerischen Behandlung finden sich Übereinstimmungen. Skarbina hatte sich 1885/86 fast ein Jahr in Paris aufgehalten, und im Mai 1886 fand in Paris eine Gedächtnisausstellung für de Nittis statt. – P. Mantz, J, de Nittis, Paris 1886. – An neuerer Literatur vgl. Pittaluga (wie Anm. 41); A. Palillo, La Galeria de Nittis di Barletta, Schena 1984. Der offensichtliche Einfluß von Guiseppe de Nittis auf Maler wie Lesser Ury und Franz Skarbina ist bisher nicht genügend gewürdigt worden (vgl. auch Anm.

41). – Zu Caillebotte vgl. Kat. Gustave Caillebotte, A Retrospective Exhibition, The Museum of Fine Arts, Houston 1976.

[56] Paret, S. 61–63; Teenwisse, S. 155–83.

[57] National-Zeitung, 28. 2. 1894, zit. nach Teeuwisse, S. 176.

[58] Kunstchronik, NF 3, 1892, Sp. 359–61.

[59] Kunstchronik, NF 4, 1893, Sp. 287 f.

[60] *»Die ›XI‹ sind nur 3: Liebermann, Skarbina und Ludwig von Hofmann.«* (Kunstchronik, NF 3, 1892, Sp. 217 f.).

[61] Das Atelier, 2, 1891/92, Heft 36, S. 4.

[62] Die Kunst für Alle, 8, 1892, S. 217 f.

[63] Das Atelier, 3, 1892/93, Heft 69, S. 3.

[64] Die Kunst für Alle, 13, 1897/98, S. 52 f.

[65] Zit. nach einem Bericht über Franz Skarbina, in: Zeitschrift für bildende Kunst, NF 3, 1892, S. 51.

[66] C. Gurlitt, Die deutsche Kunst des 19. Jahrhunderts, 2. Aufl., Berlin 1900, S. 592.

[67] Vgl. Bröhan 1985.

[68] Das Atelier, 6, 1896, Heft 5, S. 6.

[69] Baluschek selbst gibt 1920 in seinem mehrfach abgedruckten Aufsatz »Im Kampf um meine Kunst« deutliche Hinweise auf seine Vorgehensweise: *»Was mich um mich herum irgendwie berührt, ergreift, packt, erschüttert, gibt mir die Impulse zu meinen Bildern. Dann formt sich die Komposition, und aus meinem reichlichen, in meinem Gehirn aufgespeicherten Typenmaterial stellen sich die Figuren ein. Auch vierstöckige Mietskasernen mit ihren Hinterhäusern haben ihren Typ, ebenso wie die Straßenlaternen, Trottoirbäume, Eisenbahnsignale und Lokomotiven. Ich habe sie durch Beobachtung in ihrem Wesen erkannt und hebe mit Leichtigkeit das zwingend Charakteristische hervor. Daher gebe ich für meinen jeweiligen künstlerischen Zweck ihre Porträts. So bemühe ich mich, meine Stoffe in das Geistige der Dinge an sich und durch meine Tendenz ins Persönliche zu heben. Schon bin ich demnach kein Photograph.«* (Zit. nach Bröhan 1985, S. 140). – Für wichtige Hinweise und Auskünfte danke ich Gerhard Prinz vom Museum für Verkehr und Technik, Berlin.

[70] Paret, S. 229 f., 287.

[71] Kat. Curt Herrmann, S. 29.

[72] Paret, S. 93.

[73] Kat. Curt Herrmann, S. 8, 23.

[74] Ebenda, Nr. 78–80, 85 f., 94. Einige seiner Stadtdarstellungen wurden in den Secessionskatalogen abgebildet. Vgl. Kat. der 18. Secessionsausstellung, 1909, Nr. 87 (»Wintersonne«). – Kat. der 22. Secessionsausstellung, 1911, Nr. 90 (Wintersonne« – das hier unter Kat. 126 ausgestellte Gemälde erhielt zur besseren Unterscheidung den Titel »Rauchstraße im Gegenlicht«). – Kat. der 24. Secessionsausstellung, 1912, Nr. 99 (»Brückenbau in Moabit [Wintersonne]«), hier Kat. 127.

[75] Endell, S. 48.

93 Adolph Menzel (1815–1905)
Hinterhaus und Hof, um 1845
Öl/Lwd; 43 × 61.
Berlin, Nationalgalerie, SMPK, Inv. A I
957.

Kat. 93

Das um die Mitte der vierziger Jahre
oder kurz davor entstandene Bild zeigt
eine Darstellung, die zu dieser Zeit gänz-
lich ungewöhnlich ist und den Bruch zur
Malerei des Biedermeier in krasser Weise
offenbart. Zum Vergleich wurde in der
Literatur häufig Blechens kleines Ge-
mälde in der Berliner Nationalgalerie,
»Blick über Dächer«, herangezogen.
Während bei Blechen aber wenigstens
Gebäude, ein bepflanzter Garten und
von Licht durchdrungene Lattenzäune
das Bild beherrschen, zeigt Menzel im
Zentrum seines Gemäldes eigentlich
»nichts«, nur eine Pumpe und ein paar
Bretter, braunes Erdreich, umgeben von
Unkraut und gelblichem Gras. Um diese
belanglose Mitte gruppieren sich Bild-
elemente, die keinen zeitgenössischen
Künstler zur malerischen Gestaltung an-
geregt hätten.
Von einem hochliegenden Standpunkt
aus fällt der Blick des Malers auf mehrere
von Bretterzäunen begrenzte Höfe und
ein benachbartes Haus. Der vordere
Hof, der das eigentliche Bildthema be-
stimmt, ist an drei Seiten von einem Bret-
terzaun umgeben. Hier wird auf der lin-
ken Seite nahe am Zaun eine Grube aus-
gehoben, die wahrscheinlich der Errich-
tung eines Toilettenhäuschens dient, wie
es auf dem rechts anschließenden Hof zu
sehen ist. Das zum Ausmauern benötigte
Wasser wird über provisorisch aufge-
stellte Wasserrinnen von der Pumpe ab-
geleitet. Am rechten Bildrand ist auf dem
Nachbargrundstück die schäbige Rück-
seite eines mehrgeschossigen Mietshau-
ses sichtbar. Im Hintergrund erkennt
man auf einem weiteren Hof spielende
Kinder an einem Holzwagen.
Ort und Entstehungszeit sind nicht so
eindeutig gesichert, wie es die neuere Li-
teratur vorgibt. Das Bild wurde bisher
auf das Jahr 1846 datiert und als Gelände
in unmittelbarer Nachbarschaft von
Menzels Wohnung in der Schöneberger
Straße 18 bezeichnet. Es ist die Gegend
am Anhalter Bahnhof, wo Menzel im
Frühjahr 1845 einzog, aber nur bis 1847
wohnte.
In Zusammenhang mit der Erweiterung
des Bahnnetzes waren die Schöneberger
Straße und der Askanische Platz am neu

entstandenen Anhalter Bahnhof erst
1842 bis etwa 1846 bebaut worden. Die
Rückseite des Hauses, in dem Menzel
wohnte, wies auf die Gleisanlagen. Eine
entsprechende Ansicht zeigt eine nächt-
liche Darstellung mit den Gebäuden an
der Bahn (vgl. Abb. 39). Auf dem Bild
»Hinterhaus und Hof« hat Menzel den
Hintergrund zwar später ausgekratzt,
um ihn zu verändern, dennoch läßt der
gesamte Baubestand ebenso wie die alten
Bäume im linken Bildhintergrund kei-
nesfalls auf die Situation am Anhalter
Bahnhof schließen. Die abbröckelnde
Fassade, das Toilettenhäuschen auf dem
rechten Hof, die kleinen Gebäude zwi-
schen den Bäumen und die Pumpe auf
dem Hof sind alles andere als Zeugnisse
einer regen Bautätigkeit.
Die Auswertung der erhaltenen Bauak-
ten der Schöneberger Straße ergab, daß
hier auf ehemaligen Feldern und Gärten
ab 1842 ein totales Neubaugebiet ent-
standen war. Das Haus am rechten Bild-
rand wäre aufgrund der Bauakten ein
erst 1846 errichteter Rohbau, der dar-
über hinaus auch nicht mit den vollstän-
dig erhaltenen Grundrissen in den Bau-
akten übereinstimmt.
Wahrscheinlich entstand das Bild in der
Zimmerstraße in der südlichen Fried-
richstadt, wo Menzel bis 1845 wohnte
und wo es Altbauten, Gartengebäude
und Höfe in ähnlicher Form gab. Eine
genaue Bestimmung ist nicht möglich,

da die Bauakten nur lückenhaft erhalten
sind. Die Studie dürfte zu den frühesten
Berlin-Bildern Menzels gehören.

Lit.: Wirth, Menzel, S. 45. – Kat.
Nationalgalerie, S. 260. – Zur baulichen
Situation: Akten Landesarchiv Berlin,
Rep. 206, Acc. 3429 (Schöneberger
Straße), Rep. 206, Acc. 3329
(Zimmerstraße).

94 Adolph Menzel (1815–1905)
Blick auf Hinterhäuser, 1847
Öl/Papier; 27 × 53; bez. u. r.:
»A. Menzel«.
Berlin, Nationalgalerie, SMPK, Inv. A I
1057.

Im Frühjahr 1847 war Menzel in die Rit-
terstraße 43, in ein Mietshaus am Rande
der sich erweiternden Friedrichstadt, ge-
zogen. Die Gegend um die Ritterstraße,
das spätere Exportviertel, wurde zu die-
ser Zeit gerade baulich erschlossen. Der
Berliner Kunsthistoriker Friedrich Eg-
gers beschreibt in einer Schilderung der
Ritterstraße auch einen Besuch in Men-
zels Atelier und den Ausblick auf die
Stadt: *»Die Ritterstraße in Berlin ist eine je-
ner neuen breiten Straßen, welche von der
Friedrichstadt ab mit großen neuen Häusern
in das Cöpenicker Feld hinauswachsen. [...]
Tritt man daher von der Stadtseite ein, so bil-
det das offene Feld die entgegengesetzte*

Kat. 94

Grenze, in welchem sich in der Ferne einzelne Häuser, wie stehengebliebene Kulissen, oder wie vorgeschobene Wachtposten bemerklich machen. [...] *die turmartigen Endstockwerke mit großen Fenstern, namentlich an der Nordseite* [...] *lassen auf Malerwerkstätten schließen, deren sich in der Tat manche dort befinden.«* Über Menzels Atelier und den von dort möglichen Blick auf Berlin heißt es: *»Das große etwas hochgelegene Fenster* [...] *beherrscht ein großes Feld von abgeteilten laubenreichen Gärten, begränzt durch die Hinterflügel der nächsten Stadtviertel und durch das Häusergewimmel der eigentlichen Stadt, aus welchem sämtliche Türme und Kuppeln sichtbar werden.«*
Menzels im Sommer entstandene Studie gibt den Blick auf die Gegend vor dem Spittelmarkt in Richtung Innenstadt wieder. Trotz der flüchtigen Darstellung ist die Topographie der Stadt genau zu bestimmen. Direkt hinter den Gärten schließen die Häuser an der Oranien-

straße an. Am Horizont erkennt man am linken Bildrand die gerade von August Stüler fertiggestellte Schloßkuppel. Schemenhaft tauchen in der Mitte der Turm der Marienkirche und rechts daneben Giebel und Turm der Nikolaikirche auf, während die niedrigere Parochialkirche von den hohen Häusern verdeckt wird. Rechts außen erscheint die Silhouette des 1845 erbauten Turmes der Luisenstädtischen Kirche. Einen Hinweis auf die Datierung gibt das Fehlen des hohen Turmes der Petrikirche, deren Neubau erst im Spätsommer 1847 begann. Eine 1847 datierte Darstellung von Menzels Schlafzimmer (Berlin, Nationalgalerie, SMPK, Inv. NG 994) gibt durch ein Fenster den Blick auf die gleichen Häuser frei, so daß eine Datierung auf dieses Jahr sehr wahrscheinlich ist. Menzels Darstellungen schließen an Karl Blechens kleinformatige Bilder mit Ausblicken auf Dächer und Gärten aus den

dreißiger Jahren an, die in ähnlicher Weise die alltägliche Umgebung des Malers zum Bildthema erhoben. Stärker als Blechen zeigt jedoch Menzel das unorganische und teilweise chaotische Wachstum der Stadt und ihr Vordringen in die Natur beziehungsweise in die Gartenlandschaft am Rande der Stadt.

Lit.: F. Eggers, Künstler und Werkstätten: Adolph Menzel, in: Deutsches Kunstblatt, 5, 1854, Nr. 1–3 (wiederabgedruckt in: F. Eggers: Über Adolph Menzel, Berlin 1925, S. 4 f.). – Kat. Nationalgalerie, S. 264.

**95 Adolph Menzel (1815–1905)
Blick vom Balkon des Berliner Schlosses, 1863**
Öl/Lwd; 52,6 × 37; bez. u. r.: »AM 1863«.
München, Neue Pinakothek, Bayerische Staatsgemäldesammlungen, Inv. 8502.

Menzels Stadtbilder der vierziger Jahre beinhalten ungewöhnliche Darstellungen, indem Menzel mit dem gezielten Blick auf das Alltägliche einen neuartigen Themenkreis schuf.

Mit dem Blick aus dem Fenster über die Bäume hinweg knüpft Menzel an frühere Bilder, wie »Garten und Palais des Prinzen Albrecht«, an. Während dort Park und Architektur bestimmbar sind und der Standort im Ungewissen bleibt, geht Menzel hier den umgekehrten Weg. Obwohl das Fenster selbst nicht sichtbar wird, ist der Standort erkennbar und durch Säule und Hermenfigur, Fenstersturz und Brüstungsgitter deutlich als Teil einer monumentalen Architektur gekennzeichnet, während die Natur, sei es Garten, Park oder Allee, völlig unbestimmt bleibt. Seine Dynamik erhält das Bild nicht nur durch den begrenzten Bildausschnitt, sondern auch durch den asymmetrischen Standpunkt des Betrachters, der von der Seite durch das Fenster nach draußen blickt. Das Bild ist aus dem Garde-du-Corps-Saal des Berliner Schlosses in Richtung Lustgarten gesehen. Menzel hatte dort von 1862–65 ein Atelier erhalten, um das Königsberger Krönungsbild zu malen.

Wie in seinen früheren Stadtbildern setzt sich Menzel mit dem Zusammenstoßen von Natur und Stadt auseinander. Handelte es sich beim »Garten und Palais des Prinzen Albrecht« (Tschudi, Nr. 28) oder dem »Garten des Justizministeriums (Tschudi, Nr. 46) um die in der Stadt eingeschlossene und gestaltete Parklandschaft, so zeigt sich beim »Blick aus dem Schloß« mitten in der Stadt eine scheinbar unbegrenzte Natur mit den im Dunst verschwimmenden Baumwipfeln unter einem hohen Himmel. Von den Häusern der Stadt ist nichts zu spüren. Der kleine Singvogel auf dem Brüstungsgitter unterstreicht die friedliche Natur ebenso wie Menzels Freude am Detail.

Der Blick auf den bewölkten Himmel ist bei Menzel häufiger mit Stadt- oder Architekturdarstellungen verknüpft als mit reinen Landschaftsansichten (vgl. Tschudi, Nr. 72). Menzel steht hier in der Tradition der Wolkenstudien romantischer Maler, wie Carus, Dahl oder Blechen, aber auch in der Nachfolge des von Menzel verehrten Constable.

Lit.: Tschudi, Nr. 124. – Menz, S. 98. – Scheffler, S. 167 f., Abb. S. 169.

Kat. 95

96 Adolph Menzel (1815–1905)
Maurer auf dem Bau, 1875
Gouache; 40 × 26; bez. u. l.: »Menzel Berl. 75«.
Essen, Familienbesitz.

Die Darstellung zeigt eine Baustelle in unmittelbarer Nachbarschaft von Menzels Wohnung. 1871 war der Maler in ein neu errichtetes Mietshaus in der Potsdamer Straße 7 gezogen. Direkt unterhalb des Beobachters wächst ein weiteres Gebäude empor. Tatsächlich wurde 1875 am Nebenhaus, Potsdamer Straße 6, ein Seitenflügel errichtet und auch an der Fassade wurden Umbauarbeiten vorgenommen. Im Hintergrund erkennt man eine jener Villen, die Friedrich Hitzig in den sechziger Jahren am Rande des Tiergartens errichtet hatte. Hier handelt es sich um das 1868 erbaute Wohnhaus des Fabrikbesitzers Julius Jacoby in der Bellevuestraße 6 (Abb. 53). Das Gebäude wurde in der Literatur bisher nicht

Kat. 97

Abb. 53 Friedrich Hitzig, Wohnhaus in der Bellevuestraße 6, 1868; Holzstich (zu Kat. 96).

identifiziert oder fälschlicherweise als Krollsche Oper, Lehrter Bahnhof beziehungsweise als Villa Gerson bezeichnet, die in der Nähe von Menzels Wohnort stand. U. Bischoffs Annahme, die Darstellung sei »*frei komponiert mit exakt dargestellten Realitätspartikeln*« widerspricht Menzels Arbeitsweise ebenso wie der tatsächlichen Situation. Bauakten und zeitgenössische Pläne belegen, daß die Parzellen nördlich der Potsdamer Straße kaum bebaut waren und den Blick auf die Bellevuestraße am Tiergarten freigaben. Die älteren, gegenüber der Bellevuestraße 6 gelegenen Häuser waren um 1870 alle niedriger als das prachtvolle Wohnhaus des Fabrikanten Jacoby.

Das hier gezeigte Bild, das 1877 auf der Akademieausstellung unter dem Titel »Auf dem Bau« vorgestellt und in der Kunstchronik als »Maurer auf dem Bau« äußerst positiv gewürdigt wurde, malte Menzel zu einer Zeit, als er sich intensiv mit der Welt der Arbeit auseinandersetzte. 1872 bis 1875 war das »Eisenwalzwerk« entstanden, und aus der gleichen Zeit stammen zahlreiche Studien zum Thema Hausbau, unter denen die Darstellung der »Maurer auf dem Bau« in Thematik und Ausführung einen besonderen Rang einnimmt. Menzel zeigt das direkte Zusammenstoßen von Stadt und Natur, wobei die expandierende Bautätigkeit als verursachendes Element deutlich in den Vordergrund des Geschehens gerückt ist. Allerdings darf man

Menzels kühl beobachtenden Realismus nicht als Anklage gegen den blindwütigen Bauboom der Zeit werten. Vielmehr gibt der Maler die rastlose, großstädtische Bautätigkeit wie in einer reportageartigen Momentaufnahme wieder, wobei Streitgespräch und Hektik der Bewegung ebenso zum Alltag auf dem Bau gehören wie die konzentrierte Arbeit.

Lit.: Akademie-Katalog, Berlin 1877, Nr. 866 (»Auf dem Bau. Besitzer Geh. Commerzienrath Borsig«). – Kunstchronik, 13, 1878, Sp. 103. – H. Knackfuß, A. v. Menzel, 3. Aufl., Bielefeld – Leipzig 1897 (Künstler-Monographien, VII), S. 88, Abb. 75. – Tschudi, Nr. 610. – Kat. Deutsche Malerei im 19. Jahrhundert. Eine Ausstellung für Moskau und Leningrad, Ausstellung Städtische Galerie im Städelschen Kunstinstitut, Frankfurt am Main 1976, S. 81 (dort fälschlich in die Gegend am Lehrter Bahnhof lokalisiert). – Kat. Vor hundert Jahren: Dänemark und Deutschland 1864–1900. Gegner und Nachbarn, Ausstellung Kopenhagen, Aarhus, Kiel, Berlin 1981/82, S. 278 (U. Bischoff; dort als Villa Gerson). – Zur baulichen Situation: Berlin und seine Bauten, hg. vom Architekten-Verein, Berlin 1877, Teil I, Fig. 347 (Wohnhaus Bellevuestraße 6); H. Schmidt, Das Tiergartenviertel. Baugeschichte eines Berliner Villenviertels, Teil 1:

1790–1870 Berlin 1981 (Die Bauwerke und Kunstdenkmäler von Berlin, Beiheft 4), S. 232 f., Abb. 60, S. 317, 345, Abb. 312.

97 Ascan Lutteroth (1842–1923)
Belle-Alliance-Platz im Winter, 1870
Öl/Lwd, auf Pappe aufgezogen;
24 × 33,5; bez. u. r.: »A. Lutteroth 70«.
Hamburg, Hamburger Kunsthalle.

Der Belle-Alliance-Platz am Halleschen Tor (heute Mehringplatz) gehört zu jenen drei Plätzen, die Friedrich Wilhelm I. nach 1733 an den südwestlichen Stadtgrenzen anlegen ließ; sie wurden anfangs nach ihrer Form benannt: Der Platz am Halleschen Tor wurde als »Rondell«, der am Potsdamer Platz als »Oktogon« und der am Brandenburger Tor als »Quarré« bekannt.

Lutteroth zeigt den Belle-Alliance-Platz an einem trüben winterlichen Tag oder frühen Abend. Auf dem dunklen Gelände, das sein Licht ausschließlich vom Widerschein des Schnees erhält, sind die Fenster noch nicht erleuchtet. Die 1843 errichtete Friedenssäule, Bäume, Kutschen und Passanten erscheinen in schwarzen Konturen. Im Hintergrund sieht man die Friedrichstraße, die genau auf die Säule zuführt, und halbrechts die Einmündung der Lindenstraße. Die zentrale Anlage des barocken Platzes ist deutlich erkennbar, die schemenhaft auf-

Kat. 96

tauchenden Häuser zeigen jedoch in der stark unterschiedlichen Höhe die Veränderungen in der Bebauung des 19. Jahrhunderts. Die alten Toranlagen an der früheren Stadtgrenze sind bereits verschwunden; durch die Baulücke ist der Platz deutlich zum Landwehrkanal hin geöffnet. Hier entstanden ab 1879 die fünfgeschossigen Torbauten, die dem Platz bis zum Kriegsende sein charakteristisches Gepräge gaben.

Im Vordergrund erkennt man den 1845–50 ausgebauten Kanal, den früheren Landwehrgraben, der verbreitert worden war, um den Schiffsverkehr auf der Spree schnell und zollfrei um die Stadt zu leiten. Infolge der Eingemeindungen von 1861 anläßlich der Erweiterung des Berliner Weichbildes und der stetig wachsenden Bautätigkeit stieg jedoch auch der innerstädtische Schiffsverkehr stark an, so daß der Landwehrkanal ab 1883 noch einmal vertieft und mit steilen Ufermauern versehen wurde. Lutteroths Bild zeigt noch die stark geneigten Uferböschungen, welche die Ladearbeiten erschwerten. Aus der Jahr-

hundertmitte stammte auch noch die hölzerne Klappbrücke, die wenige Jahre später, 1874, durch eine feste Brücke ersetzt wurde, damit der Straßenverkehr nicht ständig durch das Hochklappen der Brücke unterbrochen werden mußte. Der Maler gab also den Zugang zur Berliner Innenstadt zu einem Zeitpunkt wieder, als das Gebiet südlich des Landwehrkanals eingemeindet worden war und gerade städtebaulich erschlossen wurde. Lutteroth malte den Belle-Alliance-Platz vom Fenster eines Wohnhauses aus, das im Zuge dieser Neubautätigkeit wenige Jahre zuvor südlich des Kanals entstanden war.

Künstlerisch wirkt Lutteroths kleines Ölgemälde erstaunlich modern und ist Menzels Stadtbildern der vierziger Jahre thematisch wie malerisch zur Seite zu stellen. Der Maler zeigt seine alltägliche Umgebung, hier einen Platz in der Dämmerung, wo trotz äußerst flüchtiger Malweise die Stadtlandschaft in ihren charakteristischen Merkmalen wiedergegeben ist. Die schemenhaft auftauchenden Häuser wirken trotz aller Eintönigkeit

differenziert. Deutlich sind die Verkehrswege im Schnee und die Treppen an den Uferböschungen zu erkennen; einzelne Pinselstriche reichten aus, um Passanten mit Regenschirmen zu verdeutlichen und so zusätzlich auf die naßkalte Witterung eines düsteren Wintertages zu verweisen.

Die geringe Bildgröße, die spontane Malweise, aber auch die Spuren eines achtlosen Knicks in der Bildmitte lassen annehmen, daß eine nicht für die Öffentlichkeit bestimmte Studie vorliegt, deren Bildwürdigkeit der Künstler jedoch durch Signatur und Datierung bewußt unterstrich.

Lit. (allgemein): T. Osterwold, Der Hamburger Landschaftsmaler Ascan Lutteroth als Vertreter des spätbürgerlichen Eklektizismus, Diss. Universität Innsbruck 1969.

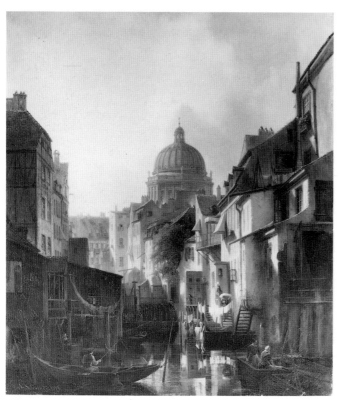

Abb. 54 Albert Schwendy, Blick über den Mühlengraben auf die Schloßkuppel, 1849; Öl/Lwd; (Kat. 79); Berlin, Berlin Museum (zu Kat. 98).

Abb. 55 Der Mühlengraben, um 1870; Foto, Albert Schwartz, Berlin, Landesarchiv (zu Kat. 98).

**98 Ernst Albert Fischer-Cörlin
(1853 – nach 1916)
Am Mühlengraben (Triptychon),
1880**
Öl/Lwd; 27 × 47 (Gesamtgröße inner-
halb des Rahmens); bez. auf linkem
Flügel u. r.: »E. Fischer-Cörlin Berlin
1880.«.
Privatbesitz.

Der im 17. Jahrhundert angelegte Müh-
lengraben, der zwischen Jungfernbrücke
und Schleusenbrücke vom Spreegraben
abzweigte und kurz vor den Werder-
schen Mühlen unter den Häusern und
der Straße hindurchgeführt wurde, be-
vor er wieder in den Spreegraben mün-
dete (Abb. 54), diente seit dem Abriß der
Mühlen 1876 nur noch der Hochwasser-
regulierung. Der offene Teil des Gra-
bens, zwischen den Häuserreihen an
Friedrichsgracht und Brüderstraße, galt
seit der Mitte des 19. Jahrhunderts zwar
als besonders malerisch, erhielt aber sei-
nen Reiz in den Augen der Maler vor al-
lem wegen des Blickes auf die neuerbaute
Schloßkuppel (vgl. Kat. 79). Der stim-

mungsvollen Darstellung des Münchner
Malers Albert Schwendy aus dem Jahre
1849 folgte etwa dreißig Jahre später der
Fotograf Albert Schwartz mit einer sehr
ähnlichen Ansicht (Abb. 55).
Bezeichnenderweise wählte Fischer-Cör-
lin in seinem fast zum Altarbild erhobe-
nen Triptychon ganz andere Bildaus-
schnitte für die gleichen Gebäude. Er
vermeidet den Blick auf die damals mo-
derne Schloßkuppel und bemüht sich, im
Gegensatz zu Schwendy, die Enge des
Mühlengrabens auf den schmalen Seiten-
flügeln zu verdeutlichen. Auf der linken
Tafel gibt er die Häuser auf beiden Seiten
des Grabens wieder. Der Bebauung nach
geht der Blick in Richtung des Abflusses
aus dem Spreegraben, der Maler hat also
das Schloß im Rücken. Die rechte Seiten-
tafel zeigt den Blick in Richtung Schloß.
Das Haus mit den vergitterten Fenstern
und dem darüberliegenden Balkon, der
von schrägen Eisenstangen gestützt
wird, taucht auch bei Schwendys Ge-
mälde auf der rechten Bildfläche auf.
Zeigen die beiden Seitentafeln den Ver-
lauf des Grabens, so stellt das größere

Abb. 56 Der Mühlengraben, 1947; Foto; Ber-
lin, Landesbildstelle (zu Kat. 98).

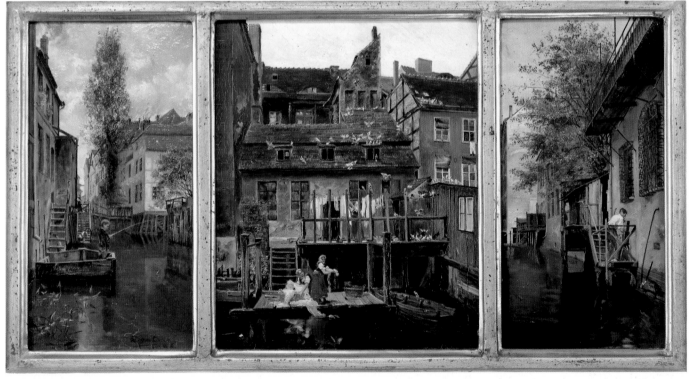

Kat. 98

Mittelbild eine Häusergruppe in den Mittelpunkt des Geschehens. Die im Hintergrund auftauchenden Dächer gehören bereits zu Häusern an der Friedrichsgracht. Auch die Ansicht aus dem Mittelteil findet sich in Schwendys Darstellung wieder. Es handelt sich um Häuser auf der linken Hälfte von Schwendys Gemälde einschließlich eines in das Wasser hineingebauten Schuppens, vor dem auf hölzernen Podesten auch bei Fischer-Cörlin Wäsche gewaschen wird. Auf dem Mittelbild erkennt man im Anschluß an das kleine Gebäude mit den Dachgauben rechts ein höheres Haus, dessen Giebelwand aus Fachwerk besteht. Dahinter wird gerade noch am rechten Bildrand eine weitere noch höhere Giebelwand aus Fachwerk sichtbar. Diese Gebäudefolge ist auch bei Schwendy auf der linken Bildhälfte auszumachen.

Während Schwendy ein stimmungsvolles Gemälde schuf, mit hellen und dunklen Partien, mit aufsteigendem Dunst aus dem stinkenden Graben, einem trüben Gewässer mit unklaren Spiegelungen, verklärt Fischer-Cörlin sein Triptychon zur niedlichen Idylle. Das Wasser ist flaschengrün. Trotz des klaren Tageslichtes, mit einigen weißen Wolken vor blauem Himmel, gibt es kaum Schatten.

Der angelnde Knabe, die aus dem Bild blickende Wäscherin und die flatternden Tauben tragen ebenso wie die glatte Malweise und die leuchtenden Farben zur Vorspiegelung einer heilen Welt bei, die es in Wirklichkeit nicht gab.

Durch die Kunst und ihre Idealisierung der Realität waren Verfall und Abriß nicht aufzuhalten. Im Laufe der folgenden Jahrzehnte gingen zahlreiche alte Gebäude unter. Der Mühlengraben selbst blieb bis zum Ende des Zweiten Weltkriegs erhalten und verschwand erst in den fünfziger Jahren in einem Röhrensystem unter der Erde (Abb. 56). Seine Einmündung ist noch heute am Standort des ehemaligen Kaiser-Wilhelm-Denkmals zu sehen.

99 Rudolf Dammeier (1851–1936) Die Spree längs der Stralauer Straße, 1882

Öl/Holz; 38,8 × 71,9; bez. u. r.:
»R. Dammeier 1882«.
Berlin, Sammlung Rohloff.

Rudolf Dammeier gehört zu jenen Malern des späten 19. Jahrhunderts, die im Bild der Stadt wieder den Gesamtorganismus entdeckten. Seit der Barockzeit

Abb. 57 Julius Jacob, Alte Burgstraße mit dem Schloß von den Mühlen aus, 1875; Aquarell und Deckfarben; Berlin, Sammlung der Zeichnungen in der Nationalgalerie, Staatliche Museen zu Berlin (zu Kat. 100).

Kat. 99

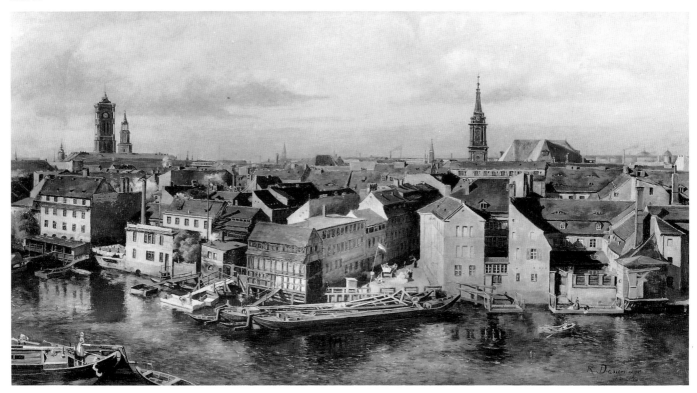

bildeten Stadtansichten, die meistens aus einer fiktiven Vogelperspektive gesehen waren, ein beliebtes Thema. Im ersten Drittel des 19. Jahrhunderts hatten panoramaartige Ansichten eine letzte Blütezeit erlebt. In Berlin stellten Eduard Gaertners Panoramen vom Dach der Friedrich-Werderschen Kirche die bedeutendsten Ansichten dieser Art dar (vgl. Kat. 72–73). Dammeier zeigt allerdings nicht das repräsentative Zentrum um das Schloß. Der erhöhte Standpunkt des Malers liegt an der Straße »Neukölln am Wasser«, etwa an der Stelle des später errichteten Märkischen Museums. 1883 wurde das Bild in der Akademie ausgestellt: *»Rudolf Dammeier zeigt uns einen Abschnitt der Spree mit der Uferstraße und den Rückseiten der gegenüberliegenden Häuser unter kühler Frühlingsbeleuchtung.«* (Zeitschrift für bildende Kunst).

Der Blick fällt auf die am Spreeufer liegenden Fabriken, Wohn- und Gewerbehäuser hinter der Stralauer Straße. Etwa in der Bildmitte mündet als Verbindungsstraße zur Spree die Kleine Stralauer Straße in einen dreieckigen Platz. Zwei Frachtkähne haben hier am Ufer festgemacht, am linken Bildrand verschwindet gerade ein Schiff in den nach Süden abzweigenden Spreegraben, da die Spree am Mühlendamm noch keine Schleuse besaß. Am Horizont markieren das Rote Rathaus, die Marienkirche und halbrechts die Parochialkirche die Silhouette der Stadt.

Fast alle Häuser an der Spree waren Gewerbebetriebe, das flache Gebäude halblinks mit dem hohen Schornstein stellt eine Niederlassung von »J. Ravené Söhne« dar, eine der größten Eisenhandelsfirmen der Stadt. Der gesamte Gebäudekomplex am rechten Bildrand, mit Waschbank und Krananlage, gehörte zur Seifenfabrik eines Heinrich Keibel. Aus dem Besitz dieser Familie stammt auch Dammeiers Gemälde, so daß es sich hier um ein Auftragsbild handeln könnte. Zumindest befriedigte Dammeier mit seinem Gemälde die Interessen des Fabrikanten.

Absicht des Künstlers ist es nicht, eine repräsentative Gesamtdarstellung der Reichshauptstadt mit Regierungsgebäuden und Prachtstraßen zu zeigen, sondern die aufstrebende Gewerbe- und Industriestadt mit ihren Wasserstraßen. Eine ähnlich panoramaartige Ansicht entstand 1878 mit dem Titel »An der Fischerbrücke in Alt-Berlin«.

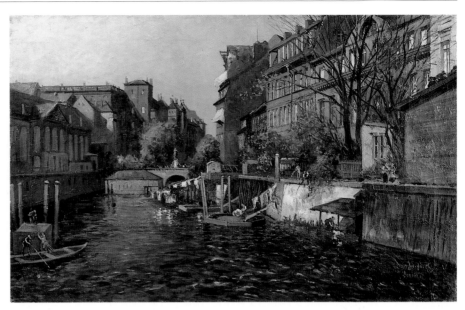

Kat. 100

Lit.: Zeitschrift für bildende Kunst, 18, 1883, Sp. 366. – H. Rosenhagen, Rudolf Dammeier, in: Velhagen & Klasings Monatshefte, 36, 1922, S. 621–32. – Berlin-Archiv, Bd. 7, Nr. B 05101.

100 Julius Jacob (1842–1929)
Blick vom Mühlendamm auf Lange Brücke und Schloß, 1875
Öl/Lwd; 57 × 87; bez. u. r.: »Jul. Jacob Berlin«, auf dem Keilrahmen: »Aus dem alten Berlin 1875. Blick von den alten Mühlen auf Schloß, Marstall und Burgstraße«.
Berlin, Berlin Museum, Inv. GEM 78/5.

Die Darstellung mit den Häusern an der Burgstraße entlang der Spree, dem Renaissancebau des Schlosses und dem Marstall des 17. Jahrhunderts gehört zu den frühesten Berlin-Bildern Julius Jacobs. Durch den Standort des Malers auf der Rückseite der Dammühlen konzentriert sich der Blick in der fast zentralperspektivischen Ansicht auf das Denkmal des Großen Kurfürsten auf der Langen Brücke.

Während das Interesse der Maler in der ersten Hälfte des 19. Jahrhunderts vorrangig dem repräsentativen Barockbau des Schlosses mit seinen prachtvollen Portalen galt, widmete sich Jacob dem an der Spree gelegenen ältesten Teil des Schlosses mit seinen bewegten Dachformen, Giebeln und Türmen. Er zeigt das Schloß in der organisch gewachsenen

Verbindung mit den bürgerlichen Wohnhäusern und dem lebhaften Treiben auf der Spree, wobei Waschbänke und flatternde Wäsche, der Fischerkahn und das Badehaus im Fluß willkommene Bereicherungen zur Steigerung des malerischen Gesamteindrucks darstellen. In der Konzentration auf Schloß und Denkmal weist Jacobs Gemälde Züge auf, die seine Verehrung für die Vergangenheit Berlins deutlich werden lassen. Eine Aquarellstudie mit verkleinertem Bildausschnitt zeigt den Schloßbereich noch stärker im Mittelpunkt der Komposition (Berlin [Ost], Nationalgalerie, Staatliche Museen zu Berlin, Inv. 369 Kat. 50; Abb. 57). Das schemenhaft aufragende Schloß und die effektvolle Lichtführung zeigen romantische Anklänge, die im sorgfältig ausgeführten Gemälde weniger deutlich zu erkennen sind.

Jacobs Bild spiegelt seine Jahrzehnte während Bemühungen, angesichts der sich ständig verändernden Stadt nicht das repräsentative, wohl aber ein charakteristisches Bild Berlins zu zeigen.

101 Julius Jacob (1842–1929)
Blick über die Spree auf das alte Berlin, 1885
Wasserfarben; 56,5 × 91,5 (im Rahmen); bez. u. l.: »J. Jacob Berlin 85«.
Privatbesitz.

Von offenbar dem gleichen Standpunkt, den Rudolf Dammeier für seine Berlin-

Kat. 101

vedute wählte (Kat. 99), malte wenige Jahre später Julius Jacob eine Ansicht der Stadt; allerdings schaut Jacob mehr nach Nordwesten in den Lauf des Flusses hinein. Die Bauten am Ufer beginnen hier mit Ravenés Eisenhandlung und enden im Hintergrund am Mühlenhof, der an dem hohen steilen Satteldach leicht zu erkennen ist. Der helle Gebäudekomplex gehört zur Stadtvogtei. Davor ist die Einmündung der Gasse »Am Krögel« deutlich sichtbar. Genau unterhalb der Schloßkuppel wird der Flußlauf von den Häusern auf dem Mühlendamm versperrt. Auf dem linken Spreeufer erkennt man das aus dem 18. Jahrhundert stammende Spinnhaus, die Wegelysche Manufaktur und dahinter den von Langhans erbauten Inselspeicher.

Anders als bei Dammeier erfaßt Jacob den gesamten Bereich der Berliner Innenstadt. Rechts tauchen Marienkirche und Rathaus auf, dann folgt die Nicolaikirche mit den neuen Doppeltürmen. Zwischen diesen Gebäudegruppen sieht man am Horizont und in kaum wahr-nehmbaren Umrissen die Kuppel der Synagoge in der Oranienburger Straße und den Turm der barocken Sophienkirche. Gut zu erkennen ist links von der Nicolaikirche die von Karl Friedrich Schinkel erbaute Kuppel des alten Domes, dann folgt das Schloß mit Stülers Kuppelbau, und schließlich sind weiter links noch die Türme der Friedrich-Werderschen Kirche zu sehen.

Das gesamte Stadtgebiet ist mit fotografischer Genauigkeit erfaßt. Jacob beabsichtigt mit seinem Bild weder eine Idealisierung noch eine Kritik der Stadt. Er liefert eine topographische Bestandsaufnahme, die allerdings durch die Wahl des Bildausschnitts, in der Verknüpfung repräsentativer Bauten und Gewerbeanlagen, durch die Schiffe und Uferanlagen sowie durch die rauchenden Schlote den Stolz auf die emporstrebende Industrie- und Handelsstadt ebenso deutlich werden läßt wie das Selbstbewußtsein der jungen Hauptstadt.

Ob das Bild durch einen Auftraggeber veranlaßt wurde, ist ungewiß.

102 Julius Jacob (1842–1929)
Alt-Berlin, 1886
Öl/Lwd; 128,5 × 89,5; bez. u. l.: »Jul. Jacob Alt Berlin 1886«.
Berlin, Berlin Museum, Inv. GEM 71/5.

Im Mittelpunkt einer weiteren Ansicht der Gewerbebauten und Wohnhäuser zwischen Spree und Stralauer Straße steht die schon mehrfach erwähnte Ravenésche Eisenhandlung (vgl. Kat. 99, 101). Deutlich ist an dem Haus unterhalb der Parochialkirche der Schriftzug »Jacob Ravené Söhne« zu erkennen. Der Familie Ravené gehörte das Haus von 1876–93. 1892 ließ sich Ravené ein neues Geschäftshaus in der Wallstraße direkt am Spreegraben errichten, so daß Julius Jacob möglicherweise den Auftrag erhalten hatte, eine Art Erinnerungsbild zu malen. Die Annahme, daß es sich um ein Auftragsbild handelt, ist nicht nur in der kunstinteressierten Persönlichkeit des Besitzers begründet. In einer älteren Publikation hat sich eine Gemäldeabbildung erhalten, die den

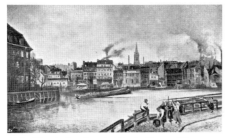

Abb. 58 Julius Jacob, Neukölln am Wasser,
1886; Öl/Lwd; verschollen (zu Kat. 102).

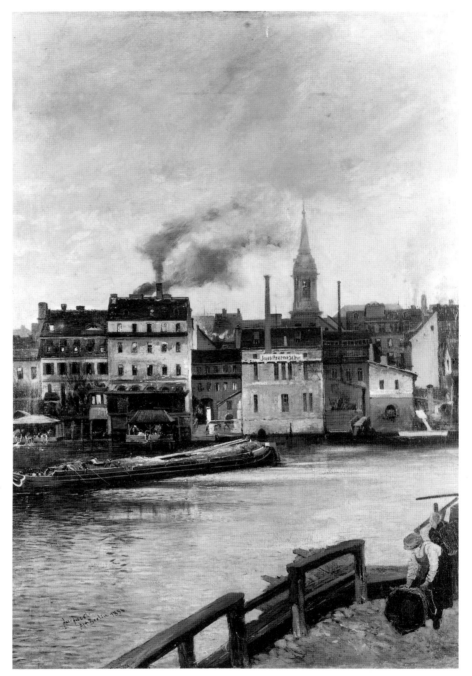

Kat. 102

Nachweis erbringt, daß die Fassung im
Berlin Museum auf beiden Seiten sehr
stark beschnitten wurde (Abb. 58). Bei
gleicher Höhe von 1,29 m war das Bild
ursprünglich etwa 2,20 m breit. Detail-
vergleiche lassen keinen Zweifel an der
Identität der beiden Darstellungen, au-
ßerdem ist der Arbeiter auf dem Gelän-
der am Neuköllner Ufer in der verklei-
nerten Fassung noch unter der Übermal-
ung vorhanden, wie Untersuchungen
ergeben haben. Das ehemals querforma-
tige Gemälde wurde auf beiden Seiten so
beschnitten, daß die Gebäude der Firma
Ravené im gleichen Verhältnis zur Mitte
hin orientiert bleiben. Die Verkleinerung
muß noch von Jacob selbst vorgenom-
men worden sein, da er das Bild neu sig-
nierte.
Stärker als auf früheren Ansichten wird
Berlin als Industriestadt charakterisiert.
Die Parochialkirche stellt zwar einen be-
herrschenden Akzent dar, ist aber von
Schornsteinen umrahmt, und ihr Turm
droht in den Rauchschwaden der qual-
menden Schlote zu verschwinden.

Lit.: Zur Jubelfeier, Abb. S. 157. – Zum
Haus Ravené: R. Lüdicke (Bearb.),
Geschichte der Berliner
Stadtgrundstücke. Berliner Häuserbuch,
2. Teil, Bd. 1, (Berlin 1933)
(Veröffentlichungen der Historischen
Kommission für die Provinz
Brandenburg und die Reichshauptstadt
Berlin, VII), S. 36.

103 Julius Jacob (1842–1929)
Der Wilhelmplatz mit dem Hotel
Kaiserhof, 1886
Öl/Holz; 47,7 × 60,5; bez. u. r.:
»J. Jacob Berlin 86«.
Berlin, Berlin Museum, Verein der
Freunde und Förderer des Berlin
Museums, Inv. GEM 67/2.

Mit der Darstellung des Wilhelmplatzes
wandte sich Jacob einem der neuen Zen-
tren der Stadt zu. Der Platz war kurz
nach 1732 unter Friedrich Wilhelm I. als
Markt und Exerzierplatz am Rande der
Friedrichstadt angelegt worden, und
zwar als östliche Erweiterung der Wil-
helmstraße in Höhe der Mohrenstraße.
Auch die Denkmäler preußischer Gene-
räle stammen zum Teil noch aus dem
18. Jahrhundert. Auf Jacobs Gemälde

sieht man vorn rechts das Standbild des
Fürsten Leopold von Anhalt-Dessau,
eine Bronze-Nachbildung nach der Mar-
morstatue von Schadow. Im Hinter-
grund ragt das Bronzestandbild des Ge-
nerals Ziethen heraus, das bereits am
Ziethenplatz steht. 1844 wurde der Wil-
helmplatz von Josef Peter Lenné mit
Bäumen bepflanzt und mit einem Mittel-
boskett versehen.
Nach der Reichsgründung hatten sich

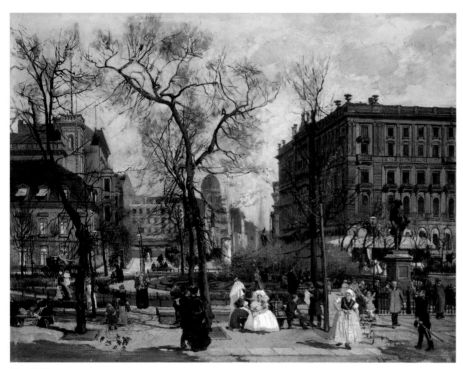

Kat. 103

auch der gravierende Unterschied zur
französischen Malerei deutlich.

Lit.: Akademiekatalog, Berlin 1886, S.
105, Nr. 532. – Kunstchronik, 21, 1886,
S. 211 f. (A. Rosenberg). – I. Preuß,
Julius Jacob – Der Wilhelmsplatz mit
dem Hotel Kaiserhof, in: Berlinische
Notizen, 1981 (Festgabe für Irmgard
Wirth), S. 134–36.

**104 Julius Jacob (1842–1929) und
Wilhelm Herwarth (1853–1916)
Die Stadtbahnanlagen an der
Jannowitzbrücke, um 1891**
Feder, Wasser- und Deckfarben auf
bräunlichem Papier; 116,3 × 221,5; bez.
u. r.: »Jul. Jacob/W. Herwarth/Berlin«.
Berlin, Berlin Museum, Inv. GEM 67/2.

**105 Julius Jacob (1842–1929) und
Wilhelm Herwarth (1853–1916)
Der Potsdamer Bahnhof und seine
Umgebung, um 1891**
Feder, Wasser- und Deckfarben auf
bräunlichem Papier; 110 × 217,5; bez. u.
r.: »Jul. Jacob«, darunter: »Herwarth«.
Berlin, Berliner Bank Aktiengesell-
schaft, Inv. 41.

Nach I. Wirth (Kat. Julius Jacob, S. 6)
hatten Julius Jacob und der Architektur-
maler Wilhelm Herwarth um 1884 vom
»preußischen Eisenbahnministerium«
den Auftrag erhalten, Darstellungen mit
Themen aus dem Eisenbahnverkehr zu
malen. Mit »Eisenbahnministerium« ist
wahrscheinlich das Reichsbahndirekto-
rium oder aber das Ministerium für öf-
fentliche Arbeiten gemeint, dem die
Reichsbahndirektion unterstand. Ob der
Auftrag über das Entwurfsstadium hin-
auskam, ist nicht bekannt. Größe, For-
mat und die teilweise flüchtige Ausfüh-
rung der auf dünnem Papier gemalten
Darstellungen lassen vermuten, daß es
sich um Vorarbeiten für Wandbilder han-
delt. Jacob verfügte auf diesem Sektor
über entsprechende Erfahrungen, 1884
hatte er bereits Wandbilder für die Aula
der Technischen Hochschule ausgeführt,
an der er und sein Kollege Herwarth als
Lehrer tätig waren. Möglicherweise wa-
ren die Entwürfe für das 1891 errichtete
Gebäude der Eisenbahndirektion am
Schöneberger Ufer gedacht (das Ge-
bäude steht heute unter Verwaltung der
Deutschen Reichsbahn der DDR). Die
beiden Bilder dürften im Entwurf vor-

rund um den Platz, insbesondere in der
Wilhelmstraße, Regierungsbehörden
und ausländische Vertretungen niederge-
lassen. An der Westseite des Platzes, etwa
am Standort des Malers, befand sich das
Palais des Reichskanzlers, später die
Reichskanzlei. An der Ostseite entstand
zwischen 1873 und 1875 nach Plänen
von Hude und Hennicke das Hotel Kai-
serhof, das bald zu den vornehmsten Ho-
tels der Stadt zählte. Als Julius Jacob den
Platz malte, war er nicht nur einer der
schönsten und elegantesten Plätze Ber-
lins, sondern auch ein Ort, der vor allem
von Kindern und Kindermädchen, be-
sonders den als Ammen geschätzten
Spreewälderinnen, bevölkert war. 1884
hatte der Berliner Magistrat in Parks und
auf öffentlichen Plätzen Spielplätze anle-
gen lassen, und eine zeitgenössische Illu-
strierte betonte, daß man auch auf dem
Wilhelmplatz »im vornehmsten Theil der
Hauptstadt, unmittelbar beim Hotel Kaiser-
hof« diesem Bedürfnis nachgekommen
sei.
Jacob zeigt das lebhafte Treiben auf dem
Platz, rechts beherrscht der moderne Bau
des Hotels Kaiserhof die Platzanlage.
Auf der gegenüberliegenden Seite ist
noch ein zweigeschossiges Barockge-
bäude des 18. Jahrhunderts zu sehen. Im
Hintergrund verschwindet die Mohren-

straße in der Tiefe des Bildes, links da-
von wird die Kuppel des Deutschen Do-
mes auf dem Gendarmenmarkt sichtbar.
In der Ferne erscheint schemenhaft der
neugotische Turm der Petrikirche.
Das Gemälde wurde noch im Jahr seiner
Entstehung auf der Berliner Jubiläums-
ausstellung gezeigt und von Adolf Ro-
senberg, der Jacob einen »rücksichtslosen
Naturalisten« nannte, in seiner Bespre-
chung in der Kunstchronik ausdrücklich
genannt. Hinter dem Begriff »Naturalis-
mus« witterten die Zeitgenossen nicht
nur die bildunwürdige Darstellung all-
täglicher Szenen, sondern grundsätzlich
den Einfluß französischer Malerei von
der Schule von Barbizon über Courbet
bis zu den Impressionisten.
Julius Jacob zeigt sich in seinen Land-
schaftsbildern von den Malern von Bar-
bizon beeinflußt, Werke der Impressio-
nisten waren den interessierten Berliner
Malern seit der Ausstellung in Berlin im
Jahre 1883 in Originalen bekannt ge-
worden. In Jacobs Gemälde vom Wil-
helmplatz spiegeln sich in der Darstel-
lung der flüchtig gemalten Bäume und
Sträucher und in den Häusern im Hinter-
grund französische Einflüsse. In der
scharfen Zeichnung der Figuren und der
großen Gebäude, in denen die Linie den
Gesamteindruck bestimmt, wird aber

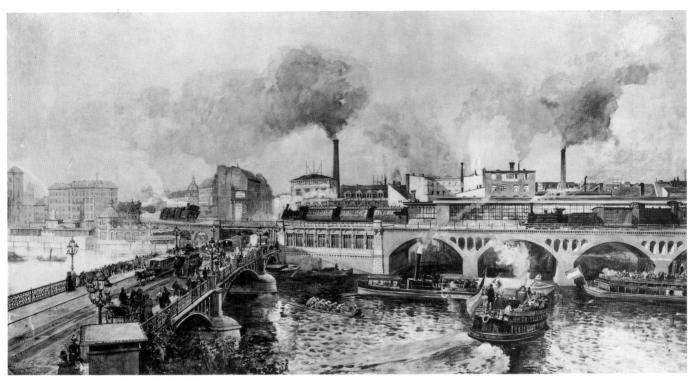

Kat. 104

rangig auf Julius Jacob zurückgehen. Aus dem Jahre 1885 liegt ein von Jacob signiertes Aquarell vor, das die gleiche Stadtbahnstrecke an der Stralauer Brücke in unmittelbarer Nachbarschaft der Jannowitzbrücke wie auf dem gleichnamigen Bild zeigt (Abb. 59). Die Bildkomposition mit der alten Holzbrücke, die hier über den Festungsgraben führte, und die auffällig schräg auf den Gleisen liegende Eisenbahn zeigen deutliche Übereinstimmungen.

Jacob und Herwarth stellen Berlin als blühende Großstadt mit ihren wichtigen Industrie- und Verkehrsanlagen dar. Die Jannowitzbrücke (Kat. 104) war 1881–83 neu errichtet worden und bereits mit Schienensträngen für die Pferdebahn versehen; im Dezember 1883 überquerte die Pferdebahn erstmals die neue Brücke. Wasserstraßen und Schienenverkehr, dazu die typische »Berliner Mischung« aus Wohnhäusern und Fabrikbauten mit qualmenden Schornsteinen, Verkehrsgewühl auf der Jannowitzbrücke und auf der Spree zeigen ein ungeschminktes und sehr viel realistischeres Bild der aufstrebenden Hauptstadt und Industriemetropole als die meisten der nach 1871 entstandenen Berlin-Ansichten.

Vom Stadtzentrum ist so gut wie nichts zu sehen, am linken Bildrand erscheint rechts neben dem Turm des Waisenhauses in schwachen Umrißlinien der Turm des Roten Rathauses. Jeder Anschein von Repräsentation fehlt, wenn auch der Versuch unternommen wird, Technik und Verkehr als zukunftsweisende Errungenschaften zu propagieren. Die Bahntrasse, im typischen Viaduktbau, durchschneidet die Stadt und läßt die Brandmauern sichtbar werden. Die Bebauung entlang der Spree zeigt deutlich Alterungsspuren, und schwer hängen die schwarzen Rauchschwaden der Schornsteine über der Stadt.

Gleichzeitig enthält die Darstellung einige erzählerische Elemente. Ruderer trainieren auf der Spree, Hinweisschilder an Brandmauern und Brückenbogen verweisen auf den Ausflugsverkehr und die Dampferanlegestellen links neben der Brücke, daneben erkennt man die »Pochhammersche Badeanstalt«. Während ein Ausflugsschiff, das den Fluß überquert, perspektivisch gekonnt wiedergegeben ist, liegen die Eisenbahnen merkwürdig schief auf den Gleisen. Hier soll wohl die Geschwindigkeit der Züge suggeriert werden.

Auffällig ist, daß auf dem gesamten Bild nur Personenverkehr dargestellt ist. Zwar verkehrten auf der gezeigten

Abb. 59 Julius Jacob, Jannowitzbrücke, 1885; Aquarell und Deckfarben; Berlin, Sammlung der Zeichnungen in der Nationalgalerie, Staatliche Museen zu Berlin (zu Kat. 104).

Kat. 105

Bahnstrecke keine Güterzüge, aber auch auf der Spree und der Brücke fehlt jeglicher Lastenverkehr. Möglicherweise wollten die Künstler ein sonntägliches Bild zeigen, verbunden mit dem Hinweis auf die rauchenden Schornsteine einer rastlos tätigen Industrie, die das Aufblühen der Großstadt erst ermöglichte.

Die um 1890 gemalte Ansicht des Potsdamer Platzes (Kat. 105) zu erläutern, ist angesichts seiner wechselvollen Geschichte äußerst schwierig. Einst angeblich der verkehrsreichste Platz Europas, zeichnet die Gegend heute eine trostlose Leere aus. Seine Bedeutung als städtischer Verkehrsknotenpunkt erhielt der Platz 1838 mit dem Bau des ersten Berliner Bahnhofs, der 1870–72 die Gestalt eines italienischen Renaissancepalastes erhielt. Nicht mehr Schinkels Wachhäuser am Eingang zum benachbarten Leipziger Platz oder das nicht weit entfernte Brandenburger Tor, sondern der Potsdamer Bahnhof bildete im neuen Zeitalter des Eisenbahnverkehrs das eigentliche Tor zur Stadt.

In rascher Folge entstanden an den Straßeneinmündungen Hotels und Restaurants, die sich schnell vergrößerten. Jacob und Herwarth malten den Platz zu Beginn einer pompösen architektonischen Umgestaltung. Der Standort der

Maler liegt vor dem Palasthotel an der Ecke zur Königgrätzer Straße. Der Blick geht in Richtung Bahnhof, direkt in die Privatstraße hinein, wo der Turmbau des 1891 erbauten Wannseebahnhofs deutlich zu sehen ist, der damit den einzig sicheren Anhaltspunkt zur Datierung des Bildes gibt. Auf dem Bahnhofsplatz sind noch die Bäume des alten Dreifaltigkeitsfriedhofs sichtbar, der einmal außerhalb der Stadtmauer lag. Links steht das Hotel Fürstenhof, davor biegt die Pferdebahn in den Leipziger Platz. Auf der rechten Bildhälfte erkennt man ein viergeschossiges Wohnhaus des 19. Jahrhunderts, das sich bis in die zwanziger Jahre behauptete. Das dreigeschossige Nachbargebäude wurde schon 1906 abgerissen, an seiner Stelle entstand das Restaurant »Pschorr-Haus«. Vor den beiden Wohnhäusern mündet die baumbestandene Potsdamer Straße in den Platz ein. Am rechten Bildrand erkennt man gerade noch die ersten Häuser der zum Landwehrkanal führenden Linkstraße, ganz vorn rechts die Fahrbahn der aus dem Tiergarten kommenden Bellevuestraße.

Während die Darstellung der Jannowitzbrücke ein allgemeines Bild des Verkehrs in der Großstadt zeigt und in diesem Zusammenhang die fahrenden Eisenbah-

nen hervorhebt, wird mit dem Bild vom Potsdamer Platz das Bahnhofsgebäude als Symbol des weltstädtischen Verkehrs am Eingang zur Stadt vorgestellt.

Die künstlerische Bedeutung des Bildes ist ohne Zweifel geringer als die Darstellung der Jannowitzbrücke. Die Komposition wirkt etwas gleichförmig, die Bildmitte mit den verzeichneten Kutschen zeigt eine unbefriedigende Lösung. Allerdings ist der offensichtliche Entwurfscharakter des Bildes zu berücksichtigen. Am Potsdamer Platz wollte Friedrich Gilly 1797 sein Friedrichsdenkmal verwirklichen; der Standort erschien ihm besonders geeignet, da sich der Platz »fern vom Getümmel der Geschäfte« befand, aber vom Zentrum nicht zu weit entfernt lag und durch die Nähe des angrenzenden Tiergartens gleichzeitig mit der Stille einer Parklandschaft verbunden war. Seit der Mitte des 19. Jahrhunderts waren es die gleichen Merkmale, die dem Platz seine hohe Attraktivität verliehen, obwohl er eigentlich nur eine Straßenkreuzung vor dem Leipziger Platz darstellte.

Lit.: Berlin und seine Bauten, 1896, Bd. 1, S. LXXXIII. – Kat. Julius Jacob, Abb. 9–10, Nr. 34–35 (dort irrtümlich auf vor 1882 datiert).

106 Carl Saltzmann (1847–1923)
Elektrische Straßenbeleuchtung am
Potsdamer Platz, 1884
Öl/Lwd; 73 × 58; bez. u. r.:
»C. Saltzmann 84«.
Frankfurt am Main, Bundespostmu-
seum.

1882 wurde am Potsdamer und Leipzi-
ger Platz und in einem Teil der Leipziger
Straße durch die Firma Siemens &
Halske die erste elektrische Straßenbe-
leuchtung Berlins installiert. Langfristig
sollten die hellstrahlenden Laternen die
dunklere Gasbeleuchtung ablösen. Die
Presse berichtete in gespannter Erwar-
tung: *»Der neu eröffnete einjährige Versuch
hat an Interesse dadurch gewonnen, daß zur
Erzielung einer direkten Vergleichbarkeit die
obere Hälfte der Leipziger Straße [...] sowie
einige anschließende Straßen Gasbeleuchtung
verbesserter Einrichtung erhalten haben
[...].«* Der Versuch war erfolgreich, und
die elektrischen Laternen am Potsdamer
Platz waren über Jahrzehnte in Ge-
brauch.
Saltzmann zeigt den erleuchteten Platz
an einem Frühlingsabend, wie aus den
hellgrünen Blättern der Bäume und dem
Blumenverkäufer am Eingang des Re-
staurants Bellevue hervorgeht. Später
entstand hier das gleichnamige Hotel
und schließlich Mendelsohns Columbus-
haus. Der Blick des Malers geht von der
Einmündung der Bellevuestraße auf den
belebten Platz. Durch die Errungen-
schaft der neuen Laternen wird die Nacht
zum Tag gemacht. Hell erstrahlt im Hin-
tergrund eines der klassizistischen Tor-
häuser Schinkels, während die trüben
Gaslampen zur Bedeutungslosigkeit ver-
dammt sind. Noch klarer überstrahlt in
der Mitte des Platzes eine elektrische
Lampe die matte Gasbeleuchtung. Zur
Steigerung der glanzvollen Erfindung
läßt Saltzmann einen Passanten sogar im
Schatten einer Litfaßsäule demonstrativ
eine Zeitung lesen.
Das Bild stellt eines der seltenen Bei-
spiele dar, technische Erneuerungen ge-
zielt als Thema eines Gemäldes zu verar-
beiten. Die Darstellung selbst ist jedoch
allzusehr ins Effektvolle umgeschlagen,
so daß der künstlerische Wert hinter der
theatralischen Inszenierung zurück-
bleibt. Zu diesem Eindruck trägt die
glatte Malweise ebenso bei wie die etwas
aufdringliche Farbigkeit, auch wenn der
Kritiker Adolf Rosenberg in der Kunst-
chronik den als Marinemaler bekannte-

wordenen Carl Saltzmann als *»den tüchtig-*
sten Koloristen« unter den Berliner Malern
bezeichnet.

Lit.: Kunstchronik, 20, 1885, S. 39. –
Berlin-Archiv, Bd. 6, Nr. B 05022.

107 Paul Andorff (1849–1920)
Blick vom Spittelmarkt in die
Wallstraße, 1887
Öl/Holz; 36,1 × 26,9; bez. u. l.:
»P. Andorff 87«.
Berlin, Sammlung Rohloff.

Die Komposition des kleinen Bildes ist
ganz auf die Reklamefläche, den soge-
nannten »Uhrturm« der Spindlerschen

Kat. 106

Färberei und Wäscherei, ausgerichtet,
die bis 1882 in der Wallstraße nahe am
Ufer des Spreegrabens lag. Die Spree
fließt direkt hinter den Häusern auf der
linken Seite. Ein zeitgenössisches Foto
verdeutlicht die Situation (Abb. 60). Das
auf dem Gemälde hinter der Reklame-
wand aufragende Gebäude stellt bereits
das Geschäftshaus der Firma Ravené dar.
Die auf dem Bild wie auf dem Foto sicht-
baren Lagerschuppen gehörten zu der
Firma Spindler, die eigentliche Fabrik
lag auf der rechten Seite der Wallstraße.
Auf dem Gemälde gehören die beiden
Gebäude hinter der Litfaßsäule schon
zum Spittelmarkt.
Die städtebaulichen und firmenge-
schichtlichen Zusammenhänge sind von

Kat. 107

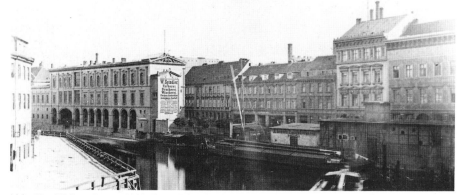

Abb. 60 Wallstraße, um 1890; Foto; Privatbesitz (zu Kat. 107).

W. Klünner (Berlin Archiv) überzeugend erarbeitet worden. Daraus geht auch hervor, daß Andorffs Gemälde eine Situation wiedergibt, die einige Jahre vor der Entstehung des Bildes liegt. Für das fünfzigjährige Jubiläum der Firma Spindler schuf Andorff 1882 die Illustrationen zur Firmenfestschrift. Schon 1881 hatte Andorff den Neubau von Spindlers Wäscherei bei Köpenick in einem Gemälde festgehalten.

In diesem Zusammenhang dürfte auch die Ansicht der Wallstraße zu sehen sein. Nach Verlegung der Fabrikation nach Spindlersfeld verblieb in der Wallstraße nur das Hauptkontor, die Baulichkeiten an der Spree wurden abgerissen. Nach dem Bau der Abwasserkanalisation, die am Spittelmarkt schon um 1880 abgeschlossen war, verschwand auch das Kopfsteinpflaster, das Andorff noch 1887 in der alten Form malte.

Paul Andorff scheint sich häufiger auf Straßen und Bauten konzentriert zu haben, die von Zerstörung und Modernisierung bedroht waren (vgl. Kat. 108). Indem er solche Erinnerungsbilder von einem niedrigen Standpunkt aus malte und so den Betrachter quasi als Beteiligten in das Geschehen einbezog, stellte er sich bewußt in die Tradition der Berliner Architekturmaler aus der ersten Hälfte des 19. Jahrhunderts. Auch die durch zahlreiche Staffagefiguren arrangierte Szenerie unterstreicht den etwas altertümlichen Eindruck des Bildes.

Lit.: Berlin-Archiv, Bd. 7, Nr. B 05090.

108 Paul Andorff (1849–1920)
Das Fürstenhaus in der Kurstraße,
1887
Öl/Lwd; 42,7 × 55,5; bez. u. r.:
»P. Andorff 1887«.
Berlin, Berlin Museum, Inv. GEM 82/9.

Das Fürstenhaus war 1689/90 von Arnold Nering als Palais für den Minister von Danckelmann erbaut worden. Nach dessen Sturz diente es der Unterbringung fürstlicher Gäste, woher es seinen späteren Namen erhielt.

Durch die Kurstraße geht der Blick des Malers auf den Werderschen Markt, die Friedrich-Werdersche Kirche an seiner Nordseite und hinein in die Niederlagstraße bis zum Zeughaus, das man im Hintergrund schemenhaft erkennt. Links mündet die Jägerstraße.

Als Andorff das Bild malte, existierte das
Fürstenhaus bereits nicht mehr. 1886
war das Gebäude zugunsten eines neuen
Geschäftshauses abgerissen worden. Es
scheint, als habe Andorff das Fürsten-
haus noch kurz vor dem Abbruch ge-
zeichnet, um es wenigstens in einer An-
sicht zu bewahren. Die Annahme, daß
hier ein gewisses Interesse an histori-
schen Bauten vorliegt, wird noch unter-
strichen, indem der Architekt des Neu-
baus, Alfred Messel, einzelne Bauteile
des Fürstenhauses an anderen Gebäuden
in der Stadt unterbringen ließ. Auf diese
Weise erhielt sich eines der Portale an ei-
nem Institut der Technischen Hoch-
schule Charlottenburg, von wo es 1969
in das Berlin Museum versetzt wurde.
Andorffs Darstellung läßt die hektische
Bautätigkeit und Geschäftigkeit am Wer-
derschen Markt kaum erahnen. Die betu-
liche Szenerie der auf der Straße flanie-
renden Fußgänger ist so wenig zeitge-
mäß wie Andorffs Malweise. Mit seinem
teilweise lavierenden Farbauftrag, der
Wahl des niedrigen Standpunktes wie
auch in der Art der Darstellung knüpft
Andorff offenbar bewußt an Gaertners
Berliner Straßenbilder an, ohne aber des-
sen künstlerische Qualität zu erreichen.

109 Albert Kiekebusch (1861–?)
Blick auf das Berliner Schloß von der
Schleusenbrücke aus, 1892
Öl/Lwd; 72 × 100; bez. u. l.:
»A. Kiekebusch 1892«.
Berlin, H., I. und W. Fischer.

Im Berliner Kunstleben spielte der Maler
und Zeichenlehrer Albert Kiekebusch
keine Rolle, und von seinen Werken ist
kaum etwas bekannt. Dagegen verdient
das hier gezeigte Bild mit der Ansicht des
Berliner Schlosses aus mehreren Grün-
den Beachtung.
Kiekebusch zeigt keine repräsentative
Ansicht des Schlosses, sondern gibt den
Bau von einer Seite wieder, die sonst nie
dargestellt wurde, da die Häuser der
Schloßfreiheit den Blick auf das barocke
Gebäude weitgehend verdeckten. Schon
seit den siebziger Jahren wurde der Ab-
riß dieser Häuser gefordert, und zwar
mit der Begründung, daß hier an promi-
nenter Stelle eine besonders häßliche Si-
tuation vorliege (Dioskuren, 17, 1872,
S. 302–04). Sämtliche Gebäude wurden
ab 1893 niedergelegt, unter anderem, um
für das Kaiser-Wilhelm-Denkmal Platz

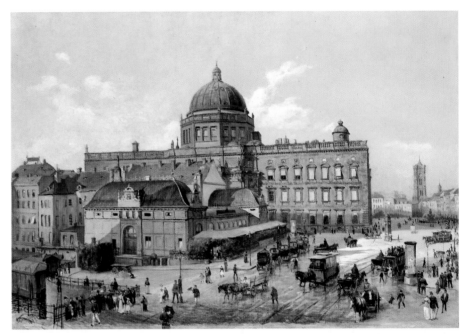

Kat. 109

zu gewinnen. Da die Abtragung 1892
bereits feststand, scheint Kiekebusch
seine Ansicht unter dem Eindruck des
bevorstehenden Abrisses gemalt zu ha-
ben. Im Vordergrund des Bildes steht das
Helms'sche Restaurant, das erst 1876
nach Abriß der Werderschen Mühlen

entstanden war und nun, knapp 20 Jahre
danach, wieder verschwand. Das dahin-
ter aufragende Hohenzollernschloß er-
scheint trotz seiner Größe als integrierter
Teil der Berliner Innenstadt. Das Rote
Rathaus steht zwar im Hintergrund, ist
aber unübersehbar. Die verkehrsreiche

Kat. 108

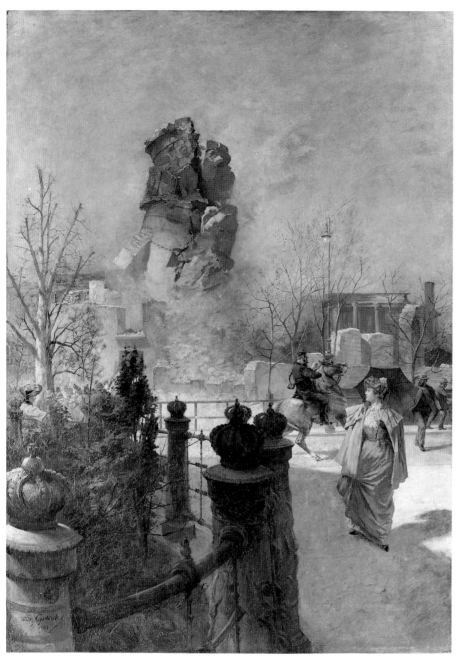

Kat. 110

110 Fritz Gehrke (1855 – um 1916)
Die Sprengung des alten Doms, 1893
Öl/Lwd; 123 × 84; bez. u. l.: »Fritz
Gehrke 1893«.
Berlin, Berlin Museum, Inv. GEM 84/9.

Am 12. April 1893 um 16.04 Uhr stürzte
während der Abrißarbeiten am Dom der
Kuppelturm unvermutet zusammen,
nachdem die Sprengungen vom Vormit-
tag zwar zu Rissen und schweren Schä-
den, nicht aber zum Einsturz geführt
hatten. Zeitungsberichte und Fotogra-
fien von Albert Schwartz haben die Er-
eignisse genau überliefert.
Den plötzlichen Einsturz am Nachmit-
tag stellt Gehrke in seinem Gemälde dar.
Wie bei seinem populären Lehrer Karl
Gussow verbindet sich in seiner Malerei
peinliche Genauigkeit im Detail, die Re-
alismus vorspiegelt, mit der monströsen
Inszenierung eines Ereignisses, das sich
kaum in der gezeigten Weise abgespielt
haben dürfte.
Fünfzig Jahre lang waren Neubaupläne
zu dem von Schinkel umgebauten Dom
des 18. Jahrhunderts erwogen worden.
1888 legte Julius Raschdorff Pläne zu ei-
nem neubarocken Dom vor, die dem wil-
helminischen Repräsentationsbedürfnis
entgegenkamen und ab 1894 zur Aus-
führung gelangten.
Bis auf den Turm, einige Mauerreste und
Säulen war der alte Dom bereits im März
1893 verschwunden, als man die Spren-
gung vorbereitete. In der Berliner Zeit-
schrift »Der Bär« wird der letzte Akt der
Sprengung in einer dramatischen Schil-
derung beschrieben: »*Der erste Sprengver-
such mißglückte gänzlich, weil die Ladung aus
Rücksicht auf das Königliche Schloß und das
Museum eine zu schwache geworden war.*«
Auch der zweite Versuch scheiterte.
»*Nach dem mißglückten zweiten Sprengver-
such wurden sofort die Vorbereitungen zu ei-
nem dritten getroffen. Gegen 4 Uhr nachmit-
tags bemerkten die im Inneren arbeitenden
Soldaten ein eigentümliches Knistern und
Knacken in dem Gemäuer […] Major Ger-
ding ließ sofort zum Sammeln blasen, und etwa
4 Minuten nach 4 Uhr neigte sich der Koloß
ganz langsam nach der Spreeseite und brach
dann unter mächtigem Donnerkrach zusam-
men.*«
Berücksichtigt man die Schilderung in
der genannten Zeitschrift, so erscheint es
völlig unglaubwürdig, daß Passanten so
nahe an die Baustelle heran konnten. Au-
ßerdem stand zu diesem Zeitpunkt eine
Sprengung gar nicht unmittelbar bevor.

Straße führt direkt darauf zu. Das leb-
hafte Treiben auf der Straße wird durch
zahlreiche genrehafte Einzeldarstellun-
gen noch gesteigert. Kiekebusch steht
hier noch ganz in der Tradition der bie-
dermeierlichen Straßenbilder Gaertners
oder Brückes. Die ganze Szenerie spielt
an einem sommerlichen Spätnachmittag,
die Rathausuhr zeigt gerade 17.00 Uhr.
An der Schleusenbrücke steht am linken
Straßenrand ein Mann auf einer Leiter,
um die Laterne zu putzen. Auf der ande-
ren Straßenseite hält ein Junge ein Bein
in den Wasserstrahl eines Sprengwagens,
ein Mann fährt mit einem großen Schirm
auf einem Fahrrad, ein Kadett grüßt sei-
nen Offizier. Die Figurengruppen sind
trotz vielfältiger Differenzierung sehr
flott gemalt und bewahren Kiekebusch
vor dem kleinteiligen und trockenen Re-
alismus der Berliner Schule aus dem Um-
kreis Anton von Werners.

Abb. 61 Am Krögel, 1908; Foto, von W. Tit-
zentaler, Berlin, Landesbildstelle (zu Kat. 111).

Kat. 111

Diesem Umstand mögen zwar die vor-
überkommenden Personen rechts ent-
sprechen, nicht aber die Gruppe der
Neugierigen am linken Bildrand. Der
Maler beabsichtigte zwar die Schilde-
rung eines unvorgesehenen Zwischen-
falls, worauf auch das plötzlich scheu-
ende Pferd des Gendarmen hinweist. Die
wie einem Modejournal entnommene
Dame im Vordergrund erscheint aber,
indem sie das Ereignis nur beiläufig
wahrnimmt, allzu maniert. Offen-
sichtlich komponierte Gehrke sein Er-
eignisbild mit Hilfe von Fotos und Ab-
bildungen in den Zeitschriften. Im Ge-
gensatz zu Lesser Urys gleichzeitigen
Bildern, die als Schmierereien abgetan
wurden, traf Gehrke mit seinem Bild je-
doch den Geschmack des Publikums.
Das Gemälde wurde in der Großen Ber-
liner Kunst-Ausstellung gezeigt und im
Katalog abgebildet.

Lit.: Kat. Große Berliner Kunst-Aus-
stellung, 1893, Nr. 438, Abb. 61. –
Berlin-Archiv, Bd. 7, Nr. B 05105. –
Zum Abbruch: Der Bär, 19, 1893, Heft
33, 388–95 (mit mehreren Abbildungen
nach Fotografien von Albert Schwartz).

111 Michael Adam (1863–?)
Der Krögel, 1901
Öl/Lwd; 101 × 70; bez. u. l.: »Michael
Adam 1901«.
Berlin, Berlin Museum, Inv. GEM 81/8.

Der Krögel gehörte zu den ältesten bau-
lichen Anlagen am nördlichen Spreeufer.
Auf Schmettaus Stadtplan von 1748 wird
der Spreekessel als »Krögel« bezeichnet,
und eine am Ufer liegende spätmittelal-
terliche Badestube wurde im Berli-
nischen Stadtbuch aus der Zeit um 1390
als »Krouwelstouwe« vermerkt. Die Be-
nennung »Am Krögel« bezieht sich auf
die Stichstraße, die vom Molkenmarkt
entlang der alten Stadtvogtei an die
Spree führte.
An der schmalen Gasse lagen mehrere
verschachtelte Häuser und Höfe, in de-
nen im 19. Jahrhundert meist kleine
Handwerksbetriebe untergebracht wa-

Kat. 112

Entstehung ein besonders markantes Beispiel darstellt. Der Blick des Malers geht in den Hof des Hauses Krögel 1, ein Seitengebäude des Hauses Stralauer Straße 33. Der Schmied und der greise Orgelspieler, das barfüßige Mädchen und die Hühner zeigen eine zu dieser Zeit schon nicht mehr vorhandene Idylle.

Stilistisch stellt das Bild einen Anachronismus dar, drückt jedoch genau die Einstellung eines durchschnittlichen, kunstinteressierten Publikums aus. Das Gemälde entstand eine Generation nach dem Auftreten der Impressionisten, mehr als zehn Jahre nach den ersten Großstadtbildern Lesser Urys und zeitgleich mit den in der deutschen Kunst führenden Werken der »Berliner Secession«. Die Altstadt Berlins war um 1900 kein Thema für die zeitgenössische Moderne. Auch topographisch vermag Adams Bild kaum zu überzeugen, die gleichzeitigen Fotografien Titzenthalers oder Zilles vermitteln mehr Aktualität und Kritik am Elend und Verfall des Viertels als die idyllisch anmutende Darstellung des Kunstmalers. Im Gegensatz zur florierenden hektischen Großstadt Berlin drückt sich in der Bildwahl wie in der Darstellungsweise der Wunsch nach »romantischer« Geborgenheit aus, ohne daß die negativen Aspekte des Krögel gesehen wurden.

Lit.: Berlin-Archiv, Bd. 7, Nr. B 05073. – Zum Krögel in alten Fotografien: W. Ranke, Heinrich Zille. Photographien Berlin 1890–1910, München 1975, S. 55–58, Abb. 47–63; H. Brost, L. Demps (Hg.), Berlin wird Weltstadt. Mit 280 Photographien von F. Albert Schwartz, Hof-Photograph, Leipzig 1981 (Lizenzausgabe Stuttgart), Abb. S. 92–93; Berlin, Photographien von Waldemar Titzenthaler, hg. von der Landesbildstelle Berlin, Berlin 1987, Abb. 17.

ren, deren Mitglieder und Familien dort auch wohnten. Um 1900 waren die Baulichkeiten am Krögel völlig heruntergekommen (Abb. 61), die Bewohnerschicht hatte sich verändert und war weitgehend verarmt. Investitionen erfolgten kaum, zumal die Häuser Neubauten und der Anlage einer Uferstraße, dem späteren Rolandufer, weichen sollten. Der Abriß erfolgte aber erst 1934. Um 1900 galt der Krögel als Inbegriff von Alt-Berlin und wurde als »malerischer« Winkel einerseits und als fotografisch lohnendes Objekt andererseits entdeckt. Während Fotografen wie Albert Schwartz, Waldemar Titzenthaler oder auch Heinrich Zille häufig ein ungeschminktes Bild der Situation zeigten, griffen einige Maler, wie Julius Jacob (vgl. S. 180f.), die Höfe am Krögel als pittoreske Szenerie auf, wobei Michael Adams Gemälde zum Zeitpunkt seiner

112 Lesser Ury (1861–1931)
Am Bahnhof Friedrichstraße, 1888

Deckfarben auf Pappe; 65 × 45; bez. u. r.: »L. Ury 88«.
Berlin, Berlin Museum, (erworben aus Mitteln der Museumsstiftung Otto und Ilse Augustin).

Urys Berliner Stadtbilder aus den Jahren 1888/89 dürfen als die ersten Darstellun-

Kat. 113

gen der Großstadt in Deutschland gel-
ten. In seinem Frühwerk »Am Bahnhof
Friedrichstraße« sind alle Merkmale der
modernen Stadt vereint: Straßenverkehr
und Bahnhofsatmosphäre, die aus Stahl
und Glas bestehende Konstruktion des
1882 eingeweihten Bahnhofs im Licht
der Gaslaternen, die geschäftige Hast der
über die Straße eilenden Passanten, das
beziehungslose Nebeneinander der ele-
ganten Welt und der armseligen Verkäu-
ferin mit ihrem Bauchladen. Architektur,
Droschken und Personen sind an allen
Bildrändern angeschnitten und vermit-
teln so den Eindruck eines zufälligen
Ausschnitts, eine bildliche Großstadtre-
portage, in die der Betrachter mit einbe-
zogen wird. Es scheint, als wolle die Frau
im Vordergrund im nächsten Augenblick
am Betrachter vorübergehen, eine ano-
nyme Gestalt in der Menge, die unbetei-
ligt zur Seite blickt.

In den 1888 einsetzenden Stadtbildern
spielt die Beleuchtung eine besondere
Rolle, was Ury vor allem in seinen
Nachtbildern immer wieder zu neuen
malerischen Lösungen führte. Die Dar-
stellung mit dem Bahnhof Friedrich-
straße gehört zu jenen Werken, die Ury
den Vorwurf einer *»unergründlichen
Schwarzmalerei«* eintrugen. Um den Kon-
trast der nächtlichen Straße mit dem
Weiß des Schnees, dem Glanz des künst-
lichen Lichts und den weißen Rauch-
schwaden zu erhöhen, verzichtete Ury
völlig auf den Einsatz von Farbe.

Einzelne Bildelemente, wie die
Droschke, die Eisenbahn auf der Brücke
und die über die Straße treibende
Dampfwolke, hat Ury förmlich als Meta-
pher der Großstadt angesehen und in
mehreren Bildern verwandt (vgl. Kat.
Nr. 113, Abb. 46).

Lit.: Donath, Abb. 6, S. 19. –
Auktionskatalog Neumeister, Auktion
198, München 1980, Nr. 1374, Taf. 147.
– Kat. Ury 1981, Nr. 2, S. 6.

113 Lesser Ury (1861–1931)
Unter den Linden, 1888
Öl/Lwd; 48 × 37; bez. u. l.: »L. Ury
1888«, auf der Rückseite Klebezettel:
»Lesser Ury Teltower Str. 44 Unter den
Linden« (nach dem Regen), auf dem
Keilrahmen: »Adolph Hess Königl.
Hoflieferant Berlin«.
Berlin, Slg. Axel Springer.

Kat. 114

Das Gemälde zeigt den Blick über die re-
gennasse Fahrbahn, vorn links erkennt
man das Café Bauer an der Ecke der
Friedrichstraße, im Hintergrund wird
gegen den hellen Abendhimmel die Sil-
houette des Brandenburger Tors sicht-
bar. Der leuchtende Glanz der Straße,
das gelblich flimmernde Licht verleihen
dem gesamten Bild einen sommerlichen
Charakter. Den Maler interessiert vor al-
lem die Veränderung des Lichts, die ge-
samte Atmosphäre eines sommerlichen
Tages nach einem Regenschauer. Das
Augenblickliche der Situation wird

durch das Paar unterstrichen, das eilig die Straße überquert, um vor dem Regen Schutz zu suchen.

Der heutige Betrachter, dem die Werke des Impressionismus geläufig sind, vermag kaum zu begreifen, daß die Darstellung zu jenen frühen Stadtbildern im Werk von Lesser Ury gehört, die 1890 in der Berliner Kunstwelt für Aufregung und Empörung sorgten, als Ury in der Galerie Fritz Gurlitt mehrere Berliner Straßenbilder und Kaffeehausszenen ausstellte (vgl. S. 188). Als Stein des Anstoßes nennt der Kunstkritiker Cornelius Gurlitt, der Ury ausdrücklich verteidigte, eine Darstellung »Unter den Linden«, die das Publikum besonders empört hätte. Eine in der National-Zeitung abgedruckte Beschreibung dürfte sich ebenfalls auf das Gemälde beziehen: *»Doch mit sichtlicher Vorliebe hat der Künstler in diesen Gemälden die uns ungewohntesten Beleuchtungen gewählt, so zum Beispiel eine Abendröte, deren flammende Lichter sich in dem von Regen naß gewordenen Fahrdamm widerspiegeln, oder die Laternenbeleuchtung bei demselben hellglitzernden nassen Straßenpflaster.«*.

Das Bild gehört möglicherweise zu den wenigen Werken, die Ury verkaufte, *»Lesser Ury konnte auf der Akademie-Ausstellung 1890 ein Gemälde verkaufen. Titel: ›Unter den Linden‹«*, heißt es in der Kunstchronik von 1890. Daß es sich dabei um das hier gezeigte Gemälde handelt, wird durch die beiden Aufkleber auf der Rückseite des Bildes unterstrichen.

Lit.: Kunstchronik, NF 1, 1890, Sp. 543. – Kat. Ury 1931, Nr. 19. – Kat. Liebermann, S. 438, Nr. 170.

114 Lesser Ury (1861–1931)
Berliner Straßenszene (Leipziger Straße), 1889
Öl/Lwd; 107 × 68; bez. u. l.: »L. Ury«. Berlin, Berlinische Galerie, Inv. BG-M 1340/78.

Unter den 1890 in der Kunsthandlung von Fritz Gurlitt ausgestellten Berlinansichten Lesser Urys erregte neben der Darstellung »Unter den Linden« besonders ein Bild der »Leipziger Straße« die Gemüter der Besucher, da sie nach eigenem Bekunden nur *»eine Reihe von weißen Klexen auf einem schwarzen Farbenragout«* entdeckten (vgl. S. 189). Angesichts der zahlreichen Stadtbilder Urys aus den

Jahren 1888/89, die aus der Literatur bekannt sind (vgl. S. 198f., Anm. 47), dürfte es sich bei der hier gezeigten Darstellung um eben jenes Bild handeln, das am meisten Anstoß erregte. Die Benennung ist durch das am linken Bildrand aufleuchtende Wachhaus am Potsdamer Platz gesichert. Aus dem Dunkel tauchen die Häuser der Leipziger Straße auf. Hastig überqueren zwei Frauen die Straße, der »Blick aus dem Bild« zieht wiederum den Betrachter in das Geschehen mit ein. Im Gegensatz zur Darstellung »Am Bahnhof Friedrichstraße« (Kat. 112) hellt Ury die nächtliche Straße mit einer Vielfalt farbiger Lichtreflexe auf. Dabei kam es ihm weniger auf eine naturalistische Darstellung der regennassen Straßen unter künstlicher Beleuchtung an; vielmehr zeigt er die in der Dunkelheit der Nacht versinkenden Häuser, die kaum erleuchtete Fenster zeigen, während auf den Straßen im flirrenden Licht der Laternen und irritierenden Spiegelungen schemenhaft das Treiben der Großstadt beginnt. Die künstlichen Lichter werden zum Stimmungsträger der Faszination der Nacht.
Ein größerer Unterschied zu Carl Saltzmanns nur wenige Jahre zuvor entstandenem Bild vom nächtlichen Potsdamer Platz (Kat. Nr. 106). läßt sich kaum denken.
Daß vereinzelt auch zeitgenössische Kritiker Lesser Urys Bedeutung erkannten, zeigt eine Schilderung von Oscar Bie, der Urys Bilder 1890 in Gurlitts Salon gesehen hatte: *»Hier hatte er [...] eine Szene Unter den Linden und vor allem das Nachtbild der elektrisch beleuchteten Leipzigerstraße in so kühner Impressionistik und so unerhörter Schilderung der tausend sprühenden Farben, die sich aus den Laternen, Omnibus- und Pferdebahnlichtern, Schaufenstern und Häuserreflexen im Regenwasser der asphaltierten Straße mischen, daß ich kaum Einen wüßte, der sonst den Berlinern dies damals zu bieten gewagt hätte. Die Kritiker regten sich so sehr auf, nur Cornelius Gurlitt wußte sich in das Temperament dieses Farbenzauberers zu versetzen.«*
Von dem Bild gab es eine kleinere fast identische Fassung (Donath, Abb. 43), die rechts unten auf 1889 datiert und signiert ist, während das Gemälde der Berlinischen Galerie nur links unten eine Signatur aufweist, aber keine Datierung. Auch in den Details sind in beiden Bildern kleine Unterschiede festzustellen. In der neueren Literatur wird das Bild

der Berlinischen Galerie irrtümlich auf das Jahr 1898 datiert.

Lit.: O. Bie, Lesser Ury, in: Der Kunstwart, 8, 1894/95, S. 345. – Donath, Abb. 43, S. 89 (verschollene Fassung). – Kat. Ury 1931, Nr. 11, Abb. S. 17. – Kat. Berlin um 1900, Nr. 980.

115 Lesser Ury (1861–1931)
Blick über den Nollendorfplatz, 1901/02
Öl/Lwd; 41 × 58; bez. u. r.: »L. Ury«. Berlin, Slg. Axel Springer.

Der Nollendorfplatz war im Zuge des ab 1868 errichteten Kielganviertels als repräsentativer Platz angelegt und (als südliches Pendant zum Lützowplatz) mit aufwendigen Grünanlagen versehen worden. Die Bebauung mit Wohnhäusern war um 1890 weitgehend abgeschlossen. Ury malte das stimmungsvolle Bild aus seinem Atelier am Nollendorfplatz 1, wo er im Jahre 1901 eingezogen war und bis zu seinem Tode lebte. In drei Jahrzehnten entstanden hier zahlreiche Ansichten des Platzes und seiner unmittelbaren Umgebung (vgl. Kat. 167). Das bisher unbekannte Bild mit dem Blick über den Platz in Richtung Motzstraße dürfte die früheste Arbeit unter Urys Ansichten vom Nollendorfplatz sein.
Das rote Backsteingebäude steht an der Ecke zur Kleiststraße; die amerikanische Kirche, die Otto March 1901–03 in der Motzstraße, nahe am Nollendorfplatz erbaute, ist noch nicht zu sehen, die Baulücke hinter dem roten Wohnhaus mit dem flachen Dach aber bereits erkennbar. Demzufolge dürfte das Bild im Winter 1901/02 entstanden sein. Von dem ab 1902 errichteten Hochbahnhof der U-Bahn ist auch noch nichts zu entdecken. Auf dem Bauplatz am linken Bildrand entstand ab 1906 das »Theater am Nollendorfplatz«, das heutige Metropol (Abb. 62).
Kurz vor 1900 setzte sich Ury erstmals nach einer Pause von mehreren Jahren wieder mit dem Phänomen Stadt auseinander. Ob er die Berliner Stadtbilder wegen der vehementen und of beleidigenden Kritik in der Presse vernachlässigt hatte oder ob ihn aufgrund seiner zahlreichen Reisen in den neunziger Jahren die Landschaft mehr faszinierte, ist nicht genau festzustellen, doch dürften beide

Abb. 62 Nollendorfplatz, 1907; Foto; Berlin, Landesbildstelle (zu Kat. 115).

Faktoren eine Rolle gespielt haben. Es fällt auf, daß die Darstellung im Gegensatz zu früheren Bildern eine ruhige, fast lyrische Stimmung ausstrahlt. In der Farbgebung und Malweise erinnert Ury beinahe an Skarbinas impressionistisch wirkende Bilder (vgl. Kat. 117).

116 Adolf von Meckel (1856–93)
Die Englische Gasanstalt an der
Spree, 1891
Öl/Pappe; 70 × 99; bez. u. l.: »Adolf von Meckel. fecit 1891«.
Berlin, Berlin Museum, Inv. GEM 76/31.

Nach der 1826 erfolgten Errichtung der ersten englischen Gasanstalt am Landwehrkanal entstand bereits 1838 hinter der Holzmarktstraße am nördlichen Ufer der Spree zwischen Michael- und Schil-

lingsbrücke eine zweite Anlage, die Meckel zum Thema seines Bildes auswählte. Von der Michaelbrücke aus blickt der Maler entlang der Ufermauer auf den neuen, 1863 erbauten Gasometer und die Anlegestelle der Kohle liefernden Schiffe. Meckel ist wohl der erste Berliner Künstler, der einen Gasometer malte, ein Bauwerk, das Jahre später bei Malern wie Baluschek, Meidner oder Feininger fast zum Symbol großstädtischer Industriearchitektur wurde (vgl. Kat. 143, 160).
Um 1890 mußte Meckels Bild in Thematik und Malweise ausgesprochen modern gewirkt haben. Wasser, Stadtsilhouette und Himmel verschwimmen zusammen mit den Rauchschwaden der Schornsteine zur stimmungsvollen Impression eines dunstigen Regentages an der Spree. Wirklichkeitsgetreu vermag der Betrachter nur im Vordergrund Einzelheiten zu unterscheiden. Die Konturen der

Schiffe, das Kräuseln der Wasseroberfläche und sogar einzelne Personen heben das Geschehen im Vordergrund deutlich hervor, ohne in detaillierte Einzeldarstellungen zu verfallen. Umgekehrt kommen im Hintergrund trotz des Verzichts auf jede Detaildarstellung Häuser und Lagerschuppen, Schiffe und Brückenbögen wirkungsvoll zur Geltung. Der pastose Farbauftrag und ein ins lila schimmernder Grauton, der das gesamte Bild bestimmt, stehen der Auffassung der zeitgenössischen akademischen Malerei diametral entgegen.
Im Gesamtwerk Adolf von Meckels nimmt die englische Gasanstalt eine Sonderstellung ein, da der Maler sonst orientalische Landschaften bevorzugte.

Lit.: Boetticher, Malerwerke des 19. Jahrhunderts, Bd. II/1, Leipzig 1901, S. 2–4.

117 Franz Skarbina (1849–1910)
Lausitzer Platz und Emmauskirche,
1894
Öl/Lwd; 62 × 48,5; bez. u. l.:
»F. Skarbina 1894«.
Berlin, Berlin Museum, Verein der
Freunde und Förderer des Berlin
Museums, Inv. GEM 80/32.

Skarbina zeigt das Verkehrstreiben am
Lausitzer und Spreewald-Platz in der
Luisenstadt an einem winterlichen Spät-
nachmittag. Im Hintergrund ragt sche-
menhaft die von August Orth erbaute
und erst ein Jahr zuvor eingeweihte Em-
maus-Kirche empor.
Die Ortsbestimmung wurde schon von
I. Wirth vorgenommen, jedoch war der
Standort des Malers nicht am Schlesi-
schen Tor, sondern am Spreewald-Platz,
nahe dem Görlitzer Bahnhof. Auch die
Situation des Straßenbahnrondells ist auf
zeitgenössischen Stadtplänen nachvoll-
ziehbar. Etwa in der Bildmitte, am Stra-
ßeneinschnitt erkennbar, teilt die Skalit-
zer Straße die beiden Plätze.
Wichtiger als die genaue Ortsbestim-
mung ist jedoch die ungewöhnliche Wahl
des Themas, die dem heutigen Betrach-
ter völlig unproblematisch erscheint.
Zur Zeit ihrer Entstehung gehörte die
Darstellung jedoch zu jenen Bildern, die
Skarbina von konservativer Seite herbe
Kritik eintrugen, während ihn eine libe-
rale Presse gleichberechtigt neben Lie-
bermann stellte.
Die Anspruchslosigkeit des Themas, die
vom französischen Impressionismus ge-
prägte flüchtige Malweise und der völlig
unakademische Kolorismus stießen im
offiziellen wilhelminischen Berlin im
besten Falle auf Verständnislosigkeit.

Lit.: I. Wirth, Franz Skarbina. Am
Schlesischen Tor, in: Berlinische
Notizen 1–2, 1980, S. 30 f. – Teeuwisse,
S. 173.

Kat. 115

Kat. 116

118 Franz Skarbina (1849–1910)
Gleisanlagen im Norden Berlins,
um 1895
Pastellkreide, Deckfarben und Aquarell
auf weißem Papier, mit Leinwand hin-
terlegt; 71,7 × 91; bez. u. r.: »F. Skar-
bina«; auf der Rückseite beschriftet: »F.
Skarbina Bahnüberführung (Aus dem
Norden Berlins)«.
Berlin, Berlin Museum.

Zu den wesentlichen Merkmalen der ent-
stehenden Großstadt gehören die indu-
striellen Anlagen zu ihrer Versorgung,
die Verkehrswege, die Gaswerke, das
heißt die Technisierung zahlreicher Le-
bensbereiche. Untrennbar verbunden ist
damit die Rolle des Menschen im Ge-
triebe seiner technisierten Umwelt.
Obwohl Skarbinas großformatiges Bild
von den nächtlichen Bahnanlagen und
der funkelnden Lichterkette der Stadt

beherrscht wird, fällt der Blick sofort auf
das über die Bahnbrücke gehende Paar.
Durch die aus dem Bild schauende Frau
wird die Verbindung zum Betrachter
vertieft. Mit hängenden Schultern trottet
der Bahnarbeiter zur Schicht. Die hell er-
leuchtete Stadt weist auf eine abendliche
Szene. Die fast durchgehend blau-
schwarze Tönung der Bahnlandschaft
mit einem stumpfen monochromen
Himmel, die schemenhaften Züge und

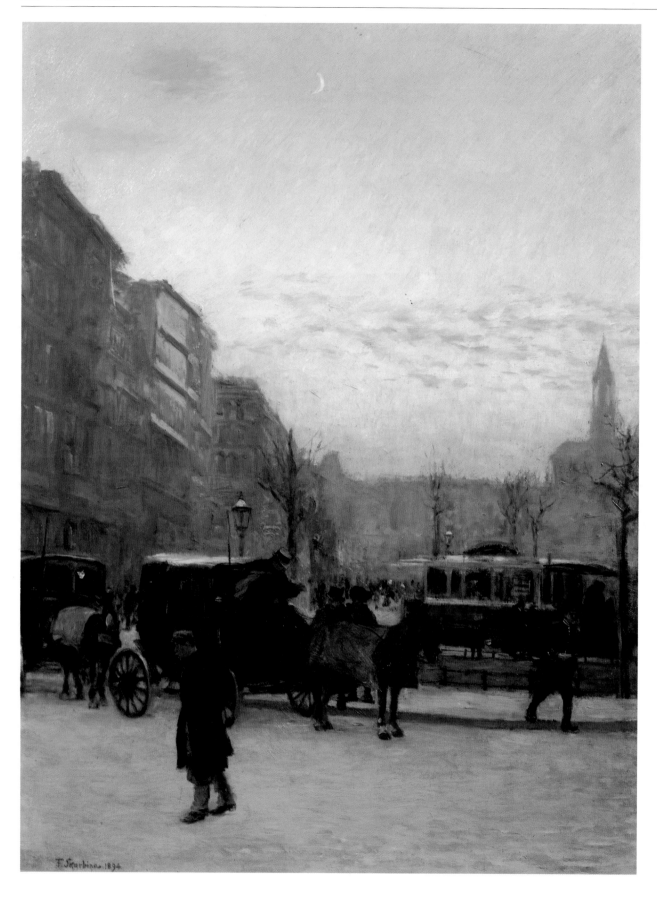

F. Skarbina. 1894.

Kat. 117

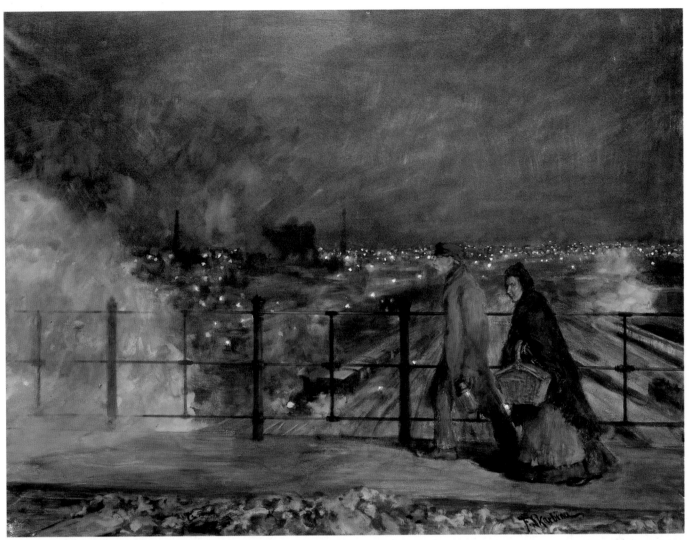

Kat. 118

die hinter dem Bahngelände schwarz aufragenden Gaswerke lassen Einzelheiten nur erahnen. Rechts erkennt man am hellen Lichterband der Fenster einen S-Bahnzug. Die im Feuerschein aufleuchtenden Dampfschwaden der Lokomotiven steigern die glänzend wiedergegebene Bahnhofsatmosphäre.

In der Verbindung von wirkungsvoller Stimmung der nächtlichen Bahnlandschaft mit der leuchtenden Stadtsilhouette und der Darstellung des Arbeiterpaares gelang Skarbina eine charakteristische Schilderung der vom Fortschritt geprägten Großstadt. In der Darstellung des Bahnarbeiters und seiner Frau wird man kaum eine soziale Anklage sehen dürfen, wohl aber Skarbinas Sympathie für den schwer arbeitenden Großstadtmenschen. Dennoch darf der sozialkritische Aspekt auch nicht unterschätzt wer-

den, Skarbina selbst wurde wegen seiner Thematik aus der Welt der Arbeit als »*socialistischer Maler*« bezeichnet, eine Charakterisierung, die jedoch an den Absichten des Malers weit vorbeiging.

Die auf der Rückseite des Bildes eingetragene Lokalisierung »Aus dem Norden Berlins« dürfte zutreffend sein. Entgegen früheren Vermutungen kommen am ehesten die Anlagen der Ringbahn am Bahnhof Weissensee in Frage. Der Standpunkt des Malers wäre die Brücke an der Kniprodestraße (heutige Artur-Becker-Straße). Links von der Bahnlinie liegt die Städtische Gasanstalt, die Lichterkette der Stadt gibt dann den Ende des 19. Jahrhunderts bereits dicht besiedelten Wedding wieder.

Die illuminaristische Darstellung, die unmittelbar an Skarbinas Pariser Einflüsse erinnert, das Thema des Arbeiter-

paares und die Malweise legen eine Entstehung um 1895 nahe.

Lit.: R. Bothe, Franz Skarbina. Gleisanlagen im Norden Berlins, in: Berlinische Notizen, 1981 (Festgabe für Irmgard Wirth), S. 137f.

119 Hans Baluschek (1870–1935)
Eisenbahn in Stadtlandschaft,
um 1890
Öl/Pappe; 22 × 34; bez. u. l.:
»H. Baluschek«.
Berlin, Slg. Karl Heinz Bröhan.

Die Anregung zur Darstellung einer mitten durch die Stadt fahrenden Eisenbahn erhielt Baluschek wahrscheinlich durch die Gegend am Lausitzer Platz in Kreuzberg. Nur hier fuhr gegen Ende des

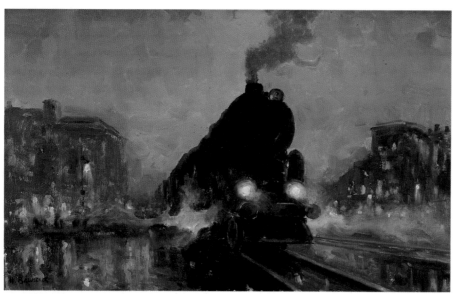

Kat. 119

19. Jahrhunderts die Bahn durch die schon dicht bebaute Mietskasernenstadt. So könnte das Bild die Skalitzer Straße unweit des Görlitzer Bahnhofs zeigen. Dampfzüge fuhren hier noch nach Erbauung der Hochbahn bis 1927 zwischen Bahnhof und englischer Gasanstalt durch die Skalitzer und Gitschiner Straße. Die noch heute so benannte Eisenbahnstraße zwischen Lausitzer Platz und Schlesischem Bahnhof kommt kaum infrage, da sie bedeutend schmaler ist und nur einen Gleiskörper enthielt. Allerdings muß auch bedacht werden, daß Baluschek gelegentlich verschiedene Bildelemente zusammenfügte, da es ihm nicht um topographische Genauigkeit, sondern um die Charakteristik bestimmter Sachverhalte und um die Darstellung spezifischer Merkmale ging, hier um die enge Verbindung von Eisenbahn und Stadt. Unter diesen Voraussetzungen ist das sehr frühe Gemälde zumindest thematisch auch charakteristisch für Baluscheks Realismusbegriff. Rein malerisch ist es im Gegensatz zu allen späteren Arbeiten Baluscheks dem Impressionismus verpflichtet.

Aus starker Untersicht gesehen, rast der Zug zischend durch die nächtliche Straße. Die strahlenden Lampen erwecken in Verbindung mit der dunklen Masse der Lokomotive den Eindruck einer abendlichen Gegenlichtdarstellung. Der Standpunkt des Malers, der sich dicht vor dem herankommenden Zug befindet, scheint sogar tiefer zu liegen als

die direkt über dem Straßenpflaster aufleuchtenden Rauchschwaden. Auf diese Weise vermittelt die Darstellung gleichermaßen hohe Geschwindigkeit und bedrohliche Nähe. Der stimmungsvolle Gesamteindruck wird durch die flakkernden Lichter vor den düsteren Häusern und die Spiegelungen der regennassen Straße dramatisch gesteigert. Die Sicherheit in der Darstellung, die bei flüchtiger Malweise und ohne kleinliche Detailtreue höchste Prägnanz erreicht, verhindert jede Effekthascherei und kennzeichnet Baluscheks Auffassung von Realismus, der gerade durch den Verzicht auf fotografische Genauigkeit eindringliche Überzeugungskraft ausstrahlt.

Die impressionistische Malweise, von der sich Baluschek um 1893/94 abwandte, läßt eine Entstehung des kleinen Gemäldes kurz nach 1890 wahrscheinlich erscheinen. Für diese frühe Datierung spricht auch die Signatur, da Baluschek ab 1894 in seinem Namenszug die Ligatur »HBALUSCHEK« benutzte.

Lit.: Bröhan 1973, S. 28. – Bröhan 1985, S. 78.

120 Hans Baluschek (1870–1935) Berliner Landschaft (Am Bahnhof), um 1900

Mischtechnik auf Pappe; 96 × 63; bez. u. r.: »HBALUSCHEK«, auf der Rückseite (eigenhändig): »Hans Baluschek«, darunter: »Berliner Landschaft«. Berlin, Bröhan-Museum.

Die unverwechselbar berlinspezifische Darstellung gibt ein trostloses Ensemble von Mietskasernen entlang der S-Bahn wieder. Im Vordergrund sieht man eine ärmlich gekleidete Frau, die mit einem Kranz auf dem Weg zum Friedhof ist. In Überwurf und blauer Schürze eilt sie an einem regnerischen Frühlingstag durch die einsam wirkende Gegend am Stadtrand. Auch der blühende Kastanienbaum auf dem eingezäunten Grundstück vermag die trübe Stimmung nicht zu bessern. Bald wird man an die Brandmauern weitere Häuser anbauen, Hinterhöfe werden entstehen.

Das Bild gehört zu jenen seit der Mitte der neunziger Jahre entstandenen Arbeiten, in denen Baluschek das Leben der Unterschicht in den Randgebieten der Großstadt schildert. Gleichzeitig gab er die kurzfristig vom Impressionismus beeinflußte Malerei zugunsten einer nüchtern realistischen Darstellungsweise auf. Konsequent änderte Baluschek auch seine Maltechnik; statt der Ölfarbe benutzte er Ölkreidestifte und Deckfarben. *»Ich erreiche dadurch einen sehr farbigen, wenn auch etwas stumpfen Gesamtausdruck, der die Berliner Atmosphäre geben soll, wie ich sie in ihrem grauen Charakter empfinde.«* (zit. nach: Bröhan 1985, S. 34.).

Die fast dokumentarisch wirkende Darstellung ist topographisch nicht zu benennen. Die architektonische Form der im Hintergrund sichtbaren, verglasten Bahnhofshalle findet sich ausschließlich bei den Bahnhöfen der Stadtbahnstrecke zwischen Alexanderplatz und Bahnhof Zoo. Am ähnlichsten ist die Situation am Bahnhof Bellevue. Allerdings lassen sich der Bahnhof und die backsteingemauerten Bögen auf der genannten Strecke nicht direkt mit Mietskasernen verbinden. Auf den Strecken, wo die Mietshäuser dicht an die Bahnkörper heranrükken, sehen die Bahnhöfe wiederum ganz anders aus. Baluscheks Absicht war es, zwei für Berlin charakteristische Motive auf einem Bild zusammenzufassen (freundliche Auskunft Gerhard Prinz, Museum für Verkehr und Technik).

Die Darstellung bietet ein typisches Bei-
spiel für die Arbeitsweise Baluscheks,
der keine dokumentarische Genauigkeit
anstrebte, sondern aus mehreren Einzel-
beobachtungen ein charakteristisches
Bild komponiert, das in diesem Fall den
Prototyp für die Berliner Vorstadtland-
schaften entlang der Eisenbahnstrecken
liefert.

Lit.: Bröhan 1973, S. 39. – Bröhan 1985,
Abb. S. 28.

121 Ulrich Hübner(1872–1932)
Dezemberstimmung, Leipziger- und
Friedrichstraßen-Ecke, 1901
Öl/Lwd; 36 × 50; bez. u. r.: »Ulrich
Hübner 1901«.
Berlin, Wolf J. Siedler.

Ulrich Hübner, der seit 1899 auf allen
Ausstellungen der »Berliner Secession«
vertreten war, gehörte zu jenen Seces-
sionskünstlern, die besonders stark vom
französischen Impressionismus beein-
druckt waren. Hübner bewunderte ins-
besondere Monet, was sich vor allem in
seinen zahlreichen Hafenbildern aus Tra-
vemünde und Umgebung niedergeschla-
gen hat.
An Berlin-Bildern sind sehr wenig
Werke bekannt. Die Darstellung der
Friedrichstraße Ecke Leipziger Straße
hat sich nur in einer Studie erhalten. Die
ausgeführte Fassung ist verschollen, war
aber 1901 im Katalog der 3. Secessions-
ausstellung unter dem Titel »Dezember-
stimmung« abgebildet (Abb. 63). Schon
der Titel verweist auf Hübners Interesse
für die atmosphärische Wiedergabe von
Lichtverhältnissen und Stimmungswer-
ten. Die vergleichende Betrachtung bei-
der Fassungen läßt die Arbeitsweise des
Künstlers und in der Studie auch die Be-
deutung des Impressionismus erkennen,
der hier weitaus stärker zum Ausdruck
kommt als im ausgeführten Gemälde.
Hübner gelang ein äußerst spannungs-
reicher Aufbau des Bildes, dessen Zen-
trum in der Kreuzung der beiden Stra-
ßen liegt. Dabei bleibt der Schnittpunkt
der sich diagonal schneidenden Straßen
frei von Fußgängern und Fahrzeugen,
während die Straßen selbst von Straßen-
bahnen und Kutschen erfüllt sind. Flüch-
tige Pinselstriche betonen die Bewegung
der Fahrzeuge weitaus kräftiger als in der
ausgeführten Fassung, außerdem unter-
streicht die stark angeschnittene Kutsche

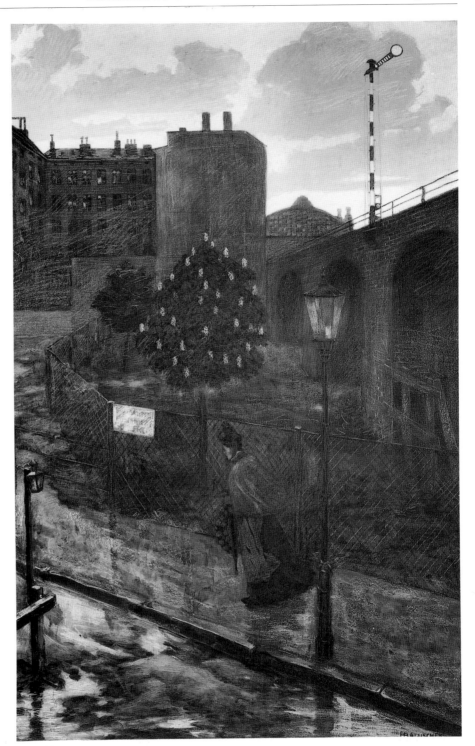

Kat. 120

am linken Bildrand die Diagonale viel
gezielter als im ausgeführten Gemälde.
Die Fußgänger erscheinen als dichtge-
drängte Gruppen an den Straßenecken,
bereit, im nächsten Moment die für
kurze Zeit freigewordene Straße zu
überqueren. Die Fassaden der Häuser
sind kaum differenziert, die Straßen der
Großstadt austauschbar. Auch die La-
denschilder und Schrifttafeln sind nicht
zu identifizieren und zu Metaphern ge-
worden. Nur der Schriftzug »BERLIN«
ist an der rechten Hausecke zu entziffern.
Sowohl in der Komposition als auch

Abb. 63 Ulrich Hübner, Dezemberstimmung, 1901; Öl/Lwd; verschollen (zu Kat. 121).

Kat. 121

durch die flüchtig gemalte und deshalb besonders unruhig wirkende Menge der Passanten, die Wagen und Kutschen gelingt es Hübner, das Verkehrstreiben und die nervöse Hast der Großstadt überzeugend zu gestalten. Gegenüber der Studie wirkt das ausgeführte Gemälde – soweit es die erhaltene Abbildung zuläßt – ruhiger und auch traditioneller.

Lit.: Doede, S. 100, Nr. 134.

122 Ulrich Hübner (1872–1932)
Stadt und Eisenbahn, 1912
Öl/Lwd; 71 × 100; bez. u. l.: »U. Hübner, 1912«, auf dem Keilrahmen: »Stadt und Eisenbahn II«.
Berlin, Privatbesitz.

Die Darstellung von Eisenbahnanlagen war ein beliebtes Thema der Impressionisten, insbesondere Monets, dessen malerischer Auffassung Hübner hier näher steht als etwa den Eisenbahnbildern seines Secessionskollegen Hans Baluschek. Formal ist Hübners Bild Baluscheks monumentaler Bahnhofsdarstellung von 1904 (Abb. Bröhan 1985, S. 80.) vergleichbar, in der malerischen Auffassung jedoch gibt es deutliche Unterschiede. Beide malen Bahnanlagen am Rande der Großstadt, mit fauchenden Zügen, die unter Dampfschwaden verschwinden.

Von einem erhöhten Standpunkt aus reicht bei beiden der Blick bis an den Horizont.
Während Baluschek technische Einzelheiten realistisch hervorhebt und den metallischen Glanz der Schienen, die Konstruktion von Brücken und Bahnanlagen detailliert zur Wirkung bringt, sind bei Hübner Einzelheiten kaum erkennbar. Baluschek zeigt die Eisenbah-

Kat. 122

nen, Hübners Anliegen ist ihre Geschwindigkeit, das Vorbeirasen der schweren Wagen unter weißen Dampfwolken, hinter denen die Silhouette der Großstadt schemenhaft verschwimmt. In farbigem Kontrast steht dagegen die links auftauchende parkähnliche Landschaft.
Ähnlich wie die Expressionisten, sieht Hübner die Randgebiete der Stadt, die in

die Landschaft hinauswachsen. Im Gegensatz zu den gleichzeitigen Bildern Kirchners mit ähnlicher Thematik (vgl. Kat. 154) erkennt Hübner nicht die zerstörerischen Tendenzen der ausufernden Stadt, sondern entdeckt im Sinne von August Endell die Schönheit der großen Stadt, die durch Atmosphäre, Dampf und Licht verklärt wird. Dabei hat es den Anschein, als ob den Maler die korrekte Topographie der Stadt gar nicht interessiere. Bei der Bahnstrecke, die Hübner hier wiedergibt, kann es sich eigentlich nur um die Potsdamer oder Anhalter Bahn handeln, die beide fast parallel aus der Stadt heraus nach Südwesten führen. Sonst käme nur noch die Strecke am Bahnhof Gesundbrunnen infrage. Wegen der tief liegenden Gleise und der Breite der Anlagen scheiden andere Strecken aus.

Bisher wurde angenommen, Hübner habe an der Potsdamer Strecke vor dem Bahnhof Friedenau gestanden. Die hoch aufragenden Gebäude wären dann das Rathaus Friedenau und die Kirche am Friedrich-Wilhelm-Platz. Diese Möglichkeit scheidet jedoch aus, da das Rathaus erst 1913–17 erbaut wurde und das Gemälde auf 1912 datiert ist. Als weitere Möglichkeit ergäbe sich ein Standpunkt vor der Langenscheidtbrücke mit Blick auf den ehemals sehr hohen Turm des Schöneberger Rathauses und den Turm der Apostel-Paulus-Kirche. Allerdings erhebt sich dann die Frage nach der monumentalen Zweiturmfassade der 1909 erbauten St. Norbert-Kirche oder der Paul-Gerhardt-Kirche, die beide links vom Schöneberger Rathaus zu sehen sein müßten. In der Nähe des Bahnhofs Gesundbrunnen wiederum gibt es kein hohes Rathausgebäude. Solange keine Klarheit über die genaue Topographie besteht, ist anzunehmen, daß Hübner ähnlich wie Baluschek mit unterschiedlichen Realitätspartikeln arbeitete, für ihn also Rathaus und Kirchturm in Verbindung mit den endlosen Mietshäusern an den Bahnstrecken zu allgemein gültigen Merkmalen der wilhelminischen Großstadt wurden.

Lit.: Kat. Maler der Berliner Secession, Ausstellung Galerie Michael Haas, Berlin 1980, Nr. 32 (dort als »vor dem Bahnhof Friedenau« bezeichnet).

Kat. 123

123 Robert Breyer (1866–1941) Berliner Landschaft, 1906

Öl/Lwd; 51 × 124; bez. u. l.: »R. Breyer 1906«.
Stuttgart, Galerie der Stadt Stuttgart, Inv. O-684.

Die Arbeiten Robert Breyers bieten ein gutes Beispiel für einen gemäßigten Impressionismus, der über die »Berliner Secession« allmählich breitere Anerkennung gefunden hatte. Der aus Stuttgart stammende Breyer stellte seit Beginn in der Secession aus, zog 1901 nach Berlin und wohnte seit etwa 1905 in der Charlottenburger Leibnizstraße, ganz in der Nähe der S-Bahn zwischen Savignyplatz und Stuttgarter Platz, wo auch das vorliegende Bild entstand.

Eine Stadtansicht mit Mietshäusern und der Aufreihung kahler Brandmauern, dazwischen eine dampfende Stadtbahn, vermochte in Berlin um 1905 kaum noch jemanden zu erregen, zumal jede herausfordernde Kritik an der Anonymität der größten Mietskasernenstadt fehlte und Breyers Bilder auch malerisch keinen Anlaß zum Vergleich mit der berüchtigten »Rinnsteinkunst« lieferten. Das fein abgestufte Grün der Baumgruppen wirkt inmitten der ockerfarbenen Häuser sehr dekorativ, und die Eisenbahn vermittelt eher den Eindruck einer Idylle als der Konfrontation von modernem Verkehr mit dem städtischen Wohnraum. Schon die zeitgenössische Kunstgeschichte bescheinigte Breyer 1909 als herausragende Eigenschaften eine *»si-*

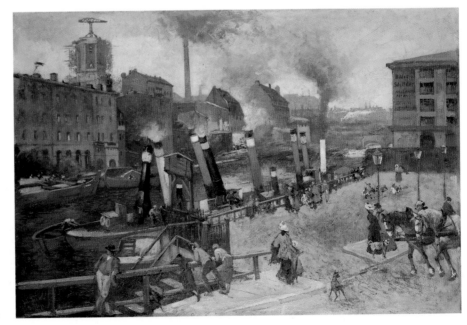

Kat. 124

chere Technik, aber auch die etwas trockene Kühle, die ein besonderes Kennzeichen seines Schaffens ist« (ThB, 5. Bd., S. 3).
Breyers Anliegen ist die ästhetische Anerkennung der Großstadt, wie sie August Endell 1908 in seiner Schrift »Die Schönheit der großen Stadt« forderte. Gleichzeitig folgt Breyer einem vom Jugendstil geprägten Standpunkt, indem in der malerischen Bewältigung durch formale Mittel auch die Häßlichkeit und Langeweile eines äußeren Erscheinungsbildes aufgewertet und in eine dekorative Darstellung umgeformt wird.
Eine sehr ähnliche 1905 entstandene Fassung des hier gezeigten Bildes ist verschollen.

Lit.: Kat. der 11. Ausstellung der Berliner Secession, 1906, Nr. 41. – Kunst und Künstler, 5, 1906/07, S. 116 (Abb. der verschollenen Fassung von 1905). – Doede, S. 82 f., Nr. 39.

124 Julius Jacob (1842–1929)
Schleppdampfer an der
Fischerbrücke, 1909
Öl/Lwd; 92,6 × 134; bez. u. l.: »Jul. Jacob Berlin 1909«, o. r. auf der Fassade: »Bilder u. Schilder Malerei Alt-Berlin Jul. Jacob Ludwigkirchstr.«. Schweinfurt, Slg. Georg Schäfer, Inv. 5439.

Julius Jacob hatte über Jahrzehnte hinweg Ansichten von Berlin gemalt, ohne seinen Stil wesentlich zu ändern. Als er 1909 die Anlegestelle der Schleppdampfer malte, hatte die »Berliner Secession« ihren Höhepunkt bereits überschritten. Kurz darauf sollten die Expressionisten eine neue malerische Auffassung vertreten und vor allem die Großstadt in einem gänzlich anderen Licht sehen. Jacob widmete sich weiterhin der allmählich verschwindenden Altstadt. In seinem großformatigen Gemälde erkennt man gegenüber der Fischerbrücke links die Stadtvogtei, daneben stehen noch die gleichen Häuser, die Jacob von einer anderen Stelle aus schon 1886 gemalt hatte (Kat. 102). In seinem malerischen Stil werden nun jedoch einige Veränderungen spürbar. Im Mittelpunkt des Bildes steht nicht mehr eine Stadtansicht, sondern die Anlegestelle mit den Schleppdampfern, deren schwankende Schornsteine das eigentliche Thema des

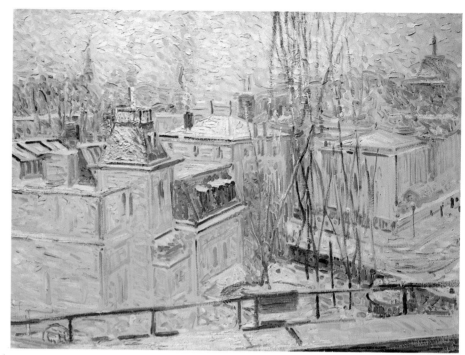

Kat. 125

Abb. 64 Wohnung Curt Herrmanns in der Kaiserin-Augusta-Straße 69. Straubes Übersichtsplan von 1896 (Nachträge 1902), Blatt III C (Ausschnitt), Berlin, Landesarchiv (zu Kat. 125).

Bildes sind. Etwa zehn Schiffe liegen hier fest, man wartet auf Aufträge. Sinnlos stoßen die Schlote ihren Rauch aus, der sich mit dem Qualm der Fabrikschornsteine vermischt und die ganze Gegend mit einem schmutzigen Braun überzieht. Die in früheren Bildern Jacobs übliche Detailbehandlung ist zugunsten eines wesentlich großzügigeren Farbauftrages aufgegeben, was ihn jedoch nicht hindert, erzählerische Elemente in die Darstellung einzubringen, wie die sich belauernden Hunde oder die am Ufergeländer herumlümmelnden Jugendlichen. Vor allem aber setzte Jacob die Farbe nun nicht mehr in naturalistischer Genauigkeit ein, sondern ordnet sie dem Gesamteindruck unter. Brauntöne überziehen die gesamte Darstellung, der Rauch der Schornsteine bedeckt selbst den blauen Himmel. Als Gegensatz zur tristen graubraunen Altstadtlandschaft setzt Jacob Rot und Grün gezielt als Komplementärfarben ein, die nur bedingt natürliche Verhältnisse wiedergeben. So sind die Grüntöne deutlich als ausschließlich künstlerisches Ausdrucksmittel zu werten, tauchen sie doch nicht nur in den Bäumen und Büschen am gegenüberliegenden Ufer auf, sondern finden sich auch auf den Ladeflächen der Kähne. Am Ufer lehnt ein Mädchen in grünem Kleid mit roter Schürze am Geländer, der Turm des gerade im Bau befindlichen Stadthauses wird von einem feuerroten Kran bekrönt. Gerade die Eingrenzung klarer Farben in der Kombination von Grün und Rot erhöht den tristen Gesamteindruck der Altstadt, die Jacob hier bewußt in stimmungsvoller Atmosphäre wiedergibt. Der Hinweis auf »Alt-Berlin« dient dabei als Werbung für die eigene Tätigkeit und unterstreicht Jacobs erklärte Absicht, die gewachsene Altstadt angesichts ständiger Veränderungen wenigstens im Bild zu überliefern.

125 Curt Herrmann (1854–1929)
Beschneite Dächer, 1908/09
Öl/Pappe; 47 × 62; bez. u. l.: »C. H.«.
Berlin, Berlin Museum, Verein der
Freunde und Förderer des Berlin
Museums, Inv. GEM 85/19.

Zwischen 1908 und 1910 malte Herrmann von seiner Atelierwohnung in der Kaiserin-Augusta-Straße aus mehrere Straßenansichten. Herrmann wohnte in einem Eckhaus an der Kreuzung zur Friedrich-Wilhelm-Straße und zur Rauchstraße, unweit des Lützowplatzes und am Rande des Tiergartens (Abb. 64). Zu den frühesten Bildern mit Villen in der Rauchstraße, die in drei aufeinanderfolgenden Wintern in mehreren Variationen entstanden, gehört das hier gezeigte Bild, das sehr wahrscheinlich mit jenem Gemälde identisch ist, das 1909 unter dem Titel »Beschneite Dächer« in der »Berliner Secession« ausgestellt war. Für diese Annahme und die entsprechende Datierung von 1909 spricht auch eine Zeitungskritik anläßlich einer Ausstellung Curt Herrmanns im Frühjahr 1909 in Weimar: »*Stark impressionistische Eigenart zeigen die Straßenbilder. [...] Das Gemälde ›Beschneite Dächer‹ zeigt eine Häusergruppe ganz in den hellsten Farben. Neben Weiß und Gelb, helles Grün und Rosa.*« Das Bild gibt einen Blick über die Häuser und verschneiten Dächer in der Rauchstraße wieder. Die genaue Lokalisierung konnte mit Hilfe der Bauakten gesichert werden, wonach die Gebäudeanlage im Vordergrund als Villa Zimmermann in der Rauchstraße 26 zu identifizieren ist. Im Hintergrund links erkennt man schemenhaft den Turm der Kaiser-Wilhelm-Gedächtniskirche. Rechts unten führt als dunkler Streifen die schneegeräumte Hitzigstraße diagonal aus dem Bild heraus.

Auch über die Datierung vermitteln die Akten der Baupolizei exakte Angaben. Da in den Jahren 1909 und 1910 auf den benachbarten Grundstücken der Rauchstraße 26 eine rege Bautätigkeit einsetzte und zum Teil von Herrmann in weiteren Gemälden festgehalten wurde (vgl. Kat. 126), darf die Datierung auf den Winter 1908/09 als gesichert gelten. Weitere Gemälde und Fotos verschollener Bilder im Besitz der Erben Curt Herrmanns mit ähnlichen Ansichten zeigen hinreichend deutlich die Absicht des Malers, die gleiche Straßenansicht zu verschiedenen Tageszeiten und demzufolge bei unterschiedlichen Lichtverhältnissen wiederzugeben. In seiner Malerei hatte sich Herrmann seit etwa 1900 dem Neoimpressionismus zugewandt, dabei meistens Landschafts- und Blumenbilder gemalt. Das Thema der Großstadt griff er erstmals mit den Ansichten der Rauchstraße auf. Seine Malweise zeigt jedoch eine freiere Anwendung der Theorien Seurats und Signacs. Zwar verwendet er nur die Grundfarben Gelb, Rot, Blau und ihre Komplementärfarben; der ausschließlich punktförmige Farbauftrag ist jedoch ebenso überwunden wie die Forderung, einzelne Farbpunkte streng und ohne Berührung der Nachbarfarben nebeneinander zu setzen.

Kat. 126

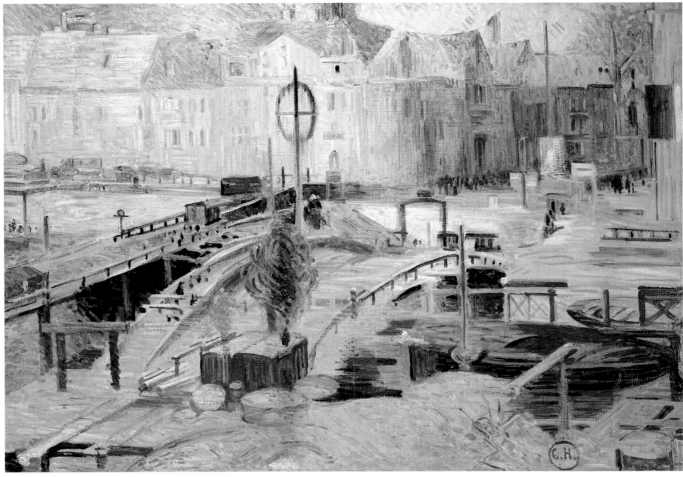

Kat. 127

Lit.: Kat. der 18. Ausstellung der
Berliner Secession, 1909, S. 22, Nr. 86.
– R. Bothe, Curt Herrmann, Ansichten
einer Berliner Straße, in: Berlinische
Notizen, 4/1987, S. 79–85.

**126 Curt Herrmann (1854–1929)
Die Rauchstraße im Gegenlicht,
1909/10**
Öl/Lwd; 60,5 × 75; bez. u. r.: »C. H.«.
Privatbesitz: Curt Herrmann Erben.

Herrmanns Darstellung der Rauchstraße
im Gegenlicht entstand im Winter
1909/10. Neben dem Haus Nr. 26 ist ein
umzäunter Bauplatz zu sehen, der durch
den Abriß des Eckhauses nahe der Fried-
rich-Wilhelmstraße im Sommer 1909
entstanden war. Schon im März 1910
führten Anwohner der Rauchstraße Be-
schwerde bei der Baupolizei, daß der
hohe Bauzaun gänzlich zerfallen sei. Im
Oktober des Jahres 1910 wurde nach
Ausweis der Bauakten bereits mit den
Ausschachtungsarbeiten für einen Neu-
bau begonnen.
Wie in allen seinen Bildern geht es Herr-
mann vor allem um die Erfassung des
Lichtes. Im Gegensatz zur lichtüberflu-
teten Darstellung der Rauchstraße unter
dem Titel »Beschneite Dächer« (Kat.
125) erfaßt Herrmann dieselbe Ansicht
nun im strengen Gegenlicht an einem
hellen, aber dunstigen Tag. Hausfassa-
den und Teile der Zäune liegen im Dun-
kel, werfen aber kaum Schatten. Die
Leinwand ist in einem sehr hellen lila
Ton grundiert. Die im Licht liegenden
Fassaden und Dächer sind Gelb und
Weiß gehöht. Blau, Violett und Grün ge-
ben die Schattenpartien an. Die gleichen
Farben werden in unterschiedlicher In-
tensität für die im Dunst verschwim-
mende Stadtsilhouette, aber auch für den
Himmel benutzt, wodurch die zwar von
Licht erfüllte, aber doch diffuse Atmos-
phäre eines Wintertages erreicht wird.

Abb. 65 Hansabrücke, um 1911; Foto; Berlin,
Landesbildstelle (zu Kat. 127).

Lit.: R. Bothe, Curt Herrmann.
Ansichten einer Berliner Straße, in:
Berlinische Notizen, 4/1987, S. 79–85.

127 Curt Herrmann (1854–1929)
Brückenbau in Moabit, 1909/10
Öl/Lwd; 68,5 × 98; bez. u. r.: »C. H.«.
Privatbesitz: Curt Herrmann Erben.

Das 1912 in der »Secession« ausgestellte
Gemälde zeigt den Rohbau der Hansa-
brücke, die 1909–10 von Alfred Grenan-
der errichtet wurde, wodurch die genaue
Datierung des Bildes gesichert ist. Zur
gleichen Zeit erbaute Grenander auch
die nicht weit entfernte Gotzkowsky-
brücke. Die Straßenansicht auf Herr-
manns Bild spricht jedoch eindeutig für
die Hansabrücke und die Einmündung
der Levetzowstraße. Außerdem ist unten
rechts deutlich das in die Spree ragende
Fundament des Brückenhauses an der
Hansabrücke zu sehen (Abb. 65).
Im Gegensatz zu seinen übrigen Berliner
Stadtbildern hat Herrmann hier das
ganze Spektrum der neoimpressionisti-
schen Farben eingesetzt und dabei trotz
der hohen Farbigkeit sehr einprägsam
den Charakter eines klaren Wintertages
erreicht. In hellem Sonnenlicht zeigen
sich die leuchtend gelben Fassaden und
hellroten Dächer der Mietshäuser ent-
lang der Spree, während die Gebäude der
Levetzowstraße im blau-violetten Schat-
ten liegen. Die Baustelle am Ufer und die
Brückenkonstruktion sind von Schnee
bedeckt, Geländer, Brüstungen und die
Kaimauern durch dunkelblaue Farbtöne
scharf markiert. Die gesamte Baustelle
wird von einem Schiffahrtszeichen über-
ragt, das hier ein Durchfahrtsverbot an-
zeigt.
In der Anwendung der reinen Farben
verzichtet Herrmann weitgehend auf die
tüpfelnde Malweise der Neoimpressioni-
sten. Auf den Straßen, im Bereich der
Brückenkonstruktion und des Flußlaufs
sind die Farben spontan und in verhält-
nismäßig breiten Pinselstrichen aufge-
tragen. Im dunklen Wasser bricht sich
das Sonnenlicht in kräftigen orangefar-
benen Flächen, rote Schalungsbretter
überspannen die Brückenkonstruktion.
Trotz der durchkonstruierten Komposi-
tion wirkt das Bild in seiner farbigen In-
tensität und in der Malweise außeror-
dentlich temperamentvoll. Es scheint, als
sei die Kenntnis der um 1905 in Paris auf-
kommenden Malerei der »Fauves« nicht
ohne Einfluß auf Curt Herrmann geblie-
ben. Zumindest hat er die Entwicklung
genau beobachtet. Mit zahlreichen Pari-
ser Malern war er persönlich bekannt;
1905 und 1907 hatte er sich an Ausstel-

Kat. 128

lungen im »Salon des Indépendants« be-
teiligt, wo unter anderen auch Henri Ma-
tisse und André Derain ihre Bilder zeig-
ten. 1908 beteiligte sich Herrmann an
den Vorbereitungen einer Matisse-Aus-
stellung, die Cassirer in Berlin durch-
führte.

Lit.: Kat. der 24. Ausstellung der
Berliner Secession, 1912, S. 20, Nr. 99
(mit Abb.). – Kat. Curt Herrmann, Nr.
78. – Zur Hansabrücke: F. Krause, F.
Hedde, Die Brückenbauten der Stadt
Berlin seit dem Jahre 1897, in:
Zeitschrift für Bauwesen, 72, 1922, S.
26, Abb. 26.

128 Curt Herrmann (1854–1929)
Savignyplatz mit Stadtbahnbrücke,
1911/12
Öl/Lwd; 110 × 100; bez. u. r.: »C. H.«.
Privatbesitz: Curt Herrmann Erben.

Im Frühjahr 1911 zog Curt Herrmann
nach Charlottenburg in die Knesebeck-
straße, unweit des Savignyplatzes, wo ei-
nes seiner letzten Berliner Stadtbilder
entstand. Der winterliche Platz ist von
einem Eckhaus an der Kantstraße aus ge-
sehen, der Blick geht über die S-Bahn-
brücke in die Knesebeckstraße in Rich-
tung Kurfürstendamm. 1912 wurde das
Bild unter dem Titel »Stadtbahnbrücke«
auf der Secessionsausstellung vorge-
stellt. Das großformatige Gemälde ist
deutlicher als die zuvor entstandenen
Bilder der Rauchstraße und der Moabiter
Brücke von einer sehr viel weitergehen-
den Auflösung der Formen gekennzeich-
net. Nur vereinzelt tauchen die Konturen
von Laternen und Bäumen auf dem licht-
erfüllten Platz auf, während die Fassaden
an der Kantstraße im Schatten versin-
ken. Fassaden und kahle Bäume, die da-
hinsausende S-Bahn und ihr verwehen-
der Rauch verbinden sich zu einer fast
undurchdringlichen Einheit.

Durch den hochgelegenen Blickpunkt löst sich folgerichtig das vom Betrachter weit entfernte Straßenniveau in eine indifferente helle Fläche auf, wobei die vom Licht durchfluteten Hauswände und die Straßen allein durch die hier unbemalte Leinwand in der Oberfläche strukturiert werden. Die Stadt verschwimmt im Gegenlicht. Architekturen, Laternen und die Baumstämme scheinen keine Berührung mit dem Pflaster zu haben. Dennoch gelingt es Herrmann, Brücke und Bahn trotz der diffusen Darstellung deutlich aus dem Licht herauszuheben und dem Eisenbahnzug den Eindruck von Geschwindigkeit zu verleihen.

Die neoimpressionistische Doktrin des unvermischten reinen Farbauftrags ist weitgehend aufgegeben. Die vorrangig auf Blau und Weiß beschränkten Farben werden mit Ocker- und Brauntönen vermischt, und auch die unbehandelte Leinwand bringt in die Gesamtkomposition einen Farbton, der der neoimpressionistischen Forderung nach reinen Farben nicht mehr entspricht. Auch der Farbauftrag in kleinen Punkten (pointillisme) wird von Herrmann zugunsten einer dichten, meist senkrechten Strichlage aufgegeben. Auf diese Weise erhalten zum Beispiel die Hausfassaden mit ihren zerfließenden Fenstern inmitten der sich im Licht auflösenden Formen einen stärkeren architektonischen Halt.

In späteren Bildern, die allerdings nicht mehr die Stadt Berlin betreffen, nähert sich Herrmann konsequent einer stärkeren Abstraktion, die aber immer von einem konkreten Vorbild ihren Ausgang nimmt.

Lit.: Kat. der 24. Ausstellung der Berliner Secession, 1912, Nr. 101. – Kat. Curt Herrmann, Nr. 80.

129 Franz Heckendorf (1888–1962)
Im Norden Berlins, 1911
Öl/Lwd; 80,5 × 100,5; bez. u. l.: »F. Heckendorf.« (eigenhändig) auf dem Keilrahmen: »F. Heckendorf 1911«.
Berlin, Bröhan-Museum.

1909 debütierte der erst zwanzigjährige Heckendorf mit zwei Berliner Straßenbildern in der Ausstellung der »Secession«, die sich jedoch allem Anschein nach nicht erhalten haben. So stellt die hier gezeigte Ansicht einer Berliner Vor-

Kat. 129

stadtlandschaft das früheste Berlin-Bild Heckendorfs dar. Bereits die Zeitgenossen sahen in Heckendorfs frühen Werken die bewußte Loslösung von der impressionistischen Malerei.

Ohne die Darstellung lokalisieren zu können, ist klar ersichtlich, daß es sich um ein entstehendes Neubauviertel am Rande der Großstadt handelt. Noch behaupten sich in der Mitte des Bildes eingezäunte Parzellen mit ländlichen Kleinbauten und hohen Bäumen gegenüber dem drohenden Bauboom. Bald werden sie verschwunden sein, denn von allen Seiten schieben sich die Neubauten heran. An einer breiten Straße, die von neuangepflanzten Alleebäumen umsäumt ist, erhebt sich links ein mehrgeschossiges Wohnhaus mit Gartenlokal, rechts ist ein Lagerplatz zu sehen. Im Hintergrund vermengt sich die langgezogene Dampfwolke eines Zuges mit dem wildbewegten Himmel.

Stärker als alle Secessionsmaler vor ihm löst sich Heckendorf von jeder naturalistischen Wiedergabe und geht in der Dynamik seines zeichnerischen Duktus, der auch die Malweise bestimmt, noch über die gleichzeitigen frühen Stadtbilder Ludwig Meidners hinaus (vgl. Kat. 158). Heckendorfs Darstellung wirkt mit ihren überwiegend brauntonigen Lokalfarben und den roten Dächern wie eine

aufgerissene und verletzte Landschaft, in der eine erbarmungslose Bautätigkeit die letzten Inseln ländlicher Bebauung inmitten von Gärten und Feldern in kurzer Zeit vernichten wird.

Das Vorherrschen erdfarbener Töne gibt Heckendorf bereits in dem nur ein Jahr später entstandenen Bild des U-Bahnbaus in Wilmersdorf (Kat. 149) zugunsten einer expressiven Farbigkeit auf, die hier nur vereinzelt hervorspringt.

Lit.: Bröhan 1973, S. 207–209.

130 Paul Hoeniger (1865–1924)
Der Spittelmarkt, 1912
Öl/Lwd; 74 × 93; bez. u. r.: »P. Hoeniger 1912«.
Berlin, Berlin Museum, Inv. GEM 75/7.

Paul Hoeniger, ein Schüler Franz Skarbinas, zeigte sich auch in der Thematik seiner Bilder und in seiner Hinwendung zur französischen Malerei seinem Lehrer verpflichtet. In den Secessionsausstellungen zeigte er mehrfach Szenen aus Paris und Berliner Straßenbilder. Die Ansicht des Spittelmarktes an einem regennassen Herbsttag erinnert unwillkürlich an die Stadtdarstellungen Camille Pissarros, der in Berlin zu dieser Zeit längst bestens bekannt war. Auch die reliefartige

Oberflächenstruktur des Bildes und der unruhig getupfte Farbauftrag erinnern an den französischen Maler, während die kleinteilige Fülle der Details Hoeniger deutlich von den Impressionisten unterscheidet. Allerdings gelingt es ihm dadurch, die hektische Atmosphäre des belebten Platzes zu vermitteln.

Sieben Straßen mündeten auf den Spittelmarkt. Die in die Tiefe des Bildes führende Gertraudtenstraße, der von rechts aus der Wallstraße fließende Verkehr, die kreuzenden und teilweise vom Bildrand überschnittenen Fahrzeuge – Autos, Fuhrwerke und Straßenbahnen – sowie das Gewimmel der Fußgänger kennzeichnen den Spittelmarkt als einen der wichtigsten Verkehrsknotenpunkte Berlins (Abb. 66). Auf der linken Seite des Bildes, wo ein Auto in die Niederwallstraße fährt, steht ein behelfsmäßiges Eckhaus, dessen Vorgängerbau abgerissen werden mußte, als hier 1906–08 die U-Bahnstrecke vom Leipziger Platz bis zum Alexanderplatz angelegt wurde.

Hoeniger vermittelt wirklichkeitsgetreu die Atmosphäre eines großstädtischen Platzes mit den Mitteln und Intentionen der Impressionisten, während zur gleichen Zeit Maler wie Beckmann, Meidner oder Kirchner die nervöse Hektik und Aggressivität der modernen Großstadt

Kat. 131

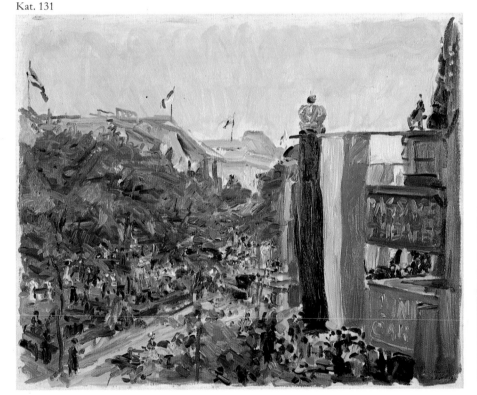

mit neuen Ausdrucksformen zum Thema ihrer Bilder erhoben.

Lit.: M. Osborn, Paul Hoeniger, in: Westermanns Monatshefte, 130, 1921, S. 541–55.

131 Max Slevogt (1868–1932) Unter den Linden, 1913

Öl/Lwd; 49 × 57,5; bez. u. r.: »Slevogt 17. Juni 13«.
Darmstadt, Hessisches Landesmuseum, Inv. GK 609.

Max Slevogt, der schon von München aus durch die Vermittlung von Max Liebermann der neu gegründeten »Berliner Secession« nahestand, ließ sich 1901 in Berlin nieder und gehört neben Liebermann und Corinth zu den herausragenden Vertretern der Secession. Bei allen drei Malern spielte das Bild der Stadt, in der sie lebten und arbeiteten, allerdings kaum eine Rolle. Im besten Falle entstanden Landschaftsbilder am Rande der Stadt, wie Liebermanns Wannseebilder und Slevogts »Garten in Kladow«, oder Darstellungen aus den Parks, wie Corinths »Fahnen am Neuen See« im Tiergarten. So verwundert es nicht, wenn sich Slevogt in seiner Darstellung von

der Parade anläßlich des 25jährigen Regierungsjubiläums des Kaisers weitaus stärker für die bunten Fahnen inmitten der leuchtend grünen Bäume interessiert als für die Menschen auf der Straße oder gar die Stadt selbst.

Vom Fenster oder Balkon einer hochgelegenen Wohnung auf der Südseite der festlich geschmückten »Linden« malte Slevogt an einem Tag, dem 17. Juni 1913, zwei Fassungen des gleichen Themas. Der Standort des Malers befand sich an der Ecke zur Friedrichstraße, wie aus dem Darmstädter Bild zu erschließen ist. Schrifttafeln an den Balkonen verweisen auf das »Lindencabaret« und die Passage zum Metropoltheater zwischen »Linden« und Behrenstraße. Im Hintergrund erkennt man das Dach der Universitätsbibliothek.

Während auf der ersten Fassung (Abb. 67) die Straße mit den vorbeiziehenden Truppen und die Zuschauer unter den Linden etwa gleichwertig aufgefaßt und deutlich zu unterscheiden sind, zeigt das hier ausgestellte Bild ein üppiges Furioso an Farben, wobei Zuschauer und Paradetruppen, Fahnen und Bäume zu einer fast abstrakten Farbkomposition verschmelzen. Die eigentliche Darstellung ist nur durch das rahmende Gerüst der im Hintergrund auftauchenden Dächer und der Balkonbrüstungen mit der Fahne zu erkennen, die in breiten Bahnen glatt herunterhängt und der bewegten Szenerie ein Element der Ruhe verleiht.

Abb. 66 Max Slevogt, Einzug (Parade unter den Linden), 1913; Öl/Lwd; Hannover, Niedersächsische Landesgalerie (zu Kat. 131).

In dem mit breiten Pinselstrichen schnell gemalten Bild gelingt es Slevogt, die Stimmung eines sommerlichen Tages zu vermitteln, an dem die »Linden« eher den Charakter eines Festplatzes im Grünen als einer Hauptstraße der kaiserlichen Metropole aufweisen. Mit der Intensivierung der malerischen Mittel, der Auflösung der Einzelformen und der Steigerung der Farbe folgt Slevogt dem von den Impressionisten eingeschlagenen Weg. In der Impulsivität seiner heftigen Malweise, die auch schon seine Zeitgenossen bewunderten, unterscheidet sich Slevogt jedoch deutlich von den vorangegangenen französischen Malern.

Lit.: »Dem Sechzigjährigen Max Slevogt«, in: Kunst und Künstler, 27, 1929, S. 23. – H. J. Imiela, Max Slevogt, Karls-ruhe 1968, S. 406. – Kat. Die Gemälde des neunzehnten und zwanzigsten Jahrhunderts in der Niedersächsischen Landesgalerie Hannover, 2 Bde., München 1973, Textband S. 475.

132 Willy Jaeckel (1888–1944)
Frachtkähne auf der Spree, 1913

Öl/Lwd; 51 × 71; bez. u. r.: »Jäckel. 13«. Milwaukee, Mr. and Mrs. Marvin L. Fishman.

Innerhalb der verschiedenen Strömungen der Berliner Malerei sind die Jahre kurz vor Ausbruch des Ersten Weltkriegs besonders auffällig von der Auseinandersetzung mit der Großstadt geprägt. Aus dieser Sicht ist es nicht verwunderlich, daß der junge Willy Jaeckel, der 1913 von Dresden über Breslau nach Berlin gekommen war, mehrere Stadtansichten malte, während er später auf dieses Thema nicht mehr einging.

Jaeckel wohnte in der Cuxhavener Straße in Moabit, dicht an der Spree. Wahrscheinlich zeigt das Bild den Spreebogen an der Hansabrücke, zumindest gab es in der Nähe von Jaeckels Wohnung unter den zahlreichen Spreebrücken keine ähnliche Konstruktion. Auch der Brückenturm auf der rechten Bildseite mit dem hohen geschweiften Dach, der auf der anderen Seite des Flusses an der Einmündung der Levetzowstraße fehlt, entspricht der realen Situation (vgl. Abb. 65). Der Blick des Malers, der am Hansa-Ufer steht, geht nach Osten. Der Turm im Hintergrund dürfte zur Kirche St. Johannes in Moabit gehören.

Kat. 130

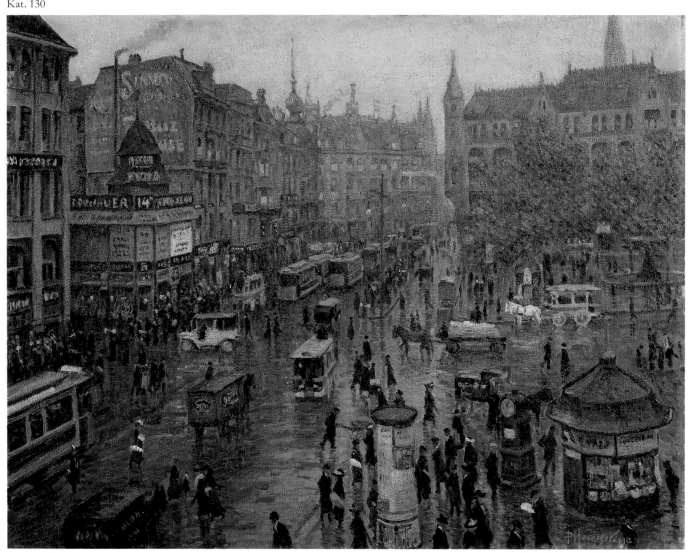

Die Lokalisierung der Darstellung wird durch eine Lithographie Jaeckels in der Zeitschrift »Der Bildermann« (1, 1916, Nr. 2) unterstrichen, die fälschlicherweise den Titel »Kanal in Berlin« erhielt. Es handelt sich um eine dem Ölgemälde sehr ähnliche Ansicht vom gegenüberliegenden Ufer der Spree aus. Auf der Lithographie sind hinter der Hansa-Brücke deutlich die Drahtseilspannungen des Borsigsteges, einer Hängebrücke für Fußgänger, zu erkennen.

Wichtiger als die topographische Bestimmung ist jedoch der malerische Gesamteindruck des Bildes. Jaeckels Auffassung hat mit den lichterfüllten und Atmosphäre betonenden Werken der Impressionisten und der deutschen Freilichtmalerei im Gefolge der Secession kaum noch etwas gemein.

Im Gegensatz zum stimmungsvollen Kolorismus von Malern wie Paul Hoeniger und Ulrich Hübner oder den flirrenden Winterbildern Curt Herrmanns dominiert bei Jaeckel das harte Zusammentreffen von Linie und Fläche, das auch sein späteres Werk auszeichnet. Eine Konfrontation der Formen wird in dem quer zum Fluß treibenden Kahn und den schwarzen Pflöcken und Masten deutlich. Die Häuser sind zu zeichenhaften Formeln verkürzt, die topographische Bestimmung tritt hinter dem Gesamteindruck von Flußlandschaft und Großstadt zurück. Jaeckel steht hier den gerade nach Berlin gekommenen Brückemalern näher als der Secession, allerdings fehlt ihm die aggressive Farbigkeit der Expressionisten.

133 Willy Jaeckel (1888–1944) Blick aus dem Atelierfenster auf die Spree in Moabit, um 1914

Öl/Karton, 66 × 51; bez. u. l.: »Jäckel.«. Berlin, Bröhan-Museum.

Das Bild wurde schon 1916/17 von der Kestner-Gesellschaft in Hannover unter dem irreführenden Titel »Kanal in Berlin« ausgestellt und seither unter dieser Bezeichnung auf mehreren Ausstellungen gezeigt. Erst im Katalog der Sammlung Bröhan erschien 1973 der Hinweis auf Jaeckels Atelier an der Spree, wodurch eine korrekte Lokalisierung möglich ist. Jaeckel wohnte in Moabit in der Cuxhavener Straße, die an der Spree vom Schleswiger Ufer zwischen der Hansabrücke und der früheren Achenbachbrücke abzweigt.

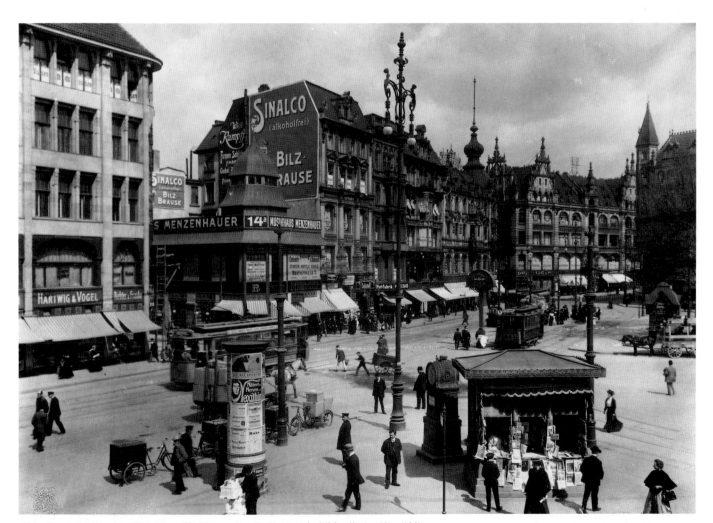

Abb. 67 Spittelmarkt, 1909; Foto, W. Titzentaler; Berlin, Landesbildstelle (zu Kat. 130).

Kat. 132

Der Maler blickt aus dem hochgelegenen Atelier auf den Fluß, dessen steile Ufermauern wahrscheinlich die fälschliche Assoziation mit dem nahegelegenen Landwehrkanal hervorrief (vgl. auch Kat. 132). Auf dem Gemälde ist links die Rundung eines Eckhauses zu sehen, die Spree erscheint trotz der hellen Spiegelung als dunkles, stehendes Gewässer. Die schwarzen Konturen des Kahns vor dem fahl glänzenden Wasser unterstreichen noch diesen Eindruck. Links führt die Achenbachbrücke, der heutige Wollenwegersteg, über den Fluß. Dahinter breitet sich in den schmutzig grünen Niederungen zwischen Spree und Landwehrkanal das Industriegebiet an der Franklinstraße aus. Am Horizont ragen einige schwer zu bestimmende Hochbauten Charlottenburgs auf, wahrscheinlich Schloß und Rathaus. Offenbar geht es Jaeckel nicht um eine genaue topographische Bestimmung, vielmehr zeigt er ein fast anonym wirkendes Randgebiet der Großstadt, die sich an ihrer Peripherie in monotoner Gleichförmigkeit mit einer trostlosen Landschaft verbindet, die ihrerseits schon von Industriebauten gezeichnet ist.

Lit.: Bröhan 1973, S. 224.

134 Max Liebermann (1847–1935)
Königgrätzer Straße, 1916
Öl/Lwd; 55 × 85; bez. u. r.: »M. Liebermann 16«.
Frankfurt am Main, Deutsche Bank AG.

Liebermanns Bild von der Königgrätzer Straße erinnert schon durch den Straßennamen und das Jahr seiner Entstehung an den Krieg. Die preußischen Adler auf

den Steinbrüstungen (wahrscheinlich eine Abgrenzung der Ministergärten), aber auch der Soldat unter den Passanten, vermitteln ähnliche Assoziationen. Liebermann, der ein Leben lang im Zentrum Berlins, am Pariser Platz, dicht neben dem Brandenburger Tor, lebte, hat seine Heimatstadt sonst nie gemalt. So ist zumindest zu vermuten, daß die Kriegszeit mit ein Anlaß des Bildes war.

Zu Beginn des Ersten Weltkriegs bekannte sich Liebermann, wie die meisten deutschen Künstler, zu einer patriotischen Haltung, die sich auch in den graphischen Arbeiten für Paul Cassirers Zeitschrift »Kriegszeit« niederschlug.

Das Gemälde »Königgrätzer Straße« ist typisch für Liebermanns politische Einstellung, die weniger anklagt als beobachtet. Er zeigt den realen Alltag mit den Mitteln seiner Kunst, die von neueren Strömungen unbeeinflußt bleibt. Im Gegensatz zu Ludwig Meidner, der bekannte, daß er die Stadt nicht mehr wie die Impressionisten darzustellen vermöge (vgl. S. 251), forderten Großstadt und Krieg Liebermann keineswegs zur Veränderung seiner künstlerischen Mittel heraus. Ihn interessierte das künstliche Licht am Abend, in dessen Schimmer die Menschen durch die Straße eilen, der sanfte Kontrast der hellen Mauer gegen die dunklen Bäume und den nächtlichen Himmel. Im scheinbar unpolitischen Nebeneinander von Soldat, Zivilist und den preußischen Adlern zeigt

Kat. 135

Kat. 133

Liebermanns einziges Stadtbild ein Berlin, das von den Schrecken des Krieges kaum berührt wird. Er spiegelt damit die Realität einer Zeit, in der Alltagsroutine und Massenvernichtung nebeneinander her existieren. Die zeitgenössische Wertschätzung des Bildes wird dadurch unterstrichen, daß es 1917 aus Anlaß des 70. Geburtstags von Liebermann in der Zeitschrift »Kunst und Künstler« abgebildet wurde.

Lit.: Kunst und Künstler, 15, 1917, Heft 10, Abb. S. 486.

135 Leo von König (1871–1944)
Die Spree an der Marschallbrücke,
1918
Öl/Lwd; 32 × 44; bez. u. r.:
»L. v. König, 1918.«.
Berlin, Wolf J. Siedler.

Das Bild wird in der neueren Literatur zur »Berliner Secession« fälschlicherweise als Darstellung am Landwehrkanal bezeichnet. Leo von König gibt jedoch die Gegend an der Spree in Höhe der Marschallbrücke wieder. Fast alle Gebäude beherbergen städtische oder staatliche Einrichtungen, wie schon an der Beflaggung anläßlich eines Feiertages erkennbar wird. Der Standpunkt des Ma-

lers liegt direkt am Reichstagsgebäude, sein Blick geht in Richtung Museumsinsel und Dom, dessen Kuppel halbrechts schemenhaft auftaucht. Im Vordergrund erkennt man am rechten Bildrand gerade noch die Gartenfront des Palais des Reichstagspräsidenten. Dahinter liegen die beflaggten Gebäudekomplexe der 1874–83 erbauten naturwissenschaftlichen Institute der Universität. Am gegenüberliegenden Schiffbauerdamm sieht man links die breite Front des Komödienhauses. Hinter der Marschallbrücke folgt jenseits der Luisenstraße das Verwaltungsgebäude der BEWAG, nur an dem turmartigen Eckbau zu erkennen.

Offensichtlich kam es König besonders auf die heitere Stimmung eines winterlichen Tages an. Alle Einzelheiten und Konturen sind durch breite Pinselstriche aufgelöst, die Farben ausgesprochen hell, Schatten kaum erkennbar. Die Schiffe auf der Spree, das Wasser und seine Spiegelungen, Rauch und Schnee sowie die im hellen Dunst verschwimmenden Fassaden verschmelzen zu einer lichterfüllten, atmosphärischen Einheit, die durch die schwarz-weiß-roten Fahnen farbig akzentuiert wird.

Nur die Fahnen und die Datierung lassen darauf schließen, daß die Darstellung noch im Kriegsjahr 1918 entstanden ist. Nach November 1918 wäre die schwarz-weiß-rote Beflaggung nicht mehr möglich gewesen. Demzufolge entstand das Bild in den ersten Monaten des Jahres 1918, die Beflaggung der öffentlichen Gebäude verweist auf den 18. Januar, dem Tag der Proklamation des gerade vor dem Untergang stehenden Kaiserreiches, wobei aber der Bedeutung dieses Tages vom Maler kaum Patriotismus, wohl aber ein festlicher Charakter abgewonnen wird.

Gemessen an den schon 1910 einsetzenden Werken der Expressionisten oder den gesellschaftskritischen Stadtdarstellungen eines George Grosz erscheint Königs Bild fast wie ein Abgesang auf den deutschen Impressionismus französischer Provenienz.

Lit.: Leo von König, Festschrift zum 70. Geburtstag, Berlin 1941. – Doede, S. 109, Nr. 182.

Kat. 134

Das Großstadtbild Berlins in der Weltsicht der Expressionisten

Dominik Bartmann

»All diese Gegensätze, die Berlin in sich vereint, all diese scheinbare Kulturlosigkeit, die die unruhigen Riesenformen neben die kühle Sicherheit von einst stellt – die Armut seiner Armen, der Fleiß seiner Fabriken, das wilde Jagen seines Verkehrs, die sich umformende Innenstadt und die entrechtete Natur an der Lisière; Neues und Altes – a l l e s ist noch unbesungen. Und dennoch – dennoch ist Berlin ein Gedicht in meinen Augen. Ein Gedicht ist es, dessen eigenartige Rhythmen ich mit jedem Schritt empfinde, der mich über sein Pflaster trägt; das zwar meine Nerven oft quält, meine Seele beunruhigt, und dessen tosenden Singsang ich doch nicht entbehren könnte.«[1]

Als der Schriftsteller Georg Hermann 1912 dies niederschrieb, schmerzlich und höchst subjektiv den Mangel an künstlerischem Widerhall auf das neue Berlin feststellend, hatte in Literatur und bildender Kunst bereits eine Entwicklung eingesetzt, die nur kurze Zeit darauf die Erwartungen des Autors erfüllen sollte – der Großstadt-Expressionismus. Hermann selbst verwandte in seinem Text Bilder und Ausdrücke, die in ihrer Prägnanz genau das trafen, was diese Strömung in Reaktion auf die fieberhafte Atmosphäre in Berlin vor dem Ersten Weltkrieg zur Darstellung brachte: den ungebremsten Bauboom und seine soziale Kehrseite, gigantische Industrieansiedlungen, Motorisierung, die Zerstörung des historischen Zentrums und die skrupellose Erschließung des Umlandes.

Berlin, wo noch im ersten Jahrzehnt unseres Jahrhunderts Naturalismus und Impressionismus in Hochblüte standen, war freilich nicht Ursprungsort des deutschen Expressionismus. Das waren die Landschaften an der Nord- und Ostseeküste, an den Moritzburger Seen, in Westfalen, am Rhein und in Oberbayern. Sie wurden zum Anlaß eines aus unmittelbarem Naturerlebnis und freiheitlichem Lebensgefühl hervorgegangenen, völlig unkonventionellen Schaffens genommen. In Berlin aber ist der Expressionismus, wie Eberhard Roters treffend formuliert hat, städtisch geworden, in Berlin hat er seine Unschuld verloren, indem er sich mit der Motorik der Großstadt verband.[2]

Die Aneignung der Stadtlandschaft – und um die allein soll es hier gehen – durch die Expressionisten erfolgte allerdings nicht abrupt, sondern stufenweise. Dabei spielte weniger der Einschnitt durch den Ersten Weltkrieg eine Rolle als vielmehr die von der Stadt selbst ausgehende – ambivalente – Faszination[3], ihr intellektuelles Reizklima, aber auch äußerliche Dinge, wie ein ungeheures Wachstum, die Verkehrsdichte und strukturelle bauliche Veränderungen. All dies geriet, von den Interpreten seines rationalen Kontexts entkleidet, schließlich zur Metapher einer unkontrollierbaren, dem Untergang geweihten Welt.

Anregungen durch den Futurismus und parallele Entwicklungen in der Lyrik waren dabei von entscheidender Bedeutung.

Vereinfacht gesehen, lassen sich drei Phasen der Berliner expressionistischen Stadtmalerei feststellen, deren Grenzdaten sich teilweise überschneiden. Die von 1910 bis 1913 datierenden Gemälde zeichnen sich durch eine unterschiedliche Betonung der Lokalfarben bei summarisch gleichgewichteter Behandlung der einzelnen Bildelemente aus und halten sich weitgehend an die vorgegebene topographische Situation. Bei den nach der Futuristen-Ausstellung und dem Auftreten Delaunays in Berlin (1912/13) entstandenen Werken sind verstärkt scharfkantige, splittrige und aggressiv farbige Kompositionen zu beobachten, die motivisch mit einem gesteigerten Interesse an technischen Großanlagen und Eingriffen in das Weichbild der Stadt korrespondieren. Ab 1913 kulminiert diese, jegliche Urbanität negierende Entwicklung in apokalyptischen Bildvisionen, die nach Ausbruch des Krieges einen real politischen, jedoch gleichnishaft vorgetragenen Hintergrund erlangen.

Die Abseiten der Stadt als Schauplatz existentieller Konflikte

Seit Gründung des Deutschen Reiches hatte Berlin einen unvergleichlichen Aufschwung erlebt. Es war die am schnellsten wachsende Metropole Europas. 1870 betrug die Einwohnerzahl noch 800.000, zur Jahrhundertwende waren es einschließlich der Vororte bereits 3,4 Millionen, 1910 fast 4 Millionen und nach Ausbruch des Krieges 1915 3,8 Millionen. Die größte Steigerung ist für das erste Jahrzehnt des 20. Jahrhunderts festzustellen, wobei die Zahlen, die das engumgrenzte Berliner Stadtgebiet betrafen, nahezu stagnierten, in den Vororten aber umso rapider anstiegen. Spekulative Terrainerschließung, forcierter Massenwohnungsbau, weit aus dem Zentrum herausführende Ring-, Stadt- und Untergrundbahnen sowie Ansiedlung und Erweiterung von Fabriken vor allem der chemischen Industrie, der Elektro- und Maschinenbauindustrie waren Ursache beziehungsweise Begleiterscheinung dieser rasanten Entwicklung.[4]

Dichter und bildende Künstler fühlten sich von den einschneidenden Veränderungen an Berlins Peripherie, denen sie eine Fülle malerischer Effekte abgewannen, anfangs durchaus angezogen. Die 1908 publizierte Schrift »Die Schönheit der großen Stadt« von August Endell bot hier eine Anleitung zum Malen impressionistischer Stadtbilder und regte dabei v ö l l i g n e u e Bildthemen an. Neben der Betonung des Stimmungswertes – wechselndes Wetter, Nebel, Luft, Regen, Dämmerung, der Schmutz der Straße, der Schleier des Tages und der Nacht – ist dort auch von konkreten Motiven wie Giebelwänden, Kirchen, eisernen Brücken, Kanälen und Bahnhöfen, von Pferdefuhrwerken, Exerzierplätzen und Arbeitern am Rohbau die Rede, deren seltsame Schönheit trotz ihrer hoffnungslosen Häßlichkeit es zu entdecken galte. Richtungsweisend für die junge Expressionistengeneration muß über die Verdichtung des Atmosphärischen hinaus die Erkenntnis Endells gewesen sein, daß nicht mehr das historische Zentrum Berlins, sondern die Abseiten der Stadt und ihre expandierenden Vororte eine künstlerische Gestaltung verlangten: *»Man kann stundenlang durch die neuen Teile Berlins gehen und hat doch das Gefühl, daß man gar nicht vom Fleck kommt. So gleichförmig scheint alles, trotz des lauten Bestrebens aufzufallen, vom Nachbar abzustechen. Und doch auch hier, in diesen greulichen Steinhaufen lebt Schönheit.«*[5]

Vgl. S. 195

Die Unmöglichkeit, im 20. Jahrhundert noch glaubhaft das alte Berlin wiedergeben zu können, klingt auch in einem Vortrag des Architekten Otto March aus dem Jahre 1909 an: *»Das poetisch anmutende Gemälde Eduard Gärtners [gemeint ist sein Panorama von 1834] entspricht nicht mehr der Wirklichkeit. Die grünen Wiesen und Felder, die man vom Werderschen Kirchturm aus dicht hinter der Garnisonkirche und der Waisenhauskirche hinter dem Belle-Alliance-Platz und dem Potsdamer Tor sich ausbreiten sieht und in denen man die behaglichen Kleinstadtgestalten Chodowieckis wandeln zu sehen glaubt, sind heute von einem Steinmeer verschlungen, dessen steigende Brandung auch in der alten Stadt unsere alten Baumonumente umtost und ihre eindrucksvolle Würde durch Umgebung mit vielstöckigen Häusern zu gefährden droht.«*[6]

Vgl. Kat. 72

Bereits wenige Jahre später konnte Georg Hermann feststellen, daß sich die künstlerische Anteilnahme an der Weltstadt immer mehr nach außen, in die neuen Stadtviertel und Vororte, verschoben hatte: *»...hier haben wir das Gefühl, daß unser Auge und unser Sinn mit jedem neuen Schritt Entdeckungen macht, und hier spüren wir das Leben, das Werden, das Panta rei. Die Natur geht mit ihren alten Gesetzen, und die Stadt mit ihren neuen Gesetzen kommt. Sie will Platz und Arbeitsstätten schaffen für die Hunderttausende, die nachdrängen. Und herb und eigenartig, wie sie ist, fragt sie gar nicht viel nach Schönheit und Anmut. Sie nivelliert die Unebenheiten des Bodens, zieht Straßen, führt Bauten auf, gliedert den Raum bis hinauf in den Himmel – wie es ihr gefällt. Sie führt Telegraphendrähte und zerschneidet den Boden mit den*

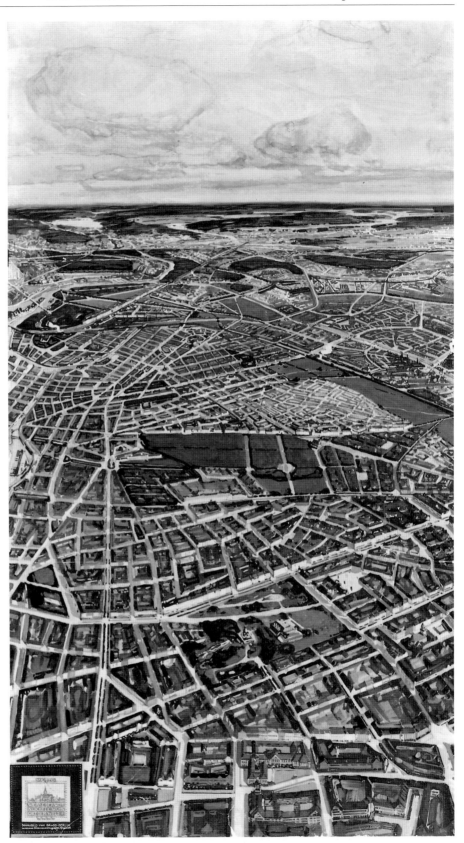

Abb. 68 Albert Gessner, Wettbewerbsent-
wurf für Groß-Berlin, 1909; Mischtechnik;
Berlin, Technische Universität Berlin,
Plansammlung.

langen Linien der Eisenbahnschienen. Sie gibt heute noch einer seltsamen, pittoresken Armut Raum, gestattet allerhand fahrendem Volk, auf Bauplätzen und an Stadtbahnbogen seine weißen Zelte aufzuführen, um vielleicht schon in wenigen Jahren nur Luxus und Reichtum hier zu dulden.«[7] Die Szenerie der neuen Stadtviertel, die Hermann beschreibt – frisch angelegte Straßen, Bauplätze, Telegraphendrähte, die langen Linien der Eisenbahnschienen – begeisterte anfangs die Expressionisten in ihrer Suche nach neuen Motiven. Ihnen, denen es im Gegensatz zu den Impressionisten wieder stärker auf das Was und nicht nur auf das Wie der Darstellung ankam, bot sich hier ikonographischer Ersatz für die von ihnen aufgegebenen Naturlandschaften in den deutschen Provinzen, in die sie nur noch gelegentlich zurückkehrten. Dabei muß hinzugefügt werden, daß einige von ihnen bereits vor ihrer Berliner Zeit ansatzweise Stadtbilder, etwa mit Gleis- und Fabrikanlagen, hervorgebracht hatten.

»Im steinernen Meer« – dies ist auch der Titel einer ersten Anthologie hauptsächlich naturalistischer Großstadtlyrik, die zu Beginn der expressionistischen Ära (1910) erschien. Das Eingangsgedicht des Bandes, »Berlin«, stammt von Julius Hart. Charakteristisch daran ist – und hier besteht eine Analogie zu einem Teil vor allem der frühen expressionistischen Stadtgemälde – ein optimistischer Grundton, in dem das Verhältnis des Einzelnen zum Gesamten noch wie das des Subjekts zum Objekt geschildert wird:

»Endlos ausbreitest du, dem grauen Ozean gleich
den Riesenleib [...]
Weltstadt, zu Füßen mir, dich grüßt mein Geist
zehntausendmal; und wie ein Sperber kreist
mein Lied wirr über dich hin, berauscht vom Rauch
und Atem deines Mundes: Sei gegrüßt du, sei gegrüßt.«[8]

Auffällig dabei ist die mehrfache Verwendung von Naturmetaphern; wie einer grandiosen Landschaft begegnet der Dichter respektvoll der Großstadt, bei der selbst die Ausdünstungen noch zum Inspirationsquell für eine wortgewaltige Lobeshymne werden. Ähnlich, nur im Tenor etwas gedämpfter, belegt Oskar Loerke in dem Gedicht »Blauer Abend in Berlin« die Stadt und ihre – nun allerdings schon zu Passivität verurteilten – Bewohner mit Bildern einer weitgehend unberührten Natur. Auch hier werden zivilisationsfeindliche Auswüchse des Industriezeitalters gleichnishaft verklärt, indem die unwirtlichen Straßenschluchten kurzerhand an ein unbestimmtes Küstengestade verlegt werden:

»Der Himmel fließt in steinernen Kanälen;
Denn zu Kanälen steilrecht ausgehauen
Sind alle Straßen, voll vom Himmelblauen.
Und Kuppeln gleichen Bojen, Schlote Pfählen
[...]
Die Menschen sind wie grober bunter Sand
Im linden Spiel der großen Wellenhand.«

Zwischen Dichtern und Malern bestanden in Berlin vor dem Ersten Weltkrieg enge persönliche Beziehungen. Einige von ihnen, wie Ludwig Meidner[9], vereinten sogar Talent für beide Gattungen in sich. Dies rechtfertigt es, der Frage nachzugehen, inwiefern auch in der bildenden Kunst in der ersten Phase der Entwicklung die Stadtlandschaft vorrangig als thematischer Steinbruch zur Erarbeitung eines neuen künstlerischen Ausdrucks diente, der sich zunächst auf formale und farbliche Strukturen konzentrierte.

Hier bieten sich besonders Bilder der Künstlergruppe »Die Brücke«, bekannt für ihr Streben nach Erfüllung unmittelbar-kreatürlichen, »primitiven« Lebensgefühls, zur Untersuchung an, aber auch solche vom frühen Beckmann

Abb. 69 U-Bahn-Bau entlang der Innsbrucker Straße, 1909; Foto.

Kat. 165

und von Meidner. Als erster der »Brücke«-Maler siedelte Max Pechstein 1908 nach Berlin über, gefolgt 1911 von Ernst Ludwig Kirchner, Karl Schmidt-Rottluff und Erich Heckel. Schon von Dresden aus beteiligten sie sich an den Ausstellungen der alten, dann der »Neuen Secession«, die 1910 aus Protest gegen die Ausjurierung von Pechstein, Nolde und anderen unter Georg Tapperts und Pechsteins Führung gegründet worden war. Dieser setzte sich nur am Rande mit dem Bild der Stadt auseinander, ging es ihm doch primär um »ein Streben nach Schönheit in Farbe und Rhythmus« und darum, »die farbige Idee der Wirklichkeitsdinge aufzufangen«, wie in zeitgenössischen Ausstellungskritiken bemerkt wurde.[10] In seiner »Baustelle in Schmargendorf« sind zwar alle Elemente einer »entrechteten Natur an der Lisière« (Georg Hermann) enthalten – rauchende Schlote, ein Bahnstrang mit Dampflok, eine Neubaustelle samt Arbeitern –, doch geht die inhaltliche Intention des Bildes über das Deskriptive bei aller »Betonung des sogenannten Stimmungselements«[11] kaum hinaus. Das Revolutionäre, »Expressive« an Pechsteins Gemälde erschöpft sich in der Radikalität der miteinander konfrontierten Farbflächen: dem Ockergelb des Sandhügels am unteren Bildrand, dem saftigen Grün der Zone darüber, dem leuchtenden Ziegel- und Karminrot der Gebäude. Aus alldem spricht die gleiche Emphase wie aus seinen Aktdarstellungen, Stilleben oder Figurenbildern, keineswegs aber Kritik an der Großstadt als einem alles verschlingenden Moloch.

Ähnlich verhält es sich mit Heckels Straßen- und Kanallandschaften. Die

»Gasanstalt am Luisenufer« von 1912 gibt zwar ein für die Versorgung der Kat. 148
Stadt lebenswichtiges technisches Monument wieder, aber auch hier kam es
dem Künstler in erster Linie auf flächenhafte Formreduktion[12] bei Steige-
rung der Farbwerte an. Die Komposition vermittelt dabei ein hohes Maß an
Ruhe und Harmonie, hervorgerufen vor allem durch das fast stehende Ge-
wässer.

Wie eng die Beziehung der »Brücke«-Mitglieder untereinander und wie ähn-
lich ihre Reaktion auf die Stadt in Berlin anfangs war, erweist der Vergleich
von Heckels Gemälde mit Kirchners »Rotem Elisabethufer«, das ebenfalls Kat. 151
aus dem Jahre 1912 stammt und im »Gelben Engelufer« von 1913 ein Pen- Kat. 152
dant besitzt. Die räumliche Nachbarschaft der Bildmotive am Luisenstädt-
ischen Kanal, das Spiel mit der Reflektierung des Wassers, die Absetzung
leuchtender von dunklen Farbflächen, die Art der Markierung von Bäumen
und Fenstern weisen eine unübersehbare Parallelität auf. In der Wahl eines er-
höhten Standpunkts, der Einfügung strichmännchenhafter Figuren und der
Verzerrung der Hausfassaden bei Kirchner deutet sich jedoch schon die
Sprengung des bislang immer noch festgefügten Bildraums an.

Eine Tendenz zunehmender Irritation zeigt sich bei Kirchner in dem Motiv-
wechsel von den idyllischen Kanallandschaften zu den Straßenschluchten der
Neubaugebiete im Südwesten der Stadt[13], so bei der »Innsbrucker Straße am Kat. 153
Stadtpark Schöneberg« von 1912/13. Hier ist Natur nur noch in rudimentä-
ren Resten erkennbar. Die gleichförmige Rundung der Straßenbegrenzung,
die sich lang hinziehende Blockbebauung, die symmetrische Ausrichtung der
Passanten, vor allem aber der aschgraue Farbton lassen die steinerne Einöde
der damaligen Vororte spüren.[14] Bei Heckel findet sich eine verwandte Auf-
fassung in dem 1911 datierten Gemälde »Stadtbahn in Berlin«, dessen starrer Kat. 147
Bildaufbau und schmutziges Kolorit ebenfalls die Anonymität der Großstadt
ahnen lassen.[15] Im Oeuvre des Künstlers bildet es jedoch in jeder Beziehung
eine Ausnahme.

Nicht nur das allgemein bekannte Zentrum, auch die Randgebiete kannten
die »Brücke«-Mitglieder aus eigener Anschauung: Heckel wohnte in Steglitz,
Kirchner bei Pechstein in Wilmersdorf, bis er 1914 ebenfalls nach Steglitz
zog. Von seinem Atelier in der Körnerstraße aus malte er wiederholt den
Blick auf die Wannseebahn und die Friedenauer Brücke.

Max Beckmann, der diesem Künstlerkreis eher fern stand und auch den
Sprung von der »Secession« Liebermanns zur »Neuen Secession« nicht mit-
machte, gleicht den »Brücke«-Malern doch in der Wahl bestimmter Motive.
Bei ihm wirkte sich der Einfluß des Impressionismus stilistisch am nachhal-
tigsten aus. Doch darf man sich vom Oberflächenreiz seiner Berlin-Ansichten
nicht täuschen lassen. Das verbietet schon ein Blick auf seine parallel zur
Stadtmalerei entwickelten Bildthemen – lauter den Menschen ins Unglück
stürzende Katastrophen, die ihm als überzeitliche Metaphern einer von
Nietzsche geprägten Weltsicht dienten.[16]

Bereits 1904 siedelte Beckmann von Paris nach Schöneberg, dann 1907 nach
Hermsdorf über. Seine »Vorstadtlandschaft«, im Jahr nach seiner Ankunft in Kat. 136
Berlin entstanden, entspricht exakt dem Wort Hermanns von der »entrechte-
ten Natur an der Lisière«, wirken doch die Brandmauern der neu errichteten
Häuser innerhalb einer noch ländlichen Gegend wie Fremdkörper.

Auch das Bild »Kaiserdamm« von 1911 zeigt eine Vorstadt-Situation, denn zu Kat. 138
seiner Entstehungszeit war die Verlängerung dieser großen Straßenachse in
westliche Richtung noch nicht abgeschlossen. In der Verlorenheit der spielen-
den Kinder inmitten der Steinwüste und in der Gewitterstimmung des Him-
mels, der aufgewühlt zu sein scheint wie ein Meer, teilt sich etwas undefinier-
bar Bedrohliches mit. Schon Hans Kaiser, Beckmanns erster Biograph, stellte
1913 fest: »Mag er eine [...] Amazonenschlacht oder den Kaiserdamm in Berlin ma-

len, immer liegen in der geheimen und unheimlichen Sprache der Farbe und Form seiner Visionen das Pathos und die Nervenstränge der Weltstadt.«[17] – *»Berlin, das heißt Kampf, Tragik, nacktes Leben, Wille, Energie, Brutalität, Kraft, Nerven und Geist.«*[18]

Diese Beobachtung Kaisers manifestiert sich vor allem in Beckmanns folgenden, innerstädtischen Straßenszenen. Aber auch ein vergleichsweise pittoreskes Motiv, wie der »Wasserturm in Hermsdorf«, enthält Elemente der Destruktion, welche – ein wesentlicher Punkt der Philosophie Nietzsches – jeglicher Erneuerung vorausgehen muß: Ein Großteil des Hanges ist kahlgeschlagen, die Erdschichten liegen ungeschützt offen.

<div style="margin-left:2em">Kat. 139</div>

Ein von Beckmann geförderter Einzelgänger, der seinerseits nicht ohne künstlerischen Einfluß auf diesen blieb, war Ludwig Meidner. Fällt sein Name, so denkt man unwillkürlich an religiös-philosophisch motivierte Visionen, die jedoch in einer Reihe Berliner Vorort-Landschaften von vergleichsweise gebändigter Expressivität eine Vorstufe besitzen. In diesen, 1908–11 entstandenen Bildern werden die sich ausweitende Stadt und die zurückgedrängte Natur nicht so sehr als unvereinbarer Widerspruch gebrandmarkt, eher sind sie Gegenstand einer rein malerischen Auseinandersetzung. Am schonungslosesten werden die ungeschminkten Seiten der Stadt noch in Meidners »Vorstadtlandschaft«, seiner frühesten Berlin-Ansicht, bloßgelegt. Bei dem Gemälde »Neu anzulegende Straße in Berlin-Wilmersdorf« kommt es dagegen vor allem auf das Einfangen farblicher und formaler Strukturen eines sonnendurchglühten Sandstreifens und der sich dahinter auftuenden Gebäudegruppe an. Daß hier der Pinsel zu zucken beginnt und die Landschaft in Erregung gerät, wie Thomas Grochowiak formuliert[19], dürfte vor allem auf den Einfluß van Goghs zurückzuführen sein, dessen Werk Meidner während eines ersten Berlin-Aufenthaltes 1905 kennengelernt hatte. Gegenüber dieser lichten, duftigen Malweise wirkt das Bild »Gasometer in Berlin-Schöneberg« durch seine dunkelblaue, tiefhängende Wolkenschicht, die Dominanz der technischen Anlagen und das brachliegende Land zunehmend bedrohlich.

Mehrfach beschäftigte sich Meidner mit dem Bau der Untergrundbahn, der um 1910 in nicht allzu großer Entfernung von seiner Friedenauer Wohnung auf Wilmersdorfer Gebiet in Richtung Dahlem, aber auch in Charlottenburg zügig vorangetrieben wurde.[20] Eine solche Baustelle am Fehrbelliner Platz hat Meidner in einem Gemälde von 1911 dargestellt, und hier kam es ihm wiederum auf das malerische Zusammenspiel besonnter und schattiger Partien, die sanfte Kurvatur des ausgeschachteten Geländes und die sich dahinter anschmiegende Stadt-Silhouette, das Hellgelb des märkischen Sandbodens und das zarte Rosablau des Himmels an.

Eine ähnliche Situation, doch viel energischer vorgetragen, hat Franz Heckendorf 1912 in seinem Gemälde »U-Bahn-Durchstich in Berlin-Dahlem« festgehalten. Schon die zeitgenössische Kritik bescheinigte ihm, *»mit seinen freien, kecken Malereien von Berliner Straßen, Neubauten, Eisenbahnecken«* eine *»der kräftigsten Naturen«* unter den jüngeren Berliner »Secessionisten« zu sein.[21] Das Wesen seiner Kunst charakterisierte sein Biograph Joachim Kirchner 1919 so: *»Der vergeistigten Linienführung, die zugunsten des rhythmischen Zusammenklanges stets von der Natur abzuweichen bereit ist, entspricht auch das Kolorit in Heckendorfs Bildern [...] In der besonderen Anordnung der Farbenskala findet die ganze leidenschaftliche Verve eines übersprudelnden Temperamentes ihre letzte und höchste Befriedigung.«*[22] In der Dynamik des Kurvenverlaufs des Tunnelschachts, im kraftvollen Rauchen der Versorgungsbahn, in der Dramatik der aufgewühlten Erdoberfläche und in der Pathetik des schillernden Himmels kündigt sich bereits die zweite, von den italienischen Futuristen beeinflußte Phase der expressionistischen Berliner Stadtmalerei an.

Abb. 70 Umberto Boccioni, Die Straße dringt ins Haus, 1911; Öl/Lwd; Hannover, Sprengel Museum.

Großstadt als Thema nach der Futuristen-Ausstellung 1912

»Wir werden die arbeitsbewegten Mengen, das Vergnügen, die Empörung singen, die vielfarbigen, die vieltönigen Brandungen der Revolution in den modernen Hauptstädten; die nächtliche Vibration der Arsenale und Zimmerplätze unter ihren heftigen, elektrischen Monden; die gefräßigen Bahnhöfe voller rauchender Schlangen; die durch ihre Rauchfäden an die Wolken gehängten Fabriken; die gymnastisch hüpfenden Brücken über der Messerschmiede der sonnendurchflimmernden Flüsse; die abenteuerlichen Dampfer, die den Horizont wittern; die breitbrüstigen Lokomotiven, die auf den Schienen stampfen wie riesige, mit langen Röhren gezügelte Stahlrosse, und den gleitenden Flug der Aeroplane, deren Schraube knattert wie eine im Winde wehende Flagge und die klatscht wie eine beifallstobende Menge.«

So lautet Punkt 11 des »Manifests des Futurismus«, das zuerst durch Filippo Marinetti am 20. Februar 1909 im »Figaro« veröffentlicht worden war. Anläßlich der Ausstellung von Werken Umberto Boccionis, Carlo Carràs, Luigi Russolos und Gino Severinis – dazu Robert Delaunays – in Herwarth Waldens »Sturm«-Galerie vom 12. April bis 30. Mai 1912 wurde es im begleitenden Katalog abgedruckt. Im »Ersten Deutschen Herbstsalon« Waldens von 1913 vertraten außer den Genannten Giacomo Balla und Ardengo Soffici den Futurismus; schon Anfang 1913 präsentierte der Galerist Delaunay neben Soffici und Julie Baum.

Die Wirkung Delaunays und der Futuristen, ihre publizistischen und aktionistischen Äußerungen auf die expressionistische Stadtmalerei sind gar nicht hoch genug einzuschätzen.[23] Dabei spielte nicht nur das futuristische Anlie-

gen, simultane Bewegungsabläufe auf eine zweidimensionale Ebene zu bannen, eine Rolle, sondern ganz allgemein die Entdeckung der Großstadt als Schauplatz einer verzerrten und schließlich aus den Fugen geratenen Welt, die nurmehr ihrer eigengesetzlichen Dynamik gehorcht.

Als Reaktion auf die futuristische Kunsttheorie und die Kompositionen Delaunays veröffentlichte Meidner 1914 innerhalb einer Umfrage der Zeitschrift »Kunst und Künstler« eine »Anleitung zum Malen von Grossstadtbildern«. In seiner pathetischen Diktion und in der Radikalität der pamphletartig vorgetragenen Forderungen bildet der Text einen eigentümlichen Kontrast zu Endells »Schönheit der großen Stadt«: »*Wir müssen endlich anfangen unsere Heimat zu malen, die Grossstadt, die wir unendlich lieben. Auf unzähligen, freskengrossen Leinwänden sollten unsre fiebernden Hände all das Herrliche und Seltsame, das Monströse und Dramatische der Avenüen, Bahnhöfe, Fabriken und Türme hinkritzeln. [...] Seid lieber brutal und unverschämt: eure Motive sind auch brutal und unverschämt. Es genügt nicht, dass ihr den Rhythmus in den Fingerspitzen habt, ihr müsst euch winden unter Tollkühnheit und Lachen! [...] Malen wir das Naheliegende, unsere Stadt-Welt! die tumultuarischen Strassen, die Eleganz eiserner Hängebrücken, die Gasometer, welche in weissen Wolkengebirgen hängen, die brüllende Koloristik der Autobusse und Schnellzugslokomotiven, die wogenden Telephondrähte (sind sie nicht wie Gesang?), die Harlekinaden der Litfass-Säulen, und dann die Nacht [...] die Grossstadt-Nacht [...]*«[24]

Unmöglich sei es, die anstehenden Probleme mit der Technik des Impressionismus zu lösen, dessen Verschwommenheit und Verundeutlichung nichts nutze. Auch die überkommene Perspektive und die ehemals revolutionären Errungenschaften der Plein-air-Malerei erschienen Meidner sinnlos: *Wir können unsere Staffelei nicht ins Gewühl der Strasse tragen, um dort (blinzelnd) ›Tonwerte‹ abzulesen. Eine Strasse besteht nicht aus Tonwerten, sondern ist ein Bombardement von zischenden Fensterreihen, sausenden Lichtkegeln zwischen Fuhrwerken aller Art und tausend hüpfenden Kugeln, Menschenfetzen, Reklameschildern und dröhnenden, gestaltlosen Farbmassen.*«

Abb. 71 Carlo Carrà, Ciò che mi ha detto il tram, 1910/11; Öl/Lwd; Frankfurt, Städelsches Kunstinstitut.

Als die entscheidenden Kriterien zum Malen expressionistischer Stadtbilder nannte Meidner, vereinfacht gesagt:

1. die Dynamik des Lichts;
2. den etwas unterhalb der Bildmitte anzusiedelnden Blickpunkt, bei dem die dort aufrechtstehenden Linien senkrecht, mit zunehmender Entfernung aber immer gekippter erscheinen;
3. die Anwendung der geraden Linie, mit deren Hilfe der Bildgegenstand gleich geometrischen Konstruktionen einzufangen sei.

Das, was den weiteren Verlauf der Berliner expressionistischen Stadtmalerei nach 1912/13 eigentlich ausmacht, nämlich die visionäre Überhöhung der vorgegebenen topographischen Situation, findet in Meidners Anleitung seine verbale Grundlage. Er selbst ging als Initiator der letztlich nicht mehr an den konkreten Ort gebundenen apokalyptischen Stadtlandschaft nahtlos von der ersten zur dritten Phase der hier vorgeschlagenen Einteilung über. Doch bevor diese letzte Konsequenz angesichts des herannahenden Krieges gezogen wurde, galt es für die anderen erst einmal, die durch den Futurismus hinzugewonnenen stilistischen Mittel durchzuspielen. Dabei verwandten sie häufig solche Motive, die Meidner ausdrücklich aufzählt: Avenuen und Stra-ßen, Bahnhöfe, Fabriken, Türme, eiserne Hängebrücken, Gasometer, Auto-busse und Schnellzuglokomotiven, die Großstadt-Nacht. Das war zwar schon in der prä-futuristischen Phase der Fall gewesen, aber nicht mit solcher Ausschließlichkeit und ekstatischen Besessenheit.

Straßen, Bahnhöfe und eiserne Hängebrücken... – hier ist an erster Stelle Beckmann zu nennen, der seine Stadtdarstellungen nach 1912 in auffälliger Weise von den Vororten an die Brennpunkte des Zentrums verlegte. Hatte Endell eine eiserne Brücke der Stettiner Bahn noch als dunkles Ungeheuer und ungeschlachte Masse bezeichnet[25], so betonte Beckmann die Eleganz ei-nes solchen Bauwerks. Immerhin überspannte die 228 Meter lange Swine-münder Brücke, die er 1914 in dem Gemälde »Blick auf den Bahnhof Gesund-brunnen« darstellte, 18 Gleise, dennoch wirkt sie leicht fragil. Die Komposi-tion des Bildes nimmt zwar in formaler Hinsicht kaum Elemente des Futuris-mus auf, ja, im schmutzigen Giftgrün des Kolorits drückt sich eine dem entgegengesetzte Freudlosigkeit aus. Aber durch den erhöht gewählten Standpunkt, die Dramatik der Wolkenbank und den kraftvollen Dampf der Lokomotive[26] sind wesentliche Forderungen Meidners und der Futuristen erfüllt. Die übergangslos vor das Bahnhofspanorama gesetzten Vorder-grundfiguren – wohl der Künstler mit seiner Frau – bilden im übrigen eine Variante des Themas »Ich und die Stadt«, wie Meidner es in einem so betitel-ten, 1913 datierten Gemälde in Reaktion auf Chagalls »Ich und das Dorf« von 1911 entwickelt hat.[27]

Kat. 142

Noch kam es Beckmann darauf an, *»eine unverwechselbare Stimmung des konkreten Ortes«* in *»einer Fülle tonig abgestufter Valeurs«* zu vermitteln.[28] Deutlich und im Gegensatz zu Kirchner, der dieselben Motive verarbeitete, sind bei der »Tau-entzienstraße« und dem »Nollendorfplatz« einzelne Bildelemente wie die Kaiser-Wilhelm-Gedächtnis-Kirche beziehungsweise Aufgang und Kuppel der Hochbahnstation, Passanten, Straßenbahnen und die Prachtfassaden der Boulevards wiederzuerkennen. Aber in der bewußten Betonung der räum-lichen Enge der Stadt durch Vermeidung einer tiefenperspektivischen Wir-kung und klumpige, sich überlagernde Formen verdichtet sich der topogra-phische Einzelausschnitt zum pars pro toto einer allgemein gehaltenen großstädtischen Atmosphäre. Diese Tendenz kulminiert schließlich in einem der letzten Vorkriegsbilder Beckmanns, »Straße bei Nacht«, bei dem der hek-tische Lärm des Verkehrs, das Geschiebe der Menschenmassen sowie die grelle Straßen- und Schaufensterbeleuchtung, kurz, die ganze aggressive

Kat. 140, 137

Kat. 141

Abb. 70

Fülle der Großstadt-Nacht auf futuristische Einflüsse weist. Dazu gehört auch – man denke an Boccionis 1912 bei Walden ausgestelltes Bild »Der Lärm der Straße dringt ins Haus« (1911) – die Versinnlichung von Geräuschen, wie sie ebenfalls in der expressionistischen Lyrik versucht wurde. So lautet die zweite Strophe von Georg Heyms Gedicht »Berlin«:

»Die vollen Kremser fuhren durch die Menge,
Papierne Fähnchen waren drangeschlagen.
Die Omnibusse, voll Verdeck und Wagen.
Automobile, Rauch und Huppenklänge.«

Und Paul Boldt dichtete im »Berliner Abend«:

»Autos, eine Herde von Blitzen, schrein
Und suchen einander in den Straßen.
Lichter wie Fahnen, helle Menschenmassen:
Die Stadtbahnzüge ziehen ein.«

Mehr noch als Beckmann ist es Kirchner, der die Gattung des Straßenbildes entscheidend geprägt hat. In einer retrospektiven Kategorisierung des eigenen Werkes nimmt es nach der »Gestaltung des nackten Menschen in der Natur« die zweite Position ein: *»Die Studien dazu begannen 1905 in Dresden, das erste große Bild 1907 vollendet, die bisher erreichten vollendeten Lösungen kamen in den Berliner Jahren 1912, 1913, 1914 in den Bildern Potsdamer Platz, Frauen auf der Straße und Friedrichstraße zu stande.«*[29] Bei den genannten Werken handelt es sich um kombinierte Straßen- und Figurenbilder, die nach Donald E. Gordon nicht mehr, wie die »Innsbrucker Straße am Stadtpark Schöneberg«, thematisch als »Melancholie« aufgefaßt sind, sondern die überhaupt kein Gefühl mehr zulassen und nur »entmenschlichte Marionetten« zeigen.[30] Auch dies, die bildliche Darstellung der im Sog der Stadt untergegangenen Entscheidungsfreiheit des Individuums[31], ist ein Element des Futurismus, das von diesem enthusiastisch gefeiert wurde, während der deutsche Expressionismus diesem Phänomen zunächst latent, dann offen kritisch gegenübertrat. Entscheidend wurde daher die Umformung der äußeren Wirklichkeit im Sinne einer »höheren« Wahrheit, ein Prozeß, der eigentlich den Realismus charakterisiert[32]. Doch nutzt der Expressionismus völlig unrealistische, eben futuristische und kubisch-analytische Stilformen, um seiner immer deutlicher werdenden Interpretation der Großstadt als Hölle Ausdruck zu verleihen. Gerade Kirchner bezog sich auf die futuristische Methode der gegenseitigen Durchdringung und Überschneidung; Farbe und Form entwickelte er *»aus der Schau der Bewegung [...], die auf der Beharrung der Eindrücke im Auge beruht«.*[33] Er konzentrierte sich auf die pointierte Überzeichnung an sich schon bedeutungsvoller städtebaulicher Situationen wie beim »Nollendorfplatz« (1912), »Belle-Alliance-Platz« (1914) und »Brandenburger Tor« (1915) – Örtlichkeiten, deren unterschiedliche historische Relevanz zugunsten einer eigengesetzlichen, im doppelten Wortsinn verzerrten Sichtweise völlig nivelliert wird. Beim »Nollendorfplatz« wiederholt sich das Motiv der etwas unterhalb der Bildmitte zusammentreffenden Straßenkreuzung aus dem Bild »Innsbrucker Straße am Stadtpark Schöneberg«, doch durch die Drehung des Standpunkts um 45° wird eine optische Dynamisierung der fliehenden Häuserzeilen, unterstützt durch den Zusammenprall der Straßenbahnzüge und das ameisenhafte Gewimmel der Fußgänger, erreicht. Der Belle-Alliance-Platz erscheint in Kirchners Gemälde deutlich verengt, die Friedenssäule monumentalisiert, die Platzanlage wie ein ins Profane übersetzter »hortus conclusus« inmitten des Steinmeers.
Ein weiteres Prinzip der futuristischen Komposition, die Reihung, wandte Kirchner beim »Brandenburger Tor« an. Die lange Reihe der steinernen Säu-

Kat. 153

Kat. 150
Kat. 153

Kat. 155

Kat. 156

len, welche den Bildraum eher abschließen als öffnen, die sich durch das Tor quetschende Autokolonne, die in regelmäßigem Abstand einherschreitenden Passanten, die immer wieder spitzwinklig aufeinandertreffenden Flächen der angrenzenden Gebäude und Bürgersteige erzeugen ein beklemmendes Gefühl zwanghafter Bewegungsmonotonie.

Der Einfluß des Futurismus auf die Vorkriegsmalerei in Berlin ist auch bei Lyonel Feininger abzulesen, für dessen künstlerische Entwicklung zudem die Begegnung mit dem Werk Robert Delaunays von entscheidender Bedeutung war.[34] Sein aus dem Jahre 1912 datierendes Bild »Gasometer in Berlin-Schöneberg« ist, gerade weil es motivisch eine Ausnahme in seinem Werk bildet, ein Beleg für eine unmittelbare Reaktion auf das Auftreten Marinettis und seiner Mitstreiter in Berlin. Auch wenn Feininger nicht dem futuristischen Prinzip der Bewegungszerlegung folgte, kam er doch in der Wahl seines Bildgegenstandes den Forderungen der Italiener nach Gestaltung der *»durch ihre Rauchfäden an die Wolken gehängten Fabriken«* und der *»breitbrüstigen Lokomotiven, die auf den Schienen stampfen wie riesige* [...] *Stahlrosse«*, nahe. Die so postulierte Schönheit der Technik, ihre Dynamik und Vitalität findet in Feiningers Bild eine direkten Widerhall in dem euphorisch stimmenden Kolorit, in der filigranhaften Entmaterialisierung des Gasbehälters und im kraftvollen Stampfen und Rauchen des Zuges.

Kat. 143

Apokalyptische Stadtvisionen und Erster Weltkrieg

In der 1911 von Franz Pfemfert gegründeten Zeitschrift »Die Aktion«, neben Waldens erstmals 1910 erschienenem »Der Sturm« das wichtigste Publikationsorgan des Berliner Expressionismus, veröffentlichte Theodor Däubler 1916 ein Großstadtgedicht mit dem Titel »Futuristisches Tempo«.[35] Es bezieht sich auf Rom und stellt so eine Art Hommage an die von den Italienern initiierte Bewegung dar. In der Beschwörung grauenerregender apokalyptischer Szenen reflektiert es darüberhinaus das Massensterben an den Fronten des Ersten Weltkriegs. Die erste Strophe endet:

»Und Abendzüge züngeln auf als Feuerkunden
Der Riesenstadt, mit strengverschränkten Flammenmaßen.
Gewundne Flammenwolken wälzen sich am Boden
Und flackern wie ein Schreck von Bäumen und Gebäuden.
Sie helfen mit das Fieberwuchten auszuroden,
Die Stadt kann Tausende verschleudern und vergeuden!«

Zeilen wie diese bilden den Schlußakt einer künstlerischen Entwicklung, die in Lyrik und Malerei um 1912 einsetzte und sich nur in einer unüberhörbaren Katharsis Luft verschaffen konnte. Bereits Georg Heym hatte, noch mitten im Frieden, in seinem Gedicht »Die Dämonen der Städte« die Katastrophe erahnt:

»Der Städte Schultern knacken. Und es birst
Ein Dach, daraus ein rotes Feuer schwemmt.
Breitbeinig sitzen sie auf seinem First
Und schrein wie Katzen auf zum Firmament. [...]

Doch die Dämonen wachsen riesengroß.
Ihr Schläfenhorn zerreißt den Himmel rot.
Erdbeben donnert durch der Städte Schoß
Um ihren Huf, den Feuer überloht.«

1912, im Todesjahr Heyms, gründete Meidner mit Jakob Steinhardt und Richard Janthur die Gruppe der Pathetiker, die gleichfalls das kommende Un-

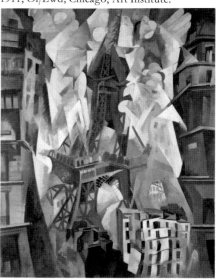

Abb. 72 Robert Delaunay, Champs de Mars, 1911; Öl/Lwd; Chicago, Art Institute.

glück künstlerisch emotional zu bannen suchten. Meidner berichtete: »*Im Sommer 1912 hatte ich wieder Ölfarben und Mittagessen. Ich malte Tag und Nacht meine Bedrängnisse mir vom Leibe, Jüngste Gerichte, Weltuntergänge und Totenschädel-gehänge, denn in jenen Tagen warf zähnefletschend das große Weltengewitter schon einen grellgelben Schatten auf meine winselnde Pinselhand. Ich gründete mit zwei Kameraden den Klub ›Die Pathetiker‹ und wir stellten unter dieser Fahne im Herbst desselben Jahres zum erstenmal in Berlin aus. Die folgenden Jahre waren voller Unruhe und nim-mersatter Arbeit im Sturmesschritt. Der Weltkrieg zermalmte meinen Mut und die große Weltseligkeit ging in Scherben und ich ward ein Hasser des Vaterlandes.*«[36]

In der »Aktion« stellte Kurt Hiller in einer Kritik der erwähnten »Pathe-tiker«-Ausstellung 1912 fest, daß sich Meidners Bilder durch Pathos, Umsturz-freude und malerische Aussprache von Gefühl, Erleben und Seelen-Not aus-zeichneten, und er hob das ihnen innewohnende Menschentum entschieden parteiisch gegen die »*nichtmal dekorative Albernheit*« des Münchner »Blauen Reiters«, namentlich Kandinskys, hervor.[37]

Als außergewöhnlich, auch im Vergleich zu den übrigen Expressionisten, muß Meidners Kriegsgegnerschaft von Anfang an bezeichnet werden, die sich in seinen apokalyptischen Stadtdarstellungen[38] manifestierte. Nicht nur formal, auch verbal nahm er dabei aber auf die eingefleischten futuristischen Kriegsapologeten Bezug. In seinem Journal von 1915 heißt es: »*Bewegung ist alles [...] Leidenschaft, Dynamik, hohes Pathos – das ist alles. Von morgen ab beginnt wieder das dröhnende, tumultuarische Pinselhauen!! [...] Dynamik, herrliches Wort – mir so vertraut Anno 1912!*«[39]

Zu den »*Sehnsüchten des Malers*« zählte Meidner »*apokalyptische*[s] *Gewimmel, herbräische Propheten und Massengrab-Halluzinationen*« als »*die großartigsten Dinge*«[40], und der Ort, wo sich all das abspielt, ist das Schlachtfeld Großstadt: »*Was peitscht mich denn so in die Stadt hinein? Was ras' ich verrückt heerstraßenlang?! Pfähle blutig anrempelnd, Schädel zertrümmernd an feisten Stämmen und meine stadt-geilen Füße zerreißen am Gestein der Nacht [...] Der Sternenraum fliegt grün ins End-lose. Gestirne stürzen weit über die Grenzen des Weltalls und der Gesang hoch oben singt ewig in mir fort. Es naht die Stadt. Sie knistert schon an meinem Leibe. Auf meiner Haut brennt ihr Gekicher. Ich höre ihre Eruptionen in meinem Hinterkopf echoen. Die Häuser nahen. Ihre Katastrophen explodieren aus den Fenstern heraus. Treppenhäuser krachen lautlos zusammen. Menschen lachen unter den Trümmern. Wände sind dünn und durchsichtig. Schädel haben zernagelte Fratzen. [...] Allmählich werden die Straßen voll. Der Asphalt brüllt auf. Furchtbares Getümmel. Maschinenlärm [...] Gewieher entgleister Straßenbahnen [...]*«[41]

Kat. 163 Dieser Sprache entspricht die splittrige Zerrissenheit der Kompositionsform, die alle apokalyptischen Visionen Meidners bestimmt. Die Ansicht aus Ha-lensee geht dabei noch von einem topographischen Zusammenhang aus, nämlich von einem Blick über die dortige Eisenbahntrasse. Doch ist sie nur als Folie für eine aus den Fugen geratene Welt benutzt; der Himmel senkt sich in düsteren Fetzen auf die Stadt, deren Gebäude zu wanken beginnen und de-ren Bewohner panikartig auseinanderstieben: »*Und es wurden Stimmen und Donner und Blitze, und ward ein großes Erdbeben, wie solches nicht gewesen ist, seit Menschen auf Erden gewesen sind, solch Erdbeben also groß*« (Offenbarung des Jo-

Kat. 162 hannes, 16, 18). Ähnlich verhält es sich bei dem »Spreehafen Berlin«. Nur-mehr mit architektonischen Versatzstücken arbeitet der Künstler bei einer

Kat. 164 »Apokalyptischen Landschaft«, auf der die Schaustätte seiner visionär erfah-renen Passion – Berlin – sich zu einer endzeitlichen Weltlandschaft mit brei-tem Strom und fernem Gebirge ausweitet. Mit ekstatischer Gebärde, die Ent-zücken und zugleich Entsetzen über das Geschaute ausdrückt, hat sich Meidner im Vordergrund links, ähnlich wie in seinem Gemälde »Ich und die Stadt«, ins Geschehen hineingemalt und so seine persönliche Anteilnahme dokumentiert.

Eine weitere Variante dieses Bildtyps stellt Steinhardts »Die Stadt« dar, wie Kat. 166
Meidners apokalyptische Landschaften 1913 entstanden, wo an gleicher
Stelle ein Trauer ausdrückender Jünglingskopf – wohl der Maler selbst – die
sich hinter ihm abspielende Szene schweigend und doch beredt kommentiert.
Das Gemälde bezieht seine inhaltliche Spannung nicht allein aus den schwan-
kenden Fassaden, der drängenden Enge der nächtlichen Straßenschlucht und
dem aggressiven Geschiebe der Passanten, sondern vor allem aus der Kon-
frontation von der zur Schau gestellten Hast mit der erstarrten Isolation des
einzelnen in seiner Behausung.[42] Das futuristische Prinzip der Simultanität
schlägt sich hier in dem gleichzeitigen Außen und Innen, das den voyeuristi-
schen Einblick in verschiedene Lebensbereiche erlaubt, nieder.

Zwielichtig wirken die hinter dem Selbstporträt von Grosz im matten Schein
einer Straßenlaterne vorbeihuschenden Gestalten auf dessen 1915 datierten
und mit »Südende« bezeichneten Gemälde »Nachtstück«. In Südende be- Kat. 144
wohnte Grosz eine billige Wohnung; bei der Überführung müßte es sich um
einen der Bahnstränge handeln, die den Anhalter Bahnhof mit den südlichen
Vororten verbanden und weiter in Richtung Sachsen führten. Letztlich
kommt es aber auch hier nicht auf die Wiedergabe eines bestimmten Stadtbe-
zirks, sondern auf die verallgemeinernde Darstellung des vereinsamten Men-
schen in der Großstadt an.

Auch in der Masse verhält sich der Großstädter bei Grosz nicht kommunika-
tiv, ja, hier kommt das rücksichtslose Verhalten aller gegen alle besonders
kraß zur Geltung. Sein Bild »Die Großstadt« von 1916–17 gibt wiederum Kat. 145
keine konkrete topographische Situation wieder, obschon der überkuppelte
Hotelbau in der Mitte und die Brücke links davon an die Gegend um die
Friedrichstraße, das damalige Verkehrs-, Geschäfts- und Amüsierzentrum
Berlins, erinnern. Die Komposition ist, stärker noch als Kirchners »Nollen- Kat. 150
dorfplatz«, konsequent auf Konfrontation angelegt: Zwei Straßenachsen
treffen etwa auf der Höhe der Mittelsenkrechten aufeinander, was durch ei-
nen dort befindlichen Laternenmast zusätzlich betont wird. Während am Ho-
rizont einzelne Gebäude einer Fata Morgana gleich zusammen mit Leuchtre-
klamen aufblitzen, verteilt sich die Menge unten auf dem glühend roten
Asphalt kreuzförmig ineinander. In Ernst Blass' Gedicht »Ende« heißt es ent-
sprechend:

»Glashaft und stier werde ich fortgetragen
Von Schritten, die im Takt nach vorne fliehn.
Und immer wieder steinern dampft Berlin,
Wo Wagen klingelnd durch den Abend jagen.«

Hektik und Lärm der Stadt werden durch die simultane Schichtung zweier
Bildebenen, so wie sie bei der Spiegelung in einer Schaufensterscheibe auf-
tritt, noch potenziert. Dadurch scheinen die Passanten, spazierstockbewehrt,
aufeinander loszuprügeln, Automobil und Sargwagen in jedem Moment zu-
sammenzustoßen, Straßenbahn und Litfaßsäule sich zu berühren. In all dem
Chaos spiegelt sich das pandämonische Erlebnis des Krieges, und als einziger
Ausweg daraus erschien Grosz das freie – und bis 1917 neutrale – Amerika[43],
welhalb das Stars-and-Stripes-Banner so unvermittelt über der Berliner Sky-
line flattert.

In dem 1917 datierten Bild »Explosion« zersplittert dann die Großstadtwelt Kat. 146
in tausend Scherben. Wohnhäuser, Fabriken, Brücken, Treppen, menschliche
Gliedmaßen, alles wird von einer gewaltigen Erschütterung zerfetzt, die ihr
Epizentrum etwas oberhalb der Bildmitte hat und die dunkle Nacht in ein in-
fernalisches Licht taucht. In der Facettierung einzelner Bildsegmente be-
diente sich Grosz eines Kompostionsschemas der Futuristen und Delaunays,
doch ging er in seiner Intention, beim Betrachter damit einen heilsamen

Abb. 73 Unter den Linden Ecke Friedrich-
straße, 1908 ; Foto; Berlin, Ullstein-Bilder-
dienst.

Schock auszulösen, inhaltlich über diese weit hinaus. In einem Gedicht schrieb er zu dieser Zeit in futuristisch-dadaistischer Manier:

»Den Bequemen gilts zu stören
beim Verdauungsschläfchen
ihm den pazifistischen Popo zu kitzeln,
rumort! explodiert! zerplatzt![...]*«*[44]

Mit einem zunehmend moralisierenden Aspekt werden die Grenzen des letztlich aus der Tradition der Vedute entwickelten expressionistischen Stadtbildes endgültig gesprengt. Die meisten der in diesem Kapitel genannten Künstler verfolgten dieses Genre nach dem Kriege kaum noch oder wandelten es – wie Grosz – in einem ausschließlich sozialkritischen Sinne ab. Revolution und Konstituierung der Weimarer Republik samt der damit verbundenen Auswirkungen auf das Berliner Stadtbild forderten zu einer neuen Themenstellung heraus, der sich die Künstler mit wieder neuen Mitteln stellten.

Anmerkungen

[1] Aus Hermanns Vorwort zu der Mappe »Um Berlin« mit Originallithographien von Rudolf Großmann, verlegt bei P. Cassirer, abgedruckt in: Pan, 2,2, 1911/12, S. 1102.
[2] E. Roters, Großstadt-Expressionismus: Berlin und der deutsche Expressionismus, in: P. Vogt (Hg.), Deutscher Expressionismus 1905–1920, München 1981, S. 247–61 (hier S. 249). – Vgl. auch E. Roters (Hg.), Berlin

1910–1933, Berlin 1983, S. 61 ff.; R. Heller, »The City is Dark«: Conceptions of Urban Landscape and Life in Expressionist Painting and Architecture, in: G. Bauer-Pickar, K. E. Webb (Hg.), Expressionism Reconsidered, Relationships and Affinities, München 1979 (Houston German Studies, I), S. 42–57; B. Schulz, La nostalgie de la nature et la fièvre de la grande ville. L'Expressionnisme allemand entre Brücke et Berlin, in: Kat. Expressionnisme à Berlin 1910–1920, Ausstellung Palais des Beaux-Arts, Brüssel 1984, S. 17–32; H. Olbrich, Faszination, Schock, Enthüllung, Widerstand – Zum expressionistischen Großstadtbild, in: Kat. Expressionisten, Ausstellung Nationalgalerie und Kupferstichkabinett, Staatliche Museen zu Berlin, Berlin (Ost) 1986, S. 47–52. – Zur Expressionismus-Definition siehe zuletzt R. Manheim, Expressionismus – Zur Entstehung eines kunsthistorischen Stil- und Periodenbegriffes, in: Zeitschrift für Kunstgeschichte, Jg. 1986, S. 73–91.

3 Vgl. C. Brockhaus, Die ambivalente Faszination der Großstadterfahrung in der deutschen Kunst des Expressionismus, in: H. Meixner, S. Vietta (Hg.), Expressionismus – sozialer Wandel und künstlerische Erfahrung, München 1982 (Mannheimer Kolloquium), S. 89–106; G. Leistner, Die Großstadt Berlin als Krisenherd der Expressionisten, in: Kat. »O meine Zeit! So namenlos zerrissen…«. Zur Weltsicht des Expressionismus, Ausstellung Kunsthalle Bielefeld 1985/86, S. 26–49.

4 Vgl. A. Herzberg, D. Meyer (Hg.), Ingenieurwerke in und bei Berlin. Festschrift zum 50jährigen Bestehen des Vereines Deutscher Ingenieure, Berlin 1906; H. Herzfeld (Hg.), Berlin und die Provinz Brandenburg im 19. und 20. Jahrhundert, Berlin 1968 (Veröffentlichungen der Historischen Kommission zu Berlin, Bd. 25); J. Boberg, T. Fichter, E. Gillen (Hg.), Exerzierfeld der Moderne. Industriekultur in Berlin im 19. Jahrhundert, München 1984; dies., Die Metropole. Industriekultur in Berlin im 20. Jahrhundert, München 1986.

5 Endell, S. 48.

6 O. March, Das ehemalige und künftige Berlin in seiner städtebaulichen Entwicklung. Rede gehalten in der … Akademie des Bauwesens in Berlin am 22. März 1909, Berlin 1909, S. 7.

7 Pan, 2,2, 1911/12, S. 1104.

8 Dieses wie alle folgenden Gedichte, sofern nicht anders angegeben, sind zitiert nach: W. Rothe (Hg.), Deutsche Großstadtlyrik vom Naturalismus bis zur Gegenwart, Stuttgart 1981. Siehe hierzu S. Vietta, H.-G. Kemper, Expressionismus, München 1975, S. 38 f.

9 Vgl. L. Meidner, Septemberschrei, Berlin 1920, S. 11: *»Dichter und Maler können getrost zusammen arbeiten. Da gibts keine Feindschaft noch Neid. Da gibt es nur helle Bereicherung und Leben in geistiger Fülle.«*

10 Die Kunst für Alle, 27, 1911/12, S. 386 (K. Glaser) und Kunstchronik, NF 24, 1912/13, Sp. 305. Vgl. auch Jähner, S. 70.

11 G. Biermann, Max Pechstein, 2. Aufl., Leipzig 1920 (Junge Kunst, Bd. 1), S. 8.

12 Vogt, S. 48.

13 Vgl. E. Rathke, Ernst Ludwig Kirchner. Straßenbilder, Stuttgart 1969, S. 3.

14 Grisebach, S. 13.

15 Vgl. K. Hegewisch, in: Kat. Heckel, S. 33.

16 Siehe hierzu E.-G. Güse, Das Frühwerk Max Beckmanns, Frankfurt am Main 1977 (Kunstwissenschaftliche Studien, Bd. 6), S. 27 ff.; ders., Das Kampf-Motiv im Frühwerk Max Beckmanns, in: Kat. Beckmann. Die frühen Bilder, S. 189–201.

17 Kaiser, S. 12.

18 Kaiser, S. 8. – Vgl. in diesem Zusammenhang auch P. Beckmanns Äußerung über das Bild »Die Straße«, in: Blick auf Beckmann. Dokumente und Vorträge, München 1962 (Schriften der Max Beckmann Gesellschaft, Bd. 2), S. 98.

19 Grochowiak, S. 26.

20 Vgl. Bohle-Heintzenberg und Kat. Die Berliner S-Bahn. Gesellschaftsgeschichte eines industriellen Verkehrsmittels, Ausstellung Neue Gesellschaft für Bildende Kunst, Berlin 1982/83.

21 M. O. (= M. Osborn), in: Kunstchronik, NF 23, 1911/12, Sp. 395.

22 J. Kirchner, Franz Heckendorf, Leipzig 1919 (Junge Kunst, Bd. 6), S. 7.

23 Hierzu und zum Folgenden siehe: Eimert; Jähner, S. 73 ff.; T. W. Gaehtgens, in: Kat. Delaunay und Deutschland, S. 264–84; J. Eltz, Der italienische Futurismus in Deutschland 1912–1922. Ein Beitrag zur Analyse seiner Rezeptionsgeschichte, Bamberg 1986 (Bamberger Studien zur Kunstgeschichte und Denkmalpflege, Bd. 5).

24 Meidner, S. 312–14.

25 Endell, S. 56 f.

26 Vgl. H. G. Wachtmann, Max Beckmann, Wuppertal 1979 (Kommentare zur Sammlung, 2).

27 Vgl. Leistner (wie Anm. 3), S. 48, Anm. 41. S. O'Brien-Twohig (in: Kat. Max Beckmann – Retrospektive, S. 97) sieht hier allerdings eine größere Verwandtschaft mit Munch.

28 C. Schulz-Mons, in: Kat. Beckmann. Die frühen Bilder, S. 144.

29 Zit. nach: L. Grisebach (Hg.), E. L. Kirchners Davoser Tagebuch, Köln 1968, S. 82.

30 Gordon, S. 98.

31 Vgl. dazu die Feststellung H. Bahrs (»Expressionismus«, München 1916, S. 122): »*Wir leben ja nicht mehr, wir werden nur noch gelebt. Wir haben keine Freiheit mehr, wir dürfen uns nicht mehr entscheiden, wir sind dahin, der Mensch ist entseelt, die Natur entmenscht* [...]«

32 Zum Realismus-Begriff vgl. S. 197, Anm. 28.

33 Zit. nach: E. Roters, Europäische Expressionisten, Gütersloh–Berlin–München–Wien 1971, S. 130. – Vgl. auch Jähner, S. 73.

34 Vgl. Eimert, S. 201 ff.; J. Schlick, in: Kat. Lyonel Feininger. Gemälde, Aquarelle und Zeichnungen, Druckgraphik, Ausstellung Kunsthalle zu Kiel 1982, S. 25–28; U. Luckhardt, in: Kat. Delaunay und Deutschland, S. 285–90.

35 Die Aktion, 6, 1916, Sp. 137. – Des Futurismus nahm sich Däubler auch in seinem Buch »Im Kampf um die moderne Kunst«, Berlin 1919, an.

36 L. Meidner, Mein Leben, in: L. Brieger, Ludwig Meidner, Leipzig 1919 (Junge Kunst, Bd. 4), S. 12 f.

37 Die Aktion, 2, 1912, Sp. 1516.

38 Zu deren religiös-philosophischer Bedeutung siehe J. P. Hodin, Ludwig Meidner. Seine Kunst, seine Persönlichkeit, seine Zeit, Darmstadt 1973, S. 35 ff. – Vgl. ferner Kat. Meidner, S. 4–10.

39 Zit. nach: L. Kunz (Hg.), Ludwig Meidner, Dichter, Maler und Cafés, Zürich 1973, S. 34.

40 L. Meidner, Sehnsüchte des Malers, in: Die Aktion, 5, 1915, Sp. 60.

41 L. Meidner, Im Nacken das Sternemeer, Leipzig 1918, S. 26 f. Neben zahlreichen Dokumenten abgedruckt in: Kat. Ludwig Meidner, Ausstellung Kunstverein Wolfsburg 1985, S. 20.

42 So auch die Interpretation von B. v. Bismarck (in: Kat. Delaunay und Deutschland, S. 495). – Vgl. auch Eimert, S. 131 f.

43 Siehe U. M. Schneede, George Grosz. Der Künstler in seiner Gesellschaft, Köln 1975, S. 42.

44 Zit. nach: Schneede (wie Anm. 43), S. 36. – Die Beziehung dieses Gedichts zu dem Gemälde hat zuerst B. v. Bismarck (in: Kat. Delaunay und Deutschland, S. 455) aufgezeigt.

Kat. 136

136 Max Beckmann (1884–1950)
Berliner Vorstadtlandschaft
(Blick aus dem Atelier Eisenacher
Straße 103), 1906
Öl/Lwd; 51,5 × 100,5; bez. o. r.: »HBSL
[oder:»MBSL«] 1906«.
Bremen, Kunsthalle Bremen, Inv.
929–1966/11.

Nach einem längeren Parisaufenthalt sie-
delte Beckmann im Herbst 1904 nach
Berlin über, und zwar in die Eisenacher
Straße 103 in Schöneberg. Seine Woh-
nung lag in einer Gegend, die damals ei-
nem starken Strukturwandel unterwor-
fen war. Gemeint ist die planmäßige Be-
bauung in dem Geviert zwischen Nol-
lendorf–, Winterfeldt–, Barbarossa– und
Viktoria-Luise-Platz, die sich zu dieser
Zeit ihrem Abschluß näherte, und die
Beckmann ständig vor Augen gehabt ha-
ben muß. Daß er sich immer wieder
künstlerisch damit auseinandersetzte,
zeigen Bildtitel wie »Vorstadt« (beim
Bayerischen Platz; Göpel, Nr. 22) oder
»Sandige Vorstadt« (Göpel, Nr. 23),
beide 1905 entstanden.
Der Blick aus seinem Atelier erfaßt die
riesige Brandmauer eines typischen Ber-
liner Mietshauses mit Hinterhof, das in
der noch dörflichen Umgebung wie ein
Fremdkörper wirkt. Die Silhouette eines
davorstehenden Pferdes markiert stell-

vertretend den Gegensatz zwischen
Stadt und Land, ein Widerstreit, über
dessen Ausgang kein Zweifel herrscht.
Dabei bedient sich Beckmann noch einer
lichten, harmonischen Farbgebung in
der Folge des Spätimpressionismus, wie
er ihn in Frankreich kennengelernt hatte.
Im Thema der Darstellung aber klingt
schon ein darüber hinausgehendes Inter-
esse an der Großstadt als dem Ort tief-
greifender Auseinandersetzungen an.
Das Grundstück Nr. 103 lag und liegt
auf der östlichen Seite der Eisenacher
Straße, und zwar zwischen Hohenstau-
fen– und Luitpoldstraße. Dennoch
bleibt die topographische Situation un-
klar. Dem Schatten nach zu urteilen,
scheidet eine Blickrichtung nach Westen
aus, da in diesem Falle die Sonne von
Nordosten scheinen würde. Nach Osten
hin hätte der Winterfeldtplatz zu sehen
sein müssen, mit dem aber der langge-
streckte Bau mit seitlichem, überkuppel-
tem Turm nicht zu identifizieren ist.

Lit.: Kat. Die Stadt, Nr. 84. – Göpel,
Nr. 52.

137 Max Beckmann (1884–1950)
Blick auf den Nollendorfplatz, 1911
Öl/Lwd; 66 × 76,5; Berlin, Berlin
Museum, Inv. GEM 73/2.

Von 1910 bis 1914 hielt sich Beckmann
eine Wohnung am Nollendorfplatz Nr.
6, wo er während der Wintermonate
lebte und arbeitete. Von dort aus malte er
im Herbst und Winter 1911 – die Datie-
rung ergibt sich aus der vom Künstler
geführten Bilderliste – eine Ansicht des
nordwestlichen Teils des Platzes. Der Be-
trachter blickt über den Aufgang des
1902 von Wilhelm Cremer und Richard
Wolffenstein konstruierten Hochbahn-
hofs hinweg auf die Einmündung der
Maaßenstraße (heute Einemstraße) und
weiter Richtung Lützowplatz.
Die Station Nollendorfplatz war der
westlichste der zehn Hochbahnhöfe der
Stammbahn, bevor sie Richtung Witten-
bergplatz im Verlauf der Kleiststraße in
die Erde führte. Dem parkartigen Cha-
rakter des Platzes entsprach die architek-
tonische Ausschmückung des Bahnhofs-
gebäudes mit seiner genau im Zentrum
der Anlage befindlichen Walmkuppel
aus Eisen, Wellblech und Glas nach Vor-
bild Gustave Eiffels. Diese ist auf Beck-
manns Gemälde stark angeschnitten am
rechten Bildrand auszumachen. Bei dem
bogenförmigen Anbau unten links han-
delt es sich um einen 1910 von dem
Stadtbaurat Fritz Freymüller geschaffe-
nen Übergang zur unterirdischen Schö-
neberger Bahn. Die Bedachung des Eck-
pavillons bestand zunächst aus einer fla-

chen Rippenkuppel, wie Beckmann sie zeigt. Auch die Form der Fenster gibt er im ursprünglichen Zustand wieder.

Der besonders am rechten Bildrand zu Tage tretende ausschnitthafte Charakter des Gemäldes, der auf die städtebauliche Akzentuierung des Platzes durch den Hochbahnhof keinerlei Rücksicht nimmt, mag auf das beschränkte Gesichtsfeld durchs Atelierfenster zurückzuführen sein. Dadurch wird deutlich, daß es Beckmann trotz Vogelschauperspektive und relativ getreuer Wiedergabe architektonischer Details nicht auf eine exakte vedutenhafte Darstellung des Ortes ankam. Auch das diffuse trübe Licht und die gleichmäßig auf die Fläche verteilten Farbstrukturen ohne Hervorhebung einzelner Bauten lassen auf eine eher allgemein gehaltene, atmosphärische Verdichtung des Themas »Stadt« schließen.

In diesem Sinne aufschlußreich ist die Tatsache, daß das Gemälde eine Kritik Karl Schefflers von 1913 (Kunst und Künstler, 11, 1913, S. 300) illustriert, worin die Hypothese vertreten wird, Beckmann wolle Wirklichkeitskunst und Ideenkunst miteinander verschmelzen. Dazu gehöre es, »aus dem Gemeinen das ewig Bedeutende zu gewinnen« »die Wahrheit unserer Alltage und das antikisch Edle neu [zu] vereinen« sowie »moderne Grossstadt und zeitlose Ideale nicht als Widersprüche« zu empfinden.

Im Vergleich zu Kirchners 1912 entstandenem »Nollendorfplatz« (Kat. 150), wo die Komposition und die damit zusammenhängende inhaltliche Aussage einen höchst subjektiven Standpunkt verraten, wirkt Beckmanns Gemälde merkwürdig distanziert, fast so, als wolle sich der Künstler davor hüten, in das Getriebe der Stadt einzutauchen. Das ändert sich erst 1913 mit Bildern wie »Tauentzienstraße« (Kat. 140) und »Straße bei Nacht« (Kat. 141).

Lit.: Göpel, Nr. 150. – R. Bothe, Max Beckmann. Blick auf den Nollendorfplatz, 1911, in: Berlinische Notizen, 1981 (Festgabe für Irmgard Wirth), S. 146f. – Kat. Max Beckmann – Retrospektive, S. 95. – Zum Hochbahnhof: Bohle-Heintzenberg, S. 56ff., 103ff.

138 Max Beckmann (1884–1950)
Der Kaiserdamm, 1911
Öl/Lwd; 94 × 73; bez. u. l.: »HBSL 11«.
Bremen, Kunsthalle Bremen, Inv. 385–1920/5.

Gegeben ist der Blick auf die große Ost-West-Achse Berlins, die zwischen Sophie-Charlotte-Platz und Reichskanzlerplatz (heute Theodor-Heuss-Platz) den

Namen »Kaiserdamm« trägt und um 1905/08 systematisch in Richtung des Truppen-Übungsplatzes Döberitz ausgebaut wurde. Der Standpunkt des Malers ist jedoch nicht nach Westen, sondern nach Osten (Richtung Tiergarten) gewandt und etwa in Höhe der Soorstraße anzusiedeln. Von dort aus ist das sanfte Abfallen und schließlich wieder Ansteigen des Geländes der Perspektive

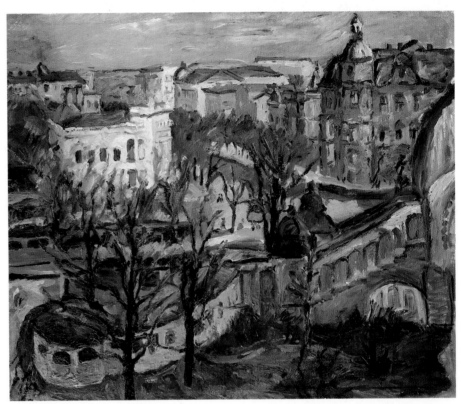

Kat. 137

Abb. 74 Der Nollendorfplatz, 1924; Foto (zu Kat. 137).

Kat. 138

Abb. 75 Der Kaiserdamm in Richtung Osten, um 1918; Foto; Berlin, Landesbildstelle (zu Kat. 138).

auf Beckmanns Bild entsprechend am besten nachzuvollziehen. Bei dem überkuppelten Gebäude auf der rechten Straßenseite könnte es sich um das heutige Haus der Berliner Volksbank handeln; etwas weiter weg sind die ehemals überdachten Eingänge der U-Bahn-Station Kaiserdamm angedeutet. Auch wenn die Gebäude sonst nicht mehr im einzelnen identifiziert werden können, darf man davon ausgehen, daß Beckmanns Darstellung recht genau die damalige Situation spiegelt. Das läßt sich jedenfalls aus der – durch eine alte Fotografie (Abb. 75) verifizierbaren – exakten Wiedergabe der Straßenlaternen schließen.

Was Beckmann an diesem Neubaugebiet faszinierte, klingt in der von Hans Kaiser verfaßten ersten Monographie über den Künstler von 1913 an: »*Mag er eine [...] Amazonenschlacht oder den Kaiserdamm in Berlin malen, immer liegen in der geheimen und unheimlichen Sprache der Farbe und Form seiner Visionen das Pathos und die Nervenstränge der Weltstadt.*« Die gewaltige Expansion Berlins, sein unersättlicher Drang nach Erschließung ländlichen Terrains, erlebte und verarbeitete Beckmann als Zeichen modernen Existenzkampfes, wie er in mehr oder minder verschlüsselter Form motivisch sein gesamtes Frühwerk durchzieht. So erfährt die an sich banale, nur durch ein paar Kinder, Passanten und Fuhrwerke belebte Straßenszenerie durch das irisierende Licht und die Gewitterstimmung des Himmels eine unerwartete Dramatik, in der etwas undefinierbar Bedrohliches mitschwingt. Die Stadt präsentiert sich somit bei aller zur Schau gestellten Behäbigkeit nicht mehr als Ort sicheren urbanen Lebens, sondern als Gefahrens–, aber auch Inspirationsquell.

Eine Vorzeichnung, jedoch ohne den Wagen rechts, befand sich nach Göpel in den fünfziger Jahren in Münchner Privatbesitz.

Lit.: Kaiser, S. 12. – K. Scheffler, in: Kunst und Künstler, 21, 1923, S. 263. – Kat. Die Stadt, Nr. 133. – Göpel, Nr. 142.

139 Max Beckmann (1884–1950)
Der Wasserturm in Hermsdorf, 1913
Öl/Lwd; 101 × 81; bez. u. r.:
»Beckmann 13« (zweifach).
Berlin, Berlin Museum, Inv. GEM 85/2.

1913, im Entstehungsjahr des Bildes, erschien die erste Monographie über Beckmann von Hans Kaiser. Dieser wies darin mehrfach auf die Bedeutung Berlins für den Künstler hin, der sich nach einem Paris– und Florenz-Aufenthalt 1907 in Hermsdorf (Ringstraße 8) niedergelassen hatte.

Als Beleg für seine These führte Kaiser unter anderem die Darstellung des Hermsdorfer Wasserturms an, allerdings eine frühere Fassung von 1909 (Göpel, Nr. 108; Ab. 76). Darauf ist der 1908/09 von dem Bremer Architekten Karl Francke auf einer Anhöhe im Nordwestteil des Hermsdorfer Friedhofs an der Frohnauer Straße errichtete Wasserturm in halbvollendetem Zustand zu sehen. Grundsätzlich unterscheidet sich dieses von unserem Bild durch eine hellere, fast grelle Farbpalette, die dem französischen (Neo–)Impressionismus noch nahesteht, und eine größere Tiefenwirkung, die durch die auf den Turm zulaufende Kiefernallee hervorgerufen wird. Kaiser würdigte nicht nur die koloristische und kompositorische Wirkung des Gemäldes, er empfand auch eine davon ausgehende »unheimlich drohende Stimmung«: »*Das Bild gibt die visionäre Erwartung von etwas Unglaublichem, wie das der Menge Unerwartete beim Turmbau zu Babel durch das unglaublich einfache Mittel der Sprachverwirrung drohte und plötzlich geschehen war.*«

Diese Interpretation erscheint berechtigt, wenn man sich vor Augen führt, welche Themen Beckmann zu dieser Zeit hauptsächlich beschäftigten: lauter den Menschen ins Unglück stürzende Katasprophen, die, wenn auch zum Teil aktuellen Presseberichten entnommen, doch als überzeitliche Metaphern einer von Nietzsche geprägten Weltsicht dienen konnten, derzufolge aller Erneuerung Vernichtung vorausgehen muß. Möglicherweise hat Beckmann auch die Durchführung eines technischen Großprojekts, das sozusagen vor seiner Haustür, mitten im geliebten Hermsdorfer Wald, vonstatten ging, als unabwendbaren zerstörerischen Eingriff empfunden und visionär überhöht.

Die – wenn auch unheimlich wirkende – Kat. 139

Euphorik des Bildes von 1909 ist bei unserer Fassung ganz einer düsteren Stimmung gewichen, die sich in dunklen, schweren Farbschichten und aufgewühlten Formstrukturen ausdrückt. Ein Großteil des Hanges ist kahlgeschoren, die Erdschichten liegen ungeschützt offen. Dickleibige Rohre sind auf dem Boden verteilt, eine Art Lore steht bereit, am rechten Bildrand befindet sich, angeschnitten, eine Baubude. Um 1911 wurde hier, am Fuße des Wasserturms, der Friedhof angelegt. Beckmann hielt sich, soweit rekonstruierbar, an die topographische Situation; der pappelumstandene Turm bekrönt noch heute das inzwischen parkartig aufgeforstete Gelände mit Birkenallee, Mischbäumen sowie kleineren Heckenquartieren.

Abb. 76 Max Beckmann, Der Wasserturm in Hermsdorf, 1909; Öl/Lwd; Frankfurt am Main, Städelsches Kunstinstitut (zu Kat. 139).

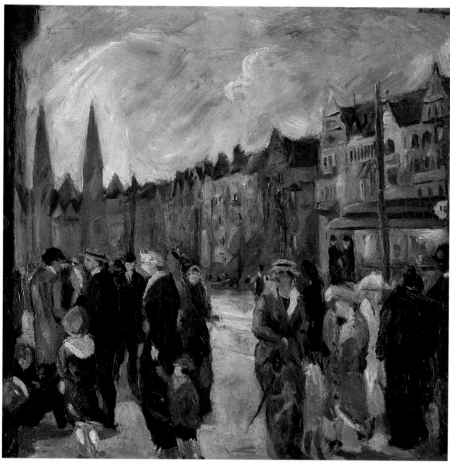

Kat. 140

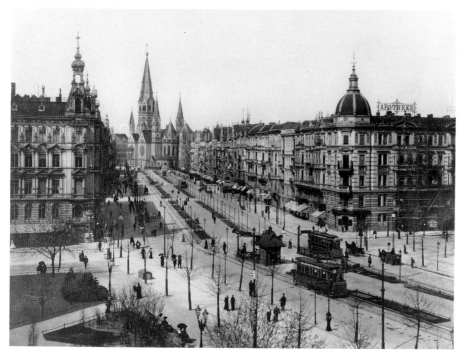

Abb. 77 Die Tauentzienstraße mit Blick auf die Kaiser-Wilhelm-Gedächtnis-Kirche, 1904;
Foto (zu Kat. 140).

Lit.: Kaiser, S. 30. – Göpel, Nr. 166. –
D. Bartmann, Max Beckmann: Der
Wasserturm in Hermsdorf, in:
Berlinische Notizen, 4, 1987, S. 86–89.
– Zum Hermsdorfer Friedhof: Berlin
und seine Bauten, X, A, S. 105.

**140 Max Beckmann (1884–1950)
Die Tauentzienstraße in Berlin, 1913**
Öl/Lwd; 82 × 81; bez. o. r.: »Beckmann
13«.
Bundesrepublik Deutschland.

Nur eine U-Bahn-Station von Beck-
manns Atelier am Nollendorfplatz ent-
fernt, am Wittenbergplatz, beginnt die
Richtung Kaiser-Wilhelm-Gedächtnis-
kirche führende Tauentzienstraße. Die
Geschichte des Boulevards geht bis in die
Mitte des 19. Jahrhunderts zurück, als
nach Pariser Vorbild im Süden des alten
Berlin eine prächtige Alleenkette konzi-
piert wurde. Die Bebauung der Tauent-
zienstraße war um 1900 weitgehend ab-
geschlossen; um diese Zeit entwickelte
sie sich als östliche Verlängerung des
Kurfürstendamms zu einer noblen, aber
auch zwielichtigen Geschäfts– und Amü-
siermeile des neuen Westens. So schrieb
Herwarth Walden im »Sturm« (5/Juni
1914, S. 34): »*Die Unsittlichkeit soll beson-
ders in Charlottenburg zu sehen sein. Die
Tauentzienstraße vom Kaufhaus des Westens
bis zum Taufhaus des Westens ist eine Stätte
der wildesten Lebensfreude. [...] Solide Ge-
schäftswagen trauen sich nicht durch diese
Straße und die Elektrischen bleiben stockend
alle Minute stehen.*«
Im Gegensatz zu Kirchners Kokotten-
Szenen vermittelt Beckmann »*eine unver-
wechselbare Stimmung des konkreten Ortes*«
(C. Schulz-Mons), fängt die herbstliche
Jahreszeit, die einsetzende Dämmerung
und den stürmischen Himmel ebenso ein
wie die charakteristischen Fassaden des
Fin-de-siècle und die Chorpartie der Ge-
dächtniskirche. Vor allem beschreibt
Beckmann, wie auch in dem Bild »Straße
bei Nacht« (Kat. 141), Hektik und
drangvolle Enge der Stadt mit ihren
überfüllten Trottoirs und Straßenbah-
nen. Details werden dabei zugunsten ei-
ner atmosphärischen Verdichtung nivel-
liert, und der gewählte Bildausschnitt
vermeidet einen tiefenperspektivischen
Sog, wie er sich bei einem Blickpunkt
von der Mittelpromenade aus ergeben
haben würde.

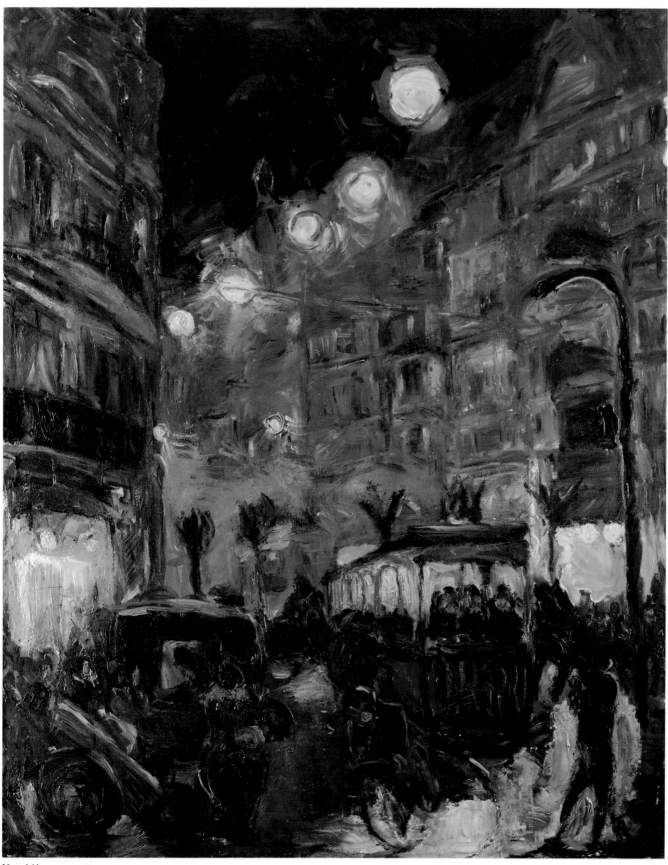

Kat. 141

Es sind mehrere Vorstudien bekannt (S. v. Wiese, Max Beckmanns zeichnerisches Werk 1903–1925, Düsseldorf 1978, Kat. Nr. 77, 139–141). Eine Lithographie von 1912 (K. Gallwitz, Max Beckmann. Die Druckgraphik, Karlsruhe 1962, Nr. 32) paraphrasiert die Figurengruppe des Vordergrundes und deutet die gegenüberliegende Straßenseite nur an.

Lit.: Göpel, Nr. 167. – C. Schulz-Mons, in: Kat. Max Beckmann. Die frühen Bilder, S. 144. – Zur Tauentzienstraße: W. Ribbe (Hg.), Von der Residenz zur City. 275 Jahre Charlottenburg, Berlin 1980, S. 595 f.

141 Max Beckmann (1884–1950)
Straße bei Nacht, 1913
Öl/Lwd; 90 × 70; bez. o. r.: »Beckmann 13«.
Privatbesitz.

1913, mit Bildern wie »Tauentzienstraße« (Kat. 140) und »Straße bei Nacht«, gibt Beckmann die bis dahin gewahrte Distanz zur Stadt auf und stellt sich und den Betrachter mitten ins Verkehrschaos der fieberhaft pulsierenden Metropole. Dabei verläßt er das (nur scheinbar) sichere Trottoir und wagt sich in den Kreuzungsbereich zweier vielbefahrener Straßen vor, umgeben von vorbeisausenden Autos und Zweiradfahrern, von Passanten und einer Straßenbahn, die direkt auf ihn zuhält. Tempo, Aggressivität und Überfüllung der Stadt erscheinen durch den einengenden Bildausschnitt und die künstliche magische Beleuchtung bis zum äußersten verdichtet. Die in der Literatur konstatierte angebliche Friedfertigkeit bei Beckmann in Relation zu Kirchner und Meidner mag in bezug auf den Verzicht splittriger Formverkantungen und das Festhalten an einer »impressionistischen« Sehweise zutreffen, aber gerade durch das breiige Durcheinander von Hell und Dunkel, Vorn und Hinten, statischer Architektur und dynamischem Verkehrsfluß werden jene Fixpunkte aufgehoben, die eine individuelle Standortbestimmung ermöglichen würden. Die Großstadt-Nacht, die Beckmann hier darstellt, erscheint denn auch als das bis zum Superlativ gesteigerte Sujet in der Kette der Themenvorschläge, die Meidner in seiner »Anleitung zum Malen von Grossstadtbildern« macht.

Was die zwielichtige Atmosphäre der Nachtstunden im Zentrum Berlins angeht, so hatte Beckmann bereits am 10. Januar 1909 zu einer Szene in der Friedrichstraße vermerkt: »*Männer die sich nach ein paar Dirnen im Gehen umdrehen. Die Frauen drehen sich ebenfalls nach ihnen um. Die Männer grell von einem Straßenlicht beleuchtet die Frauen etwas dunkler. Möchte gern etwas von dem Zucken, dem magnetischen Zusammenreißen der Geschlechter hineinbringen* [...]«* (M. Beckmann, Leben in Berlin. Tagebuch 1908/09, hg. von H. Kinkel, München 1966, S. 23). Unter diesem Blickwinkel betrachtet, geht das Gemälde über das Einfangen luminaristischer und koloristischer Impressionen einer Großstadt-Nacht hinaus, indem es die existentielle Bedrängnis des Einzelnen und sein ambivalentes Verhältnis zu seiner Umwelt spiegelt.
Es ist anzunehmen, daß die Darstellung wie bei vergleichbaren Bildern Beckmanns auf eine konkrete topographische Situation zurückgeht, die sich jedoch nicht mehr identifizieren läßt. Schuld daran ist nicht zuletzt die Verunklärung der Formen, die Auflösung der Konturen, das Verschwimmen der Details. Die abgerundete Straßenecke, der starke Verkehr und die Geschäftshäuser deuten auf einen der Boulevards im neuen Westen von Berlin.

Lit.: Göpel, Nr. 179. – Kat. Max Beckmann – Retrospektive, Nr. 13.

142 Max Beckmann (1884–1950)
Blick auf den Bahnhof Gesundbrunnen, 1914
Öl/Lwd; 74 × 94; bez. o. r.: »Beckmann 14«.
Wuppertal, Von der Heydt-Museum der Stadt Wuppertal, Inv. G 1264.

Der Name »Gesundbrunnen« bezieht sich auf eine Quelle an der heutigen Badstraße unweit des Pankeufers, wo der Hofapotheker Behm Ende des 18. Jahrhunderts einen Kurbetrieb errichtete. An das ehemalige Ausflugsgebiet erinnert noch der 1869–75 angelegte Humboldthain. Dessen Ausläufer sind auf Beckmanns Gemälde rechts der 1891–93 von August Orth erbauten backsteinernen, im Zweiten Weltkrieg zerstörten Himmelfahrtskirche zu erkennen. Der Charakter der Gegend veränderte sich grundlegend durch gezielte Industrian-

siedlung (AEG) und Massenwohnungsbau (links der Kirche die Häuser der Ramlerstraße). Zuvor war der östliche Teil der Ringbahn fertiggestellt worden; 1872 nahm der Bahnhof Gesundbrunnen mit Umsteigemöglichkeit zu Fern- und Vorortzügen den Betrieb auf. Einer der Bahnsteige erstreckt sich unter der – die Mittelhorizontale des Bildes betonenden – Hängebrücke hindurch auf den Betrachter zu.
Diese 1905 dem Verkehr übergebene, immer noch existierende Stahlkonstruktion überspannte auf einer Länge von 228 Metern 18 Gleise und verband so die Swinemünder- mit der Bellermannstraße. Ihre künstlerische Ausschmückung stammte von dem Architekten des Hochbahnhofs Bülowstraße, Bruno Möhring. Im Volksmund trug sie wegen der hohen Baukosten den Spitznamen »Millionenbrücke«. Diese Bezeichnung findet sich auch auf einer Radierung Beckmanns von 1914 (K. Gallwitz, Max Beckmann. Die Druckgraphik, Karlsruhe 1962, Nr. 47; Abb. 78), die dem Gemälde bis auf die seitenverkehrte Wiedergabe und die fehlenden Personen des Vordergrundes entspricht.
Entgegen der Meinung Göpels, bei diesen handele es sich um reine Staffage-Figuren, erscheint ihre Identifizierung als »Beckmann u. Frau Berlin«, wie rückseitig auf dem Keilrahmen von unbekannter Hand vermerkt, überaus plausibel. Das ergibt sich nicht nur im Vergleich mit anderen Selbstbildnissen und Porträtfotos Beckmanns, sondern auch aus der Analogie dieses Verfahrens, sich selbst wie kommentierend vor das Bildgeschehen zu rücken, bei Grosz, Meidner und Steinhardt (Kat. 144, 164, 166). Den Bahnhof Gesundbrunnen dürfte Beckmann passiert haben, wann immer er zwischen Stadtzentrum und seinem Hermsdorfer Haus unterwegs war.
Die vermutlich von der Überführung der Behmstraße aus in südwestliche Richtung gegebene Ansicht zeugt von der Vorliebe der Expressionisten für Technik, Industrie und Verkehr als Sinnbilder modernen Lebens. Dem Manifest des Futurismus gemäß wird die *»Schönheit« »gefräßiger Bahnhöfe« »gymnastisch hüpfender Brücken«* und *»breitbrüstiger Lokomotiven«* besungen. Die häßlichen, dreckigen und brutalen Seiten der Stadt werden, über eine rein malerische Auseinandersetzung hinausgehend (vgl. Franz Skarbinas »Gleisanlagen im Nor-

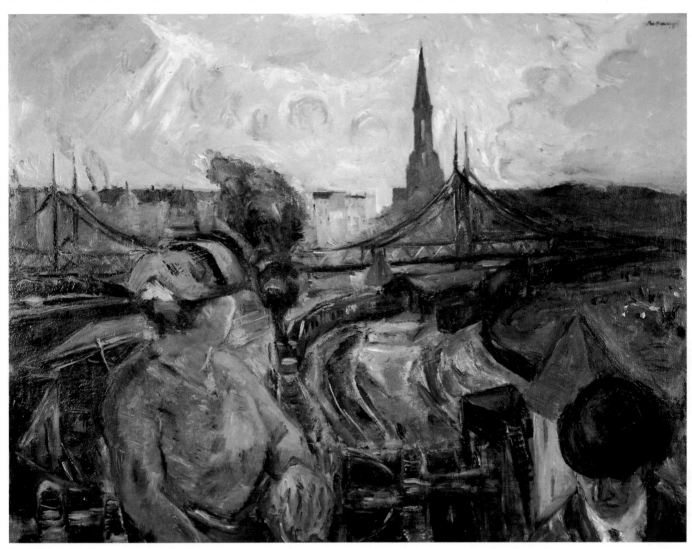

Kat. 142

den Berlins«, Kat. 118), als Metaphern für den energischen Selbstbehauptungswillen des Menschen gedeutet. Das schmutzige Kolorit, das wie ein atmosphärischer Überdruck auf der dargestellten Szene lastet (und darin mit Loerkes Zeile »Und ganz Berlin ist schwefelgelb getüncht« aus seinem Gedicht »Der steinerne Wabenbau« korrespondiert), vermittelt ein Gefühl von unheilverheißender Spannung und Unentrinnbarkeit.

Lit.: Göpel, Nr. 183. – H. G. Wachtmann, Max Beckmann, Wuppertal 1979, S. 4–9 (Kommentare zur Sammlung des Von der Heydt-Museums, 2). – Kat. Max Beckmann – Retrospektive, S. 97. – Zur Swinemünder Brücke: F. Krause, F. Hedde, Die Brückenbauten der Stadt

Berlin von 1897 bis Ende 1920, Berlin 1922, Nr. 28. – Zur Gegend um den Gesundbrunnen: Kat. Die Berliner S-Bahn. Gesellschaftsgeschichte eines industriellen Verkehrsmittels, Ausstellung Neue Gesellschaft für Bildende Kunst, Berlin 1982/83, S. 157–180.

143 Lyonel Feininger (1871–1956) Gasometer in Berlin-Schöneberg, 1912
Öl/Lwd; 70 × 93; bez. u. r.: »Feininger 12«.
Berlin, Berlin Museum, Inv. GEM 87/1.

1912 datiert, ist das Bild als eine spontane Reaktion auf das Auftreten der Futuristen in Herwarth Waldens »Sturm«-

Galerie im Frühjahr dieses Jahres zu werten. Heckels »Gasanstalt am Luisenufer« (Kat. 148) und Meidners »Gasometer in Berlin-Schöneberg« (Kat. 160) fol-

Abb. 78 Max Beckmann, Die Millionenbrücke, 1914; Radierung; nach Gallwitz, Nr. 47 (zu Kat. 142).

Kat. 143

Abb. 79 Der Schöneberger Gasometer an der Torgauer Straße, 1910; Foto (zu Kat. 143).

gen der radikalen Programmatik der Italiener keineswegs mit dieser Konsequenz.

Thematisch bildet das Gemälde in Feiningers Werk eher eine Ausnahme. Zwar hatte der Künstler in seinen stark dekorativen, noch vom Jugendstil geprägten Bildern von 1909–11 mehrfach technische Objekte wie Eisenbahnen und andere Verkehrsmittel dargestellt, dabei aber nie deren Monumentalität und Symbolkraft für das pulsierende Leben der modernen Großstadt hervorgekehrt. Neu ist auch die Kombination einer Lokomotive mit einer Stadtlandschaft – der einzigen Ansicht Berlins aus Feiningers Hand. 1893 war dieser in die Reichshauptstadt übergesiedelt, wo er hauptberuflich als Karikaturist arbeitete. Um 1910 vollzog sich sein Wandel zum »ernsthaften« Maler als Mitglied der »Secession«. Aber erst 1912, mit dem »Gasometer in Berlin-Schöneberg« und stili-

stisch verwandten Bildern (»Radren-
nen«, Hess, Nr. 94), motivisch zum Teil
allerdings geradezu entgegengesetzten
Darstellungen mittelalterlicher Kirchen
(»Teltow I« [Hess, Nr. 86], »Gelmeroda
I/II« [Hess, Nr. 98/101]) fand er zu sei-
nem Stil der prismatisch gebrochenen
Form. Dabei war in formaler Hinsicht
die Begegnung mit den Bildern Robert
Delaunays 1911 in Paris von entschei-
dender Bedeutung gewesen.

Die Schönheit der Technik, ihre Dyna-
mik und Vitalität, wie sie in den futuristi-
schen Manifesten besungen wird, findet
bei dem »Gasometer in Berlin-Schöne-
berg« einen direkten Widerhall in dem
euphorisch stimmenden Kolorit mit sei-
nen glutroten sowie teils kristallinen,
teils erdfarbenen Tönen; in der filigran-
haften Entmaterialisierung des Gasbe-
hälters mittels Zerlegung in einzelne
Farb– und Formsegemente; im kraftvol-
len Rauchen und Stampfen der Lokomo-
tive und im Eingebundensein des Men-
schen in den industriellen Prozeß.

Auch in dem Versuch, Bewegung einzu-
fangen, ist der Einfluß der Futuristen
deutlich spürbar, wenngleich es Feinin-
ger dabei weniger auf Simultanität, das
heißt Gleichzeitigkeit verschiedener Stu-
fen eines Handlungsablaufs, als vielmehr
auf den transitorischen Moment, das
heißt den Höhepunkt der Aktion, an-
kam. So suggerieren die Stellung des
Pleuelgestänges und der nach hinten we-

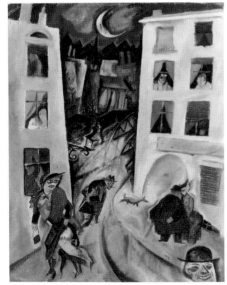

Abb. 80 George Grosz, Die Straße, 1915; Öl/
Lwd; Stuttgart, Staatsgalerie Stuttgart (zu
Kat. 144).

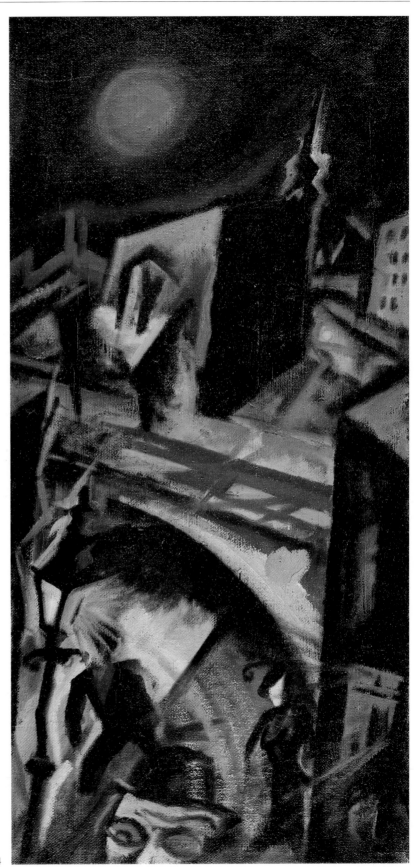

Kat. 144

hende Dampf der Lokomotive Dynamik, ohne daß es zu einer Multiplizierung der gerade in Bewegung befindlichen Bildgegenstände käme.

Wie wichtig Feininger das Sujet selbst erschien, wird an der völligen Isolierung des Motivs von seiner realen Umgebung evident. Die Stadt erscheint komprimiert auf diese eine gewaltige Energiequelle, an der sich gleichsam ihre Existenz erweist. Bei all dem hält sich der Künstler in manchen Details erstaunlich getreu an die vorgegebene Situation. So zeigt eine in Zusammenhang mit der Abtragung des Schöneberger Mühlenbergs 1910 aufgenommene Fotografie (Abb. 79) das damals aus drei Kesseln bestehende Werk, wie es auf dem Gemälde zu sehen ist, und die daran vorbeiführende Bahnlinie mit einem von einer Dampflok angetriebenen Lorenzug.

Die Geschichte der Schöneberger Gasometer an der Torgauer Straße, von denen heute nur noch der Hauptbehälter steht, geht bis in das Jahr 1853 zurück. Damals wurde in diesem Bezirk als erster Vorortgemeinde Berlins die Straßenbeleuchtung auf Gas umgestellt. Die dargestellte Anlage entstand 1906–08.

Lit.: Nicht bei H. Hess, Lyonel Feininger. Mit Werkkatalog der Gemälde von Julia Feininger, Stuttgart o. J. (1959). – Zum Gaswerk: H. Winz, Es war in Schöneberg. Aus 700 Jahren Schöneberger Geschichte, Berlin 1964, S. 68 f.

144 George Grosz (1893–1959)
Nachtstück (Berlin-Südende), 1915
Öl/Lwd; 74,5 × 36,2; bez. rs.: »Grosz 15 Südende«.
Berlin, Nationalgalerie, SMPK, Inv. B 686.

Die Ansicht aus dem Berliner Vorort Südende ist mit dem ebenfalls 1915 entstandenen Gemälde »Die Straße« (Abb. 80) eng verwandt. Durch den Verzicht auf karikierende Elemente und durch das steile Hochformat wirkt sie jedoch noch beklemmender als dieses. In Südende lag der Schnittpunkt zweier Stadtbahnlinien mit den Bahnhöfen Südende und Mariendorf, und in diesem Gebiet gab und gibt es zwei Brückenkonstruktionen, bei denen die Gleise die Straße überqueren: am Prellerweg und an der Attilastraße (damals Tempelhofer Straße).

In Südende – zunächst in der Lichterfelder Straße 36 – lebte Grosz seit April 1912, nachdem er im Januar dieses Jahres nach Berlin gekommen war. Nach seiner Entlassung aus dem Kriegsdienst zog er im Juli 1915 in die Stephanstraße 15 an der Grenze zwischen Steglitz und Südende, wo er bis 1918 wohnte. Dies düfte der Grund dafür sein, daß Grosz neben innerstädtischen Schauplätzen dieses noch junge südliche Stadtrandgebiet mit seinen hastig hochgezogenen Mietshäusern als Folie für seine Bildstoffe wählte.

»Wir taumeln. | Brennend | zwischen grauen Blöcken Häuser. | Auf Brücken aus Stahl. | Licht aus tausend Röhren | umfließt uns, | und tausend violette Nächte | ätzen scharfe Falten | in unsere Gesichter.«, so dichtete Grosz mit expressivem Zungenschlag 1915 in der »Aktion« (zitiert nach: L. Fischer, George Grosz in Selbstzeugnissen und Dokumenten, Reinbek bei Hamburg 1976, S. 36).

Die Großstadt-Nacht, deren künstlerische Umsetzung schon Meidner 1914 gefordert hatte – und an dessen Bilder die schwankende Laterne erinnert –, stellt sich bei Grosz als lebensbedrohliche Schimäre dar, wo Angst und Hoffnungslosigkeit zu Hause sind. In diesem Reich der Finsternis huschen höchstens zwielichtige Figuren vorbei – einschließlich des Künstlers mit Melone und grün funkelnden Augenhöhlen.

145 George Grosz (1893–1959)
Die Großstadt, 1916–17
Öl/Lwd; 100 × 102; bez. auf der Rückseite: »Grosz Dezember 1916 bis August 1917«.
Lugano, Sammlung Thyssen-Bornemisza.

Je länger sich der Weltkrieg hinzog, je verlustreicher die Kämpfe tobten, je größer das Opfer wurde, desto radikaler und aggressiver verdichtete Grosz den Stadtraum zu einem urbanen Schlachtfeld, auf dem das Leben schließlich in Chaos und Anarchie versinkt. Merkmale des Futurismus – Tempo, Dynamik, Simultanität – nutzte er dabei konsequent, um seiner Kritik an der Gesellschaft Ausdruck zu verleihen. Theodor Däubler bestätigte ihm 1916, *»augenblicklich das futuristische Temperament von Berlin«* zu sein (in: Die weißen Blätter, 3, 1916, S. 167), inhaltlich jedoch ging er über die Futuristen,

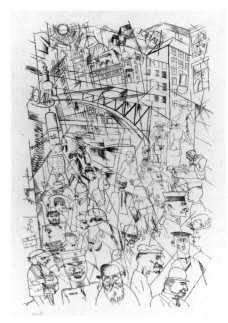

Abb. 81 George Grosz, Friedrichstraße, 1918; Lithographie; Stuttgart, Staatsgalerie Stuttgart, Graphische Sammlung (zu Kat. 145).

die den Krieg als großen Reinigungsprozeß begrüßt hatten, weit hinaus. Indem er ihre Methoden anwandte, schlug er sie gewissermaßen mit ihren eigenen Waffen.

Verschiedene Handlungsabläufe gleichzeitig auf die zweidimensionale Leinwand zu bannen, erreichte Grosz hier

Abb. 82 Das Central-Hotel am Bahnhof Friedrichstraße, um 1910; nach einer Postkarte (zu Kat. 145).

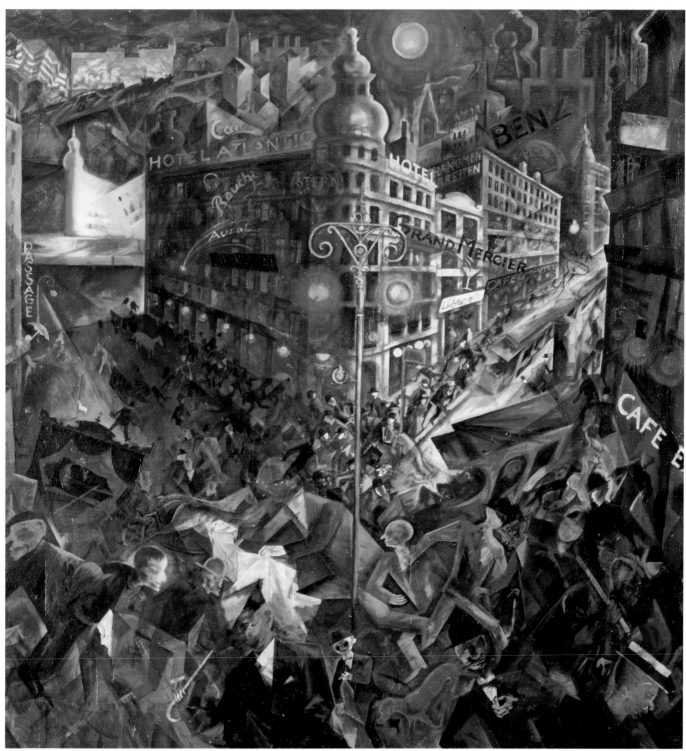

Kat. 145

durch Schichtung zweier Bildebenen übereinander, sozusagen durch Doppelbelichtung. Dieses Phänomen entfaltet seine Wirksamkeit in Verbindung mit einem streng symmetrischen Kompositionsaufbau in Form von miteinander verschränkten Diagonalen, die fast im Bildzentrum aufeinandertreffen. Sie werden gebildet durch den Verlauf zweier Straßenfluchten, an deren Kreuzung sich ein gleichförmiges Eckhaus erhebt, und durch die Ausrichtung der zu einem pyramidalen Haufen zusammengefaßten Menschenleiber, dessen Basis mit dem unteren Bildrand zusammenfällt. Durch Überlappung der Konturen, teilweise auch Mischung der binnenräumlichen Farben, entsteht ein unvor-

stellbares Tohuwabohu, in das alle ver-
keilt sind, und bei dem jeder auf jeden
einzuprügeln scheint. Die nächtliche Sze-
nerie ist in blutrotes Licht getaucht, das
nicht allein aus der künstlichen Beleuch-
tung und der über der Skyline unterge-
henden Sonne resultieren kann und so-
mit auf Bedrohung, ja, nahenden Welt-
untergang deutet.

Die Bahnüberführung im Hintergrund
und die überkuppelten Hotelbauten er-
innern von ferne an die Gegend um die
Friedrichstraße, wie Grosz sie 1918 in ei-
ner Lithographie (A. Dückers, George
Grosz. Das druckgraphische Werk,
Frankfurt am Main – Berlin – Wien
1979, Nr. E 49; Abb. 81) interpretierend
festhielt. Ein Hotel Atlantic hat es zu je-
ner Zeit allerdings nicht gegeben. Hier
arbeitete Grosz mit Versatzstücken, wie
er auch Reklametafeln nach Art der da-
daistischen Collage ins Bild bringt. Je-
denfalls liebte er, wie schon Däubler fest-
stellte, Häuser im Stil der Neorenais-
sance mit ihren Wellblechkuppeln und
fügte sie in seine Bildassoziationen ein.
Entscheidend ist für Grosz nicht die Dar-
stellung eines bestimmten Stadtgebiets,
sondern die Demaskierung der Metro-
pole als inhumaner Moloch und Symbol
für den Selbszerstörungstrieb des Men-
schen.

Lit.: H. Hess, George Grosz, London
1974, S. 70 f. – Kat. Delaunay und
Deutschland, S. 270, 272 und Nr. 214
(S. 454).

146 George Grosz (1893–1959)
Explosion, 1917
Öl/Malpappe; 47,8 × 68,2
New York, The Museum of Modern
Art, Gift of Mr. and Mrs. Irving
Moskovitz, 1963.

Ob Grosz bei seinem ersten Kriegsein-
satz 1914/15, zu dem er sich noch freiwil-
lig gemeldet hatte, an der Westfront
kämpfte, ist ungewiß. Aber auch ohne ei-
gene Anschauung hatte er sich durch
Presseberichte und Erzählungen Betrof-
fener ein Bild von der Gewalt und Grau-
samkeit der Vernichtungsschlachten ma-
chen können. Als er im Januar 1917
erneut – zum Landsturm-Infanterie-Ba-
taillon nach Guben bei Berlin – einberu-
fen wurde, löste dies eine tiefe psychische
Krise bei ihm aus. Ende Februar 1917
wurde er in eine Nervenheilanstalt in der

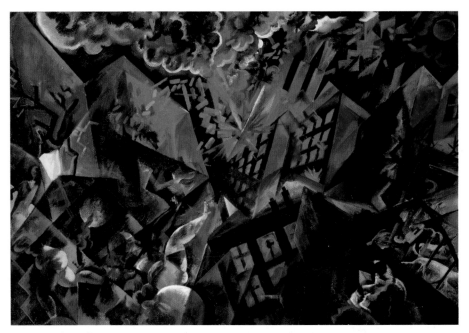

Kat. 146

Nähe von Brandenburg eingewiesen. Im
April konnte er nach Berlin zurückkeh-
ren, und im Mai wurde er aus dem Heer
als *»dauernd dienstunbrauchbar«* entlassen.
Dennoch lebte er in ständiger Furcht,
doch noch vom Kriegsgeschehen einge-
holt zu werden (vgl. L. Fischer, George
Grosz in Selbstzeugnissen und Doku-
menten, Reinbek 1976, S. 28 f.).
Unter dem Eindruck dieser ganz persön-
lichen Schicksalsumstände stellt sich das
aus dieser Zeit stammende Gemälde
»Explosion« als Zeugnis individueller
Furcht und Mahnung dar, dem – schon
aufgrund des kleinen Formats bei aller
Monumentalität des Themas – jegliche
agitatorische Lautstärke abgeht. In die-
sem Sinne ist es Meidners apokalypti-
schen Landschaften (Kat. 162–64) ver-
wandt. Und wie Meidner bezog Grosz
seine – sei es aus der Phantasie, sei es
durch Anschauung gespeisten – Visio-
nen auf den Berliner Stadtraum. Denn
die Mischung aus Schornsteinen, Brand-
mauern, Mietshäusern oder Fabrikhal-
len, Brücken und Menschenmassen ist
charakteristisch für das Berlin-Bild, wie
Grosz es in anderen Arbeiten vermittelt.
All dies wird hier durch eine gewaltige
Explosion erschüttert, welche die Kom-
position wie einen berstenden Spiegel
zerplatzen läßt. In den Trümmern wüten
die Flammen, menschliche Gliedmaßen
fliegen zerfetzt durch die Luft – die
Großstadt-Nacht hat sich in ein apoka-
lyptisches Inferno verwandelt.

Nach H. Hess (George Grosz, London
1974, S. 74) basiert das Gemälde auf ei-
ner Vorzeichnung, auf die der Autor je-
doch nicht näher eingeht.

Lit.: Kat. Delaunay und Deutschland,
Nr. 215 (S. 454 f.).

147 Erich Heckel (1883–1970)
Stadtbahn in Berlin, 1911
Öl/Lwd; 60,5 × 77,4; bez. u. l.:
»E. Heckel 11«.
Mönchengladbach, Städtisches Museum
Abteiberg, Inv. 7909.

Im Herbst 1911 siedelte Heckel von
Dresden nach Berlin über, wo er sich be-
reits 1908 und 1910 vorübergehend auf-
gehalten hatte. In der Steglitzer Momm-
senstraße 66 (heute Markelstraße) über-
nahm er das Atelier Otto Muellers.
Ginge man allein von dem Bild »Stadt-
bahn in Berlin« aus, so müßte man an-
nehmen, daß die Großstadt wie ein
Schock auf ihn gewirkt hat (tatsächlich
beweisen Gemälde wie »Spaziergänger
am Grunewaldsee«, 1911 [Vogt, Nr.
1911/11] und »Gasanstalt am Luisenu-
fer«, 1912 [Kat. 148], das Gegenteil, es
sei denn, es handele sich dabei um reine
Ausflüchte): So monoton und abweisend
erscheint Berlin nicht einmal in Kirch-
ners kompositionell vergleichbarem Bild
der »Innsbrucker Straße am Stadtpark
Schöneberg« (Kat. 153).

Der Betrachter blickt in die Achse einer baumlosen Straßenschlucht, deren Häuserzeilen nach vorne hin in düsteren Brandmauern enden, wie abgeschnitten wirkend durch die davor verlaufende Bahntrasse mit Unterführung. Das ist eine Situation, wie sie noch heute die Weddinger Gerichtsstraße vom Nettelbeckplatz aus darbietet. Nur vereinzelt beleben Passanten oder ein Pferdefuhrwerk die öde Szenerie, über der ein giftgelber Himmel lastet. Dieser Farbton findet sich nicht nur auf den Hausfassaden wieder, sondern dominiert auch das Mauerwerk der Brückenkonstruktion und sogar das Nachtblau des Asphalts, indem er dort verschiedentlich durchbricht.

Eine von A. und W.-D. Dube (Erich Heckel. Das graphische Werk, Bd. 2, New York 1965, Nr. 109) auf 1912 datierte Kaltnadelradierung (Abb. 83) gibt dasselbe Motiv leicht verändert und insgesamt – vielleicht durch die Technik bedingt – wesentlich lockerer wieder. Die Architektur erscheint dort nicht so trutzig und einschüchternd, sondern eher fragil, aber wegen ihrer Zerbrechlichkeit nicht weniger bedrohlich.

Lit.: Vogt, Nr. 1911/10. – Kat. Heckel, S. 33, Nr. 29.

148 Erich Heckel (1883–1970)
Gasanstalt am Luisenufer, 1912
Öl/Lwd; 71 × 60; bez. u. r.: »EH 12«
Privatsammlung.

Wie Kirchners »Rotes Elisabethufer« (Kat. 151) und »Gelbes Engelufer« (Kat. 152) schildert dieses Gemälde Heckels in zum Teil leuchtenden Farben bei gleichzeitiger Reduktion der Formen eine fast idyllisch anmutende Situation am Luisenstädtischen Kanal. Technik und Natur scheinen dabei keinen unauflösbaren Widerspruch zu bilden. Alle Stumpfheit, wie sie in Hinsicht auf Kolorit, Komposition und Menschendarstellung noch Heckels Bild »Stadtbahn in Berlin« (Kat. 147) charakterisierte, ist aufgehoben und einer optimistischen Grundstimmung gewichen.
Kristalline Effekte und ein zunehmend fahriger Pinselduktus weisen auf die folgende Werkgruppe des Künstlers, wie sie im »Gläsernen Tag« von 1913 (Vogt, Nr. 1913/21) kulminiert. Im Gegensatz zu vielen anderen Malern dürfte für diese

Kat. 147

Entwicklung bei Heckel die Beeinflussung durch die Futuristen nur eine untergeordnete Rolle spielen. Für ihn wie für Pechstein (vgl. Kat. 165) blieb im übrigen die Auseinandersetzung mit dem Erscheinungsbild der modernen Großstadt Episode.
Unklar ist, von welchem Standpunkt aus sich der auf dem Gemälde wiedergegebene Blick auf einen der Gasometer am Luisenufer mit quer davor verlaufender Brücke ergeben haben könnte. Die städtische Gasanstalt lag auf dem Gelände des heutigen Böcklerparks, östlich der englischen Gasanstalt, zwischen Prinzenstraße, Gitschiner Straße und Luisenufer. Dort, direkt an der Einmündung des Luisenstädtischen Kanals in den Urbanhafen, stand der einzige Behälter, der sich im Wasser gespiegelt haben könnte. Auch eine Brücke befand sich hier, der Luisensteg, der jedoch frontal auf den Gasometer zulief.
Die beiden ersten städtischen Gasanstalten wurden am Stralauer Platz für die nördliche, an der Gitschiner Straße beziehungsweise dem Luisenufer für die südliche Stadthälfte 1845–49 nach Plänen des sächsischen Kommissionsrats Blochmann errichtet. Unter dem Druck dieser Konkurrenz mußte die Imperial Continental Gas Association ihren Gaspreis um die Hälfte herabsetzen. In den

folgenden Jahrzehnten wurden wegen des stetig steigenden Bedarfs weitere Gasanstalten errichtet beziehungsweise die bestehenden erweitert.

Lit.: Nicht bei Vogt. – Kat. Heckel, Nr. 30. – Zur Gasanstalt: A. Herzberg, D. Meyer (Hg.), Ingenieurwerke in und bei Berlin. Festschrift zum 50jährigen Bestehen des Vereines Deutscher Ingenieure, Berlin 1906, S. 287 ff.

Abb. 83 Erich Heckel, Straßenunterführung, 1912/13; Radierung; Berlin, Brücke-Museum (zu Kat. 147).

Kat. 148

Kat. 149

149 Franz Heckendorf (1888–1962)
U-Bahn-Durchstich in
Berlin-Dahlem, 1912
Öl/Lwd; 80,5 × 101, bez. u. l.:
»F. Heckendorf 12«.
Berlin, Berlin Museum, Inv. GEM
86/17.

Abb. 84 Der Urbanhafen, um 1918; Foto (zu
Kat. 148).

Wohl in keinem anderen expressionistischen Gemälde wird der hemmungslose Expansionstrieb Berlins mit solcher Verve offengelegt wie in diesem Bild. Von der Jahrhundertwende bis zum Ersten Weltkrieg gehörte der noch ländliche Südwesten zu den bevorzugten Zielen einer planmäßigen Terrainerschließung, für die die Schaffung leistungsfähiger Verkehrswege Voraussetzung war. Um 1912 war der Ausbau der Untergrundlinie Richtung Dahlem in vollem Gange. Dargestellt ist vermutlich eine Situation nordöstlich des Breitenbachplatzes, von wo aus die Bahn in Richtung Wittenbergplatz ausschließlich unterirdisch verkehrt. Denn die Schachtwände lassen auf eine offene Bauweise schließen, bei dem abschließend eine Tunneldecke montiert wird.

Die Stadt selbst ist auf Heckendorfs Ansicht nicht erkennbar, doch hat sie ihre Krakenarme in Form von Schienensträngen bereits ausgestreckt und damit die Landschaft überzogen. Mit Hilfe von Versorgungsbahnen werden Baumaterialien heran– und Erdaushub weggeschafft. Gleich Ameisen sind Techniker und Bauleute mit Installations– und Transportarbeiten beschäftigt.

Heckendorf stilisiert das eher triviale Geschehen zu einem bewegenden Ereignis, das durch die dynamische Kurvatur des Schienenverlaufs, den kräftigen Dampf der Lokomotive, vor allem aber durch die aggressive Farbgebung mit einer Fülle von Hell-Dunkel-Kontrasten und schreienden Orangetönen charakterisiert wird. Der Künstler reagiert damit auf die pathetische Technikgläubigkeit

Kat. 150

Abb. 85 Der Nollendorfplatz, um 1915; Foto
(zu Kat. 150).

seitens der 1912 in Berlin gastierenden
Futuristen, die die Schönheit von »breit-
brüstigen Lokomotiven« oder Rennwagen
über die der Nike von Samothrake stell-
ten. Das futuristische Prinzip der bild-
lichen Simultanität korrespondiert im
übrigen mit dem expressionistischen Er-
lebnis der Untergrundbahn, die als
»transportierter Raum [...] das Relativitäts-
gesetz zur Alltagserfahrung macht« (K.
Strohmeyer, Zur Ästhetik der Krise,
Frankfurt am Main – Bern – New York –
Nancy 1984, S. 201).

150 Ernst Ludwig Kirchner
(1880–1938)
Nollendorfplatz, 1912
Öl/Lwd; 69 × 59,7; bez. u. r.:
»E. L. Kirchner«.
Privatbesitz.

Im Vergleich zu Beckmanns Ansicht des-
selben Platzes (Kat. 137) tritt die Kon-
zentration Kirchners auf ihm wesentlich
erscheinende Aspekte unter Aufgabe ei-
nes allgemeinen Wiedererkennungswer-
tes deutlich hervor. Für ihn bestand die
Charakterisierung des Ortes nicht einmal
mehr andeutungsweise in der Wieder-
gabe der den Platz beherrschenden Kup-
pel der Hochbahnstation. Statt dessen
wählte er einen Standpunkt, der sich un-
terhalb der Gleisanlage befand; am rech-
ten Bildrand ist eine der die Konstruk-
tion tragenden Eisenstützen zu sehen.
An ihr wird evident, wie Kirchner zur
Steigerung der Bildaussage eine gleich-
zeitige, ineinanderübergehende Auf–
und Untersicht zum methodischen Prin-
zip erhob: Die Stelle, wo der Pfeiler den
Boden berührt, ist ebenso wie die Pas-
santen oder die Straßenbahnen von oben

gesehen. Wo sich der Träger aus stati-
schen Gründen verzweigt, hat man aber
den Eindruck, hinaufblicken zu müssen,
und auch das Gesims des Eckhauses ist in
Untersicht gegeben.
Bei dem gewählten Ausschnitt dürfte es
sich um die Einmündung der Maßen-
straße in den Nollendorfplatz südlich der
Hochbahn handeln; diagonal nach links
abzweigend die Maßen–, rechts die
Kleiststraße (Abb. 85 zeigt die Situation
vom rückwärtigen Blickwinkel aus, illu-
striert aber recht gut die Kurvatur des
Trottoirs und der Schienenstränge).
Was für Kirchner die Unverwechselbar-
keit des Platzes ausmachte, war also nicht
seine architektonische Akzentuierung,
die auf fast allen Postkarten und erhalte-
nen Fotografien im Mittelpunkt steht,
sondern die ihm immanente großstädti-
sche Atmosphäre, in der – symbolisiert
durch den Straßenverlauf – alles auf
Konfrontation hindeutet (vgl. in diesem
Sinne auch Kirchners »Innsbrucker
Straße am Stadtpark Schöneberg«, Kat.
153). Etwas links unterhalb der Bild-
mitte ist der Brennpunkt angesiedelt, wo
die wichtigsten Kompositionslinien zu-
sammentreffen. Den tatsächlich an dieser
Stelle befindlichen Kreuzungsbereich
hat Kirchner drastisch verengt und na-
hezu rechtwinklig zugespitzt. Die am
unteren Bildrand brutal zusammensto-
ßenden Straßenbahnwaggons, die plan-
los durcheinanderirrenden Fußgänger,
die Auflösung der Konturen, vor allem
aber das Stakkato der von giftigem Gelb-
grün bis zu tiefem Blauschwarz getönten
Pinselstriche drücken eine übermächtige

Abb. 86 Der Urbanhafen mit Melanchthon-
Kirche, 1918; Foto (zu Kat. 151).

Abb. 87 Der Luisenstädtische Kanal, um
1925; Foto (zu Kat. 151).

Kat. 151

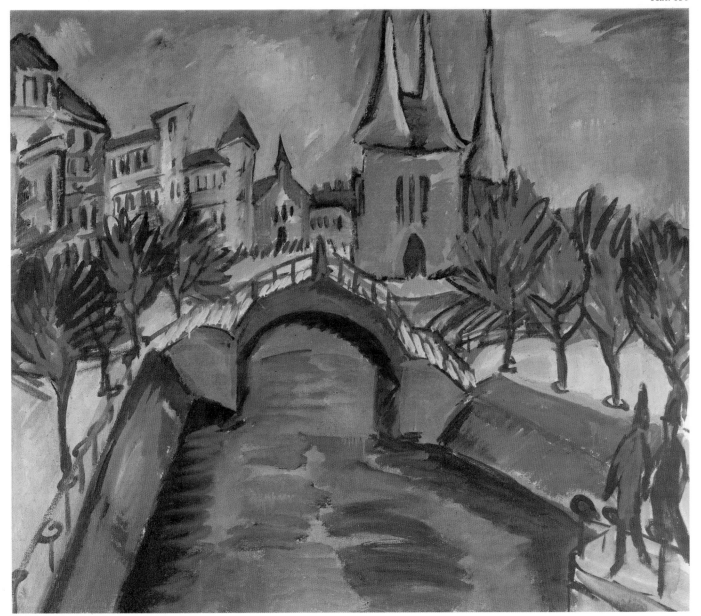

Aggressivität aus, die eine Identifizierung des topographischen Vorbildes beinahe zur Nebensächlichkeit werden läßt.

Lit.: Gordon, Nr. 291. – Kat. E. L. Kirchner. Paintings und works on paper, Ausstellung Grace Borgenicht Gallery, New York 1983, Nr. 1. – Kat. Max Beckmann – Retrospektive, S. 95.

151 Ernst Ludwig Kirchner (1880–1938)
Rotes Elisabethufer, 1912

Rückseite: Drei Badende am Strand, 1913
Öl/Lwd; 83,5 × 94. München, Staatsgalerie moderner Kunst, Bayerische Staatsgemäldesammlungen, Inv. 14530.

Das Elisabethufer markierte die östliche Begrenzung des 1926 zugeschütteten Luisenstädtischen Kanals (heute Erkelenzdamm) zwischen Michaelkirch-Platz und Urbanhafen, der den Landwehrkanal mit der Spree verband. Der Blick fällt von einem erhöhten Standpunkt, wohl einer Brücke (der Wasserthorbrücke?) von nördlicher in südliche Richtung; links das Elisabeth–, rechts das Luisenufer. Im Hintergrund erhebt sich die Backsteinfassade der im Zweiten Weltkrieg zerstörten, von dem Baurat Armin Kröger entworfenen Melanchthon-Kirche, die erst 1906 eingeweiht worden war und in dem Geviert Planufer, Am Urban und Urbanstraße lag. Rechts daneben ist der Turm der 1893–96 erbauten evangelischen Garnisonkirche, der heutigen Kirche am Südstern, zu erkennen; links daneben ein Teil des Urban-Krankenhauses.
Allerdings liefert der Künstler kein objektives Abbild, sondern interpretiert die Szene auf seine Weise, indem er den vom Kanal und den Baumreihen ausgehenden Tiefenzug durch die Gebäude des Hintergrundes abfängt und steil in die Höhe führt. Diese Stelle – besonders die Brückenwangen und das Gotteshaus selbst – wird durch ein leuchtendes Ziegelrot akzentuiert. Ansonsten versinkt die Stadt unter einem herbstlich trüben Himmel, der mit dem schmutzigen Grau-Blau-Violett des Wassers korrespondiert. Vor allem aber hat Kirchner die Melanchthon-Kirche optisch wie mit dem Teleobjektiv herangeholt, ihr Erscheinungsbild auf das Wesentliche reduziert und dabei aus der Achse des Wasserverlaufes

ein Stück nach rechts versetzt. Dadurch erfährt die Brücke als zentrales Motiv eine deutliche Aufwertung. Möglicherweise ist damit eine Anspielung auf den Namen der Künstlervereinigung verbunden, der sich Kirchner zugehörig fühlte, und die erst ein Jahr zuvor (1911) endgültig nach Berlin übergesiedelt war. (Freundliche Mitteilung von Peter-Klaus Schuster, München)
Die nach der Königin Luise benannte Luisenstadt gehörte noch zu Beginn des 19. Jahrhunderts zu den vor den Toren Berlins gelegenen Vorstädten. Verkehrsvorteile aufgrund ausgebauter Wasserstraßen verwandelten die Gegend im Laufe der Zeit zu einem dichtbebauten Industrie– und Wohnviertel nicht ohne pittoreske Züge, die auch Heckel inspirierten (vgl. Kat. 148). Im »Gelben Engelufer« Kirchners von 1913 (Kat. 152) besitzt das Gemälde ein weiteres topographisches Pendant.
Dem »Roten Elisabethufer« kommt im Oeuvre Kirchners eine Schlüsselposition zu. Denn einerseits spielt hier das landschaftliche Element, wie es in den Bildern von den Moritzburger Seen begegnet, noch eine große Rolle. Andererseits bereitet die auf dem Zusammentreffen spitzwinkliger Formstrukturen basie-

rende Komposition in Verbindung mit der Figurengruppe des Vordergrundes das Prinzip der folgenden Werkgruppe vor, in der Kirchner das psychologische Spannungsverhältnis des Großstädters zu seiner Umwelt schildert.
Das Adjektiv im Titel bezieht sich auf die rostrote Färbung der Straßenbäume und das Ziegelrot der Architektur, stammt aber offenbar nicht von Kirchner selbst. Jedenfalls benutzte es Redslob in seiner Beschreibung des Bildes von 1919 noch nicht.

Abb. 88 Das Wasserthorbecken mit Luisenbrücke, 1925; Foto (zu Kat. 152).

Kat. 152

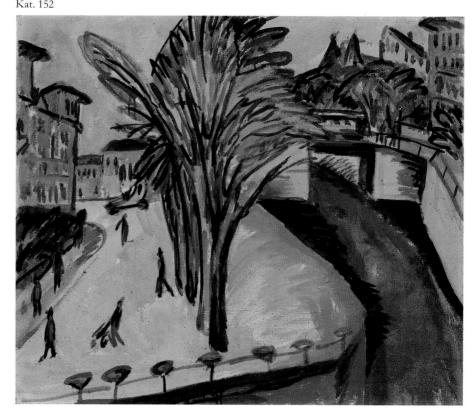

Im Entstehungsjahr des Gemäldes schuf Kirchner zwei druckgraphische Varianten des Motivs, einen Holzschnitt und eine Radierung (Dube, Nr. 197, 151).

Lit.: E. Redslob, E. L. Kirchners Elisabethufer, in: Genius, 1,1, 1919, S. 57. – Gordon, Nr. 275. – Grisebach, S. 11 f. – Kat. Kirchner, Nr. 150. – Zur Luisenstadt: C. Bascón-Borgelt, A. Debold-Kritter, K. Ganssauge, K. Hartmann, In der Luisenstadt. Studien zur Stadtgeschichte von Berlin-Kreuzberg, Berlin 1983; E. Hausmann, C. Soltendiek, Von der Wiese zum Baublock. Studie zur Entwicklungsgeschichte der Kreuzberger Mischung, Berlin 1986.

152 Ernst Ludwig Kirchner (1880–1938)
Gelbes Engelufer, Berlin, 1912/13
Öl/Lwd; 71,5 × 80,5; Mannheim, Städtische Kunsthalle Mannheim, Inv. 1065.

Nach Gordon (S. 93) ist das Bild im Frühjahr 1913 entstanden, während es im Verzeichnis der Gemäldesammlung der Kunsthalle Mannheim (Mannheim 1977, S. 278) auf 1912 datiert wird. In jedem Fall ist es mit dem im Herbst 1912 gemalten »Roten Elisabethufer« (Kat. 151) aufs engste verwandt, und zwar sowohl in motivischer als auch in stilistischer Hinsicht.
Auch das Engelufer lag am Luisenstädischen Kanal, dessen nordwestliche Begrenzung zwischen Engelbecken vor der Michaelkirche und Einmündung in die Spree bei der Zwillingsbrücke es in einem halbkreisförmigen Bogen bildete. Allerdings existierte dort nirgends eine Stelle mit rechtwinklig abknickendem Wasserverlauf, wie man es auf dem Gemälde angedeutet findet. Überhaupt scheinen linke und rechte Bildhälfte nicht recht zusammenzupassen: Die Brücke ist viel zu hoch angesetzt, als daß sie zu dem durch die Bäume verdeckten Terrain hinüberleiten könnte. Ist mit den Zwillingstürmen über der Brücke möglicherweise das Bethanienkrankenhaus am Mariannenplatz angedeutet, so erinnert das Gebäude am linken Bildrand mit seinen betonten Eckrisaliten an die obere Fassadenhälfte des Görlitzer Bahnhofs, der sich in einiger Entfernung jenseits der Skalitzer Straße befand. Träfe dies zu, so

hätte Kirchner mit Versatzstücken gearbeitet, die einer tatsächlich vorgegebenen topographischen Situation nicht mehr entsprächen.
Dem »Roten Elisabethufer« vergleichbar hat der Künstler einen erhöhten Blickpunkt eingenommen, von dem aus man auf eine weiträumige Uferpromenade mit Passanten herabschaut, während sich die Komposition im Hintergrund, wiederum auf Höhe der Brücke, verdichtet und damit einer tiefenperspektivischen Differenzierung entzieht. Mit spontanem, dünnflüssigem Pinselstrich, der an manchen Stellen die Leinwand durchscheinen läßt, sind Mensch, Stadt und Natur gleichermaßen flüchtig skizziert. Das Verhältnis des Einzelnen zu seiner Umwelt wirkt dadurch in hohem Maße unberechenbar, zumal er bei Kirchner nicht als Individuum charakterisiert ist, sondern strichmännchenhaft reduziert erscheint. Wie im »Roten Elisabethufer« werden schließlich stumpfe Farbpartien – hier herrscht ein blasses Hellbeige vor – von leuchtenden Tönen überstrahlt: dem zu Violett neigenden Rot der Kaimauer vorn und dem kräftigen Postgelb der Brückenzone, die damit gleichfalls besonders hervorgehoben wird.
Abb. 88 zeigt nicht das Engelufer, sondern das benachbarte Wassertorbecken mit einem Teil des Luisenufers. Von der Stimmung her dürften sich zwischen beiden Orten keine gravierenden Unterschiede ergeben haben.

Lit.: Gordon, Nr. 306.

153 Ernst Ludwig Kirchner (1880–1938)
Innsbrucker Straße am Stadtpark Schöneberg, 1912/13
Öl/Lwd; 120 × 150; bez. u. l. am Rinnstein: »E. L. Kirchner«. Milwaukee, Milwaukee Art Museum, Gift of Mrs. Harry Lynde Bradley.

Der Betrachter befindet sich inmitten eines trostlosen Neubaugebiets, dessen Monotonie durch die symmetrisch angelegte Komposition unterstrichen wird. Er blickt von einem fiktiven, erhöhten Standpunkt auf eine Kreuzung mit gleichförmig abgerundeten Ecken und weiter in eine tiefe Straßenschlucht. Deren Ende wird durch eine Eisenbahnbrücke markiert, auf der gerade ein Zug vorbeidampft. Der Straßenverlauf orien-

tiert sich konsequent am Koordinatensystem des Bildgevierts, und die strenge Axialität des Ganzen wird noch durch die in der Straßenmitte stehende Passantin des Vordergrundes und die sich in den Hintergrund fortsetzende Baumreihe betont. Abgesehen von dem lichten Blau des Himmels und ein wenig spärlichen Grüns sind nur aschgrau fahle bis dunkelbraune und schwarze Töne eingesetzt, die die Fassaden, Dächer, Trottoir und menschliche Gestalten gleichermaßen überziehen. – *»In dieser sehr reduzierten Farbigkeit entwickelt der Pinselstrich einen eigenen dynamisch-dramatischen Wert [...] Diese Schraffur ist das bestimmende Element, das Bewegung und nervöse Angespanntheit ins Bild bringt.«* (L. Grisebach). In der faserigen Konturierung und Gesichtslosigkeit der Figuren drücken sich Vereinsamung und Unsicherheit des Großstädters in einer unwirtlichen Umgebung aus.
Angesichts des stark schematisiert wirkenden Bildaufbaus ist es verblüffend festzustellen, wie genau sich Kirchner in manchen Einzelheiten an das topographische Vorbild hielt. Eine zeitgenössische Fotografie (Abb. 89) verdeutlicht das. Sie zeigt die Innsbrucker Straße Ecke Am Park, aufgenommen vom Schöneberger Stadtpark aus. Deutlich erkennt man auf Kirchners Gemälde die fünfgeschossigen, halbrunden Kopfbauten und sogar die Attikavasen zwischen den Dachgauben des linken Hauses wieder. Im dritten Stockwerk sind dort statt der sonst üblichen Rechteck–zwei Rundfenster eingesetzt; Kirchner beachtet auch dieses Detail. Ebenso zeigt er den relativ hohen Baum auf der rechten Straßenecke zusammen mit einem Teil der Brückenbalustrade, jedoch keine Straßenlaternen. Vermutlich waren diese zur Entstehungszeit des Gemäldes noch nicht aufgestellt. Auch die frischgepflanzten Bäume auf der Mittelinsel lassen auf eine gerade erst erfolgte Fertigstellung des Straßenzuges schließen. Tatsächlich war hier noch kurz zuvor an der U-Bahn-Strecke Richtung Innsbrucker Platz gebaut worden (vgl. Abb. 69), die dort auf die Wannseebahn traf.
Kirchner, der in nicht allzu großer Entfernung (in der Durlacher Straße 14 in Friedenau) sein erstes Atelier hatte, muß die radikale Veränderung der ländlichen Gegend in eine dichte städtische Blockbebauung bewußt miterlebt haben. Die – auch heute noch – geradezu idyllisch wir-

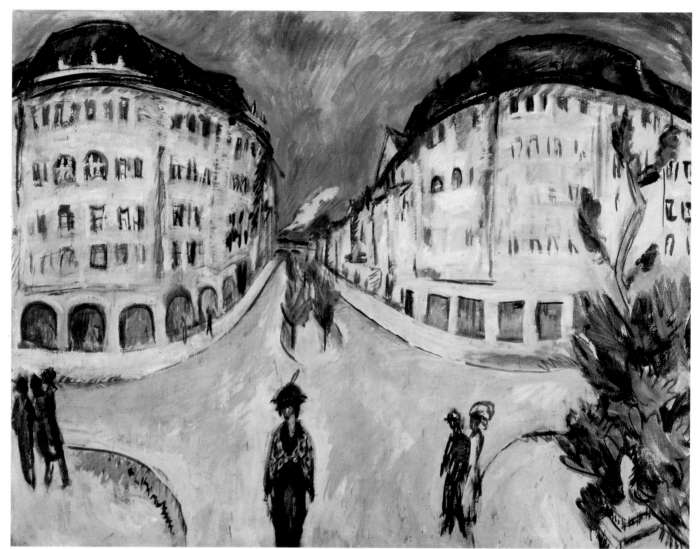

Kat. 153

Abb. 89 Die Innsbrucker Straße Ecke Am Park, um 1915; Foto (zu Kat. 153).

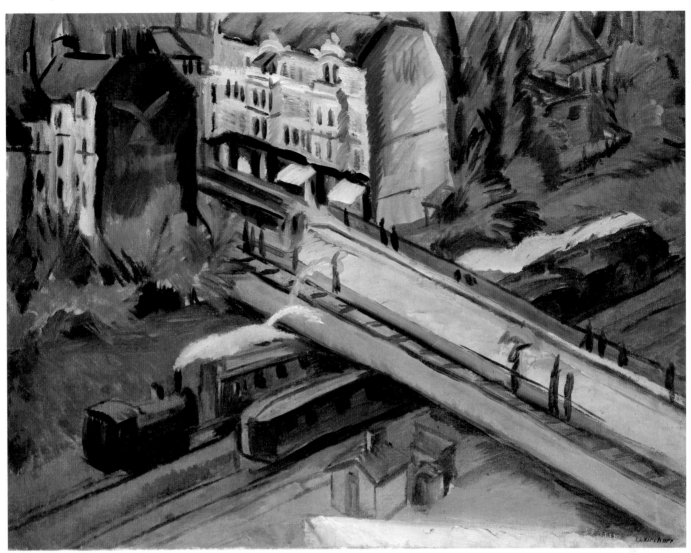

Kat. 154

kende Parkanlage, auf dem Gemälde im
Rücken des Betrachters liegend, hat er
zugunsten einer eindeutigen Bildaussage
fortgelassen. Indem sich das Häusermeer
in alle Himmelsrichtungen auszudehnen
scheint, wird die Stadt zum alles ver-
schlingenden Moloch, in dem der
Mensch keine persönliche Entschei-
dungsfreiheit mehr besitzt.

Lit.: Gordon, Nr. 292. – Grisebach, S.
12 f.

Abb. 90 Ernst Ludwig Kirchner, Die Eisen-
bahnüberführung, 1914; Rohrfederzeichnung;
Berlin, Berlin Museum (zu Kat. 154).

**154 Ernst Ludwig Kirchner
(1880–1938)
Die Eisenbahnüberführung, 1914**
Öl/Lwd; 79 × 100; bez. u. r.: »E. L.
Kirchner«.
Köln, Museum Ludwig, Inv. ML
76/3110.

Im April 1914 bezog Kirchner ein neues
Atelier in der Steglitzer Körnerstraße 45
hart an der Grenze zu Friedenau bezie-
hungsweise Schöneberg. Der Blick aus
dem Fenster auf die Gleise der Wannsee-
bahn, die kreuzende Straßenbrücke und
die Brandmauern der gegenüberliegen-
den Mietshäuser muß ihn sehr fasziniert
haben, da er ihn immer wieder in ver-
schiedenen künstlerischen Techniken
festhielt (Gemälde: Gordon, Nr.
378–81; Holzschnitt: Dube, Nr. 244;

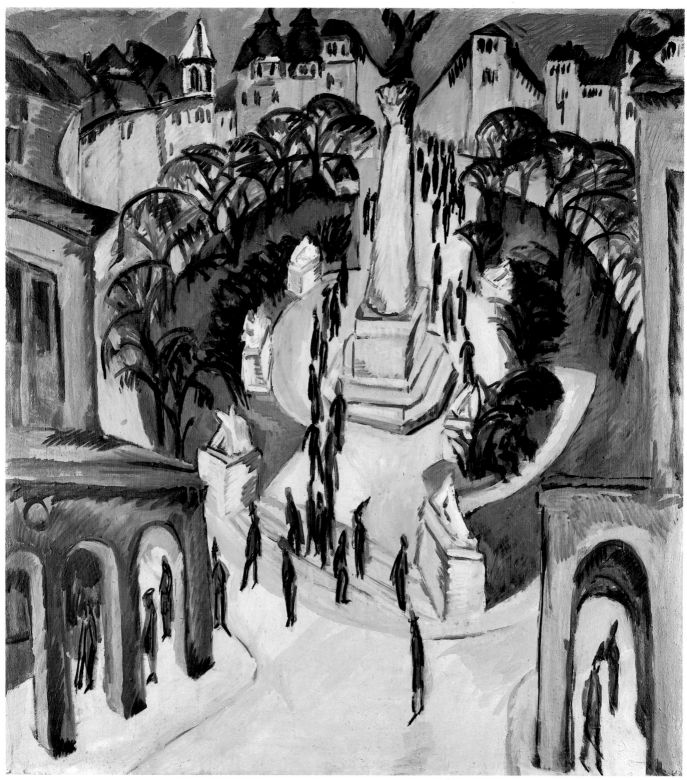

Kat. 155

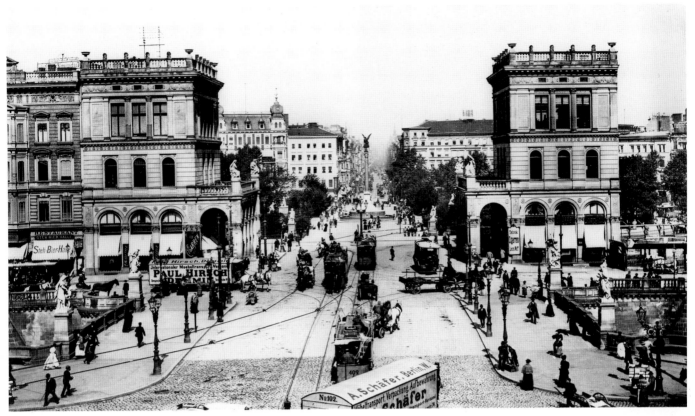

Abb. 91 Lucien Levy, Der Belle-Alliance-Platz vom Halleschen Tor aus gesehen, um 1900; Foto (zu Kat. 155).

Aquarell: Villa Grisebach Auktionen, Berlin, 1/1986, Nr. 66; [Rohr]federzeichnungen: W. Grohmann, Zeichnungen von E. L. Kirchner, Dresden 1925, Tafel 54; Villa Grisebach Auktionen, Berlin, 2/1987, Nr. 149).

Das zuletzt aufgeführte Blatt (jetzt Berlin, Berlin Museum, Abb. 90) trägt rückseitig einen Hinweis auf die Saarstraße, und tatsächlich handelt es sich bei der dargestellten Überführung um die Friedenauer Brücke, welche die Saarstraße mit der Beckerstraße verband, und nicht um die Feuerbachbrücke, wie es in der Literatur immer wieder heißt (so auch in Kat. Kirchner, S. 199). Die Erklärung dafür ist einfach: Die Grundstücksnummer 45 befand und befindet sich noch heute in unmittelbarer Nähe südwestlich der Friedenauer Brücke. Und auch nur hier, nicht auf der Feuerbachbrücke, verkehrten Straßenbahnen (nach dem Straßenführer durch Berlin und Vororte, hg. vom Berliner Lokal-Anzeiger, Berlin 1912, die Linien 59, 60 und 88). Unrichtig ist auch die Annahme, es sei der Bahnhof Feuerbachstraße dargestellt – der überhaupt erst um 1930 in Betrieb genommen wurde. Der Bahnhof Friedenau

aber liegt ein Stück weiter östlich, also über den rechten Bildrand hinaus. Im übrigen deutet der jeweils nach hinten wehende Dampf der sich begegnenden Lokomotiven an, daß diese in voller Fahrt begriffen sind. Und das Haus mit der Reklamewand (es handelt sich um eine Werbung für die Speditionsfirma Kopania, wie man an der Fassung des Gemäldes Gordon, Nr. 379 ablesen kann) weist ein charakteristisches Ecktürmchen auf, wodurch es immer noch als das Gebäude Saar– Ecke Fregestraße zu identifizieren ist.

Kirchner schildert in dieser Ansicht die Stadt aus der Distanz der Vogelperspektive. Der Mensch wirkt in seiner ameisenhaften Größe darin wie verloren, es dominieren Technik und Architektur. Brücke und Bahntrasse laufen scheinbar diagonal aufeinander zu und bergen damit eine Konfliktsituation in sich, die als Symbol für das gesamte Berlin-Bild aus expressionistischer Sicht stehen kann. Dem entspricht das Gebrochene der Farbtöne, der bläuliche Schimmer, durch den das Rot zu Violett, das Grün zu Grünblau und das Weiß zu Graublau tendiert.

Lit.: Gordon, Nr. 378. – Grisebach, S. 54. – S. Gohr (Hg.), Museum Ludwig Köln. Gemälde, Skulpturen, Environments vom Expressionismus bis zur Gegenwart, 2. Bd., München 1986, S. 118.

**155 Ernst Ludwig Kirchner (1880–1938)
Belle-Alliance-Platz, Berlin, 1914**
Öl/Lwd; 96 × 85; bez. rs.: »E. L. Kirchner«.
Berlin, Nationalgelerie, SMPK, Inv. B 129.

An Ansichten aus dem heutigen Bezirk Kreuzberg hielt Kirchner mehrfach die unweit des Luisenstädtischen Kanals gelegene Umgebung des Halleschen Tors im Bild fest. Vom Belle-Alliance-Platz (seit 1947 Mehringplatz) malte er 1914 zwei Fassungen; eine davon (Gordon, Nr. 372) gilt als verschollen. Ein Jahr zuvor, 1913, entstand das Gemälde »Hallesches Tor, Berlin« (Gordon, Nr. 305) mit Blick über den Landwehrkanal auf die Hochbahnstation.
Die Komposition des »Belle-Alliance-

Kat. 156

Abb. 92 Ernst Ludwig Kirchner, Branden-
burger Tor, 1929; Öl/Lwd; Berlin, Nationalga-
lerie, SMPK (zu Kat. 156).

ihrer martialischen Architektur (Figu-
renschmuck und Dekor sind fortgelas-
sen) nach Art von Torbauten zu bewa-
chen. In dieser Interpretation des Künst-
lers erfährt die traditionelle Identifika-
tion des Halleschen Tors mit einem der
Durchlässe durch die Akzisemauer des
Soldatenkönigs Friedrich Wilhelm I.
eine völlig neue Deutung.

Lit.: Gordon, Nr. 371. – Grisebach, S.
13 f. – Kat. Kirchner, Nr. 198. – K.
Gabler, E. L. Kirchner, Dokumente,
Aschaffenburg 1980, S. 128 f., 148. –
Zur Friedenssäule: J. v. Simson, in: Kat.
Berlin und die Antike, S. 204 ff.

**156 Ernst Ludwig Kirchner
(1880–1938)
Brandenburger Tor, Berlin, 1915**
Öl/Lwd; 50 × 70; bez. u. r.: »E. L.
Kirchner«.
Privatbesitz.

Von erhöhtem Standpunkt aus, mögli-
cherweise dem Hotel Adlon an der Ecke
Unter den Linden/Pariser Platz, gibt
Kirchner eine Ansicht des Platzes mit
dem Brandenburger Tor. Doch nicht wie
ein Durchlaß Richtung Tiergarten, son-
dern wie ein martialisch abgeriegeltes
Gefängnisgitter wirkt der Baukomplex
mit seiner schier endlosen, entgegen der
Realität stark verengten Säulenreihe.
Undurchdringlich wirkt das Architektu-
rensemble vor allem deshalb, weil es von
einer dichten, grau-blauen Wolken- be-
ziehungsweise Nebelbank umfangen
wird, die zusammen mit dem alles über-
lagernden, schmutzigen Gelbgrün eine
bedrohliche Stimmung hervorruft. Un-
ruhe verheißen auch die zerfaserten, im-
mer wieder spitzwinklig aufeinander-
treffenden Konturen und die nervös hin-
geworfenen, zu Strichmännchen ver-
kümmerten Gestalten.
Gordon (S. 111) interpretiert das Ge-
mälde als Versinnbildlichung des Krie-
ges, indem er die sich durch das Tor quet-
schende Autokolonne als Panzerwagen
ansieht, die *»wie Käfer [...] an die West-
front kriechen«.* Wenngleich Kirchner
Fahrzeuge in der Art der dargestellten
auch in anderen Bildern als Motiv ver-
wandte, so sind sie hier durch die rote
Farbe und ihre Formation als Verbund
doch besonders hervorgehoben. Seit je-
her hatte das Brandenburger Tor die
Funktion eines Triumphbogens inne,

Platzes« hat Kirchner so angelegt, wie
sie sich am ehesten bei Überquerung
des Straßenzuges Belle-Alliance-Straße
(heute Mehringdamm)/Friedrichstraße
in der Sicht aus einem Waggon der Hoch-
bahn ergeben haben müßte. Die strenge
Symmetrie der auf den Platz zulaufenden
Wege erscheint allerdings aus der Achse
gerückt und die historische Bedeutung
der Anlage als südlicher Abschluß der
Friedrichstadt damit verwischt.
Umso mehr fällt die in Relation zu den
umliegenden Häusern hervortretende
Monumentalisierung der in Wirklichkeit
eher schlanken Säule in der Platzmitte
auf. Diese wurde 1843 zur Erinnerung
an die 1815 siegreich beendeten Befrei-
ungskriege gegen Napoleon errichtet

und seit jeher als Friedensmonument an-
gesehen. Zu dieser Vorstellung paßt es,
daß Kirchner sie entgegen der Realität
mit einem engen, fast geschlossenen
Grünflächenring umgab, der die Asso-
ziation eines »hortus conclusus«, eines
ins Profane übersetzten Paradiesgärt-
leins, aufkommen läßt. Diesem mittelal-
terlichen Bildtypus entsprechend ist das
Verhältnis vom Grund zum Raum
gleichsam ohne Zurkenntnisnahme zen-
tralperspektivischer Gesetze gestaltet –
der Boden der Anlage wirkt wie hochge-
klappt und erscheint daher kreisrund.
Schließlich verbannte Kirchner auch den
– wie eine alte Fotografie (Abb. 91, noch
ohne Hochbahn) zeigt – starken, auf den
Platz zuströmenden Straßenverkehr. In
diesem Sinne bildet das Gemälde also ge-
radezu eine Gegenposition zu dem stili-
stisch so verwandten »Nollendorfplatz«
(Kat. 150). Immerhin stellt die Eliminie-
rung der harmonisch gerundeten Brun-
nenschale und die dadurch hervorgeho-
bene Kantigkeit des in Schrägansicht ge-
gebenen Denkmal-Postamentes einen Ir-
ritationsfaktor dar, der vor dem Hinter-
grund der Zeitereignisse – 1914 beginnt
der Erste Weltkrieg – nicht ganz bedeu-
tungslos sein könnte.
Den Zugang zu diesem Zufluchtsort in-
mitten des Häusermeers hat Kirchner
stark verengt. Die 1879 von Johann
Heinrich Strack errichteten Kopfbauten
mit den vorspringenden Arkaden rah-
men das Platzmotiv und scheinen es in

durch den siegreiche Feldherren – gleich, ob Napoleon oder Wilhelm I. – einzogen, so daß sich hier leicht die Assoziation von Krieg und Gewalt einstellt – ganz zu schweigen von der politischen Symbolkraft des Monumentes zu späterer Zeit bis zum heutigen Tage. Wie stark sich Kirchner persönlich vom Kriegserlebnis betroffen fühlte, zeigt sein ebenfalls 1915 entstandenes Selbstbildnis als Soldat mit abgehackter Hand (Gordon, Nr. 435).

Die Datierung stützt sich auf eine Abbildung des Gemäldes in »Das Kunstblatt« (7, 1923, S. 76) unter Angabe der Jahreszahl 1915. Die Entstehungszeit einer von der Komposition abhängigen Radierung (Dube, Nr. 189) wird allerdings mit 1914 angegeben.

Die Intention des Künstlers erweist sich vor allem im Vergleich mit einer Fassung desselben Motivs von 1929 (Gordon, Nr. 936; Abb. 92), welche die formale und inhaltliche Spannung des Bildes zugunsten einer dekorativeren Wirkung reduziert. Außerdem ist dort das Brandenburger Tor von der anderen, stadtabgewandten Seite aus gesehen.

Lit.: Menz, S. 123. – Gordon, Nr. 437. – Kat. Kirchner, Nr. 238.

157 Ludwig Meidner (1884–1966) Vorstadtlandschaft, 1908

Öl/Lwd; 46 × 64; bez. u. r.: »LM 1908«. Berlin, Privatbesitz.

Im Sommer 1907 mußte Meidner Paris, wohin er im Jahr zuvor übergesiedelt war, verlassen, um sich in Berlin der Musterung zu stellen. Dort *»tat sich eine grauenhafte Sackgasse auf und materielle und geistige Not ohnegleichen«*, so die Einschätzung des Künstlers in einer Lebensbeschreibung aus der Zeit kurz nach dem Ersten Weltkrieg (in: L. Brieger, Ludwig Meidner, Leipzig 1919, S. 12). War Paris für ihn *»zärtliche und lindernde Geliebte, Mittelpunkt der geistigen Welt und der Schönheit auf Erden«* gewesen, so wirkte Berlin abstoßend und lähmend auf ihn. Nach Frankreich war er der Impressionisten wegen gegangen. Beeindruckt war er aber vor allem von den Fauves, auch wenn sich dies künstlerisch erst später in seinem Werk niederschlug. In Paris malte er *»feintonige Impressionen auf der Butte Montmartre«* – pittoreske Straßenszenen, die in Berlin der schonungslosen

Kat. 157

Bloßlegung der umgeschminkten Seite der Großstadt weichen mußten.

Die »Vorstadtlandschaft« von 1908 ist die früheste bekannte Darstellung Berlins aus Meidners Hand. Sie bricht radikal mit dem in Paris Erreichten und weist motivisch und stilistisch bereits auf die Folge der um 1911 entstandenen Ansichten aus dem Südwesten Berlins (Kat. 158–60). Wie bei diesen, interessiert sich Meidner dabei für Neubauten, technische Anlagen und die Zurückdrängung der Natur durch die expandierende Stadt. Ein schmaler Grünstreifen, durch den ein Trampelpfad führt; Telegraphenmasten, hinter denen sich Kohlenhalden auftürmen; offenbar zu einer Bahnanlage gehörige Gerüste und Zweckbauten, im Hintergrund ein Wohnhausblock – das sind die für Meidner charakteristischen Merkmale der großstädtischen Zivilisation.

Was sich hier andeutet, sollte Meidner sechs Jahre später in seiner »Anleitung zum Malen von Grosstadtbildern« zum Programmpunkt erheben: *»Seid lieber brutal und unverschämt: eure Motive sind auch brutal und unverschämt«* (Meidner, S. 313).

158 Ludwig Meidner (1884–1966) U-Bahn-Bau in Berlin-Wilmersdorf, 1911

Öl/Lwd; 70 × 86; bez. u. r.: »LM 1911«. Berlin, Berlin Museum, Inv. GEM 86/16.

Dargestellt ist wohl der Blick über den Fehrbelliner Platz von Süden aus der Zeit des U-Bahn-Baus entlang der Barstraße und der Brandenburgischen Straße. Im Hintergrund sind links das langgestreckte Gebäude der Goethe-Schule (heute Michael Grzimek–/Paul-Eipper-Schule) an der Münsterschen Straße, in der Mitte hinter Baubuden das Grün des Preußenparks sowie rechts der Turm der Kirche am Ludwigkirchplatz auszumachen. Der Künstler beschäftigte sich mit diesem Thema mehrfach, so 1910 in einem Gemälde (Abb. 93), das vor allem im Kolorit – wenn auch zurückgenommen – den Einfluß der französischen Fauves verrät, die Meidner 1907 in Paris gesehen hatte. Die sachliche Schilderung der Bauarbeiten dort wirkt demgegenüber fast traditionell.

Auch bei dem »U-Bahn-Bau in Berlin-Wilmersdorf« steht die Auseinandersetzung mit malerischen Problemen, vor allem mit der Farbe, im Vordergrund. Das Hellgelb des märkischen Sandbodens mit seinen Licht- und Schattenpartien, das irisierende Blau des Himmels und die staubigen Grau- und Beigevaleurs der Häuser, zwischen denen verschiedentlich ein kräftiges Ziegelrot herausleuchtet, suggerieren einen heißen Sommertag; Fußgänger scheinen sich mühsam einen Weg durch die Mittagshitze zu bahnen. Dadurch, daß das aufgewühlte Erdreich mehr als die Hälfte der Kompositon einnimmt, gewinnt der Betrachter aller-

Kat. 158

Abb. 93 Ludwig Meidner, Bau der Unter-
grundbahn in Berlin, 1910; Öl/Lwd; Köln, Mu-
seum Ludwig (zu Kat. 158).

dings auch den Eindruck, daß sich die
Stadt unaufhaltsam in die Landschaft
hineinfrißt.

159 Ludwig Meidner (1884–1966) Neu anzulegende Straße in Berlin-Wilmersdorf, 1911

Öl/Lwd; 67 × 80; bez. u. r.: »LM 1911«.
Berlin, Berlin Museum, Inv. GEM 84/4.

Das Gemälde steht künstlerisch gesehen
zwischen den beiden anderen im Som-
mer 1911 entstandenen Stadtlandschaf-
ten Meidners (Kat. 158 und 160). Die
helle, leuchtende Farbpalette erinnert an
die lichterfüllte Atmosphäre des Bildes
»U-Bahn-Bau in Berlin-Wilmersdorf«,
während der expressive Pinselduktus im
Vordergrund der Malweise des »Gaso-
meters in Berlin-Schöneberg« entspricht.
Der Titel bezieht sich wohl auf den Bau
des Hohenzollerndamms, der 1910 etwa
von Höhe der Cunostraße aus in Rich-
tung Roseneck verlängert wurde. Ge-
nauer läßt sich die topographische Situa-
tion anhand eines Bebauungsplans der
Gemarkung Schmargendorf von 1914
(U. Christoffel [Hg.], Wilmersdorf dar-
gestellt im Kartenbild der Jahre von
1588 bis 1938, Kunstamt Wilmersdorf
1983, o. S.) bestimmen: Der Standpunkt
des Malers befindet sich zwischen Cu-
nostraße und der ehemaligen Gasanstalt
(heute Sportanlage am Lochowdamm),
der Hohenzollerndamm wird also durch
die Häuser des Mittelgrundes verdeckt.
Bei dem Gebäude mit Schornstein han-
delt es sich um das ehemalige Pump-
werk; auch der Backsteinbau weiter links
ist in den Grundriß eingetragen und ge-

Kat. 159

Abb. 94 Der Schöneberger Gasometer an der Augsburger Straße, 1906; Foto (zu Kat. 160).

Kat. 160

hörte zur Gasanstalt. Am rechten Bildrand erkennt man das 1910 errichtete Heinrich-Kleist-Gymnasium an der Kranzer Straße, die heutige Marienburg-Oberschule.

Noch wirkt Meidners Kritik am unaufhörlichen Vordringen der Stadt in die Natur recht verhalten. Die Kanalisationsröhre im Vordergrund etwa ist ihm Gegenstand vorrangig malerischer Auseinandersetzung, indem Licht und Schatten durch eine Skala verschiedener, von blendendem Weiß bis fast Schwarz reichender Grün– und Blauwerte wiedergegeben werden. Andererseits stellt die fiederig-geschlängelte Formgebung der wuchernden Grasbüschel ein Element von Unruhe und nervöser Spannung dar, das bereits auf die 1912 einsetzende Reihe der apokalyptischen Visionen deutet.

Lit.: Grochowiak, S. 26.

160 Ludwig Meidner (1884–1966)
Gasometer in Berlin-Schöneberg,
1911
Rückseite: Stilleben, 1912
Öl/Lwd; 67 × 80; bez. u. r.: »LM 1911«.
Stuttgart, Staatsgalerie Stuttgart, Inv. 3046.

Das Bild firmiert unter verschiedenen geographischen Bezeichnungen. Das erklärt sich daraus, daß der Ort der Darstellung heute im Bezirk Schöneberg liegt, zur Entstehungszeit des Gemäldes aber in Charlottenburg lokalisiert war: zwischen Bayreuther Straße (heute Welserstraße) und Martin-Luther-Straße

südlich der heutigen Fuggerstraße (damals Augsburger Straße). Zu der Verwirrung dürfte auch beigetragen haben, daß Meidner – wie Feininger (Kat. 143) – 1912 den Schöneberger Gasometer an der Torgauer Straße in einer Zeichnung festhielt (Grochowiak, Abb. 8).

Vom trüben Licht abgesehen, ist das Gemälde stilistisch am ehesten mit der aus demselben Jahr datierenden »Neu anzulegenden Straße in Berlin-Wilmersdorf« (Kat. 159) vergleichbar. Beidesmal wird die Komposition auf Höhe der mittleren Bildhorizontalen durch einen Lattenzaun geteilt, hinter dem sich Industriebauten befinden; im Vordergrund zeugen aufgeworfene Schollen und Sandhügel von Erdarbeiten. Beim »Gasometer in Berlin-Schöneberg« ist der Blick von Norden gegeben, bei dem abgezäunten Weg müßte es sich demzufolge um die Augsburger Straße handeln, die an dieser Stelle (südöstlich der Lietzenburger Straße) heute Fuggerstraße heißt.

Thematisch wird die 1914 publizierte, im Gefolge der futuristischen Manifeste aufgestellte Forderung Meidners vorweggenommen, »die Gasometer, welche in weissen Wolkengebirgen hängen«, zu malen (Meidner, S. 314). Die des weiteren vertretene Hypothese, »die Dramatik eines gut gemalten Fabrikschornsteins« bewege

einen mehr als »alle Borgo-Brände und Konstantinschlachten Raffaels«, verrät, welch pathetische Symbolkraft Meidner technischen Anlagen für das Lebensschicksal des modernen Menschen beimaß. Dies wird durch eine – auch beim frühen Beckmann begegnende – Aufgewühltheit der Elemente, in die der Bildgegenstand eingebettet ist, verdeutlicht. Der Himmel lastet schwer in düsteren Wolkenformationen über der Szenerie, und die durchfurchte Erde kündet von gärender Unruhe.

Lit.: Grochowiak, S. 26.

161 Ludwig Meidner (1884–1966)
Die Kirche »Zum guten Hirten« auf
dem Friedrich-Wilhelm-Platz in
Friedenau, 1913
Aquarell über Bleistift auf Papier;
61 × 43; bez. u. r.: »Kirche zu Friedenau
L. Meidner 1913 November«.
Berlin, Berlin Museum, Inv. GHZ 82/1.

Das Blatt gehört in eine Reihe von Aquarellen, Zeichnungen, Radierungen und Gemälden aus den Jahren 1913 bis 1916, die in splittrigen, wankenden Formen ein Zerrbild der Stadt spiegeln, dabei aber noch immer von einer konkreten to-

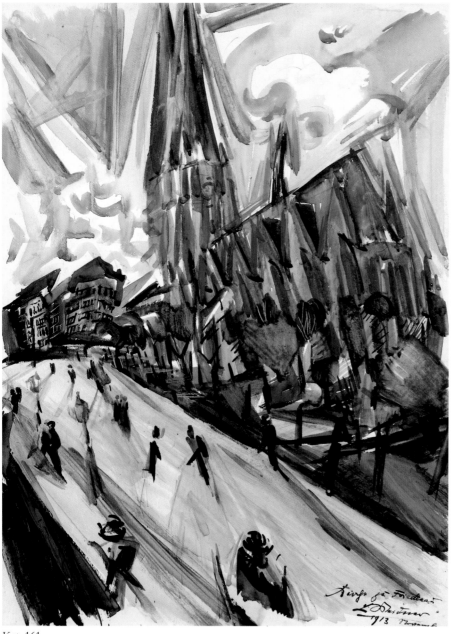

Kat. 161

pographischen Situation ausgehen. Meist handelt es sich um Straßenszenen aus dem Südwesten Berlins – Wilmersdorf und Friedenau, wo Meidner in ärmlichen Verhältnissen lebte. 1914–16 hatte er ein Atelier in der Landauerstraße 16, 1913 in der Wilhelmshöher Straße 21 – in unmittelbarer Nachbarschaft zum Hauptmotiv des vorliegenden Bildes.

Die Backsteinkirche »Zum guten Hirten« war 1892/93 von C. Doflein an städtebaulich prominenter Stelle, inmitten einer Ausbuchtung der Kaiserallee (heute Bundesallee) – dem Friedrich-Wilhelm-Platz – erbaut worden. Auf Meidners Darstellung fällt der Blick von einem erhöhten Standpunkt aus nordöstlicher Richtung auf Chor und Seitenschiff des Gebäudes sowie auf den östlichen Teil des sich hier verzweigenden Straßenzuges.

Passanten huschen schemenhaft an taumelnden Laternen vorbei, im Hintergrund scheinen die Häuser einzustürzen, am Himmel zeigen sich zerfetzte Wolkenformationen, und auch die Kirche schwankt bedrohlich, wie die Verdoppelung der Konturen von Turm und Satteldächern über den Fenstern anzeigen. Meidner, überzeugter Atheist und erst später gläubiger Jude, erlebte nach eigenem Bekenntnis am 4. Dezember 1912 eine ekstatische Vision, die er einige Zeit danach als göttliche Heimsuchung erkannte. Nicht nur im Atelier, auch auf der Straße sei es über ihn gekommen, »so daß ich mich festhalten mußte; es war, als ob ein Sturm mich wegfegt« (zit. nach: Grochowiak, S. 119). »Betrunkene Straße mit Selbstbildnis« oder »Wogende Menge«, so heißen Arbeiten dieser Jahre, die das subjektive Empfinden eines Zustandes beschreiben, bei dem einem der Boden unter den Füßen weggezogen wird. Erst in den sogenannten apokalyptischen Landschaften erfährt dieses individuelle Befinden durch weitestgehende topographische Abstraktion eine Verallgemeinerung. So kann dort auf übergeordnete – auch politische – Sinnzusammenhänge, vor allem den drohenden Ausbruch des Weltkrieges, geschlossen werden.

Lit.: R. Bothe, Ludwig Meidner (1884–1966). Die Kirche »Zum guten Hirten« auf dem Friedrich-Wilhelm-Platz in Berlin-Friedenau, in: Berlinische Notizen, 5, 1984, S. 45 f. – Zur Kirche: J. Möller, Chronik der Kirchengemeinde zum guten Hirten Berlin-Friedenau von ihrer Entstehung 1871 bis 30. September 1930, Berlin 1930.

162 Ludwig Meidner (1884–1966)
Apokalyptische Landschaft
(Spreehafen Berlin), 1913
Öl/Lwd; 81 × 116; bez. u. r.: »LM 1913«.
Saarbrücken, Saarland-Museum, Moderne Galerie, Inv. NI 2273.

1913 setzt die Reihe von Meidners apokalyptischen Landschaften ein. Motivisch machen konkrete, alltägliche Stadtgebiete den Anfang, die der Maler bildnerisch verfremdet, um so seiner Angst vor kommendem Unglück Ausdruck zu verleihen. Arbeiten wie »Spreehafen Berlin« oder die Ansicht aus Halensee (Kat. 163) halten ein inneres Spannungsmoment fest, das die Darstellung auf der Grenze zwischen Vedute und Vision hält. Noch geht Meidner dabei von topographischen Zusammenhängen aus,

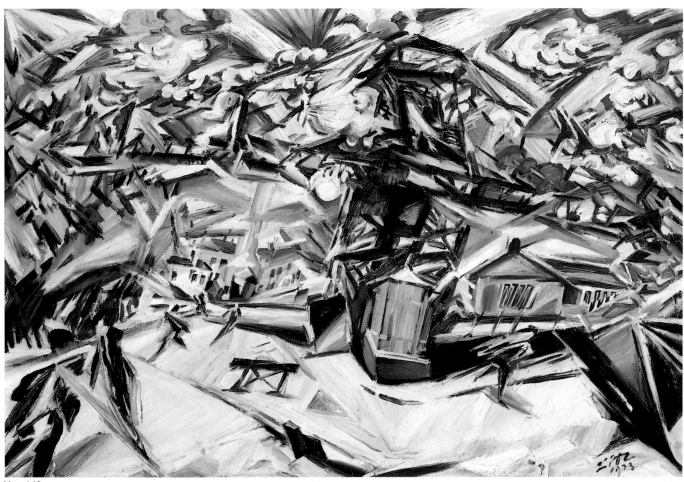

Kat. 162

doch ist die Zersplitterung der Einzelformen bereits soweit vorangeschritten, daß eine Benennung der Bildgegenstände und eine exakte Lokalisierung schwerfallen.

Bei vorliegendem Bild lassen die Gitterkonstruktion eines Verladekrahns, Lagerhallen und ein davor mit Schwarz angedeuteter Wasserlauf auf einen der Häfen schließen, von denen es entlang der Spree und dem Landwehrkanal mehrere gab. Grochowiak spricht vom Hafenplatz, der nördlichen Begrenzung einer Ausbuchtung des Landwehrkanals zwischen Köthener und Schöneberger Straße (heute Mendelssohn-Bartholdy-Platz). Doch ist diese Identifizierung insofern nicht stimmig, als der Autor das Gemälde im Untertitel verallgemeinernd »Spreehafen Berlin« nennt. Zudem war die Anlage am Hafenplatz nicht groß genug, um ein bedeutender Warenumschlagplatz, wie im Gemälde angedeutet, zu sein.

Letzlich spielt dies jedoch nur eine unter-

geordnete Rolle, machen das erdbebenhafte Aufbrechen des Bodens, die zerfetzte Himmelsformation und die Verkantung der Gebäude eine individuelle Standortbestimmung ohnehin zur Farce. Die Menschen sind zu Passivität verurteilt, panikartig stieben sie, ohne Aussicht auf Rettung, auseinander.

Lit.: Grochowiak, S. 73f. – Kat. Meidner, S. 8.

163 Ludwig Meidner (1884–1966) Apokalyptische Landschaft (Halensee), 1913

Rückseite: Porträt Willy Zierath. Öl/Lwd; 81 × 97; bez. u. M.: »LM 1913«. Los Angeles, Los Angeles County Museum of Art, Gift of Mr. Clifford Odets, Inv. 60.65.1a.

Gegeben ist wohl der Blick entlang der Ringbahn in Halensee zwischen Paulsborner Straße und Kurfürstendamm.

Parallel zu der unterhalb des Straßenniveaus gelegenen Bahntrasse führt die Friedrichsruher Straße auf die alte, bogenförmige Halenseebrücke zu. Rechts davon befindet sich das 1893–94 erbaute backsteinrote Bahnhofsgebäude.

Im Kat. Meidner wird die Meinung vertreten, daß die Ansicht aus Halensee und der »Spreehafen Berlin« (Kat. 162) ihrem Charakter nach als genauso wenig apokalyptisch angesehen werden könnten wie etwa Bilder Boccionis oder Ballas. Die splittrigen Formen auf Meidners beiden Gemälden thematisierten keine endzeitliche Katastrophe, umsomehr hätten sie dafür mit der fieberhaften futuristischen Lebenseinstellung zu tun. Das Halenseebild vermittle hauptsächlich die von einem stark frequentierten Bahnhof ausgehende Energie.

Dazu muß bemerkt werden, daß der Bahnhof in seiner Funktion hier gar nicht in Erscheinung tritt. Auf der anderen Seite ist unbestritten, daß die Vorliebe der Großstadt-Expressionisten für

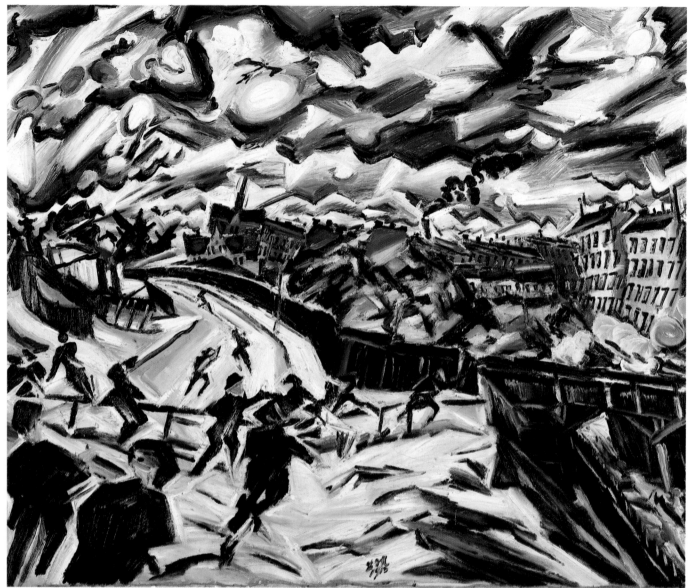

Kat. 163

technische Sujets auf deren ikonographische Entdeckung durch den Futurismus zurückgeht. Meidner aber feiert den technischen Fortschritt keineswegs kritiklos, und die dunklen Töne und harten Konturen deuten eher auf Aggression als auf Dynamik. Nicht zuletzt aus Meidners Selbstäußerungen geht hervor, daß er seine seit 1912 entstandenen Stadtbilder als apokalyptische Landschaften ansah: *»Im Sommer 1912 hatte ich wieder Ölfarben und Mittagessen. Ich malte Tag und Nacht meine Bedrängnisse mir vom Leibe, Jüngste Gerichte, Weltuntergänge und Totenschädelgehänge, denn in jenen Tagen warf zähnefletschend das große Weltengewitter schon einen grellgelben Schatten auf meine winselnde Pin-*

Abb. 95 Die Halenseebrücke, um 1910; Foto (zu Kat. 163).

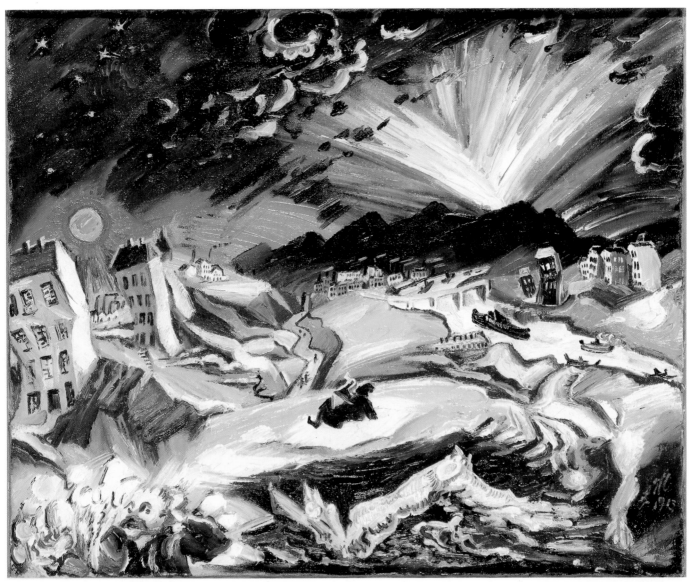

Kat. 164

selhand.« (zit. nach: L. Brieger, Ludwig Meidner, Leipzig 1919, S. 12).

Lit.: Kat. Meidner, S. 8.

164 Ludwig Meidner (1884–1966)
Apokalyptische Landschaft, 1913
Öl/Lwd; 67,3 × 80; bez. u. r.:
»LM 1913«.
Milwaukee, Mr. and Mrs. Marvin L. Fishman.

Was sich in Meidners Ansicht aus Halensee (Kat. 163) andeutet, wird in dieser apokalyptischen Landschaft konsequent weitergeführt. Die Erde bebt nicht nur,

läßt Häuser schwanken und Menschen um ihr Leben rennen, sondern sie wird sichtlich von einer heftigen Explosion erschüttert. Das dargestellte Ausmaß der Katastrophe muß die damalige Vorstellungskraft des Betrachters nahezu gesprengt haben, ehe sich Meidners Weissagung in den Materialschlachten des Ersten Weltkriegs bewahrheitete. Die Detonation ist von solcher Wucht, daß sie – obgleich ihr Epizentrum jenseits einer fernen Hügelkette liegt – noch im Mittelgrund des Bildes Gebäude einknicken läßt, Bäume entwurzelt und einen Menschen durch die Luft wirbelt. Dem Schauspiel der zuckenden Blitze am nächtlichen Horizont antwortet das ek-

statische Selbstbildnis des Künstlers im Vordergrund links. »*Der Sternenraum fliegt grün ins Endlose. Gestirne stürzen weit über die Grenzen des Weltalls und der Gesang hoch oben singt ewig in mir fort. Es naht die Stadt. [...] Ich höre ihre Eruptionen in meinem Hinterkopf echoen*«, so verbalisierte Meidner bewußt pathetisch, zugleich angezogen und abgestoßen, seine Vision der Apokalypse (L. Meidner, Im Nacken das Sternemeer, Leipzig 1918, S. 27).
Seine Bildwelt hat sich dabei weitgehend vom Berliner Stadtpanorama gelöst, mit dem sich nur noch die charakteristischen Brandmauern der Mietshäuser in Verbindung bringen lassen. Ihre Kombination mit einer Fluß– und Gebirgslandschaft

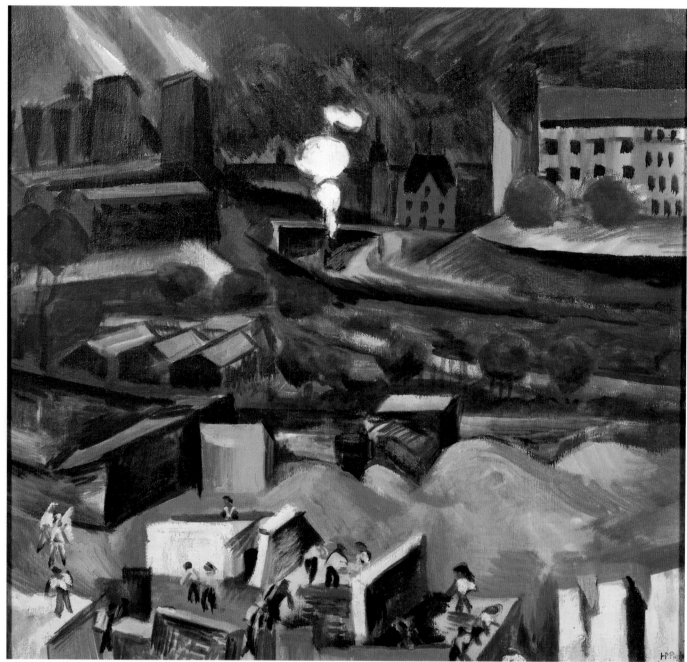

Kat. 165

Abb. 96 Blick auf das Kraftwerk Südwest,
nach 1911; Foto (zu Kat. 165).

enthebt Meidners Stoff eines möglicher-
weise einengenden Lokalkolorits und
verhilft ihm zu einer allgemeingültigen
Aussage. Doch ist auch dieses Gemälde
ohne die spezifische geistige Atmo-
sphäre Berlins vor dem Ersten Weltkrieg
nicht denkbar.

Lit.: Kat. Meidner, S. 8.

165 Max Pechstein (1881–1955)
Baustelle in Schmargendorf, 1913
Öl/Lwd; 75 × 75; bez. u. r.: »HMP
1913« (ligiert).
Düsseldorf, Kunstmuseum Düsseldorf,
Inv. 5474.

Das Gemälde stellt eine Synthese aus
dem Farb– und Formenkanon des soge-
nannten ersten »Brücke«-Stils einerseits
und dem durch die Futuristen angereg-

ten Themenkatalog des Großstadt-Expressionismus andererseits dar. Wie bei den an den Moritzburger Seen entstandenen Landschaften leuchten sattbunte Tonwerte aus dunkleren Partien hervor und gliedern so die Komposition ohne große tiefenräumliche Wirkung. Rauchende Schornsteine, eine Bahntrasse und Neubauten spiegeln hingegen die Anteilnahme des Künstlers an der Technisierung der Natur und ihre Zurückdrängung durch die expandierende Stadt.

In der Beschreibung einer Industrielandschaft Pechsteins von 1912, die auch auf das Bild »Baustelle in Schmargendorf« Anwendung finden könnte, interpretiert G. Biermann (Max Pechstein, 2. Auflage, Leipzig 1920, S. 8) die Farbe als Ausdrucksträger für die Dramatik des Lebens, welche sich im Rhythmus der Arbeit und im industriellen Prozeß manifestiere. So kommt es, »daß die wundervollen Kontraste bildbestimmend auch auf den geistigen Aufbau des Werkes wirken« – der Maler stellt sich dem Phänomen Großstadt als modernes soziales und philosophisches Problem mit künstlerischen Mitteln, die er zuvor aus einer rein malerischen Auseinandersetzung mit dem Bildgegenstand entwickelt hatte.

Die immensen Veränderungen an Berlins Peripherie dürfte Pechstein aus steter Anschauung selbst miterlebt haben. Nicht weit von seiner Wilmersdorfer Wohnung in der Durlacher Straße 14 entfernt, erschloß die Terraingesellschaft Berlin-Südwest ein größeres Gelände. Unter der Einschränkung, daß Pechstein sich nicht in allen Einzelheiten an die vorgefundene Situation hielt, könnte ein Blick über eine Baustelle entlang der Mecklenburgischen Straße auf das Kraftwerk Südwest gegeben sein, dessen Kesselhaus mit Kühltürmen und Maschinenhaus 1911 neu errichtet wurden. Bei der Brücke im Hintergrund müßte es sich demzufolge um die Überführung des Hohenzollerndamms über die Ringbahn handeln, von der ein Strang zum Schmargendorfer Gas– und Kraftwerk abzweigte. Die heutige Anlage steht unmittelbar neben dem Stadtring Süd.

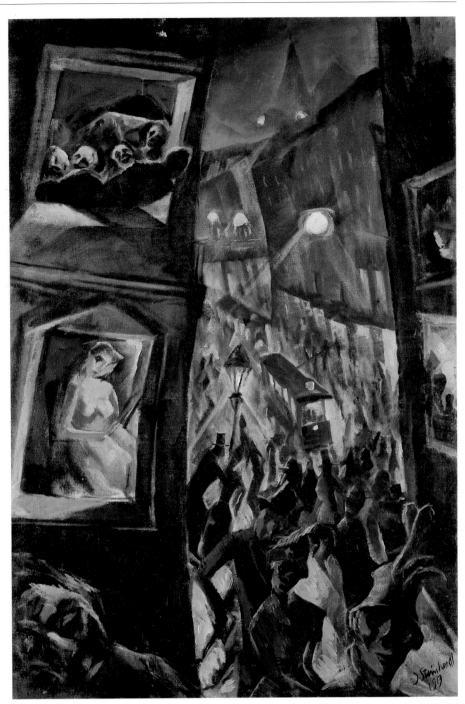

Kat. 166

166 Jakob Steinhardt (1887–1968)
Die Stadt, 1913
Öl/Lwd; 61 × 40; bez. u. r.:
»J. Steinhardt 1913«.
Berlin, Nationalgalerie, SMPK, Inv. NG 71/61.

Ähnlich wie bei Grosz' »Großstadt« (Kat. 145) impliziert schon der Titel von Steinhardts Gemälde einen Anspruch auf Allgemeingültigkeit, wird der Ausschnitt zum pars pro toto des Ganzen erklärt. Bedeutungslos ist es daher auch, ob etwa die Friedrichstraße oder einer der Boulevards in den westlichen Geschäftsvierteln dargestellt ist, zumal viel dafür spricht, daß der Künstler mit Versatzstücken gearbeitet hat. Das Besondere besteht darin, daß zugleich Innenleben wie äußeres Erscheinungsbild der

Stadt und ihrer Bewohner bloßgelegt werden, wobei die futuristische Methode der Simultanität hier inhaltlich eine durchweg kritische Komponente annimmt.

Draußen, auf dem Asphalt, drängelt sich die Masse stoßend und schiebend eine enge Straßenschlucht entlang, den Blick höchstens kurz im Vorbeihasten zum Betrachter hin erhoben. Wie Motten umschwirren Passanten die Straßen– und Schaufensterbeleuchtung, um gleich darauf wieder in das anonyme Halbdunkel der Nacht einzutauchen. Der dynamischen Hektik des Verkehrs entspricht die Kantigkeit und Instabilität der Gebäudeformen. Drinnen, in trostlosen Zimmern, herrschen Spiel und Prostitution vor, wird die Isolation des Einzelnen – in der Menge noch kaschiert – schlagartig bewußt.

Zeitgenössische Porträtfotos lassen vermuten, daß es sich bei dem Jünglingskopf am linken unteren Bildrand um ein Selbstbildnis handelt. Der Künstler befindet sich abseits des Treibens vor einer Hausfassade. Sein Gesicht wird von den Schlaglichtern einer künstlichen Lichtquelle gestreift und wirkt durch den Hell-Dunkel-Kontrast verhärmt, ja leidend. Unter diesem Blickwinkel offenbart sich das Leben in der Großstadt als Passion, der der Mensch unentrinnbar ausgeliefert ist – eine thematische Analogie zu den altisraelitischen Stoffen und Judenpogromen, die den Zionisten Steinhardt zu dieser Zeit ebenfalls beschäftigten.

Lit.: Eimert, S. 131 f. – P. Vogt, Expressionismus – Deutsche Malerei zwischen 1905 und 1920, Köln 1978, S. 126 f. – P. Krieger (Hg.), Meisterwerke des Expressionismus aus Berliner Museen, Berlin 1982, Nr. 118 (S. 147). – Kat. Delaunay und Deutschland, S. 269 und Nr. 237 (S. 464 f.).

Abbilder Berlins – Spiegelbilder der Metropole
Die Darstellung Berlins in der Malerei von 1920 bis 1945

Kurt Winkler

Berlin–Veduten nach 1920?

Bilder der Stadt Berlin zwischen 1920 und 1945 – das Thema gibt eine ganze Reihe von Problemen auf, ja, es erscheint bei näherer Überlegung durchaus nicht selbstverständlich, daß es sich überhaupt um ein »Thema« kunsthistorischer Betrachtung handelt, das doch als Gegenstand der Untersuchung eine in sich konsistente und entwicklungsgeschichtlich miteinander verbundene Gruppe von Werken voraussetzen würde. Zwar gibt es Material genug. In dem hier in Frage stehenden Zeitraum entstand eine große Zahl von Gemälden, die die architektonische Gestalt der Stadt abbilden oder einzelne Aspekte des städtischen Lebens in der Wiedergabe architektonischer Strukturen thematisieren. Wenn es aber darum geht, die Fülle des Materials nach Gesichtspunkten zu ordnen, die den künstlerischen Motiven und Zielsetzungen, den Ursachen und Umständen der Ausformung von stadtdarstellender Malerei tatsächlich nahekommen, wird die Sache problematisch. Jeder Versuch, durchgängige Ordnungsprinzipien zu konstruieren, scheitert alsbald an der außerordentlichen Komplexität und Heterogenität deutscher Malerei nach dem Ende des Ersten Weltkriegs. Im Gegensatz zu stilgeschichtlich eingrenzbaren Zeitabschnitten, wie sie noch der Impressionismus und in gewissem Grad der Expressionismus darstellen, weisen die zwanziger Jahre keine stilistische Entwicklungskontinuität auf. Die Konstruktion sich ablösender Stile – etwa Expressionismus, Dada, Futurismus, Neue Sachlichkeit – ist angesichts der Komplexität der tatsächlichen Abläufe ein eher hilfloser Systematisierungsversuch.

Diese altbekannte Schwierigkeit wird zum handfesten Problem, wenn es darum geht, einen so eng begrenzten, ikonographisch definierten Werkkomplex wie die Berlin-Darstellung quer durch alle sich überlagernden Strömungen der Malerei nach 1920 zu verfolgen. Denn mit der Auflösung der traditionellen Gattungsmalerei am Beginn der Moderne endet auch die Entwicklungsgeschichte der Vedute. Stadtbilder, die nun entstehen, beziehen sich nicht mehr in jedem Fall auf die Tradition der Stadtdarstellung, ja nicht einmal mehr notwendigerweise auf die Stadt, die sie abbilden. So könnte beispielsweise ein kubo-futuristisches Gemälde von Stanislaw Kubicki mit dem Titel »Die Madonna steht an jeder Straßenecke« ebensogut als experimentelle Variante eines Stadtbildes wie eines religiösen Andachtsbildes gelesen werden. Bei anderen Werken, die ganz eindeutig einen bestimmten topographischen Ort in Berlin wiedergeben, wie Friedrich Karl Gotschs »Funkturm«, ist die topographische Bindung für die künstlerische Gestalt ohne Belang. Die kompositionellen und koloristischen Probleme, mit denen der Maler sich befaßte und aus denen heraus er das Bild schuf, hat er ebenso in Blumenstilleben und Porträts bearbeitet. So kann von einer, die Berlin-Bilder zwischen 1920 und 1945 als geschlossene Gruppe konstituierenden Einheit von Formensprache, gegenständlichem Darstellungsmotiv und Bildaussage schlechterdings nicht gesprochen werden.

Ein Problem ganz anderer Art stellt das unverbundene Nebeneinander, oft Gegeneinander von Avantgarde und traditionalistischen Strömungen dar. Besteht die Geschichte der Berlin darstellenden Malerei in erster Linie aus jenen spätimpressionistischen Ansichten von Schloß und »Linden«, von Tiergartenbrücken und Havelufern, welche die Säle der großen Berliner Ausstellungen füllten, oder besteht sie aus den, mit dem Thema Berlin oft nur äußerlich verbundenen Werken der Avantgarde, die sich, ganz im Unterschied zu traditionalistischen Veduten, der Etikettierung als »Berlin-Ansicht« so sehr verweigern?

Ein »Sowohl-als-auch« hilft hier nicht weiter, denn wie bei der Auswahl der Exponate für die Ausstellung müssen auch bei der betrachtenden Analyse

Abb. 99

Kat. 195

Entscheidungen fallen. Die Kriterien sind bestreitbar und sollen nicht verschwiegen werden. Ich habe den Bereich der konservativen spätimpressionistischen Vedute weitgehend ausgeklammert und mich, das Alterswerk Urys, Corinths und Baluscheks sowie die Zeit des Nationalsozialismus ausgenommen, auf stadtdarstellende Berliner Malerei der Avantgarden konzentriert. Ich ordne das Material nach herkömmlichen stilgeschichtlichen Gesichtspunkten, nach Schulen und »Ismen« und benenne die Faktoren, die meines Erachtens ausschlaggebend waren für die Rolle, die das Berlin-Bild innerhalb dieser Stiltendenzen jeweils spielte. Es geraten dabei notwendigerweise Faktoren ins Blickfeld, die mit der Berlin-Spezifik des einzelnen Bildwerks wenig zu tun haben mögen, die aber zum Verständnis des »Bildes« der Stadt im Sinn einer Seh- und Wahrnehmungsgeschichte Berlins unverzichtbar sind, sollen die stadtdarstellenden Gemälde der Zeit zwischen 1920 und 1945 mehr sein, als bloße Illustrationen der Baugeschichte.

Tradition und Traditionalismus

Kunsthistoriker neigen dazu, die Geschichte der Malerei im 20. Jahrhundert als Entwicklungsreihe aufeinanderfolgender Avantgarden darzustellen. Dabei gerät leicht die jeweilige Nicht-Avantgarde aus dem Blickfeld, obgleich sie, und genau das impliziert ja der Begriff »Avantgarde«, zumindest quantitativ den weitaus größeren Teil der künstlerischen Produktion des jeweiligen Zeitabschnitts ausmachte, auf breite Zustimmung bei Kunstkritik und Publikum zählen konnte und daher Geschmack und öffentliche Meinung im Grunde weit eher repräsentierte als die Werke der Vorkämpfer neuer künstlerischer Ausdrucksformen.
Im Berlin der zwanziger Jahre bestimmte der im Umkreis der Sezession gepflegte Spätimpressionismus den Geschmack des breiten Publikums. Er bildete den häufig übersehenen Hintergrund, vor dem sich der Wechsel der Avantgarde abspielte. Es ist hier nicht von Belang, auf welche Weise sich die Verwandlung der »Rinnsteinkunst« in eine staatlich geförderte und allgemein geschätzte Stilsprache vollzogen hatte. Halten wir fest, daß Künstler aus dem Kreis der Secession nach dem Ende des Ersten Weltkriegs wichtige Positionen an den künstlerischen Ausbildungsstätten Berlins eingenommen hatten[1] und daß die vom Impressionismus entwickelte Formensprache in den Sälen der großen, publikumswirksamen Ausstellungen dominierte.
Für die Darstellung der Stadt Berlin in der Malerei spielt dieses Verhältnis von Avantgarde und Tradition eine wichtige Rolle. Denn während für den Nachkriegsexpressionismus, für Dada und für die deutschen Spielarten des Futurismus und Kubismus das Thema Berlin nur als Metapher für die Großstadt schlechthin interessant war, gibt es im Bereich des Spätimpressionismus eine umfangreiche, formal und motivisch recht einheitliche Gruppe von ausgesprochenen Berlin-Veduten, gibt es spezialisierte Berlin-Maler wie Lesser Ury, Paul Paeschke oder Otto Antoine.
Bei den spätimpressionistischen Berlin-Veduten lassen sich grob zwei Gruppen unterscheiden. Da ist auf der einen Seite das Alterswerk der Secessionisten der »ersten Stunde«, jener Generation, die dem deutschen Impressionismus um 1895 zum Durchbruch verholfen hatte. Da sind auf der anderen Seite die zahlreichen, ausgesprochen traditionalistischen Werke jüngerer Maler, die sich an den Experimenten der Avantgarde nicht beteiligten und stattdessen dem eingefahrenen Gleise der impressionistischen Vedute folgten. Meist handelt es sich, trotz manchen Virtuosentums, um Künstler geringeren Talents, denen wegen ihrer Beschäftigung mit dem Bild Berlins in erster Linie lokalhistorisches Interesse zukommt. Wie sieht die stadtdarstellende Malerei innerhalb dieser beiden Gruppierungen aus?

Der große alte Mann der impressionistischen Stadtvedute war Lesser Ury. Unter pathologischen Zuständen leidend, isolierte er sich im Verlauf der zwanziger Jahre mehr und mehr von der Außenwelt und verbrachte seine letzten Jahre unter erbärmlichen äußeren Lebensumständen.[2] Ury war zu seinem Thema der achtziger Jahre, den Caféhausszenen und Großstadtstraßen, zurückgekehrt und schuf ein umfangreiches Spätwerk an Stadtansichten von London, Paris und immer wieder Berlin.[3] Bis zu seinem Tod, 1931, malte Ury seine charakteristischen Veduten. Die letzten Straßenbilder entstanden vom Fenster seines Ateliers aus, als der Maler seine Wohnung schon nicht mehr verlassen konnte.[4] Ein Ury-Biograph von 1928 charakterisierte treffend die Beharrlichkeit, mit welcher der Maler bei seiner Sicht der Großstadt blieb: *»Immer gleich klar und unabgelenkt schreibt er unbewußt die Geschichte der modernen Großstadt und ihrer Menschen. Die Entwicklung seiner nächtlichen Straßenbilder ist nicht die von einer Dunkel- zur Hellmalerei oder von einem Im- zu einem Expressionismus, sondern ganz reell die von der einzelnen verspäteten Pferdedroschke zu dem Autoschwarm von heute und von den Gaslaternen zur glühenden Lichtreklame.«[5]* Es ist dieses Beharren auf der selbst begründeten Tradition, die Ury in den Augen seiner Interpreten schon zu Lebzeiten zum »Klassiker« machte.[6] Hier deutet sich ein Problem an, das weit über den stilgeschichtlichen Traditionalismus Urys hinausgeht. Die konservative Kunstkritik stilisierte Ury zum Kronzeugen ihrer Polemik gegen die Avantgarde, gegen den *»Fluch unserer Zeit, den Wettkampf um das Neueste, um das Schlagwort des Tages«[7]*, insbesondere gegen den als überholtes Intermezzo abgetanen Expressionismus. Darüber hinaus sollte der stilgeschichtliche Konservatismus der impressionistischen Vedute es rechtfertigen, auch die gesellschaftlichen Veränderungen zu leugnen, die Berlin seit dem Zusammenbruch des Kaiserreichs erfahren hatte: »ganz reell«, so der Kritiker, sei aus Urys Werk zu ersehen, daß die Geschichte der Stadt nur aus dem Wechsel von der »Pferdedroschke« zum Autoverkehr bestehe.

Auch Lovis Corinth wurde nach dem Krieg mit Ehrungen überhäuft und hatte große retrospektive Ausstellungen in bedeutenden Museen. In der Kunstkritik setzte die Diskussion um die Stellung seiner Kunst in der Kunstgeschichte des 19. (!) Jahrhunderts ein.[8] Wie Ury zog sich auch der alte Corinth zurück. Mißtrauisch, resigniert, polemisierend gegen die Experimente der jungen Künstlergeneration wollte er den Veränderungen der Welt trotzen durch das Beharren auf seinem Stil, auf seiner Malerei. 1921 notierte er: *»Die Künstler sind schlecht geworden. Der Künstler denkt, er habe etwas getan, wenn er nur stürmisch durcheinanderwurstelt, und daß Genialität darin gipfelt, wenn er nur vor allem anderen durch Originalität und Verrücktheit herausfällt. Solange ich noch auf dieser Erde wandle und mir die Möglichkeit zur Arbeit gegeben ist, will ich nur so schaffen – in demselben Sinne, wie ich in meinem ganzen Leben die Bilder geschaffen habe [...] Vielleicht werde ich als Soldat, der seinen Posten behauptet, gerühmt werden.«[9]* »Den Posten behaupten...« – das Beharren auf den stilistisch-motivischen Standards der Vorkriegsmalerei wird, wie in der Ury-Rezeption, zum Verbindungspunkt von anti-avantgardistischem Ressentiment und politischem Konservatismus. So sind die Berlin-Darstellungen, die Corinth nach 1920 schuf, Bilder der »Linden« und der Schloßfreiheit, Tiergartenmotive und »Gärten in Westend«[10], Bekenntnis zur Gattung der impressionistischen Vedute und retrospektive Projektion, Beschwörung des alten Berlin. Dies ist keine Frage der künstlerischen Qualität. Corinths Alterswerk setzt durch seine künstlerische Kraft in Erstaunen, durch malerische Virtuosität und kompromißlosen, durch keine Rücksicht aufs Publikum mehr gebundenen Form- und Ausdruckswillen.

Gerade in dieser Hinsicht unterscheidet sich das Spätwerk Corinths und Urys deutlich von vielen traditionalistischen Stadtveduten zweiten Ranges, wie sie stets zahlreich auf den großen Berliner Ausstellungen der Nachkriegszeit ver-

Kat. 167

Kat. 168, 169

Abb. 97 Otto Antoine, Der Leipziger Platz,
um 1925; Öl/Lwd; Berlin, Berlin Museum.

treten waren. Sieht man die Kataloge der »Großen Berliner Kunstausstellung«, der »Juryfreien Kunstschau«, der »Secessions-« und der »Akademieausstellung« zwischen 1920 und 1933 systematisch durch, so kommt man auf etwa dreihundert Darstellungen der Stadt Berlin von über einhundertzwanzig verschiedenen Malern. Nicht jeder, der hier ausstellte, war notwendigerweise traditionalistisch eingestellt. Gerade die »Juryfreie« spielte für die Berliner Avantgarde eine wichtige Rolle.[11] Bei den Berlin-Darstellungen jedoch überwog, soweit Künstler und Werke heute noch nachweisbar sind, die Orientierung an der impressionistischen Tradition. Die Titel deuten auf die bevorzugten Motive hin: Tiergartenbilder und Havellandschaften, Alt-Berlin-Motive aus dem Krögel, von Friedrichsgracht und Mühlendamm, Ansichten der Kanäle und Brücken, der prominenten Straßen und Plätze der Berliner Innenstadt.

Abb. 98 Paul Paeschke, Jannowitzbrücke, um 1925; Öl/Lwd; Berlin, Berlin Museum.

Abb. 97 f.

Maler wie Kurt Pallmann, Paul Lehmann-Brauns oder Erich Büttner, wie Rudolf Jacobi oder Otto Antoine, wie Paul Paeschke oder Johann Haensch blieben bei aller handwerklichen Virtuosität, gemessen an den Problemstellungen, mit denen sich die zeitgleiche Avantgarde herumschlug, Epigonen der »großen« Secessionistengeneration der Liebermann, Corinth, Slevogt, Leistikow oder Ury. Sie alle führten in individuell modifizierter Form die konventionelle Motivik und Bildauffassung der Stadtvedute und der Landschaftsmalerei der Jahrhundertwende weiter.

Das Thema Stadt scheint einen gewissen Traditionalismus in der Wahl der Darstellungsmittel nahegelegt zu haben. So berichtete Büttner, der in seinen Porträts zu einer kräftigen, konturbetonten Ausdrucksform fand, 1925 über seine Auseinandersetzung mit dem französischen Impressionismus: »*Der Sonnenzauber verschönte zwar nun meine Bilder aus dem Tiergarten und der Vorstadt, von der Ostsee und sonstwo, sowie all die vielen Spiel- und Sportplätze, die ich abmalte. Doch da ich nicht nur solche Landschaften malte, so merkte ich bald, daß z. B. solches Können nicht genügt, um Menschenbildnisse zu schaffen.*«[12]

Die latente Geringschätzung des Themas Stadt, die in diesen Worten mitschwingt, ist ein Indiz für die Auflösung der Gattung Vedute nach dem Ersten Weltkrieg. Mit dem Ausklingen des Impressionismus gerät auch die tradierte Form der Stadtansicht in die Krise, die Wiedergabe des optischen Eindrucks von Stadt, das mit dem Blick des Landschaftsmalers aufgefaßte Stadtpanorama. Die Vedute wird retrospektiv im Alterswerk der Gründergeneration der Secession oder sie verflacht zur Konvention.

Das Metropolenbild als Formexperiment

Die bauliche Struktur der Großstadt als Ort und als Metapher des rastlosen städtischen Lebens wird in der ersten Hälfte der zwanziger Jahre zum Gegenstand vielfältiger künstlerischer Experimente. Mit den Mitteln des Kubis-

mus, Futurismus und der dadaistischen Collage versuchten avantgardistische
Künstler, ihre Vision und ihren Alptraum von der modernen Metropole aus-
zudrücken. Um den Stellenwert dieser in erster Linie an den formalen Mög-
lichkeiten des Themas Stadt arbeitenden Werke im Verhältnis zum politisch-
agitatorischen Stadtbild des Kritischen Realismus einzuschätzen, muß man
einen Blick auf die Berliner Situation um 1920 werfen. Typisch für die Ent-
wicklung der Berliner Avantgarde zwischen dem Ende des Ersten Weltkriegs
und dem Durchbruch zur Neuen Sachlichkeit Mitte der zwanziger Jahre ist
die Geschichte der Novembergruppe.[13] Während der Revolutionstage als
»Rat geistiger Arbeiter« gegründet, wollte sie revolutionär gesinnte Künstler
aller Stilrichtungen zu dem Ziel vereinen, ihren Beitrag zum Aufbau einer so-
zialistischen Gesellschaft, zur Schaffung des »neuen Menschen« zu leisten.
Schon 1921/22 war das Pathos der ersten Stunde verflogen, und der von Be-
ginn an angelegte Gegensatz zwischen einer eher an formalen Problemstel-
lungen orientierten und einer primär politisch-agitatorischen Tendenz brach
auf. Die politisch aktivsten Mitglieder um Grosz und Dix zogen sich zurück.
Mehr und mehr wurde die Novembergruppe zur Ausstellungs- und Veran-
staltungsorganisation ohne programmatische Zielsetzung, vereinte aber ge-
rade in dieser Funktion die vielfältigen Tendenzen der Avantgarde.
Die Entstehung der Novembergruppe ist bezeichnend für die Belebung der
künstlerischen »Infrastruktur« durch die politischen Umwälzungen von
1918/19 und die damit verbundene Neuorientierung auf allen Gebieten des
intellektuellen Lebens. Im Berlin der Weimarer Republik, insbesondere in
den frühen Jahren bis etwa 1924, bildeten sich Dutzende von neuen Künst-
lergruppen und lösten sich meist schnell wieder auf. Kunstzeitschriften, die
oft nur wenige Nummern herausbrachten, schossen aus dem Boden. Die leb-
hafte Kunstkritik und Kunstpolemik sorgte für eine Atmosphäre ständiger
Reibung. Trends und Stile wurden gefeiert und verketzert. In diesem »Treib-
hausklima« durchdrangen sich im Oeuvre vieler Künstler unterschiedlichste
Anregungen und Einflüsse. Rasch gingen die Maler durch die Abfolge der
neuesten »Ismen« hindurch, assimilierten Gestaltungsprinzipien und Aus-
drucksmöglichkeiten unterschiedlichster Provenienz bis hin zur ironischen
Stilisierung im Aufgreifen einzelner Bildelemente, beispielsweise der Glie-
derpuppe der Pittura Metafisica, bis hin zur polemischen Anti-Stilisierung
Dadas, die die künstlerische Form schlechthin in Frage stellte, indem sie die
Provokation als Kunstform kultivierte.

Für die Frage nach der stadtdarstellenden Malerei ergeben sich aus dieser Si-
tuation einige Probleme. Die Ablösung des Impressionismus hatte das Ende
der Gattungsmalerei mit sich gebracht und damit jene tradierte Einheit von
Motiv, Bildgehalt und künstlerischen Darstellungsmitteln aufgelöst, die die
Gattung der Vedute verbürgt hatte. Nun faserte der innere Entwicklungs-
strang des Themas Stadt auf, und die einzelne Stadtansicht bezog sich kaum
mehr auf gattungsgeschichtliche Traditionen, sondern wurde bei einem Teil
der Berliner Avantgarde stark von formalisierenden Experimenten und der
Auseinandersetzung mit internationalen Stilen wie Kubismus und Futuris-
mus abhängig.

Die unmittelbare Vorgeschichte der experimentellen, synkretistischen Stadt-
darstellung setzt mit dem »Großstadtexpressionismus« der Kriegsjahre ein,
in dem sich der Wille zu subjektiv-politischer Bildaussage mit neuer, revolu-
tionärer Form verband und so nochmals ein verbindlicher Typus des Groß-
stadtbildes entstand. George Grosz, die nach Berlin übergesiedelten »Brük-
ke«-Maler, die »Pathetiker« Meidner und Steinhardt hatten sich zur Formu-
lierung ihrer Sicht der Stadt die neuen Ausdrucksformen von Kubismus und
Futurismus zu eigen gemacht: die prismatische, geometrisierende Zergliede-
rung des Darstellungsgegenstandes, die Formrepetition und Flächendurch-

Abb. 99 Stanislaw Kubicki, Die Madonna
steht an jeder Straßenecke II, 1926; Pastell;
Ludwigshafen, Wilhelm-Hack-Museum.

dringung zur Veranschaulichung von Bewegung oder zur simultanen Wiedergabe verschiedener Wahrnehmungsaspekte. In den Jahren 1913–1917 war eine Gruppe von eng zusammengehörigen Berlin-Bildern entstanden, die die neu erworbenen Ausdrucksmittel nutzten, um die Metropole als menschenverschlingenden Moloch, als apokalyptische Vision zu zeichnen, Gleichnis der in den Grundfesten erschütterten, zusammenbrechenden Gesellschaftsordnung.[14] Unter dem Eindruck des Krieges war es noch einmal für einen kurzen Moment zu einer stilistisch und thematisch einheitlichen Interpretation der Großstadt gekommen.

Schon kurz nach 1919 löste sich diese Bindung von Thema und Darstellungsmittel, formalisierende und politisierende Tendenz traten auseinander. Wo die expressiv-apokalyptische Stadtvision in Bildern der zwanziger Jahre erhalten blieb, handelte es sich um Nachzügler oder um bewußte Reminiszenzen. Albert Birkle brachte sein Festhalten an düsteren, dämonischen Straßenbildern den Vorwurf ein, seine *»drastischen Unheimlichkeiten,* […] *ewigen Spukdroschken und Gespenstermähren«* seien längst überholt.[15] Und als Felixmüller 1925 noch einmal auf die kubistisch-futuristische Stadtapokalypse zurückkam, um seiner Erschütterung über den Drogentod seines Freundes Walter Rheiner Ausdruck zu geben, handelte es sich um einen historisierenden Rückgriff. Zitathaft gestaltete er noch einmal das expressionistische Stadterlebnis, die ambivalente Empfindung von Faszination und Ekel, die den Intellektuellen im Großstadtgetriebe befallen hatte. Motiv und Stil werden hier zu Zitaten, zu Elementen des Freundschaftsbildes, mit dem Felixmüller an ein Großstadtpathos erinnerte, das die Freunde in den Jahren um 1919 geteilt hatten.[16] Innerhalb der Novembergruppe setzte sich um 1922/23 die Tendenz durch, primär innermalerische, kompositionelle, koloristische Problemstellungen in den Vordergrund zu stellen und von den politischen Zielen der erste Stunde abzurücken.[17] Künstler wie Brass, Melzer, Möller, Dungert oder Fischer sind Teil einer an jeweils individuellen Problemstellungen arbeitenden und breit gefächerten Bewegung der deutschen Nachkriegsavantgarde, die die Anregungen des Kubismus, Futurismus und Konstruktivismus in stark formalisierender Weise und mit einer deutlichen Tendenz zur Abstraktion verarbeitete. Hier spielen Stadtbilder oder Bilder architektonischer Strukturen durchaus eine wichtige Rolle, allerdings weniger aufgrund eines thematisch-motivischen Interesses. Architektonisches war vielmehr wegen seiner Formstruktur ein reizvoller Stoff für Experimente, und die großen französischen und italienischen Anreger hatten entsprechende Vorbilder geliefert, man denke an Braques »Sacre Coeur«-Studien, an Légers Bilder der Dächer von Paris, an Boccionis Mailand-Bilder, an Delaunays Eiffelturm-Serie.

Es ist kaum möglich und auch wenig sinnvoll, die Spuren der einzelnen »Ismen« in den Stadtbildern der abstrakten Tendenzen folgenden Berliner Avantgarde-Maler unterscheiden zu wollen. Zu sehr durchdringen sich Kubismus, Futurismus, Orphismus schon im Berliner Ausstellungswesen und in der Kunstkritik der Nachkriegszeit, zu sehr wurden sie in der künstlerischen Rezeption verschmolzen und umgearbeitet. Gemeinsam ist den abstrakten oder halbabstrakten Stadtbildern die prismatisch-geometrisierende Zerlegung des Architektonischen in sich durchdringende, sich überlagernde Farbflächen, der stabile, bei aller inneren Dynamik doch stets austarierte Bildaufbau, das große koloristische, besser farbanalytische Interesse, die kräftige Konturierung durch harte Konfrontation von Flächen mit starkem Farboder Hell-Dunkel-Kontrast.

Die Variationsbreite der Stadt- und Architekturbilder reichte dabei von Stanislaw Kubickis geometrischen Konstruktionen bis zu Ernst Fritschs an Chagall erinnernden lyrisch-»orphistischen« Stil, von den zur Abstraktion tendierenden Arbeiten Max Dungerts und Hans Brass' bis zu den mit geradezu

Vgl. Kat. 186

Abb. 99
Kat. 172

Abb. 100

wissenschaftlicher Akribie durchgeführten Licht-Farb-Experimenten Arthur
Segals. Moriz Melzer experimentierte mit der »kubistischen« Aufsplitterung Kat. 170
des Gegenstandes und mit Bildaufbauten aus eckigen, starkfarbigen Flächen,
wobei ein dynamischer, an die Bewegungsmalerei des Futurismus erinnern-
der Zug die Komposition bestimmte.[18] Otto Möller befaßte sich mit futuristi- Kat. 171
schen Bildkonzeptionen: dem Aufbau der Bildfläche aus sich überlagernden,
transparenten Farbflächen, der Darstellung von Bewegung, Lärm und der
Flut von Leuchtschriften und Reklameschildern durch Formrepetition und
durch das Montieren typographischer Fragmente.[19]

Die Dada-Stadt

»[...]*sausende Straßenfront auf Papier! oder hui? Kreist der Sternenhimmel überm ro-* Abb. 101
ten Kopf, die Elektrische platzt ins Bild, es klingeln die Telefons [...] *Straßenzauber-*
gärten, wo Circe die Menschen in Säue abwandelt [...] *oh Emotion der Großstädte*
[...]«[20]
1917 beschrieb Grosz mit diesen Worten seine Großstadtwahrnehmung und
-deutung. Es ist die futuristische Diktion von Chaos, simultaner Wahrneh-
mung der anbrandenden Steinmassen, von Lichterflut und Kakophonie der
Metropole. Grosz jedoch deutete die »futuristische« Stadtwahrnehmung ins
Politische um. Vom Hexenkessel Stadt geht nicht nur ästhetische Faszination
aus. Er ist in erster Linie Lebensraum der den (un)sozialen Verhältnissen aus-
gesetzten Menschen. Die Stadt ist der gigantische Prägestock, der die gesell-
schaftlichen Charaktere formt.
Politisierung ist ein Kennzeichen des Berliner Dada im Unterschied zu den
Bewegungen von Zürich, Hannover und New York. Der Gruppe um Grosz,
Heartfield und Herzfelde, die sich 1916/17 in der Zeitschrift »Neue Jugend«
und im Malik-Verlag formierten, ging es um den provozierenden Eingriff ins
politische Tagesgeschehen.[21] Grosz bediente sich in seinen Agitationsblät-
tern eines bewußt infantilen Zeichenstils, schilderte in scheinbar kunstlosem
Krakelstrich das wirbelnde, taumelnde Durcheinander Berlins und New
Yorks. Die Verschiebung von der futuristisch-expressionistischen Stadtvi-
sion hin zur gesellschaftspolitischen Stellungnahme deutete sich in Grosz'
Stadtbildern von 1916–1919 an, vor allem in der »Widmung an Oskar Pa-
nizza« (1916/17) und in »Deutschland, ein Wintermärchen« (1917/19). Hatte
Meidner die Vision der zersplitternden Metropole als die das Subjekt bedro-
hende Apokalypse dargestellt – geradezu programmatisch wirkt ein Bildtitel
wie »Ich und die Stadt« –, so zeigen Grosz' »futuristische« Stadtbilder eine
entgegengesetzte Tendenz. Es geht ihm um die Entlarvung eines politischen
Tatbestandes. Die apokalyptische Stadt-Welt ist nicht mehr Alptraum des In-
dividuums, sie ist ein gesellschaftlicher Ort, Schlachtfeld der Klassen. Dada
polemisierte gegen das visionäre Pathos des Expressionismus, des »*falschen*
Hasen, des metaphysischen deutschen Beefsteaks«, wie Hans Arp spottete.[22] Gegen
den die Welt verbessernden und an der Welt leidenden Subjektivismus setzten
die Dadaisten die Provokation, die Satire, den Skandal.[23]
In der Fotomontage schufen sich Grosz und Heartfield, Höch und Hausmann
das geeignete Mittel, um die von den Futuristen entdeckte Simultaneität des
Stadterlebnisses im Sinne Dadas auszudrücken, Aussagen politisch zuzuspit-
zen und das Produkt mit dem provokativen Charakter der Anti-Kunst aufzu-
laden. Die Collage fragmentierte die auf den städtischen Alltag bezogenen
Zeichensysteme, die Zeitungsüberschriften, Reklamezettel und Illustrierten-
fotos, ordnete sie spielerisch-assoziativ neu und enthüllte so die Absurdität
des scheinbar Normalen, die untergründige Unordnung des scheinbar Ge-
ordneten. Stadtfragmente, die wie durch Zufall dem »Künstler« unter die

Abb. 100 Max Dungert, Turm, 1922;
Öl/Lwd; Berlin, Berlinische Galerie.

Schere geraten sind, stellen städtische Realität dar: Lärm und Tempo des Verkehrs, den unbarmherzigen Takt der Arbeitszeiten und Bürostunden, die allgegenwärtige Flut der Bilder und Sprachfetzen, den Taumel anonymer Gesichter. In Collagen von Hannah Höch und Paul Citroen scheint sich die moderne Metropole zu überschlagen, Wolkenkratzer und Stahlskelette türmen sich über- und übereinander, oben und unten sind aufgelöst, immer neue Perspektiven verkeilen sich ineinander und lassen im Betrachter das Bild des »Chaos« Stadt entstehen, das, wie Huelsenbeck schrieb, mit den *sensationellen Schreien und Fiebern seiner verwegenen Alltagspsyche*« ins Leben dringe.[24]

Abb. 102 Viele Großstadtcollagen, Grosz' und Heartfields »Leben und Treiben in Universal City um 12 Uhr 5 mittags«, Schlichters »Stadtszene«, Griebels »Zeitbild«, sind ambivalent, gemischt aus Faszination an der vitalen Kraft der Metropole und Ekel vor der Stadt als Ort der Ausbeutung und Unterdrückung.

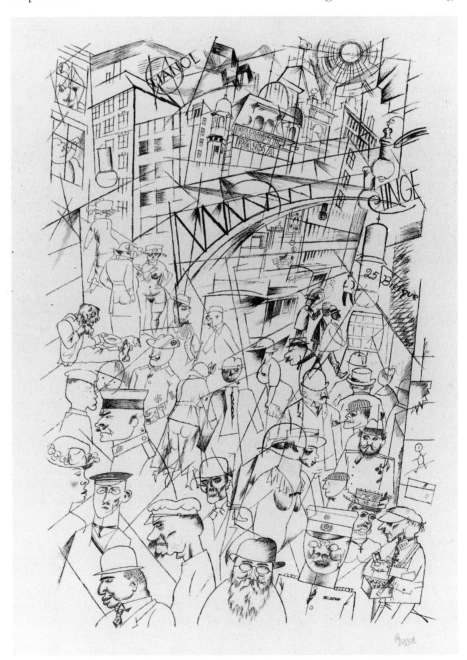

Abb. 101 George Grosz, Friedrichstraße, 1918; Lithographie; Stuttgart, Staatsgalerie Stuttgart, Graphische Sammlung.

Abb. 102 George Grosz, John Heartfield, Leben und Treiben in Universal City um 12 Uhr 5 mittags, 1910; Collage; verschollen.

Berlin, und Berlin steht oft für »Großstadt« schlechthin, ist der Inbegriff des Chaos der niederstürzenden wilhelminischen Kultur, der blutig zerschlagenen Revolten, der Konfrontation des Elends der bettelnden Kriegskrüppel mit dem Laster der Bourgeoisie. Aber in dieses Berlin mischt sich eine Spur von New York, utopisches Gegenbild einer vitalen Metropole, ironisch-romantischer Brennpunkt der Trivialmythen vom besseren Amerika, wie sie Grosz kultivierte. Irritierend fließen beide Städte zusammen zum Inbegriff der Großstadt, zum Traum und Alptraum von Urbanität.

Die Rezeption der Pittura Metafisica

Während in Deutschland die Avantgarde mit expressionistisch-revolutionärem Pathos, mit formalisierenden Experimenten, mit dem Sarkasmus des Dadaismus auf den Krieg reagierte, entstand in Italien eine Bewegung, die für die Darstellung der Stadt völlig neue Impulse geben sollte. In scharfem Gegensatz zum Futurismus hatten Chirico und Carrà um 1915 die Darstellungsmittel der Pittura Metafisica entwickelt: plastische, isolierende Modellierung von Gegenständen, die wie Versatzstücke aus verlorenen Sinnzusammenhän-

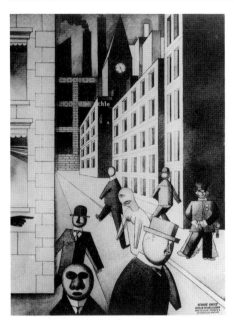

Abb. 103 George Grosz, Berlin C, 1920;
Aquarell; verschollen.

Abb. 104 Heinrich Maria Davringhausen,
Der Schieber, 1920/21; Öl/Lwd; Düsseldorf,
Kunstmuseum.

gen in kulissenartigen Stadtlandschaften stehen, leere, rätselhafte Welten in hartem Licht, architektonische Prospekte mit stürzenden, beunruhigenden Perspektiven.

Die deutschen Künstler lernten die Bilder Chiricos und Carràs 1919/20 kennen.[25] Wie Grosz die Stilmittel des futuristischen Stadtbildes und der Fotocollage für die Zwecke politischer Agitation eingesetzt hatte, so bediente er sich auch der Bildformeln der Pittura Metafisica zur Steigerung der agitatorischen Wirksamkeit seiner Arbeiten. »… *ich strebe an*«, so schrieb Grosz 1921, »*jedem Menschen verständlich zu sein*[…] *Der Mensch ist nicht mehr individuell, in feinschürfender Psychologie dargestellt, sondern als kollektivistischer, fast mechanischer Begriff*«.[26] Es entstand eine Reihe von Arbeiten, in denen Grosz sich diesem Programm gemäß um die Darstellung »kollektivistischer« Typen vor dem Hintergrund der Stadt bemühte. Aus den Gliederpuppen Chiricos sind Bürger, Arbeiter und Polizist geworden, aus den zeit- und namenlosen Architekturprospekten Mietskasernen und Fabriken. Auch andere griffen die neuen Ausdrucksmöglichkeiten auf. Schlichter montierte die puppenhaften Figuren und leeren Stadtprospekte nach dem dadaistischen Collageprinzip. Davringhausens »Schieber«, Sinnbild der neuen, technokratischen Macht, sitzt als anonymer Drahtzieher inmitten der Stadt, der modernen Metropole schlechthin, die sich als Folge stereotyper Wolkenkratzerkuben endlos in alle Richtungen dehnt.

Auch die Rezeption der charakteristischen Architekturprospekte der Pittura Metafisica ist geprägt von dem Dualismus von formalisierender und politisierender Tendenz. Grosz und Räderscheid stehen exemplarisch für die beiden Varianten. Stilgeschichtlich stellt die Aufnahme der Pittura Metafisica in Deutschland einen Faktor des Übergangs vom Expressionismus zur Neuen Sachlichkeit dar. So weisen die beiden Rezeptionsweisen voraus auf die beiden Spielarten der Neuen Sachlichkeit, den »Verismus« und den »Magischen Realismus«.

Die Stadt als Ort des Klassenkampfs

In Fritz Langs »Metropolis« ist die Spaltung der Gesellschaft in antagonistische Klassen unmittelbar in der räumlichen Ordnung der Stadt ausgedrückt. Die Oberschicht lebt in einer gleißenden City aus Wolkenkratzern, die in unendliche Höhen ragen. Tief darunter liegt die Stadt der Arbeiter, ein höhlenartiges Labyrinth düsterer Kuben mit leeren, starrenden Fensterlöchern. Fritz Langs symbolische Topographie und die Bildwelt, in die er seine Stadtvision gefaßt hat, stellen die vielleicht eindringlichste Fassung einer die zwanziger Jahre durchziehenden politischen Stadtikonographie dar.[27]

Künstler des Kritischen Realismus haben, ihrem politischen Selbstverständnis als Sozialisten oder Kommunisten entsprechend, Berlin oder »Stadt« schlechthin als ein in erster Linie politisches Gefüge begriffen und interpretiert. Innerhalb dieser »veristischen« Tendenzen tauchen die sozialen Aspekte der städtischen Realität immer wieder auf und sind in konstante Bildformeln gebracht.

Berlin war zwischen 1918 und 1933 Brennpunkt politischer Auseinandersetzungen, die mit äußerster Härte geführt wurden: Novemberrevolution und Spartakusaufstand, Kapp-Putsch und der »Blutmai« 1929, schließlich die Hitlers Machtübernahme vorausgehenden erbitterten Kämpfe der Jahre 1930–33. Die Krise spitzte sich besonders zu Beginn und am Ende der Weimarer Republik zu. Die Jahre bis 1923, also die Zeit der Neuformierung des Staates nach der Revolution, waren von Inflation und schweren Versorgungskrisen geprägt. In der Endphase der Republik bestimmten Weltwirtschaftskrise, Massenelend und tägliche Straßenschlachten der paramilitäri-

schen Organisationen der Parteien den politischen Alltag. Viele Künstler engagierten sich in dieser Situation aktiv in der Arbeiterbewegung. Insbesondere die KPD baute ein System gut organisierter Kulturarbeit auf, das von eigenem Ausstellungswesen über Agit-Prop-Ateliers bis in den Sektor der Filmproduktion hinein alle Bereiche künstlerischer Tätigkeit abdeckte. Berlin, Dresden und Köln waren die Zentren politisch orientierter Malerei und Graphik in Deutschland. In Berlin war Baluschek tätig, von hier ging mit der Novembergruppe der Impuls zur Politisierung des Expressionismus aus, hier befanden sich die überregionalen Organisationen der revolutionären Künstlerschaft.

Politische Stadtikonographie findet sich vor allem in der Graphik. Es entsprach dem politischen Selbstverständnis der Künstler, daß sie ihre auf Massenwirksamkeit zielenden Bilder als Reproduktionsgraphik für die vielfältigen, oft kurzlebigen Zeitungen und Zeitschriften der Linken anfertigten, die für die Weimarer Republik so charakteristisch waren. Einprägsame Bildformeln fanden schnell Verbreitung, Graphik, Malerei, Fotocollage, Film arbeiteten oft mit dem gleichen ikonographischen Material. Stadt als Ort des Klassenkampfes – dieser Motivkreis zieht sich durch die veristische Berlin-Darstellung, durch die Darstellung der Stadt schlechthin. Die Metropole prägt gesellschaftliche Charaktere aus. Klassenverhältnisse und Klassenkämpfe sind in die Gestalt der Stadt eingeschrieben, werden mit polemischer Schärfe herauspräpariert. Prägnante Bildformeln stellen wenige klar umrissene Themen dar, wobei sowohl Mensch- wie Stadtdarstellung chiffrehaft reduziert sind. Es geht nicht um Wiedergabe der individuellen Gestalt, weder der Menschen noch der Stadt, sondern um ihre typologische Zuspitzung auf klar erkennbare, politisch eindeutige Muster.

Bei der Darstellung proletarischer Typen und proletarischen Alltags tauchen stereotyp Mietskasernen, Fabriken, Vorortbahnen auf, in der Form aufs Wesentliche reduzierte Metaphern des städtischen Lebensraums der Arbeiterklasse. Einen festen ikonographischen Typus bildet beispielsweise das Proletarierporträt vor Stadtlandschaft, ein Typus, der sich bei Felixmüller, bei Dix, bei Heartfield, aber auch bei den sogenannten Kölner Progressiven Seiwert und Hoerle findet. Häufig wird die »Stadtchiffre« – Mietskaserne und Fabrik – benutzt, um einzelne Aspekte des Alltags in der Metropole hinsichtlich der Klassenzugehörigkeit der Dargestellten zu definieren. So wird durch den Hintergrund von qualmenden Fabrikschloten und trostlosen Mietshäusern aus dem Paar in der Landschaft ein proletarisches Liebespaar, ein Motiv, das sich bei Baluschek findet, auf mehreren Felixmüller-Holzschnitten, aber auch im proletarischen Film der Zeit nachweisbar ist, man denke an die Schlußsequenz von »Mutter Krausens Fahrt ins Glück«. Eine ähnliche Rolle spielt die städtische Lebenswelt in den Szenen aus der Laubenkolonie, dem für Berlin so typischen Ort der Feierabendkultur der »kleinen Leute«, oder in der Darstellung von Jugend in der Großstadt. Von Baluschek bis Hubbuch fehlt auf kaum einem »Laubenpieper«-Porträt die Mietskaserne im Hintergrund, von Felixmüller bis Griebel sind die Zeitungsjungen demonstrativ in der städtischen Umwelt wiedergegeben, die diese Form der Kinderarbeit erst ermöglichte (Kat. 174).

Geradezu emblematische Reduktion erfährt die Stadt in den Arbeiten Oskar Nerlingers. Nerlinger konzentrierte sich vor allem auf den dynamischen Aspekt der Stadt als proletarischer Lebensraum. Er übersetzte die Bewegungsimpulse der ziehenden Arbeitermassen in halbabstrakte Bildkompositionen, in denen – konstruktivistisch reduziert – Elemente von Stadtarchitektur, Verkehrswegen, Industriebauten die Dynamik des Großstadtlebens symbolisieren.

Polemische Schärfe gewannen die Großstadtmotive da, wo es um die Benen-

Abb. 105 John Heartfield, Rot Front im roten Berlin, 1928; Fotocollage (Titelblatt der Roten Fahne vom 27. Mai 1928).

Abb. 106 Conrad Felixmüller, Nächtliche Vorstadtliebe, 1923; Holzschnitt; nach Söhn, S. 128.

nung des politischen Gegners ging. Vor allem die Arbeiten von Grosz und Dix sind wegen ihrer Attacken auf die »Stützen der Gesellschaft« bekannt geworden. Ihre Bildmotive aber waren Gemeingut, sie finden sich bei Hubbuch ebenso wie bei Dreßler, bei Nikolaus Braun, Hans Grunding und Rudolf Schlichter. In den Innenstädten agiert der Bourgeois samt seinen Satelliten, den Schutzleuten und Feldwebeln, den Schiebern und Kriegsgewinnlern, den Vetteln und Mätressen. Während auf den Straßen die Arbeiter ihrem Broterwerb nachgehen, genießen Konjunkturritter und Lebemänner in Saus und Braus die Annehmlichkeiten der »Goldenen Zwanziger«. Die korrupten Politiker und chauvinistischen Generäle des alten Regimes überwintern in den Bordellen der Republik. Die Auslagen in den noblen Geschäftsstraßen werden zur Kulisse für die Selbstdarstellung der mondänen Dirnen. Auf dem Kurfürstendamm stoßen der Kriegskrüppel und der saturierte Bürger aufeinander. Die Großstadtstraße ist der Ort, der die Widersprüche der Gesellschaft wie im Brennglas bündelt und vor Augen führt. Bürger und Prolet, Bettler und Kokotte bevölkern sie. Schaufenster reiht sich an Schaufenster. Da findet sich der Haute-Couture-Salon neben dem Prothesenladen, der Nachtclub neben dem Beerdigungsinstitut – die Stadt hält Ware für jeden Bedarf bereit.

Abb. 108

Kat. 173

Kat. 177

Abb. 107 Oskar Nerlinger, Funkturm und Arbeiter, um 1924; Fotomontage.

Die Berlin-Bilder Hans Baluscheks

»Der Weg Baluscheks ist der Weg der Sozialdemokratie von der revolutionären Arbeiterbewegung zum Verrat.«[28] Dieser rüde Angriff des Kunstkritikers der »Roten Fahne«, des Parteiorgans der KPD, aus dem Jahre 1930 macht deutlich, wie stark sich die unüberbrückbare und für die weitere deutsche Geschichte so verhängnisvolle Spaltung der Arbeiterbewegung am Ende der Weimarer Republik auch auf dem Gebiet der politisch engagierten Kunst niederschlug. Was Baluschek den Vorwurf einbrachte, war nicht nur sein aktives Engagement in der sozialdemokratischen Kulturarbeit, es war auch ein bestimmter, für ihn charakteristischer Zug in der Darstellung proletarischen Milieus. Seinen Bildern fehlt der aggressive Zug, sie lassen Mitleid, lassen Versöhnung der Klassen zu. Dabei hatte Baluschek die Großstadt als proletarischen Lebensraum in die Berliner Malerei eingeführt, hatte fast alle Motive der veristischen Stadtikonographie vorweggenommen. Baluschek ist eine der zentralen Figuren der Berliner Malerei im ersten Drittel des 20. Jahrhunderts. Sein Werk hat Anteil an den sich ablösenden Schulen, von der Secession bis zur Neuen Sachlichkeit und steht doch geschlossen und eigenständig da.

Die für das Gesamtwerk entscheidenden Anregungen gingen vom literarischen Naturalismus aus, den Baluschek um 1890 im Kreis um Arno Holz kennengelernt hatte.[29] Baluschek machte sich die sozialreformerischen Maximen der naturalistischen Bewegung zu eigen und übertrug ihre ästhetischen Konzepte auf das Gebiet der Malerei. Die Schattenseiten des glanzvollen wilhelminischen Berlin gerieten in den Blick, Krankheit, Prostitution, Alkoholismus, die Verelendung des Stadtproletariats in all ihren Erscheinungsformen. Der Blick Baluscheks ging, dem naturalistischen Milieukonzept folgend, nicht aufs Individuelle, sondern aufs Typische seiner Figuren. Er suchte und fand in den Banalitäten des Alltags die *»Stigmata einer explodierenden, massenhaften Großstadtzivilisation«*, wie sich ein Biograph ausdrückte.[30]

Der Ansatz am Milieu hatte für die Darstellung der Stadt erhebliche Konsequenzen. Berlin wurde abgebildet als Lebensumwelt des Proletariats. Vor dem Hintergrund trister Industrielandschaften bringen Frauen und Kinder den Männern das Mittagessen zur Arbeitsstätte oder schaffen auf Handkarren das von den Kohlehalden der Fabrik aufgelesene Heizmaterial zu den Wohnquartieren. Zwischen Fabrik und Mietskasernen, die sich am Horizont türmen, liegen die Laubenkolonien und Dachgärten, die Vorstadtwäldchen und die kümmerliche Brache, auf denen das, bei Baluschek immer idyllische, Liebes- und Familienleben der Proletarier zu einem vorübergehenden Recht

Kat. 176

kommt.

»Reine« Stadtlandschaften hat Baluschek kaum gemalt. Die Konzentration aufs Milieu drängte die Stadt stets in den Hintergrund, gab ihr nur als Angabe eines sozialen Ortes ihr Recht im Bild. Geradezu leidenschaftliches Interesse hegte Baluschek hingegen an den technischen Monumenten der Stadt, besonders an der ihm seit seiner Kindheit vertrauten Welt der Eisenbahn. Nicht ohne Ironie bekannte er sich, was diese Seite seiner Malerei angeht, als *»Romantiker«*, als Maler, der *»dem bunten Zauber der Signallaternen«* erlegen sei, und empfahl den Betrachtern, die von seinen sozialkritischen Milieustudien nicht angerührt seien, sich an dieser Seite seiner Kunst schadlos zu halten.[31] So sind Baluscheks Berliner Industrielandschaften, die Gasometer, Gleisanlagen und Eisenbahnbrücken, die sich auf so vielen seiner Bilder finden, nicht nur Illustration sozialen Milieus, sondern auch autonomer, bis ins Detail festgehaltener Bildgegenstand. Auch hier jedoch ist weniger eine historische, topographische Situation dokumentiert, als die Typologie der anonymen industriellen Großstadt festgeschrieben.

Als in den zwanziger Jahren Verismus und Neue Sachlichkeit ihre Sicht der

Abb. 108 Rudolf Schlichter, Hausvogteiplatz, um 1926; Aquarell; Offenbach, Galerie Volker Huber.

Großstadt formulierten, wurde Baluschek zum Konservativen wider Willen. Obwohl er mit seinen proletarischen Genres viele Themen vorweggenommen hatte, ist die Milieustudie als ästhetisches Konzept überholt. Die Veristen hatten inzwischen andere, schockierendere Bildmittel zur Darstellung Berlins als Ort des Klassenkampfs entwickelt. Sowenig Baluschek die Experimente des Expressionismus mitgemacht hatte, sowenig war er auch an der Gegenbewegung, der Neuen Sachlichkeit, innerlich beteiligt, auch wenn in seinem Spätwerk manche formale Nähe feststellbar ist. Mit einer Mischung aus resignativer Ironie und beharrlichem Stolz beobachtete sich der Maler in der Rolle des Unmodernen. *»Im allgemeinen nennt man mich einen Naturalisten [...] und da der Naturalismus doch nun mal schon Anfang 1900 ›überwunden‹ ist, bin ich ›altes Spiel‹. Alle diese Urteile haben mir [...] nicht geschadet.«*[32]

Die Stadtbilder des Spätwerks spiegeln diese Position des abgeklärten, vom Stilwechsel der zwanziger Jahre unberührten Realismus. Viele davon waren Auftragsarbeiten für private Unternehmen oder öffentliche Institutionen. Mehr und mehr wurde nun die Stadt in ihrem baulichen Bestand zum Bildgegenstand. Soziale Typenporträts traten zurück, aus den in ihrer gesellschaftlichen Rolle scharf umrissenen Gestalten wurden anonyme Passanten. In panoramaartig weitem Ausschnitt gab Baluschek die Straßen und Plätze Berlins wieder. Er ging in die Berliner Innenstadt, suchte die repräsentativen Orte der Metropole, aber auch die Gassen und Winkel, Kanäle und Brücken des alten Berlin. Der nüchterne Blick Baluscheks, die Festigkeit der Einzelform,

Kat. 175

Abb. 109 Hans Baluschek, Großstadtlichter, 1931; Öl/Lwd; Berlin (Ost), Märkisches Museum.

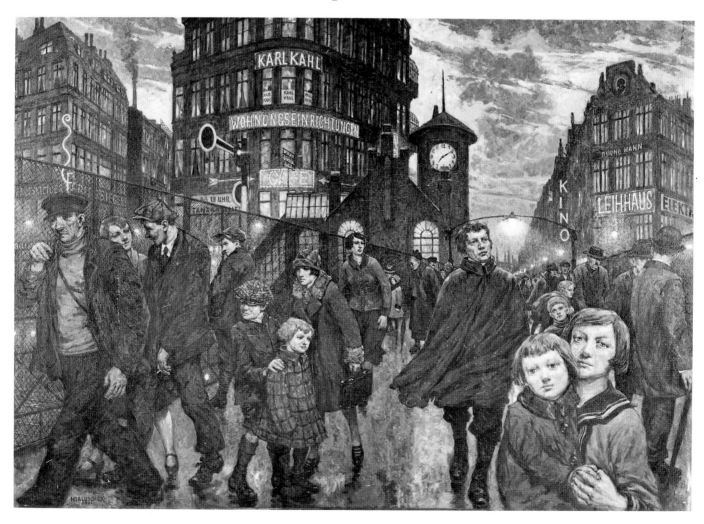

der Ausgleich von figürlichen und architektonischen Elementen verleihen diesen späten Stadtbildern ihren über den dokumentarischen Wert weit hinausgehenden Rang innerhalb der Berliner Malerei.

Die Stadt als Sache

Es ist dieser Zug zur nüchternen, weniger interpretierenden als protokollierenden Wirklichkeitserfassung, der die Stadtbilder der Neuen Sachlichkeit von denen der politisch orientierten Veristen unterscheidet.[33] Wo das Registrieren der »Sache« Berlin im Vordergrund steht, kommen topographische Gesichtspunkte ins Spiel. Die neusachlichen Stadtbilder dokumentieren präzise den materiellen architektonischen Bestand, die Verkehrswege, die Wohnquartiere, die Bahnanlagen und technischen Bauten Berlins.

Stadtlandschaften gehören zu den bevorzugten Themen der Neuen Sachlichkeit[34], und in vielen Bildern verbinden sich bestimmte Aspekte der architektonischen Struktur des Darstellungsgegenstandes mit der spezifischen Formensprache der Neuen Sachlichkeit zu Bildern bedeutenden Ranges. Charakteristisch ist die statische, oft bildparallele Wiedergabe des architektonischen Raums und die klare, ausgewogene Bildtektonik. Zeichnerisch scharf sind ruhig und gleichmäßig behandelte Farbflächen gegeneinander gesetzt, Licht, Schatten und Atmosphäre sind negiert, die Bildoberfläche ist glatt und leugnet die Hand des die Realität interpretierenden Malers.

Kat. 180 — Zweifellos ist Gustav Wunderwald der Berliner Stadtmaler der Neuen Sachlichkeit. Wunderwald wandte sich erst spät, um 1925, der Darstellung der Stadt Berlin zu, um sich dann mit einer, von keinem anderen Maler der zwanziger oder dreißiger Jahre erreichten Intensität seinem Thema zu widmen, der nüchtern registrierenden, wenn auch mit einem Hauch Melancholie durchwobenen Schilderung der Straßen und Bahntrassen, Mietskasernen und Industriebauten der Arbeiterbezirke. Die Stadtbilder Wunderwalds sind durch eine Besprechung bekannt geworden, die Paul Westheim 1927 im »Kunstblatt« veröffentlichte. Sehr genau hat Westheim die Spezifik des Berlin-Oeuvres Wunderwalds beschrieben:

»Wenn er jetzt in Berlin und Spandau Großstadtstraßen mit ihren Mietskasernen, Brandgiebeln, Reklameschildern, Hinterhöfen, Fabriken usw. malt, so mag das ein Rückerinnern und Wiederaufgreifen von Jugendeindrücken sein. Wenigstens empfindet er das so. Ihn hat der melancholische Reiz dieser sonst als reizlos empfundenen Welt nie losgelassen. Wobei ihm freilich auch das abging, was andere Maler in diese Welt hineinzutragen pflegten: Sozialpathos und Sozialromantik [...] Er sah sie unpathetisch, sachlich charakteristisch, sah sie, wenn man das hier noch sagen darf, mit der Intimität des Zugehörigen [...] Das neue Berlin hat noch keinen Schilderer gefunden; Wunderwald, scheint mir, könnte dieser lang gesuchte Maler werden [...] Er hat – man sehe das Bild von der Funkhalle und dem Witzleben-Sender, die Straßenecke am Kaiserdamm, die Brandmauern und Reklamegiebel der Landsberger Straße, die Fabrik in Moabit, die Spandauer Hinterhofidylle einmal daraufhin an – den Blick für das am heutigen Berlin Charakteristische, das ist erschreckend echt in der ganz berlinischen Stimmung der Stimmungslosigkeit. Es ist nicht das repräsentative Berlin von der Schloßbrücke und dem Pariser Platz, nicht das Amüsierberlin der Tauentzienstraße, nicht das mondäne Berlin der Tanztees, der Theaterpremieren oder der Sechstagenächte; es ist der Berliner Alltag: die hartkantig geraden Brandmauern, von denen herab die Reklametexte schreien und hinter denen lautlos sich begibt das, was diese Arbeitsmenschen Leben nennen. Es hat auch die Spröde, die Un-Menschlichkeit, das kaltschnäuzig Sachliche dieser sachlichsten aller europäischen Großstädte.«[35]

Westheims Interpretation könnte, mutatis mutandis, für alle Stadtbilder der Neuen Sachlichkeit gelten, und es ist reizvoll, an Hand der durchgängigen Motivgruppen das Werk Wunderwalds mit dem anderer Maler zu verglei-

chen. Wunderwald hat Berlin vor allem aus der Perspektive des Passanten ge-
sehen und wiedergegeben. Auf der Suche nach seinen Motiven wanderte er,
wie er seinem Freund Wilhelm Schmidtbonn schrieb, tagelang »wie besoffen«
durch die Straßen Moabits und Weddings.[36] Straßenbilder stellen den größ-
ten Teil seiner Berlin-Ansichten. Der Maler registrierte die langen Fluchten
der Fassaden und Brandmauern zu seiten der Straße, das Muster der Straßen-
bahngleise, die gleichförmigen Reihen der Bäume und Straßenlaternen am
Trottoir. Er blickte über die Straße auf gegenüberliegende Häuserfronten,
notierte das scheinbar so monotone Nebeneinander und Ineinander der
Blockbebauung der Wohnviertel des Berliner Nordens. Es ist das unverwech-
selbare Berliner Straßenbild, die breiten, auch in den schäbigsten Vierteln oft
baumbestandenen Gehsteige, das planlose Gemengsel älterer und neuerer
Bauten zwischen den Mietskasernen des späten 19. Jahrhunderts, die mit ih-
ren historistischen Fassaden und den schmucklosen seitlichen Brandgiebeln
das Grundmuster der Bebauung bilden. Vorstadtkinos und U-Bahn-Ein-
gänge, Industriebauten und Gewerbehöfe liegen dazwischen. Blumen- und
Kohlehandlungen, Eckkneipen und Kioske, Ladenschilder und Reklamema-
lereien prägen das Straßenbild. Wunderwalds Straßen sind selten ganz unbe-
lebt. Straßenbahnen und Autos verkehren, Passanten sind unterwegs, aber
schon maßstäblich sind die Menschen reduziert auf kleine, fast nebensächliche
Bestandteile der Stadt, die durchaus keinen Anspruch auf besondere Auf-
merksamkeit erheben dürfen. Die Menschen sind anonyme Statisten der Stra-
ße.

Viele Straßenbilder der Neuen Sachlichkeit, Kleins »Bahnübergang«, Möl-
lers »Bahnhofsplatz Steglitz«, arbeiten mit ähnlichen Mitteln. Die Maler such-
ten die einfachen Blickachsen: der Blick folgt der zentralperspektivisch wie-
dergegebenen Straße oder fällt auf die gegenüberliegende, bildparallel darge-
stellte Häuserfront. Detailgenau sind Inschriften und architektonische Ein-
zelheiten beobachtet. Fensterformen werden unterschieden, und die Silhou-
etten der Giebel und Kamine genau und linienscharf registriert. Technische
Elemente, die Autos und Straßenbahnen, die Brücken und Bahnschranken,
spielen eine wichtige Rolle.

Wie kaum ein anderes Motiv sind die Hinterhäuser, die engen, von grauen
Fassaden und Hofmauern umstellten Hinterhöfe typisch für Berlin. Riesige
Wohnquartiere waren seit dem letzten Drittel des 19. Jahrhunderts in der cha-
rakteristischen Blockbebauung entstanden und bildeten die Behausung für
das Heer der Industrie- und Heimarbeiter, der Dienstboten und kleinen An-
gestellten der Kaiserstadt. Die Mietskaserne wurde zum Inbegriff und zum
Symbol für Kultur und Lebensumstände des großstädtischen Proletariats, sie
wurde zum Objekt philanthropischer Bemühung, aber auch zum »heimlichen
Helden« des proletarischen Films, des Revolutionsromans, der politisch-agi-
tatorischen Malerei und Graphik.

Wunderwald, Franz Lenk, Manfred Hierzel dokumentierten den materiellen
Bestand der Mietskasernenquartiere. Die ineinandergeschachtelten Höfe, die
jähen Fronten der Brandmauern und die schmucklosen Seitenflügel und
Quergebäude des zweiten, des dritten, des vierten Hofs, den abblätternden
Putz und die schief hängende Jalousie, aber auch die Geranien auf den Fen-
sterbänken und das umhegte spärliche Grün auf den winzigen Rasenstücken,
die zum Lüften aus dem Fenster gehängten Betten und die Wäsche auf der
Leine. Das starke Interesse an formalen Gesichtspunkten, an bestimmten äs-
thetischen Qualitäten des scheinbar so tristen Motivs ist unverkennbar. Die
Monumentalität der Baukuben, die scharfkantige Brechung ihrer Flächen,
das farbige Eigenleben der rissigen und schartigen Mauerflächen im gläser-
nen, unatmosphärisch-starren Licht übte seine Faszination auf die Maler aus.
Ähnliches läßt sich für den dritten, auffällig oft vorkommenden Motivkreis

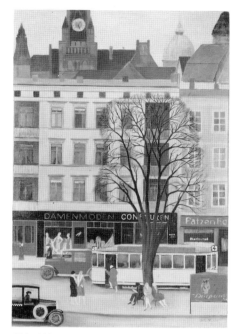

Abb. 110 Otto Möller,
Bahnhofsplatz in Steglitz, 1928;
Öl/Lwd; Berlin, Galerie Nierendorf.

Kat. 183

Kat. 181

der neusachlichen Stadtansichten sagen, für die Darstellung von ·Bahnanlagen und Straßen, von Brücken und Unterführungen, von den Industriebauten der Stadt. Wunderwald interessierte sich für die Gestalt der Stadt an den Stellen, wo Wohnbebauung und Verkehrswege sich durchdringen. Hier schneiden die Trassen die Baublöcke auf, so daß Hinterhäuser und Brandgiebel sichtbar werden. Hochbahnen durchqueren die Wohnsiedlungen, die Höfe liegen zum Greifen nah und sind dem Blick des Vorüberfahrenden ausgesetzt. Wunderwald malte die Abseiten der Stadt, die Unterführungen, das zwei-, manchmal dreifache Über- und Unterschneiden der Verkehrswege, das Niemandsland zwischen bewohnten und befahrenen Regionen. Irritierend bedrohliche Züge nahm die Darstellung von Verkehrsanlagen bei anderen Malern aus dem Umkreis der Neuen Sachlichkeit an, bei Grossberg etwa oder bei Völker, bei Radler oder Klein.

<div style="text-align: left; font-size: small;">Kat. 182</div>

Eine ambivalente Haltung zum technischen Monument, gemischt aus nüchtern registrierendem Blick und unterschwelliger ästhetischer Faszination, ist charakteristisch für die Architekturbilder, für Wunderwalds »Loewe & Co«, für Grossbergs Avus-Bild, für Gessners »Shell-Haus«. Gessner betonte die in Kuben und Zylinder gliedernde Formensprache Fahrenkamps und damit den technisch-konstruktiven Charakter des Stahlskelettbaus. Batós »Lehniner Platz« spürt dagegen eher der Wirkung der Baumassen des neuerrichteten Mendelsohn-Baus nach, dem abstrakten Spiel der Leuchtreklamen vor den Dächern, Giebeln und Dachaufbauten. Bató überzieht das Stadtpanorama mit dem fast dramatischen Spiel von Farben und Licht der hereinbrechenden Dämmerung, atmosphärische Wirkungen, die über die Darstellungsprinzipien der Neuen Sachlichkeit hinausgehen.

Es hat nicht an Versuchen gefehlt, hinter der Banalität der Darstellungsgegenstände dieser Bilder vermeintliche Tiefen der Darstellungsinhalte auszumachen. Viele Interpreten projizierten freilich eher eigene Haltungen in die Stadtbilder der Neuen Sachlichkeit, als daß sie tatsächliche Intentionen der Maler nachwiesen. So konnte beispielsweise Bernhard Kleins Haltung zur Stadt je nach Standpunkt als »eine der kritischsten Auseinandersetzungen mit der industrialisierten Großstadt«[37] oder als »lyrisch-schönes, keineswegs aufregendes Erlebnis« gelesen werden, in dem die »technische Infrastruktur [...] sauber und angenehm« erscheine.[38] Klein selbst hingegen berichtete, er habe in seinen Bildern nach »einer neuen ruhevollen, unmißverständlichen Klarheit und Einfachheit« gesucht.[39] Offensichtlich ist das Werk für gegensätzliche Sinneintragungen offen. Die für die Neue Sachlichkeit bezeichnende Verbindung von Banalität des Motivs mit einer Malweise, die hinter scheinbar bescheidensten Mitteln stark formalisierende Interessen verbirgt, ist der Grund für die Mehrdeutigkeit dieser Bilder. Sie scheinen Deutung zu provozieren und nehmen ihr doch gleichzeitig jeden Anhaltspunkt.

Expressiv-realistische Tendenzen

Neben Expressionismus, Dada, Kubo-Futurismus, Verismus und Neuer Sachlichkeit machte sich schon kurz nach Ende des Ersten Weltkriegs eine gänzlich anders geartete, gegenständliche und ausdrucksbetonte Strömung in der deutschen Malerei bemerkbar, eine Strömung, die wegen ihres heterogenen Charakters, wegen des Verzichts auf programmatische Erklärungen und Manifeste, wegen ihrer scheinbaren motivischen Belanglosigkeit und nicht zuletzt aus Mangel an einer griffigen Stilbezeichnung lange Zeit unterschätzt oder gar übersehen worden ist. Rainer Zimmermann kommt das Verdienst zu, zuerst einen zusammenfassenden Überblick über diese Tendenz des »expressiven Realismus« der zwanziger und frühen dreißiger Jahre gegeben zu haben.[40] Bei aller Breite der Ausdrucksformen läßt sich ein gemeinsamer

<div style="text-align: left; font-size: small;">Kat. 184</div>

<div style="text-align: left; font-size: small;">Kat. 185</div>

Grundzug dieser Malerei feststellen. Es geht darum, aus der Verschmelzung der unterschiedlichsten Stilmittel der europäischen Vorkriegsavantgarde die genuin malerischen Möglichkeiten einer ausdrucksmächtigen und gleichzeitig formal äußerst disziplinierten Wirklichkeitsdarstellung zurückzugewinnen, im Prozeß konzentrierter malerischer Arbeit zu einer existentiell vertieften Erfahrung der Wirklichkeit durchzudringen.

Der »Expressive Realismus« ist eher künstlerische Grundhaltung als Stil und er weist all das nicht auf, was andere Stilströmungen im ersten Drittel des zwanzigsten Jahrhunderts charakterisiert. Es gibt lose Kontakte von Einzelgängern statt Künstlerzusammenschlüsse, Tagebuchnotizen statt Manifeste, es gibt weder durchgängige neue Formprinzipien noch einen festgelegten unverwechselbaren Themenkreis der Bilder. Überblickt man diesen Bereich deutscher spätexpressionistischer Malerei, so erscheint es außerordentlich problematisch, nach der ikonographischen Gattung des Stadtbilds oder gar der Berlinansicht zu fragen. Hatten Stadtbilder des Kubo-Futurismus, Dada-Collagen, politische Agitationsbilder und die neusachlichen Berlin-Darstellungen noch jeweils benennbare Aspekte der Stadtgestalt und des städtischen Lebens thematisiert, so scheint das Thema Stadt im »expressiven Realismus« letztlich beliebig. Zwar gehört das Landschaftsbild und damit auch die Stadtlandschaft durchaus zu den bevorzugten Themen. Der Grund dafür ist aber nicht der Wille zu einer »Aussage«, einer wie auch immer gearteten inhaltlichen Stellungnahme zur Großstadt, sondern die Rückkehr zu den traditionellen Themen Landschaft, Porträt, Stilleben, die als in erster Linie malerische Problemstellungen begriffen werden. »Expressionistisch« sind die Stadtbilder des »expressiven Realismus« nicht im Sinn des Ausdrucks von Gedanken, Visionen oder Emotionen des Künstlers, sondern im Sinn einer existentiellen Wirklichkeitserfahrung durch intensive künstlerische Arbeit.

Es gibt eine ganze Reihe bemerkenswerter Berlin-Darstellungen von Malern, die man dem »Un-Stil« des Expressiven Realismus zuordnen kann, aber es gibt keinen einzigen ausgesprochenen Berlin-Maler. Viele Künstler, die Berlin malten, hielten sich nur vorübergehend in der Stadt auf. Auch die Ansässigen – Kerschbaumer vielleicht ausgenommen – veranlaßte weniger eine besondere Beziehung zu Berlin zur Darstellung der Stadt, sondern eher der Wunsch nach intensiver malerischer Durchformung eines konkret-gegenständlichen Stadtausschnitts. Motivisch greifen die Bilder auf traditionelle Themen zurück. In panoramaartiger Ansicht wird die Berliner Innenstadt oder ein in die Landschaft eingebetteter Vorort wiedergegeben. Innerstädtische Straßen und Plätze, Brücken und Kanalufer oder prominente Einzelbauten wie der Funkturm werden zum Bildgegenstand.

Bei der Suche nach geeigneten Mitteln, Erlebnisausdruck in hart am Gegenstand erarbeiteter und formal befriedigender »malerischer« Malerei zu gestalten, griffen die »expressiven Realisten« auf vielfältige Traditionen zurück, auf die im Zuge des Expressionismus wiederentdeckten »Ahnen« Matthias Grünewald und El Greco, auf die »Klassiker« der Moderne Cézanne, van Gogh, Gauguin, auf Marées, Munch, auf Matisse und Modersohn-Becker. So schwer sie zunächst vereinbar scheinen, alle diese Bezugsgrößen weisen doch als entscheidende Gemeinsamkeit auf, daß sich expressive Intensität, gegenstandsbezogener Realismus und hohes formales Niveau miteinander verbinden.

Anregungen der französischen Moderne wurden durch den Kreis um Hans Purrmann nach Berlin vermittelt und hatten erheblichen Einfluß auf Anton Kerschbaumer, Martin Bloch und Xaver Fuhr. Die Stadtlandschaften Hans Purrmanns, Rudolf Grossmanns und Konrad von Kardorffs, mit hellen, reinen Farben und in gelöstem Vortrag gestaltete Parklandschaften zeigen die elegante, vibrierende Farbbehandlung der Pariser Schule. Purrmann und sein

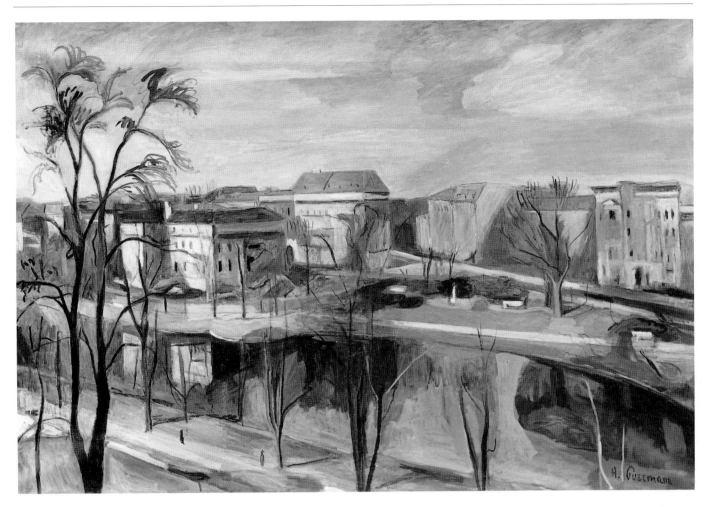

Abb. 111 Hans Purrmann, Lützowufer, 1928;
Öl/Lwd; Berlin, Sammlung B.

Kreis hatten bereits um die Jahrhundertwende ihre künstlerische Ausbildung begonnen, scherten um 1905, gerade als die deutschen Sezessionisten sich durchzusetzen begannen, aus der Entwicklung des Impressionismus aus und suchten Kontakt mit der französischen nach-impressionistischen Avantgarde, den Fauves. Sie gehörten zu den deutschen Malern, die vor dem Ersten Weltkrieg im Pariser Atelier Henri Matisses, der sogenannten Académie Matisse, studierten und nach ihrem Treffpunkt, dem Café du Dôme, benannt wurden.[41] Um 1920 fand sich der Zirkel des Café du Dôme in Berlin wieder zusammen und vermittelte den Jüngeren den »modernen Kolorismus«[42] der Ecole de Paris, also in erster Linie die brillante Farbbehandlung eines Bonnard, Matisse und Vuillard. Für viele der im Verlauf der zwanziger Jahre an die Öffentlichkeit drängenden Künstler stellten die Fauves und die hinter ihr stehende französische klassische Moderne Herausforderung und Anregung dar.

Neben diesen stilistischen Anregungen spielten die Farbgebung und Bildauffassung Corinths, Heckels, Schmidt-Rottluffs und Oskar Kokoschkas eine entscheidende Rolle. Corinth und Kokoschka waren Lehrer oder Vorbilder für Wilhelm Kohlhoff, für Jakob Steinhardts Berlin-Bilder der mittleren zwanziger Jahre, für Franz Heckendorf. Vom Impressionismus ausgehend stießen sie zu ungewöhnlicher Ausdrucksintensität vor. Rhythmischer Duktus und intensive Farbigkeit wurden zum Seismogramm innerer Anspannung. »*Meine Arbeit*«, schrieb Heckendorf 1924, »*wird durch den gewaltigen Rhythmus der Großstadt gesteigert und erhält durch ihn einen besonderen Inhalt.*«[43]

Kat. 190

Kat. 188 f.
Kat. 187

Mit Berlin als Bildthema beschäftigte sich ein Kreis junger Maler, der in Kontakt mit den ehemaligen »Brücke«-Künstlern Heckel und Schmidt-Rottluff stand. Unter ihnen ist besonders der Werdegang Anton Kerschbaumers bezeichnend für die ganze Generation: 1908 trennte sich der Dreiundzwanzigjährige nach kurzem Unterricht von Corinth und bildete sich autodidaktisch weiter, wobei er Marées, van Gogh, Cézanne, Gauguin und Matisse zu seinen Vorbildern zählte. Im Krieg lernte Kerschbaumer Heckel und Max Kaus kennen, stand dann der Nachkriegs-»Brücke« nahe. 1926 gründete er zusammen mit Martin Bloch, den er aus dem Corinth-Atelier kannte, eine Malschule. Kerschbaumer führte trotz künstlerischer Distanz zu Heckel dessen expressiv-dynamischen Gestus weiter, legte sich aber gleichzeitig äußerste Formdisziplin auf und schuf Stadtlandschaften von konzentriertem Ausdruck, von gespannter und doch tektonisch gebundener Dynamik. Im Gegensatz zu den Kat. 191
von der impressionistischen Gegenstandsauflösung herkommenden Steinhardt, Kohlhoff und Heckendorf arbeiteten die der ehemaligen »Brücke« nahestehenden Kerschbaumer, Martin Bloch, Max Kaus und Willi Robert Huth Kat. 192
mit kräftigem, dunklem Kontur, der die Gegenstandsformen flächig zusammenfaßte. Kat. 193

Eine zentrale Figur des späten Expressionismus war Oskar Kokoschka. In seiner kurzen Lehrtätigkeit an der Dresdener Akademie von 1920 bis 1924 wurde er für viele Jüngere zum Anreger. Kokoschka selbst hatte Mitte der zwanziger Jahre begonnen, Veduten zu malen, und scheint in dieser traditionellen Gattung Befreiung von den verquälten, zerrissenen Figurenvisionen der Kriegszeit gefunden zu haben.[44] Der »Pariser Platz« von 1925/26 steht in der Reihe großer Stadtansichten, die Kokoschka bis in die fünfziger Jahre hinein fortgesetzt hat. Über den Lehrer Kokoschka berichtete Will Grohmann 1924: »*Als Lehrer sieht er seine Aufgabe darin, die Schüler von Konventionen, Vorbildern und Verkrampfungen jeder Art freizumachen, ihnen sozusagen den Instinkt zu lockern* [...]«.[45] »Den Instinkt lockern«, dies könnte für die eigenwilligen Stadtbilder der Kokoschka-Schüler Gotsch und Meyboden gelten, für Gotschs expressiven Stil, der, ohne je ganz ungegenständlich zu werden, den Gegenstand in ein Gewebe ineinander verzahnter, in glühenden Farben pulsierender Flecke zerlegt, für Meybodens verhaltene, tonige Farbgebung, für seinen ruhigen, die Farbflächen verwebenden Kontur. Ein herber, melan- Kat. 195
cholischer Grundzug, Erinnerung an seine intensive Auseinandersetzung mit dem Werk Paula Modersohn-Beckers, durchzieht Meybodens Bilder. Eigen- Kat. 197
tümliche, statische Ruhe, resultierend aus herber Farbigkeit und graphisch-autonomem Kontur, herrscht auf den Stadtbildern von Xaver Fuhr. Die ex- Kat. 194
pressive Kraft seiner Arbeit hob ein Kommentar von 1930/31 hervor: »*Fuhr wählt sich mit Vorliebe Bauten, einzelne Häuser und ganze Straßenzüge zum Bildgegenstand. Sie erscheinen bei ihm alle seltsam belebt, sind Individuen mit einer sehr intensiven Physiognomie geworden, in der ein melancholischer, ja fast trostloser Zug vorherrschend ist.*«[46]

Unter den Berlin-Darstellungen spätexpressionistischen und expressiv-realistischen Charakters darf das Werk Werner Heldts nicht unerwähnt bleiben. Heldt hat sein Hauptwerk nach dem zweiten Weltkrieg geschaffen, in die späten zwanziger Jahre fällt nur die erste Formulierung der ihn bedrängenden Vision: einsame, menschenleere Straßen, Architekturkulissen, die in ihrer Flächigkeit sich immer mehr von der Wiedergabe realer Räume lösen und zu Chiffren der Isolation und Depression werden. Nähe zu Utrillo, den Heldt Kat. 199
1930 in Paris besuchte, findet sich vordergründig in einigen gemeinsamen Motiven, in der vorübergehenden Ähnlichkeit der Farbwahl – der Bildgehalt aber hat mit Utrillos pariserischem Charme nichts zu tun. Heldt hat 1929 sein Thema, die Stadt, deren düstere Stille schwer über verklingenden Erinnerungen lastet, in einem melancholischen Gedicht formuliert:

»Und hunderttausend bleiche Häuser stehn und grübeln,
Mit toten Augen träumen sie vom Meer,
Und starre Trauer liegt auf ihren kahlen Giebeln,
Darüber sich ein Himmel beugt so schwer.«[47]

Stadtbilder in der Zeit des Nationalsozialismus

»Der Germane verträgt die Großstadt nicht«, mit dieser apodiktischen Behauptung faßte Adolf Bartels, einer der Wortführer völkisch-reaktionärer Kreise der zwanziger Jahre, seine Ablehnung großstädtischer Lebensformen zusammen.[48] Den Blut-und Boden-Mythologen, organisiert in Heimatschutzbünden und Volkstumsverbänden, gegen Ende der Weimarer Republik schlagkräftig formiert in Alfred Rosenbergs »Kampfbund für Deutsche Kultur«, galt Urbanität geradezu als Inbegriff der »Entartung«, Berlin, die deutsche Metropole, als reinstes Sündenbabel. Die völkische Propaganda griff erfolgreich konservative Ressentiments gegen das Großstadtleben auf: den Internationalismus des Berliner Kulturlebens, das Zusammentreffen von Menschen aller Nationalitäten und Rassen, die bedeutende Stellung der Juden im ökonomischen und intellektuellen Leben der Stadt, die angebliche Bedrohung durch die Arbeiterbewegung im »roten Berlin«, den raschen Wechsel von Moden, Stilen, Kunstströmungen. Im »Mythos des 20. Jahrhunderts« eiferte Rosenberg gegen das von *»Asphaltmenschen«* und *»naturfremden Straßengeschlechtern«* bevölkerte, *»syrisch gewordene Berlin.«*[49] Die kulturpolitischen Rollkommandos der Völkischen waren die Träger der Kampagne gegen »Entartete Kunst«. Im Unterschied zum literarischen Sektor, wo sie unter dem Stichwort »Asphaltliteratur« eine Kampagne gegen den modernen Großstadtroman führten, wurde die Stadtdarstellung in der Malerei nicht als Gattung angefeindet. Gleichwohl fanden sich die Künstler, die zur Formulierung eines avantgardistischen Stadtbildes beigetragen hatten, wegen ihrer jüdischen Herkunft, ihrer politischen Überzeugung oder ihrer künstlerischen Orientierung unter den als »entartet« Gebrandmarkten, wurden die formalen Neuerungen als »Zersetzung des Formempfindens«, die motivischen Ausweitungen der Stadtmalerei als »Aufhetzung zum Klassenhaß«, als »Idealisierung der Dirne« u.s.w. denunziert.[50] Während der Pogrom gegen die »Entartete Kunst« noch im Jahr 1937 in der Kontinuität völkischer Agitation der zwanziger Jahre stand, war es innerhalb der NS-Kulturpolitik schon auf dem Nürnberger Parteitag Ende 1934 zu einem, für die ideologische Einschätzung der Großstadt bedeutsamen Bruch gekommen. Hitler hatte sich für Goebbels flexiblere, auf ideologische Vereinnahmung gerichtete Linie entschieden, gegen die starre Blut-und-Boden-Dogmatik der Anhänger einer »germanischen Traumwelt«, der »Rückwärtse«, wie Hitler über seine früheren Gefolgsleute spottete.[51] An die Stelle des Klischees von der dörflichen Urgemeinschaft trat nun eine entschiedene Befürwortung der Großstadt. Berlin gab sich anläßlich der Olympiade 1936 als betont weltoffene Metropole, als Stadt, die auch unter dem Hakenkreuz das Flair der »Goldenen Zwanziger« bewahrt habe. Vorsichtig näherte sich die Propaganda auch der Geschichte der Stadt, als im folgenden Jahr die 700-Jahr-Feier Berlins in Szene gesetzt wurde. Aus der feindseligen Stadt, die quasi von außen erobert werden mußte – der Bericht Goebbels über die »Gleichschaltung« Berlins trägt bezeichnenderweise den Titel »Kampf um Berlin«[52] – wurde eine im Grunde biedermeierlich-idyllische Stadt, deren ungezügelter urbaner Wildwuchs nur der ordnenden Hand des neuen Regimes bedurft hätte.
Für die Zukunft Berlins allerdings hatte Hitler andere Pläne. Ende Januar 1937 wurde Albert Speer zum »Generalbauinspektor« ernannt und begann

mit der Ausarbeitung von Plänen zur »Umgestaltung der Reichshauptstadt«.
Als Machtzentrum eines ganz Europa beherrschenden Großdeutschland
sollte Berlin den imperialen Anspruch des Reichs in gigantischen Repräsenta-
tionsbauten demonstrieren. Bei der Darstellung des »neuen«, nationalsozia-
listischen Berlin spielte die Malerei eine untergeordnete Rolle. Für die propa-
gandistische Verwertung der Neubaupläne setzte die Generalbauinspektion
ein wirksameres Medium ein, technisch hervorragend gemachte Fotografien
und Filmaufnahmen großer Architekturmodelle, die dem Zuschauer ein re-
gelrechtes Miterleben der monumentalen Architekturprospekte suggerier-
ten. In seiner propagandistischen Wirkung war das neue Medium repräsenta-
tiver Architekturmalerei weit überlegen. *»Der Modellbau dröhnt mit ganz
anderer Marschhärte. Die Modelleure haben mit ihrer Handwerkssicherheit die alten
Maler abgekehrt, deren Bilder zu den Ausstellungen reisen und dann gerahmt in den
Fluren der Behörden untergebracht sind«,* bemerkt die »Deutsche Bauhütte« höh-
nisch.[53]

Vor diesem Hintergrund ist es nicht überraschend, daß Darstellungen der
Berliner »Bauten des Führers« in der Malerei eher die Ausnahme sind. Unter
den etwa 350 zeitgenössischen Bildern, die für die Ausstattung der Neuen
Reichskanzlei angekauft wurden, finden sich neben einer Darstellung des Ab-
risses der Siegessäule gerade acht Ölbilder und einige graphische Blätter mit
Darstellungen des Baus der Reichskanzlei – akademisch trockene, in Bildauf-
fassung und Malweise konservative Architekturbilder.[54] Offenbar im Zu-
sammenhang mit den Plänen zur »Umgestaltung der Reichshauptstadt« stan-
den einige Arbeiten Alfred Pfitzners, die den alten Bestand des Tiergarten- Kat. 204
viertels vor seiner Umwandlung zum »Diplomatenviertel« dokumentierten, Kat. 205
und eine Darstellung der Neuerrichtung der Siegessäule am Großen Stern.
Die Bilder wurden vom Reich vermutlich ebenfalls zur Ausschmückung öf-
fentlicher Gebäude auf den »Großen Deutschen Kunstausstellungen« aufge-
kauft.[55] Betont konservativ in ihrer Malweise sollten sie offensichtlich den
Beginn der Erbauung des neuen, nationalsozialistischen Berlin durch Beto-
nung der tradierten Form der Vedute historisch legitimieren.

Abb. 112 Curt Winkler, Die neue Reichs-
kanzlei im Bau, 1938; Bleistiftzeichnung;
verschollen.

Ein konservativer Zug kennzeichnet auch die wenigen Ereignisbilder, die Berlin als Schauplatz der Aufzüge und Paraden des »Dritten Reiches« darstellen, Gemälde, die die Formeln akademischer Historienmalerei des 19. Jahrhunderts im braunen Gewande präsentieren, Bilder, denen im Unterschied zu vergleichbaren Motiven aus den »Städten der Bewegung«, München und Nürnberg, die ideologische Verknüpfung tradierter Stadt-Identität mit der

Kat. 203 nationalsozialistischen »Bewegung« sichtlich schwerfällt.[56]

Offene Propagandakunst, »unpolitischer« Traditionalismus und Verfolgung der »Entarteten« – das waren die drei komplementären Elemente der NS-Kulturpolitik, und diese strategische Dreiteilung durchzog auch die Gattung der Stadtdarstellung. So fand sich auch auf den Kunstausstellungen nach 1933 jene scheinbar ideologiefreie, traditionalistische Berlinmalerei von Künstlern geringeren Talents, die schon in den zwanziger Jahren das Gros der Stadtbilder ausgemacht hatte. Die Berlin-Darstellungen, die auf den »Großen Deutschen Kunstausstellungen« im »Haus der Deutschen Kunst« in München 1937–1944 zu sehen waren, gehören fast alle diesem Bereich »unpolitischer« Traditionsmalerei an.[57]

Hitlers Machtantritt hatte jäh und gewaltsam das facettenreiche, produktive Kunstleben der Avantgarde unterbrochen, im Sektor der Stadtdarstellung ebenso wie in allen anderen Bereichen der Bildenden Kunst. Hier muß ein Blick auf die Maler, die in den zwanziger Jahren wichtige Beiträge zum Stadtbild geleistet hatten, genügen. Die Künstlerschicksale gleichen sich: Grosz, Steinhardt, Nikolaus Braun, Davringhausen, Martin Bloch emigrierten. Nussbaum und Kubicki, der eine Jude, der andere Mitglied des polnischen Widerstandes, wurden 1943 ermordet. Die blieben, wurden als »entartet« diffamiert, wie Wunderwald, Melzer, Kohlhoff, Felixmüller, Purrmann, aus den Ämtern gejagt, wie der alte Baluschek, wie Hofer, Dix, Hubbuch, Dreßler, mit Arbeits- und Ausstellungsverboten belegt, wie Nerlinger und Schlichter. Werke wurden aus den Museen entfernt, von den Nazis verbrannt, fielen dem Bombenkrieg zum Opfer. Unter der äußeren Repression, der ständigen Bespitzelung, den Hausdurchsuchungen, der Polizeiaufsicht, den Arbeits- und Ausstellungsverboten, brachen die Kontakte der Künstler zu ihrem intellektuellen Umfeld ab, ihre Werke blieben ohne Publikum, offene Stellungnahme, sei es als mündliche oder schriftliche Äußerung, sei es als künstlerisches Bekenntnis im Bild, wurde zum lebensgefährlichen Wagnis.

In dieser Situation entstanden von der Hand verfolgter oder bedrohter Künstler eine Reihe eindringlicher Berlin-Bilder, die durch ein völlig neues Verhältnis von Motiv und Bildgehalt charakterisiert sind: das »harmlose« Motiv Stadt wurde zur verschlüsselten, oft nur dem Künstler und einer kleinen Gruppe Eingeweihter verständlichen Botschaft, zum Rückzugsfeld, indem der Maler unter den Bedingungen gesellschaftlicher Isolation und permanenter Bedrohung sich wenigstens seiner künstlerischen Identität zu versichern suchte. Erinnerung und Vision Berlins wurden zur Metapher von Rückzug und Widerstand, Resignation und Hoffnung. So entstand 1937, ein Jahr vor dem Ausschluß des Künstlers aus der Preußischen Akademie der Künste, Hofers »Mann in Ruinen«, apokalyptische Vision der kommenden Zerstörung der Städte Europas, für die die Faschisten im gleichen Jahr, 1937,

Kat. 200 mit der Zerstörung Guernicas ihre Generalprobe abgelegt hatten. Willy Robert Huth, als »entartet« diffamiert und mit Ausstellungsverbot belegt, malte

Kat. 193 1938 das »Große Fenster«, ein Stilleben vor Fensterausblick, Zeugnis des Beharrens auf künstlerischer Kraft gegen die triste, bedrohliche Welt der von den Nazis okkupierten Straße. Wilhelm Schnarrenberger, inzwischen von neusachlicher zu expressiv-realistischer Malweise gelangt, zog sich 1938 in den Schwarzwald zurück und fertigte Anfang der vierziger Jahre eine Reihe von Erinnerungsbildern an Berliner Straßenprospekte. Max Beckmann, der

Kat. 201

sich 1933 nach der Entlassung vom Professorenamt der Städelschule in Frankfurt nach Berlin zurückgezogen hatte, wo er weniger exponiert war, malte 1937 drei Tiergartenbilder. Beckmann versuchte der Isolation der Berliner Jahre durch künstlerische Konzentration zu entkommen: *»Ich bemühe mich«*, so hatte er 1935 geschrieben, *»durch intensive Arbeit über den talentlosen Irrsinn der Zeit hinwegzukommen. So lächerlich gleichgültig wird einem auf die Dauer dieses ganze politische Gangstertum, und man befindet sich am wohlsten auf der Insel seiner Seele [...]«.*[58] Wie illusionär dieser Rückzugsposten war, mußte Beckmann kurz darauf erfahren. *»Genau einen Tag nach der Hitlerrede«* (zur Eröffnung des »Hauses der Deutschen Kunst« am 18. Juli 1937), so erinnert sich Stefan Lackner, *»und eine Woche vor Eröffnung der Ausstellung ›Entartete Kunst‹ in München, in der natürlich auch Beckmann vertreten war, packten Max und Quappi einige Sommersachen in leichte Koffer und fuhren nach Holland [...]«.*[59]

Den weitaus wichtigsten Beitrag zur Darstellung Berlins aus der Perspektive von Verfolgung und Widerstand hat aber Otto Nagel geleistet. Nagel war ein exponierter Vertreter proletarisch-revolutionärer Kunst im Berlin der Weimarer Republik gewesen. Er hatte Lebensumstände und Kultur des Proletariats im Berliner Norden festgehalten, hatte sich als einer der wichtigsten Köpfe der kulturpolitischen Aktivitäten der KDP verhaßt gemacht. Nach Hitlers Machtübernahme sah sich Nagel der schärfsten Repression ausgesetzt, dem Malverbot im Atelier, Hausdurchsuchungen, Beschlagnahme und Zerstörung seiner Bilder, Verhaftungen und Verhören und schließlich einer mehrmonatigen Haft im Konzentrationslager Sachsenhausen. Nagels Zille-Buch wurde am 10. Mai 1933 verbrannt, sein Bild »Arbeitsnachweis« auf der Ausstellung »Entartete Kunst« 1937 vorgeführt, ein großer Teil seines Oeuvres im Krieg vernichtet. Notgedrungen gab Nagel seine Darstellungen des proletarischen Alltags auf und wandte sich anderen, scheinbar unpolitischen Themen zu, dem Bildnis und der Stadtlandschaft. Seit 1933 entstanden Pastellstudien, in denen Nagel Ansichten des Berliner Nordens, in dem er geboren und aufgewachsen war, festhielt: die Straßen und Plätze, die verwahrlosten Höfe, die Lumpensammelstellen, die Verkaufsbuden und windschiefen Lagerschuppen im Revier zwischen Müllerstraße und Gesundbrunnen, das Ausflugslokal am Plötzensee, die Kinderspielplätze im Humboldthain, die Uferböschungen an der Panke.

Um 1940 wandte er sich mehr und mehr der Berliner Altstadt zu, den »Inseln« noch erhaltener mittelalterlicher Stadtsubstanz inmitten der modernen Großstadt. Nagel malte Motive vom Fischerkiez zwischen Friedrichsgracht, Gertraudenmarkt und der Straße an der Fischerbrücke, von den Gassen zwischen Breiter Straße und Jungfernbrücke, den Winkeln an der Nicolaikirche, dem Areal zwischen Kloster- und Jüdenstraße. 1954 berichtete er rückblickend über seine Beschäftigung mit Alt-Berlin:

»Ich [...] habe diese Gegend geliebt, bin gern durch die alten Gassen gewandert, über das Knüppelpflaster der altertümlichen Höfe geschritten und die abgewetzten Stiegen der Häuser emporgeklettert. Diese Dinge zu malen, hatte mich nicht gereizt. Ich beschäftigte mich vielmehr mit den Menschen in meinen Darstellungen, mit den Menschen des Arbeiterbezirks und malte die, mit denen ich am Wedding groß geworden war. Erst in der Nazizeit, als die Situation für mich als Künstler außerordentlich kompliziert wurde und als ich erkannte, daß meine Vaterstadt der Zerstörung entgegenging, sah ich meine Aufgabe darin, möglichst viel von dem festzuhalten, was einmal lebendigstes Berlin war und nun in Gefahr stand, für immer zu verschwinden. Mein Schaffen wurde ein Wettrennen mit der Vernichtung. Manches Gebäude, manche Ecke, von denen ich an einem Tage ein Bild gemalt hatte, war am nächsten Tage nur noch ein Trümmerhaufen.«[60]

Bis Mitte 1943, als Otto und Walli Nagel sich in die Kleinstadt Forst in der Niederlausitz zurückzogen, entstanden mehrere hundert Pastelle und Ölbilder der Berliner Altstadt, stimmungsvolle Veduten einer scheinbar intakten,

Abb. 113 Otto Nagel, Friedrichsgracht, 1941;
Öl/Hartfaserplatte; Berlin, Berlin Museum.

Kat. 202

beschaulichen Welt, eingefangen in lockerem, fast impressionistisch anmutenden Duktus. Vor allem in den Pastellen gelangen Nagel Stadtdarstellungen von hohem Stimmungsgehalt und atmosphärischer Präsenz, die in manchem an die Motivik der biedermeierlichen Stadtansichten eines Gaertner oder Hintze, an die impressionistische Malweise eines Skarbina oder Lesser Ury erinnern.[61] So offensichtlich derartige Parallelen sind, so war doch Nagels Selbstverständnis ein anderes: »*Um es von vornherein festzustellen: Ich habe nicht den Ehrgeiz, nun als ›Alt-Berlin-Maler‹ entdeckt zu werden,*« schrieb er 1940 im Vorwort zu einer kleinen Atelierausstellung seiner Berliner Pastelle.[62] Das Festhalten der Stadtgestalt, der Spuren, die Jahrzehnte und Jahrhunderte der Arbeit, des Alltags, der Kultur ihrer Bewohner in die Gestalt der Stadt eingeschrieben hatten, war Nagels Form des Widerstandes gegen die Usurpation Berlins und seiner Geschichte durch die Nationalsozialisten, gegen die täglich fortschreitende Zerstörung der Stadt im Bombenkrieg.

Die scheinbar idyllischen Stadtansichten Nagels wurden zu Orten der Selbstfindung, Selbstvergewisserung in einer Situation äußerer Bedrohung. »*Ich war isoliert und innerlich völlig aufgewühlt* [...] *Was mir geblieben war, war der Glaube an die Zukunft* [...] *und die Beschäftigung mit meiner Kunst,*« erinnerte sich Nagel, und weiter: »*Es ist selbstverständlich, daß ich in meinen Straßendarstellungen kein Romantiker war; denn meine Art war ja durch meine Einstellung zum Leben, zu den Dingen und zu den Geschehnissen geprägt.*«[63] So wurde die motivisch und stilistisch scheinbar traditionelle Stadtansicht, das »harmlose Thema«, das Nagel vor der physischen Vernichtung schützte, zur »paysage engagé«,[64] zum Sinnbild politischen Engagements. Unsentimental, nüchtern, kompromißlos beharrte Nagel auf dem Heimatrecht des Volkes an seiner Stadt und ihrer Geschichte gegen ihre Inbesitznahme durch den Nationalsozialismus.

Anmerkungen

1 Liebermann erhielt 1897 den Professorentitel, wurde 1898 Mitglied der
 Preußischen Akademie der Künste und 1920 deren Präsident; Orlik unterrichtete
 seit 1905 an der Unterrichtsanstalt des Berliner Kunstgewerbemuseums.

2 Vgl. die Schilderung von K. Schwarz, in: Kat. Ury 1981, S. 4 f.

3 Vgl. Kat. Lesser Ury. Neue Bilder aus zwei Weltstädten. London – Berlin, bearb.
 von Franz Servaes und Paul Friedrich, Kunstkammer Martin Wasservogel,
 Berlin 1926; Kat. Ury 1928; die Ausstellungen umfaßten 73 bzw. 95 Ölgemälde,
 darunter 35 bzw. 33 Berlin-Ansichten.

4 Wie Anm. 2.

5 E. Cohn-Wiener, in: Kat. Ury 1928, S. 5.

6 An seinem 60. Geburtstag ehrte eine Abordnung der Stadt Berlin mit dem
 Oberbürgermeister an der Spitze Ury als »künstlerischen Verherrlicher der
 Reichshauptstadt«; die Secession ernannte den Maler zum Ehrenmitglied und
 veranstaltete eine große Retrospektive; vgl. Kat. Ury 1928. 1921 erschienen zwei
 Monographien, die Urys Rolle in der Kunstgeschichte des 19. (!) Jahr-
 hunderts herausstellten: Donath sowie L. Brieger, Lesser Ury, Berlin 1921
 (Graphiker der Gegenwart, Bd. 9).

7 Wie Anm. 5.

8 Corinth wurde 1918 Mitglied der Peußischen Akademie der Künste Berlin, 1921
 Ehrendoktor der Universität Königsberg, 1925 Ehrenmitglied der Bayerischen
 Akademie der Bildenden Künste; große Corinth-Ausstellungen fanden statt:
 1923 in der Nationalgalerie im ehemaligen Kronprinzenpalais Berlin, 1924 in
 Königsberg, 1924 im Kunsthaus Zürich und in der Kunsthalle Bern, 1925 in der
 Kunsthalle Hamburg und im Schleswig-Holsteinischen Kunstverein Kiel; vgl. T.
 Corinth, Lovis Corinth. Eine Dokumentation, Tübingen 1979, S. 354–58; an
 frühen Monographien und Sammlungen eigener Schriften erschienen: G.
 Biermann, Lovis Corinth, Bielefeld, Leipzig 1913 (Künstler-Monographien, Bd.
 107); K. Schwarz, Das graphische Werk von Lovis Corinth, Berlin 1917; H.
 Eulenberg, Lovis Corinth. Ein Maler unserer Zeit. Sein Lebenswerk, München
 1920 (Kleine Delphin Kunstbücher, Bd. 12); L. Corinth, Gesammelte Schriften,
 Berlin 1920 (Maler-Bücher Bd. 1); A. Kuhn, Lovis Corinth, Berlin 1925;
 L. Corinth, Selbstbiographie, Leipzig 1926.

9 Corinth, Selbstbiographie, Leipzig 1926, S. 158.

10 Das Werkverzeichnis weist insgesamt nur elf Berlin-Ansichten nach, davon
 entstanden fünf nach 1920; vgl. C. Berend-Corinth, Die Gemälde von Lovis
 Corinth. Werkkatalog, München 1958, S. 212.

11 Vgl. Kat. Berlinische Galerie 1913–1933, S. 34 f.

12 E. Büttner, Erich Büttner über Erich Büttner, in: Velhagen & Klasings
 Monatshefte, 39, 1925, Teil 1, Heft 5, S. 484.

13 Vgl. Kliemann.

14 Vgl. T. W. Gaehtgens, Delaunay in Berlin, in: Kat. Delaunay und Deutschland,
 S. 264–84.

15 W. Wolfradt, Berliner Ausstellungen, in: Der Cicerone, 21, 1929, S. 322.

16 Vgl. Kat. Dalaunay und Deutschland, Nr. 210.

17 Vgl. hierzu und zum Folgenden: Gaehtgens (wie Anm. 14), S. 264–84.

18 Vgl. Gaehtgens (wie Anm. 14), S. 279; Kat. Delaunay und Deutschland, Nr. 229;
 Eimert, S. 293 f.; Kliemann, S. 118; Kat. Berlinische Galerie 1913–1933, S. 164 f.

19 Gaehtgens (wie Anm. 14), S. 279; Kat. Delaunay und Deutschland, Nr. 230;
 Eimert, S. 295–97; Kliemann, S. 119; Kat. Berlinische Galerie 1913–1933,
 S. 167.

20 Zit. nach: Kat. Tendenzen der Zwanziger Jahre, S. 3/68; vgl. Gaehtgens (wie
 Anm. 14), S. 272 und Kat. Delaunay und Deutschland, Nr. 214.

21 Guter Überblick über die Berliner Dada-Bewegung in: Kat. Tendenzen der
 Zwanziger Jahre, S. 24–30.

22 Die Kunstismen. Les Ismes de l'Art. The Isms of Art, hg. von El Lissitzky und
 H. Arp. Erlenbach-Zürich, München, Leipzig 1925, S. 8.

23 Zur antiexpressionistischen Polemik des Berliner Dada vgl. H. Bergius, Dada
 Berlin, in: Kat. Tendenzen der Zwanziger Jahre, S. 3/67 f.

[24] R. Huelsenbeck, Was wollte der Expressionismus (1920), zit. nach: Kat. Tendenzen der Zwanziger Jahre, S. 3/68.

[25] Vgl. W. Schmied, »Pittura Metafisica« und »Neue Sachlichkeit«. Die Geschichte einer Inspiration, in: Kat. Realismus. Zwischen Revolution und Reaktion 1919–1939, Ausstellung Staatliche Kunsthalle Berlin 1981, S. 20–25.

[26] Zit. nach: George Grosz. Leben und Werk, hg. von U. M. Schneede, Stuttgart 1975, S. 66.

[27] Vgl. U. Horn, Zur Ikonographie der deutschen proletarisch-revolutionären Kunst zwischen 1917 und 1933, in: Kat. Revolution und Realismus. Revolutionäre Kunst in Deutschland 1917 bis 1933, Ausstellung Nationalgalerie, Kupferstichkabinett und Sammlung der Zeichnungen, Staatliche Museen zu Berlin, Berlin (Ost) 1979, S. 53–69.

[28] Durus, in: Die Rote Fahne, 29. 5. 1930, zit. nach: Meißner, S. 169.

[29] Vgl. Bröhan 1985, S. 34–42.

[30] Meißner, S. 22.

[31] H. Baluschek, Im Kampf um meine Kunst (1920), zit. nach: Meißner, S. 153.

[32] Ebenda, S. 150.

[33] Ich verwende im Folgenden den Begriff »Neue Sachlichkeit« zur Bezeichnung der gegenstandsorientierten, nicht primär politisch ausgerichteten Malerei der zwanziger Jahre, also für jene Tendenzen, die von Hartlaub als »rechter Flügel der Neuen Sachlichkeit«, von Roh als »magischer Realismus«, in der marxistischen Diskussion als »Neue Sachlichkeit« im Gegensatz zum »Realismus« bezeichnet wurden. Solange eingehende monographische Untersuchngen zu vielen wichtigen Vertretern dieses Lagers ausstehen, wird man gut daran tun, den Notnamen »Neue Sachlichkeit« im Wissen um seine Problematik weiter zu benutzen. Guter Überblick über die einzelnen Systematisierungsvorschläge bei: Schmied, S. 7–10; Schmalenbach, S. 18–28; Liska, S. 60–78.

[34] Vgl. Liska, S. 174–82.

[35] P. Westheim, Gustav Wunderwald (1927), zit. nach: Kat. Wunderwald, S. 112.

[36] Brief Gustav Wunderwald an Wilhelm Schmidtbonn vom 7. 12. 1926, zit. nach: Kat. Wunderwald, S. 9.

[37] B. Schnackenburg, Zur Ausstellung, in: Kat. Umwelt 1920. Das Bild der städtischen Umwelt in der Kunst der Neuen Sachlichkeit, Ausstellung Kunsthalle Bremen 1977, o. S.

[38] Liska, S. 181.

[39] Bernhard Klein, zit. nach: Schmied, S. 253 (dort ohne Datierung und genauen Quellennachweis).

[40] Vgl. Zimmermann, passim.

[41] Vgl. W. George, Grossmann-Ausstellung in Paris, in: Kunst und Künstler, 29, 1931, S. 478.

[42] K. Scheffler, Neue Arbeiten Rudolf Grossmanns, in: Kunst und Künstler, 27, 1929, S. 391.

[43] F. Heckendorf in: J. Kirchner, Franz Heckendorf, 2. Aufl., Leipzig 1924 (Junge Kunst, Bd. 6), o. S.

[44] W. Haftmann, Malerei im 20. Jahrhundert, 6. Aufl., München 1979, S. 282–85.

[45] W. Grohmann, Friedrich Karl Gotsch, in: Jahrbuch der Jungen Kunst, 5, 1924, S. 224.

[46] K. Knusenberg, Xaver Fuhr, in: Kunst und Künstler, 29, 1930/31, S. 342.

[47] W. Heldt, Meine Heimat (1929), in: Kat. Werner Heldt, bearb. von W. Schmied, Ausstellung Kestner-Gesellschaft, Hannover 1968, S. 27 f.

[48] Zit. nach: Brenner, S. 124 (dort ohne Nachweis).

[49] Zit. nach: Lackner, S. 15 (dort ohne Nachweis).

[50] Zwischen 1933 und 1945 wurden von Kommissionen der Reichskulturkammer folgende die Stadt darstellende Werke aus den Beständen deutscher Museen beschlagnahmt (Auswahl): aus der Nationalgalerie Berlin: E. Fritsch, Tiergarten; F. Heckendorf, Brandenburger Tor (Zeichnung); U. Jacobi, Straße (Aquarell); A. Kerschbaumer, Tiergartenschleuse (Tempera); E. L. Kirchner, Straßenszene; A. Macke, Straße (Zeichnung); M. Pechstein, Straße (Zeichnung); R. Schlichter, Straßenszene (Zeichnung); aus der Kunsthalle Bremen: E. Heckel, Kanal in der Großstadt; aus dem Hessischen Landesmuseum Darmstadt: R. Grossmann,

Straßenszene (Radierung); ders., Am Kanal (Radierung); ders., Straßenbild
(Radierung); aus dem Düsseldorfer Kunstmuseum: O. Moll,
Grunewaldlandschaft; aus dem Folkwangmuseum Essen: K. Schmidt-Rottluff,
An der Straßenecke (Zeichnung); G. Grosz, Großstadtstraße (Graphik); aus dem
Städelschen Kunstinstitut, Frankfurt am Main: E. Heckel, Blick auf die Straße;
aus der Landesgalerie Hannover: L. Feininger, Die Brücke; aus der Kunsthalle
Kiel: C. Hofer, Mann in Ruinen (Lithographie); aus der Kunsthalle Mannheim:
G. Grosz, Großstadt; E. L. Kirchner, Rote Häuser; X. Fuhr, Hafenansicht; aus
den Städtischen Kunstsammlungen Nürnberg: G. Grossmann, Lützowplatz in
Berlin; W. Laves, Haus in Lichterfelde. Vgl.: F. Roh, »Entartete« Kunst.
Kunstbarbarei im Dritten Reich, Hannover 1962, S. 123–247

[51] Rede Adolf Hitlers auf dem Reichsparteitag in Nürnberg 1934; zit. nach:
Brenner, S. 83.

[52] J. Goebbels, Kampf um Berlin, München 1932.

[53] Schönberger, S. 58.

[54] Ebenda, S. 187–202.

[55] Vgl. Anm. 57.

[56] Vgl. B. Hinz, Die Malerei im deutschen Faschismus. Kunst und
Konterrevolution, München 1974 (Kunstwisssenschaftliche Untersuchungen des
Ulmer Vereins für Kunstwissenschaften Bd. 3), Abb. 76–78.

[57] Die Kataloge der Großen Deutschen Kunstausstellung, München 1937–44
verzeichnen 1937: Nr. 167, E. Feyerabend, Berlin; Nr. 286, P. Herrmann,
Alt-Berlin, 1938: Nr. 3, R. Albitz, Vom Flughafenneubau Tempelhof; Nr. 4,
ders., Alt-Berlin, Neubau Münze; Nr. 13, O. Antoine, Brandenburger Tor;
Nr. 737, A. Pfitzner, Dietrich Eckarts Atelier in Berlin; Nr. 738, ders., Am Kanal;
Nr. 739, ders., Im Garten des Auswärtigen Amtes; 1939: Nr. 30, H. Bastanier,
Das Berliner Schloß; Nr. 170, G. W. Dohme, Schloß Berlin; Nr. 171, ders., Alte
Spree; Nr. 532, A. Kampf, Der 30. Januar 1933; Nr. 859, A. Pfitzner, Ecke
Graf-Spee-Straße und Admiral-von-Schröder-Straße in Berlin vor dem Abbruch
(vgl. Kat. Nr. 204); Nr. 996, A. Scheuritzel, Tunnelbau Jannowitzbrücke; 1940:
Nr. 7, R. Albitz, Vom Flughafenneubau Berlin-Tempelhof; Nr. 467, M.
Henseler, Historischer Meilenstein in Zehlendorf; Nr. 775, E. Mercker, Der Bau
der Reichskanzlei; Nr. 802, E. M. Müller, Unter den Linden; Nr. 904, A.
Pfitzner, Gartenblick aus Dietrich Eckarts Atelierfenster in Berlin; Nr. 905, ders.,
Häuser in der Graf-Spee-Straße in Berlin vor dem Abriß; Nr. 906, ders., Alte
Gartenhäuser im Neubaugebiet der Tiergartenstraße in Berlin; 1941: Nr. 23, O.
Antoine, Vor dem Zeughause in Berlin; Nr. 24, ders., Zur Siegessäule; Nr. 269,
J. Fischer-Rhein, Siegessäule; Nr. 270, ders., Gendarmenmarkt; Nr. 558,
W. Klinkert, Portalfront des Berliner Schlosses; Nr. 726, B. Meyner, Neuaufbau
der Siegessäule (vlg. Kat. Nr. 205); Nr. 843, A. Pfitzner, Aus dem alten Berliner
Westen; 1942: Nr. 18, O. Antoine, Charlottenburger Chaussee; Nr. 723,
H. Möhl, Berliner Schloß; Nr. 810, A. Pfitzner, Aus dem alten Westen Berlins;
1943: Nr. 13, O. Antoine, Unter den Linden; 1944: Nr. 949, F. Tennigkeit, Blick
vom Zeughaus zur Werderschen Kirche.

[58] M. Beckmann, Brief an R. Piper (1935), zit. nach: Kat. Beckmann-Retrospektive,
S. 459.

[59] Lackner, S. 21.

[60] O. Nagel, Berliner Bilder, Berlin 1970, S. 21–23.

[61] Frommhold hat diese Traditionslinien diskutiert und auf die entscheidenden
Unterschiede aufmerksam gemacht; vgl. Frommhold, S. 171.

[62] Zit. nach: Kat. Berliner Bilder von Otto Nagel, bearb. von Gerhard
Pommeranz-Liedtke, Ausstellung Deutsche Akademie der Künste, Berlin (Ost)
1954, S. 54.

[63] O. Nagel, Leben und Werk, Berlin 1952, S. 40.

[64] Frommhold, S. 160.

Kat. 167

167 Lesser Ury (1861–1931)
Blick aus dem Atelier des Künstlers
am Nollendorfplatz, 1931
Öl/Lwd; 100 × 80; bez. u.l.: »L. Ury.
1931«.
Berlin, Privatbesitz.

Nach einem Bericht seines Freundes Karl
Schwarz (in: Kat. Ury 1981, S. 4 f.) litt
Ury in seinen letzten Lebensjahren zu-
nehmend unter einem fast pathologi-
schen Mißtrauen gegen die Menschen
seiner Umgebung und zog sich immer
mehr in die selbstgewählte Isolation sei-
nes Ateliers im Dachgeschoß des Hauses
Nollendorfplatz 1 zurück. Urys Herz-
krankheit verschlimmerte sich nach der

Parisreise von 1928 so sehr, daß er seine
Wohnung nicht mehr verlassen konnte
und, wie Schwarz berichtet, die letzten
Straßenbilder vom Fenster seines Ate-
liers aus malte. Beim »Nollendorfplatz«
oder dem »Blick aus dem Atelier des
Künstlers am Nollendorfplatz«, wie ein
anderer Titel lautet, handelt es sich um
eines der letzten Gemälde Urys, datiert
1931 und, nach der sich bereits verfär-
benden Belaubung der Bäume zu schlie-
ßen, nicht lange vor dem Tod des Künst-
lers am 18. Oktober 1931 entstanden.
Der Künstler blickt in südöstlicher
Richtung auf den Nollendorfplatz. Im
Mittelgrund schwingt die Fahrbahn nach
rechts um das baumbestandene Mittel-

rondell des Platzes herum. Links erkennt
man die zum Platz gerichteten Fassaden
der Häuser zwischen Motzstraße, Bü-
low- und Maassenstraße. Die den Platz
überquerende Hochbahntrasse ist hinter
Bäumen verdeckt. Ury gibt die Situation
kurz nach einem Gewitter wieder. Im
nassen Asphalt spiegeln sich Passanten,
Automobile und Häuser. Die dunkle Be-
wölkung reißt auf, die Sonne bricht
durch.
Die Wahl eines solchen Sujets ist typisch
für Ury. Die Wiedergabe von Straßen
und Plätzen im wechselnden Licht der
Tageszeiten, Lichtreflexe auf nassem As-
phalt, atmosphärisches Farbenspiel bei
plötzlich wechselnder Beleuchtung –
dies sind geradezu die Markenzeichen
seiner Großstadtbilder. Ury bedient sich
beim »Nollendorfplatz« dieser Gestal-
tungsmittel mit der dem Alterswerk ei-
genen Virtuosität und kompromißlosen
Ausdruckskraft. Konsequent verzichtet
er auf geläufige impressionistische
Kunstgriffe, auf die durchgängige Auf-
lösung des Gegenstands in helle, farb-
brillante Tupfer und Flächen, auf das
gleichmäßige Verweben aller Bilddetails
in die Fläche und bewahrt sein Bild da-
durch vor jener Routine und Konventio-
nalität, von der seine früheren Stadtbil-
der nicht frei sind. Geradezu grob hinge-
strichen sind manche Partien, die
Straßenoberfläche beispielsweise oder
die Häuserfront im Hintergrund. Die
mit wenigen Tupfern angegebenen Pas-
santen und Automobile, sonst häufig der
zentrale Bildgegenstand Urys, sind ne-
bensächlich geworden. Atmosphäre und
Stimmung der Stadt als Ganzes treten
hervor – das überraschend intensive
Grün eines innerstädtischen Parks nach
dem Regenschauer, die farbige Vibration
auf den scheinbar so eintönigen Fassa-
den, die gleißende Helligkeit der am Ho-
rizont verschwimmenden Stadt, vor al-
lem aber das dramatische Aufreißen der
Wolken, das Hindurchscheinen des hel-
len Himmels durch die dunklen Regen-
wolken, das Farbspiel, das das Grau des
Himmels plötzlich entfaltet.

168 Lovis Corinth (1858–1925)
Unter den Linden, 1922
Öl/Lwd; 70,5 × 90; bez. u.M.: »Lovis
Corinth. 1922«.
Wuppertal, Von der Heydt-Museum der
Stadt Wuppertal, Inv. 795.

Kat. 168

169 Lovis Corinth (1858–1925)
Schloßfreiheit in Berlin, gesehen von
der Darmstädter Bank aus, 1923
Öl/Lwd; 104 × 79; bez. M. l.: »Lovis
Corinth 1923«.
Berlin, Nationalgalerie, SMPK, Inv.
B 123.

Die Gemälde »Unter den Linden« und
»Schloßfreiheit« gehören nicht nur sti-
listisch eng zusammen, beide sind darü-
ber hinaus Ausdruck einer bestimmten Hal-
tung Corinths der Stadt Berlin gegen-
über. Das »Linden«-Bild gibt den Blick
aus einem Fenster des Restaurants Hiller
– es befand sich etwa auf Höhe des Me-
tropoltheaters – wieder. Der Maler blickt
in westlicher Richtung über den belebten
Prachtboulevard auf das Brandenburger
Tor. Die Schloßfreiheit ist von einem
Fenster der Darmstädter Bank aus gese-
hen. Im Vordergrund ist rechts eine der
drei auf dem Schinkelplatz aufgestellten
Statuen erkennbar, vermutlich das 1861
von August Kiß geschaffene Beuth-
Standbild. Parkbäume sind am Bildrand
angedeutet. Jenseits des Kupfergrabens
erhebt sich die nördliche Flanke des Kai-
ser-Wilhelm-Denkmals. Deutlich sind
der Korbbogen der brückenartig ins
Wasser ausgreifenden Sockelzone, die
Vertikalen der Doppelsäulen und die Fi-
gurengruppe der Borussia auf dem Dach

der Säulenhalle erkennbar. Der mächtige
Baublock von Schloß und Schloßkuppel
füllt den Hintergrund.
Corinths Altersstil, der in den ab 1919
entstandenen Walchenseebildern Triumpphe feierte, prägt auch diese beiden Ve-
duten. In breitem, virtuosem Duktus
gibt der Maler seine Motive wieder, löst
in freiem, pastosem Auftrag und kräfti-
gem Kolorit die Gegenstandsformen in
die Textur der Bildoberfläche auf.
Bilder der Stadt Berlin spielen im im-
mensen malerischen Oeuvre Corinths
eine untergeordnete Rolle. Unter den
983 Ölgemälden, die der Werkkatalog
verzeichnet, sind gerade elf Berlinmotive
zu finden. Interessanterweise entstanden
fünf davon in den Jahren 1922 bis 1925,
also in den letzten drei Lebensjahren des
Künstlers. Diese Häufung ist ein Indiz
dafür, daß die Stadt im Alterswerk des
Malers mehr als nur ein beiläufiges
Thema war. Den Schlüssel zum Ver-
ständnis des Verhältnisses von Corinth
zu Berlin stellt ein Artikel dar, den der
Maler im Berliner Tageblatt veröffent-
lichte und in seine 1920 bei Gurlitt veröf-
fentlichten Gesammelten Schriften auf-
nahm. Zum Verständnis der Textpassage
muß man einen kurzen Blick auf Co-
rinths biographische Situation werfen.
Der alte Corinth hatte sich nach 1919
trotz äußerer Erfolge resigniert und ver-

bittert zurückgezogen. Durch die Spal-
tung der Sezession war er von vielen frü-
heren Weggefährten isoliert. Verständ-
nislose Ablehnung, ja Verachtung ge-
genüber der zeitgenössischen Avant-
garde verband sich ihm mit der Enttäu-
schung über den verlorenen Weltkrieg
und das dadurch besiegelte Ende der
preußischen Monarchie. Diese Ressenti-
ments prägen auch Corinths Betrachtun-
gen über die Stadt. Er schreibt: *»Wie ist*
die Stadt so wüste, die voll Volkes war? [...]
(Klagelied des Jeremias). So und nicht anders
wird unser Berlin über kurz oder lang darnie-
derliegen, denn die Herrlichkeit des Deutschen
Reiches ist dahin. Für unsere arme Haupt-
und Residenzstadt habe ich als gebürtiger Ost-
preuße die ausgesprochensten Sympathien. Die
fleißigen, regen Menschen gefallen mir, sie sind
empfänglich für Kunst. Straßen und Häuser
schienen für die Ewigkeit gemacht. Auch mit
Kunst war Berlin reichlich bedacht. Aus der
großen Vergangenheit führt uns die Schlüter-
sche Zeit mit dem Denkmal des Großen Kur-
fürsten herüber, mit dem Zeughaus und dem
herrlichen Schloß. In nächster Nähe sind die
schönen Architekturen des genialen Schinkel:
das Alte Museum, die Prachtstraße ›Unter
den Linden‹ bis zu dem herrlichen Branden-
burger Tor, zwischenein kleinere architektoni-
sche Kunstwerke. [...] Daß die Arbeiten
Rauchs weit künstlerischer und besser sind als
die Arbeiten seines geistigen Doppelgängers
Begas, liegt lediglich an dem kunstsinnigen Kö-
nig Friedrich Wilhelm III. Man werfe nur ei-
nen schnellen Blick auf den Kaiser Wilhelm I.
und auf Friedrich den Großen und man wird
sehen, um wieviel edler und einfacher Friedrich
der Große ist gegen das bombastische, eitle
Denkmal Kaiser Wilhelms I. resp. ›des Gro-
ßen‹. Ich glaube bestimmt, daß dieser Aus-
druck auf die persönlichen Charaktereigen-
schaften der Auftraggeber zurückzubeziehen
ist. [...] Dieser reichen Fruchtbarkeit an Ta-
lenten [der Vergangenheit, von Chodo-
wiecki bis Liebermann] soll Berlin nun end-
gültig verlustig gehen. Das Herz tut einem
weh, wenn man den Untergang Berlins vor Au-
gen sieht. [...] Einstweilen wollen wir Berlin
sehen, wie es sich noch bis heute im ganzen in-
takt und unberührt von allen kommenden Zer-
störungen befindet. Zwar der Schlütersche
Prachtbau, das königliche Schloß, hat seit den
Weihnachtsfeiertagen bereits schwere Verwü-
stungen durch den Matrosenputsch erfahren.
Das große Hauptportal gegenüber dem
Denkmal Wilhelms I. ist Gott sei Dank noch
unberührt geblieben.«

Kat. 169

Kat. 170

Abb. 114 Moriz Melzer, Bau einer Stahl-
brücke über den Rhein, 1950; Monotypie; nach
Kat. Melzer, o. S. (zu Kat. 170).

3, 1964/65, S. 337–55. – Lovis Corinth,
Berlin nach dem Krieg, in: Lovis
Corinth, Gesammelte Schriften, Berlin
1920, S. 92–95. – Zu Corinths
Friedrichsverehrung: Kat. Lovis
Corinths »Fredericus Rex«. Der
Preußenkönig in Mythos und
Geschichte, Ausstellung
Kupferstichkabinett, SMPK, Berlin
(und andere Orte), 1986, S. 37–40.

170 Moriz Melzer (1877–1966)
Brücke-Stadt, 1923

Öl/Lwd; 131 × 98,3; bez. o.l.: »Melzer
1923«, auf der Rückseite: »Brücke-Stadt
Moriz Melzer Berlin Innsbruckerstr. 4«.
Berlin, Berlin Museum, Inv. GEM
86/20.

Melzers »Brücke-Stadt« entstammt dem
gleichen stilgeschichtlichen Zusammen-
hang wie Otto Möllers Gemälde »Stadt«
von 1921 (Kat. 171): der Auseinander-
setzung der Berliner Avantgarde mit den
Anregungen des Futurismus kurz nach
dem Ende des Ersten Weltkriegs. Melzer
und Möller verbindet ein ähnlicher
künstlerischer Werdegang. Beide gehen
vom Impressionismus der Berliner Se-
zession aus und wenden sich nach einer
Phase der Auseinandersetzung mit dem
Brücke-Expressionismus zu Beginn der
zwanziger Jahre kubistisch-futuristi-

Was Corinth in und an Berlin verehrte,
waren die vor dem Wilhelminismus ent-
standenen Bauten, Zeugnisse einer ver-
meintlich glorreichen Vergangenheit
Preußens, deren strahlender Höhepunkt
das Zeitalter Friedrichs des Großen ge-
wesen sei. Corinths Friedrichsvereh-
rung, er hatte sie 1921/22 durch seinen
Fredericus-Rex-Zyklus bezeugt, steht
die scharfe Ablehnung Wilhelms II. ge-
genüber, mit dessen großsprecherischer
Art die Berliner Sezessionisten ja ihre Er-
fahrungen gemacht hatten. Für Corinth
vollendet sich in Krieg und Revolution
der Untergang Preußens, der sich schon
im Wilhelminismus angedeutet hatte.

Es ist erstaunlich, wie wenig sich diese
dezidierte, unmittelbar mit den histori-
schen Baudenkmälern verknüpfte Hal-
tung in den Bildern selbst niederschlägt.
Weder sind Schloß und Brandenburger
Tor ästhetisch auf-, noch das National-
denkmal für Wilhelm I. abgewertet. Man
hat zwar oft das expressive Element in
Corinths Altersstil betont, letztlich je-
doch bleibt der Maler Impressionist.

Lit.: C. Behrend-Corinth, Die Gemälde
von Lovis Corinth. Werkkatalog,
München 1958, Nr. 893f. – T. Corinth,
Lovis Corinth und Berlin, in: Jahrbuch
der Stiftung Preußischer Kulturbesitz,

Abb. 115 Otto Möller, Straßenlärm, 1920;
Öl/Lwd; Berlin, Berlinische Galerie (zu
Kat. 171).

schen Auffassungen zu. Dieses synkre-
tistische Experimentieren mit verschie-
nen Ausdruckssprachen – Melzer teilt es
mit vielen Angehörigen seiner Genera-
tion – ist charakteristisch für die pro-
duktive Frühphase der November-
gruppe, deren Mitbegründer und zeit-
weiliger Vorsitzender der Künstler war.
Im Abstraktionsgrad geht Melzer über
Möllers Bild hinaus. Obwohl konkrete
gegenständliche Anhaltspunkte wie Ge-
bäude, Straßen oder Plätze fehlen, wird
der Einstieg ins Bild durch den strengen
Aufbau der Komposition erleichtert. Die
Brücke stößt vor in die durch kontrast-
reiche, leuchtende Farben aufgesplitterte
Facette des Architektonischen. Von un-
ten rechts schießen die sich verjüngenden
schwarzen Flächen der Pfeiler in Rich-
ung Bildmitte. Auf ihnen lastet das Ge-
wicht der von links ins Bild kommenden
Trasse. Wie ein wirbelndes Windrad um-
gibt die Stadt die Brücke. Man meint,
Fassadenfragmente unterscheiden zu
können, eine rote Baumasse rechts, eine
gelbe Struktur in der Bildmitte, überragt
von blauen Erkern und Türmchen. In
die aus Dreiecksrastern aufgebauten
Strukturen, die durch jeweils gleiche
Grundfarbe als zusammengehörig aus-
gewiesen sind, schieben sich Bänder hel-
ler Viereckmuster, Erinnerung an spie-
gelnde Fensterreihen.
Melzer hat 1950 in einer ähnlichen Bild-
komposition den »Bau einer Stahl-
brücke« wiedergegeben und dabei im
Gegensatz zum Gemälde von 1923 den
Rahmen gegenständlicher Darstellung
nicht gesprengt. Der Vergleich macht
deutlich, welchen Grad an Dynamik und
Ausdrucksintensität die kubistisch-kon-
struktivistischen Bildmittel erlauben,

Kat. 171

wie das Großstadtbild der zwanziger
Jahre auf Bereiche des Großstadtlebens
und -erlebens zugriff, die einer in erster
Linie gegenstandsorientierten Darstel-
lung verschlossen bleiben mußten.

171 Otto Möller (1893–1964)
Stadt, 1921
Öl/Lwd; 91,3 × 81,5; bez. u. r.: »Otto
Möller«.
Berlin, Nationalgalerie, SMPK,
Inv. NG 69/61.

Otto Möller experimentierte zu Beginn
der zwanziger Jahre mit futuristischen
Bildkonzepten. Wie bei allen Stadtbil-
dern des Futurismus steht auch hier nicht
die konkrete Erscheinung eines topogra-
phischen Ortes, eines Platzes, Straßen-
zugs oder prominenten Gebäudes im
Vordergrund, nicht die Wiedergabe ei-

ner konkreten Stadt, auch wenn der
Schriftzug »Ullstein« auf Berlin ver-
weist. Es geht um die bildnerische Um-
setzung bestimmter Aspekte des Groß-
stadtlebens schlechthin, um das Erzeu-
gen einer Vorstellung von Stadt, die sich
beim Entziffern des Gemäldes beim Be-
trachter einstellt.
Das Ziffernblatt im oberen Bildbereich
zeit 18 Uhr 10. Autos und Passanten be-
wegen sich am unteren Bildrand, weisen
auf dichten Verkehr hin. Die Fassaden
von Häusern und Türmen, aufgesplit-
terte, rhythmisierte Flächen von starker
Farbigkeit, ziehen sich wie ein Raster
über das ganze Bild. Wie Lichtreklamen
sind vereinzelte Schriftzüge ins Bild ge-
setzt. Die unterschiedlichen Schrifttypen
verleihen der Darstellung, auch wenn
alle Elemente gemalt sind, Züge einer
Collage. Verkehr, Tempo, Zeittakt,
Wortfetzen, das schillernde Bunt splittri-

ger Architekturfragmente – all das setzt sich zu einem Eindruck zusammen, der mit der in Literatur und Film der zwanziger Jahre verbreiteten Vorstellung der Stadt Berlin als rastloser Metropole korrespondiert. So visualisierte W. Ruttmann in seinem Film »Berlin – Symphonie der Großstadt« (1927) die Rushhour, indem er sie durch kontrastreichere Belichtung und schnellere Tempi vom Morgen oder der Mittagszeit absetzte. Im Unterschied zum Film war das Gemälde traditionellerweise darauf angewiesen, den Ablauf eines Ereignisses auf einen charakteristischen Moment zu reduzieren. Das futuristische Bild versucht diesen Nachteil der Malerei gegenüber bewegten Bildern durch die simultane Darstellung aufeinanderfolgender Ereignisse, durch die Gleichzeitigkeit verschiedener Perspektiven, durch die geometrisierende Zerlegung von Farben und Formen wettzumachen. Möllers »Stadt«, sein Gemälde »Stadt (Lärm)« von 1920, Arbeiten von Melzer, Max Dungert und Hans Brass belegen die Auseinandersetzung der Berliner Avantgarde mit der Stadtauffassung des Futurismus. Parallelen im Bildaufbau, beispielsweise die vorhangähnliche Gestaltung der oberen Bildecken oder das Aufbrechen der Gegenstände in rhythmisierte, transparente Farbflächen, verweisen auf Delaunay, dessen Stadtbilder seit einer Ausstellung in Waldens Galerie »Der Sturm« im Jahre 1912 in Berlin bekannt waren.

Lit.: Kat. Delaunay und Deutschland, Nr. 230. – Zu dem Bild »Stadt (Lärm)«: Otto Möller, Kunstblätter der Galerie Nierendorf, 48, Berlin 1986, Nr. 99.

172 Ernst Fritsch (1892–1965)
Berlinbild, 1920
Öl/Lwd; 79,5 × 99; bez. u. l.:
»Fritsch 20«.
Berlin, Berlinische Galerie, Inv. BG-M 2052/80.

Fritsch gibt eine ruhige, fast idyllisch anmutende Straßenszene wieder. Im Vordergrund ein Passant, weiter hinten, wo sich die Straße zum Platz weitet, ein Paar – sonst ist die Stadt menschenleer. Wie aus Spielzeughäusern zusammengesetzt, türmen sich die Hausfronten, die Hochbahnbrücke, die Türme und Kuppeln. Die Hauskulissen im Vordergrund ha-

Kat. 172

ben etwas Miniaturhaftes. Fensterkreuze, Fensterumrahmungen, Giebel und Gesimse sind zeichnerisch-kleinteilig angegeben. Darüber liegt die großflächige Farbrasterung, die dem Bild ihr Gepräge gibt. Gegenstandsumrisse und abstrakt-dekorative, geometrische Muster durchdringen sich zu einem mosaikartigen Gefüge. Die Binnenflächen sind entweder monochrom gehalten oder weisen starke Farbübergänge auf, so daß jeweils an den Rändern scharfe Kontraste entstehen und die geometrische Grundstuktur deutlich ins Auge fällt.
Rasterung und prismatische Zerlegung der Bildfläche in Kreissegmente und Rechtecke weisen deutlich auf die Auseinandersetzung mit Kubisten, Futuristen und insbesondere mit Delaunay hin, die in der ersten Hälfte der zwanziger Jahre viele Berliner Maler beschäftigte und in der Wiedergabe architektonischer Strukturen zu bemerkenswerten Lösungen führte. Im Gegensatz zu anderen kubistisch-futuristisch beeinflußten Arbeiten von Möller, Melzer, Dungert oder Brass gibt jedoch Fritschs »Berlin-Bild« das gegenständliche Motiv nicht auf. Im Gegenteil – in die abstrakte Flächenkomposition sind naturalistische Details eingeschrieben: in zeichnerischer Linearität gegebene Fenster, Dachtraufen und Waggontüren. Die Figur des Passanten

ist dem Spiel von großflächiger Abstraktion und detailorientierter Zeichnung allerdings weniger unterworfen. Die Figur löst sich vom Bildraum, läßt die Stadt zu einer aus kulissenartigen Flächen zusammengesetzten Bühne werden. Dieses Ineinander von naturalistisch-gegenstandsbetonenden und abstrahierenden Gestaltungselementen verleiht dem Bild seinen dekorativen Charakter und eine an Chagall erinnernde, träumerisch-beschauliche Atmosphäre.

Lit.: Kat. Berlinische Galerie 1913–1933, S. 108. – Kat. Delaunay und Deutschland, Nr. 212.

173 George Grosz (1893–1959)
Straßenszene (Kurfürstendamm),
1925
Öl/Lwd; 81,3 × 61,3. Lugano, Sammlung Thyssen-Bornemisza.

Die »Straßenszene« entstand in einer für das künstlerische Werk von Grosz außerordentlich problematischen Umbruchsituation. Grosz konnte um 1923/24 beim bürgerlich-liberalen Publikum wachsende Erfolge verzeichnen. Er stand bei Flechtheim, einer der mondänsten Galerien Berlins, unter Vertrag und suchte, inzwischen Ehemann und Vater von

zwei Kindern, notgedrungen nach finanzieller Absicherung. So begann er, in einem Teil seines Oeuvres das allzu »anstößige Sujet« (Grosz) zu mildern, um sich frei von äußeren Zwängen seinem eigentlichen Thema, den aggressiven, allegorischen Darstellungen der »Stützen der Gesellschaft« zuwenden zu können. Die »Straßenszene« steht unentschieden zwischen beiden Positionen: das Sujet ist eines der zentralen Themen des Verismus der zwanziger Jahre. Die mit Streichhölzern, Schnürsenkeln oder Krawattenhaltern hausierenden Kriegsinvaliden gehörten nach 1918 zum Straßenbild der Städte. Für sozialistische Künstler wurden sie zum Inbegriff der Barbarei des Krieges, zur offenen Wunde der bürgerlichen Gesellschaft, die nach der Niederschlagung der Revolution wieder zur Tagesordnung des Geldverdienens und -verprassens übergegangen war.

In der »Straßenszene« erscheint die Konfrontation von Elend und bourgeoisem Luxus in gemilderter Form. Der Kriegskrüppel ist durch die Uniform, durch das geschlossene Auge und durch die Krücke als solcher ausgewiesen. Die entsetzlichen, bis ins Groteske gehenden Verstümmelungen der Opfer, die viele Grosz-Graphiken und Arbeiten von Dix aufweisen, bleiben dem Betrachter hier aber erspart. Der Streichholzverkauf ist an den Rand des Bildes gerückt, wird fast zur Nebensache.

Im Hintergrund baut sich der von den Passanten bevölkerte Stadtraum auf, der Zigarrenladen, die Öffnung einer Geschäftspassage. Das architektonische Element hat – sicherlich ein Reflex auf die Stadt- und Fabrikbilder der Neuen Sachlichkeit – nun eigenes Leben gewonnen, wird als eigenständige künstlerische Problemstellung angenommen. Das Relief der Fassaden wird, je weiter die Häuserwände in den Hintergrund fluchten, immer stärker abstrahiert und in kubische Grundformen zerlegt. Aus der Eisenträgerkonstruktion der Bogenwölbung entwickelt sich ein abstraktes Spiel der Senkrechten und Waagerechten, Diagonalen und konzentrischen Kreisformen. Ohne erkennbare gegenständliche Bedeutung begleitet eine rote Senkrechte den rechten Bildrand, ein konstruktivistisches Element, das zum Inhalt des linken Bildteils nicht recht passen will.

Wo Grosz aus Rücksicht auf das Publikum die Schärfe seines Angriffs zurück-

Kat. 173

nahm, fehlte ihm die agitatorische Schärfe, das Ferment, mit dem er um 1920 die Stilelemente des Futurismus und der Pittura Metafisica so mühelos in seine Gesellschaftskritik integriert hatte.

Lit.: Hans Hess, George Grosz, London 1974, S. 136. – Zur Rücknahme allzu schockierender Darstellungen: Brief von Grosz an Otto Schmalhausen, 27. 5. 1927, in: U. M. Schneede (Hg.), George Grosz. Leben und Werk, Stuttgart 1975, S. 112.

174 Karl Hubbuch (1891–1980)
Schrebergarten, vor 1925
Mischtechnik auf Hartfaser; 55,5 × 52,6.
Karlsruhe, Sammlung 7127 Karlsruhe.

Hubbuch gibt eine typische Szene aus einer Berliner Laubenkolonie wieder. Im schmalen Winkel eines Schrebergartens wird Brennholz gemacht. Auf der zum Holzplatz umfunktionierten Ecke seiner Parzelle schnürt ein Laubenpieper in blauer Arbeitshose, Hemdsärmeln und Schiebermütze ein Bündel Reisig zusammen. Riesige Wurzelstöcke liegen herum, müssen noch zerkleinert werden. An der Rückwand des benachbarten Schup-

Kat. 174

pens sind die fertigen Scheite gestapelt. Der Schrebergarten ist ärmlich, aber gepflegt mit dem Sinn fürs Praktische, fürs Ordnunghalten mit bescheidenen Mitteln. Der Weg ist durch Holzplanken säuberlich von den Beeten getrennt. Ein paar Meter Draht, eine Sichel, eine alte Blechkanne hängen ordentlich an ihrem Platz, sogar die kümmerliche Zierpflanze im Vordergrund hat eine Stange, die ihr Halt verleiht. Am Zaun der Nachbarparzelle lehnt eine vierschrötige Frau, für die sommerliche Gartenarbeit gekleidet angemessen in luftigem Kleid, Schürze und Kopftuch. Sie scheint eine Arbeitspause für einen gemütlichen Plausch über den Gartenzaun zu nützen, ohne daß ihr Nachbar seine Arbeit deshalb unterbrechen müßte. Im Mittelgrund begegnen sich auf dem, die Kolonie durchziehenden Weg zwei Fahrradfahrer. Ungeniert blickt sich die junge Frau um, während der ältere Herr im schwarzen Anzug etwas steif daher-

kommt. Die Silhouette der zwei Mietshäuser im Hintergrund reicht aus, um den topographischen, vor allem aber den sozialen Ort zu bezeichnen: die Schrebergartenkolonie inmitten der proletarisch-kleinbürgerlichen Mietskasernenblöcke irgendwo im Berliner Norden oder Osten.

In den während seiner Berlinaufenthalte entstandenen Arbeiten hatte Hubbuch sich von Anfang an intensiv mit der sozialen Physiognomie der Stadt und ihrer Bewohner beschäftigt. Die Studienzeit bei Orlik an der Unterrichtsanstalt des Kunstgewerbemuseums, 1912–14 und 1922, hatte ihn mit der Berliner Tradition der kritischen Milieuschilderung in Kontakt gebracht, wie sie im Sezessionskreis von Baluschek, Zille und anderen gepflegt wurde. Beim zweiten Aufenthalt 1922 nahm Hubbuch den Kontakt zu Grosz, dem ehemaligen Mitschüler in der Orlik-Klasse, wieder auf, um politisch-satirische Studien des Berliner All-

tagslebens in den von der KPD herausgegebenen Zeitschriften »Die Pleite« und »Der Knüppel« unterzubringen, ein Versuch, der freilich ohne Erfolg blieb, da den Berlinern Hubbuchs Arbeiten *»nicht direkt genug«* waren. (vgl. Kat. Karl Hubbuch, 1891–1979, hg. von H. Goette, W. Hartmann, M. Schwarz, Ausstellung Badischer Kunstverein, Karlsruhe und andere Orte, 1982, S. 19) Hubbuch hielt 1922 und bei einem weiteren Aufenthalt 1924 seine Sicht Berlins in Hunderten von Skizzen fest, in detaillierten Architekturstudien, in figurenreichen Straßen- und Caféhausszenen, in Typenporträts der Droschkenkutscher und Tietzmädchen, der Konjunkturritter, Stadtstreicher und Dirnen der Inflationszeit. Seine Eindrücke verarbeitete er in Karlsruhe zu umfangreichen Serien politisch-allegorischer Darstellungen und Berliner Stadtszenen.

1924 erhielt Hubbuch, der bisher ausschließlich graphisch gearbeitet hatte, eine Assistentenstelle an der Karlsruher Akademie und wandte sich, da Kenntnisse auf diesem Gebiet für den künftigen Akademielehrer unabdingbar waren, der Ölmalerei zu. Ab 1925 entstanden eine Reihe kleinformatiger Tafelbilder, in denen Hubbuch mit der altmeisterlichen Technik des Bildaufbaus aus lasierenden Farbschichten, Schatten und Weißhöhungen über dunkler Vorzeichnung experimentierte. Die technischen Mängel des »Schrebergartens«, der ungleichmäßige, manchmal grobe Auftrag der Lokalfarbe, das Stehenlassen der graugrünen Untermalung bei der Fahrradfahrerin und den Hausfassaden erklären sich aus dem Status des Übungsbildes.

Bei den »Versuchsbildern« (Hubbuch) der Jahre 1925 bis 1928, dem »Schrebergarten«, dem »Kaffeeklatsch«, den »Schleckermäulern« usw., handelt es sich durchweg um satirische Genreszenen. So gerät auch Hubbuchs Charakterisierung der Laubenpieper zur ironisch gefärbten Studie. Hubbuch vermied dabei die ätzende Polemik im Sinne eines Dix oder Grosz, wie er sie bei seinen Darstellungen der Bourgeoisie an den Tag legte, vermied aber auch den harmonisierenden Blick des Bessergestellten auf das Treiben der »kleinen Leute«, wie er etwa in Baluscheks Feierabendszenen zum Ausdruck kommt.

Kat. 175

**175 Hans Baluschek (1870–1935)
Friedrichsgracht (Jungfernbrücke),
1927**
Öl/Lwd; 66 × 82; bez. u. l.:
»HBALUSCHEK 27«.
Berlin, Sammlung Axel Springer, Inv.
296.

Der Blick auf Friedrichsgracht und
Jungfernbrücke gehört zu den »klassi-
schen« Berlin-Ansichten. Baluschek be-
schäftigte sich erst seit den späten zwan-
ziger Jahren mit Darstellungen der pro-
minenten Straßen und Plätze des alten
Berliner Innenstadtgebiets. Zwischen
1927 und 1930 fertigte er, meist als Auf-
tragsarbeiten großer Firmen oder der öf-
fentlichen Hand, eine Reihe panoramaar-
tiger Ansichten Alt-Berliner Motive an,
wie die »Parochialstraße« (1930), »Unter
den Linden« (1930) oder den »Molken-
markt« (1929). In dem Bild »Oberwas-
serstraße in Alt-Berlin« (1934) zeigt er
eine dem vorliegenden Bild ganz ähn-
liche Ansicht. Die Jungfernbrücke und
die Häuserzeile auf der Friedrichsgracht
dienen als Hintergrund für die Darstel-
lung zweier ins Gespräch vertiefter
Frauen. Die eigenwillige, ihre technisch-
konstruktive Seite so sehr betonende
Form der Jungfernbrücke (entstanden
1798) regte den vom technischen Detail
faszinierten Baluschek zu einem großfor-
matigen, mit malerischer Leichtigkeit,
aber genauer Beobachtung des kon-
struktiven Elements ausgeführten Ge-
mälde an, das die Brücke im Winter zeigt
(»Altberlin – Jungfernbrücke«, 1927).
Diese Charakteristika zeichnen auch die
»Friedrichsgracht« aus. Exakt sind der
Lastkahn und die Dampfkutter wieder-
gegeben, die den Transportverkehr auf
dem Spreekanal abwickeln. Schon steht
der Matrose am Heck des vorderen Boo-
tes bereit, den Schlot für die Brücken-
durchfahrt niederzulassen. Die Passan-
ten gehen ihren Alltagsbeschäftigungen
nach. Sie sind mit der gleichen Freude an
der Einzelbeobachtung gegeben wie die
Bebauung zu beiden Seiten des Wasser-
weges, von der jede Fensterform, jedes
Gesims, jede Reklameinschrift genau
protokolliert ist.
Baluschek wählt einen relativ hohen Be-
obachtungspunkt. Er gibt Vorder- und
Mittelgrund in stärkerer Aufsicht und
zieht die Horizontlinie im Hintergrund
leicht nach unten, wodurch sich, im Ver-
ein mit den spielzeughaft kleinen Figu-
ren und Fahrzeugen, ein etwas miniatur-
hafter Effekt einstellt. Der perspektivi-
sche »Sog« vieler Straßenbilder ist ver-
mieden. Der statische Bildaufbau und die
kleinteilig-dichte, die ganze Bildfläche

wie ein Muster überziehende Buntfar-
bigkeit lassen den Eindruck beschau-
licher Ruhe entstehen.

**176 Hans Baluschek (1870–1935)
Sommerabend, 1928**
Öl/Lwd; 120 × 151; bez. u. r.:
»HBaluschek 1928«, auf der Rückseite:
»Hans Baluschek, Berlin, 1928, Som-
merabend«.
Berlin, Berlinische Galerie, Inv. BG-M
2/75.
Die Bewohner eines Mietskasernenquar-
tiers haben sich auf einem Stück Brach-
land zwischen Bahndamm, Mietshaus
und Fabrikgelände zur Erholung nieder-
gelassen. Einzeln oder in Gruppen ruhen
die Menschen auf der bloßen Erde. Paare
halten sich umschlungen, eine Mutter
führt zwei kleine Kinder herbei, ein bär-
tiger Arbeiter hält einen Säugling im
Arm, halbwüchsige Mädchen schlendern
über die Wiese. Baluschek führt proleta-
risches Milieu in typischen Figuren und
Figurengruppen vor. Das Äußere der
Männer und Frauen, der Kinder und
Greise, ihre Handlungen, ihre Gesten,
ihre Kleidung, ist von den Lebensum-
ständen geprägt. Die harten Gesichter,
die gebeugten Haltungen spiegeln die
Mühe der täglichen Arbeit.
Wie ein Symbol des Proletarierdaseins
überragt die Mietskaserne in der Bild-
mitte die genrehaften Szenen des Vorder-
grunds. Der Blick fällt auf Hofmauern
und Brandwände, der Betrachter ist in
die Perspektive der Betroffenen ge-
drängt. Im Hintergrund breitet sich die
Stadt mit einem endlosen Zug grauer
Fassaden aus. Auch die schäbige Wiese
am Stadtrand ist nur ein vorübergehen-
der Ruheort, die Stadt wächst unaufhalt-
sam und wird auch von ihr Besitz ergrei-
fen. Gemäß der charakteristischen Berli-
ner Blockbebauung wird an das Miet-
shaus im Bildzentrum ein zweites, spie-
gelbildliches Gebäude angefügt werden.
Die Anordnung von Bahndamm und Fa-
briksilhouette an den Bildrändern hat
symbolischen Wert. Baluschek setzt diese
Elemente, wie auf vielen seiner Milieu-
studien nachweisbar, als Zeichen für die
gesellschaftlichen Zwänge ein, die die
proletarische Existenz »rahmen«. Bahn
und Fabrik bestimmen mit ihrem Rhyth-
mus der Früh- und Spätzüge, mit ihrem
Takt der Produktion den Alltag der Ar-
beiterklasse.
»Was mich um mich herum irgendwie berührt,

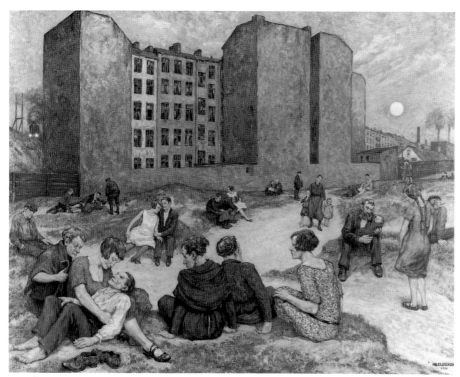

Kat. 176

ergreift, packt, erschüttert, gibt mir die Impulse zu meinen Bildern. Dann formt sich die Komposition, und aus meinem reichlichen, in meinem Gehirn aufgespeicherten Typenmaterial stellen sich die Figuren ein. Auch vierstökkige Mietskasernen mit ihren Hinterhäusern haben ihren Typ, ebenso wie Straßenlaternen, Trottoirbäume, Eisenbahnsignale und Lokomotiven. Ich habe sie durch Beobachtung in ihrem Wesen erkannt und hebe mit Leichtigkeit das zwingend Charakteristische hervor« (Zit. nach: Meißner, S. 149–53). So beschrieb Baluschek 1920 seinen Arbeitsprozeß, die Umsetzung und Verdichtung der Einzelbeobachtungen aus dem Alltagsleben in den Berliner Arbeitervierteln in ein überindividuelles, typologisch zugespitztes Milieuporträt, in dem sich Figur und städtische Umwelt zur Darstellung des Lebensalltags der Arbeiterklasse im Berlin der Zwanziger Jahre verdichten.

177 Nikolaus Braun (1900–50)
Berliner Straßenszene, 1921
Öl/Hartfaser; 74 × 103; bez. u. r.:
»NB 1921 XI«.
Berlin, Berlinische Galerie, Inv. BG-M 117/75 a–e.

»Straßenszenen« gehören zum festen ikonographischen Repertoire kritisch-realistischer Malerei der zwanziger Jahre. Dix und Grosz, Griebel, Drechsler, Schlichter und andere bedienten sich der Darstellung des Treibens auf den Großstadtstraßen, um ihre Sicht der Weimarer Gesellschaft zu formulieren. Die Darstellung der Straße, des öffentlichen Raums einer Stadt schlechthin, ermöglichte es, Typenporträts – die Kokotte, den Kriegskrüppel, den saturierten Bürger, den Proletarier – miteinander zu konfrontieren und so die soziale Physiognomie der Großstadt herauszuarbeiten. Wesentlich für dieses Bildthema sind die Fassadenfronten und Schaufenster, die sich stereotyp im Hintergrund der »Straßenszene« Gemälde finden. Sie bezeichnen den Ort des Geschehens, bieten aber vor allem die Möglichkeit, ironische oder sarkastische Kommentare zum Leben auf der Straße ins Bild einzuführen. In den Schaufenstern hinter dem bettelnden Kriegsversehrten werden, bei Drechsler und Dix beispielsweise, Prothesen, Mieder oder Fleischwaren angeboten.
Auch Nikolaus Brauns »Straßenszene« bedient sich dieses ikonographischen Typus'. Die Bühne der nächtlichen Straße bietet einen Querschnitt durch die Gesellschaft der frühen zwanziger Jahre. Ausgemergelte Straßenarbeiter stehen einem wohlbeleibten Passanten gegenüber. Ein Zeitungsjunge versucht, seine Ware loszuschlagen. Im Zwielicht einer Bar tauchen Kokotten auf. Ein Betrunkener lehnt am Mast der Straßenbahnhaltestelle, während ein alter Mann gebückt vorbeihumpelt.
Braun übernimmt auch das Schaufenstermotiv und weitet es aus. Den Geschäftsauslagen der Erdgeschosse entsprechen in den Obergeschossen guckkastenähnliche Einblicke in das Leben, das sich hinter den Fassaden abspielt. Alles fügt sich hier zum sarkastischen Kommentar auf das Pandämonium Großstadt: die Anspielung auf »Fleischwaren« aller Art, der Nachtklub, die Metzgerei, das Prothesengeschäft, die der Eitelkeit dienenden Modegeschäfte, allen voran der Herrenausstatter »H. Hoffnungslos«, schließlich die düstere Werkzeugfabrik am Ende der Straße, nicht umsonst in der Nähe der Reklame für »Begräbnisse 1., 2. und 3. Klasse«. Der Panoptikumseffekt, mit dem die »Straßenszene« arbeitet, wird in dem Bildfeld in der Mitte der Fassadenfront wiederholt. Im »Spielwarenhaus kleine Welt« sind Puppen aufgereiht, Symbole der Marionettenhaftigkeit der Menschen auf der nächtlichen Großstadtstraße.
Brauns Kommentar geht aber noch weiter. Eingekeilt zwischen Bus und Straßenbahn steht eine Figur auf dem Fahrdamm, die durch Nimbus, blau-rote Gewandung und das Kind auf dem Arm als Maria mit dem Jesusknaben ausgewiesen ist. In dem schmalen Durchblick zwischen den Fassadenreihen ist ein Kirchturm mit abgeknicktem Turmkreuz erkennbar. Auf einer Fiale thront, wie eine Reklamefigur beleuchtet, der Teufel. Es ist über Nikolaus Braun zu wenig bekannt, um diese eindeutig religiös bezogene Stadtkritik genauer ausdeuten zu können.

Lit.: Kat. Berlinische Galerie 1913–1933, S. 78.

178 Felix Nussbaum (1904–44)
Der tolle Platz, 1931
Öl/Lwd; 97 × 195,5; bez. u. l.: »Felix Nussbaum gemalt im Jahr 1931«, auf der Rückseite: »Felix Nussbaum, ›Der tolle Platz‹, Berlin 1931«.
Berlin, Berlinische Galerie, Inv. BG-M 8/75.

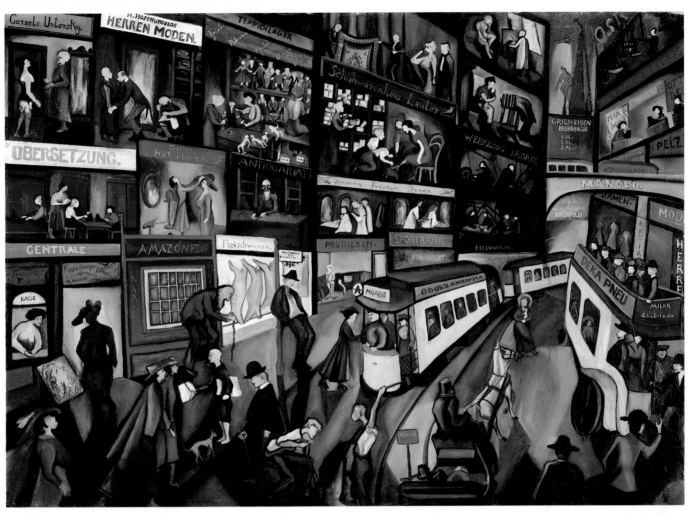

Kat. 177

Auf dem Pariser Platz hat sich eine Gruppe von Malern versammelt, die demonstrativ ihre Bilder vorweisen. Eine Prozession seriöser Herrschaften zieht, von fahnenschwenkenden, blumenstreuenden und die Posaune blasenden Engeln geleitet, zum Eingang der Akademie der Künste an der Südseite des Platzes. Im Hintergrund, an das Brandenburger Tor anschließend, steht das Wohn- und Atelierhaus Max Liebermanns – in Nussbaums Fiktion eine Ruine. Auf dem Dach seines Hauses arbeitet der greise Maler, er war zur Entstehungszeit des Bildes 84 Jahre alt, an einem Selbstbildnis. Die Siegessäule steht noch am alten Ort auf dem Platz der Republik, hat aber ihren oberen Abschluß, die Figur der Victoria, eingebüßt. Die Monumentalstatue schwebt nun über Liebermanns Haus.

Nussbaums Bild ist eine ironische Attacke gegen die Preußische Akademie der Künste und ist von jeher so verstanden worden. 1931 war es auf der Ausstellung der »Berliner Secession« zu sehen. »Dieses Bild machte«, so berichtete E. Mataré 1973, Nussbaum »in Berlin populär und erregte schmunzelnde Anerkennung.« Paul Westheim kommentierte es in einer Ausstellungsbesprechung für das Kunstblatt (15, 1931, S. 159) mit folgenden Worten: »Die Herren Professoren, durch ihre Bärte vor Zugluft geschützt, von Englein behütet, wallen auf kostbarem Teppich in das Akademiehaus. Während das Jungvolk, geschart um Paul Klee, den die Berliner Akademie ja auch noch nicht kennt, sich drängt und schiebt und stößt und mit all den frisch gemalten schönen Bildern hübsch draußen zu bleiben hat. Ein Gegenstück zu dem vor 25 Jahren gemalten Bild von Henri Rousseau, das so verheißungsvoll bezeichnet ist: la liberté invitant les artistes à prendre part à la 22e Exposition des Artistes Indépendants. Hier bei Nussbaum droht das ganze mehr ins Apokalypti-sche überzuschlagen. Berlins Stolz: die Siegessäule ist zerborsten, das Liebermann-Haus neben dem Brandenburger Tor ist zur Hälfte schon eingestürzt. Oben, wo das Atelier war, über dem Zusammenbruch sieht man den Altmeister deutscher Kunst, das letzte Selbstbildnis vor der Zerstörung gerettet.«

P. Junk und W. Zimmer geben in ihrer Nussbaum-Monographie eine ausführliche Interpretation des Bildes, die Westheims Lesart in manchen Details korrigiert, aber doch vieles im Unklaren läßt. Die Autoren konnten einen Teil der dargestellten jungen Künstler identifizieren. In der linken Figur der vorderen Dreiergruppe hat Nussbaum sich selbst dargestellt. Bei den übrigen handelt es sich um Studienfreunde und Kollegen des Malers. Die dominierende Figur in der Mitte stellt nicht Klee, sondern Rudolf Riesert dar. Es scheint, als sei Westheim mit dieser Benennung seinem eigenen Enthusiasmus für Klee erlegen. Junk

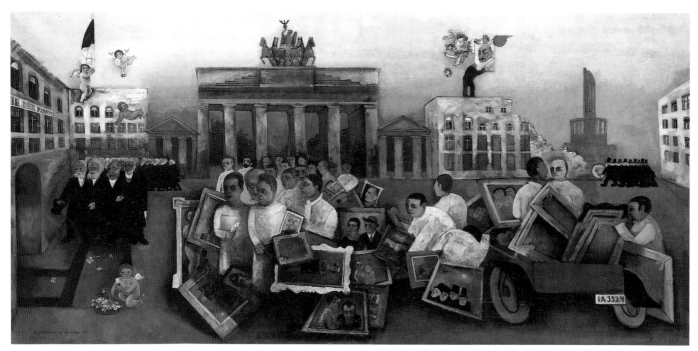

Kat. 178

und Zimmer weisen nach, daß es sich bei einigen der im Vordergrund ausgebreiteten Bilder um Gemälde Nussbaums handelt, die der Maler hier zitiert. Dargestellt sind die Eltern, Bruder und Schwägerin und die Lebensgefährtin Nussbaums. Die Autoren schließen aus diesem Detail wenig überzeugend auf einen »konservativen Grundzug« des Künstlers. Er berufe sich auf die althergebrachte Institution Familie und daher (?) handle es sich beim »Tollen Platz« weniger um einen Angriff auf die Akademie als um einen Protest gegen ihren Verfall. Ein Indiz für diese These sei auch, daß auf seinem halb zerstörten Atelierhaus der Akademiedirektor Liebermann an seinem »in die Gloriole eines Goldrahmens« gekleideten Porträt male. Abgesehen davon, daß das Liebermann-Selbstporträt keineswegs im Goldrahmen gegeben ist, sondern als auf Keilrahmen gezogene Leinwand, ist es nicht recht einsichtig, warum dieses Element auf eine Kritik am Verfall der Institution Akademie hinweisen soll. Den Zug schwarzgekleideter Herren rechts im Hintergrund deuten Junk und Zimmer als »Vorboten kommenden Unheils«, also wohl als eine Gruppe jener völkischen Kulturpropagandisten, die seit den späten zwanziger Jahren die Kampagne gegen die sogenannte Entartete Kunst organisierten. Auch dies scheint mir wenig einleuchtend. Die se-

riösen Herren gleichen eher einem festlichen Begräbniszug als den nationalsozialistischen Kulturpolitikern, die bereits 1930 nach der nationalsozialistischen Machtübernahme in Thüringen eine spektakuläre Aktion gegen die Avantgarde durchgeführt hatten. Wenn Nussbaum ein derart spektakuläres und gerade unter jüdischen Künstlern viel diskutiertes Thema hätte ansprechen wollen, hätte er es sicher so formuliert, daß Westheim die Dargestellten hätte erkennen können.

Fruchtbarer als diese Überlegungen scheint mir der Vergleich mit Rousseaus Bild von 1906 zu sein. Rousseau gab den Zug der Künstler zum Salon der Unabhängigen wieder. In dichten Reihen ziehen die Maler, ihre Bilder unterm Arm oder auf Handkarren verstaut, zum festlich erleuchteten Ausstellungsgebäude. Darüber schwebt, eine Mischung von Posaunenengel und Siegesgenius, die »Freiheit«, die die Künstler zum Salon zuläßt. Rousseau war von der französischen Avantgarde im 1906 auf den Ausstellungen der Indépendants entdeckt und über ihre Rezeption schnell bekannt geworden. Auch in Deutschland wurde sein Werk viel beachtet. Zwischen 1913 und 1926 erschienen nicht weniger als fünf monographische Arbeiten über ihn. 1926 zeigte die Galerie Flechtheim, wie Karl Scheffler schrieb, »die beste Rousseau-

Ausstellung, die in Berlin jemals gesehen worden ist.« Unter den ausgestellten Bildern befand sich auch das Bild des Künstlerzuges zum Salon der Unabhängigen. Nussbaum münzt Rousseaus Bilderfindung ironisch auf die Berliner Verhältnisse um. Aus dem gläsernen, geschmückten Pavillon, der allen Künstlern offensteht, wird die Akademie, desolat in ihrem Hauptgebäude, schon gänzlich Ruine im Atelier ihres Präsidenten, der, 84jährig, nur noch daran arbeitet, sein Bild der Nachwelt zu hinterlassen. Rousseaus harmonischer Künstlerreigen zerfällt in zwei feindliche Lager, in den ordentlichen Festzug der arrivierten Akademiker und in die ihre Bilder präsentierenden Nachwuchstalente, die vom Musentempel ausgeschlossen bleiben. Der Rousseausche Posaunenengel/Siegesgenius schließlich teilt sich in die, den Ruhm der Professorenschaft mehrenden Putti und in die Victoria der Siegessäule, an der – ungeachtet ihres prekären Gleichgewichtszustandes – Liebermanns Selbstporträt befestigt ist, und die im Augenblick der Darstellung ihres Lorbeerkranzes verlustig geht.

Nussbaums Bild ist ein ironischer Angriff gegen die als marode, steif und selbstgefällig karikierte Akademie, kein politisches Programmbild und keine düstere Vision kommender Zerstörung und Verfolgung. 1932 bewarb sich Nuss-

baum an der Berliner Akademie der Künste erfolgreich um ein einjähriges Studienstipendium an der Villa Massimo in Rom und legte dazu unter anderem das Gemälde »Der Tolle Platz« vor!

Lit.: Kat. Aus Berlin emigriert. Werke Berliner Künstler, die nach 1933 Deutschland verlassen mußten, bearb. von Eberhard Roters, Ausstellung Berlinische Galerie, Berlin 1983, S. 75 f., Nr. 158. – P. Junk und W. Zimmer, Felix Nussbaum. Leben und Werk, unter Mitarbeit von M. Heinz, Köln 1982, S. 80–84. – Zur Rousseaurezeption in Berlin: Kat. Henri Rousseau, Ausstellung Galerie Alfred Flechtheim, Berlin 1926 (Veröffentlichungen des Kunstarchivs, hg. von G. E. Diehl, Nr. 4); K. Scheffler, Henri Rousseau, in: Kunst und Künstler, 24, 1926, S. 290–93.

Kat. 179

179 Karl Holtz (1899–1978) Yorckstraße, 1920

Öl/Lwd; 50 × 72;
Berlin, Galerie Bodo Niemann.

1914 trat Karl Holtz als Fünfzehnjähriger in die Klasse Emil Orliks an der Unterrichtsanstalt des Berliner Kunstgewerbemuseums ein, wo er, unterbrochen durch die Einberufung im letzten Kriegsjahr, bis 1919 studierte. 1920–22 entstand eine Reihe von Lithographien, in denen Holtz Lebensalltag und Lebensumwelt des Berliner Proletariats thematisierte. Motivisch und stilistisch bewegte er sich in der Tradition des durch Baluschek, Zille und Hugo Krayn repräsentierten kritisch-realistischen Flügels der Berliner Secession, eine Tradition, die über Orlik auch den jungen Grosz und Hubbuch berührte, und die eine der Quellen des Verismus der zwanziger Jahre darstellt.
Holtz hat nur etwa ein Dutzend Öl- oder Temperabilder geschaffen, ein Selbstporträt und einige Berliner Straßenszenen, die das proletarische Milieu, aus dem der Maler selbst stammte und dem er sich politisch zugehörig fühlte, zum Thema haben. Die »Yorckstraße« stellt Holtz' unmittelbares Lebensumfeld dar, er wohnte im Haus Nr. 41. Das Bild gibt den Abschnitt zwischen den S-Bahnhöfen Großgörschen- und Yorckstraße mit

Blick auf die Ecke Bautzener Straße wieder. Lediglich das Eckhaus ist 1961 durch einen Neubau ersetzt worden, ansonsten ist die Situation weitgehend unverändert. Hinter der vorderen Bahnbrücke erkennt man die Klinkerbauten des S-Bahnhofs Yorckstraße, auf der Höhe der Bahntrasse die Lagerschuppen der im Vorfeld des Potsdamer Güterbahnhofs angesiedelten Speditionsbetriebe. Nüchtern schildert Holtz die Gestalt des kleinbürgerlich-proletarischen Wohnquartiers zwischen den dem Potsdamer Bahnhof zustrebenden Bahnlinien an der Grenze von Schöneberg und Kreuzberg, die kleinen Handwerksbetriebe und Kramläden in den Erdgeschossen der Mietshäuser, die breiten, noch wenig befahrenen Straßen, die Eckkioske und Gewerbebetriebe, die sich an der Schneise angesiedelt haben, die die Bahntrassen durch die dichte Wohnbebauung ziehen.
Die tonige, die Einzelform flächig auflösende Malerei betont die Nüchternheit des Motivs, verzichtet auf impressionistische Licht- und Farbeffekte. Das Bild erinnert darin an Orliks Arbeiten und weist zugleich voraus auf Otto Nagels um 1940 entstehende Stadtbilder, deutet also auf eine häufig übersehene Entwicklungslinie hin, die von der Secession bis zum expressiven Realismus reicht und, unbeeinflußt vom Wechsel der interna-

tionalen Avantgarden der zwanziger Jahre, einen spezifisch berlinischen Beitrag zur realistischen Malerei in Deutschland in der ersten Hälfte des 20. Jahrhunderts darstellt.

Lit.: Kat. Karl Holtz, Ausstellung Galerie Bodo Niemann, Berlin 1987, S. 3 f.

180 Gustav Wunderwald (1882–1945) Fabrik Loewe & Co. (Moabit), vor 1929

Öl/Lwd; 61 × 71; bez. u. l.: »G. Wunderwald«.
Berlin, Berlinische Galerie, Inv. BG-M 356/77.

Bei dem Gemälde handelt es sich nicht nur um das bekannteste Industriebild Wunderwalds, sondern auch um eines der wichtigsten Dokumente für die Industriedarstellung der Neuen Sachlichkeit. Es ist geprägt vom Willen zur nüchtern-registrierenden Auseinandersetzung mit der städtischen und industriellen Umwelt. Die in klare, geometrische Formen zerlegten Baukörper sind aus scharf begrenzten, in einheitlichem Ton gehaltenen Farbflächen aufgebaut. Wunderwald verzichtet auf malerische Werte wie Farbeffekte oder Glanzlichter, auf

Kat. 180

atmosphärische Wirkungen. Standpunkt
und Bildausschnitt betonen das banale,
undramatische So-Sein des Darstel-
lungsgegenstandes, sie registrieren,
ohne dem Betrachter Stimmungswerte
oder »Aussagen« irgend einer Art nahe-
zulegen.
Die Eisengießerei und Werkzeugmaschi-
nenfabrik Loewe & Co befand sich in der
Huttenstraße 17–19, also in dem bis·
heute als Industriestandort genutzten
Gebiet zwischen Westhafen und Charlot-
tenburger Verbindungskanal. Das Fa-
brikgelände ist von außen gesehen. Mau-
ern und Bretterzäune verwehren den
Blick in die Produktionsanlage. Der
Standpunkt ist der eines Fußgängers, der
sich wie zufällig auf die karge Wiese des
angrenzenden Grundstücks verirrt hat.
Weder technisches Interesse am Produk-
tionsablauf noch gesellschaftsbezogene
Wertung der Industriewirklichkeit, we-
der Repräsentation des Unternehmens
noch Technikfaszination sprechen aus
dem Gemälde. Vor dem regengrauen, in
der Ferne aufbrechenden Himmel, mit
dessen tiefhängenden Dunstschwaden
sich der Qualm der Fabrik mischt, ragt
die Staffel der Schornsteine und Kühl-
türme auf. Wunderwald hat die perspek-
tivische Verjüngung dieser hochragen-

den Bauteile unmerklich zurückgenom-
men und so jeden Eindruck dramatischer
Monumentalität verhindert. Präzise sind
die Details registriert, die Lampen an der
Hofwand, die Leitern und Geländer der
Schlote, die Ausfachungen des Kühl-
turms. Der für Wunderwald typische,
schraffierende Duktus zwingt alle Bild-
teile in die Fläche und verhindert die
Empfindung der enormen Tiefener-
streckung, die die Ansicht, von ihrem
rein topografischen Bestand her, aufwei-
sen müßte.
Seine Arbeitsweise beschrieb Wunder-
wald 1926 so: »*Manchmal komme ich wie
besoffen von meinen Wanderungen durch Berlin
zurück, der Eindrücke sind so viele, daß ich
nicht weiß, welches zuerst anfangen* […] *Die
tristesten Dinge haben es mir angetan und lie-
gen mir im Magen. Moabit und der Wedding
packen mich am meisten, diese interessante
Nüchternheit und Trostlosigkeit* […] *Weißt
du, ich bin doch der richtige Straßenjunge, ich
krieg erst Leben, sobald ich auf der Straße –
aber allein – bin, dann geht's los.*« (zit. nach:
Kat. Wunderwald, S. 9).

Lit.: Kat. Wunderwald, Nr. 58.

181 Franz Lenk (1898–1968)
Berliner Hinterhäuser, 1929
Öl und Eitempera / Lwd auf Holz;
113,5 × 94; bez. o. M.: »1929 F. Lenk«
(ligiert).
Berlin, Berlinische Galerie, Inv. BG-M
70/76.

Neben einigen Arbeiten Wunderwalds
gehört Lenks Bild zu den bekanntesten
Darstellungen des Berliner Mietskaser-
nenmilieus. Lenk setzte die Gestaltungs-
mittel der Neuen Sachlichkeit konse-
quenter ein als der Autodidakt Wunder-
wald. Lenk, der nach einer Lehre als
Dekorationsmaler und Lithograph seine
Ausbildung an der Dresdener Akademie
absolviert hatte und sich intensiv mit
maltechnischen Problemstellungen aus-
einandersetzte, verfügte über alle graphi-
schen und malerischen Darstellungsmit-
tel. So pflegt er bewußt einen an altmei-
sterliche Techniken angelehnten, das
Bild aus lavierenden Farbschichten auf-
bauenden Malstil, der seinen Öl- und
Temperagemälden ihre charakteristische
durchscheinende Oberfläche, die Leucht-
kraft der Farbe, die zeichnerische Präzi-
sion der Linie verleihen.
Die virtuose Technik der »Hinterhäuser«
steht in einem merkwürdigen Kontrast
zum Bildsujet. Der Maler blickt von hin-
ten auf Vorderhaus und Seitenflügel ei-
ner Mietskaserne. An zwei Seiten sind
die Nachbargebäude abgebrochen. Ihre
frühere Lage ist noch deutlich an den un-
verputzten Flächen der Brandmauern er-
kennbar. Nun bieten sich die Hoffassa-
den dem Blick dar. Es ist die typische
Mietshausbebauung, wie sie ab dem letz-
ten Drittel des 19. Jahrhunderts weite
Bereiche des Berliner Weichbilds überzo-
gen hatte: aus dem Boden gestampft, um
Unterkunft für das Heer der Arbeiter,
Angestellten und Dienstboten der auf-
strebenden Industriemetropole zu schaf-
fen. Der Hof, vom Nachbargrundstück
durch eine Mauer abgetrennt, reicht ge-
rade zum Wäscheaufhängen. Das Haus
ist schlecht instandgehalten, der Anstrich
verwaschen. Putz bröckelt ab, schräg
hängen die Jalousien im Rahmen. Ganz
oben hat ein Mieter eine Bettdecke zum
Lüften aus dem Fenster gehängt.
Trotz dieser genrehaften Details fehlt
dem Bild jedes versöhnliche Element,
wie etwa die kümmerliche, aber gehegte
Geranie oder der Vogelbauer auf der
Fensterbank, mit denen Wunderwald
und Baluschek das Thema milderten. Es

Kat. 181

fehlt aber auch die verallgemeinernde Reduktion der Mietskaserne auf eine Chiffre für die Lebensumstände des Proletariats, wie sie die linke Agitationsgraphik der zwanziger Jahre entwickelt hatte. Stattdessen herrscht ein kühl distanzierter Blick, der das Zeugnis der elenden Lebensumstände nicht anders zu registrieren scheint, als die Farbwirkung einer vom Putz bloßgelegten Ziegelreihe, der in der Neutralität des Standpunkts, der Perspektivwahl, der gläsernen Un-Atmosphäre des Lichts sich jeder Interpretation zu enthalten scheint.

Lit.: Lenk-Dokumentation, Galerie von Abercron, Köln 1976, S. 100, Nr. D-29-1. – Kat. Berlinische Galerie 1913–1933, S. 155, Nr. 265.

182 Carl Grossberg (1894–1940)
Avus, 1928
Öl/Holz; 44 × 77; bez. u. r.: »Carl Grossberg 28.«.
Bonn, Privatbesitz im Rheinischen Landesmuseum Bonn.

Grossbergs Bilder sind wegen der kompromißlosen Durchführung der Darstellungsprinzipien der Neuen Sachlichkeit geradezu Inkunabeln der Architekturmalerei dieser Stilrichtung geworden. In bildparalleler Schichtung werden die Gebäude wiedergegeben, wie Monolithe unverrückbar ins Bild gesetzt. Über-Eck-Sichten sind vermieden, wie überhaupt jedes Element, das die Komposition verunklären könnte. Atmosphärische Wirkungen sind getilgt, Schlag-

schatten auf ein Minimum reduziert. Nirgends bricht eine Fläche in wechselnde Lichtwirkungen auf, sind Lokalfarben in Tonwerte oder Lichtreflexe überführt. Die Oberflächen der Gegenstände, eines Holzzauns, einer Mauer oder des Asphalts wirken, als seien sie mit einer Emailleschicht überzogen. Grossbergs Stadtbilder fesseln durch ihre schwer greifbare Stimmung der Fremdartigkeit und Rätselhaftigkeit. Sie rührt her aus der eigentümlichen Verbindung von thematischer Banalität auf der einen und äußerster formaler Strenge auf der anderen Seite.

Den besonderen Reiz des Avusbildes machen die vielen Reklameschilder aus, die Dächer und Wände überziehen und auf großen Stellflächen am Straßenrand angebracht sind. Ihre marktschreierische Buntheit steht im Kontrast zu der fast beängstigenden Stille der Szene. Der Vorplatz vor der Avuszufahrt ist wie leergefegt. Winzig wirken die beiden Autos in der Tordurchfahrt, unerreichbar die Fahrbahn, die sich bis zum Horizont erstreckt.

Grossberg gibt präzise die bauliche Situation wieder. Der Maler blickt auf die Nordfassade des Torgebäudes, das die (gebührenpflichtige) Zufahrt zur Avus ermöglichte. Durch das linke Tor fällt der Blick auf eine der beiden sich nach Süden erstreckenden Fahrbahnen. Die nördliche Wendeschleife der Rennstrecke wird vom Beobachtungsturm und dem Tribünenbau verdeckt. Beide sind auf der linken Bildhälfte hinter den Reklameschildern erkennbar, die die Zufahrtsstraße flankieren.

Die Avus war kurz vor Beginn des Ersten Weltkriegs auf Betreiben des Kaiserlichen Automobilclubs und mit Unterstützung der aufstrebenden Automobilindustrie begonnen und 1921 eröffnet worden. Die »Automobil-Verkehrs- und Übungs-Straße« (Avus) hatte mehrere Funktionen zu erfüllen. Sie sollte einen Teil des Verkehrs zwischen Potsdam und Berlin aufnehmen und über die beträchtlichen Mautgebühren Gewinne abwerfen. Sie sollte der Industrie als Teststrecke zur Fahrzeugerprobung und schließlich als Bahn für die rasch populär werdenden Autorennen dienen. Aus diesen Zielsetzungen ergab sich die unverwechselbare Gestalt der Avus. Zwei schnurgerade parallele Fahrbahnen verbanden Wannsee und Halensee und waren im Norden und Süden durch Schlei-

Kat. 182

fen miteinander verbunden. Der Ausbau der Nordschleife, deren Ansicht Grossberg wiedergibt, erfolgte 1923. 1935 wurden die Gebäude der ersten Bebauung durch neue Verwaltungs- und Tribünenbauten und die flache Wendeschleife durch die geradezu legendäre Steilkurve ersetzt, die die Avus bis zum Zusammenbruch des Rennbetriebes im Zweiten Weltkrieg zur schnellsten Rennstrecke der Welt machte.

Grossbergs Bild ist die Replik eines verlorenen Gemäldes von 1926.

Lit.: Schmied, S. 56 f. – Kat. Carl Grossberg, Gemälde, Aquarelle, Zeichnungen und Druckgraphik 1914–1940, bearb. von H. M. Schmidt, Ausstellung Hessisches Landesmuseum Darmstadt und andere Orte, 1976, Nr. 16. – Zur Avus: Bauwerke und Kunstdenkmäler, 2/2, S. 232–34.

183 Bernhard Klein (1888–1967)
Bahnübergang, 1926
Öl/Pappe; 56 × 73; bez. u. r.: »BERNHARD KLEIN 1926«.
Berlin, Nationalgalerie, SMPK, Inv. NG 10/63.

»Ich hatte bereits eine impressionistische Schule und Ausstellungen in starkfarbiger expressionistischer Form hinter mir, als ich mit Ende des ersten Weltkrieges Mitglied der 1918/19 gegründeten ›Berliner Novembergruppe‹ wurde. [...] Durch ruhigere Linienführung und flächigeren Farbauftrag führten meine Versuche von einer anfangs kühlen, strengen Feierlichkeit in eine dichterisch gesehene Welt. Die Bildinhalte zeigten die sichtbare Welt in unauffälliger Beziehung zum Schicksalhaften, zum Metaphysischen, belebt von menschlicher Wärme.« (zit. nach: Schmied, S. 253).
Diese Erinnerung Kleins aus den sechziger Jahren an die Situation nach dem Ende des Ersten Weltkriegs ist in vielerlei Hinsicht bemerkenswert. Sie schildert die Verunsicherung der Künstler angesichts des Verlustes einer verbindlichen

Formsprache nach dem Ende des Impressionismus, das experimentierende Nachvollziehen expressionistischer und kubofuturistischer Stile, das im Werk vieler junger Künstler feststellbar ist, die Abwendung von Kunstprogrammatik und die Suche nach eigener Ausdrucksprache und neuer, nicht primär formalisierender Beziehung zum Darstellungsgegenstand. Klein hat an anderer Stelle berichtet, er habe erst 1926 in einem Vortrag Hartlaubs von der »Neuen Sachlichkeit« gehört und sei sehr erstaunt gewesen, *»daß mir da meine eigene Idee in einer neuen Bindung begegnete, während sie bei mir doch gerade durch das Abstreifen aller Bindungen entstanden war. Ich bin später zuweilen zu Ausstellungen der Neuen Sachlichkeit zugezogen worden. Mir liegt aber die luftlose Härte nicht, und die magisch realistische Kälte ist mir wesensfremd.«* (zit. nach: Schmied, S. 254).
Klarheit, Ruhe, Einfachheit, dies sind die Ziele, die sich Klein in Abgrenzung zum »Magischen Realismus« in den zwanziger Jahren setzte. Deutlich sind diese in der Darstellung des Bahnübergangs nach-

Abb. 116 Avus, Nordschleife, um 1928; Foto (zu Kat. 182).

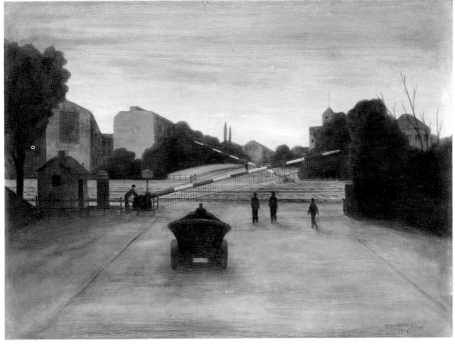

Kat. 183

vollziehbar. Kompositorisch ist das Bild von geradezu frappierender Kargheit. Zentralperspektivisch läuft die Straße auf die Bildmitte zu, verschwindet am Horizont in einer leicht fallenden Rechtskurve. Etwa in Bildmitte verläuft, die Horizontale kräftig markierend, die Bahnlinie. Lediglich die Schlagbäume mit ihren kräftigen Rot-Weiß-Markierungen bezeichnen die Diagonalen. Diesseits der Schranken ist keine Randbebauung der Straße erkennbar. Die ganze Bildbreite nimmt der gleichförmige, grau-grüne Ton des Straßenbelages ein. Drei Fußgänger und ein Lastwagen bewegen sich auf den Übergang zu. Im Gegenlicht zeichnen sie sich als schwarze Umrisse vor hellem Grund ab. Jenseits der Bahnlinie finden sich rechts einige Einzelgebäude, während links die typische Mietshausbebauung einsetzt. Von düsteren Fensterhöhlen durchbrochene Gebäudefronten gruppieren sich um schmale Höfe. Auf den Brandmauern findet sich Reklamemalerei. Es handelt sich um ein Vorstadtmotiv, das in seiner unprätentiösen Darstellungsweise eine

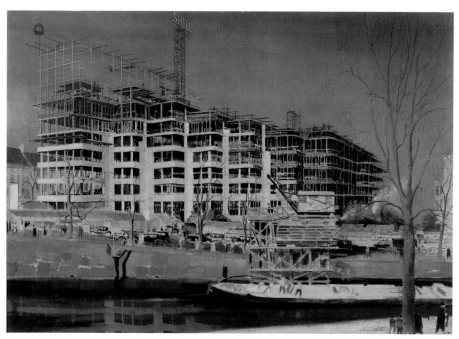

Kat. 184

denkbar banale Situation schildert. Andererseits bringt gerade das Statische der Komposition ein Element der Beunruhigung ins Bild, das es schwer macht, das Gemälde einfach als bloße Abschilderung eines beliebigen Gegenstandes zu nehmen.

Lit.: F. Karsch (Hg.), Bernhard Klein. Gemälde, Aquarelle, Zeichnungen, Radierungen, Holzschnitte, Das künstlerische Gesamtwerk, Galerie Nierendorf, Berlin 1979, Nr. G 15.

184 Richard Gessner
(geb. 1894, lebt in Düsseldorf)
Shell-Haus im Bau, 1930
Öl/Holz; 80,5 × 111,5; bez. u. r.:
»Richard Gessner Düsseldorf«.
Berlin, Berlin Museum, Inv. GEM
86/23.

»Die verwirrenden Reize eines Riesenbaues haben Gessners an rheinischen Industriewerken geschultes, sicheres Auge den Bau des Shellhauses im Bau festhalten lassen. Ein Bild, das jetzt schon Geschichte geworden ist!« Mit diesen Worten kommentierten die Düsseldorfer Nachrichten Gessners Gemälde anläßlich einer Ausstellung der Düsseldorfer Kunsthalle im Februar 1932. Die Ausstellung dokumentierte die Zusammenarbeit dreier Düsseldorfer Künstler, des Architekten Emil Fahren-

kamp, des Kunstgewerblers Werner Peiner und des Malers Richard Gessner bei Bau, Ausstattung und künstlerischer Dokumentation des sogenannten Shellhauses in Berlin.
Fahrenkamp hatte das Bürohochhaus am Königin-Augusta-Ufer (heute Reichpietschufer) in den Jahren 1928–31 als Verwaltungsgebäude für die Rhenania-Ossag Mineralölwerke, eine Tochtergesellschaft des Shell-Konzerns, errichtet. Peiner hatte ein großes Glasfenster mit einer Darstellung der Weltkarte für den Eingangsbereich entworfen und Gessner im Auftrag der Geschäftsleitung den Zustand des Jahres 1929, nach dem Richtfest des Rohbaus und während der Arbeiten an der Fassadenverkleidung, festgehalten.
Der 1894 geborene Gessner, Absolvent der Düsseldorfer Kunstakademie, unterhielt 1920–23 ein gemeinsames Atelier mit Peiner. Obwohl Mitglied der Künstlergruppe »Das junge Rheinland«, wahrte er Distanz zur expressionistischen Bildersprache und zu den kritisch-realistischen Motiven eines Otto Dix, Jankel Adler oder Otto Pankok und wandte sich früh dem Thema zu, das ihn während seiner gesamten künstlerischen Laufbahn beschäftigen sollte – der Industrielandschaft. Mehrere Parisaufenthalte zwischen 1924 und 1927, bei denen er Kontakte zu Chagall, Marie Laurencin und vor allem zu Jules Pascin herstellte,

scheinen Gessners besonderes Interesse an koloristischen Problemen verstärkt zu haben. Als sich Mitte der zwanziger Jahre Erfolge einstellten – 1924 hatte Gessner eine Einzelausstellung bei Flechtheim in Berlin und Düsseldorf, die Aufträge zur Darstellung von Industrieanlagen und technischen Großbauten des Ruhrgebiets nahmen zu –, galt der Maler als koloristisch versierter, begabter Landschafter mit besonderer Qualifikation im Genre des Industriebilds.
Im »Shellhaus« mischt sich die präzise, das technische Detail registrierende Sehweise des neusachlichen Industriebilds mit Gessners Betonung malerisch-koloristischer Bildqualitäten. Er hebt das scharfkantig Filigrane des Stahlskelettbaus hervor, die technisch-konstruktive Anordnung von Trägern und Plattformen, Armierungen und Gerüsten. Er dokumentiert die Arbeitsabläufe am entstehenden Gebäude, das Entladen des Lastschiffs über die eigens errichtete Ladebühne am Spreeufer, das Fortschreiten der Fassadenverkleidung, den Beginn der Wandausfachung in den unteren, die Arbeit am Gerüst in den oberen Geschossen. Ein zur Fertigstellung des Gebäudes erschienenes Sonderheft der Betriebszeitschrift »Shell-Post« widmete sich vor allem den ingenieurtechnischen Neuerungen, die beim Bau zur Anwendung kamen und belegt, welch wichtige Rolle die technischen Aspekte im Selbstverständnis des Bauherrn spielten. Gessner nimmt das Protokollieren des Bauzustands zum Anlaß für die Entfaltung malerischer Virtuosität bei der Wiedergabe der Spiegelung der Fassade im Wasser, des Spiels der Tonwerte in der Uferböschung, des Farbkontrasts von hellen Travertinplatten und strahlendem, tiefblauem Himmel.

Lit.: Shell-Post, 4, Heft 5, 1932. – Zum Shell-Haus: Berlin und seine Bauten, IX, S. 155–57, 202. – Zu den Industriebildern Gessners: Rheinisch-Westfälische Zeitung, 13. 1. 1926.

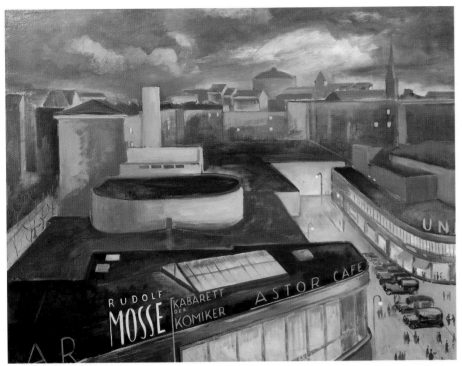

Kat. 185

185 Jószef Bató (1888–?)
Lehniner Platz, 1929
Öl/Lwd; 80 × 100; bez. u. l.: »Bató 29«.
Berlin, Privatbesitz.

Kurz nach dem Ersten Weltkrieg ließ sich Jószef Bató in Berlin nieder, wo er bis zu seinem Tode lebte und arbeitete. Der Dreißigjährige hatte zu diesem Zeitpunkt einen künstlerischen Werdegang hinter sich, wie er für viele Maler seiner Generation typisch war. Die erste Ausbildung des geborenen Budapesters in Nagybanya, dem Zentrum des ungarischen Pleinairismus, stand ganz im Zeichen impressionistischer Malweise. In Paris erlebte er in der 1908 eröffneten privaten Malschule von Henri Matisse die Auseinandersetzung der französischen Avantgarde mit dem Impressionismus. Gleichzeitig absolvierte er die Architekturklasse der Ecole des Arts et Métiers, ein erster Hinweis auf sein Interesse an der Baukunst.
In Berlin machte sich Bató als Illustrator, Entwerfer von Intarsien und Freskenmaler einen Namen. Unter anderem führte er Dekorationen im Rathaus Steglitz (1929) und im Kaufhaus des Westens (1930) aus. Ab 1912 beschickte er die Ausstellungen der Berliner Secession. Seine Gemälde, vorwiegend Landschaften, Stadtansichten und Bildnisse, sind

geprägt durch den geschlossenen Bildaufbau in klar konturierten Flächen und kräftiger, prägnanter Farbigkeit. Diese Qualitäten, sie reifen in den späten zwanziger Jahren unter dem Eindruck der Neuen Sachlichkeit aus, bestimmen auch den »Lehniner Platz« von 1930.
Von erhöhtem Standpunkt, einem oberen Stockwerk eines gegenüberliegenden Hauses aus, blickt der Maler auf den Komplex der Mendelsohn-Bauten am Kurfürstendamm zwischen Albrecht-Achilles-Straße und Cicerostraße. Lichtreklamen und hell erleuchtete Schaufensterfronten kontrastieren mit der lastenden Schwere der Dachflächen, während sich im Hintergrund die Silhouette des Gasometers Schmargendorf und der Kirche am Hochmeisterplatz gegen den bewegten Abendhimmel abzeichnen. Die Lichtpunkte der ersten hell erleuchteten Fenster beleben die Häusermasse des Mittelgrundes. Passanten bevölkern die Ladenstraße zwischen dem Kabarett der Komiker und dem Universum-Lichtspieltheater.
Bató gibt modernste Architektur wieder. Seit 1926 hatte Erich Mendelsohn den Komplex von Kabarettbühne und Kino mit der Reihe der umlaufenden, zweigeschossigen Ladenbauten errichtet. Von dem 1931 fertiggestellten, sechsstöckigen Appartementhaus, das die beiden

Gebäudeteile verbinden sollte, stehen auf Batós Ansicht erst die beiden unteren Geschosse. Die zeitgenössische Baukritik hatte Mendelsohns Entwurf als ein Muster fortschrittlicher Architektur gefeiert und die sachliche Transparenz, mit der der Stahlskelettbau seine tektonische Struktur nach außen trägt, hervorgehoben.
Bató interpretiert den Bau in diesem Sinn. Er fügt der distanzierten Architekturschilderung etwas von dem Pathos der rastlosen Metropole bei, mit dem das Berlin der zwanziger Jahre sich umgab. Wie im Zufallsausschnitt des Reportagefotos sind die Lichtreklamen des Vordergrundes überschnitten. Der Maler zeigt die ineinanderschobenen Kuben der Kamine und Lüftungsschächte, das von technischer Funktionalität bestimmte Geschiebe der Dachaufbauten. Mit der hereinbrechenden Nacht aber bestimmen die gleißenden Lichter der Bars und Läden, Kinos und Kabaretts das Bild. Die Leuchtreklame kennzeichnet den Puls des nächtlichen Großstadtlebens. Im Entstehungsjahr des Gemäldes schrieb der Kritiker E. M. Hajos über Batós Stadtbilder: »*Auch das Großstadtbild wird ihm zum künstlerischen Erlebnis … Fasziniert von der Mannigfaltigkeit des modernen Lebens, erkennt er den Zauber neuer Architektursilhouetten, welche umsponnen vom Netz der Drähte, der Viadukte, Gleise und Bahnhöfe, dem ganzen Reichtum technischer Konstruktionen, die abwechslungsreiche Schönheit der Welt bedeuten.*« (Der Kunstwanderer, Nov. 1930, S. 68).

Lit.: Zum Mendelsohnbau: Berlin und seine Bauten, IV A, S. 158, 296; IV B, S. 418f.; V A, S. 176–78, 196f.; VIII A, S. 264f., 287; Sigrid Achenbach, Erich Mendelsohn, 1887–1953, Ideen, Bauten, Projekte, Ausstellung zum 100. Geburtstag aus den Beständen der Kunstbibliothek, SMPK, Berlin 1987, S. 77f.

186 Albert Birkle (1900–86)
Die letzten Häuser, 1922
Öl/Pappe; 70 × 50.
München, Galerie Joseph Hierling.

»Oh, wie erregt die nächtliche Straße der Stadt mit ihren huschenden Gestalten im flackernden Licht, ähnlich einem Höllenbild des Breughel, oder mit den Schatten von Menschen, die öden Brandmauern trauriger Vorstadthäuser. Wie ergreift Sympathie für alles Kranke, Schwa-

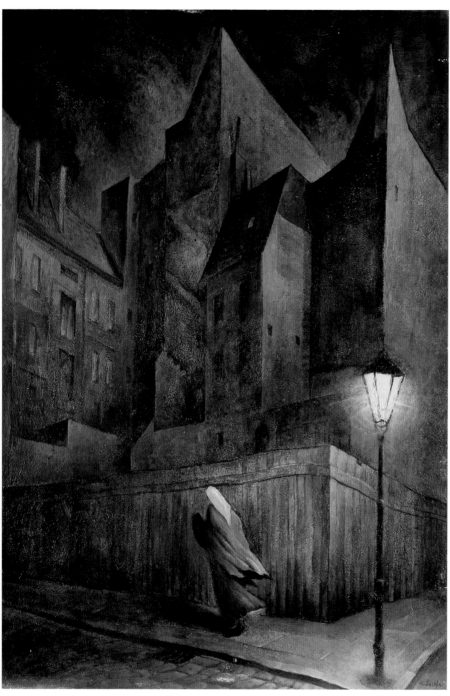

Kat. 186

Ort panischen Schreckens der Einzelnen im Menschengetriebe, zum Revier spukhaft huschender Schatten.

In den »Letzten Häusern« wird eine öde Vorstadtecke zum Schauplatz für Birkles eigentümliche Stadtvision. Der trübe Schein der Straßenlaterne verwandelt die Brandmauern, die Ecken und Giebel der Mietshäuser in Klippen einer unheimlichen, bedrohlichen Landschaft. Eine verhüllte Gestalt in wehendem Mantel huscht um die Ecke und verschwindet im Dunkel. Drängende Häuserfronten, die Palisade des Bretterzauns, sie scheinen jeden Ausweg aus der Szene zu verstellen.

Birkle übersetzte in Bildern wie diesem die apokalyptischen Großstadtvisionen des »pathetischen« Expressionismus – man denke an Meidners um 1915 entstandene Berlin-Bilder – in eine eigentümliche, offensichtlich von individuellen, psychischen Faktoren bedingte Schauerromantik. Was ihn reize, schreibt er, sei der »Schauer des Schrecklichen, der bis ins Tiefste erschüttert [...] Das sind die großen starken Stimmungen, denen selbst der Nüchternste sich nicht entziehen kann, die den Künstler gewaltig packen und nicht loslassen, bis er im Bilde sich von ihnen befreit.«

Lit.: Kat. Albert Birkle. Ölmalerei und Pastell, Ausstellung Kulturamt der Stadt Salzburg und Salzburger Museum Carolino Augusteum, Salzburg 1980, Nr. 6. – Zu Birkles Interpretation der Großstadt: A. Rohrmoser, Albert Birkle zum 80. Geburtstag, ebenda, o. S.

**187 Franz Heckendorf (1888–1962)
Ansicht von Berlin, 1925**
Öl/Sperrholz; 75 × 95; bez. u. r.:
»F. Heckendorf«.
Berlin, Berlinische Galerie,
Studiensammlung Waldemar Grzimek.

Wesentlich für Heckendorfs Entwicklung zu einem der bedeutendsten Vertreter expressionistischer Landschaftsmalerei waren ausgedehnte Reisen und vor allem der Eindruck der Balkanlandschaften, die er im Ersten Weltkrieg kennenlernte. Heckendorf hat seine Auffassung des Landschaftsbildes als innere Vision dessen, was »der Phantasie als Traumbild höchster Schönheit stets gegenwärtig ist«, auch auf die Stadtlandschaft übertragen. »Es gibt keine Stadt«, so schrieb er 1924 in einer autobiographischen Skizze, »die so

che, Enterbte dieser Welt. Wie verlangt es, von Geheimnis umwittert, gestaltet zu sein. Welche Fülle von Bildern formt das Innre beim Anblick eines trübe erleuchteten Fensters; welche Möglichkeiten birgt der Schatten einer Vorübergehenden, deren Bild gestaltet wird, und deren Wirklichkeit vielleicht schal und belanglos ist.« Mit diesen Worten schilderte Birkle 1931 in einem Beitrag mit dem charakteristischen Titel »Vom Erlebnis

des Malers« (Die Kunst für Alle, 47, 1931/32, S. 108–114) die Stimmungen, Gefühle, ja Obsessionen, denen er in seinen Stadtbildern Ausdruck zu geben suchte. Bis in die Mitte der zwanziger Jahre hat Birkle seine Vision von dämonischen, alptraumhaften Straßenszenerien in Gemälden und Zeichnungen gestaltet. Die Großstadtstraße wird ihm zur Kulisse der Kreuzigung Christi, zum

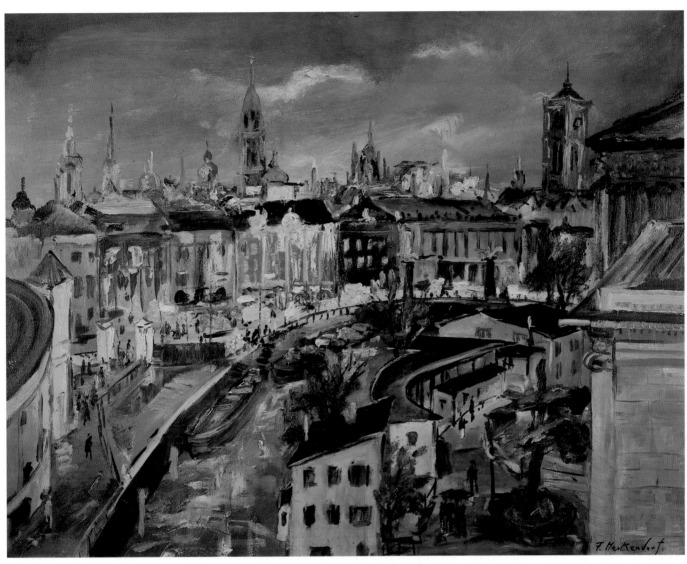

Kat. 187

ungeheure Energie und Arbeitskraft hervorbringt, wie gerade Berlin. Der Kampf um das wirtschaftliche Leben, der sich hier in besonders scharfen Formen ausdrückt, wirft seine Schatten auf das Schaffen in der bildenden Kunst und fordert von jedem einzelnen der Künstler eine besondere Anspannung der Kräfte. Gerade meine Arbeit verlangt dies unruhige Leben, sie wird durch den gewaltigen Rhythmus der Großstadt gesteigert und erhält durch ihn einen besonderen Inhalt.« (zit. nach: J. Kirchner, Franz Heckendorf, 2. Aufl., Leipzig 1924 [Junge Kunst, Bd. 6], o. S.).

Im Verlauf der zwanziger Jahre tritt in Heckendorfs Werk das koloristische Element immer stärker in den Vordergrund. Joachim Kirchner beschrieb 1924 in einer Besprechung von Heckendorfs neuesten Landschaften die Stilmittel des Ma-

lers. Heckendorf sei von dem betonten Linienspiel seiner früheren Arbeiten immer mehr zu einem malerischen Sehen übergegangen und gelange im Bedürfnis nach leuchtkräftigen farbigen Wirkungen, nach koloristischer Sättigung zu einem mosaikartigen Zusammenklingen des farbigen Duktus, der den Gegenstand locker umschreibe (Der Cicerone, 16, 1924, S. 799–805).

Das Bild der Museumsinsel gibt eine panoramaartige Ansicht von Spree und Stadtkern wieder, gesehen in südöstlicher Richtung von der S-Bahnbrücke beim Pergamonmuseum. Der Fluß schwingt nach Süden zur im Mittelgrund erkennbaren Friedrichsbrücke. Am vom Betrachter aus gesehen linken Spreeufer ist vorn die Ecke des Zirkus-Busch-Gebäudes sichtbar. Hinter der Brücke er-

hebt sich die Wasserfront der Börse. Rechts ragt eine Ecke des Pergamonmuseums ins Bild, dahinter ein Teil der Rückfront der Nationalgalerie. Am Horizont sieht man die Türme und Kuppeln der Kirchen und öffentlichen Gebäude, die durch den spontanen Duktus des Künstlers teilweise schwer zu identifizieren sind. Rechts ist der Turm des Roten Rathauses deutlich zu erkennen. Darauf folgen über der Börsenfassade die Kuppeln und Türmchen des Stadtgerichts Mitte (?). Der hohe Turm etwa in der Bildmitte gehört zur Marienkirche. Bei den Gebäudespitzen links davon dürfte es sich um Markus-, Pius- und Georgenkirche handeln. Über dem Ecktürmchen des Zirkusgebäudes schließlich erhebt sich der barocke Dachreiter der Garnisonkirche.

Lit.: Kat. Berlinische Galerie
1913–1933, Nr. 92 (der Dachreiter der
Garnisonkirche hier irrtümlicherweise
als Turm der Sopienkirche bezeichnet).

188 Jakob Steinhardt (1887–1968)
**Joachimsthaler Straße und Bahnhof
Zoo, 1925**
Öl/Lwd; 90,5 × 82,3; bez. u. l.: »Stein-
hardt 1925«.
Berlin, Berlin Museum, Inv. GEM
86/18.

Der Blick des Malers fällt von erhöhtem
Standpunkt, dem Balkon eines oberen
Stockwerks etwa, auf die Joachimstaler
Straße, die an der Kreuzung Kantstraße
leicht abknickt und zum, im Hinter-
grund erkennbaren, Bahnhof Zoologi-
scher Garten weiterführt. Das Bild do-
kumentiert die städtebauliche Situation
und in malerisch gelöstem Farbauftrag,
der die kräftig profilierten Wandvorla-
gen der Fassade zu einer Reihe vertikaler
Strukturen vergröbert, die Gestalt des
Bahnhofsgebäudes und seiner Umge-
bung.
1880/81 war der Stadtbahnhof für den
Lokalverkehr erbaut, vier Jahre darauf
für den Fernverkehr erweitert worden.
1934, ein knappes Jahrzehnt nach dem
Entstehen von Steinhardts Gemälde,
mußte der Bahnhofsbau dem noch heute
existierenden Gebäude weichen.
Die Joachimsthaler Straße ist, für die da-
maligen Verhältnisse, von dichtem Ver-
kehr erfüllt. Pferdewagen, Autos, im
Hintergrund die Straßenbahn füllen den
Straßenraum. Passanten bevölkern Trot-
toirs und Mittelstreifen. Das Bild ist um
atmosphärische Wirkung bemüht. Deut-
lich sprechen die Spiegelungen im regen-
nassen Asphalt von einem eben nieder-
gegangenen Regenschauer. Am heftig
bewegten Himmel scheint die Sonne
durchgebrochen zu sein. Man erkennt
den Schlagschatten der rechten (öst-
lichen) Häuserfront auf den gegenüber-
liegenden Fassaden. Bahnhofsvorplatz
und die Kreuzung der Hardenbergstraße
sind in helles Licht getaucht.
Steinhardt war nach einer Phase gera-
dezu ekstatischen Expressionismus' um

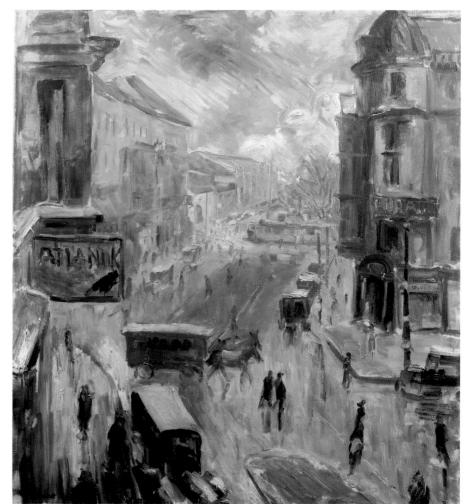

Kat. 188

Abb. 117 Joachimsthaler Straße mit Blick auf
den Bahnhof Zoo, um 1925; Foto (zu
Kat. 188).

1912/13, in der seine Berlin-Bilder der alptraumhaften Stadtvision der »Pathetiker« folgten, im Verlauf der zwanziger Jahre zu einer beruhigten, der Bildsprache der Berliner Sezession angenäherten Darstellungsweise zurückgekehrt. An die Stelle der berstenden, zersplitterten Häuserfronten und der stürzenden und saugenden Perspektiven trat eine ausgewogene und enger an der Erscheinungswelt orientierte Bildauffassung. Steinhardt bemühte sich um handwerklichmalerische Qualität in der Manier des Spätimpressionismus, um Auflösung der Gegenstandsflächen in Tonwerte, um die Angabe von Lichtreflexen durch Weißhöhungen, um die Wiedergabe flüchtiger Erscheinungen wie eines dahinhastenden Passanten, eines um die Ecke biegenden Fahrzeugs. Gerade die Wiedergabe der Pferdedroschken und Automobile, die Skizzierung der Passanten und die Lichtreflexe im nassen Asphalt erinnern stark an Lesser Ury. Insofern ist es konsequent, daß Steinhardts Rückbesinnung auf den impressionistischen Motivkanon und Bildaufbau und auf die Malweise Lesser Urys mit besonderem Interesse an der Stadtdarstellung einhergeht: Mitte der zwanziger Jahre entstanden kurz hintereinander die »Joachimstaler Straße« und die »Brücke im Zoo« (beide 1925), die »Gertraudtenstraße« und der »Funkturm« (beide 1926; vgl. Kat. 189).

Abb. 118 Lazlo Moholy-Nagy, Blick vom Funkturm, 1929; Foto (zu Kat. 189).

Kat. 189

Lit.: R. Pfefferkorn, Jakob Steinhardt, Berlin 1967, S. 19 f. – Zum Bahnhof: Berlin und seine Bauten, X, S. 146, 149.

189 Jakob Steinhardt (1887–1968)
Funkturm und Stadtbahn, 1926
Öl/Lwd; 89,5 × 60,3; bez. u. l.: »Jakob Steinhardt. 1926«.
Berlin, Berlin Museum, Inv. GEM 86/19.

Steinhardts Bild gehört zu der Serie von Berlin-Darstellungen, die der Künstler in den Jahren 1925/26 in einer Phase der Rückorientierung an spätimpressionistischen Stadtveduten anfertigte (vgl. Kat. 188). Das Gemälde ist im Jahr der Erbauung des Funkturms entstanden und dokumentiert die damalige Situation am Messegelände. Der Maler blickt vom Hinterhof eines Hauses in der Dernburgstraße über das Bahngelände zwischen

den Stadtbahnhöfen Witzleben und Westkreuz auf das gegenüberliegende Ausstellungsgelände. Unmittelbar vor dem Ersten Weltkrieg hatte der Ausbau des ehemaligen Exerzierplatzes am Königsweg zum Messegelände der expandierenden Industriestadt Berlin begonnen. Auf die Errichtung der ersten Ausstellungshalle für den Reichsverband der Automobilindustrie im Jahr 1914 folgte im Verlauf der zwanziger Jahre der Bau weiterer Hallen und Nutzgebäude, bis, mit der Erstellung des Hauptgebäudes an der Masurenallee 1937 die Arbeiten an dem Ausstellungsareal ihren vorläufigen Abschluß fanden.

Steinhardts Bild zeigt das dem Funkturm vorgelagerte Haus der Funkindustrie, das sogenannte Funkhaus mit seiner unverwechselbaren, treppenförmig abgestuften Dachkonstruktion. Das Gebäude war 1924 als Radio-Messehalle von Heinrich Straumer erbaut und im darauffolgenden Jahr mit der Ersten Deutschen Funkausstellung eröffnet worden. 1935 wurde die Holzkonstruktion durch Feuer vernichtet. Gleichzeitig mit dem »Funkhaus« hatte Straumer den Funkturm errichtet, der 1926 eingeweiht wurde. Der expandierende Betrieb des Senders Witzleben hatte den Bau eines hohen Turms als Antennenträger notwendig gemacht. Eine Drahtantenne spannte

Kat. 190

sich zwischen Funkturm und einem, auf Steinhardts Gemälde am linken Rand erkennbaren, Behelfsmast. Auf Wunsch des Messeamts wurden ein Restaurant und eine Aussichtsplattform in die Stahlkonstruktion des Turms integriert, der damit über seine Funktion als Sendemast hinaus zu einer Attraktion des Ausstellungsgeländes und zu einem der Wahrzeichen Berlins wurde.

Der Funkturm galt 1926 als Symbol eines neuen, nach Krieg, Revolution und Inflationsnot wiedererstarkenden Berlin, als Zeichen der zukunftverheißenden Kraft der Metropole, die seit der Verwaltungs- und Gebietsreform von 1920 mit vier Millionen Einwohnern zu den größten Städten der Welt zählte. Dynamik der Technik als Zeichen für die Dynamik gesellschaftlicher Veränderung – diese Interpretation des Funkturms läßt sich in vielen Kunstwerken der zwanziger Jahre nachweisen: in den Collagen und Graphiken Oskar Nerlingers, in Fotografien Laszlo Moholy-Nagys, in der Schlußsequenz von Ruttmanns Film »Symphonie der Großstadt«, um nur einige Beispiele zu nennen.

Steinhardt bediente sich einer demgegenüber relativ traditionellen Malweise. Der Duktus, mit dem er die Eisenkonstruktion wiedergibt – die in der Untersicht deutlich hervortretenden Kuben

des Ausstellungsgebäudes, die Turbulenzen der vom vorbeifahrenden Zug aufsteigenden Dampfwolke – läßt jedoch den Schluß zu, daß auch in seiner Interpretation etwas von der Faszination mitschwingt, die für die Zeitgenossen vom Funkturm ausging, dem »eisernen Roland des neuen Berlin«, wie Hans Brennert das Monument in einem anläßlich der Eröffnung verfaßten Gedicht genannt hat.

Lit.: R. Pfefferkorn, Jakob Steinhardt, Berlin 1967, S. 19 f. – Kat. Jakob Steinhardt, Gedächtnisausstellung Kunstamt Wedding, Berlin 1973, Nr. 15. – Zu Funkturm und Messegelände: Bauwerke und Kunstdenkmäler, 2/2, S. 540–43, 545 f., 553 f.

190 Wilhelm Kohlhoff (1893–1971)
Blick vom Dach des Zeughauses auf
den Dom und das Schloß, um 1924
Öl/Sperrholz; 59 × 73.
Regensburg, Ostdeutsche Galerie
Regensburg.

Kohlhoff pflegte in der ersten Hälfte der zwanziger Jahre einen übersteigerten, expressiven Malstil, benutzte gesucht kühne Perspektiven, eine zwischen unterkühlten und grellen Tönen kontrastierende Farbgebung. Er arbeitete mit einem ausgesprochen nervösen, angespannten Duktus.

Der »Blick vom Zeughausdach« bezieht seine merkwürdige Spannung aus dem Kontrast zwischen dieser Malweise und der Traditionalität von Motiv und Bildausschnitt. Der Panoramablick vom Dach eines hohen Gebäudes auf die Stadt ist ein auf die Vedute des mittleren 19. Jahrhunderts zurückgehendes Motiv, in Berlin repräsentiert durch die Panoramen Eduard Gaertners. Der bildnerische Reiz der Panoramen liegt im Kontrast zwischen der Nahsichtigkeit des Daches und dem Blick auf die sich in der Ferne erstreckenden Bauten der Stadt. Kohlhoffs Interesse ist geteilt zwischen der Stadt in der Ferne und dem Balustradenschmuck, mit der die die Zeughausfassade abschließende Attika versehen ist. Der Künstler steht am Ansatz des Eckrisalits an der Ecke Unter den Linden/Spreegraben. Der Blick fällt auf die Rückseite der die Balustrade zierenden Sandsteinfiguren.

Im Hintergrund ist das Stadtpanorama ausgebreitet. Ganz rechts ragt die Ecke des Kommandanturgebäudes gegen den Spreegraben vor, von dem ein kleiner Ausschnitt mit der Schleusenbrücke und einem Teil der Uferbebauung sichtbar wird. Das sich anschließende Kaiser-Wilhelm-Denkmal auf der Schloßfreiheit ist von der vordersten Balustradenfigur verdeckt. Vom Schloß ist lediglich das Eosanderportal in stark reduzierten Vertikalstrukturen erkennbar. Im Bildausschnitt links vom mittleren Balluster tauchen die die Stadtsilhouette prägenden Türme und Kuppeln von Dom, Rathaus und Stadthaus auf.

Lit.: Kat. Wilhelm Kohlhoff, Bruno Krauskopf. Ölbilder, Aquarelle, Zeichnungen, Ausstellung Kunstamt Wedding, Berlin 1977, Kat. Nr. 9.

191 Anton Kerschbaumer
(1885–1931)
Möckernbrücke, 1926
Öl/Lwd; 82 × 93.
Mönchengladbach, Städtisches Museum,
Oskar-Kühlen-Stiftung, Inv. 7767.

Kerschbaumer kam 1908, nach einem Studium an der Münchener Kunstgewerbeschule, nach Berlin. Eine kurze Schülerzeit im Atelier Corinths blieb nach eigenen Aussagen ohne Gewinn für ihn. Kerschbaumer löste sich von dem an den Kunstschulen gelehrten Spätimpressionismus und bildete sich autodidaktisch an den Meistern weiter, die für die nach einer Synthese von Ausdrucksintensität und formal anspruchsvoller Bildgestaltung suchende nachexpressionistische Malergeneration zu Vorbildern geworden waren: an Mareés, Cezanne, Munch, Gauguin, van Gogh und Matisse. Wichtig für Kerschbaumers weitere Arbeit ist die Bekanntschaft mit den ehemaligen »Brücke«-Malern Heckel und Schmidt-Rottluff während des Krieges geworden. Mit Max Kaus und Martin Bloch gehörte er zu jenen jüngeren Malern, die die expressive Dynamik der »Brücke« nach dem Krieg in einem kompositionell strengen, betont koloristischen Stil fortführten.
Kerschbaumer war Landschafter und entwickelte insbesondere in seinen Stadtlandschaften eine außerordentlich gepflegte, tektonisch strenge und koloristisch elegante Darstellungsweise. Aus

Kat. 191

einer Tagebucheintragung vom März 1926 geht hervor, mit welcher Beharrlichkeit Kerschbaumer gerade an der Darstellung des Halleschen Tors gearbeitet und gefeilt hat: »29. 3. 26 Kanal mit Hochbahn und Kreuzkirche, Zeichnung wieder begonnen (nach 17 Zeichnungen nach der Natur), in den Bildern des letzten Sommers zuletzt von der ursprünglichen Fassung ganz abgekommen.« Tatsächlich sind mehrere Fassungen des Motivs bekannt, neben dem vorstehenden Bild eine Lithographie von 1926 und ein »Hallesches Tor mit Heilig Kreuz-Kirche« benanntes undatiertes Gemälde.
Das Gemälde der Hochbahn wurde bisher fälschlicherweise als »Möckernbrücke« betitelt. Tatsächlich aber hat der Maler einen Standort unter der Hochbahntrasse unmittelbar hinter dem Bahnhof Möckernbrücke mit Blick in Richtung Osten auf die Großbeerenbrücke

gewählt. Sucht man die entsprechende Stelle am Landwehrkanal auf, so wird klar, wie stark Kerschbaumer die natürliche Perspektive verändert hat, um durch stärkere Krümmung und Schwingung der bildbestimmenden Linien einen kompositionell strengen Bildaufbau zu erreichen. Dynamische und statische Bildelemente sind fein gegeneinander ausgewogen. Vertikal geben die Pfeiler der Hochbahn dem Bild eine innere Rahmung, bringen Ruhe in die Komposition, während die Bahntrasse in einem scharfen Bogen von rechts oben nach links vorstößt und dann diagonal nach rechts in den Bildhintergrund zurückschwingt. Dunkel hebt sich der Querriegel der Großbeerenbrücke ab, während zwischen ihren Pfeilern die Umrisse der Belle-Alliance-Brücke (heute Hallesches Tor-Brücke) erkennbar sind. Die Hochbahnstrecke mündet in die Halle des

Bahnhofs Hallesches Tor, dahinter erheben sich Kuppel und Türme der Heilig-Kreuz-Kirche gegen den Himmel. Kerschbaumer arbeitet mit kräftigem, schwarzem Kontur, der das Bild kraftvoll in wenige Hauptrichtungen ausspannt. Der Farbklang ist voll, aber diszipliniert. Es herrschen Herbsttöne vor, Ocker für die Uferböschungen, Braun und Rotbraun für die Eisenträger der Bahntrasse, ein gedecktes Blau für die in der Ferne liegende Kirchensilhouette. Leopold Reidemeister hat Kerschbaumers Stadtlandschaften ausführlich gewürdigt: »*Das expressive Element und der Wille zur Form verbinden sich so in seinen Stadtlandschaften der 20er Jahre zum Kernstück seines Schaffens. Die reine Landschaft irritierte ihn als formlos, die künstliche, vom Menschen geschaffene Landschaft kam seinem Formwillen entgegen. Dabei ist der Mensch selbst aus dieser Stadtlandschaft ausgeschlossen, das gibt ihnen den Ernst, die Melancholie und das zuweilen Bedrohende, aber es überhöht auch das Mitreißende ihrer metallischen Konstruktionen und die kathedralhafte Feierlichkeit dieser Großstadtlandschaften* [...]*«.*

Lit.: Kat. Anton Kerschbaumer 1885–1931, Ausstellung Brücke-Museum, Berlin und Städtische Galerie Rosenheim 1982 (darin der zitierte Text von L. Reidemeister [S. 6] und die Tagebuchnotiz Kerschbaumers [S. 12]); die »Hallesches Tor mit Heilig Kreuz-Kirche« betitelte Fassung, ebenda Nr. 15, Tafel 17. – Zur Lithographie »Kanal mit Hochbahn«: Kat. Anton Kerschbaumer, Rosenheim 1885–1931 Berlin. Gemälde, Aquarelle und Lithographien der Jahre 1910–30. Ausstellung Galerie Pabst, München 1985, Nr. 21.

192 Martin Bloch (1883–1954)
Fehrbelliner Platz, 1933
Öl/Lwd; 75 × 96,5;
bez. u.l.: »Bloch 33.«.
Leicester, Leicester Art Gallery, Inv. F 7.1981.

Blochs Gemälde zeigt – und darin liegt, neben dem künstlerischen Rang, sein stadtgeschichtlich-dokumentarischer Wert – die Gestalt des Fehrbelliner Platzes, kurz bevor er ab Mitte der dreißiger Jahre neu reguliert wurde und durch eine geschlossene Umbauung mit Verwaltungshochhäusern sein heutiges Aus-

Kat. 192

sehen erhielt. Der Standpunkt des Malers befindet sich am nordöstlichen Rand des Platzes, kurz vor der Straßenbahntrasse, die, dem Lauf der Brandenburgischen Straße folgend, den Fehrbelliner Platz überquerte. Im Vordergrund weisen Zapfsäulen und Kassenhäuschen einer Tankstelle und die Straßenbahnhaltestelle darauf hin, daß die Entwicklung des noch zu Beginn der zwanziger Jahre weitgehend unbebauten Platzes zum hektischen Verkehrs- und Verwaltungszentrum Wilmersdorfs bereits eingesetzt hat. Der Blick geht nach Südwesten über das im Entstehungsjahr des Bildes noch locker bebaute Gelände zwischen Brienner- und Barstraße, auf dem 1941–43 das Gebäude der Deutschen Arbeitsfront, das heutige Rathaus Wilmersdorf, errichtet werden sollte. Am rechten Bildrand ist der siebengeschossige Eckrisalit des ab 1930 von Emil Fahrenkamp errichteten Verwaltungsgebäudes des Deutschen Versicherungskonzerns an der Mansfelder- Ecke Brienner Straße zu erkennen, das das Gelände zwischen Mansfelder Straße, Hohenzollerndamm und Brienner Straße einnahm und in einschwingender Fassade zum Fehrbelliner Platz hin abschloß. Im Hintergrund zeichnen sich in der Bildmitte die Silhouette des 1921 errichteten Krematoriums des Gemeindefriedhofs an der Berliner Straße, links davon Kuppel und Mina-

rette der 1928 eingeweihten Moschee der mohammedanischen Gemeinde in der Brienner Straße zwischen Berliner- und Kaubstraße ab.

In Blochs Werk mischen sich Züge des »Brücke«-Expressionismus mit Anregungen der französischen Moderne. Der 1883 geborene Maler hatte sich autodidaktisch gebildet und bis 1919 mehrere Jahre in Frankreich und Spanien verbracht, sich dabei intensiv mit der Malerei von Matisse auseinandergesetzt und dem Freundeskreis um Marie Laurencin und Jules Pascin angehört. Bloch setzte sich mit geradezu wissenschaftlicher Akribie mit Farbproblemen auseinander. In Landschaften von ruhiger, statischer Komposition versuchte er, vor allem die expressiven Werte leuchtend kräftiger Farben zur Wirkung zu bringen.

Der »Fehrbelliner Platz« zeigt beide Qualitäten, die Disziplin des Bildaufbaus und die Konzentration auf das Kolorit. Der Laternenpfahl links und die Gebäudeecke rechts geben dem Gemälde eine innere Rahmung. Wenige Horizontalen und Vertikalen verspannen das Bildgefüge. Kräftige Flächen im unteren Bildbereich, wie die Tankstelle und die Straßenbahn, bilden die Basis für die in die Himmelszone ragenden Elemente. Wie in der »klassischen« Landschafts- und Vedutenmalerei des 17. und 18. Jahrhun-

derts befindet sich die Horizontlinie etwa bei einem Drittel der Bildhöhe. Das zweite Drittel dient als Vermittlungszone, die von dem flachen, giebelartigen Dreieck der Oberleitungen geschlossen wird und zur Fläche des Himmels überleitet. In der Farbwahl beschränkt sich Bloch auf den Akkord von Gelb, Blau-Grün- und Rot-Braun-Tönen, die in genauer Regie auf die Tiefenschichten verteilt sind: Zitronengelb in den Straßenbahnen, lichtes Ocker im Straßenbelag, der Vorder- und Mittelgrund verbindet, dahinter das Rotbraun des Gebäudes und der Dächer, ganz vorn und ganz hinten grünblaue Flächen, die die Schichten stärkerer Farbigkeit umschließen und in der Rauchfahne des Krematoriums sowie in der Zapfanlage das Gelb nochmals aufnehmen.

Lit.: E. Pinner, In memoriam Martin Bloch, in: Das Kunstwerk, 11, Heft 12, 1958, S. 35. – Zum Verwaltungsgebäude des Deutschen Versicherungskonzerns: Berlin und seine Bauten, IX, S. 196.

193 Willy Robert Huth
(1890–1977)
Das große Fenster, 1938
Öl/Lwd; 118 × 100; bez. u. r.: »Huth 38«.
Berlin, Berlin Museum, Inv. GEM 85/3.

Huth ließ sich nach Ausbildung an den Kunstgewerbeschulen Erfurt und Düsseldorf im Jahr 1919 als freier Maler in Berlin nieder. 1920 kam er, anläßlich einer Beteiligung an der Sommerausstellung der Freien Secession in Kontakt mit Schmidt-Rottluff, Heckel und Pechstein. Die Freundschaft mit den ehemaligen »Brücke«-Malern wurde für Huths weitere stilistische Entwicklung entscheidend. 1923 zählt ihn die Kritik zur *»zweiten Generation der Brücke«,* also zu der Gruppe junger Maler, die wie Kerschbaumer, Bloch oder Kaus nach dem Ende des Ersten Weltkriegs an die von den Bahnbrechern des deutschen Expressionismus begründete Tradition anschlossen. Bei aller Unterschiedlichkeit der jeweiligen künstlerischen Ausdrucksprache gibt es doch einige Gemeinsamkeiten, die die der ehemaligen »Brücke« nahestehenden expressiven Realisten verbindet: der Rückgriff auf die traditionellen Themen Landschaft und Stadtlandschaft, Porträt und Stille-

Kat. 193

ben, der klar gliedernde, oft mit schwarzem Gegenstandskontur arbeitende Bildaufbau, die leuchtende Farbigkeit.
Huth konnte in den frühen zwanziger Jahren bei Kritik und Publikum in Berlin Erfolge verzeichnen, zog sich jedoch 1923–27 aus dem Ausstellungsbetrieb zurück, um sich, wie viele Angehörige seiner Generation, auf ausgedehnten Studienreisen, vor allem in Südeuropa, ganz auf seine künstlerische Zielsetzung zu konzentrieren. Der Maler fand vor allem in Landschafts- und Straßenbildern zu einem ihm gemäßen, klar gliedernden und betont koloristischen Stil.
Die Herrschaft des Nationalsozialismus brachte für Huth erschwerte Arbeitsbedingungen mit sich. Zwei seiner Bilder wurden als »entartet« beschlagnahmt. Immerhin konnte er 1937 noch eine

Reihe von Wandbildern im Zuschauerraum der Berliner Kammerspiele abschließen, bevor ihn ein Ausstellungsverbot traf. 1944 wurde sein Atelier ausgebombt und fast sein gesamtes Œuvre vernichtet.
Das »Große Fenster« entstand also in einer Situation der Isolation des Malers von Kritik und Publikum, einer Situation, wenn nicht der Bedrohung, so doch der Bedrängnis. Wie viele Künstler in vergleichbarer Lage, man denke etwa an Otto Nagel, greift Huth auf die Gattung zurück, die bei scheinbar thematischer Neutralität äußerste Konzentration auf die malerische Umsetzung der Gegenstandsform ermöglicht, auf Landschaft und Stilleben. Im vorliegenden Bild kombiniert der Maler ein Stilleben mit dem Fensterausblick auf Straße und

Platz vor seinem Atelier in der Nähe des Henriettenplatzes. Auf dem Tisch sind die Requisiten ausgebreitet, die zum traditionellen Fundus des Stillebens in der Malerei der Moderne gehören: Streichholzschachteln, Zeitung, Flasche, Früchte, eine Büste. Der Tisch ist, ein beispielsweise bei Matisse auftauchender Kunstgriff, in stärkerer Draufsicht gegeben als Fußboden und Wände, so daß sich die dunkle Tischplatte samt den darauf arrangierten Utensilien desto stärker von dem blauen und roten Fond abhebt. Die über das Fensterbord ragenden Elemente des Stillebens, die Früchte, die sich dort befinden, schaffen die Verbindung zum Straßenausblick. Durch die weißen Fensterlaibungen und den Vorhang gerahmt, stellt er gewissermaßen ein Bild im Bild dar, das die Gliederung des Gesamtbildes, die blaue Sockelzone in der Balkonbrüstung, das aufragende Rot in dem gegenüberliegenden Eckhaus nochmals aufgreift. Durch Kompo-

sition und Perspektive ist der Gegensatz von Nähe und Ferne, Vertrautheit der Innenwelt und Fremdheit der Außenwelt betont. Die vordere Tischkante berührt die untere Bildbegrenzung, die Streichholzschachteln sind vergrößert, die einzelnen Zeilen der Zeitung unterscheidbar. Hier ist alles zum Greifen nahe. Demgegenüber scheinen die Häuser der gegenüberliegenden Straßenseite weit entfernt. Das fünfstöckige Eckhaus paßt in seiner ganzen Höhe in den relativ kleinen Fensterausschnitt. Die Hausfassaden fluchten stark, betonen nochmals die räumliche, aber auch psychologische Entfernung der Straße von der im Atelier aufgebauten Stillebenwelt des Malers.

Lit.: Kat. Berlinische Galerie 1913–1933, S. 135. – Zur Rezeption in den zwanziger Jahren: W. Wolfradt, Berliner Ausstellungen, in: Der Cicerone, 15, 1923, S. 431.

Kat. 194

194 Xaver Fuhr (1898–1973)
Der große Platz, vor 1928
Öl/Hartfaser; 99,5 × 99,5.
Berlin, Nationalgalerie, SMPK, Dauerleihgabe der Bundesrepublik Deutschland, Inv. NG 33/68.

Im Werkverzeichnis von A. H. Zienicke ist Xaver Fuhrs »Großer Platz« fälschlicherweise auf 1964 datiert. Die topographische Situation, die das Gemälde wiedergibt, belegt jedoch eindeutig eine Entstehung vor 1928. In diesem Jahr begann die im Zusammenhang mit dem U-Bahnbau erfolgende Neuregulierung des Alexanderplatzes nach einem Konzept des Stadtbaurates Martin Wagner, die in der Errichtung der Bürohäuser »Alexander« und »Berolina« durch Peter Behrens am Ausgang des Platzes zur Königstraße hin ihren Abschluß fand. Fuhr zeigt die Situation vor dieser Umgestaltung. Der Maler blickt von der Nord-Ost-Seite des Alexanderplatzes in die Königstraße. Am rechten Bildrand ist die 1895 von Hundrieser geschaffene Monumentalfigur der »Berolina« zu erkennen, die im Zuge der Neuregulierung auf die gegenüberliegende Seite des »Alex« versetzt werden sollte. An der Einmündung zur Königstraße befinden sich noch die kurz darauf durch die Behrensbauten ersetzten alten Eckhäuser, links das 1823/24 von Ottmer errichtete Gebäude für das Königstädtische Theater, das zur Entstehungszeit des Bildes die bekannten Restaurantbetriebe Aschinger beherbergte. Im Mittelgrund überquert die Trasse der Stadtbahn die Königstraße und mündet in den Bahnhof Alexanderplatz. Die Straße führt weiter in Richtung Spreeinsel, vorbei am Roten Rathaus, dessen Turm links emporragt.
Der in Mannheim geborene Fuhr beteiligte sich ab 1925 an Ausstellungen. Er hatte sich autodidaktisch vor allem am Vorbild Cézannes und der zeitgenössischen französischen Malerei sowie der »Brücke«-Maler gebildet und war dabei, wie G. F. Hartlaub 1929 schrieb zu einer *»höchst persönlichen Bindung neufranzösischer und deutscher Elemente«* gelangt (in: Deutsche Kunst und Dekoration, 64, 1929, S. 298). 1928 hatte Fuhr seine erste Ausstellung in der Galerie Nierendorf in Berlin und wurde von der Kunstkritik mit großem Interesse zur Kenntnis genommen. Insbesondere seine Stadtbilder erfuhren ausführliche und wohlwollende Besprechungen. Willi Wolfradt, der Kritiker

Abb. 119 Friedrich Karl Gotsch, Funkturm,
um 1960; Holzschnitt; Berlin, Berlin Museum
(zu Kat. 195).

Kat. 195

des Cicerone, veröffentlichte eine Wür-
digung, die die gestalterische Qualität
des »Großen Platzes« so genau erfaßt,
daß ein Zusammenhang zwischen der
Nierendorf-Ausstellung und der Entste-
hung des Bildes wahrscheinlich ist (Der
Cicerone, 20, 1928, S. 705 f.). Er konsta-
tiert, bei Fuhr handle es sich um » [...]
*eine Erscheinung von festumrissener Eigenart,
einen der Unverkennbarsten aus der jüngeren
Generation [...] Vor einer größeren Anzahl
von Gemälden bestätigt sich diese Meinung
aufs nachdrücklichste. Sie erfassen insbeson-
dere städtische Strukturen, Geländepläne, das
Rahmenwerk der Straßen und Plätze in einer
stets großzügigen und stets zierlich skelettie-
renden Diktion, die auskommt mit etlichen,
fast wie mit kindlichem Griffel auf die Tafel
gezogenen Umrißstrichen und kulissenartig
aufgestellten Hausrechtecken und Silhouetten.
Schwarze Flächen und feine Weißkonturen
spielen eine wesentliche Rolle. Das Mathema-
tische ist aus seiner Starrheit erlöst, es atmet,
geistert, spannt sich, es balanciert und ragt.
Fuhr ist nicht mehr zu übersehen.«*

Lit.: A. H. Zienicke, Xaver Fuhr
1898–1973. Gemälde und Aquarelle
(mit Werkverzeichnis), Recklinghausen
1984, Nr. 377.

**195 Friedrich Karl Gotsch
(1900–84)
Berlin (Funkturm)**
Öl/Lwd; 95 × 99; bez. u. r.: »F K G«.
Schleswig, Schleswig-Holsteinisches
Landesmuseum, Schloß Gottorf,
Gotsch-Stiftung Nr. 4.
Das Bild ist eine undatierte Replik eines
Gemäldes von 1936/37.

Gotsch erhielt die für seinen weiteren
Werdegang entscheidenden Impulse
1920–23 als Schüler im Atelier Ko-
koschkas an der Dresdener Akademie. In
der Auseinandersetzung mit Munch und
den zeitgenössischen Expressionisten
Kokoschka, Nolde und Beckmann ent-
wickelte er seine charakteristische Bild-
sprache: die feste Verspannung des Bild-
gefüges durch große, dunkel konturierte
Flächen, die entschiedene Reduktion des
Gegenstandes auf wenige, mit breitem
Strich vorgetragene Elemente, das die
Bildoberfläche belebende Farbrelief aus
leuchtenden, stark kontrastierenden
Farbstrichen und -tupfern.
*»Vollendete Bilder haben Farben, die Visio-
nen vermitteln, weit hinausgehend über das
Konkrete der Erscheinung. Sie wären tot ohne
sie [...]«,* äußerte sich Gotsch 1924. Die-
ser Auffassung entsprechend löst der
Maler sein Motiv in pulsierende Farbflä-
chen auf. Es handelt sich um den Blick
über die Bahnanlagen am Westkreuz mit
dem Funkturm im Hintergrund, gesehen
vom Atelier des Künstlers in der Heil-
bronner Straße 7, das er von 1934 bis zur
Zerstörung 1942 bewohnte.

Die über der nächtlichen Stadt aufstei-
genden gelben Lichtkaskaden bilden den
Hintergrund für die Silhouetten von
Funkturm und Schornsteinen, die in drei
kräftigen Vertikalen das Bild gliedern.
Der Himmel dahinter löst sich auf in in-
einander verwirbelte rote, grüne und
blaue Flächen. Vor dem dunklen Hinter-
grund der Häuserfronten und des Bahn-
geländes sind starkfarbige, teilweise
schwer lesbare Strukturen aufgetragen.
Ein rotes Gebäude mit Walmdach und
Teile der technischen Anlagen des Bahn-
betriebs sind zu erkennen.
Gotsch hat mehrere Versionen des Funk-
turmbildes gemalt und das Motiv in den
sechziger Jahren auch als Holzschnitt
wiederholt.

Lit.: Kat. Friedrich Karl Gotsch.
Ölgemälde, Aquarelle, Graphik,
Ausstellung Kunstamt Berlin-
Charlottenburg, Berlin 1971, Nr. 3. –
Kat. Friedrich Karl Gotsch-Stiftung,
Schleswig-Holsteinisches
Landesmuseum, Schloß Gottdorf,
Schleswig 1968, Nr. 10
(Holzschnittfassung: Nr. 122).

Kat. 196

196 Werner Laves (1903–72)
Das blaue Wochenendhaus, 1929
Öl/Lwd; 85,5 × 93; bez. u. l.: «WL 29»
(ligiert).
Hannover, Sprengel Museum, Inv. KM
606/1929.

Die Schrebergartenkolonien, aus dem
Stadtbild nicht wegzudenkende Oasen
der Feierabendkultur der »kleinen
Leute«, sind in den zwanziger Jahren im-
mer wieder zum Thema Berliner Stadt-
darstellungen geworden. Maler ganz un-
terschiedlicher Orientierung haben die
Laubenkolonie interpretiert. Für Balu-
schek (vgl. Kat. 176) und Hubbuch (vgl.
Kat. 174) entfaltet sich hier, in den Som-
merfesten, im nachbarschaftlichen
Plausch über den Zaun, im geschäftigen
Hantieren bei der Gartenarbeit, das ei-
gentliche Leben des Großstadtproleta-
riats. Künstlern wie Hanns von Merveldt
oder Werner Laves, denen es nicht um
gesellschaftspolitische Stellungnahme
geht, wird hingegen die Laubenkolonie
zur Landschaft. Sie gehen den maleri-
schen Reizen des Sujets nach, dem cha-
rakteristischen Gemengsel von wild wu-

chernder Vegetation und sorgsam gehog-
ten Rasenstücken, dem Flickwerk der
winzigen, penibel umzäunten Parzellen,
dem liebenswerten Chaos der windschie-
fen Hütten, den Spuren der nie endenden
Werkelei bei Bau- und Ausbesserungsar-
beiten.
Laves gibt seine denkbar banale Szene
mit scheinbar anspruchsloser Leichtig-
keit und Selbstverständlichkeit wieder.
Den Vordergrund des Bildes nimmt eine
Baustelle ein, dann folgen hinter dem
locker hingestrichelten Drahtzaun einige
Buden und eine Hütte, auf die der Bildti-
tel »Wochenendhaus« allenfalls im iro-
nischen Sinn zutrifft. Das Ganze ist von ei-
nigen Baumkronen überragt. Die an-
grenzenden Parzellen enden schließlich
in einem Lattenzaun am Horizont.
Werner Laves hatte von 1923–1928 bei
Hans Meid und Karl Hofer an der Hoch-
schule für die bildenden Künste in Berlin
studiert. Eine gewisse Nähe zu Hofers
Landschaften aus den Jahren um 1930
mag man im ruhigen Bildaufbau und im
konzentrierten, die Bildgegenstände ver-
einzelnden Vortrag Laves' sehen.

197 Hans Meyboden (1901–65)
Ansicht von Schmargendorf, um 1930
Öl/Lwd; 56,5 × 105,5; bez. u. r.: »M«.
Bremen, Kunsthalle, Inv. 826-1960/27.

Meyboden hatte von 1919 bis 1923 bei
Kokoschka an der Dresdener Akademie
studiert, eine Ausbildung, die ihn in er-
ster Linie menschlich an den verehrten
Lehrer band, sich jedoch nicht unmittel-
bar in Meybodens Malstil niederschlug.
Der unter jahrelanger Krankheit und
schweren Depressionen leidende Künst-
ler fand erst nach dem Zweiten Weltkrieg
zu einer konsistenten, sich stets der eige-
nen Ziele sicheren Bildsprache. In den
zwanziger Jahren experimentierte er ta-
stend mit Stilelementen, die angelehnt
waren an das Werk Paula Modersohn-
Beckers, Kokoschkas, van Goghs und, in
einer Phase entschiedener Rückkehr zur
Tradition, Ulrich Hübners. Dennoch
weisen auch seine frühen Arbeiten bei al-
ler Heterogenität der bildnerischen Mit-
tel durchgängige Merkmale auf: das Be-
mühen um tektonisch strengen Bildauf-
bau, das mosaikartig dichte Verweben
der Farbflächen, den in sich gekehrten,
fast melancholischen Ausdruck in Stille-
ben und Landschaft.
Auch Meybodens »Ansicht von Schmar-
gendorf« zeigt diese Charakteristika. In
ungewöhnlich breitem Format ist der
Blick auf den Ort wiedergegeben. Eine
Allee führt in Richtung Dorfmitte, vor-
bei an niedrig bebauten Parzellen mit
kleinen Gewerbebetrieben oder Schre-
bergärten. Den Bildmittelgrund nehmen
zum größten Teil die Kronen der Allee-
bäume und die Vegetation der unbebau-
ten Flächen ein. Am Horizont lagern
breit die Gebäude des Ortes, bilden eine
reizvoll bewegte Silhouette von Tür-
men, Firsten und Giebeln.
Das Bild gibt Schmargendorf, das seit
1920 Teil von Groß-Berlin war, als länd-
liche Idylle wieder. Bruchlos scheint die
lockere Bebauung am Ortsrand in offe-
nes Land überzugehen. Von der benach-
barten Millionenstadt, der Hektik des in
der Nähe gelegenen Fehrbelliner Platzes
beispielsweise, der um 1930 zum Verwal-
tungszentrum ausgebaut wurde, ist
nichts zu spüren. Sogar der Charakter
des gutbürgerlichen, städtischen Wohn-
bezirks, zu dem Schmargendorf sich
nach 1880 entwickelt hatte und der um
1920 zum Bau von gartenstadtähnlichen
Siedlungen in der Umgebung des Rüdes-
heimer Platzes und der Lentzeallee ge-

Kat. 197

führt hatte, scheint aus dem Bild getilgt. Meyboden, der durchaus innerstädtische Ansichten, vor allem von Bremen und Hamburg gemalt hatte, konzentriert sich hier ganz auf die Wiedergabe der landschaftlichen Einbettung der alten Dorfgemeinde ins Weichbild Berlins.

Lit.: H. G. Hannesen, Hans Meyboden. Leben und Werk, Hamburg 1982, Nr. 27.

198 Conrad Felixmüller
(1897–1977)
Große Kurfürstenbrücke, 1935
Öl/Lwd; 60 × 45; bez. u. r.: »C. Felixmüller Berlin 35«.
Hamburg, Titus Felixmüller, Gemäldeverzeichnis 629.

Im Werk Conrad Felixmüllers vollzieht sich um die Mitte der zwanziger Jahre ein radikaler Stilwandel, Ausdruck einer Neuorientierung im persönlichen Leben und im künstlerischen Selbstverständnis des Malers. Felixmüller distanzierte sich scharf von seinem expressionistischen Frühwerk, in dem er, wie er 1931 formulierte, nur mehr »wüstes Experimentieren, welches drolligerweise mir Erfolg, Namen und Geld einbrachte« zu sehen vermag. Susanne Thesing hat den Bruch im Werk

Felixmüllers knapp und präzise analysiert. Danach sei in seiner Arbeit »an die Stelle subjektiven Erlebens und emotionaler Identifikation mit dem Modell eine objektbezogene Beobachtung getreten, die auf eine Wandlung in Felixmüllers Verhältnis zur Wirklichkeit schließen« lasse. Schon vor seiner Verfemung durch die Nationalsozialisten habe sich Felixmüller in eine private, von kleinbürgerlichen Harmonievorstellungen geprägte Welt zurückgezogen, habe sich stilistisch ganz auf die vormoderne europäische Maltradition von Velázquez und Ribera bis Manet orientiert, ohne freilich das »malerisch Klassische« dieser Vorbilder erreichen zu können. »So bleibt«, führt Thesing aus, »auch sein malerischer Realismus fern von der nüchternen, kritischen oder magischen Wirklichkeitserfahrung, wie sie den realistischen Tendenzen der Neuen Sachlichkeit, des Verismus oder Magischen Realismus eigentümlich ist. Vielmehr schildert er, ausgehend von gegenständlichen Motiven, eine wohlgeordnete und intakte Welt, die man als zeitloses kontemplatives Gegenbild zu den aktuellen Ereignissen im kulturellen und gesellschaftspolitischen Umfeld bezeichnen kann [...] Ausgehend von der äußeren Erscheinung der Dinge, ihrer farblichen und atmosphärischen Gegebenheit, zielt sein persönlicher Stil darauf ab, optische Wahrnehmung vorrangig als unreflektierte Beobachtung naturalistisch wiederzugeben.«

Vergleicht man Felixmüllers »Große Kurfürstenbrücke« mit dem neun Jahre zuvor entstandenen »Tod des Dichters Walther Rheiner«, so wird das krasse Umschwenken des Künstlers deutlich. Die Stadt ist nicht mehr Feld apokalyptischer Visionen, sondern unbefragte Wirklichkeit, die für den Maler nur noch eine Aufgabe bereithält: »Das Problem in der Malerei ist für mich immer nur noch, das koloristisch Reiche der Natur ins Bild einzufangen«, schreibt Felixmüller 1934 (zit. nach: Felixmüller [siehe unten] S. 145). Diesem Programm eines bewußten Traditionalismus folgt das Gemälde in vielerlei Hinsicht. Der Blick über die Kurfürstenbrücke, vorbei am Marstallgebäude auf das Berliner Schloß, gehört zu den gebräuchlichsten Motiven der Berliner Vedutenmalerei des 19. Jahrhunderts. Kompositionell bemüht sich das Gemälde um Ausgewogenheit. In zwei Diagonalen führen das Spreeufer nach rechts, die in der Verlängerung der Königstraße den Schloßplatz überquerende Fahrbahn nach links zum Bildhintergrund. Als vertikale, rahmende Elemente dienen die Ecke des Marstalls und der turmartige Aufsatz der Schloßkapelle. Die Schneehauben auf Dächern, Balustraden und Denkmalfiguren, die Spiegelung der Gebäude im Wasser, der in der Dämmerung eines frühen Winter-

Kat. 198

abends gerötete Himmel ermöglichen es Felixmüller, traditionelle Malweisen quasi historisierend einzusetzen. So sind die Farbflächen in Tonwerte aufgelöst, unterliegen die im Bildhintergrund erscheinenden Gebäudeteile dem sfumato, also der seit dem 15. Jahrhundert in der Landschaftsmalerei gebräuchlichen Trübung des Konturs und Aufhellung der Farbe bei den weit entfernten Gegenständen.

1937 hat Felixmüller die gleiche Szenerie nochmals in einer Bleistiftskizze festgehalten, die offensichtlich der Vorbereitung eines zweiten, nie ausgeführten Gemäldes dienen sollte. Der Blickwinkel ist hier vergrößert. Die Darstellung umfaßt den gesamten Eckrisalit des Marstalls und reicht über die Spreefront des Schlosses bis zur Domkuppel. Diese Ausschnittwahl schließt sich noch deutlicher an die Vedutentradition an und bestätigt damit die historisierende Tendenz im Werk Felixmüllers.

Lit.: Kat. Conrad Felixmüller, Werke und Dokumente, Archiv für Bildende Kunst, Ausstellung Germanisches Nationalmuseum, Nürnberg 1981/82, Nr. 82 (darin die Bleistiftskizze »Große Kurfürstenbrücke«, 1937, Kat. Nr. 81). – S. Thesing, Abkehr vom Expressionismus. Zum Spätwerk Conrad Felixmüllers, ebenda, S. 17–20.

199 Werner Heldt (1904–54)
Häuser an der Panke in Berlin, 1930
Öl/Lwd; 59,5 × 83; bez. u. r.: »WH 30«.
Berlin, Wolf J. Siedler.

Werner Heldt hat mehrmals den traditionellen Typus des Fensterbildes benutzt, um eine allegorische Bedeutungsebene in seine Stadtbilder einzuführen. Im »Stadtbild« (1930) und in »Berlin liegt an der Panke« blickt der Maler über die Fensterbrüstung auf die sich in der Ferne verlierenden Baublöcke und Straßen des Berliner Nordens. Im Vordergrund sind beunruhigende Fragmente aus der hermetischen Zeichenwelt des Malers ausgebreitet – das Miniaturbildnis einer Unbekannten im »Stadtbild« oder, wie hier, eine totenkopfähnliche Maske.

Heldt, der in seinen nächtlichen Milieuschilderungen aus der Berliner Vorstadt eine eigenwillige Interpretation der Zille-Motive gegeben hatte, entwickelte um 1930 in der Auseinandersetzung mit Utrillo einen kubisch-vereinfachenden, betont flächigen Stil der Stadtdarstellungen, der auf die abstrahierenden Tendenzen seiner Nachkriegsbilder vorausweist. Heldt hatte sich damit eine Bildsprache geschaffen, die seiner depressiven Grundhaltung Ausdruck verleihen konnte. Die menschenleeren, verstellten Stadtprospekte, die abweisenden Fassaden, die dunklen Fensterhöhlen wurden ihm zu Metaphern von Angst und Isolation. Heldt hat die Stimmung seiner Fensterbilder in einem autobiographischen Psychogramm niedergeschrieben: »*Ein Mann steht am Fenster und sieht auf die Straße hinaus. Es ist grauer Tag und die Straße ist leer. Kalt und leer ist das Herz des Mannes und dunkel wie eine Gruft* [...]«. Erhard Kästner nannte in einer einfühlenden Interpretation des Heldtschen Oeuvres die Fensterausblicke »*Gefangenenbilder*«, »*Blicke aus dem Käfig*« eines zutiefst verstörten Menschen, der »*immer nur an einem einzigen Bild gemalt*« habe. »*Kein Augenblick*«, so fährt Kästner fort, »*kann durch das Fenster gehen, ohne daß er Trauer aufnähme als widerwärtigen Duftstoff.*«

Lit.: Kat. und Œuvreverzeichnis Werner Heldt 1920–1954, bearb. von W. Schmied, Kestner-Gesellschaft, Hannover 1968, Nr. 42 (darin die zitierten Texte Heldts [S. 30] und Kästners [S. 24–26]). – Schmied/Seel, Nr. 164.

Kat. 199

200 Karl Hofer (1878–1955)
Mann in Ruinen, 1937
Öl/Lwd; 106 × 105; bez. u. r.; »CH37« (ligiert) (Abb S. 358).
Kassel, Staatliche Kunstsammlungen, Neue Galerie, Museumsspende des Kulturkreises im Bundesverband der deutschen Industrie, Inv. L 292.

In einem Brief Hofers vom 14.2. 1947 heißt es (zit. nach: Karl Hofer, Bilder im Schloßmuseum Ettlingen, Berlin 1983, S. 96): *»Sie wundern sich, daß in meinem Werk viel Vorahnung des Kommenden sich findet. Der Künstler ist eben ein geistiger Seismograph, der das Unheil voraus registriert. Nicht nur bei mir findet sich diese Erscheinung.«* Hofers Werk in den dreißiger Jahren ist von diesen Vorahnungen gekennzeichnet: Bildthemen wie »Cassandra«, 1936, und »Gefangene«, 1933, scheinen spätere Ereignisse vorwegzunehmen.

Hofer erhielt 1933 als einer der ersten Künstler Mal- und Ausstellungsverbot und wurde 1934 aus seinem Lehramt an den Vereinigten Staatsschulen entfernt. Der »Mann in Ruinen« stellt visionär dar, was wenige Jahre später Wirklichkeit werden sollte: Der Mensch, hilflos und nackt, ist der Vernichtung ausgeliefert. Wie durch Leiden versteinert steht er vor dem Hintergrund schwarzer Ruinen, während der Himmel den Feuerschein der Zerstörung widerspiegelt. Obwohl das Bild noch vor Kriegsausbruch gemalt wurde, gehört es thematisch in die Reihe der »Ruinenbilder«, die zumeist nach dem Krieg entstanden. Auch Hofer hat sich nochmals mit diesem Thema auseinandergesetzt. 1947 entstand das Bild »Ruinennacht« (Kat. Nr. 213). Im Gegensatz zu diesem späteren Gemälde wird beim »Mann in Ruinen« die existentielle Betroffenheit des Menschen in den Mittelpunkt der Darstellung gerückt. Das Bildnis des nackten Mannes wird als Selbstporträt interpretiert, und tatsächlich ist Hofer von den Nationalsozialisten aus seinen Ämtern gejagt und verfolgt, sein Werk diffamiert worden.

Lit.: Kat. Karl Hofer 1878–1955, Ausstellung Staatliche Kunsthalle Berlin 1978, S. 27, Nr. 119 (dort als Selbstporträt bezeichnet).

Abb. 120 Conrad Felixmüller, Große Kurfürstenbrücke, 1937; Bleistiftskizze; Nürnberg, Germanisches Nationalmuseum (zu Kat. 198).

Kat. 200

201 Max Beckmann (1884–1950)
Tiergarten bei Nacht mit rotem
Himmel, 1937
Öl/Lwd; 64 × 74; bez. u. r.: »Beckmann
B 37«.
Zürich, W. Feilchenfeldt.

Beckmann übersiedelte 1933 von Frank-
furt, wo er nach der Machtübernahme
durch die Nationalsozialisten seine Pro-
fessur am Städelschen Kunstinstitut ver-
loren hatte, nach Berlin. Beckmann, des-
sen Bilder schon während der Weimarer
Republik von der »völkischen« Kunst-
propaganda angegriffen und nach Hit-
lers Machtantritt als »entartet« verfolgt
worden waren, zog sich ins ungeliebte
Berlin zurück, da er hoffte, in der Ano-
nymität der Metropole *ohne politische Be-
hinderung weiter malen zu können«*, wie
Quappi Beckmann 1983 berichtete. Auch
in Berlin hatte der Machtantritt Hitlers
das kulturelle Klima verändert. Frühere
Freunde und Kollegen waren emigriert,
Museumsleiter, Galeristen, Journalisten
aus ihren Ämtern entfernt. Beckmann

verbrachte die folgenden viereinhalb
Jahre in weitgehender Isolation von Pu-
blikum und Kritik. Der Maler hatte sich
seit 1932 mythologischen Themen zuge-
wandt. 1932–35 entstand das Tripty-
chon »Abfahrt«, das Hauptwerk seiner
Berliner Zeit. Beckmann suchte auf Rei-
sen und, wie Stephan Lackner berichtet,
auf langen Spaziergängen im Tiergarten
nahe seinem Atelier in der Graf Spee-
Straße 3 (vor 1933 Hohenzollernstraße
27) Ruhe und Konzentration für seine
Arbeit. Seit 1936 erwog der Maler die
Frage der Emigration aus Deutschland.
Den letzten Anstoß dazu gab Hitlers
Rede am 18. Juli 1937 zur Eröffnung des
Hauses der Deutschen Kunst mit ihren
unverhohlenen Drohungen gegen »ent-
artete« Künstler. Einen Tag nach der
Rede Hitlers und eine Woche vor Eröff-
nung der Ausstellung »Entartete Kunst«,
bei der auch Beckmann mit einigen Wer-
ken vertreten war, flohen Max und
Quappi Beckmann nach Holland.
Beckmann hat 1937 mehrmals den Tier-
garten gemalt, neben dem vorstehenden

Bild einen »Tiergarten im Winter«
(Stuttgart, Privatbesitz) und einen »Tier-
garten mit weißen Kugeln« (München,
Bayerische Staatsgemäldesammlungen;
Göpel, Nr. 454, 456). Das Züricher Ge-
mälde entstand während der Winter-
olympiade in Garmisch-Partenkirchen
Anfang 1937. Nach Helmuth Lütgens
stellt es einen Platz im südlichen Tiergar-
ten zwischen Bellevue-Allee und Tier-
gartenstraße nahe Beckmanns Wohnhaus
dar. Der düstere Weg weitet sich zu ei-
nem kleinen Rondell, auf dem sich einer
der Bretterverschläge, mit denen im
Winter die Freiplastiken geschützt wa-
ren, erhebt. Links überquert eine Brücke
einen der den Tiergarten durchziehen-
den Wasserläufe. Der Weg führt zum
Rand des Parks hin. Hinter den Bäumen
sind die Fassaden der Randbebauung an
der Tiergartenstraße erkennbar. Man ist
geneigt, die Stimmung der nächtlichen
Szene auf den biographischen Hinter-
grund des Malers zu beziehen, auch
wenn Beckmanns schriftliche Äuße-
rungen aus den späten dreißiger Jahren
zu verschlüsselt sind, um einen konkre-
ten Sinngehalt definitiv nachweisen zu
können. Die Stadt scheint festlich er-
leuchtet. Rote Flaggen wehen von den
Giebeln – auch ohne daß die Haken-
kreuze erkennbar wären, ein Hinweis auf
die politische Situation und die Lebens-
umstände des Malers. Der dunkle Wall
der Bäume scheint sich schützend um ein
Paar zu legen, das dicht aneinanderge-
preßt im Dunkeln steht, bedroht durch die
grelle, hakenkreuzbesetzte Stadt.

Lit.: S. Lackner, Ich erinnere mich gut
an Max Beckmann, Mainz 1967,
S. 10–21. – Göpel, Nr. 455. – M. Q.
Beckmann, Mein Leben mit Max
Beckmann, München 1983, S. 18–20.

202 Otto Nagel (1894–1967)
Blick auf den Mühlendamm, 1943
Pastell/Holz; 57,5 × 75; bez. u. l.: »Otto
Nagel 43«.
Berlin, Sparkasse der Stadt Berlin West.

Otto Nagel wandte sich um 1933 der
Darstellung der Stadt Berlin zu. Er hielt
zunächst in vielen Skizzen seinen Hei-
matbezirk Wedding fest und beschäftigte
sich ab 1940 vermehrt mit der Berliner
Altstadt. Zwei Gründe veranlaßten ihn,
sein bisheriges Thema, die Darstellung

Kat. 201

Kat. 202

des Alltags des Berliner Proletariats, aufzugeben und sich dem scheinbar unpolitischen Thema der Stadt zuzuwenden. Dies waren zum einen die ständigen Repressalien, denen er sich als prominenter

und engagierter Vertreter proletarisch-revolutionärer Kunst nach der Machtübernahme durch die Nationalsozialisten ausgesetzt sah und die jeden politischen Bezug in der Themenwahl zu einer

unmittelbaren Gefahr für ihn und seine Familie gemacht hätten. Dies war zum anderen die Erkenntnis, daß das alte Berlin, die über Jahrhunderte gewachsene bauliche Struktur der Stadt im einsetzenden Bombenkrieg unaufhaltsam ihrer Zerstörung entgegenging. Otto Nagel verstand sich als Chronist. Aber in der selbstgewählten Aufgabe, die Stadtgestalt zu dokumentieren, schwangen unterschwellig noch andere Motive mit. Es ging auch um die Selbstvergewisserung des Künstlers Nagel in einer Situation der Isolation von Freunden und Weggenossen, einer Situation nach dem Scheitern aller politischen Hoffnungen, nach der gewaltsamen Unterbrechung des eigenen künstlerischen Entwicklungsganges.

So ging Nagel an die Quellen seiner eigenen Biographie, malte den Wedding, aus dem er stammte und die Berliner Altstadt, die er wie seine Westentasche kannte. Unter der Oberfläche von Schönheit, Konventionalität, ja Harmlosigkeit seiner Stadtbilder liegt daher auch ein Stück Widerstand gegen die Inbesitznahme der Stadt durch die Nazis. Nagel hat Berlin in Hunderten von Bildern, meist vor Ort entstandenen Pastellskizzen, festgehalten. Der »Blick auf den Mühlendamm« gehört zu den selteneren Arbeiten, die in der zeichnerischen Ausführung, im Format und in der panoramaartigen Weite des gewählten Ausschnitts das Skizzenhafte hinter sich lassen. Es handelt sich um eine der traditionsreichen Berlin-Ansichten. Der Blick über die Spree an der Stelle, wo der Mühlendamm die Altstadtkerne der Doppelstadt Berlin-Cölln verbindet, mit den sich nach allen Seiten erstreckenden Häusern und den sich gegen den Horizont abzeichnenden Türmen und Kuppeln ist eines jener Motive, die von jeher den Anschluß der Berliner Selbstdarstellung an die europäische Vedutenmalerei ermöglicht hatte. Nagel selbst hat 1955 eine ausführliche Beschreibung seines Bildes gegeben: *»Vom Gewerkschaftshochhaus [Neu-Kölln-am-Wasser] hat man einen schönen Blick auf die Brücke und ihre Umgebung. Im Vordergrund links sieht man die nun längst ans Land gewachsene ehemalige Spreeinsel. Die verhutzelten Häuser links, im alten Kölln gelegen, gehören zur Straße An der Fischerbrücke. Rechts, auf der Seite des alten Berlin, steht das [1936–42 errichtete] Gebäude der Münze, in dem sich jetzt [1955] das Ministerium für Kultur befindet. Dazwi-*

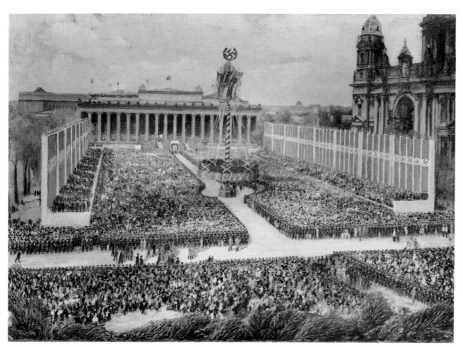

Kat. 203

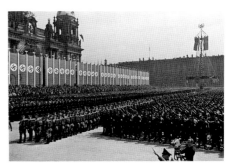

Abb. 121 1. Mai 1936 auf dem Berliner
Schloßplatz; Foto (zu Kat. 203).

schen auf dem Wasser, inmitten der
[1942 fertiggestellten] *Schleusenanlagen,
herrscht geschäftiger Betrieb. Gegen den Him-
mel steht links hinten die Schloßkuppel, in der
Mitte sieht man die klumpigen Turmaufbau-
ten des Doms, und ganz rechts stoßen spitz die
beiden Türme der Nicolaikirche nach oben.
Berlin aus den verschiedensten Zeitepochen ver-
einigt sich hier zu einem für die Stadt charak-
teristischen Bild, das gerade in seiner Unein-
heitlichkeit einen gewissen Reiz hat.«*

Lit.: S. Schallenberg-Nagel,
G. Schallenberg, Otto Nagel. Die
Gemälde und Pastelle, Berlin 1974, Nr.
554 (daraus auch die Bildbeschreibung
Otto Nagels von 1955). – Zum Bau von
Mühlendammschleuse und
Reichsmünze: W. Natzschka, Berlin und
seine Wasserstraßen, Berlin 1971, S.
116 f.; Berlin und seine Bauten, III,
S. 25 f., 43 f.

**203 August Blunck (1858–1946)
Aufmarsch im Lustgarten am 1. Mai
1936, 1937**
Öl/Lwd; 47 × 65,5; bez. u. r.:
»A. Blunck 37«.
Berlin, Sammlung Harr.

Die Aneignung des 1. Mai, des traditio-
nellen Kampftages der organisierten Ar-
beiterbewegung, durch den Nationalso-

zialismus setzte 1933 ein. Als nach dem
Reichstagsbrand die Funktionsträger der
Gewerkschaften verhaftet und seit Fe-
bruar die Gewerkschaftshäuser in ver-
schiedenen deutschen Städten verwüstet
oder besetzt worden waren, wurde die
endgültige Zerschlagung der Gewerk-
schaften für den 2. Mai 1933 geplant.
Parallel dazu arbeitete die NS-Propa-
ganda daran, den 1. Mai seiner bisheri-
gen Bedeutung zu entkleiden und ihn als
»Tag der Arbeit« ideologisch zu verein-
nahmen. Mit Beschluß vom 20. 4. 1933
(Hitlers Geburtstag) wurde der 1. Mai
zum nationalen Feiertag erklärt und da-
mit eine alte Forderung der Arbeiterbe-
wegung erfüllt. Der 1. Mai 1933 mit dem
Aufmarsch von Betriebsgruppen und be-
rufsständigen Organisationen auf dem
Tempelhofer Feld stellte den symboli-
schen Höhepunkt der nationalsozialisti-
schen Aneignung des Maitages dar und
wurde zum Auftakt und Modell für die
Maifeiern der kommenden Jahre.
1936 fand die Maifeier im Berliner Lust-
garten statt. An den Längsseiten des
1935 planierten und gepflasterten Plat-
zes waren entlang der Domfassade und
der Baumgruppe vor dem Kupfergraben
Zuschauertribünen aufgebaut, die von
Hakenkreuzfahnen überragt wurden.
Das Rednerpodium befand sich auf den
Stufen des Alten Museums, dessen Porti-
kus als Ehrentribüne genutzt wurde.

Auf dem Platz befand sich ein riesiger,
mit Bändern und Hakenkreuzen ge-
schmückter Maibaum. Die Festteilneh-
mer bezogen in großen, von SA- und SS-
Formationen abgeteilten Karrees auf
dem Platz Aufstellung.
Das Ritual fand nicht zufällig im Lust-
garten statt. Seit der Vollendung des Al-
ten Museums 1830 und der Regulierung
des Platzes durch Lenné 1832 diente das
Areal zwischen Schloß, Dom und Mu-
seum als repräsentatives Zentrum Ber-
lins, als Ort, auf dem sich in Krönungs-
feierlichkeiten, Siegesfeiern usw. staat-
liche Macht präsentierte. Der National-
sozialismus verstand es, auch diese Tra-
dition für sich zu nutzen. So wurden
Schinkels Bauten zu Vorläufern *»neuer
deutscher Baukunst«* stilisiert. Seine Bau-
ten galten als prädestiniert, als *»beherr-
schende Mitte feierlicher Aufzüge«* des na-
tionalsozialistischen Staates zu dienen,
wie der Schinkelbiograph Paul Ortwin
Rave 1941 formulierte.
Der Maler August Blunck war im Ent-
stehungsjahr des Bildes 79 Jahre alt.
Blunck hatte 1889 seine Ausbildung an
der Hochschule für bildende Künste als
Meisterschüler Anton von Werners ab-
geschlossen und eine erfolgreiche Be-
rufslaufbahn als Porträtist, Landschafter
und Entwurfszeichner für kunstgewerb-
liche Produkte hinter sich. Nach seiner
Pensionierung 1926, er bekleidete zu-
letzt die Stellung des Leiters der Kreuz-
berger Städtischen Kunstgewerbeschule,
beschäftigte er sich in Mußestunden wei-
terhin mit der Malerei. Die Machtüber-
nahme der Nazis war für Blunck mit ei-
nem persönlichen Rückschlag verbun-
den. Durch die Auflösung der bisherigen
Berufsverbände und ihre Überführung
in die Deutsche Arbeitsfront geriet eine
erweiterte Auflage seines Zeichenlehr-

Abb. 122 Alfred Pfitzner, Häuser in der Graf-Spee-Straße vor dem Abriß, um 1935; Öl/Lwd; Berlin, Berlin Museum (zu Kat. 204).

buchs für Tischlerarbeiten, an der er jahrelang im Auftrag des Holzarbeiterverbandes gearbeitet hatte, nicht mehr in Druck, mehrere tausend Druckstöcke gingen verloren. Propagandistischer Eifer dürfte daher als Motiv für die Darstellung der Maifeier kaum in Frage kommen, eher das Interesse am Ereignis als solchem, das gemäß der Tradition akademisch-historischer Paradebilder festgehalten wird.

Lit.: Eine Aufzeichnung über Johann Friedrich Blunck, unveröffentlichtes Manuskript mit ausführlichen biographischen Angaben über Blunck aus dem Besitz der Erben des Malers, ohne Verfasser, entstanden um 1980, Kopie im Besitz des Berlin Museums. – Zur Rolle des 1. Mai in der NS-Ideologie: W. Elfferding, Von der proletarischen Masse zum Kriegervolk, in: Kat. Inszenierung der Macht. Ästhetische Faszination im Faschismus, Ausstellung Neue Gesellschaft für bildende Kunst, Berlin 1987, S. 17–50.

204 Alfred Pfitzner (1875–1949)
Graf-Spee-Straße Ecke Admiral-von-Schröder-Straße, um 1930
Öl/Lwd; 71 × 62; bez. o. l.: »APfitzner«. Berlin, Berlin-Museum, Inv. GEM 69/39.

Der 1938 von Albert Speer und der »Generalbauinspektion für die Neugestal-

Kat. 204

tung der Reichshauptstadt« (GBI) vorgelegte Bebauungsplan sah die Umwandlung des westlich der Bendlerstraße gelegenen Teils des Tiergartenviertels zum »Diplomatenviertel« vor. Nach Speers Vorstellung sollten hier Gebäude der ausländischen Gesandtschaften, Verwaltungsgebäude der mit Außenpolitik befaßten Reichs- und Parteiorgane sowie Bauten von außenwirtschaftlich orientierten Wirtschaftsunternehmen untergebracht werden. Das im letzten Drittel des 19. Jahrhunderts mit Mietshäusern für das gehobene Bürgertum bebaute Wohngebiet zwischen Tiergarten und Landwehrkanal sollte auf diese Weise zu einem auf staatliche Repräsentation und Administration ausgerichteten Verwaltungsviertel umgewandelt werden. Schon 1935 waren mehrere Straßen des Tiergartenviertels neu benannt und die Grundstücksnumerierung verändert

worden. Zwischen 1938 und 1942 wurden sieben Botschaftsgebäude in der Tiergarten- beziehungsweise Rauchstraße aufgeführt. Seit 1935 wurden mehrere für die Neubebauung vorgesehene Grundstücke durch Abbruch des alten Baubestandes geräumt. Unter anderem wurden die aus den sechziger Jahren des 19. Jahrhunderts stammenden Mietshäuser auf den Grundstücken Graf-Spee-Straße 28–30 (vor 1935: Hohenzollernstraße 7–9) und Admiral-von-Schröder-Straße 2–4 (vor 1935: Königin-Augusta-Straße 49, 50; Tirpitzufer; (heute Reichpietschufer) niedergelegt, um Platz für das geplante »Haus des Fascio«, also ein Kulturinstitut des italienischen Staates zu schaffen.

Pfitzner, ein 1875 geborener akademischer Landschaftsmaler, hat die bauliche Situation am Ausgang der Graf-Spee-Straße zum Landwehrkanal in zwei zu-

Kat. 205

Kuntausstellungen mit dem Hinweis »vor dem Abbruch« im Titel auftauchen, läßt auf eine andere Funktion schließen. Wie das Reich nachweislich ein Gemälde von Paul Herrmann mit dem Titel »Abbruch der Siegessäule« zur Ausstattung der Neuen Reichskanzlei erwarb, so sollten offenbar auch Pfitzners Bilder den Anfangspunkt der »Umgestaltung der Reichshauptstadt« künstlerisch dokumentieren und die geplante Baukampagne durch die tradierte Form der Vedute legitimierend überhöhen.

Lit.: Kat. Große Deutche Kunstausstellung, Offizieller Ausstellungskatalog, Haus der Deutschen Kunst, München 1938, Nr. 737–39; 1939, Nr. 859, Nr. 904–06; 1941, Nr. 834; 1942, Nr. 810. – Zur Umgestaltung des Tiergartenviertels: Bauwerke und Kunstdenkmäler, Beiheft 4, S. 301f.

205 Bodo Meyner (Lebensdaten unbekannt) Umsetzung der Siegessäule auf den Großen Stern, 1938

Öl/Hartfaser; 80 × 68; bez. u. r.: »Bodo Meyner 1941«.
Berlin, Berlin Museum, Dauerleihgabe der Bundesrepublik Deutschland, Inv. GEM 69/36.

Als erste Baumaßnahme der geplanten »Umgestaltung der Reichshauptstadt« zum repräsentativen Machtzentrum eines Europa beherrschenden »Dritten Reiches« wurde 1937/38 der Ausbau der Charlottenburger Chaussee (heute Straße des 17. Juni) in Angriff genommen. Die Straße, erstes Teilstück der geplanten Ost-West-Achse, wurde auf doppelte Breite gebracht und mit monumentalen Straßenleuchten nach einem Entwurf Albert Speers versehen. Den Planungen zufolge sollte die Ost-West-Achse unmittelbar südlich des »Platzes an der Volkshalle« (ehemaliger Königsplatz, dann Platz der Republik) mit der Nord-Süd-Achse zusammentreffen, wo die nationalsozialistische Machtdemonstration in den gigantischen Bauten der »Großen Halle« und des »Führerbaus« gipfeln sollte.
Die vorgesehene Umgestaltung des Platzes der Republik machte es notwendig, ihn von den Denkmälern der wilhelmini-

sammengehörigen Bildern festgehalten, die Teil einer Serie von vier das Tiergartenviertel vor dem Abriß dokumentierenden Gemälden sind. Die »Ecke Graf-Spee-Straße«, gesehen von einem oberen Stockwerk des Hauses Graf-Spee-Straße 29, zeigt am rechten Bildrand das 1865 errichtete Eckhaus zum Landwehrkanal, Graf-Spee-Straße 20. Jenseits des Kanals erkennt man die Häuer Lützowufer 13 und 14 und links unten, hinter dem Geäst eines kahlen Baumes halb versteckt, die Lützowbrücke. Das dazugehörige zweite Bild, die »Häuser in der Graf-Spee-Straße in Berlin vor dem Abriß«, gibt den Blick zwischen den Bauten Graf-Spee-Straße 27 und 29 auf die gegenüberliegende Straßenseite wieder. Links im Mittelgrund ist der Eckrisalit des Hauses Nr. 20 erkennbar, des Hau-

ses, dessen zum Kanal gerichtete Ecke sich auf dem ersten Gemälde rechts befindet.
Pfitzner stellte seine Tiergartenbilder auf den Großen Deutschen Kunstausstellungen in München 1938, 1939 beziehungsweise 1940 aus, wo sie offenbar – sie befinden sich in dem von der Bundesrepublik Deutschland verwalteten Fundus ehemaliger Staatsankäufe – durch das Reich erworben worden sind. Daß Pfitzner eine Bausituation vor dem Abriß festhält, ist sicher nicht als Kritik an der Umwandlung des Tiergartenviertels zum »Diplomatenviertel« zu verstehen. Auf einem der Gemälde ist, an Uniform und Hakenkreuzbinde deutlich zu erkennen, ein SS-Mann als Passant abgebildet. Dieses Detail und die Tatsache, daß die Gemälde bei den Großen Deutschen

Abb. 123 Neuaufstellung der Siegessäule auf dem Großen Stern, 1938; Foto (zu Kat. 205).

werkerszenen, Kunstgriffe, die solche Elemente wie den modernen Kran oder den Kompressor anachronistisch erscheinen lassen.

Meyners »Neuaufbau der Siegessäule« wurde 1941 auf der Großen Deutschen Kunstausstellung gezeigt. Es ist bekannt, daß das Deutsche Reich Gemälde daraus ankaufte, um Staatsbauten auszustatten. So finden sich beispielsweise unter den Ankäufen für die Ausschmükkung der Neuen Reichskanzlei einige Werke, die Baumaßnahmen im Zusammenhang mit der »Umgestaltung der Reichshauptstadt« zeigen, unter anderem ein Gemälde mit dem Titel »Abbruch der Siegessäule« von Paul Herrmann. Meyners Bild ist Teil des von der Bundesrepublik Deutschland verwalteten Fundus ehemaliger Ankäufe des Reiches, es war daher mit großer Wahrscheinlichkeit ebenfalls für ein öffentliches Gebäude des nationalsozialistischen Staates bestimmt.

Lit.: Kat. Große Deutsche Kunstausstellung, Offizieller Ausstellungskatalog, Haus der Deutschen Kunst, München 1941, Nr. 726. – Zur Siegessäule und der Neugestaltung des Großen Sterns: Bauwerke und Kunstdenkmäler, 1., S. 38 f.; 203–05; 228 f.; Bester Überblick über Speers Neugestaltungsplan für Berlin in: Kat. Von Berlin nach Germania. Über die Zerstörung der Reichshauptstadt durch Albert Speers Neugestaltungsplanungen, bearb. von H. J. Reichhardt und W. Schäche, Ausstellung Landesarchiv Berlin, Berlin 1985; Listen der Ankäufe des Deutschen Reiches aus den Großen Deutschen Kunstausstellungen zur Ausschmückung der Neuen Reichskanzlei in: A. Schönberger, Die Neue Reichskanzlei von Albert Speer. Zum Zusammenhang von nationalsozialistischer Ideologie und Architektur, Berlin 1981, Dokument IV und V.

schen Zeit zu räumen. Die Versetzung der Monumente auf ein neu eingerichtetes »Forum des Zweiten Reiches« am Großen Stern sollte gleichzeitig auf einer stadträumlich-symbolischen Ebene die Kontinuität der nationalen Geschichte zum Ausdruck bringen, die im NS-Staat gipfle.

Die Umgestaltung des Großen Sterns wurde in den Jahren 1937/38 durchgeführt. Der Durchmesser des Platzes wurde auf 200 Meter verdoppelt und die Denkmäler Bismarcks, Moltkes und Roons sowie die Siegessäule hierher verbracht. Die Siegessäule, 1873 als Erinnerungsmal für die siegreichen preußischen beziehungsweise deutschen Einigungskriege gegen Dänemark (1864), Österreich (1866) und Frankreich (1870/71) von Heinrich Strack errichtet, wurde 1938 abgetragen und im Zentrum des Großen Sterns neu aufgerichtet. Der Unterbau wurde dabei vergrößert und die Säule um eine Trommel auf 72 Meter erhöht. Die Einweihung des »Forums des Zweiten Reiches« fand am 16. April 1939 statt.

Über den Maler Bodo Meyner ist nur bekannt, daß er mehrfach auf den Großen Deutschen Kunstausstellungen in München vertreten war. Das Gemälde gibt ein frühes Stadium des Wiederaufbaus der Siegessäule am neuen Standort wieder. An der im Hintergrund rechts erkennbaren Turmspitze der Kaiser-Friedrich-Gedächtniskirche läßt sich die Blickrichtung von der Charlottenburger Chaussee in Richtung Westen ablesen. Durch die Wahl dieses Standortes wird die Einbindung des Denkmals in eine monumentale innerstädtische Repräsentationsanlage verschleiert. Die Verschiebung der Szene in ein Waldidyll scheint zunächst schlecht zu einem NS-Propagandabild zu passen. Andererseits jedoch versucht das Bild, gerade durch den Anschluß an tradierte Darstellungsmuster der romantischen Landschaftsmalerei dem Ereignis eine historische Dimension und quasi überzeitliche Legitimität zu verleihen. Meyner wendet also historisierende Kunstgriffe an, zerzauste Baumwipfel vor dramatisch aufreißendem Himmel oder genrehafte Hand-

Zwischen Ruinen und Wiederaufbau
Zur künstlerischen Verarbeitung des Stadtbildes nach dem Zweiten Weltkrieg

Carola Jüllig

Allgemeine Kunstentwicklung der ersten Nachkriegsjahre

Die Situation Berlins unmittelbar nach Kriegsende war für das Kunstleben denkbar ungünstig. Die Stadt war zum größten Teil zerstört, von Truppen der Siegermächte besetzt und befand sich darüber hinaus in einer ungeklärten politischen und wirtschaftlichen Lage. Durch die nationalsozialistische Kunstpolitik waren die Künstler, die Deutschland nicht verlassen hatten, zwölf Jahre lang von der internationalen Kunstentwicklung abgeschnitten worden; zum Teil hatten sie – als »entartet« diffamiert und mit Mal- und Ausstellungsverboten belegt – im Verborgenen weitergearbeitet. Für diese, oft politisch engagierten Künstler war daher die Auseinandersetzung mit dem Zweiten Weltkrieg und dem Nationalsozialismus ein vordringliches Thema, ebenso wichtig war jedoch auch die künstlerische Zielsetzung für die neue, in die Zukunft weisende Arbeit[1]. Auch fand die nun wieder zugängliche moderne europäische und amerikanische Kunst großes Interesse. Bereits 1946 gab es im Berliner Schloß eine Ausstellung über »Moderne französische Malerei«; 1951 fand im Rahmen der Berliner Festwochen eine Ausstellung »Amerikanische Malerei, Werden und Gegenwart« statt, auf der unter anderem Werke von Pollock, Motherwell und Tobey gezeigt wurden.

Die Tradition der gegenständlichen Malerei war in Berlin immer stark. Nach Kriegsende wurde sie an der im Juni 1945 wiedergegründeten Hochschule für bildende Künste durch die Berufung Karl Hofers als Direktor weitergeführt. Der Aufbau des Lehrkörpers durch Hofer spiegelt den Versuch, die vor 1933 gültigen Kunstströmungen wiederaufzunehmen: 1945 wurden Richard Scheibe, Max Kaus und Max Pechstein berufen, 1947 Karl Schmidt-Rottluff, Renée Sintenis, Hans Kuhn und Ernst Schumacher. Gerade in diesen ersten Nachkriegsjahren wurde eine ständige Diskussion geführt, ob und wie man sich als Künstler noch an der Vorkriegskunst orientieren könne; viele Künstler waren der Meinung, daß der veränderten Situation Deutschlands eine veränderte, neue Kunst entsprechen sollte. Wie diese aussehen könnte, war jedoch noch unklar.

Hans Grundig schrieb 1946: »*Hier ist alles im Neuwerden begriffen [...] Fragen der Kunst werden diskutiert [...] Ob Expressionismus, ob Naturalismus oder realistische Gestaltung. Es kocht [...] Anders als vor Jahren, anders als zur Zeit des Faschismus stehen wir heute, formen wir unser Leben, Sehnsüchte, Träume als Künstler; [...] Wir sind und wollen sein in Wahrheit Realisten, Fackelhalter der uns erkennbaren Wahrheit.*«[2]

In dieser Zeit des Suchens nach künstlerischen Ausdrucksmitteln lassen sich zwei Strömungen unterscheiden. So gab es das Bemühen politisch engagierter, linker und revolutionärer Künstler, sich mit der unmittelbaren Vergangenheit kritisch auseinanderzusetzen, dabei die großen realistischen Traditionen der Vorkriegszeit einzubeziehen und so eine Kunst mit antifaschistisch-humanitärem Inhalt zu schaffen. Zu diesen Künstlern gehörte Heinrich Ehmsen, der seine Aufgabe so formulierte: »*Schöpferische Maler waren auch immer Kämpfer für den Fortschritt. Unsere Arbeit muß ein Beitrag zur Neuordnung sein, nicht für den staatlichen Aufbau direkt, sondern für seine geistige und kulturelle Untermauerung. Farbe und Form sind unsere Waffen, mit ihnen müssen wir in die Geschehnisse der Zeit eingreifen, um sie mitzubestimmen; Kritik müssen wir üben [...] Nur so können wir unser Ziel erreichen: eine menschliche, humanistische Kunst, fest im Boden der Tatsachen verwurzelt, dennoch nach den Sternen greifend.*«[3]

Innerhalb des politischen und kulturellen Neuanfangs wurde also der Kunst eine wichtige Rolle beigemessen. Von einer neuen, humanistischen Kunst wurde erwartet, daß sie zur Bildung einer neuen, demokratischen Gesellschaft entscheidend beitragen könnte. Dieser hohe ideologische Anspruch wurde auch vom »Kulturbund zur demokratischen Erneuerung Deutsch-

lands« vertreten, der im Juli 1945 auf Initiative von Johannes R. Becher als Zusammenschluß von Intellektuellen, Künstlern und Schriftstellern verschiedenster politischer Richtungen gegründet worden war. Im Gründungsmanifest heißt es zur Funktion der Kunst: *»Und Aufgabe der Kunst wird es sein, an Stelle der Scheinwerte echte Werte zu setzen. Die Kunst ist die Sache der Menschheit, Ausdruck von Gefühlen, die nicht nur ein bestimmtes Volk, sondern alle Menschen beseelen. An der wahren Kunst wird der Chauvinismus zuschanden [...] In diesem Sinn haben Kunst und Wissenschaft eine hohe politische Mission zu erfüllen; denn wahre Politik ist wahre Menschenerziehung.«*[4]

Abb. 124　Werner Heldt, Fensterausblick mit totem Vogel, 1945; Tempera/Holzfaserplatte; Hannover, Sprengel Museum.

Die zweite Strömung innerhalb der ersten Nachkriegsjahre wurde von Künstlern getragen, die sich gegen die Vereinnahmung der Kunst durch konkrete gesellschaftliche Ansprüche wandten und für die Autonomie von Kunst und Künstler plädierten. Für sie stand nach dem Massenkult des Faschismus das Individuum im Vordergrund. Das heißt nicht, daß diese Künstler in ihren Werken keinen Bezug zu den Zeitereignissen gehabt hätten; nur äußerte er sich bei ihnen weniger entschieden und politisch als bei den realistisch arbeitenden, engagierten Künstlern. Oft spiegelte sich der Zeitbezug in der Darstellung psychischer Vorgänge im Künstler, wie es bei zahlreichen Surrealisten dieser Zeit der Fall war. So erzählt Heinz Trökes, einer der profiliertesten Surrealisten der Nachkriegszeit: *»Mir schien, daß ich diese Zeit mit den Möglichkeiten des Surrealismus besser ausdrücken konnte als mit einer expressionistischen oder abstrakten, voll abstrakten Malerei [...] Es gibt viele Möglichkeiten, sich mit der Zeit auseinanderzusetzen [...]«*.[5]

So gestaltete sich das Kunstleben in Deutschland zunächst sehr pluralistisch. Neben den Künstlern, die an ihre Vorkriegsproduktion anknüpften oder in der »inneren Emigration« gearbeitet hatten wie Hofer, Baumeister und einige Expressionisten, gab es Versuche der engagierten Realisten, sich mit Zeitproblemen wie Krieg, Ruinen oder Heimkehrern zu beschäftigen. Die Ausstellungen der ersten Nachkriegsjahre versuchten einerseits, Wiedergutmachung an »entarteten« Künstlern zu leisten, wodurch neben den Expressionisten sehr viele abstrakte Künstler gezeigt wurden. Andererseits konnten auch Realisten ihre kritischen, zeitbezogenen Bilder ausstellen. Es wurde dann zwar anerkannt, daß in der Kunst etwas Neues entstand, dieses Neue jedoch sehr kritisch beurteilt. So hieß es zur »2. Deutschen Kunstausstellung« in Dresden 1949: *»Vielen Realisten kann überhaupt der Vorwurf nicht erspart bleiben, daß sie nicht mit letzter Hingabe um die Gewinnung des Gegenstandes ringen, also bloße Reportage nicht überwinden. Es darf nicht vorkommen, daß man vorlieb nehmen muß mit dem guten Willen, nachdem der Realismus des 19. Jahrhunderts und die Neue Sachlichkeit von 1925 hier längst vollkommene Leistungen gebracht haben.«*[6]

Ähnlich negativ wurden die Leistungen der Künstler auf der »Großen Kunstausstellung München« 1949 beurteilt: *»Die Malerei unserer Tage hat keinen revolutionären Charakter und es gibt auch keine ›Avantgarde‹ im strengen Sinne mehr. Man sieht, wie die Erkenntnisse und Elemente der ›neuen Malerei‹, mag es sich um den ›Surrealismus‹ oder die ›Abstraktion‹ handeln, benutzt, umgewandelt oder auch verschmolzen werden. Man sieht [...] die Nachfolger als Nach-folger.«*[7]

Ein weiterer Faktor für die Entwicklung der Nachkriegskunst war die Kulturpolitik der Besatzungsmächte; besonders die Vereinigten Staaten und die Sowjetunion waren hier aktiv. Die USA hatten 1947 bereits 27 Amerika-Häuser und 136 »Reading Rooms« eingerichtet.[8] Die Aktivitäten der sowjetischen Besetzer zielten besonders auf die Sammlung antifaschistischer Künstler, um diese in die Umgestaltung der Gesellschaft einzubeziehen. Bereits im Mai 1945 rief der sowjetische Stadtkommandant von Berlin, Nikolai Bersarin, deutsche *»Kultur- und Kunstschaffende zusammen, um mit ihnen die ersten Schritte auf dem Wege zu einer kulturellen Neugeburt zu beraten«*.[9] Im Februar 1946 fand unter Marschall Wassilij J. Tschuikow ein Treffen von *»antifaschistischen*

Abb. 125 Hans Goetsch, Großer Zoobunker
nach der Sprengung, um 1947; Aquarell über
schwarzer Kreide; Berlin, Berlin Museum.

und demokratischen Kulturschaffenden« statt, um materielle Hilfen für Künstler zu organisieren. [10] Aus diesem Treffen entwickelte sich die Anregung zur Sammlung der Kräfte in einer Ausstellung, die von August bis Oktober 1946 in Dresden als »Allgemeine Deutsche Kunstausstellung« stattfand. [11]

Stadtbilder in Ruinen

Wie wirkte sich nun diese Situation auf die künstlerische Stadtdarstellung aus? Aufgrund der Lage in Berlin – 70% der Stadt waren zerstört – wie auch andernorts in Deutschland konnte ein Stadtbild der ersten Nachkriegsjahre meist nur ein Ruinenbild sein. Es zeigt sich, daß tatsächlich Ruinenbilder einen Großteil der künstlerischen Produktion der Zeit bis etwa 1949 umfaßten. Innerhalb dieser Gruppe von Stadtbildern lassen sich zwei Richtungen unterscheiden. Es gibt Ruinendarstellungen, die topographische Situationen oder markante Denkmäler zeigen. In ihnen ist oft ein stark dokumentarischer Zug enthalten. In diese Gruppe gehören zum Beispiel die Dresden-Zyklen von Wilhelm Rudolph oder die Blätter mit Ansichten des zerstörten Berlin von Hans Goetsch. Die zweite Gruppe umfaßt Ruinendarstellungen, die topographisch nicht genau lokalisierbar sind. Hier bildeten die Trümmer den Hintergrund für kritische Aussagen über die jüngste Vergangenheit. [12]

Abb. 125

Daß das Bedürfnis nach künstlerischer Auseinandersetzung mit dem zwar zerstörten, aber noch vorhandenen Lebensraum Großstadt existierte, zeigte 1947 in Berlin die Ausstellung »Künstler sehen die Großstadt«.[13] 68 Gemälde und graphische Arbeiten wurden gezeigt, die sich mit der Großstadt beschäftigten, in der sich die Probleme *»wie in einem Brennspiegel unserer Zeit sammeln«*. Die Künstler wurden aufgefordert, *»sich über das vielgelästerte und vielgepriesene Phänomen ›Großstadt‹ [...] Rechenschaft abzulegen.«* Die Ausstellung sollte *»im Hinblick auf die Zukunft [...] zur Klärung in der Künstlerschaft wie im Publikum«* beitragen, denn in der Stadt sind mit *»besonderer Deutlichkeit die schrecklichen Nöte unserer Zeit«* sichtbar. Hier wurde also betont, daß es bei der Stadtdarstellung um mehr gehen sollte als um das Abbilden des *»Pittoresken und Anekdotischen«*. So fanden sich in der Ausstellung neben »klassischen« Stadtansichten auch Ruinenbilder, sowohl topographische als auch Werke, in denen die Ruinen zur symbolhaften Aufarbeitung der Vergangenheit dienten, wie zum Beispiel Wolf Hoffmanns »Schicksal« und »Aufbau und Verfall« von Horst Strempel. Die Bilder dieser zweiten Gruppe, die eine künstlerische Aufarbeitung der Kriegsereignisse versuchen, zeigten oft Ruinenlandschaften, vor denen die eigentliche Aussage häufig mit Mitteln der christlichen Ikonographie dargestellt wurde, wie zum Beispiel Wilhelm Lachnits »Tod von Dresden«.[14] Aber auch eine »reine« Ruinendarstellung wie Karl Hofers »Ruinennacht« ist sinnbildhaft überhöht. Hofer, der die Zerstörung Berlins miterlebt hatte, macht nicht deutlich, um welche Stadt es sich bei dem Bild handelt – die zerstörten Städte hatten als Trümmerlandschaften ihr individuelles Gesicht verloren – das Grauen des Krieges wird auch so deutlich. Auch bei A. W. Dreßlers »Flüchtling in der Nettelbeckstraße« ist die Ortsbezeichnung aus dem Bild selbst nicht erkennbar und auch nicht notwendig, da es Dreßler in erster Linie um die Darstellung der Flüchtlingsfrau ging.[15]

Die Bemühungen der Künstler, die Themen Krieg und Faschismus mit solchen Ruinenbildern zu bewältigen, wurde von der Kritik häufig zurückhaltend beurteilt.[16] Eine künstlerisch derart qualitätvolle Malerei zum Thema Krieg wie nach 1918 schien nicht möglich gewesen zu sein. Kritische und aggressive Stadtdarstellungen [17], wie sie Expressionisten und Veristen nach dem Ersten Weltkrieg gemalt hatten, fehlen fast ganz. Damals war die Großstadt als Kulminationspunkt der gesellschaftlichen Widersprüche und Gegensätze gezeigt worden, das politische Engagement der Künstler deutlich geworden. Daß die Künstler nach 1945 dennoch versuchten, sich diesem schwierigen Thema zu stellen, hatte seine Ursache in dem oben beschriebenen moralischen Anspruch vieler Künstler, sich am Aufbau einer neuen, demokratisch-humanistischen Gesellschaft zu beteiligen, an dessen Anfang zunächst die Abrechnung mit der Vergangenheit stand, wie Jutta Held deutlich macht: *»Die harten, klassenkämpferischen Parolen und Bilder der linken und linksradikalen Maler der zwanziger Jahre, unter ihnen Dix und Grosz, aber auch der in der KPD angesiedelten Maler wie Grundig gibt es nach 1945 zunächst nicht. Dagegen sprachen [...] die Notwendigkeit der antifaschistischen Einheitsfront und der Wille der für den Sozialismus kämpfenden Künstler, mit ihren Bildern die Hoffnung auf Frieden und Freiheit auszudrücken, und in den demokratischen Aufbau möglichst alle auch nur vage dem Fortschritt verpflichteten Geistesschaffenden einzubeziehen, anstatt antagonistische Fronten aufzubrechen.«*[18]

Eine Schwierigkeit bei der künstlerischen Vergangenheitsbewältigung war die Tatsache, daß viele der revolutionären Künstler, wie Dix, Grosz oder Grundig, überzeugt waren, 1918 versagt zu haben, und deshalb nicht unbefangen wieder dort anknüpfen wollten, wo sie 1933 aufhören mußten. Außerdem erkannten die Künstler die Notwendigkeit einer breiten antifaschistischen Bewegung innerhalb der Bevölkerung. Der Tenor der hier vorgestellten Ruinenbilder läßt sich am besten mit Entsetzen, Trauer oder Resignation

Abb. 126

Vgl. Kat. 213

Vgl. Kat. 210

Abb. 126 Wilhelm Lachnit, Der Tod von Dresden, 1945; Öl/Lwd; Dresden, Gemäldegalerie Neue Meister.

beschreiben. Sofern anklagende Momente enthalten sind, wurden sie mit einem gewissen Pathos vorgetragen. Diese oft nur das Gefühl ansprechenden Darstellungen und die sich in ihnen ausdrückende Ideologiefeindlichkeit sowie die Weigerung, einen klaren politischen Standpunkt einzunehmen, finden sich in der Nachkriegskunst häufig und lassen sich als Reaktion auf die Vereinnahmung aller kulturellen Werte im Nationalsozialismus erklären.[19]

Typisch ist daher die Aussage von Hann Trier: »*Wir hatten eine wahnsinnige Skepsis gegenüber all solchen Begriffen wie ›Religiosität‹, ›Humanität‹, ›Abendland‹, Werte, die plötzlich durch die Kunst vermittelt werden sollten. Gerade ist das ›Reich‹ vorbei, da haben wir das ›Abendland‹, wofür wir wieder unser Leben einsetzen sollen.*«[20] Die teilweise Hilflosigkeit der Künstler, der Eindruck lähmenden Entsetzens, dem die Schärfe und Aggression fehlt, findet sich bei vielen der hier vorgestellten Berliner Ruinendarstellungen. Eine der frühesten Arbeiten zu diesem Thema ist Bruno Bielefelds »Chaos« aus dem Jahr 1945. Auf den ersten Blick erscheint es als beinah lapidare Bestandsaufnahme des zerstörten Berlin.

Vgl. Kat. 206 Auf den zweiten Blick wird jedoch klar, daß es sich um ein künstlerisches Arrangement handelt, da in der näheren Umgebung der Siegessäule, dem Tiergarten, keine Ruinen zu sehen waren. Das »Chaos« ist also inszeniert, um den Blick auf die unvermittelt aus den Trümmern aufragende Viktoria der Siegessäule freizugeben, die damit als zynischer Kommentar zum »Endsieg« interpretiert werden kann. Allerdings nehmen die fast süßlich wirkenden Farben diesen kritischen Eindruck wieder zurück.

Überhaupt fällt auf, daß vielen Ruinendarstellungen ein ästhetisches Moment innewohnt, das sich mit der inhaltlichen Vermittlung von Entsetzen und Leiden nur schlecht verträgt, aber auch schon in der zeitgenössischen Beschäftigung mit den Ruinen anklingt: »*Aber ein für künstlerische Eindrücke offenes Auge entdeckt bald, daß die größere Einheit, wie sie sich durch das Hervortreten des Kernbaues ergibt, den Bauten häufig eine Schönheit verleiht, die sie früher bei meist mannigfach dekoriertem Bewurf und vielen unwesentlichen Einzelheiten nicht besessen haben. Diese Wirkung steigert sich noch mit der Zeit, sobald die zerfallenen Mauern dem Walten der freien Natur anheimfallen. Je mehr sich die Formen zersetzen, desto lebhafter wird die Phantasie angeregt, sich die ehemalige Gestalt vorzustellen. Das ist auch der Grund für die malerische Wirkung der Ruinen.*«[21]

Vgl. Kat. 207 Dieses ästhetische Moment ist auch in Wolf Hoffmanns »In Memoriam« enthalten, das zunächst durch seinen streng formalen Aufbau überrascht, durch den es sich aber in das Gesamtoeuvre Hoffmanns einfügt, das weitgehend von der ornamental-symbolischen Darstellung südlicher Landschaften geprägt war. Die endlose Aneinanderreihung der Ruinen erzeugt einen unwirk-

Vgl. Kat. 211 lichen Effekt, wie er ähnlich auch in Hofers »Ruinennacht« auftritt. Auch bei Heinrich Ehmsens »Vision einer Bombennacht« wird diese Unwirklichkeit bereits durch den Titel evoziert. Obwohl Ehmsen eine tatsächliche Situation zeigt, nämlich vor einem Bombenangriff fliehende Menschen, wurde durch Farbgebung und Bildaufbau diese Unwirklichkeit erreicht. Es scheint, daß das ungeheure Ausmaß der Katastrophe des Zweiten Weltkriegs emotional nicht zu begreifen war und die Künstler daher auf surreale und irreale Elemente auswichen.

Natürlich gab es auch in dieser Zeit der drängenden Probleme Maler, die konservative Stadtdarstellungen malten, bei denen es sich oft um »Erinnerungen an Alt-Berlin« handelte. Dieser Bereich ist hier bewußt ausgeklammert worden, da er keine neuen künstlerischen Ausdrucksformen mit sich brachte.

Kurzer Abstecher in den Sozialismus

Ebensowenig, wie in der ersten Nachkriegszeit nur Ruinenbilder gemalt wurden, hörten diese Darstellungen abrupt auf. Die Auseinandersetzung mit der Vergangenheit sollte jedoch bald anderen Bildinhalten weichen. In Deutschland veränderte sich die politische Landschaft: Mit der Währungsreform, der Blockade 1948 und dem Beginn des Kalten Krieges gerieten kritische, antifaschistische Künstler sehr schnell in den Verdacht, Kommunisten zu sein und die Politik der Sowjetunion zu unterstützen. Die 1949 erfolgten Staatsgründungen der Bundesrepublik Deutschland und der Deutschen Demokratischen Republik verschärften die bereits seit dem Kalten Krieg vorgezeichneten Fronten. Aufgrund der divergierenden Entwicklung in beiden Staaten kann auf das Stadtbild in der DDR im folgenden nur kurz eingegangen werden.[22]

Wie schon erwähnt, hatten sich besonders linke Künstler mit anspruchsvollen Kriegs- und Ruinenbildern beschäftigt, hatten ihren kritisch-realistischen Stil zum Aufbau einer neuen Gesellschaftsordnung eingesetzt. Die nun offizielle Trennung der Ideologien führte zu einer Polarisierung von Form und Inhalten. Die Künstler in der DDR wurden zum Beispiel aufgefordert, die zwar verdienstvolle, aber rückblickende Aufarbeitung der Vergangenheit zugunsten positiver, hoffnungsvoller Themen zurückzustellen, Mut für den Wiederaufbau und die Bildung einer sozialistischen Gesellschaft zu machen, sich dem Arbeitsleben als Thema zuzuwenden.[23] So wurden auf der »2. Deutschen Kunstausstellung Dresden 1949« Wandbildentwürfe gezeigt, die als staatliche Auftragsarbeiten an 13 Künstlerkollektive vergeben worden waren, und in deren Mittelpunkt der Arbeiter im Produktionsprozeß stand.

Auch in Bildern mit der Darstellung Berlins wird der Wandel deutlich, etwa im Werk Otto Nagels. Während seines Malverbots im Nationalsozialismus machte Nagel die proletarischen, Alt-Berliner Stadtviertel zu seinem Bildthema, und durch die Zerstörungen des Krieges wurde er zur Darstellung traditionsreicher Berlin-Ansichten angeregt. Nach Kriegsende zeigte auch er die Ruinen Berlins, wandte sich aber in den fünfziger Jahren den Themen des Wiederaufbaus zu. Auch Produktionstätten und besonders Manifestationen des politischen Lebens wurden nun im Stadtbild dargestellt, wie in Gottfried Richters »Wir sammeln uns« oder in dem Bild der Demonstration am 1. Mai 1951 auf dem Marx-Engels-Platz. Ähnlich wie in zahlreichen Gesamtansichten von bedeutenden Industriestädten wurde also in diesen Bildern versucht, die spezifischen sozialen und politischen Veränderungen im Sozialismus zu verdeutlichen.

Abb. 127

Abb. 128

Vgl. Kat. 221

Im Schatten der Abstraktion

Während in der DDR der Realismus offiziell gefördert wurde, hatte sich in der Bundesrepublik das Klima zuungunsten kritischer Künstler verschoben. Das Verbot des »Kulturbundes zur demokratischen Erneuerung Deutschlands« im November 1947 durch die Westalliierten war nur ein Symptom dafür. Bezeichnend ist vor allem der »Fall Ehmsen«. Heinrich Ehmsen hatte 1949 einen Aufruf des (von Kommunisten mitorganisierten) Weltfriedenskongresses unterschrieben und wurde daraufhin aus seinem Lehramt an der Berliner Hochschule für bildende Künste entfernt.[24] Auch Karl Hofer hatte den Aufruf unterschrieben und wurde von der westlichen Presse massiv angegriffen, zumal er auch noch russische Lebensmittelpakete angenommen hatte.[25] Daß er damit seine Kollegen und Studenten unterstützte, wurde nicht erwähnt. Aus Enttäuschung über diese politische Entwicklung wechselten einige Künstler in die DDR, zum Beispiel Oskar Nerlinger, der wie Ehmsen

Abb. 127 Otto Nagel, Häuserbau an der Stalinallee (heute Karl-Marx-Allee) bei der Weberwiese, 1957; Pastell; Berlin (Ost), Sammlung der Zeichnungen in der Nationalgalerie, Staatliche Museen zu Berlin.

sein Lehramt an der Berliner Hochschule für bildende Künste verloren hatte. Natürlich wechselten in dieser Zeit auch Künstler aus der DDR in die Bundesrepublik, so Horst Strempel oder Hans-Joachim Seidel. Auch in der Bundesrepublik gingen nun die Darstellungen von zerstörten Städten zurück. Publikum und Kritik waren der »Vergangenheitsbewältigung« müde: »*Unwillkürlich kommt die Frage: Soll es denn nur Ruinen geben? Sollen wir immer daran erinnert werden, was war; und soll dies alles wie eine Zentnerlast auf unseren Seelen liegen, die jeden aufblühenden Gedanken erdörrt? Dazu kann nur ein energisches Nein gesagt werden.*«[26]

Der Wiederaufbau im Westen wurde kaum in Bildern festgehalten. Je stärker sich in der politischen Landschaft der Bundesrepublik die konservativen Kräfte durchsetzen konnten, desto stärker wurde auch die Tendenz, Kunst als Zerstreuung oder Erbauung zu betrachten. Vor allem diente jedoch die Behauptung, abstrakte Kunst als Ausdruck westlicher Freiheit zu sehen, zu ihrer ideologischen Legitimierung. Jost Hermand analysierte 1986: »*Im Gegensatz zu den Jahren 1947/48, als man die bisher verfemten Abstrakten vor allem aus Wiedergutmachungsgründen ausgestellt hatte, ohne sich dabei sonderlich für sie zu erwärmen, wurden die gleichen Maler um 1948/49 immer stärker mit dem Anspruch des ›modernen‹ gezeigt. Zu diesem Zeitpunkt erschien den Verfechtern der Kalten-Kriegs-Strate-*

gie plötzlich alles Realistische als ideologieverdächtig, d.h. faschistisch, kommunistisch oder zumindest totalitär, während sie die abstrakte oder gegenstandslose Kunst, die zum gleichen Zeitpunkt auch in Frankreich und den USA restauriert wurde, als genuinen Ausdruck westlicher Freiheit begrüßten.«[27]

Der nun in der Bundesrepublik einsetzende Siegeszug der abstrakten Malerei[28] ist insofern für das Thema wichtig, als die gegenstandslose Kunst alle anderen Richtungen in den Hintergrund drängte[29]. Die kulturellen Auseinandersetzungen dieser Jahre blieben natürlich nicht ohne Auswirkungen auf die künstlerische Darstellung Berlins. Obwohl es in den fünfziger Jahren Versuche gegeben hatte, *»vom politischen Engagement oder dem des Humanismus her eine Belebung der Gegenstandsmalerei in der Bundesrepublik zu erzielen«*[30], blieben die Stadtansichten von dieser gesellschaftlichen Motivation bis in die siebziger Jahre frei. Mit dem in den fünfziger Jahren einsetzenden Generationswechsel veränderte sich auch der Blick auf Berlin und damit die Thematik der Stadtbilder. Statt der inhaltlichen rückte nun die formale Auseinandersetzung in den Vordergrund.

Wesentliche Impulse für die gegenständliche Malerei gingen in Berlin von der Hochschule für bildende Künste aus. Für den Bereich des Stadtbildes ist besonders Ernst Schumacher zu nennen, der seit 1947 eine Professur innehatte. Vgl. Kat. 223
Der Rheinländer Schumacher, 1905 geboren und von Cézanne, Matisse und Vlaminck beeinflußt, galt – ähnlich wie der ebenfalls aus dem Rheinland stammende Peter Janssen – als Vertreter einer von Frankreich beeinflußten Vgl. Kat. 239
Malkultur. Sein Stil der *»Reduktion der Erscheinungsmannigfaltigkeit auf farbige Flächenformen«*[31] war für eine Generation von Malern, die sich in der Auseinandersetzung mit der abstrakten Kunst behaupten mußten, von großem Einfluß – ebenso wie seine bevorzugten Bildthemen Landschaft und Stadtbild.
Fast alle gegenständlich arbeitenden Professoren brachten Schüler hervor, die sich Berlin als Bildthema zuwandten. Im Laufe der fünfziger Jahre entstand dabei ein besonderer Schwerpunkt in der Graphik. Unter der Leitung von Wolf Hoffmann, der seit 1950 Freie Graphik und Radieren an der Hochschule für bildende Künste lehrte, fand sich in der Druckwerkstatt eine Abb. 129
Gruppe von Künstlern zusammen, die vor allem mit der Farbradierung arbeitete. Otto Eglau, Erhard Groß, Dietmar Lemcke, Rudolf Kügler und Vgl. Kat. 241, 234 f., 229 f., 240, 242
Carl-Heinz Kliemann bildeten im besten Sinne eine »Schule« mit stilistischen und thematischen Übereinstimmungen – unabhängig von der persönlichen Handschrift. Daß sich im Stil dieser Künstler – und anderer, die nicht den Schwerpunkt in der Graphik setzten, dabei aber dieser sogenannten »Berliner Schule« zugerechnet werden – ein berlinisches Element durchsetzte, beschreibt Eberhard Roters im Hinblick auf Carl-Heinz Kliemann: *»Nicht der Geburtsort sondern der Ort der künstlerischen Entwicklung bestimmt die Zugehörigkeit eines Graphikers zum Berliner Stil [...] Er neigt – lapidar gesprochen – eher zum Klassizismus als zum Barock. Nicht Überschwang und Pathos sind seine Merkmale, sondern Klarheit, Kargheit, gebändigte Kraft, Zurückhaltung, Spröde aber auch kritische Schärfe und genaue Definition des Dargestellten durch exakt gerissene Konturen.«*[32]

Gerade an der nüchternen, kargen Berliner Stadtlandschaft konnte sich dieser reduzierende Stil entwickeln, der sich auch in den Gemälden der genannten Künstler wiederfindet. Diese Nüchternheit prägte auch die Malerei der fünfziger Jahre, wobei sich häufig die Beschäftigung mit dem Stadtbild aus der Landschaftsmalerei entwickelte, wenn sich auch *»die Maler kaum noch vor dem Natureindruck im Sinne passiv-lyrischen Wohlgefallens verlieren. Die meisten gehen die Wirklichkeit wie einen Partner an, dessen Vorhandensein man nicht umgehen soll, den es aber zu bewältigen gilt. In Berlin finden wir, quer durch die verschiedenen Generationen hindurch, einen Zug zu graphisch kontrollierter Umsetzung, bei der es genauso auf geistige Präzision wie auf vieldeutige Träumerei ankommt.«*[33]

Abb. 128 Gottfried Richter, Wir sammeln uns, 1954; Öl/Lwd; Berlin (Ost), Nationalgalerie, Staatliche Museen zu Berlin.

Die Vertreter dieser »Berliner Schule« konnten sich innerhalb des Berliner Kunstlebens einen festen Platz erobern. Nationale und internationale Anerkennung folgten. Ihre Malerei, die sich nicht nur mit Berlin befaßte, konnte sich neben der abstrakten Kunst behaupten, wobei ständig das Berliner Element, die Verbundenheit der Künstler mit dieser Stadt, betont wurde. In den fünfziger und sechziger Jahren fand eine Reihe von Ausstellungen Berliner Kunst in Westdeutschland statt, die zum großen Teil Stadtansichten zeigten

und wohl auch den Zweck hatten, den bereits verlorenen Hauptstadt-Anspruch zumindest kulturell aufrecht zu erhalten. 1952 wurde in Leverkusen eine Ausstellung »Berliner Künstler« gezeigt, in der Werke von H. Goetsch, W. R. Huth, Max Kaus, Gory von Stryk, Ernst Schumacher und anderen vertreten waren. 1957 wurden in Bonn Werke unter anderem von Erhard Groß und Reimar Venske ausgestellt. 1959 fand wiederum in Bonn eine Ausstellung mit dem Titel »Berliner Künstler der Gegenwart« statt. Hier wurde ausdrücklich die *»Verbundenheit der vorläufige*[n] *Bundeshauptstadt mit der Hauptstadt Berlin auch auf kulturellem Gebiet«* betont.[34] Neben einer großen Anzahl abstrakter und surrealistischer Künstler waren auf dieser Ausstellung Werner Heldt, Karl Hofer, Hans Jaenisch, Peter Janssen, Max Kaus, Rudolf Kügler, Werner Laves, Dietmar Lemcke, Ernst Schumacher und Karl Schmidt-Rottluff vertreten. Neben solchen Präsentationen Berliner Kunst gab es Ausstellungen, die sich auf Berliner Stadtansichten beschränkten und dabei einen Bogen von Fechhelm bis zu Heldt und Jaenisch schlugen, wie »Panorama Berlin« 1959 in Zürich oder 1962 in Bocholt »Berlin – Hauptstadt im Spiegel der Kunst«, wo Werke von Heldt, Jaenisch, Kliemann, Eglau, Kügler und Venske die Nachkriegskunst vertraten. So wurden die Künstler, die in den fünfziger Jahren Berlin-Darstellungen schufen, in die Tradition der Berliner Stadtmalerei einbezogen und ihr künstlerischer Umgang mit der Stadt als typisch berlinisch interpretiert. Dementsprechend konnte Irmgard Wirth 1963 schreiben: *»Carl-Heinz Kliemanns ›Blick auf die Stadt vom Kreuzberg aus‹ hat mit einem Abstand von etwa 115 Jahren eine nicht zu leugnende Ähnlichkeit mit Menzels Bild auf Hausdächer im Schnee. Es ist das Berlinisch-Nüchterne, das beide verbindet, die Sachlichkeit und Präzision der Aussage* [...]*«*.[35]

Abb. 129 Otto Eglau, Straße in Berlin, 1960; Farbradierung; Berlin, Berlin Museum.

Neben den hier erwähnten Künstlern, die zum größten Teil noch heute in Berlin leben und sich mit der Stadtdarstellung befassen, muß ein Maler hervorgehoben werden, der die Berliner Stadtansichten entscheidend geprägt hat und dessen Werk auf viele Maler der fünfziger Jahre Einfluß hatte: der bereits 1954 verstorbene Werner Heldt. Die Besessenheit, mit der er sich fast ausschließlich dem Thema Berlin widmete, sein unverwechselbarer, im Laufe der Jahre immer stärker zur Abstraktion – aber nicht zur Gegenstandslosigkeit – neigender Stil hatte für die künstlerische Erfassung Berlins überzeugende Lösungen vorgegeben. Obwohl Heldt nie an einer Hochschule lehrte, war er doch durch Ausstellungen[36] und durch persönliche Beziehungen bekannt, sein Name wurde im Zusammenhang mit Berliner Kunst häufig an erster Stelle genannt. In den Berlin-Bildern der fünfziger Jahre finden sich zahlreiche Spuren seines Werkes: Fensterausblicke, die Heldt mit zu Stilleben arrangierten Objekten verstellte, ineinander verschachtelte, oft fensterlose Hauswände und Brandmauern, menschenleere Straßen, eine helle und gleichzeitig kalte Farbigkeit – kurz, die unpathetische, nüchterne, poetische, klare, harte, spröde Malerei von Heldt bildet einen nicht zu unterschätzenden Faktor in der Beschäftigung mit Berliner Stadtansichten.

Vgl. Kat. 199, 214, 219, 228

Außerhalb der hier genauer beschriebenen stilistischen Gruppierungen gibt es eine verblüffende Breite der künstlerischen Möglichkeiten der Stadtdarstellung. Während zum Beispiel Werner Laves, der noch der älteren Generation angehörte (geboren 1903) und Stadtbilder auch in Frankreich und Spanien malte, eine kräftige Farbigkeit mit malerischer Verve verband, die den Einfluß der französischen Malerei erkennen läßt, zeigen die Berliner Stadtbilder des fast gleichaltrigen Horst Strempel eine ruhige, auf die Grundformen reduzierte Malerei. Um die Mitte der fünfziger Jahre tauchten in den Ausstellungen zunehmend jüngere Künstler auf, deren Schaffen bis in die Gegenwart reicht und die vielfältige Ausdrucksmöglichkeiten zur Stadtdarstellung nutzen. Zu ihnen gehört Hartmut Friedrich, dessen Beschäftigung mit den Berliner Brandmauern bis in die späten sechziger Jahre reichte. Ebenfalls in

Vgl. Kat. 222, 232

Vgl. Kat. 237

Abb. 130

Vgl. Kat. 243

den späten fünfziger Jahren begann Hans Stein sich der Darstellung Berlins zu widmen, wobei sein fast heftiger, spontaner Malduktus wie auch die leuchtende, am Expressionismus geschulte Farbigkeit auf die Entwicklung einer Malerei verweisen, die in den späten siebziger Jahren der Berliner Stadtdarstellung neue Impulse geben sollte. Die hier genannten Künstler absolvierten ihre Ausbildung an der Berliner Hochschule der Künste und entfalteten ihre größte Wirkung nach dem hier behandelten Zeitraum, in dem die oben charakterisierte »Berliner Schule« durch Ausstellungen und Literatur die Stadtmalerei in Berlin prägte.[37]

Neben diesem sozusagen öffentlichen, kommerziellen Bereich gab es in Berlin eine Institution, innerhalb derer die Darstellung der Stadt besonders gefördert wurde. 1951 hatte der Berliner Senat als Reaktion auf die schlechte materielle Lage der Berliner Künstler das »Künstlernotstandsprogramm« (das heute noch als »Künstlerförderung« existiert) ins Leben gerufen. Das Programm hatte die Aufgabe, Künstlern, die ihre »soziale Bedürftigkeit« nachgewiesen hatten, Aufträge zu erteilen, die inhaltlich festgelegt waren und zumeist Stadtdarstellungen umfaßten. Die so entstandenen Werke gingen in den Besitz des Senats über und konnten dann von den verschiedenen Dienststellen als Zimmerschmuck ausgeliehen werden. Die im Rahmen dieses Programms entstandenen Stadtbilder sind allerdings zum größten Teil einer traditionell-naturalistischen Malweise verhaftet, bringen also keine neuen Sicht– oder Gestaltungsweisen hervor und sind daher hier im einzelnen nicht berücksichtigt worden. Eine beträchtliche Anzahl von Werken ist verschollen, darunter auch einige Bilder bedeutenderer Künstler.[38]

Topographischer Exkurs

Zum Schluß soll noch kurz angesprochen werden, welche Stadtgebiete bevorzugt, welche weniger häufig dargestellt wurden und ob sich überhaupt eine allgemeine Aussage zur Motivwahl machen läßt.

Abb. 130 Hartmut Friedrich, Brandmauer, um 1960; Öl/Lwd.

Nach dem Zweiten Weltkrieg hatte sich die Struktur Berlins einschneidend verändert, die Stadt war geteilt, das historische Zentrum um die »Linden« gehört zur DDR, während in Berlin-West das Gebiet um den Kurfürstendamm zur City ausgebaut wurde. Der Wiederaufbau in den fünfziger Jahren zerstörte teilweise gewachsene Strukturen wie im Hansaviertel, durch den Bau von Stadtautobahnen wurden Wohngebiete zerschnitten. All diese Veränderungen finden sich relativ selten in den Stadtbildern der fünfziger Jahre. Deutlich wird dagegen die Tendenz der Maler, unspektakuläre Motive zu wählen – die bewußte Darstellung von »Sehenswürdigkeiten« trat in den Hintergrund.

Betrachtet man die Berliner Stadtbilder im Hinblick auf ihre Motive, lassen sich bestimmte Schwerpunkte im Stadtgebiet festmachen, die häufig dargestellt wurden. In der ersten Hälfte des 19. Jahrhunderts steht der Residenzbereich um die ›Linden‹ im Mittelpunkt der Darstellungen. In der zweiten Hälfte entdeckten die Künstler die vom Abriß bedrohte Altstadt und seltener die sich ausweitende Großstadt. Für die Expressionisten war der »Moloch Großstadt« mit Verkehr und Menschenmassen prägend für die Motivwahl. In den zwanziger und dreißiger Jahren wurde die »Rückseite« Berlins, die Fabriken und proletarischen Wohnviertel, bildwürdig, während in den ersten Nachkriegsjahren hauptsächlich Ruinen, zum Teil sinnbildlich überhöht, dargestellt wurden. Für die fünfziger Jahre läßt sich sagen, daß die Künstler einen Großteil ihrer Motive aus der täglichen Umgebung wählten. Sehr häufig finden sich Fensterausblicke oder Darstellungen aus Wohnvierteln. Meist stand die Lösung malerischer Probleme im Vordergrund, für die das Motiv Anlaß war. Ein relativ häufig aufgenommenes Motiv war die Gedächtniskirche – sie ist einerseits malerisch reizvoll, besitzt andererseits einen starken Symbolcharakter und markiert mit ihrem Standort den neuen Citybereich.[39] Grundsätzlich blieb jedoch die Gewichtung zugunsten des Formalen in den fünfziger Jahren bestimmend.

Vgl. Kat. 220, 227

Neben den traditionell arbeitenden Künstlern, die Berlin in naturalistischer oder spätimpressionistischer Malweise darstellten, brachten die fünfziger Jahre eine künstlerisch eigenständige, qualitätvolle Stadtmalerei hervor, die sich trotz der Dominanz der abstrakten Kunst behaupten konnte.

Anmerkungen

[1] Zur Kunst der frühen Nachkriegszeit gibt es nur wenige Arbeiten; besonders informativ sind Held und Hermand. Vor allem die Kunstgeschichte der DDR hat sich im Zuge der »Erbeaneignung« mit der Kunst nach 1945 beschäftigt. Siehe dazu: Zur bildenden Kunst zwischen 1945 und 1950; Kuhirt; Kat. Weggefährten – Zeitgenossen. Bildende Kunst aus drei Jahrzehnten, Ausstellung Altes Museum, Staatliche Museen zu Berlin, Berlin 1979. – Speziell zum Problem der gegenständlichen Kunst: Kat. Zwischen Krieg und Frieden. – Vgl. auch P. Hielscher, Unbewältigte Vergangenheit. Von der Schwierigkeit, Wirklichkeiten abzubilden, in: Kat. Grauzonen-Farbwelten, S. 225–39.

[2] H. Grundig, Künstlerbriefe aus den Jahren 1926 bis 1957, Rudolstadt 1966, S. 104f.

[3] H. B., Zu einem Gemälde von Heinrich Ehmsen, in: bildende kunst, 2, 1948, Heft 2, S. 28; hier wird Ehmsen wörtlich zitiert.

[4] Zit. nach: Kat. Zwischen Krieg und Frieden, S. 177.

[5] Zit. nach: Kat. Grauzonen-Farbwelten, S. 317.

[6] F. Löffler, 2. deutsche Kunstausstellung, in: Die Kunst und das schöne Heim, 48, 1949, Heft 4, S. 126f.

[7] F. Nemitz, Große Münchner Kunstausstellung 1949, Malerei, in: Die Kunst und das schöne Heim 48, 1949, Heft 2, S. 48f.

[8] Hermand, S. 89.

9 Kuhirt, S. 29.

10 Kuhirt, S. 33. Vgl. zur wirtschaftlichen Situation der Berliner Künstler: E. Lüdecke, Wie leben die Berliner Künstler, in: bildende kunst, 2, 1948, Heft 5, S. 18–22.

11 Kuhirt, S. 33.

12 *»Eine Analyse der Werke ergibt, daß die Spanne von der direkten Situationsschilderung bis zur sinnbildhaften Überhöhung reicht. Dabei sind die Übergänge nicht immer klar, so etwa, wenn sich bestimmte Trümmerdarstellungen einerseits als bloße Sonderfälle des Landschaftsgenres erweisen, andererseits einige wenige Künstler sie zu zeitüberdauernden Inkarnationen der Zerstörung und des Zerfalls sowie der Trostlosigkeit erheben und ihnen dabei gleichzeitig ästhetische Entdeckungen gelingen, die man, so paradox es auch klingen mag, auch als persönlichkeitsbereichernd und erweiternd bezeichen muß. Die sinnbildhaften Veranschaulichungen von Bewußtseinslagen der Zeit bilden wohl den zentralen Bereich jener Kunst.«* (K. M. Kober, Die gesellschaftlichen Grundlagen, Hauptzüge und wichtigste Ergebnisse der Entwicklung der bildenden Kunst in den Jahren 1945–50 in der sowjetischen Besatzungszone und der Deutschen Demokratischen Republik, in: Zur bildenden Kunst zwischen 1945 und 1950, S. 30).

13 Veranstaltet vom Amt für Kunst Prenzlauer Berg. Die folgenden Zitate aus dem Katalogvorwort von G. H. Theunissen, Der Maler und die Großstadt, 1947 o. S.

14 Zur Verwendung der christlichen Ikonographie und Symbolik in den ersten Nachkriegsjahren vgl. Held, S. 50ff. und G. Schultheiß, Vom Mythos und seinen Bildern, in: Kat. Zwischen Krieg und Frieden, S. 16. – Auffällig ist die Verwendung der Triptychon-Form, zum Beispiel bei Horst Strempels »Nacht über Deutschland«, 1945/46 (Berlin [Ost], Nationalgalerie, Staatliche Museen zu Berlin) oder Gerd Neumanns »Totentanz«, 1947 (abgebildet bei Held, Nr. 58).

15 Das Bild wurde 1948 in Dresden auf der Ausstellung »150 Jahre soziale Strömungen in der deutschen Kunst« unter dem Titel »Die Heimgekehrte« ausgestellt.

16 So heißt es in einem Artikel von E. L. in: bildende kunst (2, 1948, Heft 7, S. 17f.) über zeitgenössische Ruinenbilder, daß man zwar spüre, *»wie tief die Trümmerhaftigkeit unseres Daseins die Maler betroffen hat«*, gleichzeitig wird ihnen aber vorgeworfen, daß *»keines der Bilder […] etwas darüber [aus]sagt, woher und warum sie [die Ruinen] da sind«*, und daß die Künstler verliebt seien in die *»zerfaserte, bizarre Abscheulichkeit der Bombenkriegsfolgen«*.

17 *»Die Kriegsdarstellungen unterscheiden sich wesentlich von denen des ersten Weltkrieges. Die Ursachen des Krieges, sein Verlauf, die Kampfhandlungen sind nicht das Thema. Als Ursprung des Unheils werden metaphysische Mächte beschworen, für die die Maler oft traditionsreiche Symbole einsetzten«* (Held, S. 53). Diese Tendenz weist B. Buberl auch für München nach: Die Kunst, das Leben zu lieben – Querschnitt Münchner Graphik 1945–1949, in: F. Prinz (Hg.), Trümmerzeit in München. Kultur und Gesellschaft einer deutschen Großstadt im Aufbruch 1945–49, München 1984, S. 97.

18 Held, S. 29.

19 Gerade an den satirischen Zeitschriften wie Wespennest, Ulenspiegel etc. läßt sich diese Ideologiefeindlichkeit ablesen. Vgl. dazu K. L. Hofmann, C. Präger, »Ulenspiegel«, »Wespennest« und »Simpl«. Drei satirische Zeitschriften der Nachkriegszeit, in: Kat. Zwischen Krieg und Frieden S. 47–57.

20 Zit. nach: Kat. Grauzonen-Farbwelten, S. 287f.

21 E. Hempel, Ruinenschönheit, in: Zeitschrift für Kunst, 2, 1948, Heft 2, S. 76.

22 Neben den in Anm. 1 erwähnten Publikationen aus der DDR zu diesem Zeitraum noch U. M. Schneede, Farbe und merkwürdiges Vorbild ins Land tragen. Entwicklungen in der Kunst der DDR, in: Kat. Zeitvergleich. Malerei und Graphik aus der DDR, Ausstellung Hamburger Kunstverein, Hamburg 1982, S. 14–29, und K. Thomas, Zweimal deutsche Kunst nach 1945. 40 Jahre Nähe und Ferne, Köln 1985.

23 *»Im Jahre 1948 wies die Parteiführung der SED die Künstler mehrfach auf die sozialen Veränderungen in der SBZ hin und forderte sie auf, sie zum gestalterischen Vorwurf zu nehmen«* (Kuhirt, S. 97). Bereits auf der ersten Zentralen Kulturtagung der KPD im Februar 1946 sagte Anton Ackermann: *»Umso mehr freuen wir uns, daß neben offensichtlichen Mißtönen viele verheißungsvolle Töne angeschlagen werden, daß die bildende*

Kunst schon in so kurzer Zeit begonnen hat, das erfolgreich zu gestalten, was heute der Hand des besten Künstlers bedarf: der Neuaufbau Deutschlands aus den Trümmern und Ruinen, wobei der schaffende Mensch im Mittelpunkt steht« (Zit. nach: K. M. Kober [wie Anm. 12], S. 19).

24 Der »Fall Ehmsen« wird ausführlich analysiert in: Kat. Heinrich Ehmsen, Maler. Lebens-Werk-Protokoll, Ausstellung Neue Gesellschaft für bildende kunst, Berlin 1986, S. 88–106. – Ähnlich erging es Oskar Nerlinger, der mit Karl Hofer maßgeblich am Wiederaufbau der Hochschule für bildende Künste in Berlin beteiligt war und mit Hofer die Zeitschrift bildende kunst herausgab; 1951 wurde Nerlinger wegen *»marxistischer Weltanschauung und politischer Haltung im Friedenskampf«* (Lexikon der Kunst, Bd. III, Leipzig 1975, S. 527) ebenfalls aus dem Lehramt entlassen.

25 Vgl. z. B. den Artikel im Tagesspiegel vom 28. 4. 1949, wieder abgedruckt in: Kat. Heinrich Ehmsen (wie Anm. 24), S. 101.

26 J. M. Höscheid, Kunst aus dem Zusammenbruch. Erster Überblick über die deutsche Malerei, in: Kassler Zeitung vom 18. 9. 1949, S. 4.

27 Hermand, S. 202.

28 Vgl. dazu ausführlich: J. Hermand, Die restaurierte Moderne. Zum Problem des Stilwandels in der bildenden Kunst der Bundesrepublik Deutschland um 1950, in: F. Moebius (Hg.), Stil und Gesellschaft, Dresden 1984, S. 279–302.

29 Womit nicht gesagt ist, daß auch das Publikum diesen Wandel akzeptierte; vgl. dazu Hermand, S. 407.

30 K. Heydorn, Junge Gegenstandsmalerei in der BRD, in: Atelier, 1964, Heft 2, S. 23, zit. nach: H. Raum, Die Bildende Kunst der BRD und Westberlins, Leipzig 1977, S. 97.

31 W. Hess, Ernst Schumacher, in: Die Kunst und das schöne Heim, 58, 1960, Heft 7, S. 247.

32 E. Roters, Die Graphik von Carl-Heinz Kliemann. Mit einem Werkverzeichnis von Helga Kliemann, Stuttgart 1976, S. 7.

33 F. Roh, Geschichte der deutschen Kunst von 1900 bis zur Gegenwart, München 1958, S. 212.

34 Kat. Berliner Künstler der Gegenwart, Ausstellung Beethovenhalle und Haus der Städtischen Kunstsammlungen, Bonn 1959, o. S.

35 I. Wirth, Berlin – Maler sehen eine Stadt, Berlin 1963, S. 59.

36 In Berlin fanden 1946 zwei Einzelausstellungen von Werner Heldt statt: in der Bücherstube Lowinsky und der Galerie Rosen, 1947 in der Galerie Bremer; eine große Gedächtnisausstellung zu seinem Tod fand 1954 im Haus am Waldsee statt, sie wurde auch in Westdeutschland gezeigt. 1956 wieder eine Einzelausstellung in der Galerie Bremer. Bereits 1948 erschien das Buch von G. H. Theunissen, Berlin im Spiegel seines Wesens. Zu den Zeichnungen von Werner Heldt, Berlin 1948.

37 So nennt z. B. F. Roh (wie Anm. 33) Werner Heldt, Rudolf Kügler, Otto Eglau, Dietmar Lemcke, Carl-Heinz Kliemann und Ernst Schumacher als Vertreter der gegenständlichen Kunst in Berlin. Auch W. Luft, Malerei in Berlin, in: Das Kunstwerk, 10, 1956/57, Heft 3, S. 3–5, nennt Schmidt-Rottluff, Hofer, Laves, Schumacher und H.-W. Schulz unter den »Alten« und Kliemann, Lemcke und Kügler als Vertreter der jungen Generation.

38 Interessanterweise finden sich auch Namen von Künstlern, die in den zwanziger Jahren bekannt waren, wie Moriz Melzer und William Wauer ebenso wie Künstler, die ungegenständlich arbeiteten, aus materiellen Gründen aber diese Aufträge annahmen wie Berthold Haag, Hans Laabs oder Kurt Lahs.

39 Vgl. dazu: K.-H. Metzger, U. Dunker, Der Kurfürstendamm. Leben und Mythos des Boulevards in 100 Jahren deutscher Geschichte, hg. vom Bezirksamt Wilmersdorf, Berlin 1986, S. 225–29.

Kat. 206

**206 Bruno Bielefeld (1879–1973)
Chaos (Berlin 1945), 1945**
Öl/Lwd; 55 × 81; bez.u. r.: »BrunoBiele-
feld«, auf der Rückseite: »Chaos(Berlin
1945)«.
Berlin, Berlin Museum, Inv. GEM 85/7.

Bielefeld gehört zu den Malern, die sich
seit den zwanziger Jahren auf traditio-
nelle Weise mit Berlin als Bildthema be-
schäftigten; er malte hauptsächlich Alt-
Berliner Ansichten. Das 1945 entstan-
dene Gemälde mit der Siegessäule spie-
gelt nichts mehr von der Idylle der Vor-
kriegszeit wieder. Bielefeld zeigt die Sie-
gessäule von Südwesten, umgeben von
einer Trümmerwüste, die jedoch nicht
der topographischen Realität entspricht.
Die Siegessäule, 1869–73 nach Plänen
Heinrich Stracks als Denkmal der Eini-
gungskriege von 1864, 1866 und
1870/71 auf dem Königsplatz (heute
Platz der Republik) als Endpunkt der
Siegesallee errichtet, wurde von den Na-
tionalsozialisten 1938 im Zuge der Pla-
nung für die Ost-West-Achse (heute
Straße des 17. Juni) auf ihren heutigen
Standort auf dem Großen Stern versetzt
(vgl. Kat. 205). Vom Standpunkt des
Künstlers aus waren Ruinen nicht sicht-
bar, da ja die Siegessäule mitten im Tier-
garten steht. So verbindet Bielefeld to-
pographische Genauigkeit mit künstleri-
scher Freiheit, die den Bildtitel »Chaos«
verdeutlichen soll. Anders als etwa das
Ruinenbild von Hofer (Kat. 213), das

ganz aus der Symbolik heraus wirkt,
ohne daß eine konkrete Stadtlandschaft
gemeint ist, hat Bielefeld sich die Sieges-
säule bewußt als Bildmittelpunkt ge-
wählt: Sie wird rechts und links von Rui-
nen eingerahmt. Auch die beiden Trüm-
merhaufen im Bildvordergrund geben
den Blick auf die Säule frei, so daß der
Blick des Betrachters durch die schmale
Durchsicht genau auf die Säule gelenkt
wird. So entsteht eine Mischform einer
Ruinenlandschaft; die Aussage wird
nicht von reiner Symbolik getragen.
Hier wird die Siegessäule bewußt in eine
Trümmerlandschaft versetzt, so daß sie
sich als ironischer Kommentar zum
»Endsieg« unversehrt über den Ruinen
erhebt. Einzige Anspielung auf noch exi-
stierendes Leben in dieser Trümmerwü-
ste sind zwei Vögel und eine kauernde
Gestalt neben einem Auto. Dieses Motiv
des Menschen in den Ruinen findet sich
auch in der Vorzeichnung, allerdings hat
Bielefeld im Gemälde die Gruppe von
Mutter und Kind durch die Einzelperson
ersetzt, die weniger dramatisch wirkt.
Durch die Veränderung dieser Gruppe
und die süßlich wirkende Farbigkeit
nimmt Bielefeld etwas von der durchaus
kritischen Aussage zurück; vielleicht
wollte er mit der Farbe auch einen
Schimmer von Hoffnung ins Bild brin-
gen. Im Vergleich mit den Ruinenbildern
von Hofer oder Ehmsen (Kat. 211, 213)
wirkt Bielefelds Bild weniger drama-
tisch, weniger auf symbolische Wirkung

Abb. 131 Bruno Bielefeld, Chaos, 1945;
Bleistiftskizze; Berlin, Berlin Museum
(zu Kat. 206).

zielend. Das Leiden und Entsetzen, das
bei Ehmsen und Hofer vermittelt wird,
geht durch das erkennbare Arrangement
und die Farbigkeit bei Bielefeld etwas
verloren.

**207 Wolf Hoffmann (1898–1979)
In Memoriam Berlin, 1945**
Öl/Lwd; 70 × 100; bez. u. l.: »WH 45«.
Hannover, Braunschweig-Hannover-
sche Hypothekenbank (Aktiengesell-
schaft) Hannover.

*»Nach der Schlacht um Berlin kroch ich aus
den Trümmern und sah das Atelierhaus in der
Kurfürstenstraße mitsamt den Bildern, Plat-
ten und aller Habe abbrennen.«* (zit. nach:
Kat. Wolf Hoffmann, Ausstellung Gale-
rie Bassenge, Berlin 1964, o.S.). Seit
1934 hatte Hoffmann in dem 1894 von
Alfred Messel erbauten Atelierhaus in
der Kurfürstenstraße 126 gearbeitet;
auch Reneé Sintenis, Max Pechstein und
Heinrich Graf Luckner hatten hier Ate-
liers. Das Gemälde mit der eingeschrie-
benen Widmung *»Reneé Sintenis/ Max
Pechstein/ Heinrich Grf. v Luckner/ In Me-
moriam 1945«* wird zu einem Gedenkbild

Kat. 207

Abb. 132 Wolf Hoffmann, Berlin 1945, 1945;
Bleistiftzeichnung; Berlin, Berlin Museum (zu
Kat. 207).

an die gemeinsame Arbeit, an die Zerstö-
rung dieser Arbeit; das persönliche Er-
lebnis wird umgesetzt in ein allgemein-
gültiges Bild. Die Inschrift bezieht sich
eindeutig auf dieses Erlebnis. Die Rui-
nen des Atelierhauses sind im Vorder-
grund sichtbar, dann geht der Blick über
eine Straße auf zerstörte Häuser. Ähnlich
wie bei dem Bild von A.W. Dressler
(Kat. 210) wird die topographische Si-
tuation nachweisbar, durch das Bild
selbst aber nicht erklärt: Von Berlin blei-
ben im Gemälde Hoffmanns nur Brand-
mauern und Giebel übrig. An zwei
Brandmauern erkennt man noch die
Strukturen der Wohnungen − einziger
Hinweis auf menschliches Leben. Die
merkwürdig schmalen, spitzen Ruinen
scheinen sich unendlich hintereinander
zu reihen, der Mond taucht sie in ein fah-
les grau-rosa Licht. Die Atmosphäre, die
von dieser zerstörten Stadtlandschaft
ausgeht, ist weniger von Entsetzen oder
Angst erfüllt wie bei Ehmsen (Kat. 211)
oder Hofer (Kat. 213) als von Trauer.
Über der Stadt liegt eine tödliche Stille,
als ob jegliches Leben vernichtet sei.
Trotz der persönlichen Nähe des Künst-
lers zum dargestellten Geschehen gibt
Hoffmann kein Abbild, vielmehr ordnet
er die Wirklichkeit einer künstlerischen,
ornamentalen Struktur unter, die beson-
ders an den gereihten, spitzgiebeligen
Häusern sichtbar wird, ebenso an der
komponierten Aufteilung in Vorder-,
Mittel- und Hintergrund, die jeweils

auch farblich akzentuiert werden. So
schafft Hoffmann eine Raumtiefe, in der
die hellen Ruinen fast zu schweben schei-
nen. Die nächtliche Stadt strahlt eine
tödliche Stille aus. Eine Welt ist versun-
ken, ihr hat Hoffmann mit diesem Bild
einen Grabstein gesetzt.

Lit.: Kat. Zwischen Widerstand und
Anpassung. Kunst in Deutschland
1933−1945, Ausstellung Akademie der
Künste, Berlin 1978, S. 162f. − Kat.
Wolf Hoffmann zum 80. Geburtstag,
Ausstellung Galerie Pels-Leusden,
Berlin 1978, Nr. 1.

208 Jeanne Mammen (1890−1976)
Kirche auf dem Winterfeldplatz, 1945
Öl und Spitzenapplikationen auf Pappe;
101 × 72; bez. u. r.: »J M«.
Berlin, Berlinische Galerie, Inv. BG-M
183/76.

Die katholische Sankt-Matthias-Kirche
auf dem Winterfeldplatz in Schöneberg
wurde 1892−95 von Engelbert Seibertz
in neugotischen Formen erbaut. Jeanne
Mammen zeigt die Chorseite der Kirche,
blickt also von Norden auf den Apsiden-
kranz, während sich die Hauptfassade
mit dem Turm auf der Südseite an der
Pallasstraße befindet. Bei dem querste-
henden Gebäude im Bildvordergrund
handelt es sich um einen Barackenbau,
der 1918 für das Arbeitsamt Südwest er-

richtet wurde und trotz mehrerer Abriß-
anträge der Gemeinde erhalten blieb;
1933 wurde er »zur Einrichtung von Ge-
schäfts- und Versammlungsräumen für städti-
sche Jugendorganisationen dem städtischen
Jugendamt zur Verfügung« gestellt − das be-
deutete die Nutzung der Räume durch
die Hitlerjugend. Diese als Provokation
empfundene Nähe von Kirche und na-
tionalsozialistischer Jugend führte dann
auch, wie Gemeindemitglieder berich-
ten, zu Übergriffen der Hitlerjugend.
Heute befindet sich an dieser Stelle ein
Anfang der sechziger Jahre errichteter
Pfarrsaal.
Ob Jeanne Mammen, die auf die Macht-
übernahme der Nationalsozialisten mit
einem radikalen Stilbruch reagierte, von
ihrem gegenständlichen Schaffen abwich
und sich bewußt gegen die nationalsozia-
listische Kunstpolitik stellte, indem sie
einen an Picasso orientierten Kubo-Fu-
turismus aufnahm, durch die Betonung
des Barackenbaus im Vordergrund in-
haltlich auf diese Situation anspielte,
wird nicht klar. Bemerkenswert ist aller-
dings, daß die Kirche bereits 1944 be-
schädigt war und am 30. 1. 1945 fast voll-
ständig zerstört wurde. Sollte das Bild
tatsächlich 1945 entstanden sein, zeigt es
nicht den realen Zustand der Kirche. Die
kräftige Farbigkeit des blauen Himmels
und des leuchtenden Orangerot des
Backsteins vermitteln auch keine be-
drohliche Stimmung. Vielmehr scheint
der Umgang mit den verschiedenen Ma-

terialien – die collageartig in die leeren Fensteröffnungen als Maßwerk eingeklebten Papierspitzen, die über die gemalten Mauern geklebten Streifen mit Mauerstruktur – spielerisch den desolaten Zustand des Baues anzudeuten.

Lit.: E. Roters, Der Bruch, in: Kat. Jeanne Mammen 1890–1976, Ausstellung Hans-Thoma-Gesellschaft, Reutlingen 1981, S. 30–38. – Zur Kirche: G. Streicher, E. Drave, Berlin. Stadt und Kirche, Berlin o. J. (1980), S. 294; – Zitat aus: Unsere St. Matthias-Pfarrei im Wandel der Zeiten, hg. von Pfarrer A. Coppenrath, Berlin 1938, S. 55.

209 Unbekannter Künstler
Zerstörte Admiral-Scheer-Brücke, um 1945
Öl/Lwd; 62 × 200.
Berlin, Gero Neumann.

Die Admiral-Scheer-Brücke entstand anstelle der Alsenbrücke, die sowohl die Unterspree als auch die Einmündung des Humboldthafens überspannt hatte. Die erste Brücke an dieser Stelle war eine 1858–65 nach Entwürfen Stülers ausgeführte gußeiserne Bogenbrücke, die 1895–1900 von einer Stein-Eisen-Konstruktion ersetzt wurde. Auch diese Brücke wurde bald wieder abgerissen und 1925–28 durch die hier dargestellte Hängebrücke (bis 1933 Hugo-Preuss-Brücke) ersetzt. Im Rahmen der Speerschen Stadtplanung zur Umgestaltung Berlins sollte auch diese Brücke einer Spreeregulierung weichen, was durch den Kriegsausbruch verhindert wurde. Das Bild zeigt die (wohl von der Wehrmacht) zerstörte Brücke von Norden. Zwischen den Resten der Brückenköpfe erkennt man die Ruine des Reichstages mit dem Skelett seiner ausgebrannten Kuppel. Das extreme Querformat, das sich der Brückenform anpaßt, gestattete dem Künstler einen panoramahaft weiten Blick auf die Silhouette der zerstörten Stadt. Der Standpunkt des Künstlers war nicht zufällig gewählt. Deutlich lassen sich kompositorische Absichten erkennen wie die Symmetrie des Bildaufbaus, die den Reichstag unverstellt sichtbar macht und eine Ausgewogenheit der Komposition trotz des Querformats schafft. Die Atmosphäre von Zerstörung und öder Verlassenheit wird durch die bräunliche Farbgebung betont. Die

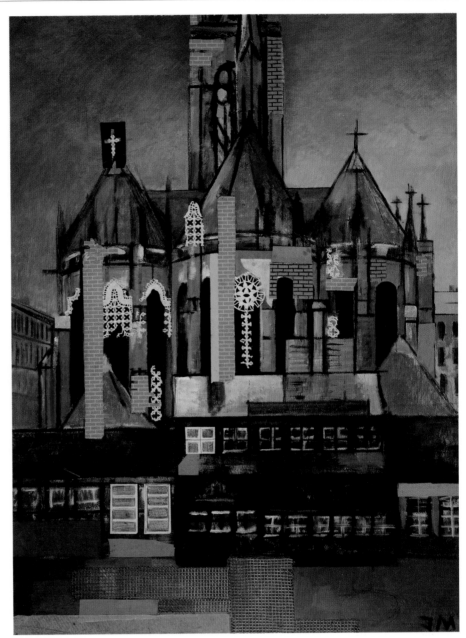

Kat. 208

Brücke und die sie umgebenden Ruinen scheinen in einem giftigen Sumpf zu versinken, als ob die Natur wieder von der Stadt Besitz ergreifen wolle.

Das wahrscheinlich kurz nach Kriegsende entstandene Gemälde gehört in die Reihe der »topographischen« Ruinenbilder, das heißt, sein Motiv läßt sich genau bestimmen. Eine bildhaft-symbolische Überhöhung des Ruinenmotivs wie bei Hofer (Kat. 213) oder Ehmsen (Kat. 211) ist nicht ohne weiteres erkennbar. Vielmehr schien der Künstler fasziniert von der Atmosphäre der Auflösung und

des Untergangs, die durch die im Wasser versinkenden Brückenteile besonders sinnfällig wird.

In der verwischten und flüchtigen Malweise und der reduzierten Farbigkeit erinnert das Bild an die Blätter Hans Goetschs, der das zerstörte Berlin in unzähligen aquarellierten Kohlezeichnungen festgehalten hat, die eine ähnlich wehmütige Stimmung ausstrahlen.

Lit.: Zur Brücke: H. Pitz, W. Hofmann, J. Tomisch, Berlin-W. Geschichte einer Stadtmitte, Berlin 1984, Bd. 2, S. 96.

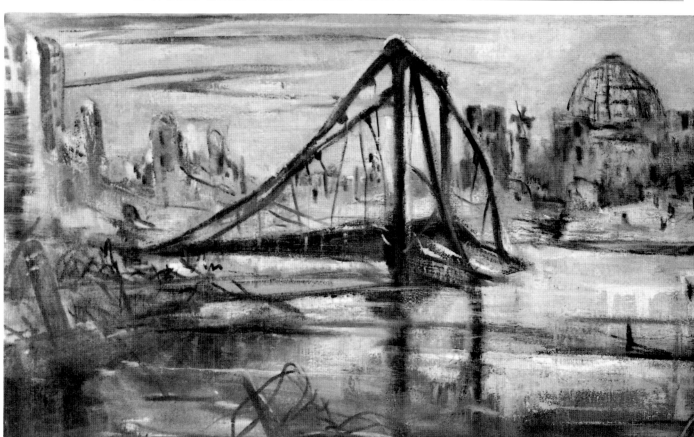

Kat. 209

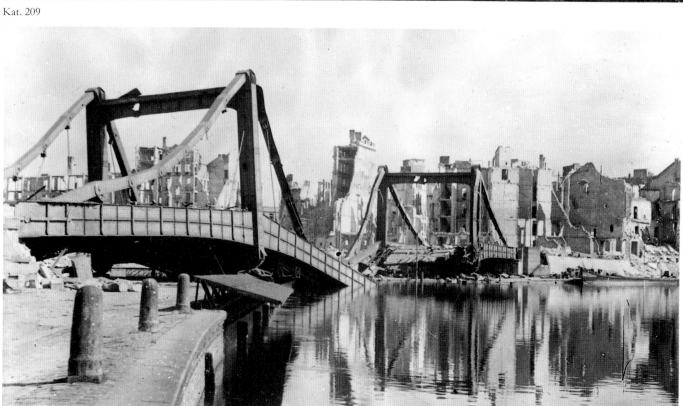

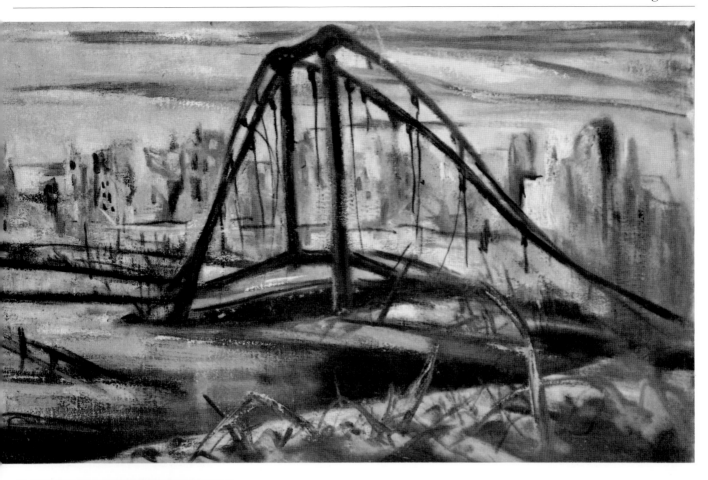

Abb. 134 Hans Goetsch, Zerstörte Admiral-Scheer-Brücke, 1946/47; Aquarell über schwarzer Kohle; Berlin, Berlin Museum (zu Kat. 209).

Abb. 133 Admiral-Scheer-Brücke, 1945; Foto (zu Kat. 209).

210 August Wilhelm Dressler
(1886–1970)
Flüchtling in der Nettelbeckstraße, 1946

Öl/Lwd; 60 × 70; bez. u. l.: »Dressler« (mit Zeichen; Abb. S. 384). Regensburg, Ostdeutsche Galerie Regensburg, Inv. 619.

Dressler hat sich malend stets mit der »Schattenseite des menschlichen Daseins« (Kinkel) beschäftigt; immer steht der einfache Mensch in seiner alltäglichen Umgebung im Mittelpunkt der Darstellung. Auch in dem 1946 entstandenen Gemälde bilden die Ruinen der zerstörten Nettelbeckstraße (heute An der Urania) den Hintergrund für die Flüchtlingsfrau – 1948 wurde das Bild unter dem Titel »Die Heimgekehrte« ausgestellt –, die mit ihrer auf einem Handkarren gepackten Habe in die Trümmerlandschaft Berlins zurückkehrt. Dort, wo einst Menschen lebten und arbeiteten, zeugen nur noch Ruinen von der Vergangenheit, die verhärmte Frau scheint ihr Schicksal ergeben anzunehmen. Auch hier geht, wie bei vielen Ruinenbildern dieser Zeit, die Darstellung ins Allgemeine über. Die Frau und ihr Handwagen stehen für alle Heimatlosen, die Ruinen der Nettelbeckstraße für alle zerstörten Straßen. Der Mensch als Opfer, sein Schicksal tragend, steht im Vordergrund. Dennoch zeichnet sich das Bild durch seine unpathetische Darstellung aus, denn Dressler »[...] *identifiziert sich mit jenen Verkörperungen kleinbürgerlicher Enge, mit jenen Enttäuschten und Verlassenen, mit jenen Teilnehmern einfacher Freuden und leiser Hoffnungen. In seiner Malerei gewinnt das Figurale durch die Fähigkeit, phrasenlos Gefühl zu objektivieren, ›edle Einfalt und stille Größe‹, eine schlichte Monumentalität und einen sachlichen Ernst.«* (Kinkel). Mit seiner Tendenz, das Schicksalhafte zu betonen und die Menschen als Opfer zu zeigen, gehört das Bild zu den typischen Ruinenbildern der ersten Nachkriegsjahre, in denen zwar die Folgen des Krieges gezeigt, aber keine Schuldzuweisungen angedeutet werden. Indem sich der Künstler auf das Menschliche zurückzieht, bleibt er unverbindlich und vermeidet Konfrontation.

Lit.: H. Kinkel, A. W. Dressler, München 1970, S. 6.

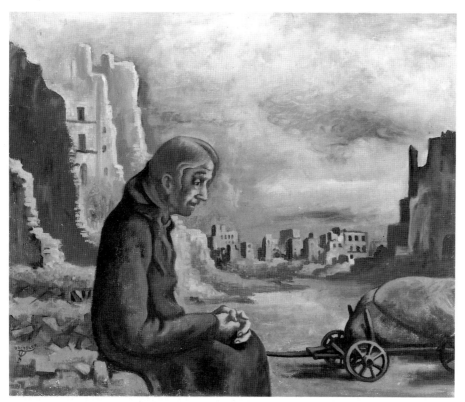

Kat. 210

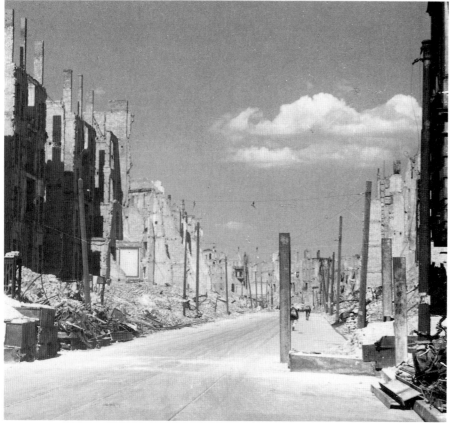

Abb. 135 Nettelbeckstraße (heute An der Urania), 1945; Foto (zu Kat. 210).

211 Heinrich Ehmsen (1886–1964)
Vision einer Bombennacht, 1947
Öl auf Holz; 33 × 40; bez. u. r.:
»Ehmsen«.
Wien, Dr. Horst Ehmsen.

Ehmsens »Vision einer Bombennacht«
gehört in die Reihe der Nachkriegsbil-
der, die sich mit den Kriegsereignissen
beschäftigen. Im Bereich der Stadtmale-
rei ist es den Ruinenbildern zuzuordnen.
Ehmsens soziales und politisches Enga-
gement, das sich durch sein gesamtes
Werk zieht, fand nach Kriegsende seinen
Niederschlag in einer Reihe von Kriegs-
bildern (»In den Trümmern«, 1945, Pri-
vatbesitz Stuttgart; »Ende eines Krie-
ges«, 1945, Privatbesitz Stuttgart; »Stadt
in Trümmern«, Aquarell, 1948, Museum
der bildenden Künste Leipzig). Inner-
halb des Gesamtwerkes bilden sie einen
eigenen Komplex, denn sie haben nichts
von der glühenden Farbigkeit, der ex-
pressiven Leidenschaft, die Ehmsens Stil
seit den zwanziger Jahren prägten. Viel-
mehr scheint es, als ob das Thema der
Zerstörung der Städte und der Vernich-
tung des Lebens eine eigene Gestaltung
forderte. So beschränkt sich Ehmsen auf
die Darstellung eines schemenhaften
Ruinenkomplexes, der stellvertretend
für die zerstörte Stadt steht, während im
Vordergund ebenso schemenhafte Men-
schen, stellvertretend für die bedrohte
Kreatur, vor dem Bombenangriff zu flie-
hen versuchen.
Ähnlich wie in anderen Ruinenbildern
wird hier der Eindruck des zerstörten
Berlin umgesetzt in ein visionäres Bild
der Vernichtung. Allerdings fällt auf, daß
die Menschen meist als Opfer, nicht als
Verursacher gezeigt werden. Ähnlich wie
in Hofers »Ruinennacht« (Kat. 213) wird
hier ein Sinnbild der Angst beschworen,
die Darstellung geht über ein Stadtbild
hinaus und erhält einen mahnenden Cha-
rakter. Der gespenstische Eindruck wird
besonders von den bleichen Farben her-
vorgerufen. Der Vordergrund und die
Ruinen sind in demselben gebrochenen
Weiß gehalten; es gibt also keinen Über-
gang zwischen Erdboden und Häusern.
Von diesem weißen Grund sind die Men-
schen effektvoll abgehoben. Der nächt-
liche schwarz-grüne Himmel wirkt hin-
ter den weißen Häusern besonders be-
drohlich und bedrückend. Indem der
Künstler die Menschen zwei Jahre nach
Kriegsende mit diesem Bild konfron-
tierte, noch einmal an die Schrecken erin-

nerte, weist er nicht nur auf die Vergangenheit hin, sondern impliziert die Mahnung, daß Ähnliches nie wieder geschehen dürfe. Er fühlt sich einer moralischen Haltung verpflichtet, die in Kunst ein Mittel zur gesellschaftlichen Veränderung sieht.

Lit.: A. Schneider, in: Kat. 1945–1985, S. 39. – Kat. Heinrich Ehmsen, Ausstellung Nationalgalerie, Staatliche Museen zu Berlin, Berlin 1986, S. 30. – Kat. Heinrich Ehmsen, Maler. Lebens-Werk-Protokoll, Ausstellung Neue Gesellschaft für Bildende Kunst, Berlin 1986, S. 95 f. (hier wird das Bild auf 1949 datiert).

212 Bernhard Klein (1888–1987)
Berlin 1945, 1947

Öl/Lwd; 71 × 91; bez. u. r.: »BERN-HARD KLEIN 1947«.
Berlin, Galerie Nierendorf.

Bernhard Klein war Mitbegründer der »Novembergruppe«, Lehrer an der Reimann-Schule, Bühnenbildner und Maler bis zu seinem Berufsverbot 1937. Während des Krieges arbeitete er bei der Deutschen Zeichenfilm-Gesellschaft-Berlin und fertigte in dieser Zeit Skizzen von der Zerstörung Berlins an, die er nach dem Krieg in Gemälde umsetzte.
»Berlin 1945« zeigt eine Straßenszene kurz nach Kriegsende. Links vor der Bretterwand erkennt man einen amerikanischen Soldaten. Inmitten der Ruinen geht das Leben weiter. Die Menschen treffen sich auf der Straße, um Informationen auszutauschen und sich mit Hilfe von öffentlichen Wandzeitungen und Aufrufen den veränderten Umständen anzupassen; das Leben beginnt sich wieder zu normalisieren. Selbst die Trostlosigkeit der Ruinen strahlt eine gewisse Ruhe aus, der Schrecken der Bombenangriffe ist vorüber. Im Gegensatz zu einigen Ruinenbildern der frühen Nachkriegszeit, in denen Trümmerlandschaften moralische Aussagen über den Krieg vermitteln sollten, die Menschen häufig in ihrer Rolle als Opfer dargestellt wurden (vgl. Kat. 211, 213) und die topographische Situation zugunsten einer symbolischen Überhöhung unwichtig erschien, zeigt Klein kühl und distanziert die Menschen, die sich im Frieden zurechtzufinden versuchen. Das Bild enthält – was durchaus ungewöhnlich ist – einen konkreten Hinweis auf das politi-

Kat. 211

Kat. 212

sche Geschehen: auf der Bretterwand ist eine antijüdische Parole sichtbar, in der das Wort »Jude« durchgestrichen und durch »Nazi« ersetzt wurde, darunter befindet sich eine Hitlerkarikatur. So wird Herrschaft und Ende des Nationalsozialismus verbildlicht und dem Bild die Unverbindlichkeit genommen, indem auf die Gründe für die in Trümmern liegende Stadt hingewiesen wird.

213 Karl Hofer (1878–1955)
Ruinennacht, um 1947
Öl/Lwd; 68 × 84.
Berlin, Berlin Museum, Inv. GEM 86/5.

Hofers Gemälde gehört in die Reihe der Ruinenbilder, die in der ersten Nachkriegszeit als Reaktion auf die Zerstörungen des Zweiten Weltkriegs entstanden. Hofers Gemälde, das die nächtliche Ansicht einer in Trümmern liegenden Stadt wiedergibt, will mehr, als Zerstörung zeigen. Es beinhaltet allgemeine Aussagen über das Elend des Krieges. Daher ist hier auch keine topographisch genau festgelegte Situation dargestellt, keine konkrete Berliner Ruinenlandschaft gezeigt.
Die »Ruinennacht« ist das letzte von drei Bildern Hofers zu diesem Thema. Stand
Kat. 213

in den beiden vorangegangenen, »Mann in Ruinen«, 1937 (Kat. 200) und »Frau in den Trümmern«, 1945, noch der Mensch, das Hauptthema Hofers, im Mittelpunkt der Darstellung, so fehlt er hier ganz. Leiden und Angst, Verzweiflung und Einsamkeit werden in der »Ruinennacht« durch die Darstellung der Ruinen selbst vermittelt. Der Mond, ein heller Fleck in der ansonsten erdig-braunen Farbigkeit, beleuchtet eine Trümmerlandschaft, in der die toten Häuser ein dämonisches Eigenleben zu führen scheinen. Durch die Andeutung von menschlichen Gesichtszügen, die sich aus der Kombination einzelner Bildteile ergeben, erreicht Hofer einen surrealen Eindruck. Die maskenhaften Fratzen der Häuser scheinen höhnisch zu triumphieren. Die Eindringlichkeit der Darstel-

lung erreicht Hofer durch den Verzicht auf ästhetische Überhöhung der Ruinen. Auch fehlen anklagend-pathetische Elemente der christlichen Symbolik, die häufig in anderen Ruinenbildern der Zeit verwendet werden. Die letztendlich resignative Stimmung des Bildes entsprach durchaus Hofers Auffassung der politischen und künstlerischen Situation der Nachkriegszeit, mit der er sich in Bildern wie »Totentanz« (1946) oder »Atomserenade« (1947) immer wieder auseinandersetzte. Hofer sah die Zukunft sehr pessimistisch: ›*Lähmend wirkt es mitunter, wenn es ins Bewußtsein tritt, daß auch diese Werke der Vernichtung anheimfallen, denn sie stehen nicht am Ende, sondern am Anfang von viel furchtbareren Dingen, als wir sie erlebt haben.*‹ (Brief vom Januar 1945 an Leopold Ziegler, zit. nach: Kat. Karl Hofer, Aus-

Kat. 214

stellung Staatliche Kunsthalle Berlin 1979, S. 120.)

Die Grausamkeit des Krieges und die Zerstörung, die Hofer in Berlin miterlebt hatte – 1943 wurde sein Atelier in der Freiherr-vom-Stein-Straße mit 150 Werken von Bomben vernichtet –, hat er mit diesen gespenstischen Häuserfratzen komprimiert dargestellt. Auffällig ist dabei noch, daß das von Hofer benutzte Motiv der »belebten« Ruinen sich auch in der zeitgenössischen Lyrik findet. So heißt es etwa bei Herrmann Rossmann (»Zerbombte Stadt nach dem Gewitter«, 1946):

>Um leere Fenster irrt der letzte Blitz*
wie um entsetzte, tote Augenhöhlen,
zerborstne Mauern, einst des Lebens Sitz,
klagen wie Münder um verlorne Seelen.<

Ähnlich auch bei Hedda Zinner (»Nun bin ich heimgekehrt«, 1947):

»Nun stieren rechts und links nur noch
Ruinen;
Aus toten Fensterhöhlen: starre Mienen

Gespensterhafter, schwarzer Ungeheuer!«
(Zit. nach: W. Rothe [Hg.], Deutsche Großstadtlyrik vom Naturalismus bis zur Gegenwart, Stuttgart 1981, S. 347, 364.)

Lit.: A. Schneider, in: Kat. 1945–1985, S. 40. – G. Schultheiß, in: Kat. Zwischen Krieg und Frieden, Ausstellung Frankfurter Kunstverein, Berlin 1981, S. 17. – E. Furler (Hg.), Karl Hofer. Leben und Werk in Daten und Bildern. Frankfurt am Main 1978, S. 125.

214 Werner Heldt (1904–1954)
Berlin am Meer, 1948
Öl auf Pappe; 39 × 58; bez. u. r.: »WH. 48«.
Berlin, Sammlung B.

Das Thema »Berlin am Meer« taucht in der Kunst Werner Heldts zuerst auf einer 1929 entstandenen Kohlezeichnung auf

(Schmied/Seel, Nr. 140, verschollen); gleichzeitig entstehen Zeichnungen wie »Traum vom Meer« (1930, Schmied/Seel, Nr. 191) und »Il vivait toujours au bord de la mer (am Rande der Verzweiflung)« (um 1930, Schmied/Seel, Nr. 212) und Gemälde mit Titeln wie »Nordische Stadt« (Schmied/Seel, Nr. 172 und 249). Für die nordische Stadt wird ihm Husum, die *»graue Stadt am grauen Meer«* (Schmied/Seel, S. 35), das er nur aus der Dichtung kennt, zum Symbol seiner Sehnsucht. Den Gegenpol, den Süden, lernte er 1933–36 auf Mallorca kennen. Als er 1945 aus der Kriegsgefangenschaft in das zerstörte Berlin zurückkehrte, war Berlin ein Trümmermeer: *»Es muß eine entscheidende Erfahrung gewesen sein, als er 1945 schlagartig in den Trümmermassen, im Schuttgeröll, das Meer – sein Meer – erkannte. Was war diese Erfahrung anderes als die Legitimation seiner Träume durch die Realität? Der Krieg war – eine furchtbare Sintflut – durch die Stadt gegangen, hatte sie ausgewaschen, den Träumen geöffnet. Das bedeutete neuen Beginn. Das inspirierte*

Kat. 215

Abb. 136 Conrad Felixmüller, Brandenburger Tor 30. 5. 48; Bleistiftzeichnung; Nürnberg, Germanisches Nationalmuseum (zu Kat. 215).

ihn in vielen Verwandlungen die eine große Metapher zu malen: Berlin am Meer.« (Schmied/Seel, S. 69).
So entstand auch das erste Gemälde dieses Titels bereits 1946 (Schmied/Seel, Nr. 374); hier ist es ein Meer, das weniger an Trümmer oder Schutt erinnert (wie Heldt es in gleichzeitigen Zeichnungen und Aquarellen darstellt, z. B. Schmied/Seel, Nr. 361–362, 443–444, 447–448), sondern friedlich die leeren Straßen überflutet hat und im Mittelpunkt des Bildes einen Platz überspült, in dessen Mitte noch ein Denkmal über die Oberfläche ragt. Spätere Fassungen des Themas entstanden 1952: ein Ölgemälde, das das Motiv des ersten Bildes wieder aufgreift, ebenso wie eine Kohlezeichnung (Schmied/Seel, Nr. 740 und 750).
Anders in dem 1948 entstandenen Gemälde: Hier begegnen sich das reale und das Trümmermeer. Während im Hintergrund Häuser und eine in die Bildtiefe führende Straße zu sehen sind, geht der Blick aus dem Fenster zuerst auf das links anbrandende Meer und einen Kutter, dem auf der rechten Bildhälfte eine sich von rechts heranwälzende Schuttwelle entspricht. So entsteht eine poetische Verbindung von Realität und Traum, von Vergangenheit und Zukunft, wie Heldt es selbst charakterisierte: *»Ich habe in meinen Bildern immer den Sieg der Natur über das Menschenwerk dargestellt. Unter dem Asphalt Berlins ist überall der Sand un-*

serer Mark. Und das war früher einmal Meeresboden. Aber auch Menschenwerk gehört zur Natur. Häuser wachsen an Ufern, welken, vermodern. Menschen bevölkern die Städte, wie Termiten. Kinder spielen gerne mit Wasser und Sand; sie ahnen vielleicht noch, woraus so eine Stadt gemacht wurde.« (Zit. nach: Schmied/Seel, S. 66.)
Stilistisch gehört das Bild in eine Zwischenphase. Während die Auffassung der Häuser noch an die Vorkriegsbilder erinnert, ebenso wie die Bildtiefe, die sich auf späteren Bildern ganz verliert (vgl. Kat. 228), weist die Farbigkeit, vor allem das Weiß der Häuser und die gelbe Brandmauer, schon auf die späteren Häuserstilleben hin. Eine Ausnahme im Werk Heldts dagegen scheint das kräftige Violett des Vorhanges und der Schuttwelle zu sein, wodurch der Vordergrund besonders betont wird.

Lit.: Schmied/Seel, Nr. 449.

215 Conrad Felixmüller
(1897–1977)
Brandenburger Tor, 1948
Öl/Lwd; 22,5 × 30,5; bez. u. r.: »C. Felixmüller 48«.
Berlin, Berlin Museum, Inv. GEM 85/12.

Felixmüller begann als politisch engagierter Expressionist, aber bereits Mitte

der zwanziger Jahre wandelte sich sein Stil zu einem fast neusachlichen Realismus, in den immer stärker, vor allem in den nun zahlreich entstehenden Familienbildern, ein idyllisch-konservativer Zug einfloß (vgl. Kat. 198). Das Spätwerk Felixmüllers wird beherrscht vom farbigen Erfassen des Optischen, das farbige Abbild des Gegenstandes steht im Mittelpunkt seiner Bilder. Felixmüller distanzierte sich nach dem Krieg von der Politik und widmete sich nur noch der Malerei. So ist auch sein »Brandenburger Tor« frei von den politischen oder moralischen Implikationen anderer Stadtbilder dieser Zeit, es weist weder auf die Leiden noch auf die Zerstörungen des Krieges hin. Das Gemälde zeigt das Brandenburger Tor von Westen, dahinter sieht man auf die Straße »Unter den Linden«. Auffallend ist vor allem die Bildaufteilung: Eine Horizontale trennt in der Mitte die Leinwand in zwei Hälften, deren obere das Brandenburger Tor einnimmt, während die untere fast leer bleibt. Die Vertikalen werden von den Säulen des Tores gebildet, so daß trotz der Ungleichgewichtigkeit der Bildhälften eine Verspannung stattfindet. Die Einheit des Bildes wird aber hauptsächlich von der Farbigkeit gewährleistet, die Palette Felixmüllers ist ganz auf wenige grau-grün-braune Tonwerte beschränkt, die die Atmosphäre eines trüben, grauen Tages wiedergeben. Lediglich die rote

Kat. 216

Abb. 138 Hans Jaenisch, Luftbrücke 3, 1948;
Tempera-Flachrelief/Pappe; Berlin, Hans
Jaenisch (zu Kat. 216).

Fahne auf der Quadriga bildet einen far-
bigen Akzent und ist gleichzeitig Hin-
weis auf die geschichtliche Situation. Fe-
lixmüller ließ sich nicht von Zeitströ-
mungen beeinflussen; sein konsequent
realistischer, das Handwerkliche beto-
nender Stil, der bewußt konservativ ist,
will reine, farbige Malerei sein: *»Die Ma-
lerei strahlt durch ihren optischen Reichtum
von dieser Welt unsere geistvolle Eroberung,
wie unser seelisches Entzücken, in dieser Welt
zu leben, gleicherweise wider: Die Sonne und
die Nacht, das Kolorit der Blumen und den
Wasserwogenprall, Waldüppigkeit und Sanft-
heit von Fluren [...] Die Welt ist Inhalt der
Malerei. Ihre Mittel sind geschult und erfun-
den in langer Kette von Urbeginn an; geformt
von Raffael und Leonardo, von Holbein, Ma-
net, Leibl diszipliniert; nicht zu erschüttern
von Jahrhunderte dauernden mörderischen
Kriegen. Doch die Malerei dokumentiert sich
heute, nach zwei Weltkriegen, immer noch als
Ausdruck vom Menschen im Wirrsal der Au-
genblicke, sich als das ruhige Ewige unseres
Daseins – und sei es nur in einem Antlitz, ei-
nem Stück Himmel über Feld und Stadt, ei-*

*nem müden Pferd, einer sinnenden Frau oder
einer verblühenden Rose [...]«* (C. Felixmül-
ler, Zur Malerei, 1948, zit. nach: Kat.
Conrad Felixmüller, S. 174.)

Lit.: Kat. Conrad Felixmüller. Werke
und Dokumente, Archiv für Bildende
Kunst, Ausstellung Germanisches
Nationalmuseum, Nürnberg 1981/82,
Nr. 104.

**216 Hans Jaenisch
(geb. 1907, lebt in Berlin)
Luftbrücke 4, 1948–49**
Tempera-Flachrelief auf Pappe;
46 × 137; bez. u. r.: »Jae.«.
Berlin, Hans Jaenisch.

In den Jahren 1948 und 1949 schuf Hans
Jaenisch eine Reihe von Luftbrücken-
Bildern. Sie geben zwar keine Stadtan-
sicht von Berlin wieder, gehören also im
engeren Sinne nicht zur Stadtmalerei,
setzen aber ein für die Geschichte Berlins
überaus wichtiges Ereignis künstlerisch
um, nämlich die Blockade und die Luft-
brücke. Als im Juni 1948 die Währungs-

reform auch in den Westsektoren Berlins
in Kraft trat, die Anbindung an die West-
zonen damit verstärkt wurde, reagierte
die sowjetische Besatzungsmacht mit der
Blockierung aller Landwege von und
nach Berlin. Somit war die Versorgung
Berlins nur noch aus der Luft möglich.
Vom 26. Juni 1948 bis zum 12. Mai 1949
wurde Berlin über die von den Amerika-
nern organisierte Luftbrücke mit Koh-
len, Lebensmitteln und Industriegütern
versorgt. Die Prägung des Lebens der
Berliner durch die sie mit der Außenwelt
verbindenden Flugzeuge findet in den
Bildern Jaenischs seinen künstlerischen
Niederschlag. Waren während des Krie-
ges Flugzeuge verbunden mit Angst vor
Bombenangriffen, so wurde nun der
nächtliche Fluglärm der »Rosinenbom-
ber« zum Symbol des Überlebens und
der Hilfe. Diesen symbol- und zeichen-
haften Aspekt betont Jaenisch in seinen
Bildern, die man kaum als Gemälde be-
zeichnen kann; vielmehr handelt es sich
um Flachreliefs. Aus Mangel an Ölfarben
mischte sich der Künstler sein Arbeits-
material selbst, das beim Trocknen eine
eigene Dynamik entwickelte und so eine

Abb. 137 Hans Jaenisch, Luftbrücke mit Mond, 1948; Tempera-Flachrelief/Pappe; Berlin, Hans
Jaenisch (zu Kat. 216).

rissige Oberfläche bildete, in die Jaenisch zusätzlich Kratzer und Ritzungen einfügte, die den Bildern einen archaischen Charakter verleihen. Die Beschäftigung mit dem Thema Luftbrücke führte zu verschiedenen Lösungen in verschiedenen Abstraktionsgraden. Gemeinsam ist den Bildern die strukturierte Oberfläche und die geritzten Konturen sowie die Dominanz einer Grundfarbe, die in ihren Brechungen das Bild beherrscht; auch die starke Zeichenhaftigkeit, die die Flugzeuge auf den Zustand des Schwebens reduziert. Die hier gezeigte »Luftbrücke 4« ist auf einer Blauskala aufgebaut; die Flugzeugformen sind aus farbigen Flächen konstruiert und auf ihre Grundformen reduziert. Der Mond auf der rechten Bildhälfte setzt einerseits einen farbigen Akzent, andererseits veranschaulicht er das am – Himmel-Schweben der Flugzeuge. Auch durch das langgezogene Querformat wird diese Bewegung betont.

Lit.: K. H. Hoyer, Hans Jaenisch, Teufen 1971, S. 16 ff. – Ders., Die transparente Welt. Der Maler Hans Jaenisch, in: Speculum Artis, 17, Heft 8, 1965, S. 32.

217 Gerhard R. Hauptmann (geb. 1920, lebt in Berlin) Stehengebliebene Häuser, 1949

Öl auf Pappe; 42,7 × 61,8; bez. u. l.: »GERHARD R. HAUPTMANN 49«. Berlin, Gerhard R. Hauptmann.

Die Weddinger Stadtlandschaft bildete in den ersten Nachkriegsjahren ein häufiges Bildmotiv für Hauptmann. Hier hatte er 1946 im Rahmen des »Kulturbundes zur demokratischen Erneuerung Deutschland« das Maleraktiv Wedding mitbegründet, das sich einer realistischen Darstellungsweise verschrieben hatte. Die Künstler setzten sich als Ziel, die Wirklichkeit »zu bewältigen, indem sie sie gestalten [...] sie transponieren das Reale und verdichten es.« (Zit. nach: Held, S. 249.) In diesem Sinn sind die »Stehengebliebenen Häuser«, wenn auch eine konkrete topographische Situation gewählt wurde (nach Auskunft des Künstlers die Müller- Ecke Utrechter Straße), ein Sinnbild für den gesamten Wedding mit seiner charakteristischen Mietskasernenbebauung, die ihn zu einem der größten Berliner Arbeiterbezirke machte. Die Wir-

Kat. 217

kung des Bildes wird bestimmt von drei Häuserblöcken mit riesigen Brandmauern, auf denen man teilweise noch die Strukturen der Nebenhäuser erkennen kann, von denen nur noch Mauerreste übriggeblieben sind. Die »schmutzigen«, rosa-braunen Farben unterstreichen die Atmosphäre von Zerstörung und Ärmlichkeit, verleihen dem Bild aber gleichzeitig eine leise Poesie, so daß die Trostlosigkeit durch die Sympathie des Malers gemildert wird. Durch den mit Sand vermischten Malgrund ist eine rauhe, fast rissige Bildoberfläche entstanden, die die Struktur der dargestellten Mauern fast sinnlich widerspiegelt. Die bewußt zurückhaltende Malerei führt so zu »einer Realistik, die im Unscheinbaren das Charakteristische sucht. Vorstädte [...] liebend, weiß er kahlen Mauern [...] optische Reize abzugewinnen, die nicht ohne soziale Bezüglichkeit sind.« (H. Lüdicke, in: bildende kunst, 2, Heft 3, 1948, S. 28).

218 Ernst Krantz (1889–1954) Reichskanzlerplatz, um 1950

Öl/Hartfaserplatte; 104 × 134; bez. u. r.: »E. K.« Berlin, Berufsverband Bildender Künstler Berlin.

Der Reichskanzlerplatz (seit 1963 Theodor-Heuss-Platz) wurde im Zuge des Ausbaus der Ost-West-Achse durch Albert Speer 1938 mit einer unvollendeten Brunnenanlage versehen, deren Becken hier den Bildmittelpunkt darstellt. Die

Platzanlage ist von Westen gesehen. Links zweigt der Kaiserdamm ab (der blaue Torbogen ist der Eingang zum U-Bahnhof Kaiserdamm) und rechts die Masurenallee. Daß es Krantz dennoch nicht um eine topographisch genaue Wiedergabe ging, zeigt der am rechten Bildrand sichtbare Funkturm, der am westlichen Ende der Masurenallee steht und vom Künstler zusätzlich ins Bild gesetzt wurde.

Das bildbestimmende Element ist hier die Farbe: Die Komplementärfarben Orange und Blau dominieren in kompakten, gegeneinandergestellten Flächen, in die nur wenige strukturierende Linien eingeschrieben sind. Der Vergleich mit einer anderen, wohl früheren Fassung des Themas zeigt die radikale Reduzierung der malerischen Mittel. Während auf dem früheren Bild eine wesentlich genauere Naturwiedergabe vorherrscht und Bäume, Autos und Menschen zwar flüchtig, aber erkennbar abgebildet sind, verzichtet Krantz nun auf diese Details, um ganz auf malerische Farb- und Raumwirkung hinzuarbeiten. Der erhöhte Standpunkt des Malers begünstigt dabei die Auflösung der Einzelformen in Farbflächen. Vor dem Betrachter breitet sich ein Panorama aus, bei dem sich die bis zum Horizont erstreckende Stadt in eine blaue Fläche auflöst. Neben der Gliederung durch Farbflächen arbeitet Krantz aber auch mit perspektivischen und linearen Elementen, wobei besonders die starke zentralperspektivische

Abb. 139 Ernst Krantz, Reichskanzlerplatz, um 1950; Öl/Lwd (zu Kat. 218).

Kat. 218

Komposition auffällt, die den Blick in die Bildtiefe führt. Ebenfalls gliedernd sind die im Vordergrund vertikal über die Bildfläche geführten Linien, die mit der Vertikalgliederung des Funkturmes korrespondieren. Dabei ist allerdings unklar, ob es sich zum Beispiel um Fensterstreben, Fahnenmasten oder ähnliches handelt. Deutlich wird jedoch die malerische Auffassung der Stadtlandschaft, die mit Mitteln der Farbe wiedergegeben wird. Dazu sagte Ernst Krantz: *»In meinen Bemühungen um die Kunst ist mir klar geworden, daß der Zeichnung die Linie, der Ma-*

lerei die Farbe wesentlich ist. Es können sich die Beiden in irgendeinem Verhältnis miteinander verbinden oder ganz rein in Erscheinung treten. Sie können sich einem Zweck unterordnen, können nützen, belehren, darstellen – oder nur erfreuen. Auf das Ergebnis kommt es an,

welches ein Sinnbild des Vollkommenen sein soll.« (Zit. nach: Kat. Ernst Krantz, Johannes Niemeyer, Ausstellung Galerie Pels-Leusden, Berlin 1973, S. 4.)

Lit.: Kat. Berlin hat sich verändert, S. 27.

Kat. 219

219 Werner Heldt (1904–54)
Berlin, 1951
Öl auf Karton; 79 × 139; bez. u. r.:
»WH. 51« (Abb. S. 391).
Singen (Hohentwiel), Stadt Singen.

Seit 1949 begann Werner Heldt, sich wie-
der mit seinen Bildern aus der Zeit um
1930 zu beschäftigen, unvollendete Ge-
mälde fertigzustellen oder Varianten zu
schaffen. Meist waren es die weiten, pan-
oramahaften Fensterausblicke, die wie-
der aufgenommen wurden: Es entstand
eine Reihe von Bildern, zu denen auch
das »Berlin«-Bild von 1951 gehört, die
auf Gemälde wie »Am Stadtrand von
Berlin« (um 1930, Schmied/Seel, Nr.
198) zurückgehen. Wieland Schmied
vermutet, daß diese Wiederaufnahme
früherer Darstellungen zusammenhängt
mit einem Brief, den Heldt 1949 an den
befreundeten Maler Werner Gilles
schrieb. Dort sagt er, daß er sich
schmerzlich an seine »glückliche Zeit«
(bis 1929) erinnere. So existieren in den
frühen fünfziger Jahren zwei Bildtypen
nebeneinander: einerseits die Reminis-
zenzen an die Vorkriegsbilder und ande-
rerseits die immer abstrakter werdenden,
mit zeichenhaften Gegenständen ver-
stellten Fensterausblicke (vgl. Kat. 228).
Bei dem hier gezeigten Bild handelt es
sich um eine Wiederholung des 1928 ent-
standenen »Landwehrkanals bei Nacht«
(Schmied/Seel, Nr. 81). Der Blick geht
durch ein – rechts und unten angeschnit-
tenes – Fenster. Von dem erhöhten
Standpunkt sieht man auf eine von Bäu-
men bestandene Straße, an der sich rechts
und links Häuser entlangziehen, bis sich
die Straße etwa in der Bildmitte gabelt
und den Blick freigibt auf eine leicht ge-
bogene Häuserfront, hinter der sich eine
Dächerlandschaft mit Türmen und Kup-
peln ausbreitet, die sich fast bis an den
oberen Bildrand erstreckt. Vor dieser
Häuserzeile läßt sich der mit Bäumen be-
standene Kanal erkennen.
Obwohl das Bild ein früheres Werk zi-
tiert, sind Unterschiede deutlich erkenn-
bar. Es fehlt vor allem die leicht romanti-
sche Komponente der frühen Bilder. Die
Malerei Heldts ist entschiedener, kräfti-
ger geworden, konzentriert sich auf die
wesentlichen Strukturen von Häuser-
blöcken, Fensteröffnungen, Straßenzü-
gen in klaren Farben, wobei besonders
ein Blau dominiert, das den Blick des Be-
trachters über die Dächersilhouette in die
Ferne lenkt. Über der Stadt liegt ein kla-

Kat. 220

res Licht, das die Farben leuchten läßt.
Der sich aufhellende Horizont läßt an
eine frühe Morgenstimmung denken,
wenn die Stadt noch leer und still ist,
oder an die Klarheit nach einem Gewit-
ter. Die Leere der Straße und der Fen-
steröffnungen entspricht jedoch der
Kälte und Verlassenheit der Stadt, die
auch auf Heldts gleichzeitigen abstrakte-
ren Bildern vorherrschend ist.

Lit.: Kat. Werner Heldt, Ausstellung
Kestner-Gesellschaft Hannover 1986, S.
6. – Schmied/Seel, Nr. 709.

220 Hans Jaenisch
(geb. 1907, lebt in Berlin)
Kaiser-Wilhelm-Gedächtnis-Kirche,
1951
Tempera-Flachrelief auf Hartfaser;
69 × 51; bez. u. r.: »Jae«.
Berlin, Nationalgalerie, SMPK, Inv. B
37/10.

Die »Gedächtniskirche« fällt in die letzte
Phase der Flachreliefbilder von Hans
Jaenisch, danach begann er Malerei und
plastisches Gestalten wieder zu trennen.
Ähnlich wie bei den Luftbrückenbildern
(Kat. 216) ist die halbplastische Oberflä-
che auch hier ein wesentliches Gestal-
tungsmerkmal. Die Ruine der Gedächt-

Abb. 140 Kaiser-Wilhelm-Gedächtniskirche, 1949; Foto (zu Kat. 220).

niskirche wurde in ihrer symbolischen Bedeutung als Mahnmal für die Zerstörungen des Zweiten Weltkriegs häufig von Künstlern als Motiv gewählt (vgl. Kat. 227; auch Ernst Schumacher und W. R. Huth haben unter anderem das Motiv aufgegriffen). Der Symbolcharakter wird in der Darstellung Jaenischs besonders durch die Oberflächengestaltung deutlich: Die Zerstörungen und Verletzungen, die der Krieg an der Kirche, an

Berlin und den dort lebenden Menschen hinterlassen hat, werden durch die »Verletzungen« des Malmaterials – die Risse, die während des Trocknens entstanden, die eingeritzten Konturen, die Rauheit der Bildfläche – gleichsam wiederholt. Sie verleihen dem Bild eine gewisse Archaik, die die Bedeutung des Bauwerks als Symbol hervorhebt. Die Malschicht wird mit Narben überzogen, die zwar langsam verheilen, aber immer noch an die Wunden erinnern.

Abb. 141 1. Mai 1951 auf dem Marx-Engels-Platz; Foto (zu Kat. 221).

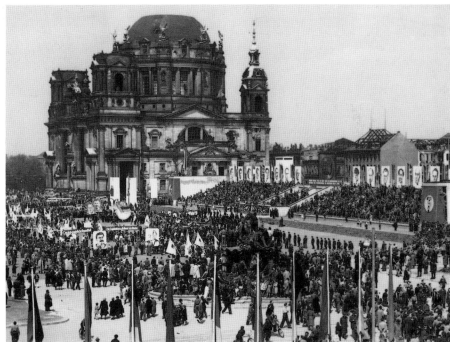

**221 Unbekannter Künstler
Demonstration am 1. Mai auf dem
Marx-Engels-Platz, nach 1951**
Öl/Lwd; 62 × 170.
Berlin, AGO Galerie.

Das Gemälde zeigt eine Demonstration auf dem Marx-Engels-Platz. Das Gebiet des ehemaligen Lustgartens, der Schloßfreiheit und des Schloßplatzes erhielt diesen Namen am 1. Mai 1951. Der Platz ist von Südosten gesehen; auf seinem vorderen Teil stand bis zum 30.12. 1950 das Berliner Schloß. Es war zwar im Krieg beschädigt worden, besaß aber noch genügend Substanz für einen Wiederauf-

Kat. 221

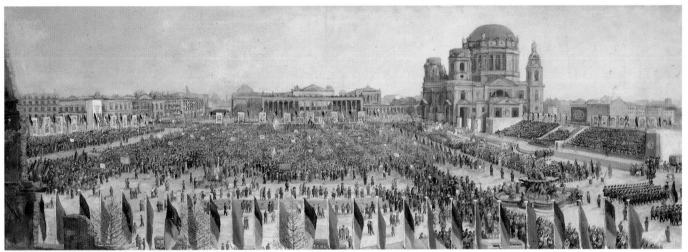

bau. Die Entscheidung zum Abriß, die im Frühjahr 1950 gefaßt wurde, hatte zum größten Teil politische Gründe. Der Abrißbeschluß wurde am 22.7. 1950 auf dem dritten Parteitag der SED von Walter Ulbricht verkündet: »*Das Zentrum unserer Hauptstadt, der Lustgarten und das Gebiet der jetzigen Schloßruine, müssen zu dem großen Demonstrationsplatz werden, auf dem der Kampfeswille und Aufbauwille unseres Volkes Ausdruck finden können.*« (Zit. nach: Peschken/Klünner, S. 130). Die Abräumung der Trümmer war am 31. März 1951 beendet. Zu diesem Zeitpunkt war mit dem Bau der rechts sichtbaren Tribüne bereits begonnen worden. Sie wurde erst 1973 für den Neubau des Palastes der Republik abgerissen. Die Vermutung, daß es sich bei der Demonstration um die 1. Mai-Feier 1951 handelt, bestätigt sich nach dem Vergleich mit dem Foto. Das doppelte Ereignis von 1. Mai und Platzumbenennung, mit dem der junge Staat sein politisches Selbstverständnis demonstrierte, war wichtig genug, um Anlaß für das Gemälde zu sein. Der Künstler überblickt die gesamte Platzanlage von einem erhöhten Standpunkt zwischen Brüder- und Breiter Straße. Am linken Bildrand erkennt man die Ruine von Schinkels Bauakademie (1962 abgebrochen) und das Zeughaus. Im Bildhintergrund das Alte Museum, ebenfalls von Schinkel, und rechts der Dom, 1894–1905 von Julius Raschdorff erbaut. An den ehemaligen Standort des Schlosses erinnert nur noch der rechts sichtbare Neptunsbrunnen, der heute auf dem Alexanderplatz steht. Wichtig erscheint hier weniger die künstlerische Qualität des Bildes – es ist in seiner konventionell-naturalistischen Malweise keineswegs beeindruckend – als die Tatsache, daß es sich um eine von der frühen Kunstpolitik der DDR geforderte positive Darstellung des sozialistischen Lebens handelt, was mit der Forderung nach sozialistisch-realistischer Malerei einherging. Gerade in der Dominanz des Inhaltes liegt der Unterschied zur gleichzeitigen Entwicklung in der Bundesrepublik.

222 Werner Laves (1903–72)
Stadtbild mit Brücke, 1952
Öl auf Holz; 94 × 106; bez. u. l.: »W. Laves. 1952«.
Berlin, Privatbesitz.

Kat. 222

Werner Laves, der als Vertreter des expressiven Realismus gilt – also die malerischen Errungenschaften des Expressionismus und anderer, gleichzeitiger Strömungen in intensiver Auseinandersetzung mit der Wirklichkeit zu einer ausdrucksstarken Formensprache verband – trat bereits vor dem Krieg in Erscheinung (vgl. Kat. 196). Wie viele Künstler seiner Generation, zum Beispiel Ernst Krantz, steht er in der Kunstentwicklung der Nachkriegszeit im Abseits, da seine ganz aus dem Malerischen aufgebauten Bilder nicht in die abstrahierenden Tendenzen der fünfziger Jahre paßten. Das 1952 entstandene Gemälde zeigt die Langenscheidtbrücke in Schöneberg, deren Stahlkonstruktion die Schöneberger ›Insel‹ – das Gebiet zwischen den Bahnstrecken der Potsdamer und Anhalter Bahn – mit Schöneberg verbindet, indem sie die Potsdamer Bahnlinie überquert. Die markanten, blauschwarzen Stahlstreben der Brückenkonstruktion nehmen die rechte Bildhälfte ein und führen den Blick des Betrachters in die Tiefe. Durch die kräftigen Rottöne der Häuser erfahren sie ein Gegengewicht, und der dunkelgrüne,

sich über der Stadt ausbreitende Abendhimmel setzt einen weiteren farbigen Akzent. Die fast düstere Abendstimmung – die Straßenbeleuchtung ist bereits eingeschaltet – wird durch den Wechsel von hellen und dunklen Farbflächen aufgelockert. Laves »*freie, unsentimentale malerische Verve*« findet sich auch in diesem Gemälde. Mit kräftigen Pinselstrichen und energischen Konturen erfaßt er die Gegenstände, die als farbige Volumen die Bildfläche gliedern, wobei besonders die durch die Brückenstreben vorgegebene Vertikale betont wird. Im Gegensatz zu dem späteren Kurfürstendammbild (Kat. 232) mit seinen lichten Farben wird hier die Enge der Bebauung und die abendliche Dunkelheit betont, aus der die Farben leuchtend hervortreten. Die dunklen Fenster der Fassaden wirken unzugänglich und abweisend, so daß Hermann Teuber in ihnen den »*metaphysischen Zusammenhang des Seins, die Geborgenheit und Gefährdung der menschlichen Behausung*« zu sehen meint (in: Kat. Werner Laves, Ausstellung Galerie Taube, Berlin 1976, o. S.). Die eigenwillige, entschiedene und disziplinierte Handschrift des Malers mit den starken farbigen Ak-

zenten ergeben ein ganz aus dem Malerischen heraus gesehenes, stimmungsvolles Bild der Berliner Stadtlandschaft.

223 Ernst Schumacher (1905–63)
Vorfrühling, 1952
Öl/Lwd; 100 × 81; bez. u. r.: »Ernst
Schumacher 52«.
Berlin, Berlin Museum, Inv. GEM 86/3.

Ernst Schumachers Bild zeigt den Blick auf die Technische Universität Berlin, und zwar auf die Südfassade des Hauptgebäudes. Die Technische Universität wurde 1879 als Technische Hochschule Berlin durch die Zusammenlegung von Bau-Akademie und Gewerbe-Institut gegründet. Der Standort des bereits 1878 begonnenen Neubaus wurde der westliche Teil des Charlottenburger Hippodrom-Geländes zwischen Kurfürsten-Allee (heute Hertz-Allee), Berliner Straße (heute Straße des 17. Juni), Garten-Ufer und Hippodrom (heute Fasanenstraße). Der ursprüngliche Entwurf stammte von Richard Lucae, wurde aber nach dessen Tod von Georg Hitzig überarbeitet. Als dieser 1871 starb, übernahm J. C. Raschdorff die Bauleitung. 1884 wurden das Hauptgebäude und das Chemische Laboratorium fertiggestellt. Von 1898–1902 wurden südlich der Technischen Hochschule die Akademie für Bildende Künste und die Hochschule für Musik von den Architekten Kayser und Großheim erbaut. Beide Komplexe, die sozusagen Rücken an Rücken liegen, wurden im Zweiten Weltkrieg schwer beschädigt, konnten aber zu Anfang der fünfziger Jahre teilweise wieder genutzt werden. So konnte Schumacher aus dem 1950 wiederbezogenen Akademiegebäude den Blick auf den immer noch zerstörten Mittelteil des Hauptgebäudes der Technischen Universität malen; ein unspektakuläres, alltägliches Motiv, aus dem Atelierfenster Schumachers gesehen. Der Blick geht zuerst über eine Tischplatte im Vordergrund, auf der Krug und Flasche zu einem Stilleben arrangiert sind; diese Verbindung von Fensterblicken und Stilleben war in den fünfziger Jahren verbreitet (vgl. Kat. 228, 230, 236). Das Malerische macht den Reiz des Bildes aus: die gegeneinander abgesetzten Farbflächen, die streng und ruhig gebaute Komposition, die verhaltene Farbigkeit mit den gebrochenen Blau-, Braun- und Grüntönen. Farbige

Kat. 223

Akzente setzt Schumacher mit der weißen Wand rechts und dem Ocker und Grün des davorliegenden Gebäudes. Gegen die kompakten Farbflächen des Hintergrundes stehen im Vordergrund die farbig modellierte Flasche und der Krug; die kaum belaubten Baumkronen verspannen Vorder- und Hintergrund.
Der Rheinländer Schumacher, seit 1947 Professor an der Hochschule für bildende Künste, verleiht dem nüchternen Motiv einen südlichen Hauch, seine Auseinandersetzung mit der Tessiner Landschaft ist in das Bild eingeflossen.
Lit.: Kat. Berlin hat sich verändert, S. 42. – Zur Technischen Universität: Bauwerke und Kunstdenkmäler, 2, 2, S. 240f. – Zur Hochschule der Künste: Bauwerke und Kunstdenkmäler, 2, 2, S. 256f.

224 Gory von Stryk (1907–75)
Berliner Eisen- und Stahl-AG (vorm.
Thyssen), 1952
Öl/Lwd; 80 × 100,5;
bez. u. l.: »Stryk 52«.
Regensburg, Ostdeutsche Galerie
Regensburg, Inv. 10632.

Die Berliner Eisen- und Stahl-AG, vormals zum Thyssen-Konzern gehörend, befand sich im Wedding am Friedrich-Krause-Ufer 16–21. Dieses Gebiet zwischen Berlin-Spandauer Schiffahrtskanal, Putlitz- und Fennstraße und dem Gelände der S-Bahn wurde noch in den fünfziger Jahren hauptsächlich von der Eisen- und Metallindustrie genutzt.
Der Berlin-Spandauer Schiffahrtskanal, 1847–59 nach Plänen Lennés erbaut, war

Kat. 224

Kat. 225

des 1899 nach Plänen Frenz Schwechtens errichteten Kraftwerks Moabit überragt werden; heute sind nur noch drei dieser Schornsteine erhalten. Ähnlich wie bei den Westhafenbildern Annemarie Oppenheims (Kat. 249) wird hier der malerische Reiz einer Industrieanlage entdeckt. Hier sind es besonders die stählernen Krananlagen, die in der linken Bildhälfte dominieren, sich in die Bildtiefe erstrecken und so ein kompositorisches Gegengewicht zum Kanalverlauf bilden. Besonders eindrucksvoll sind die mächtigen Schornsteine, die hoch in den Himmel ragen und so dem Industriegebiet sein unverwechselbares Gesicht verleihen.

Mit seiner großflächigen, beruhigten Malweise, der nuancierten Farbigkeit und der ausgeglichen gebauten Komposition gehört das Bild in die späte Schaffensphase des Künstlers. Seine bis in die Mitte der vierziger Jahre andauernde Auseinandersetzung mit der Landschaft Ostpreußens wird in den frühen fünfziger Jahren abgelöst von den Eindrücken des Südens, wodurch seine Malerei flächiger und verhaltener wurde. Ansichten aus Amrum, Paris und Berlin bestimmen sein Werk bis zum Schluß.

Lit.: Kat. Gory von Stryk, Gedächtnisausstellung zum 70. Geburtstag, Galerie Pels-Leusden, Berlin 1977, S. 3 f.

225 Karl Maertin (1910–58)
Blick in den Akademiehof, um 1952
Eitempera auf Hartfaser; 64,5 × 90.
Berlin, Eva Maertin und Monika Suhr.

In mehreren Fassungen hat Karl Maertin, der seit 1945 an der Hochschule für bildende Künste lehrte, den Blick in den Hof des Hochschulgebäudes verarbeitet. Ähnlich wie bei Ernst Schumacher (Kat. 223) und Dietmar Lemcke (Kat. 229), die sich mit Ausblicken aus ihren Hochschul-Ateliers beschäftigten, oder Künstlern, die den Blick aus ihrer Wohnung oder ihren Ateliers darstellten (vgl. Rita Preuss, Kat. 236), wird das Alltägliche bildwürdig. Die wechselnden Tages- oder Jahreszeiten, verschiedene Blickwinkel und Entfernungen geben Anlaß zu einer neuen Sichtweise, lassen jeweils andere malerische Probleme auftauchen. Karl Maertin blickt nach Norden über die niedrigen, mit Zinnen ver-

eine wichtige Verbindung zwischen Spree und Havel, in die er am Tegeler See einmündet. Er bildet hier, zwischen Nord- und Westhafen, die Grenze von Moabit zum Wedding. Gerade an den günstigen Wasserwegen siedelten sich seit dem späten 19. Jahrhundert Industriebetriebe an.

Der Maler sieht von Norden über den Kanal, der sich vom Bildvordergrund nach rechts in die Tiefe zieht; rechts davon das Nordufer und im Hintergrund die Putlitzbrücke. Am gegenüberliegenden Friedrich-Krause-Ufer erstrecken sich die Industriebauten, die von den acht charakteristischen Schornsteinen

zierten Bauteile, die das Haupt- und das
Quergebäude der Hochschule miteinan-
der verbinden. Im Hintergrund ragen
die beiden Schornsteine des zur Techni-
schen Universität gehörenden Kraft-
und Fernheizwerks auf. Stärker als bei
der Straßenszene (Kat. 226) wird hier
deutlich, wie Maertin seine Bilder ganz
aus der Farbe aufbaut. Wenige Farbflä-
chen und Formen, die von Konturen zu-
sammengehalten werden, bestimmen das
Bild. Besonders die Farbe, das leuch-
tende Gelb der Mauer, das sich in den
Gebäuden im Hintergrund bis an den
oberen Bildrand fortsetzt, akzentuiert
das Gemälde. Eingerahmt und in der
Bildfläche verspannt wird das Gelb seit-
lich durch kräftige, die Vertikale beto-
nende Farbakzente, die die Ausschnitt-
haftigkeit betonen und Raumtiefe an-
deuten. Die knappe, flächige Malerei lebt
von den hellen, leuchtenden Farben. Die
Gegenständlichkeit des Bildes ist nur
noch Anlaß zur Gestaltung; die Formen
sind auf Farbflächen reduziert, die den
Bildaufbau strukturieren und eine ru-
hige, ausgewogene Komposition tragen.

Kat. 226

226 Karl Maertin (1910–58)
Nürnberger Straße, um 1952
Öl und Tempera auf Leinwand;
76 × 105.
Privatbesitz.

Das Bild, in der Familie des Malers unter
dem Titel »Nürnberger Straße« bekannt,
zeigt eher eine Vorortsituation als die im
Bereich der City liegende Nürnberger
Straße. Die spärliche, niedrige Bebauung
und der reiche Baumbestand sprechen
mehr für eine Ansicht aus Zehlendorf,
wo Maertin zu Beginn der fünfziger
Jahre lebte.
Die stille, fast ländliche Atmosphäre hat
Maertin mit einer hellen, heiteren Palette
wiedergegeben; beinahe pastellartig wir-
ken die gebrochenen Weiß- und Rosa-
töne neben Grün- und Blauabstufungen.
Eingebunden werden die Farben in ein
kompositorisch straffes Liniensystem
der bildparallel und nach links in die
Tiefe führenden Straßenzüge, während
Bäume und der die gesamte Bildhöhe
durchschneidende Laternenmast im Vor-
dergrund die Vertikale betonen.
Die vor allem bei seinen Stilleben ausge-
prägte Verknappung der Formen auf
Grundstrukturen wird auch hier deut-
lich, besonders die Bäume werden auf

fast geometrische Grundmuster redu-
ziert, dennoch wirkt die Malerei nicht
flächig, vielmehr werden die Formen
durch die aufgebrochenen Farbflächen
transparent. Ähnlich wie bei anderen
Künstlern dieser Zeit wird ein Motiv aus
der Umgebung des Künstlers dargestellt,
wie es Maertin auch mit seinen Bildern
des Akademiehofes (Kat. 225) tat; nicht
das Motiv an sich, sondern sein Anreiz
zur farbigen Umsetzung bestimmt die
Entstehung des Bildes.

227 Hans-Wolfgang Schulz
(1910–67)
Gedächtniskirche, 1953
Öl/Lwd; 126 × 96; bez. u. r.: »HW
Schulz«.
Berlin, Berlin Museum, Dauerleihgabe
Hedda Schulz.

Schulz, dessen Hauptthema die Land-
schaft des Nordens war, hat sich in Paris
und Berlin mit Stadtmotiven auseinan-
dergesetzt. 1953 entstanden in intensiver
Beschäftigung mit diesem Gegenstand
mehrere Darstellungen der Gedächtnis-
kirche. Die Kirche, einst Wahrzeichen
der aufstrebenden Reichshauptstadt,
wurde nach dem Zweiten Weltkrieg als
Ruine zum Symbol der Zerstörung Ber-
lins. Dieser Symbolcharakter steht im
Mittelpunkt der Darstellung von Schulz.
Die auf wenige Farben beschränkte Pa-

lette – Grau, Schwarz, Rot und Ocker –
vermittelt das Unheimliche der Szenerie:
Die grauen Mauerflächen und die aufra-
genden Türme mit den leeren Fenster-
höhlen, durch die der nächtliche rote
Himmel sichtbar ist – er scheint noch die
Bedrohung der Bombennächte in sich zu
tragen –, erzeugen eine beängstigende
Stimmung. Formal wird das Bild von der
strengen Komposition beherrscht, die
drei Vertikalen der Türme und Oberlei-
tungsmasten tragen den Bildaufbau, zwi-
schen ihnen spannen sich die Mauerflä-
chen und der Himmel.
Schulz, der fast immer vor der Natur
malte, fertigte auch die Skizzen zur Ge-
dächtniskirche vor Ort an. Das Gemälde
wurde innerhalb von drei Stunden im
Atelier gemalt, wobei sich die Dynamik
des Malvorganges in der kraftvollen, oft
spontan wirkenden Handschrift des Ma-
lers wiederspiegelt, der den Farbauftrag
mit Pinsel und Spachtel strukturierte.
Die Flächigkeit der Malerei, der Verzicht
auf Raumtiefe entsprechen den abstra-
hierenden Tendenzen der fünfziger
Jahre; Form und Farbe sind auf die we-
sentlichen malerischen Elemente redu-
ziert.

Lit.: P. Krieger, Malerei als
Daseinsbejahung. Der Berliner Maler
Hans-Wolfgang Schulz, in: Speculum
artis 17, 1965, H.12, S. 21–27. – C.
Jüllig, Zwei Stadtbilder von

Abb. 142 Hans-Wolfgang Schulz, Gedächt-
niskirche, 1952; Tusche und Aquarell; Berlin,
Berlin Museum (zu Kat. 227).

Kat. 227

Hans-Wolfgang Schulz (1910–1967), in:
Berlinische Notizen, 4, 1987, S.
111–113. – Zur Gedächtniskirche nach
1945: H. Metzger, U. Dunker, Der
Kurfürstendamm, hg. vom Bezirksamt
Wilmersdorf, Berlin 1986, S. 255–29.

228 Werner Heldt (1904–54)
Dunkler Tag, 1953
Öl/Lwd; 65,5 × 94,5; bez. u. l.: »WH 53«.
Hannover, Sprengel Museum, Inv.
PNM 738.

Das Motiv des Fensterblicks mit Stille-
ben entwickelte sich in der Malerei Wer-
ner Heldts endgültig mit dem 1945 ent-
standenen »Fensterausblick mit totem
Vogel« (Abb. 124). Der Krug, ebenso
wie Mandoline und Bildnismedaillon ein
ständig wiederkehrendes Requisit dieser
Stilleben, taucht hier in stark abstrahier-
ter Form wieder auf. 1952 begann die
letzte Phase im Schaffen Werner Heldts.
Zwar blieb immer noch Berlin das
Thema seiner Bilder, aber die Häuser
wurden immer abstrakter, flächiger:
»Die Stadt als nature morte« (Schmied/
Seel, S. 56). – »*Dies sind nicht mehr die
Häuser von früher. Häuser: aber wie abwei-
send, wie feindlich, wie ohne Zutritt sind sie
jetzt. Da sind die Fenster, aber sie scheinen
blind, und da sind kaum je Türen, oder sie sind
verschlossen.*« (W. Schmied, in: Kat. Wer-

ner Heldt, Ausstellung Kestner-Gesell-
schaft Hannover 1968, S. 6). Die Stadt,
die auf früheren Bildern zwar schon
menschenleer, aber noch bewohnbar er-
schien (Kat. 214, 219), wird nun ganz re-
duziert auf geometrische Formen, die,
ineinander verschachtelt, den Blick nicht
mehr in die Tiefe gehen lassen. Außer-
dem wird der Blick verstellt durch die in
das Bild hineinwachsenden Formen der
Gegenstände, die früher noch auf Fen-
sterbänken standen und nun, losgelöst,
mit den Mauerflächen auf einer Ebene
liegen. Die Häuser werden selbst Teil des
Stillebens. Die Kälte, die von den blin-
den Fassaden ausgeht, wird von den Far-
ben unterstrichen: es dominieren Weiß,
Schwarz und Grau, auf anderen Bildern
dieser Zeit noch Rosa und Hellblau
Die späten Bilder Heldts sind der End-
punkt einer lebenslangen Beschäftigung
mit dem Thema Berlin. Dieser End-
punkt ist die fast abstrakte Stadt als Chif-
fre, in der jede Erinnerung an die reale
Stadt Berlin getilgt ist; hier spielt die
Realität keine Rolle mehr.

Lit.: Schmied/Seel, Nr. 766.

229 Dietmar Lemcke
(geb. 1930, lebt in Berlin)
Winterbild Berlin, 1953
Öl/Lwd; 80,4 × 100; bez. u. r.: »Lemcke
53« (Abb. S. 400).
Berlin, Dietmar Lemcke.

Das »Winterbild« zeigt einen Blick in
den Hof der Hochschule für bildende
Künste, wie er auch von Ernst Schuma-
cher, dem Lehrer Lemckes (Kat. 223)
und Karl Maertin (Kat. 225) gemalt
wurde. Wiederum handelt es sich um ein
alltägliches Motiv, das durch die Sicht-
weise des Künstlers Anlaß für malerische
Lösungen wird. Das Atelier Lemckes be-
findet sich im zweiten Stock des Querge-
bäudes. Der Gang, der diese Ateliers er-
schließt, ist zum Garten, also zur Süd-
seite, mit Balkons versehen, deren Ba-
lustrade man im Vordergrund deutlich
erkennen kann. Von diesem Balkon
blickt Lemcke über den Hof der Hoch-
schule auf das Hauptgebäude, das von
dem westlichen Treppenturm überragt

wird; er wurde im Laufe des Wiederauf-
baus der Hochschule abgerissen, wäh-
rend sein östliches Gegenstück erhalten
blieb.
Beherrscht wird das Bild von der kraft-
vollen Malerei und intensiven Farbig-
keit, die in eine straffe Komposition ein-
gebunden sind. Das Zusammenspiel von
horizontaler Gliederung durch die Balu-
strade und den gegenüberliegenden Ge-
bäudeteil sowie vertikaler Gliederung
durch die Baumstämme und den Balust-
radenpfeiler verleihen dem Bild eine
Ausgewogenheit, die zusätzlich von der
beschränkten, von Weiß und Grün do-
minierten Palette unterstützt wird. Diese
Farbigkeit betont besonders die Stille
und Kühle des Wintertages. Die kräfti-
gen, ineinander verschlungenen Äste,
die abstrahierten Baumwipfel und vor al-
lem die schwarzen Konturen erinnern
noch an die Malerei Max Beckmanns, die
den Künstler maßgeblich beeinflußte.
Die präzise Linienführung verweist auf
das graphische Talent des Künstlers, das

einen großen Bereich seines Schaffens
umfaßt. Die strenge, disziplinierte, den-
noch kraftvolle Malerei macht aus dem
unspektakulären Motiv des winterlichen
Hofes ein eigenwillig geformtes Bild.

230 Dietmar Lemcke
(geb. 1930, lebt in Berlin)
Stadt, 1954
Öl/Lwd; 81 × 100; bez. u. l.: »Lemcke
1954«.
Köln, Museum Ludwig, Inv. ML
76/2974.

Aus dem Atelier eines Freundes in der
Friedenauer Stubenrauchstraße geht der
Blick nach Westen über Mietshäuser, die
hier zum größten Teil von Kriegszerstö-
rungen verschont blieben. Überragt
werden sie vom Backsteinturm der 1914
von Carl Kühn – nach Entwürfen Chri-
stoph Hehls – vollendeten Kirche St.
Marien auf dem Bergheimer Platz (Lau-
bacher Straße Ecke Südwestkorso). Das

Kat. 228

Kat. 229

kleine Türmchen rechts gehört zu der für Friedenau typischen großbürgerlichen Gründerzeitarchitektur, die mit Giebeln, Erkern und Balkonen großzügig ausgestattet ist und den wohlhabenden Charakter des Wohnviertels unterstreichen. Der Blick über die Häuser zeigt die Aufwendigkeit und Geschlossenheit der Bebauung.

Wiederum begegnet uns ein Fensterbild. Ähnlich wie bei Rita Preuss (Kat. 236) und Erhard Groß (Kat. 234) wird der Blick über ein Stilleben geleitet, wodurch der Gegensatz von Innen und Außen verdeutlicht wird. Der Ausblick wird von den Vorhängen und den Fensterstreben gegliedert und gerahmt. Zwischen den Streben öffnet sich der Blick auf die Straße, deren Tiefenzug durch das querstehende Haus abgeschnitten wird; so wird der Bildraum be-

grenzt, auf einen bewußten Ausschnitt reduziert. Das offene Fenster, die vom Winde gebauschten Vorhänge, die hellen, kräftigen Farben und grünen Bäume erwecken einen heiteren, freundlichen Eindruck, der nur durch den grauen Himmel etwas getrübt wird. Vergleicht man das Bild mit Fensterbildern Werner Heldts aus den frühen fünfziger Jahren (Kat. 219, 228), wird der heitere Eindruck von Lemckes »Stadt« besonders deutlich: Während bei Heldt die Fassaden zu Kulissen geworden sind, zu glatten Farbflächen, deren Fenster nur schwarze, scheinbar unbewohnte Öffnungen sind, sieht man bei Lemcke Balkons und farbige Vorhänge. Die Fassaden mit ihrer Ornamentik sind genau wiedergegeben. Obwohl die Straßen menschenleer sind, wie auch bei Heldt, herrscht hier Leben.

Bezeichnend ist wiederum, daß das Motiv alltäglich ist. Das malerische Interesse bestimmt die Motivwahl: Die hintereinander gestaffelten Häuserblöcke, die differenzierten Fassadengestaltungen und Farben werden durch die disziplinierte Handschrift des Malers zum Bild gebaut. Kräftige Farbflächen, teilweise in sich gebrochen und durch schwarze Binnenkonturen umschrieben und modelliert, werden als Volumen aufgefaßt; Flächigkeit wird vermieden. Das so entstandene, heitere Bild wird so zu einem Ausschnitt aus einer bürgerlichen Idylle.

Kat. 230

Kat. 231

231 Werner Victor Töffling
(geb. 1912, lebt in Berlin)
Gleise I (Möckernbrücke), 1954
Öl auf Hartfaser; 82 × 119,5; bez. u. r.:
»WT 54«.
Berlin, Werner V. Töffling.

Töffling zeigt den Blick vom Hochbahn-
hof Möckernbrücke in Kreuzberg in

Richtung Osten auf den Bahnhof Halle-
sches Tor (vgl. Kat. 235, wo der Künstler
genau in die entgegengesetzte Richtung
sieht, aber ebenfalls von der Möckern-
brücke aus). Der Schwung der Hoch-
bahnstrecke führt den Blick des Betrach-
ters in die Tiefe, wo als abschließender
Mittelpunkt der Kuppelbau der Kirche
zum Heiligen Kreuz (1885–1888 von

Johannes Otzen erbaut) aufragt. Quer
durch das Bild zieht sich die Großbeeren-
brücke.
Das Bild ist ganz aus Farbflächen gebaut,
die in Grauabstufungen mit wenigen
dunkelroten Farbakzenten das Bild glie-
dern. Konsequent werden die Formen
auf ihre Grundstrukturen reduziert. Die
Flächigkeit der Malerei wird durch den
starken Tiefenzug ausgeglichen, der sich
auch bei dem späteren Bild der Tauent-
zienstraße findet (Kat. 245) und, ähnlich
wie der gestaffelte Bildaufbau, mit Töf-
flings Tätigkeit als Bühnenbildner in Zu-
sammenhang stehen.
Es ist ein sehr stilles Bild. Lautlos gleiten
die Kähne über den Landwehrkanal,
Menschen und Autos sind klein und
schemenhaft. Kein U-Bahn-Zug ist zu
sehen; eine winterlich kühle Atmosphäre
liegt über allem.

232 Werner Laves (1903–72)
Blick auf den Kurfürstendamm, 1955
Öl auf Hartfaser; 68,5 × 121,5; doppelt
bez. u. l.: »W. LAVES 1955«.
Berlin, Berlinische Galerie, Inv. BG-M
3722/85.

In dem drei Jahre nach dem »Stadtbild
mit Brücke« (Kat. 222) entstandenen Ge-
mälde zeigt Laves ein völlig anderes
Stadtgebiet: die neue City im Westen
Berlins. Nach der eher düsteren Schöne-
berger Ansicht zeigt er nun den heiteren
Boulevard. Durch ein riesiges Fenster
blickt der Maler von einem erhöhten
Standpunkt auf den Kurfürstendamm,
der sich mit seiner typischen Bebauung –
repräsentative Altbauten neben Neubau-
ten – und den farbigen Markisen der
Gaststätten unter einem blauen Sommer-
himmel erstreckt. Die kräftigen, aber
hellen Farbtöne erinnern stark an die
französischen Stadtbilder von Laves, in
denen sich seine ständige Beschäftigung
mit dem Süden, mit der Malerei Cézan-
nes, widerspiegelt. Die Handschrift des
Künstlers wirkt leicht, der heiteren Stim-
mung angemessen. Klare, helle Farb-
blöcke, in die fast graphisch Strukturen
eingesetzt werden, gliedern den Bildauf-
bau. Die strenge Komposition beruht
auf der Dreiteilung der Fensterscheibe,
die mit den drei Farbblöcken der Häuser
korrespondiert, wobei die vertikale Be-
tonung den horizontalen Zug der Straße
und des Fensterbrettes auffängt.

Kat. 232

Das Motiv des Fensterblicks, das in der Malerei der fünfziger Jahre häufig auftaucht (vgl. Kat. 219, 223, 225, 228–30), wird hier mit äußerster Einfachheit wiederaufgenommen. Die »Stillebendekoration« beschränkt sich auf einen Aschenbecher; nichts verstellt den Blick aus dem leeren Zimmer auf die Außenwelt.

233 Hans-Joachim Seidel (1924–70) Berlin am Zoo, 1955
Öl auf Pappe; 89 × 143; bez. u. M.: »Hans-J. Seidel 55«.
Berlin, Berlin Museum, Dauerleihgabe des Senators für Kulturelle Angelegenheiten.

Der Künstler übersieht das Zooviertel von einem erhöhten Standpunkt von der Gedächtniskirche aus. Ganz links zieht sich der Kurfürstendamm in die Bildtiefe, auf der rechten Hälfte erkennt man die Gabelung von Kant- und Hardenbergstraße. Dieser Teil Charlottenburgs, der nach der politischen Teilung bewußt als westliche City im Gegensatz zum alten, im Ostteil der Stadt liegenden Stadtkern konzipiert wurde, spiegelt den Wiederaufbau und wirtschaftlichen Wiederaufschwung Berlins nach dem Krieg wi-

der. Dennoch klaffen Baulücken, so daß die für Berlin typischen Brandmauern sichtbar sind, die Seidel als weiße Flächen gliedernd ins Bild setzt. Aufgrund des hohen Augenpunktes stellt sich die Stadt als ein Gewirr aus Blöcken, Kuben und Türmen dar, die in fast konstruktivistischer Sicht, ohne Rücksicht auf perspektivische Richtigkeit, die Bildfläche füllen. Die Abstraktion, die sich im kubischen Bildaufbau findet, führte Seidel später konsequent bis zur Gegenstandslosigkeit weiter, so daß ein späteres Bild zum gleichen Thema nur noch aus Farbflecken besteht. Auch in diesem noch gegenständlichen Bild geht es Seidel nicht um genaue Naturwiedergabe, obwohl die Situation genau zu erkennen ist. Vielmehr schien ihn der durch den erhöhten Standpunkt gegebene veränderte Blickwinkel auf die Stadt zu faszinieren, die panoramahafte Weite, die eine Zusammenschau von Nah und Fern ermöglicht und eine bewegte, von Türmen und Dächern durchschnittene Stadtsilhouette sichtbar macht. Das Gewimmel der Dächer und Blöcke, der Menschen und Autos reduziert sich auf graue und weiße Farbflächen, in die nur einige farbige Akzente gesetzt sind. Das Bild strahlt eine Dynamik aus, die die Atmosphäre

der Stadt atmet. Mit seiner kubisch aufgebrochenen Formensprache nimmt es Tendenzen aus der futuristisch beeinflußten Kunst der zwanziger Jahre auf, die zu einem eigenwilligen Stadtbild verarbeitet werden.

234 Erhard Groß (geb. 1926, lebt in Berlin) Stilleben im Fenster, um 1955
Eitempera auf Hartfaser; 82 × 95; bez. u. l.: »Groß«.
Berlin, Erhard Groß.

Die Stadtlandschaft, die sich hinter dem Fenster ausbreitet, entspricht keiner topographisch nachvollziehbaren Situation. Sie ist künstlich gebaut aus Versatzstücken typisch Berliner Architektur. Mietshäuser mit Brandmauern, eine Backsteinkirche werden zusammengesetzt zu einem Ensemble: so kann Berlin aussehen. Der Fensterausblick, links von einem Vorhang begrenzt, das mit Vase, Schale, Krug und Buch dekorierte Fensterbrett und das Arrangement der Häuser lassen die Auseinandersetzung mit den Stadtbildern Werner Heldts (Kat. 228) spürbar werden. Ähnlich wie bei Heldt erscheint auch die Menschenleere,

Kat. 233

Kat. 234

Abb. 143 Hans-Joachim Seidel, Zooviertel, um 1960; Öl/Lwd (zu Kat. 233).

ohne jedoch bedrohlich zu wirken. Das Buch, ein Zweig in der Vase, ein mit Blumen bepflanzter Balkon weisen auf Leben hin.

Das Gebaute der Komposition – *»In Berlin ist alles senkrecht und waagerecht«* (Gespräch mit dem Künstler am 16. 11. 1986) – wird durch die runden Formen der auf dem Fensterbrett arrangierten

Kat. 235

Kat. 236

235 Erhard Groß
(geb. 1926, lebt in Berlin)
Gleisdreieck, 1955
Eitempera auf Hartfaser; 88 × 121.
Berlin, Erhard Groß.

Das Gemälde von Groß zeigt einen Teil der U-Bahnlinie 1 von Ruhleben zum Schlesischen Tor in Kreuzberg, und zwar den Teil, wo der Übergang von der Untergrund- zur Hochbahn stattfindet; nach der Station Kurfürstenstraße verläßt die Bahn den Untergrund, wobei danach die Streckenführung auf Eisenbrücken verläuft, deren charakteristische Konstruktion auch hier das Bild beherrschen. Die Strecke wurde als Ergänzungslinie zwischen Wittenbergplatz und Gleisdreieck 1912 dem Verkehr übergeben. Der Standpunkt des Künstlers ist der Hochbahnhof Möckernbrücke, von dem aus er in Richtung Gleisdreieck blickt. Hier kreuzen sich Hochbahnstrecke und die Eisenbahnbrücke der ehemaligen Anhalter Bahn und überqueren den Landwehrkanal.
Ähnlich wie in seinem Bild »Stilleben im Fenster« (Kat. 234) ordnet der Künstler die gegebene Wirklichkeit der Bildidee und der Komposition unter. So wird eine starke vertikale Gliederung erreicht, indem der Maler die Eisenbrücke über die gesamte Bildhöhe hochzieht. Die Horizontale wird von der quer durchs Bild verlaufenden, vereinfacht dargestellten Eisenbahnstrecke gebildet. Auch werden hier Versatzstücke der Berliner Architektur zusammengesetzt, runde Formelemente ins Bild gebracht, der Horizont hochgezogen, um die Strukturen der Wirklichkeit aufzulockern. So entsprechen weder die Kuppel links noch der im Hintergrund sichtbare Wasserturm dem tatsächlichen Zustand. Auch die flächig aufgetragene, starke Farbigkeit der Fassaden spiegelt nicht die Realität. Das malerische und sehr berlinische Motiv der Hochbahnbrücke, die sich aus dem Bildhintergrund nach vorn entwickelt, wird in eine gebaute Komposition verwandelt, die ein Stück Alltag des Künstlers wiedergibt, der seit 1954 in Kreuzberg lebt und die Hochbahn dort täglich vor Augen hat.

Lit.: Zur Hochbahn:
Bohle-Heintzenberg, S. 147 f.

Gegenstände aufgelockert. Der Platz um die Kirche und das diagonal ins Bild führende Haus schaffen eine Bildtiefe, die ein Gegengewicht zur Flächigkeit der Malerei darstellt. Groß versucht also nicht, eine bestimmte Situation in Berlin abzubilden. Vielmehr geht es um die Lösung malerischer Probleme. Das Motiv kann dabei aus der Natur gewählt werden, wie Groß es beim ›Gleisdreieck‹ (Kat. 235) tut, es kann aber auch von der Natur inspiriert sein, wie es hier der Fall ist. Der Versuch, die Strukturen der Dinge zu erfassen, sie malerisch umzusetzen, ist dabei vielen gegenständlichen Künstlern Berlins gemeinsam und führt gerade in den frühen fünfziger Jahren zu ähnlichen Lösungen.

236 Rita Preuss
(geb. 1924, lebt in Berlin)
Friedenauer Nostalgie, 1957
Öl auf Hartfaser; 120 × 150; bez.u. r.:
»RP (ligiert) 57«, auf der Rückseite:
»Friedenauer Nostalgie«.
Berlin, Berlin Museum, Inv. GEM 86/8.

Das Bild, auch unter dem Titel »Atelier-
fensterblick« und »Die blaue Stunde« be-
kannt, zeigt den Blick aus dem damali-
gen Atelier an der Odenwald- Ecke Blan-
kenburgstraße in Friedenau. Man sieht
die für Friedenaus großbürgerliche Be-
bauung typischen Türmchen, Giebel-
und Dachformen (vgl. auch Kat. 230)
aus dem späten 19. Jahrhundert, die von
Kriegseinwirkungen weitgehend ver-
schont blieb.
Der frontale Blick aus dem Fenster ist
wie ein Bild im Bild aufgebaut, in den
Fensterrahmen wie in einen Bilderrah-
men eingespannt, wobei das Dunkelblau
des Fensterrahmens sowohl die Kompo-
sition wie die Farbigkeit bestimmt. Mit
der Farbe ist gleichzeitig die Stimmung
des Bildes charakterisiert. Kurz bevor es
dunkel wird, wenn der Himmel noch
vom letzten Widerschein des Sonnen-
lichts erleuchtet wird, während die Fas-
saden fast im Dunkeln liegen und einige
Fenster schon erleuchtet sind, breitet sich
eine ruhige, fast melancholische Stim-
mung aus. Diese dichte Atmosphäre
wird vor allem von den Blauschattie-
rungen erreicht, die sich vom kräftigen
Blau des Rahmens und der Fensterbank
über die Violett-Töne der Fassaden zum
helleren Blaugrün des Himmels entwik-
keln, eingefaßt vom hellen Blau der
Wandflächen. Nur sparsam sind rote und
weiße Farbakzente gesetzt, die das
abendliche Licht leuchten läßt. Die be-
sinnliche Stimmung wird durch das still-
lebenhafte Arrangement der Flaschen
und Vasen auf dem Fensterbrett ver-
stärkt. Sie verdeutlichen die Trennung
von Innenraum und Außenwelt und sind
als Versatzstücke künstlerischer Tätig-
keit Hinweis auf den Ort. Auch als Kom-
positionselemente werden sie in das Netz
von vertikalen und horizontalen Linien,
die den Bildaufbau straff gliedern, einge-
baut. Farbe und Komposition bestim-
men das Bild, wodurch die ruhige, aus-
gewogene Stimmung entsteht: »*Hier
wird die Auffassung ihrer Malerei deutlich,
das Wesentliche der Aussage klar erkennbar,
aber auch das Handwerkliche, daß, was man
eben bei Huth lernte: ›Ein Bild muß gebaut*

*sein.‹ Tektonisch und strukturell, mit den
Mitteln der Farbe Spannung erzeugen. Ein
Bild muß vollendet in der Komposition durch-
gehalten sein.*« (H.-G. Zeller, Rita Preuss –
Porträt einer Künstlerin, in: Charlotten-
burger Kunstmagazin, 7, 1983, S. 67).

237 Horst Strempel (1904–75)
Sektorengrenze, 1957
Öl auf Sperrholz; 80 × 55,5; bez. u. l.:
»Strempel. 57.«.
Regensburg, Ostdeutsche Galerie
Regensburg, Inv. 922.

Kat. 237

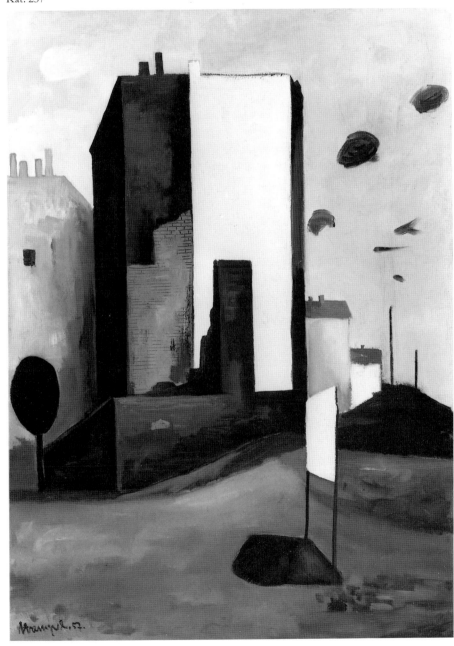

Horst Strempel kam 1953 von Berlin-
Ost nach Berlin-West; nach Emigration
und Gefängnis hatte er in Weißensee ge-
lehrt, wurde dort aber entlassen. Sein
wechselvolles Schicksal spiegelt sich im-
mer in seinem Werk, das lange Zeit von
politischem und sozialem Engagement
geprägt war. So schuf er mit seinem Trip-
tychon »Nacht über Deutschland« von
1945/46 (Nationalgalerie, Staatliche Mu-
seen zu Berlin) ein beeindruckendes Bild
über die Zeit des Nationalsozialismus;
auch an der 1946 veranstalteten Wandbil-
daktion im Rahmen der 2. deutschen

Kat. 238

Kunstausstellung in Dresden war er beteiligt. Ein von ihm geschaffenes Wandbild im Bahnhof Friedrichstraße wurde in den fünfziger Jahren übermalt. Nach seiner Übersiedlung nach Berlin-West änderten sich seine Bildthemen: »[...] *allmählich kehrte Beruhigung in seine Bildwelt ein. Das soziale Pathos von einst, die gesellschaftskritische Aggressivität und ein gewisses literarisches Element [...] verschwanden aus seinen Arbeiten und machten einer gedämpften, mitunter von einer leisen Trauer überschatteten Heiterkeit Platz.*« (Kat. Horst Strempel. Gemälde 1931–1966, Ausstellung Haus am Lützowplatz, Berlin 1970, o. S.) Die Berliner Stadtlandschaft wurde zu einem der bevorzugten Motive Strempels. Mit seiner knappen, flächigen Malweise stellt er im Bild der »Sektorengrenze« einen typischen Ausschnitt von Berlin dar. Mit wenigen Zeichen beschreibt er dabei die besondere Situation der Stadt, ohne den emotionsgeladenen Gehalt zu betonen. Hier dominiert das kühle, fast distanzierte Erfassen der Strukturen durch gegeneinander gestellte Farbflächen in kühler Farbigkeit und eine strenge, vereinfachende Komposition. Die nüchterne Atmosphäre der Berliner Stadtlandschaft mit ihren glatten Brandmauern und brachliegenden Trümmergrundstücken bleibt erhalten. Der Umstand, daß Berlin in vier Sektoren geteilt ist und unter der Verwaltung der jeweiligen Besatzungsmacht steht, wird lapidar durch das weiße Holzschild

vermittelt, dessen Beschriftung jeder Berliner kennt (*»Achtung! Sie verlassen jetzt den amerikanischen | britischen | französischen | sowjetischen Sektor«*). Weder Hinterhofidylle noch politische Manifestation, sondern malerisch umgesetztes Erlebnis bestimmen den Charakter des Bildes.

238 Wilhelm Götz-Knothe
(geb. 1933, lebt in Norderstedt)
Trümmergrundstück am KaDeWe, 1958
Öl auf Pappe; 77 × 104; bez. u. r.: »K 58«.
Norderstedt, Wilhelm Götz-Knothe.

In einer Zeit sich ausbreitender abstrakter Tendenzen, in der ein Großteil der Berliner Malerei vom Graphischen dominiert wurde, setzte Wilhelm Götz-Knothe mit seiner »neo-barocken«, (H. Ohff, in: Der Tagesspiegel, 21. 5. 1961) an Corinth und Graf Luckner geschulten Malerei ein Gegengewicht. Neben religiösen und mythologischen Themen bildete die Auseinandersetzung mit der Berliner, seit 1963 auch mit der Hamburger Stadtlandschaft einen Schwerpunkt in seinem Werk.
Das »Trümmergrundstück« zeigt wohl das Grundstück an der Rückseite des Kaufhauses des Westens zwischen Passauer und Ansbacher Straße. Während

das KaDeWe bereits 1950 wieder aufgebaut worden war, blieb die Rückseite des Geländes brachliegen. Bislang befand sich hier ein Parkplatz, neuerdings ist das attraktive Eckgrundstück mit einer größeren Wohnanlage sowie einem Parkhaus bebaut. Für den Künstler war jedoch letztendlich die topographische Situation unwichtig, es geht ihm nicht um dessen Lokalisierbarkeit, sondern um das malerische Erfassen und Umsetzen der Wirklichkeit: *»Motiviert wurde meine Malerei in erster Linie durch das Erlebnis der Wirklichkeit, die sich meinen Augen als Raum und Licht zeigt.«* Raum, Licht und Farbe strukturieren das Bild. Der Raum wird durch die horizontalen Farbzonen in die Tiefe gestaffelt, wobei das gelbe Licht die blaue Mittelzone in die Bildfläche einspannt. So wird die gesamte Komposition aus blauen und gelben Farbvolumen aufgebaut, die Bildfläche und Bildraum gliedern. Im Gegensatz zu einer bewußt flächig-graphischen Malerei aus konstruierten Farbflächen, wie sie in Berlin in den fünfziger Jahren verbreitet war (vgl. zum Beispiel Kat. 236–237, 240), verweist Götz-Knothes temperamentvoller Malduktus auf seine Auseinandersetzung mit dem Expressionismus. Zwar bleiben Kontur und Struktur des Gegenstandes erhalten, werden jedoch der malerischen Farbwirkung untergeordnet. Die melancholische Stimmung wird hier weniger durch das Motiv der Trümmer erreicht als durch die Trostlosigkeit des wüsten Grundstücks, vor allem aber durch die Farbigkeit; noch hat die Natur die Öde nicht überwuchert, sondern die Zerstörung ist noch wie eine Wunde sichtbar. Entscheidend für die Auffassung ist bei Götz-Knothe die Tatsache, daß auch ein unspektakuläres Motiv zum Bedeutungsträger werden kann: *»Ein Gemälde muß die Kraft haben, gegen die Natur gestellt sich behaupten zu können, nicht nur Abbild zu sein. Das kann in einer Thematik geschehen, die über die allen zugängige unmittelbare Wirklichkeit hinausgeht, das kann in einer Malerei geschehen, die das Bild der Umwelt so transparent macht, daß man die Alltäglichkeit des Vorwurfs dabei vergißt.«* (W. Götz-Knothe, Gedanken über meine Malerei, Faltblatt, ohne Ort, Jahr und Seite.)

Lit.: Kat. Wilhelm Götz-Knothe. Stadtlandschaften, Ausstellung Kunstamt Reinickendorf in der Rathaus-Galerie, Berlin 1980, Nr. 11.

Kat. 239

239 Peter Janssen (1906–79)
Kurfürstendamm, 1959
Öl/Lwd; 120 × 120; bez. o. r.: »P.
Janssen 59«.
Berlin, Elsa Janssen.

1957 war Peter Janssen, der das Düssel-
dorfer Kunstleben sowohl vor als auch
nach dem Krieg maßgeblich beeinflußt
hatte, an die Berliner Hochschule der
Künste berufen worden. Nach Stadtbil-
dern aus Düsseldorf, Italien und Spanien
entstand auch eine Reihe von Berlin-An-
sichten, deren ungewöhnlichste wohl der
»Kurfürstendamm« ist. Die frühesten
Berlin-Bilder von Backsteinkirchen sind
klare, streng aufgebaute Kompositionen
von leuchtender Farbigkeit; später ent-
stehen Fassaden-Bilder von fast pastell-
artiger Farbigkeit und beinahe getupf-
tem Farbauftrag. Ganz anders dagegen
das Kurfürstendammbild: Es wird be-
herrscht von einem großen rosa Farb-
fleck, der fast die ganze Bildfläche be-
deckt und damit auch die topographische
Situation verunklärt. Die horizontalen
und vertikalen Gliederungen, die sonst
Janssens Stadtbilder dominieren, sind
nicht vorhanden. Lediglich der Vorder-
grund – ein Auto, ein Baum, angedeu-
tete, für Janssen typische »Strichmänn-
chen« – ist ausgearbeitet. Links am Bild-
rand kann man ein erleuchtetes Fassa-
denteil erkennen. Es scheint sich also um
ein Nachtbild zu handeln, wofür auch die
Dominanz der dunklen Farben bis hin
zum Schwarz spricht. Die großzügige
Handschrift, die das Gemälde beherrscht
und für Janssen eigentlich untypisch ist,
legt den Gedanken nahe, daß es sich um
ein unvollendetes Gemälde handeln

Kat. 240

Abb. 144 Rudolf Kügler, Stadtbild, 1957;
Öl/Lwd; Berlin, Rudolf Kügler (zu Kat. 240).

könnte. Dagegen spricht jedoch, daß es signiert und datiert ist (zusätzlich auf dem Keilrahmen betitelt) und noch zu Janssens Lebzeiten ausgestellt wurde. Janssen, dessen *»zentrales Thema die Malerei noch vor allen Inhalten war«* (K. Ruhrberg, in: Kat. Peter Janssen. Zum 80. Geburtstag, Ausstellung Stadtmuseum Düsseldorf, Düsseldorf 1986, S. 32) setzte hier offensichtlich Malerei und Farbe in den Mittelpunkt des Gemäldes, wodurch eine bewegte und dynamische Atmosphäre entsteht; die Nachtluft scheint zu vibrieren.

Lit.: Kat. Peter Janssen, Ausstellung Neuer Berliner Kunstverein, Berlin 1976, Nr. 24.

240 Rudolf Kügler
(geb. 1921, lebt in Berlin)
Stadtbild Berlin, 1959
Öl/Lwd; 90 × 116; bez. u. r.: »R. Kügler 59«(Abb. S. 407).
Berlin, Rudolf Kügler.

Kügler gehörte in den fünfziger Jahren zu der sogenannten »Berliner Schule«, die hauptsächlich mit graphischen Arbeiten hervortrat. Die meisten der unter diesem Begriff gefaßten Künstler malten jedoch auch (vgl. Kat. 229–230, 241–242) und setzten sich in ihren Gemälden besonders mit der Berliner Stadtlandschaft auseinander. Auch in den Gemälden schlägt sich die graphische Handschrift der Künstler nieder und korrespondiert

so mit den abstrahierenden Tendenzen der Zeit.
Das 1959 entstandene »Stadtbild« zeigt diese graphisch-abstrahierende Tendenz deutlich. Besonders auffällig ist hier die von Linien und Flächen bestimmte Komposition mit der starken Betonung der Vertikalen. Diese extreme Längung und gleichzeitige Verschmälerung der Häuser schafft einen surrealen Eindruck, der durch die kulissenhafte Anordnung der Häuser und die Menschenleere verstärkt wird. Es scheint sich um eine unbewohnte und unbewohnbare Stadt zu handeln. Die Häuser haben keine Türen, es gibt weder Straßen noch Gehwege, nur einige kahle Bäume und Teile eines Baugerüstes (?) erinnern entfernt an menschliches Leben.
Obwohl das Bild keine topographischen Angaben enthält, wird sofort der Eindruck »Berlin« evoziert: Die vier- und fünfgeschossigen Mietshäuser mit ihren Brandmauern, der Hinterhof, sind charakteristische Versatzstücke, die zu einer Essenz von Berlin zusammengestellt wurden. Hier ist sozusagen die Rückseite von Berlin zu sehen; in komprimierter Form das, was seit dem späten 19. Jahrhundert das »steinerne Berlin« kennzeichnet.

241 Otto Eglau
(geb. 1917, lebt in Berlin)
Berlin-Spree, 1960
Öl/Lwd; 50 × 120; bez. u. l.: »Eglau 60«.
Berlin, Hotel Berlin.

Otto Eglau hat sich hauptsächlich als Graphiker mit der Berliner Stadtlandschaft beschäftigt; besonders seine Farbradierungen nehmen das Thema Berlin immer wieder auf. Stets interessieren ihn dabei technische Elemente wie Hochspannungsmasten, Kräne und Brücken; sie kommen seinem abstrahierenden, die Essenz der Gegenstände erfassenden Stil entgegen. Auch in seinen Ölbildern nimmt Eglau diese technischen Motive wieder auf, sein graphischer Stil, der sich auch in der Malerei durchsetzt, reduziert die Gegenstände bis zur Zeichenhaftigkeit. Stets bleibt aber das Sichtbare, Gegenständliche, von dem Eglau ausgeht, im Bild erhalten.
In dem 1960 entstandenen Gemälde zeigt er einen panoramahaften Ausschnitt der Moabiter Stadtlandschaft mit der Spree im Mittelpunkt, die diesen Bezirk in seiner Struktur maßgeblich bestimmt hat. Neben repräsentativen und kleinbürgerlichen Wohnbauten sind hier viele Industrie- und Hafenanlagen angesiedelt, die mit ihren Kränen und Schornsteinen die Silhouette prägen. Der Künstler blickt nach Westen, flußabwärts, auf die Moabiter Brücke, deren rötlicher Stein zusammen mit den dahinterliegenden orangefarbenen Industriebauten den farblichen und kompositionellen Mittelpunkt des Bildes markiert; ansonsten herrschen gedeckte Grün- und Beigetöne vor. Das Querformat wird durch die Brücke und die Dachsilhouetten horizontal gegliedert, während die Laternen, Schornsteine und Kräne die

Kat. 241

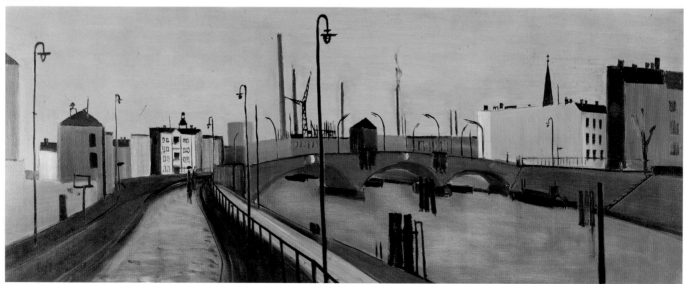

Vertikale betonen und damit eine ausge-
wogene Komposition bilden.
Nach Auskunft des Künstlers sind je-
doch gerade die Türme frei in das Bild
gesetzt. Elemente werden miteinander
kombiniert, die genaue Wiedergabe zu-
gunsten der künstlerischen Gesamtwir-
kung zurückgestellt. Es geht nicht um
das Abbild einer bestimmten Situation,
sondern um die verdichtete Wiedergabe
– die Struktur der Dinge wird durch ma-
lerische Umsetzung sichtbar.

**242 Carl-Heinz Kliemann (geb.
1924, lebt in Gräfelfing bei Mün-
chen)
Dächerlandschaft, 1960**
Öl/Lwd; 80 × 100; bez. u. r.: »C. H.
Kliemann 60«.
Gräfelfing, Carl-Heinz Kliemann.

Kliemann, der als Schüler Schmidt-Rott-
luffs vom Expressionismus kommt, die-
sen aber stets vom »emotionalen Ballast«
zu befreien trachtete, hat sich seit den
späten vierziger Jahren in Graphik und
Malerei ständig mit der Berliner Stadt-
landschaft auseinandergesetzt, sie ist
seine »Urlandschaft«. Dabei entwickelte
sich sein Stil von der expressionistischen
Formensprache aus immer stärker zu ei-
nem rhythmischen Bildaufbau, für den
die »Dächerlandschaft« ein charakteristi-
sches Beispiel ist. Hier tritt »an Stelle ex-
pressionistischer Auflösung eine noch kühlere
und entschiedenere Strukturierung« (H. Ohff,
Carl-Heinz Kliemann, in: Das Kunst-
werk, 4, 1984, S. 78). Das künstlerische
Prinzip dieser seit den sechziger Jahren
entstandenen Bilder, das in diesem Ge-
mälde klar erkennbar wird, beschreibt E.
Roters präzise: »[...] seit Beginn der sechzi-
ger Jahre löst sich die Statuarik allmählich zu-
gunsten der Rhythmik des Bildaufbaus. Klie-
mann arbeitet mit gedeckten Farbklängen und
bevorzugt erdige Töne. Für jedes Gemälde
wählt er eine eigene farbige Grundstimmung,
die einmal mehr ins Rot, ein andermal mehr ins
Blau oder ins Gelb geführt wird. Die erdigen
Töne fügt er im Wechsel von Dumpf und Hell
äußerst nuanciert gegeneinander. [...] Die Po-
lyphonie der gebrochenen Töne liefert für die
Farbkomposition den Generalbaß, vor dem
sich nun als wirkungsbestimmender Oberton
eine starke, ungebrochene Farbe abhebt. Sie
wird als Mittel der Bildmelodik pointiert in
die verdichtete Hauptzone und in einigen weni-
gen Antwortzonen im Bild untergebracht, ein
kaltes ins Bläuliche stechendes Grün etwa oder

Kat. 242

ein kühles tiefes Rot. Am Verhältnis jener
farbigen Pointen orientiert sich die Gesamt-
spannung. Kliemann arbeitet mit einem harten
Borstenpinsel und mit dem Spachtel. Die
Farboberfläche gewinnt somit ein Strukturre-
lief, sie ist pastos. Mittels der Strukturierung
ist es Kliemann gelungen, die anfängliche Sta-
tuarik in seiner Malerei aufzubrechen, Rhyth-
mus und Struktur der Farbzonen bedingen nun
einander und dadurch kommt innere Bewegung
ins Bild. Kliemanns Gemälde der sechziger
Jahre bis heute sind rhythmische Farbzonen-
malerei. Den Horizont aufbrechende Verti-
kalstaffelungen sind dabei ein wichtiges Glie-
derungsmittel. Die breitformatigen Städtebil-
der skandieren die Staffeln der steilen Fassa-
den und Brandwände, die hochgezogenen Häu-
sermauern an den Straßenschluchten ...«.
(Kat. Carl-Heinz Kliemann. Retrospek-
tive zum 60. Geburtstag, Ausstellung
Galerie Pels-Leusden, Berlin 1984, S. 6 f.)
Alle diese Strukturprinzipien sind in der
»Dächerlandschaft« verwirklicht, die
Gestaltungsmittel charakteristisch zu er-
kennen. Von einem erhöhten Stand-
punkt – dem Rathaus Kreuzberg an der
Yorckstraße – blickt der Künstler auf die
Ecke Yorck- und Hornstraße. Durch die
Aufsicht wird einerseits die steile Fassa-
dengliederung betont, andererseits die
horizontale, farblich pointierte Dächer-
zone erfaßt. Die Farbigkeit ist auf Grau
aufgebaut, dessen Nuancen den Vorder-

grund bestimmen, während die obere
Zone durch zusätzliche blaue, ockerfar-
bene und weiße Akzente strukturiert
wird. So erreicht Kliemann einen dyna-
mischen, rhythmischen Bildaufbau, der
die Strukturen der Wirklichkeit in ver-
dichteter Form sichtbar werden läßt.

**243 Hans Stein
(geb. 1935, lebt in Berlin)
S-Bahnhof Marx-Engels-Platz, 1960**
Öl auf Jute; 60 × 80; bez. u. r.: »Stein
60«.
Berlin, Hans Stein.

Der Backsteinbau des 1878–1882 von
Johannes Vollmer erbauten Stadtbahn-
hofes »Börse«, heute Marx-Engels-Platz
in Berlin-Ost, wurde von Hans Stein in
einer expressiven, bewegten Malweise
dargestellt. Das Rot des Backsteins wird
zu einer leuchtenden Farbfläche. Die dy-
namische Handschrift des Malers domi-
niert hier so stark, daß das Thema hinter
der malerischen Gestaltung fast zurück-
tritt, die Naturwiedergabe in den Hinter-
grund tritt. Anders als in den späteren,
stilistisch voll ausgereiften Bildern (vgl.
Kat. 250, 259) fehlt hier noch die strenge
Konturierung der Farbflächen, die den
Raum gliedert. Fast ungestüm drängen
hier die Farben über die Gegenstände

Kat. 243

Kat. 244

244 Stephan Stolze (1931–84)
Mehringplatz, 1960
Öl auf Hartfaser; 55,8 × 74,5; bez. u. M.:
»Stolze«, auf der Rückseite: »Mehring-
platz St. St. Berlin-Zehl. 1960«.
Berlin, Landesamt für Zentrale Soziale
Aufgaben – Künstlerversorgungsamt –
Künstlerförderung, Inv. 60/II 353 (KNP).

Die heutige Anlage des Mehringplatzes
(bis 1947 Belle-Alliance-Platz) wurde
1978 nach der städtebaulichen Planung
von Hans Scharoun fertiggestellt. Seine
letzte, aus dem späten 19. Jahrhundert
stammende ringförmige Bebauung (vgl.
Kat. 97) wurde im Zweiten Weltkrieg
völlig zerstört. Das Gelände blieb bis
Ende der sechziger Jahre unbebaut.
Stolze zeigt den Platz als Brachland; die
Natur hat ihn überwuchert. Noch 15
Jahre nach Kriegsende sind die Spuren
der Vernichtung sichtbar. Die Platzan-
lage ist zerstört; von der ursprünglichen
Bebauung sind nur Brandmauern und
Ruinen übriggeblieben. Einzig die 1843
als Erinnerung an die Befreiungskriege
von 1813–1815 errichtete Friedenssäule
mit der Viktoria von Christian Daniel
Rauch, das Zentrum des Platzes, hat den
Krieg unbeschadet überstanden.
Ähnlich wie in Bruno Bielefelds »Chaos«
(Kat. 206), in dem die Siegessäule die
Trümmer überragt, scheint auch in die-
sem Motiv eine ironische Anspielung
enthalten. Die Viktoria schwebt über ei-
nem der mit am stärksten durch Kriegs-
einwirkung betroffenen Gebiete. Hier in
der südlichen Friedrichstadt befand sich
in der Wilhelmstraße das Regierungs-
viertel, in der Kochstraße das Zeitungs-
viertel. Nach dem Krieg breitete sich
dort ein Niemandsland aus.
Die großzügige, pastose Malweise in zar-
ten Pastellfarben verleiht diesem Brach-
land eine Poesie, in der die Natur das be-
stimmende Element des Bildes gewor-
den ist – Gras und Büsche überwuchern
den Boden und den Sockel der Friedens-
säule. Das Verhältnis zu den Ruinen hat
sich im Vergleich zur frühen Nachkriegs-
zeit gewandelt. Im Vordergrund steht
nun nicht mehr die Beschäftigung mit
den Zerstörungen als Mahnung für die
Zukunft, sondern die Ruinenlandschaft
bildet einen Bestandteil des Stadtbildes,
ist Alltag geworden. Ähnlich wie in Wil-
helm Götz-Knothes »Trümmergrund-
stück am KaDeWe« (Kat. 238) von 1958
sind noch Narben, aber keine Wunden
mehr vorhanden.

hinaus, die Konturen bleiben bewegt.
Das Bild ist auf wenige Farben be-
schränkt, wobei das Rot zwar dominiert,
mit dem Blau und Weiß aber einen har-
monischen Dreiklang ergibt. Die Male-
rei strahlt eine ungebändigte Energie
und Vitalität aus; ein intensives Seher-
lebnis ist malerisch eindrucksvoll um-
setzt.

Lit.: Kat. Hans Stein. Gemälde,
Zeichnungen, Druckgraphik
1957–1977, Ausstellung Haus am
Lützowplatz, Berlin 1977, Nr. 6.

245 Werner Victor Töffling
(geb. 1912, lebt in Berlin)
Tauentzienstraße, 1960
Öl auf Hartfaser; 71 × 99; bez. u. r.: »60«.
Berlin, Werner V. Töffling.

Wie schon in dem früheren Bild der
Möckernbrücke (Kat. 231), wählte Töffling einen erhöhten Standpunkt, von
dem aus der Blick des Betrachters in die
Tiefe geführt wird. Hier ist es die Tauentzienstraße in westlicher Richtung
zwischen Wittenbergplatz und Kaiser-
Wilhelm-Gedächtniskirche, die als
Fluchtpunkt das Bild abschließt. Im Vordergrund sieht man auf das Gebäude des
U-Bahnhofes Wittenbergplatz, 1910–12
nach Entwürfen Alfred Grenanders erbaut. Links erscheint der blockhafte Bau
des 1907 errichteten Kaufhauses des Westens (KaDeWe), nach Kriegszerstörungen 1950 wieder eröffnet, allerdings
in leicht veränderter Form.
Die Blockhaftigkeit der Bebauung wird
durch die Aufsicht und die flächige Malerei, die auf Details verzichtet, besonders
betont. Die im Verhältnis kleinen Menschen und Autos lassen die Gebäude
übergroß erscheinen, was durch die
starke Schattenbildung unterstützt wird.
Die konsequente Reduktion auf die Fläche, die ausgewogene Verteilung der
Massen und die ausgeprägte Raumtiefe
lassen sich bei Töffling auf seine langjährige Tätigkeit als Bühnenbildner zurückführen. Das Motiv, dessen malerischer
Reiz stets der Anlaß für die Berliner
Stadtansichten Töfflings war, mit der
sich schnurgerade in die Tiefe ziehenden
Straße und den kubischen Bauformen,
deren Symmetrie durch den erhöhten
Standpunkt erkennbar wird, kam somit
Töfflings malerischen Intentionen ent-

Kat. 245

gegen. Die hellen, auf Weiß und Grau
aufgebauten Farbwerte verstärken die
stille, kühle Ausstrahlung des Bildes.
Trotz des Verkehrs ist hier keine hektische Großstadtszene festgehalten; vielmehr hat die Ansicht etwas Unwirkliches, Unpersönliches, als ob sich das
Geschehen in weiter Ferne abspielt.

Kat. 246

246 Karl Schmidt-Rottluff
(1884–1976)
Sonne über den Häusern, 1961
Öl/Lwd; 78 × 90; bez. u. r.: »S-Rottluff«.
Privatsammlung.

Karl Schmidt-Rottluff, einer der bedeutendsten und letzten Überlebenden der

Abb. 145 Karl Schmidt-Rottluff, Stadtlandschaft, 1960; Farbkreiden über Tusche; Privatbesitz (zu Kat. 246).

»Brücke«, war 1947 an die Hochschule der Künste in Berlin berufen worden. Im selben Jahr bezog er eine Wohnung in der Schützallee in Zehlendorf, in der er bis zu seinem Tod 1976 lebte. Das hier gezeigte Gemälde, ein Blick aus der Wohnung in die Ersteiner Straße, ist neben dem »Stadtlandschaft« bezeichneten Blatt (Tusche und Farbkreide auf Papier, Privatbesitz), das die gleiche Situation zeigt, seine einzige Auseinandersetzung mit Berlin als Bildmotiv. Auch in der Brücke-Zeit fehlt der bei anderen Expressionisten, besonders bei Kirchner,

ausgeprägte Typ des Großstadtbildes. Auch dieses Bild Schmidt-Rottluffs zeigt nicht den Großstadtcharakter Berlins, nicht die Stadt des Verkehrs und der Menschenmengen. Vielmehr wird die ruhige, stille Vorstadtatmosphäre Zehlendorfs betont.

Klar gegliederte, starkfarbige Flächen bestimmen den Bildaufbau. Der spannungsvolle Kontrast vom Violett und Orangebraun der Häuser wird beruhigt durch die Grautöne des Himmels, der vom leuchtenden Gelb und Blau der Sonne überstrahlt wird. Die leuchtende,

fast glühende Farbigkeit beherrscht das Bild; locker ist die Farbe in großen, vereinfachenden Umrissen auf die Leinwand gesetzt. Obwohl eine gewisse Beruhigung im Malduktus des Altersstils spürbar ist, läßt die kühne Farbigkeit die Faszination des Künstlers vor der Natur ahnen. Es ist ein heiteres, kraftvolles Bild, in das Schmidt-Rottluff die Erfahrungen eines reichen Lebenswerkes einfließen läßt, das in den frühen sechziger Jahren noch einmal einen Höhepunkt erreicht, ehe er 1964 die Ölmalerei aufgab und sich ganz auf Aquarelle beschränkte.

»Berlin ist keine Stadt – Berlin ist ein Phänomen«[1]
Malerei nach 1961

Renate Grisebach

»Schaut auf diese Stadt« – »Berliner Maler sehen eine Stadt« – »Berlin-Berlin« – »Berliner Stadtlandschaften« – »Weltstadtsinfonie« – »Mythos Berlin« – »Die große Stadt« – ... all diese Titel zeigen das Spektrum, mit dem in neuerer Zeit versucht wurde, die Stadt in möglichst vielen Erscheinungsformen immer wieder zu erfassen und zu präsentieren. Berliner Stadtbilder der vergangenen 25 Jahre vorzustellen, ist Inhalt des letzten Abschnittes der Ausstellung, wobei der Bau der Mauer nicht nur als geographischer, politischer und kultureller Schnittpunkt anzusehen ist, sondern gleichzeitig das Thema sachlich und zeitlich eingrenzt. Als Folge der Teilung der Stadt mußte die Auswahl der Bilder, bis auf eine Ausnahme, auf Künstler beschränkt bleiben, die in West-Berlin arbeiten oder arbeiteten.

Eine völlig neue, ungeahnte Blüte und Entfaltung erreichte die Berliner Stadtmalerei gegen Ende der siebziger Jahre, als von den Künstlern gerade in gestalterischer Hinsicht viel experimentiert wurde. Das bedingt eine entsprechende Schwerpunktverlagerung auf die letzten zehn Jahre. Ein weiterer Gesichtspunkt ist es, jene Künstler zu zeigen, die das Phänomen Stadt zum immer wiederkehrenden Sujet ihres Œuvres machten und am Beispiel Berlins neue Bildtypen, Themen, Techniken und Inhalte erschlossen und vermittelten.

Um 1960 bestimmten Informel, Tachismus und abstrakte Malerei das künstlerische Klima. In der Hochschule der Künste wie auch in dem damals noch kargen Ausstellungsbetrieb war die gegenstandslose Malerei tonangebend, zumal man meinte, ausschließlich auf diesem Wege den internationalen Anschluß zu finden. Dennoch gab es schon Ende der fünfziger Jahre Bestrebungen, der offiziellen Kunstauffassung entgegenzuwirken. Bereits 1958 formierte sich die Gruppe Figura, die gegen die Übermacht der abstrakten Malerei opponierte und eine »neue Figuration« proklamierte.[2] Die Stadtlandschaft war in dieser Gruppe ein Thema unter vielen. Man malte nicht prominente Stadtviertel, sondern eher einfache Gegenden, wie etwa Georg Kupke, der in der Tradition Wunderwalds seine Motive vorrangig in Wedding oder Kreuzberg fand.

Abb. 146

1959 wurde von R. W. Schnell, G. B. Fuchs und G. Anlauf die erste Kreuzberger Hinterhofgalerie, die »Zinke«, gegründet.[3] Auch der Anspruch der »Zinke« muß als Reaktion auf die Vorherrschaft der abstrakten Malerei, »*gegen einen stereotypischen modernen Akademismus*«, gesehen werden.[4] Unter den Künstlern der »Zinke« war es Sigurd Kuschnerus, der sich um ein aufklärendes und von platten Verschönerungen freies Stadtbild bemühte, und der in seinem 1963 abgeschlossenen Zyklus »Berlin von hinten« nicht schmucke Ladenfronten und Fassaden, sondern die Tristesse der Hinterhöfe und Brandmauern zeigte, die in ihrer Verwitterung bereits einen eigenen malerischen Reiz freilegen – eine Berliner »Kulisse«, die um 1960 zunehmend Künstler zu Gemälden anregte.

Abb. 147

Gleichzeitig entwickelte sich die Trödelhandlung von Kurt Mühlenhaupt an der Blücherstraße in Kreuzberg zu einem bevorzugten und vielgerühmten Treffpunkt. Dort fand der erste »Bildermarkt« statt. Kreuzberg wurde allmählich zum Stadtteil einer typischen Berliner »Bohème«.[5] In diese Zeit des Umbruchs fiel am 13. August 1961 der Mauerbau. Damit war Berlin endgültig die geteilte Großstadt – nicht nur geographisch und politisch, sondern auch kulturell.

Wie reagierten nun die Künstler auf die gebrochene Stadt, wie sahen und wie reflektierten sie Berlin, das städtische Leben und die städtischen Veränderungen?

Die Aktivitäten der verschiedenen Künstlergruppen, die alle ähnliche Ziele verfolgten, offenbaren, daß der Boden für neue Wege in der Malerei bereitet war. Auffällig ist aber, daß trotz der Teilung der Stadt die Mauer nicht so-

Abb. 146 Georg Kupke, Schaukel, 1963; Öl/
Lwd; Berlin, Galerie Springer.

Abb. 147 Kurt Mühlenhaupt, Meine Trödel-
handlung, 1960; Öl/Lwd; Berlin, Kurt Mühlen-
haupt.

gleich zu einem aktuellen Thema der Künstler wurde. In der weiterhin wenig
populären Stadtmalerei überwogen vorstädtische Motive: Eglau malte wei-
ter seine S-Bahn-Bilder, Kuschnerus »Berlin von hinten«, Kupke Weddinger
und Kreuzberger Ansichten, Mühlenhaupt Kreuzberg.[6]
Dennoch waren die Möglichkeiten der Stadtdarstellungen breiter gefächert.
Neben den wirklichkeitsgetreuen Schilderungen, die *»künstlerisch noch allzu*

sehr im Vergangenen angesiedelt waren, vielleicht sogar provinziell und nicht eigentlich zu Heute und Morgen zählend[...]«[7], gab es auch fortschrittlichere Gestaltungsweisen des Themas. Künstler, die sich mehr der ungegenständlichen Malerei verschrieben hatten, benutzten das Motiv der Stadt als Mittel zur Lösung malerischer Probleme in Richtung Abstraktion. So malte Camaro am Tag des Mauerbaus ein Bild mit dem Titel »13. August 1961«, ein abstraktes Gemälde, welches das Geschehene nicht real wiedergibt, sondern in Form eines Gedenk- oder Meditationsbildes reflektiert. Das Datum löst beim Betrachter Gegenbilder aus, zwingt zur Auseinandersetzung mit dem Thema und assoziiert die Teilung der Stadt. Trotz der zunehmenden Hinwendung zum Gegenstand wurden weiter abstrakte Stadtbilder gemalt, die in Berlin auf eine lange Tradition zurückgehen. Als Beispiel seien die vielen Stadtbilder von Louise Rösler genannt, der es in ihren Gemälden und Stadtcollagen nicht um benennbare Stadtteile ging. Nicht um die »Ähnlichkeit des Abbildes« in der Dokumentation des Gegenstandes handelt es sich, sondern *»die an ihm erlebten Erfahrungen werden künstlerisch in Form und Fläche bewältigt*[...]«.[8] Ihre Berlin-Erfahrungen und »Erregtheiten«, wie Louise Rösler es im Gespräch formulierte, werden fast gegenstandslos auf die Fläche komponiert. Berlinische Motive, wie die »Unterführung« von 1962, der nächtliche Savignyplatz und »Berlin im Mai« haben sie bis heute immer wieder beschäftigt. Aus einem ähnlichen Zusammenhang heraus entstand auch Carl-Heinz Kliemanns Bild »Häuser in Berlin-Kreuzberg« von 1962. Ihm dienten Brandmauern als *»Mauermassen nicht zum Nachschildern, sondern zum freieren Gestalten.«*[9]

Zusammenfassend läßt sich sagen, daß die Stadt auch in der Nachkriegszeit ein Bildthema bedeutete, mit dem sich die Künstler kontinuierlich auseinandersetzten.[10] Waren es in den fünfziger Jahren die Maler Werner Heldt, Ernst Schumacher oder Carl-Heinz Kliemann, die auch über Berlin hinaus das Stadtbild bekannt machten, so sind für die frühen sechziger Jahre Künstler wie Sigurd Kuschnerus, Thomas Harndt, Herbert Weitemeier und Helmut Diekmann zu nennen, die immer wieder in unterschiedlichster Weise versuchten, Berlin aufzuspüren. Diese Bilder sind allerdings vorrangig konservative Stadtschilderungen, die keine neue Kunstentwicklung manifestieren. Nachdem die Bedeutung des Tachismus immer mehr abgeklungen war, markiert das Jahr 1964 – zumindest für West-Berlin – einige Veränderungen in der Kunstszene, die auch die Stadtmalerei beeinflußten und neue Wege aufzeigten.[11] Durch einen beschränkten Wettbewerb, den die Karl-Hofer-Gesellschaft 1964 zum Thema »Landschaft Berlin« ausschrieb, kam es zu einer erneuten Auseinandersetzung mit dem Thema »Stadt«. Die Bedingungen waren streng reglementiert: Das Format durfte nicht kleiner als 30 x 40 cm und nicht größer als 70 x 90 cm sein; die Technik war Öl auf Pappe oder Leinwand. Nicht zugelassen waren *»Graphik jeder Art, Aquarelle, Collagen und Materialbilder.«*[12] Der Jury gehörten neben Schmidt-Rottluff als Vorsitzendem drei Professoren der Hochschule der Künste, drei Vertreter der Karl-Hofer-Gesellschaft sowie zwei Redakteure von Tageszeitungen an. Es beteiligten sich insgesamt 92 Künstler mit 162 Arbeiten, unter ihnen Bernhard Boes, Matthias Koeppel, Hartmut Lemcke, K. H. Herfurth, Dieter Ruckhaberle, Iris Lohmann, H. J. Diehl und Karl Horst Hödicke.[13] Die ersten drei Preise gingen an Peter Berndt (»Am Fasanenplatz«), Joachim Liestmann (»Landschaft Berlin« [Häuser am Bundesplatz]) und an Hans Stein (»S-Bahnhof Witzleben«). Peter Ackermann (»An der S-Bahn«), Ingeborg Müller (»Berliner Haus«) und Barbara Keidel (»Der alliierte Kontrollrat«) waren die drei zweiten Preisträger. Außerdem wurden noch fünf dritte Preise vergeben.[14] Man kann feststellen, daß Plätze, Bahnhöfe, Fensterausblicke und ähnliches weiterhin gängige und beliebte Bildmotive abgaben. »[...]*die Qualität war* [...] *ausgeglichen.* [...] *Genialisches schien freilich nicht eingereicht worden zu sein.«*[15]

Kat. 247

Kat. 248

Kat. 214, 219, 228
Kat. 223, 242

Unter den genannten Preisträgern sind es besonders Hödicke und Acker- Kat. 252, 262, 266
mann, die mit ihren bis in die jüngste Gegenwart gemalten Stadtbildern nicht Kat. 255
nur Eingang in die Berliner Kunstgeschichte fanden, sondern auch über die
Stadt hinaus in Museen, Privatsammlungen und auf Ausstellungen anerkannt
sind. Auch Hans Stein und Matthias Koeppel gehören zu den Malern, die seit Kat. 259, 263
den sechziger Jahren bis heute durch innerstädtische Veränderungen und Er-
eignisse immer wieder zu neuen Berlin-Bildern angeregt wurden. Koeppel,
der bis etwa 1964 ungegenständlich gemalt hatte, überraschte 1964 auf der
Großen Berliner Kunstausstellung mit drei realistischen Berliner Stadtland-
schaften. Für ihn bedeutete die Hinwendung zum Gegenständlichen, mehr
Möglichkeiten in der Aussage zu haben als in der abstrakten Malerei. *»Ein
Bild muß etwas aussagen, und etwas Konkretes kann man eben nur in einem gegenständ-
lichen Bilde aussagen[…] Man malt übrigens in einer ganz anderen Weise gegenständlich,
wenn man zuvor abstrakt gemalt hat. Der neue Realismus wird, da er die abstrakte
Malerei verarbeitet hat, anders aussehen als der alte.«*[16]

Bei Stein sind es Fassaden, Fenster, der S-Bahnhof Witzleben sowie das Auto- Kat. 250, 259
bahndreieck Funkturm, ein vital-pulsierender Verkehrsknotenpunkt der
Stadt. Stein sucht gezielt typisch berlinische Motive, die er wie besessen in
vielen Variationen ins Bild rückt. Zumeist arbeitet er mit intensiver Farbig-
keit, wobei ein leuchtendes Rosarot oder Violett häufig wiederkehrt: eine of-
fensichtliche Huldigung an Ernst Ludwig Kirchner, der vor dem Ersten
Weltkrieg zu den großen Erneuerern des Berliner Stadtbildes gehörte. Stadt-
landschaften werden in schwungvoll-lockerem Malstil hingesetzt, wenn es
sich um Dynamik ausstrahlende Bildthemen wie »Schnellstraßen« oder »Ver-
kehrsfluten« handelt, die wiederum mit anderen Bildern Steins kontrastieren,
deren Vorlagen-Architektur, Dächer oder Fassaden – zu breit gestrichenen
Farbflächen führen, die oft mit dunklen Konturen versehen werden und an
Gemälde Beckmanns erinnern. Schon frühzeitig setzte sich Stein über die Lo-
kalfarben seiner Motive hinweg. Indem er etwa den »S-Bahnhof Witzleben«
oder »Großstadtwinter 1970/71« in kräftigen, mitunter schrillen Tönen wie-
dergibt, bemüht er sich, triste Gebäude in eigenständiger Farbigkeit dem
Städter zu erschließen oder auch die heutige grellbunte Stadtwelt mit ihrer
Reklame und ihren Lichtern ins Bewußtsein zu bringen.

Hans Stein gibt dazu eine treffende Interpretation seiner Bilder: *»Zu Beginn
der sechziger Jahre – ich war mitten im Studium und das dritte Jahr in Berlin – faszi-
nierte mich zunehmend die Großstadt. Viele Skizzenbücher füllte ich mit Straßen-,
Zirkus-, Rummelplatz- und Strandszenen. Draußen redete man weder von ›heftigen‹
noch von ›neuen Wilden‹ in der Malerei. In der Auseinandersetzung mit dem deutschen
Frühexpressionismus und dem Fauvismus entstehen meine ersten Bilder mit großstädti-
scher Thematik. Das Straßenbild ›Frau in rosa Mantel‹ ist charakteristisch für diese
Schaffensphase. Kirchners Bilder zum Thema ›Potsdamer Platz‹ bestärkten mich
sehr, meinen eingeschlagenen Weg weiterzuverfolgen.«*[17]

Peter Ackermanns Gemälde sind hiervon grundverschieden. Sein bevorzug-
ter Bildtypus ist die auf Piranesi zurückgehende Phantasie-Vedute, die als
eine Mischform aus fixierbaren und frei empfundenen Architekturmotiven
und architektonischen Versatzstücken anzusehen ist, die ihrerseits unter-
schiedlichster stilistischer und geographischer Herkunft sind. In seinen ver- Kat. 255
fremdeten Zuordnungen und seinen eigenwilligen Perspektiven zeigt er
schon heute die ›Gegenwart als Vergangenheit‹. Ackermann formuliert sei-
nen Stadtblick, indem er einzelne Elemente selektiert und dann zu städti-
schen Architekturensembles zusammenfügt: *»In der Nähe der Schrebergärten
hat man eine graubraune Mietskaserne abzureißen vergessen; auffällig an ihr ist eine
vorgebaute, offenbar später ins letzte Stockwerk eingefügte Loggia; ein Teil des Da-
ches fehlt an dieser Stelle dieses Terrassendaches, das sich so in weite Ferne erstreckt
über einer unglaublichen Brandmauer, in welche jemand ein winziges quadratisches*

Fenster gebrochen hat, groß genug, um den Kopf durchzustecken, wahrscheinlich wars aber ein Ofenrohr, nach 45.«[18]

In den Jahren 1963/64 zeigte auch Karl Oppermann erstmals Bilder, in denen er die geteilte Stadt mit ihren Verwundungen, ihrer preußischen Vergangenheit, neu zu formulieren und zu kommentieren versuchte. Seine Ansichten der Stadt sind keine locker hingesetzten Veduten. Oppermann schuf vielmehr in offener, spontaner Malweise (heute würde man vorschnell von »heftig« sprechen) einen neuartigen Bildtypus, *»Stadtbilder als historische Aufklärung«*, wie Ernst Busche sie in einem kürzlich veröffentlichten Text nennt.[19] Damit sind keine platten Geschichtsillustrationen gemeint, sondern reflektierte Montagen aus realer Stadtansicht, verknüpft mit der Vergangenheit. Der erste Berlin-Zyklus endete 1971. In einem zweiten, 1984 begonnenen Berlin-Zyklus geht es Oppermann stärker um politische und gesellschaftliche Zwischentöne in der »doppelten« Stadt, die er mit ironischer Distanz in »gesellige« Berlin-Szenen umsetzt.

Auch Karl-Horst Hödicke begann 1964 in lockerer, dünnflüssiger Malweise gegenständliche Berlin-Bilder zu malen, die er »Passagenbilder« betitelte und die ihm den Kunstpreis der Jugend eintrugen. Das Urteil der Presse dagegen war wenig positiv.[20] Hödicke lieferte in diesen frühen Bildern kein reales Abbild der Stadt, sondern er traf damit einen bestimmten städtischen Nerv.

<div style="margin-left:2em">Kat. 251</div>

<div style="margin-left:2em">Abb. 148</div>

<div style="margin-left:2em">Kat. 252</div>

Abb. 148 Karl Oppermann, Die Jeburtstags-torte, 1964; Öl/Lwd; Berlin, Privatbesitz.

Tempo, Lichtreklame, Reflexe, die die Stadt durchfluten und die in den sechziger Jahren die innerstädtische Szenerie zunehmend bestimmten, wurden von Hödicke erfaßt und mit neuen bildnerischen Mitteln auf die Leinwand gebannt. Auch die Bildtitel seiner Arbeiten wie »Passage«, »Neon-Lichter« oder »Große Reflexion« vermitteln eine unvoreingenommene Wahrnehmung und Erfahrung der Stadt. Das Kopfsteinpflaster, einen Himmel über Schöneberg, großformatige Architekturen und Stadtlandschaften malt Hödicke nicht als greifbare Abbilder. Ihn fasziniert vielmehr das speziell atmosphärische Element, was Eberhard Roters mit *»Antimaterie der City«* umschrieben hat.[21]

Auch Wolf Vostell reagierte bereits 1964/65, als er noch nicht in der Stadt lebte, mit seinen verwischten Leinwandfotos[22] auf die Zwiespältigkeit der Stadt: *»Meine ersten kritischen Bilder für Berlin 1964, der Zyklus hieß ›Phänomene‹, waren der Anfang meiner neuen realistisch-gesellschaftskritischen Schule, von Berlin kommend, durch die Berliner Geschichtlichkeit geprägt, durch Dada vorgeprüft.«*[23] In den Jahren danach und auch in den siebziger Jahren stellte die Teilung der Stadt für Vostell immer wieder eine Herausforderung dar. Das Problem der Mauer versuchte er mit seinen Betonarbeiten, die für Verkrustung und Verhärtung stehen, kraß und unerbittlich ins öffentliche Bewußtsein zu tragen.[24]

Eine gesellschaftskritische Interpretation der Stadt, die sicher auch von der Furore machenden Akademie-Ausstellung »Neue Realisten und Pop-Art« beeinflußt war, entwickelte sich im Laufe der sechziger Jahre: *»Das ist die Realität der Reklame, der Schaufenster, der schnell dahinrasenden Autos, der glitzernden Fassaden, der Fotomodelle, der Kaufhäuser, der Illustrierten, der Verpackungen. Diese industriell hergestellte Wirklichkeit in Bilder zu bannen, bedarf es nicht mehr des formalen Rüstzeugs. Eine kritische Intelligenz, ein soziologisches Sensorium ist jetzt notwendig, eine journalistische Begabung fast, wie Lichtenstein es fordert, um diese Prozesse in künstlerische Gebilde zu transformieren.«*[25] In diesem Zusammenhang gehören auch die stilisierten Stadtautobahn-Brücken, Hochhäuser und Mietskasernen von Jochen Luft, aus Kunststoff gebaute, transparente Stadtlandschaften von 1967[26], die Reflexionsbilder von Hödicke aus dem Jahre 1965 und die Bilder der »Kritischen Realisten«.

Der »Kritische Realismus« ist mittlerweile zu einem festen Schlagwort in der Kunstgeschichte wie in der Kunstszene geworden. Der Begriff, den Künstlern von der Presse übergestülpt[27], war den aktiv Beteiligten stets suspekt. Hier soll für »Realismus« die von Georg Schmidt 1959 gewählte Formulierung dienen: *»Realismus ist das Sehen und Aussprechen der Widersprüche in der gesellschaftlichen Struktur einer Zeit.«*[28] Zu fragen wäre, ob Realismus nicht stets kritisch ist. Der Terminus wäre somit eine Tautologie.[29] Heinz Ohff geht noch einen Schritt weiter, indem er postuliert: *»Kritischer Realismus nimmt Partei.«*[30] Die Künstler selbst einigten sich 1972 anläßlich einer gemeinsamen großen Ausstellung auf die Formulierung *»Prinzip Realismus.«*[31]

Abb. 149 Wolf Vostell, You are leaving…, 1964/65; Siebdruck und Spraydosenfarbe, Leinwandfoto; Reinbek, Sammlung H.M. Ledig-Rowohlt.

Kat. 262

Abb. 149

Kat. 258

Abb. 150 Jochen Luft, Stadtautobahn, 1967; Farbfolie, Astralon; Berlin, Jochen Luft.

Mit den »Kritischen Realisten«, die auch in Verbindung mit der Studentenbewegung der Jahre 1967/68 zu sehen sind, wurde das Phänomen Stadt erneut Kat. 260, 267, 264 aktuell. Jürgen Waller, Peter Sorge und Klaus Vogelgesang waren jene Künstler, die am krassesten die Verderbtheit der Großstadt aufdeckten. Waller hatte 1968 die politischen Auseinandersetzungen in die brodelnde Stadt gezogen, und diese Thematik versuchte er auch in seinen Bildern zu analysieren. Ein treffendes Beispiel ist sein Gemälde »Der Tod des Rudi Dutschke«. Aber auch die Einsamkeit des Großstadtmenschen und die Stadt als Bedrohung sind Motive, die den Künstler zu Bildern drängten. Genannt seien hier Kat. 260 zwei Arbeiten aus dem Jahre 1972, »Der Kreisel« und »Der Blick durch das schmutzige Fenster« sowie das Gemälde »Wer baute das siebentorige Theben« von 1973. Die kalte Umwelt wurde hier entlarvt, inhumane Beispiele einer verfehlten Großstadtarchitektur angeprangert. In seinen Bildern »Metamorphose« von 1970 und »Metamorphose an der Schleuse im Tiergarten« von 1971 wird der durch die Betonstädte versteinerte Mensch erst durch den Anblick von Natur wieder zum Individuum. Mit zerbröckelnden Formen demonstrierte Waller hier die Brüchigkeit der Zeit.

Peter Sorges Bilderwelt ist die Wirklichkeit der Tageszeitungen, der Il-Kat. 267 lustrierten, der Pornomagazine: Großstadtprodukte, die er als Zitate, Paradoxien oder Antithesen zusammenstellt und als Bilderrätsel wiedergibt.

Ähnlich konzipiert Klaus Vogelgesang seine Angriffe und Entlarvungen der Kat. 264 Stadt mit den Prinzipien der Fotomontage. Das Ergebnis sind großformatige, bildmäßige Farb- und Bleistiftzeichnungen. Typische Stadterscheinungen, Elemente aus den verschiedensten Bereichen werden auf diese Weise durch eine gezielt feinsinnige Machart miteinander schonungslos verwoben, entstellt und bloßgelegt.

Neben den »Kritischen Realisten« gab es in den siebziger Jahren weitere Künstler, die den Realismus nicht als Stil, sondern als Methode anwandten, [...] *als eine Methode der Annäherung an Wirklichkeit mit ästhetischen Mitteln.«*[32] Auch für diese Künstler wurde die Stadt-Thematik ein geeigneter Ausdrucks-Kat. 257, 263 träger. Genannt seien unter anderen Alex Colville, Matthias Koeppel und Kat. 256 Karl-Heinz Ziegler, wobei die beiden letzten aktuelle Stadtsujets bevorzugten, um politische wie städtebauliche Mißstände und Veränderungen offenzulegen.

Matthias Koeppel schuf im Verlauf der siebziger Jahre eine ganze Serie von Abrißbildern, übergenaue städtische Bildberichte, die er ironisch und mitunter grimmig inszenierte und mit Personen des öffentlichen Lebens oder mit anderen Zeitgenossen montierte, die in den Abrißkulissen auf groteske Weise agieren oder sich in Positur setzen.

Versuchte Koeppel mit diesen Bildreportagen einen wichtigen Aspekt Berlins im Abriß- und Aufbauboom der siebziger Jahre zu charakterisieren, so lieferte der Kanadier Alex Colville, der 1971 für ein halbes Jahr nach Berlin gekommen war, eine andere typische Berliner Szene – eine Frau, die ihren Hund an der Spree ausführt. Nicht um ein einfaches Abbild ging es ihm, sondern er versuchte, eine objektive Bestandsaufnahme einer Gegend zu speichern, wobei er Imagination und Wirklichkeit miteinander verknüpfte, eine Vorgehensweise, die schon 1965 als der *»Magic Realism of Alex Colville«* oder zehn Jahre später als *»Colville's Magic«* bezeichnet wurde.[33] Seine Arbeitsweise umschrieb Colville in einem mittlerweile berühmten und schon »klassisch« gewordenen Satz: *»Als guter Realist muß ich alles erfinden.«*[34] In diesem Zusammenhang muß betont werden, daß Colville keinesfalls in die Ecke der »Fotorealisten« gehört, in die er zumeist vorschnell gedrängt wird. Der erweiterte Realismusbegriff von Jan Learing sei deshalb als ein nützlicher Ansatz zitiert. Danach bildet die naturalistische Malerei ab, die realistische dagegen *»verwirklicht: Sie gibt den Dingen eine Bedeutung, die nur malkünstlerisch realisierbar ist.«*[35]

1972 wurden in der Realismus-Abteilung der Documenta V in Kassel in einem geschlossenen Komplex die Werke der amerikanischen Realisten ausgestellt. Die verschiedenen »Realismen« dieser Künstler hatten sich im Verlauf der sechziger Jahre entwickelt und fanden auch in Europa nachhaltige Beachtung. Es stellt sich nun die Frage, inwieweit hier Impulse auch in Europa verarbeitet wurden. Für Berlin läßt sich pauschal beobachten, daß diese für die Stadtmalerei nicht von relevanter Bedeutung waren. Selbst Hödicke, der aufgrund einer vergleichbaren Arbeitsweise mittels Dias oft in die Nähe der »Fotorealisten« gerückt wurde, setzte dieses Mittel mit völlig anderen Zielen ein und kam somit auch zu anderen Ergebnissen.[36]

Bis in die späten siebziger Jahre galt der »Kritische Realismus« als typisch für die Berliner Kunstlandschaft. Dabei markieren die beiden großen Ausstellungen »Aspekt Großstadt« von 1977 und »Ugly Realism« von 1978 einen letzten Höhepunkt. Gegen Ende des Jahrzehnts setzte jedoch ein neuer Boom in der Stadtmalerei ein. Getragen wurde diese Entwicklung durch Karl Horst Hödicke und eine junge Malergeneration, die nach Medienkunst, Konzeptkunst, Spurensicherung und anderen pluralistischen Strömungen die Hinwendung zu einer spontanen und subjektiven Malerei frech und »heftig« proklamierte. Max Faust hat dies treffend als den *»Hunger nach Bildern«* gekennzeichnet.[37] Dadurch wurden auch jene Maler, die als »Väter« der »Jungen Wilden« gelten, in einen gewandelten Kontext gestellt.

Für Karl Horst Hödicke war die Stadt bereits ab 1973 mit seiner Serie »Himmel über Schöneberg« und den Kopfsteinpflasterbildern von 1975 wieder zu einem zentralen Thema geworden. Mit seinen großformatigen Stimmungsbildern der Stadt schuf er 1977 einen völlig neuen Bildtypus. Eine ganze Serie großangelegter Architekturbilder und weiträumiger Stadtlandschaften variieren atmosphärisch diesen Neuansatz, wie etwa in dem Gemälde »Staatsbibliothek und City-Tower«, in seinen Tageszeitenbildern, den Arbeiten »Martin-Gropius-Bau« und »Kriegsministerium«. *»In ihrer lapidaren, breiten, ausfahrenden Pinselschrift wirken sie spontan und schnell niedergeschrieben. Sie sind keine Darstellungen von Häusern und Plätzen im traditionellen Sinne mehr, sondern davon, wie die Gebäude, die Stadt, die öde Welt, der Verkehr, in verschiedenem Licht erscheinen: Sonnenlicht, Gewitterlicht, im dunstigen, richtungslosen Meer rötlich-braun reflektierender Nachtbeleuchtung, in diesigem Zwielicht, – und in dem ganz unwirklich wirklichen, erfundenen Licht der Malerei.«*[38] 1975 zog Hödicke in die Dessauer Straße 6 nach Kreuzberg, hoch über die Stadt mit Blick auf den veröden Potsdamer Platz, von wo aus diese großangelegte »Stadtschlacht« souverän ersehen und gemalt wurde. Der Künstler beschreibt seine Wahrnehmungseindrücke zu jenem Werkzyklus so: *»Dann habe ich diese Architekturbilder gemalt, wo ja so ein eigenartiges Licht auch drin ist, das im Prinzip bei den Bildern über den Hinterhofhimmel entwickelt worden ist, eine Nachtbeleuchtung, die jetzt aber auf so einen späten Abend rübergeht. Und so kam es dann, daß es nachher gar keine reale Beleuchtung mehr war, sondern es wurde eine Beleuchtung, eine Farbe, die eben einen ganz bestimmten emotionalen Wert hatte. [...] aber diese Sonnenuntergangsgeschichten und ihre Loslösung von der Lokalfarbe hin zu solchen düsteren Farben, das macht es sofort stimmungsmäßig anders, die Stimmung kurz bevor das Licht ganz weg ist. Die Bilder schoben aus dem Nachtbereich ein wenig nach vorn, aus dem späten in den frühen Abend, und somit kam ich dann zu einem normalen Licht, also einem nicht elektrischen Licht.«*[39] Mit der Melancholie der kulissenartigen Gebäude knüpft er an die nächtlichen stillebenhaften Stadtbilder Werner Heldts an, nur daß Hödicke die Architektur nicht ihres lokalen Kontexts entkleidet.

Eine weitere, besonders intensive Hinwendung zum Stadtbild vollzogen Ende der siebziger Jahre die Maler vom Moritzplatz. Wie schon zwanzig Jahre zuvor wurde Berlin-Kreuzberg wieder zum Mittelpunkt einer jüngeren Malergeneration, die weit über Berlin hinaus bis nach Amerika Triumphe

Kat. 262

Kat. 266

Abb. 151

Abb. 151 Karl-Horst Hödicke, Dessauerstraße 6/7, 1977; Öl/Lwd; Privatbesitz.

feierte und auf die Kunstszene bestimmenden Einfluß nahm. Die Künstler Salomé, Helmut Middendorf, Bernd Zimmer, Rainer Fetting und weitere hatten 1977 ihre Selbsthilfegalerie nahe der Mauer am Moritzplatz gegründet und zeigten im gleichen Jahr eine erste Ausstellung mit Stadtbildern Fettings.

Kat. 216 Über seinen Lehrer Jaenisch, der Ende der vierziger Jahre gemeinsam mit Werner Heldt »instabile Stadtpanoramen« gemalt hatte, nahm Fetting eine wirksame Tradition wieder auf.[40] Durch die Ausstellung »Heftige Malerei«, die 1980 den Kern der Gruppe im Haus am Waldsee auch mit einigen beachtlichen Stadtbildern zeigte, wurde der »Moritzplatz« überregional bekannt und zu einem festen Begriff in der internationalen Kunstszene. Fetting, Middendorf und Zimmer hatten hier Ende der siebziger Jahre eine Reihe von Stadtbildern gemalt, wobei jeder eine andere Thematik bevorzugte. Allen gemeinsam ist das große Format ihrer Bilder, mit denen sie den Versuch unternahmen, die Stadt zu erobern.

Fetting malte vorwiegend Stadtbilder, die sich mit der extremen Grenzsituation der Stadt auseinandersetzten. Seine Themen sind »Sonnenuntergang in

Kat. 269 Ost-Berlin«, »Van Gogh an der Mauer«, »Van Gogh an der Hochbahn«,
Kat. 272 »Fernsehturm in Ost-Berlin« oder puristische Mauerdarstellungen. *»Sein Künstlerschicksal vollzieht sich in der Symbiose mit dieser geteilten Stadt im Zeichen einer Mauer, die gleichwohl klischiertes Standardsymbol des Berliner Schicksals als Nachkriegsstadt wurde, wie sie nichtsdestotrotz für den einzelnen unterschiedliche Erfahrungs-, Erlebnis- und Sehnsuchtshorizonte zu erschließen vermag.«*[41]

Middendorf malte seine nächtlichen, ekstatischen Discobilder, seine Großstadteingeborenen oder schwarz drohende Häuser und Brücken vor tief-

Kat. 271 blauem Nachthimmel á la Yves Klein. *»Ein Leinwandinferno von Ultramarin-Blau, Schwarz und Rot«*, wie das Gedicht »Blitzlichter« von Franz Meyer-Siemermann, das sich direkt auf Middendorfs Malerei bezieht, einfühlsam wiedergibt.[42] Middendorf erlebt die Stadt als eine positive Intensität, die seine Arbeitskraft schöpferisch in Gang setzt, auch wenn er feststellt, daß *»die Intensität, die man lokalisiert in bestimmten Stadtteilen, wie Kreuzberg zum Beispiel, vorfindet, eine kaputte Intensität ist.«*[43]

Auch Zimmer beschäftigte sich mit den Themen »Stadtbilder und Hochbahn« .Mit dem Panorama der S-Bahn, das er 1978 auf drei Leinwänden auf die Langseite (3,30 x 29 m) der inzwischen legendär gewordenen Punkdisco »SO 36« in Kreuzberg malte, schuf er eines der größten Stadtdokumente in dieser Zeit.[44]

Die Malweise der einzelnen Künstler ist ähnlich, freitachistisch, aber gegenständlich-figurativ. *»Die Bildgröße ist nicht Selbstzweck, sondern eine Voraussetzung für freies, ungehindertes Sich-Ausmalen«*[45], im Sinne einer *»Verstärkerwirkung«*, wie Middendorf ihre Mal-Power charakterisierte.[46] Man assoziiert Filmkulisse, Filmtransparente.

Hier entstand eine Malerei, die nur aus der Berliner Tradition erklärbar ist und nur in dieser Stadt entstehen konnte. Die von Ludwig Meidner 1914 geforderten bildnerischen Erneuerungen der »Anleitung zum Malen von Großstadtbildern« wurde von den »Neuen Wilden« wortwörtlich verwirklicht. *»Kümmert euch nicht um ›kalte‹ oder ›warme‹ Töne, um Komplementärfarben und ähnlichen Humbug – ihr seid keine Divisionisten – aber strömt Euch aus frei ungehemmt sorglos. Denn darauf kommt es an, dass morgen Hunderte von Malern voller Enthusiasmus sich auf dieses neue Gebiet stürzen. Aber die Großstadt muß gemalt werden. Malen wir das naheliegende, unsere Stadtwelt.«*[47] In ihrem Lebensgefühl sind diese Künstler wahlverwandt mit den deutschen Expressionisten. Stilistische Vorbilder waren die abstrakten Expressionisten der fünfziger Jahre, auch Franz Kline, de Kooning sowie van Gogh, Delacroix[48] und als zeitgenössische Künstlerpersönlichkeiten Karl Horst Hödicke und einige seiner Malerkollegen wie Koberling und Lüpertz. Durch die neue Malergeneration, die sich im

Abb. 152 Armando, Innenstadt, 1983;
Öl/Lwd; Berlin, Carsta Zellermayer.

wörtlichen Sinne in die Stadt hineinmalte, wurde die Berliner Stadtmalerei
nach »Dada« und »Brücke« mit Hilfe radikal gewandelter Interpretationen
des Themas zu einem weiteren Höhepunkt geführt.

Neben dieser lautstark auftretenden Gruppierung wurde aber auch bei ande-
ren Künstlern, oft Einzelgängern, die Stadt um 1980 eine Herausforderung
für ihre Kunst. Künstler wie etwa Helmut Metzner, Wolfgang Rohloff oder Kat. 273, 285
Emmett Williams, versuchten mit so bekannten Monumenten wie der Sieges- Kat. 276
säule, dem Brandenburger Tor oder der Gedächtniskirche, allesamt Wahrzei-
chen Berlins, die als Postkartenklischees fest im öffentlichen Bewußtsein ver-
ankert sind, durch gewagte Perspektiven, ungewöhnliche Maltechniken oder
gestalterische Formfindungen der »Stadt als Farbrelief« eine neuartige Bild-
sprache zu finden.

Abb. 152
Kat. 275

Mit Thomas Hartmann, der an Kokoschka anknüpft, dem Holländer Armando, Peter Chevalier, der seinen Formkanon aus Schornsteinen, Kanälen und so weiter bezieht, und Bernd Düerkop, um nur einige zu nennen, wird wiederum das abstraktere, introvertierte Stadtbild geprägt. Dagegen eignet Gerd Rohling, der zur Gruppe 1/61 gehörte, sich die Großstadt mit Hilfe von Fundstücken von der Straße an, die er dann zum Teil bemalt und zu einem Bildenvironment oder einer Collage umarbeitet. Ähnlich verbindet auch

Abb. 153

Katja Hajek Stadtenvironment mit Malerei. Indem sie den Zwischenträger Leinwand ganz ausläßt, geht sie mit der Farbe, mit Vorliebe Ultramarinblau, an die Stadt heran, sei es ein Abrißhaus oder eine Kaimauer am Landwehrkanal, die sie durch Übermalungen verändert und so direkt neuartige Stadtgesichter, Stadtensembles schafft. Diese Aktionskunst bezeichnete Laszlo Glozer als *»Ausstieg aus dem Bild«*.[49]

Andererseits gibt es weiterhin eine Gruppe von Künstlern, wie zum Beispiel Evelyn Kuwertz und Frank Supplie, die ganz typisch berlinische Motive, wie S-Bahnhöfe, Berliner Hinterhöfe, als alltägliche Stadterfahrung zu ihrem Bildanliegen machen, wobei die bildnerische Umsetzung, Malduktus und Komposition, auf traditionelle Weise geschieht.

Kat. 287

Mit den schwarz-weißen »Stadtkarten« von Katharina Meldner schließt sich der große Bogen der Stadtbilder. Diese Stadtkarten, von der Künstlerin aus der Erinnerung und der subjektiven Vorstellung der Stadt gezeichnet, knüpfen an die ersten überlieferten Wahrnehmungen, die Pläne, Ansichten und Veduten der Stadt an. Nur der Umsetzungsprozeß ist ein völlig anderer: *»Ich habe versucht, die Erinnerung an das sich-in-der-Stadt-befinden, in die Vorstellung einer kartographischen Struktur, in ein über-der-Stadt-sein zu transformieren«*, beschrieb die Künstlerin 1986 ihre ganz persönlichen Stadtkarten.[50]

Zusammenfassend bleibt die Feststellung, daß die Inselstadt Berlin die Künstler nicht nur als großes Thema beschäftigte. Die Stadt wurde geradezu ein Promoter für Innovationen der bildnerischen Mittel und Ideen in der Stadtmalerei.

Der französische Schriftsteller Michel Butor, der sich in den sechziger Jahren als Gast des Deutschen Akademischen Austauschdienstes (DAAD) in Berlin aufhielt, schrieb eine Art Prognose über die Kunst-Stadt Berlin, deren Gültigkeit sich gerade heute unter Beweis stellt: *»Und Sie werden gezwungen sein, eines Tages nach Berlin zu kommen oder dorthin zurückzukehren, Sie selbst oder durch Vermittlung anderer Personen, Sie werden eines Tages in dieses Rampenlicht treten müssen, denn es ist nicht mehr nur eine ganze Stadt unter anderen, mit ihren Stadien, ihren Theatern, ihren Gerichten, ihren Museen, ihren Schaufenstern, ihren Laboratorien und ihren lärmenden Manövergeländen, Schauspielern, Sängern, Stars, Sportlern, Spezialisten, Strategen, sondern ein Horchposten, eine Versuchsbank für alle anderen Städte, sie selbst voll und ganz Manövergelände, Stadion, Ring, Arena, voll und ganz Theater, Zirkus, Oper, mit Kulissen und Orchesterraum, Schwelle, Schaufenster, Laboratorium, wohin man von fernher kommt, um auszustellen, darzulegen, Klänge zu probieren, Bilder, Wörter, Objekte und Ideen.«*[51]

Anmerkungen

[1] W. Vostell, in: Kat. Vostell. Retrospektive, o. S.

[2] Kat. Figura (Malerei, Plastik), Ausstellung, vorgestellt vom Berliner Kunstdienst, Berlin 1958. Dort heißt es im vorwortähnlichen Manifest: *»Nicht polemische Absicht, sondern Überzeugung veranlaßt uns, FIGURA zu gründen. Wir können uns nicht damit abfinden, daß die Inhalte der bildenden Künste, der Mensch und seine Welt, auf die Dauer verleugnet werden. Ziel von Figura ist nicht die zum Zeichen verkargte, sondern die durch Gestaltung zum Bild gewordene Wirklichkeit. Finden Sie nicht, daß es sich auch heute – ja gerade heute – noch lohnt, eine Blume zu betrachten, zu lieben und zu malen? FIGURA glaubt das. Trotz allem!«* – Siehe auch Kotschenreuther, S. 44.

Abb. 153 Katja Hajek, Gelbe Treppe am Landwehrkanal in Höhe der Nationalgalerie, 1983.

[3] Kat. Günter Bruno Fuchs-Zinke, Berlin, 1959–1962, Anlauf, Fuchs, Schnell, Ausstellung Künstlerhaus Bethanien Berlin, Berlin-Amsterdam 1979/80.

[4] Zeitpunkte, hg. von der Galerie S. Ben Wargin, Heft 1, 1967, S. 33.

[5] Kat. Der gekrümmte Horizont. Kunst in Berlin 1945–1967, Ausstellung Interessengemeinschaft Berliner Kunsthändler in der Akademie der Künste, Berlin 1980, S. 23.

[6] Kotschenreuther, S. 40 (für Eglau), S. 48 (für Kuschnerus), S. 44 (für Georg Kupke), S. 35 (für Kurt Mühlenhaupt).

[7] I. Wirth, in: Kat. Berliner Straßen als Lebensraum, dargestellt von Berliner Künstlern der Gegenwart, Ausstellung Berlin Museum, Berlin 1974, S. 4.

[8] Dieter Ronte, in: Kat. Louise Rösler. Arbeiten aus den Jahren 1947–1978, Ausstellung Museum Ludwig, Köln 1979, S. 5.

[9] I. Wirth, in: Kat. Berlin-Hauptstadt im Spiegel der Kunst, Ausstellung Kunsthaus der Stadt Bocholt, Bocholt 1962, o. S.

[10] Vgl. den Aufsatz von Carola Jüllig im vorliegenden Katalog.

[11] Damals wurde die Künstlerselbsthilfegalerie Großgörschenstr. 35 gegründet, an der maßgeblich Karl-Horst Hödicke und einige der späteren »Kritischen Realisten« beteiligt waren, wie Baehr, Diehl, Petrick und Sorge. Wenn die Künstler auch an kein festes künstlerisches Konzept gebunden waren, so malten doch alle gegenständlich, ihre Verbindung bestand in der Ablehnung des abstrakten Impressionismus und des Informel. Desweiteren wurde 1964 die von Den Haag übernommene und vieldiskutierte Ausstellung »Neue Realisten und Pop Art« in der Akademie gezeigt, und René Block eröffnete seine Avantgarde-Galerie mit der Ausstellung »Neodada, Decollage, Kapitalistischer Realismus«, wo er Werke von KP Brehmer, Karl Horst Hödicke, Konrad Lueg, Sigmar Polke, Gerhard Richter und Wolf Vostell zeigte.

[12] Siehe Ausschreibungsbogen des Wettbewerbs der Karl-Hofer-Gesellschaft 1964 zum Thema »Landschaft Berlin«, der freundlicherweise von dem Künstler Peter Berndt zur Verfügung gestellt wurde, ebenso der Brief in Anm. 13.

[13] Brief der Karl-Hofer-Gesellschaft vom 10.12.1964, in dem die einzelnen Preisträger aufgeführt werden.

[14] Kat. 30 Jahre Karl-Hofer-Gesellschaft. 5 Jahre nach der Wiedergründung, Ausstellung Karl-Hofer-Gesellschaft im Kunstquartier Ackerstraße, Berlin 1985, S. 372 f. – Hans Stein, obwohl er 1964 zu den ersten drei Preisträgern gehörte, wurde von den Organisatoren der Ausstellung 1985 nicht berücksichtigt.

[15] Hans Scholz, Landschaft Berlin, in: Der Tagesspiegel, 11.12.1964.

[16] Zitat des Künstlers in: Kotschenreuther, S. 51.

[17] Kat. Hans Stein, Bilder und Zeichnungen 1960–1986. Ausstellung Förderkreis Kulturzentrum Berlin e.V. im Haus am Lützowplatz, Berlin 1987, o. S.

[18] Zitat des Künstlers in: Kat. Peter Ackermann, Bilder, Aquarelle 1963–1974. Ausstellung Kunstverein für die Rheinlande und Westfalen, Kunsthalle Düsseldorf 1976, o. S.

[19] E. A. Busche (Hg.), Karl Oppermann, Berlin Bilder 1963–1968, Berlin 1986, S. 7.

[20] *»Das Tryptichon Passage I, II, III ist eine derartig offenkundige Spekulation auf die popart-Mode, daß beim besten Willen darin keine persönliche Formulierung zu finden ist, schlecht übersetzte Zitate von Rauschenberg, ein klecksiger Hinweis auf Bacon, dazu ein wenig Morris Louis sowie Tröpfelspuren der action-painting[...]«* (R. Wedewer, in: Frankfurter Allgemeine Zeitung, 2.11.1964).

[21] E. Roters, in: Kat. K.H. Hödicke. Bilder 1962–1980, Ausstellung Haus am Waldsee, Berlin 1981, S. 8.

[22] In einem Gespräch zwischen Wolf Vostell und Jürgen Schilling (Kat. Wolf Vostell, de-coll/agen, Verwischungen, Schichtenbilder, Bleibilder, Objektbilder 1955–1979, Ausstellung Kunstverein Braunschweig 1980, S. 7) über die verschiedenen Techniken Vostells erfährt man, daß der Begriff Verwischung von diesem schon 1961 geprägt wurde: *»Die neuen Techniken sind natürlich gleichzeitig der Inhalt im Sinne von ›The medium is the message‹ oder ›Material als Aussage‹. Ohne neue Techniken gibt es keine neuen Inhalte, oder anders gesagt, mit neuen Techniken kann man die alten Inhalte nun wieder neu ausdrücken.«*

[23] Kat. Vostell. Retrospektive, o. S.

[24] E. Roters, Vostell in Berlin, in: Kat. Vostell und Berlin, Leben und Werk 1964–1981, Ausstellung DAAD-Galerie, Berlin 1982, S. 48.

[25] C. Joachimides, in: Kat. Berlin Berlin, o. S.

[26] Vgl. G. Jappe, »Lumpen, altes Eisen, Papier, Collage 67« in Recklinghausen, in: Frankfurter Allgemeine Zeitung, 1.4.1968.

[27] Vgl. P. Sorge, in: Sager, S. 250.

[28] G. Schmidt, Naturalismus und Realismus, in: Martin Heidegger zum 70. Geburtstag, Pfullingen 1959, S. 268

[29] Vgl. K. Sellos Vorwort in: Kat. Prinzip Realismus, o. S.

[30] H. Ohff, Schnitt mit dem Küchenmesser oder Berlins Kritischer Realismus, in: Kat. Prinzip Realismus, o. S.

[31] K. Sello (Kat. Prinzip Realismus, o. S.) stellt fest: *»Mit dem Titel P r i n z i p R e a - l i s m u s machen die elf Künstler, die sich unter ihm zusammengefunden haben, auch einen theoretischen Anspruch geltend.«* Damit wehrte sich die Gruppe auch gegen den Begriff »Kritischer Realismus«, der ihnen nach Peter Sorge (wie Anm. 27) einfach übergestülpt worden war.

[32] Kat. Als guter Realist muß ich alles erfinden. Internationaler Realismus heute, Ausstellung Kunstverein und Kunsthaus Hamburg, Badischer Kunstverein Karlsruhe, 1978/79, S. 7.

[33] H. J. Dow, The Magic Realism of Alex Colville, in: Art Journal, 24, 1965, S. 318–329.

[34] Alex Colville in einem Interwiev mit Mathias Schreiber, in: Kölner Stadt-Anzeiger, 9.12.1971.

[35] Zit. nach: Sager, S. 16.

[36] Vgl. M. Schwarz in: Kat. Hödicke 1977, S. 7.

[37] W. M. Faust, Hunger nach Bildern. Deutsche Malerei der Gegenwart, Köln 1982.

[38] J. Merkert, in: Kat. Hödicke 1986, S. 18.

[39] K. H. Hödicke im Gespräch mit Werner Grasskamp, in: Kat. Ursprung und Vision, S. 29.

[40] E. Busche, in: Kat. Moritzplatz 1985, S. 9.

[41] K. Thomas, Zweimal deutsche Kunst nach 1945. 40 Jahre Nähe und Ferne, Köln 1985, S. 231.

[42] Vgl. Kat. Gefühl und Härte, S. 71.

[43] Siehe Kat. Urspung und Vision, S. 45 f.

[44] »Stadtbilder und Hochbahn« war eine Ausstellung von Zimmer, die 1978 am
Moritzplatz gezeigt wurde, und wo auch die Leinwände aus der Diskothek
»SO36«, Treffpunkt und Inspirationquelle für viele Künstler, ausgestellt waren.
Siehe Kat. Moritzplatz 1985, S. 20.

[45] Kat. Moritzplatz 1978, o.S.

[46] Siehe Kat. Ursprung und Vision, S. 45.

[47] Meidner, S. 314.

[48] Im Gespäch mit Walter Grasskamp bezieht Helmut Middendorf sich eindeutig
auf die amerikanische Kunst, während Fetting davon spricht, daß ihn Maler wie
Bacon, Delacroix, Gauguin, van Gogh und auch die »Brücke«-Maler immer
wieder angezogen hätten. Vgl. Kat. Ursprung und Vision, S. 24, 45.

[49] Nach K. Thomas (wie Anm. 41), S. 152.

[50] K. Meldner in einem Text vom 13. August 1986, geschrieben anläßlich ihrer
Ausstellung »Stadtkarten« in der Galerie Zellermayer, Berlin 1986, Faltblatt.

[51] Michel Butor, in: Kat. Berlin Berlin, o.S.

Kat. 247

247 Alexander Camaro
(geb. 1901, lebt in Berlin)
13. August 1961, 1961
Öl/Lwd; 120,7 × 144,8; bez. u.M.:
»Camaro 13 August 61«.
Hannover, Sprengel Museum, Inv.
PNM 770.

Camaros gegenstandsloses Bild entstand
zu einem Zeitpunkt, als die abstrakte
Kunst die gesamte deutsche Malerei be-
herrschte, sich aber in einer an den Ge-
genstand gebundenen Thematik wie der
Stadtdarstellung nur schwer behaupten
konnte. Das hier gewählte Thema, der
»13. August 1961«, betrifft auch nicht di-
rekt das Bild der Stadt, sondern das Da-
tum eines Ereignisses, das jedoch die Ge-
schichte Berlins und die Stadtgestalt
selbst einschneidend veränderte. Das
Bild bezieht sich auf den Tag, an dem die
Teilung der Stadt durch den Bau der
Mauer anscheinend endgültig vollzogen
wurde. Unter dem Eindruck des 13. Au-
gust malte Camaro mehrere »Mauer-Bil-
der«, in denen er das Geschehen jeweils
zu düsteren Darstellungen verarbeitete,
deren chiffrenhafte Sprache die Bildkon-
struktion kennzeichnen. Aus der Situa-
tion der Stadt schuf Camaro Gedächtnis-
und Meditationsbilder, die auch seinem
eigenen künstlerischen Anspruch ent-
sprechen, wie er ihn schon 1955 formu-
liert hatte: »*jedes Kunstwerk ist die Sichtbar-
machung des Geistigen*«.

Lit.: Kat. Sprengel Museum Hannover,
Bestandskatalog Malerei und Plastik des
20. Jahrhunderts, Hannover 1985, S.
294, Nr. 86.

248 Louise Rösler
(geb. 1907, lebt in Berlin)
Straße mit Unterführung, 1962
Öl/Hartfaser; 60 × 70; bez. u.r.: »Louise
Rösler 1962«.
Berlin, Louise Rösler.

Die Stadt ist ein zentrales Thema im
Werk von Louise Rösler. Schon Mitte
der dreißiger Jahre entstanden erste
Stadtbilder, wie »Herbst in Moabit« von
1937, die noch gegenständlich sind und
genau den Platz, die Straße, den Ort wie-
dererkennen lassen. Aber auch diese Bil-
der malte sie nicht vor der Natur, son-
dern ganz aus der Konzentration der Er-
innerung heraus, was bei den späteren

Kat. 248

abstrakten Stadtbildern ein fast zwangs-
läufiger Prozeß werden sollte. Das Bild
»Straße mit Unterführung« von 1962
entstand in Berlin, wohin Louise Rösler
1959 nicht nur aus familiären Gründen
zurückkehrte. Die Großstadt Berlin übte
weiterhin eine Faszination auf die Künst-
lerin aus und motivierte sie zur Arbeit.
Diese Begeisterung hat bis heute ange-
halten.
Das Bild stellt keine bestimmte Unter-
führung oder Straße dar. Auf der nicht
sehr großen Bildfläche, die mit vielfälti-
gen Formelementen prall gefüllt ist,
schwingt, dynamisch eingespannt zwi-
schen den beiden Seiten, ein weiter Bo-
gen, der von zahllosen kleinen, leuch-
tend blauen Partikeln getragen wird und
sich so aus der turbulenten Bildfläche
herauskristallisiert. Die immer wieder-
kehrende Formkonstante ineinander-
greifender Bögen, die weiträumig oder
kreisend die Bildfläche bestimmen, er-
zeugt Tempo und Dynamik als wichtige
Elemente der Großstadt. Ihren Arbeits-
prozeß, der weder Skizzen noch Vor-
zeichnungen kennt, erläuterte die Künst-
lerin selbst: »*...immer erst, wenn ich die
Farbe und Form genau vor mir sehe, beginne
ich, niemals probiere ich herum. Daher sitzen
alle Farben à premier coup*«. Die Stadtland-

schaft reduziert sich in ihrem Werk auf
geometrische Formen und Farbflächen,
nachdem Motive oder Abbilder sie schon
lange vorher beschäftigt hatten. Diese
Arbeitsweise hat sie sich möglicherweise
während ihres kurzen Studiums bei
Fernand Léger angeeignet, obwohl sie
formal eher Ernst Wilhelm Nay nahe-
steht, den sie persönlich gut kannte und
dessen Arbeiten sie schätzt. Sicher hat
auch ihr Lehrer Hans Hofmann, der spä-
ter die Maler des »Action Painting« un-
terrichtete, einen starken Einfluß auf
ihre Entwicklung gehabt. Für Louise
Rösler ist die Stadt kein Moloch, sondern
ein anregendes Moment, das sie auf ihren
Streifzügen erfährt. Die Stadtszenerien
von Louise Rösler sind ein malerisches
Kaleidoskop, keine Stadtabbildungen,
aber Berliner Stadtbilder.

Lit.: Kat. Louise Rösler, Bilder,
Collagen, Aquarelle, Ausstellung Neuer
Berliner Kunstverein, Berlin 1984, Nr.
18. – Kat. Louise Rösler, Bilder,
Collagen, Aquarelle, Kunstverein
Springhornhof, Neuenkirchen und
andere Orte 1986, S. 7.

Kat. 249

Kat. 250

hinter den Getreidespeicher und wiederum links davon das Verwaltungsgebäude, an das sich weitere Lagerhallen und Heizungsanlagen anschließen. Die Gebäude sind durchweg mit schwarzbraunen Eisenklinkern verblendet. Die Künstlerin gab hier den interessantesten Blick dieser wichtigen und gigantischen Anlage wieder. Der Gebäudekomplex entstand um 1920 und stand unter der baukünstlerischen Leitung von Richard Wolffenstein.

250 Hans Stein
(geb. 1935, lebt in Berlin)
S-Bahnhof Witzleben, 1964
Öl/Lwd; 70 × 90; bez. u.l.:
»H. Stein/64«.
Berlin, Industrie- und Handelskammer zu Berlin.

Wie schon Kirchner oder Meidner vom technischen Betrieb, den rasanten Veränderungen, der Dynamik und dem Tempo der Großstadt, den Eisenbahnunterführungen, Bahnhöfen, Stadtbahnnetzen fasziniert waren, ist es rund ein halbes Jahrhundert später Hans Stein, der diese Thematik wieder aufgreift. Seine Motive sind Baustellen, Hochhäuser, Brandmauern und immer wieder der S-Bahnhof Witzleben und das Autobahndreieck am Funkturm mit den Messehallen. Topographische Genauigkeit ist dabei zweitrangig. Vielmehr dienen Dynamik und schnelle bauliche Veränderungen Stein als Anregung für immer neue Variationen. Mit diesem Bild erhielt der Künstler 1964 den ersten Preis der Karl-Hofer-Gesellschaft. Seither hat er sich bis 1985 wiederholt mit dem Bahnhof und seinem Umfeld auseinandergesetzt. Zwei Bauwerke beherrschen das Bild: das kompakte Gebäude des Bahnhofs, das als Hauptthema fast die ganze Bildfläche einnimmt und rechts daneben, fast wie ein Signal, der am oberen Bildrand abgeschnittene Funkturm. Das Bild wird durch die tektonischen Strukturen gegliedert, die der Künstler in leuchtende Farbflächen umgesetzt hat. Gegen- und übereinander, spannungsreich versetzt, zwingen sie Vorder- und Hintergrund in eine Bildebene. Die schwarzen Dächer des Bahnhofs wie die übrigen Gebäudeflächen werden durch die strukturierenden blauen Pinselstriche gehalten, die zusätzlich zu der leuchtenden Farbgebung die Dynamik des Bildes steigern.

249 Annemarie Oppenheim
(geb. 1904, lebt in Berlin)
Westhafen, 1964
Öl/Lwd; 50 × 61; bez. u.l.:
»A Oppenheim«.
Berlin, Behala Westhafen.

Der Berliner Westhafen liegt im Bezirk Tiergarten. Der Blick fällt von oben links auf das Hafenbecken, das umstellt ist von den Gebäuden der Behala (Berliner Hafen und Lageranlagen). Rechts im Bild sieht man einen Lagerschuppen, da-

Kat. 251

Lit.: Kat. Stein 1977, Nr. 13. – Kat. Die Berliner S-Bahn. Gesellschaftsgeschichte eines industriellen Verkehrsmittels, Ausstellung Neue Gesellschaft für Bildende Kunst, Berlin 1982, S. 281. – Kat. Stein 1987, o.S.

251 Karl Oppermann
(geb. 1930, lebt in Berlin)
Gendarmenmarkt, 1964
Öl/Lwd; 88 × 120; bez. u.l.:
»Oppermann 64«.
Berlin, Senat von Berlin.

Karl Oppermann, Meisterschüler von Ernst Schumacher und heute selbst Professor an der Hochschule der Künste in Berlin, hat sich in etwa 70 Bildern mit Berlin auseinandergesetzt, wobei der Ostteil der Stadt mit seinem historischen Kern den größten Teil einnimmt. Oppermann gehört zu den Künstlern in Berlin, in deren Œuvre das Thema Stadt und ihre Geschichte zu einem immer wiederkehrenden Thema wird: »Das Stadtbild als historische Aufklärung«. Seine ersten Berlin-Bilder entstanden 1963/64. Das hier gezeigte Werk markiert somit den Beginn einer langen Serie.

Der Ost-Berliner Gendarmenmarkt, seit 1950 Platz der Akademie, wurde nach dem gleichnamigen Regiment der »Gens d'armes« benannt. Die ursprünglich barocke Platzanlage wird nicht wiedergegeben. Vielmehr sind die drei wichtigsten, den Platz bestimmenden Bauwerke dargestellt: die beiden Dome und das Schauspielhaus. Es beginnt links, stark angeschnitten, mit dem Deutschen Dom. Daneben befindet sich das Schauspielhaus Schinkels. Fast die ganze rechte Bildhälfte einnehmend, schließt das Bild mit dem Französischen Dom ab. 1943 waren alle drei Bauten ausgebrannt, beherrschten aber rund 40 Jahre als Zeitzeugen des Krieges, als sehenswürdige Ruinen weiterhin die Platzanlage. Erst im Zuge der Vorbereitungen zur 750-Jahrfeier der Stadt wurden die Wiederaufbauarbeiten in Angriff genommen.

Oppermann lieferte 1964 kein Abbild der damaligen Situation, kein Ruinenbild, sondern eine Ruinenkulisse. Mit diesem Gemälde wagte es der Künstler, ein wichtiges Thema, den Brand, die Zerstörung der Stadt auf eine verhältnismäßig kleine Bildfläche zu bannen. Rot als gewaltiges »Feuer« ist in ausholenden, engagierten Pinselschwüngen über den Himmel und den Französischen

Kat. 252

Dom gesetzt. Als Kontrast dazu, ganz in Weiß und Grau, malerisch spontan und nur skizziert, tauchen das Schauspielhaus und der Deutsche Dom, zwei brüchige, ausgeglühte Ruinen daneben auf. Als Zeichen für Leben und Überleben mag links der blühende Zweig gelten, ein tröstliches Attribut, das auf mehreren Bildern Oppermanns zu finden ist. Künstlerisch steht er in diesen frühen Bildern mit seiner offenen spontanen Malweise in der Tradition von Liebermann, Corinth und Kokoschka, doch die Bildfindung ist eine andere. Feuer, Brand, Flammen und Ruinen, verbunden mit dem Auslöschen der Tradition, in diesem Fall der preußischen Geschichte, hat der Künstler häufig thematisiert. Realität und Vergangenheit der geteilten Stadt werden dadurch in »Gedächtnis- und Gedenkbilder« umgesetzt. So ist auch der Titel als bewußter Rückgriff zu verstehen, denn das Bild heißt nicht »Platz der Akademie«, sondern »Gendarmenmarkt».

Lit.: J. Beckelmann, Stadtlandschaften von Karl Oppermann, Berlin, in:

Tendenzen, 34, 1965, S. 161. – H. Kotschenreuther, Berliner malen Berlin, Berliner Leben, 8, 1968, S. 40.

252 Karl Horst Hödicke
(geb. 1938, lebt in Berlin)
Passage V, 1964
Kunstharz/Nessel; 150 × 160.
Düsseldorf, Privatbesitz.

Hödicke gilt als Vater der »Jungen Wilden«. Zwischen 1964 und 1972 malte er eine Serie von Bildern, in denen Glas, Spiegelungen, Bewegungsabläufe und Lichtreklamen den Inhalt der Werke ausmachen. In diesem Zyklus der fünf Passagenbilder gehört auch das ausgestellte Werk, das den Ausschnitt einer belebten Berliner Straße zeigt, mit Läden, vorbeifahrenden Autos, Neonreklame und Schaufensterscheiben, in denen sich die rasante großstädtische Szenerie wiederspiegelt: *»Da waren Straßen und künstliches Licht, festgehaltene Bewegung. Es gibt die Geschäfte, Auslagen, davor ist die Schaufensterscheibe und davor stehe ich. Und in dieser Schaufensterscheibe – die hat ja auch schon ei-*

nen schönen Rahmen – bin ich dem Bild schon sehr nahe, zumindest einer äußerlichen Erscheinungsform vom Bild. Da steht also nun die Auslage drin und in der Scheibe sehe ich das, was hinter mir ist. Ich sehe mich, ich sehe den Verkäufer und alles fließt zusammen in dieser Scheibe.« (H. Kurnitzky im Gespräch mit K. H. Hödicke, in: Kat. Hödicke 1981) Die einzigen Hinweise auf die konkrete Situation sind die spiegelbildlichen Leuchtschriften »Stiller« und »Rheinsberger«. Bei Stiller handelt es sich um ein bekanntes Schuhgeschäft in der Tauentzienstraße. Die Reklameschrift der Firma Rheinsberger ist heute verschwunden. Anliegen des Künstlers ist es nicht, eine bestimmte stadträumliche Situation oder eine Straßenecke wiederzugeben. Vielmehr sind es die charakteristischen Merkmale der Großstadt, wie Bewegung und Tempo, Licht und Farbe, die es einzufangen und erfahrbar zu machen gilt. Bewegung, Tempo und Zeit auf die Bildfläche zu bannen, war schon das Anliegen der Futuristen. Neu bei Hödicke ist der Umsetzungs- und Gestaltungsprozeß. *»Die abzubildende Realität wird mit schneller nasser Farbe auf den Nessel gegeben – soweit sie reflektiert zu sehen ist, spiegelbildlich – und dann mit einem Scheibenwischer abgezogen, so daß kein Farbauftrag entsteht. Dann wird der Nessel in alle Richtungen verzogen, das Bild wird fließend, es bildet Passagen.«* (P. O. Chotjewitz, in: Kat. Hödicke 1965).

Lit.: Kat. Hödicke 1965, o. S. – H. Ohff. Glas und die Große Stadt, in: Der Tagesspiegel, 3.12.1965. – ders., Zurück zum Tafelbild, in: Der Tagesspiegel, 3.9.1972. – Kat. Hödicke 1977, Nr. 6. – Kat. Hödicke 1981, Nr. 8.

253 Kurt Mühlenhaupt
(geb. 1921, lebt in Berlin)
Die letzte Straßenbahn, 1965
Öl-/Lwd; 71 × 111; bez. u.M.:
»19 M. 65«.
Berlin, Herta Fiedler.

Kurt Mühlenhaupt ist vornehmlich Maler, auch wenn er darüber hinaus als Poet, Kinderbuchautor, Altwarenhändler und ehemaliger Besitzer des Künstlerlokals »Leierkasten« in Kreuzberg sehr bekannt ist. Als »professioneller Autodidakt« – er besuchte nur zwei Jahre die Hochschule der Künste in Berlin – malt und zeichnet er sich in das Berliner Le-

ben, seine Straßen, Plätze und Menschen hinein. Nach 1960 malte Mühlenhaupt seine ersten Stadtbilder, bevorzugt in Kreuzberg, dem Stadtteil, wo er damals lebte und arbeitete.

Fast die ganze Bildbreite einnehmend, sieht man eine Straßenbahn mit zwei Waggons. Dahinter erscheint die typische Berliner Mietskasernen-Bebauung mit kahlen Brandmauern. Diese städtische und schnell überschaubare Straßenszenerie versah der Künstler mit einem schmalen Rand, der die Funktion eines Rahmens übernimmt, gleichzeitig ein Stilmittel, um die einfache Komposition in der Fläche zu festigen. Das Bild ist in überwiegend graubraunen Tönen mehr malerisch skizziert als voll ausgemalt: eine spontane Bestandsaufnahme. Trotz des Titels ist nicht die Straßenbahnlinie 55 gemeint, die als letzte am 2. 10. 1967 in Berlin-West ihren Betrieb einstellte, sondern die Linie 95, die Mühlenhaupts Trödelhandlung in der Blücherstraße 11 auf ihrem Weg vom Mehringplatz zur Sonnenallee passierte.
Lit.: Kat. Mühlenhaupt 1981, S. 106, Nr. 60. – Zur Straßenbahn: W. Kraemer, Straßenbahnlinien in Berlin (West). Der Wiederaufbau ab 1945 und die Stillegung im Westteil der Stadt bis 1967, 2. Teil, Berlin 1986 (siehe unter Linie 55 und 95).

254 Oskar Kokoschka (1886–1980) Berlin – 13. August 1966, 1966
Öl/Lwd; 105 × 140; bez. u.l.: »OK«.
Berlin, Verlagshaus Axel Springer.

Es gibt kaum einen Maler des 20. Jahrhunderts, der sich so intensiv mit dem Thema Stadtlandschaft beschäftigt hat wie Kokoschka. Bereits in den zwanziger Jahren hat er Städtebilder gemalt. Schon bald fand er die Form, die fast alle seine Städtebilder kennzeichnet: einen panoramahaft weiten Blick von einem erhöhten Standpunkt; dabei werden nicht mehr einzelne Gebäude oder Stadtteile hervorgehoben, sondern die gesamte Stadt wird als organisch gewachsenes Gebilde zu erfassen gesucht. Im Ersten Weltkrieg faßte Kokoschka den Entschluß, Städtebilder zu malen: *»Aus diesem Drecksdasein, das man Krieg nennt, da wollte ich heraus und habe mir geschworen, wenn ich da jemals lebend herauskomme und wieder malen kann, werde ich nur von den höchsten Gebäuden oder von den Bergen, on the top, ganz oben, stehen*

Kat. 253

und sehen, was mit den Städten geschieht, was mit den Menschen geschieht, die in den Städten vegetieren. Und daran habe ich mich gehalten: meine Landschaften und Städtebilder sind immer von der höchsten Spitze gemalt.«
1966 erhielt der 80jährige Kokoschka von Axel Springer den Auftrag, vom 20. Stock des neuerrichteten Verlagshauses an der Kochstraße die Stadt Berlin zu malen, wie er es 1958 auch schon in Hamburg getan hatte. Kokoschka nahm den Auftrag nur zögernd an, denn fast fünfzig Jahre war er nicht in Berlin gewesen, hatte sich mit den einschneidenden Veränderungen der Nachkriegszeit noch nicht auseinandergesetzt.
Am 13. August 1966, dem fünften Jahrestag des Mauerbaus, begann Kokoschka mit dem Bild: ein Blick über die Mauer nach Ost-Berlin auf das ehemalige hauptstädtische Zentrum. Kokoschka hielt es in der für ihn typischen Malweise fest: mit bewegtem, fast nervösem, kleinteiligem Pinselstrich, heftiger expressiver Farbigkeit und in einem dynamischen Bildaufbau. Wie durch ein Weitwinkelobjektiv sieht er die Stadt, die Häuser ziehen sich in einer kreisenden Bewegung an den Bildrändern entlang, ein Straßenzug lenkt den Blick des Betrachters in die Bild- und Stadtmitte.
Kokoschka versucht nicht, ein realistisches oder topographisch genaues Abbild der Stadt zu geben; nur mit Mühe kann man einzelne Gebäude und Straßenzüge identifizieren: Quer durch das Bild zieht sich die Leipziger Straße, auf der ein Regiment marschiert, man sieht

die Ruinen des Gendarmenmarktes, die Kuppel der Hedwigskirche, den Dom, den Turm des Roten Rathauses, links zieht sich die Mauer durch das Bild, fast am Horizont ein gelber Farbfleck: die Philharmonie. Kokoschkas Perspektive verzerrt, bringt Teile der Stadt zusammen auf eine Leinwand, die man in der Realität nicht mit einem Blick erfassen könnte; er porträtiert die Stadt wie einen Menschen:*»Ich habe Städte gemalt, weil sie Gesichter haben, wenn sie organisch gewachsen sind. Ich habe sie gemalt, um das fast menschliche Gesicht zu retten, bevor sie durch die technische Entwicklung in der ganzen Welt gleich geformt worden sind.«*
In heutiger Zeit sind es in Berlin Klaus Fussmann (Kat. 284), Thomas Hartmann und Norbert Fritsch, die die Großstadt von einem hohen Standpunkt aus als panoramahafte Stadtlandschaften porträtieren. Fritsch ging in seiner Stadtbeschreibung sogar so weit, daß er eine Metamorphose des Berliner Bildes von Kokoschka malte. Das Bild entstand 1987 und trägt den Titel »Blick nach Ost-Berlin«.

Lit.: Kat. Oskar Kokoschka. Städteportraits, Ausstellung Österreichisches Museum für angewandte Kunst, Wien 1986, S. 189.

Kat. 254

255 Peter Ackermann
(geb. 1934, lebt in Karlsruhe)
Albrechtshoflichtspiele I, 1969
Öl und Kunstharz/Lwd; 80 × 100; bez.
u.r.: »P. Ackermann 69«.
Berlin, Berlinische Galerie, Inv. BG-M
51/76.

Die Albrechtshoflichtspiele waren ein
Kino am Hermann-Ehlers-Platz in Ber-
lin-Steglitz, 1969 wurde das Gebäude
zum Abriß bestimmt, um für ein großes
Neubauprojekt Platz zu machen, den
»Steglitzer Kreisel«, der als gigantisches
Pleiteobjekt in die Berliner Geschichte
einging.

Abb. 154 Norbert Fritsch, Blick nach Ost-
Berlin, 1987; Öl/Nessel; Berlin, Norbert Fritsch
(zu Kat. 254).

Die leere und verlassene Ruine nimmt als zentrales Motiv die ganze Bildbreite ein. Wie auch auf anderen Bildern Ackermanns gibt es keine Menschen. Türen und Fenster sind dunkle Einlässe und stehen im Kontrast zu den kahlen Wandflächen. Eine schwere rechteckige Steinplatte vermittelt den Eindruck einer Grab- und Verließplatte. Dies gibt dem Betrachter Rätsel auf: Wird das verlassene Kino zu Grabe getragen? Die eisernen Ringe auf der Platte und an der linken Hauswand sind Symbole für Gewalt und Macht.

Zu diesem Thema existiert noch eine zweite, sehr ähnliche Fassung, die ebenfalls 1969 entstand.

Lit.: K. J. Fischer, Aspekte des Realismus in Deutschland, in: Das

Kunstwerk, 29, Heft 4, 1976. – E. Roters, in: Die Welt, 4.8.1978. – Kat. Kunst in Berlin von 1960 bis heute, Bestände 1960–1979, Berlinische Galerie, Berlin 1979, S. 26, Nr. 4.

256 Karlheinz Ziegler
(geb. 1935, lebt in Berlin)
Berliner Stadtlandschaft mit dem
Görlitzer Bahnhof während des
Abrisses und mit dem Wahlplakat
für Bausenator Schwedler, 1970
Mischtechnik/Lwd; 80 × 100; bez. M.r.: »Karlheinz Ziegler 1970«.
Berlin, Berlinische Galerie, Inv. BG-M 1669/79.

Das Bild verknüpft zwei wichtige Ereignisse miteinander, die beide am 2. Juni

Abb. 155 Albrechtshof-Lichtspiele; Foto (zu Kat. 255).

Kat. 255

Kat. 256

Abb. 156 Karlheinz Ziegler, Das Portal des
Görlitzer Bahnfofs während des Abrisses, 1967;
Temperastudie; Privatbesitz (zu Kat. 256).

1967 in Berlin stattfanden: den Abriß des
Görlitzer Bahnhofs und die Erschießung
des Studenten Benno Ohnesorg.

Unter einem drohend bewölkten Him-
mel sieht man wie auf einer Bühne als
zentrales Motiv den zum Teil abgetrage-
nen Bahnhof mit einem steil aufragenden
Baugerüst. Davor zieht ein Wahlplakat
für Bausenator Schwedler, der für die da-
malige Abrißpolitik verantwortlich
zeichnete, die Blicke auf sich. Im Vorder-
grund sieht man am Boden eine gebückte
Dreiergruppe, die sich um den ange-
schossenen Studenten bemüht. Weitere
Gruppierungen sind Passanten, Demon-
stranten und die Polizei. Links im Bild
hat sich der Künstler selbst porträtiert:
*»Daß ich dieses Bild gemalt habe, hat mehrere
Gründe. Um die vielfältigen Gelbtöne des
Backsteinbaues zu malen, bin ich wochenlang
zum Görlitzer Bahnhof gefahren und habe
dort vor der Natur mehrere großformatige
Studien in Tempera und Aquarell gemacht.
Ich habe mich bewußt auf dieses Verfahren ein-
gelassen, obwohl es zu der Zeit ebenso verpönt
war, wie es heute offenbar als überflüssig ange-
sehen wird. Die nächste Motivation war der
bevorstehende Abriß des letzten Kopfbahnho-
fes. Meine Petition, angeregt von Hans Scha-
roun, an den Senat und die Akademie, das Ge-
bäude zu erhalten, paßte nicht in das Konzept
des Senats von Rauhputzprämien und Kahl-
schlagsanierung. Zum anderen war ich nicht so*

*ruhig und unbeteiligt wie ich dort im Bild auf
meinem Dreibein sitze und pinsele – am selben
Tag, an dem eine Teilsprengung des Görlitzer
Bahnhofs durchgeführt wurde, wurde der Stu-
dent Benno Ohnesorg durch einen Polizeibe-
amten erschossen. Es war der 2. Juni 1967.
Der Konflikt zwischen einer aufklärerischen
und politisch engagierten Minderheit und der
vor allem von der Springer-Presse verbreiteten
öffentlichen Meinung hatte zu diesem Tod ge-
führt, der nicht der einzige geblieben ist.«*
Die vor Ort angefertigten Vorstudien
dokumentieren die verschiedenen Pha-
sen der Zerstörung; das Bild gibt dann
den Tatbestand nach der letzten Spren-
gung wieder: Nach einem langwierigen
Arbeitsprozeß von drei Jahren war das
Gemälde 1970 fertig und wurde noch im
selben Jahr estmals im Kreuzberger
Künstlerlokal »Kleine Weltlaterne« aus-
gestellt. Das Bild ist zentralperspekti-
visch angelegt und wurde mit größter
Präzision gemalt. Als Mitbegründer der
»Schule der Neuen Prächtigkeit« bezieht
sich Ziegler auf die malerischen Traditio-
nen des 19. Jahrhunderts und der Neuen
Sachlichkeit. Mit dem Werk demon-
strierte Ziegler vehement gegen die
skandalösen Bausünden der Stadt, lange
bevor man den Slogan von der »behutsa-
men Stadterneuerung« in die Welt setzte.
Weitere Bilder mit dieser Thematik da-
tieren bis 1974.

Lit.: Kat. Karlheinz Ziegler.
Tafelbilder, Studien, Radierungen,
Ausstellung Kleine Weltlaterne, Berlin
1970, o. Nr. – Kat. Schule der Neuen
Prächtigkeit, Manfred Bluth, Johannes
Grützke, Matthias Koeppel, Karlheinz
Ziegler, Ausstellung Neuer Berliner
Kunstverein, Berlin 1974, o. S. – Kat.
Westberliner Künstler stellen aus.
Malerei und Grafik seit '68, Ausstellung
Kunsthalle Rostock 1978, S. 125. – Kat.
Kunst in Berlin von 1960 bis heute,
Bestände 1960–1979, Berlinische
Galerie, Berlin 1979, S. 163.

**257 Alex Colville
(geb. 1920, lebt in Kanada)
The River Spree, 1971**
Acryl/Spanplatte; 60 × 104; bez. auf der
Rückseite: »The River Spree Alex
Colville 1971 Acrylic Polymer
Emulsion 60 × 104 cm«.
Wien, Museum Moderner Kunst,
Leihgabe Sammlung Ludwig, Aachen.

Der Realist Alex Colville kam im Mai
1971 auf Einladung des Deutschen Aka-
demischen Austauschdienstes für ein hal-
bes Jahr nach Berlin. Er bezog ein Wohn-
atelier am Moabiter Bundesratsufer mit
Blick auf die Spree, wo auch das ausge-
stellte Werk entstand, das eine typische
Berliner Szenerie wiedergibt. Eine Frau,
deren Kopf am oberen Bildrand abge-
schnitten ist, führt ihren Hund am Fluß-
ufer entlang spazieren. Parallel dazu,
aber in entgegengesetzter Richtung fah-
rend, bewegt sich ein Lastschiff, das ge-
rade die Lessingbrücke passiert. Dahin-
ter wird der Blick auf die charakteristi-

Kat. 257

schen Berliner Gewerbegebäude frei. Die alltägliche Szene aus der näheren Umgebung des Künstlers offenbart seine Vorliebe für vertraute Vorlagen, für Alltagsszenen. Menschen, Tiere, Brücken, Wasser, Straßen und das Aufzeigen von Bewegungsabläufen machen Colvilles Bildwelt aus. Die Bildsituation ist klar überschaubar. Das Bild ist nicht überfüllt, die Sujets sind alle sorgfältig herausgearbeitet und leicht aufzählbar. Dennoch gibt das Bild Rätsel auf. Bis auf den Hund und das Lastschiff sind alle anderen Sujets nur zum Teil sichtbar: Frau, Brücke, Häuser und das kleinteilige Pflaster sind stark angeschnitten, so daß der Schauplatz nicht sofort identifizierbar ist. Diese verfremdende Sichtweise ist weiterhin dadurch gesteigert, daß der Künstler die Szene aus den verschiedensten Blickwinkeln zusammengefügt hat. Eine kühne Montage ist aus dem gewohnten Umfeld herausgearbeitet, während der Betrachter durch den ihn anblickenden Hund und das fahrende Schiff von seinem Standpunkt aus ins Bild gezogen und irritiert wird. Die dargestellte Situation ist in Wirklichkeit nicht nachvollziehbar. Die Verbindung dieser verschiedenen Sichtweisen in eine

Bildebene zu bringen, Imagination und Wirklichkeit miteinander zu verknüpfen, ist das Geheimnis seiner Bilder.

Lit.: H. Ohff, Provinziell wie Caspar David Friedrich. Der kanadische Maler Alex Colville in Berlin, in: Der Tagesspiegel, 25.8.1971. – H. Ohff, Der kanadische Realist. Ein Abend mit Alex Colville in der Nationalgalerie, in: Der Tagesspiegel, 3.11.1971. – R. Melville, A note on Alex Colville, in: Art International, 21, 1977, Nr. 3, S. 32–34, 39–41. – D. Burnett, M. Schiff, Alex Colville, Gemälde und Zeichnungen, München 1983, S. 176, Nr. 87.

258 Wolf Vostell
(geb. 1932, lebt in Berlin)
Berliner Mauer und Brandenburger Tor, 1972
Beton auf Fotografie unter Plexiglashaube; 127 × 126 × 15; bez. o.l. bis o.M.: »BETONMANCHETTE über der Berliner Mauer und DEM BRANDENBURGER TOR VOSTELL 1972«.
Berlin, Berlin Museum, Inv. GEM 86/2.

Wolf Vostell arbeitet oft in Serien oder Zyklen. Die ausgestellte Arbeit gehört in die Serie der »Betonierungen«, die mit dem »Beton-Stuhl« von 1969 einsetzte. Dem Werk liegt ein Foto mit dem Brandenburger Tor und der Mauer zugrunde, das der Künstler jedoch stark verfremdete, indem er beide Bauwerke mit einer Betonmanschette umklammerte und verdeckte, dabei aber einzelne Partien sichtbar beließ.
Vostell begnügt sich nicht damit, die Realität lediglich abzubilden. Vielmehr wird mit den eigentlich brutalen Betonformen Spannung erzeugt, die die Wunden der Stadt direkt erfahrbar und bewußt machen. *»Betonierung, das bedeutet für Vostell Hinweis auf Verhärtung und Verkrustung von Verhaltensweisen und Zuständen.«*
Vostell hat sich mit der Problematik der Mauer wiederholt auseinandergesetzt. Er war der erste Künstler, der dieses spröde Material als Mittel kritisch einsetzte, um damit dem Betrachter festgefahrene Verhältnisse und ungewohnte Zusammenhänge zu offenbaren.

Lit.: Kat. 3. Freie Berliner Kunstausstellung, Berlin 1973, Nr. 12a. – Kat. Wolf Vostell, de-collagen,

Kat. 258

Verwischungen, Schichtenbilder,
Bleibilder, Objektbilder 1955–1979,
Ausstellung Kunstverein Braunschweig
1980, Nr. 18. – Kat. Vostell und Berlin.
Leben und Werk 1964–1981,
Ausstellung DAAD-Galerie, Berlin
1982, S. 185.

**259 Hans Stein
(geb. 1935, lebt in Berlin)
Autobahndreieck Funkturm
(Triptychon, Mittelteil), 1973**
Öl/Lwd; 150 × 140; bez. u.r.: »Stein
73«.
Berlin, Hans Stein.

Hans Stein, der sich schon seit 1960 (vgl.
Kat. 243) mit Verkehrsbauten Berlins
auseinandersetzte, hat sich in diesem Bild
ebenfalls einem großstädtischem Thema
gewidmet: den Verkehrswegen am Auto-
bahndreieck Funkturm. Zwischen den
stählernen Stützen des Funkturms hin-

Abb. 157 Hans Stein, Autobahndreieck Funk-turm, 1968; Kohlezeichnung; Berlin, Hans Stein (zu Kat. 259).

Kat. 259

durch, die das Bild rechts und links ein-rahmen, blickt man von oben auf die vie-len Verkehrsadern bei den Messehallen und deren aufsteigende Rotunde. Zu die-ser korrespondiert im Hintergrund das Wohnhaus mit der Rathenau-Brücke. Die verschlungenen Schnellstraßen und Brücken, die das beherrschende Motiv und den Mittelpunkt des Bildes ausma-chen, werden kompositorisch von den seitlichen Verstrebungen des Funk-turms, den dunklen Dächern der Messe-hallen und im hochgeklappten Hinter-grund von dem Grünzug mit dem Hoch-haus eingegrenzt. Bis auf einen spiel-zeughaften gelben Doppeldeckerbus, ei-nigen wenigen anderen Autos und skiz-zenhaften Andeutungen von Menschen ist dieser sonst so frequentierte Ver-kehrsknotenpunkt wie leer gefegt. Den-noch wird durch die kühne Farbgebung und die vitale Pinselführung ein nervö-ser Großstadtrhythmus freigesetzt. Fas-zination entsteht durch die glutrote Un-termalung, die der Künstler zu einem Drittel als Himmel freistehen ließ, und auf die er als Gegenenergie wie ein aus-geschnittenes blaues Gitterwerk die pul-sierenden Verkehrsadern legte. Auf ih-nen wird der Mensch befördert, ohne sich selbst zu Fuß fortbewegen zu kön-nen.

Die Dynamik der Verkehrswege, die wie blaue Wasserfluten in kreisenden Bahnen die Bildfläche durchziehen, wird noch gesteigert durch das grelle Rot, das als Untermalung dem ganzen Bild zugrunde liegt und durch die rote Himmelsmasse, die in den blauen Adern als malerische Raffinesse reflektiert erscheint. Diese leuchtende Farborgie erfährt noch eine Steigerung durch die schwarzen Dachflä-chen und die dunkelgrünen Naturzonen, die innerhalb des Straßennetzes wie ab-geschnittene Inseln wirken. Großstadt wird hier auch zum verschlingenden Mo-loch der Natur. Stein hat mit diesem Ge-mälde ein Verkehrsbild geschaffen, wo-bei er nicht den eigentlichen Verkehr mit Menschen und Autos darstellte, sondern die Merkmale des Verkehrs, wie Tempo, Bewegung, pulsierende Energie, Be-triebsamkeit. Die städtische Weiträumig-keit erreichte der Künstler durch die di-rekte Perspektive von oben und die rah-mende Architektur.

Das Bild ist der Mittelteil eines Triptychons, wobei nach Aussage des Künst-lers jeder Flügel auch als Bild allein für sich steht. In den Seitenbildern wieder-holt sich in variierter Form und anderer Farbwahl die Thematik »Autobahndrei-eck Funkturm«.
Die Stadtlandschaft in diesem Citybe-reich ist bis heute ein Thema bei Hans Stein, das er in zahlreichen Bildern und Zeichnungen variiert hat. Doch da die City sich hier ständig verändert, sind auch Steins Bildmotive aus diesem Be-reich Veränderungen unterworfen. In den achtziger Jahren entstand eine Serie von Stadtbildern um das ICC, das im April 1979 unmittelbar neben dem Mes-segelände am Funkturm eingeweiht wurde.

Lit.: Kat. 4. Freie Berliner
Kunstausstellung, Berlin 1974, S. 235. –
Kat. Stein 1977, Nr. 34.

**260 Jürgen Waller
(geb. 1939, lebt in Berlin)
Kreisel, 1973**
Öl/Lwd; 150 × 120;
Meckenheim, Frank und Ursula Al-
scher.

Jürgen Waller gehört neben Ulrich
Baehr (Kat. 279), Peter Sorge (Kat. 267)
und Klaus Vogelgesang (Kat. 264) zu
den Berliner »Kritischen Realisten«.
Auch er bezieht sich in diesem Bild auf
ein einschneidendes gesellschaftliches
Ereignis, das die Mißstände des öffent-
lichen Bauwesens in Berlin bloßstellte:
den Bau des »Steglitzer Kreisels«. Be-
schäftigte sich Peter Ackermann (vgl.
Kat. 255) mit dessen Vorgängerbau, dem
Albrechtshof, so stellt Waller die nach-
folgende Mammutarchitektur dar. Der
Künstler malte das im Bau befindliche
Hochhaus; Fenster sind noch an Ort und
Stelle zu bringen und einzusetzen. Unten
fällt das Gebäude allerdings schon wie-
der zusammen und versinkt in den Erd-
massen; es steht auch im übertragenen
Sinne auf zu weichem Boden. Dies soll
sicher ein Hinweis auf die finanzielle
Pleite sein, die den Bauverlauf ins Stok-
ken brachte, zu Millionenverlusten
führte und schließlich den Skandal an die
Öffentlichkeit brachte.
Wallers Malweise ist klar und scharf wie
der kritische Inhalt seines Bildes. Zum
einen will er das Fiasko dieses Baues, das
auf politische Mißstände zurückzufüh-
ren ist, aufzeigen, zum anderen geht es
ihm um die Unmenschlichkeit von
Hochhausarchitektur. In extrem steiler
Perspektive wird das Gebäude aus Beton
dargestellt, wodurch es noch erdrücken-
der erscheint.
Waller formulierte seine Arbeitsmethode
so: »*Ich experimentiere, suche. Ich vermische
die Realität eines Dix, Léger oder Lindner
mit der Übersetzung eines Magritte, um zu ei-
ner größtmöglichen Verständlichkeit zu kom-
men; ich versuche unsichtbare Fakten, politi-
sche Vorgänge, Hintergründe begreiflich zu
machen, Anleitungen zum Handeln zu geben,
der Wahrheit auf den Grund zu kommen, ohne
Rücksicht auf einen persönlichen Stil.*«

Lit.: Kat. Jürgen Waller 1958–1982,
Ausstellung Neuer Berliner Kunstverein
und Staatliche Kunsthalle Berlin 1982,
S. 242, Nr. 143.

Kat. 260

**261 Karl Oppermann
(geb. 1930, lebt in Berlin)
Am Potsdamer Platz, 1973**
Öl/Lwd; 78,5 × 98,5; bez. u.r.: »Opper-
mann«.
Berlin, Berlin Museum, Inv. GEM
86/11.

Karl Oppermann, ein Meisterschüler
von Ernst Schumacher, gehört zu den
Berliner Künstlern, die die Stadt und ihre
Geschichte immer wieder zu ihrem
Thema machen. 1963/64 malte er seine
ersten Berlin-Bilder (vgl. Kat. 251). Erst
Ende der sechziger Jahre beginnt sich
Oppermann immer stärker mit der ge-
teilten Stadt auseinanderzusetzen, nach-

dem er die Trennung der Stadt vorher in
seinen Bildern nicht thematisiert hatte.
Die geteilte Stadt ist das Thema dieses
Bildes. Anstoß war der Blick mit dem
Fernglas von einem der Aussichtspode-
ste auf die andere Seite der Stadt. Man
schaut auf Ostberlin, sieht das Wahrzei-
chen, den Fernsehturm am Alexander-
platz. Das Bild ist im klassischen Bildauf-
bau gegliedert in Vorder-, Mittel- und
Hintergrund. Im Vordergrund steht die
Mauer, wobei das Schnittmustermotiv
ein Symbol für Mauer, Grenze, Hinder-
nis ist. Der breite grüne Mittelgrund ist
der Todesstreifen mit den Lichtmasten.
Das intensive Grün hat fast etwas Hoff-
nungsvolles. Im Hintergrund erkennt

Kat. 261

man ein Stück der alten Wilhelmstraße. Der Künstler stellte die Stadt im Stil holländischer Landschaftsmalerei des 17. Jahrhunderts dar. Über diesen stilistischen Rückgriff konnte der Künstler ein Stadtbild schaffen, das Vergangenheit und gegenwärtige Situation in einem reflektierenden Kontrast darstellt.
»Sonntags morgens sehe ich mir/immer meine schöne DDR an/wie sie still daliegt/am Potsdamer Platz.« (Oppermann, 19.9.1974).

Lit.: Kat. Karl Oppermann, Ausstellung Neuer Berliner Kunstverein, Berlin 1975 (Künstler der Gegenwart, Heft 7), S. 12 f. – E. A. Busche (Hg.), Karl Oppermann, Berlin Bilder 1983–1986, Berlin 1986, S. 12.

262 Karl Horst Hödicke
(geb. 1938, lebt in Berlin)
Der Himmel über Schöneberg ist
längst versilbert, 1974
Fotopapier und Blattversilberung/ Kunststoffgewebe; 120 × 160; bez. auf der Rückseite: »Hödicke 74«.
Berlin, Berlin Museum, Inv. GEM 85/8.

Das dem Bild zugrundeliegende Foto zeigt den Hinterhof der Großgörschenstraße 35 in Berlin-Schöneberg, wo Hödicke 1964 mit Malerfreunden die Selbsthilfegalerie »Großgörschen« gegründet hatte und seine erste Einzelausstellung organisierte.
Nach seinen auf Fotovorlagen basierenden »Neonbildern« begann er 1974 die Serie mit dem »Himmel über Schöneberg«, deren Entstehungsgeschichte der Künstler kurz umriß: *»Alle reden von Ufo's; ich habe sie gesehen und fotografiert [...] Es waren sehr eigenartige Stücke darunter. Letztlich waren es Stücke, Stücke eines Himmels, den ich mir vorher wohl blau und als Ganzes vorgestellt hatte. Seither schweben sie im Dunkel der verwitterten Häusermauern und strahlen ihr sanftes schmutziges Licht ab.«* – Vorbei an trostlosen grauen Fassaden geht der Blick direkt in den mit Blattsilber belegten Himmel. Das Neuartige dieser Darstellung ist die ungewöhnlich steile Perspektive in den durch die Dachkanten ausgeschnittenen und begrenzten Himmel und die Kombination von Foto und Blattsilber, die ähnlich wie Foto und Beton bei Vostell (Kat. 258) als künstlerisches Mittel benutzt wurden. Das Blattsilber, das sich im Laufe der Zeit verändert, hat mittlerweile einen kupfernen Goldton angenommen, so daß der Himmel in malerischer Patina schimmert und in einem spannungsreichen Kontrast mit den dunklen trostlosen Mietskasernen steht.

Lit.: Kat. 8 from Berlin, Erben, Erber, Gosewitz, Hödicke, Kienholz, Koberling, Lakner, Schönebeck, Ausstellung Neuer Berliner Kunstverein, Berlin 1975/76, o. S. – Kat. Ursprung und Vision, S. 29.

263 Matthias Koeppel
(geb. 1937, lebt in Berlin)
Berliner Ballmorgen, 1976
Öl/Lwd; 100 × 120; bez. u.r.: »M. Koeppel P 1976« (das große P steht für Schule der neuen »Prächtigkeit«, zu der Koeppel gehörte).
Berlin, Jürgen Seidel.

Neben Karlheinz Ziegler beschäftigte sich auch Matthias Koeppel engagiert mit der Berliner Abrißpolitik.
Unter einem dramatischen Himmel, der den größten Teil der Bildfläche ausmacht, sieht man die Reste der abgerissenen Messehallen, aus denen, wie aus einem Sumpf kommend, drei festlich gekleidete Personen dem Betrachter entgegentaumeln, ihn aber nicht direkt anblicken. Bei der vorderen Figur handelt es sich um den damaligen Regierenden Bürgermeister Schütz, die hintere Gestalt mit dem etwas zu großen Zylinder stellt den früheren Bausenator Ristock dar, die hell gewandete Dame mit dem Almanach des Presseballs in der Hand ist eine unbekannte Schöne. Zur Entstehungsgeschichte des Bildes äußert Koeppel: *»Das Gemälde entstand vor elf Jahren, als die Berliner Abrißmentalität noch ungebrochen war. Ich wohnte damals am Kaiserdamm und wurde als Nachbar Zeuge, wie in einer hastigen 'Nacht- und Nebel-Aktion' die alten Ausstellungshallen am Messedamm niedergerissen wurden. Ein Stück Berliner Gesicht wurde der Eitelkeit der Architekten geopfert, die für den Neubau des ICC einen eleganten Anschluß an das Funkturm-Areal suchten. Die Eile und der Zeitpunkt der Aktion um die Jahreswende 1975/76 ließen immerhin auf schlechtes Gewissen schließen. Die Taktik der Abreißer ging auf, der Vorgang wurde in der Öffentlichkeit kaum zur Kenntnis genommen. Der Presseball, der jedes Jahr in der zweiten Januarwoche veranstaltet wird, fand in unmittelbarer Nähe der Trümmer statt, und da die Verantwortlichen dort zu den prominentesten Ballgästen gehörten, lag es nahe, sie vor dem Ergebnis ihrer Politik abzubilden.«* (Freundliche Mitteilung von Matthias Koeppel, Juni 1987.)

Kat. 262

Der Maler komponierte hier zwei für Berlin typische Ereignisse zu einer Szenerie, die am Ort des Geschehens so nicht stattfand, aber aufgrund der Verknüpfung der dargestellten Personen mit dem Ort des Geschehens als ironische Kritik an den Mißständen der Baupolitik Berlins gemeint ist. Koeppel schuf ein Protestbild, zu dem eine Bleistiftzeichnung vorliegt, die vor Ort entstand und nur die Messehallen am Funkturm während des Abrisses wiedergibt.

Typisch für Koeppels Bild ist ein romantisch beleuchteter, tief heruntergezogener Himmel, vor dem die theatralisch agierenden Personen am unteren Bildrand abgeschnitten sind und so den Eindruck vermitteln, als kämen sie dem Betrachter aus dem Bild heraus entgegen.

Der Künstler, der anfangs zu den abstrakten Malern gehörte, entwickelte im Laufe der Jahre einen überdeutlich realistischen Malstil in differenzierter Farbigkeit, die aber nie schrill und aufdringlich ist. Zu Beginn der sechziger Jahre begann Koeppel mit den ersten Stadtbildern, auf denen er Brandmauern, Mietshäuser, Bauzäune, Straßenecken und Straßenzüge darstellte. In den siebziger Jahren wurden die spektakulären Abrisse in der Stadt Thema seiner Bilder.

Lit.: Kat. Matthias Koeppel, Bilder 1964–1977, Ausstellung Neuer Berliner Kunstverein, Berlin 1977, Nr. 51. – Kat. Westberliner Künstler stellen aus. Malerei und Grafik seit '68. Ausstellung Kunsthalle Rostock 1978/79, S. 120.

264 Klaus Vogelgesang
(geb. 1945, lebt in Berlin)
Standbein-Spielbein, 1976
Blei- und Farbstift; 196 × 146 (Abb. S. 442). Berlin, Berlinische Galerie, Inv. BG-G 69/76.

Auch Klaus Vogelgesang gehört zu den »Kritischen Realisten«. Vorn im Bild steht eine überlebensgroße schlampig aussehende Frau mit geschürztem Rock über muskulösen Männerbeinen. In der rechten Hand hält sie einen verstümmelten Berliner Bären, in der linken Hand baumelt eine Weinflasche; ihr Blick ist direkt und verächtlich. Hinter ihr steht ein sehr viel kleinerer Mann mit clownshaften Zügen und hält ein Stück Stacheldraht in der Hand – ein Hinweis auf die Teilung Berlins. Hinter diesen beiden traurigen Figuren sieht man die Ruine der Kaiser-Wilhelm-Gedächtnis-Kirche.

Abb. 158 Karl Horst Hödicke,
Zwölf Studien zu Der Himmel über
Schöneberg (ist längst versilbert), 1974;
übermalte Fotos, Blattsilber; Berlin,
Karl Horst Hödicke (zu Kat. 261).

Außerdem ist ein typischer Berliner Zeit-
genosse, ein kleiner Hund, vom Künstler
nicht vergessen. Ähnlich wie Peter Sorge
(Kat. 267) benutzt Vogelgesang Fotos
als Vorlagen, die er dann zu einem Bild-
ganzen zusammenfügt, wobei seine
Zeichnungen pointiert formuliert sind
bis ins Detail. Dabei orientiert er sich an
Otto Dix und den Fotomontagen der
Dadaisten.
Für Vogelgesang ist charakteristisch, daß
er seine Personen im Verhältnis zur Ar-
chitektur meist überlebensgroß ins Bild
setzt. Für ihn besteht die Stadt in erster
Linie aus den Menschen. Sie verkörpern
das Bewußtsein und das Gewissen. Vo-
gelgesang sagt dazu: »Dem Menschen in
seiner von ihm geschaffenen Umgebung gilt
mein Interesse. Meine Auseinandersetzung
mit ihm steht im Mittelpunkt meiner Arbeit.
Doch stehen die dargestellten Personen und
Objekte nicht nur für sich da, sondern für et-
was, haben Symbolgehalt, sind Zeichen. Ich
denke, daß meine Bilder Sinnbilder
sind [...]«.

Lit.: Kat. Als guter Realist muß ich alles
erfinden, S. 229. – Kat. Malerei in
Berlin 1970 bis heute, Ausstellung
Berlinische Galerie, Berlin 1979, S. 84.

**265 Barbara Quandt
(geb. 1947, lebt in Berlin)
Berlin-Sinfonie, 1976**
Eitempera/ Nessel; 170 × 125; bez. u.r.:
»Qu 76«.
Berlin, Barbara Quandt.

Abgesehen von dem roten Schriftzug
»Berlin«, der sofort ins Auge fällt, blickt
man von oben auf die Straße des 17. Juni
und auf die an dieser Verkehrsader gele-
genen Wahrzeichen, Charlottenburger
Tor und Siegessäule. Das Charlottenbur-
ger Tor, das 1905 als Gegenstück zum
Brandenburger Tor errichtet wurde, be-
steht aus zwei kolonnadenartigen Kopf-
bauten, die am Rand des ehemaligen
Stadtgebietes von Charlottenburg die
frühere Charlottenburger Chaussee und
heutige Straße des 17. Juni flankieren.
Auf dem Bild ist nur der nördliche Teil
des Tores zu sehen.

Kat. 263

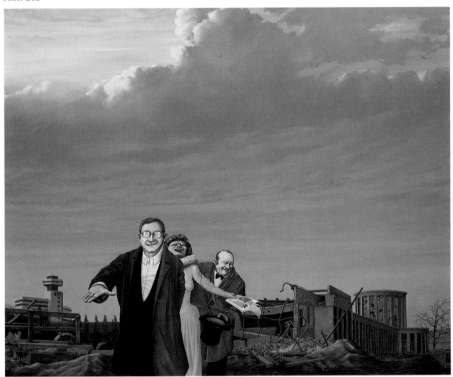

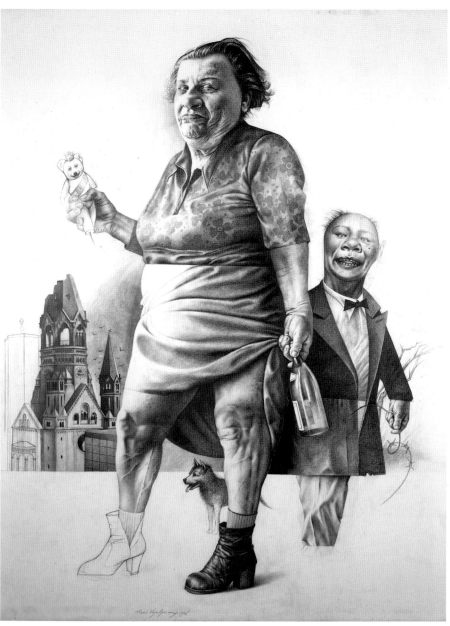

Kat. 264

weise in diesem Bild die Siegessäule wie in einer Seifenblase erscheinen läßt. Für den Rest der Stadt am Horizont malt sie in rosaroten Buchstaben als geforderte Assoziation lapidar das Wort »Berlin« auf die Bildfläche.

Lit.: Kat. Barbara Quandt, Ausstellung Künstlerhaus Bethanien, Berlin 1984. – I. Huber, K. Müller, Zur Physiologie der bildenden Kunst – Künstlerinnen, Multiplikatorinnen, Kunsthistorikerinnen –, Berlin 1987, S. 398.

266 Karl Horst Hödicke
(geb. 1938, lebt in Berlin)
Kriegsministerium, 1977
Kunstharz/Lwd; 184,5 × 270; bez. auf der Rückseite: »Hödicke« (Abb. S. 444). Berlin, Berlinische Galerie, Inv. BG-M 3649/85.

Das Bild gehört zu den Werken Hödickes, mit denen er ab 1977 einen ganz neuen Bildtypus schuf: das Stadtstimmungsbild.
Dargestellt ist das ehemalige Luftfahrtministerium an der früheren Wilhelmstraße, erbaut 1935/36 von dem Architekten Ernst Sagebiel als erster Großbau des »Dritten Reiches«. Heute ist es das Haus der Ministerien in Berlin-Ost und befindet sich direkt hinter der Mauer, nicht weit von Hödickes eigenem Atelier in Kreuzberg. Der Titel »Kriegsministerium« bezieht sich auf den ursprünglichen Bau, der an dieser Stelle stand. Hödicke malte das Gebäude als Ruine, im Krieg wurde es teilweise zerstört. Der kolossale Bau, über Eck dargestellt, beherrscht die ganze Breite der Leinwand. In den oberen Bildecken ist noch etwas Himmel zu sehen, am unteren Bildrand verläuft als schmaler schräger Keil die Mauer. Hödicke malte das Skelett dieser Architektur, um die bedrohliche und unheimliche Vergangenheit des Hauses intensiver ins Bewußtsein zu bringen. Dieser Prozeß ist eine gemalte Spurensicherung. Breit und großflächig wurde das Gebäude von dem Künstler angelegt, Details wurden weggelassen, die Farben beschränken sich auf Schwarz, Weiß und militärhaftes Grau-Grün. Der Farbauftrag ist dünn und flüssig. Die großzügige Wiedergabe des Motivs ermöglicht das Festhalten der charakteristischen Stimmung, was Roters als »*Melancholie der leeren Monumente*« bezeichnete.

Das Bild entstand nicht vor Ort, sondern nach einer Luftaufnahme, die vom Telefunken-Hochhaus am Ernst-Reuter-Platz im Juni 1961 gemacht wurde.
Stand für Barbara Quandt nach Beendigung ihres Studiums noch die direkte Motivsuche im Vordergrund ihres Interesses, so entschloß sich die Künstlerin im Laufe der Zeit doch zu einem anderen Vorgehen: *»Mit Ölfarben und mit Staffelei vor Ort malen. Ausgesetzt den Blicken und den Reden des Volksmundes, aber vor allem den Häuserbrocken der Gropius-Stadt, die sich vor mir auftürmten. Oft schwankte die Situation von anstrengend bis belustigend, bis mir die Flugansichten mittels Fotografie mehr entgegenkamen. Aus der Entfernung konnte sich die Stadtlandschaft neu zu in einem Ganzen formen. Das allzu Direkte der Häuser sowie das Geradlinige erhielten durch die eingesetzte Abstraktion eine neue Beweglichkeit.«* (Freundliche Mitteilung von Barbara Quandt, 18.5.1987.)
Die Arbeiten von Barbara Quandt entstehen meistens in Serien. Die dynamisch expressive Pinselschrift ist fast vom Gegenstand gelöst, gibt ihn aber nie ganz auf, sondern benutzt den Gegenstand so »wie es ihr paßt«, auch, um ihn zu entmythologisieren, indem sie beispiels-

Kat. 265

Abb. 159 Blick auf die Straße des 17. Juni und die Siegessäule, 1961; Foto (zu Kat. 265).

Maina Munsky; die anderen sind nicht identifizierbare Personen aus dem Medienbereich. Das Architekturfragment oben im Bild gehört zum Künstlerhaus Bethanien; dort hatte Sorge 1976/77 für ein halbes Jahr ein Atelier, in dem auch das Bild entstand. »*Aus eigenen Fotos, die ich damals in Kreuzberg machte, aus Fotos eines Freundes, der mich mit schwerem Kater in Bethanien fotografierte, und Zeitungsfotos entstand ›Kater in Kreuzberg‹. ›64er Himmel‹ bezieht sich auf den ölgemalten Himmel über Bethanien. ›72er M‹ bedeutet nichts weiter, als daß ich meine Frau Munsky nach einem Foto von 72 gezeichnet habe. Sonst handelt das Bild vom Bombardement Berlins, das ich als Kind um 1944 miterlebt habe, von Sex und von Problemem mit dem Alkohol, die es in Kreuzberg und auch in Charlottenburg gibt (Alkoholkranker am Tropf, Schnapsleichen).*«* (Freundliche Mitteilung von Peter Sorge, 21.6.1987.)

Sorges Arbeitsmethode gestaltet sich wie folgt: aus Fotos, Tageszeitungen, Illustrierten und Pornomagazinen wählt und schneidet er aus, ohne dabei die Vorlage zu verändern. Er beschneidet sie lediglich, was er als *»die Zuspitzung des Inhalts auf das Wesentliche«* beschreibt. Danach stellt er diese Bildzitate auf einem Blatt zusammen und überträgt sie dann mit feinstem Pinsel und Stift auf die Bildfläche.

Lit.: E. Roters, in: Kat. Hödicke 1981, S. 12. – Kat. Hödicke 1986, S. 18.

267 Peter Sorge
(geb. 1937, lebt in Berlin)
Kater in Kreuzberg, 1978
Farbstift auf Pressplatte; 150 × 90; bez. u.r.: »P. Sorge 78«, M.l.: »Privat II oder Kater in Kreuzberg mit 64er Himmel und 72er M«.
Berlin, Berlin Museum, Inv. GEM 81/16.

Peter Sorge gehört neben Baehr, Vogelgesang und Waller zu den »Kritischen Realisten«, die in den siebziger Jahren die Kunstszene Berlins bestimmten. Noch unter dem Einfluß der Studentenrevolte von 1968 setzte sich diese Malergeneration mit dem politischen Tagesgeschehen kritisch und aggressiv auseinander.

Peter Sorges Darstellung ist eine Montage aus mehreren Bildsequenzen. In der Mitte hat sich der Künstler selbst dargestellt, rechts seine Frau, die Malerin

Kat. 266

Der stimmungsvolle grünblaue Himmel erinnert an seine früheren Stadtlandschaften aus den sechziger Jahren, die sich noch stark an der Neuen Sachlichkeit orientieren.

Lit.: Kat. Prinzip Realismus, o. S. – Kat. Momentaufnahmen, S. 434.

**268 Harald Metzkes
(geb. 1928, lebt in Berlin [Ost])
Brandenburger Tor, 1978**
Öl/Lwd; 89,5 × 99; bez. o.l.: »Metzkes 78« (Abb. S. 446).
Berlin, Berlin Museum, Inv. GEM 86/24.

Harald Metzkes, Meisterschüler von Otto Nagel, lebt als freischaffender Künstler in Ost-Berlin. 1986 hatte er seine erste Einzelausstellung im Westteil der Stadt.
Dargestellt ist der obere Teil des Brandenburger Tores (vgl. Kat. 280). In extremer Untersicht ist die Mitte mit dem angeschnittenen dorischen Gebälk, der Attika und der erhöhten Quadriga mit der Siegesgöttin herausgehoben. Das von vielen Künstlern behandelte Sujet lebt hier aus der Spannung der fast »indiskreten« Untersicht, der engen Räumlichkeit der Bildfläche und des in sie hineingezwängten massigen Monuments. Wie der Künstler sich in der Wiedergabe dieses monumentalen Bauwerks auf den entscheidenden Ausschnitt beschränkt, reduziert er auch die Farbigkeit vornehmlich auf Grau- und Brauntöne.
Als gegenständlicher, figurativer Maler sucht sich Metzkes seine Themen aus der Alltagswelt und benutzt neuerdings auch das Theater und die Literatur als Quellen für seine Bildvorlagen. In seiner künstlerischen Entwicklung waren Courbet und Cézanne wichtig.
Der Titel ist in diesem Fall Bestätigung dessen, was der Betrachter erkennt und darüber weiß. Nicht das ganze Monument ist zu sehen, sondern nur der Teil, der für Berlin, für beide Hälften der Metropole weiterhin als »Wahrzeichen« gilt.

Lit.: Kat. Harald Metzkes. Arbeiten von 1957–1986, Ausstellung Galerie Neiriz, Berlin 1986, Nr. 24.

**269 Rainer Fetting (geb. 1949, lebt in Berlin und New York)
Untergehende Sonnen über Ostberlin, 1979**
Dispersionsfarbe/Nessel; 160 × 130; bez. u.l.: »Sonne Berlin R.F. 79« (Abb. S. 447).
Berlin, Dr. Peter Pohl.

Rainer Fetting gehörte neben Middendorf, Salomé und Zimmer 1977 zu den Mitbegründern der Selbsthilfegalerie am Moritzplatz in Kreuzberg. Dort, in unmittelbarer Nähe der Mauer, hatte er auch sein Atelier. Aus dieser Situation entstanden viele Stadtbilder, deren Thematik sich mehrfach wiederholte, wie »Van Gogh an der Mauer«, »Sonnenun-

Abb. 160 Peter Sorge, Stadtlandschaft, 1962;
Öl/Nessel; Privatbesitz (zu Kat. 267).

Kat. 267

tergang in Berlin« oder einfach »Mauer«.
In diesem Bild malte der Künstler ein
Stadtpanorama. Vorn rechts schiebt sich
ein mächtiger Hausblock bis in die Bild-
mitte, daneben verläuft die Mauer, die in
verschlungenen Windungen die Teilung
der Stadt markiert. Im Hintergrund sieht
man die Silhouette Ost-Berlins: am obe-
ren linken Bildrand etwas schemenhaft
den Fernsehturm und das Stadthaus, da-
neben die untergehende Sonne und
rechts davon drei große riegelartige
Neubauten.
Fetting malte ein buntes leuchtendes
Abendbild, das von dem schweren
Blauschwarz des Hauses, dem Grauweiß
der Mauer, dem Ocker des Grenzödlan-
des und dem glühenden Rot der Sonne
getragen wird: »[...] *durch starke Farb-
kontraste erscheint die Mauerlandschaft hinter
dem Moritzplatz als magische Welt.*«
(Schmidt-Wulffen).
Gemalt wurde das Bild mit Dispersions-
farbe. Die dünnflüssigen Harzfarben er-
fordern einen lockeren Malduktus. In

Kat. 268

Abb. 161 Das Brandenburger Tor, 1959; Foto
(Titelblatt des Merian-Heftes Berlin 1959,
Jg. 12, H. 11; zu Kat. 268).

Kat. 274

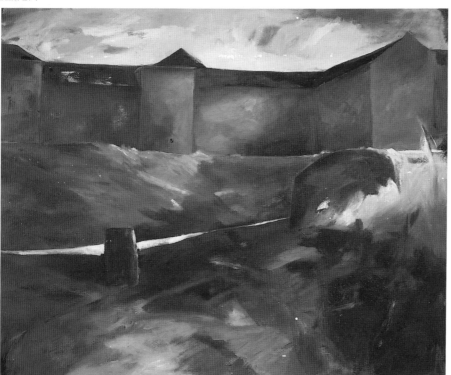

den schnell aufgetragenen leuchtenden
Farben drückt sich die stürmische und in-
tensive Auseinandersetzung des Künst-
lers mit der Großstadt aus. Dabei schuf
Fetting ein Berlin-Bild ohne jegliches Pa-
thos, wichtig ist allein der malerische
Ausdruck. *»Die Welt wird als schöner Schein
oder eben: als malerischer Entwurf neu kre-
iert.«* (Billeter)

Lit.: Kat. Berlin – Das malerische Klima
einer Stadt, K.H. Hödicke, Bernd
Koberling, Markus Lüpertz, Rainer
Fetting, Helmut Middendorf, Salomé in
den Sammlungen Peter Pohl und Hans
Hermann Stober in Berlin, mit einer
Einführung von Erika Billeter,
Ausstellung Musée Cantonal des
Beaux-Arts, Lausanne 1982, Nr. 26. –
Kat. New Painting from Germany,
Ausstellung The Tel Aviv Museum, Tel
Aviv 1982, S. 27. – S. Schmidt-Wulffen,
in: Kat. Moritzplatz 1985, S. 9.

270 Bernd Zimmer (geb. 1948, lebt in Oberbayern und Berlin) U-Bahn, 1978

Leimfarben/Nessel; 100 × 100; bez. auf der Rückseite: »B Zimmer U-Bahn«. (Abb. S. 448).
Berlin, Privatbesitz (Abb. S. 448).

Dargestellt ist die U-Bahn auf dem Hochbahn-Viadukt in Berlin-Kreuzberg. U- und S-Bahn sind Themen, die schon viele Künstler vor und nach Zimmer beschäftigten, wobei die Darstellungsweise der eindringlichen, untersichtigen Perspektive von Brücke und U-Bahn, die wie durch ein Vergrößerungsglas gesehen sind, eine besondere Bilderfindung ist. Der Künstler beschränkt sich auf das Wesentliche in einem groben, vergrößerten Ausschnitt: Waggonteil und ein Stück der Eisenkonstruktion der Hochbahnstrecke. Dem entspricht auch die Reduktion auf vier Farben. Dominierendes Schwarz, leuchtendes Orangerot und dazu im Kontrast Blau und Weiß. Der Malduktus besteht in einem breiten flächigen Farbauftrag. Große abstrahierende Formen bestimmen die Bildfläche. Hier entwickelte sich ein Flächenmuster, das in Zimmers späteren Bildern immer dominierender werden sollte.
Mit diesen bildnerischen Überlegungen – *»durch die Abstraktion zum Gegenständlichen zurück«* – formuliert Zimmer seine Distanz gegenüber der expressiven heftigen Malerei der Neuen Wilden. Spannung und Dynamik werden erzeugt durch die schweren, schrägen Diagonalen der Brückenstützen, die in Gegenbewegung zu dem wiederum diagonal fahrenden Zug gesetzt sind. Nach Auskunft des Künstlers malte er 1978 etwa zehn Bilder zu diesem Thema. Zu dem vorliegenden Gemälde gibt es noch ein weiteres farbiges Pendant in Privatbesitz, während die restlichen Bilder nur schwarz-weiß gemalt wurden. Das größte und wichtigste Bild zu diesem Thema entstand im »SO 36«, einem ehemaligen Kino und 1978 eine berühmte New Wave- und Punker-Diskothek: *»Vom 22. bis 24. Oktober blieb das SO 36 geschlossen. Während dieser Zeit bemalte Zimmer auf drei Leinwänden eine ganze Längsseite [...], 3,30 × 29 Meter, mit dem Panorama der S-[U]Bahn. Als die Leute davor standen, wirkte es beinahe, als stünden sie wenige Straßenzüge weiter vor den Stahlträgern der Hochbahn...«.*

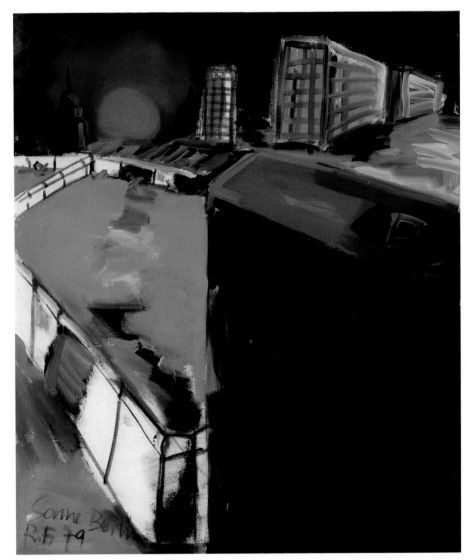

Kat. 269

Lit.: Kat. Bernd Zimmer, Ausstellung Museum Groningen 1982, S. 13. – Klotz S. 174. – Kat. MODUS VIVENDI. Elf Deutsche Maler 1960–1985, Beispiele einer Sammlung, Ausstellung Museum Wiesbaden, Landesmuseum Oldenburg 1985, S. 184.

271 Helmut Middendorf (geb. 1953, lebt in Berlin) Brücke, 1980

Kunstharz/Nessel; 175 × 220; bez. auf der Rückseite: »Brücke, H. Middendorf«.
Berlin, Helmut Middendorf.

Die Brücke, ein Entwurf des Architekten Alfred Grenander von 1930, überquert die Dennewitzstraße im Bezirk Tiergarten.
Das Bild heißt einfach Brücke. Nicht die Namens- und Ortsbezeichnung waren dem Künstler wichtig, sondern die Tageszeit. Middendorf schuf eine nächtliche Stadtikone; wie *»eine bedrohliche Festung der Technik«* (Klotz) erhebt sich die schwarze Brücke vor dem nachtblauen Himmel. Die Brücke durchzieht als kolossale Architektur die ganze Bildbreite. Die Untersicht und das Schwarz steigern noch die Monumentalität. Der Durchblick unter der Brücke fällt auf eine geheimnisvoll wirkende Stadtsilhouette. Das große Format, die Beschränkung auf die Farben Schwarz und Blau und das wenige Weiß, das als malerischer Akzent in die schwarze Masse des Brückenmas-

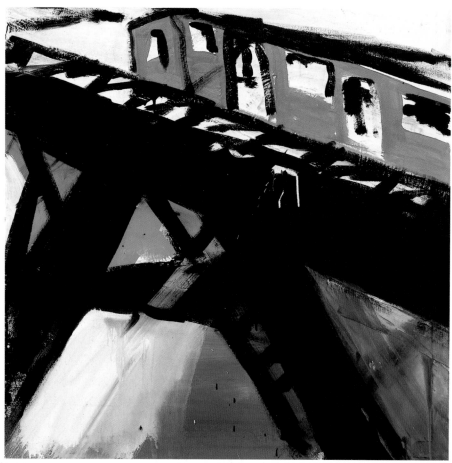

Kat. 270

Abb. 162 Bernd Zimmer, 1/10 Sekunde vor der Warschauer Brücke, 1978; Leimfarbe und Dispersion/Nessel; Berlin, Bernd Zimmer (zu Kat. 270).

sivs gesetzt ist, sind Stilmittel, um die Nachtstimmung der Großstadt zu steigern. Das Ultramarin ist eine Hommage an Yves Klein und wird von Middendorf sehr häufig verwendet. In einem Gespräch mit Werner Grasskamp äußerte der Künstler: »*Ich fand Yves Klein immer toll*[…] *Die Farbe läßt sich ja zum Beispiel auch gar nicht drucken, die Bilder wirken dann ja leicht wie Scherenschnitte. Wenn man dieses wahnsinnig intensive Ultramarinblau sieht,* […] *dann kriegt es schon so was Weggedröhntes, so eine Faszination, wo man sich so reingucken kann, das geht nach hinten so unglaublich weg, das gibt am meisten nach.*«
Von Middendorf gibt es noch zwei weitere, sehr ähnliche Bilder mit diesem Brückenmotiv aus dem Jahre 1979.

Lit.: Kat. Heftige Malerei, Nr. 12. – Kat. Ursprung und Vision, S. 46. – Klotz, S. 119.

272 Rainer Fetting (geb. 1949, lebt in Berlin und New York) Mauer, 1980 (Abb. S. 450).
Acryl/Nessel; 200 × 150; bez. auf der Rückseite: »Mauer 80« (Abb. S. 450). Berlin, Berlin Museum, Inv. GEM 86/21.

Ende der siebziger Jahre malte Fetting eine Reihe von Stadtbildern, deren Thematik sich auf die extreme Grenzsituation der Stadt bezieht, wie etwa »Sonnenuntergang in Berlin« oder in mehreren Varianten »Van Gogh an der Mauer«, »Fernsehturm in Ost-Berlin« oder auch ganz einfach »Mauer«. Das Bild entstand aus dem unmittelbaren Erleben heraus, da Fettings Atelier am Kreuzberger Moritzplatz in der Nähe der Mauer lag.
Der Künstler stellt den Mauerzug als eine nicht zu übersehende Grenzlinie dar, die wie ein mächtiger Paravent die Bildfläche diagonal von der linken zur rechten oberen Bildecke monumental durchzieht. Gemalt wurde das Bild mit satten, unvermischten Acrylfarben. Vorherrschend sind Gelb, Ocker und ein kräftiges Blau, in heller und tief-schwarzer Tönung.
Weder durch den Titel noch die Art der Darstellung werden inhaltliche Aussagen gemacht oder Akzente gesetzt. Die Realität der Stadt wird in großzügigen, schnellen Pinselzügen hingefetzt und erreicht durch die spontane, intensive

Kat. 271

Handschrift eine eindringliche Aussa-
gekraft.

Lit.: Kat. Die Wiedergefundene
Metropole, Nr. 16

**273 Helmut Metzner (geb. 1946,
lebt in Berlin)**
Siegessäule, 1980
Dispersion, Pastell über Graphit auf
Zeitung; 200 × 120; bez. v. M.: »HM
80« (Abb. S. 455).
Berlin, Helmut Metzner.

Helmut Metzner ist ein Künstler, der
sich mit verschiedenen bildnerischen
Ausdrucksmitteln wie Zeichnung, Male-

rei und Fotografie beschäftigt. Aus-
gangspunkt seiner Arbeiten sind abge-
griffene Gegenstände oder Monumente,
wie in diesem Fall die Siegessäule, die
von ihm in einer formal neuartigen Spra-
che vorgestellt werden. »*Ich habe mir die
Frage gestellt, ob es heute überhaupt noch Mo-
numente geben sollte und wie ein Monument
aussehen könnte. Die meisten* [...] *leben deut-
lich aus einem Verhältnis von Macht/Ohn-
macht, wofür wir – wenn überhaupt – ganz
neue Formen finden müssen. Auch zeigt die
Siegessäule, nur einen Kilometer von der
Mauer entfernt, wie relativ und gebrechlich un-
ser Begriff von Freiheit ist.*« (Freundliche
Mitteilung Helmut Metzner).
Die Siegessäule, die 1865/69–1873 zur
Erinnerung an die Kriege gegen Däne-
mark (1864), Österreich (1866) und

Frankreich (1870/71) errichtet wurde,
stand ursprünglich auf dem Königsplatz
(heute Platz der Republik). Im Zuge der
»nationalsozialistischen Neuordnung«
Berlins wurde die gewaltige Sandstein-
säule 1938 von Albert Speer in die Mitte
des Großen Sterns im Tiergarten ver-
setzt. Das Denkmal hat sich hier samt der
bekrönenden Viktoria von Drake, einer
vergoldeten Bronzestatue von rund acht
Metern Höhe, erhalten.
Die schwebende und dennoch kompakt
wirkende Viktoria gilt als ein Wahrzei-
chen der Stadt und ist in vielen trivialen
Bereichen publiziert und verfremdet
worden. Die »Postkarten«-Siegessäule
war für den Künstler auch Anlaß, sich
mit dieser »Berlin-Realität« zu befassen.
Zeichen- und Malgrund des Werkes ist

Kat. 272

eine Tageszeitung, die nach Aussage des Künstlers »*ein Verhältnis von Kunst-All-tag/Wirklichkeit entstehen lassen soll.*« Aus dem Malgrund, der fast ganz mit Graphit zugezeichnet ist, wächst genau in der Mitte die Siegessäule empor, wobei das Sockelgeschoß mit der Säulenhalle erkennbar ist, während die Säule mit der Viktoria »zugemalt« wurde und nunmehr das Aussehen eines mahnenden Pfahles hat. Doch trotz der verfremdeten Ummantelung in lockeren, fast noch triefenden Pinselzügen assoziiert der Betrachter die Siegessäule, »*veränderte Grundform, ungewohnte Perspektive und eine dem Gegenstand nicht gewöhnliche Farbgebung*

sollen den Betrachter provozieren und zum Nachdenken anregen. In diesem Sinne verstehe ich auch das Projekt als eine kritische Auseinandersetzung mit meiner Umwelt.[...].«

Lit.: Kat. 10. Freie Berliner Kunstausstellung, Berlin 1980, S. 158.

274 Hortense von Heppe
(geb. 1941, lebt in Berlin)
Bendlerblock, 1981
Öl/Lwd; 125 × 145: bez. u.r.: »v. Heppe 1981« (Abb. S. 448).
Berlin, Hortense von Heppe.

Dargestellt ist ein breitgelagertes Gebäude, das die ganze Bildbreite einnimmt und auf einem unsicheren, nicht genau zu definierenden Boden steht, der die Architektur bedrohlich umflutet. Es handelt sich um den Bendlerblock, der 1911–14 errichtet wurde. 1938 durch einen Stahlskelettbau erweitert, wurde das Gebäude nach Beschädigungen im Zweiten Weltkrieg in den fünfziger Jahren wiederhergestellt. Ursprünglich wurde es als Reichsmarineamt genutzt, war dann bis 1935 Sitz des Reichswehrministeriums und danach des Oberkommandos der Wehrmacht. Nach Verlegung des OKW diente der Bau dem allgemeinen Heeresamt.
Heute ist das Gebäude unter anderem Gedenkstätte für den Widerstand und die Opfer des 20. Juli 1944, die dort im Hof erschossen wurden. Die Straße, in der der Bendlerblock liegt, wurde zu Ehren des Oberst Graf Stauffenberg in Stauffenbergstraße umbenannt. Der Name Bendler geht auf einen Baumeister zurück, der im 19. Jahrhundert das Tiergartengelände erschlossen hatte.
Nicht die vielfältige Biographie des Gebäudes war Anlaß des Bildes, sondern das Gelände dieses geschichtsträchtigen Viertels im Tiergarten. »*In den Jahren 1975/76 begann ich, die Gegend im Tiergarten um die japanische und italienische Botschaft zu malen: den zum Teil zerstörten NS-Prunk im Rücken, mitten in der Trümmerflora, dazwischen Autostrich und Hundesport, gegenüber der trübe Bendler-Block. Daß es der Bendlerblock war, habe ich erst später bemerkt. Er erschien mir in seiner diskreten Häßlichkeit als bürokratisches Schloß des 20. Jahrhunderts. Solche Blicke im lange Zeit undefinierten Gelände Berlins verschwinden heute in dem Maße, wie sie zum offiziellen Mythos erhoben werden.*« (Freundliche Mitteilung von Hortense von Heppe, April 1987).
Der Künstlerin ging es in diesem Werk nicht um eine topographische Wiedergabe dieses Gebäudes mit seiner wechselnden Geschichte und auch nicht um eine Schilderung eines mit diesem Hause verknüpften Geschehens, sondern ihr Anliegen war es, atmosphärisch sehr eindringlich die Düsternis und Schwere dieses mit seiner Vergangenheit so belasteten Ortes bildnerisch zu erfassen.

**275 Peter Chevalier
(geb. 1953, lebt in Berlin)
Hausbirne, 1981**
Öl/Lwd; 210 × 200 (Abb. S. 452).
Berlin, Privatbesitz.

Setzten sich Matthias Koeppel und Karl-heinz Ziegler in ihren Bildern mit dem Abriß von Gebäuden am Ort des Geschehens auseinander (vgl. Kat. 263, 256), so geht Peter Chevalier einen ganz anderen Weg. Er stellt das Werkzeug, nämlich die »Haus«- oder Abrißbirne in den Bildmittelpunkt. Topographie tritt in den Hintergrund; vielmehr sind es städtische Motive, typisch für die Großstadt Berlin, die der Künstler für seine Darstellung auswählte: ein rauchender Schornstein, eine dunkle Haussilhouette, an die sich die gelbe Abrißbirne kontrastreich anfügt, Gleise und ein roter Himmelskörper, der als Sonne oder Mond gedeutet werden könnte. Die einzelnen Elemente wurden flächenhaft verkürzt ohne Perspektive ins Bild gesetzt und zudem in der Größenzuordnung relativiert. Chevalier malte keine szenisch reiche Stadtlandschaft, sondern ein *»introvertiertes Stadtstilleben«*, wie Peter Winter diesen Bildtypus des Künstlers bezeichnet.

Trotz der ausstrahlenden Ruhe wird Bewegung durch den rauchenden Schornstein, die in Zickzackformen auslaufenden Gleise und den kippenden, fensterlosen Häuserklotz vermittelt, der mit der anstoßenden Abrißbirne eine große Gesamtform bildet.

Erst seit 1980, seitdem Chevalier in Berlin lebt, malt er Stadtbilder, die in ihrer Stillebenhaftigkeit an Werner Heldt erinnern und sich durch eine melancholisch leuchtende Farbigkeit auszeichnen. In diesem Fall ist es ein sattes Gelb, das die Abrißbirne durch Form und Farbigkeit zum scheinenden Mond werden läßt. Daneben vermitteln die vermehrt eingesetzten Braun- und Schwarztöne eine nächtliche, düstere Stimmung. Chevaliers Formenvokabular setzt städtische Motive wie Brandmauern, Flugzeuge, Röhren, Kanäle, Häuser, Hunde, Schornsteine und Gleise in abstrahierende Zeichen um. Dieser Umsetzungsprozeß schafft eine Distanz, die wiederum andere Aspekte in das tradierte Stadtbild bringt und eine neue Erlebnisfähigkeit dieses Themas ermöglicht.

Kat. 273

Lit.: Kat. Peter Chevalier, Ausstellung Galerie Raab, Berlin 1983. – Kat. Ursprung und Vision, S. 64. – Kat. Peter Chevalier, Bilder und Zeichnungen, Ausstellung Kunstverein Braunschweig 1987, S. 54. – P. Winter, Peter Chevalier, Bilder und Zeichnungen, in: Das Kunstwerk, 1, XI, 1987, S. 54.

Kat. 275

276 Emmett Williams
(geb. 1925, lebt in Berlin)
Kaiser-Wilhelm-Gedächtnis-Kirche,
1981
Acryl/Lwd; 63,5 × 47; bez. auf der
Rückseite: »Emmett Williams 1981«.
Berlin, Berlin Museum, Inv. GEM
86/12.

Von einem erhöhten Standpunkt aus
blickt man auf die nächtliche City. Im
Zentrum steht die Kaiser-Wilhelm-Ge-
dächtnis-Kirche mit der Turmruine (vgl.
Kat. 227) und dem neuen Glockenturm
(erbaut 1959–61 von Egon Eiermann),
der als markanter Bau im Vordergrund
zu sehen ist. Den Charakter flirrenden
Lichtes erreicht der Künstler mit Mitteln
der modernen Kopiertechnik: »*I copied a*
postcard view of the Gedaechtniskirche on a
Xerox duplicating machine. Then I copied the
copy, and the copy of the copy of the copy
[…] and on and on to the twentieth generation

of copying. At each step along the way, the suc-
cessive image became more and more distorted,
in unpredictable ways, until at the end the ori-
ginal image had been transformed into a general
wreck. I transferred this chaotic landscape into
a photo-canvas, and from the fragments that
remained of the original I constructed, by sub-
traction and coloring, a surprising new image of
the Gedaechtniskirche.« (Emmett Williams,
Juli 1987). Durch Anwendung dieses
technischen Verfahrens gelangte Wil-
liams auch zu einer neuen künstlerischen
Aussage; dem Postkartenklischee wurde
ein zeitgenössisches Make-up verpaßt.
Die Fotokopierstrukturen nutzte der
Künstler für die Farbgebung Rot, Gelb,
Grün, Blau in fast pointillistischer Ma-
nier. Struktur und Muster des Glocken-
turms treten besonders hervor, während
die alte Hülle der Kirche völlig ver-
schwindet. Das Bild gehört zu einer
Reihe von Gemälden, die Emmett Wil-
liams 1980/81 schuf. Die Serie nannte er

»Berlin, Berlin«. Sie existiert in farbiger
und schwarzweißer Fassung. »*In dieser*
Serie von Bildern habe ich versucht, aus dem
Chaos elektronischer Verzerrungen Bilder zu
rekonstruieren, Bilder einer Stadt, die selbst
aus dem Chaos des Krieges rekonstruiert wur-
de.«

Lit.: Kat. Emmett Williams, Schemes &
Variations, Ausstellung Nationalgalerie,
SMPK, Berlin 1982, S. 221.

277 Emmett Williams
(geb. 1925, lebt in Berlin)
Potsdamer Platz I, 1981
Acryl/Lwd; 62 × 43; bez. auf der
Rückseite: »Emmett Williams 1981«
(Abb. S. 454).
Berlin, Sammlung Rainer Pretzell.

Auf lapidare Weise wurde hier der Pots-
damer Platz dargestellt. Von einem er-
höhten Standpunkt aus blickt man vom
rot eingefärbten Westteil der Stadt über
die blaue Mauer in das gelbgefärbte Ost-
Berlin. Die Machart dieses Bildes, dem
auch eine Ansichtskarte zu Grunde liegt,
entspricht der des Bildes »Gedächtniskir-
che« von Williams (vgl. Kat. 276), nur
daß bei dieser Darstellung der Künstler
die Fotokopierstrukturen nicht nutzte,
sondern er ließ sie stehen und malte nur
die Flächen rot, blau und gelb aus. Durch
die Herausarbeitung der Flächenhaftig-
keit wird die Weiträumigkeit und Öde
des Potsdamer Platzes besonders betont.
Das Resultat dieser elektrostatisch ver-
zerrten Stadtbilder »*ist manchmal eine im-*
pressionistische, chaotische, manchmal dro-
hende Landschaft, ohne Unterschiede zwischen
Gegenwart und Vergangenheit, oder Ost und
West.« (Emmett Williams).

Lit.: Kat. Emmett Williams, Schemes &
Variations, Ausstellung Nationalgalerie,
SMPK, Berlin 1982, S. 221. – Kat.
Kunstquartier Ausländische Künstler in
Berlin, ehemalige AEG-Fabrik
Ackerstraße, Ausstellung
Interessengemeinschaft Berliner
Kunsthändler e. V. (IBK), Berlin 1982,
S. 226

278 Ulrich Baehr
(geb. 1938, lebt in Berlin)
Die Kühe von Schöneberg, 1982
Gouache; 120 × 160 (Abb. S. 455).
Berlin, Galerie am Savignyplatz,
Dr. Friedrich Rothe.

Im Bezirk Schöneberg befand sich bis 1982 in der Steinmetzstraße 22 inmitten alter Mietshäuser ein Kuhstall, der Abmelkbetrieb Mendler, der im Rahmen der Stadtsanierung verschwand.

Der Maler zeigt einen stallähnlichen Raum, dessen geöffnete Tür den Blick freigibt auf einen Gasometer, auf ein Haus mit Schornstein, auf den Heckteil eines amerikanischen Autos und auf einen gebückten Mann, dessen Kopf verdeckt ist. In dem mit Kunstlicht erhellten Raum stehen links zwei vom Bildrand überschnittene Kühe, von denen auch nur die Hinterteile zu sehen sind. Über ihnen hantiert ein Mann, dessen Kopf, Arme und Füße ebenfalls verdeckt sind. Am rechten Bildrand sieht man nur den Kopf einer Kuh. Dahinter, an die geöffnete Tür gelehnt, steht in lässiger Haltung eine weitere Gestalt, von der wiederum nur die Beine sichtbar sind.

Der Künstler brachte mit den Kühen von Schöneberg eine Berliner Kuriosität ins Bild, die der Wirklichkeit so nicht entsprach, wie Baehr auch selbst verriet: *»Das Bild ist von A–Z erfunden: die braune Kuh vorn ist eine andere Rasse als je in Schöneberg gestanden hat, das Interieur hat nichts zu tun mit dem abgeblätterten Charme Alt-Schönebergs, allenfalls der Gasometer weist auf Schöneberg. Mit welcher Art von nächtlicher Aktion die Männer beschäftigt sind, wird nicht recht ersichtlich, jedenfalls nicht mit Melken. Topographisch ist das Bild Fiktion; authentisch für Berliner Befindlichkeit sind dagegen die ineinander verschränkten Widersprüchlichkeiten von Kunst- und Abendlicht, von Rindvieh, Amikarre und Gasometer.«* (Ulrich Baehr, Mai 1987).

Baehr malte das Bild nach seiner Rückkehr aus New York in dem ihm nun dörflich erscheinenden Berlin. Der Künstler schuf eine Montage aus Zitaten: das Haus als Reminiszenz an Edward Hopper; die Kühe, Autos und Posen der Männer in Erinnerung an amerikanische Filme oder als Hinweis auf den amerikanischen Realismus, die extremen Überschneidungen und Verdeckungen erinnern dabei an Alex Colville (Kat. 257).

Ulrich Baehr gehört zu den Künstlern, die unter dem Begriff »Kritischer Realismus« zu einem Markenzeichen Berlins geworden sind. Ähnlich wie Sorge (Kat. 267) und Vogelgesang (Kat. 264) arbeitet er mit dem Prinzip der Montage, nur verwendet er Fotos und Zeitungsbilder nicht so direkt, er montiert sie im Kopf, *»indem er die optischen Signale, die in unserer*

Kat. 276

Bilderinnerung an diese Ereignisse haften geblieben sind, ineinander montiert, daß durch Wiedererkennen der Zeichen ein Reflex in den Focus unseres Bewußtseins projiziert wird [...]*«* (Eberhard Roters).

Diese Widersprüchlichkeiten im Bild wurden auch in der Farbgebung durchgehalten. Die romantische Industrielandschaft mit dem an Caspar David Friedrich erinnernden Himmel steht im nüchternen Kontrast zu dem kühlen künstlich beleuchteten Interieur. Baehr hat mit diesem Bilde ein vielschichtiges und profanes Berlinbewußtsein in eine realistische Bildsprache und mythische Qualität komponiert, deren malerische

Eigenwilligkeit inhaltliche Zusammenhänge bloßlegt.

Lit.: Kat. Ulrich Baehr. Bilder und Aquarelle 1980–1986, Ausstellung Galerie Apex, Städtisches Museum Göttingen, Göttingen 1986, Nr. 21.

279 Winfried Muthesius (geb. 1957, lebt in Berlin) Brandenburger Tor, 1983
Öl/Papier, 119 × 83, bez. auf der Rückseite: »1983« (Abb. S. 456).
Berlin, Berlin Museum, Inv. GEM 85/4.

Kat. 277

280 Dieter Hacker
(geb. 1942, lebt in Berlin)
Eingang zur Unterwelt, 1984
Öl/Lwd; 192 × 286; bez. auf der Rück-
seite: »Dieter Hacker 1984«.
Berlin, Carsta Zellermeyer.

Muthesius malte eine Reihe von Bildern mit typischen Berlin-Sujets: Funkturm, Brandenburger Tor, Gedächtniskirche und gehört damit zu einer jüngeren Generation von Künstlern, für die das Thema Stadt mit deren schon zum Klischee gewordenen Berlin-Monumenten zu einem neuen bildnerischen Anliegen wurde.

Das Brandenburger Tor, am westlichen Ende der »Linden« gelegen, besaß vor dem Mauerbau eine herausgehobene Bedeutung als repräsentativer Abschluß der alten Innenstadt. Dargestellt ist das breit gelagerte Tor nur in seinem Mittelteil, vier Säulen, Attika und darauf als kompakte Masse die Quadriga. Die Bildfläche ist in vier Vertikalen und zwei unterschiedlich breiten Horizontalen gegliedert. Der schwere, massive Gegenstand ist dazu konträr mit lockerem Farbauftrag in überwiegend lichten Farbtönen kühn auf die Fläche plaziert. Trotz des hohen Abstraktionsgrades, den die Bilder von Muthesius in sich tragen, setzen Darstellungsweise und Titel beim Betrachter wechselseitig einen Prozeß in Gang zwischen dem was er sieht, und was er als Erinnerung in sich trägt.

Mit Unterwelt ist nach Aussage des Künstlers konkret der Eingang in den U-Bahnhof Spichernstraße an der Bundesallee gemeint. Nicht weit davon entfernt, in der Schaperstraße, wohnt der Künstler. Hacker verweigert jedoch in diesem Berlin-Bild die topographische Wiedergabe des Eingangs, er war lediglich Anlaß zur Bildidee.

Drei schwarz gekleidete Gestalten in Rückenansicht steigen die Treppe hinunter, die aus einer dunklen Räumlichkeit ins Helle überleitet. Der Eingang erscheint wie ein großes, aufgeklapptes Buch. Das abgeknickte Geländer und die rechteckigen Neonlampen wurden dagegen der Realität entsprechend ziemlich genau wiedergegeben. Das Großformat, die Naheinstellung, die Froschperspektive und die gehäufte Verwendung von Schwarz und Gelbgrün als Hommage an van Gogh sind die charakteristischen Merkmale des Bildes. Einen banalen Vorgang, das Hinuntersteigen in eine U-Bahnstation, setzte Hacker in eine Metapher für die Unterwelt um, die eine ganze Kette von Assoziationen auslöst: Fin-

Abb. 163 Caspar David Friedrich, Mann und Frau den Mond betrachtend, um 1824; Öl/Lwd; Berlin, Nationalgalerie, SMPK (zu Kat. 280).

sternis, Schattenreich, Hades. Doch hier geschieht eine merkwürdige Umkehrung; Hacker selbst spricht von einer »kippligen« Stimmung in seinen Bildern. Dadurch, daß die schwarzen Figuren vom Dunklen ins Licht gehen, kommt die Realität zurück, unsere heutige Unterwelt, die oft eine lebendige Welt mit Läden, Kiosken und Passagen birgt, ein »irdisches Treiben im Unterirdischen« ermöglicht, mitunter aber auch eine geisterhafte Atmosphäre vermittelt. Die Formulierung dieses »Grenzübergangs« einer mehrschichtigen Stadterfahrung ist ein Motiv, das der Künstler noch in zwei anderen Bildern verarbeitet hat. Ein Gemälde von 1987 hat den Titel »Sedah«, was von hinten gelesen »Hades« ergibt. Das andere trägt den gleichen Titel, »Eingang zur Unterwelt«, und entstand 1984. Hier ist es ein Auto, das aus der Dunkelheit in eine Lichtschranke fährt. Anstoß für die Bildreflexion war in diesem Fall nach Mitteilung des Künstlers der Grenzübergang Sonnenallee.

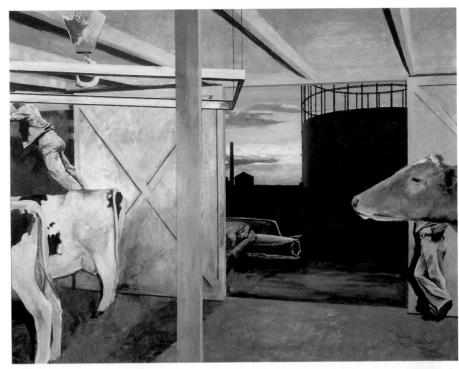

Kat. 278

Kat. 280

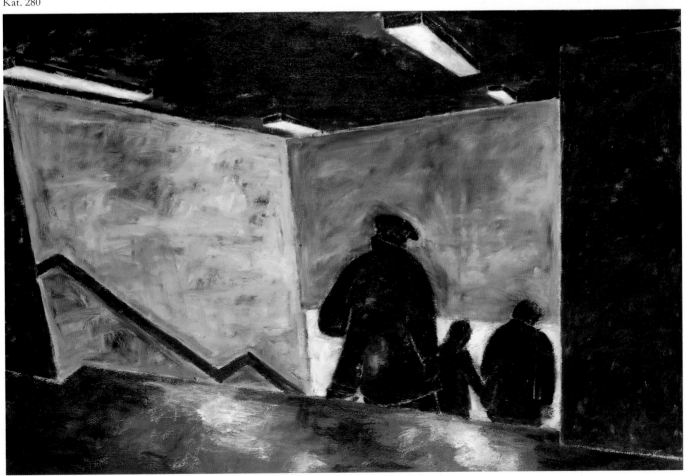

Kat. 279

Eine verblüffende Analogie zu Hackers Bild ist das Gemälde »Mann und Frau in Betrachtung des Mondes« von Caspar David Friedrich in der Berliner Nationalgalerie. Die hinabsteigenden Rückenfiguren bei Hacker entsprechen den beiden dunklen, dem Betrachter abgewandten Personen bei Friedrich, wobei die »behüteten Männer« fast identisch wiedergegeben sind. Ebenso korrespondiert das Kunstlicht der Unterwelt mit dem fahlen Licht des Mondes.

Mit diesem Rückblick in die Kunstgeschichte gelang Hacker ein ironisierender Kunstgriff: *»Wie Gleichnisse läßt sich der Fundus der Kunstgeschichte verwenden, um doch gleichzeitig den Freiraum zu gewähren, den Hacker sich zu neuen Bildfiktionen eröffnet.«*

Lit.: Kat. Dieter Hacker, Ausstellung Galerie Zellermayer, Berlin 1984, o. S. – Kat. Die wiedergefundene Metropole, o. S. – Kat. Momentaufnahme, Ausstellung Staatliche Kunsthalle Berlin 1987, Abb. S. 248.

281 Abuzer Güler
(geb . 1950, lebt in Berlin)
In der Stadt, 1984
Mischtechnik/Papier; 75 × 50; bez. u.r.:
»Abuzer Güler 84«.
Berlin, Abuzer Güler.

Abuzer Güler kam 1971 aus der Türkei nach Berlin. Sein Bild setzt sich mit der Situation seiner Landsleute in dieser Stadt auseinander. Umhüllte weibliche Gestalten stehen vor einer städtischen Kulisse, die sie im Halbkreis umschließt. Die Frauen haben sich von dieser steinernen Fassade abgewandt, nur eine junge Frau scheint sich der Großstadt schon angepaßt zu haben. Der Verlust der Heimat und die skeptische Suche nach Geborgenheit lassen sich mit dem Berlin der zwanziger Jahre vergleichen: *»Seine Bilder wecken Erinnerungen an das Berlin der frühen Zwanziger Jahre, als industrielle Revolution, Krieg, Bürgerkrieg, Arbeitslosigkeit, Mietwucher und Spekulantentum Unzählige heimatlos machte. Ihr Schicksal veränderte die überlieferte Ikonographie: kritisch engagierte Künstler sprengten die Bildtradition, machten die Umhergetriebenen, die abseits der Städte Verlorenen, bildwürdig. Eine ähnliche Haltung bestimmt die Bilder Abuzer Gülers.«* (Renate Franke).
Das Bild ist keine Anklage. Mit verhaltener Expressivität wird ein Zustand ›in der Stadt‹ beschrieben. Das dominierende Blau steht zu den rötlichen Tönen in abgewogener Harmonie; Blau ist auch in der Heimat des Künstlers eine Farbe der Hoffnung.

Lit.: R. Franke, in: Kat.
Stadtbeschreibungen 1, Ausstellung Studio der Berliner Sparkasse, Berlin 1985, S. 7.

282 Hal Meltzer
(geb. 1954, lebt in Berlin)
The Berlin Painting, 1984
Acryl und Tinte/Lwd; 100 × 180.
Berlin, Galerie am Moritzplatz.

Hal Meltzer ist Amerikaner. Seit 1983 lebt und arbeitet er in Berlin. 1984 entstand sein erstes »Berlin-Painting«, ein grell-buntes Panorama. Der westliche Teil der Stadt ist farbenfroh dargestellt und erstreckt sich fast über die gesamte Breite des Bildes, der Osten ist dagegen in Grau-, Schwarz- und Weißtönen gehalten und an den rechten Bildrand ge-

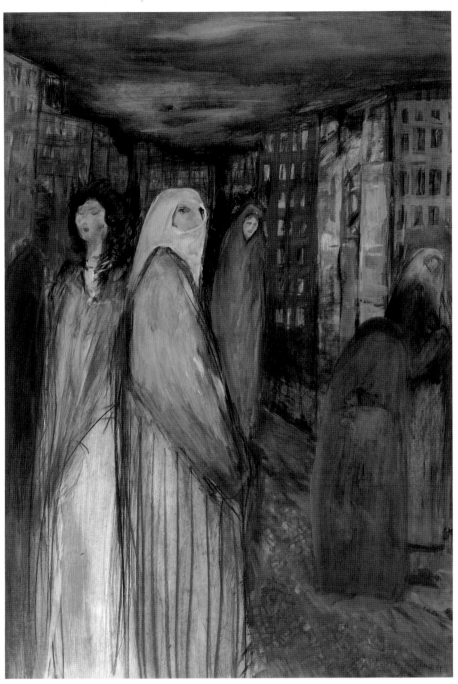

Kat. 281

everyday imagery. Architectural elements play an important role in this world as seen in ›The Berlin Painting‹ with specific references to monuments and familiar attractions. The coloured, imaginative vivacity of the western aesthetic and the rather bland lacklustre visual of the East are portrayed by the juxtaposition of the fluorescent palate and the sole use of the black, white, and grays of a colourless existence. My vision is of a space filled with joy, fun, light, and colour, while discretely insinuating the foibles and dichotomies of everyday life.« (Hal Meltzer, 24.5.1987).

Lit.: Kat. Amerikanische Künstler in Berlin, Arnold Dreyblatt, John Gerard, John Gossage, Karl Edward Johnson, Hal Meltzer, Raphael Pollack, Andrea Scrima, Shinkichi Tajiri, Ausstellung Amerika Haus, Berlin 1986, o. S.

**283 Klaus Fußmann
(geb. 1938, lebt in Berlin und
Gelting)
Berlin vom Funkturm, 1985**
Öl/Lwd; 174 × 150.
Berlin, Wolf J. Siedler.

Ähnlich wie Kokoschka, wählte Fußmann einen hohen Aussichtspunkt für seinen Bildausschnitt. Der Blick geht vom Funkturm nach Osten: Links die dunkle Straßenschlucht entlang des Lietzensees ist die Kantstraße, rechts der hellere Straßenzug der Kurfürstendamm. Beide Straßen laufen spitzwinklig aufeinander zu und verlieren sich dann im dunstigen Nebel. In der Ferne nimmt man nur noch schemenhaft den Turm der Gedächtniskirche wahr. Das Gemälde ist ein winterliches Stadtbild und über die Entstehung gab der Künstler folgenden Bericht: *»Es war kein Auftrag, es war der Wunsch meines Freundes Wolf Jobst Siedler, daß ich Berlin malen sollte. Dann, einmal im Winter, war es soweit: Schnee lag auf den Dächern und der Himmel war zwar verhangen, aber es schneite nicht mehr. – Ich hatte die riesige Fläche Berlins, die man vom Funkturm aus gut sehen kann, vor Augen und versprach mir jetzt, durch den weißen Schnee, eine besonders gute Markierung der Stadtstruktur. Das war dann auch so, nur leider war damit auch eine Minustemperatur von 7 Grad verbunden. Ich malte das Bild an einem Tag fast ohne Pause. Als ich es mir zwei Tage später nochmals ansah, fand ich es so gut gelungen, daß es mir leid tat, bei Wolf Jobst im Wort zu stehen.«* (Fußmann im Juli 1987). Die Flä-

drängt. Der Künstler empfand die Stadt als »Comic«-artige Walt-Disneylandschaft. Der westliche Teil besteht aus blasenförmigen Naturelementen und archetypischen Architekturen und Gesteinen. Der Funkturm, das Brandenburger Tor und der Moritzplatz sind, wenn auch witzig spielzeughaft verfremdet, sofort wiederzuerkennen. Die Mauer, das »längste Denkmal der Welt«, trennt die doppelte Stadt wie eine hölzerne Klap-

perschlange. Gleich dahinter erhebt sich das Wahrzeichen von Ost-Berlin, der Fernsehturm am Alexanderplatz.
In diesem Berlin-Kaleidoskop entwarf Meltzer ein Bild der kapitalistischen und sozialistischen Welt in naiv-surrealistischer Verfremdung. Dazu äußerte er sich selbst: *»Idealistically minded and romantically enthusiastic, my paintings are an escape from a profane world into one of eternal vacation. A sort of ›spiritual paradise‹ based in*

Kat. 282

che des Bildes wurde strukturiert durch die weißgrauen Schneeflächen. Akzente setzen nur das Geländer des Funkturms, das den Standpunkt verrät, die beiden genannten Straßen und der Lietzensee. Die Farbpalette ist weiß, grau, braun, schwarz, der Malduktus entschieden und großzügig. Fußmann malte Berlin in einer für diese Stadt typischen Stimmung, wenn Nebel und Smog die Stadt überziehen.

Lit.: Klaus Fußmann, in: 750 Jahre Berlin. Anmerkungen, Erinnerungen, Betrachtungen, Hg. von Eberhard Diepgen, Berlin 1987, S. 113.

Kat. 283

284 Fridolin Frenzel (geb. 1930, lebt in Oberbayern und Berlin) Gedächtnistürme, 1985
Graphit/Papier; 110 × 100; bez. u.r.: »27.6.85«.
Berlin, Fridolin Frenzel.

Dargestellt sind die drei Turmspitzen der Kaiser-Wilhelm-Gedächtnis-Kirche auf dem Breitscheidplatz. Links der oktogonale Neubau von 1959–61, in der Mitte der Hauptturm von 1891–93 und rechts daneben ein kleiner Flankenturm. Über Wiederherstellung, Abriß oder Neubau der Kirche wurde nach dem Krieg lebhaft diskutiert. Schließlich entschied man sich für einen Neubau unter Erhaltung der Turmruine, deren bewegte Silhouette mittlerweile zu einem verkitschten Symbol der Nachkriegszeit geworden ist und für viele Künstler ein reizvoll-zwiespältiges Motiv wurde.
Frenzels Bild gibt keine Gesamtdarstellung der Kirche wieder, sondern einen vergrößerten Ausschnitt der drei Turmspitzen. Der Künstler setzte bewußt auf Konfrontation, indem er seinen perspektivisch ungewöhnlichen und reizvollen Standpunkt in einem gegenüberliegenden Hochhaus, dem »Haus am Zoo«, wählte und erreichte damit eine vieldeutige Würdigung der Kirche. »*Im Haus am Zoo* [...] *stand ich am Fenster der 9. Etage den ›Gedächtnistürmen‹ gegenüber. Das war meine Chance, sie zu porträtieren. Porträtieren heißt ja auf den Gegenstand der Betrachtung nicht hinabzusehen und auch nicht zu ihm hinaufzuschauen. Diese Situation ist bei einem Turm recht selten* [...].« (Schriftliche Mitteilung von Fridolin Frenzel am 28.4.1987).
Trotz der Nahsicht interessierten den Künstler keine Details. Sein Ziel war es, mit dem Graphitstift, den er fast wie einen Pinsel einsetzt, und dem Bleistift auf dem grundierten Untergrund durch gebündelte und netzartige Strichführung und eine verdichtete Flächenzeichnung die Turmformen in gesuchter Umrißbrüchigkeit herauszuziehen. Dadurch, daß Frenzel die Türme wie eine Gegenlichtaufnahme darstellte, erhalten sie den Charakter eines Mahnmals, eine Ambivalenz, die bereits im Titel angelegt ist. Einerseits assoziiert man das Gebäude, gleichzeitig wird die Vergangenheit heraufbeschworen.

Lit.: Kat. Fridolin Frenzel, Zeichnungen 1975–1980, Ausstellung Haus am Lützowplatz, Berlin 1980.

Kat. 284

stark herausgearbeitete Struktur, die der Malerei eine zusätzliche plastische Dimension gibt. Dies geschieht durch Einschneiden und anschließendes Verformen der Leinwand, wodurch die gezielt verformten Gegenstandsgrenzen und auch die Malspuren Prägnanz erhalten. Das Relief wird nicht zuerst hergestellt und dann bemalt – vielmehr ist bei Rohloff das Malen und Verformen ein – wenn auch langwieriger – Prozeß; einerseits folgen die Verformungen gezielt den Malspuren, andererseits lenkt die Verformung den Ablauf der Malerei. Die Farbe wird – sichtbar als erhabene und vertiefte Farbflächen – und Linien – so zur greifbaren materiellen Form.«

Die kühle Farbgebung mit vorwiegend Blau und Gelb, eine Huldigung an van Gogh, und die spitzen, scharfkantigen Formen, die in den Raum stoßend die offene Form des Reliefs ausmachen, unterstreichen die Aussage dieser spröden und distanzierten »Stadt-Ikone«, die nur auf ihre Wahrzeichen reduziert ist und menschliches Großstadtgewühl und Hektik, die sich gerade um die Gedächtniskirche zentrieren, völlig ausklammert. Der Titel »Gloria und die Ruine« ist somit ambivalent wie die Geschichte der Stadt.

Lit.: Kat. Wolfgang Rohloff,
Ausstellung Galerie Niepel, Düsseldorf
1986.

**285 Wolfgang Rohloff
(geb. 1939, lebt in Berlin)
Gloria und die Ruine, 1985**
Farbrelief; 238 × 165 (Abb. S. 460).
Berlin, Berlin Museum, Verein der
Freunde und Förderer des Berlin Museums.

Mit »Gloria«, der senkrecht angeordneten Leuchtschrift, die nach oben und unten in Neonröhren ausfächert, ist der Gloria-Palast am Kurfürstendamm gemeint, ein Kino aus den fünfziger Jahren. Nicht weit davon entfernt steht die Ruine der Kaiser-Wilhelm-Gedächtnis-Kirche. Sie markiert die Stadtmitte und ist ein Symbol des heutigen Berlin. Das große »U« rechts signalisiert den Eingang zum U-Bahnhof Kurfürstendamm, Ecke Joachimstaler Straße. Rechts neben der Turmruine, oberhalb des neuen Glockenturms, sitzt das Reklameemblem des Kinopalasts UFA, der sich schräg gegenüber von Gedächtniskirche und Gloria-Palast befindet.

Der Künstler raffte vier charakteristische Touristenattraktionen in einem Werk zusammen und schuf durch die räumlich-perspektivische Verdichtung ein kompaktes, einmaliges Stadtensemble. Rohloff, der auch schon in seinen früheren Arbeiten eine bildnerische Sprache erfand, in der er versuchte, die Grenzen zwischen Objekt und Malerei zu ergründen oder mit anderen Materialien zu »malen«, entwickelte auch hier wieder eine neuartige bildnerische Methode, um bekannte Dinge in veränderter Sicht zu erfahren. *»Neu ist, daß das Bild nun zum Relief wird und die kontrastierenden Materialien dem strukturierenden Wechsel von Einkerbungen und plastischen Profilierungen weichen. Gleichwohl handelt es sich nicht im klassischen Sinne um ein Relief – eher um eine*

**286 G.L. Gabriel
(geb. 1958, lebt in Berlin)
Blaue Brücke, 1986**
Mischtechnik/Nessel; 200 × 200; bez.
u.l.: »G.L. Gabriel 86«.
Berlin, G.L. Gabriel.

Die erste Einzelausstellung der Malerin G.L. Gabriel fand 1979 in der Selbsthilfegalerie am Moritzplatz statt, zu deren weiterem Umfeld sie gehörte. Als Schülerin von K. H. Hödicke gehört sie neben Rainer Fetting und Helmut Middendorf zu den vitalsten Großstadtmenschen dieser Generation. Ein adäquates Gestaltungsmittel für ihre schnellen expressiven Bilder fanden sie in der Dispersionsfarbe, die ihrer skizzenhaft-dynamischen Malweise entgegenkam, schneller trocknete und aufgrund ihrer geringeren Kosten auch für extrem große Formate eine rasche Arbeitsweise erlaubte.

Kat. 285

Lit.: Kat. G. L. Gabriel, Bilder und Zeichnungen 1982–84, Ausstellung Galerie Poll, Berlin 1984.

**287 Katharina Meldner
(geb. 1943, lebt in Berlin)
Berlin 12, 1986**
Weißer Stift/Schwarzer Karton;
70 × 100 (Abb. S. 462).
Berlin, Galerie Zellermayer.

Mit dem Titel »Berlin 12« ist der Berliner Stadtbezirk Charlottenburg gemeint. Hier lebt die Künstlerin. Ihre Stadtkarte entspricht nicht der Topographie, vielmehr gibt sie aus der Erinnerung eine Lagebeschreibung des ihr vertrauten Gebiets. Mit leuchtendem Weiß bezeichnet Katharina Meldner die Gegenden, die ihr besonders vertraut sind, wo sie wohnt, Freunde hat oder sich öfter aufhält. In den ihr fremderen Zonen läuft das Weiß in die schwarzen Flächen des Kartons. Die Künstlerin ordnet ihre subjektive Wahrnehmung der Stadt, indem sie ihre Berührungspunkte mit der Stadt markiert. Die individuelle Stadtkarte Katharina Meldners, die in Olevano bei Rom aus der Erinnerung an Berlin entstand, basiert nicht auf korrekten Stadtplänen.

288 Otto Dressler (geb. 1930, lebt in Moosach/Oberbayern)

UTOPIA BERLIN – BERLIN IM JAHRE 2050 – Eine Zukunfts-Vision,
Aktion im Berlin Museum und in der Grundkreditbank

»In kontinuierlicher Folge setzt das Großobjekt und die damit verbundene Kunstaktion die gezeigten Berlin-Darstellungen früherer Jahrhunderte als zukunftsweisender Beitrag fort. Das Aktionsbild beschäftigt sich mit der Stadt Berlin im kommenden Jahrhundert und bezieht dabei alle vorstellbaren Umweltprobleme und deren mögliche Folgen ein. So wird der Beschauer mit einer utopisch übersteigerten Stadtsituation konfrontiert, nicht zuletzt in der Absicht, eine solche Zukunft durch eigene Initiativen und persönliche Aktivitäten zu beeinflussen.
Es kann nicht n u r die Aufgabe der Kunst sein, schon gar nicht die einer umweltkritischen Kunstaktion, das sogenannte »Positive« (was immer das auch sein mag) aufzuzeigen oder verniedlichenden »Optimismus« zu verbreiten.

Dargestellt ist die Jungfernbrücke am Kupfergraben in Ost-Berlin. Die Zugbrücke ist durch drei Öffnungen gegliedert und geht auf das späte 18. Jahrhundert zurück. Ein um 1920 aufgenommenes Foto diente als Bildvorlage (Abb. 165). Gabriel orientierte sich auch am zentralperspektivisch gesehenen Blickwinkel des Fotografen, wählte jedoch einen etwas engeren Bildausschnitt. Die Darstellung einer topographischen Situation tritt dagegen in den Hintergrund. Vorrangig erscheint das Sichtbarmachen tektonischer Strukturen, die als verschieden blaue Farbflächen, großzügig malerisch skizziert, die ganze Leinwand bedecken. Mit sparsam transparentem Malauftrag in nur einer Farbe schuf die Künstlerin ein abstrahierendes, fast unwirkliches Stadtbild, atmosphärisch völlig konträr zur Fotovorlage. Dies belegt auch der lapidare Titel »Blaue Brücke«, der an ähnliche Titel von Werken Kirchners, wie »Rotes Elisabethufer« oder »Gelbes Engelufer«, erinnert. Der Abstraktionsgrad ist jedoch eine Stufe weiter geführt und zeigt nurmehr die Metamorphose eines bekannten Berliner Stadtmotivs.

Abb. 164 G.L. Gabriel, Millionenbrücke, 1986; Gouache; Berlin, G.L. Gabriel (zu Kat. 286).

Kat. 286

Abb. 165 Die Jungfernbrücke, 1920; Foto (zu Kat. 286).

Mit künstlerischen Mitteln gelingt es, Probleme sichtbar zu machen, die in der Kunstaktion UTOPIA BERLIN auf Gefahren hinweisen, die durch heutige Konsum- und Zivilisationsbestrebungen das kommende Jahrhundert bestimmen werden. Zubetonierung der Städte, Waldsterben, Umweltvergiftungen in fast allen Lebensbereichen, antiurbanes Bauen verdichten sich in der Aktions-Darstellung zu einer künstlerisch übersteigerten Utopie, die für das fiktive Jahr 2050 dann einen »Untergang Berlins« voraussagt und aufzeigt, wenn sich im Verhalten der Bürgerinnen und Bürger, vor allem der Stadtverantwortlichen, nichts Grundsätzliches ändert.

Hier wird Kunst und Kunstaktion zum Aufruf an alle Betroffenen, mit dem Umdenken im urbanen Lebensbereich noch heute zu beginnen, um damit die aktionsmäßig aufgezeigte Vision »Berlin als Wüste« nicht eintreten zu lassen. Fiktion und Utopie bestimmen herausfordernd und provozierend ein Aktionsbild, das sich im Aktionsablauf derart verändert, daß in der Darstellung von »Wegspuren« Hoffnungen angedeutet werden, die als »Angebot« des beobachtenden Künstlers zu verstehen

sind und von den Beschauern direkt aufgegriffen werden sollen. Mit der aktiven Beteiligung der Aktionsbesucher, die bereitstehende »Lebenszeichen« in die Gesamtdarstellung einbringen können, identifizieren sich die Menschen als »Betroffene« und geben damit der Installation ihr eigenes Plazet.

Der Aktionsuntertitel »Berlin im Jahre 2050« datiert eine Zeit, die für viele Jetztlebende noch erreichbar ist und deshalb zur erhöhten eigenen Verantwortlichkeit am heutigen Umweltgeschehen aufruft. Diese anvisierte Zukunft kann noch von »Jedermann« mitbestimmt werden, das heißt daß alle mit der utopischen Deutung Konfrontierten und mit dieser Aussage nicht Einverstandenen das Ihre zur Änderung der auf uns zukommenden »Realität« beitragen sollten. Kunstaktion und Künstler folgen der Einsicht, daß Kunst die Welt n i c h t verändern kann, aber daß mit künstlerischen Mitteln auf zukünftige Gefahren aufmerksam gemacht werden soll und damit ein Beitrag zur Verbesserung des Lebens und vor allem der Lebensbedingungen in unseren Städten zu erreichen ist.

KUNST–BRÜCKE BERLIN:

Das Kunstaktions- und Objektthema UTOPIA BERLIN betrifft a l l e Bürgerinnen und Bürger Berlins. Deshalb macht das BERLIN MUSEUM den Versuch, mit der Präsentation des Projektes, auch in der Innenstadt, Menschen zu erreichen, die nicht zu den Museumsbesuchern gehören. An zentraler Stelle (Fensterfront der Grundkreditbank-Galerie) präsentiert sich nach einer ganztägigen Kunstaktion die künstlerische Zukunftsvision den Straßenpassanten.

Als eine Art »Brückenschlag« Museum – Stadtzentrum entsteht in der Bank-Galerie eine »Außenstelle« des Berlin Museums, die, über das museal präsentierte Objekt hinaus, Entstehungsphasen in vielen Details aufzeigt. Beide Aktions- und Ausstellungsorte ergänzen sich mit zum Teil unterschiedlichen Darstellungsformen zum gleichen Thema: Berlin anno 2050 ! Im Museum wirkt das Aktions-Objekt im Zusammenhang mit der Gesamtausstellung als zukunftsorientierte Vision, in der »Außenstelle« spricht die informierende Detaillierung in der Vielzahl der Themenansätze den Vorübergehenden an.«

Otto Dressler

Kat. 287

Kat. 288

Die europäische Stadtvedute als künstlerische Form – eine Ehrenrettung.

Christa Schreiber

Rund zweihundert Jahre, von der Mitte des 17. bis zum dritten Drittel des 19. Jahrhunderts, war die Stadtvedute eine geschätzte Bildgattung[1], beliebt bei Königen, Adligen und dem gebildeten Bürgertum. Dann wandelte sich die Publikumsgunst, und die Vedute verschwand vom großen Kunstmarkt. Wie konnte es dazu kommen?

Das Verhältnis der Künstler zur sichtbaren Wirklichkeit, die seit der Renaissance als »Naturwahrheit« im wesentlichen im Mittelpunkt des künstlerischen Interesses gestanden hatte, änderte sich. Nicht mehr die realen Dinge der umgebenden Welt sollten, als Ausdruck für die verschiedensten Inhalte, dargestellt werden, sondern der individuelle Eindruck des einzelnen Malers wurde nun als sozusagen innere Realität wiedergegeben, womit die äußerlich sichtbare dingliche Wirklichkeit zunehmend unwichtiger wurde.

Das traf vor allem die Vedute, die, besonders in ihrer Form als Stadtansicht, neben dem Porträt schon per Definition die am meisten auf äußere Realität bezogene Bildgattung war. Seltsamerweise wurden jedoch nicht nur die Werke dieser Bildgattung für das Publikum uninteressant, sondern die Benennung »Vedute« bekam zusätzlich einen negativen Beigeschmack. Ein als »vedutenhaft« bezeichnetes Bild ist bis heute damit abqualifiziert als Werk von geringerem künstlerischen Wert.[2] Über die Gründe hierfür kann nur spekuliert werden, zumal die Bewertungen auch widersprüchlich sind;[3] aus der historischen Überlieferung und aus dem konkreten Inhalt des Begriffs »Vedute« ist dies nicht abzuleiten. Der Name »Vedute« kommt vom italienischen Wort »veduta« (= das Gesehene), mit dem die italienischen Vedutenmaler des 18. Jahrhunderts *»eine in den Hauptzügen porträthaft genaue, zu bildmäßig, gefälliger Wirkung bewußt arrangierte Wiedergabe einer konkreten topographischen Situation«*[4], also einer bestimmten Landschaft oder Stadt, bezeichneten. Man sprach später auch vom Landschafts– oder Stadtporträt.

Ein wesentliches Ziel der Vedute war die Identifizierbarkeit des dargestellten Ortes. Das war möglich mit ganz bestimmten landschaftlichen Formationen, zum Beispiel den einmaligen Berggestalten des Hochgebirges, vor allem aber mit architektonisch geformten Örtlichkeiten, wie der Gesamtansicht einer Stadt oder auch besonders charakteristischen Ausschnitten des Stadtinneren. So wurde die Bezeichnung »Vedute« später häufig auch als Synonym für die wirklichkeitsgetreue Stadtansicht benutzt, während man die Landschaftsvedute zur Bildgattung Landschaft zählte. Eine wichtige Komponente der Stadtvedute, von der hier allein die Rede sein soll, ist außer der Abbildung wiedererkennbarer Architektur die Darstellung der städtischen Bewohner in ihrem vielfältigen Treiben, die sogenannte Staffage. Hiermit wurde eine enge Beziehung zwischen dem Menschen und der Stadt als seinem sichtbaren schöpferischen Werk hergestellt, die Stadt als *»das vom Menschen veränderte Erscheinungsbild der Umwelt«*[5], als Sammelpunkt menschlichen Lebens gedeutet.

Die Entwicklung der Vedute als bildwürdiges Thema begann in der ersten Hälfte des 17. Jahrhunderts. Was vorher in dieser Art entstand, steht völlig vereinzelt da und hat auch etwas Exotisches im Werk des betreffenden Künstlers, so Bacchiaccas Ansicht aus der Florentiner Innenstadt mit »Obdach suchenden Pilgern« (um 1540) oder El Grecos Gesamtansichten von Toledo (1604–14). Zweihundert Jahre früher bereits, gegen 1409, hatte Filippo Brunelleschi im Zuge seiner Studien zur Perspektive zwei Florentiner Stadtansichten gemalt. Nur wenig später begannen sich auch flämische Maler für ihre städtische Umgebung zu interessieren, und von der Mitte des 15. Jahrhunderts an tauchten auf ihren Bildern gelegentlich wirklichkeitsgetreue, teilweise auch identifizierbare Ansichten von Städten und dem täglichen Leben in ihnen auf, jedoch nur als Hintergründe zu den großfigurigen religiösen Szenen. Eine weitaus größere Wichtigkeit als Ort des historischen Geschehens kam den Ansichten der Stadt Venedig auf Gentile Bellinis und Vittore

Abb. 166 Caspar Merian, Die Stadt und
Festung Spandau, 1652; Kupferstich; Berlin,
Berlin Museum.

Carpaccios großem Bilderzyklus der Wunder der Heiligkreuz-Reliquie vom
Ende des 15. Jahrhunderts zu, doch auch hier waren die städtischen Ansich-
ten wegen der religiösen Szenen wiedergegeben und nicht umgekehrt.
Diese Vorläufer zeigen alle das erwachende Interesse an dem Thema Stadt,
das im 15. Jahrhundert einsetzte, jedoch ohne den entscheidenden Schritt zu
tun, eine reale Stadt als alleinigen Gegenstand ins Bild zu bringen. Hierhin
führte der Weg erst über zwei andere künstlerische Ausdrucksformen, die
spontanere und unabhängigere, nämlich anspruchslosere, Zeichnung und die
Druckgraphik.
Mit der Entwicklung des Buchdrucks im späten 15. Jahrhundert entstanden
in West-Europa in großem Rahmen Pilger- und Reisehandbücher, Welt-Ge-
schichten und geographische Überblicke in Buchform sowie Atlanten. Hier
verbanden sich die neuen technischen Möglichkeiten mit dem erwachten In-
teresse der Renaissance an der umgebenden Welt, an ihrer Eroberung durch
Geographie und Reisen. Wie ihre Vorgänger, die illuminierten Handschrif-
ten, wurden auch die gedruckten Bücher illustriert, zunächst mit Holzschnit-
ten, später, von der Mitte des 16. Jahrhunderts an, mit Kupferstichen. Die
Produktion der topographischen Bücher begann in Deutschland 1486 in
Mainz mit dem reich illustrierten gedruckten Reisehandbuch »Peregrinatio-
nes in Terram Sanctam« und griff schnell auf Italien, Frankreich und die Nie-
derlande über. Texte und Illustrationen wurden häufig voneinander über-
nommen. Die Künstler entwickelten bald für die Illustrationen typische
Kompositionsschemata, die sich in den folgenden Jahrhunderten weiterbil-
deten und großen Einfluß auch auf die Vedutenmalerei hatten. Neben dem li-
nearen Grundriß in orthogonaler Projektion und der von diesem ausgehen-
den Landkartenansicht waren es vor allem die stereographische oder Frontal-
ansicht von Gebäuden oder Gebäudegruppen, auch »Prospekt« oder »Profil«
genannt, welche bis zur Gesamtansicht einer Stadt ausgedehnt werden
konnte, und die sogenannte Vogelschauansicht.
Die Vogelschauansicht ist die komplizierteste Darstellung von ihnen, sie bil-
det die Stadt von einem hohen, imaginären, Standpunkt aus, eben wie aus der
Sicht eines Vogels, in schräger Aufsicht ab. Die breite frontale Gesamtansicht
und die Vogelschauansicht wurden am häufigsten bei den topographischen
Buchillustrationen benutzt und sie hatten auch künstlerisch die eigentliche
Wirkung auf die spätere Vedutenmalerei. Die im folgenden Jahrhundert ge-
druckten und immer wieder aufgelegten Ansichten-Werke und Einzelblätter
waren nicht nur vom Künstlerisch-Kompositionellen her von Einfluß auf die
Vedutenmalerei, sie befruchteten sie auch motivisch bis ins 19. Jahrhundert
hinein.
Zeitlich parallel zur Entwicklung der Druckkunst und zum Erwachen des
geographischen Interesses der Renaissance verlief die Wiederentdeckung der
Antike. Angeregt durch die literarischen Antiken-Forschungen der Humani-
sten, begannen die Künstler, Architekten, Maler und Bildhauer, die antiken

Monumente Roms, welche größtenteils beschädigt und zu Ruinen verfallen waren, zu zeichnen, zu vermessen, zu rekonstruieren. Je nach Interessenlage zeichneten sie Skulpturen, Ornamente, Bauteile, Einzelgebäude oder ganze Gebäudegruppen mit ihrer Umgebung, und von der Mitte des 16. Jahrhunderts an wurden die antiken Reste auch druckgraphisch publiziert.

Diese römischen Kunst- und Altertumsansichten erreichten eine außerordentliche Beliebtheit, die einen ganzen Geschäftszweig aufblühen ließ und sich aus dem Wunsch der immer zahlreicher in die berühmte Stadt strömenden Reisenden erklärt, ein sichtbares Andenken mit nach Hause zu tragen. Unter den Rom-Reisenden waren auch mehr und mehr Künstler aus Nord- und Mitteleuropa, welche die Ewige Stadt mit ihren Altertümern in Zeichnungen und Stichen festhielten.

In den letzten Jahrzehnten des 16. Jahrhunderts kamen besonders viele niederländische Künstler nach Rom, und es sind niederländische Maler in Rom, die in der ersten Hälfte des 17. Jahrhunderts einen entscheidenden Beitrag zur Entwicklung der Vedutenmalerei leisteten. Hatte bisher bei aller Bewunderung für die antike Monumentalität und Schönheit bei der Wiedergabe der Bauten das antiquarische Interesse überwogen, so betonten die niederländischen Maler, angeregt durch die bukolische Dichtung, eine neue Qualität in den antiken Überresten, ihren besonderen Stimmungsgehalt. Bezeichneten die antiken Ruinen auf der einen Seite die alte mythische Zeit, das goldene Zeitalter, Arkadien, so wurden andererseits durch ihren Verfall, ihr Versinken im Schutt der Jahrhunderte, ihr Überwuchertwerden von Pflanzen, melancholische Gedanken vom Niedergang einstiger Größe, Trauer um vergangene Lebenspracht, Vanitas-Vorstellungen, geweckt; sie standen in einem dialektischen Bezug zur Vorstellung von Arkadien. Für beide wurde die Ruine zum Bedeutungsträger.

Klang die elegische Stimmung in den meist wirklichkeitsgetreuen Zeichnungen nur an, so gewann sie in den Gemälden erhöhten Ausdruck. In den ganz neuartigen Landschaftsbildern, den sogenannten Ruinenlandschaften, verteilten die Künstler die Ruinen versatzstückartig in einer »idealen« Landschaft unter südlich-goldenem Sonnenlicht und belebten sie mit idyllischer Staffage, Hirten und Bauern. Selten sind in den Gemälden allerdings identifizierbare Monumente dargestellt beziehungsweise nur einzelne reale Bauten, wie das Kolosseum, in willkürlicher Zusammenstellung mit anderen. Unter diesen niederländichen Malern, größtenteils flämischer Herkunft, welche auch als Italianisanten bezeichnet werden, sind besonders bemerkenswert Paul Bril, sein Bruder Mathis Bril, Jan Breughel d. Ä., Willem van Nieulandt d. J., Cornelis van Poelenburgh und Bartholomeus Breenbergh. Sie hielten nicht nur mit ihren Ruinenlandschaften, welche sie auch nach ihrer Rückkehr in die Niederlande auf der Grundlage römischer Skizzen weitermalten, das *»Interesse an der malerischen Wiedergabe von Architekturen«*[6] wach und verbreiteten es, vielmehr finden sich unter ihren Werken auch vereinzelt gemalte vedutenartige Darstellungen Roms. So malte Paul Bril im Jahre 1600 das Forum Romanum, Willem van Nieulandt 1610 Santa Maria Maggiore und 1611 die Piazza del Popolo, jeweils zusätzlich bereichert mit Phantasie-Architektur. Diese drei Gemälde entsprechen in ihrem Aufbau in etwa dem aus der Druckgraphik bekannten Kompositionsschema der Vogelschauansicht, im Gegensatz zu den meist von niedrigem Standpunkt aus aufgenommenen Zeichnungen.

In den folgenden Jahren zeichneten die Künstler weiterhin wirklichkeitsgetreue Ansichten Roms, die nächsten bekannten Gemälde dieser Art stammen aber erst vom Ende der zwanziger und Beginn der dreißiger Jahre, und jetzt sind es wirkliche Veduten, die von Künstlern verschiedenster Herkunft – nicht aus einem gewissen Schulzusammenhang wie die Italianisanten – ge-

Abb. 167 Willem van Nieulandt d. J., Santa Maria Maggiore in Rom, 1610; Öl/Lwd; Groningen, Groninger Museum.

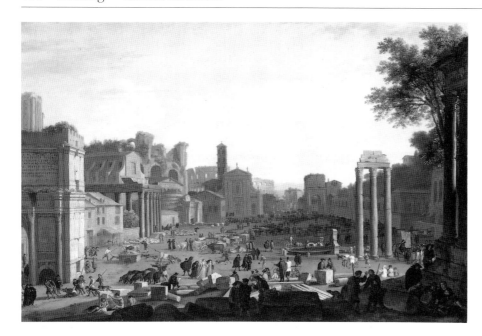

Abb. 168 Herman van Swanevelt,
Campo Vaccino in Rom, 1631; Öl/Kupfer;
Cambridge, Fitzwilliam Museum.

malt wurden. Das zeitlich erste Bild schuf Sinibaldo Scorza, ein ligurischer
Historien–, Tier– und Genremaler, 1627, eine Ansicht der Piazza Pasquino;
von niedrigem Blickpunkt aus gab er einen Einblick in den von anspruchslo-
sen Gebäuden umgebenen, recht engen Platz, den er mit abwechslungsrei-
cher Staffage füllte, die typisch städtischer Bevölkerung entsprach, sich be-
grüßende Bürger, ein Händler in seinem Laden, ein Handwerker, ein Mönch,
ein Reiter und eine vornehme Kutsche. Ohne die Statue des Pasquino, die
vergleichsweise klein im Hintergrund steht, wäre der Platz allerdings kaum
zu identifizieren. Wenig später, 1631, malte der Holländer Herman van Swa-
nevelt seine Ansicht des »Campo vaccino«, des ehemaligen Forum Roma-
num. Von einer erhöhten Vordergrund-»Rampe«, die auf einer Seite von den
Säulen des Saturntempels begrenzt wird, geht der Blick frei über das Forum,
dessen antike und moderne Bauten das Gelände seitlich abwechselnd rahmen.
Reiche, anekdotisch erzählende Staffage mit vielen Tieren illustriert die da-
malige Bedeutung des Ortes als »Viehplatz«, aber auch als Besichtigungs-
punkt für die antiken-begeisterten Besucher. Nachmittagssonnenlicht über-
strahlt vor allem die Gebäude und Figuren des Mittelgrundes und läßt sie
plastisch heraustreten. Schließlich malte um 1636 der Lothringer Claude Gel-
lée (Lorrain) ebenfalls den Campo Vaccino, wobei er sich auffallend an Swa-
nevelts Komposition orientierte. Dadurch, daß er die Staffage beträchtlich re-
duzierte und die Architektur nicht wie Swanevelt mit Licht und Schatten
plastisch modellierte, sondern durch sein sanftes Licht in ihren Konturen ver-
schwimmen ließ, bekam das Bild jedoch einen ganz anderen Inhalt. Es war
nicht mehr der belebte Campo Vaccino, sondern ein Ort der melancholischen
Besinnung auf die Vergänglichkeit irdischer Größe, wobei die großen Monu-
mente gleichsam in die Natur zurückgeholt wurden. Von Herman van Swa-
nevelt ist noch eine zweite, undatierte römische Stadtvedute bekannt.
Zur gleichen Zeit wie Swanevelt hielten sich in Rom zwei niederländische
Künstler auf, die auf andere Art, nämlich durch neue, mehr wirklichkeitsbe-
zogene Motive in der Genremalerei, einen entscheidenden Beitrag zur Stadt-
vedutenmalerei leisteten, Pieter van Laer und Jan Miel. Pieter van Laer, aus
der Tradition der holländischen Genremalerei kommend, wandte sich dem
römischen Straßenleben zu und malte kleine Szenen mit Bettlern, Straßen-
händlern, -musikanten, Angehörigen des niederen römischen Volkes, vor

Mauern und Torbögen bei ihren täglichen Beschäftigungen, und nach ihm erhielt dieser spezielle Zweig der Genremalerei auch seinen Namen »bambocciate«, die Maler, die ihn pflegten, die Bezeichnung Bambboccianti.[7] Unter seinem Einfluß begann auch Jan Miel bambocciate zu malen, wobei er die lebendigen Szenen auf identifizierbare römische Plätze verlegte, so bei seinem um 1645 entstandenen Bild »Karneval auf der Piazza Colonna in Rom«, auf dem die recht großen Figuren im Vordergrund allerdings das Hauptthema sind. Von den lebensvollen wirklichkeitsgetreuen Volkstypen der bambocciate ging eine starke Wirkung aus, die sich schon in der vielfältigen Staffage auf Herman van Swanevelts römischen Veduten abzeichnete und in gewisser Weise bis zur venezianischen Vedutenmalerei des 18. Jahrhunderts reichen sollte. Der Einfluß van Laers und Miels dehnte sich auch auf die Italianisanten, die in den späten dreißiger und den vierziger Jahren in Rom arbeiteten, aus, wie Jan Both und Jan Asselijn und besonders Johannes Lingelbach, der solche figurenreichen Genreszenen gern mit einer städtischen Umgebung verband, wobei die Figuren und die Ansicht gleichwertig behandelt wurden. Seine römischen Straßenszenen, die größtenteils erst in den fünfziger und sechziger Jahren entstanden, als er bereits nach Holland zurückgekehrt war, sind zum Teil auf wirklichkeitsgetreu wiedergegebenen Plätzen Roms angesiedelt, zum Teil auch in einer phantastischen städtischen Umgebung, welche einzelne römische Bauten miteinbezog. Diese Maler sollten wichtige Bindeglieder werden zur holländischen Stadtvedutenmalerei der zweiten Hälfte des 17. Jahrhunderts.

Zuvor muß jedoch noch ein italienischer Maler dieser Zeit erwähnt werden, der ebenfalls richtungsweisend war, sowohl für die Italianisanten und über diese für die holländischen Stadtvedutenmaler wie auch besonders für die italienische Stadtvedutenmalerei, der Architekturmaler Viviano Codazzi. Er führte in die Vedutenmalerei einen neuen Wert ein, der bis ins 19. Jahrhundert hinein diese malerische Gattung weitgehend beherrschen sollte, die Hinwendung zur linearperspektivischen Konstruktion. Diese bot jetzt die Möglichkeit, die räumlichen Dimensionen der Stadt viel genauer zu definieren und auch abzugrenzen, als das mit den bisherigen aus der Landschaftsmalerei übernommenen Kompositionsmitteln geschehen konnte; und damit wurden die dem Stadtbegriff immanenten Begrenzungen in Gegensatz gestellt zum Unbegrenzten der Landschaft, der Natur. Das Interesse für die Probleme der

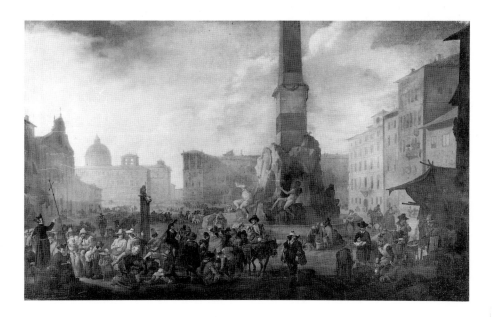

Abb. 169 Johannes Lingelbach,
Piazza Navona in Rom, Mitte 17. Jahrhundert;
Öl/Lwd; Frankfurt, Städelsches Kunstinstitut.

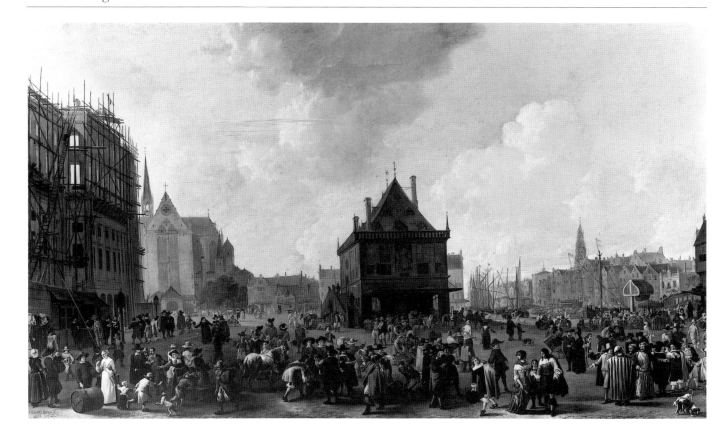

linearperspektivischen Darstellung war in Italien seit Brunelleschi in besonderer Weise vorhanden gewesen. In der Quadraturmalerei, der illusionistischen Wandmalerei, die in den großen italienischen Palästen und in den Kirchen seit dem 16. Jahrhundert in Blüte stand, und in der Szenographie, der Bühnen- und Festdekoration, fand dieses Interesse seinen Niederschlag. Die szenographische Kunst hatte durch die Vorliebe für das große dramatische Musiktheater in Italien einen besonderen Stellenwert. Die von den italienischen Szenographen entwickelte barocke Bühne erhielt durch beidseitig einer Zentralachse gestaffelte Kulissen den Anschein eines tiefen Raumes, seitliche Abdeckungen der Bühne im Bereich der vorderen Rampenzone verstärkten diesen Eindruck noch. Die zentralperspekivische Anordnung war auf einen festen Augpunkt im Zuschauerraum, nämlich den Platz des Fürsten bezogen. Als Kulissen wurden Architekturelemente bevorzugt, Kolonnaden oder Straßenfluchten mit Palastfronten, da sie sich für diesen Zweck besonders gut eigneten. Daß sich aus der Begeisterung für diese großen Bühnendekorationen auch in der Tafelmalerei ein Widerhall ergab, ist naheliegend; es bildete sich die Architektur- und Prospektmalerei aus. Entscheidende Impulse erhielt sie in Italien durch Viviano Codazzi, der sowohl Bilder mit intakter Architektur malte wie mit Ruinen, die sogenannten Ruinenprospekte, und schließlich auch einige Veduten. Er übertrug aus der Quadraturmalerei kommende Elemente auf die Architekturmalerei, so die dicht am Bildrand einsetzende Tiefenstaffelung von Architekturen, die als Kulissenabschnitte auch in der Theatermalerei vorkamen, den tiefen Blickpunkt mit gewaltig aufwachsender Architektur, den Mittelgrundabschluß durch einen durchbrochenen Architekturteil mit Ausblick in die Landschaft, welcher auch in der Bühnenmalerei erschien, sowie eine Beleuchtung mit starken Hell-Dunkel-Kontrasten zur Erhöhung der plastischen Wirkung und zur Klärung des Bildrau-

mes. Wenn er auch diese Kompositionselemente nicht so sehr auf seine eigenen Stadtveduten anwendete, so hatten sie doch Einfluß auf die spätere Stadtvedutenmalerei und verdrängten aus ihr darüber hinaus, besonders in Italien, das landschaftliche Element. Codazzi malte als echte Stadtveduten den »Petersplatz mit Sankt Peter«, eine Ansicht von hohem Blickpunkt mit zahlreicher kleiner bis winziger Staffage, und den »Palazzo Gravina in Neapel«, einen Einblick in eine Straßenflucht von erhöhtem Blickpunkt, deren zentralperspektivische Konstruktion im Mittelgrund auf einer Seite durch ein Haus unterbrochen wird, hier ist die Staffage mittelgroß und typisch städtisch. Außerdem schuf er eine Anzahl vedutenartiger Darstellungen Roms, in denen er, wie schon früher Paul Bril und Willem van Nieulandt, wirklichkeitsgetreue Ansichten mit, allerdings bedeutend monumentalerer, Phantasiearchitektur im Vordergrund verband.

Neben Codazzi arbeitete noch eine beträchtliche Anzahl weiterer Architekturmaler in Rom, die Ruinenprospekte in der Art Codazzis schufen. Eine besondere Bedeutung hat unter ihnen der ungefähr zur selben Zeit wie Codazzi nach Rom kommende Alessandro Salucci, und zwar weniger vom Kompositorischen her als vom Motivischen. In seinen Architektur-Phantasien, meist Hafenansichten, stellte er römische Ruinen, wie den Konstantinsbogen und das Kolosseum, dar zusammen mit repräsentativen Renaissance- und Barockarchitekturen bisher nicht identifizierter Paläste oder Kirchen und anspruchslosen Wohn- und Handwerkerhäusern wie sie sich in den einfachen Quartieren Roms fanden, oft eng benachbart mit antiken Monumenten. Diese besondere stadtrömische Kombination, belebt von Staffagefiguren aus der einfachen Bevölkerung Roms, war zweifellos ein wichtiger Schritt in Richtung auf die Stadtvedute. Kompositorisch nahm Salucci sowohl Einflüsse Codazzis auf wie von Claude Lorrain.

Das gesteigerte Interesse für Architektur, besonders für ihre wirklichkeitsgetreue Darstellung, in der Malerei sowie die neuen, von der Linearperspektive ausgehenden Kompositionsformen, welche von denen der Szenographie kaum zu trennen sind, gelangten über die Italianisanten, die holländischen Künstler in Rom, nach Holland. Auch hier hatten sich die Maler, entsprechend der niederländischen Vorliebe, die sichtbare Wirklichkeit ihrer Umwelt wiederzugeben, schon vereinzelt auch der Stadt als Bildthema zugewandt. Doch blieben diese Darstellungen zumeist auf mehr oder minder silhouettenhaft am Horizont sich abzeichnende Städte, welche kompositorisch in die Landschaft integriert sind, beschränkt oder auf gelegentliche sogenannte Ereignisbilder, in denen eine bestimmte innerstädtische Umgebung den Hintergrund für ein historisches Ereignis abgab. Während in Holland die Druckgraphik mit topographischem Inhalt, besonders auch mit Stadtveduten, zu Beginn des 17. Jahrhunderts einen großen Aufschwung nahm, entstanden nur vereinzelt gemalte Veduten, in denen die Stadt das alleinige Thema war. Zu ihnen gehört die 1618 gemalte »Ansicht von Zierikzee« von Esaias van de Velde sowie die 1615 datierte Gesamtansicht von Delft von Hendrick Cornelisz. Vroom. Obwohl sich die Maler bereits früher in der Zeichnung vielfach städtischen Motiven, besonders auch Einblicken in das Stadtinnere, zuwandten, stammen die nächsten gemalten Veduten erst aus den fünfziger Jahren. Sie scheinen alle ihren Ursprung zunächst in besonderen Ereignissen gehabt zu haben, die entweder selbst dargestellt wurden oder ihre Nachwirkungen. Das eine Ereignis war der Abriß, Brand (1652) und Neubau des Amsterdamer Rathauses, um das sich mehrere Bilder gruppieren, das andere Ereignis die Pulverexplosion in Delft (1654), welche ebenfalls zu mehreren Bildern Anlaß bot. Schon hieraus wird ersichtlich, daß die holländische Vedutenmalerei ihren Ursprung nicht in einer bestimmten Stadt hatte, wie verschiedentlich angenommen wurde.

1652 malte Gerrit Lundens ein Bild des brennenden Amsterdamer Rathauses, einen aufregenden Bericht des nächtlichen Ereignisses von hohem Blickpunkt, einen Überblick der Szene mit zahlreichen lebhaften kleinen Staffagefiguren, die mit den Löscharbeiten beschäftigt sind oder schaulustig herumstehen. Im selben Jahr malte Jan Abrahamsz. Beerstraaten das alte Amsterdamer Rathaus als Ruine, von hohem Blickpunkt gegen den entfernten Vordergrund und mit dem Versuch einer linearperspektivischen Konstruktion mit einem Fluchtpunkt in Erdgeschoßhöhe vor dem Rathausturm. Ein zweites Bild Beerstraatens vom Amsterdamer Rathaus und Dam, offenbar im gleichen Zusammenhang entstanden, ist eine Art Erinnerungsbild und zeigt die Örtlichkeit in ihrer alten Gestalt zwischen 1615 und 1640; von hohem Blickpunkt geht der Blick schräg über den Platz mit vielfältiger, anekdotisch erzählender Staffage auf das Rathaus, welches durch ein helles, unnatürliches Licht von den umgebenden Gebäuden abgehoben wird, ein dramatischer Wolkenhimmel überspannt die Szene, und Schnee liegt auf dem Platz und den Dächern. Jan Abrahamsz. Beerstraaten wird zu den frühesten holländischen Vedutenmalern des 17. Jahrhunderts gerechnet. Ebenfalls als Erinnerungsbild muß die Ansicht des alten Amsterdamer Rathauses angesehen werden, die Pieter Saenredam 1657 schuf; hier steht das gleichmäßig ausgeleuchtete Gebäude, beinahe frontal gegeben, ganz im Mittelpunkt der Darstellung, ist fast alleiniges Motiv, von der übrigen Umgebung ist wenig zu sehen, und auch die Staffage ist sparsam und klein. Das Bild hat in seiner nüchternen Sachlichkeit etwas von einer Bauaufnahme und erinnert an die in Holland zu dieser Zeit vorkommenden vedutenartig gemalten Architekturmodelle. Saenredam malte in der Folgezeit noch einige ähnlich aufgefaßte Veduten auf der Basis seiner älteren Zeichnungen. Schließlich muß in diesem Zusammenhang noch das ein Jahr früher (1656) datierte Bild des Dam in Amsterdam von Johannes Lingelbach erwähnt werden. Es zeigt eine vielfigurige, etwas theatralische städtische Szene, hinter der links die eingerüstete, im Bau befindliche Fassade des neuen Rathauses zu sehen ist, dahinter die »Nieuwe Kerk«, in der Mitte des Platzes das Waaghaus und rechts der Fischmarkt mit dem Damrak. Wie auch schon bei seinen römischen Straßenszenen hat Lingelbach das Räumliche des Platzes durch die unruhige Beleuchtung und Veränderung der Proportionen aufgelöst, außerdem mit seinen beiden hellen Schneisen zu Seiten des vorgezogenen und dunkel verschatteten Waaghauses in der Mitte, womit das Bild einem Kompositionsschema aus der niederländischen Landschaftsmalerei des 16. Jahrhunderts folgte.

Die große Pulverexplosion in Delft bot Daniel Vosmaer den Anlaß zu einem Bild, auf dem er von hohem Blickpunkt gegen den entfernten Vordergrund in bildparalleler Anordnung die verheerenden Folgen dieser Katastrophe auf die Stadt nüchtern anschaulich schilderte, die zerstörten Gebäude und entlaubten Bäume.

Mit dem Ende der fünfziger Jahre entstanden auf einmal eine Fülle von Stadtveduten, entfernte Stadtteil-Ansichten von hohem Blickpunkt über ein Gewässer gesehen, wie Reinier Nooms »Houtkopersburgwal in Amsterdam« 1659 oder die berühmte Ansicht von Delft von Jan Vermeer aus derselben Zeit, und noch zahlreiche Stadtinnenansichten. Mehrere Maler begannen, sich hauptsächlich der Stadtvedute als Thema zu widmen, so Jan van der Heyden, die Brüder Gerrit und Job Berckheyde, Abraham Beerstraaten, Jan van Kessel, Timotheus de Graaf und die Familie Storck. Andere versuchten sich nur ein- oder zweimal in dieser Gattung, wie der schon genannte Genre- und Historienmaler Jan Vermeer oder die Landschaftsmaler Meindert Hobbema, Jan Wijnants und Jacob van Ruisdael oder der Marinemaler und Bildhauer Lieven Verschuier.

Unter den Vedutenmalern sollen hier die beiden bekanntesten herausgestellt

Abb. 171 Jan Abrahamsz Beerstraaten, Dam in Amsterdam mit Rathaus, um 1654; Öl/Lwd; Amsterdam, Joods Historisch Museum.

Abb. 170

Abb. 172 Jacob van Ruisdal, Dam in Amsterdam, um 1670; Öl/Lwd; Berlin, Gemäldegalerie, SMPK.

werden, nicht nur weil sie ein besonders reiches Werk hinterließen, sondern auch weil sie die Stadtvedute in besonderer Weise weiterentwickelten, Jan van der Heyden und Gerrit Berckheyde. Jan van der Heyden malte in den sechziger und siebziger Jahren die meisten seiner Veduten von Amsterdam, Delft sowie von Städten in den südlichen Niederlanden und am Niederrhein, die er bereist hatte. Seine meist von niedrigem Blickpunkt aufgenommenen nahen Ansichten von Straßen und Plätzen, besonders aber von den Amsterdamer Kanälen sind manchmal annähernd linearperspektivisch konstruiert, häufiger jedoch als Diagonalkompositionen entsprechend der Landschaftsmalerei mit geringer oder verstellter Tiefe oder auch bildparallel gestaltet. Ein sanftes, goldenes Sommernachmittagslicht überfließt die bis zum Hintergrund minutiös in den Einzelheiten dargestellten Gebäude und trägt, abgesehen von der daraus resultierenden Vereinheitlichung, einen idyllischen Zug in die Bilder hinein. Selten konzentrierte van der Heyden die Aufmerksamkeit auf einzelne herausragende Bauten, es war ihm wichtiger, einen spezifischen Teil einer Stadt, das ihm charakteristisch Erscheinende wiederzugeben, wobei er sich nicht scheute, gelegentlich auf seinen Bildern kleine Veränderungen der bestehenden örtlichen Situation vorzunehmen, um sie in seinem Sinne zu »vervollständigen«. Die Staffagefiguren – meist nicht von ihm selbst gemalt – sind klein und sparsam über das Bild verteilt und von unterschiedlicher Aussage, auf einigen Bildern anekdotisch erzählend, auf anderen fast idyllisch; die Vielfalt einer städtischen Bevölkerung wird gerade auf den Amsterdamer Bildern selten betont.

In ganz anderer Weise gestaltete der gleichaltrige Maler Gerrit Berckheyde seine Veduten, die er ungefähr zur selben Zeit wie Jan van der Heyden zu malen begann. Sie sind stark vom Architektonischen geprägt, und in fast allen Bildern sind linearperspektivische Mittel bei der Gestaltung des Raumes eingesetzt. Häufig beschränken sie sich allein auf den Vordergrund, zum Beispiel eine Loggia oder die Straßenpflasterung, mit deren Hilfe ein Fluchtpunkt konstruiert wurde, oder nur auf eine Seite des Bildes oder nur auf den Mittelgrund. Dennoch konnte Berckheyde auf diese Weise nicht nur eine entscheidende Tiefenillusion erreichen, sondern auch eine prägnante Raumwirkung und Geschlossenheit des Bildes. Mit starken Beleuchtungsgegensätzen hob er die Plastizität der Architektur hervor und unterstrich gleichzeitig ihre Bedeutung. Hier werden Einflüsse der Italianisanten faßbar, die sich auch in seinen Landschaften zeigen. Seine Veduten stellen von niedrigem oder leicht erhöhtem Blickpunkt meist Ansichten von Haarlem, Amsterdam und Den Haag dar, vor allem die großen Stadtplätze mit den herausragenden Bauten, wie dem Rathaus von Amsterdam oder der St. Bavo-Kirche in Haarlem, die er häufig in immer wieder neuen Versionen malte und wiederholte. Seine Staffagefiguren gehen stärker als van der Heydens Staffage auf das spezielle städtische Leben ein, wobei allerdings gewisse Stereotypien auftreten. Im Gegensatz zu van der Heyden zeichnet Berckheydes Veduten eine klare Übersichtlichkeit und Begrenzung der Örtlichkeit aus, die bis in die Hintergründe reicht.

Wie Jan van der Heyden und Gerrit Berckheyde herumreisten und Motive sammelten, aus denen sie ihre Stadtveduten schufen, so gab es auch andere holländische Maler, die in die Nachbarländer aufbrachen und dort Stadtveduten malten. Von Abraham de Verwer ist überliefert, daß er im Auftrag des niederländischen Statthalters Frederik Hendrik Ende der dreißiger Jahre des 17. Jahrhunderts bereits Ansichten von Paris malte, und zwei andere holländische Maler schufen im zweiten Drittel des 17. Jahrhunderts Ansichten von London, Thomas Wyck und Claude de Jonghe. Auch am kurfürstlichen Hof von Berlin wurden holländische Vedutenmaler beschäftigt. Kurz zusammenfassend kann zur holländischen Stadtvedutenmalerei gesagt werden, daß die

Abb. 173 Gerrit Berckheyde, Marktplatz und Grote Kerk in Haarlem, 1674; Öl/Holz; Cambridge, Fitzwilliam Museum.

Künstler das Thema Stadt in ihrer realen Existenz in entscheidender Weise in
den Mittelpunkt der Darstellung rückten und motivisch weiterentwickelten,
vor allem, indem sie vermehrt von der Gesamtansicht zur Stadtinnenansicht
übergingen. Ihre kompositorischen Mittel waren jedoch noch überwiegend
von den Formen der Landschaftsmalerei bestimmt, wodurch das besondere
Raumgefühl, welches mit einer Stadt verbunden ist, das von gebauter Archi-
tektur Umgrenzte, mit wenigen Ausnahmen nicht adäquat zum Ausdruck
kam. Auffällig ist, daß die Vedutenmaler vielfach die wirklichkeitsgetreuen
Stadtansichten mit Phantasiegebäuden anreicherten, wie auch die Ruinenma-
ler in Rom, worin sich die innere Verbindung zwischen ihnen noch abzeich-
nete. Ebenso lassen sich hinsichtlich der Beleuchtung, wenigstens bei van der
Heyden und Berckheyde, Beziehungen zu den Ruinenmalern feststellen.

Abb. 174 Caspar van Wittel, Platz und
Palazzo di Montecavallo in Rom, 1683; Öl/Lwd;
Rom, Galleria Nazionale d'Arte Antica,
Palazzo Barberini.

Es ist nur ein Bindeglied von den holländischen Vedutenmalern zur italieni-
schen Vedutenmalerei des 18. Jahrhunderts bekannt, der holländische Maler
Gaspar van Wittel, der circa 1674 nach Rom ging, um für den Rest seines Le-
bens in Italien zu bleiben. Noch vor 1680 begann er, wirklichkeitsgetreue
Ansichten Roms zu malen, nicht mehr wie die italienischen Prospektmaler
Gemälde mit einer Kombination von realer und phantastischer Architektur
oder wie seine Landsleute arkadische Landschaftsbilder mit antiken römi-
schen Monumenten, sondern »Porträts« des »modernen« Rom voll aktuellen
Lebens. Vielfach sind es breit angelegte Darstellungen, deren hoher Blick-
punkt nicht nur den Überblick über die nahe städtische Örtlichkeit bietet,
sondern über ganze Stadtviertel bis in die Campagna oder in die Sabiner
Berge hinein. Selten bildete van Wittel enge Plätze der Stadt ab, wie zum Bei-
spiel die holländischen Vedutenmaler, auch neigte er nicht zur Monumentali-
sierung einzelner Bauwerke, selbst wenn sie mehr im Vordergrund gelegen
waren. Seine Motive sind meist neu und unverbraucht. Viele lebendige, oft
anekdotisch erzählende Staffagefiguren, die Einblick geben in das zeitgenös-
sische Leben, bevölkern die entfernten Vordergründe der Bilder, und eine
helle Morgensonne leuchtet die Szene aus, über der sich immer ein blauer
Himmel mit zarten Wölkchen ausbreitet. Die meisten seiner Bilder sind be-
tonte Breitformate, auf denen die Ansichten teils bildparallel, teils diagonal,
teils halbkreisförmig angelegt sind, also meist nach Kompositionsformen der
Landschaftsmalerei. Das landschaftliche Element, also Hügel, Parks, Gärten,
Bäume und Sträucher, spielt auch eine wichtige Rolle in seinen Bildern. Die
Tiefenwirkung erreichte er mit den Mitteln der Licht-, Luft- und Farbenper-
spektive, kaum je mit linearperspektivischen Mitteln. Auf seinen Reisen in
Italien machte er viele Skizzen, nach denen er noch am Ort oder später in Rom
seine Bilder schuf. Manche Örtlichkeiten, vor allem Roms, malte er nach den
einmal angefertigten Zeichnungen jahrelang immer wieder, nur jeweils die
Szene aktualisierend. Gaspar van Wittel wurzelte noch fest in der holländi-
schen Tradition, jedoch durch seinen direkten, unverstellten Blick und Zu-
griff auf die ihn umgebende Realität, die Stadt, gab er den bedeutendsten An-
stoß für die italienische, speziell aber für die venezianische Vedutenmalerei.
Es muß zu dieser Zeit in Rom ein Käuferkreis bestanden haben, dessen starke
Nachfrage das Entstehen der Stadtvedutenmalerei förderte; teils waren es
einheimische Kunstfreunde, in der Mehrzahl aber wohl reisende Ausländer
auf der sogenannten Kavaliersreise oder »Grand Tour«, der in der zweiten
Hälfte des 17. Jahrhunderts in Mode kommenden Bildungsreise für den
Adel. Eine wichtige Station dieser Bildungsreisen war neben Rom Venedig.
War die Papststadt Rom vor allem wegen ihrer antiken Vergangenheit inter-
essant, so galt Venedig gerade wegen seiner Gegenwart, wegen seiner politi-
schen und wirtschaftlichen Eigenart, seiner außerordentlichen Anlage sowie
seiner kulturellen Anregungen und Vergnügungen als wichtiges Reiseziel.
Im 18. Jahrhundert nahm diese Reisemode noch zu, und es begannen wahre

Ströme von Besuchern durch die Lagunenstadt zu fließen, von denen viele ein Abbild der außergewöhnlichen Stadt zur Erinnerung an ihren Besuch mit nach Hause nehmen wollten. Eine beträchtliche Anzahl von Vedutenmalern bemühte sich, diesen Wünschen gerecht zu werden; nur die bedeutendsten unter ihnen sind heute noch bekannt, Antonio Canal genannt Canaletto, Bernardo Bellotto und Francesco Guardi, Michele Marieschi und Luca Carlevarijs.[8]

Doch als einer der ersten schuf Gaspar van Wittel eine Reihe von venezianischen Ansichten nach Skizzen seines Venedig-Aufenthaltes (1694), von erhöhtem Blickpunkt weit angelegte Ansichten der zentralen Punkte der Stadt, des Molo mit der Piazzetta und dem Dogenpalast vom Wasser aus, des Bekkens von San Marco und des Beginns des Canal Grande mit der Dogana und Santa Maria della Salute. Sie sollten für die venezianische Vedutenmalerei des 18. Jahrhunderts nicht nur motivisch, sondern auch vom Bildausschnitt und Blickwinkel prägend werden. 1679 war Luca Carlevarijs nach Venedig gekommen, der sowohl hier wie auf einer römischen Reise von der Vedutenmalerei van Wittels und der Prospektmalerei der römischen Ruinenmaler so stark beeindruckt wurde, daß er sich dieser Art der Malerei zuwandte. Zunächst gab er 1703 eine Serie von über hundert radierten Ansichten bedeutender Gebäude und Plätze Venedigs heraus; er hatte damit ein motivisches Kompendium geschaffen, welches für die venezianische Vedutenmalerei auf Jahrzehnte grundlegend wurde. In seinen nicht so zahlreichen gemalten Veduten beschränkte er sich, wie schon van Wittel, auf wenige Motive aus der Gegend um San Marco, die er wiederholt und auch in mehreren Versionen darstellte. Seine Bilder zeigen eine große kompositorische Vielfalt. Teils sind sie breit angelegt von hohem Blickpunkt gesehen und geben so einen weiten Überblick über die Örtlichkeit mit kleiner Staffage, teilweise bieten sie von nur wenig erhöhtem Blickpunkt nahsichtig einen engen Teilausschnitt mit starken Überschneidungen der Bauten, so daß nicht zu identifizierende Architekturstücke, wie ein Säulenschaft, eine schmale Palastecke etc. seitlich übrigbleiben. Zur Wiedergabe des Raumes bediente er sich der Farb- und Luft-

Abb. 175 Luca Carlevarijs, Empfang des ausländischen Gesandten Earl of Manchester im Dogenpalast, 1707; Öl/Lwd; Birmingham, Birmingham Museum and Art Gallery.

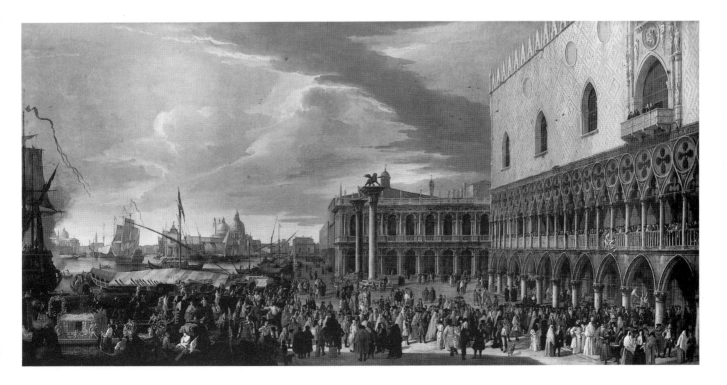

perspektive, bei den breiteren Übersichtsveduten allerdings zusätzlich linear-perspektivischer Mittel, indem er aus einzelnen Teilen des Bildes, hier einer hervorgehobenen Dachkante, dort einer Treppenstufe, ein System von betonten Fluchtlinien bildete, die in einem zentralen oder seitlichen Fluchtpunkt vereinigt wurden. So erhielten die Bilder auffällige zentrale oder diagonale Raumschneisen, aber auch ihre räumliche Geschlossenheit. Mit diesen Kompositionselementen übernahm Carlevarijs Formen der Szenographie, die er möglicherweise durch die römischen Prospektmaler kennengelernt hatte. Sie sollten das Erscheinungsbild der venezianischen Veduten des 18. Jahrhunderts wesentlich bestimmen. In seiner pathetischen Wolkengestaltung und Lichtbehandlung mit weitausgreifenden Verschattungen war Carlevarijs von der heroischen Landschaftsmalerei beeinflußt. Seine Veduten sind belebt, fast überfüllt von bewegten Volksmengen. Die Staffagefiguren sind meist verhältnismäßig groß und oft farblich auffällig von der grau-gelb dunstigen Umgebung abgehoben. In ihrer sehr abwechslungsreichen, auf Venedig bezogenen Charakterisierung und Handlung wurde ein Bild der gesellschaftlichen Struktur der Stadt gegeben. Hierin unterscheiden sie sich von der römischen, in der Nachfolge der Bambocciati entstandenen, typisierten Staffage. Einige Male wandte sich Carlevarijs auch der Darstellung venezianischer Feste und Zeremonien zu, die eine jahrhundertealte, bedeutende Tradition hatten. Sie waren zum Teil bereits als Illustrationen in die älteren Reiseführer aufgenommen worden und sollten für die Staffage der venezianischen Vedutenmalerei eine wichtige Rolle übernehmen.

Der direkte Nachfolger Carlevarijs' wurde Antonio Canal, dessen vedutistisches Schaffen zu Beginn der zwanziger Jahre des 18. Jahrhunderts einsetzte. Standen seine frühen Veduten noch stark unter dem Einfluß des Werkes von Carlevarijs mit ihren jähen Verkürzungen, Überschneidungen, dramatischen Licht- und Schatten-Kontrasten, ihrer lebhaften Farbgebung und lebendig-bewegten, etwas theatralischen Staffage, so veränderte sich seine Darstellungsweise um 1730, als er begann, fast ausschließlich für englische Adlige und seinen Hauptmäzen, den englischen Kaufmann und späteren Konsul in Venedig Joseph Smith zu arbeiten. Er schuf mehrere Serien von zum Teil über zwanzig Bildern, wofür ihm das Stichwerk des Carlevarijs als motivische Anregung gute Dienste leistete; auch dessen gemalte Szenerien wie die Ansichten Gaspar van Wittels scheinen als Vorbild seiner Veduten mit gedient zu haben, jedoch fügte er selbst viele neue Ansichten hinzu. Ein ganzer Themenkomplex galt dem Canale Grande, den er in zahlreichen Darstellungen in seinen verschiedenen Abschnitten wiedergab, ein anderer venezianischen Plätzen. Canalettos Veduten bieten, meist von leicht erhöhtem Blickpunkt aus, jeweils Ansichten eines bestimmten städtischen Lebensraumes, wobei das einzelne, vielleicht bedeutende Bauwerk der Umgebung wertmäßig oft untergeordnet ist. Entsprechend seiner Ausbildung benutzte Canaletto zur Gestaltung meist szenographische Kompositionsmittel, so häufig eine seitliche Tiefendiagonale, die auf einen architektonischen Halbriegel im Mittelgrund trifft, in anderen Fällen zentrale oder nur wenig zur Seite verschobene Sichtachsen, wobei er die Tiefenwirkung vor allem durch eine gleichmäßige kulissenhafte Staffelung der seitlichen Architekturen erreichte. Die perspektivische Wirkung konnte durch Betonung einiger Architekturglieder zu Hauptfluchtlinien verstärkt werden. Das geschah teilweise nur vom Mittelgrund an, teilweise nur bis zum Mittelgrund hin. Durch sein »Montageverfahren«, nämlich eine Vedute aus mehreren Ansichten von verschiedenen Blickpunkten zusammenzusetzen, erreichte er eine natürlich wirkende Erweiterung des Blickwinkels, die dem normalen menschlichen Auge nicht möglich gewesen wäre. Von Canaletto wie von den anderen italienischen Vedutenmalern ist der Gebrauch der optischen Camera (Camera ottica/obscura) überliefert. Sie

Abb. 176 Canaletto, Blick auf den Canale Grande von der Rialto-Brücke zum Palazzo Foscari, 30er Jahre 18. Jahrhundert; Öl/Lwd; Windsor Castle, State Apartments.

wurde in der Regel benutzt, um eine perspektivisch richtige Gesamtansicht als Grundlage für das Gemälde zu bekommen; diese »scaraboti« genannten Zeichnungen sind kaum erhalten.[9] Von Canaletto sind jedoch viele Skizzen, zum Teil mit genauen Farbangaben, überkommen, die er als Vorzeichnungen für Teilabschnitte seiner Bilder nach der Natur anfertigte. Im Atelier wurde dann aus einem oder mehreren »scaraboti« und den Teilskizzen das Gemälde zusammengesetzt. Ein sonniges Nachmittagslicht, wie es auch auf den idyllischen Landschaften der Zeit zu finden ist, überzieht, gleichmäßig Helligkeit und Schatten verteilend, Canalettos Bilder der dreißiger und vierziger Jahre und schafft zusammen mit den ausgewogenen Körperproportionen den harmonischen Eindruck dieser Werke. Die Staffagefiguren waren kleiner und zu feststehenden, in Pose und Habitus sich wiederholenden Typen geworden. Durch den künstlich erweiterten Blickwinkel seiner Darstellungen und eine zunehmend kalligraphische Zeichnung des Details bis in die Bildtiefe erreichte Canal einen hohen informativen Wert seiner Veduten, der für seine ausländischen Abnehmer sicher besonders reizvoll war. Mehrere Stichserien nach seinen Gemälden sorgten für ihre Verbreitung. Infolge des 1741 beginnenden österreichischen Erbfolgekrieges ging der Besucherstrom in Venedig drastisch zurück, und damit blieben auch die Kunstkäufer aus. Dies war wahrscheinlich der Grund für Canalettos Reise nach England, wo er von 1746 mit kurzen Unterbrechungen bis 1755 blieb. Hier veränderte sich seine Darstellungsweise noch einmal auffällig, was vermutlich der geänderten Auftragslage zuzuschreiben ist. Er malte vielfach die Landsitze des englischen Adels in ihren ausgedehnten Parks, und seine Bilder bekamen einen immer weiteren Blickwinkel, einen immer entfernteren Horizont, einen immer höheren Blickpunkt. Es wurden breite Überblicke über schier endlose Areale, welcher Anschein durch die winzige Staffage noch unterstützt wurde. Selbst die wenigen Veduten des inneren London und einige Innenraumansichten wurden solchermaßen übersteigert. Hier entwickelte sich eine Gestaltungsweise, die in den Panoramen der zweiten Hälfte des 18. Jahrhunderts in England ihre Fortsetzung finden sollte, bei denen Canalettos fiktiver Standpunkt durch einen realen ersetzt wurde.

Antonio Canal hatte in seiner Blütezeit, den dreißiger Jahren, in Venedig eigentlich nur einen Konkurrenten, Michele Marieschi, auch dieser ein ausgebildeter Szenograph, der seine Kenntnisse jedoch in anderer Weise als Canaletto auf seine Veduten anwendete. Für diese sind besonders weite Blickwinkel mit manchmal gleichsam in die Fläche geklappten Häuserfluchten, ein erhöhter Blickpunkt und radikale linearperspektivische Wirkungen mit übersteigerter Tiefenflucht kennzeichnend; häufig verwendete er auch eine einseitige Vordergrund-»Rampe« mit einem architektonischen Repoussoir, hinter dem die gegenüberliegende diagonale Häuserfront verschwindet. Auf der vorderen Rampe stehen die kleinen bis mittelgroßen, sehr unterschiedlichen Staffagefiguren, oft losgelöst vom städtischen Alltag wie Schauspieler auf einer Bühne. Die Beleuchtung ist bei kräftiger Farbigkeit der Gegenstände und Figuren etwas diffus und unnatürlich, sie trägt zur theaterhaften Wirkung bei und verweist auch auf die märchenhafte Stimmung von Marieschis Capricci.

Diese Stimmung steigerte sich noch in den Veduten des vierten bedeutenden venezianischen Vedutisten, Francesco Guardi. Infolge seiner Ausbildung und auch langjährigen Tätigkeit als Figurenmaler wendete er seine Aufmerksamkeit nicht so sehr der perspektivischen Gestaltung des Raumes zu. Das zeigt sich schon in seiner Motivwahl. Übernahm er zunächst noch für seine Veduten die Blickwinkel und Bildausschnitte von den graphischen Serien und Gemälden Marieschis und Canalettos, allerdings meist viel ungenauer in den Proportionen und Verkürzungen, so suchte er sich von den sechziger Jahren

Abb. 177 Francesco Guardi, Canale della Giudecca con le Zattere, Mitte 18. Jahrhundert, Öl/Lwd; Berlin, Gemäldegalerie, SMPK.

an zunehmend neue, eigene Motive. Statt der festumbauten Stadträume, die bisher vor allem dargestellt worden waren, begann er den breiten Giudecca-Kanal zu malen mit weit voneinander entfernten Ufern und die Lagune mit ihren ausgedehnten Wasserflächen, den gleichsam darin schwimmenden Inseln und einem hohen Himmel darüber. Damit schuf er der venezianischen Vedutenmalerei ein neues Thema, dessen besonderer Reiz nicht zuletzt in seiner träumerisch-elegischen Stimmung lag. Sie wurde betont durch die Beleuchtung, ein seltsames helles, manchmal kreidiges Licht, welches silberne Reflexe auf den weiten Wasserflächen hervorrief. Im Gegensatz zu den früheren Vedutenmalern zeichnete Guardi die Architekturen meist flüchtig, kleiner im Bildraum und zunehmend luftiger, dem entsprachen seine Staffagefiguren mit aufgelockerter, oft fast bizarrer Umrißgestaltung. Sie verloren dadurch an Individualität; aus den vielfältig charakterisierten Menschen auf Carlevarijs' Bildern war bei Guardi nur noch eine Menge von Gondolieri und Maskenträgern übriggeblieben. Die aufgelockerten Umrisse der Figuren und Gebäude und die unnatürliche Beleuchtung mit den vielen Lichtreflexen brachten eine Bewegung in seine Bilder, die sich auffällig abhob von der architekturbetonten, mehr statischen Anlage der früheren Veduten; der informative Wert seiner Ansichten wurde dadurch allerdings herabgesetzt. Guardi widmete sich in viel größerem Maße als die älteren Vedutenmaler der Wiedergabe der venezianischen Zeremonien und Festlichkeiten, von denen er ganze Serien schuf, die jedoch zum Teil mit Stadtveduten nicht mehr viel zu tun haben, sondern eher als Ereignisbilder mit städtischem Hintergrund anzusprechen sind.

Auch wenn die venezianische Vedutenmalerei des 18. Jahrhunderts nicht so einheitlich ist, wie auf den ersten Blick oft angenommen wird, so zeigt sie doch einen viel stärkeren Zusammenhang als beispielsweise die holländische Vedutenmalerei. Der zunächst auffallendste verbindende Zug ist natürlich das Motiv, die Stadt selbst als Thema; von keiner anderen Stadt, weder in Italien noch sonst in Europa sind vorher oder in der Folge so viele Bilder gemalt worden wie von Venedig. Mit dem Willen zur wirklichkeitsgetreuen Darstellung der Stadt traf sich das Interesse an linearperspektivischen Gestaltungen; die Kompositionsform mit Hilfe der Linearperspektive und damit auch szenographischer Mittel wurde für die Wiedergabe der Stadt bevorzugt. Es scheint, daß die Freude an dieser Form und der Wunsch nach linearperspekti-

vischen, szenographischen Effekten so groß war, daß die Vedutenmaler sie in dieser oder jener Art, fast spielerisch – könnte man sagen –, wo immer möglich anwendeten. In ihrer vollendeten Konstruktion war die Linearperspektive bei der Unregelmäßigkeit der meisten venezianischen Plätze, bei den vielen Windungen des Canale Grande und der anderen Wasserstraßen gar nicht zu benutzen; man half sich daher mit perspektivischen »Tricks«, um in irgendeiner Weise das Bild mit einem überraschenden Fluchtpunkt oder übersteigerten Tiefendiagonalen etc. gleichsam zu schmücken.[10] Zwar betonten diese linearperspektivischen Ausdrucksformen in eindringlicher Weise den Raum, das Umbaute, Begrenzte der Stadt gegenüber der freien Landschaft, ihrer scheinbaren Unendlichkeit, sie tragen also zur wirklichkeitsgetreuen Darstellung bei. Doch wurde durch das häufig Übertriebene der Effekte eher eine unnatürliche, bühnenmäßige Wirkung erreicht, die zur damaligen Zeit vermutlich sogar gewünscht war, später aber zur negativen Bewertung der Vedutenmalerei beigetragen haben mag. Zusätzlich wurde durch die übertriebene Erweiterung des Blicks, sei es in die Breite oder in die Tiefe, eine Monumentalisierung der Stadtanlage erreicht. Entfernten sich die Vedutenmaler mit diesen Effekten schon von der Wirklichkeit, so fühlten sie auch nicht die Verpflichtung zu einer strengen Anlehnung an die topographischen Gegebenheiten im Einzelnen. Der weitgehenden Information zuliebe wurden Blickwinkel übermäßig ausgedehnt, der Blickpunkt unnatürlich erhöht, der Gesamtkomposition zuliebe wurden Gebäude vergrößert oder verkleinert, auseinandergerückt oder zusammengezogen, entfernt oder angenähert. Schließlich drückt auch die Stimmung, die von den meisten Vedutenmalern durch Beleuchtung und Staffage über die Vedute gelegt wurde, meist keine Realitätsbezogenheit aus, sie ist eher traumhaft, unwirklich, und scheint von den Capricci in den städtischen Alltag Venedigs hineinzufließen, um diesen zu verzaubern, vielleicht so zu verzaubern, wie die Fremden, die Hauptabnehmer der Veduten, ihn zu sehen glaubten.[11]

Bernardo Bellotto, der wegen seiner Geburt und Ausbildung ebenfalls zu den venezianischen Vedutenmalern gezählt wird, hat den größten Teil seines Lebens im Ausland gelebt und dort eine ganz eigene, in die Zukunft weisende Entwicklung genommen. Doch fand diese Entwicklung auf der Grundlage der venezianischen Vedutentradition statt. Von dieser übernahm er die Liebe zu weitwinkligen Überblicken von hohem Blickpunkt, die er allerdings bisweilen bis in die umgebende Landschaft ausdehnte. Er übernahm aber auch die Freude an der Komposition mit linearperspektivischen Mitteln, wobei er seine Bilder in viel eindeutigerer Weise als andere venezianische Vedutenmaler einem System von prägnanten Fluchtlinien unterwarf. Übernommen hat er auch von seinem Onkel, Canaletto, die genaue Detailzeichnung bis in die Tiefe, die zusammen mit dem erhöhten Überblick den großen informativen Wert seiner Bilder ausmacht. Wenn es auch zunächst den Anschein hat, als würde Bellotto, wie die venezianischen Vedutenmaler Venedig, ohne Einschränkung die städtischen Szenerien Dresdens, Wiens und Warschaus wiedergeben, so ist dies ein Irrtum. Es waren vorwiegend die barocken Bauten und Anlagen, die er ins Bild brachte, mittelalterliche Gebäude fehlen oder sind in den Hintergrund gerückt. Vermutlich ist diese thematische Beschränkung auf die Wünsche der Auftraggeber, keine reisenden Fremden, sondern einheimische Fürsten und Adlige, zurückzuführen, die zu dieser Zeit der mittelalterlichen Baukunst noch kein Interesse entgegenbrachten. Die solcherart zwar etwas eingeschränkte sachlich treue Information wurde unterstützt von der lebendigen Staffage, der Bellotto im Gegensatz zu den Venezianern im Laufe seines Werkes immer mehr Aufmerksamkeit zuwandte. Kamen in den sächsischen Veduten trotz ihrer anekdotischen Erzählweise gelegentlich noch stereotype Figuren und Posen vor, so gab Bellotto mit seiner Wiener und

mehr noch mit seiner Warschauer Staffage Einblick in die besondere Vielfalt des dortigen städtischen Lebens, was bis zur Charakterisierung einzelner Volksgruppen und sogar bis zur Porträthaftigkeit reichte. Auch in seiner Beleuchtung scheint sich Bellotto auf wirkliche Lichterscheinungen gestützt zu haben, so daß der Eindruck von Morgen- oder Nachmittagssonne, von verhangenem oder gewittrigem Himmel entstand. Doch benutzte er das Licht kaum, um das Abbild eines bestimmten Augenblicks oder einer bestimmten Zeitspanne wiederzugeben, eher als dekorativen Stimmungsträger, aber auch zur Ponderierung und Akzentuierung der Komposition, wobei die klare Helligkeit zusätzlich die plastischen Werte der Architektur betonen konnte. Bellotto stand mit seiner eigenen künstlerischen Entwicklung auf der Grenze zwischen der venezianischen Vedutenmalerei des 18. Jahrhunderts und der Vedutenmalerei des 19. Jahrhunderts. Es muß angenommen werden, daß sein Einfluß wenigstens auf die deutsche Vedutenmalerei beträchtlich ins 19. Jahrhundert reichte.[12]

Während die venezianischen Vedutisten im Laufe der Zeit ihre Stadt fast bis in den letzten Winkel porträtierten, fand Gaspar van Wittel trotz seines umfangreichen Werkes in Rom keine richtige Nachfolge. Hier blieben die Maler im wesentlichen dabei, das antike Rom darzustellen mit gewisser Berücksichtigung zeitgenössischer Gebäude; offenbar bestand hierfür mehr Nachfrage seitens der Käufer als für wirklichkeitsgetreue Ansichten des zeitgenössischen Rom. Der bedeutendste Nachfolger van Wittels war Gian Paolo Panini, der allerdings nicht so sehr wegen seiner römischen Veduten als wegen seiner Architektur- und Ruinenprospekte bekannt wurde. Seine Veduten, verschiedentlich mit einem besonderen Ereignis verbunden, welches zu dem Auftrag für das Bild führte, sind meist Überblicke von hohem Blickpunkt, in denen häufig auch ein einzelnes Bauwerk herausgestellt ist. Tiefe stellte Panini vor allem mit Vordergrund-Repoussoirs, wenigen betonten Fluchtlinien und Licht- und Schattenzonen her. Die Bilder erhalten gelegentlich durch unruhige Lichtflecken, Wolkenhimmel und eine lebhafte, anekdotisch erzählende Staffage eine fast heftige Bewegung.

Wenigstens Erwähnung finden muß noch ein Künstler, der nie eine Vedute gemalt hat, aber das Rom-Bild seiner Zeit und vielleicht noch bis in unsere Zeit entscheidend beeinflußte, Giovanni Battista Piranesi. In seinen Stichfolgen »Le Antichità Romane« von 1756 und »Magnificenza ed Architettura de' Romani« von 1761 zeichnete er zwar ein sachlich richtiges, aber, gleich den venezianischen Vedutisten, malerisch-verklärtes Bild der Stadt bei starker Monumentalisierung und Dramatisierung ihrer antiken Monumente durch meist niedrigen Blickpunkt und kräftige Hell-Dunkel-Kontraste. Dabei bezog er vegetabilische Elemente in die malerische Gestaltung mit ein.

Auch in anderen europäischen Ländern begann im 18. Jahrhundert, angeregt von den italienischen Stadtveduten, welche die Reisenden in die Heimat mitbrachten, eine Stadtvedutenmalerei in kleinerem Umfang zu entstehen. In Deutschland waren es nur einzelne Künstler, die gelegentlich, zum Teil als direkte Auftragsarbeit, eine Stadtvedute, meist eine entfernte Gesamtansicht, malten, so der Landschaftsmaler Johann Alexander Thiele und sein Schüler Johann Christian Vollerdt in Dresden, der Jagd-, Tier- und Landschaftmaler Joseph Stephan in München und der pfälzische Landschaftsmaler Ferdinand Kobell in Aschaffenburg. In Berlin schufen dagegen Mitglieder der sächsischen Familie Fechhelm, Theater-, Dekorations- und Architekturmaler, die 1754 mit Giuseppe Galli Bibiena aus Dresden nach Berlin gekommen waren, in den achtziger Jahren eine ganze Reihe von richtigen Innenstadtveduten, Kat. 23, 31 f. welche motivisch und kompositionell einen Einfluß Bellottos erkennen lassen. Sie sind in ihrer Art und Anzahl zu jener Zeit einzigartig in Deutschland. Anderswo begnügte man sich mit Veduten-Graphik.

Neben Holland, wo eine Reihe von Malern in der Nachfolge Jan van der Heydens tätig war,[13] ist es vor allem das Nachbarland Frankreich mit seinen engen Beziehungen zu Italien, besonders zu Rom auf Grund der dortigen französischen Akademie, das auch eine Anzahl von Stadtvedutenmalern hervorgebracht hat. Unter ihnen sind mehrere Rom-Stipendiaten, die im Verlauf ihrer Ausbildung an der französischen Akademie in Rom Anregungen durch die römischen Bauten und das Stadtbild, aber auch von dem dortigen Kunstgeschehen, zum Beispiel von der Architekturmalerei Paninis und den malerischen graphischen Veduten Piranesis erhielten, um sich später vereinzelt oder auch ganz der Vedutenmalerei zuzuwenden. Unter ihnen sind Jean-Baptiste Lallemand, Pierre Antoine de Machy und besonders Joseph Vernet und Hubert Robert zu erwähnen. Nicht nachzuweisen ist ein Rom-Aufenthalt bei den Pariser Vedutenmalern Raguenet, Jean-Baptist (Vater) und Nicolas (Sohn), die im zweiten Drittel des 18. Jahrhunderts tätig waren. Die Veduten, meist von Paris, sind je nach Ausbildung des Malers mehr nach landschaftlichen oder mehr nach architektonischen Gesichtspunkten gestaltet. Auffällig sind bei den meisten eine betonte Weitwinkligkeit und ein hoher Blickpunkt, also den informativen Wert fördernde Gestaltungmittel. Raum- und Tiefenwirkung wurde vor allem mit Hilfe der Licht- und Luftperspektive, weniger durch linearperspektivische Darstellungsmittel erreicht, welche allein bei den Bildern der in Rom ausgebildeten Maler hervortreten, besonders natürlich bei den Architekturmalern. Aus der nicht geringen Anzahl von Stadtveduten und aus der Tatsache, daß nicht nur reine Veduten- und Architekturmaler sich diesem Thema zuwandten, kann auf die Beliebtheit solcher Malerei geschlossen werden. Der größte Teil der Stadtveduten entstand im dritten Viertel des 18. Jahrhunderts, was auffallend mit dem großen Auftrag des Königs, Ludwig XV., an Joseph Vernet von 1753, großformatige Ansichten von 24 französischen Häfen zu malen, und dessen Ausführung in den Jahren 1754–65 zusammenfiel.

Eine Sonderform der Stadtvedute entwickelte Hubert Robert, der, nachdem er sich in seinen frühen Schaffensjahren vor allem der Architektur- und Ruinenmalerei gewidmet hatte, sich erst circa 1770 auch der Pariser Stadtvedute zuwandte. Er stellte nicht die Stadt in ihrer alltäglichen Form dar, sondern machte meist spektakuläre Ereignisse, wie die Zerstörung einzelner Bauwerke in der Stadt durch Brand oder Abriß, zum Anlaß für seine oft recht großformatigen Stadtansichten. Im Gegensatz zu den bisher genannten Ereignisbildern des 18. Jahrhunderts, welche fast ausschließlich Feste und Zeremonien vor städtischem Hintergrund zum Inhalt hatten, betraf das Ereignis, die Zerstörung, jetzt die städtischen Bauten direkt, sie »*scheinen selbst in Aktion zu treten*«[14], und damit wurde der Zusammenhang zwischen Ereignisbild und Stadtvedute außergewöhnlich eng gestaltet. Während in der zeitgenössischen Stadtvedutenmalerei anderswo eine solche Thematik nur vereinzelt vorkam, zum Beispiel auf Bellottos zwei Bildern der durch Kriegseinwirkung zerstörten Kreuzkirche in Dresden (1765) und des zerstörten Pirna (1766) oder auf Guardis Darstellung vom Brand im venezianischen Viertel von S. Marcuola (1789), wurde in Frankreich diesen Darstellungen einer sensationellen Situation wegen ihres »effet piquant« eine besondere Wertschätzung entgegengebracht. Dem Aspekt des Interessanten lassen sich auch die jetzt aufkommenden dramatischen Beleuchtungseffekte, vor allem bei den Nachtbildern, zuordnen; sie sollten, speziell mit ihrer unheimlichen, bedrohlichen Seite, weit ins 19. Jahrhundert fortwirken. Neben diesen »Ereignis-Veduten« malte Robert auch einige Pariser Ansichten ohne derartige Katastrophen, allerdings haftet auch den unzerstörten Bauten auf seinen Bildern häufig etwas Ruinöses an, und eine unnatürliche Beleuchtung unterstützt das frappant Effektvolle der Darstellung, worunter jedoch die Wirklichkeitstreue litt. Hu-

bert Robert sollte mit seinen Veduten nicht nur inhaltlich ins 19. Jahrhundert vorausweisen, sondern auch kompositionell, so begann er, unüblich für die Gattung, die Architektur auch ganz neu von einem sehr niedrigen Blickpunkt nahsichtig darzustellen, ein in der Architektur- und Ruinenmalerei gängiges Kompositionsmittel, mit welchem eine Monumentalisierung der Gebäude erreicht wurde.[15] In wenigen Jahren sollte sich diese Gestaltungsweise noch verstärkt haben zu einem einengenden, fast bedrängenden Auftürmen der Architektur, wie sie der Engländer Richard Parkes Bonington und die Maler seines Umkreises in ihren Stadtansichten gaben.

In England hatte der langjährige Aufenthalt Canalettos ein Aufblühen der Stadtvedutenmalerei zur Folge; ihr hervorragendster Vertreter war Samuel Scott. Befruchtender wirkte sich Canaletto allerdings noch auf die neu aufkommende Aquarellmalerei aus, in der die Stadtvedute einen besonderen Rang einzunehmen begann. Vorwiegend in dieser Technik arbeiteten die Brüder Thomas und Paul Sandby, William Marlow, ein Schüler Samuel Scotts, und Thomas Malton. Folgten die Brüder Sandby anfangs noch eng Canalettos Kompostionsformen, indem sie weite Überblicke von erhöhtem Blickpunkt gaben, so sahen die anderen Aquarellisten die Stadt zunehmend näher gerückt, von niedrigem Blickpunkt, in verengtem Blickwinkel und mit stärker verkürzten Gebäudefronten. In der neuen Technik sollte die folgende Generation von Künstlern, wie Thomas Girtin, Richard Parkes Bonington und Thomas Shotter Boys, einen bedeutenden Einfluß stilistisch, aber auch kompositionell und motivisch auf die französischen Kunst des 19. Jahrhunderts nehmen.

Im letzten Drittel des 18. Jahrhunderts, als viele neue Akademien gegründet und die bestehenden reformiert wurden, begann die klassizistische Kunsttheorie mit ihren auf das »Idealische« gerichteten Forderungen das Kunstgeschehen in Europa zu bestimmen. In der neu aufgestellten Hierarchie der Künste unterschied man zwischen »hoher« und »niederer« Kunst, derzufolge das ideale Gemälde mit einem mythologischen, religiösen oder historischen Thema und moralisierendem Inhalt an erster Stelle stand, während die Vedutenmalerei in ihrer starken Wirklichkeitsbezogenheit – wie auch die Porträtmalerei und die reine Landschaftsmalerei – von den Akademikern auf die unteren Ränge der bildenden Kunst verwiesen wurde. Ja, die Malerei der »Alltäglichkeit des Lebens«[16] wurde sogar heftig bekämpft. Hier begann ein Streit, der sich unter den Antithesen Idealismus – Realismus, Stilismus – Naturalismus mit wechselnden Inhalten fast das ganze 19. Jahrhundert hinziehen sollte.[17]

Beim Publikum, zu dem in zunehmender Breite das Bürgertum als Käuferkreis hinzutrat, büßte die Stadtvedute jedoch nicht entscheidend an Beliebtheit ein, ja, im Gegenteil! Hatte im 17. und 18. Jahrhundert die Stadtvedutenmalerei gewisse landschaftliche Schwerpunkte – Holland mit den Städten Amsterdam, Haarlem und Utrecht sowie Rom und Venedig –, so gab es in der ersten Hälfte des 19. Jahrhunderts nicht nur mehrere Zentren, in denen die Stadtvedutenmalerei gepflegt wurde, sondern als Folge des immer weitere Kreise erfassenden Tourismus' reisten auch die Künstler immer mehr und immer weiter, um in ganz Europa und in den angrenzenden Erdteilen ihre Motive zu suchen, sie darzustellen und zu verbreiten. Des Publikumsinteresses konnten sie sicher sein. Und es waren nicht nur die ausgesprochenen Vedutenmaler, welche Stadtporträts lieferten, sondern auch viele Maler, die sich normalerweise in anderen Fächern betätigten, fanden die Vedute als Thema interessant genug, um sich an ihm zu versuchen. Dabei trugen die zahlreichen gegensätzlichen Strömungen und Richtungen in der Kunst des 19. Jahrhunderts, vor allem in der Malerei, auch hinsichtlich der Stadtvedute zu einem eher verwirrenden Bilde bei, was durch die vielfältigeren Einflüsse infolge

der Reisen noch verstärkt wurde. Es lebten nicht nur, wie allgemein meist angenommen, wenn die Vedutenmalerei des 19. Jahrhunderts überhaupt erwähnt wird, die alten Kompositionsformen fort, sondern es kamen auch neue hinzu.

Noch im 18. Jahrhundert entstand eine Form bildlicher Darstellung, welche der Stadtvedute neue Impulse liefern sollte, die Panorama-Malerei. Beim Panorama handelte es sich um ein Rundbild, ein Bild ohne seitliche Grenzen, in großen Abmessungen, das in speziell für solche Bilder konstruierten Rundgebäuden zur Schau gestellt wurde. Der Beschauer stand inmitten des Kreisrunds auf einer Plattform, die oft entsprechend dem Bildthema gestaltet war; obere und untere Grenzen des Gemäldes versuchte man abzudecken, um dem Betrachter die Illusion zu geben, er befände sich inmitten der abgebildeten Örtlichkeit beziehungsweise des Geschehens.

Die Gemälde waren in vollendeter Linear- und Luftperspektive hergestellt, und bei indirekter Beleuchtung von oben konnten außerdem besondere Lichteffekte angewendet werden, um die Täuschung vollkommen zu machen. Es waren vielfach von der Theatermalerei kommende Künstler, die sich dem Panorama zuwandten. Als Erfinder des Panoramas gilt der Ire Robert Barker, der 1792 in London eine Ansicht über die Stadt vom Dach der Albion Mills als erstes Panorama ausstellte, andere Panoramen folgten mit Ansichten von verschiedenen Städten sowie See- und Schlachtendarstellungen. Die Schaustellungen machten größten Eindruck und bewegten das Publikum aller Schichten in heute kaum vorstellbarer Weise. Barkers Rundgemälde wurden bald auch auf dem Kontinent ausgestellt, aber hier auch die Idee von einheimischen Künstlern aufgenommen. 1799 konnten die Pariser ein erstes Panorama ihrer Stadt vom Dach der Tuilerien gemalt sehen, es folgte eine zweite derartige Darstellung von Toulon mit den abziehenden englischen Soldaten, der Schöpfer dieser Bilder war Pierre Prévost, unterstützt von Denis Fontaine und Constant Bourgeois. Im Jahre 1800 bereits wurde in Berlin das erste Panorama ausgestellt, eine Ansicht Roms bei Sonnenuntergang von den Ruinen des Palatin aus, geschaffen von Johann Adam Breysig unter Mithilfe des Landschaftsmalers Kaaz. Ein Jahr später konnte das Berliner Publikum seine eigene Stadt, vom Dom aus von Johann Friedrich Tielker aufgenommen, im Panorama bewundern. 1808 schuf kein geringerer als Karl Friedrich Schinkel sein berühmtes Panorama von Palermo. Die Themen der Panoramen blieben auch in den folgenden Jahren vorwiegend Städteansichten, von einem Turm inmitten der Stadt, einem Dach oder anderen Erhöhungen, die im Vordergrund angedeutet waren, aufgenommen.[18] Dieses Motiv sollte schnell auch in der herkömmlichen Malerei beliebt werden. Es entstanden Serien von Flachbildern mit Ansichten einer Stadt, auf denen im Vordergrund der reale Standort des Malers angegeben war, die den Ausblick in verschiedene Himmelsrichtungen über die Stadt darstellten. Bekannt sind die drei kleinen Bilder von der Villa Malta mit dem Blick über Rom, welche Johann Georg von Dillis vermutlich 1818 im Auftrag des damaligen bayerischen Kronprinzen Ludwig malte, flüchtig hingeworfene Skizzen mit Angabe des Vordergrundes, des Gartens der Villa Malta auf dem Pincio, und Ausblicken über die in Sonne und Dunst liegenden Paläste, Kirchen und Häuser Roms zum Quirinal, zum Kapitol und auf Sankt Peter. Die Gebäude waren vielfach überschnitten, meist nur durch Dächer und Türme angegeben, nicht wie bei den früheren Vogelschauansichten, auf denen immer wenigstens einige besonders bedeutende Bauwerke in voller Fassadenansicht wiedergegeben waren. Die Ansichten waren dem Kronprinzen so eindrucksvoll, daß er Jahre später, nachdem er 1827 als König (Ludwig I.) die Villa Malta erworben hatte, 1829 den in Rom ansässigen Landschaftsmaler Johann Christian Reinhart beauftragte, vier große Bilder mit dem Ausblick von der

Abb. 178 Johann Christian Reinhart,
Panorama von Rom, Blick von der Villa Malta
nach Westen, um 1830; Öl/Lwd; München,
Bayerische Staatsgemäldesammlungen, Neue
Pinakothek.

Villa Malta in die vier Himmelsrichtungen zu malen; sie waren für ein Zim-
mer mit Oberlicht in der Münchner Residenz bestimmt, sollten also eine Art
privates königliches Panorama bilden. Es ist auffällig, wie hier der Maler ar-
kadischer Landschaften, in dem Bemühen wirklichkeitsgetreue Ansichten zu
geben, beinahe jede Überhöhung und Zusammenfassung durch Heraushe-
bung der Hügel und besonders markanter Bauwerke, wie sie Dillis vornahm,
vermied und anscheinend eine getreue, dabei etwas eintönige Bestandsauf-
nahme alles Erblickten gab. Ungefähr zur gleichen Zeit, ab 1834 malte der
Berliner Eduard Gaertner sechs Bilder, welche den Ausblick vom Dach der
1831 eingeweihten Friedrich-Werderschen Kirche in Berlin darstellen; auf
diesen Bildern ist der Vordergrund durch Nahsicht, detaillierte Zeichnung
und anekdotisch gegebene Staffagefiguren so betont, daß er fast der Aussicht
gleichwertig erscheint. Bei dem Überblick über die Stadt hob Gaertner einige Vgl. Kat. 72 f.
bedeutende Gebäude aus dem Häusermeer hervor, gab sie aber in ungewöhn-
lichen, verfremdenden, Aufsichten und Verkürzungen wieder.
Außer in den nicht sehr zahlreichen panoramaartigen Flachbild-Serien sollte
sich der Einfluß der Panorama-Malerei auch in vielen Einzelveduten zeigen,
und zwar auf zweierlei Weise. Einige Maler versuchten, den weitwinkligen
Effekt des Panoramas auf das Flachbild zu übertragen, und stellten überweite
Ansichten dar. Vor allem aber wurden jetzt aus der ehemaligen Vogelschauan-
sicht von einem imaginären hohen Standpunkt Ausblicke von Türmen und
aus Fenstern, wobei der Vordergrund allerdings selten wiedergegeben ist.
Mit diesem Bezug auf einen realen Standort des Malers (und Betrachters)
wurde ein weiterer Schritt zur Annäherung an die Realität getan. Die Bei-
spiele für diese Art von Stadtveduten sind zahlreich, ein frühes Beispiel ist
Léon Matthieu Cochereaus Blick auf den »Boulevard des Capucines und die
Rue Bas-du-Rempart« in Paris von 1810, eine Vedute in begrenztem, zufällig
wirkenden Ausschnitt, bei der die Aufsicht auf Straße, Dächer, Bäume, Staf-
fagefiguren und alle sonstigen Einzelheiten so konsequent durchgeführt ist
wie in keiner der Veduten mit erhöhtem Blickpunkt zuvor, ja, der Bildaus-
schnitt scheint vom Motiv her bewußt in dieser Weise angelegt. Zur gleichen
Zeit schuf Etienne Bouhot eine ebenfalls aus einem Fenster gesehene Vedute
»Blick vom Quai d'Orsay auf Palais und Garten der Tuilerien«, wobei er sich
aber noch an überkommene Gestaltungsformen hielt, weitwinkligen Über-
blick – hier allerdings überweit – mit repoussoirartiger Vordergrund-Archi-

tektur und linearperspektivische Mittel. Beide Maler standen in enger Beziehung zu dem Pariser Panoramamaler Pierre Prévost, so daß die Annahme einer Anregung vom Panorama hier besonders naheliegt. Der Blickwinkel aus dem offenen Fenster oder von einem Turm, kurz, vom realen hohen Standort wurde im Laufe des 19. Jahrhunderts zunehmend beliebter, und ihm entsprach in der Stadtvedutenmalerei eine ganz neue Sehweise, in der die bisherigen statischen und perspektivischen Bezüge aufgegeben wurden. An ihre Stelle traten neue, verfremdende Aufsichten und Verkürzungen der Gebäude, welche zusammen mit der Zufallshaftigkeit des Ausschnitts einen geringeren informativen Wert, was die Identifizierbarkeit des Ortes betraf, zur Folge hatte.

Brachte die Panorama-Malerei für die Stadtvedute eine zunehmende Annäherung an die Realität, so hatte die ebenfalls noch im 18. Jahrhundert wurzelnde romantische Bewegung eher eine gegenteilige Auswirkung. Hauptsächlich von der Literatur ausgehend, erfaßte die Romantik in ihrer besonderen Haltung und Stimmungslage zunehmend alle Gebiete des geistigen Lebens über Jahrzehnte hin. Sie wirkte in unterschiedlicher Weise in den verschiedenen europäischen Ländern auf die bildenden Künste, vor allem auf die Malerei, ein. In der Stadtvedute drückt sich die Romantik zum einen in der Hinwendung zur Vergangenheit, vor allem zum Mittelalter, aus, also im Motivischen, zum anderen in einer bestimmten »romantischen« Stimmung, die allerdings ganz verschieden sein kann – sie reicht vom Träumerischen, Märchenhaften bis zum Phantastischen, Unheimlichen, Gespenstischen. Die speziell als deutsche Romantiker bezeichneten Maler haben sich in ihrem naturreligiösen Symbolismus vor allem der Landschaft zugewandt und nur wenige Stadtveduten geschaffen. Kaum als solche anzusprechen sind, auch wenn sie in der Tradition topographischer Stadtansichten stehen, die wenigen Stadtansichten Caspar David Friedrichs, nur durch einige Turmspitzen angedeutete, durch Licht- und Luftphänomene entrückte Silhoutten in der Landschaft. Carl Gustav Carus und Johan Christian Claussen Dahl, die beiden anderen Dresdener »Romantiker«, malten in ihrer weitaus stärkeren Realitätsbezogenheit zwar einige Veduten – in zwei Dresdener Gemälden griffen sie sogar auf Blickwinkel Bellottos zurück –, jedoch verklärten auch sie die Wirklichkeit meist durch Lichteffekte, wie silbernes Mondlicht, zu einer unwirklichen Traumhaftigkeit. In dieser traumhaften Stimmung gibt es enge Parallelen zwischen ihren Veduten und ihren gleichzeitigen phantastischen Stadtbildern. Der Mondschein, im 18. Jahrhundert in Frankreich bereits als Effektlicht von den Malern eingesetzt, um ihren Stadtveduten oder Architekurbildern einen interessanten Akzent zu verleihen, erhielt bei den Dresdenern eine gefühlvolle, elegische Note[19] und sollte viele Jahrzehnte lang die Veduten alter Städte oder Stadtteile mit seinem Silberlicht in eine märchenhafte Stimmung versetzen, ohne allerdings den Beziehungsreichtum der Dresdener noch zu erreichen oder vielleicht auch erreichen zu wollen. Von der folgenden Künstlergeneration sei hier nur einer hervorgehoben, der zu seiner Zeit gerade wegen seiner Mondscheinbilder geschätzt war, Friedrich Nerly. Er verband sie, sämtlich Veduten Venedigs, gelegentlich mit historisierenden Staffagefiguren, wozu sich Venedig als Motiv besonders gut eignete, und folgte hiermit dem anderen romantischen Aspekt, der Begeisterung für die Vergangenheit. Diese letztgenannten Bilder gehören jedoch in ihrem mangelnden Realitätsbezug nicht mehr direkt zur Vedutenmalerei, sondern sind in der Mitte zwischen Vedute, Genrebild und historisierender Darstellung angesiedelt. Neben dem Mondlicht wurden die Abendröte und der Winter als Naturzustände damals in der Stadtvedutenmalerei beliebt, die beide allerdings seltener auf Innenstadtveduten als auf Stadtgesamtansichten dargestellt wurden. Abgesehen von Einflüssen der holländischen Landschaftsmalerei des

Abb. 179 Friedrich Nerly, Mondlicht über der Piazzetta in Venedig, 1837; Öl/Lwd; Bremen, Kunsthalle.

17. Jahrhunderts, die sich bereits im letzten Drittel des 18. Jahrhunderts vereinzelt auswirkten, muß die zunehmende Beliebtheit solcher Naturphänomene auch in der Stadtvedutenmalerei vielleicht noch auf eine andere Anregung zurückgeführt werden, die auffallenden Beleuchtungs- und Witterungseffekte, mit denen zum Beispiel Daguerre und Bouton in Paris oder Carl Cropius in Berlin von den zwanziger Jahren an ihre Diorama-Vorführungen attraktiv machten.

Die von England ausgehende romantische Richtung verband sich unter den Begriffen des »Erhabenen« und »Pittoresken« mit ganz anderen Stimmungswerten, die in der Malerei in wilder, expressiver Landschaft, dramatischen Naturzuständen, wie Gewitter und Sturm, gewalttätigen Figurenszenen und einem Zug ins Unheimliche ihren Ausdruck fanden. Sie wirkten auch auf die Stadtvedute ein und gelangten mit den schon erwähnten Aquarellisten, die gleicherweise ein Interesse an der Stadtansicht wie am romantisch Pittoresken hatten, nach Frankreich, um von hier aus in ganz Europa ihre Verbreitung zu finden.

Als erster kam, mit ausgeprägt zeichnerisch topographischem Interesse, Thomas Girtin 1801 nach Paris, wo er noch Hubert Robert kennenlernen konnte, der in seinen Veduten mit verfallenden Pariser Gebäuden und Effektlicht gewissermaßen schon den Boden bereitet hatte. Girtin zeichnete und aquarellierte von niedrigem Blickpunkt eng mit Häusern besetzte und von Menschen erfüllte Pariser Straßen und Plätze, allerdings noch unter klarer Beachtung konventioneller linearperspektivischer Darstellungsformen, und ging mit diesen Ansichten vor allem motivisch Richard Parkes Boningtons und Thomas Shotter Boys' Pariser Veduten voraus. Diese beiden fast gleichaltrigen Maler kamen ungefähr zwei Jahrzehnte später nach Paris, wo sie nicht nur mit ihrer in Frankreich damals unüblichen Aquarellmalerei großes Aufsehen und Bewunderung erregten, sondern auch durch ihre Motive anregend wirkten. Sie wandten sich, was neu war, auch den malerischen Winkeln des alten Paris zu mit seiner mittelalterlichen, engen Bebauung. Die Beleuchtung verstärkte mit kräftigen Hell-Dunkel-Kontrasten das schon durch die Architektur und eine vielfältige Staffage gegebene unruhige Erscheinungsbild und brachte bisweilen eine beunruhigende Stimmung in die Darstellung. Noch mehr beeinflußten sie durch ihre Darstellung der mittelalterlichen Städte der Normandie im weiteren die Stadtvedutenmalerei nachhaltig auf Jahrzehnte. Auch hier legten sie den Hauptakzent auf die engen Gassen, deren unregelmäßig gebaute Häuser nahsichtig von niedrigem Blickpunkt dargestellt, oft dunkel verschattet, fast bedrohlich herangerückt wurden, hinter ihnen ragte häufig ein Stadt- oder Kirchturm hell beleuchtet hoch empor, um nur wenig Himmel am oberen Bildrand freizulassen. Die Staffage in vielerlei bäuerlichen Trachten unterstützte das »pittoreske« Erscheinungsbild. Beide Maler schufen, wie schon Girtin, außerdem graphische Folgen, welche mittelalterliche Architekturen und städtische Ansichten von Paris, der Normandie, der Franche-Comté und Belgiens, in romantischer Weise durch Lichteffekte dramatisiert wiedergaben. Diese hatten womöglich noch stärkeren Einfluß auf die Stadtvedutenmalerei als ihre Aquarelle und Gemälde.

Neben dieser neuen Sichtweise behielten überkommene Formen für die Vedutenmalerei weiterhin ihr Ansehen. So errang der italienische Vedutenmaler Giuseppe Canella d. Ä. 1826/27 in Paris eine große Gold-Medaille für seine Paris-Ansichten, welche vom Herzog von Orléans, dem späteren König Louis Philippe, angekauft wurden. Canella malte von goldenem Nachmittagslicht gleichmäßig überfluteten weitwinklige Veduten von hohem Blickpunkt mit vielfältiger, lebendiger Staffage, welche durchaus noch in den Traditionen der älteren Vedutenmalerei standen, auch Bonington und Boys malten noch solche Ansichten.

Abb. 180 Richard Parkes Bonington, Marktturm von Bergues/Normandie, 1822; Öl/Lwd; London, Wallace Collection.

Abb. 181 Charles Hoguet, Alte Stadt in der Bretagne, Mitte 19. Jahrhundert; Öl/Lwd; Oldenburg, Landesmuseum für Kunst- und Kulturgeschichte.

Abb. 182 Eduard Hildebrandt, In einer flämischen Stadt, 1843; Essen, Museum Folkwang.

Abb. 183 Friedrich Eibner, Kramgasse in Regensburg, 1876; Öl/Lwd; München, Bayerische Staatsgemäldesammlungen, Neue Pinakothek, Dauerleihgabe der Sammlung Schäfer, Schweinfurt.

Doch hatten die englischen Aquarellisten[20], vor allem Bonington, mit ihren romantischen Veduten eine überaus starke Wirkung auf eine ganze Reihe französischer Maler. Hier ist vor allem Eugène Isabey zu nennen, der nicht nur auf Studienreisen in die Normandie und Bretagne ähnliche Motive, neben Seestücken pittoreske Ansichten alter Städte, aufnahm, sondern sich auch der Gouache und der Aquarellmalerei zuwandte. Isabey hatte einen bedeutenden Schülerkreis, unter ihnen viele Deutsche, und war auch darüberhinaus einflußreich. Ähnliche Ansichten verwinkelter alter Gassen in normannischen Städten mit dramatisierender Beleuchtung malten in den dreißiger Jahren auch Hippolyte Garnerey und Théodore Rousseau, der später die Schule von Barbizon mitbegründete. Der romantische Einfluß in der Art Isabeys zeigte sich nicht nur direkt bei seinen Schülern, wie zum Beispiel den Berlinern Charles Hoguet und Eduard Hildebrandt, oder bei Künstlern, die in Paris gewesen waren, wie dem Engländer William Etty oder den Holländern Wijnand Nuyen und Johannes Bosboom, sondern auch indirekt, vermittelt durch andere, so bei den Münchnern Max Emanuel Ainmiller, Anton Doll und noch in den siebziger Jahren bei Friedrich Eibner, bei den Frankfurter Malern Jakob Fürchtegott Dielmann und Anton Burger und bei dem Düsseldorfer August von Wille – um nur in wenigen Beispielen die örtliche und zeitliche Ausbreitung anzudeuten; auch in Italien war er wirksam. Die genannten Maler vermischten je nach Nähe zum Vorbild und Ausbildung beziehungsweise sonstiger Ausrichtung die romantischen Anregungen des Isabey-Kreises mit der überkommenen Stadtvedutentradition oder anderen malerischen Interessen. Einheitlich und neu ist der Bildaufbau, der Einblick zwischen engstehende, hochragende, nahgerückte Häuser in eine mittelalterliche Stadt, womit meist die Anlage des Gemäldes als Hochformat verbunden war, was im Gegensatz zu dem bis dahin für die Stadtvedutenmalerei üblichen Übersicht schaffenden Breitformat stand. Einheitlich ist auch die Beleuchtung mit ihren starken Hell-Dunkel-Kontrasten, mit Verschattungen weiter Bildteile und die damit verursachte zum Teil etwas gespenstische Stimmung. Diese Gestaltungsweise ging allerdings auf Kosten der topographischen Information, weshalb heute viele dieser Veduten nicht mehr mit einer bestimmten Örtlichkeit identifiziert werden können. Bei manchen hat man sogar den Eindruck, daß dies von Anfang an beabsichtigt war, das heißt, daß es sich um Phantasiestädte handelte. Für diese Art romantischer Stadtdarstellung sind Carl Spitzwegs Bilder späte Beispiele, Phantasiestädte, bei denen immer wieder nach dem örtlichen Vorbild gesucht wurde. Kurz erwähnt werden soll an dieser Stelle, obwohl nicht ganz in den Zusammenhang gehörend, William Turner, der zwar heute keineswegs mit der Vedutenmalerei in Zusammenhang gebracht wird, der sich jedoch seiner Schulung als Topograph stets erinnerte. Er zeichnete, aquarellierte und malte immer wieder gelegentlich Veduten, so Venedigs, in welchen jedoch die reale Örtlichkeit durch die malerische Behandlung, Lichtphänomene, Spiegelungen, Dunst und Nebel, und die historisierende, beziehungsweise erzählende Staffage zur romantischen Vision derart überhöht wurde, daß sie zuletzt kaum wiedererkennbar war. Turner hatte hiermit seinen einzigartigen Sonderplatz innerhalb der romantischen Bewegung und blieb ohne direkte Nachfolge.

Die Rückwendung zur Vergangenheit, die sich ab Mitte der zwanziger Jahre in der Wahl der Darstellungen, der mittelalterlichen Stadtwinkel Frankreichs und Belgiens sowie der anderen Beispiele, zeigte, begann bereits früher mit der Wiedergabe einzelner mittelalterlicher Bauwerke, wobei allerdings nur solche Bilder zur Stadtvedutenmalerei gezählt werden können, auf denen das Hauptbauwerk in Zusammenhang mit seiner städtischen Umgebung gezeigt wird. In Deutschland waren an dieser Hinwendung zur mittelalterlichen Architektur vor allem die Kölner Brüder Boisserée beteiligt mit ihrem Wirken

zur Erhaltung und Vollendung des Kölner Doms; von ihnen gingen verschiedentlich die direkten Anregungen für diesen Zweig der Stadtvedutenmalerei aus. So schuf in München der Theatermaler Domenico Quaglio bereits 1814 seine erste derartige Vedute, eine Süd-West-Ansicht des Regensburger Doms mit historisierender Staffage, der er in den weiteren Jahren noch viele folgen ließ. In der Nachfolge Quaglios standen mit ihren Ansichten mittelalterlicher Architektur Heinrich Schönfeld und Michael Neher, sowie August von Bayer und Ivo Ambros Vermersch. Auch der Berliner Carl Hasenpflug hat Anregungen zur Darstellung mittelalterlicher Architektur vermutlich in München erhalten. Ihre Veduten sind alle von erhöhtem Blickpunkt aufgenommen und zeigen kleine Staffage, gegen die sich wie gegen die umgebenden Gebäude die gotische Architektur wirkungsvoll absetzen kann. Dramatische Beleuchtungseffekte, manchmal eine Art Gewitterstimmung, unterstützten wie auch die zum Teil historisierende Staffage die Pathetik der Darstellung. Auch in anderen Ländern entstanden derartige Stadtveduten mit monumentalisierter mittelalterlicher Architektur, vor allem Kirchen, aber auch alte Ratshäuser wurden ab circa 1840, besonders von dem Holländer Cornelis Springer, in das Repertoire aufgenommen. Der bedeutendste Wiener Vedutenmaler, Rudolf Alt malte zwischen 1831 und 1898 in Öl und Aquarell eine ganze Reihe von Ansichten des Wiener Stephansdoms in dieser Art. In Italien war es vornehmlich Giovanni Migliara, der, allerdings viel seltener und auch nicht derart überhöht, innerhalb seiner Veduten auch mittelalterliche Kirchen in den Mittelpunkt stellte.

Eine andere Richtung nahm eher nüchtern registrierend, ohne besondere Lichteffekte die überkommenen mittelalterlichen Monumente auf, allerdings meist weniger auf Ölgemälde als auf Zeichnungen. Diese Darstellungsweise wurde von einigen rheinischen Künstlern vertreten, so zum Beispiel von Georg Osterwald und Johann Adolf Lasinsky.

Im Laufe der Zeit verwandelte sich die romantische Begeisterung für die bedeutenden Bauten des Mittelalters in einen sentimentalen Rückblick auf die Vergangenheit überhaupt, der dazu führte, daß im Abbruch begriffene oder bereits seit Jahren abgerissene Gebäude von geringerem künstlerischen Wert in ihrem städtischen Ambiente im Bild festgehalten oder in einem früheren Zustand dargestellt wurden. Solche Veduten malte zum Beispiel in den siebziger und achtziger Jahren der Münchner Maler Joseph Anton Weiß und etwas früher der Berliner Carl Graeb.

Neben der romantischen, zur Vergangenheit und zu auffälligen Beleuchtungseffekten tendierenden Richtung der Stadtvedutenmalerei gab es jedoch auch eine ganze Reihe von Künstlern, die sich davon abzusetzen suchten und, aufbauend auf der alten Vedutentradition wie vermutlich auch beeinflußt durch die Realitätsbezogenheit der Panorama-Malerei, die zeitgenössische Gegenwart ohne krasse Monumentalisierung der Bauten und ohne gesteigerte Stimmung in ihren Stadtansichten wiedergeben wollten. Für sie läßt sich keine so klare Entwicklungslinie, lassen keine so eindeutigen Abhängigkeiten über die Grenzen hinweg aufzeigen, so daß der Eindruck wohl berechtigt erscheint, daß die Maler in der Regel, wenigstens in der ersten Jahrhunderthälfte, eher Einzelgänger, Außenseiter waren, die keine Schulrichtung bildeten. Unter ihnen befanden sich Autodidakten und die ersten Freilichtmaler. Sie einte vor allem der unbefangene Blick auf ihre Umgebung. Der bekannteste und einflußreichste Maler von ihnen war Camille Corot, der nach einer traditionellen Ausbildung in der französischen neoklassischen Landschaftsmalerei vor der Natur zu malen begann. Vor allem in den dreißiger und vierziger Jahren entstanden so auch einige Stadtveduten von Paris und von anderen Orten, meist von hohem Blickpunkt aufgenommene, entfernte weite Überblicke mit kleiner undeutlicher, zum Teil sogar winziger

Abb. 184 Michael Neher, Die Kathedrale von Tournay, um 1856; Öl/Lwd; Hannover, Niedersächsisches Landesmuseum.

Abb. 185 Johan Barthold Jongkind,
Der Quai d'Orsay in Paris, 1852; Öl/Lwd;
Bagnères-de-Bigorre, Musée d'Art et
Histoire Naturelle.

Staffage, die von einer gleichmäßigen Helligkeit erfüllt sind. Sie zeigen zwar einen überlieferten Bildaufbau und Blickwinkel, unterscheiden sich jedoch durch Außerachtlassen der minutiösen Detailtreue, mangelnde Kontrastbeleuchtung und fehlende oder undifferenzierte Staffage von den traditionellen Stadtveduten. Corots neue Sicht- und Malweise sollte bis zu den Impressionisten weiterwirken. Als einer seiner Schüler wird Stanislas Lépine überliefert, der eine Anzahl weitwinkliger, hell ausgeleuchteter Seine-Ansichten mit lebendiger, erzählender Staffage schuf, in denen sich Stadt und Landschaft verbinden. Neben diesen, den Fluß in den Mittelpunkt stellenden, Veduten und Hafenbildern malte Lépine Ansichten von den steilen, engen Straßen und Gassen des Montmartre, seines Wohnquartiers, allerdings nicht in der pittoresken Anschauung und effektvollen Stimmung der englischen und französischen Romantiker, sondern in ihrer anspruchslosen Alltäglichkeit. Sie zeigen von niedrigem Blickpunkt einfache, stark verkürzt dargestellte Häuser, sind belebt nur von wenigen alltäglichen Bewohnern und unter ganz gewöhnlichen Licht- und Wetterverhältnissen gesehen. Diese Bilder unterscheiden sich durch die Einfachheit des Motivs, das keine bedeutenden Bauten der Stadt Paris, keine (für Fremde) leicht identifizierbaren Stadtplätze wiedergibt, von Lépines Seine-Veduten und grundlegend von den Stadtveduten der vergangenen Zeit. Hier kündigte sich bereits ein Ende der Stadtvedutenmalerei an, für die ja die Wiedererkennbarkeit der dargestellten Örtlichkeit ein wesentlicher Faktor war.

Neben den Einflüssen von Corot erhielt Lépine auch Anregungen von einem anderen Maler, der gerade für die Montmartre-Bilder motivisch wesentliche Impulse geliefert hat, von dem Holländer Johan Barthold Jongkind. Jongkind folgte auf Grund seiner engen Beziehungen zu Isabey vielfach dessen romantischer Sichtweise, vor allem in seinen Marinebildern und Hafenansichten, andererseits war er, besonders mit seinen lichtvollen Aquarellen, »ein Vorläufer des Impressionismus«.[21] In seinem Werk befinden sich auffallend viele Stadtveduten, Gesamtansichten von Hafenstädten, Platz- und Straßenansichten holländischer und normannischer Städte, aber auch zahlreiche Innenstadtansichten von Paris, bei denen er unbekümmert neue Motive und außergewöhnliche Blickwinkel suchte. Seine Veduten sind meist von niedrigem Blickpunkt aufgenommen und umfassen weitwinklige Seine-Ansichten ebenso wie die engen Straßen der Innenstadt, anfangs des Montmartre, später vor allem vom linken Seine-Ufer (Rive-gauche), seinem Wohnviertel, aber auch der Vorstadt mit Fabriken. Die Veduten sind erfüllt von wirklichkeitsnaher, lebendiger Staffage, die kaum noch an die teilweise stereotypen Figuren älterer Vedutentradition erinnern. An den Seine-Quais liegen die Lastkähne, die Dampfer und die Wasch-Schiffe, Kräne sind installiert, und es schien dem Künstler egal, ob hinter diesem Vordergrund die Kathedrale Notre-Dame oder eine Fabrik auftauchte. In der Beleuchtung behandelte Jongkind seine Bilder ganz uneinheitlich, teilweise in der Art Isabeys liegen sie in stimmungsvollem Hell-Dunkel oder von Mondlicht beschienen, teilweise sind sie hell ausgeleuchtet; auch Phänomene wie Rauch und Dampf interessierten ihn.

Jongkind übte mit seinen Aquarellen aus der Normandie malerisch einen direkten Einfluß auf Claude Monet aus; so ist es nicht unwahrscheinlich, daß er auch thematisch anregend für Monet und die anderen Impressionisten war. Besonders Monet und Camille Pissarro malten eine ganze Reihe von Stadtansichten, während Auguste Renoir und Alfred Sisley sich nie so systematisch diesem Thema zuwandten. Es sind fast sämtlich Ansichten berühmter und bedeutender, identifizierbarer Plätze in Paris oder anderen Städten, die meist als Überblicke, gesehen von der Louvre-Kolonnade, aus Fenstern von Balkons – Pissarro mietete sich zur Schaffung dieser Darstellungen in speziell

Abb. 186 Claude Monet, Blick vom Louvre
auf Saint-Germain-l'Auxerrois in Paris, 1866;
Öl/Lwd; Berlin, Nationalgalerie, SMPK.

Abb. 187 Camille Pissarro, Blick auf die
große Brücke zu Rouen, 1896; Öl/Lwd;
Karlsruhe, Staatliche Kunsthalle.

ausgesuchten Hotels ein –, also von realen Standorten wie die Panoramen ge-
geben wurden. Damit blieben sie, mehr als Jongkinds Pariser Ansichten, in-
nerhalb der überkommenen Vedutentraditionen. Doch in der neuen Lichter-
fahrung und ihrer Wiedergabe lösten sich zunehmend die Konturen der
Dinge, auch der Architekturen, auf. Mit diesem Interesse am Licht und seinen
die Formen zergliedernden und die Farbe verändernden Eigenschaften
wandten sich die französischen Impressionisten, besonders Monet, zuneh-
mend auch von der eigentlichen Stadtvedute und ihrer Dinggebundenheit ab.
Monets Bilder, beispielsweise von London (ab 1897) und Venedig (1908)
oder die Serie der Fassaden-Ansichten der Kathedrale von Rouen aus den
neunziger Jahren, gaben nicht mehr identifizierbare städtische Örtlichkeiten
wieder und sind so auch keine Veduten mehr.
In Deutschland waren es nur wenige Maler, die in dieser Art Stadtveduten
ohne Stimmungseffekte und ohne prononcierten Blick auf die Vergangenheit
malten. Außer einigen Einzelgängern, die häufig auch nur eine oder zwei sol-
cher Stadtansichten malten, wie zum Beispiel der Pfälzer Georg Wilhelm Is-
sel, der Düsseldorfer Landschaftsmaler Johann Wilhelm Schirmer oder der
Münchner Franz von Paula Mayr, tendierten die Berliner Maler zeitweise,
wenn auch uneinheitlich, in diese Richtung nüchterner Wiedergabe der Stadt.

Abb. 188 Franz von Paula Mayr, Stadtgraben
südlich des Karlstores in München, 1842;
Öl/Lwd; München, Münchener Stadtmuseum.

Hervorzuheben sind hier vor allem Johann Erdmann Hummel, Eduard
Gaertner, Friedrich Wilhelm Klose, Ludwig Deppe und Adolph Menzel mit
seinen frühen Stadtansichten. Auch einige Hamburger Maler schufen derar-
tige, unkonventionelle Stadtveduten.[22] In Wien trat vor allen anderen Rudolf
Alt als realitätsbezogener Vedutenmaler hervor, der jedoch in seinem um-
fangreichen Werk, das die Zeit von circa 1830 bis 1900 umfaßte, auch zeit-
weise anderen Einflüssen unterlag. Neben ihm ist noch Friedrich Loos zu er-
wähnen.
Diese Künstler leiteten eine motivische Veränderung der Stadtansichten ein.
Allmählich begannen die Maler, nach weniger repräsentativen Straßen und

Abb. 189 Jakob Gensler, Hamburg nach dem großen Brand, 1842; Öl/Lwd; Hamburg, Kunsthalle.

Abb. 191, 290
Kat. 102, 116

Abb. 190 Ludwig Dill, Kanal in Venedig, 1883; Öl/Lwd; Stuttgart, Staatsgalerie.

Plätzen, sogar zunehmend nach den Abseiten der Städte Ausschau zu halten. Das neue Interesse an der alltäglichen Umgebung hing mit verschiedenen Einflüssen zusammen. Zum einen verwies die beginnende Freilichtmalerei die Künstler fast automatisch auf den Reiz des Unscheinbaren ihrer nächsten Umgebung, zum anderen bewirkte der »Realismus« Courbetscher Prägung mit seiner sozialen Komponente, seiner Hinwendung zu den unteren Volksschichten, daß auch deren Wohn- und Arbeitsplätze bildwürdig wurden. Statt der prächtigen Stadt der repräsentativen Bauten wurde die rasch sich vergrößernde häßliche Stadt der Mietskasernen und Industrieanlagen, des Verkehrs und der Arbeit gezeigt, keine malerischen Winkel mehr, sondern trostlose Vorstädte. Beispiele hierfür bieten schon viele Stadtveduten Jongkinds. Der Bildaufbau folgte weitgehend noch den überkommenen Kompositionsformen. Jedoch war unter dem Einfluß der Freilichtmalerei auch das Interesse der Ateliermaler an den Licht-, Luft- und Wetterphänomenen gewachsen. Anders als die Impressionisten benutzten sie jedoch, vornehmlich im letzten Viertel des Jahrhunderts, den Eindruck dieser Phänomene, um stimmungsvolle Effekte zu erzielen. So wurden die Vorstadtstraßen und Industriegegenden der Städte durch düstere Winterstimmung und Herbstregen in ihrer Trostlosigkeit betont, Märkte, Kanäle und Bahnhöfe wurden durch sonnige Gegenlicht-, Dunst- und Nebeleffekte oder nächtlichen Laternenschein verklärt. Diese »Lichtregie« setzten die Künstler je nach Interesse und Absicht ein, die Effekte waren austauschbar. Das galt nicht nur für deutsche Maler, wie zum Beispiel Anton Doll aus München, Karl Weysser aus Heidelberg, Wilhelm Trübner, Ludwig Dill und Friedrich Kallmorgen aus Karlsruhe und die Berliner Julius Jacob und Adolf von Meckel, sondern auch für niederländische und italienische Maler[23] und konnte zu einer gewissen Eintönigkeit dieser Bilder trotz brillanter Malweise führen.

Die Nebenstraßen und Industrieanlagen waren auf den Bildern meist nicht mehr mit einer bestimmten Stadt zu verbinden, auch wurde die städtische Situation durch die Licht-, Luft- und Wettereffekte oft weitgehend verschleiert. So ging die Möglichkeit, eine bestimmte Stadt durch ihre Architektur wiederzuerkennen, ein wesentliches Kennzeichen der Stadtvedute, verloren. Das bedeutet, das Interesse für die Stadtvedute selbst hörte auf. Stattdessen wandten die Künstler ihre Aufmerksamkeit zusehends dem Stadtleben zu, den Bewohnern und ihren Tätigkeiten, dem geschäftigen Treiben und zunehmenden Verkehr der immer größer werdenden Städte. Hier verknüpfte sich das Interesse an der lebendig erzählenden, oft sogar anekdotischen Staffage der Stadtvedute mit dem an der Genremalerei. Unter dem starken Eindruck der großfigurigen Historienbilder wurden die Staffagefiguren der Stadtvedute immer größer, während die städtische Umgebung, die Architektur, überschnitten, verkürzt, in Licht und Nebel verschwimmend, mehr und mehr zur Hintergrund-Folie für das »städtische Genre« herabsank.

Derartige städtische Genreszenen wurden weniger von den eigentlichen Veduten- und Architekturmalern dargestellt, als von Genremalern, zum Beispiel dem Münchner Ferdinand Piloty d. J., den Düsseldorfern August Jernberg, Rainer Dahlen und Wilhelm Schreuer, auch Adolph Menzel malte solche Szenen. Zeitlich beginnen sie – sieht man von einigen frühen Beispielen ab – um 1870 und sie hatten ihren Schwerpunkt im letzten Viertel des 19. Jahrhunderts. Auch in anderen europäischen Ländern, in der Donaumonarchie, in Italien, in Belgien und Skandinavien waren diese Darstellungen beliebt,[24] und diese Beliebtheit war wohl der Grund, daß sich zur selben Zeit auch einige Vedutenmaler diesem Thema zuwandten, so der Holländer Cornelis Springer, der Wiener Rudolf Alt und der Italiener Angelo Inganni. Jedoch fand die Stadtvedute hier thematisch ihr Ende.

Im Laufe des 19. Jahrhunderts hatte sich die Stadtvedute gegenüber den vor-

Abb. 191 Wilhelm Trübner, Ludgate Hill in
London, 1884; Öl/Lwd; Karlsruhe, Staatliche
Kunsthalle.

angehenden Zeiten sehr ausgebreitet. Fast in jeder größeren Stadt gab es Ve-
dutenmaler. In Deutschland entwickelten sich zudem zwei regelrechte Zen-
tren für Stadtvedutenmalerei, Berlin, welches schon im letzten Drittel des 18.
Jahrhunderts in der Stadtvedutenmalerei hervorgetreten war, und München,
wo eine Schule in der Nachfolge des Veduten- und Architekturmalers Dome-
nico Quaglio entstand.[25] Auch aus anderen Städten Deutschlands kamen Ar-
chitekturmaler nach München zur weiteren Ausbildung.[26]
Domenico Quaglio hatte auf Grund seiner Herkunft und Ausbildung als Sze-
nograph noch stark unter Einfluß der venezianischen Vedutenmalerei gestan-
den, was sich in seinen weiten Überblicken, meist von hohem oder erhöhtem
Blickpunkt, in der auffälligen zentralperspektivischen Gestaltung mit beton-

Abb. 193

Abb. 192 Rainer Dahlen, Straße in London, um 1870; Öl/Lwd; Düsseldorf, Kunstmuseum.

Abb. 194

Abb. 195

Abb. 193 Domenico Quaglio. Das alte Rathaus, 1824; Öl/Lwd; München, Münchner Stadtmuseum.

ten Fluchtpunkten und in der idyllisch- goldenen Nachmittagssonne seiner Stadtveduten zeigt. Dieser Zug blieb auch bei der nächsten Generation Münchner Vedutenmaler noch gegenwärtig, zumal sich unter ihnen noch mehrere Theatermaler befanden, denen die Gestaltung mit linearperspektivischen Mitteln von ihrer Ausbildung her nahelag. Im Laufe der Zeit mischte sich diese Darstellungsweise der Stadtvedute jedoch mehr und mehr mit jener der romantischen Richtung der französischen Normandie-Maler um Isabey, um sich in der zweiten Hälfte des Jahrhunderts der gesamteuropäischen Richtung auf das »städtische Genre« zuzuwenden.

Außer in München und Berlin gab es in Deutschland in den anderen Städten nur einzelne Vertreter dieser Gattung.[27] Sie standen zum Teil noch unter dem Einfluß der venezianischen Vedutenmaler, zum Teil tendierten sie zur französischen romantischen Richtung Isabeys oder sie nahmen nur einige Züge hiervon auf und verbanden sie mit anderen Anregungen, zum Beispiel der holländischen Vedutenmalerei des 17. Jahrhunderts oder der Panorama-Malerei. In Wien wurde die Stadtvedutenmalerei so wesentlich von Rudolf Alt geprägt, daß neben ihm andere Vedutenmaler kaum hervortreten. Alts Werk umspannt fast 80 Jahre und zeigt sowohl realitätsbezogen-nüchterne Stadtveduten wie romantisch-überhöhte Stadtdarstellungen und Tendenzen zum »städtischen Genre«. Ebenso war Alt in seiner Motivwahl sehr vielseitig und unvoreingenommen.

In Holland wirkt das Bild, das die Stadtvedutenmalerei im 19. Jahrhundert bietet, viel einheitlicher als in Deutschland. Der Grund hierfür ist, daß die holländischen Vedutenmaler bis weit in die zweite Hälfte des 19. Jahrhunderts hinein sich in den Motiven und Blickwinkeln ihrer Stadtansichten weitgehend an die holländischen Stadtveduten des 17. Jahrhunderts anlehnten. Jan van der Heyden und Gerrit Berckheyde waren die wesentlichen Vorbilder, aber auch Jan Abrahamsz. Beerstraaten und Pieter Saenredam wirkten nach. Die Vermittlung vom 18. Jahrhundert ins 19. Jahrhundert übernahmen vor allem Johannes Jelgerhuis und George Pieter Westenberg, aber auch Bartholomeus Johannes van Hove. Ihre Schüler setzten die Tradition noch jahrzehntelang fort, zum Beispiel Kaspar Karssen, Johannes Weissenbruch, Hendrik Gerrit ten Cate und der wohl bekannteste und produktivste holländische Stadtvedutenmaler des 19. Jahrhunderts, Cornelis Springer. Obwohl diese Maler sich die Stadtveduten des 17. Jahrhunderts zum Vorbild nahmen, unterschieden sich ihre Darstellungen doch in einigen wesentlichen Punkten von diesen: Ihre Veduten waren meist viel nahsichtiger und immer von tiefem Blickpunkt aus gegeben, was zugleich einen kleineren Ausschnitt zur Folge hatte, die Staffage war reicher und lebendiger, und auch die Beleuchtung hatte nichts mehr von dem idyllisch-sonnigen Italianisanten-Licht, welches im 17. Jahrhundert auch viele Stadtveduten verklärte, sondern war schärfer und heller. Eine direkte Übernahme vom 17. Jahrhundert war die winterliche Stadtszenerie, die nirgendwo sonst so früh im 19. Jahrhundert auftauchte wie in Holland. In der zweiten Hälfte des 19. Jahrhunderts tendierten die Stadtvedutenmaler wie in Deutschland zu unbedeutenderen Stadtmotiven mit luministischen Effekten und zum »städtischen Genre«; Beispiele hierfür bieten Johan Conrad Greive d. J., Willem Koekkoek und gelegentlich Cornelis Springer. Die belgischen Maler wandten sich weniger der Stadtvedute zu als die Holländer und orientierten sich seltener an traditionellen Mustern, sondern unterlagen mehr den Einflüssen der französischen Nachbarn. So gab es eine Reihe von romantischen Vedutenmalern, zu denen François Bossuet, sein Schüler Jean-Baptist van Moer und François Stroobant gehörten sowie Jacob Johann Verreyt. Spätere Stadtvedutenmaler, wie Albrecht de Keyser und Peter Verhaert, waren in ihren Stadtansichten realitätsbezogener und gingen zur Freilichtmalerei über.

Auch die italienischen Vedutenmaler orientierten sich in ihren Stadtansichten vielfach noch an älteren Vorbildern, hier an der Stadtvedutenmalerei des 18. Jahrhunderts. Das betraf zunächst die direkten Nachfolger der berühmten venezianischen Vedutenmaler, wie Vincenzo Chilone, Bernardino Bison und Giuseppe Borsato aus Venedig, deren Geburtsdaten noch tief ins 18. Jahrhundert reichten, aber auch noch die folgende Generation der um 1800 oder etwas später Geborenen, bei denen sich ebenfalls noch weitgehende Anlehnungen an die Veduten des 18. Jahrhunderts zeigen, sowohl, was die Motive und die Blickwinkel betrifft, wie auch hinsichtlich der Anwendung auffälliger linearperspektivischer Gestaltungsmittel. Es sind gleicherweise venezianische, lombardische und toskanische Vedutenmaler, die hier genannt werden können, so Giovanni Migliara, Giuseppe Canella d. Ä., Ippolito Caffi, Carlo Grubacs, Angelo Inganni, Luigi Bisi und Carlo Bossoli. Bei ihnen bestand jedoch zunehmend die Tendenz zur nahsichtigeren, mehr ausschnitthaften Ansicht von niedrigerem Blickpunkt sowie zu besonderen Beleuchtungs- oder Witterungseffekten, wie Mondlicht und Laternenschein, Sonnenuntergang und Feuerwerk oder Winterwetter. Schon in der folgenden Generation wandten sich dann einige Vedutenmaler unter Einfluß Frankreichs der Freilichtmalerei zu, zum Beispiel Giovanni Boldini, Filippo Carcano und Guglielmo Ciardi, während andere neue, unrepräsentative Stadtmotive in luminaristischer Gestaltungsweise malten oder zum »städtischen Genre« tendierten, wie Carmignani, Inganni und de Nittis. Sie folgten also der europäischen Entwicklung der zweiten Hälfte des 19. Jahrhunderts.

Eine besonders große Gruppe unter den Vedutenmalern des 19. Jahrhunderts – fast ist man versucht zu sagen, die Mehrzahl – war nicht nur überwiegend an einen Ort gebunden wie in früheren Jahrhunderten, sondern reiste im eigenen Land und mehr noch in fremden Ländern herum, um dort immer neue und interessante Motive für ihre Stadtveduten zu finden. Sie sammelten sie in Skizzen, die sie in der Heimat im Atelier zu ansprechenden Ansichten zusammensetzten. Manche Maler ließen sich auch für Jahre oder sogar lebenslang im Ausland nieder und verkauften ihre Bilder dort als Souvenirs an Reisende. Die Nachfrage nach diesen Bildern war groß, indem ein reiselustiges Publikum sich mit diesen Stadveduten seine Reiseziele dokumentieren oder seine Sehnsucht nach exotischen, aber unbequem zu erreichenden Orten wenigstens durch ihre Abbilder befriedigen ließ. Italien, Spanien und der Orient waren die Hauptländer der Sehnsucht, und dementsprechend die bevorzugten Ziele der Reisenmaler, aber auch der Norden, Skandinavien, England, Schottland oder die Normandie, die bereits seit Beginn des Jahrhunderts ein Anziehungspunkt gewesen war, wurden aufgesucht. Die Reisemaler waren meist nicht nur auf Stadtveduten spezialisiert, sondern malten gleichermaßen Landschaften oder auch Genrebilder. Das fremde Volksleben spielte sogar eine ganz besondere Rolle in diesen Bildern.

In Italien zogen Rom und Venedig die Stadtvedutenmaler besonders an, Rom als künstlerisches Zentrum seit Jahrhunderten, Venedig als einzigartige Stadt und Anziehungspunkt des Fremdenverkehrs, was es trotz politischen und wirtschaftlichen Niedergangs geblieben war. Es würde hier zu weit führen, alle Künstler zu nennen, die italienische Stadtveduten gemalt haben, zumal gerade Rom bis weit ins 19. Jahrhundert hinein einen festen Platz im Ausbildungsgang eines Malers hatte, so daß Scharen von jungen Malern für ein bis zwei Jahre in Rom weilten, von denen die meisten auch einige Rom-Ansichten schufen. Es sollen nur die Maler genannt werden, welche immer wieder oder über eine längere Zeit italienische Städte zum Motiv ihrer Bilder machten. Hier treten besonders die in Düsseldorf ausgebildeten Maler Oswald Achenbach, Albert Arnz, Albert Flamm, Theodor Groll, Julius Rollmann und der Tiroler Franz Unterberger hervor.

Abb. 194 Rudolf von Alt,
Stock-im-Eisen-Platz in Wien, 1843; Öl/Lwd;
Wien, Historisches Museum.

Abb. 195 Cornelis Springer, De Koopmans-
strat en Markt te Brielle, 1856; Öl/Lwd;
Amsterdam, Joods Historisch Museum.

Abb. 196 Ippolito Caffi, Venezia Neve e Nebbia, 1849; Öl/Lwd; Venedig, Museo d'Arte Moderna, Ca' Pesaro.

Aus München reisten Wilhelm Gail, Eduard Gerhard, Fritz Bamberger und Friedrich Eibner mehrmals nach Italien, aus Wien Rudolf Alt. Ansässig wurden Friedrich Nerly (in Venedig), die in Dresden ausgebildeten Vedutenmaler Max Hauschild und Alexander Hermann sowie Hugo Paul Harrer (in Rom). Aus Belgien kamen François Bossuet und sein Schüler Jean-Baptiste van Moer nach Italien, aus Frankreich Félix Ziem. Besonders viele Reisemaler stellte das auch besonders reisefreudige Volk der Briten mit Samuel Prout, Clarkson Stanfield, James Holland, William Callow und Edward Pritchett. Neben dem klassischen Reiseland Italien wurden schon zu Beginn der dreißiger Jahre des 19. Jahrhunderts Portugal und Spanien mit seinen maurischen Bauten als Bildmotive entdeckt sowie der Orient, der nahe Osten, der seit dem Ende des griechischen Befreiungskampfes und dem Beginn der französischen Eroberung Nord-Afrikas den Reisenden leichter zugänglich wurde. Das Reisen zur Motivsuche war besonders für die Veduten– und Landschaftsmaler des 19. Jahrhunderts üblich geworden.

Bei dieser kurzen Übersicht zur Entwicklung der Stadtvedute wurde klar, daß sie als Bildgattung auffällig starke Überschneidungen zu anderen Bildgattungen und -themen aufweist, zunächst und vor allem zur Landschaftsmalerei, weshalb sie immer wieder in kunstgeschichtlichen Übersichten dieser zugeordnet wird, dann zur Architekturmalerei, einem ebenfalls schwer eingrenzbaren Gebiet, zur Szenographie, in besonderem Maße auch zur Genremalerei und sogar zur Historienmalerei. Je nach Stärke der Betonung dieser Einflüsse konnte das jeweilige Bild in die eine oder andere Richtung tendieren. Von weitem gesehene städtische Gesamtansichten müssen bei besonderer Herausarbeitung der landschaftlichen Elemente eher der Landschaftsmalerei zugeordnet werden, weshalb sie in diesem Zusammenhang auch nur am Rande erwähnt wurden. Ebenso können einige römische Ruinenansichten bei Akzentuierung des Landschaftlichen trotz wirklichkeitsentsprechender Wiedergabe der Örtlichkeit nicht gut der Stadtvedutenmalerei zugerechnet werden, sondern gehören ebenfalls mehr zur Landschaftsmalerei. Die Grenzen zur Architekturmalerei wurden überschritten bei den sogenannten Ideal- und Sammelveduten des 17. und 18. Jahrhunderts[28] wie auch bei den phantastischen Stadtbildern des 19. Jahrhunderts, wobei es nicht immer zu einer eindeutigen Scheidung kommen kann. Die Genremalerei war bereits an der Entstehung der Stadtvedute mitbeteiligt, in den großfigurigen bambocciate, und bildete auch wieder einen der Endpunkte, das ebenfalls meist großfigurige »städtische Genre«. Wurde die Staffage in der Stadtansicht durch Anekdoten inhaltlich besonders hervorgehoben, so konnte die städische Umgebung zum Hintergrund werden, die Stadtvedute ebenfalls zum Genrebild. Schließlich tendierten die Stadtveduten mit besonderen Ereignissen von ihrem Inhalt her oft weniger zur Vedutenmalerei als zum Genrebild, zum Beispiel bei der Darstellung bestimmter wiederkehrender Feste, oder auch zum Historienbild bei einmaligen Ereignissen. Auf der Grenze zur Historienmalerei stehen auch die Stadtveduten des 19. Jahrhunderts, bei welchen eine romantische Transponierung der Stadt in die Vergangenheit vorgenommen wurde, indem die alten Straßen und Plätze nicht mit zeitgenössischer Staffage, sondern mit Figuren aus vergangenen Zeiten belebt wurden.

Sind bei solcherart kunsthistorischen Ordnungsbegriffen üblicherweise die Grenzen fließend, so scheint dies auf die Stadtvedute in besonderem Maße zuzutreffen, was auch ein Grund dafür sein mag, daß die Stadtvedute als solche noch keine rechte Bearbeitung gefunden hat.

In groben Zügen gesehen, entwickelte sich die Stadtvedutenmalerei vom informativen Überblick aus der Entfernung von hohem Blickpunkt über ein größeres Areal, einen Platz, eine Straßenflucht, zum nahsichtigen Straßenausschnitt von niedrigem Blickpunkt, teilweise sogar aus der Froschperspek-

tive. Waren die Bauten beim Überblick in ihrer vollen Höhe und Breite mög-
lichst gering verkürzt dargestellt, so wurden sie bei der nahsichtigen Vedute
oft völlig vom Bildrand überschnitten, so daß zuletzt nur noch Rudimente
übrigbleiben konnten, zwei Säulen oder eine Hausecke. Parallel entwickelte
sich die Staffage von kleinen, weitentfernten, oft verstreut angebrachten Fi-
guren zu nahen, großfigurigen, manchmal fast überfüllten Szenen. Dabei trat
gegen 1800 eine entscheidende Veränderung im Realitätsbewußtsein ein: Der
bis dahin meist fiktive Standpunkt des Malers wurde in einen realen verwan-
delt, indem er entweder aus der imaginären halben Höhe auf den Erdboden
hinunterverlegt wurde oder bei Überblick-Ansichten in das Obergeschoß ei-
nes Hauses (Blick aus dem Fenster), auf einen Turm oder eine andere fixier-
bare Erhöhung versetzt wurde. Die größere Realitätsbezogenheit, bei wel-
cher der Betrachter quasi mit dem Bild verbunden wurde, hatte allerdings
durch stärkere Überschneidungen beziehungsweise verfremdende Verkür-
zungen und Aufsichten eine Einschränkung der Information über die städti-
sche Örtlichkeit zur Folge. Hier wurde eine Entwicklung eingeleitet, die in
der völligen Abkehr von der Stadtvedute ihr Ende fand, an deren Stelle Dar-
stellungen des Stadtlebens traten. Nicht mehr eine bestimmte, durch ihre
Lage, ihr Aussehen mit einmaligen, identifizierbaren Bauten, ihren Bewoh-
nern in der Vielfalt ihrer Tätigkeiten genau definierte Stadt in ihrer Unver-
wechselbarkeit sollte wiedergegeben werden, sondern eine Stadt beispiels-
weise des Verkehrs, der Arbeit, der Industrie, des Luxus, oder die alte Stadt,
deren Architektur, soweit sie noch sichtbar war, nicht unbedingt identifizier-
bar sein mußte. So war die Abkehr von den bedeutenden, repräsentativen
Bauten nur logisch. Allerdings war die Stadtvedute schon bald nach ihrer
Verselbständigung nicht bloßes Wirklichkeitsabbild geblieben, sondern auch
Ausdrucksträger für wechselnde Inhalte gewesen. Bereits die holländischen
Vedutenmaler des 17. Jahrhunderts übergossen ihre Stadtansichten mit dem
goldenen Italianisanten-Licht und schufen damit eine idyllische Stimmung,
die seltsam, das Motiv verfremdend, anmutet. In der venezianischen Vedu-
tenmalerei des 18. Jahrhunderts konnte die Stimmung durch Beleuchtung
und Staffage ins Theatralische gesteigert oder zu einer traumhaften Unwirk-
lichkeit werden. Neben dem idyllischen Sonnenlicht der »idealen Land-
schaft«, welches die Stadtvedute in vielen Beispielen bis gegen Mitte des 19.
Jahrhunderts verklärte, wurden von der zweiten Hälfte des 18. Jahrhunderts
an auch andere Licht-Phänomene zur Gestaltung eingesetzt, Sonnenunter-
gänge, Mondlicht oder auch Feuersbrünste sollten den Veduten einen interes-
santen Effekt verleihen. Unter romantischer Sichtweise veränderten diesel-
ben Licht-Phänomene, zu denen noch die gewittrige Beleuchtung hinzukam,
unterstützt von der Staffage, die Stimmung der Stadt ins Elegische, aber auch
Unheimliche, Bedrohliche. Diese Stimmungen konnten mit der Zeit, gegen
die Mitte des 19. Jahrhunderts, ins Triviale abgleiten, wobei ein Einfluß von
der Lichtregie der Panorama- und Dioramamalerei vermutet werden kann.
Zwischendurch versuchten allerdings immer wieder einzelne Maler, Stadtve-
duten ohne solche Stimmungen in sachlicher Weise zu gestalten. Unter Ein-
fluß der holländischen Malerei des 17. Jahrhunderts und mit dem Beginn der
Freilichtmalerei in den dreißiger Jahren des 19. Jahrhunderts entstand auch
bei den Stadtvedutenmalern ein Interesse an weiteren Licht- und Witterungs-
phänomenen, wie Schnee, Nebel, Regen, Dampf, Rauch, Dunst etc., welche
im Laufe der folgenden Jahrzehnte die Stadtvedute mehr und mehr beherr-
schen und schließlich in impressionistischer oder luminaristischer Darstel-
lungsweise zum Verschwinden bringen sollte. Die Stadt wurde unter diesen
Stimmungen als etwas sehr Unterschiedliches aufgefaßt, als vom Menschen
für den Menschen geschaffene, begrenzte Umwelt im Gegensatz zur »un-
menschlichen« freien Natur, als theatralische oder idyllische Traumwelt, als

Abb. 197 Giovanni Migliara, Blick aus der
Loggia dei Lanzi in Florenz, vor 1837;
Öl/Lwd; Karlsruhe, Staatliche Kunsthalle.

Abb. 198 Oswald Achenbach, Porta Capuana
in Neapel, 1875; Öl/Lwd; München,
Bayerische Staatsgemäldesammlungen, Neue
Pinakothek.

bedrohliches Sammelbecken der Nachtseiten des Lebens, als Refugium in die Vergangenheit oder in die exotische Welt gegenüber dem aufkommenden Industriezeitalter, schließlich als Lebensform, was jedoch nicht mehr unter den Begriff »Stadtvedute« fällt.

Kamen die Stadtvedutenmaler im Holland des 17. Jahrhunderts ihrer Ausbildung nach vor allem von der Landschaftsmalerei, so waren unter den vornehmlich italienischen Vedutisti des 18. Jahrhunderts meist Szenographen und Ruinenmaler, was sich noch bis in die ersten Jahrzehnte des 19. Jahrhunderts erstreckte. Danach, ungefähr von den dreißiger Jahren des 19. Jahrhunderts an, wandten sich vermehrt Architekten oder Maler, die durch ein zeitweiliges Studium der Architektur oder andere Beziehungen zur Baukunst hervortraten, der Stadtvedutenmalerei zu.

Die Bildformate waren bis ins 19. Jahrhundert hinein fast immer klein; bei großem Format kann in der Regel ein direkter, meist fürstlicher, Auftrag nachgewiesen werden, durch den das Bild häufig zur Ausstattung eines Raumes bestimmt wurde. Erst von der Mitte des 19. Jahrhunderts an, als die Bildflächen allgemein größer wurden, wuchsen auch die Bildformate der Stadtveduten, allerdings nie so ins Monumentale wie die Bilder anderer Gattungen. Vielfach wurde das Ende der Stadtvedute mit der Erfindung der Fotografie in Verbindung gebracht. Eine einfache Gegenüberstellung zeitgenössischer Fotografien dieses Themas, beispielsweise der sechziger Jahre des 19. Jahrhunderts, mit gemalten Stadtveduten kann diese Annahme widerlegen. Keine Fotografie konnte soviel Information über eine Stadt und ihre Bewohner, soviel individuelle Handlung, soviel farbige Stimmung bieten wie eine gemalte Stadtvedute. Das Ende der Stadtvedutenmalerei muß eher in einem veränderten Erleben der Stadt vermutet werden.

Anmerkungen

[1] Ohne Zeichnungen und Druckgraphik ganz außer Acht zu lassen, soll hier jedoch die gemalte Stadtvedute in ihrer Entwicklungsgeschichte im Mittelpunkt der Darstellung stehen, da die Frage nach der Repräsentativität dieses Themas gestellt werden soll und nach der Dauer der Stadtvedute als Bildgattung im Wandel ihrer Gestaltungsformen.

[2] Das erstreckt sich bis in die Kunstgeschichtsschreibung, in welcher dem Begriff Vedute im Laufe der Zeit eine höchst unterschiedliche Bedeutung beigegeben wurde, der hier aber nicht im einzelnen nachgegangen werden soll.

[3] Ein Beispiel für eine geradezu unlogische Definition des Begriffs ist die Unterscheidung, die R. Fritz in seiner Dissertation „Das Stadt- und Straßenbild in der holländischen Malerei des 17. Jahrhunderts", S. 10 f, machte, indem er topographisch treue Stadtdarstellungen von höherem künstlerischen Wert als „Stadtbild" und solche von geringerem künstlerischen Wert als „Vedute" bezeichnete. Eine künstlerische Wertung sollte nicht als Kriterium für eine Begriffsdefinition gebraucht werden.

[4] H. Voss, Studien zur venezianischen Vedutenmalerei des 18. Jahrhunderts, in: Repertorium für Kunstwissenschaft 47, 1926, S. 1.

[5] K. Merx, Studien zu den Formen der venezianischen Vedutenmalerei des 18. Jahrhunderts, München (Diss.) 1971, S. 29.

[6] Fritz (wie Anm. 3), S. 27, 60.

[7] Pieter van Laer hatte in der römischen Malervereinigung der Niederländer, dem Schildersbent, den Beinamen „bamboccio" (= Lumpenpuppe) erhalten, der vermutlich auf eine körperliche Mißbildung zurückzuführen ist. Kat. Von Frans Hals bis Vermeer. Meisterwerke holländischer Genremalerei, Ausstellung der Gemäldegalerie, SMPK, Berlin u.a. Orte, Berlin 1984, S. 68.

[8] Im Kielwasser der bedeutenden Vedutenmaler gab es noch eine Vielzahl von weiteren Vedutisten in Venedig, zu denen z.B. Antonio Stom, Antonio Visentini, Giuseppe Moretti, Pietro Gaspari, Antonio Joli, Francesco Albotta, Francesco Tironi und Giacomo Guardi, der Sohn Francescos, gehörten.

[9] Als zeitgenössische Zeugen äußerten sich zum Gebrauch der „Camera ottica" Gian Domenico Bertoli, Francesco Algarotti und Ant. Maria Zanetti.

[10] Sicher nicht ohne Grund hob Carlevarijs für seine radierte Veduten-Folge im Titel hervor, die Gebäude und Ansichten in Perspektive gesetzt zu haben.

[11] Man sollte aber nicht vergessen, daß der Alltag Venedigs über weite Zeiten des Jahres auch außergewöhnlich war und mit keiner anderen Stadt vergleichbar. Allein die Tatsache, daß die Bewohner viele Monate des Jahres maskiert gingen, deutet auf die einmalige und besonders für Fremde erstaunliche Situation dieser Stadt hin. Goldoni schrieb in Paris über seine Heimatstadt: „*Venise est une ville si extraordinaire qu'il n'est pas possible de s'en former une juste idée sans l'avoir vue ... Chaque fois que je l'ai revue après de longues absences c'étoit une nouvelle surprize pour moi.*" (Zit. nach M. Levey, Painting in XVIIIth century Venice, London 1959, S. 71).

[12] Vermutlich alle Maler, die nach Dresden kamen, besichtigten – zumindest wenn sie sich für Architekturmalerei interessierten – die Dubletten-Galerie, in der 26 Veduten Bellottos hingen.

[13] Jan de Beijer, Jan ten Compe, Jan Ekels d. Ä., Izaac Ouwater und Jan (I) van der Vinne.

[14] J. Wilhelm, Paris vu par les peintres, Paris 1961, S. 25.

[15] Durch die für Veduten bis dahin kaum übliche Verwendung von Hochformaten wird die Wirkung noch unterstützt.

[16] W. Koschatzky, Realismus in Österreich, in: Kat. Realismus, S. 47 f.

[17] Hier sollen diese Begriffe mit voller Absicht nicht eingeführt werden, da sie im 19. Jahrhundert inhaltlich einen häufigen Wandel durchgemacht haben, zudem in der nachfolgenden Kunstliteratur so unterschiedlich gebraucht wurden, daß ihre Anwendung auf bestimmte Gruppen von Kunstwerken oder sogar einzelne eher Verwirrung stiften als zu einer Klärung beitragen würde.

[18] Auch für die das Panorama in der Publikumsgunst ablösenden Dioramen spielten Städte- und Landschaftsansichten eine große Rolle. 1822 gründeten die Architektur- und Landschaftsmaler Louis Jacques Daguerre und Charles-Marie Bouton das erste Diorama in Paris.

[19] Carus bezeichnete in seinen „Briefen über Landschaftsmalerei", Leipzig 1835, S. 249, die er zwischen 1815 und 1824 schrieb, „*Leichensteine und Abendröthen, eingestürzte Abteien und Mondscheine, die Nebel und Winterbilder, sowie die Waldesdunkel mit sparsam durchbrechendem Himmelsblau*" als „*Klagelaute einer unbefriedigten [Künstler-]Existenz*".Zit. nach H. Menz, Die Stadt als Bildmotiv, Leipzig (masch. Diss. 1957) 1958, S. 83, Anm. 2.

[20] Außer Bonington und Boys kamen noch weitere Engländer nach Frankreich, wo sie vor allem die alten Städte in der Normandie zu beliebten Motiven ihrer Aquarelle machten, z.B. Henry Edridge, Ambrose Poynter, William Callow, David Roberts und David Cox. Wie diese Städte von den Engländern gesehen wurden, geht aus einem Brief Washington Irvings hervor, der 1820 schrieb, daß die kleinen Städte der Normandie mit ihren gotischen Kirchen, der alten wunderlichen Architektur ihrer Privathäuser, der Schönheit des einfachen Volkes, ihren eigentümlichen Trachten, in Hinblick auf das Malerische erbaut und bevölkert zu sein scheinen. Zit. nach W. Becker, Paris und die deutsche Malerei, 1750–1840, München 1971, S. 165, Anm. 815.

[21] G. Bazin, Die Impressionisten im Louvre, 2. verb. Neuausgabe, Paris 1958, S. 90.

[22] Julius Oldach und Jakob Gensler.

[23] Z.B. Emile Claus, Hermann Corrodi, Guido Carmignani und Giuseppe de Nittis.

[24] Der Österreicher Emil Barbarini, der Tscheche Luděk Marold, die Italiener Michele Camarano, Giacomo Favretto, Telemaco Signorini und auch Giuseppe de Nittis, der Belgier Edgard Farasyn und der Schwede Oskar Björk sollen hier beispielhaft genannt werden.

[25] Zur Quaglio-Schule gehörten die Maler Matthias Heim, Joseph Klotz, Heinrich Adam, Johann Georg Fries, Ferdinand Jodl, Joseph Andreas Weiß und Michael Neher mit seinen Schülern Karl Bögler und Anton Höchl. Unter Einfluß Quaglios bzw. seiner Schule standen Joseph Carl Cogels, Gustav Seeberger, Friedrich Eibner, Anton Doll und Christian Jank.

26 Z.B. Heinrich Schönfeld, Albert Emil Kirchner, Franz Stegmann und Albert
 Schwendy.
27 So Michael Carl Gregorovius in Danzig, Carl Hasenpflug in Halberstadt, Franz
 Stöber in Speyer, Georg Osterwald und zeitweilig Johann Adolf Lasinsky in
 Köln, in Düsseldorf Rudolf Wiegmann, Johann Gottfried Pulian und August
 von Wille und in Karlsruhe August von Bayer und Ludwig Dittweiler.
28 Der Begriff der „veduta ideata" wird bereits bei den venezianischen Vedutisten
 des 18. Jahrhunderts faßbar, so im Titel von Canalettos radierter
 Ansichten-Folge von 1744, und bezeichnete eine erdachte, meist städtische
 Ansicht, die sich den Anschein gibt, eine wirklichkeitsgetreue Ansicht zu sein.
 Der spätere Begriff der Sammelvedute bezeichnet dagegen eine ebenfalls meist
 städtische Ansicht, welche real existierende Bauten in willkürlicher, nicht der
 Wirklichkeit entsprechender Zusammenstellung wiedergibt.

Auswahl der weiterhin benutzten Literatur:
F. Arisi, Gian Paolo Panini e i fasti della Roma del '700, Roma 1986. – G. Briganti,
Gaspar van Wittel e l'origine della veduta settecentesca, Roma 1966. – Ders.,
Glanzvolles Europa. Berühmte Veduten und Reiseberichte des 18. Jahrhunderts,
München 1969. – E. Brunetti, Situazione di Viviano Codazzi, in: Paragone 7, 1956,
Nr. 79, S. 48–69. – H. Buddemeier, Panorama, Diorama, Photographie.
Entstehung und Wirkung neuer Medien im 19. Jahrhundert, Untersuchungen und
Dokumente, München 1970. – H. Burda, Die Ruine in den Bildern Hubert Roberts,
München 1967. – W.G. Constable, Canaletto. Giovanni Antonio Canal 1697–1768,
2 Bde., Oxford 1962. – E. Forssman, Venedig in der Kunst und im Kunsturteil des
19. Jahrhunderts, Stockholm 1971. – M. Hardie, Water-colour Painting in Britain, 3
Bde., London 1966–68. – Kat. Bernardo Bellotto genannt Canaletto, Ausstellung
unter Leitung von: Staatliche Kunstsammlungen Dresden, Nationalmuseum
Warschau, Kunsthistorisches Museum Wien, veranstaltet von der Österreichischen
Kulturvereinigung, Wien 1965. – Kat. Nederlandse 17e eeuwse italianiserende
Landschapschilders, Ausstellung Centraal Museum Utrecht 1965. – Kat. I vedutisti
veneziani del settecento, Mostra Venezia, Palazzo Ducale, a cura di P. Zampetti,
Venezia 1967. – Kat. München und Oberbayern, Stadtansichten und Landschaften
1400–1870, Ausstellung des Münchner Stadtmuseums im Linzer Schloßmuseum,
München 1971. – Kat. Opkomst en bloei van het Noordnederlandse stadsgezicht in
de 17de eeuw, Ausstellung des Amsterdams Historisch Museum und der Art
Gallery of Ontario, Amsterdam, Toronto 1977. – Kat. The Origins of the Italian
Veduta, Exhibition by the Department of Art, Brown University, Providence,
Rhode Island 1978. – Kat. Der frühe Realismus in Deutschland 1800–1850.
Gemälde und Zeichnungen aus der Sammlung Georg Schäfer, Schweinfurth,
Ausstellung im Germanischen Nationalmuseum Nürnberg 1967. – Kat. Der Traum
vom Raum. Gemalte Architektur aus 7 Jahrhunderten, Ausstellung der
Albrecht-Dürer-Gesellschaft Nürnberg in Zusammenarbeit mit der Kunsthalle
Nürnberg 1986, Marburg 1986. – H. Keller, Das alte Europa. Die hohe Kunst der
Stadtvedute, Stuttgart 1983. – M. Kitson, Swanevelt, Claude Lorrain et le Campo
Vaccino, in: Revue des Arts VIII, 1958, S. 215–22, 259–66. – W. Laanstra,
Cornelis Springer 1817–1891, Utrecht 1984. – J.G. Links, Townscape painting and
drawing, London 1972. – R. Longhi, Viviano codazzi e l'invenzione della veduta
realistica, in: Paragone 6, 1955, Nr. 71, S. 40–47. – R. Pallucchini, Carlevarijs,
Marieschi, Canaletto. Meraviglie di Venezia, Milano 1964. – B. Trost, Domenico
Quaglio, 1787–1837, München 1973. – A. Zwollo, Hollandse en Vlaamse
Veduteschilders te Rome, 1675–1725, Assen 1973.

Vorbilder und Parallelerscheinungen deutscher Stadtdarstellungen, 1850–1980

Reinhold Heller

Seit dem Ende der Romantik ist die bildende Kunst eine Kunst der Stadt.[1] Obwohl sich Kunst und Künstler in Europa schon lange in Städten befanden, wo Hof und Kirche regierten, setzte durch die industrielle Revolution des 19. Jahrhunderts eine weitere Urbanisierung ein, welche die Verstädterung von Landschaft und Gesellschaft extrem vorantrieb. Als die wichtigsten Auftraggeber verloren Kirche und Hof ihre Stellung an neue Institutionen, die hauptsächlich nichttraditionelle Stile und Inhalte förderten. Trotz großer Bautätigkeit, Museumsgründungen und offizieller Kunstausstellungen wurden nicht die Regierungen und öffentlichen Institutionen der Städte oder der jungen Nationalstaaten die neuen Mäzene der Kunst, sondern die Rolle des Einkäufers und des Förderers wurde vom Bürgertum übernommen, insbesondere durch dessen höhere Schichten, sowie durch die Aktivitäten freier Kunstvereine, antiakademischer Sezessionen und kommerzieller Galerien. Kunst und Künstler, privates Mäzenatentum, Kunstausstellung und künstlerischer Inhalt wurden mit der modernen Großstadt zu einem neuen sozialen Gebilde unauflösbar verflochten.

Eine Großstadt, so wurde auf dem Treffen des Internationalen Statistikerkongresses 1887 in Paris beschlossen, ist eine Gemeinde von mehr als 100.000 Einwohnern, die einzige Sondergruppe des statistischen Begriffes »Stadt«, womit wiederum Gemeinden bezeichnet wurden, die mehr als 2.000 Einwohner hatten.[2] Diese sich auf Einwohnerzahlen stützenden Begriffe von Stadt und Großstadt sollten veraltete, der Antike oder dem Mittelalter entstammende Stadtbegriffe, die im Stadt- und Marktrecht wurzelten, ersetzen und den rasch anwachsenden industriellen Stadtgemeinden in Europa, Nordamerika und Japan innerhalb einer städtisch orientierten kapitalistischen Gesellschaft Anerkennung verleihen. Wie nie zuvor wuchsen und gediehen die Städte in dieser Zeit der imperialistischen Phase von Kapitalismus und Politik, als Industrie und Manufaktur, Finanzen und Handel immer größere Konzentrationen von Arbeitern und Unternehmern verlangten und sie in der Neuerscheinung der Großstadt zusammenfaßten. Die Dynamik dieser neuen Populationskomplexe läßt sich leicht daran erkennen, daß um 1800 etwa 3 Prozent der europäischen, japanischen und nordamerikanischen Bevölkerung in 21 Städten lebten, die mehr als 100.000 Einwohner hatten. Um 1850 waren es fast 5 Prozent in 43 Großstädten, und 1900 nahmen 143 dieser Städte über 12 Prozent der Bevölkerung auf; dabei hatten Paris, Berlin, Manchester, Tokio, New York und Chicago den Rang von Millionenstädten erreicht, auf den sich um 1800 nur London berufen konnte.[3] Kurz nachdem Londons Bevölkerungszahl an der Wende zum 20. Jahrhundert auf 4 Millionen gestiegen war, schrieb der populäre englische Futurologe H. G. Wells von einer Zukunft weiterer Urbanisierung und Verstädterung, in der menschliches Leben sich essentiell verändern und auch unwiderstehlich verbessern würde:

»There are now ten town aggregates having a population of over a million, nearly twenty that bid fair to reach that limit in the next decade, and a great number at or approaching a quarter of a million. We call these towns and cities, but, indeed, they are of a different order of things to the towns and cities of the eighteenth-century world [...] These coming cities will not be, in the old sense, cities at all; they will present a new and entirely different phase of human distributions.«[4]

Einer neuen Zeit und einer neuen Zivilisation der »great cities« glaubte man entgegen zu gehen, die im 19. Jahrhundert nur im Keimen waren, aber deren Form in dem am meisten industrialisierten, urbanisierten und fortgeschrittenen Land – England – zu erkennen war. Die Zukunftsvision war eine zwingende, die fast von Gott gewollt zu sein schien, wie es schon sechzig Jahre vor Wells der Geistliche der liberalen »Congregationalist Church« in Manchester, Robert Vaughan, ausdrückte:

»Our age is preeminently the age of great cities. Babylon and Thebes, Carthage and

Rome were great cities, but the world has never been so covered with cities as at the present time, and society generally has never been so leavened with the spirit natural to cities [...] The condition of society in cities [...] is part of the great plan of Providence, and consonant with all the higher purposes of religion, so as not to be indiscriminantly denounced by any man without exposing himself to a graver charge than that of inconsiderateness and folly. Nor is it to be doubted that the existing tendencies toward the formation of cities, are of a nature to carry with them much promise of benefit in regard to the future condition of the human family.«[5]

Nur unter Verdacht des Nichtglaubens oder gar der Gotteslästerung konnte man gegen Vaughans euphorische Visionen einer von Gott gewollten urbanisierten Zukunft Stellung nehmen. Besonders als die hungry forties ihrem Ende zugingen und Jahre ökonomischen Aufschwungs begannen, so daß man mit der Weltausstellung des Crystal Palace 1851 den blutlosen Triumph Englands im Felde der Wirtschaft und Industrie ankündigen konnte, waren solche Lobgesänge der Prosperität innerhalb der Stadt die lautesten Stimmen. Kritikern wie Charles Dickens, Benjamin Disraeli oder Thomas Carlyle; durch die frühere Reformen in den Städten durchsetzungsfähiger wurden, schenkte man nun viel weniger Achtung. Zwar sah man noch die Probleme der großen Industriestädte, aber man glaubte auch an ihre baldige Lösung:

»Now we have Peoples' Parks, here and there; we have Baths and Washhouses for the poor [...] We have not yet achieved the wholesome and profitable drainage of towns, and ventilation of the houses therein, and the abolition of burial of the dead among the homes of the living; but we have a firm hold of the idea and the purpose; and the great work is sure to be done.«[6]

Die reingebadeten und gesunden Armen dieser Selbstzufriedenheit erscheinen auch als menschliche Staffage in den vielen topographischen Bildern der Stadt, besonders Londons, die man nach 1840 malte, die aber erst später als würdig für die Ausstellungen der Royal Academy erklärt worden sind.[7] Durch diese wurde das neugebaute London des Crystal Palace, der Parlamentsgebäude, der Themsebrücken, der Bahnhöfe, der Hotels, der Parks, squares und streets zu Idealdarstellungen des Wohlstands der Königin der Städte, Mighty London:

»[...] it is the most populous, the largest, the most commercial, and the richest city in the world, not only decorated with handsome buildings, aired by numerous and elegant squares, intersected by wide and convenient streets, and watered everywhere to the roofs of the houses by subterranean canals, but what is more than all, animated by a most industrious and busy spirit of trade, and enlivened by inhabitants who, in both sexes, may boast of being without competition the handsomest in the world [...].«[8]

In einer Rede am Newcastle College of Physical Science faßte der Parlamentsabgeordnete Joseph Cowen 1877 den optimistisch-liberalen Glauben an den Fortschritt, an den Erfolg der expandierenden Privatwirtschaft und die Weisheit der Wissenschaften treffend und knapp zusammen:

»The gathering of men into crowds has some drawbacks. It has, in the past, not contributed to the public health, and there are those who maintain that it has dwarfed and enervated our race. But the application of science to the wants of common life has minimized the evils complained of. London, the largest city in Europe, is now one of the healthiest. The concentration of citizens, like the concentration of soldiers, is a source of strength [...] Behind the dull roar of our machinery, the bellowing of our blast-furnaces, the panting of the locomotive, and the gentle ticking of the electric telegraph [...], we can hear the songs of children who are fed and clad, and the acclaim of a world made free by these agencies. When people talk of trade institutions, when they declaim [...] against the noise and the dirt of the busy centres of population they should remember [this].«[9]

In den Bildern von William P. Frith (1819–1909) erscheinen diese Überzeugungen als fast panoptische Darstellungen des Freizeitlebens der oberen Gesellschaftsschichten Londons.[10] Das Illustrieren der Romane von Charles

Abb. 199 William P. Frith, The Railway
Station, 1862; Öl/Lwd; Englefield, Royal
Holloway College.

Dickens während der vierziger Jahre brachte Frith dazu, »die grenzenlose Vielfalt des täglichen Lebens« in unübersehbaren Details darzustellen, wie das Gedränge der Menschenmenge, die im neugebauten Bahnhof der Paddington Station die Züge abwartet, die sie zu Ausflügen aufs Land bringen sollen. Über hundert Londoner, dabei auch Frith und seine Familie, sind in den erzählerisch arrangierten Gruppen zu erkennen. Dunkle Fräcke und farbenfrohe Kleider sind Zeichen des Wohlstands dieser Bürger, und sogar die Bettler – oder der Mann, der gerade verhaftet wird, als er den Zug besteigen will – tragen nur dazu bei, den pikanten Charme der Darstellung zu erhöhen und nicht, den Zustand des Lebens der Armen zu schildern. Das Bild dient der enthusiastischen Feier des modernen Stadtlebens der bürgerlichen Klasse, der »gottgewollten« sozialen Ordnung und deren zweifelhafter Gerechtigkeit. Innerhalb des neuen Reichtums und der neugetünchten, liebevoll dargestellten Bahnhofshalle, wo regungslose Stille und rauchlose Atmosphäre das Artifizielle der Szene unterstreichen, herrscht der Stolz auf das Symbol industriellen Fortschritts und unvermeidbarer Besserung des menschlichen Lebens in der »Metropolis der Welt«.

Friths panoramaähnliche Nahaufnahmen, mit ihren porträthaften Gestalten in anekdotischen Szenen und Gruppierungen, bei denen jede Figur erkennbar bleibt, legen dem Stadtbild Londons, einer Stadt, die 1862 fast drei Millionen Einwohner zählen konnte, eine sofort ablesbare Ordnung und Intimität auf; die Erfahrung der Großstadt verliert dadurch ihre charakteristische Anonymität, und die unübersehbare Menschenmenge wird individualisiert. Die Neuerfahrungen und Neuorientierungen des Lebens, die die Millionenstadt hervorriefen, werden mit den Gestaltungsmitteln der traditionellen Genremalerei umgesetzt, besonders der als typisch englisch angesehenen Kunst Hogarths, die einem früheren London entstammt. Friths übergroße Leinwände erlaubten es ihm, rein quantitativ den Inhalt zu erweitern und dem Verlangen der Besucher entgegenzukommen, die für seine gemalten und äußerst populären Bildreportagen Eintritt bezahlen mußten. Häufig wurde in diesen Ausstellungen nur ein einziges Bild vorgestellt. Die gemalten Inszenierungen großbürgerlicher Selbstzufriedenheit und Selbstverherrlichung, die Darstellungen der Besucher am Strand von Brighton und beim Pferderen-

nen, die wartenden Reisenden in Paddington Station sind Idealbilder einer
bürgerlichen Gesellschaft, in der Armut und Kriminalität nur noch als pitto-
reske Betonungen der herrschenden Ordnung und des Wohlstands vorkom-
men. Wie auch die Welt in der Weltausstellung des Crystal Palace als Wunsch-
vorstellung des britischen Imperiums erschien, so wird das Viktorianische
London in Friths Bildern zu einer Welt der Freizeit, des Vergnügens und bun-
ter Vielfalt, zu einer gereinigten und ästhetisierten Ausstellungswelt, in der
die Stadt als Vedute benutzt wird. Weder Arbeiter noch körperliche Arbeit er-
scheinen in diesen Projektionen der Stadt als Welt der neugewonnenen Frei-
zeit und des öffentlichen Vergnügens; die Mehrzahl der Einwohner der briti-
schen Hauptstadt wird nicht als bildwürdig empfunden. Dieser Mißachtung
steht das monumentale Gemälde »Work« entgegen, an dem Ford Madox
Brown (1821–93) fast dreizehn Jahre, 1852–65, arbeitete, bevor er es dem
Londoner Kunstpublikum in einer Gesamtausstellung seiner Werke vor-
stellte.[11] Wie aus dem Ausstellungskatalog hervorgeht, widmete er sich dem
Thema, als er vor seinem Haus an der High Street in Hampstead bei London
das Verlegen einer neuen Wasserleitung beobachtete:

»*At that time, extensive excavations, connected with the supply of water, were going on
in the neighbourhood, and, seeing and studying daily as I did the British excavator, or
navvy, as he designates himself, in the full swing of his activity (with his manly and pictu-
resque costume, and with the rich glow of colour which exercise under a hot sun will im-
part), it appeared to me that he was at least as worthy of the powers of an English pain-
ter as the fisherman of the Adriatic, the peasant of the Campagna, or the Neapolitan
lazzarone. Gradually this idea developed itself into that of Work as it now exists, with
the British excavator for a central group, as the outward and visible type of Work.*«[12]

Browns Helden sind die Arbeiter, die in Friths Darstellungen keinen Platz
hatten. Sie erscheinen im grellen Sonnenlicht des Sommers, umgeben von re-
präsentativen Personen der anderen Stände der Gesellschaft: Waisen- und
Bettlerkindern, einem Blumenmädchen, zwei wohlgekleideten Damen, ei-
nem Arbeitslosen, einem Polizisten, einer politischen Demonstration und, in
der Achse des Bildes, den Weg durch die Straßenarbeit blockierend, einem ad-
ligen Paar zu Pferde. Ganz rechts im Vordergrund Thomas Carlyle und Fre-
derick Denison Maurice, der Leiter des »Christian Socialist Movement« und
Begründer des »Workingman's College«, wo Brown Zeichenunterricht gab.
Auch ohne die biblischen Sprüche, mit denen Brown auf dem Bildrahmen die
Würde der Arbeit feiert, ist das Gemälde als monumentaler Traktat zu erken-
nen, der die christlich-soziale Ideologie Carlyles und Maurices darstellt und
erläutert. Von den »brainworkers« Carlyle und Maurice beobachtet, sind die
Straßenarbeiter quasi-allegorische Darstellungen des in Carlyles »Sartor Re-
sartus« beschriebenen ehrwürdigen und abgearbeiteten Handwerkers, »der
mit seinem Werkzeug mühsam die Erde bezwingt und sie zu des Menschen
Eigentum macht.«[13]
Neben Rahmen und Katalogtext, die den allegorischen Sinn des Bildes als
Lob der Arbeit betonen, schrieb Brown auch ein Sonett, »Work«, um dem
Thema poetischen Ausdruck zu verleihen:

»*Work! which beads the brow and tans the flesh*
Of lusty manhood, casting out devils;
By whose weird art transmuting poor men's evils
Their bed seems down, their one dish ever fresh;
Ah me, for want of it what ills in leash Hold us [...]«[14]

In seinem Bild preist Brown nicht die Wasserleitungen als besondere Leistun-
gen des modernen London, wie sie fast alle Kommentare der Zeit hervorho-
ben, sondern die Arbeiter, durch die das hochgelobte System der unterirdi-
schen Rohre verlegt wurde. Innerhalb der bürgerlichen Wertvorstellungen
werden hier im Sinne Carlyles völlig neue Tugendbegriffe angesprochen:

»[…] there is a perennial nobleness, and even sacredness in Work […] The latest Gospel in this world is: Know thy work and do it.« (»[…] *in der Arbeit gibt es eine immerwährende Würde und sogar Heiligkeit* […] *Das neueste Evangelium heißt: Kenne deine Arbeit und tue sie«*).[15] Die porträtähnlichen Figuren jedoch, die monumental den Vordergrund ausfüllen, während im Hintergrund Szenerien mit anekdotischem Charakter dargestellt sind, verweisen, wie schon bei Frith, auf Kompositionspraktiken der Vergangenheit. Was zuerst wie eine Straßenszene erscheint, in der sich die verschiedenen Schichten der Gesellschaft um ein alltägliches Ereignis versammeln, erweist sich als vorsichtig orchestrierte Allegorie der gesellschaftlichen Ordnung, nämlich der Carlyleschen Lehre von der wechselseitigen Abhängigkeit aller Klassen und dem viktorianischen Glauben an das Ethos der Arbeit. Der Londoner Vorort Hampstead dient lediglich als Bühne, auf der sich das Drama der Allegorie abspielt, der Ort wird nur im Dienst des moralischen Inhalts bildwürdig und gewinnt nur dadurch die Aufmerksamkeit des engagierten Malers, der sich hier dem humanitären Sozialismus Carlyles nähert. Mit dem bildnerischen Aufbau der Stadt im Hintergrund, die kaum besonders charakterisiert ist, und damit praktisch anonym bleibt, sowie der Gruppe der großformatigen Figuren auf einem bühnenähnlichen Vordergrund benutzte Brown ein Gestaltungsmittel der Genre- und Historienmalerei, das in der Folgezeit auch in den Stadtdarstellungen angewandt wurde.

Weder Brown noch Frith gelang es, den wahren Alltag des Viktorianischen London darzustellen. Weder dessen Neuorientierungen des menschlichen Lebens, noch dessen Mannigfaltigkeit. Möglicherweise wäre dies für ein einziges Bild eine zu große Aufgabe gewesen, es kann aber auch sein, daß sich die englischen Künstler weigerten, die explosiv expandierende Stadt ohne Inanspruchnahme künstlerischer Vorbilder, welche traditionelle Ordnung und Verständlichkeit gewährleisteten, darzustellen.

Erst zwei Ausländer, der Amerikaner James McNeill Whistler und der Franzose Gustave Doré, schilderten die Millionenstadt London in einer gänzlich neuen Darstellungsweise. Vor allem beinhalten die Bilder beider Künstler formale und thematische Kriterien, die frei von jeglichen Beschränkungen

Abb. 200 Ford Madox Brown, Work, 1852–65; Öl/Lwd; Manchester, City of Manchester Art Galleries.

nationalen Stolzes und nationaler Kunsttradition waren, wie sie selbst die kritischsten Darstellungen viktorianischer Maler der fünfziger und sechziger Jahre charakterisierten. Gustave Doré (1832–83), tief enttäuscht von der Ablehnung seiner Malerei bei den Pariser Kritikern, eröffnete Ende des Jahres 1868 in der Londoner New Bond Street eine Galerie, die dem weit verbreiteten britischen Verlangen nach seinen Gemälden und deren Reproduktionen, seinen Zeichnungen und Buchillustrationen entgegenkam. Der Erfolg war groß, seine Werke wurden bis in die höchsten Kreise der britischen Gesellschaft verkauft, und Doré wurde im Viktorianischen England der populärste Buchillustrator. In dieser Zeit machte der Journalist Blanchard Jerrold den Vorschlag, Doré möge ihm ein Buch illustrieren, das in Wort und Bild eine ausführliche Darstellung der Stadt London sein solle. Im Frühjahr 1869 unternahmen beide ihre ersten Streifzüge durch die britische Hauptstadt, die Jerrold später in Dorés Biographie beschrieb:

»We spent one or two nights in Whitechapel, properly accompanied by police in civilian clothing; we explored the docks; we visited the night asylums; we traveled up and down the Thames; we crossed Westminster and spent one or two mornings on Drury Lane; we saw the sun rise over Billingsgate and were betimes at the opening of the convent Garden market; we spent a morning in Newgate; we attended the boat-race and went in a char-à-banc to the Derby [...] We spent an afternoon at one of the Primate's gatherings at Lambeth Palace; we entered thieves' public-houses; in short, I led Doré through the shadows and sunlight of the great world of London. His constant remark was that London was not ugly; that there were grand and solemn scenes by the score in it [...] We went, once, at midnight to London Bridge, and remained there an hour while he meditated over the two wonderful views – that above, and that below the bridge. His heart was touched by some forlorn creatures huddled together, asleep, on the stone seats. He reproduced it, again and again, with pencil and with brush ... He was enchanted with Petticoat Lane by night, the sailors' haunts in Ratcliff Highway, Drury Lane by night, the slums of Westminster, the thieves' quarters round about Whitechapel, and the low lodging houses ... The groups of street folk eating, lounging, drying their clothes at the common fire, sorting their baskets; the heavy toil-and care-worn sleepers in the shadowy dormitories; and the children tumbling about in rags – constituted scenes that never faded from his memory.«[16]

Trotz der Bedenken, daß es ihn zu viel Zeit kosten würde und dadurch seiner Malerei schädlich wäre, fing Doré mit dem großen Projekt sofort an und hatte die 160 Zeichnungen, nach denen Holzstiche angefertigt werden mußten, um die 21 Kapitel Text zu begleiten, Ende des Jahres 1869 fertig. Durch den deutsch-französischen Krieg 1870 unterbrochen, wurden die Druckvorbereitungen aber erst 1871 vollendet. Das Buch erschien ab Januar 1872 in zwölf Einzellieferungen der Kapitel, jede Lieferung zu fünf Shilling, und im Dezember im Folioformat als »Handsome Christmas Present« zu einem Preis von £3.50.[17] Das Buch mit seinen Holzstichen und 191 Seiten Text diente als bildlicher und schriftlicher Bericht über London, das die zwei als »pilgrims, wanderers, gypsy-loiterers« (Zigeuner-Bummler) entdeckten, als sie »*...the most striking types, the most completely representative scenes, and the most picturesque features of the greatest city on the face of the globe*« aufsuchten, um zufrieden sagen zu können: »*We have touched the extremes of London life*«.[18]

Jerrold beschrieb seine und Dorés Arbeit als die Sezierung eines ungeheuren Giganten. Ihre Hauptaufgabe war es, das organische Leben, die soziologische und ökonomische Einheit dieses Stadt-Giganten aufzuklären. Indem er immer wieder zum zentralen Thema der Themse zurückkehrte, durch die das Leben der Reichen und der Armen und das Leben auf und am Fluß seinen Zusammenhang erhält, verband Jerrold eine dynamische, dem Kreislauf analoge Struktur mit den verschiedenen Eindrücken der Straßen, Docks und Märkte, der Nachtasyle, Slums und Gefängnisse, der Gartenparties, Partylöwen und Derby-Rennen, der Prediger, Almosenspender und Bettler. In Do-

Abb. 201 Gustave Doré, Dudley Street, Seven Dials, 1872; Holzstich; aus: Blanchard Jerrold, London: A Pilgrimage, London 1872.

rés Bildern ist aber diese Einheit einem alles überwältigenden Eindruck der Kontraste gewichen, und zwar zwischen den oberen Gesellschaftsschichten, die in Dorés Bildern immer von hellem Sonnenschein umgeben sind, und den unteren Schichten, die im Schatten leben, aber auch dem Eindruck des Zusammenlebens dieser beiden Gesellschaftsklassen im Gedränge der Straßen. Im scharfen Kontrast üppigen Reichtums und überwältigender Armut verschwindet aber die Mittelschicht der Gesellschaft fast ganz, die auf den Bildern von Frith ihre eigene Verherrlichung feierte, und zwar in einer von ihr selbst geschaffenen Großstadt, in der sie die überwiegende Mehrheit zwischen den Extremen von Ober- und Unterschicht bildete.

Wie kein Künstler vor ihm schilderte Doré das Elend der Slums und deren Bewohner im Osten Londons, in der Nähe der Docks und der Industrieanlagen.[19] In seinen Darstellungen der Armen und der Armenviertel, die über die Hälfte seiner Illustrationen behandelt, schildert Doré ein klaustrophobisches Bild der Umgebung der Stadteinwohner. Ob er Häuserreihen mit Blick auf Viadukte und Rauch ausstoßende Eisenbahnen oder die Misere der Menschen auf den Straßen abbildet, stets überwiegt in seinen Zeichnungen eine düstere Stimmung. Der unverwechselbar schwarze Himmel wird durch dunkle Mauern, Dächer und Schornsteine in einen kleinen Teil des Bildes gedrängt und beleuchtet kaum die Szenen der meist untätig sich gegen die schwarzen Backsteinmauern lehnenden, herumstehenden, gebeugten, Einwohner der Wentworth Street, der Harrow Alley, oder der Dudley Street. Von persönlichen Gesichts- oder Gestaltszügen ist kaum zu reden, da alle ähnlich ärmliche Kleidung tragen, jede Frau der anderen, jeder Mann dem anderen, jedes Kind einem anderen gleicht, voneinander nur durch ihre Haltung, dem Lokal oder der Situation des Bildes unterschieden. Aus dem tiefen Schatten ihrer Umgebung treten sie hervor in einer mysteriösen Beleuchtung, die aus der Richtung des Künstlers oder des Betrachters zu kommen scheint, und durch die ein Mittelpunkt geschaffen wird, wie etwa der Blick auf eine junge Frau mit einem Baby auf dem Arm, umgeben von einer Schar weiterer schmutziger Kleinkinder, die sie auffordert, zur Seite zu gehen, um die schwarze Masse eines sich aus der Dunkelheit nähernden Leichenwagens vorbeifahren zu lassen.

Dorés Bilder Londoner Armut, die er als »Pilger« betrachtete und die er in flüchtigen Skizzen festhielt, um ihnen dann in seinem Atelier ihre Dramatik und auch die Vielfalt ihrer Einzelheiten zu verleihen, übertreffen alle anderen Bilder der Viktorianischen Stadt und formten die Eindrücke ihrer späteren Besucher. Noch 30 Jahre nach dem Erscheinen des Doré-Jerrold-Buches blickte der amerikanische Schriftsteller Jack London bei seinem Besuch mit Dorés Augen auf ähnliche Szenen bitterer Armut:

»Nowhere in the streets of London may one excape the sight of abject poverty, while five minutes' walk from almost any point will bring one to a slum; but the East End region my hansom was now penetrating was one unending slum. The streets were filled with a new and different race of people, short of stature, and of wretched, beer-sodden appearance. We rode along through miles of bricks and squalor... Here and there lurched a drunken man or woman, and the air was obscene with sounds of jangling and squabbling... Little children clustered like flies... [It is] *a mass of miserable and distorted humanity, the sight of which would have impelled Doré to more diabolical flights of fancy than he ever succeeded in achieving.*[20]

Um 1900 kommt Jack London diese Ähnlichkeit seines Erlebnisses mit den Illustrationen Dorés ganz selbstverständlich vor. Diese Illustrationen charakterisieren den Anblick der Slums wie keine andere Darstellung zuvor, aber der Schriftsteller erkennt auch, daß Doré das Charakteristische daran durch phantasievolle Überhöhung erreicht hatte. Die Zeichnungen stellen nicht Szenen dar, die Doré wirklich erlebt hatte, sondern sind Synthesen seiner

Abb. 202 Gustave Doré, Over London by Rail, 1872; Holzstich; aus: Blanchard Jerrold, London: A Pilgrimage, London 1872.

Eindrücke, aus dem Gedächtnis gezeichnet und dem romantischen Ausdrucksbedürfnis seiner Kunst untergeordnet. Jede Illustration weist nicht nur künstliches scheinwerferähnliches Licht auf, sondern konzentriert sich auch auf einige wenige, leicht lesbare und dramatisch effektvolle Geschehnisse, die aus der Dunkelheit oder dem Menschengedränge hervorgehoben werden, während die Straßen und Häuser der Stadt als reichdetaillierte Kulisse dienen. Die ganzseitige Darstellung von »Ludgate Hill – A Block in the Street« (»Stau auf der Straße«) bietet zuerst einen Anblick unübersehbarer Aktivität und ein Gedränge von Menschen auf der Fleet Street in der Nähe von St. Pauls Cathedral, während das allgegenwärtige Symbol von Modernität und Progressivität, die Eisenbahn, eine Brücke überquert. Schatten und Licht wechseln einander ab, um den dicht aneinandergedrängten Wagen, Karossen und Omnibussen sowie dem Leichenwagen den Eindruck hektischer Bewegung zu verleihen. Selbst die Schilder an den Hausmauern, die für Zeitungen, Zigarren, den Crystal Palace und die Eisenbahnlinien Reklame machen, erhöhen den Eindruck intensiver Aktivität ohne jegliche Ordnung. Elegant gekleidete Damen und Herren drängen sich gegen Handwerker und Wäschefrauen, und in der Mitte des Bildes ersetzt plötzlich eine Herde von Schafen die anonyme Menschenmenge. Gewiß konnte man zu dieser Zeit noch Schafe auf den Straßen Londons sehen, wenn sie zum Schlachthaus getrieben wurden. In der Illustration jedoch erweisen sie sich als bewußte und äußerst effektive Erläuterung des menschlichen Lebens in der repräsentativsten aller Großstädte, wo Elend und Tod, Luxus und Eleganz, Kirche und Kommerz in fataler Gemeinsamkeit und unabdingbaren Gegensätzen erscheinen, von einer rauchenden Eisenbahn durchschnitten und doch gleichzeitig miteinander verbunden. Eine manipulierte Realität formt den Inhalt der Erinnerungen Dorés an seine unter dem Schutz der Polizei vollzogene Pilgerfahrt durch die illustrationswürdigen Teile Londons.

Schon vor Doré, 1859, kam James McNeill Whistler (1834–1903) in London an, nachdem er fast vier Jahre in Frankreich im Kreise Gustave Courbets verbracht hatte.[21] Im gleichen Sommer begann er, das Leben an den städtischen Ufern der Themse in einer Reihe von 16 Radierungen, dem sogenannten »Thames Set«, darzustellen, die sich wesentlich von den Stadtdarstellungen der zeitgenössischen englischen Kunst abhoben und erstmals 1871 erschienen[22]. Einer der bekanntesten Drucke der Serie, »Black Lion Wharf«, zeigt eine bunte Mischung von verfallenen Lagerhäusern, die durch ihre Dächer und Schornsteine eine bewegte Silhouette gegen die Fläche des minimal angedeuteten Himmels bilden und als Hintergrund für eine Ansicht des Flusses dienen, über dem ein Netz von Booten, Schiffen, Masten, Takelwerk und Seilen erscheint. Ohne die reiche Abwechslung von Licht, Schatten und linearem Spiel, die Ufer und Fluß besitzen, ist die nur flüchtig angedeutete Vordergrundszene dargestellt: Ein auf der Werft sitzender, scheinbar nachdenklicher Matrose sowie einige Seile und Ketten. Die Drucke sollten dazu dienen, den Fluß mit seinem lebhaften Treiben, seinem Handel, seinen Werften, Schiffen und Lagerhäusern zu schildern, aber in diesen Darstellungen der Docks fehlt jeder erzählerische Inhalt, fehlten auch alle Allegorie und Pikanterie, ohne die sich zeitgenössische englische Maler kein Bild vorzustellen wagten. Stattdessen gibt Whistler eine zwar positive, aber doch sachliche Beschreibung, in der das Interesse weniger in der Szenerie liegt als in der Kunst verflochtener, tiefschwarzer Linien im Spiel der Schatten, Halbschatten und des Lichtes auf den Flächen wie auch im Dialog zwischen Illusion und der bewußt kenntlich gemachten Technik der Radierung, die sich deutlich an Rembrandt anlehnt. Die Stadt wird dadurch ästhetisiert und umgewertet, indem sie als abwechslungsreicher Entwurf künstlerischer Inspiration dient, wie Charles Baudelaire 1862 anläßlich einer Ausstellung der Themse-Folge in Paris anerkannte:

Abb. 203 Gustave Doré, Ludgate Hill – A Block in the Street, 1872; Holzstich; aus: Blanchard Jerrold, London: A Pilgrimage, London 1872; vgl. die 1884 entstandene Darstellung »Ludgate Hill« von Wilhelm Trübner (Abb. 191).

Abb. 204 James McNeill Whistler, Black Lion Wharf, 1859; Radierung aus der Folge »The Thames Set«; Berlin, Kupferstichkabinett, SMPK.

»M. Whistler exposait ... une série d'eauxfortes, subtiles, éveillés comme l'improvisation et l'inspiration, répresentant les bords de la Tamise; merveilleux fouillis d'agrés, de vergues, de cordages; chaos de brumes, de fourneaux et de fumées tirebouchonnées; poésie profonde et compliqué d'une vaste capitale.«[23]

(»Whistler stellte eine Reihe subtiler Radierungen vor, lebhaft in der Improvisation und Inspiration. Sie stellen die Ufer der Themse dar, ein köstliches Durcheinander von Tauwerk, Masten und Seilen; ein Chaos von Nebel, Feuer und wirbelndem Rauch; die tiefe Poesie einer komplizierten und unübersehbaren Hauptstadt.«)

Wie Baudelaire lobend betont, verwandelte Whistler Realität zu Dichtung, dem Verlangen der spätromantischen L'art pour l'art-Ästhetik folgend. Die Mischung realistischer Beobachtung und ästhetisierender Betonung des Künstlerischen oder Poetischen an Stelle des Deskriptiven oder Narrativen erreicht in Whistlers Werken seine definitive Formulierung in den gemalten Nachtszenen der Themse in der Nähe seines Hauses bei Chelsea. Im silbergrauen Licht des Mondes oder der plötzlichen Beleuchtung explodierender Feuerwerkskörper, die sich in den sanft wogenden Wellen des Flusses spiegeln, erscheinen weiche Silhouetten der Widerlager einer Brücke oder die Aufbauten vor Anker liegender Schiffe, und alles wirkt noch undeutlicher, ruhiger, mysteriöser und »poetischer« in der alles umhüllenden, nassen Atmosphäre des Londoner Nebels. Whistler gab seinen Bildern musikalische Titel – Symphonien, Variationen, Harmonien und, insbesondere in den Nachtszenen der Themse, »Nocturnes« –, womit er der Anregung seines Förderers F. R. Leyland folgte, damit die ästhetische Dimension seiner Darstellungen der zeitgenössischen Großstadt zu unterstreichen.[24] In seinem berühmten »Ten O'Clock-Vortrag« betonte Whistler die poetische Wirkung des Londoner Nebels, der hauptsächlich durch die unzähligen Kohlefeuer und die Eisenbahn, den Straßenbetrieb und die unübersehbare Häusermenge hervorgerufen wird, als ein alles überragendes Naturereignis:

»And when the evening mist clothes the riverside with poetry, as with a veil, and the poor buildings lose themselves in the dim sky, and the tall chimneys become campanili, and the warehouses are palaces in the night, and the whole city hangs in the heavens, and fairyland is before us – then the wayfarer hastens home; the working man and the cultured one, the wiss man and the one of pleasure cease to understand, as they have ceased to see, and Nature, who, for once, has sung in tuns, sings her exquisite song to the artist alone.«[25]

Die Stadt erscheint nicht als Bühne menschlicher Begebenheiten, sondern wird zu einem a-persönlichen Kunstwerk umgewandelt, in dem Gegenwart und Vergangenheit zusammengeschoben werden, um bei der Geburt eines weiteren bewußt modernen Kunstwerks Pate zu stehen und dadurch Zeuge der visuellen Kultur des Großstadtbildes zu werden. Whistler überträgt hier Vaughans Vision der viktorianischen Industriestadt auf die Welt der Kunst, die nun allerdings ihres religiösen und moralischen Optimismus beraubt ist und ausschließlich vom subjektiven Schönheitsbegriff des Künstlers geprägt wird, während andererseits die Themse, ein das Abwasser der Millionenstadt führender »great stink« und Cholera bringender schleimig-grüner Fluß, durch das monumentale Kanalisationssystem der »Metropolitan Board of Works« in das blauschimmernde Gewässer Whistlers umgewandelt wurde. Die Kanalisationsarbeiten waren 1859 begonnen worden und 1865, als Whistlers erste »Nocturnes« erschienen, weitgehend fertiggestellt.[26] So brachte die Stadtsanierung Londons die Veränderung künstlerischer Beobachtungsmöglichkeiten oder besser der Beobachtungsbereitschaft, wodurch die Großstadt bildlich den großen Zivilisationen der Antike ebenbürtig erscheinen konnte und eine, von Baudelaire geforderte, »peinture de la vie moderne« zu entstehen begann.[27]

Baudelaire beschwerte sich in seinen Besprechungen des Salons von 1845,

Abb. 205 James McNeill Whistler, Nocturne – Blue and Gold: Old Battersea Bridge, um 1865; Öl/Lwd; London, The Tate Gallery.

daß sich kein Künstler mit dem *»Heroismus des modernen Lebens«* beschäftige, deswegen suche er nach *»dem wahren Maler…, der die epische Qualität dem heutigen Leben entnehmen kann und es uns ermöglichte, durch die Mittel des Pinsels oder des Stiftes zu sehen, wie poetisch und großartig wir in unseren Krawatten und Lackschuhen sind.«*[28] Im nächsten Salon wiederholte und erweiterte er sein Verlangen nach der Repräsentation des *»Heroismus des modernen Lebens«* und der diesem Leben entsprechenden spezifischen Schönheit der großen Stadt: *»Das Leben unserer Stadt ist reich an poetischen und wunderbaren Motiven. Es ist, als ob wir von einer Atmosphäre des Wunderbaren umgeben und durchdrungen sind, aber wir erkennen sie nicht.«*[29] Kein anderer Kritiker der Zeit scheint so leidenschaftlich für eine neue Malerei der modernen Großstadt plädiert zu haben. Gewiß hatte in Frankreich wie auch in England die Vedutenmalerei im 19. Jahrhundert ihre Bedeutung gehabt, zu der besonders der Italiener Guiseppe Canella wichtige Ansichten beisteuerte, etwa die durch Napoleon I. neu erbaute Rue de Rivoli und das Leben auf den Märkten bei Les Halles, aber die Straßen von Paris erschienen in der salonwürdigen Malerei als genauso unwichtiges Motiv, wie auch in London vor 1860 kaum Stadtansichten in den Ausstellungen der Royal Academy zu sehen waren.[30] Diese Situation änderte sich jedoch, als Napoleon III. die Macht ergriff, und unter der Leitung des Barons Georges-Eugène Haussmann das Gesicht der Stadt Paris durch ein weitgreifendes Netz breiter Boulevards umgestaltete, zum Teil nach dem Modell der fortdauernden Modernisierung Londons.

Kurz vor 1850 wurde Paris, nach London, die zweite europäische Großstadt, deren Einwohnerzahl über 1.000.000 stieg. Damit hatte sich die Zahl der Einwohner seit 1800 verdoppelt, als Frankreich begann, mit England um die Führung im Industrialisierungsprozeß zu wetteifern. Während der vierziger Jahre des 19. Jahrhunderts wurden die Stimmen, die kritisch die industriell erstarkende französische Hauptstadt betrachteten, immer lauter. Als Paris durch die aus den Provinzen einwandernde proletarische und kleinbürgerliche Bevölkerung stetig wuchs, erschienen zahlreiche demographische Studien in weit verbreiteten Zeitschriften, wie dem »Journal des Débats« und dem »Globe«, in denen ebenso wie in Eugène Sues Bestseller-Roman »Les Mystères des Paris« (1842/43) die sozialen Auswüchse der Hauptstadt behandelt wurden. Victor Considérant, Anhänger der sozialistischen Lehre François M. C. Fouriers, ist in seinen aus radikaler politischer Sicht geschriebenen Charakterisierungen typisch für jene scharfe und abweisende Kritik, die Reformen verlangte:

»Schau dir Paris an: All diese Fenster, Türen und Öffnungen sind Münder, die es nötig haben zu atmen – und man kann, wenn die Luft still ist, eine bleierne, schwere graublaue Luft sehen, die alles überlagert und die aus all den faulen Ausatmungen dieses großen Beckens zusammengesetzt ist. Diese Luft ist die Krone auf dem Kopf der großen Hauptstadt; es ist die Luft, die Paris einatmet, in der Paris erstickt… Paris ist eine große Verwesungsherstellerin, in der Armut, Pest und Krankheit aufeinandertreffen und Luft und Sonnenlicht kaum hereinkommen. Paris ist ein stinkendes Loch, wo Pflanzen verwelken und absterben und unter sieben Kindern vier innerhalb eines Jahres tot sind.«[31]

Die Reformen wurden aber nicht durch die Fourieristen oder andere sozialistisch oder republikanisch gesinnte Gruppen vollzogen, sondern waren Teil des imperialistischen Verlangens nach einer bewußt modernen Hauptstadt, die den Ambitionen Napoleons III. genügen sollte und auch den industriellen und finanziellen Interessen Frankreichs als imposanter Rahmen dienen konnte. Paris hatte sich als größte Industriestadt der Welt, als Eisenbahnzentrum der Nation und als Standort der Banken und Aktiengesellschaften erwiesen. Neben den Holzstichen in den illustrierten Zeitschriften, auf denen die Eröffnungsfeierlichkeiten der neuen Straßen dargestellt wurden, waren

Abb. 206 Edouard Manet, Blick auf die Weltausstellung von 1867, 1867; Öl/Lwd; Oslo, Nasjonalgalleriet.

es Chromolithographien, in denen die neugebauten oder frisch gereinigten Straßen und Hausfassaden zuerst erschienen. Der napoleonische »Boulevard des Italiens« erschien 1856 in einem Druck von Eugène Guerard mit gereinigten Hausfassaden, typisch breitem Bürgersteig, Litfaßsäule und neugepflanzten Bäumen als Bühne für die Gespräche Zigarre rauchender Männer und der Frauen, die sie in bodenlangen Krinolinen begleiteten.[32] Als die dunklen Gassen und dumpfen Häuser der Ile de la Cité abgerissen wurden, erschienen Drucke wie die Guerards als Prophezeiung des neugestalteten Paris mit einem in ganz Europa nicht vergleichbaren System von geraden, breiten Straßen und großen Plätzen, auf denen sich ein neues modernes Leben entwickelte, der Verkehr der Stadt ohne die üblichen Stauungen ablief, Wasserleitungen und Kanalisationssysteme Gesundheit und Sauberkeit versprachen und Gaslampen die Dunkelheit der Nächte zu Licht umwandelten.[33] Nach einem Besuch in der im wesentlichen neu erbauten Stadt bewunderte der italienische Schriftsteller Edmondo de Amicis die Boulevards und Straßen als »ein weitmaschiges und vergoldetes Netz, in das man immer und immer wieder hineingezogen wird: Zwischen den zwei Reihen Bäume gibt es ein ewiges Kommen und Gehen von Kutschen, großen Karossen und Wagen, und hohen Omnibussen, mit Menschen schwer beladen, und die auf dem unebenen Pflaster mit betäubendem Geräusch auf und ab hüpfen. Aber das Ganze hat eine andere Stimmung als London – die weiten grünen Plätze, die Gesichter, die Stimmen, und die Farben geben diesem Getümmel eher die Stimmung von Vergnügen als von Arbeit ... Hier hat man den sicheren Weg zu weltlichem Triumph, das große Theater der Ambitionen und der bekannten Zügellosigkeit, das Gold, Laster und Torheit aus den vier Teilen der Erde anzieht ... Hier wird jede Straße ein Platz, jeder Bürgersteig eine Straße, jeder Laden ein Museum, jedes Café ein Theater, Schönheit wird Eleganz, Glanz wird blendende Pracht, und Leben wird Fieber.«[34]

De Amicis Beschreibung, mit ihrer Betonung des wirbelnden Straßenbe-

triebs, der bunten Menschenmengen, des blendenden Lichts und der über-
wältigenden Bewegung läßt sich auch als Beschreibung der Stadtdarstellun-
gen Manets, Monets, Renoirs und des französischen Impressionismus lesen,
die von der Kunstgeschichte auch gern als Erfüllung von Baudelaires Verlan-
gen nach einer Malerei der modernen Großstadt anerkannt werden.[35] Zum
Teil erscheinen diese Bilder der Großstadt Paris als Fortsetzung früherer to-
pographischer Darstellungen und auch als Produkt des Interesses eines gro-
ßen bürgerlichen Kunstpublikums an naturalistischen Bildern, die das neue
wie das alte Stadtmilieu auch in der Kunst feiern. Trotz der Kontroversen und
des Antagonismus, die durch die »Haussmannisation« von Paris hervorgeru-
fen wurden, war die Stadt mit ihren Straßen, Plätzen und monumentalen Ge-
bäuden doch das treffendste Sinnbild der Errungenschaften der industriellen,
kapitalistischen Gesellschaft und besonders des Bürgertums. Diesem Verlan-
gen entsprachen nicht nur die Lithographien eines Guérard oder anderer
Nachfolger der topographischen Tradition. Ihm folgten ebenso Johan Bar-
thold Jongkind und Charles-François Daubigny mit ihren Gemälden, auf de-
nen neue Brücken wie auch wohlbekannte Wahrzeichen der Stadt in einer lok-
keren, naturalistischen Darstellungsweise zu sehen waren, die jedoch häufig
älteren Kompositionsprinzipien treu blieben, so daß sich meistens im Vorder-
grund kleine genrehaften Szenen abspielten, die das Stadtbild individualisier-
ten und humanisierten. Edouard Manet (1832–83) malte im Sommer 1867
einen Blick vom Butte de Chaillot auf die Stadt und auf die Gebäude der Ex-
position Universelle, dem Symbol des offiziellen Optimismus und des eupho-
rischen Glaubens an den Fortschritt im Zweiten Kaiserreich, sowie dessen
Streben, eine bedeutende Weltmacht zu werden. Auch Manet folgte in seinem
Bild den traditionellen Kompositionsschemata, als er den Vordergrund mit
den Staffagefiguren einer Reiterin, mit Spaziergängern, einem Gärtner und
sich ausruhenden Soldaten bevölkerte. Der traditionelle Bildaufbau ist auch
in Manets Bemühungen begründet, einen populären Erfolg zu erringen.[36]
Wichtiger aber sind die Merkmale, durch die Manet von seinen Vorbildern
abweicht. Wie Werner Hofmann betonte, enthält das Bild nicht die zu erwar-
tenden Merkmale des Zeitlosen und zeigt auch keine klare Raumübersicht,
sondern enthält durchaus unklare Raumbeziehungen, in denen die ganze Mit-
tel- und Hintergrundszenerie der Ausstellungsgebäude und der Stadtüber-
sicht wie rasch skizzierte, fast flach wirkende Kulissen wirken, vor denen ein

Abb. 207 Claude Monet, Boulevard des
Capucines, 1873; Öl/Lwd; Kansas City,
The Nelson-Atkins Museum of Art.

räumlich-illusionistischer Vordergrund erscheint. Durch die breite Pinselfüh-
rung und das Auseinanderbrechen der Raumbeziehungen verliert das Bild
seine rein beschreibende Funktion, betont aber zugleich die Anonymität des
Großstadterlebnisses, in der die individuellen Züge der Spaziergänger, Sol-
daten und Arbeiter unterdrückt werden, und deren Gruppierungen ihren er-
zählerischen Sinn verloren haben.
Fast gleichzeitig mit Manets Weltausstellungsbild malten Claude Monet
(1840–1926) und Auguste Renoir (1841–1919) ihre ersten Bilder der Stadt
Paris und entwickelten in ihnen Beispiele für das impressionistische Stadt-
bild.[37] Wie Manet distanzierten sie sich von den Traditionen der Vedutenma-
lerei, um Ansichten von erhöhten Standorten aus, wie von Balkonen oder of-
fenen Fenstern auf scheinbar willkürliche Szenen, Straßen, Plätze und Quais,
im hellen Frühjahrs- und Sommerlicht darzustellen. Ein Bild dieser Art, den
»Boulevard des Capucines« schickte Monet 1874 auch zur ersten Gruppen-
ausstellung der Impressionisten. Im Gegensatz zu vielen anderen Bildern er-
hielt es eine einsichtsvolle Besprechung im »Paris-Journal«.[38] Die Gestalten
des Bildes verlieren im Flimmern der Pinselstriche ihre Festigkeit, und es ent-
steht der täuschende Eindruck zahlloser individueller und sich stetig bewe-
gender Farbflecken, die Licht und Schatten auf dem leicht schneebedeckten
Boulevard erzeugen, auf den die Personen auf dem Balkon an der rechten

Abb. 208 Camille Pissarro, Place du Havre, Paris, 1893; Öl/Lwd.; Chicago, The Art Institute of Chicago.

Seite des Bildes, wie auch der Künstler (und Betrachter) hinunterschauen. Im nuancierten Farbengewebe des Gemäldes mit seinen optischen Verkürzungen wird das anonyme Straßenleben als problemloses Erlebnis des Vergnügens festgehalten. Die Stadt wird zu einer sich ständig wandelnden Theaterbühne, auf der sich entpersonalisierte Gestalten als lebende Konsumgüter der modernen Großstadt bewegen, während Künstler und Betrachter ihre eigene Individualität und ihre persönliche Stellung als Konsumenten behaupten.

Das Motiv des Hinunterschauens in Monets »Boulevard des Capucines« erscheint auch als typisches Merkmal in den Bildern von Camille Pissarro (1830–1903), insbesondere in den nach 1890 gemalten Ansichten von Paris und Rouen mit dem Blick über die Dächer, Märkte und Boulevards.[39] In diesen Bildern kehrte Pissarro zur Gestaltungsweise und zu den Themen des frühen Impressionismus zurück, veränderte aber Komposition und motivische Bedeutung. Besonders charakteristisch ist der noch weiter erhöhte Blickpunkt, von dem aus die Stadt betrachtet wird und wodurch die Reihen der Dächer und die sie asymmetrisch durchbrechenden Schornsteine fast bis an den oberen Bildrand geschoben werden. Pissarro vermeidet dabei die Möglichkeit pittoresker Aussichten über ein Meer von Dächern und einen weitreichenden Horizont. Stattdessen schaut er hinunter auf die Straße und auf graue und bräunlich-gelbe, enge Häuserreihen. In einem Brief an seinen Sohn schrieb er:

»C'est très beau à faire, Ce n'est peut-être pas très esthétique, mais je suis enchanté de pouvoir essayer de faire ces rues de pris que l'on a l'habitude de dire laides, mais qui sont si argentée, si lumineuses et si vivantes. C'est tout différent des boulevards. C'est moderne en plein!«[40]

Nicht die modischen Boulevards Monets erscheinen in Pissarros Bildern, sondern eher das Bild einer arbeitenden Stadt oder einer Stadt, in der man sich bemüht, mit Pferdeomnibussen zur Arbeit zu gelangen. Die Helligkeit und

das Flimmern der früheren impressionistischen Bilder wird beibehalten, jedoch herrscht nun eine monochrome Farbigkeit vor, die den erregenden Ton Monets oder Renoirs vermeidet. Statt von rastloser Bewegung überwältigt zu werden, scheinen diese Straßendarstellungen ruhiger zu sein, fast als ob der Betrieb auf den Straßen plötzlich eingestellt worden sei. Etwas Zurückhaltendes charakterisiert diese Bilder Pissarros, und man hat hierin die Ablehnung der Stadt durch den politisch aktiven Anarchisten zu sehen geglaubt.[41] Offene Sozialkritik ist in den Bildern aber nicht zu erkennen. Es ist vielmehr eine triste, beklemmende Vision des Straßenlebens mit vorkippenden Raumdarstellungen, eine Vision, die jede Flucht aus dem Bereich der einengenden Mauern und rauchenden Schornsteine unmöglich macht, die aber zugleich auch diese »häßlichen« Straßen als das wahrhaft Moderne zelebrieren möchte. Pissarros Darstellungen von Rouen im Jahre 1883 und von Paris nach 1890 sind die Ergebnisse einer unlösbaren Ambivalenz gegenüber der Großstadt und der Anonymität des Großstadtlebens, in denen sich Faszination und Abschreckung gegenseitig bedingen und in Spannung halten. Wie etwa Doré in London, sieht sich Pissarro in der Stadt als Pilger, der seine Umgebung nicht als seine eigene annimmt, sie aber auch nicht ablehnen möchte. Den Bildausschnitt, den sein Fenster umrahmt, betrachtet er fast unwissend als Ganzes, als sich darbietende Fläche ohne belebbaren Raum und ohne sinngebende Ordnung, eine bunte Heterogenität, in der jegliche Definition unmöglich ist.

Pissarros ambivalente Einstellung zur Stadt bildet jedoch innerhalb der impressionistischen Kunst eine Ausnahme. Durch seinen Bildaufbau und die Farbgebung verlieh er den Darstellungen eine psychologische Komponente, die man sonst in den luftperspektivischen Straßenbildern des Impressionismus vergeblich sucht. Was aber in den impressionistischen Bildern auffällt, ist der Eindruck menschlicher Isolierung, selbst wenn der Maler auf der Straße steht, Auge in Auge mit den hier flanierenden Personen. Ob ein Boulevard, auf dem Renoir einzelne Frauengestalten erblickt, oder das Porträt des Vicomte Lepic von Edgar Degas, wo der Vater und seine Töchter offensichtlich aneinander vorbeilaufen, ohne sich zu erkennen, oder das große Bild der Spaziergänger auf der Rue de Paris im Regen, das Gustave Caillebotte 1877 malte; in allen ist die gegenseitige Beziehungslosigkeit ablesbar. Spaziergänger kommen dem Maler und Betrachter entgegen, scheinen ihm mit ihrer körperlichen Nähe direkt zu konfrontieren, aber die Köpfe werden zur Seite gewandt oder nur im Profil dargeboten, und die Augen der sich Entgegenkommenden treffen sich nie. Solche Distanzierung, die durch die Haltung der Figuren erkennbar wird, wird weiterhin dadurch hervorgerufen, daß die Maler, wie etwa Caillebotte, einen leicht erhöhten Standpunkt einnehmen, der es ihnen ermöglicht, auf Hutränder oder aufgespannte Regenschirme hinunterzuschauen. Die Anonymität und das Erlebnis der Distanz, die innerhalb des großstädtischen Glanzes der impressionistischen Bilder verborgen sind, spiegeln sich in der scheinbaren Neutralität und objektiven Einstellung, die der Maler gegenüber seiner Umwelt einnahm.

Die stilistischen und thematischen Neuerungen des Impressionismus beeinflußten in Frankreich und in den übrigen europäischen Ländern schon während der siebziger Jahre die Stadtdarstellungen vieler Maler. In fast jedem Bild des späten 19. und frühen 20. Jahrhunderts, das sich mit dem Thema Stadt befaßte, spielte die impressionistische *»peinture des grandes villes«* eine dominierende Rolle. Es wurde grundsätzlich in helleren, kraftvolleren Farben gemalt, die auch den Bildern realistischer und naturalistischer Maler den Anschein eines stilistischen Radikalismus verliehen. Indem aber einige Maler die Farbigkeit und Betonung atmosphärischer Stimmungswerte der Freilichtmalerei auf ihre formal eher traditionellen Bildkompositionen übertrugen, vermochten sie als gemäßigt modern zu gelten, ohne jedoch den radikalen Vor-

Abb. 209 Gustave Caillebotte, Rue de Paris – temps de pluie, 1877; Öl/Lwd; Chicago, The Art Institute of Chicago.

Abb. 210 Vincent van Gogh, Schreinerei und Wäscherei, 1882; Stift, Feder, Tusche auf Papier; Otterlo, Rijksmuseum Kröller-Müller.

stellungen der Impressionisten zu folgen. Diese Zwischenstellung, in der Tradition und Erneuerung gleichermaßen enthalten sind, begünstigte die Darstellung klar erkennbarer Bildgegenstände, seien es bekannte Gebäude oder Stadtteile oder eine leicht zu erfassende Szenerie.

Der Italiener Giuseppe de Nittis, der seit 1868 in Paris lebte und 1874 einer der Teilnehmer an der ersten Gruppenausstellung der Impressionisten war, malte besonders das vornehme Leben der Stadt – wie früher Frith in London –, den Place de la Concorde, den Place des Pyramides oder den Tuileriengarten, in flüchtigen, meist genrehaften Szenen, inmitten aufwirbelnder Wolken aus Staub und Dampf oder im Schimmer regennasser Pflaster. Eine tiefreichende Perspektive lenkt den Blick auf das sich ständig verändernde Stadtbild mit seiner rastlosen Bautätigkeit – oder auch auf das Gegenteil: die Ruine der durch die Kommunarden abgebrannten Tuilerien, von Gerüsten umgeben, als sie abgerissen wurden. Wie bei de Nittis, Jean Béraud und auch anderen naturalistischen Malern des Pariser Gesellschaftslebens die Freilichtmalerei des Impressionismus eine Erneuerung der früheren genrehaften Stadtmalerei ermöglichte, so beeinflußte die neue Malerei auch die fast karikaturhaften Arbeiterbilder des Jean François Raffaëlli, der 1880 und 1881 an den impressionistischen Gruppenausstellungen teilnahm und mit Degas befreundet war.[42] In den düsteren, melancholischen Arbeiter- und Vagabundenvierteln des Stadtrandes, wo Stadt und Land ineinanderfließen und die abwechslungsreiche Stadtsilhouette einer eintönigen Fläche mit öden Häusern und laublosen Bäumen weicht, erscheinen Raffaëllis Menschen, oft wie die Bauern Millets monumentalisiert, als Typen einer Klasse – rauchend, sitzend, mit Enkelkindern auf einem Spaziergang, von der Arbeit erschöpft, aber niemals während der Arbeit, Absinth oder Bier trinkend –, so daß sie sich wie exotische Wesen dem bürgerlichen Publikum der Kunstausstellungen darbieten, oder etwa wie Figuren aus Zolas Romanen »L'Assommoir« und »Germinal« auftreten.

Stärker als die eigentlichen Impressionisten haben deren Nachfolger gegen Ende des 19. Jahrhunderts die Maler in den anderen Ländern Europas und auch die Künstler in Amerika beeinflußt. Die meisten fanden ihren Weg zu diesem Stil, als sie in Paris studierten oder an Ausstellungen teilnahmen. Oft hatten sie schon vor ihrem Pariser Aufenthalt realistische Darstellungen der Städte ihrer Heimat gemalt, wie etwa die von Vincent van Gogh gezeichneten und aquarellierten Fabriken und Gasometer der Vorstadt von Den Haag, wo er 1882 wohnte. Der Eindruck menschenfeindlicher, düsterer Leere wird noch erhöht durch einzelne Figuren, die einsam eine Straße entlanglaufen, sowie durch die fast saugende, perspektivische Wirkung der in die Tiefe rasenden Straßen und Zäune. Wie in anderen Städten war es die verarmte Gegend, in der Schreiner und Schmiede, andere Handwerker und Waschfrauen ihre Geschäfte meistens in ihren Wohnräumen ausübten, bei spärlichem Einkommen dahinvegetierten und durch Industrialisierung oder die Bildung größerer Unternehmen bedroht waren, wie etwa durch die Wäscherei, deren rauchende Schornsteine van Gogh von seinem Atelier aus sah und zeichnete. Wie die Pariser Vorstadt Raffaëlli faszinierte, zogen diese Gegenden auch van Gogh an, nachdem er die Armut 1876 in Isleworth und Ramsgate in der Nähe Londons während seiner Tätigkeit als Gehilfe in Schule und Kirche des Mr. Stokes kennengelernt hatte. Nach seiner Ankunft in Paris 1886 malte van Gogh von der Wohnung seines Bruders aus panoramaartige Ansichten und außerdem die Arbeiterviertel vom Montmartre und die nördlich gelegene Gegend um Saint Denis. Hier weitete sich die Großstadt am stärksten in die Landschaft aus, es entstand eine düstere Zwischenzone, weder Stadt noch Land, durch rauhe Steinbrüche, zerfallene Zäune, Hütten, bewegungslose Windmühlen, billige Bier- und Weingärten, durch Cabarets und Bordelle ge-

Abb. 211 Vincent van Gogh, Blick auf die
Fabriken von Asnières, 1887; Öl/Lwd;
Saint Louis, The Saint Louis Art Museum.

kennzeichnet. Fabrikschornsteine verleihen der Linie des Horizonts ihren
Rhythmus. Vor den Kornfeldern in der Nähe von Asnières zeichnete van
Gogh die Überreste der Natur, gesehen gegen die harte, undurchlässige
Front von Fabriken und Mietskasernen, und schuf damit eine Interpretation,
die auch seine Bilder von Arles und Saint Rémy auszeichnen, die Landschaft
im schimmernden Gelbton, leuchtend rote Dächer gegen eisig blaue Schlak-
kenhalden und schmutzigen Rauch, der die Farbe des Himmels verdunkelt.[43]
Aus Arles schieb Vincent van Gogh am 21. Februar 1888 an seinen Bruder,
daß er ihm folgen und Paris verlassen solle, denn: *»Il me semble presque impos-
sible de pouvoir travailler à moins que l'on n'ait une retraite pour se refaire, et pour rep-
rendre son calme et son aplomb. Sans cela on serait fatalement abruti.«*[44] Ähnliche Be-
hauptungen wie die, die Großstadt überreize die Nerven, die moderne Stadt
führe zu Degenerationserscheinungen, waren zu jener Zeit häufig. 1885
schrieb der englische Chirurg James Cantlie in seiner weitverbreiteten Bro-
schüre »Degeneration Among Londoners« über den »urbomorbus«, die
»Stadtkrankheit«, durch die jeder Stadtbewohner an Lebenskraft verliere.[45]
1890 lebten fast 40 Prozent der europäischen Bevölkerung in Städten; Lon-
don hatte über 5 Millionen Einwohner und Paris fast 3 Millionen. Das über-
wiegend negative Stadtbild des späten 19. Jahrhunderts erschien aber weni-
ger bei englischen und französischen Künstlern als bei solchen wie van Gogh,
die die Großstadt als Novum betrachteten und auch als fremdes Erlebnis,
dem man möglicherweise entkommen könne und solle. Es waren Künstler,
die selbst aus kleineren Städten stammten und von der Anonymität der Groß-
stadt überwältigt wurden. Bekanntlich sind es zwei Maler, James Ensor und
Edvard Munch, der eine Belgier aus Ostende, der andere aus der provinziel-
len Hauptstadt Kristiania (heute Oslo), bei denen die Begegnung mit Men-
schenmassen auf den Straßen ein Hauptthema ihrer Kunst wurde.
In den Bildern Ensors erscheinen die Straßen und Dächer Ostendes während
der achtziger Jahre des 19. Jahrhunderts als impressionistisch anmutende
Darstellungen, die aus erhöhter Sicht das Bild der Stadt wiedergeben, den

Zeichnungen van Goghs aus Den Haag in ihrer realistischen Auffassung nicht unähnlich, aber in der willkürlichen Wahl des Standortes und der raschen, breiten Pinselführung auch dem französischen Impressionismus verpflichtet.[46] Den Bildern haftet jedoch eine starke Distanzierung gegenüber dem dargestellten Gegenstand an. Die Straßen sind leer oder nur von einzelnen Andeutungen menschlicher Figuren belebt, die innerhalb der Bildkonzeption nebensächlich sind. Dunkelgrau oder schmutziges Gelb beherrscht den Farbton, und die düstere Atmosphäre wird durch rote und blaue Flecken nur noch stärker betont. Die Bildästhetik in Ensors frühen Straßendarstellungen ist aber weniger die des Impressionismus mit seinen nuancierten Farb- und Lichttönen als vielmehr die des frühen Realismus mit dick aufgetragener überarbeiteter Ölfarbe. Einige der Stadtansichten zeigen dann noch ein lineares Gewebe, das über die breitaufgetragenen Farben gelegt worden ist, sie einengt und ihnen entgegensteht wie ein zweites Bild, das darübergelegt wurde. Ensor mißachtete bewußt alle früheren Regeln der Kunst, denn »alle Regeln, alle Systeme der Kunst speien Tod [...] Ich werfe alle bildliche Konformität um.«[47] 1888 findet Ensors Schaffen seinen ersten programmatischen Ausdruck in dem mehr als zehn Quadratmeter großen Bild »Der Einzug Christi in Brüssel«, ein Faschingszug und eine Persiflage auf traditionelle Prozessionen, wo unzählige, karikierte und maskierte Begleiter die zentrale, auf einem Esel reitende Gestalt Christi umgeben, über dem ein riesiges Transparent »Vive la Sociale« verkündet. Politische und religiöse Inhalte sind dem »Einzug« mehrmals unterlegt worden[48], hier aber ist der Zusammenhang der Darstellung des Pöbels mit den Gestalten Dorés und den Stadtvorstellungen des

Abb. 212 James Ensor, Der Einzug Christi in Brüssel, 1888; Öl/Lwd; Slg. Louis Franck.

Realismus zu betonen. Das Entpersonalisierende des Stadterlebnisses, besonders das Erlebnis der umherschweifenden, die Schlucht der engen Straße hinuntertaumelnden Menschenmasse, das Doré andeutete, als er die Menge fast unmerklich zu Schafen umwandelte, akzentuiert Ensor durch die Grimassen der Masken, die alle Gesichtszüge entstellen, verfremden und ironisieren. In der Übertreibung und der Anonymität der Masken, wie auch in der Zusammenballung der Menschen, geht das erkennbar Individuelle unter.

Im Stil und in der karikaturhaften Menschendarstellung weicht Ensor von seinen Vorbildern, den Illustrationen Dorés, wie auch den Bildern der Impressionisten, deutlich ab und erweitert dabei das Spektrum der inhaltlichen Aussage. Schon die monumentale Größe des Bildes verlangt, daß der Betrachter ein anderes Erlebnis vor diesem Bild hat als vor kleineren Darstellungen. Normalerweise vermitteln Bilder in der meßbaren Verkleinerung und der Illusion der dargestellten Objekte rationale Erlebnisse, die auf der klaren Trennung von realer Gegenwart und dargestellter Bildwelt basieren. Bildwelt und Betrachterwelt mischen sich nicht. Ensor aber lädt zu einem Erlebnis anderer Art ein, indem er die Vordergrundfiguren lebensgroß schildert und sie auf einem breiten Horizont dem Betrachter Auge in Auge darbietet. Er umgibt den Betrachter mit der Figurenwelt des Bildes und bezieht ihn in diese ein, die äußerliche Welt dadurch ersetzend. Die Bildwelt wird Teil der physischen Erlebniswelt des Betrachters, aber gönnt ihm nicht den Komfort der spiegelnden Illusion, wie etwa ein Panoptikum oder gar Browns »Work« es noch getan hatten, sondern gibt mit grellen, dicken Farben gerade genug Andeutung einer Illusion, um sie als solche zu erkennen. Auch die Perspektive läßt sich nicht von einem Blickpunkt aus lesen, sondern wechselt mehrmals innerhalb des Bildes, so daß der Betrachter zum Beispiel die Vordergrundfiguren in Augenhöhe sieht, den mittleren Teil des Bildes aber von einem erhöhten Standort aus betrachtet. Alle Festigkeit und leichte Lesbarkeit sind dem Bild und dem Erlebnis des Bildes genommen, so daß es ein Gefühl der Unsicherheit erzeugt, das demjenigen des Tumults und des anonymen Wogens des Menschenhaufens auf der engen Straße gleicht, der dem Betrachter entgegenbrandet und alle, die ihm im Weg stehen, mit Vernichtung bedroht. Die Offenheit und das Vergnügen an der Stadt, die für ein impressionistisches Bild mit Spaziergängern auf den Straßen von Paris und anderswo charakteristisch sind, weichen Gefühlen von Angst und Unbehagen, wenn eine Menschenmenge beziehugnslos, anonym und ohne erkennbares Ziel unter den Bannern radikaler politischer Parolen vordrängt.

1885 feierte die »Parti Ouvrier Belge« ihre Gründung als politische Partei, die in sich verschiedene politische Gruppierungen vereinigte. In diesem Prozeß der Verschmelzung, der innerhalb der Arbeiterklasse eine Synthese suchte, folgte sie dem Beispiel der konservativen Fédération des »Cercles d'Associations Catholiques«, die ebenfalls aus verschiedenen Verbänden eine neue politische Macht formte. In Belgien, nach England das am meisten industrialisierte Land Europas, bis es vom neuen Deutschen Reich überholt wurde, brachte das Wachsen der Großstadt politische Organisationen mit sich, die sich an die Massen wandten, die nun in der Großstadt konzentriert waren. Die P. O. B. entstand, um dem Verlangen der Arbeiter einen organisierten, politischen Ausdruck zu verleihen. Man plädierte für das allgemeine Wahlrecht, wobei sich die Massenparteien wegen ihrer quantitativen Überlegenheit bei zukünftigen Wahlen den Sieg zu sichern glaubten. Die Vorstellungen sozialistischer wie auch konservativer Massenparteien von einer Zukunft der Stadtbewohner wurden aber auch oft negativ eingeschätzt, als eine Zukunft, in der ein moralisch und körperlich kranker, nicht vertrauenswürdiger und unberechenbarer Pöbel die Stadt beherrschen würde: Als die Masse anfing, eine hoch organisierte Macht zu werden, schaute man ängstlich auf die Tage

der Pariser Kommune zurück, wie man dann auch ängstlich bei jedem Streik der Arbeiter das Gespenst einer kommunistischen und anarchistischen Zukunft erblickte.

Louis Wuarin beschrieb folgendermaßen die Situation mit ihren Ängsten und Vorahnungen, die sich auf die Großstadt konzentrierten:

»Oft herrscht zwischen Arbeitern und Arbeitgebern eine feindselige Stimmung, und einige Streiks erscheinen wie der Ausbruch eines Bürgerkrieges. Dazu muß man bemerken, daß das Wohnen in Städten [...] eine Anlage zu Streit, zu Ausbrüchen von Gewalttätigkeit mit sich bringt. Menschenmassen haben, wie schon öfters bemerkt worden ist, ihre eigene Psychologie, die dem gesunden Menschenverstand nicht entspricht.«[49]

Auch in Amerika, wo am 1. Mai 1886 in Chicago der »Haymarket Riot« nur der brutalste Fall des sozialen Kampfes war, betrachtete man die Zukunft mit den immer stärker anwachsenden Großstädten und deren Bevölkerungskonzentrationen mit Unbehagen und Furcht vor tiefgreifenden sozialen Umwälzungen.

»Nachdem sich unsere Einwohnerzahl mehrmals vermehrt hat, und unsere Cincinnatis zu Chicagos geworden sind, unsere Chicagos zu New Yorks, und unsere New Yorks zu Londons, nachdem sich unsere Klassenantipathien vertieft haben, wenn bewaffnete und gedrillte sozialistische Organisationen in jeder Stadt sind und sich die gewissenlose und brutale Macht der eingeschlossenen Menge voll entfaltet hat [...] DANN kommt die wahre Prüfung unserer Institutionen [...]«[50]

Es war das weit verbreitete Unbehagen an der Stadt und an der Häufung Millionen gesichts- und namenloser Menschen, das bildlichen Ausdruck in Ensors »Einzug Christi in Brüssel« findet. Gegenüber den Darstellungen der Impressionisten hat sich das Bild der Stadt nach 1880 grundlegend gewandelt. Nicht mehr zufriedene Bürger auf breiten Boulevards im hellen Sonnenlicht, sondern mitleiderregende Gestalten in den »slums« der Industriestädte prägen die Vorstellung von der Großstadt.

Für die weitere Darstellung der Stadt in der europäischen Malerei spielt Edvard Munchs Bild »Abend auf der Karl-Johan-Straße« eine herausragende Rolle, da es zahlreiche Künstler beeinflußte. Die historische Bedeutung des Bildes läßt sich jedoch klarer im Vergleich mit früheren Bildern erkennen. Schon James McNeill Whistler, der die geheimnisvolle nächtliche Stimmung der Stadt zu seinem künstlerischen Anliegen erhob, entfernte sich von der spätimpressionistischen Kunstauffassung, indem seine Ziele weniger in der Darstellung eines äußeren Erlebnisses lagen, als vielmehr in der Absicht, eine subjektive Reaktion beim Betrachter hervorzurufen. Whistlers Bildvorstellungen, in denen eine einzige Farbe dominiert, finden sich, kombiniert mit Einflüssen japanischer Kunst, mittelalterlicher Kirchenfenster und impressionistischer Straßenszenen in Louis Anquetins Gemälde »Rue, le soir, 5 heures« von 1887. Mit der Straße ist die Avenue de Clichy auf dem Montmartre gemeint, wo Anquetin wohnte. Die exakten Orts- und Zeitangaben leiten sich vom Impressionismus ab, insbesondere seiner Wertschätzung der persönlichen Erfahrungen des Malers und der Bedeutung des Bildes als Dokumentation dieses Phänomens. Mit seinen an Whistler erinnernden Blauvariationen zielt Anquetin aber mehr auf die Stimmung eines regnerischen Herbstabends, wo die gelbgrünen Gaslampen einer Metzgerei gegen die Dunkelheit ankämpfen.[51] Das Bild lebt vom Kontrast des abendlichen Erlebnisses einer Straße auf dem Montmartre, und der damit verbundenen Umformung aller Gegenstände, seien es Menschen oder Bäume, mit den geheimnisvollen Harmonien der Hauptfarbe und ihrer Komplementärfarben. Während bei Whistler die Stadt zu einem neuen ästhetischen Gebilde wurde, wird hier der Mensch in einen ästhetischen Gegenstand umgewandelt.

Anquetins Bild beeinflußte Vincent van Gogh, als er im September 1888 sein blau-goldenes Nachtbild des ›Café Terrace in Arles‹ malte, und das er seiner

Abb. 213 Louis Anquetin, Rue, le soir, 5 heures (La place Clichy), 1887; Öl/Lwd; Hartford, Wadsworth Atheneum, The Ella Gallup Sumner and Mary Catlin Sumner Collection.

Schwester beschrieb als »[...] *un nouveau tableau représentant l'exterieur d'un café le soir. Sur la terrasse il y a de petites figurines de buveurs. Une immense lanterne jaune éclaire la terrasse, la devanture, le trottoir, et projette même une lumière sur les pavés de la rue qui prend une teinte de violet rose. Les pignons des maisons d'une rue qui file sous le ciel bleu constellé, sont bleus foncés ou violets avec une arbre vert. Voilà un tableau de nuit sans noir, rien qu'avec du beau bleu et du violet et du vert et dans cet entourage la place il-luminées se colore de souffre pâle, de cetron vert. Cela m'amuse énormément de peindre la nuit sur place.*«[52]

Abb. 214 Vincent van Gogh, Das Café Terrace, Place du Forum, Arles, 1888; Öl/Lwd; Otterlo, Rijksmuseum Kröller-Müller.

Wie bei Anquetin gibt es eine doppelte Bewertung, auf der einen Seite das Bild als Dokument des Malers, an einem bestimmten Ort zu einer genauen Zeit, und auf der anderen Seite die Absicht, durch den Gebrauch von Komplementärfarben dieses Erlebnis einer ästhetisierenden Ordnung unterzuordnen, aus dem Spezifischen etwas künstlerisch Universelles zu machen. Ein ähnlicher Vorgang führt zu Edvard Munchs »Abend auf der Karl-Johan-Straße«, wobei Munch aber alles andere als eine harmonische Komposition beabsichtigte.

Auch Munch nahm impressionistische Stadtdarstellungen, besonders die von nordischen und französischen Städten, die schon von Frits Thaulow, Christian Krogh und anderen norwegischen Künstlern nach französischen Vorbildern ab 1882 gemalt worden waren, zum Ausgangspunkt für seine eigenen Bilder. Seine ersten impressionistischen Stadtbilder zeigen 1884 den Blick auf den sonnenbeleuchteten Olav-Ryes-Platz, den er aus Fenstern der Wohnung seiner Familie sehen konnte.[53] Nicht nur in der Betonung des Lichtes und anderer optischer Phänomene oder dem erhöhten Standort, sondern auch in der Darstellung eines alltäglichen Erlebnisses unterwirft sich hier Munch ganz dem naturalistischen Ethos des Impressionismus. Nachdem er ab 1889 längere Zeit in Paris war und sich dort direkt mit zeitgenössischen Kunstentwicklungen befaßte, änderte er seine Stadtdarstellungen. Ansichten der Rue Lafayette (1891), von einem Balkon aus gesehen, behalten die frühere impressionistische Sehweise von erhöhtem Standpunkt bei, betonen jetzt aber den Eindruck rascher, nie aufhörender Bewegung, die auf den fremden Straßen stattfindet. Munchs Bilder übertreiben die Perspektive, betonen die Diagonale in jedem verlängerten Pinselstrich und lassen die Formen zusammenschwimmen, so daß ein Gefühl von rascher, sich fortsetzender Bewegung entsteht in den verschwommenen Taxen, Karossen und vorwärtstreibenden Menschen.

Mehr aber als diese dynamisierten Visionen der Stadtstraße mit ihrem Betrieb fesselten Munch die Straßen Kristianias, als er sie aus der Sicht eines Spaziergängers darstellte, nicht mehr vom entfernten und erhöhten Blickpunkt der Pariser Szenen. Kristiania war eine bedeutend kleinere Stadt als Paris und konzentrierte ihr kulturelles und kommerzielles Leben auf einen einzigen Ort, die Karl-Johan-Straße. Anonymität und Isolation waren hier weniger wahrscheinlich. Vielmehr handelte es sich um eine Straße, auf der man immer Bekannte traf. Munchs Bilder der Karl-Johan-Straße lassen sich denn auch auf benennbare Erlebnisse zurückführen, wodurch die Straße ein Teil biographischer Erinnerungen wird und nicht mehr das fremde Wesen der Pariser Straße ist. Das Gefühl von Isolation entsteht hier in einem Vorgang von Ablehnung, durch den alle vertrauten Beziehungen in fremde und bedrohliche Begegnungen umschlagen. Das Erlebnis beschrieb Munch in einer Liebesgeschichte, als er die Straße entlang lief und seine Geliebte suchte:

Abb. 215 Edvard Munch, Abend auf der Karl-Johan-Straße, 1893; Öl/Lwd; Bergen, Rasmus Meyers-Sammlung.

»[...] *Und endlich kam sie* [...] *Er sah nur ihr bleiches, etwas plumpes Gesicht, schrecklich bleich in den gelben Lichtspiegelungen und gegen den blauen Himmel. Nie war sie so schön wie jetzt als er sie sah* [...] *Sie grüßte mit einem schiefen Lächeln und ging weiter* [...] *Er fühlte sich so leer und so alleine* [...] *Plötzlich erschien alles unheimlich still. Die Geräusche der Straßen schienen weit weg zu sein, als ob sie irgendwo von oben*

Abb. 216 Theophile Steinlen, Le cortège, um 1895; Kohle und Pastell; Chicago, The Art Institute of Chicago.

kämen. Seine Beine fühlte er nicht mehr. Sie wollten ihn nicht weiter tragen. Alle Menschen, die vorbei kamen, sahen so verfremdet und monströs aus, und er glaubte alle starren auf ihn hin, alle diese Gesichter bleich im Abendlicht.«[54]

In den äußeren Gegebenheiten ist Munchs »Abend auf der Karl-Johan-Straße« mit seinen in der Dämmerung spazierenden Menschen, die zum Teil vom Licht der Gebäude beleuchtet werden, Anquetins Bild von der Avenue Clichy ähnlich. Wo Anquetin die Stadt aber ästhetisierte, verwandelte sie Munch zu einem Ort des Unbehagens und der psychologischen Krise, in dem die Menschen ihre individuellen Gesichtszüge verlieren und als eine dichte, dunkle Masse mit starrenden, gelblichen Grimassen ohne Erkennen an der einzelnen Gestalt vorbeiströmt, die allein auf der Straße umherläuft, oder auch dem Betrachter entgegenkommt, der hochschauen muß und deshalb untergeordnet erscheint und nicht, wie bei den Impressionisten, in kontrollierender Stellung von erhöhtem Standpunkt hinunterblickt. Noch mehr als Ensor stellt Munch die Stadtbevölkerung auf der Straße als entindividualisiert dar, als eine unzerteilbare wesentlich unmenschliche Masse in anonymer Uniformierung, die nur ihr eigenes Dasein instinktiv anerkennt und jedem Einzelnen feindlich gegenübersteht, ob dieser nun nüchterner Betrachter, kreativer Künstler oder ein verzweifelt umherirrender Liebhaber ist. Die Menschenmasse der Stadt verlangt Unterordnung.

Um solchen Eindrücken der negativen, zerstörerischen Menschenmassen in der modernen Großstadt zu entgehen und ihnen entweder in der Zelebrierung des großbürgerlichen Großstadterlebnisses oder durch den politischen Kommentar auf die Macht der proletarischen Klasse einen eher positiven Inhalt zu verleihen, versuchten Künstler der Jahrhundertwende, sie zu individualisieren. Dies geschah hauptsächlich durch Hervorhebung einzelner Gestalten innerhalb des Straßenbetriebs, wie in der Zeichnung »Le Cortège« (um 1895) von Théophile Steinlen, in der, wie bei Munch, eine Menschenmenge auf einem Bürgersteig neben einer Straße entlangläuft. Wo sie bei Munch oder Ensor aber dem Betrachter entgegenströmt, läuft sie hier in das Bild hinein, wodurch der Betrachter aufgefordert wird, an dem Geleitzug teilzunehmen.

Pierre Bonnard wiederum veröffentlichte 1895 unter dem Titel »Quelques aspects de la vie de Paris« eine Serie von Lithographien, die jeweils einen friesartigen Hintergrund stereotyper Großstadtmetaphern, wie Häuserfronten, Geschäftsauslagen oder Reihen wartender Droschken zeigen, vor denen Spaziergänger, Hunde, Kinder oder Radfahrer wie auf einer Theaterbühne agieren. In ähnlicher Weise beschrieb in New York Theodore Dreiser die Stadt als eine bewundernswerte Anhäufung von unzähligen Individuen und als Kaleidoskop von Variationen, das sich dem Betrachter darbietet:

»The glory of the city is its variety. The drama of it lies in its extremes. I have been thinking today of all the interesting characters that have passed before me in times past on the streets of the city: generals, statesmen, artists, politicians, a most interesting company, and then of another company by no means so distinguished or so comfortable – the creatures at the other end of the ladder who, far from having brains, or executive ability, or wealth, or fame, have nothing save a weird astonishing individuality [...]«[55]

In seinem Roman »Der Genius« erzählte Dreiser 1915 von einem Maler, Eugene Witla, der von Chicago nach New York zieht, um in der zweitgrößten Stadt der Welt – die Einwohnerzahl New Yorks wuchs von weniger als 1 Million auf fast 3,5 Millionen zwischen 1870 und 1900 – Erfolg zu erringen, denn New York sei *»das Ziel aller ehrgeizigen Menschen.«*[56] Nirgends waren Reichtum und Macht so konzentriert wie in dieser Stadt der Industrie und des Geschäfts, in der kurz vor 1900 insgesamt 1265 Millionäre wohnten, 30 Prozent aller Besitzer extremen Reichtums in den Vereinigten Staaten. Sie war aber auch eine Stadt von Einwanderern, in der über die Hälfte der Einwohner

nichtamerikanischer Abstammung waren, und eine Stadt, in der zwei Drittel der Bevölkerung 1903 in überfüllten, sechs Stockwerke hohen Häusern wohnten, wobei durchschnittlich 300 Menschen in 84 kleinen Zimmern lebten.[57] Die Darstellung dieses Milieus, mit *»such seething masses of poeple, such whirlpools of life!«* setzte sich in Dreisers Roman der Maler Eugene Witla zum Ziel seiner Kunst, und mit diesem Ziel kam er der ersten bedeutenden Gruppe amerikanischer Künstler des 20. Jahrhunderts, der sogenannten »Ash Can School«, der »Mülleimerschule«, schon sehr nahe. Den Kern der Gruppe formten fünf Maler – Robert Henri, George Luks, William J. Glakkens, John Sloan und Everett Shinn –, die mit drei anderen Künstlern von der Frühjahrsausstellung der National Academy of Design 1907 zurückgewiesen worden waren und dann im Februar 1908 in New York bei der Macbeth Gallery gemeinsam ausstellten. Von Kritikern »Apostel der Häßlichkeit« getauft, malten sie in realistischem, nur leicht vom Impressionismus beeinflußten Stil die Großstadt New York, in die sie gezogen waren: Coney Island, Union Square, die Bowery, Washington Square, die neuen Hochbahnen, den Betrieb in den Straßen, die Gassen mit spielenden Kindern, die düsteren Wohnungen mit ungemachten Betten und die Cafeterien.[58] John Sloans »Hairdresser's Window« (1907) lenkt voyeuristisch den Blick des Betrachters über die Köpfe von einigen Zuschauern hinweg auf eine schmutziggelbe Wand, auf der rasch hingepinselte Schilder für Frisierprodukte wie auch für billiges, chinesisches Essen werben. Umrahmt von einem niedrigen Fenster, ist eine plumpe Friseuse mit gebleichtem Haar und einer Hochfrisur zu sehen, die sich anschickt, einer Kundin das rote Haar ebenfalls zu bleichen, um sie der Tagesmode anzupassen.[59] Die Mischung von vorsichtiger Beobachtung des Lebens auf den Straßen New Yorks mit einer Spur von sentimentalem Humor charakterisiert den etwas romantischen Blick Sloans und der anderen amerikanischen Realisten auf die Großstadt, insbesondere auf das Freizeitleben in den Straßen und Vergnügungslokalen. Die Bilder sind im wesentlichen Genrebilder, die in der Stadt eine unerschöpfliche Quelle von Anregungen finden und die dadurch trotz der Schilderungen der Armut, der Überbevölkerung und des Schmutzes einen unwiderstehlichen, naiven Optimismus ausstrahlen. Die Stadt New York verkörpert demokratische Hoffnung und Stolz in ihrer Vielfalt und ihrem nie aufhörenden Getriebe, wie es auch Walt Whitman in seinem »Mannahatta« feierte:

»[...] The mechanics of the city, the masters, well-form'd, beautiful-faced, looking you straight in the eyes, Trottoirs throng'd, vehicles, Broadway, the women, the shops and shows, A million people – manners free and superb – open voices – hospitality – the most courageous and friendly young men, City of hurried and sparkling waters! city of spires and masts! City nested in bays! my city!«[60]

Die geistige Verwandtschaft mit Walt Whitman, die stilistische Nähe zu Manet und auch zur holländischen Malerei des 17. Jahrhunderts deuten auf den Geist des 19. Jahrhunderts, aus dem die amerikanischen Realisten ihre Kunst wesentlich formten. Das Novum »Stadt« bedeutete auch zugleich das eigentlich Neue in ihrer Kunst. An den avantgardistischen Neuerungen der Kunst ihrer Zeit nahmen sie nicht teil. Den Blick, den sie auf die Stadt warfen, sah dann die Stadt auch als eine Anhäufung überschaubarer und leicht zu erfassender Einzelheiten, die sich im Rahmen eines begrenzten Bildfeldes auf einfache Weise erzählen lassen – New York als übergroßes »village« – oder als voyeuristisch beobachtete Geliebte. Aber auch die Künstler, die sich seit 1908 um Alfred Stieglitz und seine Galerie »291« in der Fifth Avenue sammelten und die aus Paris und München die neueren Tendenzen der Malerei mitbrachten, strebten danach, das Bild New Yorks festzuhalten. Weniger jedoch als die Menschen der Stadt waren es die neuen Gebäude, die sie fesselten, die Wolkenkratzer, jene Kathedralen des Konsums und der Industrie, die eine mo-

Abb. 217 John Sloan, Hairdresser's Window, 1907; Öl/Lwd; Hartford, Wadsworth Atheneum, The Ella Gallup Sumner and Mary Catlin Sumner Collection.

derne Gotik versprachen, die die Türme des Mittelalters weit überschatten
würde. Max Weber malte 1912 aus erhöhter Sicht, wie früher die Impressioni-
sten, jetzt aber wie aus einem der oberen Stockwerke eines Hochhauses gese-
hen, einen Blick auf die Stadt, die er mit einer Art von kubistischem Gewebe
überzog. Die »skyscrapers« erscheinen als klar organisierte, kristalline Struk-
tur, die dem Himmel entgegenwächst und die ungeordneten Dächer niedri-
ger Wohnhäuser im Vordergrund triumphierend überragt. In einem Gemälde
von Sloan (»The City from Greenwhich Village«, 1922) dagegen schimmert
die neue Stadt der »chopped out towers« (der herausgehackten Türme) rosa
wie enthäutetes Fleisch, fremd und unbehaglich über den goldbeleuchteten
Wohnungsvierteln der »alten« Stadt, die ihrerseits kaum dreißig Jahre exi-
stierte. Beides sind Wunschvorstellungen. Weber sieht die Vision einer neuen
Zeit mit dem Reiz der Neuheit; Sloan die Erinnerungen an eine Vergangen-
heit, aus der sich die Werte der Kleinstadt auf die Metropole übertragen las-
sen. Wo Sloan dann die Gewalt der »chopped out towers« erkannte, sah We-
ber, wie Stieglitz, eine Stadt wachsen, die neue Wertvorstellungen verlangte:
»Is that beauty? I don't know. I don't care. I don't use the word beauty. It is life.«[61]
Weber lebte von 1905 bis 1909 in Paris, wo er bei Henri Matisse studierte, die
großen Cézanne-Ausstellungen im Salon d'Automne 1905 und 1906 besuchte
und den frühen Entwicklungen des Kubismus bei Picasso und Braque folgte.
Sein Bild der New Yorker »skiline« hatte Vorläufer schon 1909 in Picassos
Ansichten von Morta de Ebro und Braques Bildern aus La Roche-Guyon, in
denen die kubistische Stadtdarstellung bereits vollständig ausgeprägt war.
Während bei Braque und Picasso der Kubismus im wesentlichen eine neu-
trale, entpersonalisierte Formensprache bedeutete, wurde er bei Weber zum
Sinnbild der Modernität, »a search for form in the crystal«, vergleichbar den
»Kristallen« der Wolkenkratzer Manhattans mit ihren endlosen Fensterrei-
hen aus spiegelndem Glas, die als Zeichen menschlicher Erfindung und Krea-
tivität in den Himmel ragten. Diese Umwertung des Kubismus zu einer ex-
pressiven Bildsprache, die eigentlich keinen erkennbaren Gegenstand, wie
etwa den Wolkenkratzer, nötig hat, um den Inhalt des modernen Stadterleb-
nisses vorzutäuschen, läßt sich wieder in Webers »Chinese Restaurant« (1915)
erkennen, dessen Entstehung der Künstler später beschrieb:
»On entering a Chinese Restaurant from the darkness of the night outside, a maze and
blaze of light seemed to split into fragments the interior and its contents, the human and
the inanimate. For the time being the static became transient and fugitive – oblique pla-
nes and contours took on vertical and horizontal positions, and the horizontal became ob-
lique, the light so piercing and luminous, the color so liquid and the life and movement so
enchanting! To express this, kaleidoscopic means had to be chosen.«[62]
Wenigstens seit der Romantik hatten Künstler ihre subjektive Sicht eines Er-
lebnisses als Rechtfertigung für ihre von der Realität abweichenden Darstel-
lungen angeführt. In der Art, wie Weber den Eintritt aus der Dunkelheit in
ein hellerleuchtetes Zimmer beschreibt, folgt er dieser Auffassung und erläu-
tert gleichzeitig seine expressive Anwendung des Kubismus. Auf seinem Bild
verlieren sich die Gegenstände jedoch nur als Fragmente von Tischen, Tape-
ten, Vorhängen und eines schwarz-weiß karierten Fußbodens, die dargestellt
werden, um in ihrer Zersplitterung den Eindruck von Licht, Bewegung und
heterogener Farbigkeit hervorzurufen, ein alltägliches Erlebnis, das eintritt,
wenn man aus der Dunkelheit in das grelle Licht und die sinnentleerte Bunt-
heit eines billigen Eßlokals kommt. Weber versucht hier, die unharmoni-
schen und harten Gegensätze der Großstadt in eine abstrakt-lesbare Bildspra-
che umzusetzen.
Um das Erlebnis des Lichts, der Bewegung und der Dynamik der Großstadt
darzustellen, näherte sich Weber den Arbeiten der italienischen Futuristen,
wie auch andere amerikanische Künstler – John Marin, Abraham Walkowitz,

Abb. 218 Max Weber, Chinese Restaurant,
1915; Öl/Lwd; New York, Whitney Museum of
American Art.

Joseph Stella –, die das moderne New York darzustellen versuchten. Stella, der 1896 aus Italien einwanderte und 1912 während eines Europaaufenthalts die Futuristen-Ausstellung in Paris besuchte, kam ihren Werken und Idealen besonders nahe, als er nach seiner Rückkehr in New York das Motiv einer neuen Kunst sah und es mit den Parolen des Futurismus beschrieb:

»Steel and electricity had created a new world. A new drama had surged from the unmerciful violation of darkness at night, by the violent blaze of electricity, and a new polyphony was ringing all around with the scintillating, highly-colored lights. The steel had leaped to hyperbolic altitudes and expanded to vast latitudes with the skyscrapers and with bridges made for the conjunction of worlds. A new architecture was created, a new perspective [...] New York [...] monstrous dreams [...] unheard-of riches, frightful poverty. Gigantic jaw of irregular teeth, shiny black like a bulldozer, funereal gray, white and brilliant like a minaret in the sunlight, dull, carvernous black like Wall Street after dark. Clamorous with lights, strident with sounds [...]«[63]

Abb. 219 Joseph Stella, Brooklyn Bridge, 1918–20; Öl/Lwd; New Haven, Yale University Art Gallery, Gift of the Collection Societé Anonyme.

Stahl und Elektrizität werden zu gottähnlichen Wesen, die dem toten Material der Straßen und Gebäude Leben einhauchen, eine mechanische Vitalität, die Joseph Stella auch in seinen Bildern zu erwecken suchte. Mehrmals wurde die Brooklyn-Bridge von ihm als explosive, schreiende Synthese in dunklem Violett und ätzendem Gelbgrün gemalt, im Zusammenprall von Dunkelheit und Licht, während sich die Diagonalen der stählernen Kabel und die Senkrechten der steinernen Stützen zu einem saugenden Tunnel formen, um dann in die gleißende Helligkeit aufzufliegen.

Stellas Lobgesänge auf die Brooklyn-Bridge lesen sich teilweise wie Marinettis futuristisches Manifest von 1909. In der Betonung des Straßenverkehrs und der Menschenmassen in der modernen Großstadt hielt sich Marinetti an die Bildinhalte des Impressionismus, die er mit seinen ideologischen Interessen an der Arbeiterbewegung und der Revolution verband. Auch die futuristischen Maler Umberto Boccioni, Carlo Carrà, Luigi Russolo, Gino Severini und Giacomo Balla zeigen in ihren Frühwerken eine merkwürdig eklektizistische Mischung: die Frau des »fin-de siècle« wird auf den Großstadtstraßen in der Malweise des spätimpressionistischen Divisionismus dargestellt. In seinen Beschreibungen jedoch wendet sich Marinetti von allen Vorbildern ab und entwickelt neuartige Prinzipien des Dynamismus. Das gleiche gilt für die Faszination und enthusiastische Verherrlichung alles Mechanischen und der Neuheit der Maschinen. Im Technischen Manifest, das am 11. April 1910 als Flugblatt in Mailand erschien und 1912 in Herwarth Waldens Zeitschrift »Der Sturm« anläßlich der ersten Futurismus-Ausstellung in Berlin abgedruckt wurde, beschrieben die Maler die Ziele ihrer Kunst:

»In der Tat, alles bewegt sich, alles rennt, alles verwandelt sich in rasender Eile. Niemals ist ein Profil unbeweglich vor uns, sondern es erscheint und verschwindet unaufhörlich [...] Um ein menschliches Antlitz zu malen, muß man es nicht malen; man muß die ganze Atmosphäre geben, die es umhüllt [...] Wie oft sahen wir nicht an der Wange der Person, mit der wir uns unterhielten, das Pferd, das weit hinten am anderen Ende der Straße daherlief [...] Der Autobus stürzt sich in die Häuser, an denen er vorbeisaust, und die Häuser stürzen sich auf den Autobus und verschmelzen mit ihm in eins.«[64]

Abb. 220 Umberto Boccioni, Der Lärm der Straße dringt ins Haus, 1911; Öl/Lwd; Hannover, Sprengel Museum.

Fast wie Illustrationen der Thesen des Manifestes wirken dann Boccionis Bilder, besonders, nachdem er im Oktober 1911 in Paris die kubistische Bewegung kennengelernt hatte. Die Bilder, wie »Der Lärm der Straße dringt ins Haus«, die er noch vor der ersten Pariser Futuristen-Ausstellung im Februar 1912 malte, zeigen eine Mischung aus Pinselführung und Farbe des Divisionismus und den facettierten Formen des analytischen Kubismus, um »die Hauptsensation« des Bildes zu verwirklichen, wie Boccioni im Ausstellungskatalog schrieb:

»[...] was man beim Öffnen eines Fensters erlebt: das ganze Leben und der Lärm der Straße rasen hinein zur gleichen Zeit wie die Bewegung und die Realität der Gegenstände

draußen. Der Maler beschränkt sich nicht darauf, das darzustellen, was er im Quadrat des Fensterrahmens sieht, wie ein einfacher Photograph, er stellt auch das dar, was er sieht, wenn er von jeder Seite des Balkons herunterschaut.«[65]

Der Fensterblick der Impressionisten, der es ermöglichte die Stadt aus der Distanz zu beobachten, so daß sie als künstlerisches Objekt erschien, wird von Boccioni aufgehoben, indem er versucht, den Lärm und die Bewegung der Straße mit ins Bild aufzunehmen. Nach seinen eigenen Vorstellungen wollte er in seiner Malerei eine Synthese aus Zeit, Ort, Form, Farbe und Ton bilden. Er erreicht dieses Ziel durch die Auswahl der Farben, das Aufeinandertreffen der Farbflächen, die ineinanderstürzenden Fassadenteile, vor allem aber durch die Verbindung der großen Rückenfigur auf dem Balkon mit den Szenen auf der Straße, wobei sich Häuser, Baustelle, Gestalten, Pferde und die Rückenfigur auf dem Balkon teilweise durchdringen. Figur und Umgebung werden dadurch eins und unzertrennlich, was noch durch den kubistischen Bildaufbau unterstrichen wird, der jede räumliche Distanzierung zerstört. Indem die Stadt als eine Vermengung von Gebäuden, Menschen, Tieren und Bewegung gezeigt wird, überwältigt sie den Menschen. Die Stadt gibt nicht mehr die Tätigkeit und Kreativität des Menschen wieder, sondern wird ihrerseits zur selbständigen vitalen Macht. Sie ersetzt die Natur, und in ihrer Technologie, Organisation und Institutionalisierung ist der Mensch in seiner entpersonalisierten Rolle nur noch eine Komponente unter vielen, er wird zum passiven Organ und ist gezwungen, die irrationale Macht der Stadt anzuerkennen.

Abb. 221 Robert Delaunay, Eiffelturm, Champs de Mars, 1911; Öl/Lwd; Chicago, The Art Institute of Chicago.

Wie schon im Impressionismus zeigen auch Stadtbilder des Futurismus in der Regel weder bekannte Gebäude noch repräsentative Straßen oder Denkmäler. In Kunstwerken, in denen Gegenwart und Zukunft euphorisch gefeiert werden, vermag die Vergangenheit nicht aktuell zu sein. Geräusche, Bewegung, Züge, Straßenbahnen, Omnibusse, Automobile, anonyme Baustellen, namenlose Restaurants und billige Tanzlokale verkörpern die Großstadt, oft menschenleer wie auch die Pläne der futuristischen Città nuova von Antonio Sant' Elia. Als Alternative zu den alten Schlössern und Kirchen erschienen die neueren Ingenieurbauten: in New York die »Brooklyn Bridge« von Joseph Stella und bei Künstlern in Paris der Eiffelturm, beides Konstruktionen der achtziger Jahre, die als »Wunder der Technik« anerkannt waren.

Georges Seurat feierte den Turm schon 1889 in einem kleinen, pointillistischen Bild, aber er ist in der Kunstgeschichte hauptsächlich mit Robert Delaunay verbunden, der 1909 anfing, eine Serie von Bildern zu malen, in denen der Turm das zentrale Motiv ist.[66] Delaunay malte nicht wie Seurat das filigrane, aber starre Netz der Eisenträger, sondern löste die Konstruktion des höchsten Turms der Welt unter einem Bombardement von Licht auf, das den Turm in hellen, scharfen Flächen sowohl umgibt als auch durchschneidet. Wolken, Licht, Turm und die Gebäude der Umgebung geraten als disparate Elemente in Bewegung, um als Gleichnis für die »simultanéité« der universellen Abläufe und Gegenstände ihren bildlichen Rhythmus zu erlangen.[67] Delaunay stellte seine »Tour Eiffel«-Bilder 1911 im Salon d' Automne aus, sonderte sich aber von den Anhängern des Kubismus ab, mit denen er noch im Jahr davor gemeinsam ausgestellt hatte.

1911 stellte bei den Kubisten auch Fernand Léger aus, der in seinen Bildern ähnliche Ziele verfolgte wie Delaunay und seine Bilder als »Kunst des dynamischen Divisionismus« bezeichnete. Sein Anliegen war die »neue Schönheit« des modernen, mechanisierten Lebens, vor allem des Lebens in der Stadt.[68] »Les Fumées sur les toits« zeigt den Ausblick aus Légers Dachkammer über die Dächer des Quartier Latin. In Farben, die von einem hellen Rosa über Blau zu dunklem Grau abgestuft sind, zeigt er Lichtstrahlen, Dächer, Rauch und Regenwolken, die einander durchdringen, um ein kubistisches

Zerbrechen der Formen zu erreichen. Inhaltlich aber wird Paris als Gesamtkunstwerk dargestellt, in dem Vergangenheit und Gegenwart zu einer Synthese verschmolzen werden. Die Stadt wird als dynamische, ewig in Bewegung befindliche, aber sich niemals verändernde Einheit gesehen, wie es 1910 der Dichter Georges Duhamel ausdrückte:

»Die Stadt ist der größte Gott. Imposanter Organismus, überragender Ausdruck des Lebens, in ihr besteht mehr als alles sonstige die Form, d. h. Festigkeit mitten in Mutabilität. Die nie aufhörende Erneuerung ihrer Substanz ändert nicht die Identität.«[69]

Abb. 222 Fernand Léger, Les fumées sur les toits, 1911; Öl/Lwd; Chicago, The Art Institute of Chicago.

In noch monumentalerer Weise erschien das Motiv der Stadt in Légers Werk nach dem Ersten Weltkrieg, als er sich 1919 mit dem Bild »La Ville« befaßte. Es ist nicht mehr der gezielte Ausblick aus einem Fenster, vielmehr werden Fragmente von Gebäuden, Türmen, Treppen, Geländern, Säulen, Rauch, Buchstaben und Schildern in Komplementärfarben abrupt und ohne jegliche räumliche Illusion gegeneinandergesetzt.[70] Deskriptiv, jedoch ohne direkt zu beschreiben, schildert Léger die Stadt in isolierten, wie von Filmschnitten zerlegten Einzelelementen, die er mit roboterähnlichen Maschinenmenschen kombiniert, den entpersonalisierten, klassenlosen Arbeiten der von morgen. Légers Zukunftsvision einer gereinigten, mechanisierten Stadt mit einer geläuterten Menschheit vertritt den Optimismus eines Teils der Avantgarde der Malerei, wie er sich in den zwanziger Jahren auch in der Architektur niederschlug oder in Künstlergruppierungen wie »De Stijl« in Holland oder dem deutschen »bauhaus« manifestierte. Für sie bildete die Stadt ein wichtiges Betätigungsfeld, in der Malerei spielt diese Art der positiv gesehenen Stadt jedoch kaum eine Rolle. Paul Citroens Fotocollage »Metropolis« von 1923, worin fragmentierte Ansichten von Gebäuden und Straßen europäischer und nordamerikanischer Großstädte in einem zackigen, geometrischen Rhythmus gestaltet werden, ist eine der wenigen Ausnahmen. Légers Menschenautomaten ließen sich aber leicht in das Gegenteil seines Optimismus umdeuten, nämlich als Kritik an der Stadt und den dort lebenden Menschen. Schon vor Léger erschienen in den Bildern Giorgio de Chiricos ähnliche pseudomenschliche Wesen, die aber wie gesichtslose Schneiderpupen und nicht wie futuristische Roboter aussehen. Seine trocken gemalten »manichini« stehen auf leeren Plätzen, wo lange, tiefe Schatten über braunem Pflaster liegen, die Sonne die leeren Hausfassaden in leuchtend gelbes Licht taucht und ein giftig grüner Himmel bewegungslos über der Szene schwebt. Die Stadt wird zu einem Ort unheimlicher Geschehnisse, wo alle Logik versagt und der Mensch seine Menschlichkeit verliert, als entindividualisierter »manichino« aber selbst wieder bedroht erscheint. De Chiricos Bilder setzten sich aber auch mit der Vergangenheit auseinander, den Straßen und Plätzen von Ferrara sowie seinen antiken Monumenten und dokumentieren damit den Gegensatz zwischen Vergangenheit und Gegenwart oder, besser, einer mechanisierten, unsicheren Zukunft, wie aus den geometrischen Figuren, den technischen Werkzeugen und den Fabrikschloten hervorgeht. Weder Vergangenheit noch Zukunft garantieren in diesen Stadtvisionen menschliches Wohlbefinden.

Die überwiegende Einseitigkeit von de Chiricos zynischem Pessimismus oder auch der naive Optimismus von Léger sind in Bildern vor dem Ersten Weltkrieg ungewöhnlich. Die Einstellung der Künstler gegenüber der Stadt war meistens positiv, zumindest sahen sie auch im Negativen noch positive Elemente, wie die Möglichkeit, die Stadt zu verändern. Während des Ersten Weltkriegs – und bei den deutschen Expressionisten schon kurz davor – änderte sich diese Einstellung. Vor allem wandelte sich das Bild in den ideologischen und politischen Auseinandersetzungen nach dem Krieg zu einer feindseligen Auffassung gegenüber der Großstadt. Die kritischen Schriften zu den Problemen der Großstadt, die früher in England und Frankreich erschienen waren, kamen nun aus Deutschland und Amerika.[71]

Abb. 223 Fernand Léger, La ville, 1919; Öl/Lwd; Philadelphia, Museum of Art, A. E. Gallatin Collection.

Abb. 224 Giorgio de Chirico,
Die beunruhigten Musen, 1916–17;
Gouache auf Pappe; München, Bayerische
Staatsgemäldesammlungen.

Abb. 225 Georgia O'Keefe, The Shelton
with sunspots, 1926; Öl/Lwd; Chicago, The
Art Institute of Chicago.

Ähnlich verhielt es sich mit der Malerei. Die Situation änderte sich bereits um 1910, als die Avantgarde internationale Beachtung fand und Delaunay und die Futuristen ihren Einfluß durch Manifeste und Ausstellungen auf fast alle europäischen Länder und bis nach Amerika ausdehnten. In New York waren es die Künstler in Stieglitz' Galerie »291« und in Deutschland die Berliner Expressionisten, in deren Bildern die Darstellung der Großstadt zum beherrschenden Thema wurde. Die Künstler, die ihnen nach 1920 folgten, entwickelten das Thema weiter, meistens im Stil des Realismus und der Neuen Sachlichkeit. In Frankreich und England aber erschien die Stadt als wichtiges Bildmotiv nur noch selten.

In New York befaßten sich wiederum Maler, die zum Kreis von Alfred Stieglitz und seiner Galerie »291« gehörten, mit der Darstellung der Großstadt. Sie wurden in Amerika unter dem Namen »precionists« bekannt und gehören, ähnlich wie die Neue Sachlichkeit in Deutschland, zu den neorealistischen Kunstströmungen der zwanziger Jahre.[72] Stieglitz wohnte seit 1917 im 29. Stockwerk des Hotel Shelton, von wo aus er ganz New York überblicken konnte. Er schuf unter anderem Fotografien der Stadt, in denen er die Straßen und Gebäude durch übertriebene Gegensätze von Licht und Schatten zu fast abstrakten geometrischen Gebilden umgestaltete.

Auf ähnliche Weise malte Georgia O'Keefe 1926 das Hotel Shelton und gab ihm den Titel »The Shelton with Sunspots«. Die scharfkantige, kubische Form des Gebäudes mit den regelmäßigen Fensterreihen erstrahlt im direkten Gegenlicht, da die Sonne hinter dem Gebäude steht, wodurch einerseits starke Schlagschatten entstehen, andererseits das Hotel in eine Gloriole von Licht getaucht wird, während Lichtflecke gleichsam als Juwelen auf die dunkle Fassade projiziert werden, so daß der Wolkenkratzer als moderner Reliquienschrein erscheint. Die geometrischen Formen des Shelton und anderer Wolkenkratzer mit ihren scharf gezeichneten Konturen umgeben von einem kubistischen geprägten, tiefenlosen Raum, werden bewußt als amerikanische Nachfolger der europäischen Kathedralen angesehen. Ähnlich stellte Charles Demuth 1921 den Rauch und die Schornsteine einer Fabrik als »Weihrauch«, als »Incense of a New Church« dar, während Charles Sheeler die hierarchische Geometrie der Schornsteine, Verwaltungsgebäude und Getreidespeicher als »Classic Landscape« bezeichnete. Wie bei O'Keefe die Sonne als Heiligenschein aufgefaßt wurde, so sind auch diese Titel nicht ohne Ironie, zeugen aber dennoch vom Glauben an die moderne Großstadt, an den Kapitalismus und seine Ideologie, die ein materialistisches neues Jerusalem versprechen, wobei die Stadt New York, die Getreidespeicher in den Prärien und die modernen Fabriken als Symbole einer bereits zum Teil erfüllten Prophezeiung galten. Der Optimismus der Künstler des »Precionism« läßt sich auch mit den Schriften amerikanischer Soziologen vergleichen, die enthusiastisch den »American municipal progress«, den Fortschritt in den Städten, feierten:

»*American municipal progress is spectacularly evident to any doubting Thomas from achievements of the twentieth century* [...] *Already this century has witnessed the first municipal street railways and telephone in American cities; a national epidemic of street paving and cleaning; the quadrupling of electric lighting service and the national appropriation of street lighting; a successful crusade against dirt of all kinds* [...]; *fire prevention; the humanizing of the police and the advent of the policewoman;* [...] *municipal reference libraries;* [...] *park systems* [...]; *the social center; the democratic art museum; municipal theaters* [...] *a greater advance than the whole nineteenth century encompassed.*«[73]

Neben dem euphorischen Fortschrittsglauben und den bewundernden Darstellungen der »streamlined city« gab es jedoch auch zunehmend kritische Stimmen, und bei manchen verband sich die zunehmende Modernisierung der Städte mit der Nostalgie nach der noch jungen Vergangenheit, nach »Old

New York« und der »guten alten Zeit« des späten 19. Jahrhunderts. Sonntagsmaler wie Louis Eilshemius und John Kane malten in den zwanziger Jahren in New York und Pitsburgh Visionen eines einfachen Stadtlebens, häufig Kindheitserinnerungen oder Szenen, die in ihrer kindlichen Auffassung traumhaft erscheinen. Die Millionenstadt mit ihren immer höheren Gebäuden, ihrer stetig zunehmenden Einwohnerzahl, dem abendlichen Glanz elektrischer Beleuchtung, ihrem Gegensatz von immensem Reichtum und gleichzeitiger, unausrottbarer Armut war für viele unbegreifbar, und allmählich wurde die Großstadt verleugnet und verdammt.

Radikaler als die naive Nostalgie mit ihrem vagen Unbehagen war die offenbar wissenschaftlich begründete Angst, die Städte würden die Bevölkerung des Landes aufsaugen. Im zweiten Band des »Untergang des Abendlandes« prophezeite Oswald Spengler 1922, die unersättlichen Städte würden bald von einer ungewohnten, verkümmerten Landschaft umgeben sein und ihren eigenen Untergang herbeiführen. In England hatte James Cantlie schon 1885 von der *Degeneration among Londoners* gesprochen und die Stadtbewohner als *puny and ill-developed race* bezeichnet, die zum Aussterben verdammt sei.[74]

In Amerika prägte der liberale Lewis Mumford 1926 den Begriff von der »megalopolis« und fragte sich, ob die »intolerable city« überhaupt noch einer weiteren Entwicklung fähig sei. Auch andere Wissenschaftler, ob liberal, konservativ oder radikal, betrachteten die Millionenstadt als Tod und Unheil bringend:

There is more pain than pleasureable sensation in one's contact with a huge American city of the present day [...] Pain is found in noise, dust, smell, crowding, the pressure of the clock, in negotiating traffic, in great stretches of bleak and dour ugliness, in looking always up instead of out, in a continual battering sense of inferiority [...] Megalopolis is not a pleasant home [...] No man, no group of men, knows where this conglomeration of steel and glass and stone, with the most highly complicated nervous system ever heard of – a giant with a weak digestion – is headed.[75]

Die negative Psychologie der Stadt und ihr unerbittlich schädlicher Einfluß auf die Bewohner, gleichgültig, ob sie nun in Armut oder bürgerlichem Komfort lebten, war zumindest seit Edvard Munch Thema moderner Stadtdarstellungen. Bei Munch und den Expressionisten wurde die erlebte Stadt subjektiv geschildert, als Abbild des eigenen stadtkranken Ichs; bei de Chirico wurde die Stadt in objektiver Sicht dargeboten, der traumhafte Inhalt aber behandelte eher persönliche Erlebnisse als allgemeine Realität. In den zwanziger Jahren wurde die Stadt durch die Maler der Neuen Sachlichkeit, den Italiener Scipione und die amerikanischen Neorealisten als isolierend, gegen die Gemeinschaft gerichtet und als häßlich dargestellt.

Edward Hopper erläuterte 1928, was der Inhalt einer wahren amerikanischen Stadtdarstellung sein sollte:

[...] tho look of an asphalt road as it lies in the broiling son at noon, cars and locomotives lying in God-forsaken railway yards, the steaming summer rain that can fill us with such hopeless boredom, the blank concrete walls and steel constructions of modern industry, midsummer streets with the acid green of close-cut lawns, the dusty Fords and gilded movies [...] Our native architecture with its hideous beauty, its fantastic roofs, pseudo-Gothic, French Mansard, Colonial, mongrel or what not, with eye-searing color or delicate harmonies of faded paint, shouldering one another along interminable streets [...][76]

Diese Beschreibung galt zwar dem Werk eines anderen Künstlers, paßt aber noch besser auf Hoppers eigene Gemälde, in denen leere Straßen mit tiefen Schatten, im grellen Sonnenschein gebleichte Straßen und spärlich möblierte Zimmer vorherrschen, in denen etwas hölzerne Figuren ein Leben voller Einsamkeit und existentieller Langeweile führen, bewegungslos und ohne Hoffnung auf Befreiung. Trotz des Anscheins von Realismus handelt es sich

Abb. 226 Edward Hopper, Nighthawks, 1942; Öl/Lwd; Chicago, The Art Institute of Chicago.

bei Hopper um eine abstrahierte Stadt, die von ihrer verwirrenden Größe und Vielfalt sowie der Planlosigkeit ihres Verkehrswesens entbunden ist, indem die Ordnung von Geometrie, flachen Farbflächen, isolierten Szenen und einer überwältigenden Stille eine Fiktion psychologischer Wahrheit hervorruft.

In seinen Bildern über das Leben in der amerikanischen Großstadt versucht Hopper, eine eindeutige amerikanisch wirkende Kunst zu erzeugen. In den späten zwanziger und in den dreißiger Jahren, als wirtschaftliche Depression, politischer Extremismus und Kriegsvorbereitungen die Zeit beherrschten, bestimmten nationalistische und ideologische Auffassungen einen Großteil der figürlich orientierten Bildgehalte. Der mexikanische »Muralist« Diego Rivera stellt die Hochhäuser der Großstadt als Grabsteine dar, die aus der unterdrückten Arbeiterschaft emporwachsen. Sein Wandgemälde für das Rokkefeller Center sollte den zukünftigen Triumph der vereinten Arbeiter, Bauern und Soldaten unter der Leitung von Lenin schildern, doch gerade wegen des Leninkopfes wurde das noch unfertige Wandbild teilweise von José Louis Sert überstrichen und in eine neutrale Allegorie auf die Erlösung der Menschheit umgewandelt, die durch Beiträge der vom Privatkapital finanzierten Wissenschaften und ihre modernen Errungenschaften zustande kommen sollte. Zur gleichen Zeit, 1930/31, malte Thomas Hart Benton für die linksorientierte »New School of Social Research« seine Wandgemälde, die sogenannten »City Scenes«, auf denen Akrobaten, tanzende Paare, Kinobesucher, U-Bahnfahrer, Boxer und Börsenmakler in einer gemalten Collage des idealisierten amerikanischen Großstadtlebens erscheinen, obwohl Benton selbst gegen den Marxismus und die Homosexualität in der Großstadt wetterte und zu dem Schluß kam: *»The great cities are dead. They offer nothing but coffins for living and thinking.«*[77]

1945 malte dann Ben Shan die Ruinen europäischer Städte, in denen befreite Kinder spielten und wo Kriegskrüppel auf roten Treppen himmelwärts zu einer neuen, noch zu erbauenden Idealstadt schreiten.

Eine neue Art der Stadtdarstellung entwickelte sich in der direkten Nach-
folge des Kubismus. Stuart Davis übernahm die einfachen Flächen des syn-
thetischen Kubismus und der Gemälde Légers und formte sie zu stilisierten
und fragmentierten Darstellungen von Häusern, Schaufenstern, Stahlpfei-
lern, Buchstaben und abstraktem Linienspiel, um den Rhythmus der Stadt
mit dem Rhythmus der Jazzmusik zu verbinden. Derartige nichtillusioni-
stische Anspielungen auf die amerikanische Großstadt wurden von mehreren
europäischen Künstlern vorgenommen, die während des Krieges nach Ame-
rika emigriert waren. So änderte Piet Mondrian in den vierziger Jahren die
relativ großen Flächen seiner abstrakten Kompositionen in ein Netzwerk
sich kreuzender Bänder, das dem New Yorker Straßennetz ähnelte und die
nervösen Rhythmen und fortdauernde Hektik der Stadt zum Ausdruck
brachte, was noch durch Titel wie »Broadway Boogie-Woogie« oder »Vic-
tory Boogie-Woogie« unterstrichen wurde. Als Fernand Léger 1946 Ame-
rika verließ, um nach Frankreich zurückzukehren, malte er »Adieu New
York«, eine Anhäufung von roten, gelben, blauen und grünen Bändern, die
ihren Rhythmus über schematische Darstellungen von Krawatten, Drahtnet-
zen, Balken, Rauch und einem gleißenden Licht ausbreiten und den Produk-
ten der amerikanischen Konsumgesellschaft als Erfüllung seiner eigenen,
früheren Stadtvisionen ästhetische Ordnung und Wert verleihen.

Abb. 227 Jean Dubuffet, Trinité-Champs-
Elysées, 1961; Öl/Lwd; Périgny-sur-Yerre,
Fondation Jean Dubuffet.

In Paris entschloß sich während des Krieges Jean Dubuffet, Künstler zu wer-
den.[78] Dabei schloß er sich jedoch im besetzten Paris keiner Künstlergruppe
an und beteiligte sich auch an keiner politischen Aktion. Er beabsichtigte,
seine Bildthemen in der Welt des Alltags zu suchen. In einem simplen Stil, der
seine Quellen in der »Kunst« von Kindern, Geisteskranken und anderen
»Nichtkünstlern« hatte, aber auch von Paul Klee abhängig war, malte er Sze-
nen in der Pariser Metro, gewöhnliche Hausfassaden, Nahansichten ver-
schmutzter und überkritzelter Mauern, aber auch den Asphalt der Straßen,
deren jeweilige Textur er auch in den »pâtes«, den Farben und Oberflächen
seiner Gemälde nachahmte. In einer Zeit, in der das Alltägliche ungewöhn-
lich geworden war, machte sich Dubuffet wie kaum ein anderer Künstler das
Alltägliche und Gewöhnliche der Großstadt zu eigen, indem beispielsweise
kindlich gekritzelte Straßen und Plätze mit einfachen Menschen und herum-
laufenden Hunden die Bedeutung welthistorischer Ereignisse ebenso leugne-
ten wie die Traditionen westlicher Kunst. Ohne Idealisierung, Dramatik oder
Kritik erscheint die Großstadt als heilsame Normalisierung des menschlichen
Lebens.

Mit Dubuffets entmythologisierter und entdämonisierter Großstadt endet
eine Entwicklung, die im Naturalismus und Realismus des 19. Jahrhunderts
begann. Bei ihm hört die Stadt auf, als Umgebung des Menschen fragwürdig
oder reformbedürftig zu sein. Als Dubuffet seine Stadtbilder erstmals aus-
stellte, hörte aber auch die Stadt auf, Ziel und Bildmotiv in der neueren Kunst
zu sein, und die westeuropäische wie die amerikanische Avantgarde wandte
sich der Kunst des »Informel« und dem »Abstract Expressionism« zu.

Obwohl die Namen von Städten bei Willem de Kooning und einigen anderen
Künstlern in den fünfziger Jahren als Titel für abstrakte Gemälde gewählt
wurden, gibt es keinen erkennbar direkten Zusammenhang zwischen Bild
und Stadt. Die Stadt wird als Ort des Kunstschaffens wie in der »New York
School« oder der »Ecole de Paris« wichtig, in der Kunst selbst bleibt sie aber
unbemerkt.

Als die abstrakte Malerei aber ihre Monopolstellung verlor, kam auch die
Stadt als Bildthema zurück, und in den letzten fünfzehn Jahren kann man fast
von einer Renaissance der Stadtdarstellung sprechen, wobei ein wichtiger
Teil dieser Neuentdeckung seinen Ursprung in Berlin hat. Die Mißachtung
der Stadt in der Malerei kann auch als Zeichen der Normalität gelten, indem

die Stadt aufhörte, besondere künstlerische Aufmerksamkeit zu erwecken. In den fünfziger Jahren lehrte John Cage in Amerika eine Ästhetik, die die Grenzen zwischen Kunst und Alltagsrealität aufzuheben hoffte und in den Geräuschen der Stadt eine neue Musik finden wollte. Robert Rauschenberg gehörte zu seinen Schülern und entwickelte um 1955 in New York eine Kunst, die »found objects« verarbeitete, zufällig gefundene Objekte, wie Autoreifen, Reklamefragmente, Lumpen, Coca-Cola-Flaschen oder Zeitungsausschnitte, aber auch ganz ungewöhnliche Dinge, wie ausgestopfte Hühner oder Ziegen. Rauschenbergs »combines« sind Entdeckungen des zufälligen Aufeinandertreffens inmitten der Großstadt, wie flüchtig wahrgenommene Fetzen der Umgebung, die man wahrnimmt, wenn man durch die Straßen läuft, Funde eines Großstadtarchäologen, dem sich die weggeworfenen Überbleibsel des Alltags in der »City« ohne relativierende Wertschätzung darbieten.

Claes Oldenburg hat in seinem Environment »The Street« aus dem Jahre 1960 den Abfall einer Straße zusammengetragen, Papiertüten, Kleidungsstücke, Kartons, Flaschen usw. und mit dem kombiniert, was die Besucher des Kunstwerks mitbrachten, um so einen Teil der Großstadt vorzustellen, ein Inventar von Belanglosigkeiten, die ihren Zusammenhang nur daraus erhielten, daß sie zusammengetragen wurden.[79] In dem Roman »Mr. Sammler's Planet« beschreibt Saul Bellow das Leben des Stadtbewohners auch als eine scheinbar ordnungslose Sammlung von Erlebnissen und Eindrücken:

»The many impressions and experiences of life seemed no longer to occur each in its own proper space, in sequence, each with its recognizable religious or aesthetic importance, but human beings suffered the humiliations of inconsequence, of confused styles, of a long life containing several lives [...] Compelling the frail person to volume, of mass, of the power to impart design.«[80]

In den polierten Bilder eines Richard Estes schließlich erscheint die Stadt als sich selbst spiegelnd, ein entmenschter Narziß, der nur noch sich selbst bewußt ist. Bild und Stadt sind Geschäftsfenster, in denen Waren zum Verkauf angeboten werden. Die einzige Kommunikation findet über Reklameschilder statt, die den Menschen entbehren können oder ihn möglicherweise noch erwarten. Es ist eine entleerte, aber auf Hochglanz polierte Stadt, ruhig, sauber und ordentlich, ein lebloses Wunschbild.

»Isn't ist ridiculous to set up something when the whole world is full of still life? [fragt Richard Estes in einem Interview mit John Arthur]. Arthur: *Do you regard the objects in the windows of your paintings as contemporary still life?* Estes: *It's still, it's dead. What do the French call it?* Arthur: *Nature morte.* Estes: *Nature morte.«*[81]
Tot oder lebendig, die Großstadt selbst ist Kunstwerk und zieht die Künstler an, um sie Teil des städtischen Lebens werden zu lassen, das doch nie vollständig beschrieben und dargestellt werden kann.

Abb. 228 Richard Estes, Drugstore, 1970; Öl/Lwd; Chicago, The Art Institute of Chicago.

Anmerkungen

1 Einschränkend muß bemerkt werden, daß eine umfassende Bearbeitung der Stadtdarstellungen in der bildenden Kunst seit 1850 bisher von der Kunstgeschichte nicht geleistet worden ist. Auch dieser Aufsatz wird diese Lücke nicht schließen können, weil ich deutsche Darstellungen nicht direkt berücksichtigen werde (dies geschieht in den anderen Aufsätzen des Kataloges) und zweitens, weil das Thema die Dimensionen eines Aufsatzes sprengen würde, zumal fast jeder Künstler der fraglichen Zeit das Thema behandelt hat. Meine Absicht ist es lediglich, eine Auswahl derjenigen Darstellungen zu bearbeiten, die historisch repräsentativ sind oder auf deutscher Künstler einen besonderen Einfluß ausübten. Dabei blieben jedoch Zeitungs–, Zeitschriften– und Buchillustrationen weitgehend unberücksichtigt, obwohl ich mir ihrer oft bahnbrechenden Rolle durchaus bewußt bin. Auch die Darstellungen der Stadt in Fotografie und Film werden hier nicht behandelt.

Zum Thema der Stadtdarstellungen in der Kunst seit 1850 vgl. Kat. Die Stadt. Druckgraphische Zyklen des 19. und 20. Jahrhunderts, Ausstellung Kunsthalle Bremen 1974; Kat. Cityscape, 1910–39: Urban Themes in American, German and British Art, Ausstellung Arts Council of Great Britain, London 1977–78; Theda Shapiro, The Metropolis in the Visual Arts: Paris, Berlin, New York 1890–1940, in: Anthony Sutcliffe (Hg.), Metropolis 1890–1940, Chicago, London 1984; Frank Whitford, The City in Painting, in: Edward Timms, David Kelley (Hg.), Unreal City: Urban Experience in modern European Literature and Art, New York 1985.

[2] Bulletin de l'Institut International de Statistique, 2, 1887, S. 366.

[3] Zur Statistik des Stadtwachstums im 19. Jahrhundert vgl. die klassische Studie Adna Ferrin Webers, The Growth of Cities in the Nineteenth Century, New York 1899, und die Tabellen bei Andrew Lees, Cities Perceived: Urban Society in European and American Thought, 1820–1940 (The Columbia History of Urban Life), New York 1985, S. 4–5.

[4] H. G. Wells, Anticipations, London 1901, S. 34–40.

[5] Robert Vaughan, The Age of Great Cities, or, Modern Society Viewed in its Relation to Intelligence, Morals, and Religion, London 1843 (Nachdruck New York, London 1985), S. 1, 104–107. Zur weiteren Bedeutung von Vaughans Buch siehe Lees (wei Anm. 3), S. 45–48.

[6] Harriet Martinean, The History of England during the Thirty Years' Peace, 1816–1846, Bd. 2, London 1850, S. 234–245; zit. nach: Lees (wie Anm. 3), S. 48.

[7] Will Vaughan, London Topographers and Urban Change, in: Ira Bruce Nadel, F. S. Schwarzbach (Hg.), Victorian Artists and the City: A Collection of Critical Essays, New York und andere Orte 1980, S. 68. Neben den sehr wertvollen Essays in diesem Band zur Darstellung Londons im 19. Jahrhundert vgl. E. D. H. Wood, Victorian Artists and the Urban Milieu, in: H. J. Dyos, Michael Wolff (Hg.), The Victorian City: Images and Realities, Bd. 2, London 1973, S. 449–474; Christopher Wood, Victorian Panorama: Paintings of Victorian Life, London 1976; Josef L. Altholz (Hg.), The Mind and Art of Victorian England, Minneapolis 1976.

[8] Roman Hosmer Shepherd, The World's Metropolis: Mighty London, London, um 1855, zit. nach: Vaughan (wie Anm. 7), S. 61f.

[9] Robert Cowen, The Spirit of Our Time, Rede gehalten am Newcastle College of Physical Science, Okt. 1877, zit. nach: B. J. Coleman (Hg.), The Idea of the City in Nineteenth-Century Britain, London, Boston 1973, S. 165.

[10] Zum Leben und Werk Friths siehe William P. Frith, My Autobiography and Reminiscences, London 1887, und Kat. An Exhibition of Paintings by William Powell Frith, 1819–1909, Ausstellung Whitechapel Art Gallery, London 1951.

[11] Browns eigene Schriften und Auslegungen des Bildes werden bei Ford M. Hueffer, Ford Madox Brown: A Record of his Life and Work, London 1896, S. 189–195, wiederabgedruckt; siehe weiter Kat. Ford Madox Brown 1821–1893, Ausstellung Walker Art Gallery, Liverpool 1964; Gert Schiff, Zeitkritik und Zeitflucht in der Malerei der Präraffaeliten, in: Beiträge zur Motivkunde des 19. Jahrhunderts, München 1970 (Studien zur Kunst des 19. Jahrhunderts, Bd. 6); Lucy Rabin, Ford Madox Brown and the Pre-Raphaelite History-Picture New York 1976 (Garland Dissertation Series) und besonders E. D. H. Johnson, The Making of Ford Madox Brown's Work, in: Nadel, Schwarzbach (wie Anm. 7), S. 142–151.

[12] Zit. nach: Hueffer (wie Anm. 11), S. 189.

[13] Thomas Carlyle, Sartor Resartus, London, o. J., S. 181–182.

[14] Zit. nach: William B. Thesing, The London Muse, Athen 1982, S. 102.

[15] Carlyle, (wie Anm. 13), S. 189.

[16] W. B. Jerrold, Life of Gustave Doré, London 1891, S. 151f.

[17] Blanchard Jerrold, Gustave Doré, London: A Pilgrimage, London 1872. Zur ausführlichen Besprechung des Inhalts und der Entstehungsgeschichte des Buches siehe Vera von Harrach, Anke Schmidt, London: Doré zeichnet eine Stadt, in: Herwig Guratzsch und Gerd Unverfehrt (Hg.), Gustave Doré, Bd. 1, Wilhelm-Busch-Museum, Hannover 1983, S. 151–184. Siehe auch Eric de Maré, The London Doré Saw: A Victorian Evocation, London 1973 und Ira Bruce

Nadel, Gustav Doré: English Art and London Life, in: Nadel, Schwarzbach (wie Anm. 7), S. 152–162. Zur Besprechung des Textes von Jerrold siehe Ira Bruce Nadel, 'London in the Quick': Blanchard Jerrold and the Text of London: A Pilgrimage, in: The London Journal, II, 1, Mai 1976, S. 51–66.

[18] Jerrold, Doré (wie Anm. 17), S. XI.

[19] Unter den Vorgängern des Doré-Jerrold Projekts muß man Thomas Rowlandsons und Charles Pugins 104 Aquatintadrucke für Rudolf Ackermans dreibändiges »Microcosm of London, or London in Miniature«, London 1808–1810, anerkennen, das »almost every variety of character that is found in this great metropolis« (Bd. I, S. III) darzustellen sich rühmte, in dem aber Pugins majestätische Darstellungen der Architektur leicht über die Figuren Rowlandsons dominierten. Als Satire der Londoner »scene« gelten die 35 Farbradierungen von Robert und George Cruikshanks für Pierce Egans »Life in London, or the Day and Night Scenes of Jerrold Hawthorne, Esg. and his Elegant Friend Corinthian Tom, Accompanied by Bob Logic, The Oxonian, In Their Rambles and Sprees Through the Metropolis« (London 1821–1828). Doré näher steht der französische Karikaturist Gavarni (eigentlich Guellaume Sulpice Chevalier), der 1847–51 in England lebte und 1849 die Serie der Lithographien »Gavarni in London« veröffentlichte; sie erschienen auch 1850–51 in der französischen Zeitschrift L'Illustration und 1851 als »Les Anglais chez eux«, so daß Doré diese meist pittoresken Darstellungen der Londoner »streetpeople« wahrscheinlich kannte. Auch fing 1869 die illustrierte Zeitschrift The Graphic an, Holzstiche nach Zeichnungen von Luke Fildes, Frank Holl und Herbert von Herkommer zu drucken, die den sozialen Fragen des gegenwärtigen Londons gewidmet waren.

[20] Jack London, The People of the Abyss, Nelson 1902, zit. nach: de Maré (wie Anm. 17), S. 102.

[21] Zu Whistler allgemein vgl. Kat. James McNeill Whistler (1834–1903), Ausstellung Nationalgalerie SMPK, Berlin 1969.

[22] Der Standardkatalog der Whistlerschen Drucke bleibt E. G. Kennedy, The Etched Work of Whistler, New York 1910; zu seinen Gemälden siehe Andrew M. Young u. a., The Paintings of James McNeill Whistler, 2 Bde., New Haven, London 1980. Whistlers Darstellungen Londons bespricht am einsichtsvollsten John House, The Impressionist Vision of London, in: Nadel, Schwarzbach (wie Anm. 7), S. 79–84.

[23] Charles Baudelaire, Peintres et Aqua-fortistes, Le Boulevard, 14. Sept. 1862, in: Charles Baudelaire, L'Art romantique, Genf 1945, S. 117.

[24] Dennys Sutton, Nocturne, London 1963, S. 55 f., 64 f. beschreibt Leylands Rolle.

[25] James McNeill Whistler, The Gentle Art of Making Enemies, New York 1927, S. 144. John House, in: Nadel, Schwarzbach (wie Anm. 7), S. 84, vergleicht Whistlers bekannte Beschreibung zu einer ähnlichen aus Theophile Gautiers Reisebeschreibung »Une Journée à Londres« (1842), in der die Schornsteine und Lagerhäuser des rauchumgebenen London bei dem Dichter Visionen ägyptischer Obelisken, babylonischer Terrassen und eines palmyrischen Portikus hervorruft.

[26] Eric de Maré, The London Doré Saw: A Victorian Evocation, London 1973, S. 46–47.

[27] Charles Baudelaire, Le Peintre de la vie moderne, Le Figaro, 26. und 28. Nov. und 3. Dez. 1863, in: L'Art romantique (wie Anm. 23), S. 57–110.

[28] Charles Baudelaire, The Salon of 1845, in: The Mirror of Art (hg. von J. Mayne), Garden City 1956, S. 37.

[29] Baudelaire, The Salon of 1846, in: Mirror (wie Anm. 28), S. 130.

[30] Zur französischen Vedutenmalerei im 19. Jahrhundert siehe besonders Joan Frances Carpenter, Giuseppe Canella and Parisian View Painting, Phil. Diss. New York University 1985. Weniger systematisch sind die Übersichten der Darstellungen von Paris bei Pierre Courthion, Paris in the Past und Paris in Our Time, Genf 1957; Jacques Wilhelm, Paris vue par les peintres, Paris 1961 und die Ausstellungskataloge des Musée Carnevalet, Paris (Paris vue par les Mâitres de Corot à Utrillo, 1961 und Paris vu par les peintres, de Corot à Utrillo, 1976).

[31] Zit. nach: Louis Chevalier, Laboring Classes and Dangerous Classes in Paris During the Firdt Half of the Nineteenth Century, New York 1973, S. 152.

[32] Musée Carnevalet, Paris. Abb. bei Mark Girouard, Cities and People, A Social and Architectural History, New Haven, London 1985, S. 289.

[33] Die Arbeiten wurden seit 1871 auch in der Dritten Republik nach den Plänen Haussmanns weitergeführt und dauerte bis nach 1920. Die »Haussmannisation« ist oft beschrieben worden. An neueren Studien wurden hauptsächlich benutzt: David H. Pinkney, Napoleon III and the Rebuilding of Paris, Princeton 1958; Henri Malet, Le Baron Haussmann et la rénovation de Paris, Paris 1973; Norma Evenson, Paris: A Century of Change, 1878–1978, New Haven, London 1979 und Donald J. Olsen, The City as a Work of Art: London, Paris, Wien, New Haven, London 1986.

[34] Edmondo de Amicis, Studies of Paris, New York 1882, S. 1–36, zit. nach: Evenson (wie Anm. 33), S. 2–5.

[35] Obwohl das impressionistische Stadtbild in fast allen Studien des Impressionismus wegen seiner bahnbrechenden Rolle in der Formulierung einer modernen »paysage des grandes villes« (Baudelaire) anerkannt wird, hat die Kunstgeschichte meines Wissens noch keine volle, systematische Studie dieser historisch wesentlichen Stadtdarstellungen hervorgebracht. Neben den Besprechungen einzelner Werke oder der Werke einzelner Künstler finden sich die wichtigsten Abhandlungen zu diesem Thema der Stadtgemälde bei: P. Courthion, Paris in our Time, Genf 1975; Linda Nochlin, Realism, Baltimore 1971; Dennis Paul Constanzo, Cityscape and the Transformation of Paris during the Second Empire, Diss. Universität Michigan 1981; Kat. Manet and modern Paris: One Hundred Paintings, Drawings, Prints and Photographs by Manet and his Contemporaries, Ausstellung National Gallery of Art, Washington 1982/83; Michele Hannosh, Painters of Modern City: Essays in History, Art, and Literature, hg. von W. Sharpe und L. Wallock, New York 1983, S. 164–184; Timothy J. Clark, The Painting of Modern Life: Paris in the Art of Manet and his Followers, New York 1985.

[36] Kat. Manet (wie Anm. 35), S. 36.

[37] Zur Datierung der Bilder Monets des Quai du Louvre (Den Haag, Gemeentemuseum), des Jardin de l'Infante (Oberlin, Allen Memorial Art Museum) und von Saint-Germain l' Auxerrois (Berlin, Nationalgalerie SMPK) sowie Renoirs Pont des Arts (New York, Mrs. Richard N. Ryan) und Champs-Elysées en 1867 (Zürich, Bührle) siehe Joel Isaacson, Monet's Views of Paris, Allen Memorial Art Museum Bulletin, 24,1 (Herbst 1966), S. 5–22.

[38] Ernest Chesnau, Au Salon, Paris-Journal, 15. Mai 1874, zit. nach der englichen Übersetzung in: Charles S. Moffet u. a., The New Painting: Impressionism 1874–1886, Genf 1986, S. 130.

[39] Obwohl in Büchern und Katalogen in den letzten Jahren viel über Pissarro geschrieben worden ist, hat die Kunstgeschichte sich nur fragmentarisch mit seinen Stadtdarstellungen beschäftigt. Siehe besonders Ralph T. Coe, Camille Pissarro in Paris, in: Gazette des Beaux-Arts, 6, Bd. 43 (Februar 1954), S. 93–116; Kat. Camille Pissarro 1830–1903, Ausstellung Hayward Gallery, London 1980–1981, S. 134 ff.

[40] Camille Pissarro, Lettres à son fils Lucien, hg. von J. Rewald, Paris 1950, S. 441 f. Der Brief, am 15. Dezember 1897 geschrieben, beschreibt Pissarros neues Zimmer im Grand Hôtel du Louvre, mit Blick auf die Avenue de l' Opera und auf die Ecke des Place du Palais-Royal.

[41] Kat. Pissarro (wie Anm. 39), S. 134 und Impressionist & Post-Impressionist Masterpieces: The Courtauld Collection, New Haven, London o. J., S. 48.

[42] Raffaëllis Werke werden ausführlich in der Dissetation von Barbara Schinman Fields, Jean François Raffaëlli (1850–1924): The Naturalist Artist, Columbia University 1978, besprochen. Zur Bedeutung der Vorstadtdarstellungen in der französichen Kunst der 1880er Jahre vgl. Clark (wie Anm. 35), S. 23–30.

[43] Van Goghs Bilder werden mit der Nummer des Werkkatalogs, J.–B. de la Faille, The Works of Vincent van Gogh: His Paintings and Drawings, Amsterdam 1970, identifiziert. Zu van Goghs Bilder der Pariser Vororte vgl. Clark (wie Anm. 35), S. 25–30. Den Gegensatz Stadt–Natur, besonders Stadt–Kornfeld, begleitete van Gogh auch gerne mit Gegensätzen in der Stadtsilhouette von Fabrikschlot und Kirchturm; siehe zum Beispiel F. 465 und F. 545, sowie

verwandte Zeichnungen des Sommers 1888. Man vergleiche auch van Goghs Formulierung der Stadt–Natur Gegensätze mit William Wyldes View of Manchester (1851, Abb. bei Girouard [wie Anm. 32], S. 260–261), in dem als eine Art Einleitung zur Industriestadt ein bukolischer Blick auf Bäume, Wiesen, Ziegen und ein sich ausruhendes Paar mit Hund dient.

44 Vincent van Gogh, Verzamelde Brieven, Bd. 3 (6. Aufl.), Amsterdam, Antwerpen 1974, Nr. 463, S. 177.

45 James Cantlie, Degeneration among Londoners, London 1885; zit. nach: Lees (wie Anm. 3), S. 137.

46 Siehe besonders die Flandernstraße im Schnee, 1880 (Slg. Louis Franck; Abb. bei John David Farmer, Ensor, New York 1976, Nr. 3); Rathaus in Brüssel, 1885 (Musée des Beaux-Arts, Liège, Abb. bei Farmer, Nr. 19). Die wichtigsten neuen Ensor-Studien sind Gert Schiff, Ensor, the Exorcist, in: Art the Ape of Nature: Studies in Honor of H. H. Janson, New York 1981 [deutsche Übersetzung in: James Ensor, Kunsthaus Zürich und Koninklijk Museum voor Schone Kunsten Antwerpen, 1983, S. 28–40] James McGough, James Ensor's »The Entry of Christ into Brussels in 1889«, Diss. Stanford University 1981 und Diane Lesko, James Ensor: The Creative Years, Princeton 1985.

47 James Ensor, nach: Lesko (wie Anm. 46), S. 53, 56.

48 Siehe die Besprechungen der verschiedenen Interpretationen bei McGough, passim, und bei Lesko (wie Anm. 46), S. 137–145.

49 Louis Wuarin, La crise de campagne et des villes, in: Revue des deux mondes, 109, 1900, S. 888.

50 Josiah Strong, Our Country, 191, zit. nach: Lees (wie Anm. 3), S. 174.

51 Vgl. Sven Lövgren, The Genises of Modernism, (2. Aufl.) Bloomington 1971, S. 48–50; M. A. Stevens, in: Kat. Post-Impressionism: Cross-Currents in European Painting, Ausstellung Royal Academy of Arts, London 1979–80, Nr. 7; Bogomila Welsh-Ovcharov, Vincent van Gogh and the Birth of Cloisonism, Toronto 1981, S. 239–241.

52 Vincent van Gogh, Brieven (wie Anm. 44), Bd. 4, S. 160.

53 Reinhold Heller, Munch: His Life and Work, Chicago, London 1984, S. 29.

54 Ebenda, S. 40.

55 Theodore Dreiser, Characters, in: The Color of Great Cities, New York 1930, S. 1–3. Die Aufsätze, die Dreiser in diesem Band sammelte, wurden 1900–1915 geschrieben.

56 Theodore Dreiser, The Genius, New York 1915.

57 Kennth T. Jackson, The Capital of Capitalism: the New York Metropolitan Region, 1890–1940, in: Sutcliffe, Metropolis (wie Anm. 1), S. 321–326.

58 Zu den amerikanischen Stadtdarstellungen, besonders New Yorks, siehe Katherine Kuh, American Artist Paint the City, Chicago, The Art Institute of Chicago, 1956; William S. Liebermann, Manhattan Observed, Allentown, Pennsylvania, Art Museum, 1968; Wanda M. Corn, The New New York, in: Art in America, 61, 1973, S. 58–65 und Peter Conrad, The Art of the City: Views and Versions of New York, New York, Oxford 1984.

59 In seinem Tagebuch, am 5. Juni 1907, beschrieb Sloan die Szene, die das Bild inspirierte: »Walked up to Henri's studio. On the way saw a humerous sight of interest. A window, low, second story, bleached blond hairdresser bleaching the hair of a client. A small interested crowd about.« John Sloan, New York Scene: From the Diaries, Notes and Correspondence 1906–1913, New York 1965.

60 Walt Whitman, »Mannahatta«, Complete Poetry and Collected Prose, New York 1982, S. 585 f.

61 Zit. nach Conrad (wie Anm. 58), S. 84 f.

62 Max Weber, zit. nach: Sam Hunter, John Jacobus, American Art of the 20th Century, New York 1973, S. 119.

63 Joseph Stella, Discovery of America: Autobiographical Notes, in: Art News, 59, 1960, S. 64, und in: Irma B. Jaffe, Joseph Stella. Cambridge, 1970, S. 77 f.

64 Manifest der futuristischen Malerei, Technisches Manifest, vorgetragen am 8. März 1910 in Turin, als gedrucktes Flugblatt erschienen am 11. April 1910 in Mailand, zit. nach: Paul Pörter (Hg.), Literatur-Revolution 1910–1925, Neuwied 1961, Bd. 2, S. 42–46.

[65] Umberto Boccioni, Altri Inediti e apparati critici, hg. von Z. Birolli, Mailand 1972. Vgl. ferner Kat. Niedersächsische Landesgalerie Hannover, Bd. III, Die Gemälde des 19. und 20. Jahrhunderts, München 1973, Textband S. 40–43 mit ausführlicher Dokumentation.

[66] Vgl. Kat. Delaunay und Deutschland, S. 358 ff.

[67] Robert Delaunay, über das Licht (übersetzt von Paul Klee), in: Der Sturm, 3, 144/145 (Jan. 1913), Sp. 255–257. Wiederabgedruckt in: Kat. Delaunay und Deutschland, S. 147.

[68] Fernand Léger, Les Origines de la Peinture et sa Valeur représentive, in: Montjoiel, 29. Mai 1913, zit. nach: Christopher Green, Leger and the Avant-garde, New Haven, London 1976, S. 76.

[69] Georges Duhamel, Jules Romain et les dieux, in: Vers et Prose, Juli/Sept. 1910, S. 115; zit. nach: Green (wie Anm. 68), S. 28.

[70] Vgl. Légers Beschreibung seines Films »Ballet méchanique« von 1924: »Ohne Szenario. Nur die rhythmische Interaktion der Bilder…Figuren, Fragmente von Figuren, mechanische Fragmente, Metallfragmente, fabrizierte Objekte, Vergrösserung mit minimal perspektivischer Wirkung.« Fernand Léger, »Ballet méchanique«, in: L' Esprit Nouveau, Nr. 28.

[71] Lees (wie Anm. 3), S. 258 f.

[72] Siehe Milton I. Friedman, The Precisionist View in American Art, Minneapolis, Walker Art Center, 1960; Katsuko Tsujimoto, Images of America: Precisionist Painting and Modern Photography, San Francisco Museum of Modern Art, 1982.

[73] Charles Zueblin, Municipal Progress, (2. Aufl.) New York, London 1916, S. XI f., zit. nach: Lees (wie Anm. 3), S. 251 f.

[74] James Cantlie, Degeneration among Londoners, London 1885, S. 8, 24 f.

[75] Lewis Mumford, The Intolerable City: Must It Keep Growing?, in: Harper's Magazine, 152, 1926, S. 383–393; Stuart Chase, The Future of the Great City, in: Harper's Magazine, 160, 1929, S. 84. Zur Stadtfeindlichkeit in Amerika siehe Morton und Lusia White, The Intellectual versus the City: From Thomas Jefferson to Frank Lloyd Wright, Cambridge 1962 und Park Dixon Goist, From Main Street to State Street: Town, City, and Community in America, Port Washington, London 1977, S. 143–157.

[76] Edward Hopper, Charles Burchfield, American, in: The Arts, 14, 1928; zit. nach: Barbara Rose (Hg.), Readings in American Art 1900–1975. New York 1975, S. 90–91.

[77] Thomas Hart Benton in einem Gespräch mit Thomas Craven, zit. nach: Craven, Thomas Hart Benton, New York 1939, S. 11.

[78] Zum Werk Dubuffets siehe besonders seine eigenen Schriften: Prospectus et tous écrits suivants, 2 Bde., Paris 1967; den Werkkatalog Catalogue des traveaux de Jean Dubuffet, Paris, Lausanne 1966 ff.; die Monographie von Andreas Franzke, Jean Dubuffet, Basel 1975 und die Kataloge der Ausstellungen des Museum of Modern Art, New York, The Work of Jean Dubuffet, 1962; Dubuffet retrospektive, Akademie der Künste, Berlin und andere Orte 1980–81 sowie Jean Dubuffet: Forty Years of his Art, Chicago, The University of Chicago, The David and Alfred Smart Gallery, 1984–85.

[79] Kat. Claes Oldenburg. Environments Situations Spaces, Ausstellung Martha Jackson Gallery, New York 1961.

[80] Saul Bellow, Mr. Sammler's Planet, New York 1970, S. 26.

[81] John Arthur, »A Conversation with Richard Estes, « in: Kat. Richard Estes: The Urban Landscape, Ausstellung Museum of Fine Arts, Boston 1979, S. 19.

Künstlerbiographien

Ackermann, Peter
Jena 1934–lebt in Karlsruhe
Seit 1949 in Berlin (West). 1956–62 Studium an der Hochschule für bildende Künste in Berlin, Abteilung Kunstpädagogik, bei Professor Kinzer. Freischaffender Maler und Graphiker seit 1963. Erste Radierungen und Zeichnungen zum Thema Stadt und Architektur; 1964 3. Preis der Karl-Hofer-Gesellschaft zum Thema ›Stadtlandschaft‹. 1970 Künstler-Reise-Stipendium des Grafen Faber-Castell anläßlich des Dürer-Jahres. 1971 Villa-Romana-Preis mit Aufenthalt in Florenz. Von da an immer wieder Reisen nach Italien, 1972/73 Gastdozentur an der Akademie Karlsruhe. 1976/77 Professur an der Hochschule der Künste Berlin. Kunstpreis der Stadt Darmstadt 1976. Seit 1977 Professur an der Staatlichen Akademie für Bildende Künste Karlsruhe. Architektonische Versatzstücke, Gebäude und Ruinenensembles sind Ackermanns bevorzugte Bildgegenstände, auf reale Situationen im Stadtbild bezieht er sich dagegen nur ausnahmsweise.
Kat. 255

Adam, Michael
1863–?
Über den Maler konnten keine weiteren Angaben gefunden werden.
Kat. 111

Andorff, Paul
Weimar 1849–1920 Frankfurt am Main
Entstammt einer Künstlerfamilie, Vater war Kupferstecher in Berlin. 1866–73 Ausbildung an der Berliner Akademie, Schüler von Karl Begas dem Älteren. Bis 1887 in Berlin tätig, dann als Lehrer an der Zeichenakademie in Hanau, seit 1903 in Frankfurt. Auch nach seinem Weggang aus Berlin beschickte er häufig die Große Berliner Kunstausstellung. Er begann seine Tätigkeit als Genremaler, malte anfangs häufig Marktszenen, denen sich altertümliche Straßendarstellungen anschlossen. In seinen Stadtansichten und Straßenbildern wird in der reichhaltigen Verwendung von Staffagefiguren seine Vorliebe für die Genremalerei deutlich.
Kat. 107 f.

Baehr, Ulrich
Bad Kösen/Saale 1938–lebt in Berlin
1958 Studienbeginn an der Hochschule für bildende Künste in Berlin. 1963 einjähriges Stipendium der Stresemannstiftung für die Ecole des Beaux Arts in Paris. 1964 Meisterschüler bei Professor Volkert und Mitbegründer der Galerie Großgörschen. 1968–70 Dozent an der Staatlichen Hochschule für Bildende Künste, Braunschweig. 1971 Gründungsmitglied der Gruppe Aspekt, die unter dem Schlagwort »Prinzip Realismus« auf Ausstellungstournee durch Europa ging. 1978 Atelier in Frankreich. 1980–81 Stipendium für PS 1 in New York. 1983 Studienaufenthalt in der Villa Serpentara in Olevano. 1984 Verleihung des Otto-Nagel-Preises, Berlin. Baehr, der zu den »Kritischen Realisten« Berlins gehört, nutzte in seinen frühen Werken die Möglichkeit der Fotografie, um faschistische Verhaltensweisen zu entlarven. Seit 1970 entstanden auch »Torsi«, skulpturale Bilder von fragmentarischen Figuren in bestimmten Posen. Montage und kühne Beschneidungen sind Baehrs Arbeitsprinzip in seinen New Yorker und Berliner Stadtbildern, in denen die als Schauplatz benutzte Architektur oft gekoppelt wird mit agierenden anonymen Personen oder mit Gesichtern, die eine Beziehung zur Stadt haben.
Kat. 278

Baluschek, Hans
Breslau 1870–1935 Berlin
1889–94 Studium an der Königlichen akademischen Hochschule für die bildenden Künste in Berlin. Mitbegründer der »Berliner Secession«, seit 1913 im Vorstand. Nach 1919 Eintritt in die SPD. 1929–33 Leitung der Großen Berliner Kunstausstellung. Unter den Nationalsozialisten verfemt, mußte er alle Ämter niederlegen. Baluscheks sozialkritische Malerei ist vorrangig den städtischen Kleinbürgern und Arbeitern gewidmet, die am Rande des Existenzminimums lebten. Daneben schuf er seit den neunziger Jahren Stadtansichten, Eisenbahn- und Industriebilder, die fast ausschließlich die Stadt Berlin betreffen. Meistens handelt es sich um Darstellungen aus den öden Außenbezirken der ausufernden Großstadt. Etwa ab Mitte der zwanziger Jahre widmete sich Baluschek auch den kleinbürgerlichen Vierteln der Berliner Altstadt. Baluschek malte kaum Ölbilder, sondern bediente sich hauptsächlich einer Mischtechnik auf der Grundlage von Deckfarben und Ölkreidestiften, um nach seinen eigenen Worten einen *»stumpfen Gesamteindruck zu erreichen, der die Berliner Atmosphäre […] in ihrem grauen Charakter«* besser wiedergab.
Kat. 119 f., 175 f.

Barth, Johann Wilhelm Gottfried
Magdeburg 1779–1852 Rheinsberg
1796 Eintritt in die KPM, Ausbildung im Landschaftsfach bei Johann Hubert Anton Forst. 1804 wird er im Katalog der akademischen Kunstausstellung in Berlin als »Landschaftsmaler« bezeichnet und nicht mehr als Mitglied der Manufaktur. Friedrich Wilhelm III. erwarb die hier ausgestellten Landschafts- und Stadtansichten. Zwischen 1806 und 1825 Reisen nach Deutschland und Rußland. Nach seiner Rückkehr ließ er sich in Berlin nieder, 1825 erhielt er den Titel eines Hofmalers. Bis zu seinem Tod arbeitete er überwiegend im Auftrag der preußischen Könige, wobei ihm insbesondere durch die Ankäufe und Aufträge Friedrich Wilhelms III. eine ausdrückliche Förderung zuteil wurde. Auch Friedrich Wilhelm IV. erwarb einige Potsdamansichten. 1841 Übersiedlung nach Rheinsberg. Arbeitete überwiegend in Deckfarben- oder Aquarelltechnik. Nach 1823 führte er seine Veduten auch als Ölbilder aus. Russische Stadtansichten, Bauten aus der Zeit des Mittelalters und die Darstellung preußischer Schlösser bildeten seine Themen. Stilistisch war

Barth der Malerei des 18. Jahrhunderts verhaftet. In den Landschaftsausschnitten seiner Bilder schematisierte er die Baum- und Pflanzenformen, und auch die perspektivische Anlage seiner Gemälde weicht von der in Berlin im 19. Jahrhundert gebräuchlichen Sehweise ab, indem sie zwischen Bildgegenstand und Betrachter die weite Distanz eines Platzes oder einer Landschaft legt.
Kat. 43, 64

Bató, Jószef
Budapest 1888–?
Ging nach kurzer Studienzeit in Nagybànya (Ungarn) nach Paris. Studium im Atelier von Henri Matisse und an der Architekturklasse der Ecole des Arts et Métiers. 1912 stellte Bató erstmals in der »Berliner Secession« aus. Nach dem Krieg wählte er Berlin als dauernden Wohnsitz. Tätigkeit als Illustrator, Entwerfer von Intarsien und Freskenmaler. 1933 emigrierte er mit Ziel USA. Über seinen weiteren Lebenslauf ist nichts bekannt.
Kat. 185

Beckmann, Max
Leipzig 1884–1950 New York
Schulzeit in Falkenburg/Pommern, Braunschweig, Königslutter und Gandersheim. 1900–03 Besuch der Kunstschule in Weimar, ab 1901 der Naturklasse von Friethjof Smith. 1903/04 Parisaufenthalt; nachhaltiger Eindruck des Werkes von Cézanne. 1904 Übersiedlung nach Berlin-Schöneberg; 1907 eigenes Haus in Hermsdorf. Zuvor Villa-Romana-Preis mit längerem Florenz-Aufenthalt. Stilistisch anfangs noch vom Impressionismus beeinflußt, wandte sich Beckmann thematisch schon früh im weitesten Sinn existentiellen Fragen zu. Zusammentreffen mit Ludwig Meidner. Die Verarbeitung der Philosophie Schopenhauers und Nietzsches prägte die 1911–14 entstandenen Berliner Stadtansichten. Im Ersten Weltkrieg freiwilliger Krankenpfleger in Ostpreußen, dann Sanitätssoldat in Belgien; nach psychisch bedingtem Zusammenbruch Versetzung nach Straßburg und schließlich Beurlaubung. Beckmann fand Aufnahme bei Freunden in Frankfurt am Main, wo er – von häufigen Reisen abgesehen – bis 1933 lebte. Seine Kunst war in der Folge vom Erlebnis des Krieges bestimmt und näherte sich zeitweilig dem Verismus, drückte sich aber vor allem in gnostizistisch und theosophisch motivierten, figurativen Allegorien aus. Es entstand aber auch eine Reihe von Ansichten der Stadt Frankfurt. 1925 wurde er an die Städelschule berufen, 1929–32 verbrachte er jeweils einen Großteil des Jahres in Paris. 1933 siedelte er nach Berlin über. Als »entartet« eingestuft, ging Beckmann 1937–46 nach Amsterdam. 1947 emigrierte er in die USA, wo er zunächst an der Kunstschule der Washington University in St. Louis, ab 1949 an der des Brooklyn Museums in New York lehrte.
Kat. 136–42, 201

Bielefeld, Bruno
Blumenau 1879–1973 Berlin
Studium an der Unterrichtsanstalt des Berliner Kunstgewerbemuseums und bei A. Männchen in Danzig. Studienaufenthalte in England, Schottland und Irland. Vor allem in den zwanziger Jahren hat sich Bielefeld der Darstellung Berlins gewidmet, wobei er besonders Ansichten aus Alt-Berlin bevorzugte, die er in einer lokkeren, spätimpressionistischen Malweise festhielt. 1945 setzte er sich mit der Nachkriegssituation auseinander, zum Beispiel in dem Skizzenbuch »Bilder aus Deutschlands Not und Schicksal«; nach diesen Skizzen entstand auch das Gemälde »Chaos Berlin 1945«, in dem vom romantischen Alt-Berlin nichts mehr übriggeblieben ist.
Kat. 206

Biermann, Carl Eduard
Berlin 1803–1892 Berlin
Schüler der Berliner Akademie. Nach seinem Abschluß Tätigkeit als Porzellan- und Dekorationsmaler. Im Auftrag von Carl Gropius kopierte er eines der idealen Domgemälde Schinkels und 1842 dessen Panorama von Palermo. Studienreisen in die Schweiz, nach Tirol und Italien lieferten die Anregung zu vielen Landschafts- und Architekturbildern, in denen Biermann die schroffe Gebirgswelt und einsam liegende Klosteranlagen mit einer dramatischen Lichtführung schilderte. Er übernahm 1842 an der Bauakademie die Klassen für Landschaftliches Zeichnen, die er schon vorher in Vertretung Professor Rösels zeitweilig geleitet hatte. 1844 Ernennung zum Professor. Mitglied der Akademie der Künste seit 1841. 1852 Reise nach Dalmatien, deren Reiseskizzen die unberührte Landschaft den deutschen Landschaftsmalern bekannt machte. Wie Carl Graeb pflegte Biermann nach der Jahrhundertmitte das Aquarell, dessen eigene künstlerische Möglichkeiten und Farbigkeit er erkannte und weiterentwickelte.
Kat. 74

Birkle, Albert
Berlin 1900–1986 Ostermünchen bei Rosenheim
1920 nach Abschluß einer Lehre als Dekorationsmaler Besuch der Berliner Akademie der Künste; 1921–25 Meisterschüler bei Arthur Kampf. 1921 trat er dem Verein Berliner Künstler, 1923 der »Berliner Secession« bei. Bis zur Übersiedelung nach Salzburg 1933 war er als Wandmaler und Entwerfer von Glasbildern tätig. 1937 wurden einige Arbeiten Birkles aus der Eröffnungsausstellung des »Hauses der Deutschen Kunst« entfernt, seine Werke als »entartet« diffamiert. 1946 österreichische Staatsbürgerschaft. Birkle hinterließ viele Wand- und Glasbilder für Sakralbauten in Europa und USA. Sein Oeuvre ist stark expressionistisch geprägt und behielt bis in die Arbeiten des Alterswerks hinein einen ausgesprochen visionär-ekstatischen Zug. In Fortsetzung des »Großstadtexpressionismus« der Berliner Avantgarde um 1916 gab Birkle bis 1925 in vielen Werken seiner

Vision des alptraumhaften, apokalyptischen Molochs Großstadt Ausdruck. Auch als sich Mitte der zwanziger Jahre mit einer vorübergehenden Wendung zur Bildauffassung der Neuen Sachlichkeit ein stärkerer Bezug auf die konkrete Stadtgestalt Berlins bemerkbar machte, blieb ein Moment des Irrationalen, Beunruhigenden in Birkles Berlin-Bildern erhalten. Mit der Übersiedlung nach Salzburg endete Birkles Auseinandersetzung mit dem Thema Berlin.
Kat. 186

Bloch, Martin
Neisse/Schlesien 1883–1954 London
Nach kurzem Architekturstudium in Berlin und Kunstgeschichtsstudium bei Heinrich Wölfflin in München Rückkehr 1907 nach Berlin. Besuch der Malklasse von Lovis Corinth. Mitglied der Secession. Als Maler weitgehend Audodidakt. 1911 und 1913 Einzelausstellungen bei Paul Cassirer in Berlin. Bei einem Parisaufenthalt 1912 Kontakt zu Jules Pascin. Während des Ersten Weltkriegs in Spanien, Verbindung zu Pascin, Marie Laurencin, Sonja und Robert Delaunay. 1920 wieder in Berlin. Mit Anton Kerschbaumer gründete er 1926 eine Malschule, die nach Kerschbaumers Tod 1931 mit Karl Schmidt-Rottluff weiterführte. Nach 1933 als »entartet« erklärt. Bloch emigrierte 1934 über Dänemark nach England und rief in London erneut eine Kunstschule ins Leben. 1947 britischer Staatsbürger. Es folgte eine erfolgreiche Ausstellungs- und Lehrtätigkeit in England und den USA. Blochs Arbeiten, in erster Linie Landschaften, Stadtlandschaften und Stilleben, stehen dem späten Brücke-Expressionismus nahe.
Kat. 192

Blunck, Johann Friedrich August
Altona 1858–1946 Berlin
Nach Tischlerlehre (bis 1880) Besuch der Gewerbe- und Bauschule Hamburg und der Kunstgewerbeschule Wien. Bis 1883 Lehrer für kunstgewerbliches Zeichnen an der Gewerbeschule Hamburg. Ein Studium an der Hochschule für bildende Künste Berlin schloß er 1889 als Meisterschüler Anton von Werners ab. Seine erfolgreiche und vielseitige berufliche Laufbahn als Porträtist, Landschafts- und Architekturmaler und Kunstgewerbler beendete er 1923 als Leiter der Berliner Städtischen Kunstgewerbeschule. Bluncks Berlinansichten stehen, wie sein gesamtes malerisches Werk, ganz in der Tradition des akademischen Realismus des ausgehenden 19. Jahrhunderts.
Kat. 203

Braun, Nikolaus
Berlin 1900–1950 New York
Schüler von Arthur Segal. Mitglied der Novembergruppe, an deren Ausstellungen er sich 1923 und 1925–30 beteiligte. Er beschäftigte sich in seinen Bildern und in Lichtreliefs mit Fragen des Lichts in der Malerei und veröffentlichte zusammen mit Arthur Segal theoretische Abhandlungen zu diesem Thema. 1938 emigrierte Braun nach Ungarn und übersiedelte 1949 in die USA.

Die Werke der Berliner Zeit gelten bis auf die hier ausgestellte »Straßenszene« als verschollen.
Kat. 177

Breyer, Robert
Stuttgart 1866–1941 Auerbach/Bergstraße
Ausbildung in München, befreundet mit Max Slevogt. Lebte bis 1901 mit Unterbrechungen in München und nahm an der dortigen Sezession teil, danach in Berlin, Mitglied der »Berliner Sezession«, wo er von Anbeginn ausstellte. 1914–33 Professor an der Stuttgarter Akademie. Malte vorrangig Stilleben und Interieurs; ab 1906 Hinwendung zur Landschaftsmalerei. Ab 1907 Landschaftsstudien aus der Umgebung seiner Heimatstadt Stuttgart, darunter eine Stadtansicht von Stuttgart. Ein Großteil seiner Werke befindet sich im Besitz der Städtischen Galerie Stuttgart.
Kat. 123

Brücke, Johann Wilhelm
Stralsund 1800–1874 Berlin
Schüler der Berliner Akademie. Beschickte zwischen 1820 und 1870 regelmäßig die Kunstausstellungen. Seine Schülerarbeiten auf den Ausstellungen weisen ihn als Teilnehmer am Unterricht des Professors für Geometrie, Perspektive und Optik, Johann Erdmann Hummel, aus. 1829–34 in Italien, überwiegend in Rom. Neben Gaertner hat er sich am engagiertesten den Berliner Stadtbildern gewidmet. Insgesamt überwiegen in Brückes Werk jedoch die Ansichten italienischer Städte und Landschaften, die aber der neueren Forschung kaum bekannt sind, was zu einer einseitigen Beurteilung des Künstlers geführt hat. Brückes Gemälde besitzen einen einfachen Bildaufbau. Das Hauptmotiv in der Bildmitte wird zumeist von Bauten oder Baum- und Felsformationen an den Seiten gerahmt. Die Staffagefiguren setzen sich vielfach aus Berufsständen zusammen, die für die dargestellte Gegend als charakteristisch angesehen wurden. Daher stehen die meisten Gemälde der Genremalerei nahe.
Kat. 49, 51 f., 54 f., 60 f., 86, 88

Camaro, Alexander
Breslau 1901–lebt in Berlin
1920–25 Studium an der Staatlichen Akademie für Kunst und Kunstgewerbe in Dresden bei Otto Müller. 1926/27 vorübergehend eigene Malschule in Breslau. 1926 tänzerische Ausbildung bei Mary Wigmann. Ab 1930 Tätigkeit als Tänzer und Artist. 1935–45 Ausstellungsverbot. Durch Bombenangriffe und Auslagerung Verlust der meisten Arbeiten bis auf einen Teil seiner Graphik. Seit 1945 wieder als freischaffender Maler tätig. 1947 erste Einzelausstellung in der Galerie Rosen, Berlin. 1951 Kunstpreis Berlin und Professur an der Hochschule für bildende Künste, Berlin. Waren Camaros Bilder anfänglich gegenständlich, so trat seit 1950 eine zunehmende Abstraktion ein. 1956 ordentliches Mitglied der Akademie der Künste Berlin. 1974 Ehrengast der Villa Massimo, 1975/76 Aufenthalt in den USA. Lebt zeitweilig in Kampen auf

Sylt. Camaro arbeitete häufig in Serien. Die künstlerische Auseinandersetzung mit einschneidenden Stadtgeschehnissen beschränkt sich bei ihm auf die Reihe der »Mauerbilder«, die unter dem Eindruck des 13. August 1961 entstanden. Die Umsetzung der Realität vollzieht Camaro metaphorisch in einer lyrisch-expressiven Zeichensprache.
Kat. 247

Chevalier, Peter
Karlsruhe 1953–lebt in Berlin
Nach Studium der Malerei 1976–80 bei Hermann Albert und Alfred Winter-Rust an der Hochschule der Bildenden Künste in Braunschweig kam Chevalier nach Berlin. 1981 erste Einzelausstellung in der Galerie Poll. Während des Studiums Künstlerpreis der Staatlichen Hochschule für Bildende Künste Braunschweig und 1985 Bernhard Sprengel-Preis Hannover. Seine stillebenhaften Stadtansichten, die einen großen Platz in seinem Oeuvre einnehmen, erinnern in ihrer Zusammensetzung urbaner Dinge und Zeichen an die »Pittura Metafisica«.
Kat. 275

Colville, Alex
Toronto/Kanada 1920–lebt in Wolfville, Nova Scotia
1929 zog die Familie Colville nach Amherst, Nova Scotia. 1942 Bachelor of Fine Arts an der Mount Allison Universität in Sackville/New Brunswick. 1944 Kriegsmaler in Europa. 1945 Rückkehr nach Kanada und Beendigung seines Wehrdienstes als Kriegsmaler in Ottawa. 1946 Dozent an der Mount Allison Universität. 1951 erste Einzelausstellung im New Brunswick Museum in Saint John. Nach Beendigung seiner Lehrtätigkeit (1963) ausschließlich als freischaffender Maler tätig. 1966 Teilnahme an der Biennale in Venedig. 1967/68 Stipendiat der Universität von Kalifornien in Santa Cruz. 1971 halbjähriger Aufenthalt als Gast des Künstlerprogramms des Deutschen Akademischen Austauschdienstes in Berlin. Neben dem hier ausgestellten Gemälde existiert ein zweites Berliner Stadtbild, zu dem Colville schon 1971 Vorzeichnungen und Fotos machte. Erst später, in Kanada, entwickelte er daraus das Gemälde »Berliner Bus« (1978). Seine Arbeitsweise charakterisierte Colville mit dem Satz: »*Als guter Realist muß ich alles erfinden.*« Die Darstellung der Landschaft, in Verbindung mit Menschen und Tieren, übergenau und perfekt gemalt, ist das zentrale Thema in Colvilles Arbeit.
Kat. 257

Corinth, Lovis
Tapiau/Ostpreußen 1858–1925 Zandvoort, Holland
Nach der Ausbildung an der Akademie Königsberg und einem anschließenden vierjährigen Aufenthalt in München studierte Corinth 1884–87 an der Académie Julien in Paris. Ab 1891 wieder in München, wo er erste Erfolge mit Landschaften und Bildern religiöser Thematik erzielte. Auf Betreiben Leistikows Übersied-

lung 1900 nach Berlin, Gründung einer Malschule für Frauen 1901. 1903 heiratete er seine Schülerin Charlotte Behrend. Corinth wurde zu einem der führenden und profiliertesten Vertreter der »Berliner Secession« und nach Liebermanns Rücktritt 1911 deren Präsident. Ein Schlaganfall brachte 1911 eine Zäsur in Leben und Werk mit sich. Seit 1919 hielt er sich während eines großen Teils des Jahres am Walchensee auf. Corinth ist einer der Hauptvertreter des deutschen Impressionismus. In seinem umfangreichen Œuvre traten vor allem Landschaften, mythologische Themen, Aktdarstellungen und Porträts hervor. Darstellungen der Stadt Berlin spielten quantitativ eine verschwindend kleine Rolle, wobei der Maler im Sinne der impressionistischen Tradition geläufige Motive wie innerstädtische Garten- und Parksituationen und prominente Straßen und Plätze der Innenstadt gestaltete.
Kat. 168 f.

Dägen, Dismar
Holland vor (?) 1700–um 1750 Potsdam (?)
Um 1730 in Pommersfelden nachweisbar; Friedrich Wilhelm I. berief ihn 1731 nach Preußen. Gegen 1737 in Potsdam ansässig. Dägen, dessen Name in verschiedenen Schreibweisen überliefert ist, malte hauptsächlich Schlachtenbilder und Landschaften.
Kat. 11

Dammeier, Rudolf
Berlin 1851–1936 Berlin
1871–75 Architekturstudium an der Bauakademie in Berlin. Wechselt an die Akademie der Künste, bis 1878 Schüler Karl Gussows. 1879/80 Studium in Karlsruhe bei Ernst Hildebrand. Seine vielseitige und lange Ausbildung schlug sich in seiner Malerei in einer entsprechend breiten Thematik nieder. Dammeier pflegte ebenso die Porträt- und Genremalerei wie Landschaftsbilder, Interieurdarstellungen und Architekturansichten. Er war regelmäßig auf allen Berliner Ausstellungen vertreten, gewann mehrere Auszeichnungen, ohne jedoch eine größere Popularität zu erlangen. 1888–90 Lehrer an der Berliner Kunstakademie. Danach nach München. Ab 1893 wieder ständig in Berlin. In seiner Malerei wendete er sich in den achtziger Jahren zögernd der Freilichtmalerei zu, malte in Tirol über mehrere Jahre Bauernszenen und Landschaftsbilder, die der Kunst Hubert Herkomers und Eugen Brachts nahestehen, aber in einigen Genreszenen auch noch den sentimentalen Naturalismus Gussows erkennen lassen. In den Interieur- und Stadtbildern zeigt Dammeier eine großzügigere Malweise mit reizvollen Lichteffekten. 1899 und 1900 war er ordentliches Mitglied der gerade gegründeten »Berliner Secession«, bereits 1901 scheint er aber wieder ausgetreten zu sein. In bezug auf seine Stadtansichten wird er in den Kunstzeitschriften häufig in Zusammenhang mit Paul Andorff und Julius Jacob genannt.
Kat. 99

Deppe, Ludwig
Lebensdaten unbekannt
Deppe stellte nur ein einziges Mal, 1820, auf den alle zwei Jahre stattfindenden Kunstausstellungen der Berliner Akademie aus. Zwischen 1820/21 und 1855 war er als Hofbeamter für den Prinzen August von Preußen tätig.
Kat. 80

Dreßler, August Wilhelm
Bergesgrün 1886–1970 Berlin
Arbeitete 1900–04 als Lithograph in Chemnitz; 1906–13 Studium an den Akademien in Dresden und Leipzig, 1914 in Berlin. 1915–18 Soldat. Danach freischaffend in Leipzig, später in Berlin. 1924 Mitglied der »Berliner Secession«. 1927 Rompreis der Preußischen Akademie der Künste. 1930/31 Rom. 1934–38 Lehramt an den Vereinigten Staatsschulen Berlin; als »entartet« entlassen. 1956/57 gab er Zeichenunterricht an der Meisterschule für Kunsthandwerk, ansonsten führte er seit Kriegsende ein zurückgezogenes Leben. Dreßlers Werk ist kaum Stilschwankungen unterworfen; seit den zwanziger Jahren war sein schwerblütiger, strenger Realismus mit neu-sachlichen Zügen ausgeprägt. Der Mensch ist der Mittelpunkt seiner Darstellungen, doch finden sich auch Landschaften und einige städtische Motive.
Kat. 210

Dressler, Otto
Braubach/Rhein 1930–lebt in Moosach/Oberbayern
Nach Steinmetzlehre und Kunststudium freischaffender Bildhauer. 1952–65 angewandte und baugebundene Arbeiten. Ab 1965 Kunstaktionen und Aktionsobjekte. Dressler sucht durch polemische Arbeitsthemen bewußt die Konfrontation mit Betroffenen und die Auseinandersetzung um eine veränderbare Umwelt. Dressler hatte 43 Kriegerdenkmale als Mahnung gegen Krieg und gewaltsames Töten geschaffen, bevor er unter dem Eindruck der Wiederaufrüstung seine Aktionen inszenierte, mit denen er auch an kunstferne Orte ging, um weite Bevölkerungsschichten zu erreichen. Seine Aktionen fanden in bisher 196 Städten Europas und USA statt; in Berlin erregte er bereits einmal Aufsehen mit seiner Veranstaltung »Im Namen des Volkes« gegen Gewalt und Nationalsozialismus. Dressler selbst bezeichnet sich als »Verfremder«.
Kat. 288

Eglau, Otto
Berlin 1917–lebt in Berlin
Nach Abitur Militärdienst und Gefangenschaft. 1947 Rückkehr nach Berlin und Beginn des Studiums an der Hochschule für bildende Künste bei Oskar Nerlinger; Meisterschüler bei Max Kaus und Wolf Hoffmann bis 1953. Gleichzeitig Dozent an der Technischen Hochschule Berlin (Architekturfakultät, Lehrstuhl für freies Malen und Zeichnen). Seit 1951 zahlreiche Graphikpreise, Studienreisen in Europa, den USA, Japan und Nepal. Lebt als freier Graphiker in Ber-

lin und auf Sylt. Besonders in seinem umfangreichen graphischen Werk beschäftigt sich Eglau immer wieder mit Berlin, wobei ihn besonders technische Elemente interessieren; sein strenger graphischer Stil reduziert die sichtbare Wirklichkeit, die immer Ausgangspunkt seiner Arbeit ist, bis zur Zeichenhaftigkeit.
Kat. 241

Ehmsen, Heinrich
Kiel 1886–1964 Berlin (Ost)
Ausbildung als Anstreicher. Besuch der Gewerbeschule Kiel. 1906 nach Düsseldorf, Ausbildung als Dekorationsmaler an der Kunstgewerbeschule. 1910/11 Parisaufenthalt. 1911/12 Umzug nach München, Militärdienst. Kontakt zum »Blauen Reiter«. Ab 1914 Soldat, 1918/19 Zeuge der revolutionären Ereignisse in München, die für sein Werk prägend wurden. 1929 Übersiedlung nach Berlin, Ausstellungsbeteiligung bei der »Novembergruppe«. 1932 Reise in die Sowjetunion. 1934 wurden seine Werke aus deutschen Museen entfernt; 1937 in der Ausstellung »Entartete Kunst« vertreten. 1939 beantragte er Aufnahme in die Reichskulturkammer, die ihm genehmigt wurde. 1940 wurde er Kriegsmaler in der »Staffel der bildenden Künstler«, zunächst in Paris, dann in der Sowjetunion. 1944 Entlassung, Rückkehr nach Berlin. 1945 Verlust des Ateliers. Mitbegründer der Berliner Hochschule für bildende Künste, stellvertretender Direktor. 1949 Entlassung wegen der Unterzeichnung eines Friedensmanifestes. Übersiedlung nach Berlin (Ost). 1950 übernahm er ein Meisteratelier für Malerei an der Akademie der Künste. 1956 Reise nach Vietnam. Politische Themen und Menschendarstellungen bilden den Schwerpunkt seines Werkes, wobei städtische Motive oft als Folie für Ereignisse auftauchen; reine Stadtdarstellungen gibt es bei ihm jedoch nicht.
Kat. 211

Fechhelm, Carl Traugott
Dresden 1747/48–1819 Riga
Nach den Berliner Kirchenbüchern eigentlich Christian Traugott. Schüler seines Bruders Carl Friedrich. Seit etwa 1763 in Berlin tätig, wo er Mitglied der Akademie für bildende Künste wurde, deren Ausstellungen er mit mehreren Berliner Stadtansichten beschickte. Seit 1797 als Theatermaler in Riga nachweisbar. Fechhelm malte Öl– und Frescobilder mit Architektur–, Stadt– und Landschaftsansichten sowie Bühnenbilder.
Kat. 23, 31

Fechhelm, Johann Friedrich
Dresden 1746–1794 Berlin
Schüler seines Vaters Carl Friedrich. Tätig in Berlin und wohl auch in Mecklenburg. 1789 außerordentliches Mitglied der Berliner Akademie für bildende Künste. Malte Landschaften und Stadtansichten als Staffelei– und Wandbilder.
Kat. 32

Feininger, Lyonel
New York 1871–1956 New York
Feininger entstammte einer ausgewanderten deutschen Musikerfamilie. 1887 nach Europa. Ausbildung an der Hamburger Kunstgewerbeschule. 1888–94 studierte er an der Berliner Akademie; nebenher (bis etwa 1915) Tätigkeit als Karikaturist und Illustrator für verschiedene deutsche und amerikanische Zeitschriften. In der Reichshauptstadt lebte er, unterbrochen von Reisen und Studienaufenthalten, bis 1919. 1906 in Paris Bekanntschaft mit Robert Delaunay und dem Kreis des »Café du Dôme« um Henri Matisse, 1911 begegnete er dort den Kubisten. 1907 begann er zu malen, dabei erstmals Verwendung von Architekturmotiven. 1912 lernte er in Berlin die »Brücke«-Künstler kennen. Unter dem Eindruck der Futuristen und vor allem Delaunays Herausbildung eines traumhaft-visionären Stils mit prismatisch gebrochenen Farben und Formen. Bei der Darstellung bevorzugte Feininger die thüringischen Dörfer und Städte mit ihren mittelalterlichen Kirchen, Schiffe auf der Ostsee und schließlich die Hochhäuser Manhattans. Es entstand nur ein einziges Gemälde mit einer Berliner Ansicht. Mit dem Kriegseintritt der USA 1917 wurde Feininger als feindlicher Ausländer eingestuft. 1918 schloß er sich der »Novembergruppe« an. 1919 wurde er an das Weimarer »Bauhaus« berufen, wo er bis 1924 als Meister für Malerei und Graphik lehrte. 1924/25 Zusammenschluß mit Klee, Kandinsky und Jawlensky zur Ausstellungsgemeinschaft »Blaue Vier«. 1926 Umzug mit dem »Bauhaus« nach Dessau, wo er bis zu dessen Auflösung durch die Nationalsozialisten blieb. 1933–36 lebte Feininger wieder in Berlin, 1937 kehrte er in die USA zurück.
Kat. 143

Felixmüller, Conrad
(Müller, Conrad Felix)
Dresden 1897–1977 Berlin
1911/12 Besuch der Dresdner Kunstgewerbeschule, danach bis 1915 Studium an der Akademie bei Ferdinand Dorsch und Carl Bantzer. Zahlreiche Studienreisen durch Deutschland, Frankreich und Belgien. 1920 Großer Staatspreis für Malerei (Rompreis). Seit 1934 in Berlin, 1937 Preis für Malerei des Vereins Berliner Künstler. In der Ausstellung »Entartete Kunst« vertreten; Beschlagnahmung von 151 Werken aus öffentlichem Besitz. 1944 Verlust der Berliner Wohnung und Übersiedlung nach Tautenhain bei Leipzig. Einberufung zum Volkssturm, 1945 russische Kriegsgefangenschaft. 1949 Berufung an die Martin-Luther-Universität Halle (Lehrauftrag für Zeichnen und Malen an der pädagogischen Fakultät). 1961 Übersiedlung nach Berlin-Köpenick, 1962 Emeritierung, 1967 Umzug nach Berlin-Zehlendorf. Felixmüller wurde in seinem Frühwerk stark von Kubismus und Expressionismus geprägt, besonders in seiner sozialkritischen Graphik entwickelte er einen expressiven Realismus. In den zwanziger Jahren gelangte Felixmüller zu einer malerischen Gegenständlichkeit, die zunehmend vom

Rückzug in die Privatsphäre geprägt ist. In mehreren Holzschnittfolgen setzte er sich in der frühen Nachkriegszeit nochmals mit den Zeitereignissen auseinander, bis immer stärker ein konservativer Zug seine Malerei bestimmte, in der das farbige Abbild der Wirklichkeit im Mittelpunkt stand. Mit Stadtdarstellungen hat sich Felixmüller mehrfach beschäftigt; in seinem Frühwerk dienten sie oft als Folie für sozialkritische Darstellungen, während im späteren Werk Stadtansichten entstanden, die im traditionellen Sinne die farbige Erscheinung betonen.
Kat. 198, 215

Fetting, Rainer
Wilhelmshaven 1949–lebt in Berlin und New York
Nach Tischlerlehre und Volontariat als Bühnenbildner 1972–78 Studium an der Hochschule der Künste in Berlin bei Hans Jaenisch. Noch bevor er sein Studium als Meisterschüler abschloß, gründete er mit Middendorf, Salomé, Zimmer und anderen die Selbsthilfegalerie am Moritzplatz in Berlin-Kreuzberg, in der 1977 seine erste Einzelausstellung mit Stadtbildern stattfand. Für Fetting, der in der internationalen Kunstszene zu den »Jungen Wilden« oder »Heftigen« zählt, wurde die Berliner Stadtlandschaft, geprägt von der Mauer und dem Blick nach Ost-Berlin, gegen Ende der siebziger Jahre neben Porträts und großen Figurenbildern zum zentralen Thema. Ein Aufenthalt in New York 1978–79 gab ihm neue künstlerische Impulse, die Komposition wird großzügiger flächiger, die leuchtende, aber abgestimmte Farbpalette erfährt eine Steigerung durch das Einsetzen von Komplementärfarben. Neben New Yorker Stadtbildern wird der männliche Akt zu seinem wichtigsten Thema. 1984 erweiterte Fetting die Bildfläche, indem er Treibhölzer malerisch einbezog. Seit 1986 widmet Fetting sich auch der Skulptur.
Kat. 269, 272

Fischer, Ernst Albert gen. Fischer-Cörlin
Cörlin 1853–nach 1916
Ausbildung an der Berliner Akademie unter Eduard Daege und Julius Schrader. Dann sechs Jahre Meisterschüler bei Anton von Werner. Er war in erster Linie Historienmaler und lehnte sich in seiner akademischen Kunstauffassung eng an seinen Lehrer an. Neben Historienbildern malte er Genredarstellungen und Berliner Landschaften. 1877–92 war er auf den Akademie-Ausstellungen regelmäßig vertreten, seit 1893 nahm er an der Großen Berliner Kunstausstellung teil. Seine oft aufdringliche Farbigkeit veranlaßte den konservativen Kunstkritiker Adolf Rosenberg zu dem abfälligen Urteil, Fischer-Cörlins Gemälde seien *»leider etwas bunt und hart«*.
Kat. 98

Frenzel, Fridolin
Thüringen 1930–lebt in Beuerberg und Berlin
Studium bei Hermann Kirchberger an der Kunsthochschule in Weimar und bei Georg Mu-

che in Krefeld. Intensive Auseinandersetzung mit dem Expressionismus. Nach Reisen durch Europa und Israel arbeitete er neben einer Lehrtätigkeit am Berufspädagogischen Zentrum in Frankfurt auch freiberuflich als Maler. Seit 1962 Wohnsitz und Atelier in Beuerberg in Oberbayern. 1975/76 bezog er ein Atelier in Berlin. Es entstanden großformatige, expressive Zeichnungen – Stadtberichte, Stilleben und Porträts –, die seinem Werk einen neuen künstlerischen Akzent gaben. Neben seinen Gemälden und Zeichnungen arbeitet er auch kontinuierlich an Holzschnitten.
Kat. 284

Fritsch, Ernst
Berlin 1892–1965 Berlin
1909/10 Lehre in einem Entwurfsatelier für Wandstoffe und Tapeten. 1911–13 Studium an der Königlichen Kunsthochschule Berlin, Abschlußexamen als Zeichenlehrer. Danach ein zweijähriges Studium an der Unterrichtsanstalt des Kunstgewerbemuseums Berlin. 1919 Mitglied der »Berliner Secession« und der Novembergruppe. Bis 1921 Tätigkeit im Schuldienst. 1927 erhielt er den Großen Staatspreis für Malerei der Preußischen Akademie der Künste. 1928 und 1929 Studienaufenthalte in Paris und Rom. 1933 Ausstellungsverbot. 1939–41 unterrichtete er an der Schule für Kunst und Werk, der ehemaligen Reimann-Schule. 1946–58 Professur an der Hochschule für bildende Künste, Berlin. Nach kubistisch-futuristischen Experimenten der Jahre 1919–21 wandte er sich einer gegenständlichen Malweise von betonter Farbigkeit zu. Unter dem Einfluß des sogenannten Magischen Realismus tendierte er gegen Ende der zwanziger Jahre zu einer träumerisch-idyllischen Auffassung seiner Bildthemen. In seinen durchweg traditionellen Motiven findet sich auch die Stadtlandschaft als immer wiederkehrendes Thema, ohne daß der Maler ihm im Gesamtoeuvre einen besonders exponierten Rang eingeräumt hätte.
Kat. 172

Fuhr, Xaver
Mannheim-Neckarau 1898–1973 Regensburg
Seit 1925 beteiligte sich der Autodidakt Fuhr mit zunehmendem Erfolg an Ausstellungen. 1930 Preis der Preußischen Akademie der Künste, Berlin und im Jahr darauf Villa-Romana-Preis des Deutschen Künstlerbundes. 1937–45 Ausstellungsverbot. Fuhrs Arbeiten galten als »entartet«. Nach dem Krieg Professor an der Akademie der bildenden Künste in München, eine Stellung, die er bis 1966 innehatte. Sein Œuvre nimmt innerhalb der vielfältigen Strömungen des Realismus der zweiten Hälfte des zwanzigsten Jahre eine eigenständige und unverwechselbare Position ein. Fuhr arbeitete, besonders deutlich tritt dies in vielen Darstellungen von Architekturen und technischen Monumenten zu Tage, mit einer eigenartigen Spannung von betont graphischem Linienspiel der Konturen und starkfarbigen Flächen.
Kat. 194

Fünck, Johann Georg
Augsburg 1721–1757 Kassel (?)
Seit 1741 in Berlin, wo er unter Georg Wenzeslaus von Knobelsdorff als Bauführer arbeitete und die Entwürfe des Opernhauses veröffentlichte.
Kat. 12

Fußmann, Klaus
Velbert/Rheinland 1938–lebt in Berlin und Gelting
Studium an der Folkwang-Schule in Essen. 1962–66 Studium an der Hochschule für bildende Künste, Berlin. 1972 Villa-Romana-Preis mit neunmonatigem Stipendium in Florenz. Seit 1974 Professur an der Hochschule der Künste Berlin. 1985 erschien Fußmanns Buch »Die verschwundene Malerei«. In den siebziger und achtziger Jahren Reisen nach Norwegen, den USA und Island. Dabei entstanden viele Landschaftsaquarelle und Gouachen. Neben Porträts, Interieurs und Landschaften ist das Stilleben sein bevorzugtes Thema, das ihn auch bekannt machte. An innerstädtischen Berlin-Ansichten existieren nur zwei Bilder.
Kat. 283

Gabriel, G. L.
München 1958–lebt in Berlin
Die Künstlerin, deren eigentlicher Name Gabriele Lina Henriette Thieler ist, ist die Tochter des Tachisten Fred Thieler und der ebenfalls als Malerin bekannten Holländerin Miensske Janssen. Seit 1978 Studium bei K. H. Hödicke an der Hochschule der Künste, Berlin, das sie als Meisterschülerin abschloß. 1981 erhielt sie den ersten Preis bei der Ausschreibung »Kunst am Bau«, 1982 ein Stipendium und Aufenthalt in Santo Domingo und 1984 ein Arbeitsstipendium des Kunstfonds in Bonn. Seit ihrer ersten Einzelausstellung in der Selbsthilfegalerie am Moritzplatz nennt sie sich G. L. Gabriel. Neben ihren menschenleeren, abstrahierten Stadtlandschaften, in denen meistens Blau dominiert, malte sie vornehmlich Porträts.
Kat. 286

Gaertner, Johann Philipp Eduard
Berlin 1801–1877 Zechlin
1814 Beginn einer Lehre bei der Königlichen Porzellan-Manufaktur. 1821 Wechsel in die Werkstatt des Hoftheaterinspektors Carl Gropius. Erste Aufträge vom königlichen Hof; er fertigte vor allem Innenansichten an. 1825–28 Studienreise nach Paris. Zwischen 1837 und 1839 hielt er sich mehrfach in Moskau und Petersburg auf. Nach dem Tod seines Förderers Friedrich Wilhelm III., 1840, unternahm Gaertner ausgedehnte Reisen innerhalb Deutschlands und in die Tschechoslowakei, um hier Motive für seine Gemälde zu sammeln. Um 1870 nach Zechlin. Gaertner war einer der begabtesten Berliner Architekturmaler. Vor allem seine Bilder lenkten nach 1900 die Kunstgeschichte auf die »fotografisch« genauen Ansichten des biedermeierlichen Berlin. Gaertner hat aber auch ebensoviele Ansichten anderer Orte gemalt.

Hier bevorzugte er im Unterschied zu seinen Berliner Motiven mittelalterliche Architektur. Die Ansichten, die er nach 1845/50 malte, zeichnen sich vielfach durch eine betont wirkungsvolle Lichtführung aus. Dabei ist es Gaertner in seinen späten Gemälden nicht immer gelungen, ein stimmiges Erlebnis zwischen Bildgegenstand und theatralischer Beleuchtung zu erzielen.
Kat. 46, 50, 56f., 59, 62, 72f., 77, 82, 84f.

Gehrke, Fritz
Woisenthin/Pommern 1855–nach 1916 Berlin
Über Gehrkes Leben und Werk ist kaum etwas bekannt, in den Berliner Adreßbüchern wird er in der Regel als »Geschichts- und Bildnismaler« aufgeführt. 1875–80 Ausbildung bei Karl Gussow. Seit 1879 war er häufig auf den Akademieausstellungen vertreten. In den Katalogen der Berliner Kunstausstellungen werden einige Stadtbilder erwähnt, 1897 schuf er für das Kaufhaus Wertheim ein Wandbild mit dem Titel »Der Weltverkehr«, 1908 entstand das Gemälde »Potsdamer Platz«. Über den Verbleib der Bilder ist nichts bekannt. Soweit aus Abbildungen und dem erhaltenen Gemälde »Der Domeinsturz« zu entnehmen ist, pflegte Gehrke unter dem Einfluß von Gussow und Anton von Werner einen detailbesessenen Naturalismus, wie er für die akademische Kunst seiner Zeit typisch war.
Kat. 110

Gessner, Richard
Augsburg 1894–lebt in Düsseldorf
1913–21, unterbrochen durch Kriegsdienst, Studium bei Leo Spatz und Max Clarenbach an der Akademie Düsseldorf. 1919 Gründungsmitglied der Künstlergruppe »Das Junge Rheinland«. 1921–23 ausgedehnte Studienreisen. Ab 1924 mehrere längere Paris-Aufenthalte, Kontakt zu Marie Laurencin, Jules Pascin und Marc Chagall. 1924 Ausstellungen in den Galerien Flechtheim in Berlin und Düsseldorf. 1928 trat er der »Rheinischen Sezession« bei. 1933 und 1935 Ausstellungen in der Galerie Nierendorf in Berlin. 1937 Albrecht-Dürer-Preis der Stadt Nürnberg. Seit 1945 in Düsseldorf. Er trat in erster Linie als Maler von Industriebildern hervor, in denen er die Präzision und Detailtreue der Neuen Sachlichkeit mit reizvollem Kolorit zu verbinden wußte.
Kat. 184

Gotsch, Friedrich Karl
Pries bei Kiel 1900–1984 Schleswig
Nach Kriegsdienst 1918 und kurzem Studium der Nationalökonomie an der Universität Kiel absolvierte Gotsch 1920–23 ein Akademiestudium in Dresden als Schüler Oskar Kokoschkas. Zwischen 1923 und 1929 ausgedehnte Auslandsreisen in die USA, nach Frankreich und Italien. Nach Aufenthalten in Kiel und München ließ er sich 1933 in Berlin nieder. Nach dem Zweiten Weltkrieg lebte er in St. Peter/Eiderstadt. 1946 Gründungsmitglied des »Baukreises«. 1948–49 Präsident des Landeskulturverbandes Schleswig-Holstein. 1950–51 unterrich-

tete er an der Bauschule Hamburg. Gotsch gilt als bedeutender Vertreter des deutschen Spätexpressionismus. Ausgehend von Nolde und durch Kokoschka in seinen Zielsetzungen bestärkt, entwickelte Gotsch in Gemälden und Holzschnitten eine Darstellungsweise von intensiver Farbigkeit und großer Ausdruckskraft. Stadtlandschaften sind in seinem Werk eher beiläufig vertreten, allerdings kehrt das Berliner Motiv des Blicks aus dem Fenster des Ateliers der Jahre 1933–40 in mehreren Bearbeitungen bis in die sechziger Jahre hinein wieder.
Kat. 195

Götz-Knothe, Wilhelm
Windhoek/Südafrika 1933–lebt in Norderstedt bei Hamburg
1953–57 Studium an der Berliner Hochschule für bildende Künste bei Heinrich Graf Luckner. Arbeitet als Kunsterzieher. Seit den fünfziger Jahren hat sich Götz-Knothe intensiv mit der Stadtdarstellung beschäftigt, zuerst mit Berlin, seit den sechziger Jahren auch mit Hamburg.
Kat. 238

Graeb, Carl Georg Anton
Berlin 1816–1884 Berlin
Schüler des Hoftheatermalers Johann Karl Jakob Gerst, der neben Carl Wilhelm Gropius das wichtigste Atelier zur Herstellung von Bühnenbildern leitete. 1838/39 erste Studienreise nach Italien, Sizilien und Frankreich. Weitere Reisen zu berühmten Landschaften und Städten in die Tschechoslowakei, in die Niederlande, nach Thüringen, Sachsen, in den Harz und den Schwarzwald. Die dort aufgenommenen Skizzen lieferten die Anregungen und Grundlagen seiner Gemälde. Graebs Interieurs und Ansichten zeichnen sich vor allem durch eine effektvolle Lichtführung und eine, dem Werk Blechens nahestehende Malweise aus. Um die Mitte des 19. Jahrhunderts stieg er zum führenden Architekturmaler Berlins auf. Er gehört zu der zweiten Generation Berliner Architekturmaler, die bislang nur wenig Beachtung in der kunsthistorischen Literatur gefunden haben. Er erhielt zahlreiche Aufträge von Friedrich Wilhelm IV. Der König ließ seine Parkanlagen und Schlösser von ihm aufnehmen. 1851 erhielt er den Titel des Hofmalers und die Mitgliedschaften der Akademien von Berlin, Amsterdam und Wien. Besondere Verdienste erwarb er sich um die Aquarellmalerei. Graeb hat nur wenige Berliner Stadtbilder gemalt, immer lagen ihnen Aufträge zugrunde. Neben der Darstellung von Innenräumen war das harmonische Zusammenspiel von Architektur und Landschaft das bestimmende Thema vieler seiner Ansichten.
Kat. 83, 92

Gropius, Carl Wilhelm
Braunschweig 1793–1870 Berlin
Besaß keine akademische Ausbildung, sondern lernte in der Maskenfabrik seines Vaters. Dieser stellte nach 1808 zusammen mit Schinkel Panoramen in Berlin aus, was Carl Gropius' Engagement auf diesem Gebiet der Kunst entschei-

dend prägte. Mit den Malern Carl Beckmann und Julius Schoppe bereiste er das Salzburger Land, Italien und die Schweiz. Seit 1820 war er königlicher Theaterinspektor und leitete ein großes Atelier, in dem Dekorationen für die Oper und das Schauspielhaus angefertigt wurden. Zusammen mit seinen Brüdern eröffnete er 1827 das »Diorama«, einen Bau, in dem nach dem Vorbild des Pariser Etablissements von Daguerre Panoramen vorgeführt wurden. Seine Freundschaft mit Karl Friedrich Schinkel und das Interesse, das er und seine Familie dem Baugeschehen und der Geschichte Berlins entgegenbrachten, beeinflußte die Entwicklung der Berliner Landschafts- und Architekturmalerei. Viele begabte Künstler, die diesem Fach zu überregionaler Bedeutung verhelfen sollten, gingen aus dem Atelier von Gropius hervor. Er förderte tatkräftig durch Aufträge und Empfehlungen, was bereits die zeitgenössische Literatur anerkennend hervorhob. Die wenigen heute noch bekannten Gemälde von Gropius weisen ihn als guten Landschaftsmaler aus, dessen Bildthemen sich am Geschmack seiner Zeit orientierten. Er bevorzugte eine genaue, nüchterne Wiedergabe der dargestellten Gegenden und schuf so den künstlerische Gegenpol zu den romantischen Landschaftsbildern seines Freundes Schinkel.
Kat. 44, 53, 69

Groß, Erhard
Berlin 1926–lebt in Berlin
1946–48 Studium an der Hochschule für angewandte Kunst in Berlin-Weißensee, 1948–54 an der Berliner Hochschule für Bildende Künste bei Ernst Schumacher, seit 1953 als Meisterschüler bei Wolf Hoffmann. Tätigkeit als Werbe- und Gebrauchsgraphiker, verschiedentlich Ausübung von Lehrämtern in Berlin. Er ist überwiegend graphisch tätig und setzt sich immer wieder mit der Darstellung Berlins auseinander.
Kat. 234f.

Grosz, George
Berlin 1893–1959 Berlin
1908 wegen Erwiderung einer Lehrerohrfeige von der Schule entfernt, studierte er 1909–11 an der Dresdner Akademie. 1910 erste Veröffentlichung einer Karikatur im »Ulk«. 1912–16 Schüler von Emil Orlik an der Unterrichtsanstalt des Berliner Kunstgewerbemuseums. In Zeichnungen setzte sich Grosz bereits um 1912 mit der Expansion Berlins an seinen südwestlichen Randgebieten auseinander. 1915 wegen Krankheit vom Kriegsdienst suspendiert; Begegnung mit Wieland Herzfelde und Mitarbeit an Franz Pfemferts »Aktion«. Unter dem Eindruck des Krieges Konstituierung der Dada-Bewegung; Grosz nutzte die Stadt in Gemälden und Graphikfolgen zunehmend als Folie für gesellschaftskritische Themen. 1916 aufgrund seiner utopischen Amerika-Verehrung Anglisierung des Namens von Georg Groß in George Grosz. 1917 erneut eingezogen, Aufenthalt in einer Nervenheilanstalt und endgültige Entlassung aus dem Soldatenleben. 1919 trat Grosz der Kommunistischen Partei bei; in der Folge Mitar-

beit an politisch-satirischen Zeitschriften (Die Pleite, Der blutige Ernst) und bei linksgerichteten Künstlerorganisationen. In den zwanziger Jahren war Grosz ein führender Vertreter der veristischen Richtung der Neuen Sachlichkeit, wobei das Berliner Stadtbild in seinen Arbeiten nach wie vor eine große Rolle spielte. Zahlreiche Reisen, u. a. in die Sowjetunion. 1932 Gastdozentur in New York; angesichts Hitlers »Machtergreifung« Übersiedlung dorthin 1933. An der Art Student's League lehrte er bis 1936, dann 1940–44 und 1950–55, an der Columbia University 1941–42. Eine eigene Kunstschule betrieb er mit Maurice Sterne 1933–37. 1959 Rückkehr nach Berlin, nachdem er Deutschland schon 1951, 1954 und 1958 wiedergesehen hatte.
Kat. 144–146, 173

Grossberg, Carl
Wuppertal-Elberfeld 1894–1940 Laon
1913–14 Architekturstudium an den Technischen Hochschulen Aachen und Darmstadt. 1919–21 Studium an der Kunstakademie Weimar und am Bauhaus Weimar bei Lyonel Feininger. Seit 1921 lebte er in Sommerhausen bei Würzburg. 1925 Hollandreise mit längeren Aufenthalten in Amsterdam und Zandvoort. 1926 Einzelausstellung in der Galerie Nierendorf, Berlin. 1931 Rom-Stipendium und Aufenthalt an der Villa Massimo. Ab 1939 Kriegseinsatz in Polen und Frankreich. 1940 starb Grossberg bei einem Autounfall in der Nähe von Laon, Frankreich. Geleitet von starkem technischen Interesse entwickelte Grossberg in Industrie- und Architekturdarstellungen einen präzise registrierenden Darstellungsstil von scharfer Linearität und kühler Farbigkeit, der ihn zu einem wichtigen Vertreter der Neuen Sachlichkeit macht. Neben Auftragsarbeiten für Industrieunternehmen und einem umfangreichen Œuvre an Stadtbildern entstanden surreal anmutende Darstellungen einer von rätselhaften Gestalten bevölkerten, kalt-bedrohlichen Maschinenwelt.
Kat. 182

Güler, Abuzer
Malatya/Türkei 1950–lebt in Berlin
Seit 1971 Wohnsitz in Berlin. 1974–79 Studium an der Hochschule der Künste in Berlin bei Rudolf Kügler, später bei Martin Engelmann. Von 1977–80 Stipendiat des DAAD. 1982–83 Stipendiat der Karl-Hofer-Gesellschaft. 1984 Mitarbeiter des Vereins Jugend- und Kulturzentrum in Berlin-Kreuzberg. Gleichzeitig Atelier im Künstlerhaus Bethanien. Dort 1985 erste Einzelausstellung. In Gemälden wie in großformatigen, expressiven Zeichnungen ist Gülers Thema immer wieder der Fremde, der Zugereiste in der anonymen Großstadt.
Kat. 281

Hacker, Dieter
Augsburg 1942–lebt in Berlin
1960–65 Studium an der Akademie der bildenden Künste in München bei Ernst Geitlinger. 1970 Wohnsitz in Berlin. 1971 Eröffnung der 7. Produzentengalerie. Ähnlich wie Duchamp gab Hacker frühzeitig das Malen auf, wobei das »Phänomen des Malens« eine zentrale Fragestellung für ihn blieb, zu der er 1974 in seiner Galerie eine Ausstellung mit dem Titel »Welchen Sinn hat Malen« veranstaltete. 1972 Herausgeber der Zeitung der 7. Produzentengalerie. 1974 Gastdozent an der Hochschule der Künste in Hamburg. 1975 nahm er die Malerei wieder auf, indem er anhand eines in aller Öffentlichkeit hergestellten Bildes die Schwierigkeiten der Malerei demonstrierte. 1976 gab er zusammen mit A. Seltzer die Volksfoto-Zeitung heraus. Seinen in dieser Zeit gemalten argumentativen Bildern folgte die Ausstellung »Der Mythos des Bildes« 1979. Außerdem entstanden 1979 mehrere Filme für westdeutsche Fernsehanstalten. 1980 entwarf Hacker gemeinsam mit Karl Ernst Herrmann das Bühnenbild für »Die Fremdenführerin« von Botho Strauss an der Schaubühne am Lehniner Platz, Berlin. Monumentalisierung durch Vergrößerung, Naheinstellung und raffinierte Ausschnitthaftigkeit kennzeichnen Hackers Arbeitsprinzip, wobei neben den allgorischen Stadtbildern voluminöse Köpfe und großfigurige Akte die bevorzugten Sujets bilden.
Kat. 280

Hackert, Jakob Philipp
Prenzlau 1737–S. Piero di Caregio bei Florenz
Schüler seines Vaters Philipp und seines Onkels Johann Gottlieb; studierte seit 1758 an der Berliner Akademie für bildende Künste. 1762–65 in Stralsund. 1765–68 in Paris. 1768 siedelte er nach Rom über, von wo aus er Italien bereiste und dessen Landschaften zeichnete. Seit 1782 malte er Landschaftsbilder für den König von Neapel und wurde 1786 zum Hofmaler bestellt; 1787 traf er Johann Wolfgang von Goethe, der 1811 eine erste Biographie des Künstlers veröffentlichte, in der er Hackerts Schriften verwertete. Als der Hofstaat nach der Französischen Revolution aus Neapel nach Sizilien flüchtete, blieben Aufträge für Hackert aus; 1799 verließ er Neapel und ließ sich bald darauf bei Florenz nieder. Hackert, der an allen Orten einflußreiche Mäzene gewann, erlangte ersten Ruhm mit seinen um 1760 entstandenen Bildern des Berliner Tiergartens und malte auch später hauptsächlich Landschaften; im Auftrag des Königs von Neapel fertigte er eine Folge mit Hafenansichten des Königreichs, die etwa zwanzig Gemälde umfaßte.
Kat. 15

Hasenpflug, Carl Georg Adolf
Berlin 1802–1858 Halberstadt
Lehre als Dekorationsmaler bei Carl Wilhelm Gropius ab 1820, besuchte nebenher die Akademie. 1828 Übersiedlung nach Halberstadt. Hier fand Hasenpflug im Begründer des dortigen Kunstvereins, Lucanus, einen engagierten Freund und Förderer, der ihm ein Leben lang eng verbunden blieb. Hasenpflug malte fast ausschließlich Architekturbilder, deren Themen die großen Dome des Mittelalters und Klosterruinen bildeten. Er verwendete die gleichen Stilmittel wie die übrigen Berliner Architekturmaler seiner Zeit. Im klaren, genauen Erfassen des Gegenstands lag sein künstlerisches Ziel, wobei er Lokalfarben betonte und Umrisse scharf akzentuierte. Etwa 1835 änderten sich allmählich die Themen seiner Bilder. An die Stelle der umfassenden Wiedergabe des Bauwerks traten Durchblicke aus Kreuzgängen und Torbögen auf verschneite Klöster oder Kreuzgänge. Diese Motive waren zumeist frei komponiert und bezogen sich nicht auf bestehende Bauten. Die Lichtführung in seinen Bildern wechselten nach 1835 von einer ruhigen, den Bildgegenstand betonenden Beleuchtung zu einer kunstvoll arrangierten, stimmungsvollen Lichtführung. Bis zu seinem Tod galt er als einer der führenden Architekturmaler. Hasenpflug hat nur zwei Berliner Ansichten gemalt, die beide in seiner frühen Berliner Zeit entstanden sind.
Kat. 91

Hauptmann, Gerhard R.
Berlin 1920–lebt in Berlin
1934–36 Lithographenlehre. 1936–40 Studium an der Meisterschule für Graphik und Buchgewerbe, danach Soldat. Nach dem Krieg Mitarbeit am Wiederaufbau der Meisterschule und Dozent. Mitbegründer des Maler-Aktivs Wedding und des Kabaretts »Badewanne«. 1948/49 graphische Gestaltung der Zeitschrift »Der Insulaner«, danach Graphiker und Bildredakteur bei Berliner Tageszeitungen. 1953 Übersiedlung nach Stuttgart, 1957 Rückkehr nach Berlin. Bis 1968 Chef-Layouter der »Berliner Morgenpost«; seitdem lebt Hauptmann als freier Graphiker und Maler in Berlin. Seit 1954 zahlreiche archäologische Studienreisen, die er in »antike Bildpläne« verarbeitet. Neben Reiseeindrücken, die er meist graphisch festhält, ist die Berliner Stadtlandschaft sein bevorzugtes Thema, dem er sich in einem unprätentiösen Realismus widmet.
Kat. 217

Heckel, Erich
Döbeln/Sachsen 1883–1970 Radolfzell
Schulzeit in Olbernhau, Freiberg und Chemnitz; noch vor dem Abitur Freundschaft mit Karl Schmidt-Rottluff. 1903 erste Holzschnitte. 1904–05 Architektur-Studium an der Technischen Hochschule in Dresden. Freundschaft mit Ernst Ludwig Kirchner. 1905–07 Assistent im Architekturbüro von Wilhelm Kreis. 1905 Gründungsmitglied und Vorsitzender der »Brücke«. Künstlerische Impulse empfing die Gemeinschaft durch van Gogh, Gauguin und die Neoimpressionisten sowie durch Nietzsche. 1906 Freundschaft mit dem Hamburger Sammler Gustav Schiefler. 1909 Italienfahrt. 1907–12 Ferien- und Arbeitsaufenthalte, teilweise mit den Malerfreunden, an der Ostsee und den Moritzburger Seen. 1914 bei Heinrich Nauen am Niederrhein. 1910 erster längerer Berlin-Aufenthalt; 1911 Übersiedlung dorthin. Nur ausnahmsweise stellte Heckel die Großstadt dar, er bevorzugte farbenfrohe und flächenhaft vorgetragene Landschaftsmotive von Wasserläufen und aus dem Grunewald. 1913 Auflösung

der »Brücke«; Übergang zu kristallin gebrochenen Farben und Formen. Im Ersten Weltkrieg als Sanitäter in Flandern. 1918 Rückkehr nach Berlin; kurzzeitig Mitglied der »Novembergruppe«. In der Folge ausgiebige Reise- und Studienaufenthalte, vor allem nach Osterholz bei Bremen. 1937 Ausstellungsverbot. Nachdem 1944 durch Bomben sein Berliner Atelier und eine Fülle von Arbeiten vernichtet worden waren, übersiedelte Heckel nach Hemmenhofen am Bodensee. 1949–55 übernahm er ein Lehramt an der Karlsruher Akademie der bildenden Künste.
Kat. 147 f.

Heckendorf, Franz
Berlin 1888–1962 München
Studium an der Unterrichtsanstalt des Berliner Kunstgewerbemuseums, 1906–08 an der Berliner Akademie. 1909 trat er erstmals mit zwei Straßenbildern in einer Ausstellung der »Secession« hervor. Bis zum Ersten Weltkrieg folgten mehrere Ansichten des expandierenden Berlin mit seinen neuen Wohnvierteln und Verkehrswegen sowie Tiergarten- und Wannseelandschaften. 1914–18 Kampfflieger an der Ostfront, auf dem Balkan, am Bosporus und am Tigris. An der Welt des Orients faszinierten ihn die Lichtfülle und märchenhafte Motive. Eindrücke einer 1923 mit Eugen Spiro und Ludwig Bato unternommenen Reise nach Bosnien und Dalmatien klangen noch Jahre später in seinen Landschaftsbildern nach. Ende der zwanziger Jahre entstanden Impressionen des historischen Zentrums Berlins, nach dem Zweiten Weltkrieg hielt Heckendorf die zerstörte Reichshauptstadt im Bilde fest. Von den Nationalsozialisten als entartet gebrandmarkt, war er zuvor (1943–45) in einem Konzentrationslager inhaftiert. 1945–48 nahm Heckendorf Lehraufträge an den Akademien von Wien und Salzburg wahr. 1950 übersiedelte er nach München.
Kat. 129, 149, 187

Heldt, Werner
Berlin 1904–1954 Sant'Angelo/Ischia
Nach dem Besuch der Kunstgewerbeschule Berlin studierte Heldt 1923/24 an der Berliner Akademie bei Maximilian Klewer. 1930 Aufenthalt in Paris. 1933–36 auf Mallorca, kehrte aber nach Berlin zurück, wo er bis 1940 im Atelierhaus in der Klosterstraße lebte. 1940–45 Soldat, 1945 britische Kriegsgefangenschaft. Rückkehr nach Berlin, bis 1949 in Weißensee, danach in Wilmersdorf. Heldt gilt als der wichtigste Berlin-Maler des 20. Jahrhunderts. In fast 140 Gemälden sowie circa 600 Zeichnungen und Aquarellen hat er seine Heimatstadt dargestellt. Seine frühesten Arbeiten aus den zwanziger Jahren sind thematisch von Heinrich Zille beeinflußt (genrehafte Szenen aus dem nächtlichen Berlin; die nächtliche Klosterstraße), seine Malerei war der tonigen akademischen Kunst des 19. Jahrhunderts verpflichtet. Seit den dreißiger Jahren änderten sich Thematik und Stil, die romantisierenden nächtlichen Szenen kommen nicht mehr vor, Paris und die französische Malerei beeinfluß-

ßten ihn. Seine Palette wurde heller, die Konturen härter, die Stadt immer menschenleerer. Damit hatte er sein Thema – die Kälte und Einsamkeit der Stadt – gefunden. Im Laufe der vierziger Jahre wurden seine Stadtbilder zunehmend abstrakter, unwirklicher; schon seit den dreißiger Jahren hatte er die Wiedererkennbarkeit der Motive aufgegeben, seine Stadtansichten gerieten zunehmend zu Chiffren.
Kat. 199, 214, 219, 228

von Heppe, Hortense
Berlin 1941–lebt in Berlin
Aufgewachsen in Hamburg. Nach Kunststudium in Hamburg, Karlsruhe, Paris und Berlin war sie 1969 Meisterschülerin von Hann Trier an der Hochschule der Künste, Berlin. Neben ihrem Beruf als Malerin war sie langjährige Mitarbeiterin der Neuen Gesellschaft für Bildende Kunst. Gleichzeitig Redakteurin einer Zeitschrift für Kultur und Politik, der »Berliner Hefte«. Veröffentlichungen über Arbeiten von Herrmann Albert, Hans-Jürgen Diehl und Klaus Vogelgesang. Ein bevorzugtes Thema in Hortense von Heppes Malerei sind Gebäude und Landschaften in ihrer atmosphärischen Bedingtheit.
Kat. 274

Herrmann, Curt
Merseburg 1854–1929 Pretzfeld
Sohn eines Juristen. 1873–77 Schüler von Karl Steffeck in Berlin. 1883/84 an der Akademie in München, wo er mit Porträtdarstellungen trotz der Konkurrenz von Franz von Lenbach schnell erfolgreich wurde. 1893 Übersiedlung nach Berlin. Ab 1897 enge Freundschaft mit Henry van de Velde. Hinwendung zum Pointillismus, enge Kontakte zu Paul Signac, Pierre Bonnard, Henri Matisse und anderen. Gründungsmitglied der »Berliner Secession« 1899–1901 und 1913 gehörte er dem Vorstand an. Herrmann ist der bedeutendste Vertreter des deutschen Neoimpressionismus. 1906 war er maßgeblich an der Durchführung der Ausstellung »Zeitgenössische deutsche Künstler« in London beteiligt. Er besaß eine vorzügliche Gemäldesammlung mit Werken von Manet, Signac, Gauguin, Bonnard, Matisse, van Gogh und anderen. Er schuf vor allem Landschaftsbilder, die im Spätwerk zu Garten- und Blumenstilleben komprimiert werden. Obwohl der Malweise des Neoimpressionismus die Landschaftsdarstellung am weitesten entgegenkommt, schuf Herrmann in seiner dem Pointillismus verpflichteten Kunst auch zahlreiche Stadtansichten und Porträts.
Kat. 125–128

Herwarth, Wilhelm
Berlin 1853–1916 Berlin
Herwarth war in Berlin Schüler des Landschaftsmalers Christian Wilberg. Seit den achtziger Jahren als Lehrer an der Akademie und der Technischen Hochschule Charlottenburg tätig, wo er 1884 zusammen mit Julius Jacob Wandbilder mit Landschaftsdarstellungen für die dortige Aula anfertigte. Die Gemälde wurden

im Zweiten Weltkrieg zerstört. Seit 1878 war Herwarth auf Berliner Kunstausstellungen vorrangig mit Architekturbildern vertreten.
Kat. 104 f.

Hintze, Johann Heinrich
Berlin 1800–1861 Hamburg
Ab 1814 als Lehrling der Landschaftsmalerei in der Königlichen Porzellan-Manufaktur. 1821 verließ er die Manufaktur, um im Auftrag von Friedrich Franz, Großherzog von Mecklenburg-Schwerin, verschiedene Landschafts- und Architekturansichten anzufertigen. Ausgedehnte Reisen nach Holstein, in die Alpen, nach Österreich, Prag, Schlesien und an den Rhein. 1830 ließ sich Hintze in Berlin nieder, setzte seine Reisetätigkeit jedoch weiter fort. Er hat vor allem die Gegenden und Städte besucht, die zu seiner Zeit wegen ihrer landschaftlichen Umgebung oder ihrer Bauten berühmte Reiseziele waren. Entsprechend orientierte sich Hintze auch bei der Auswahl der Motive. Unter den Bauten galt seine Vorliebe der Darstellung mittelalterlicher Architektur und Stadtanlagen. Berliner Ansichten, die in der Berliner Kunstgeschichte allgemein als das eigentliche Thema des Künstlers beurteilt werden, spielen im Gesamtwerk eher eine untergeordnete Rolle. Unter den Berliner Architekturmalern gehört er zusammen mit Eduard Gaertner, Wilhelm Brücke und Friedrich Wilhelm Klose zu den Künstlern, die sich wiederholt mit der Gestalt der preußischen Hauptstadt auseinandergesetzt haben. Wie sie pflegte Hintze einen »trockenen« Malstil, auch bevorzugte er bei gleichmäßiger Beleuchtung des Bildraums klare Farbflächen.
Kat. 42, 63, 65

Hödicke, Karl Horst
Nürnberg 1938–lebt in Berlin
1959–63 Studium an der Hochschule für bildende Künste in Berlin bei Fred Thieler. 1960–64 Mitglied der Gruppe Vision und 1964 Mitbegründer der Galerie Großgörschen 35 in Berlin. Dort fand im selben Jahr seine erste Einzelausstellung statt. Noch waren Hödickes Arbeiten vom Tachismus geprägt. 1964 entstand die Serie der Passagen-Bilder. Schaufenster- und Straßenszenen, verbunden mit Licht, Bewegung und Spiegelungen, waren Hödickes bildnerische Ziele, wobei er zwischen 1965 und 1968 auch Glasflächen als Bildträger benutzte. 1966 einjähriger Aufenthalt in New York, Produktion experimenteller Kurzfilme. Danach rückten Objekte und Installationen in den Mittelpunkt seiner künstlerischen Produktion. 1968 Stipendium und Aufenthalt in der Villa Massimo in Rom. Ab 1972 wieder intensive Beschäftigung mit der Malerei. 1974 entstanden die »Neo-Bilder«, die reflektierenden »Kopfsteinpflaster« und die »Himmel über Schöneberg«. Es folgten großformatige Stadtlandschaften und Gebäudebilder, eine in großen Flächen angelegte Malerei. Ende der siebziger Jahre schlossen daran große Figurenbilder von Menschen aus seiner nächsten Umgebung oder aus dem mythologischen

Bereich an. Seit 1974 ist er Professor an der Hochschule der Künste in Berlin.
Kat. 252, 261, 266

Hoeniger, Paul
Berlin 1865–1924 Berlin
Ausbildung in Berlin und München, dann in Berlin Schüler Franz Skarbinas. Wohl durch dessen Vermittlung – er wohnte einige Zeit in dessen Haus – kam Hoeniger in engere Berührung mit dem französischen Impressionismus. 1891 Parisaufenthalt und Studium an der Académie Julian. Unter dem Eindruck der Stadtbilder Camille Pissarros entstanden seit den späten neunziger Jahren zahlreiche Berlinansichten. Hoeniger hielt sich noch häufig in Paris, Belgien und Holland auf. 1896 zeigte er auf der Jubiläumsausstellung der Berliner Akademie ein Gemälde mit dem Titel »Pariser Zeitungsverkäufer«. Seit 1899 war Hoeniger mehrfach auf den Secessionsausstellungen vertreten. Bildtitel wie »Alt-Berlin« (1899), »Zwischen 6 + 7 Uhr« (1899) oder »Haltestelle (Nebelstimmung)« (1900) und »Im Arbeiterviertel« (1901) zeigen, daß Hoeniger auch thematisch seinem vom Impressionismus geprägten Lehrer Skarbina nahestand.
Kat. 130

Hofer, Karl
Karlsruhe 1878–1955 Berlin
1897–1901 Studium in Karlsruhe bei Hans Thoma und Leopold von Kalckreuth. 1903–08 Aufenthalt in Rom, Reisen nach Indien, 1913 Paris. 1914–17 Internierung in Frankreich, danach Zürich. 1919 Übersiedlung nach Berlin, 1920 Professor an der Hochschule für bildende Künste. 1923 Mitglied der Preußischen Akademie der Künste. 1933 Entlassung aus dem Lehramt, 1937 wurden 311 Arbeiten Hofers aus öffentlichen Sammlungen entfernt, mit acht Arbeiten war er in der Ausstellung »Entartete Kunst« vertreten. 1938 Ausschluß aus der Akademie. 1943 Zerstörung des Ateliers durch Bomben, 150 Gemälde und unzählige Zeichnungen gingen verloren, die Hofer zum Teil neu malte. Nach Zerstörung der Wohnung bis 1945 Aufenthalt in Potsdam. 1945 zum Direktor der Berliner Hochschule für bildende Künste ernannt, Rückkehr nach Berlin. Mit Heinrich Ehmsen Aufbau der Hochschule, Mitbegründer des »Kulturbundes zur demokratischen Erneuerung Deutschlands«, 1947–49 mit Oskar Nerlinger Herausgeber der Zeitschrift »bildende kunst«. 1950 Vorsitzender des »Deutschen Künstlerbundes«, 1952 Orden Pour le Mérite. Nach neuklassizistischen Anfängen gelangte Hofer zu einem an Cézanne und Marées geschulte tektonischen Bildaufbau, der Einflüsse des Kubismus verarbeitete, aber auch Züge des expressiven Realismus trug. Bis auf einige abstrakte Versuche in den dreißiger Jahren blieb für Hofer die Beziehung zur Wirklichkeit entscheidend, der Mensch steht im Mittelpunkt seines Schaffens. Neben Landschaftsdarstellungen gibt es wenige Bilder, in denen die Stadt dargestellt wird; hier ging es Hofer um den Symbol-

wert städtischer Ruinen für menschliches Leiden.
Kat. 200, 213

Hoffmann, Wolf
Wernigerode 1898–1979 Berlin
1910–16 Besuch einer Kadettenschule, danach bis 1919 Soldat. 1919–22 Studium an der Kunstgewerbeschule Charlottenburg (Architekturklasse). 1923–26 Aufenthalt in Italien, seit 1926 in Berlin. 1929–32 Inhaber eines Meisterateliers der Preußischen Akademie der Künste, seit 1933 im Atelierhaus in der Kurfürstenstraße. 1935 Besuch der Kunstgewerbeschule (Keramik), lebte 1936–39 vom Bemalen von Kacheln. 1940–45 Soldat, 1945 Verlust des Ateliers. 1950–66 Lehrauftrag für Radierung und Freie Graphik an der Berliner Hochschule für bildende Künste, zahlreiche Reisen. Seit 1960 Atelier in Italien. Hoffmanns Werk – überwiegend Graphik – ist stark von Flächenhaftigkeit geprägt, im späten Werk tritt eine stärkere Formalisierung und Regelhaftigkeit mit strengem, oft symmetrischem Bildaufbau in den Vordergrund. Seine Hauptthemen – Landschaften und pflanzliche Motive – beinhalten auch einige Stadtdarstellungen.
Kat. 207

Holtz, Karl
Berlin 1899–1978 Potsdam
1914–19 Studium bei Emil Orlik an der Unterrichtsanstalt des Kunstgewerbemuseums in Berlin. 1919 nahm er auf seiten der USPD aktiv an den Kämpfen der Novemberrevolution teil. Holtz arbeitete als Karikaturist und Pressezeichner für der KPD nahestehende Zeitschriften. Daneben entstanden Milieustudien und Straßenszenen kritisch-realistischen Charakters in der Tradition von Hans Baluschek, Heinrich Zille und Käthe Kollwitz. Mit Ausnahme einiger Ölbilder um 1920 arbeitete Holtz ausschließlich graphisch. 1933 erhielt er Berufsverbot und schlug sich als technischer Zeichner und Werbegraphiker durch. 1939–45 Kriegsdienst. Nach dem Krieg als Pressezeichner und Karikaturist in der DDR tätig.
Kat. 179

Horst, C. H.
Geb. in der Neumark, nachweisbar 1726 bis um 1760 in Berlin
Bauleiter unter Philipp Gerlach und Georg Wenzeslaus von Knobelsdorff. Trat wahrscheinlich um 1750 in niederländische Dienste und kehrte als Gesandtschaftsrat nach Berlin zurück. Horst war auch als Architekturzeichner tätig und veröffentlichte mehrere Entwürfe Gerlachs als Stiche.
Kat. 6–9

Hubbuch, Karl
Karlsruhe 1891–1979 Karlsruhe
1908–12 Studium an der Kunstakademie Karlsruhe, ab 1914 an der Unterrichtsanstalt des Berliner Kunstgewerbemuseums in der Klasse von Emil Orlik. Nach Unterbrechung durch Kriegs-

dienst 1920–28 Meisterschüler, dann Professor an der Karlsruher Akademie. 1933 aus dem Lehramt entlassen; Arbeits- und Ausstellungsverbot. 1948–57 unterrichtete er wieder an der Akademie Karlsruhe. Hubbuch ist neben George Grosz, Otto Dix und Rudolf Schlichter einer der Hauptvertreter kritisch-realistischer Kunst der zwanziger Jahre. In Hubbuchs oftmals mit Collageprinzipien experimentierenden Arbeiten verbindet sich die kritische Darstellung der »sozialen Physiognomie« der Weimarer Gesellschaft eng mit der Wiedergabe der Großstadt und der von ihr geprägten Menschen. Insbesondere fließt das Erleben der Stadt Berlin, in der sich Hubbuch häufig aufhielt, ein in seine allegorischen Blätter der mittleren zwanziger Jahre, in kolportagehafte Darstellungen typischer Großstadtszenen wie auch in geradezu detailbesessene Zeichnungen von Häusern, Reklameschriften und Hauseingängen.
Kat. 174

Hübner, Ulrich
Berlin 1872–1932 Berlin
Hübner entstammte einer Malerfamilie, besuchte 1892–95 die Akademie in Karlsruhe. 1899 Gründungsmitglied der »Berliner Secession«, 1914 Übertritt zur »Freien Secession« und Meisteratelier für Landschaftsmalerei an der Hochschule für bildende Künste. Hübner zeigte sich schon früh vom französischen Impressionismus, vor allem von Claude Monet, beeinflußt. Neben Poträts entstanden Wasserlandschaften der Havelgegend um Potsdam sowie Hafenbilder aus Hamburg, Lübeck und Travemünde, wo er im Sommer wohnte. Aus Berlin sind nur die beiden hier ausgestellten Ansichten bekannt.
Kat. 121–122

Huth, Willy Robert
Erfurt 1890–1977 Amrum
1904–06 Studium an der Kunstgewerbeschule Erfurt, dann Lehre als Dekorationsmaler. 1910 Kunstgewerbeschule Düsseldorf, Mitarbeit im Atelier von Wilhelm Kreis. Ab 1919 lebte Huth als freischaffender Maler in Berlin. 1920 geriet er durch Ausstellungsbeteiligungen bei er »Freien Secession« und der »Novembergruppe« in Kontakt mit den ehemaligen Mitgliedern der »Brücke«, Karl Schmidt-Rottluff, Erich Heckel und Max Pechstein sowie mit George Grosz. 1921 zusammen mit Hermann Sandkuhl Neugründung der »Juryfreien Kunstschau Berlin«. Zahlreiche Ausstellungsbeteiligungen, graphische Arbeiten für Zeitschriften und Mappenwerke. 1923–27 zog sich Huth aus dem Berliner Kulturbetrieb zurück und unternahm zahlreiche Studienreisen nach Paris, Spanien, Österreich, Schweiz und Italien. Ab 1933 erschwerte Arbeitsbedingungen, schließlich Ausstellungsverbot und Beschlagnahmung von Werken als »entartet«. 1946 Lehrer an der Hochschule für angewandte Kunst in Berlin-Weißensee und 1947–57 Professor an der Hochschule für bildende Künste in Berlin. 1949 war Huth zusammen mit Hofer, Pechstein und Schmidt-Rottluff

Gründungsmitglied der »Berliner Neuen Gruppe«. Huth gilt als bedeutender Vertreter des deutschen Spätexpressionismus. In seinem malerischen Werk, in erster Linie Bildnisse und Landschaften, verbinden sich expressive Farbigkeit und strenge Tektonik. Vor allem die auf den Studienreisen 1923–27 entstandenen Veduten südeuropäischer Städte sind von koloristischer Ausdruckskraft. Huth kam Mitte der fünfziger Jahre erneut auf Stadtlandschaften zurück und schuf eine Reihe von Ansichten von Bonn, Naumburg und Berlin.
Kat. 193

Jacob, Julius
Berlin 1842–1929 Berlin
Ausbildung im Atelier von Carl Gropius, wo er als Kulissenmaler tätig war. Weiterbildung an der Akademie, mehrere Reisen nach Italien, 1882 Dozent für Landschaftszeichnen und Aquarellmalerei an der Berliner Bauakademie, danach an der Technischen Hochschule Charlottenburg. Als Landschaftsmaler wurde Jacob durch die Kunst Carl Blechens und die Schule von Barbizon beeinflußt. Seine ersten Stadtansichten brachten ihm schnell Anerkennung und veranlaßten ihn, weitere Darstellungen der Berliner Altstadt und der allmählich wachsenden Großstadt zu malen. Jacob gilt als der eigentliche Chronist des nach und nach verschwindenden »Alt-Berlin«. Zwischen 1862 und 1885 entstand ein Aquarellzyklus von 70 Berlinansichten, sie befinden sich heute größtenteils in der Nationalgalerie Berlin (Ost), weitere Konvolute werden im Märkischen Museum und im Berlin Museum aufbewahrt.
Kat. 100–105, 124

Jaeckel, Willy
Breslau 1888–1944 Berlin
Nach dem Studium an den Akademien von Breslau und Dresden 1908/09 als Dekorationsmaler tätig. 1913 zog er nach Berlin, seit 1919 lehrte er an der Staatlichen Kunstschule, ab 1923 an den Vereinigten Staatsschulen. Von den Nationalsozialisten vorübergehend aus dem Lehramt entfernt. Im Zentrum seines Werkes steht die Darstellung des Menschen. In frühen Monumentalgemälden beklagte er bereits 1914/15 die Opfer des Krieges. Aus der gleichen Zeit stammen einige Bilder Berlins, andere Stadtdarstellungen sind nicht bekannt. Religiöse Thematik, Landschaftsbilder und Porträts bestimmen das weitere Werk Jaeckels. Eine umfangreiche Sammlung seiner Werke befindet sich im Bröhan Museum in Berlin.
Kat. 132f.

Jaenisch, Hans
Eilenstedt 1907–lebt in Berlin
Studium bei Otto Nebel. Seit 1923 in Berlin. 1927 von Herwarth Walden »entdeckt«, erste Ausstellung im »Sturm«. 1929–33 unterrichtete Jaenisch an der Kunstschule »der Weg«, nach eingeschränktem Ausstellungsverbot gab er bis 1939 privat Kunstunterricht. 1940–43 Soldat in Afrika, Verlust des Berliner Ateliers. Bis 1945

Kriegsgefangenschaft in den USA und Schottland, 1946 Rückkehr nach Berlin. Seit 1953 Professor an der Berliner Hochschule für bildende Künste. Zahlreiche Reisen und Preise. In den zwanziger Jahren begann Jaenisch mit vom Kubismus beeinflußten Zeichnungen, später pflegte er einen Nachexpressionismus mit surrealen Zügen. Um 1948/49 entstanden Tempera-Flachreliefs, die ihn zu plastischen Arbeiten führten. Seine Kunst wurde zunehmend abstrakter und zeichenhafter. Reine Stadtansichten hat Jaenisch kaum geschaffen; in seinen Luftbrückebildern hat er sich mit der historischen Situation Berlins auseinandergesetzt.
Kat. 216, 220

Janssen, Peter
Bonn 1906–1979 Berlin
1923–26 Studium an der Düsseldorfer Akademie bei Heinrich Nauen, Johann Thorn-Prikker und Karl Ederer. 1926–30 in Paris an der Académie de la Grande Chaumière. 1933 Mal- und Arbeitsverbot, zwischen 1933 und 1945 Aufenthalte in London und New York. 1945–57 freischaffender Maler in Düsseldorf, 1957 Berufung an die Hochschule für bildende Künste Berlin. Neben poetischen, manchmal fast emblematischen Landschaften und Stilleben schuf Janssen in lockerer Malweise und intensiver Farbigkeit eine Reihe von Stadtbildern aus Spanien, Frankreich und Deutschland.
Kat. 239

Kerschbaumer, Anton
Rosenheim 1885–1931 Berlin
1901–08 Studium an der Kunstgewerbeschule München, 1905 Zeichenlehrer-Examen. 1908 Übersiedlung nach Berlin. Während eines halbjährigen Unterrichts bei Lovis Corinth Bekanntschaft von Martin Bloch. Während des Kriegsdienstes 1915–18 Kontakt mit Erich Heckel und Max Kaus. Seit 1919 wieder in Berlin, 1926 eröffnete er mit Martin Bloch eine Malschule. 1930 Gast der Villa Massimo in Rom. Kerschbaumer entwickelte in Auseinandersetzung mit dem Stil des Brücke-Expressionismus eine Malweise von kräftiger Farbgebung und dynamischem Bildaufbau. Ausgehend von traditionellen Motiven der Vedute schuf er Stadtbilder von koloristischem Reiz und ungewöhnlicher Ausdruckskraft.
Kat. 191

Kiekebusch, Albert Gustav Adolf
1861–?
Kiekebusch begann seine berufliche Laufbahn als Volksschullehrer, studierte etwa seit 1885 für kurze Zeit an der Berliner Akademie und bildete sich dann autodidaktisch weiter. Er war als Illustrator, Landschafts- und Genremaler tätig. Das hier ausgestellte Bild mit der Ansicht des Berliner Schlosses ist das einzig bisher bekannte Gemälde Kiekebuschs. Das dort gezeigte Straßenleben mit seiner erzählerischen Vielfalt zeigt Kiekebusch als Genremaler.
Kat. 109

Kirchner, Ernst Ludwig
Aschaffenburg 1880–1938 Frauenkirch bei Davos
Seit 1901 Architekturstudium in Dresden; Bekanntschaft mit Fritz Bleyl. 1903 Fortsetzung der Ausbildung in München, nebenher Besuch der Kunstschule von Wilhelm von Debschitz und Hermann Obrist. Begegnung mit den Werken der französischen Neo-Impressionisten, von Wassili Kandinsky und von Vincent van Gogh, in Nürnberg mit den Holzschnitten von Albrecht Dürer. 1904 Rückkehr nach Dresden, Freundschaft mit Erich Heckel, 1905 mit Karl Schmidt-Rottluff; Gründung der Künstlergruppe »Brücke«. Von 1908 bis zum Ersten Weltkrieg verbrachte Kirchner die Sommer auf Fehmarn, in Dangast an der Ostsee und an den Moritzburger Seen, wo er mit seinen Malerfreunden lebte und arbeitete. 1908–10 entstanden zahlreiche Ansichten von Dresdener Straßen, Plätzen, Fabriken und Bahnanlagen. 1909–10 mehrfach Besuche in Berlin; nachhaltiger Eindruck der Arbeiten von Henri Matisse, aber auch der Kunst Afrikas und der Südsee. Nach Übersiedlung in die Reichshauptstadt 1911 zusammen mit »Brücke«-Mitglied Max Pechstein Gründung des »MUIM-Instituts« (Moderner Unterricht in Malerei). 1912 Beginn der Reihe seiner Berliner Stadt- und Straßenbilder. 1913 verfaßte er die »Chronik der Brücke«, die von den übrigen Mitgliedern als zu subjektiv abgelehnt wurde und zur Auflösung der Gruppe führte. Nach Ausbruch des Ersten Weltkriegs meldete sich Kirchner als »unfreiwillig Freiwilliger«. 1915 Einberufung nach Halle; Beurlaubung aus gesundheitlichen Gründen. Es folgten verschiedene Aufenthalte in Nervensanatorien. 1917 Übersiedlung in die Schweiz. 1926 malte er Stadt-Veduten von Frankfurt, Dresden und Chemnitz. 1928–31 mehrfach Reisen nach Deutschland; 1929 nach Berlin, wo er alte Bildmotive wieder aufnahm. Krankheit, Depression und Verbitterung über die politischen Verhältnisse in Deutschland trieben Kirchner schließlich in den Freitod.
Kat. 150–156

Klein, Bernhard
Hamburg 1888–1967 Berlin
Kaufmännische Lehre. 1908–12 Studium an der Staatlichen Kunstschule Hamburg. 1912 Italienaufenthalt, 1913 Arbeit als Werbegraphiker und Innenarchitekt. 1915 Übersiedlung nach Berlin, Kontakte zum »Sturm«-Kreis, 1918 Gründungsmitglied der »Novembergruppe«. Bis 1923 zahlreiche Holzschnitte und Illustrationen. Seit 1920 erste Experimente mit Zeichentrickfilmen, 1922/23 Lehrer an der Reimann-Schule Berlin, 1924–28 Bühnenbildner in Königsberg, bis 1933 Bühnenbildner in Berlin, bis 1936 in Augsburg, 1937 Berufsverbot. 1939–43 arbeitete Klein bei der Deutschen Zeichenfilm-Gesellschaft in Berlin, 1944/45 Gestapohaft und Zwangsarbeit. 1945–55 Lehrer an der Meisterschule für das Kunsthandwerk in Berlin. Bereits kurz nach dem Ersten Weltkrieg fand er zu seinem sachlichen, fast naiv wirkenden Realismus

mit flächiger Farbgebung und vereinfachenden Formen; in den ersten Nachkriegsjahren wurde seine Malerei zunächst »romantischer«, dunkler, weicher, bis er durch die italienische Landschaft zu klaren, kubischen Formen fand. Stadtbilder sind in Kleins Werk ein Themenschwerpunkt; Berlin, Hamburg, italienische Städte, Häfen und Landschaften haben ihn immer wieder zur Gestaltung angeregt.
Kat. 183, 212

Kliemann, Carl-Heinz
Berlin 1924–lebt in Gräfelfing bei München
1924 Beginn des Studiums der Philosophie und Kunstgeschichte. 1942–45 Soldat. Ende 1945 Studienbeginn an der Berliner Hochschule für bildende Künste bei Max Kaus, seit 1947 Schüler, seit 1950 Meisterschüler bei Karl Schmidt-Rottluff. Zahlreiche Graphikpreise, Studienreisen nach Paris, Spanien, 1958/59 Aufenthalt in Florenz (Villa-Romana-Preis). Seit 1962 häufige Aufenthalte in Olevano. 1966–1978 Professor an der Universität Karlsruhe, Lehrstuhl für Malerei und Graphik. Seit 1968 Wandreliefs und Aluminiumcollagen. Die Stadt Berlin ist für Kliemann seit den vierziger Jahren neben der Landschaft das wichtigste Bildthema. Kliemann, der hauptsächlich graphisch arbeitet, aber auch zahlreiche Gemälde mit Berliner Ansichten geschaffen hat, entwickelte seinen freien, aber formal strengen Stil aus dem Expressionismus.
Kat. 242

Klose, Friedrich Wilhelm
Berlin 1804 – um 1874
Klose war Schüler der Berliner Akademie und arbeitete im Atelier von Carl Wilhelm Gropius. 1828 hielt er sich auf einer Studienreise in Paris und Italien auf. Seit 1840 signierte Klose seine Gemälde »Kloss«. Laut Eintragung im Berliner Adreßbuch war er auch geprüfter Zeichenlehrer. Sterbedatum und –ort sind nicht bekannt. Neben den geläufigen Themen der Architekturmalerei zu Beginn des Jahrhunderts – den Bauten aus der Zeit des Mittelalters – hat sich Klose besonders der Darstellung von Häusern und Straßen Berlins gewidmet. Dabei richtete sich sein Interesse vor allem auf die Neubauten, die auf königliche Veranlassung nach Planungen von Karl Friedrich Schinkel errichtet wurden. Er stellte besonders für Wirtschaft und Wissenschaft errichtete Bauten dar. Wie Hintze und Gaertner war auch Klose an der Lieferung von Vorzeichnungen für die Abbildungen von Spikers Publikation »Berlin und seine Umgebungen…« beteiligt. Im Unterschied zu Carl Graeb und Eduard Biermann setzte Klose jedoch nicht die spezifischen Möglichkeiten des Stahlstichs ein, sondern fertigte seine Vorlage auf die gleiche exakte Weise wie seine Ölbilder an.
Kat. 67 f., 75 f., 78, 89

Koeppel, Matthias
Hamburg 1937–lebt in Berlin
1955–61 Studium der Malerei an der Hochschule für bildende Künste in Berlin und Stipendiat der Studienstiftung des deutschen Volkes.

Studiumsabschluß als Meisterschüler bei Hans Kuhn. Zu dieser Zeit malte er ungegenständliche, großformatige Farb– und Formkompositionen. 1962 allmähliche Hinwendung zur gegenständlichen Malerei. 1963/64 erste realistische Berliner Stadtlandschaften mit Staffage. 1973 neben Bluth, Grützke und Ziegler Mitbegründer der »Schule der Neuen Prächtigkeit«. 1972–80 Lehrauftrag an der Hochschule der Künste, Berlin. Seit 1981 Professor für Zeichnen und Malen im Fachbereich Architektur der TU Berlin. In diesem Jahr entstand das Polyptychon »Die sieben Todsünden«, eine ironische Kritik innerstädtischer Mißstände. 1983 Reisen in die Toskana, die Po-Ebene und nach Ligurien; Entstehung des Zyklus »Italienische Reisen«. Koeppel ist ein Berliner Realist, der in seinem umfangreichen Werk von Stadtbildern Stadtgeschehen engagiert persifliert.
Kat. 263

Kohlhoff, Wilhelm
Berlin 1893–1971 Schweinfurt
1900 Beginn einer Lehre als Porzellan-Maler an der Königlichen Porzellan-Manufaktur Berlin. 1914 Kriegsdienst. 1919 wurde er in den Vorstand der »Berliner Secession« gewählt. Regelmäßige Beteiligung an den Secessionsausstellungen und der »Juryfreien Kunstschau«. Wiederholte Studienreisen nach Frankreich. 1935 einjähriger Türkei-Aufenthalt. 1936–39 Aufträge für die Ausgestaltung von Kasinos und Kasernen. 1937 wurden acht seiner Werke als »entartet« erklärt. 1939–43 und 1944–45 Einsatz als Kriegsmaler. Verlust der Berliner Ateliers mit einem Teil des Oeuvres durch Ausbombung. 1945 Wohnsitz in Zell am Waldstein/Oberfranken. 1949 Übersiedlung nach Hof, Privataufträge und Aufträge der Stadt Hof. Das Thema Großstadt spielt im Gesamtwerk eine bedeutende, wenn auch nicht zentrale Rolle. Unter anderem illustrierte Kohlhoff 1923 die »Großstadt-Balladen« von Otto Ernst Hesse und malte 1928 eine Serie von Paris-Ansichten.
Kat. 190

Kokoschka, Oskar
Pöchlarn/Niederösterreich 1886–1980 Montreux/Schweiz
Studium an der Kunstgewerbeschule in Wien. 1910 Aufenthalt in Berlin und dort Mitarbeit an Herwarth Waldens Zeitschrift »Der Sturm«. Kokoschka meldete sich freiwillig zum Kriegsdienst. Seit 1917 in Dresden. 1919–23 dort Professor an der Akademie. Es entstanden die ersten Stadtbilder, eine Reihe von Elbansichten mit Blick auf die Dresdener Neustadt. In den nächsten Jahren zahlreiche Reisen durch Europa, wo er an fast allen Orten Stadt– und Landschaftsbilder malte. Zwischenzeitlich Wohnsitz in Paris, 1933 Rückkehr nach Wien, danach in Prag und London ansässig. 1937 wurden seine Werke in öffentlichem Besitz als »entartet« beschlagnahmt. London blieb sein ständiger Wohnsitz bis zur Übersiedlung nach Villeneuve 1953. Im selben Jahr Gründung der Sommerakademie in Salzburg, deren Leitung er bis 1962 innehatte.

Zahlreiche Ausstellungen, Auszeichnungen und Veröffentlichungen. Anläßlich seines 100. Geburtstages große Ausstellung in Wien und München. In den über 100 Städteporträts, die Kokoschka immer von einem höher gelegenen Standpunkt aus malte, ist nicht die Topographie entscheidend, sondern die Stadt als organisches Gebilde.
Kat. 254

König, Leo von
Braunschweig 1871–1944 Tutzing am Starnberger See
1889–94 Studium an der Berliner Akademie, 1894–97 an der Académie Julian in Paris, anschließend in Saarbrücken und Kassel. Seit 1900 in Berlin ansässig. Bis 1911 Lehrer an der Unterrichtsanstalt des Kunstgewerbemuseums, 1901–10 und seit 1915 Mitglied der »Berliner Secession«. König war in erster Linie Porträtmaler. Nach anfänglich naturalistischer Malweise zeigte er sich seit seinem Aufenthalt in Berlin vom Impressionismus beeinflußt, dessen lockere Farbauftrag er bis zu seinem Spätwerk beibehielt. Als Auftragsbilder malte König bis 1935 auch Vertreter des Nationalsozialismus, 1937 wurden Gemälde Königs, die jüdische Personen zeigten, als »entartet« beschlagnahmt. König blieb jedoch den jüdischen Freunden und seinen verfemten Kollegen weiterhin freundschaftlich verbunden, wie Porträts von Erst Barlach und Käthe Kollwitz zeigen.
Kat. 135

Krantz, Ernst
Bartenstein/Ostpreußen 1889–1954 Berlin
Ausbildung bei Lovis Corinth in Berlin. Vorübergehend Aufenthalt in Paris. Verlust seines Werkes im Zweiten Weltkrieg. Danach Arbeit als Gebrachsgraphiker und Ausstellungstechniker. In den zwanziger Jahren setzte er sich mit Kubismus und Konstruktivismus auseinander, während des Nationalsozialismus konzentrierte er sich auf Porträts und Stilleben. In der Nachkriegszeit war die Berliner Stadtlandschaft in Graphiken und Gemälden ein immer wiederkehrendes Motiv in seinem Werk.
Kat. 218

Krigar, Heinrich
Berlin 1806–1838 Berlin
Schüler von Wilhelm Wach in Berlin. 1836 Studienaufenthalt im Atelier von Paul Delaroche in Paris. Nach 1832 Themen der Genremalerei. Mit seinen Bildern war der Künstler regelmäßig auf den Ausstellungen der Berliner Akademie vertreten. Die Ansicht der Klosterkirche ist eine thematische Ausnahme.
Kat. 87

Kügler, Rudolf
Berlin 1921–lebt in Berlin
1948–54 Studium an der Berliner Hochschule für bildende Künste, Meisterschüler von Max Kaus. 1952 Stipendium für Paris, Reisen nach Spanien und Nordafrika, 1953 nach Ägypten. 1956–86 Professor an der Berliner Hochschule

der Künste. Zahlreiche Preise. Kügler schuf in den fünfziger Jahren hauptsächlich graphische Arbeiten, in denen die Stadtdarstellung eine große Rolle spielt; seine aus Liniengeflechten geformten Bilder wurden immer abstrakter bis hin zu den vollabstrakten Emailbildern der sechziger Jahre und zu seinen neuen Skulpturen aus Schwemmholz.
Kat. 240

Laves, Werner
Berlin 1903–1972 Berlin
1919 erste Studien an der Staatlichen Zeichenschule Weimar, 1920 Ausbildung an der Staatlichen Kunstgewerbeschule München. 1923–28 an der Berliner Hochschule für bildende Künste bei Karl Hofer und Hans Meid. 1930 Rom-Stipendium, seit 1931 in Südfrankreich ansässig, dort 1939 Internierung. 1940–47 Kriegsdienst und Gefangenschaft, 1948 Berufung an die Hochschule für bildende Künste Berlin, Abteilung Kunstpädagogik. 1969 Beendigung der Lehrtätigkeit. Die Werke der Vorkriegszeit wurden fast vollständig zerstört. nach dem Krieg pflegte er weiter einen expressiven Realismus, der die Eindrücke der französischen Landschaft und Kunst verarbeitet; Stadtbilder, sowohl aus Berlin wie auch aus französischen Städten, waren seine Hauptmotive.
Kat. 196, 222, 232

Lemcke, Dietmar
Goldap/Ostpreußen 1930–lebt in Berlin
1948–54 Studium in Berlin an der Hochschule für bildende Künste bei Ernst Schumacher, danach freischaffend. Seit 1953 zahlreiche Auszeichnungen, 1958 Villa-Massimo-Preis. Lehrt seit 1964 als Professor an der Hochschule der Künste, Berlin. Lemckes expressive Malerei ist bestimmt von starker Farbigkeit und kräftiger Pinselführung, Landschaft und Stilleben sind seine Hauptthemen. Mit der Berliner Stadtlandschaft hat er sich – auch in der Graphik – wiederholt beschäftigt.
Kat. 229 f.

Lenk, Franz
Langenbernsdorf/Vogtland 1898–1968 Schwäbisch-Hall
1912–15 Lehre als Dekorationsmaler und Lithograph. 1915–20 und 1923–25 Studium an der Dresdener Kunstakademie bei Ludwig von Hofmann und Ferdinand Dorsch. 1926 Übersiedlung nach Berlin. Erste Einzelausstellung im Kunstsalon Emil Richter, Dresden. Bis 1933 Mitarbeit an der Durchführung der Juryfreien Kunstschau, Berlin. Auf zahlreichen Reisen durch Deutschland entstand ein umfangreiches Oeuvre an Landschaftsbildern. 1932 Beteiligung an der Ausstellung der »Sieben«, zusammen mit Champion, Alexander Kanoldt, Franz Radziwill und Georg Schrimpf. 1933 Berufung zum Professor an die Vereinigten Staatsschulen Berlin. 1935 gemeinsame Ausstellung mit Otto Dix in der Galerie Nierendorf. 1936 Vorstandsmitglied der »Berliner Secession«. 1937 Aufnahme in die Preußische Akademie der Künste.

1938 gab er aus Protest gegen die Verfolgung von Kollegen seine Lehrtätigkeit auf. Übersiedelung nach Orlamünde in Thüringen, ab 1944 weitere Wohnortwechsel. 1950 Tätigkeit am Carnegie-Institute, Pittsburgh (USA). Lenk gehört neben Schrimpf und Kanoldt zu den Hauptvertretern des sogenannten Magischen Realismus. In Anlehnung an altmeisterliche Techniken entwickelte er in Landschaften, Architekturbildern, Stilleben und Porträts einen zeichnerisch präzisen, koloristisch ausgeglichenen Malstil, der dem detailgenau registrierten Sujet lyrisch-romantische Züge abgewinnt.
Kat. 181

Liebermann, Max
Berlin 1847–1935 Berlin
1863–64 Zeichenunterricht bei dem Berliner Maler Carl Steffeck, danach als dessen Mitarbeiter tätig. 1868–73 Studium in Weimar, bis 1878 Aufenthalt in Paris, Barbizon und Holland. 1878 Übersiedlung nach München, 1884 nach Berlin. 1892 Mitbegründer der Gruppe der »XI«, 1899 Wahl zum Präsidenten der neu gegründeten »Berliner Secession«, deren Vorsitz er 1911 niederlegte. 1920 Präsident der Akademie der Künste. 1933, nach der Machtübernahme durch die Nationalsozialisten, Austritt. Unter dem Eindruck von Gustave Courbet und Jean François Millet seit den späten siebziger Jahren vorrangig Hinwendung zur ländlichen Arbeitswelt; sein derber Realismus führte zu heftigen Angriffen durch die konservative Kunstkritik. Zahlreiche Motive, wie das »Amsterdamer Waisenhaus« und die »Flachsscheuer in Laren«, wurden durch seine regelmäßigen Hollandaufenthalte bestimmt. Hier entstanden auch einzelne Stadtbilder, die »Giebel im Amsterdam« von 1876 oder die »Judengasse« von 1884. In den späten achtziger Jahren wesentliche Prägung durch den französischen Impressionismus. Von Liebermann sind keine Stadt-Ansichten Berlins bekannt. Eine Ausnahme, die nur bedingt zum Thema Stadt gehört, bildet die nächtliche Ansicht der Königgrätzer Straße. Wie die meisten der in der »Berliner Secession« zusammengeschlossenen Maler fand Liebermann nur in Verbindung mit der Natur Interesse am Thema Stadt.
Kat. 134

Lutteroth, Ascan
Hamburg 1842–1923 Hamburg
1862–64 Studien in der Schweiz. 1864–67 unter Oswald Achenbach an der Düsseldorfer Akademie. Während der Weltausstellung 1867 in Paris, wo er mit der französischen Malerei in Verbindung kam, Lutteroth sah dort die Courbet-Ausstellung und besuchte Barbizon; 1868–70 in Italien. 1870–76 mit Unterbrechungen in Berlin, wo er Kontakte zum Kronprinzen und zu Anton von Werner pflegte. Er war Landschaftsmaler, die Alpen und Italien bildeten häufig seine Themen. Lutteroth stand stark unter dem Eindruck der idealisierenden Landschaftsauffassung Oswald Achenbachs. Um 1870 von der Malerei Constables beeinflußt; seine nach der Natur angefertigten Studien zeigen eine spontane Unmit-

telbarkeit, die sich auch deutlich in seiner Darstellung des Belle-Alliance-Platzes niederschlug. In späteren Jahren neigte er in seinen dekorativen Landschaftsbildern immer stärker zu formalistisch aufgebauten Darstellungen. Im Alter ausgesprochener Gegner der impressionistischen Kunst. Seit 1874 regelmäßig auf der Großen Berliner Kunst-Ausstellung vertreten.
Kat. 97

Maertin, Karl
Berlin 1910–1958 Berlin
Sohn des Arbeiterdichters Karl Maertin. 1930–34 Studium an der Staatlichen Kunstschule Berlin bei Rudolf Großmann, 1934 Staatsexamen. Anschließend Studium an der Hochschule für freie und angewandte Kunst Berlin bei Peter Fischer. Seit 1936 freischaffend, gab er privaten Mal- und Zeichenunterricht. 1939–45 Soldat. Bis zu seinem Tod Professor an der Berliner Hochschule für bildende Künste. Maertin hat sich in seinem abstrahierenden, auf Farbflächen aufgebauten Stil hauptsächlich mit Stilleben beschäftigt, neben Porträts aber auch zahlreiche Stadtbilder geschaffen.
Kat. 225 f.

Mammen, Jeanne
Berlin 1890–1976 Berlin
Lebte seit 1895 in Paris. 1906 Beginn des Studiums an der Académie Julian, 1908 nach Brüssel an die Académie Royale des Beaux Arts. 1911 Studium in Rom an der Scuola Libera Accademia. 1914 Flucht aus Paris nach Holland, seit 1916 in Berlin. Von 1924–33 Mitarbeit an den Zeitschriften Jugend, Simplizissimus, Eulenspiegel u. a. Nach 1945 gehörte sie zum Freundeskreis um die Galerie Rosen, nochmals Mitarbeit bei satirischen Zeitschriften. 1949/50 Bühnendekorationen für das Kabarett »Badewanne«. Ihr Atelier am Kurfürstendamm ist heute Sitz der Jeanne-Mammen-Gesellschaft. Jeanne Mammen begann mit Modezeichnungen, Filmplakaten, gesellschaftssatirischen Aquarellen und Zeichnungen; nach der Machtübernahme der Nationalsozialisten setzte sie sich mit Pablo Picasso auseinander, bis sie in ihrem Spätwerk der fünfziger Jahre zu poetisch-träumerischen Abstraktionen kam. Mit Berlin als Bildmotiv hat sich Jeanne Mammen nie beschäftigt; die »Kirche auf dem Winterfeldtplatz« blieb thematisch eine Ausnahme.
Kat. 208

Martin, J. R.
Lebensdaten unbekannt
Martin stellte nur 1846 und 1848 auf den Berliner Akademie-Ausstellungen jeweils eine Innenansicht aus Salzburger Kirchen aus.
Kat. 70

Meckel, Adolph von
Berlin 1859–1893 Berlin
Meckel wird in verschiedenen Katalogen der Berliner Kunst- und Akademieausstellungen fast ausschließlich mit Orientdarstellungen aufgeführt. Die Abbildungen zeigen ihn als typi-

schen Vertreter der akademischen Kunstrichtung. Seine Themen sind orientalische Genredarstellungen und Landschaften mit üppiger Vegetation. An Stadtbildern ist nur die hier gezeigte Ansicht der englischen Gasanstalt bekannt.
Kat. 116

Meidner, Ludwig
Bernstadt/Schlesien 1884–1966 Darmstadt
Nach einer Maurerlehre 1903 Aufnahme in die Breslauer Kunstschule unter Hans Poelzig. 1905 ging Meidner nach Berlin, wo er den Werken Vincent van Goghs, Paul Cézannes und der deutschen Impressionisten und Realisten begegnete. 1905/06 Tätigkeit als Modezeichner im Atelier Wulf-Schwertfeger. 1906/07 Paris-Aufenthalt mit Besuch der Académie Julian, später Cormon. Begegnung mit Arbeiten der Impressionisten und der Fauves. Freundschaft mit Amedeo Modigliani. 1907 mußte er sich zur Musterung in Berlin melden, wo er die nächsten Jahre zurückgezogen zubrachte. Ein von Beckmann vermitteltes Stipendium linderte nur vorübergehend die materielle Not. 1908–11 entstand eine Reihe Berliner Vorortlandschaften von gebändigter Expressivität. 1912 hatte er eine religiöse Vision und schuf apokalyptische Stadtlandschaften und ekstatische Porträts und gründete mit Richard Janthur und Jakob Steinhardt die Gruppe der »Pathetiker«. 1913 Zusammentreffen mit Robert Delaunay und Guillaume Apollinaire in Berlin; in der Folge rege schriftstellerische Tätigkeit (»Anleitung zum Malen von Grosstadtbildern«, 1914; »Im Nacken das Sternemeer«, 1918; »Septemberschrei«, 1920). Im Ersten Weltkrieg Dolmetscher in Cottbus. 1918 Gründungsmitglied des »Arbeitsrats für Kunst«. Von kurzen Unterbrechungen abgesehen, wohnte er bis 1935 in Berlin, wo er 1924–26 an den »Studien-Ateliers für Malerei und Plastik« lehrte. 1922 Bekenntnis zur jüdischen Religion. 1935 siedelte er als »Entarteter« nach Köln über. Dort Zeichenlehrer an einer jüdischen Schule. 1939 mußte er nach England emigrieren. Rückkehr 1953 nach Frankfurt am Main. 1955–63 bei Hofheim im Taunus, ab 1963 in Darmstadt ansässig.
Kat. 157–164

Meldner, Katharina
Säckingen 1941–lebt in Berlin
1966–72 Studium an der Hochschule der Künste bei Heinz Trökes und Alexander Camaro. 1969–72 Stipendiatin der Studienstiftung des Deutschen Volkes. 1972 Auslandsstipendium für Rom. 1972–75 Lehrauftrag an der Hochschule der Künste, Berlin; 1980 Stipendium der Akademie der Künste für einen Aufenthalt in der Villa Serpentara, Olevano/Italien. 1982 Förderpreis »Kunstpreis Berlin«, verbunden mit einer Ausstellung mit Meret Oppenheim und Anna Oppermann in der Akademie der Künste, Berlin. 1983 Werkstipendium mit Andrea Seltzer, Kunstfonds e.V. Bonn, für das Projekt Künstlerpech/Künstlerglück. Katharina Meldners Arbeiten sind konzeptioneller Art, wie ihre

vor »Stadtkarten« entstandenen und in Blei vergrößerten »Buchabschreibungen« oder ihre abstrakten fundstückhaften »Ameisenzeichnungen«. Die »Stadtkarten« stellen wichtige Berliner Citybereiche dar, beziehen sich aber auch auf andere Städte, die sie auf ihren Reisen besuchte.
Kat. 287

Meltzer, Hal
Los Angeles 1954–lebt in Berlin
1972 Beginn eines Kunststudiums und des Studiums der Kunstgeschichte an der Stanford University in Kalifornien. 1975 Reisen nach Europa, Afrika und Lateinamerika. Weitere Studien in Los Angeles mit dem Abschluß des Master of Arts und des Master of Fine Arts. Seit 1983 lebt und arbeitet Meltzer in Berlin. 1985 Veröffentlichung eines Buches mit dem Titel »Hal's History Book«. Meltzer versucht mit seiner Malerei auf realistischer Basis die profane Welt in ein individuelles Paradies zu verwandeln.
Kat. 282

Melzer, Moriz
Alpendorf/Böhmen 1877–1966 Berlin
Zunächst Porzellanmaler, studierte dann bis 1908 an der Akademie Weimar als Schüler von Ludwig von Hofmann. 1908 Übersiedlung nach Berlin. Stellte zunächst bei der »Berliner Secession« aus und begründete 1910 die »Neue Secession« mit. 1910 zusammen mit Georg Tappert Eröffnung der »Schule für freie und angewandte Kunst«. 1913 Mitglied der »Freien Secession« und 1918 des Arbeitsrats für Kunst. Veröffentlichung graphischer Arbeiten in den Zeitschriften »Der Sturm«, »Die Aktion« und anderen. Gehörte 1918 zu den Begründern der Novembergruppe, deren Vorsitzender er 1922 wurde. Seit 1921 Lehrtätigkeit an der Reimannschule und der Berliner Staatlichen Kunstschule. 1933 wurden etwa 30 Werke von ihm aus Berliner Museen und Sammlungen entfernt, der Künstler wurde als »entartet« verfemt. Von der Auseinandersetzung mit den Idealen der griechischen Klassik und der Renaissance ausgehend, gelangte Melzer nach dem Ende des Ersten Weltkriegs zu kubistisch-futuristischen Bildkonzepten. Das Interesse an formalen Problemen, die mit der Darstellung der Welt der Technik verbunden sind, führte zur Auseinandersetzung mit der Großstadt als Bildthema. In den fünfziger Jahren befaßte sich Melzer, gegenständlich arbeitend, weiterhin mit Themen aus dem Bereich Technik und Ingenieurbau, bevor er einige Jahre vor seinem Tod wieder zu kubistischen Experimenten zurückkehrte.
Kat. 170

Menzel, Adolph
Breslau 1815–1905 Berlin
Erster Unterricht in der lithographischen Anstalt seines Vaters. 1830 nach Berlin, wo er sich im wesentlichen autodidaktisch ausbildete. Erster großer Auftrag waren die Illustrationen zu Franz Kuglers »Geschichte Friedrichs des Großen« (1840–60) Um die Mitte der vierziger

Jahre entstanden zahlreiche Gemälde, wie das berühmte »Balkonzimmer« und eine Reihe von Berliner Stadtansichten, in denen Atmosphäre, Licht und Farbe ähnlich wie bei den Impressionisten als Sinnerlebnis dargestellt wurden. Das innerstädtische Leben auf der Straße wird dabei jedoch ausgespart. 1869 schuf er mit dem »Pariser Wochentag« das wohl erste Großstadtgemälde in der deutschen Malerei. 1861 begannen mit der Arbeit am Königsberger Krönungsbild vielfigurige realistische Darstellungen der bürgerlichen und aristokratischen Gesellschaft, wie sie sich 1871 in der »Abreise König Wilhelms I. zur Armee, 13. Juli 1870« und 1878 in dem »Ballsouper« ebenso niederschlugen wie in dem 1884 entstandenen Gemälde der »Piazza d'Erbe in Verona«. Innerhalb dieser Hinwendung zur Gegenwart widmete sich Menzel auch der Arbeitswelt als Bildthema. Hauptwerk ist das 1875 datierte »Eisenwalzwerk«, im gleichen Jahr entstand auch die hier ausgestellte Gouache »Maurer auf dem Bau«. Neben Gustave Courbet, den er bewunderte, darf Menzel als der bedeutendste realistische Maler des 19. Jahrhunderts gelten. Seine Betonung des Zeichnerischen und die gegenständliche Detailbehandlung unterscheiden Menzel wesentlich von den Impressionisten und prägten Berliner Maler wie Franz Skarbina und Max Liebermann zumindest in ihrem Frühwerk.
Kat. 93–96.

Merian, Caspar
Frankfurt am Main 1627–1686 Holland
Schüler seines Vaters Matthäus Merian d. Ä., der Schüler des Züricher Kupferstechers Dietrich Meyer sowie anderer oberrheinischer Kleinmeister gewesen war und nach Reisen durch Europa 1625 den topographischen Verlag des Johann Dietrich de Bry in Frankfurt am Main übernommen hatte. Nach Aufenthalten in Paris und Nürnberg ließ sich Merian wieder in Frankfurt nieder und arbeitete für den Verlag seines Vaters. 1672 übersiedelte er nach Wertheim am Main und zog sich 1777 auf Schloß Bosch in Westfriesland zurück. Neben Illustrationen zu Schriften des Erasmus von Rotterdam und Sebastian Brants stach Merian – meist für den Verlag – viele Stadtansichten und Landschaften, teils nach eigenen Zeichnungen, teils nach Vorlagen anderer Künstler.
Kat. 1

Metzkes, Harald
Bautzen 1929–lebt in Berlin (Ost)
Nach Abitur und Steinmetzlehre 1949–53 Studium an der Hochschule für Bildende Künste in Dresden bei Rudolf Bergander und Wilhelm Lachnit. Anschließend bis 1955 freischaffender Künstler in Bautzen. 1955–58 Meisterschüler der Deutschen Akademie der Künste der DDR zu Berlin bei Otto Nagel. 1957 Studienreise nach China mit John Heartfield und Werner Stötzer. Danach wieder freischaffend tätig in Berlin. 1976 Kollwitz-Preis. 1977 National-Preis, Teilnahme an der Biennale Venedig 1984 und 1986 an Ausstellungen in Brüssel, Paris und Berlin (West). Neben dem ausgestellten Werk sind

zwei Berliner Stadtbilder bekannt: »In der S-Bahn« von 1977 und aus dem Jahr 1981 »Berlin«, ein Stadtpanorama, vom Prenzlauer Berg aus gesehen.
Kat. 268

Metzner, Helmut
Sigmaringen 1946 – lebt in Berlin
Seit 1961 in Berlin. 1971–75 Studium an der Hochschule der Künste bei Herbert Kaufmann, dessen Meisterschüler er war. Die während des Studiums entstandenen Zeichnungen gehen vom Gegenstand aus und zeigen eine intensive Beschäftigung mit der Pop-Art. 1976–77 als Stipendiat des DAAD in New York. Der Gegenstand auf den damals entstandenen Zeichnungen reduziert sich mehr und mehr auf eine kritische Darstellung von zum Klischee strapazierten Objekten. Nach der Rückkehr aus New York wurde der neue künstlerische Ansatz in Berlin fortgesetzt. Gängige städtische Monumente wurden künstlerisch verändert und so von ihrem Mythos befreit. Diese neuen Berliner Stadtbilder entstanden ab 1978. Seit 1977 auch Arbeit als freischaffender Fotograf. Metzner arbeitet meistens in Serien. Seine heutigen Arbeiten, unter anderem auch Stadtmotive, sind extreme Formulierungen von reliefartigen Gebilden.
Kat. 273

Meyboden, Hans
Verden an der Aller 1901–1965 Freiburg im Breisgau
1919–23 Studium an der Dresdener Kunstakademie bei Oskar Kokoschka. Nach einjährigem USA-Aufenthalt übersiedelte Meyboden 1925 nach Berlin, wo er sich als freier Maler durchschlug. 1929–32 absolvierte er ein Studium an der Preußischen Akademie der Künste bei Ulrich Hübner. Bis 1935 war er regelmäßig auf den Akademie-Ausstellungen vertreten. 1936 zog sich Meyboden nach Fischerhude bei Bremen zurück. 1956 erfolgte eine Berufung als Lehrkraft an die Außenstelle der Karlsruher Akademie der Künste in Freiburg.
Kat. 197

Meyner, Bodo
Lebensdaten unbekannt
Meyner war mehrfach auf der Großen Deutschen Kunstausstellung München vertreten, 1941 mit dem Gemälde »Neuaufbau der Siegessäule«.
Kat. 205

Middendorf, Helmut
Dinklage 1953 – lebt in Berlin
Schon während seines Studiums 1971–79 an der Hochschule der Künste in Berlin bei K. H. Hödicke, dessen Meisterschüler er war, experimentierte Middendorf neben seiner Malerei auch mit anderen künstlerischen Ausdrucksmitteln, wie Film und Skulptur, wobei allerdings die Malerei das wichtigste Medium für ihn blieb. Charakteristisch ist, daß er seine Motive schon früh monumentalisierte. Die nächtliche Großstadt, Tänzer, Sänger und Rockmusiker der Kreuzberger Mu-

siksszene sind ein zentrales Thema seiner Bilder, die er zum Teil in Serien anlegt und in verschiedenen farblichen Kompositionen variiert. 1977 gehörte Middendorf zu den Gründern der Selbsthilfegalerie am Moritzplatz in Kreuzberg, die 1980 durch die Ausstellung »Heftige Malerei« überregional bekannt wurde. Im Wintersemester 1979/80 Lehrauftrag für Experimentalfilm an der Hochschule der Künste, Berlin. 1980 Stipendiat des Deutschen Akademischen Austauschdienstes für New York. Middendorf gelingt es mit seiner vitalen, farbigen Malerei, die Alltagswirklichkeit der Kreuzberger Landschaft in utopische, visionäre Großstadträume zu verwandeln.
Kat. 271

Möller, Otto
Schmiedefeld/Thüringen 1883–1964 Berlin
1904–07 Schüler an der Königlichen Kunstschule Berlin bei Lovis Corinth und Philipp Franck. Beteiligung an Ausstellungen der »Berliner Secession«. Ab 1909 unterrichtete Möller als Zeichenlehrer an Berliner Schulen. Ab 1919 Mitglied der Novembergruppe. Tätigkeit im Arbeitsausschuß der Novembergruppe. Mit Bernhard Hasler Arbeit an der Reform der Lehrpläne für den Kunstunterricht an Schulen. 1920–40 Lehraufträge für Methodik und Pädagogik an der Hochschule für Kunsterziehung Berlin-Schöneberg. Möllers Arbeiten wurden 1933–45 nicht ausgestellt. 1946–55 Professor an der Hochschule für bildende Künste Berlin. Abteilung Kunstpädagogik. Auf impressionistische Anfänge folgte um 1920 die intensive Auseinandersetzung mit kubistischen und futuristischen Einflüssen, wobei auch eine Reihe der futuristischen Ästhetik verpflichteter Stadtbilder entstand. Mitte der zwanziger Jahre setzte ein radikaler Stilwechsel hin zur Neuen Sachlichkeit ein, der sich u. a. in mehreren Ansichten von Berlin-Steglitz niederschlug.
Kat. 171

Mühlenhaupt, Kurt
Klein-Ziescht/Mark Brandenburg 1921 – lebt in Berlin
Jugend in Berlin; Lehre als Modellbauer. 1943 einjähriger Besuch der privaten Kunstschule des Westens. 1946 auf Anraten Karl Hofers Beginn eines Studiums an der Hochschule für bildende Künste in Berlin bei Debus, das Mühlenhaupt nach zwei Jahren jedoch wieder aufgab. Verdiente seinen Lebensunterhalt als Leierkastenmann und »Schalenbimmler«, dann als Altwarenhändler in Kreuzberg, wo er wieder malte, zuerst abstrakt, dann gegenständlich, die Geschehnisse seiner Umwelt dokumentierend. 1959 Bekanntschaft mit den Künstlern der »Zinke«: Günter Anlauf, Günter Bruno Fuchs und Robert Wolfgang Schnell. Mühlenhaupts Trödelhandlung wurde ein Mittelpunkt der Kreuzberger Bohème. 1961 Eröffnung des Kreuzberger Künstlerlokals »Leierkasten«. Von da an umfangreiche künstlerische und schriftstellerische Produktivität. Reisen nach Frankreich, Spanien, Italien und in die Sowjetunion

und die Vereinigten Staaten. In unzähligen Stadtbildern, wobei außer den Gemälden auch eine Fülle von Lithographien, Holzschnitten und Radierungen entstanden, schildert und interpretiert er seine Umgebung in charakteristischer und direkter Liebenswürdigkeit.
Kat. 253

Muthesius, Winfried
Berlin 1957 – lebt in Berlin
1979–84 Studium an der Hochschule der Künste in Berlin, 1981–82 halbjähriger Studienaufenthalt in Florenz. 1984 Studienabschluß als Meisterschüler von Karl-Heinz Herrfurth. Muthesius beschäftigte sich schon während seines Studiums mit typischen Bauwerken Berlins, wie Funkturm, Reichstag oder Gedächtniskirche, für die er in sehr malerischer, freier Form bestimmte Chiffren formuliert, und die damit immer größerer Reduktion und Aufgelöstheit ausgesetzt werden.
Kat. 279

Nagel, Otto
Berlin 1894–1962 Berlin
Nach Abbruch einer Lehre als Glasmaler 1910 schlug sich Nagel als Gelegenheitsarbeiter durch. Künstlerische Betätigung als Autodidakt. 1917 wurde Nagel Mitglied der USPD, nach Zwangsrekrutierung 1918 Mitglied des Kölner Soldatenrates. 1919 erfuhr Nagel Unterstützung durch den »Arbeitsrat für Kunst«. Er gehörte in den zwanziger Jahren zu den führenden Köpfen der kommunistischen Kulturorganisationen, wurde geradezu zum Prototyp des proletarischen Künstlers. Er war Sekretär der »Künstlerhilfe« und Mitglied der »Rote Gruppe«. 1924–25 führte er im Auftrag der »Internationale Arbeiter-Hilfe« die »Erste Allgemeine Deutsche Kunstausstellung« in der Sowjetunion durch, war ständiger Mitarbeiter von Zeitungen der Arbeiterbewegung und Begründer des satirischen Blatts »Eulenspiegel«. Seit 1933 war Nagel Diffamierungen, Haussuchungen und ständiger Bedrohung ausgesetzt, wurde mehrfach verhaftet und für einige Zeit im KZ Sachsenhausen inhaftiert. 1944–45 zog er sich nach Forst bei Potsdam zurück. Nach dem Krieg wurde er eine der führenden Persönlichkeiten im Kulturleben der DDR. 1950 Gründungsmitglied der Deutschen Akademie der Künste, 1955–62 deren Präsident. Das Frühwerk konzentriert sich auf Typenporträts, die den Lebensalltag des großstädtischen Proletariats dokumentieren. Unter den Bedingungen der Verfolgung durch den Nationalsozialismus wandte sich Nagel dem Architekturbild und der Stadtansicht zu und hielt in Hunderten von Pastellen und Ölskizzen die Gestalt Berlins, zunächst seines Heimatbezirks Wedding, dann der Berliner Altstadt, fest.
Kat. 202

Niegelssohn, J. A. E.
? – 1807 Kloster Zinna
Nachweisbar ist ein »Stubenmaler« und Landschaftszeichner August Niegelssohn. Kat. 33f.

Nussbaum, Felix
Osnabrück 1904–1944 Auschwitz
1924–26 Schüler von Adolf Behncke an der Kunstgewerbeschule Hamburg. Anschließend Studium bei Willi Jaeckel an der Lewin-Funke-Schule Berlin und an der Preußischen Akademie der Künste bei Paul Plontke und Hans Meid. Deutliche Einflüsse von Karl Hofer. Ende der zwanziger Jahre Ausstellungen in prominenten Berliner Galerien, u. a. bei Flechtheim und Nierendorf, und Besprechungen in bedeutenden Kunstzeitschriften. Mehrere Besuche bei James Ensor in Ostende. 1931 Preis der Preußischen Akademie der Künste und zweijähriges Rom-Stipendium. 1933 Emigration nach Belgien. 1940 Ausweisung als »unerwünschter Ausländer«, Internierung in Südfrankreich. Nach der Flucht aus dem Internierungslager lebte Nussbaum illegal in Brüssel, wo er 1943 durch die deutschen Besatzungstruppen verhaftet wurde. 1943 Deportation nach Auschwitz, wo Nussbaum im Jahr darauf ermordet wurde.
Kat. 178

Oppenheim, Annemarie
Berlin 1904–lebt in Berlin
Studium an der Kunstgewerbeschule in Berlin-Charlottenburg bei Emil Orlik. Danach Besuch der Reimannschule, um dort Modezeichnen bei Haas-Heye und Aktzeichnen bei Hermann Sandkuhl zu studieren. Entscheidend war die Bekanntschaft mit Arthur Segal, dem sie bedeutende Anregungen verdankte. Seine Kunsttheorie hat sie später als Malerin und Pädagogin verwirklicht. 1937 Beteiligung an der Ausstellung jüdischer Künstler in der Marburger Straße, danach Emigration. In Südafrika eröffnete sie eine private Mal- und Zeichenschule. Nach dem Krieg zahlreiche Reisen nach Italien, England, Frankreich und in die Schweiz. Dort entstanden lichte Landschaftsbilder, die im Gegensatz zu den vielen Berliner Stadtansichten von Plätzen, Schlössern, Kanälen und Industriebauten stehen, die sie nicht nur auf Ölgemälden, sondern auch in vielen Zeichnungen und Aquarellen festhielt.
Kat. 249

Oppermann, Karl
Wernigerode/Harz 1930–lebt in Berlin
Nach dem Abitur Studium an der Hochschule für bildende Künste, Berlin, bei Georg Kinzer, Curt Lahs und Ludwig Gabriel Schrieber. Meisterschüler von Ernst Schumacher. 1959 erste Einzelausstellung in der Galerie Gerd Rosen. 1963–64 entstanden die ersten Bilder von Berlin. Gast der Villa Romana in Florenz. 1968 Beginn der Schmetterlingsbilder. 1971 Professur an der Hochschule der Künste Berlin. 1972 Atelier auf Elba. 1973 Gründung der Gruppe »Berliner Malerpoeten« zusammen mit Günter Grass, Friedrich Schröder-Sonnenstern, Robert Wolfgang Schnell, Kurt Mühlenhaupt u. a. 1978 Metamorphosenbilder, 1981 Malerei der Kreuzigung und Auferstehung für die Kirche in Rio nell'Elba und Beginn des Vagantenzyklus. Seit 1983 Mitglied der Neuen Darmstädter Sezes-

sion. In etwa 70 Werken setzte Oppermann sich mit Berlin auseinander. Den ersten Berlin-Zyklus schuf er 1963–76 aus Montagen von Gegenwart und Vergangenheit, in dem zweiten Zyklus, den er 1984 begann, wird der Mensch in das Stadtgeschehen und in die Stadtgeschichte einbezogen.
Kat. 251, 262

Pechstein, Hermann Max
Zwickau 1881–1955 Berlin
Nach einer Lehre als Dekorationsmaler 1900 Übersiedlung nach Dresden, Besuch der Kunstgewerbeschule. Schüler von Wilhelm Kreis in der Abteilung für Raumkunst und von Otto Gußmann an der Akademie. 1906 stieß er in Dresden zur Künstlergruppe »Brücke«, mit deren Mitgliedern er dann eng zusammenarbeitete, vor allem während der Sommermonate in Dangast, an den Moritzburger Seen oder in Nidden an der Kurischen Nehrung. 1907 in Italien (Rom-Preis) und in Paris; vielfältige künstlerische Eindrücke, besonders durch Henri Matisse und Kees van Dongen. 1908 zog er als erstes »Brücke«-Mitglied nach Berlin. 1910 wurden seine von den Fauves beeinflußten, starkfarbigen und flächenhaft angelegten Bilder von der »Secession« zurückgewiesen, woraufhin er mit Georg Tappert die »Neue Secession« ins Leben rief. Mit dem Erscheinungsbild der Großstadt setzte er sich nur vorübergehend auseinander. 1911 gründete er mit Ernst Ludwig Kirchner das »MUIM-Institut« (Moderner Unterricht in Malerei). Ein Jahr später mußte er die »Brücke« verlassen, da er verabredungswidrig in der alten »Secession« ausgestellt hatte. 1914 reiste er zu den Palauinseln und geriet in japanische Kriegsgefangenschaft. 1915 kehrte er unter abenteuerlichen Umständen nach Deutschland zurück; 1916/17 Kriegsdienst an der Westfront. In den zwanziger Jahren rege Reisetätigkeit; 1937 als »entartet« eingestuft. 1945 übernahm Pechstein ein Lehramt an der Berliner Hochschule für bildende Künste.
Kat. 165

Pfitzner, Alfred Paul
Berlin 1875–?
Berliner Landschafts- und Architekturmaler. Ausbildung 1896–1901 an der Königlichen Kunstschule und der Akademie der Künste, Berlin. Mehrfach mit Berliner Stadtansichten auf den Großen Deutschen Kunstausstellungen der Jahre 1938–42 vertreten.
Kat. 204

Preuss, Rita
Berlin 1924–lebt in Berlin
1940–45 technische Zeichnerin. 1946–52 Studium an der Berliner Hochschule für bildende Künste bei M. Debus, Willy Robert Huth, Meisterschülerin bei Max Pechstein. Seit 1955 Wandbilder und vor allem Mosaiken. 1970 Stipendium an der Delfter Prozellanmanufaktur (Baukunst). Stilleben, Landschaften und Porträts bestimmen ihr malerisches und graphisches Werk, in dem sie sich auch kritisch mit Zeiter-

scheinungen auseinandersetzt, bei denen die Stadt als Ereignisraum auftaucht; reine Stadtdarstellungen finden sich darunter nicht.
Kat. 236

Quandt, Barbara
Berlin 1947–lebt in Berlin
Nach dem Studium an der Hochschule der Künste Berlin, bei Hans Kuhn und K. H. Hödicke, wurden für Barbara Quandt die Stadt und ihre Menschen ein selbstverständliches und beliebtes Motiv ihrer Bilder, deren Titel Witz, Ironie und Distanz verraten. 1978/79 erhielt sie ein DAAD-Stipendium für London, 1982 das PS 1 Stipendium für New York und 1983/84 ein Atelier im Künstlerhaus Bethanien in Kreuzberg. In diesem Jahr entwarf sie das Bühnenbild für »Charleys Tante« am Theater der Freien Volksbühne Berlin und organisierte die Ausstellung »Hin und Her« in Düsseldorf/Berlin. Reisen, Städte und Menschen bestimmen Barbara Quandts Lebensimpuls und Arbeiten, die durch ihre Vitalität eine unkonventionelle, großstädtische Verve und Phantasie ausstrahlen.
Kat. 265

Rabe, Theodor
Berlin 1822–1890 Berlin
Schüler der Berliner Akademie und im Atelier des Malers Carl Begas tätig. Er malte überwiegend Historienbilder und behandelte religiöse Themen. Aber auch Landschaften, zumeist aus Ägypten und dem Heiligen Land, finden sich in seinem Werk. Rabe wohnte nach 1846 im Haus Pariser Platz 6a, wo auch der Hofmaler Johannes Rabe – vermutlich ein Bruder – lebte, dessen Skizzen, wie in Katalogen der Berliner Akademie-Ausstellungen vermerkt, Theodor zum Teil für seine Landschaften verwertete.
Kat. 48

Roch, Maximilian
Breslau 1793–nach 1862
Schüler der Berliner Akademie. Später hielt er sich mehrere Jahre in Rom auf. Von 1826 bis 1862 stellte Roch regelmäßig auf den Berliner Akademie-Ausstellungen aus und malte Architekturansichten und Landschaften, deren Motive aus Italien und berühmten Gegenden Deutschlands stammten. Berliner und Potsdamer Bilder finden sich nur vereinzelt in seinem Werk.
Kat. 66, 71

Rode, Christian Bernhard
Berlin 1725–1797 Berlin
Schüler von Antoine Pesne; 1750–52 in Paris, 1754–55 in Italien, hauptsächlich in Rom und Venedig. Seit 1753 Mitglied der Akademie für bildende Künste in Berlin und seit 1783 deren Direktor. Malte Ölbilder und Fresken mit weltlichen und mythologischen Themen für den königlichen Hof und Berliner Adlige; radierte Landschaften nach eigenen Gemälden und Kleinbauwerke nach eigenen Entwürfen. Stadtansichten sind in seinem Werk sehr selten.
Kat. 14

Rohloff, Wolfgang
Burg bei Magdeburg 1939 – lebt in Berlin
Nach dem Abitur 1959–64 Studium an der
Hochschule für bildende Künste bei Fred Thie-
ler. 1965 mit Peter Sohn Gründung der Galerie
Potsdamer in Berlin, wo Rohloff 1966 seine erste
Einzelausstellung hatte. Mitte der sechziger
Jahre war Rohloff ein wichtiger Vertreter der
Popart in Berlin, indem er triviale Gegenstände
großformatig ins Bild setzte. Aus den textilen
Malgründen entwickelten sich dann Material-
montagen, gefolgt von Frottagen, die sich aus
unterschiedlichen Abdrucken von Steppstoff-
stücken zusammensetzten. 1980 wurden diese
bis dahin entstandenen Arbeiten in einer um-
fangreichen Ausstellung im Neuen Berliner
Kunstverein gezeigt.
Kat. 285

Rosenberg, Johann Georg
Berlin 1739–1808 Berlin
Vetter von Johann Carl Wilhelm Rosenberg, der
in Berlin als Theatermaler und Zeichner tätig
war und viele Innenräume ausmalte. Schüler
von Carl Friedrich Fechhelm, Guiseppe Galli Bi-
biena und Bernhard Rode. Studienreisen nach
Holland und Paris, wo er sich 1765 an der Aca-
démie Royale einschrieb. 1767 Theatermaler in
Hamburg und danach in Danzig sowie in Kö-
nigsberg und an anderen Orten; 1770–72 stat-
tete er Aufführungen im herzöglichen Theater
zu Braunschweig aus. 1773 wieder in Berlin, wo
er hauptsächlich Bildnisse und Stadtansichten
malte und radierte; einige davon sind einflußrei-
chen Personen gewidmet. Seit 1785 Mitglied der
Akademie für bildende Künste, in deren Aus-
stellungen er bis zu seinem Tode Stadtbilder,
Landschaftsbilder und Tierbilder zeigte; 1787
war er Lehrer für Perspektive an der Akademie.
Kat. 16–22, 24–30, 35–37, 39

Rösler, Louise
Berlin 1907– lebt in Berlin
Tochter des Malers Waldemar Rösler
(1881–1916). Nach Schulbesuch in Berlin, Wei-
mar und Jena ab 1923 Studium an der Privat-
kunstschule Hans Hofmanns in München und
1923–25 an der Hochschule für bildende Kün-
ste in Berlin bei Karl Hofer. Danach dreijähriger
Aufenthalt in Paris, wo sie kurz an der Académie
Moderne bei Fernand Léger studierte. Studien-
reisen nach Südfrankreich, Spanien und Italien.
1933 Heirat mit dem Maler Walter Kröhnke.
Wohnsitz in Berlin. Während der Nazizeit Aus-
stellungsverbot. In den dreißiger Jahren ent-
steht eine Reihe gegenständlicher Stadtbilder.
1943 Zerstörung des Ateliers und Verlust eines
großen Teils der Bilder. Im gleichen Jahr Verle-
gung des Wohnsitzes nach Königstein im Tau-
nus. Nach Kriegsende malerische Neubeginn.
1959 Rückkehr nach Berlin, wo die Stadt wieder
zum zentralen Thema ihrer Malerei wurde. Im
Rückgriff auf die vierziger Jahre entstanden
Collagen.
Kat. 248

Saltzmann, Carl
Berlin 1847–1923 Berlin
Ausbildung bei Hermann Eschke in Berlin.
Stellte erstmals 1871 im Verein Berliner Künst-
ler zwei Marinebilder aus. Er fand mit seiner fast
ausschließlich der Marine gewidmeten Malerei
schnell Anerkennung bei Hofe und begleitete
1878 den Prinzen Heinrich auf einer Weltreise.
Später künstlerischer Berater Wilhelms II. und
Begleiter des Kaisers auf seinen Nordlandreisen.
1896 Professur für Marinemalerei an der Akade-
mie. An Stadtbildern sind bisher eine »Ansicht
von Konstantinopel« und der hier ausgestellte
»Potsdamer Platz« bekannt. Neben Anton von
Werner vertritt Saltzmann wie kaum ein anderer
Maler die offizielle Kunst des preußischen Ber-
lin. Saltzmanns pathetische Malerei offenbart in
der Beurteilung durch die Presse auch die unver-
söhnlichen Gegensätze zwischen akademischer
Kunst und der modernen Malerei, wie sie in der
»Secession« gepflegt wurde. Rosenberg nannte
Saltzmann begeistert den *»tüchtigsten Koloristen«*,
Rosenhagen bescheinigte ihm in der »Kunst für
Alle« trotz brillanter Technik höchstens Mittel-
mäßigkeit und sah die Nationalgalerie bereits als
»marinierte Ruhmeshalle«.
Kat. 106

Schaub, J. Friedrich Wilhelm
Nachweisbar 1776 bis 1788 in Berlin
Schaub hinterließ Landschafts-Ansichten; ei-
nige Zeichnungen befinden sich im Berliner
Kupferstichkabinett.
Kat. 38, 40

Schinkel, Karl Friedrich
Neuruppin 1781–1841 Berlin
Studierte bei dem Architekten David Gilly und
dessen Sohn Friedrich. Durch den frühen Tod
von Friedrich Gilly, 1800, erhielt Schinkel seine
ersten Bauaufträge. Auf seiner ersten Italien-
reise, 1803–05, schulte er nicht nur sein Archi-
tekturverständnis, sondern bildete auch sein ma-
lerisches Können weiter aus. Die Künstler-
gruppe der sogenannten Deutschrömer unter
der Leitung des Landschaftsmalers Joseph An-
ton Koch hatte Einfluß auf sein malerisches
Werk, das auch thematische Gemeinsamkeit mit
den Bildern Caspar David Friedrichs aufweist.
Nach Berlin zurückgekehrt, wandte sich Schin-
kel notgedrungen der Malerei und dem Pan-
orama wie dem Bühnenbild zu, da die Bautätig-
keit in Berlin durch die politische Lage fast zum
Erliegen gekommen war. 1810 wurde Schinkel
Oberbauassessor in Berlin, 1815 Geheimer
Oberbaurat und damit oberster Baubeamter in
Preußen.
Kat. 45

Schirmer, August Wilhelm
Berlin 1802–1866 Vevey.
Lehrling der Porzellanmanufaktur, besuchte seit
1819 die Berliner Akademie. Für die KPM lie-
ferte Schirmer 1822–24 eine Folge von 25 Vor-
lageblättern, die zumeist landschaftliche Motive
aus der Umgebung Potsdams zeigen. 1827–31
längerer Italienaufenthalt, dort lernte er die eng-

lische Landschaftsmalerei und William Turner
kennen. 1835 Mitglied der Akademie der Kün-
ste in Berlin, 1840 Übernahme der Landschafts-
klasse von Carl Blechen. 1845 erneute Italien-
reise. Schirmer stand unter allen Berliner Malern
Blechen am nächsten. Schirmer war Land-
schaftsmaler, die Darstellung von Architektur
hat ihn nur im Spannungsfeld der umgebenden
Landschaft interessiert. Durch seine Lehrtätig-
keit an der Akademie und die Ankäufe vieler sei-
ner Werke durch Friedrich Wilhelm IV. nahm
Schirmer Einfluß auf die Entwicklung der Berli-
ner Landschaftsmalerei.
Kat. 90

Schleuen, Johann David d. Ä.
Berlin 1711–1771 Berlin
Ungefähr seit 1735 sind Arbeiten aus Schleuens
Berliner Verlag nachweisbar. Obwohl Sohn ei-
nes Berliner Ackerbürgers, wurde er erst 1760
eingebürgert, als er selbst ein Haus in Berlin
kaufte. Schleuen stach oder radierte Buchillu-
strationen und Einzelblätter. In seiner Werk-
statt, in der auch seine Söhne Johann Friedrich
und Johann David d. J. tätig waren, entstand
eine Folge brandenburgischer Ansichten, die
viele Abbildungen Berliner Bauten und Stätten
enthält; Schleuen veröffentlichte seit 1737 auch
Schaupläne Berlins nach dem Muster der Pläne,
die Johann Friedrich Walther seit 1736 erarbei-
tet hatte.
Kat. 13

Schmidt-Rottluff, Karl
Rottluff bei Chemnitz 1884–1976 Berlin
Seit 1901 Freundschaft mit Erich Heckel. 1905
Beginn des Architekturstudiums in Dresden. Im
Juni Gründung der Künstlergemeinschaft
»Brücke« mit Erich Heckel, Ernst Ludwig
Kirchner und Fritz Bleyl. 1907–12 Sommerauf-
enthalte in Dangast, 1911 Übersiedlung nach
Berlin. 1913 Auflösung der »Brücke«. 1915–18
Kriegsdienst. Nach dem Krieg zahlreiche Rei-
sen, unter anderem nach Paris und Italien, 1930
Villa-Massimo-Aufenthalt in Rom. 1931 Mit-
glied der Preußischen Akademie der Künste,
1933 Ausschluß. 1938 Beschlagnahmung seiner
Werke in deutschen Museen. 1941 Malverbot.
Während der Kriegsjahre und ersten Nach-
kriegsjahre schuf er hauptsächlich Aquarelle.
1943 Zerstörung des Ateliers in Berlin und
Übersiedlung nach Rottluff. 1947 Berufung als
Professor an die Hochschule für bildende Kün-
ste in Berlin. 1954 Beendigung der Lehrtätig-
keit, noch bis 1964 entstanden Ölbilder, danach
nur noch Aquarelle und Buntstiftzeichnungen.
Vom spätimpressionistisch beeinflußten Früh-
werk gelangte er über den ausgereiften, expressi-
ven »farbigen Flächenstil« zu einer vereinfa-
chenden, lockeren Malweise. Nach dem Zweiten
Weltkrieg motivische Anknüpfung an die Ar-
beiten der Vorkriegszeit, bis er zu seinem groß-
flächigen starkfarbigen, zu monumentaler Ver-
einfachung neigenden Spätstil fand. Schmidt-
Rottluff gilt sowohl technisch als auch moti-
visch als einer der vielseitigsten Künstler des
deutschen Expressionismus. Obwohl Schmidt-

Rottluff in Berlin lebte, hat er sich mit dem Thema Großstadt nicht auseinandergesetzt; nur ein einziges Bild mit einem Berliner Motiv ist bekannt.
Kat. 246

Schultz, Johann Bernhard
Nachweisbar um 1685–1695
Stempelschneider an der kurfürstlichen Münze in Berlin und Kupferstecher sowie – nach eigener Angabe – Militärarchitekt.
Kat. 4

Schulz, Hans-Wolfgang
Insterburg 1910–1967 Paris
Seit 1911 in Berlin. Studium an der Hochschule für bildende Künste bei Rudolf Großmann und Heinrich Kamps, Meisterschüler bei Adolf Strübe. 1932 Italienaufenthalt. 1936 Finnland. 1949 Rückkehr aus russischer Kriegsgefangenschaft, Professor an der Pädagogischen Hochschule Berlin. Vor allem die Landschaften des Nordens bestimmten sein Werk.
Bornholm-Aufenthalte inspirierten ihn zu abstrahierenden Darstellungen der Küstenlandschaft und stillebenhaften Bildern mit Fischerwerkzeugen und Netzen. Die Motive seiner Stadtbilder stammen fast alle aus Paris, das er vor allem in Aquarellen festgehalten hat. Auch Berliner Motive finden sich in seinen Gemälden und Graphiken.
Kat. 227

Schumacher, Ernst
Mönchengladbach 1905–1963 Berlin
1921–23 im Atelier von Bruno Goller, Unterricht bei Max Stern in Düsseldorf. 1921–29 Mitglied im »Jungen Rheinland«, 1929 in der »Rheinischen Sezession« und 1930 Mitbegründer der »Rheingruppe«. 1931/32 Paris. 1933 nach Berlin. 1940–45 Soldat, bis 1947 lebte er in Schwarzenbach/Saale, dann Berufung an die Berliner Hochschule für bildende Künste. 1954–62 regelmäßige Aufenthalte im Tessin bei Hans Purrmann. Bereits seit den späten zwanziger Jahren bestimmten Landschaften und Stadtbilder sein Werk. Seine Formgebung verfestigte sich, die Farbflächen wurden klarer, der Bildaufbau tektonischer. Seine zahlreichen Stadtansichten entstanden hauptsächlich in Berlin und Frankreich. Sein Einfluß vor allem als Lehrer an der Berliner Hochschule für bildende Künste war erheblich.
Kat. 223

Schwarz, Carl Benjamin
Leipzig 1757–1813 Leipzig
Arbeitete unter anderem für den Berliner Verlag Morino & Comp. und zeichnete für die Folge »Topographie pittoresque des Etats Prussiens« sechs Umrißradierungen, die 1787 in diesem Verlag erschienen.
Kat. 41

Schwendy, Albert
Berlin 1820–1902 Dessau
Gehörte zu der zweiten Generation der Berliner Architekturmaler. Schüler von Michael Neher in München und Carl Eduard Biermann in Berlin. Er vervollständigte seine Studien durch einen Aufenthalt in Paris und in der Normandie. Seine Ansichten sind weniger klar in der Zeichnung als die Gemälde der überwiegend in Berlin ausgebildeten Künstler. In der stimmungsvollen Schilderung der im hochsommerlichen Dunst leicht unscharfen Architekturen und Stadtbilder stehen seine Gemälde der Münchner Kunst nahe. Mittelalterlichen Sakralbauten und erhaltenen Straßen und Plätzen aus dieser Zeit und aus der Renaissance galt sein Interesse. Eine große Zahl seiner Bilder zeigt Motive aus der Normandie. Die Berliner Stadtbilder stehen vereinzelt in seinem Werk.
Kat. 79

Seidel, Hans-Joachim
Bitterfeld 1924–1970 New York
1946–48 Studium bei Carl Crodel an der Kunstschule Burg Giebichenstein/Halle, danach bis 1953 bei Ernst Schumacher an der Berliner Hochschule der Künste.
Kat. 233

Skarbina, Franz
Berlin 1849–1910 Berlin
1865–68 Studium an der Berliner Akademie, 1882 Lehrer für anatomisches Zeichnen an der Hochschule für bildende Künste, seit 1888 Professor. 1893 schied Skarbina in Zusammenhang mit der Munch-Affäre aus der Hochschule aus. 1892 Mitbegründer der Vereinigung der »XI«, 1899 Mitglied der »Berliner Secession«, aus der er 1901 wieder ausschied. Skarbina begann als Realist im Sinne Adolph Menzels, den er bewunderte. Nach längerem Aufenthalt in Paris und Belgien 1885/86 wandte sich Skarbina dem Impressionismus zu. Er malte zahlreiche Straßenbilder aus Paris und Berlin, die ihm zeitweise große Popularität einbrachten. Nach 1900 verfiel Skarbina einem sentimentalen Idealismus und beteiligte sich wieder an den Ausstellungen der Akademie.
Kat. 117 f.

Slevogt, Max
Landshut 1868–1932 Neukastel
Studium an der Münchner Akademie, nach Italienreise von 1889/90 Loslösung vom Akademiebetrieb. Beeinflussung durch Wilhelm Leibl und Arnold Böcklin. Von München aus beschickte Slevogt von Anfang an die Ausstellungen der »Berliner Secession«; 1901 Übersiedlung nach Berlin, 1914 Mitglied der Berliner Akademie der Künste. Slevogt gehört zu den bedeutendsten Vertretern des deutschen Impressionismus, in seinem vielfältigen Werk verarbeitete er jedoch ebenso realistische Tendenzen wie Einflüsse des Symbolismus und des Jugendstils. Seine anfangs schweren und dunklen Farbkompositionen änderten sich gravierend durch die Begegnung mit dem Impressionismus, seit etwa 1910 wird seine Palette impressionistisch-hell. Die Thematik seiner Kunst umfaßte figürlich-gegenständliche Darstellungen, mythologische, biblische und märchenhafte Stoffe, Porträts und Theaterdarstellungen ebenso wie antikisierende Wandmalereien.
Kat. 131

Sorge, Peter
Berlin 1937–lebt in Berlin
1958–64 Studium der Kunstpädagogik an der Hochschule für bildende Künste in Berlin. Meisterschüler von Fred Thieler und Mac Zimmermann. 1964 Mitbegründer der Selbsthilfegalerie Großgörschen 35 und 1964 des genossenschaftlichen Kunstvertriebs »zehn neun«. 1972 Mitglied der kritisch-realistischen Gruppe Aspekt, die sich 1979 wieder auflöste. 1979 Dozent für Radiertechnik, 1980–82 Gastprofessor an der Hochschule der Künste in Braunschweig. Sorges künstlerischer Ausgangspunkt ist die Fotomontage, ähnlich dem Arbeitsprinzip der Dadaisten. Presse-, Illustrierten-, Werbe- und Pornofotos stellt er zu »Bilderrätseln« zusammen und setzt sie in Zeichnungen und Druckgraphik um. Diesen Fotomontagen liegt die Beschäftigung mit Krieg, Gewalt, Sexualität, Umweltverschmutzung, Hausbesetzung und Atomrüstung zugrunde. Das so eingesetzte Zitatenprinzip ergibt Konfrontationen, die zur Entlarvung der Realität beitragen und zu Reflexion und Assoziation herausfordern.
Kat. 267

Stein, Hans
Dessau 1935–lebt in Berlin
1955–57 erste künstlerische Versuche bei Max Albrecht, Dessau, und Walter Dötsch, Bitterfeld/Wolfen. 1957–64 Studium an der Hochschule für bildende Künste, Berlin, bei den Professoren Albert Klatt, Hans Jaenisch, Peter Janssen und Ernst Schumacher, dessen Meisterschüler er wurde. Stipendiat der Studienstiftung des Deutschen Volkes. 1963 Paris-Stipendium. 1964 1. Preis der Karl-Hofer-Gesellschaft (Thema Stadtlandschaft). Schon während seines Studiums malte Stein die Stadt, nicht topographisch genau, eher tachistisch locker, doch immer gegenständlich. Nicht Baudenkmäler und Wahrzeichen Berlins sind die Motive seiner Stadtbilder, sondern die Großstadt der Gegenwart mit Brandmauern, Baustellen, Autobahnen und Hochhäusern. Daneben entstanden Porträts, stillebenhafte Fensterausblicke, Flußlandschaften und Akte.
Kat. 243, 250, 259

Steinhardt, Jakob
Zerkow/Posen 1887–1968 Nahariyya/Israel
1907 Eintritt in die Unterrichtsanstalt des Kunstgewerbemuseums. Anschließend Ausbildung bei Lovis Corinth und Hermann Struck. Das Jahr 1909 verbrachte Steinhardt in Paris, davon einen Monat im Atelier von Henri Matisse. 1911 folgte ein Italien-Aufenthalt. 1912 gründete er mit Ludwig Meidner und Richard Janthur die Gruppe der »Pathetiker«; Mitarbeit an Herwarth Waldens »Sturm«. Steinhardt verdichtete bereits vor dem Ersten Weltkrieg in Figurenbildern, Landschaften und Stadtansichten ein von existentieller Furcht bestimmtes Emp-

finden. Seine tiefe Religiosität manifestierte sich in biblischen, vor allem alttestamentarischen Stoffen sowie historischen Gegebenheiten von Judenprogromen. 1914 zum Kriegsdienst einberufen, erlebte und verarbeitete er in Litauen das Elend der jüdischen Bevölkerung. In den zwanziger Jahren wandte sich Steinhardt erneut dem Berliner Stadtbild zu, das er in der sachlichen Formensprache der Zeit zur Darstellung brachte. Nachhaltigen Eindruck hinterließen Reisen durch ganz Europa, die er ab 1922 unternahm. 1925 erste Reise nach Palästina, wohin Steinhardt 1933 emigrierte. 1950 wurde er zum Leiter der graphischen Abteilung der Kunstschule von Jerusalem berufen.
Kat. 166, 188 f.

Stolze, Stephan
Magdeburg 1931–1984 Berlin
1949–52 Studium an der Kunstschule Burg Giebichenstein/Halle, danach bis 1958 an der Berliner Hochschule für bildende Künste bei Hans Kuhn. Begann 1955 mit schriftstellerischer Arbeit. Zwischen 1965 und 1976 gab er das Malen auf. Arbeit als Korrektor, schrieb mehrere Kinderbücher und zwei Bücher über seine Kindheit und Jugend. Stolzes von der Abstraktion herkommender Stil wurde zunehmend realistischer, er beschäftigte sich mit sozialkritischen Themen und schuf vor allem in den sechziger Jahren zahlreiche Berliner Stadtbilder.
Kat. 244

Strempel, Horst
Beuthen 1904–1975 Berlin
1922–27 Studium an der Breslauer Akademie bei Oskar Moll und Otto Müller. Ab 1929 in Berlin, Studium bei Karl Hofer bis 1930. 1933 Emigration nach Paris, wo er 1939 verhaftet und nach Deutschland abgeschoben wurde; dort Gefängnis und Strafbataillon. 1947–52 Lehrer an der Hochschule für angewandte Kunst in Berlin-Weißensee, dort Entlassung und Wechsel nach Berlin (West). In seinen frühen Werken ist ein starkes soziales und politisches Engagement spürbar, das sich auch in seiner Themenwahl niederschlug; nach seiner Umsiedlung schuf er zahlreiche Stadtansichten in einem strengen, tektonisch aufgebauten Stil, der auch in seinen Porträts und Akten vorherrscht.
Kat. 237

Stryk, Gory von
Dorpat 1907–1975 Berlin
Seit 1919 lebte Stryk in Berlin. Er besuchte ab 1926 die Kunstgewerbeschule und später die Reimann-Schule. 1931 Studienreise nach Frankreich, 1942 Verlust des Berliner Ateliers. Nach Aufenthalt in Ostpreußen zwischen 1939 und 1943 kehrte er endgültig nach Berlin zurück. Vor allem seit den fünfziger Jahren hat Stryk in Berlin zahlreiche großflächige und starkfarbige Ansichten gemalt.
Kat. 224

Teyler, Johann
Nymwegen 1648–nach 1698, angeblich 1712
1668 als Student mit Doktortitel in Leiden an der Universität immatrikuliert. 1670–74 Professor der Mathematik in Nymwegen. Im Sommer als Festungsingenieur und als Mathematiklehrer der kurfürstlichen Prinzen in Berlin, anschließend in Italien und im vorderen Orient. 1683–97 wieder in Nymwegen. 1688–99 nachweislich erneut in Berlin. Teyler erfand ein Verfahren des farbigen Tiefdrucks von einer Platte, wobei die fertige Druckplatte mit mehreren Farben eingerieben wurde. Er experimentierte mit Stichen, Radierungen und Schabkunstplatten fremder Künstler und mit Platten nach eigenen Entwürfen, wobei er verschiedenste Themen bearbeitete; außer zwei Berliner Ansichten sind viele Stadtansichten und Landschaften aus seiner Werkstatt erhalten. 1688 erwarb er für 25 Jahre das Recht, dieses Verfahren allein einzusetzen, und gründete in Nymwegen eine Fabrik, in der neben Bildern auch Tapeten gedruckt wurden.
Kat. 3

Töffling, Werner Viktor
Berlin 1912–lebt in Berlin
1927–31 Studium an der Kunstgewerbeschule Charlottenburg. 1931/32 Italienaufenthalt. Bis 1937 lebte er als freischaffender Maler in Berlin; Studium der Bühnengestaltung an der Textil- und Modeschule. Mitarbeit bei verschiedenen Theatern. 1941–45 Soldat, danach freischaffend in Berlin als Maler und Bühnenbildner tätig. 1952–68 Bühnenbildner des Hebbel-Theaters in Berlin, daneben Arbeiten für andere deutsche Bühnen. 1968–75 Ausstattungsleiter in Hildesheim, seitdem wieder in Berlin. Neben Porträts entstanden bis in die siebziger Jahre hinein zahlreiche Stadtdarstellungen nicht nur Berlins.
Kat. 231, 245

Ury, Lesser
Birnbaum/Posen 1861–1931 Berlin
1879 Ausbildung in Düsseldorf, danach bei Jean François Portaels in Brüssel. 1880–82 mit Unterbrechungen in Paris bei Jean Lefèbvre 1882–84 im belgischen Dorf Volluvet. In Paris erste Straßen- und Caféhausszenen, in Belgien Darstellungen des bäuerlichen Lebens. Wiederholter Aufenthalt in Berlin. 1886 ging Ury nach München, wo er Max Liebermann kennenlernte, mit dem er sich später entzweite. 1887 ließ sich Ury endgültig in Berlin nieder. Ury gehörte zu den Wegbereitern des deutschen Impressionismus. Neuartig sind, neben der Motivwahl und den ausgefallenen Kompositionsprinzipien, Urys Farb- und Lichtbehandlung, die an Straßenbildern, Blumenstücken, Caféhausszenen und Darstellungen der nächtlichen Stadt erarbeitet wurden. Neben Skarbina ist Ury der wichtigste Maler der Großstadt Berlin am Ende des 19. Jahrhunderts. In den Stadt- und Landschaftsdarstellungen um 1900 findet Ury, vor allem in Pastellen, mit einer vom Impressionismus geprägten flirrenden Farb- und Lichtbehandlung den Höhepunkt seines Schaffens. In der zweiten Hälfte der neunziger Jahre malte er eine Reihe von großformatigen Bildern mit alttestamentarischen Szenen. In den zwanziger Jahren entstand eine Fülle von Stadtdarstellungen aus Berlin, Paris und London. Die stimmungsbetonten Großstadtbilder tendieren allerdings im Spätwerk oftmals ins »Chic-Mondäne«. Urys Eigensinn und seine Feindschaft mit Liebermann verhinderten lange seine Teilnahme an den Ausstellungen der »Berliner Secession«, erst ab 1914, unter der Präsidentschaft Lovis Corinths, stellte Ury in der »Secession« aus und wurde 1921 deren Ehrenmitglied.
Kat. 112–15, 167

Vogelgesang, Klaus
Radebeul bei Dresden 1945–lebt in Berlin
Jugend in Gronau/Westfalen. 1965 Übersiedlung nach Berlin, wo er 1965–69 an der Staatlichen Akademie für Grafik, Druck und Werbung studierte. 1972 Gründungsmitglied der Gruppe Aspekt, zusammen mit anderen »Kritischen Realisten«. 1975 Kritikerpreis. 1976 Studienaufenthalt in der Villa Massimo in Rom. 1977 schuf er das Triptychon »Großstadt«, das aus drei großformatigen Zeichnungen besteht, in denen Vogelgesang zum ersten Mal Farbe verwandte. Spielte er hier auf den Veristen Otto Dix an, so übernahm er von den Berliner Dadaisten das Prinzip der Fotomontage. Die Kombination von Gegenstand und Menschen, die er Fotovorlagen entnimmt, setzt er in überspitzte zeichnerische Deformation um, um so die Inhumanität der Stadtwelt anzuprangern.
Kat. 264

Vostell, Wolf
Leverkusen 1932–lebt in Berlin und Malpartida/Spanien
Ausbildung als Fotolithograf. Studium der freien Malerei und der experimentellen Typographie an der Werkkunstschule Wuppertal. 1955 Besuch der Ecole des Beaux-Arts in Paris. Mitte der fünfziger Jahre entstanden die ersten Plakatabriß-Arbeiten, die dann weiter zu den »de-coll/agen« führten. 1962 Mitbegründer der Gruppe Fluxus und Mitorganisator eines Fluxusfestivals in Wiesbaden. 1963 erster Experimentalfilm von verwischten Fernsehprogrammen und Filmaktionen. In den sechziger Jahren mehrere Happenings, u.a. in New York. Dort Zusammenarbeit mit Allan Kaprow. 1969 erste Automobilbetonierung in Köln, der weitere folgten. Seit 1971 lebt und arbeitet er in Berlin. 1973 Mitbegründer des Festivals ADA. 1976 Gründung des Museo Vostell Malpartida in Spanien, das ein »Museum für den Kunstbegriff der 2. Hälfte des 20. Jahrhunderts« werden soll. 1978 Teilnahme an der Documenta 6 in Kassel. 1981 Erstellung eines mobilen Museums »Vostell« in Form eines »Fluxus Zuges«, bestehend aus Containern mit 7 Environments über Liebe, Arbeit und Tod. Der Zug hielt in 15 Städten. 1987 goß Vostell für den Skulpturenboulevard anläßlich der 750-Jahr-Feier Berlins zwei Cadillacs in Beton. Abrißbilder, Verwischungen, Schichtenbilder, Bleibilder, Betonarbeiten,

Happenings kennzeichnen die Fülle seiner künstlerischen Ausdrucksmöglichkeiten. Seine Themen sind Gewalt, Krieg, Vernichtung und Politik.
Kat. 258

Waller, Jürgen
Düsseldorf 1939–lebt in Bremen
Studium an der Kunstakademie in Düsseldorf. 1960–68 in Frankreich, wo er bei Fernand Léger studierte, der ihn nachhaltig beeinflußte. In dieser Zeit entstand eine Reihe von Darstellungen von Bauern, Arbeitern und Frauen. 1968 Wohnsitz und Atelier in Berlin. Hinwendung zum »Kritischen Realismus.« 1972 Mitbegründer der Gruppe Aspekt. 1974 Mitglied des Deutschen Künstlerbundes. 1977 Professor an der Hochschule für Gestaltung in Bremen. 1987 umfangreiche Einzelausstellung in der Neuen Galerie im Alten Museum in Berlin (Ost). Waller setzt in seinen Bildern sein politisches und soziales Engagement in Metaphern um, wobei seine stilistischen Vorbilder René Magritte, Otto Dix und Richard Lindner sind. Seine letzten Werke, die monochromen »schwarzen Bilder«, thematisieren den Untertagebau.
Kat. 260

Walther, Johann Friedrich
In Berlin nachweisbar zwischen 1728 und 1764
Walther war Lehrer an der Garnison-Schule und Organist an der Garnison-Kirche in Berlin. Er veröffentlichte neben einigen Ansichten von Berliner Bauten zwischen 1728 und 1764 mehrere Pläne und Teilpläne Berlins, in die unterschiedlich viele Bauten eingezeichnet waren, so daß im Höchstfall axionometrische Gesamtsichten der Stadt vorlagen. Seine Zeichnungen stach Georg Paul Busch in Kupfer.
Kat. 10

Werner, Anna Maria
Danzig 1688–1753 Dresden
Schülerin ihres Vaters, des Danziger Goldschmieds Andreas Haid; heiratete 1705 den Miniaturmaler Christoph Joseph Werner d. Ä., der Schüler der Berliner Akademie für bildende Künste war und danach bis 1713 die Aufsicht über die Bilder in den königlichen Schlössern hatte. Sie bildete ihren 1688 geborenen Stiefsohn Christoph Joseph aus, der polnischer Hofmaler wurde. Nach längerem Aufenthalt in Berlin erhielt sie 1721 einen Ruf an den sächsischen Hof und übersiedelte mit ihrem Mann nach Dresden, wo sie Vorlagen für verschiedenste Themen zeichnete und angeblich außerdem Landschaften in Pastell malte.
Kat. 5

Williams, Emmett
Greenville/South Carolina 1925–lebt in Berlin
1943–46 in der amerikanischen Armee, danach Viehhüter in Polen und Griechenland. 1946–66 Aufenthalt in Frankreich, Deutschland und der Schweiz. Mitglied des Darmstädter Kreises für konkrete Poesie und des dynamischen Theaters zusammen mit Claus Bremer und Daniel Spoerri. Anfang der sechziger Jahre Beteiligung an der Fluxus-Bewegung; Publikationen in der Edition Fluxus. 1966–70 Chefredakteur der »Something Else Press«, New York. 1969–80 Stipendien und Gastprofessuren an verschiedenen ausländischen Universitäten. Als Stipendiat des Berliner Künstlerprogramms des DAAD 1980 in Berlin. Seitdem lebt und arbeitet Williams in Berlin. 1981 Lehrauftrag an der Hochschule der Künste in Hamburg. Williams ist bildender Künstler und Dichter. Als Dichter steht er der konkreten und visuellen Poesie nahe, was eine große Anzahl seiner Bücher und Veröffentlichungen seit 1963 belegt. Als bildender Künstler ist er ein Vertreter von Fluxus, Happening und experimenteller Kunst, der immer wieder neue künstlerische Mittel ausprobiert.
Kat. 276 f.

Wunderwald, Gustav
Köln 1882–1945 Berlin
Nach Ausbildung und Tätigkeit als Theatermaler ließ sich Wunderwald 1912 in Berlin nieder. Ab 1918 arbeitete er als freier Maler. 1924 erste Einzelausstellung in der Kunst- und Buchhandlung Landsberg. 1925 und 1926 Beteiligung an der Großen Berliner Kunstausstellung. 1936–43 schlug sich Wunderwald mit dem Kolorieren von Werbefilmen durch. Er trat zunächst mit Landschaften hervor. Zwischen 1925 und 1930 entstand eine Serie von Berlin-Ansichten, die Wunderwald als bedeutenden Berliner Vertreter der Neuen Sachlichkeit ausweisen.
Kat. 180

Ziegler, Karlheinz
Berlin 1935–lebt in Berlin
Anläßlich eines Volkshochschulkurses Bekanntschaft mit Wilhelm Körber und Erik Richter, die ihm den entscheidenden Impuls gaben, den Beruf des Malers anzustreben. Ein kunstpädagogisches Studium an der Hochschule der bildenden Künste in Berlin 1956/57 brach er vorzeitig ab, studierte jedoch weiter bei Karl Wehlte an der Stuttgarter Akademie. 1960/61 Volontär in den Restaurierungswerkstätten der Bayerischen Staatsgemäldesammlungen in München. Danach Rückkehr nach Berlin, wo er für seinen Lebensunterhalt im Gartenbau arbeitete. Seit 1966 enger Kontakt mit Franz Radziwill, von dem er künstlerische Anregungen erhielt. Ab 1969 ausschließlich als freiberuflicher Maler und Graphiker tätig. 1973 neben Manfred Bluth, Johannes Grützke und Matthias Koeppel Mitbegründer der »Schule der Neuen Prächtigkeit«. Porträts, Stilleben und Landschaftsschilderungen bestimmen seine frühe Arbeit. Seit 1967 beschäftigt sich Ziegler mit der Stadtlandschaft, wobei er aktuelle Anlässe sucht, die er dramatisch ins Bild setzt.
Kat. 256

Zimmer, Bernd
Planegg bei München 1948–lebt in Berlin und Polling/Bayern
Autodidakt. Nach einem Studium der Philosophie und der Religionswissenschaften an der Freien Universität Berlin kam er zur Malerei und gründete 1977 zusammen mit Rainer Fetting, Helmut Middendorf, Salomé und anderen die Selbsthilfegalerie am Moritzplatz. Zu dieser Zeit wurde der Maler Bernd Koberling Freund und Mentor Zimmers. 1979–81 Karl-Schmidt-Rottluff-Stipendium. 1982–83 Stipendium der Villa Massimo in Rom. Zu seinen Landschaftsdarstellungen stehen die Stadtbilder in krassem Gegensatz, doch ist für beide Bildgattungen die Abstraktion der Ausgangspunkt seiner Arbeit.
Kat. 270

Abbildungsnachweis

Amsterdam: Rijksmuseum, Rijksprentenkabinet Kat. 3; Amsterdams Historisch Museum Abb. 170f., 195
Bagnères-de-Bigorre: Musée d' Art et Histoire Abb. 185
Bergen: Rasmus Meyers Sammlung Abb. 215
Berlin: Archiv für Kunst und Geschichte Abb. 91; Berlin Museum Kat. 1f., 5–10, 12f., 17f., 22, 24f., 27–30, 35f., 38–41, 43, 46, 50f., 53, 57–59, 63f., 69f., 72–75, 77, 79, 83, 85–87, 90–92, 96, 98, 100–05, 108–13, 115–18, 121f., 125–28, 130, 135, 137, 139f., 143, 149f., 158f., 161, 167, 170, 175, 184f., 188f., 193, 199, 202–07, 209, 211, 213–19, 221–23, 225–27, 229, 231, 233–36, 239, 241, 243, 245f., 248f., 251, 258, 261f., 265, 267f., 272, 276, 279, 284; Abb. 2–8, 12, 14–16, 18f., 23, 29–31, 43, 45, 54, 60, 90, 97f. 113, 119, 122, 125, 129, 131f., 134, 137f., 142, 144f., 148, 166.; Berlin Museum, Fotothek Abb. 1,13,17, 22, 47–49, 52f., 58, 63, 77f., 99, 102f., 105–07, 114, 118, 130, 139, 143, 151, 154f., 157f., 161f., 165, 174, 199, 201–03, 205, 212, 218, 227; Berliner Festspiele GmbH Kat. 285; Berlinische Galerie Kat. 114, 172, 177f., 180f., 187, 208, 232, 255f., 264, 266; Abb. 100, 115; Bildarchiv Preußischer Kulturbesitz Abb. 112, 121; Bröhan-Museum Kat. 120, 129, 133, Abb. 51 (Foto Jochen Littkemann, Berlin); Brücke Museum Abb. 83; Ebner von Eschenbach, Kunsthandel Kat. 47; Otto Eglau Kat. 241; Klaus Fußmann Kat. 283; G. L. Gabriel Kat. 286, Abb. 164; Galerie am Moritzplatz Kat. 282; Galerie Bodo Niemann Kat. 179; Galerie Nierendorf Kat. 212, Abb. 110; Galerie am Savignyplatz, Dr. Friedrich Rothe Kat. 278; Galerie Springer Abb. 146; Galerie Zellermayer Kat. 280, 287; Abb. 152; Gemäldegalerie, SMPK Kat. 37; Abb. 172, 177; Abuzer Güler Kat. 281; Katja Hajek Abb. 153; Heimatmuseum Schöneberg, Archiv Abb. 69, 74, 79, 85, 89; Hortense von Heppe Kat. 274; Matthias Koeppel Kat. 263; KPM-Archiv, Schloß Charlottenburg Abb. 32; Kunstamt Kreuzberg Abb. 84, 86, 88; Kunstamt Wilmersdorf Abb. 94–96; Kunstgewerbemuseum, SMPK Abb. 33f.; Kupferstichkabinett, SMPK Kat. 16, 19f., 26, Abb. 41f., 204; Landesarchiv Berlin Kat. 4, Abb. 36, 55, 64; Landesbildstelle Abb. 21, 56, 61f., 65f., 75, 82, 87, 116f., 123, 133, 135, 140, 159; Jochen Luft Abb. 150; Helmut Metzner Kat. 273; Helmut Middendorf Kat. 271; Kurt Mühlenhaupt Kat. 253, Abb. 147; Nationalgalerie, SMPK Kat. 93f., 144, 155, 166, 169, 171, 183, 194, 220, Abb. 27, 92, 163, 186; Raab Galerie Kat. 269; Sammlung B Abb. 111; Sammlung Karl Heinz Bröhan Kat. 119; Sammlung Rainer Pretzell Kat. 277; Sammlung Rohloff Kat. 99, 107; SKH Dr. Louis Ferdinand Prinz von Preußen Kat. 15, 52, 60, 71; SSG, Schloß Charlottenburg Kat. 11, 23, 31f., 42, 49, 62, 65–68, 76, 78, 80, 82, 88f.; Peter Sorge Abb. 160; Hans Stein Kat. 250, 259; Renate Stolze Kat. 244; Technische Universität, Plansammlung Abb. 68; Ullstein-Bilderdienst Abb. 73; Verlag Der Tagesspiegel Abb. 141; Karlheinz Ziegler Abb. 156
Berlin (Ost): Deutsche Staatsbibliothek Abb. 20; Märkisches Museum Abb. 9, 24–26, 35, 38, 40, 46, 50, 109; Nationalgalerie, Staatliche Museen zu Berlin Abb. 44, 128; Nationalgalerie, Sammlung der Zeichnungen, Staatliche Museen zu Berlin Abb. 57, 59, 127
Birmingham: Birmingham Museum and Art Gallery Abb. 175
Bonn: Rheinisches Landesmuseum Bonn Kat. 182
Bremen: Kunsthalle Bremen Kat. 136, 138, 197, Abb. 179
Cambridge: Fitzwilliam Museum Abb. 168, 173
Chicago: The Art Institute of Chicago Abb. 72, 208f., 216, 221, 225f., 228
Darmstadt: Hessisches Landesmuseum Kat. 131
Dresden: Gemäldegalerie Neue Meister, Staatliche Kunstsammlungen Dresden Abb. 126
Düsseldorf: Kunstmuseum Düsseldorf Kat. 165, Abb. 104; Landesbildstelle Rheinland Abb. 192
Eichenzell bei Fulda: Kurhessische Hausstiftung, Museum Schloß Fasanerie Kat. 33f.
Essen: Museum Folkwang Kat. 61, Abb. 182
Frankfurt am Main: Bundespostmuseum Kat. 106; Deutsche Bank AG Kat. 134; Städelsches Kunstinstitut Abb. 71, 76 (Foto Ursula Edelmann), 169
Gräfelfing: Carl-Heinz Kliemann Kat. 242
Groningen: Groninger Museum Abb. 167
Hamburg: Hamburger Kunsthalle Kat. 56, 97, Abb. 189 (Foto Ralph Kleinhempel); Titus Felixmüller Kat. 198
Hannover: Niedersächsisches Landesmuseum Hannover Kat. 54f., Abb. 67; Sprengel Museum Kat. 70, 196, 228, 247, Abb. 124, 220
Hartford (Connecticut): Wadsworth Atheneum Abb. 213, 217
Heidelberg: Kurpfälzisches Museum der Stadt Heidelberg Kat. 44f.
Kansas City, Missouri: The Nelson-Atkins Museum of Art Abb. 207
Karlsruhe: Staatliche Kunsthalle Karlsruhe Abb. 187, 191, 197
Kassel: Staatliche Kunstsammlungen, Neue Galerie Kat. 200
Köln: Museum Ludwig Kat. 154, 230, Abb. 59, 93 (Foto Rheinisches Bildarchiv)
Leicester: Leicester Art Gallery Kat. 192
London: The Wallace Collection Abb. 180
Los Angeles: County Museum of Art Kat. 163
Lugano: Sammlung Thyssen-Bornemisza Kat. 145, 173
Manchester: City Art Gallery Abb. 200
Mannheim: Fotostudio Bergerhausen Kat. 152
Meckenheim: Frank und Ursula Alscher Kat. 260
Milwaukee: Milwaukee Art Museum Kat. 153; Mr. and Mrs. Marvin L. Fishman Kat. 132, 164
Minneapolis: The Minneapolis Institute of Arts Abb. 222
Mönchengladbach: Städtisches Museum Abteiberg Kat. 147, 191
München: Galerie Joseph Hierling Kat. 186; Bayerische Staatsgemäldesammlung Abb. 178, 198, 224; Münchner Stadtmuseum Abb. 188, 193
New Haven: Yale University Art Gallery Abb. 219
New York: The Museum of Modern Art Kat. 146
Nürnberg: Germanisches Nationalmuseum Kat. 14, Abb. 120, 136
Offenbach: Galerie Volker Huber Abb. 108
Oldenburg: Landesmuseum für Kunst– und Kulturgeschichte Abb. 181 (Foto H. R. Wacher)
Oslo: Nasionalgalleriet Abb. 206 (Foto J. Lathion)
Otterlo: Rijksmuseum Kröller-Müller Abb. 210, 214
Philadelphia: Philadelphia Museum of Art Abb. 223
Planeck bei München: Artothek, Kunstdia-Archiv Jürgen Hinrichs Kat. 95, 151
Potsdam: Staatliche Schlösser und Gärten Potsdam-Sanscouci Abb. 10f., 28, 37
Regensburg: Ostdeutsche Galerie Regensburg Kat. 190, 210, 224, 237
Reinbeck: Sammlung Rowohlt Abb. 149
Saarbrücken: Saarland-Museum Saarbrücken Kat. 162
Saint Louis: The Saint Louis Art Museum Abb. 211
Schleswig: Schleswig-Holsteinisches Landesmuseum, Schloß Gottorf Kat. 195
Schweinfurt: Sammlung Georg Schäfer Kat. 48, 124, Abb. 183
Stuttgart: Galerie der Stadt Stuttgart Kat. 123; Staatsgalerie Kat. 84, 160, Abb. 80, 190; Staatsgalerie, Graphische Sammlung Abb. 81, 101
Venedig: Museo d' Arte Moderna, Ca' Pesaro Abb. 196
Wien: Historisches Museum der Stadt Wien Abb. 194; Museum Moderner Kunst Kat. 257
Windsor Castle: State Apartments Abb. 176 (Copyright reserved to Her Majesty Queen Elizabeth II.)
Winterthur: Sammlung Reinhart Abb. 39
Wuppertal: Von der Heydt-Museum Kat. 142, 168
Zürich: W. Feilchenfeldt Kat. 201

Literatur

Akademie-Katalog I–III – Die Kataloge der Berliner Akademie-Ausstellungen 1786–1850, bearb. von Helmut Börsch-Supan, 2 Bde. und Reg., Berlin 1971 (Quellen und Schriften zur bildenden Kunst, hg. von Otto Lehmann-Brockhaus und Stephan Waetzoldt, 4).

Akademiekatalog Berlin – Kat. der 38.–63. Kunstausstellung (der Kgl. Akademie der Künste), Berlin 1852–92.

Allgemeines Organ für die Interessen des Kunsthandels, hg. von A. Hofmann, 1.–6. Jg., Berlin 1841–46.

Alpers – Svetlana Alpers, Kunst als Beschreibung. Holländische Malerei des 17. Jahrhunderts. Mit einem Vorwort von Wolfgang Kemp, Köln 1985.

Anzelewsky, Ansichten – Fedja Anzelewsky, Johann Georg Rosenberg. Vier Ansichten von Berlin. 1784–1786, in: Berlinische Notizen, 1981 (Festgabe für Irmgard Wirth), S. 57–60.

Atterbom, Per Daniel, Reisebilder aus dem romantischen Deutschland. Jugenderinnerungen eines romantischen Dichters und Kunstgelehrten aus den Jahren 1817–1819, Stuttgart 1970.

Badstübner-Gröger, Sibylle, Bibliographie zur Kunstgeschichte von Berlin und Potsdam, Berlin 1968 (Deutsche Akademie der Wissenschaften zu Berlin, Arbeitsstelle für Kunstgeschichte, Schriften zur Kunstgeschichte, 13).

Baer, Winfried und Ilse, …auf Allerhöchsten Befehl…, Königsgeschenke aus der Königlichen Porzellan-Manufaktur Berlin – KPM –, Berlin 1983 (Veröffentlichungen aus dem KPM-Archiv der Staatlichen Porzellan-Manufaktur Berlin [KPM]. I.).

Bahr, Hermann, Expressionismus, München 1916.

Bauer-Pickar, Gertrud und Karl Eugen Webb (Hg.), Expressionism Reconsidered, Relationships and Affinities, München 1979 (Houston German Studies, I).

Bauwerke und Kunstdenkmäler – Die Bauwerke und Kunstdenkmäler von Berlin, im Auftrage des Senators für Bau- und Wohnungswesen hg. vom Landeskonservator Berlin.
1. Bezirk Tiergarten, bearb. von Irmgard Wirth, Berlin 1955.
2. 1. Schloß Charlottenburg, bearb. von Margarete Kühn, 2 Bde., Berlin 1970.
2. 2. Stadt und Bezirk Charlottenburg, bearb. von Irmgard Wirth, 2 Bde., Berlin 1961.
3. Stadt und Bezirk Spandau, bearb. von Gunther Jahn, Berlin 1971.

Becker, Wolfgang, Paris und die deutsche Malerei 1750–1840, München 1971.

Beckmann, Mathilde Q., Mein Leben mit Max Beckmann, München 1983.

Beckmann, Peter, Blick auf Beckmann. Dokumente und Vorträge, München 1962 (Schriften der Max Beckmann Gesellschaft, 2).

Behrend-Corinth, Charlotte, Die Gemälde von Lovis Corinth. Werkkatalog, München 1958.

Bekiers – Andreas Bekiers, 1237–1701. Die Doppelstadt, in: Kat. 750 Jahre Architektur, S. 13–40.

Berckenhagen, Ekhart, Die Actionen des Großen Kurfürsten. Merciers Teppichfolge und ihre Entwürfe, in: Sitzungsberichte der Kunstgeschichtlichen Gesellschaft zu Berlin, NF 8, 1959/60, S. 7–9.

Berckenhagen, Ekhart, Die Malerei in Berlin vor 1600, in: Sitzungsberichte der Kunstgeschichtlichen Gesellschaft zu Berlin, NF 9, 1960/61, S. 14–16.

Berckenhagen, Ekhart, Zeichnungen von Augustin Terwesten, Johann Friedrich Wentzell und Johann Georg Wolffgang in der Kunstbibliothek, in: Berliner Museen, 12, 1962, S. 14–22.

Berckenhagen, Malerei – Ekhart Berckenhagen, Die Malerei in Berlin vom 13. bis zum ausgehenden 18. Jahrhundert, Tafelbd., Berlin 1964 (mehr nicht erschienen); Druckfahnen für den Textband, der Künstlermonographien bis »Henne, Joachim« enthält, in der Kunstbibliothek Berlin, SMPK.

Berlin-Archiv – Berlin-Archiv, hg. von Hans-Werner Klünner, Helmut Börsch-Supan, Bd. 1 ff. (Loseblattsammlung), Braunschweig o. J.

Berlinische Notizen – Berlinische Notizen. Zeitschrift des Vereins der Freunde und Förderer des Berlin Museums e. V., Berlin 1972 ff.

Berlin und seine Bauten 1877 – Berlin und seine Bauten, hg. vom Architekten-Verein zu Berlin, 2 Teile, Berlin 1877.

Berlin und seine Bauten 1896 – Berlin und seine Bauten, bearb. und hg. vom Architekten-Verein zu Berlin und der Vereinigung Berliner Architekten, 3 Teile, Berlin 1896.

Berlin und seine Bauten – hg. vom Architekten- und Ingenieurverein zu Berlin,
II. Rechtsgrundlagen und Stadtentwicklung, Berlin – München 1964.
III. Bauwerke für Regierung und Verwaltung, Berlin – München 1966.
IV. Wohnungsbau.
Bd. A Die Voraussetzungen. Die Entwicklung der Wohngebiete, Berlin – München – Düsseldorf 1970;

Bd. B Die Wohngebäude – Mehrfamilienhäuser, Berlin – München – Düsseldorf 1974;
Bd. C Die Wohngebäude – Einfamilienhäuser. Individuell geplante Einfamilienhäuser. Die Hausgärten, Berlin – München – Düsseldorf 1975.

V. Bauwerke für Kunst, Erziehung und Wissenschaft.
Bd. A Bauten für die Kunst, Berlin – München 1983.

VIII. Bauten für Handel und Gewerbe.
Bd. A Handel, Berlin – München – Düsseldorf 1978.

IX. Industriebauten. Bürohäuser, Berlin – München – Düsseldorf 1971.

X. Bd. A Anlagen und Bauten für Versorgung
(1) Feuerwachen, Berlin – München – Düsseldorf 1976.
(3) Bestattungswesen, Berlin – München 1981.
Bd. B Anlagen und Bauten für den Verkehr
(1) Städtischer Nahverkehr, Berlin – München – Düsseldorf 1979.
(2) Fernverkehr, Berlin 1984.
(4) Post und Fernmeldewesen, Berlin 1987.

XI. Gartenwesen, Berlin – München – Düsseldorf 1972.

Betthausen –Peter Betthausen (Hg.), Studien zur deutschen Kunst und Architektur um 1800, Dresden 1981 (Fundus, 75–76).

Beuermann, Eduard, Vertraute Briefe über Preußens Hauptstadt, 2. Aufl., Stuttgart 1841.

Biermann, Georg, Lovis Corinth, Bielefeld – Leipzig 1913.

Biermann, Georg, Max Pechstein, 2. Aufl., Leipzig 1920 (Junge Kunst, Bd. 1).

Binding, Günther und Barbara Kahle, Stadtprospekte, Veduten und Skizzenbücher vom 15. bis zum 18. Jahrhundert, in: Kat. Köln: Die Romanischen Kirchen, Von den Anfängen bis zum Zweiten Weltkrieg, Ausstellung Stadt Köln 1984 (Stadtspuren – Denkmäler in Köln, Bd. 1), S. 588–601.

Bloch, Peter und Waldemar Grzimek, Das klassische Berlin. Die Berliner Bildhauerschule im neunzehnten Jahrhundert, Frankfurt am Main – Berlin – Wien 1978.

Boberg, Jochen und Tilman Fichter, Eckhart Gillen (Hg.), Exerzierfeld der Moderne. Industriekultur in Berlin im 19. Jahrhundert, München 1984.

Boberg Jochen und Tilman Fichter, Eckhart Gillen (Hg.), Die Metropole. Industriekultur in Berlin im 20. Jahrhundert, München 1986.

Bodenberg, Julius, Bilder aus dem Berliner Leben, Berlin 1887.

Bohle-Heintzenberg – Sabine Bohle-Heintzenberg, Architektur der Berliner Hoch- und Untergrundbahn, Planungen, Entwürfe, Bauten bis 1930, Berlin 1980.

Bohrdt, Hans, Lustjachten der Hohenzollern, in: Hohenzollern-Jahrbuch, 3, 1899, S. 163–74.

Bollert, Werner (Hg.), Die Singakademie zu Berlin. Festschrift zum 175jährigen Bestehen, Berlin 1966.

Borrmann – Richard Borrmann, Die Bau- und Kunstdenkmäler von Berlin. Mit einer geschichtlichen Einleitung von P. Clauswitz, Berlin 1893; Reprint (2. Aufl.) Berlin 1982 (Bauwerke und Kunstdenkmäler von Berlin, Beiheft 8).

Börsch-Supan, Helmut, Die Anfänge der Berliner akademischen Kunstausstellungen. Ein Beitrag zur Geschichte der preußischen Kunstpflege, in: Der Bär von Berlin, Jahrbuch des Vereins für die Geschichte Berlins, 14, 1965, S. 225–42.

Börsch-Supan, Kunst – Helmut Börsch-Supan, Die Kunst in Brandenburg-Preußen. Ihre Geschichte von der Renaissance bis zum Biedermeier dargestellt am Kunstbesitz der Berliner Schlösser, Berlin 1980.

Börsch-Supan, Helmut, Bemerkungen zu Friedrich Nicolais Umgang mit der Kunst, in: Bernhard Fabian (Hg.), Friedrich Nicolai 1735–1811. Essays zum 250. Geburtstag, Berlin 1983, S. 124–38.

Brandler, Gotthard, Die Stadt als Abbild und Sinnbild. Zur Darstellung der Stadt in der deutschen Malerei des frühen 19. Jahrhunderts, in: Betthausen, S. 187–209.

Brenner – Hildegard Brenner, Die Kunstpolitik des Nationalsozialismus, Reinbek bei Hamburg 1963 (rowohlts deutsche enzyklopädie, 167–168).

Brieger, Lothar, Ludwig Meidner, Leipzig 1919 (Junge Kunst, Bd. 4).

Brockerhoff, Kurt, Berlin in der graphischen Darstellung (Nachtrag zu dem gleichnamigen Werk von W. Kiewitz), in: Zeitschrift des Vereins für die Geschichte Berlins, 58, 1941 (Mitteilungen des Vereins für die Geschichte Berlins, NF 11, 1941), S. 71–75.

Brockhaus, Christoph, Die ambivalente Faszination der Großstadterfahrung in der deutschen Kunst des Expressionismus, in: Horst Meixner und Silvio Vietta (Hg.), Expressionismus – sozialer Wandel und künstlerische Erfahrung, München 1982 (Mannheimer Kolloquium), S. 89–106.

Bröhan 1973 – Karl H. Bröhan, Kunst der Jahrhundertwende und der zwanziger Jahre. Sammlung Karl H. Bröhan Berlin, Bd. I: Berliner Secessionisten, Berlin 1973.

Bröhan 1985 – Margrit Bröhan, Hans Baluschek (1870–1935), Maler–Zeichner–Illustrator, Berlin 1985.

Brost/Demps – Harald Brost und Laurenz Demps, Berlin wird Weltstadt. Mit 277 Photographien von F. Albert Schwartz, Hof-Photograph, Leipzig 1981.

Buddemeier, Heinz, Panorama, Diorama, Photographie. Entstehung und Wirkung neuer Medien im 19. Jahrhundert, München 1970.

Burnett, D. und M. Schiff, Alex Colville. Gemälde und Zeichnungen, München 1983.

Busche, Ernst A. (Hg.), Karl Oppermann. Berlin Bilder 1963–1986, Berlin 1986.

Büttner, Erich, Erich Büttner über Erich Büttner, in: Velhagen & Klasings Monatshefte, 39,1, 1925, S. 484.

Clauswitz, Paul, Zur Geschichte Berlins, in: Borrmann, S. 1–98.

Clauswitz – Paul Clauswitz, Die Pläne von Berlin und die Entwicklung des Weichbildes. Festschrift zur Feier der silbernen Hochzeit (…) des Kaisers Wilhelm II. und der Kaiserin Auguste Viktoria, hg. vom Verein für die Geschichte Berlins, Berlin 1906; Reprint nebst Erweiterung: Paul Clauswitz und Lothar Zögner, Die Pläne von Berlin von den Anfängen bis 1950, bearb. von Lothar Zögner unter Mitarbeit von Elke Günther und Gudrun K. Zögner, Berlin 1979.

Clauswitz, Entwicklung – Paul Clauswitz, Die Entwicklung des Weichbildes, in: Clauswitz, S. 49–105.

Consentius, Alt-Berlin – Ernst Consentius, Alt-Berlin, Anno 1740, 2. vermehrte Aufl., Berlin 1911.

Corinth, Lovis, Berlin nach dem Krieg, in: Lovis Corinth, Gesammelte Schriften, Berlin 1920, S. 92–95.

Corinth – Lovis Corinth, Selbstbiographie, Leipzig 1926.

Corinth, Thomas, Lovis Corinth und Berlin, in: Jahrbuch der Stiftung Preußischer Kulturbesitz, 3, 1964/65, S. 337–55.

Corinth, Thomas, Lovis Corinth. Eine Dokumentation, Tübingen 1979.

Däubler, Theodor, Im Kampf um die moderne Kunst, Berlin 1919.

Der Cicerone – Der Cicerone. Halbmonatsschrift für die Interessen des Kunstforschers und Sammlers (12 ff.: ... für Künstler, Kunstfreunde und Sammler), hg. von Georg Biermann, Jg. 1–22, Leipzig (1928 ff.: Leipzig – Berlin) 1909–30.

Dioskuren – Die Dioskuren. Zeitschrift für Kunst, Kunstindustrie und künstlerisches Leben, hg. von Max Schasler, Jg. 1–20, Berlin 1850–70.

Doede – Werner Doede, Die Berliner Secession. Berlin als Zentrum der deutschen Kunst von der Jahrhundertwende bis zum Ersten Weltkrieg, Frankfurt am Main – Berlin – Wien 1977.

Donath – Adolph Donath, Lesser Ury. Seine Stellung in der modernen deutschen Malerei, Berlin 1921.

Dube – Annemarie und Wolf-Dieter Dube, Ernst Ludwig Kirchner. Das druckgraphische Werk, 2 Bde., München 1967.

Eckardt, Götz, Die beiden königlichen Bildergalerien und die Berliner Akademie der Künste bis zum Jahre 1830, in: Betthausen, S. 138–64.

Eggeling, Antikenrezeption – Tilo Eggeling, Friderizianische Antikenrezeption am Beispiel der Hedwigskirche und der Oper, in: Kat. Berlin und die Antike, S. 113–18.

Eimert – Dorothea Eimert, Der Einfluß des Futurismus auf die deutsche Malerei, Köln 1974.

Eltz, Johanna, Der italienische Futurismus in Deutschland 1912–1922. Ein Beitrag zur Analye seiner Rezeptionsgeschichte, Bamberg 1986 (Bamberger Studien zur Kunstgeschichte und Denkmalpflege, Bd. 5).

Endell – August Endell, Die Schönheit der großen Stadt, Stuttgart 1908.

Erman, Berlin – Wilhelm Erman (Hg.), Berlin anno 1690. Zwanzig Ansichten aus Johann Stridbeck's des Jüngeren Skizzenbuch, Nach den in der Koenigl. Bibliothek zu Berlin aufbewahrten Originalen, Berlin 1881.

Eschenburg, Barbara, Landschaft in der deutschen Malerei. Vom späten Mittelalter bis heute, München 1987.

Faden – Eberhard Faden, Berlin im Dreißigjährigen Kriege, Berlin 1927.

Faust, Wolfgang Max und Gerd de Vries, Hunger nach Bildern. Deutsche Malerei der Gegenwart, Köln 1982.

Fidicin – Ernst Fidicin, Berlin, historisch und topographisch dargestellt, Berlin 1843.

Fischer, Lothar, George Grosz in Selbstzeugnissen und Dokumenten, Reinbek bei Hamburg 1976.

Friedel, Ernst, Die deutsche Kaiserstadt, Berlin 1882.

Friedlaender, Ernst, Beiträge zur Geschichte der Landesaufnahme in Brandenburg-Preußen unter dem Großen Kurfürsten und Friedrich III/I, in: Hohenzollern-Jahrbuch, 4, 1900, S. 336–59.

Frommhold – Erhard Frommhold, Otto Nagel, Berlin 1974.

Furler, Elisabeth (Hg.), Karl Hofer. Leben und Werk in Daten und Bildern, Mit einer Einleitung von Ursula Feist, Frankfurt am Main 1978.

Gabler, Karlheinz, E. L. Kirchner. Dokumente, Aschaffenburg 1980.

Gaehtgens, Thomas W., Delaunay in Berlin, in: Kat. Delaunay und Deutschland, S. 264–84.

Galland, Georg, Die ältere Berliner Geschichtsmalerei, in: Brandenburgia, 10, 1901/02, S. 25 f.

Galland, Georg, Hohenzollern und Oranien. Neue Beiträge zur Geschichte der niederländischen Beziehungen im 17. und 18. Jahrhundert, und anderes, Straßburg 1911 (Studien zur deutschen Kunstgeschichte, 144).

Gaus, Joachim, Typologie und Genese der Landschaftsmalerei – Vorbilder und Strömungen im 17. und 18. Jahrhundert, in: Kat. Heroismus und Idylle, S. 31–40.

Geist/Kürvers – Johann Friedrich Geist und Klaus Kürvers, Das Berliner Mietshaus.
I. 1740–1862. Eine dokumentarische Geschichte der »von Wülcknitzschen Familienhäuser« vor dem Hamburger Tor, der Proletarisierung des Berliner Nordens und der Stadt im Übergang von der Residenz zur Metropole, München 1980.
II. 1862–1945. Eine dokumentarische Geschichte von »Meyer's Hof« in der Ackerstraße 132–133, der Entstehung der Berliner Mietshausquartiere und der Reichshauptstadt zwischen Gründung und Untergang, München 1984.

Geyer – Albert Geyer, Geschichte des Schlosses zu Berlin. 1. Bd.: Die kurfürstliche Zeit bis zum Jahre 1698, Berlin 1936 (mehr nicht erschienen).

Giersberg, Friedrich II. – Hans-Joachim Giersberg, Friedrich II. als Bauherr. Studien zur Architektur des 18. Jahrhunderts in Berlin und Potsdam, Berlin 1986.

Giersberg, Hans-Joachim und Adelheid Schendel, Potsdamer Veduten. Stadt- und Landschaftsdarstellungen vom 17.–20. Jahrhundert, Potsdam-Sanssouci 1982.

Glasbrenner, Adolf, Berliner Volksleben, 1. Teil, Berlin 1846.

Glatzer – Ruth Glatzer (Hg.), Berliner Leben 1648–1806. Erinnerungen und Berichte, Berlin 1956.

Göpel – Erhard und Barbara Göpel, Max Beckmann. Katalog der Gemälde, 2 Bde., Bern 1976.

Goralczyk – Peter Goralczyk, Wunschvorstellung und Realität in der städtebaulichen Entwicklung Berlins im 18. Jahrhundert, in: Klingenburg, S. 77–109.

Gordon – Donald E. Gordon, Ernst Ludwig Kirchner. Mit einem kritischen Katalog sämtlicher Gemälde, München 1968.

Grantzow, Hans, Pläne und Ansichten zur Entwicklung Berlins, 5 Hefte, Berlin o. J. (1938).

Grisebach, Lothar (Hg.), E. L. Kirchners Davoser Tagebuch, Köln 1968.

Grisebach – Lucius Grisebach, Ernst Ludwig Kirchner. Großstadtbilder, München – Zürich 1979.

Grochowiak – Thomas Grochowiak, Ludwig Meidner, Recklinghausen 1966.

Gropius, George (Hg.), Chronik der Königl. Haupt- und Residenzstadt Berlin für das Jahr 1837, Berlin 1840.

Grundig, Hans, Künstlerbriefe aus den Jahren 1926 bis 1957. Mit einem Vorwort von Bernhard Wächter, Rudolstadt 1966.

Güse, Ernst-Gerhard, Das Frühwerk Max Beckmanns, Frankfurt am Main 1977 (Kunstwissenschaftliche Studien, Bd. 6).

Güse, Ernst-Gerhard, Das Kampfmotiv im Frühwerk Beckmanns, in: Kat. Beckmann. Die frühen Bilder, S. 189–201.

Haftmann, Werner, Malerei im 20. Jahrhundert, München 1979.

Handbuch über den Königlich-Preussischen Hof und Staat für das Jahr 1821(–55), Berlin 1821 ff.

Hannesen, Hans Gerhard, Hans Meyboden. Leben und Werk, Hamburg 1982.

Heinrich, Gerd, Geschichte Preußens. Staat und Dynastie, Frankfurt am Main – Berlin – Wien 1984.

Held – Jutta Held, Kunst und Kunstpolitik in Deutschland 1945–49. Kulturaufbau in Deutschland nach dem 2. Weltkrieg, Berlin 1981.

Helferich, Hermann, Neue Kunst, Berlin 1887.

Heller, Reinhold, »The City is Dark«: Conceptions of Urban Landscape and Life in Expressionist Painting and Architecture, in: Bauer-Pickar, Gertrud und Karl Eugen Webb (Hg.), Expressionism Reconsidered, Relationships and Affinities, München 1979 (Houston German Studies, I), S. 42–57.

Hempel, Eberhard, Ruinenschönheit, in: Zeitschrift für Kunst, 2, 1948, Heft 2, S. 76–91.

Hermand, Jost, Die restaurierte Moderne. Zum Problem des Stilwandels in der bildenden Kunst der Bundesrepublik Deutschland um 1950, in: Friedrich Moebius (Hg.), Stil und Gesellschaft. Ein Problemaufriß, Dresden 1984.

Hermand – Jost Hermand, Kultur im Wiederaufbau. Die Bundesrepublik Deutschland 1945–1965, München 1986.

Hermann, Georg, Um Berlin. Mit Originallithographien von Rudolf Großmann, Berlin 1912.

Herz, Barock – Rudolf Herz, Berliner Barock. Bauten und Baumeister aus der ersten Hälfte des 18. Jahrhunderts, Berlin 1928 (Berlinische Bücher, 2).

Herzberg, A. und D. Meyer (Hg.), Ingenieurwerke in und bei Berlin. Festschrift zum 50jährigen Bestehen des Vereines Deutscher Ingenieure, Berlin 1906.

Herzberg/Rieseberg – Heinrich Herzberg und Hans Joachim Rieseberg, Mühlen und Müller in Berlin, Berlin – Düsseldorf 1987.

Herzfeld, Hans (Hg.), Berlin und die Provinz Brandenburg im 19. und 20. Jahrhundert, Berlin 1968 (Veröffentlichungen der Historischen Kommission zu Berlin, Bd. 25).

Hess, Hans, Lyonel Feininger. Mit Werkkatalog der Gemälde von Julia Feininger, Stuttgart o. J. (1959).

Hess, Hans, George Grosz, London 1974.

Heßlein, Bernhard, Berliner Pickwickier. Fahrten und Abenteuer Berliner Junggesellen bei ihren Kreuz- und Querzügen durch das moderne Babylon, Berlin 1854.

Hinz, Berthold, Die Malerei im deutschen Faschismus. Kunst und Konterrevolution, München 1974 (Kunstwissenschaftliche Untersuchungen des Ulmer Vereins für Kunstwissenschaften, Bd. 3).

Hodin, Joseph Paul, Ludwig Meidner. Seine Kunst, seine Persönlichkeit, seine Zeit, Darmstadt 1973.

Holst – Niels von Holst, Deutsche Barockmalerei in den mittel-, nord- und osteuropäischen Sammlungen des 18. Jahrhunderts, in: Mitteilungen aus dem Baron Bruckenthalischen Museum Sibiu, Heft 7, 1938, S. 5–18.

Holtze – Friedrich Holtze, Geschichte der Befestigung von Berlin, in: Schriften des Vereins für die Geschichte Berlins, 10, 1874, o. S.

Hoyer, Karl Heinz, Hans Jaenisch, Teufen 1971.

Jacob, Frank-Dietrich, Historische Stadtansichten. Entwicklungsgeschichtliche und quellenkundliche Momente, Leipzig 1982.

Jahn, Berlin – Hans Jahn, Berlin im Todesjahr des Großen Kurfürsten. Erläuterungen zum Perspektivplan von Johann Bernhard Schultz aus dem Jahre 1688, Berlin 1935 (Schriften des Vereins für die Geschichte Berlins, Heft 55).

Jähner – Horst Jähner, Künstlergruppe Brücke, Berlin 1984.

Joseph, D., Forschungen zur Geschichte von Künstlern des Großen Kurfürsten, Berlin 1896.

Junk, Peter und Wendelin Zimmer, Felix Nussbaum. Leben und Werk, unter Mitarbeit von Manfred Heinz, Köln 1982.

Kaeber, Siedlung – Ernst Kaeber, Die Siedlung um St. Nikolai und der Ursprung Cöllns, in: Ernst Kaeber, Beiträge zur Berliner Geschichte. Ausgewählte Aufsätze, mit einem Vorwort von Johannes Schultze, bearb. und mit einer biographischen Darstellung versehen von Werner Vogel, Berlin 1964 (Veröffentlichungen der Historischen Kommission zu Berlin beim Friedrich-Meinecke-Institut der Freien Universität Berlin, Bd. 14), S. 34–45.

Kaiser – Hans Kaiser, Max Beckmann, Berlin 1913 (Künstler unserer Zeit, Bd. 1).

Karsch, Florian (Hg.), Bernhard Klein. Gemälde, Aquarelle, Zeichnungen, Radierungen, Holzschnitte, Das künstlerische Gesamtwerk, Galerie Nierendorf, Berlin 1979.

Kat. Peter Ackermann. Bilder, Aquarelle 1963–1974, Ausstellung Kunstverein für die Rheinlande und Westfalen, Kunsthalle Düsseldorf, Düsseldorf 1976.

Kat. Als der Krieg zu Ende war – Kunst in Deutschland 1945–1950, Ausstellung Akademie der Künste, Berlin, Deutsches Literaturarchiv, Marbach, 1975.

Kat. Als guter Realist muß ich alles erfinden. Internationaler Realismus heute, Ausstellung Kunstverein und Kunsthaus Hamburg, Badischer Kunstverein Karlsruhe, Hamburg 1978.

Kat. Aus Berlin emigriert. Werke Berliner Künstler, die nach 1933 Deutschland verlassen mußten, bearb. von Eberhard Roters, Ausstellung Berlinische Galerie, Berlin 1983.

Kat. Ulrich Baehr. Bilder und Aquarelle 1980–1986, Ausstellung Galerie Apex, Städtisches Museum Göttingen, Göttingen 1986.

Kat. Barock in Deutschland. Residenzen, Ausstellung Kunstbibliothek, SMPK, Berlin 1966.

Kat. Barock und Klassik. Kunstzentren des 18. Jahrhunderts in der Deutschen Demokratischen Republik, Ausstellung Schallaburg, Wien 1984 (Katalog des Niederösterreichischen Landesmuseums, NF, 146).

Kat. Barth – Kat. Wilhelm Barth 1779–1852. Ein Architekturmaler der Schinkelzeit, bearb. von Renate Kroll, Ausstellung Turmgalerie der Orangerie, Potsdam 1981.

Kat. Beckmann. Die frühen Bilder – Kat. Max Beckmann. Die frühen Bilder, Ausstellung Kunsthalle Bielefeld, Städtische Galerie im Städelschen Kunstinstitut, Frankfurt am Main 1982.

Kat. Max Beckmann – Retrospektive – Kat. Max Beckmann – Retrospektive, hg. von Carla Schulz-Hoffmann, Judith C. Weiss, Ausstellung Haus der Kunst München und andere Orte, München 1984.

Kat. Berlin Berlin – Kat. Berlin Berlin. Junge Berliner Maler und Bildhauer, Ausstellung Deutsche Gesellschaft für Bildende Kunst (Kunstverein Berlin) in Zusammenarbeit mit dem Goethe-Institut Athen, Zapeion 1967.

Kat. Berlin – Das malerische Klima einer Stadt. K. H. Hödicke, Bernd Koberling, Markus Lüpertz, Rainer Fetting, Helmut Middendorf, Salomé in den Sammlungen Peter Pohl und Hans Hermann Stober in Berlin, mit einer Einführung von Erika Billeter, Ausstellung Musée Cantonal des Beaux-Arts, Lausanne 1982.

Kat. Berliner Biedermeier 1967 – Kat. Berliner Biedermeier von Blechen bis Menzel. Gemälde, Handzeichnungen, Druckgraphik, Kunsthalle Bremen, Bremen 1967.

Kat. Berliner Biedermeier 1973 – Kat. Berliner Biedermeier. Malerei und Grafik aus den Sammlungen der Staatlichen Schlösser und Gärten Potsdam-Sanssouci, bearb. von Gerd Bartoschek, Staatliche Schlösser und Gärten Potsdam-Sanssouci 1973.

Kat. Berliner Panorama, Ausstellung von Gemälden aus dem 19. und 20. Jahrhundert, veranst. vom Senat von Berlin im Kunsthaus Zürich, 1959.

Kat. Die Berliner S-Bahn. Gesellschaftsgeschichte eines industriellen Verkehrsmittels, Ausstellung Neue Gesellschaft für Bildende Kunst, Berlin 1982.

Kat. »Berliner Secession«, 1–67, Berlin 1899–1931.

Kat. Berliner Stadtlandschaften – Kat. Berliner Stadtlandschaften, hg. vom Beauftragten des Senats von Berlin für die 750-Jahr-Feier, Ausstellung Berlin und andere Orte, Berlin 1986.

Kat. Berliner Straßen als Lebensraum, dargestellt von Berliner Künstlern der Gegenwart, Ausstellung Berlin Museum, Berlin 1974.

Kat. Berliner Straßen. Malerei und Graphik aus zwei Jahrhunderten in Berliner Besitz, hg. vom Senator für Bau- und Wohnungswesen, bearb. von Irmgard Wirth, Ausstellung Berliner Bauwochen in der Kongreßhalle, Berlin 1964.

Kat. Berlin hat sich verändert – Kat. Berlin hat sich verändert. Alte Schauplätze in neuer Sicht, Ausstellung Studiogalerie Sparkasse der Stadt Berlin-West, Berlin 1987.

Kat. Berlin – Hauptstadt im Spiegel der Kunst, Ausstellung Kunsthaus der Stadt Bocholt, Bocholt 1962.

Kat. Berlin im Bild seiner Maler, Ausstellung Kunstamt Charlottenburg, Berlin 1976.

Kat. Berlinische Galerie 1913–1933 – Kat. 1913–1933. Bestände: Malerei, Skulptur, Graphik, bearb. von Ursula Prinz, Eberhard Roters, Berlinische Galerie, Berlin 1978.

Kat. Berlin um 1900 – Kat. Berlin um 1900, Ausstellung der Berlinischen Galerie in Verbindung mit der Akademie der Künste, Berlin 1984.

Kat. Berlin und die Antike – Kat. Berlin und die Antike. Architektur, Kunstgewerbe, Malerei, Skulptur, Theater und Wissenschaft vom 16. Jahrhundert bis heute, Katalog - und Aufsatzbd., hg. von Willmuth Arenhövel und Christa Schreiber, Ausstellung Deutsches Archäologisches Institut und Staatliche Museen Preußischer Kulturbesitz, Schloß Charlottenburg, Berlin 1979.

Kat. Berlin: Von der Residenzstadt zur Industriemetropole, 3 Bde., Ausstellung Technische Universität Berlin 1981.

Kat. Berlin zwischen 1789 und 1848. Facetten einer Epoche, Ausstellung Akademie der Künste, Berlin 1981 (Akademie-Katalog 132).

Kat. Bilder deutscher Städte, bearb. von Irmgard Wirth, Ausstellung Berliner Bauwochen, veranst. von dem Senator für Bau- und Wohnungswesen und der Akademie der Künste, Berlin 1966.

Kat. Albert Birkle. Ölmalerei und Pastell, Ausstellung Kulturamt der Stadt Salzburg und Salzburger Museum Carolino Augusteum, Salzburg 1980.

Kat. Martin Bloch 1883–1954. Paintings and Drawings, Ausstellung South London Art Gallery, London 1984.

Kat. Peter Chevalier. Bilder und Zeichnungen, Ausstellung Kunstverein Braunschweig, Braunschweig 1987.

Kat. Delaunay und Deutschland – Kat. Delaunay und Deutschland, hg. von Peter-Klaus Schuster, Ausstellung Staatsgalerie moderner Kunst im Haus der Kunst, München 1985.

Kat. Der frühe Realismus in Deutschland 1800–1850. Gemälde und Zeichnungen aus der Sammlung Georg Schäfer, Schweinfurt, Ausstellung Germanisches Nationalmuseum, Nürnberg 1967.

Kat. Der gekrümmte Horizont. Kunst in Berlin 1945–1967, Ausstellung Interessengemeinschaft Berliner Kunsthändler in der Akademie der Künste, Berlin 1980.

Kat. der Gemälde des 19. Jahrhunderts, Museum Folkwang Essen, bearb. von Jutta Held, Essen 1971.

Kat. der Gemälde des 19. und 20. Jahrhunderts in der Niedersächsischen Landesgalerie, bearb. von Ludwig Schreiner, München 1973 (Kataloge der Niedersächsischen Landesgalerie Hannover, Bd. III).

Kat. der Meister des 19. Jahrhunderts in der Hamburger Kunsthalle, bearb. von Eva Maria Krafft, Carl-Wolfgang Schümann, Hamburg 1969.

Kat. Der Traum vom Raum – Kat. Der Traum vom Raum. Gemalte Architektur aus 7 Jahrhunderten, Ausstellung Albrecht Dürer Gesellschaft Nürnberg in Zusammenarbeit mit der Kunsthalle Nürnberg, Nürnberg 1986.

Kat. Die Stadt – Kat. Die Stadt – Bild – Gestalt – Vision. Europäische Stadtbilder im 19. und 20. Jahrhundert, Ausstellung Kunsthalle Bremen, Bremen 1973.

Kat. Die wiedergefundene Metropole – Kat. Die wiedergefundene Metropole. Neue Malerei in Berlin, Ausstellung Palais des Beaux-Arts Brüssel, Kulturabteilung der Bayer AG Leverkusen, 1984.

Kat. 30 Jahre Karl-Hofer-Gesellschaft, 5 Jahre nach der Wiedergründung, Ausstellung Karl-Hofer-Gesellschaft im Kunstquartier Ackerstraße, Berlin 1985.

Kat. Edikt – Kat. Das Edikt von Potsdam 1685. Die französische Einwanderung in Brandenburg-Preußen und ihre Auswirkungen auf Kunst, Kultur und Wissenschaft, Ausstellung Staatliche Schlösser und Gärten Potsdam-Sanssouci in Zusammenarbeit mit dem Zentralen Staatsarchiv Merseburg und dem Staatsarchiv Potsdam, Neues Palais Potsdam, Potsdam 1985.

Kat. Heinrich Ehmsen, Ausstellung Nationalgalerie, Staatliche Museen zu Berlin, Berlin 1986.

Kat. Heinrich Ehmsen, Maler. Lebens-Werk-Protokoll, Ausstellung Neue Gesellschaft für Bildende Kunst, Berlin 1986.

Kat. 8 from Berlin. Erben, Erber, Gosewitz, Hödicke, Kienholz, Koberling, Lakner, Schönebeck, Ausstellung Neuer Berliner Kunstverein, Berlin 1975.

Kat. Ereignisbild – Kat. Das weltliche Ereignisbild in Brandenburg-Preußen im 18. Jahrhundert, Ausstellung Gemäldegalerie, Staatliche Museen zu Berlin, Berlin 1987.

Kat. Expressionisten, Ausstellung Nationalgalerie und Kupferstichkabinett, Staatliche Museen zu Berlin, Berlin 1986.

Kat. Expressionnisme à Berlin 1910–1920, Ausstellung Palais des Beaux Arts, Brüssel 1984.

Kat. Conrad Felixmüller. Werke und Dokumente, Archiv für Bildende Kunst, Ausstellung Germanisches Nationalmuseum, Nürnberg 1981.

Kat. Figura. Malerei, Plastik, Ausstellung Berliner Kunstdienst, Berlin 1958.

Kat. »Freie Secession«, 1 ff., Berlin 1914–23.

Kat. Fridolin Frenzel. Zeichnungen 1975–1980, Ausstellung Haus am Lützowplatz, Berlin 1980.

Kat. Carl Daniel Freydanck 1811–1887. Ein Vedutenmaler der KPM, bearb. von Ilse und Winfried Baer, Helmut Börsch-Supan, Marlise Hoff, hg. von der Verwaltung der Staatlichen Schlösser und Gärten Berlin und der Staatlichen Porzellan-Manufaktur Berlin (KPM), Ausstellung Schloß Charlottenburg, Berlin 1987.

Kat. Friedrich II. und die Kunst, Ausstellung zum 200. Todestag, 2 Bde., Ausstellung Neues Palais, Potsdam-Sanssouci 1986.

Kat. Ernst Fritsch. Bilder, Zeichnungen und Druckgraphik, Ausstellung Galerie Michael Hasenclever, München 1978.

Kat. Günter Bruno Fuchs – Zinke + Berlin + 1959–1962. Anlauf, Fuchs, Schnell, Ausstellung Künstlerhaus Bethanien, Berlin 1979.

Kat. Xaver Fuhr. Gemälde, Aquarelle, Zeichnungen, Ausstellung Galerie Abercron, München, Köln, Mannheim, München 1977.

Kat. G. L. Gabriel. Bilder und Zeichnungen 1982–84, Ausstellung Galerie Poll, Berlin 1984.

Kat. Eduard Gaertner 1801–1877, bearb. von Ursula Cosmann, Sonderausstellung anläßlich des 100. Todestages, Märkisches Museum und Staatliche Schlösser und Gärten Potsdam-Sanssouci, Potsdam-Sanssouci 1977.

Kat. Gefühl und Härte – Kat. Gefühl und Härte. Neue Kunst aus Berlin, hg. von Ursula Prinz, Wolfgang Jean Stock, Ausstellung Kunstverein München, München 1982.

Kat. Richard Gessner. Gemälde, Aquarelle 1927 bis 1974, Ausstellung Städtische Kunsthalle Düsseldorf, Düsseldorf 1975.

Kat. Richard Gessner. Arbeiten aus 70 Jahren, Ausstellung Stadt-Sparkasse Düsseldorf, Düsseldorf 1982.

Kat. Friedrich Karl Gotsch-Stiftung, Schleswig-Holsteinisches Landesmuseum, Schloß Gottorf, Schleswig 1968.

Kat. Friedrich Karl Gotsch. Ölgemälde, Aquarelle, Graphik, Ausstellung Kunstamt Charlottenburg, Berlin 1971.

Kat. Friedrich Karl Gotsch 1900–1984. Gemälde aus der Sammlung des Petit Palais Genf, Ausstellung Friedrich Karl Gotsch-Stiftung im Schleswig-Holsteinischen Landesmuseum, Schloß Gottorf, Schleswig 1985.

Kat. Wilhelm Götz-Knothe. Stadtlandschaften, Ausstellung Kunstamt Reinickendorf in der Rathaus-Galerie, Berlin 1980.

Kat. Carl Graeb 1816–1884. Bestandskatalog Staatliche Schlösser und Gärten Potsdam-Sanssouci, bearb. von Sibylle Harksen, hg. von der Generaldirektion der Staatlichen Schlösser und Gärten Potsdam-Sanssouci, Potsdam-Sanssouci 1986.

Kat. Grauzonen – Farbwelten – Kat. Grauzonen – Farbwelten. Kunst und Zeitbilder 1945–1955, hg. von Bernhard Schulz, Ausstellung Neue Gesellschaft für Bildende Kunst, Berlin 1983.

Kat. Carl Grossberg. Gemälde, Aquarelle, Zeichnungen und Druckgraphik 1914–1940, bearb. von Hans M. Schmidt, Ausstellung Hessisches Landesmuseum Darmstadt und andere Orte, Darmstadt 1976.

Kat. Große Berliner Kunst-Ausstellung, Berlin 1893–1918.

Kat. Dieter Hacker, Ausstellung Galerie Zellermayer, Berlin 1984.

Kat. Heckel – Kat. Erich Heckel 1883–1970. Gemälde, Aquarelle, Zeichnungen und Graphik, hg. von Zdenek Felix, Ausstellung Museum Folkwang Essen, Haus der Kunst, München, München 1983.

Kat. Heftige Malerei – Kat. Heftige Malerei. Fetting, Helmut Middendorf, Salomé, Bernd Zimmer, Ausstellung Haus am Waldsee, Berlin 1980.

Kat. Werner Heldt, bearb. von Wieland Schmied, Ausstellung Kestner-Gesellschaft, Hannover 1968.

Kat. Heroismus und Idylle – Kat. Heroismus und Idylle. Formen der Landschaft um 1800 bei Jacob Philipp Hackert, Joseph Anton Koch und Johann Christian Reinhart, Ausstellung Wallraf-Richartz-Museum, Köln 1984.

Kat. Curt Herrmann – Kat. Curt Herrmann (1854–1929), Ausstellung Städtische Kunstsammlungen, Neue Galerie, Kassel 1971.

Kat. Hödicke 1977 – Kat. K. H. Hödicke, Ausstellung Badischer Kunstverein, Karlsruhe 1977.

Kat. Hödicke 1981 – Kat. K. H. Hödicke. Bilder 1962–1980, Ausstellung Haus am Waldsee, Berlin 1981.

Kat. Hödicke 1986 – Kat. K. H. Hödicke. Gemälde, Skulpturen, Objekte, Filme, Ausstellung Kunstsammlung Nordrhein-Westfalen, Düsseldorf 1986.

Kat. Karl Hofer 1878–1955, Ausstellung Staatliche Kunsthalle Berlin, Berlin 1978.

Kat. Wolf Hoffmann, Ausstellung Galerie Bassenge, Berlin 1964.

Kat. Wolf Hoffmann zum 80. Geburtstag, Ausstellung Galerie Pels-Leusden, Berlin 1978.

Kat. Karl Hubbuch 1891–1979, hg. von Helmut Goette, Wolfgang Hartmann, Michael Schwarz, Ausstellung Badischer Kunstverein, Karlsruhe 1982.

Kat. Willy Robert Huth zum 80. Geburtstag, Ausstellung Kunstamt Wedding, Berlin 1970.

Kat. Julius Jacob – Kat. Der Berliner Maler Julius Jacob, 1842–1929, Ausstellung Berlin Museum, Berlin 1979.

Kat. Jahrhundertausstellung – Kat. Ausstellung deutscher Kunst aus der Zeit von 1775–1875, hg. vom Vorstand der Deutschen Jahrhundertausstellung, 2 Bde., Königliche Nationalgalerie Berlin, München 1906.

Kat. Peter Janssen, Ausstellung Neuer Berliner Kunstverein, Berlin 1976.

Kat. Peter Janssen. Zum 80. Geburtstag, Ausstellung Stadtmuseum Düsseldorf, Düsseldorf 1986.

Kat. Anton Kerschbaumer 1885–1931, Ausstellung Brücke-Museum, Berlin, Städtische Galerie Rosenheim, Berlin 1982.

Kat. Kirchner – Kat. Ernst Ludwig Kirchner 1880–1938, Ausstellung Nationalgalerie, SMPK, Berlin, Berlin 1979.

Kat. Carl-Heinz Kliemann. Retrospektive zum 60. Geburtstag, Ausstellung Galerie Pels-Leusden, Berlin 1984.

Kat. Max Klinger, Ausstellung Kunsthalle Bielefeld, Bielefeld 1976.

Kat. Matthias Koeppel. Bilder 1964–1977, Ausstellung Neuer Berliner Kunstverein, Berlin 1977.

Kat. Wilhelm Kohlhoff, Bruno Krauskopf. Ölbilder, Aquarelle, Zeichnungen, Ausstellung Kunstamt Wedding, Berlin 1977.

Kat. Oskar Kokoschka. Städteporträts, Ausstellung Hochschule für Angewandte Kunst, Wien 1986.

Kat. Ernst Krantz, Johannes Niemeyer, Ausstellung Galerie Pels-Leusden, Berlin 1973.

Kat. Kunst in Berlin – Kat. Kunst in Berlin 1648–1987, Ausstellung Staatliche Museen zu Berlin, Altes Museum, Berlin 1987.

Kat. Kunst in Berlin von 1930 bis 1960, bearb. von Ursula Prinz, Ausstellung Berlinische Galerie, Berlin 1980.

Kat. Kunst in Berlin von 1960 bis heute, bearb. von Ursula Prinz, Eberhard Roters, Ausstellung Berlinische Galerie, Berlin 1979.

Kat. Künstler sehen die Großstadt, Ausstellung Amt für Kunst Prenzlauer Berg, Berlin 1947.

Kat. Werner Laves. Bilder und Graphik 1927–1967, Galerie Taube, Berlin 1976.

Kat. Liebermann – Kat. Max Liebermann in seiner Zeit, Ausstellung Nationalgalerie, SMPK, Berlin, Haus der Kunst, München, Berlin 1979.

Kat. Malerei in Berlin 1970 bis heute, Ausstellung Berlinische Galerie, Berlin 1979.

Kat. Malerei und Plastik des 19. Jahrhunderts, Staatsgalerie Stuttgart, bearb. von Christian von Holst, Stuttgart 1982.

Kat. Jeanne Mammen 1890–1976, Ausstellung Hans-Thoma-Gesellschaft, Reutlingen 1981.

Kat. Meidner – Kat. Ludwig Meidner. An Expressionist Master. Drawings and Prints from the D. Thomas Bergen Collection, Paintings from the Marvin and Janet Fishman Collections, Ausstellung The University of Michigan Museum of Art, Michigan 1978.

Kat. Ludwig Meidner, Ausstellung Kunstverein Wolfsburg, Wolfsburg 1985.

Kat. Melzer – Kat. Moriz Melzer zum 100. Geburtstag, Gedächtnisausstellung Kunstamt Wedding, Berlin 1977.

Kat. Adolph Menzel. Zeichnungen, Druckgraphik und illustrierte Bücher. Bestandskatalog der Nationalgalerie, des Kupferstichkabinetts und der Kunstbibliothek, SMPK, Berlin 1984.

Kat. Adolph Menzel. Gemälde, Zeichnungen, Ausstellung Nationalgalerie, Staatliche Museen zu Berlin, Berlin 1986.

Kat. Harald Metzkes. Arbeiten von 1957–1986, Ausstellung Galerie Neiriz, Berlin 1986.

Kat. MODUS VIVENDI. Elf Deutsche Maler 1960–1985. Beispiele einer Sammlung, Ausstellung Museum Wiesbaden, Landesmuseum Oldenburg, Wiesbaden 1985.

Kat. Otto Möller, Ausstellung Kunstamt Wedding, Berlin 1973.

Kat. Momentaufnahme – Kat. Momentaufnahme, Ausstellung Staatliche Kunsthalle Berlin, Berlin 1987.

Kat. Moritzplatz 1978 – Kat. Rolf v. Bergmann, Rainer Fetting, Ep. Hebeisen, Anne Jud, Thomas Müller, Helmut Middendorf, Salomé, Berthold Schepers, Bernd Zimmer, Ausstellung Galerie am Moritzplatz, Berlin 1978.

Kat. Moritzplatz 1985 – Kat. Moritzplatz, Ausstellung Bonner Kunstverein, Bonn, 1985.

Kat. Mühlenhaupt 1981 – Kat. Kurt Mühlenhaupt, Ausstellung Staatliche Kunsthalle Berlin, Berlin 1981.

Kat. Mühlenhaupt 1987 – Kat. Kurt Mühlenhaupt – Berliner Bilder, Ausstellung Galerie im Rathaus Tempelhof, Berlin 1987.

Kat. Museum Ludwig Köln. Gemälde, Skulpturen, Environments vom Expressionismus bis zur Gegenwart. Bestandskatalog, hg. von Siegfried Gohr, bearb. von Evelyn Weiss (Gemälde), Gerhard Kolberg (Skulpturen), 2 Bde., München 1986.

Kat. Berliner Bilder von Otto Nagel, bearb. von Gerhard Pommranz-Liedtke, Ausstellung Deutsche Akademie der Künste, Berlin 1954.

Kat. Nationalgalerie – Bestandskatalog der Nationalgalerie, Verzeichnis der vereinigten Kunstsammlungen der Nationalgalerie (Preußischer Kulturbesitz)/Galerie des 20. Jahrhunderts (Land Berlin), Bd. 1, 19. Jahrhunderts, Berlin 1977.

Kat. »Neue Secession Berlin«, 1–6, Berlin 1910–13.

Kat. 1945–1985 – Kat. 1945–1985. Kunst in der Bundesrepublik Deutschland, Ausstellung Nationalgalerie, SMPK, Berlin 1985.

Kat. New Painting from Germany, Ausstellung The Tel Aviv Museum, Tel Aviv 1982.

Kat. »O meine Zeit! So namenlos zerrissen...« Zur Weltsicht des Expressionismus, Ausstellung Kunsthalle Bielefeld, Bielefeld 1985.

Kat. Karl Oppermann, Ausstellung Neuer Berliner Kunstverein, Berlin 1975 (Berliner Künstler der Gegenwart, Heft 7).

Kat. Preußen – Versuch einer Bilanz. Bd. 1 (Ausstellungsführer), hg. von Gottfried Korff, Text von Winfried Ranke, Ausstellung Berliner Festspiele GmbH, Martin Gropius-Bau, Berlin 1981.

Kat. Prinzip Realismus – Kat. Prinzip Realismus, Ausstellung DAAD in Zusammenarbeit mit dem Goethe-Institut München, den beteiligten Künstlern und der Galerie Poll, Berlin, Berlin 1972.

Kat. Barbara Quandt, Ausstellung Künstlerhaus Bethanien, Berlin 1984.

Kat. Realismus. Zwischen Revolution und Reaktion 1919–1939, Ausstellung Staatliche Kunsthalle Berlin, Berlin 1981.

Kat. Revolution und Realismus. Revolutionäre Kunst in Deutschland 1917 bis 1933, Ausstellung Nationalgalerie, Kupferstichkabinett und Sammlung der Zeichnungen, Staatliche Museen zu Berlin, Berlin 1979.

Kat. Wolfgang Rohloff, Ausstellung Galerie Niepel, Düsseldorf 1986.

Kat. Louise Rösler. Arbeiten aus den Jahren 1947–1978, Ausstellung Museum Ludwig, Köln 1979.

Kat. Louise Rösler. Bilder, Collagen, Aquarelle, Ausstellung Neuer Berliner Kunstverein, Berlin 1984.

Kat. Louise Rösler. Bilder, Collagen, Aquarelle, Ausstellung Springhornhof, Neuenkirchen und andere Orte, 1986.

Kat. Schinkel – Kat. Karl Friedrich Schinkel. Architektur Malerei Kunstgewerbe, Ausstellung Staatliche Schlösser und Gärten und Nationalgalerie, SMPK, Schloß Charlottenburg, Berlin 1981.

Kat. Karl Friedrich Schinkel. Werke und Wirkungen, hg. vom Senat von Berlin, Ausstellung Martin Gropius-Bau, Berlin 1981.

Kat. Schule der Neuen Prächtigkeit. Manfred Bluth, Johannes Grützke, Matthias Koeppel, Karlheinz Ziegler, Ausstellung Neuer Berliner Kunstverein, Berlin 1974.

Kat. 750 Jahre Architektur – Kat. 750 Jahre Architektur und Städtebau in Berlin. Die Internationale Bauausstellung im Kontext der Baugeschichte, hg. von Josef Paul Kleihues, Ausstellung Bauausstellung Berlin GmbH in der Nationalgalerie, SMPK, Berlin 1987.

Kat. Franz Skarbina – Kat. Der Berliner Maler Franz Skarbina, Ausstellung Berlin Museum, Berlin 1970.

Kat. Sprengel Museum Hannover. Bestandskatalog Malerei und Plastik des 20. Jahrhunderts, Hannover 1985.

Kat. Stadtbeschreibungen 1, Ausstellung Studio der Berliner Sparkasse, Berlin 1985.

Kat. Stein 1977 – Kat. Hans Stein 20 Jahre in Berlin, 1957–1977. Gemälde, Zeichnungen, Druckgraphik, Ausstellung Kunstamt Tiergarten, Haus am Lützowplatz, Berlin 1977.

Kat. Stein 1987 – Kat. Hans Stein. Bilder und Zeichnungen 1960–1986, Ausstellung Förderkreis Kulturzentrum Berlin e. V. im Haus am Lützowplatz, Berlin 1987.

Kat. Horst Strempel. Gemälde 1931–1966, Ausstellung Haus am Lützowplatz, Berlin 1970.

Kat. Tendenzen der Zwanziger Jahre – Kat. Tendenzen der Zwanziger Jahre, 15. Europäische Kunstausstellung unter den Auspizien des Europarates, Ausstellung veranst. von der Bundesrepublik Deutschland und dem Senat von Berlin in der Nationalgalerie, SMPK, der Akademie der Künste und der Großen Orangerie des Schlosses Charlottenburg, Berlin 1977.

Kat. Umwelt 1920. Das Bild der städtischen Umwelt in der Kunst der Neuen Sachlichkeit, Ausstellung Kunsthalle Bremen, Bremen 1977.

Kat. Ursprung und Vision – Kat. Ursprung und Vision. Neue Deutsche Malerei, Ausstellung Ministerio de Cultura Dirección General de Bellas Artes y Archivos, Madrid und andere Orte, 1984.

Kat. Lesser Ury. Neue Bilder aus zwei Weltstädten, London – Berlin, Ausstellung Kunstkammer Martin Wasservogel, Berlin 1926.

Kat. Ury 1928 – Kat. Lesser Ury. Neue Bilder aus zwei Weltstädten, Paris – Berlin, Ausstellung Kunstkammer Martin Wasservogel, Berlin 1928.

Kat. Ury 1931 – Kat. Lesser Ury, Gedenk-Ausstellung, Nationalgalerie, Berlin 1931.

Kat. Ury 1932 – Kat. Der künstlerische Nachlaß von Lesser Ury, Ausstellung und Auktion Paul Cassirer, Berlin 1932.

Kat. Ury 1951 – Kat. Lesser Ury, Ausstellung The Jewish Museum, New York 1951.

Kat. Ury, Berlin 1961 – Kat. Lesser Ury, Ausstellung Bezirksamt Tiergarten, Berlin 1961.

Kat. Ury, Tel Aviv 1961 – Kat. Lesser Ury, Ausstellung Tel Aviv-Museum, Tel Aviv 1961.

Kat. Ury 1981 – Kat. Lesser Ury zum 50. Todestag, Verkaufsausstellung Galerie Pels-Leusden, Berlin 1981.

Kat. Vostell. Retrospektive – Kat. Wolf Vostell. Retrospektive 1958–1974, Ausstellung Neuer Berliner Kunstverein, Nationalgalerie, SMPK, Berlin 1975.

Kat. Wolf Vostell. dé-coll/agen, Verwischungen, Schichtenbilder, Bleibilder, Objektbilder 1955–1979, Ausstellung Kunstverein Braunschweig, Braunschweig 1980.

Kat. Vostell und Berlin. Leben und Werk 1964–1981, Ausstellung DAAD-Galerie, Berlin 1982.

Kat. Jürgen Waller 1958–1982, Ausstellung Neuer Berliner Kunstverein, Staatliche Kunsthalle Berlin, Berlin 1982.

Kat. Weggefährten – Zeitgenossen. Bildende Kunst aus drei Jahrzehnten, Ausstellung Altes Museum, Staatliche Museen zu Berlin, Berlin 1979.

Kat. Westberliner Künstler stellen aus. Malerei und Grafik seit '68, Ausstellung Kunsthalle Rostock, Rostock 1978.

Kat. Emmet Williams. Schemes & Variations, Ausstellung Nationalgalerie, SMPK, Berlin 1982.

Kat. Wunderwald – Kat. Gustav Wunderwald. Gemälde, Handzeichnungen, Bühnenbilder, Ausstellung Berlinische Galerie, Berlin, Städtische Galerie Albstadt, Berlin 1982.

Kat. Zeitvergleich. Malerei und Graphik aus der DDR, Ausstellung Hamburger Kunstverein, Hamburg 1982.

Kat. Karlheinz Ziegler. Tafelbilder, Studien, Radierungen, Ausstellung Kleine Weltlaterne, Berlin 1970.

Kat. Bernd Zimmer, Ausstellung Museum Groningen, Groningen 1982.

Kat. Zwischen Krieg und Frieden – Kat. Zwischen Krieg und Frieden. Gegenständliche und realistische Tendenzen in der Kunst nach 1945, Ausstellung Frankfurter Kunstverein, Frankfurt am Main 1980.

Kat. Zwischen Widerstand und Anpassung. Kunst in Deutschland 1933–1945, Ausstellung Akademie der Künste, Berlin 1978.

Keller, Harald, Das alte Europa. Die hohe Kunst der Stadtvedute, Stuttgart 1983.

Kern, Jutta, Architekturlandschaften. Dem Berliner Maler Carl Graeb (1816 bis 1884), in: Kunst & Antiquitäten, Heft 4, 1986, S. 60–68.

Kiewitz – Werner Kiewitz, Berlin in der graphischen Darstellung. Handbuch zur Ansichtenkunde Berlins, Berlin 1937.

Kinkel, Hans, A. W. Dressler, München 1970.

Kirchner, Joachim, Franz Heckendorf, Leipzig 1919; 2. Aufl., 1924 (Junge Kunst, Bd. 6).

Klaussmann, A. Oskar, Frühe Berliner Hofmaler, in: Mitteilungen des Vereins für die Geschichte Berlins, 3, 1886, S. 68–70.

Kliemann – Helga Kliemann, Die Novembergruppe, Berlin 1969 (Bildende Kunst in Berlin, Bd. 3).

Klingenburg – Karl-Heinz Klingenburg, Der Dom zu Berlin, Berlin 1982.

Klingenburg, Karl-Heinz (Hg.), Studien zur Berliner Kunstgeschichte, Leipzig 1986 (Seemann-Beiträge zur Kunstwissenschaft).

Klotz – Heinrich Klotz, Die Neuen Wilden in Berlin, Stuttgart 1984.

Kober, Karl Max, Die gesellschaftlichen Grundlagen, Hauptzüge und wichtigsten Ergebnisse der Entwicklung der bildenden Kunst in den Jahren 1945–50 in der sowjetischen Besatzungszone der DDR, in: Zur bildenden Kunst zwischen 1945 und 1950, S. 3–36.

Kotschenreuther – Helmut Kotschenreuther, Berlin im Bild seiner Maler. XVIII. bis XX. Jahrhundert, Berlin 1965.

Krause, F. und F. Hedde, Die Brückenbauten der Stadt Berlin von 1897 bis Ende 1920, Berlin 1922.

Krieger, Peter (Hg.), Meisterwerke des Expressionismus aus Berliner Museen, Berlin 1982.

Krönig, Wolfgang, Kehrtwendung der Blickrichtung in Veduten-Paaren von Philipp Hackert, in: Wallraf-Richartz-Jahrbuch, 30, 1968, S. 253–74.

Krönig, Wolfgang, Jacob Philipp Hackert (1737–1807). Ein Werk und Lebensbild, in: Kat. Heroismus und Idylle, S. 11–17.

Kuhirt – Ullrich Kuhirt, Kunst der DDR 1945–1959, Leipzig 1982.

Kunstblatt – Kunst-Blatt, hg. von Ludwig Schorn, Jg. 1–29, Stuttgart – Tübingen 1820–29.

Kunz, Ludwig (Hg.), Ludwig Meidner, Dichter, Maler und Cafés, Zürich 1973.

Kurth, Willy, Berliner Landschaftsmalerei, Berlin 1958.

L., E., Ruinenromantik – Ruinendämonie, in: bildende Kunst, 2, 1948, Heft 7, S. 16–18.

Lackner – Stephan Lackner, Ich erinnere mich gut an Max Beckmann, Mainz 1967.

Ladendorf – Heinz Ladendorf, Der Bildhauer und Baumeister Andreas Schlüter. Beiträge zu seiner Biographie und zur Berliner Kunstgeschichte seiner Zeit, Berlin 1935 (Forschungen zur deutschen Kunstgeschichte, 2).

Lankheit – Klaus Lankheit, Über den frühen Realismus in Deutschland, in: Kat. Der frühe Realismus in Deutschland 1800–1850. Gemälde und Zeichnungen aus der Sammlung Georg Schäfer, Schweinfurt, Ausstellung Germanisches Nationalmuseum, Nürnberg 1967, S. 19–29.

Leistner, Gerhard, Die Großstadt Berlin als Krisenherd der Expressionisten, in: Kat. »O meine Zeit! So namenlos zerrissen…« Zur Weltsicht des Expressionismus, Ausstellung Kunsthalle Bielefeld, Bielefeld 1985, S. 26–49.

Lenk-Dokumentation (mit Werkverzeichnis), Galerie von Abercron, Köln 1976.

Lenz/Unholtz – Lenz, Friedrich und Otto Unholtz, Die Geschichte des Bankhauses Gebrüder Schickler. Festschrift zum 200jährigen Bestehen, Berlin 1912.

Lexikon der Kunst, 5 Bde., Leipzig 1968–78.

Liebermann, Max, Die Phantasie in der Malerei. Schriften und Reden, Berlin 1983.

Lindner, Klaus, Randansichten auf Berliner Stadtplänen des 18. Jahrhunderts, in: Eckhard Jäger (Hg.), Lüneburger Beiträge zur Vedutenforschung, Lüneburg 1983, S. 155–72.

Liska – Pavel Liska, Die Malerei der Neuen Sachlichkeit in Deutschland, Düsseldorf 1976.

Löcher, Kurt, Wirklichkeit und Ansicht – Architekturporträt zwischen Mittelalter und Moderne, in: Kat. Der Traum vom Raum, S. 59–69, 280–97.

Loebermann, Harald, Anschaulichkeit als Ereignis – Architekturporträt im 20. Jahrhundert, in: Kat. Der Traum vom Raum, S. 197–211, 471–87.

Lohse, Bruno, Jakob Philipp Hackert. Leben und Anfänge seiner Kunst, Emsdetten 1936 (Phil. Diss., Frankfurt am Main).

Löschburg, Winfried (Hg.), Die Stadt Berlin im Jahre 1690 gezeichnet von Johann Stridbeck dem Jüngeren. Kommentar von Winfried Löschburg, Leipzig – Stuttgart – Berlin – Köln – Mainz 1981.

Luckhardt, Ulrich, Der frühe Feininger und Robert Delaunay, in: Kat. Delaunay und Deutschland, S. 285–90.

Ludwig, Hans, (Hg.), Erlebnis Berlin. 300 Jahre Berlin im Spiegel seiner Kunst, Berlin 1960; 2., veränderte Aufl., 1979.

Luft, Werner, Malerei in Berlin, in: Das Kunstwerk, 10, 1956/57, Heft 3, S 3ff.

Mackowsky, Hans, Im alten Berlin, Berlin 1923.

Mai, Ekkehard, Kunsttheorie und Landschaftsmalerei. Von der Theorie der Kunst zur Ästhetik des Naturgefühls, in: Kat. Heroismus und Idylle, S. 41–52.

Manheim, Ron, Expressionismus – Zur Entstehung eines kunsthistorischen Stil- und Periodenbegriffes, in: Zeitschrift für Kunstgeschichte, 1986, S. 73–91.

March, Otto, Das ehemalige und künftige Berlin in seiner städtebaulichen Entwicklung. Rede gehalten in der... Akademie des Bauwesens in Berlin am 22. März 1909, Berlin 1909.

Meidner – Ludwig Meidner, Anleitung zum Malen von Großstadtbildern, in: Kunst und Künstler, 12, 1914, S. 312–14.

Meidner, Ludwig, Sehnsüchte des Malers, in: Die Aktion, 5, 1915, Sp. 60.

Meier-Graefe, Julius, Der junge Menzel. Ein Problem der Kunstökonomie Deutschlands, München 1906.

Meißner – Günter Meißner, Hans Baluschek, Dresden 1985.

Meixner, Horst und Silvio Vietta (Hg.), Expressionismus – sozialer Wandel und künstlerische Erfahrung, München 1982 (Mannheimer Kolloquium).

Menz – Henner Menz, Die Stadt als Bildmotiv. Ein Beitrag zur Ikonographie der neueren Kunst, Phil. Diss., Leipzig 1957.

Metzker, Karl-Heinz und Ulrich Dunker, Der Kurfürstendamm. Leben und Mythos des Boulevards in 100 Jahren deutscher Geschichte, hg. vom Bezirksamt Wilmersdorf, Berlin 1986.

Meyer, Stätten – F. Meyer, Altberlinische Stätten, in: Brandenburgia, 6, 1897/98, S. 27–43.

Michaelis, Rainer, Die Auftraggeber und die Funktionen, in: Kat. Ereignisbild, S. 22–30.

Moebius, Friedrich (Hg.), Stil und Gesellschaft, Dresden 1984.

Müller, Akademie – Hans Müller, Die Königliche Akademie der Künste zu Berlin 1696 bis 1896. Erster Teil: Von der Begründung durch Friedrich III. von Brandenburg bis zur Wiederherstellung durch Friedrich Wilhelm II. von Preußen, Berlin 1896 (mehr nicht erschienen).

Müller, Edelmann – Adriaan von Müller, Edelmann... Bürger, Bauer, Bettelmann. Berlin im Mittelalter, Berlin 1979.

Museum, Blätter für bildende Kunst, hg. von Franz Kugler, Jg. 1–5, Berlin 1833–37.

Muther, Richard, Geschichte der Malerei im XIX. Jahrhundert, 3 Bde., München 1893.

Nagel, Otto, Leben und Werk, Berlin 1952.

Nagel, Otto, Berliner Bilder, Berlin 1970.

Nagler – Neues allgemeines Künstler-Lexikon, bearb. von G. K. Nagler, 25 Bde., Leipzig 1835–52.

Nicolai, Beschreibung – Friedrich Nicolai, Beschreibung der Königlichen Residenzstädte Berlin und Potsdam, aller daselbst befindlicher Merkwürdigkeiten, und der umliegenden Gegend, 3., umgearbeitete Aufl., Berlin 1786.

Nicolai, Nachricht – Friedrich Nicolai, Nachricht von den Baumeistern, Bildhauern, Kupferstechern, Malern, Stukkaturern, und andern Künstlern welche vom dreyzehnten Jahrhunderte bis jetzt in und um Berlin sich aufgehalten haben und deren Kunstwerke zum Theil daselbst noch vorhanden sind, Berlin 1786.

Nicolas – Raoul Nicolas, Die ältesten Ansichten von Berlin, in: Zeitschrift des Vereins für die Geschichte Berlins, 54, 1937 (Mitteilungen des Vereins für die Geschichte Berlins, NF 4, 1937), S. 29–35.

Oesterreich – Matthias Oesterreich, Beschreibung der Königlichen Bildergalerie und des Kabinetts in Sanssouci, 2., vermehrte und verbesserte Aufl., Potsdam 1770.

Oettermann, Stephan, Das Panorama, Die Geschichte eines Massenmediums, Frankfurt am Main 1980.

Olbrich, Harald, Faszination, Schock, Enthüllung, Widerstand – Zum expressionistischen Großstadtbild, in: Kat. Expressionisten, Ausstellung Nationalgalerie, Kupferstichkabinett, Staatliche Museen zu Berlin, Berlin 1986, S. 47–52.

Paret – Peter Paret, Die Berliner Secession. Moderne Kunst und ihre Feinde im Kaiserlichen Deutschland, Berlin 1981.

Peschken/Klünner – Peschken, Goerd und Hans-Werner Klünner, Das Berliner Schloß, Berlin 1982.

Pevsner – Nikolaus Pevsner, Die Geschichte der Kunstakademien, München 1986.

Pfefferkorn, Rudolf, Jakob Steinhardt, Berlin 1967.

Pfefferkorn, Rudolf, Otto Möller, Berlin 1974.

Pfefferkorn, Rudolf, Wilhelm Kohlhoff, Berlin 1975.

Pfefferkorn, Rudolf, Albert Birkle, Hamburg 1983.

Pitz/Hofmann/Tomisch – Pitz, Helge und Wolfgang Hofmann, Jürgen Tomisch, Berlin-W. Geschichte und Schicksal einer Stadtmitte. Bd. 1: Von der preußischen Residenz zur geteilten Metropole; Bd. 2: Vom Kreuzberg-Denkmal zu den Zelten, Berlin 1984.

Prinz, Friedrich (Hg.), Trümmerzeit in München. Kultur und Gesellschaft einer deutschen Großstadt im Aufbruch 1945–1949, München 1984.

Puhlmann, Johann Gottlieb, Beschreibung der Gemählde, welche sich in der Bildergalerie, den daranstossenden Zimmern, und dem weissen

Saale im Königl. Schlosse zu Berlin befinden, Berlin 1790.

Rathke, Ewald, Ernst Ludwig Kirchner. Straßenbilder, Stuttgart 1969.

Raum, Hermann, Die Bildende Kunst der BRD und Westberlins, Leipzig 1977.

Rave, Paul Ortwin, Aus der Frühzeit Berliner Sammlertums 1670–1870. Ein Beitrag zur Kulturgeschichte, in: Der Bär von Berlin. Jahrbuch des Vereins für die Geschichte Berlins, 8, 1959, S. 7–32.

Rave, Rosenberg – Paul Ortwin Rave (Hg.), Berlin. Ansichten aus alter Zeit nach den Kupferstichen des Johann Georg Rosenberg mit Erläuterungen aus Friedrich Nicolais Beschreibung der Residenzstädte Berlin und Potsdam, Hamburg 1955; 3. Aufl., 1967.

Reimann, Georg J., Das Berliner Straßenbild des XVIII. und XIX. Jahrhunderts, Berlin 1954 (Veröffentlichungen der Deutschen Akademie der Künste / Berlin in der Kunst, 2).

Rellstab, Ludwig, Berlin und seine nächsten Umgebungen, Darmstadt 1852 (Reprint Berlin 1979).

Reuther, Barock – Hans Reuther, Barock in Berlin. Meister und Werke der Berliner Baukunst 1640–1786, Berlin 1969.

Reuther, Hans, Die große Zerstörung Berlins. Zweihundert Jahre Stadtbaugeschichte, Frankfurt am Main – Berlin 1985.

Reuther, Hans und Lothar Busch, Ursula Frohne, Christina Rathgeber, 1701–1786. Die preußische Königsstadt, in: Kat. 750 Jahre Architektur, S. 41–64.

Ribbe, Wolfgang (Hg.), Von der Residenz zur City. 275 Jahre Charlottenburg, Berlin 1980.

Riha, Karl, Bie Beschreibung der großen Stadt. Zur Entstehung des Großstadtmotivs in der deutschen Literatur ca. 1750 – ca. 1850, Bad Homburg – Berlin – Zürich 1970.

Roh, Franz, Geschichte der deutschen Kunst von 1900 bis zur Gegenwart, München 1958.

Rosenberg, Adolf, Die Berliner Malerschule 1819–1879. Studien und Kritiken, Berlin 1879.

Rosenberg, Adolf, Geschichte der modernen Kunst, 3 Bde., Leipzig 1884–89.

Rosenthal, Anna, Bernhard Rode. Ein Berliner Maler des 18. Jahrhunderts, in: Mitteilungen des Vereins für die Geschichte Berlins, 44, 1927, Heft 3, S. 3–76.

Roters, Eberhard, Europäische Expressionisten, Gütersloh – Berlin – München – Wien 1971.

Roters, Eberhard, Die Graphik von Carl-Heinz Kliemann. Mit einem Werkverzeichnis von Helga Kliemann, Stuttgart 1976.

Roters, Eberhard, Großstadt-Expressionismus: Berlin und der deutsche Expressionismus, in: Vogt, Paul (Hg.), Deutscher Expressionismus 1905–1920, München 1981, S. 247–61.

Roters, Eberhard (Hg.), Berlin 1910–1933, Berlin 1983.

Rothe, Wolfgang (Hg.), Deutsche Großstadtlyrik vom Naturalismus bis zur Gegenwart, Stuttgart 1981.

Sager – Peter Sager, Neue Formen des Realismus. Kunst zwischen Illusion und Wirklichkeit, Köln 1973.

Saß, Friedrich, Berlin in seiner neuesten Zeit und Entwicklung, Leipzig 1846; neu hg. und mit einem Nachwort versehen von Detlef Heikamp, Berlin 1983.

Schaden, Adolf von, Berlins Licht- und Schattenseiten, Dessau 1822.

Schallenberg-Nagel, Sibylle und Götz Schallenberg, Otto Nagel. Die Gemälde und Pastelle, Berlin 1974.

Scheffler – Karl Scheffler, Menzel. Der Mensch. Das Werk, Berlin 1915; neu hg. von Carl Georg Heise, München 1955.

Schefold, Max, Bibliographie der Vedute, Berlin 1976.

Schicksale deutscher Baudenkmale im zweiten Weltkrieg. Eine Dokumentation der Schäden und Totalverluste auf dem Gebiet der Deutschen Demokratischen Republik, 2 Bde., Berlin 1980.

Schiedlausky – Günther Schiedlausky, Martin Grünberg. Ein märkischer Baumeister aus der Wende vom 17. zum 18. Jahrhundert, Burg bei Magdeburg 1942 (Beiträge zur Kunstgeschichte, 7).

Schinkel-Lebenswerk – Karl Friedrich Schinkel (ab 1942:) Lebenswerk, hg. von der Akademie des Bauwesens (Schriftleitung Paul Ortwin Rave); ab 1968 hg. von Magarete Kühn, 14 Bde., Berlin 1939–79.
I – Rave, Paul Ortwin, Bauten für die Kunst, Kirchen, Denkmalpflege, Berlin 1941 (Berlin, 1. Teil).
II – Rave, Paul Ortwin, Stadtbaupläne, Brücken, Straßen, Tore, Plätze, Berlin 1948 (Berlin, 2. Teil).
III – Rave, Paul Ortwin, Bauten für Wissen-

schaft, Verwaltung, Heer, Wohnbau und Denkmäler, Berlin 1962 (Berlin, 3. Teil).

Schinz, Berlin – Alfred Schinz, Berlin. Stadtschicksal und Städtebau, Braunschweig 1964.

Schmalenbach – Fritz Schmalenbach, Die Malerei der »Neuen Sachlichkeit«, Berlin 1973.

Schmidt, Georg, Umgang mit Kunst. Ausgewählte Schriften 1940–1963, hg. von Anita Moppert-Schmidt, Olten – Freiburg i. B. 1966.

Schmidt, Werner, Eduard Gaertner. Sein Leben und sein künstlerischer Entwicklungsgang, Diss., Berlin 1922.

Schmied – Wieland Schmied, Neue Sachlichkeit und Magischer Realismus in Deutschland 1918–1933, Hannover 1969.

Schmied/Seel – Wieland Schmied, Werner Heldt. Mit einem Werkkatalog von Eberhard Seel, Köln 1976.

Schmoll gen. Eisenwerth, J. A., Naturalismus und Realismus. Versuch zur Formulierung verbindlicher Begriffe, in: Städel-Jahrbuch, NF 5, 1975, S. 247–66.

Schneede, Uwe M., George Grosz. Der Künstler in seiner Gesellschaft, Köln 1975.

Schneede, Uwe M., George Grosz. Leben und Werk, Stuttgart 1975.

Schneider, Angela, Ruinenbilder, in: Kat. 1945–1985.

Schneider – Wolfgang Schneider, Berlin. Eine Kulturgeschichte in Bildern und Dokumenten. Bildauswahl und Zusammenstellung von Wolfgang Gottschalk, Leipzig – Weimar 1980.

Schönberger – Angela Schönberger, Die Neue Reichskanzlei von Albert Speer. Zum Zusammenhang nationalsozialistischer Ideologie und Architektur, Berlin 1981.

Schulz – Günther Schulz, Die ältesten Stadtpläne Berlins. 1652 bis 1757, Weinheim 1986 (Acta humaniora).

Schulz, Günther, Die Vogelperspektive von Broebes. Ein unterbewertetes Dokument der Stadtbaugeschichte Berlins, in: Mitteilungen des Vereins für die Geschichte Berlins, 82, 1986, S. 338–87.

Schulz-Mons, Christoph, Zur Frage der Modernität des Frühwerks von Max Beckmann, in: Kat. Beckmann. Die frühen Bilder, S. 137–45.

Sedlmaier, Richard, Johann Heinrich Hintzes erste Maler-Reise in die Alpen 1825, in: Festschrift Eberhard Hanfstaengl zum 75. Geburtstag, München 1961, S. 127–34.

Seeger – Hermann Seeger, Beiträge zur Chronik, in: Zur Jubelfeier, S. 1–300.

Seidel, Paul, Die Berliner Kunst unter Friedrich Wilhelm I., in: Zeitschrift für bildende Kunst, 23, 1888, S. 185–98.

Seidel, Paul, Die Beziehungen des großen Kurfürsten und König Friedrichs I. zur niederländischen Kunst, in: Jahrbuch der Preußischen Kunstsammlungen, 11, 1890, S. 119–49.

Seidel, Paul, Die Kunstsammlungen des Prinzen Heinrich, Bruders Friedrichs des Großen, in: Jahrbuch der Preußischen Kunstsammlungen, 13, 1892, S. 55–68.

Seidel, Paul, Die bildenden Künste unter König Friedrich I., II. Kunst und Künstler am Hofe, in: Hohenzollern-Jahrbuch, 4, 1900, S. 247–68.

Seidel, Ansichten – Paul Seidel, Altberliner Ansichten in den königlichen Schlössern, in: Hohenzollern-Jahrbuch, 14, 1910, S. 246–51.

Sievers, Bauten, 1942 – Johannes Sievers, Bauten für den Prinzen Karl von Preußen, Berlin 1942 (Schinkel-Lebenswerk, Bd. 4).

Sievers, Bauten, 1954 – Johannes Sievers, Bauten für die Prinzen August, Friedrich und Albrecht von Preußen. Ein Beitrag zur Geschichte der Wilhelmstraße in Berlin, Berlin 1954 (Schinkel-Lebenswerk, Bd. 8).

Singer, Hans W., Max Klingers Radierungen, Stiche und Steindrucke, Berlin 1909.

Söhn – Gerhart Söhn (Hg.), Conrad Felixmüller. Das graphische Werk 1912–1974, Düsseldorf 1975.

Spiker – Berlin und seine Umgebungen im neunzehnten Jahrhundert. Eine Sammlung in Stahl gestochener Ansichten, von den ausgezeichnetsten Künstlern Englands, nach an Ort und Stelle aufgenommenen Zeichnungen von Mauch, Gärtner, Biermann und Hintze nebst topographisch historischer Erläuterungen von S. H. Spiker, Berlin 1833–40; Reprint Leipzig 1977.

Strohmeyer, Klaus, Zur Ästhetik der Krise, Frankfurt am Main – Bern – New York – Nancy 1984 (Europäische Hochschulschriften, Bd. 759).

Teeuwisse – Nicolaas Teeuwisse, Vom Salon zur Secession, Berlin 1986.

Thesing, Susanne, Franz Lenk, Recklinghausen 1986.

Theunissen, Gert H., Berlin im Spiegel seines Wesens. Zu den Zeichnungen von Werner Heldt, Berlin 1948.

Thieme/Becker – Allgemeines Lexikon der Bildenden Künstler von der Antike bis zur Gegenwart, hg. von Ulrich Thieme und Felix Becker, fortgeführt von Hans Vollmer, 37 Bde., Leipzig 1907–50.

Thomas, Karin, Zweimal deutsche Kunst nach 1945. 40 Jahre Nähe und Ferne, Köln 1985.

Torge, Paul, Rings um die alten Mauern Berlins. Historische Spaziergänge durch die Vororte der Reichshauptstadt, Berlin 1939.

Tschudi, Hugo von, Aus Menzels jungen Jahren, Berlin 1906.

Tschudi – Hugo von Tschudi, Adolph von Menzel. Abbildungen seiner Gemälde und Studien. Auf Grund der von der Kgl. National-Galerie im Frühjahr 1905 veranstalteten Ausstellung (...), München 1906.

Vietta, Silvio und Hans-Georg Kemper, Expressionismus, München 1975.

Vogt – Paul Vogt, Erich Heckel, Recklinghausen 1965.

Vogt, Paul, Expressionismus – Deutsche Malerei zwischen 1905 und 1920, Köln 1978.

Vogt, Paul (Hg.), Deutscher Expressionismus 1905–1920, München 1981.

Volk, Waltraud, Historische Straßen und Plätze heute. Berlin, Hauptstadt der DDR, 5. Aufl., Berlin 1977.

Weinitz, Friedrich, Berliner Maler in der Ravenéschen Bildergalerie, in: Mitteilungen des Vereins für die Geschichte Berlins, 44, 1927, S. 282–89.

Wendland – Folkwin Wendland, Berlins Gärten und Parke von der Gründung der Stadt bis zum ausgehenden neunzehnten Jahrhundert, Frankfurt am Main – Berlin – Wien 1979.

Wiesinger – Lieselotte Wiesinger, Berliner Maler um 1700 und die Gründung der Akademie der Künste und mechanischen Wissenschaften, in: Kat. Berlin und die Antike, S. 80–92.

Wiesinger, Lieselotte, Drei unbekannte Ansichten des kurfürstlichen Berliner Schlosses aus dem 17. Jahrhundert, in: Schlösser Gärten Berlin. Festschrift für Martin Sperlich zum 60. Geburtstag, Tübingen 1979, S. 35–51.

Winz, Helmut, Es war in Schöneberg. Aus 700 Jahren Schöneberger Geschichte, Berlin 1964.

Wirth, Berlin – Irmgard Wirth, Berlin. Maler sehen eine Stadt. Malerei und Graphik aus drei Jahrhunderten, Berlin 1963.

Wirth, Menzel – Irmgard Wirth, Mit Adolph Menzel in Berlin, München 1965.

Wirth, Ansichten – Irmgard Wirth, Ansichten und Pläne von C. H. Horst. Eine Erwerbung des Berlin Museums von 1974, in: Berlinische Notizen, 6, 1976, S. 15–19.

Wirth, Gaertner – Irmgard Wirth, Eduard Gaertner. Der Berliner Architekturmaler, Frankfurt am Main – Berlin – Wien 1979.

Wirth, Irmgard, Berlin 1650–1914. Von der Zeit des Großen Kurfürsten bis zum Ersten Weltkrieg. Stadtdarstellungen aus den Sammlungen des Berlin Museums, Hamburg 1979.

Wolf, Christine, Das Berliner Leben. Dargestellt in der Druckgraphik 1871–1914, Magisterarbeit, Technische Universität Berlin 1984.

Wolf, Gerhard (Hg.), Märkischer Dichtergarten. Und grüß mich nicht Unter den Linden. Heine in Berlin, Gedichte und Prosa, Frankfurt am Main 1981.

Zadow, Mario, Karl Friedrich Schinkel, Berlin 1980.

Zedlitz, Leopold Freiherr von, Neuestes Conversations-Handbuch für Berlin und Potsdam zum täglichen Gebrauch der Einheimischen und Fremden aller Stände, Berlin 1834 (Reprint, 2. Aufl. Berlin 1981).

Ziechmann – Jürgen Ziechmann, (Hg.), Panorama der friderizianischen Zeit. Friedrich der Große und seine Epoche – Ein Handbuch, Bremen 1985 (Forschungen und Studien zur friderizianischen Zeit, 1).

Ziechmann, Preise – Jürgen Ziechmann, Das Geld, in: Ziechmann, S. 591–602.

Zienicke, Axel Hubertus, Xaver Fuhr 1898–1973. Gemälde und Aquarelle (mit Werkverzeichnis), Recklinghausen 1984.

Zimmermann – Rainer Zimmermann, Die Kunst der verschollenen Generation. Deutsche Malerei des Expressiven Realismus von 1925 bis 1975, Düsseldorf – Wien 1980.

Zur bildenden Kunst zwischen 1945 und 1950 – Zur bildenden Kunst zwischen 1945 und 1950 auf dem Territorium der Deutschen Demokratischen Republik. Wissenschaftliches Kolloquium der Karl-Marx-Universität Leipzig am 15. und 16. November 1976, Leipzig 1978 (Wissenschaftliche Beiträge der Karl-Marx-Universität Leipzig, Reihe Kulturwissenschaften).

Zur Jubelfeier – Zur Jubelfeier 1696–1896. Kgl. Akad. Hochschule für die bildenden Künste zu Berlin, Berlin 1896.

Register

Gilt nur für die einleitenden Aufsätze und den Katalog